U0027426

登山聖經

MOUNTAINEERING

The Freedom of the Hills

（9th edition）

暢銷百萬
60週年

60

全新增訂
第九版

The Mountaineers
登山協會 —— 編著

張簡如閔、馮銘如、謝汝萱
翻譯 —— 葉咨佑、劉宜安

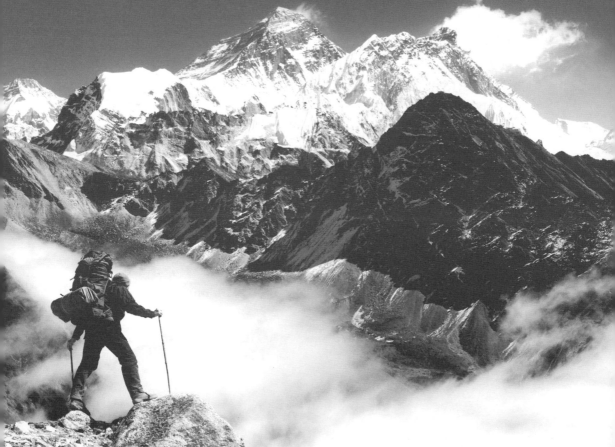

推薦序

領略登山的眞諦

黃一元

先說我與原書《登山聖經》的接觸，要回溯到 1964 年高二時期，同班同學簡正德拿出他哥哥從美國寄來的第一版原書，我們奉之爲天書，因當時所能接觸的登山資料只有日文資料，如《山與溪谷》、《岳人》之類。原書是美國西雅圖登山俱樂部（Mountaineers Club, Seattle, WA）「登山」（MOUNTAINEERING）手冊，原只是俱樂部爲推展登山運動，讓同好方便「自由自在、馳騁山林」（The Freedom of the Hills）而編印的參考手冊，內容非常實用，基本上是以美國西北部山區冰雪岩較多的高緯度地方爲主要背景，作者群認爲許多知識與技術在全球各地山區也都適用，這句話也沒太離譜。

《登山聖經》原文版，從 1960 年初版至今，其後歷經第多次增改進入第九版，筆者從四十年前的第一版開始與同好研讀，迄今仍是經常引用的參考書籍，民國75年到92年教育部委託救國團舉辦的「大專院校中級登山運動社團幹部研習會」就一直是以《登山聖經》這本書爲主要教材依據。

感謝商周自 1999年 以《登山聖經》爲中文版名稱，首次將本書引入華人世界，剔除語文的障礙，轉成我們熟悉的語文，加速我們的吸收能力。

綜觀《登山聖經》在 2003年第七版增訂態度嚴謹，可說是與時代發展同步，如體適能訓練（Physical Conditioning）；無痕山林（Leave No Trace）到守護山林與山林發展（Stewardship and Access），刪除第六版的環境最低衝擊（Minimum Impact）轉爲定義寬廣的「無痕山林」。吾人認爲《登山聖經》不只是參考或導引手冊，要導入登山的眞諦，我們倡議

「登山公民」的「除了足跡外，不留任何痕跡」，也就是「自己的山林自己護」。林金龍教授說：「山林旅人必須打開自己的心，將自己開放給其他山中事物，你可以自在地仰望星空。」

第九版，更由專業攀岩者和攀岩教練共同審定了所有的指導說明，並與「美國山岳會」（America Alpine Club, AAC），美國雪崩研究與教育學院（The America Institute for Avalanche Research and Education, AIARE）合作，確保書中關於高山和攀岩的教學內容均為最新資訊與方法。

嚴格來說，本書的「戶外活動基礎」（Outdoor Fundamentals）、「戶外攀登基礎」（Climbing Fundamentals）與「急難預防與應變」（Emergency Prevention and Response）三部章節，就已足夠應付我們台灣山域百分之九十的登山環境與行為，其他諸如攀岩、雪攀、冰攀、遠征等進階科目是給剩下百分之十登山人口。

為推廣戶外登山活動，如果能分基礎版與進階版也是可考慮方向。

最後援用波蘭登山家喀提卡（Voytek Kurtyka）闡述，「登山是一個多面向的活動，讓人們可以從身體、心理、情緒、精神等各個層面充分地顯露他的人格特質。登山並非一種休閒活動，而是表述他生命的一種方法。」

（本文作者為中華民國健行登山會理事長、亞洲山岳聯盟〔UAAA〕財務長）

《登山聖經》——高效奠定正確登山觀念、知識與基本功

王士豪

2020年初，新冠肺炎疫情席捲全球，國際旅遊戛然停止。隨著國內旅遊大爆發，走入山林的人口倍增，山難事件頻傳，不但搜救單位疲於奔命，更有部分愛山的朋友失去寶貴生命。

台灣有豐富美麗的山林資源，不往山裡走、不去爬爬山，真的是太可惜，因此我們毋須因噎廢食。然而，大自然有時美麗、有時殘酷。若一頭熱，沒有準備充分就走進山林，一旦大自然展現出它殘酷無情的一面時，人們往往難以招架！此時，風險就會變成危險，山難也就隨之發生。

快樂登山、平安回家，是每個人的願望。「登山安全」是平安完成山林之旅的最終結果，而不是口號與期待。要擁有這個結果，必須要有正確的觀念、知識與基本功，也就是要讓「登山教育」普及於所有民眾。

目前「登山教育」，主要透過三個途徑。

第一，各登山團體或學校登山社團內的經驗累積及師徒傳承。但是這容易隨著資料佚失及前輩們的凋謝，而變得窒礙受限。

第二，登山民眾自主參加研討會或課程，跟來自各地的專家、學者們學習。但是這往往受限於課程舉辦的時間與地點，無法隨時隨地學習。

第三，透過網路平台及社群媒體蓬勃發展，各類登山知識在網路上如雨後春筍般冒出，這可以加速

知識傳遞與取得，然而，這些網路知識未必都完全正確。連有厚實登山底蘊的嚮導、協作、巡山員、搜救隊員，常常都感到困擾，更何況是如一張白紙、無辨別能力、天眞無邪的初學者。錯誤的知識，常會導致不當或錯誤的行爲，而增加風險。

因此，一個便民的登山知識完整解決方案，是非常重要的。《登山聖經》正是一本能高效傳遞正確登山觀念、知識及幫助學習登山基本功的寶典。

我常自嘲是主修登山、副修醫學。學生時代，我常啃著《登山聖經》的原文版《The Mountaineering》，學習讀圖定位、登山衣著及登山裝備等入門基本功。1999年1月，商周首次出版《登山聖經》中文版，我立刻就購買一本，仔細研讀急難預防與應變、領導統御、攀岩、雪攀及高山冰攀等章節。

《登山聖經》的中文版本翻譯準確，內容豐富且正確，讓我可以快速吸收專業知識。不管是仔細研讀，或是遇到問題時隨時查閱，都方便無比，且完全不用擔心內容的正確性。這二十多年來，我在登山與高山醫學研究的良師益友，其實就是《登山聖經》。

人們勇於探索未知，擁有冒險精神，是一個國家進步非常重要的元素。因此，我們應鼓勵大家勇敢地走入山林。然而，冒險的過程會有很多的細節需要小心準備，這樣，就可以好好去控制冒險過程當中的風險，而讓冒險不會變得危險。

《登山聖經》這一本好書，可以教您控制走入山林時的風險，值得所有愛好登山的朋友們仔細閱讀。時值《登山聖經》第九版中文版問世，台灣登山活動方興未艾，我樂於推薦本書，是爲序。

（本文作者爲台灣野外地區緊急救護協會理事長，立達診所總院長）

關於「自由」

連志展

《登山聖經》的英文版原名為《Mountaineering: The Freedom of the Hills》，也就是說，這本書中的內容，是希望讓人們可以獲得一種「自由」，一種在山岳間活動的自由，也是一種來自山岳之中的自由。

回想起將近二十年前剛踏入台灣的山岳之際，政大登山隊社團書櫃之中的《登山聖經》一書，就是一個窺探另一個世界的窗口，那是一個必須要利用到繩索、岩楔、冰斧與冰爪等技術工具才能夠進入的全新世界。雖然書中排列著許多艱澀的英文說明，但是總會用盡全部的心力嘗試把這個世界的樣貌與運作方式，狼吞虎嚥下肚，覺得先把這些東西吃下去，總會獲得些什麼。隨著攀登經驗的增加，參加過進階的嚮訓、岩訓、雪訓，以及國內外的冰雪地攀登經歷之後，《登山聖經》已經不再是窺探另一個世界的窗口，而成為一種社群內相互共鳴或對話的認同。

在這個稱為「Mountaineer（攀山者）」的社群之中，我們無疑地被這其中所發生與所感受到的「自由」深深吸引，然而我們也深刻地了解，這個「自由」，必須來自對於「風險」的勇敢面對以及嚴肅管理。自由來自風險的面對與處理，而風險則凸顯出自由的價值。一位有足夠能力在充滿危險的野地中安全旅行的人，是自由的。他可以在數百公尺高的岩壁上，看見熊鷹俯衝的視野；他可以在連續不斷的峽谷激流之中，與高身固魚共舞；他可以在八千米的高峰上，發現極限的超越。這樣的自由，充滿力量，也令人迷醉。

然而，如果沒有能力面對野地潛藏的各種風險，後果則令人遺憾悲傷。可能在三千米的高度，就因為高山病而發生傷亡；可能在曠野

之中找不到路而精神崩潰；可能從一面單純的雪坡輕易地滑墜谷底；或者，因為心中的恐懼而根本放棄了親近山岳野地的機會。

因此，爬山不只是一種運動，或只是欣賞風景；爬山，更是一種追求自由的過程，《登山聖經》開宗明義地如此告訴我們。當你學會了荒野的定位與導航能力，你就能夠發現森林的神祕；當你學會了繩索操作與確保架設，你就可以發現一個垂直的世界；當你學會了高度適應與冰雪地技術，你就會發現這個世界沒有你到達不了的目的地。這些聽起來似乎有點遙遠，但是它們在《登山聖經》書中卻早已經明明白白地被書寫了下來。這些都是做得到的。

之前，幾乎沒有人認為台灣的登山者可以完攀世界七大洲最高峰，但是我們在 2009 年證明，我們是可以做到的。現在，幾乎沒有人認為台灣的登山者可以登頂全球十四座高度超過八千公尺的超級巨峰，但是我們已經正在一步一步地堅持往前走。然而，這一切並不是為了峰頂的榮耀，卻只是為了我們心中，對於「自由」的追求！

2011 年 12 月 15 日寫於宜蘭

（本文作者為台灣生態登山學校創會理事長、歐都納全球七頂峰 & 全球十四座八千探險計畫專案執行、中華民國山岳協會青年委員會主委）

登山必備的一本書
——《登山聖經》

高銘和

1999 年年初，《登山聖經》中文版第一次問世，這是全世界華文讀者，特別是喜愛登山健行朋友的一大福音。

雖然英文版早在 1960 年就出版了，而中文版足足晚了近四十年，但是對照登頂聖母峰這件事，英國隊早在 1953 年就把紐西蘭人愛德蒙・希拉瑞（Edmund Hilary）和雪巴人丹增・諾杰（Tensing Norgay）送上峰頂，而台灣遲至 1992 年才有第一支聖母峰遠征隊，第二年才有人登頂聖母峰，這期間不也相隔約四十年？

因此，台灣和世界的登山水準差距是很明顯的，其中的癥結在於我們的登山觀念和技術一直沒有太大的進步，雖然台灣這塊土地有 70% 屬於山地，又有一百多座海拔超過 3,000 公尺的山峰；如果能善用這些天然的資源，把國外先進的攀登知識和經驗多加吸收和發揮，必能提升台灣整體的登山水準。

而《登山聖經》正是我們這個世代最實用的登山知識泉源，它累積了歐美登山前輩珍貴的經驗，提供了全面且正確的登山指南，不僅告訴我們正確實用的登山技巧，更教導我們怎樣自我鍛鍊體魄，甚至也指導我們如何與山林共處、保護大自然的每一寸土地，是一本範圍極廣、內容豐富的登山工具書。

記得 1999 年的《登山聖經》一出版，不僅吸引眾多國內登山朋友選購，一些海外地區如新加坡、香港與馬來西亞的山友也都想要購得此書拜讀一番。「中國百岳」網站（http://www.chinapeaks.com/）也在徵得原出版社的同意後，貼上了部分的《登山聖經》內容讓人

自由點閱，更與台北 Fnac 書店合作，舉辦了整整一年的登山讀書會，邀請國內有經驗的登山健將，導讀了整本《登山聖經》，一直到 2000 年。

事隔五年，根據英文版第七版所翻譯的新版《登山聖經》又要出版了，這就是這本書的可貴之處：隨著時代的進步而時時更新內容，就好像我們使用的電腦操作軟體，從 Windows 98、2000，到目前的 XP，這些軟體總是隨著時代的需求和硬體的發展而一直在改進更新。

這本中文版《登山聖經》是根據 2003 年的英文版所翻譯的最新版本，和英文版的出版差距只有兩年，這代表我們登山知識的傳播速度和歐美之間的差距已經逐漸縮短，此舉意味著國內的登山朋友幾乎可以和歐美人士同時閱讀最新版的《登山聖經》，吸取最新的登山知識和技術。

綜看這本厚達八百多頁的巨著，比前一版足足增加了兩百多頁，內容也做了更新和增訂，從原來的六部二十四章增為六部二十七章，圖表也增加到四百餘幅，全書的內容更臻完整；而新增的三個篇章如下：一是〈體能調適〉，具體地教導大家平常如何去鍛鍊自己的身體，以應付一般山林健行或海外高峰攀登；二是〈守護山林與進出山林〉，探討登山者和山林或環保管制單位之間的相互關係，在現代化的社會裡是很值得重視和研究的課題；三是〈冰瀑攀登與混合地形攀登〉，這是一個篇幅長且很具實用價值的篇章，講述冰瀑和混合地形的攀登技術，有意在冬季前往高山攀登的朋友，可以從這個篇章得到不少幫助。

《登山聖經》可說是全世界閱讀人口最多的一本登山工具書。由於它的每個章節都是由一、兩位專精該項技術和知識的專家所撰寫，所以這個版本的《登山聖經》最後是由四十幾位經驗豐富的登山家來共同完成，這無疑是《登山聖經》出版以來動用人力最多的一次，也是內容最豐富、圖表最多的一個版本；如果要學好登山這門技術，我深信只要把這本《登山聖經》從頭至尾好好熟讀一番，建立起一套正統的登山技術和觀念，然後根據書中所教導的方法實際身體力行，縱情山林就會變成是很輕鬆且安全的活動了。

當然，誠如《登山聖經》一開始就提醒每位讀者的話：登山不能光靠紙上談兵；雖然它被公認為是一本最權威的登山教科書，但仍需有實戰經驗的登山者來指導，才會把這本書的精髓發揮得淋漓盡致；不管是初次進入山門或已有登山經驗者，切記這本書只能提供各種登山法則給大家參考，真正爬山時若遇上困難，還是要靠自己累積的經驗去做最終的判斷，其後果當然仍需自己承擔。

所以，要登山的朋友，一定要先讀完這本書，然後找一個自己喜歡的登山團體，參加他們的活動，這樣就可以結合理論與實際。等到積累足夠的經驗之後，你就會深深體會到登山的真正精神和它無與倫比的樂趣。

很高興商周出版能再度為國內外華文讀者出版這本新的《登山聖經》，這是整個登山界的一件喜訊，期盼所有的登山朋友都能人手一冊，然後彼此交換意見、相互切磋登山技術，除可增進自己的技能知識外，也可以提升和帶動國內的登山活動和水準。

（本文作者為中國百岳計畫主持人）

仁者樂山

黃宗和

《登山聖經》中譯本出版後，對台灣登山安全與水準的大幅提升厥功甚偉。欣悉第七版即將付梓出版，謹以「登山風尚的興起」、「愛山者的超越意境」及「登山者對山岳的承諾」來與山友共勉。

一、登山風尚的興起

在 18 世紀之前，人類大都很害怕接近山區，總認為那是魔鬼居住的地方。後來逐漸有一些傳教士為了宣教不得不穿越山區，另有若干科學、植物學家也陸續走入山區做生態觀察研究。同時因拜工業革命之賜而形成的實業家、工程師、醫生、公務員等社會新階層，由於有錢又有閒，就開始以登山作為主要休閒活動，並以登臨峰頂作為追求滿足目標。到了 19 世紀以後，登山運動遂蔚為普世新人類風尚，並被舉世公認為無可否定的最佳戶外休閒活動。

台灣擁有得天獨厚的地理條件，在幾條主要山脈中，3,000 公尺以上的高峰高達兩百多座，3,000 公尺以下的峰巒更不計其數。然而高山雖多，卻因位於低緯度之熱帶或亞熱帶圈，3,000 公尺以上高峰雖然在冬季寒流來襲時會下雪，但通常都積雪不厚，也沒有雪崩、雪崖之危險。因而，大多數的高峰峻嶺均宜從事登山活動。另外，台北市郊的北投大砲岩與基隆市郊的龍洞峭壁兩處天然岩場，均可供喜愛攀岩的人們大展蜘蛛人雄風。

最先登上台灣第一高峰玉山主稜的是日人鳥居龍藏和森丑之助所率領的民族學調查隊。他們於 1900 年 4 月沿阿里山稜線往上爬登，由鳥居龍藏首登玉山西峰（3,528 公尺），另由森丑之助首登玉山北峰（3,910 公尺）。1906

年 10 月又由植物學家川上瀧彌和森丑之助登上玉山主峰（3,952 公尺），並設置新高山（日本時代玉山原名）神社。翌年，美國駐台北領事阿諾魯道夫婦也完成玉山登頂，成為史上第一位女性登頂者。

日本領台初期，文明開化的波濤衝擊台灣全島，駐台的少壯軍警、民俗及動植物學家等都展開台灣山區探險活動，尤其是探勘中央山脈的調查和研究活動；其時的登山、探險盛況，反應了新興國民的蓬勃朝氣。

在 1920 至 1940 年間，台灣出現了由熱心島民組設之「台灣登山會」、「趣味登山會」與「萬華登山會」，以及由日人主導之「台灣山岳會」（於 1926 年 12 月 5 日在觀音山頂舉行盛大成立大會）。此後各機關、團體、學校登山部相繼成立，於是台灣的登山運動日趨蓬勃發展，但後因第二次世界大戰轉趨激烈而陷於停頓狀態。

1947 年「中華民國山岳協會」的前身「台灣省山岳會」成立（第二次世界大戰終戰後島內第一個登山社團），隨後在熱心愛山菁英前仆後繼地力倡下，台灣的登山活動日漸普及，並由親近郊山進而積極向中、高海拔峻峰推展。現今各地登山社團數以千計，愛好登山、健行人口多達四、五百萬人（約總人口數的五分之一），顯已達到掌握產業轉型的新契機。

二、愛山者的超越意境

登山是舉世公認的最佳戶外休閒活動，比起短暫單純的運動，它的意義更加深奧，透過持續地全身鍛鍊而獲得。

（一）強力導入充足的純鮮氧氣，達到長期保持呼吸深入、順暢，氣足神清佳況。

（二）長期保持優良的柔軟活動功能，達到靈敏、強健，延齡益壽願望。

（三）充分將體內多餘脂肪、熱能及酸性毒質素排除，達到長期保持苗條、嫵媚、婀娜多姿（葫蘆腰）及瀟灑、英俊、帥氣十足（狗公腰）的運動家標準體型。

（四）促使保持日常大、小便排泄順暢，達到經常展現開心、自信、滿足、和顏悅色的翩翩風采。

（五）獲得身心的自然調和，達到長期保持入眠、深眠、足眠的生活佳況和無限樂趣。

（六）磨練出柔和豁達的優越品行，達到理直氣柔、化敵為友、反敗為勝，無往不利地拓展成功領域。

「選擇愛好登山的人做丈夫或太太，十之八九是錯不了的」，這是很多歐洲地區的學校老師對學生提出的建言，理由是：

（一）愛山者的行徑接近出世苦行僧侶，他具有淡泊世俗、刻苦耐勞、和睦、合群、堅毅不拔的勇敢與機智等超然優越品行，自是愛山者必能同妳／你攜手走出崎嶇險惡、泥濘滿布的途程，共創幸福美滿的人生大道！

（二）一山比一山高，「工作向上比、生活往下看」，愛山者必能時時謙沖自省，不斷向上學習成長，就算啃一塊發霉的麵包、喝一杯平淡的白開水也能發出內心的滿足和微笑！

（三）十藝九不成、半途而廢、大半生一事無成，乃是當今多數青壯年人的一大迷茫、徬徨。愛山者卻熟稔於設定每一個峰頂目標，預做周詳縝密的計畫與充實的裝備，從而按部就班地向著目標奮進不懈，非萬不得已絕不半途而退。愛山者不但具有向大自然極限

挑戰並成功的能力與毅力，更知所運用登山的精神、職志，奮鬥不懈地在人生路程上實現功成名就的目標，創造幸福美滿的生活佳境。

（四）人若置身於群峰峻嶺之上即成「仙」，愛山者的活動被世人譽為天堂的快樂舞者。反之，在不見天日、密不透氣的室內、地下娛樂休閒場所的活動，卻被喻為鬼見愁的地獄舞者。

（五）愛山者厚植有高度的勇敢、機智、擔當、服務、施與的品行，知所扮演好生活上的每個角色和一個被需要者，充分發揮人我共濟功能，建立良好的人際關係。

（六）愛山者具有優良的運動精神、知識和觀念，在言行上知所尊重法律、秩序、制約，推動公共安全，維護環保生態，並恪守職業及社會責任，為人類共同福祉、締造地球家園而奉獻心力！

許多思想尚未開竅的人，尤其是生活在優裕環境中的青少年，一味渴望生活在懶散、安逸、休息的「舒適地帶」，但舒適地帶就像「洞穴」，穴中晦暗會讓人看不清方向而誤陷深淵。穴中不流通的空氣會使人難於呼吸而迷濛朽化、積弱消沉。穴中狹隘的四周、低垂

的洞頂會使人身體難於動彈而壯志難伸。即刻走出洞穴，投向海闊天空、巍峨壯麗的青山群，成為二腳行三腳勇、開朗、合群、悅樂的愛山人，開創永續活力的第二春。

三、登山者對山岳的承諾

（一）土地及大自然景物、水源與人類尊嚴應同時並相互受到珍視和尊重。

（二）我們絕不再對飽受摧殘的土地視若無睹，必當竭盡所能付出關懷與承擔責任。

（三）我們必須用汗水與腳印來證悟土地和大自然的可貴，協力維護，把祖先給我們的完整留給下一代。

（四）我們將以永恆的愛心和行動，讓地表不再見到黃土，原野動物不再視人類為惡煞，青樹不再被斷頭截肢，大小河川溪流皆見魚兒游。

（五）登山是舉世公認的最佳保健與淨化心靈活動。保護自然環境生態，提升登山技術安全，達致零山難目標，更是樂山仁者的使命與天職。

（六）陽光健身第一讚，人人投向壯麗青山群，大家共創快樂幸福的第二春。

（本文作者為中華民國山岳協會前理事長）

《登山聖經》是登山者登山學的最佳導師

歐陽台生

　　台灣只是一個小島，但她得到上天的特別眷顧，擁有如此多超過 3,000 公尺的高山。當我在國外爬山時，我總毫不吝嗇地告訴國外登山家，台灣島上擁有兩百多座超過 3,000 公尺的高山，每當他們聽到如此的訊息時，都會露出不敢相信的表情，因為在世界版圖上，台灣真的只是一個小島，怎麼會放得下如此多的高山呢！接著，他們會好奇地問：「那些高山會降雪嗎？」我告訴他們在每年冬季的一月至三月會降雪，他們接著又會問：「那你們那有冰河嗎？會發生雪崩嗎？」我告訴他們台灣沒有冰河，也不會發生雪崩。另外，我也告訴他們，台灣的中海拔山區所擁有的是另外一番情境，那可是如熱帶雨林般的叢林，有著更豐富的生態資源與鳥獸。如此之後，他們對台灣開始了全新的認識，甚至於有些登山家也想來看台灣的山。

　　我們是如此幸運地生長於斯，又能坐擁山水之間。雖然如此，但登山運動在台灣似乎仍然只是啟蒙階段，況且台灣登山者的學習方式，大多都是由師徒相傳，以至於學習的廣度不足，倘若跟錯了師父，還會增加未來學習的障礙；再加上太缺乏相關的中文書籍，使得台灣登山者無法得知先進的登山技術以及更進步的登山知識，甚至於無法知曉登山的哲學與生命的深度。如此的學習環境，只能稱之為登山荒漠，如此在其中摸索知識與技能，登山當然會變成是一項危險的活動，也難怪「台灣雲豹」會消失在山林中。

　　我在十二年前從加拿大登山學校受訓回國後，更視《登山聖經》

為我的枕邊書，如此可藉機常翻閱一番，好讓自己能一直保有受訓時所學的全部技能且不會遺忘。每當我在寫專欄時，或是遇到一些專業的數據或技術時，我都是藉《登山聖經》來找到正確的答案。另外，每年冬季來臨時，我都會舉辦一梯次的雪地攀登技術訓練營。但在舉辦活動前，我一定會再拿起《登山聖經》來檢核一下各項雪地攀登技術，尤其是一些重要的細節，例如阻雪板打入雪面的角度，還有其他該注意的地方。況且台灣的雪季是如此之短，如果要到山區複習技術，得先攀爬兩到三天才能到達訓練場地，再加上訓練日，少則也要七天，因此一年能上去練習兩次就很不錯了。不似國外，有些地方只需開車就可到達訓練場，而且只需利用假日就足夠了，如此一玩就是三個月，甚至多到半年。如此經常練習，當然不易遺忘登山技術。我們就沒有如此優渥的條件，只得依賴《登山聖經》來複習一番。

《登山聖經》並非只注重頂尖的技術，在基礎內容上，它絕對可以提供一位初學者所需要的完整知識與概念，您甚至可以藉《登山聖經》打好登山基礎。如此之後，再跟任何台灣的登山家學習，他們必定會感動與肯定您的能力，您也必定能事半功倍地學好登山學，並為未來成為一位頂尖的登山家做好準備。

在頂尖的冰雪攀登技術上，《登山聖經》當然有著非常重要的分量，畢竟它是一本教授級的參考書籍。就如我自己的經驗一般，它可是我十二年來教導雪地攀登技術的指導「師父」，而且它的內容還包含了最先進的技術，甚至是最新研發出來的器材，它也不曾放過。因此，您絕對可以找到攀登新器具的正確使用方法，由此您就知它的新與進步。

《登山聖經》除了教導大家登山基礎與頂尖的登山技巧外，更關心原野地的生態資源，因此它更用了兩個章節來教導登山者該如何做好環境保護，以及提醒登山者在享受自然資源後的省思。這個部分正是台灣子民最需要加強學習的，不然，我們為什麼會有如此一句諺語：「只要跟隨垃圾走，就能到達山頂。」何況我國國家公園也已成立達二十年之久，但每當我進入台灣的高山地區，卻仍然常見垃圾一堆堆地丟置在營地邊，而登山人的

排遺和衛生紙更是到處可見。更嚴重的部分，則是連高山溪流也遭受了一定程度的汙染。因此，我們真的該藉《登山聖經》來教育好新一代的登山者，我們的山林才有可能愈來愈美好。

數年前，當商周出版第一次把《登山聖經》翻譯成中文時，我就相當地感動與感恩。他們為台灣土地所盡的那份心力，尤其是為台灣的那片「山林」，更為那片荒漠注入了一股潔淨與智慧的「泉源」。何況這是全世界登山家都必讀的一本書，因此只要一位登山者願意認真學習《登山聖經》的全部內容，那他不是把全世界的登山家都視為自己的「師父」來學習了嗎！畢竟其內容集結了如此多的世界級登山家之經驗與技術。

而今，商周出版不計一切代價，又將《登山聖經》第七版翻譯成中文，它不但是最新版的《登山聖經》，其內容也更為豐富。您若是一位初學者，而能拜《登山聖經》為登山學之師的話，相信您必能一日千里般地進步。若您是一位登山導師，您亦能藉《登山聖經》來引經據典，豐富教學資源，甚至讓您擁有如世界級探險家般的智慧與技能。

（本文作者為野外求生救難專家）

前言

「登山家所追求的，簡言之，即是徜徉山林的自由……」
—— 《登山聖經》第一版第一行

《登山聖經》不僅僅是一本書——它是一扇通往體驗戶外世界歡愉的大門。無論你是想學習野營和戶外炊煮、在你家附近的森林裡健行、爬山、穿越冰河、攀登岩壁，還是登上世界上最高的山峰，自由都是屬於你的。歡迎來到攀登者和登山家的社群，這群人把自由視為他們戶外教育中的重要部分。

《登山聖經》第九版的每一章節皆被嚴格地檢閱、修改，並且在必要之處予以擴增內容。書中的所有插圖皆已更新，且大部分皆經過重新繪製，使得這本書在印刷版與電子媒介上皆能呈現出極佳的細節。這些修改反映了登山領域的快速變化，包括了安全技術的進階發展以及新裝備的引進。在這個版本中，我們延續了過去的精神，強調登山者守護山野的責任，以及如何將對所行經土地的衝擊減至最低，俾使不留下痕跡。除了利用登山者們的集體知識之外，這一版還首度訪問了經驗豐富的嚮導、教授應如何在攀登和面對雪崩時保持組織安全，菁英攀登者和戶外設備製造商亦參與本書內容。

無論這是你的第一本《登山聖經》，還是你已經擁有了每一版，這本書提供了你成為一個安全、稱職的登山者所需要的技能、信心和知識。

縱覽全書

和之前幾個版本一樣，《登山聖經》第九版涵蓋了當前登山運動中所涉及的概念、技術和問題，幫助登山者掌握了所涉及的每個主題的基本理解。除了提供基礎資訊給

新手之外，本書也可以幫助有經驗的攀岩者回顧並增進他們的技巧。諸如攀岩、冰上攀岩和人工攀岩等主題都寫得足夠詳細，能讓對那些對特定主題感興趣的讀者深入鑽研。

不過，本書並非鉅細靡遺的登山百科全書，有些攀登時的指導原則於本書中並沒有全面性地強調。舉例來說，在體育館裡的攀登和運動攀登（攀爬人工岩場，或在已開發岩場利用固定式支點攀登）已日趨普及，儘管運動攀登的許多技巧和山岳攀岩可相互取代，它們之間仍存在差異——本書中皆有一一討論這些不同之處。

學習登山不能紙上談兵，不過，書本卻可以成為獲致資訊的重要來源，以及教學時的輔助工具。《登山聖經》最初是為了參加登山課程的師生撰寫而成的一本教科書。在由合格的教師講授的登山課程中，良好的學習環境對於剛踏入登山殿堂的初學者來說是必不可少的。

在攀登過程中，你必須要能時常察覺到周遭的情勢和環境。不同的狀況、不同的路線，以及個人能力和技術的差異，代表著所使用的技巧和所做的決定需視情況不同而調整。但不管任何狀況，登山者或登山隊都必須按照本身的知識、技術和經驗，靠自己做出判斷。為了完整呈現出這些過程，《登山聖經》介紹了各種廣泛應用的技巧或方法，並列出它們的優缺點和使用限制。本書的意見並非教條式的規定或定則，只是做出判斷的基礎。登山者必須將登山學視為一個解決問題的過程，而不是非得死記硬背的不二法則。

本書所介紹的各種攀登類型都是人們經常體驗的，且大多數人會認為，這些攀登最適合在野外體驗。任何從事山野活動的人都有責任為我們的下一代保留山野的原貌，不去破壞它。荒野山林的保育，對於維繫生態系統健全運作來說至關重要。

本書的源起

《登山聖經》歷次版本的演進，體現了登山協會發展的歷史進程。最初，《登山聖經》是該協會中一群會員協力合作的成品。每逢版本推陳出新之際，許多協會的會員會踴躍組成供稿團隊，端出這個

組織所能提供最佳水準內容。能參與這個計畫一直是讓人備感榮幸的事。

登山協會於 1906 年成立，其主要目的之一就是研究探索太平洋西北沿岸山區的山峰、森林和河川。《登山聖經》的發想與架構源自於在此區域的登山活動經驗。此處的山區既原始又複雜，終年覆滿冰雪，是登山的一大挑戰。

攀登此處山區，在本質上十分困難。現成的道路稀少，且地形崎嶇不平，最初此處的探險都屬遠征性質，而且通常會有美洲原住民嚮導陪伴同行。

隨著登山者對西北沿岸山區的興趣日益提高，老手帶新手的傳統也逐漸建立起來，愈來愈多的資深登山者將知識和技巧傳授給新手。透過一系列的登山課程，登山協會讓這些經驗得以傳承。

在《登山聖經》第一版於 1960 年出版前，登山協會多採用歐洲著作作為教材，例如傑佛瑞・溫斯洛・楊（Geoffrey Winthrop Young）的經典之作《山岳技能》（Mountain Craft）。不過，這些作品並未涵蓋美洲或西北沿岸山區山岳的特殊之處。授課者為了填補這個空白，將這部分的課題列為綱要，發給上課的學生。《登山者札記》（Climber's Notebook）便是這些綱要的集結與細部說明。《登山者札記》於 1948 年出版，更名為《登山者手冊》（Mountaineers Handbook）。到了 1955 年，登山課程更形複雜，因此亟需一本更新、更完整的教科書，《登山聖經》於是應運而生。

第一版《登山聖經》於 1960 年出版，但工作於 1955 年即由一個八人委員會，以及七十五位社員著手進行。哈維・曼寧是當時的主編，並且負責確立全書的內容走向——將本書副標題訂為「徜徉山林的自由」（The Freedom of the Hills）。第一版共計 430 頁，22 個章節，編印了 134 張插圖和 16 張黑白照片。相較之下，第九版的《登山聖經》共計 608 頁（編註：此處提及頁數均指原文書頁數）、超過 400 張插圖，28 個章節之中共有超過 6 張黑白照片。

過去版本沿革

這本書是成千上萬攀登者和登山家的集體智慧和經驗的結晶。

前幾版的《登山聖經》建立起良好的傳統，蒐集各種知識、技巧、觀念，並將眾多登山家的意見加以整合。在受訓過程和攀登過程中，學生們一直都是技術、設備和方法進步的試驗對象。《登山聖經》的每一個新版本都是在以前版本的基礎上精心編製的。

本書第一版的編輯委員計有主編哈維・曼寧、約翰・海佐、卡爾・亨瑞克森、南西・畢克佛・米勒、湯瑪斯・米勒、法蘭茲・莫林、羅蘭・塔伯與李絲莉・史塔克・塔伯。當時規模尚小的普吉灣登山社（Puget Sound Climbing Community）的多數成員都參與了撰寫工作（包括登山界指標型人物迪・莫倫納爾、吉姆・維塔克、羅・維塔克和沃爾・鮑爾）——七十五位社員實際動手寫稿，寫了再修，修了又寫。另外有一兩百人有錢出錢，有力出力，負責審稿、策畫、繪圖，打字、校對、贊助、促銷、零售、批發、發行等工作。當時的登山協會成員，沒有人不共襄盛舉的，不是協助製作，就是協助銷售。投注時間的人獲得了成就感，投資金錢的人也因本書的暢銷獲得回饋。《登山聖經》成為目前十分成功的登山協會出版社（Mountaineers Books）所出版的第一本書。

第二版的編輯委員有主編約翰・戴維斯、湯姆・霍爾史代夫、麥斯・荷倫貝克、吉姆・米契爾、羅傑・紐包爾與霍華・史坦貝利。本書的籌備工作自 1964 年開始。雖然第二版保留了第一版的絕大部分，卻依然動員了數十位撰稿人、無數的審稿人和幫手。留任的編輯委員海佐、米勒與曼寧等人維持了兩版的一致性，並由曼寧再度擔任主編和監督製作的工作。第二版於 1967 年發行。

第三版的編輯小組於 1971 年成立，由山姆・佛萊領軍。一開始先由策畫小組分析前兩版的內容，再擬妥修改綱領。修改的工作則由統籌小組負責，成員包括佛萊、佛列德・哈特、尚恩・賴斯、吉姆・山福和史坦貝利。書中各章由眾多登山家執筆，至於審稿、修訂、校正與編輯的工作，則是小組成員集體努力的結果。全書由佩姬・法伯編輯，1974 年出版。

第四版的編輯小組成員包括主編艾德・彼得斯、羅傑・安德森、戴夫・安東尼、戴夫・安菲爾德、

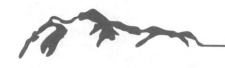

李‧海爾瑟、羅勃‧史旺森與約翰‧楊。1982 年的第四版修改幅度很大，許多章節完全重寫，尤其是關於冰和雪的章節。眾多登山者提供寶貴意見給編輯小組。撰稿人分成數個小組，完稿後交由技術編輯審稿。此外，各方人士也在稿子的精確、一致、通順、易懂各方面貢獻不少意見。

第五版的編輯小組先是由保羅‧高提爾負責，之後改由莫娜‧布拉姆統籌進行修訂。各部分的編輯為班‧亞普、馬提‧藍茲、瑪格莉特‧米勒、朱蒂‧蘭伯格與克瑞格‧勞利。這個版本的編輯工作始於 1987 年末。這個版本的內容又經歷了一次的大幅編修，最終在 1992 年出版。其內容有所更新，版面和插圖也重新設計繪製，變得更具現代感、更易閱讀。專業編輯兼作家唐‧葛瑞登負責將文稿的風格統一。

1994 年秋天，寇特‧漢森發起第六版的準備工作。各章節的撰稿人包括喬‧巴克斯、馬西亞‧漢森、湯姆‧哈吉曼、布拉姆與麥倫‧楊，並由唐‧郝克負責插圖的繪製。葛瑞登再度接下統一文稿風格的工作。本版多了三個新的章節：〈高山地質〉、〈雪的循環〉與〈高山氣象〉。

第七版的的編輯小組包括主編史蒂芬‧寇克斯、朗‧英格、傑若米‧拉爾森、米爾娜‧普朗、瑟比‧華萊士、約翰‧維克，以及約翰‧維克漢。書中的描述性材料由傑夫‧鮑曼和戴布拉‧維克監督編審。克里斯‧福爾薩斯負責文字編輯工作。第七版的編輯工作始於 2000 年秋天，該書於 2003 年出版，其中包括了一個新的章節〈冰瀑攀登與混合地形攀登〉，以及許多新的插圖。

第八版的《登山聖經》是這本書的 50 週年紀念版。這個版本的編輯小組包括了主編朗‧英格、彼得‧克里斯洛、敏迪‧羅伯茲、麥克‧茂德、約翰‧維克和葛琴‧蘭茲。傑夫‧包曼監督準備工作和插圖繪製工作。《登山叢書》（*The Mountaineers Books*）的員工，尤其是企畫編輯瑪莉‧梅茲、自由編輯朱利安‧凡‧培爾特和克里斯‧福爾薩斯，插畫家瑪格‧穆勒和丹尼斯‧雅爾尼森都貢獻了他們的時間和天賦。

第九版的貢獻者

在登山協會110年的歷史過程中，成員們一直以協會透過探索和教育，讓人們走出去的志工精神而自豪。透過這個組織的努力，無數人認識了戶外運動，然後他們成為了志工，並找到了回饋這個社群的方法。下面列出的第九版的貢獻者是我們協會志工群裡的一個特殊群體，他們無私地奉獻了自己的時間、智慧和專業知識，使得這本書的新版本得以出版。你手中捧讀的這部著作比起一、兩個（或二十個）人在紙上寫下的東西更來得厚實。它是一個組織的集體知識結晶，而這個組織在過去超過一個世紀以來，一直致力於讚頌和分享徜徉山林的自由。

第九版雙主編：艾瑞克·林斯韋勒、麥克·茂德。

第一部　野外活動入門由約翰·歐爾森統籌，各章節的撰稿人如下：

第一章　野外活動的第一步：約翰·歐爾森；

第二章　衣著與裝備：史蒂夫·麥克魯爾；

第三章　露營、食物和水：史蒂夫·麥克魯爾；

第四章　體能調適：克爾坦內·舒爾曼；

第五章　導航：鮑伯·伯恩、麥克·伯恩、約翰·貝爾和史蒂夫·麥克魯爾；

第六章　山野行進：海倫·艾爾特森；

第七章　不留痕跡：凱薩琳·荷里斯和彼得·登南；

第八章　守護山林與進出山林：凱薩琳·荷里斯和塔尼雅·朗·赫池。

第二部　攀登基礎由西碧·華萊士統籌，各章節的撰稿人如下：

第九章　基本安全系統：艾瑞卡·克萊；

第十章　確保：德林·任和宜南·趙；

第十一章　垂降：艾力克斯·拜倫。

第三部　攀岩由羅尼·烏茲提爾統籌，各章節的撰稿人如下：

第十二章　山岳攀岩技巧：羅尼·烏茲提爾；

第十三章　岩壁上的固定支點：羅尼·烏茲提爾；

第十四章　先鋒攀登：羅尼·烏茲提爾；

第十五章　人工攀登與大岩壁攀登：荷莉·韋伯和傑夫·包曼。

第四部　雪攀、冰攀與高山冰攀由愛妮塔·維金斯統籌，各章節的撰稿人如下：

第十六章　雪地行進與攀登：塔伯·維金斯；

第十七章　雪崩時的安全守則：尼克·萊爾；

第十八章　冰河行進與冰河裂隙救難：彼得·克里斯羅；

第十九章　高山冰攀：愛妮塔·維金斯、桂格·加里雅蒂、史蒂夫·史文森和麥克·茂得；

第二十章　冰瀑攀登與混合地形攀登：愛妮塔·維金斯、桂格·加里雅蒂、史蒂夫·史文森和麥克·茂得；

第二十一章　遠征：珍·卡爾特。

第五部　領導統御、登山安全與山岳救援由道格·桑德斯統籌，各章節的撰稿人如下：

第二十二章　領導統御：道格·桑德斯；

第二十三章　登山安全：道格·桑德斯；

第二十四章　緊急救護：道格·桑德斯、艾瑞克·林斯韋勒；

第二十五章　山岳救援：道格·桑德斯。

第六部　高山環境由艾瑞克·林斯韋勒統籌，各章節的撰稿人如下：

第二十六章　高山地質：史考特·包柏卡克；

第二十七章　雪的循環：蘇·佛格森；

第二十八章　高山氣象：傑夫·雷納。

許多專業人士亦在本書的開發和製作過程中扮演了重要角色，他們都是附屬於《登山叢書》公司的員工和承包商。執行編輯瑪格麗特·沙利文爲修訂工作奠定了基礎。在插圖評估和註釋的早期階段，傑夫·鮑曼扮演了一個重要的角色。克里斯·福薩斯爲本書策畫編輯，艾琳·摩爾爲本書進行了編輯校對。

製作經理珍·桂爾博負責書籍封面的設計，並管控書籍的設計和插圖繪製過程。詹妮弗·肖恩茨優化了全書的設計，整合、編排文字和插圖。約翰·麥克馬倫熟練地完成了一項艱鉅的任務：將所有現有的數據向量化，並從零開始繪製許多插圖，以及編輯大部分現有的

美編圖案；他深厚的攀岩知識為他的工作提供了靈感。編輯勞拉‧肖格爾在許多障礙下推進初稿編修工作。

在對本書服飾、設備、露營和食品等章節的重大內容更新工作上，設計者們希望感謝幾家公司的個人所提供的技術援助：MSR的歐文‧麥斯達格和扎克‧格里森；Therm-a-Rest的吉姆‧波斯威爾、吉姆‧吉柏林和布蘭登‧包威爾斯；戶外研究（Outdoor Research）的工作人員；以及娛樂設備公司（REI）的布蘭特‧布魯姆。

感謝下列個人對這本書企畫的貢獻：戴爾‧雷姆斯伯格、羅尼‧帕克、羅恩‧芬德伯克、馬特‧舍恩瓦爾德、吉姆‧尼爾森、韋恩‧華萊士和麥克‧李貝克。

本書將向你介紹一些能開啟一生冒險所需的技能和知識。學習這些指引和明智的技巧，並研讀技術插圖，然後將它們帶到山野中實地練習，體會看看這一切將帶給你什麼收穫。

目　錄

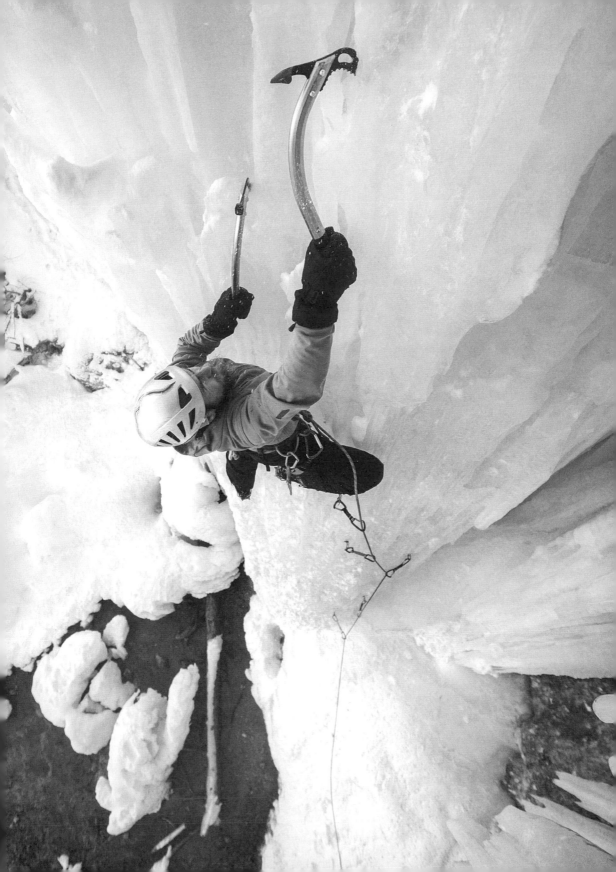

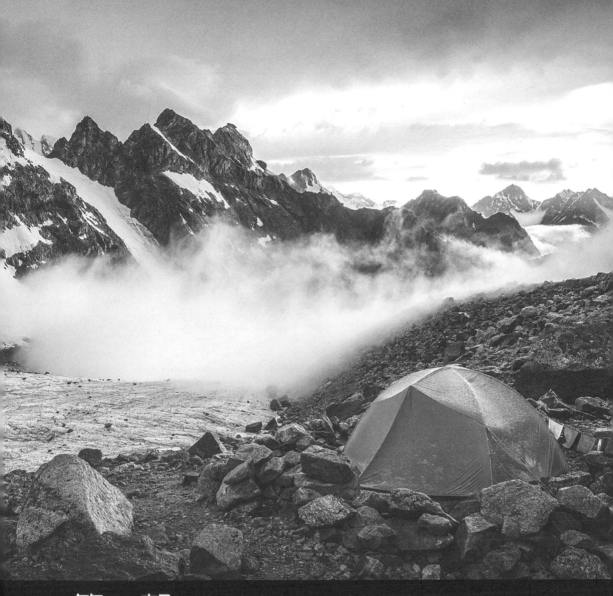

第一部
野外活動入門

第一章
野外活動的第一步

- 熟悉攀登技術的知識與技巧
- 健全的心理準備
- 愛護荒野
- 登山守則

- 調適體能
- 儲備判斷力與經驗
- 保育荒野
- 享受縱情山林之樂

　　登山有許多層面，包括攀登高峰、享受讓人歎爲觀止的美景以及體驗野外生活。登山可以是孩提時夢想的實現，也可以是讓自己在面對困境時的成長機會。人們可以透過登山體驗探險與奧祕。登山挑戰爲你提供了一個機會，讓你能超越現實生活的局限來了解自己，並與攀登夥伴之間建立終身的聯繫。

　　英國登山家喬治‧馬洛瑞（George Leigh Mallory）曾說：「我們從登山探險中得到最純粹的快樂。」當然，你也會發現登山過程中的冒險和艱辛。儘管登山者有時會面臨困難，不過或許也正因爲這些困難，登山可以提供一種你在別處無法尋得的寧靜和精神交流的感覺。不過，在你在山上享受愉悅或自由之前，你必須透過學習各種攀登技術、體能、心理和情緒管理技巧來爲登山做準備。正如你必須邁出第一步才能登上一座山，你也必須邁出第一步才能成爲一名登山者。儘管在山區熟練技巧是一個持續的過程，只要你準備好花時間投入，你就必須從某處開始。這本書可以作爲你獲得這些技巧的指南和參考，也可以是帶領你自由徜徉山林的護照。

熟悉攀登技術的知識與技巧

為了能安全、快樂地登山，我們必須熟悉各種登山技巧。我們得知道進入荒野時該帶什麼衣物、裝備與糧食，以及如何在野外平安過夜。我們也必須知道如何在只能依靠自己所背東西的狀況下，順利地在荒野裡做長距離的移動，並在沒路可跟、找不到路跡時，依然可以定位。我們需要熟練各種攀登技巧，如確保（belaying，當一起攀登的繩伴墜落時，保護他不致摔落的技巧）、垂降（rappelling，使用繩索下降）等等，以順利攀上、爬下要攀登的山峰。我們也必須具備特殊的攀登技巧，不論是冰攀、雪攀或攀岩。

雖然所有登山者一定都會想把自己和隊友的危險降至最低，但在山野行走時可能遭遇的危機，是無法完全預防的。所以，每位登山者都應該接受登山安全教育，學習野外急救與救難的技巧，以實現真正能在山中自主的能力。

調適體能

登山是需要高度體能的活動。幾乎所有的攀登活動都愈來愈像是運動競技，特別是難度等級較高的攀登活動。今日的登山者已能完成一些以前被視為不可能達成的壯舉；不論是攀岩、雪攀或高海拔攀登，新的標準和紀錄一再地被刷新。人們不但突破了上攀的極限，也打開了下爬的限制。從前覺得很難爬上，或根本上不去的陡坡，如今靠著雪橇與雪板，一下就衝下來了。在登山風貌的種種轉變中，最為顯著的莫過於絕壁冰攀（steep ice climbing）與混合地形（mixed，含有結冰面和岩石面的地形）攀登的進展與盛行。雖然大部分的人只是在旁欣賞這些超越極限的成就，不過，一旦新的紀錄形成後，往往都是由業餘登山者將標準再往上提升。

不管我們的技術層級是高是低，想攀爬的山峰是難是易，體能調適都是非常重要的。體能愈好，可以選擇的攀登地點自然也就愈多。而且當體能好時，我們便能盡情享受登山的種種樂趣，不會只是一路忍受登山的疲累。更重要的

是，一支登山隊伍的平安與否，往往取決於其中一位隊員的體能好壞。

健全的心理準備

如同體能調適在登山活動中的重要性，登山的心態往往也是登山隊成敗的重要關鍵。冷靜清醒的頭腦，是在做出該強行通過困難地形或撤退的決斷時所不可或缺的。登山者要有一顆自信但實際的心，而且要對自己誠實。若沒有實際評估自己的狀況與周遭的環境，我們往往會過度自信，讓自己陷入險境。

登山前輩常說，登山最大的挑戰其實是自己的心。或許這也正是登山活動的魅力之一：當我們享受縱情山林之樂時，我們同樣也在赤裸裸地面對自己的內心世界。

儲備判斷力與經驗

與健全的心理準備和態度同樣重要的，是解決問題和做出最佳判斷的能力。所以，基於各種登山知識與經驗所做出的明智決定，可能是一位登山者最值得珍惜與驕傲的本領。本書介紹了許多從基本到進階的裝備與技術，不過，每個登山者的學習目標應該放在如何最適當地運用這些知識，藉以克服那些無法想像的各種挑戰。

我們常說登山者必須具備應變與解決問題的技巧。這些技巧包含了應付許多外在因素的能力，像是惡劣天候、長途跋涉與登山意外，當然也必須含括處理內在因素的能力，諸如恐懼、疲累與欲望。在歷經這些考驗後，我們會有更好的決策能力，也增添了在未來會相當有用的經驗與判斷力。

然而，登山過程中總是會有新的狀況發生，因此，我們必須仰賴細心的判斷，不能只靠本能反應。雖然大家可能都習於按照過去的經驗來做出當下的決定，不過相同的狀況其實不大可能會再次發生。雖然這種不確定性是登山的挑戰與魅力所在，但也有可能會因此釀出悲劇。

可以說，許多狀況都涵蓋了風險、挑戰，還有隨之而來的成就。如同海倫‧凱勒（Helen Keller）在 1957 年的《敞開的門》（*The Open Door*）一書中觀察到的：「安全考量幾乎成了一種迷信。安全原是不存在的，就像尚未經歷任

何危險的小孩，他們並不知道什麼叫作安全。我們終會發現，與其避免危險，還不如坦蕩地迎接它。生命就該是場勇敢大膽的冒險，不然，它就什麼都不是了。」

愛護荒野

本書所討論的各種技巧都是帶領我們造訪荒野的工具。在使用這些技巧來回應荒野的呼喚時，請留意訪客可能會為這些自然美景帶來毀滅性的災害，讓荒野不再保有原本的風貌。

人類正以驚人的速度消耗大自然，對自然造成無可挽救的改變。為了彌補這項過錯，登山者與野外活動的愛好者開始採取一系列保護山林的原則──我們稱為「不留痕跡」（Leave No Trace）。

山並不是為了提供人們休閒娛樂而存在的。山既不欠我們什麼，也對我們一無所求。首攀麥肯尼峰（Mount McKinley）的登山隊成員哈德遜·史塔克（Hudson Stuck），曾經非常深情地述說：「我和所有的夥伴，都感受到上蒼賜予我們『與高山心靈相通』的恩典。」所以，在遊歷荒野時，我們該回饋給山的其實就是讓山保有原貌，不留痕跡。登山前必須充分了解想要造訪的地區，並熟知哪裡易受破壞。而在當地紮營、行進和攀登時，也要確實做到不留痕跡。

保育荒野

為了維護這種在山上才能享有的恩典，除了不留痕跡外，我們也得負起保存環境的責任。現在，登山活動還包括限制登山者進出山林的許可證制度、環境復舊計畫、藉由立法嚇阻破壞荒野的行為、和立場對立的利益團體進行協調，以及對道路、山徑或所有攀登山區採取關閉保護措施。除了提醒自己爬山時要把腳步放輕外，登山者現在更必須大聲疾呼，請社會支持荒野保存、山林進出管制以及荒野審慎使用的各項作為。注意！我們不能再存著這樣的心態，認為人類生來就有探索山林的權利。如果我們想繼續享受這片一度讓人以為理應擁有的荒野，那麼在努力成為登山者、攀登好手或探險家外，我們更要全力支持荒野的保存。

登山守則

　　許多年前，登山協會曾制定一套綱要，協助民眾以自己的力量在山林裡安全活動。由於這套綱要出自對登山老手的詳細觀察，與對各類登山事故的細心分析。它不但讓登山者受益良多，也適用於所有在荒野裡活動的健行者。別把這些守則看成一成不變的教條，它們提供了有效與可行的指南，可以減少登山的風險。

　　所謂的登山守則，並不是要教我們如何一步步地登上山頂，或是怎樣按部就班地避免危險。相反地，這些守則是引導我們安全登山的方針，尤其適用於還無法從經驗中養成必要判斷力的初學者。登山老手通常會依實際情形更改綱要上的做法，並以他們對危險的了解與對技術的熟練度來做出判斷。

　　有時登山者不免會懷疑，像登山這種原本就沒什麼正式規則的運動，需要訂定什麼規則嗎？然而，若是有一些簡單的原則可以依循，許多嚴重的意外或許就不會發生，或者後果也就不會如此嚴重。這些登山守則的前提，是即使在路途危險、狀況不明時，登山者也希望在較為安全且較易成功的情形下前進。另外，如果誤判情勢，登山者也有較大的轉圜空間，不會馬上讓自己陷入險境。

享受縱情山林之樂

　　「徜徉山林的自由」的概念，除了身處山林所得到的純然樂趣，也包含了具有熟練技術、齊全裝備，以及從事不傷害自己、他人或環境之旅所需體力的種種能力。不過，山並不是隨隨便便就容許登山者恣意縱情的。我們必須拿出紮實的訓練、妥善的準備和強烈的動機，山才會將縱情山林的權利給予我們。

　　我們身處一個得要自己清醒地做出決定，才能迴避文明科技與便利的時代。在現今這個數位時代中，幾乎每時每刻，許多人可以透過電話或電子郵件得以聯繫到。只要有了適當配備，這種情況在地球上任何角落都可能發生。雖然我們不必為了上山而得放下所有文明產物，不過，對於那些想從這個機械與數位世界出走（就算只是短暫的）的人來說，山總是在那裡召喚著他們。山給予我們與自然世界相

通，並讓心靈富有的角落，是現代生活中的其他地方都找不到的。

我們是在一個不以人類需求為重的環境下登山，因此，並非所有的人都願意為了身體與心靈的豐富報酬，而在登山活動中有所付出。但對夢想著登上巔峰的人來說，他們可藉由本書的引導，讓自己築夢成真。如果我們學著運用技巧攀登，學著安全地登山，讓身體和心靈與荒野一起律動，那麼，

我們將會體會到約翰‧繆爾（John Muir）的感受：「登山去吧！去聆聽山的聲響。自然裡的平和會流入你身、你心，如同陽光灑落林間。微風令人神清氣爽，暴風帶給你無窮能量，憂愁則如秋葉落地般，悄然離開。」而縱情山林之樂，也正如繆爾在《我們的國家公園》（*Our National Parks*）中所寫的：「靜靜地走向四方，品味登山者所懷抱的無限自由。」

🏕 登山守則

- 將登山行程交給留守人員。
- 每次上山，衣物、糧食和裝備都要帶足。
- 除非各項支援事先都安排妥當，否則一支隊伍不宜少於三人；攀登冰河時，最少要有兩組繩隊互相照應。
- 當身體暴露感高、在冰河上行進時，請結繩攀登，並固定所有的確保點。
- 讓隊伍保持團體行動；聽從領隊或遵守多數人的決定。
- 別冒險嘗試，不做自己能力不及與知識不及之事。
- 選擇走哪條路或考慮是否回頭時，千萬別因一時衝動而妄下決定。
- 採用口碑良好的書籍所提出的登山規範。
- 隨時隨地抱持對山友善的態度與行為，並信守「不留痕跡」原則。

第二章
衣著與裝備

爲了參加山野活動，你打包時可能會想要帶上所有的東西，以確保你的安全、乾燥和舒適程度，但這麼做可能會導致危險、受凍和痛苦。因此，打包的挑戰在於如何減輕重量的負荷，使你既能快捷、輕便地移動，同時又確保裝備能讓你完成行程，並且維繫生存安全。每增加一單位的重量，都可能限制了你能攀爬得多遠、多快、多高，以及你能多快地撤回到安全地帶。

東西帶太多或太少都不理想，如何才能達到良好的平衡？在每次登山後，檢視你帶了哪些東西：哪些東西眞的能帶來安全的保障，哪些則多餘而不必要？購買裝備時，在考慮品質及耐用性的前提下，要盡量選擇重量較輕、體積較小的產品。

如果你是一個登山新手，在花大錢買衣服、鞋子或背包前，先累積一些登山經驗吧。頭幾次的戶外活動中，先採行租用、借用，或湊合著用裝備的方式，在投資之前獲得實際經驗。多請教有經驗的老手、多逛登山用品店、閱讀登山雜誌，都會有所幫助。最新和最棒的裝備並不等於是最好的，最好用的物品也不必然是最貴的。然而，最便宜的選擇也不見得是最經濟的，因爲某些裝備的功能和特質索價較高。

本章將會介紹野外活動的基本

裝備，其中內容包括「好的裝備」必須包含哪些基本條件。儘管本章內容沒有告訴你該買哪個品牌，但會教你如何從中挑選高品質、可相互搭配使用的裝備。關於吃飯和睡覺用的戶外設備則會在第三章〈露營、食物和水〉中介紹。

衣物

衣物的作用是在皮膚外產生一層稀薄而與外部隔絕的空氣，讓人感到舒適，而所有使人不舒適的敵人（風、雨、熱氣、寒氣等）都會被這層保護阻擋在外。對登山者來說，「舒適感」是相對的，惡劣的天候往往迫使登山者忍受遠低於一般人的舒適標準。攀登時，維持

相對舒適的關鍵仍在於保持身體乾燥，即使淋濕後，也要能保暖並迅速恢復乾燥。安全是最重要的。當進入荒野探險，登山者需要備有多層次的衣服，並透過穿衣的分層系統來幫助他們應對困難的環境，無論這些環境狀況會持續多久。

如果身體長時間處於潮濕狀態，即使氣溫適度涼爽的，也會導致身體的核心溫度下降，致使體溫過低，這是在山區常見的死亡原因。如果不能保護自己不受風吹的侵害，就會使你暴露在風寒之中，導致體溫過低或凍傷或凍瘡。（參見第二十四章〈緊急救護〉中的「與寒冷相關的病症」）。請謹慎選擇你將要穿的衣服，以確保你能夠在寒冷和潮濕的條件下生存下

選擇初學者套裝

首先購買一些高質量、合身的衣服作為大多數旅程中分層系統的基礎：

- 靴子和襪子
- 輕量或中等重量的底層 —— 兩件上衣和一件褲裝
- 一件或兩件不同重量的人造或羊毛針織上衣 —— 一件有拉鍊領子或全長拉鍊，另一件有輕便的帽子
- 合纖褲子和短褲
- 絕緣保暖（「蓬鬆」）外套
- 衝鋒衣和褲子
- 帽子和手套
- 太陽眼鏡

來。

衣物也必須保護登山者在熱天不致中暑，避免登山者流汗過多而濕透衣物或導致嚴重脫水。通風、透氣性和防曬是額外需要考量的重點，因為各式各樣的服裝、高科技布料、特色產品和品牌都宣稱自己具有優越的性能，第一次自己要搭配出一套分層服飾可能是件令人生畏的事。購物時，提問並閱讀標籤。評估服裝的功能性和多用途性：這種衣服濕掉的時候還能發揮效用嗎？它的舒適範圍很廣嗎？要抱持懷疑的態度，服飾是一個行銷力度強，然而可供參考的數據卻相對薄弱的領域。除了價位外，也要考慮服飾的耐用性、多功能性和可靠性。此外，其他戶外運動的衣服可能也適用於登山。

切記，一名登山者選擇的服裝搭配可能與另一個具有不同身形、新陳代謝速率或喜好的登山者的選擇明顯不同。合適的內層衣物能讓您適應季節和活動，以滿足許多條件的要求。（見下面的「多層次穿法」段落。）外層的附加衣物可以讓你的穿著能應對即將到來的冒險的挑戰。最終，你會減少你穿衣服的層次。但新手第一次從事野外

活動時，最好多穿幾層衣服來保持身體乾燥與溫暖，等累積足夠經驗後，再判斷可以刪除哪些東西。判斷的標準是不管在任何狀況下，少了這些東西也能活命。試著減少你攜帶衣物的重量，出發前先查看氣象預報，評估你可能會遇到的極端氣溫和天候，然後為之打包相應的裝備。

布料

適合戶外穿著的服裝是由各式各樣的布料製成的，每種布料都有其獨特的優點和缺點。

合成纖維

在登山衣物上，高科技的合成纖維（以下簡稱合纖）——聚酯纖維（polyester）、尼龍（nylon）、氨綸彈性纖維（spandex）和壓克力（acrylic）——幾乎已完全取代天然纖維。合纖並不吸水，這意味著它們不會吸收水分。合纖服飾會吸收一些水分，但僅限於纖維之間，以及連接線段的絲狀物之間的空間。（細菌在這些空間繁殖，形成一個「臭氣工廠」，把你的汗水

濕的時候能保暖？

羊毛曾經打著「濕熱時保暖」的旗幟，如今這個旗幟由合纖織物和填充物所承接。但是潮濕的布料本質上是冷的布料，物理原理是不可扭轉的：它需要大量的能量（溫度）將潮濕布料中的液體汗液轉化為蒸氣。如果你想保持溫暖，那就保持乾燥。

變成臭味。請參閱下面的「衣物保養」段落以獲得解決方案。）合纖衣物若是濕透，可以擰乾，餘下的水分很快就會蒸發。合纖比天然纖維更光滑，這對於在陡峭的雪地或冰地下落的攀岩者來說是不利的。表 2-1 比較了戶外服裝布料的抗風性、透氣性、防水性和彈性。

聚酯纖維：高品質的聚酯纖維每條可以保持 100 多條長絲，使其最終的織物有一種柔軟的、棉花般的手感。製成的織物通常經過化學處理或定型，以幫助棉芯去除水分。在現代服飾中，聚酯纖維基本上已經取代了聚丙烯，提供更親膚的觸感，並且稍微減少氣味的滯留。

尼龍：尼龍織物在技術上被稱為「聚醯胺」，是非常強韌的布料，耐磨性較聚酯纖維更佳。這些特性讓尼龍可以用於繩索和外衣，包括外層的防水透氣層壓織物。尼龍織物也有柔軟的「手感」，因而被用於許多服飾中。尼龍能留住的水分是聚酯纖維的兩倍，但仍然只有棉花或羊毛的四分之一。防水處

表 2-1　布料的特性

布料	風阻	透氣性	防水性	延展性
羊毛	不佳	極佳	不佳	極佳
雙層針織軟殼	可	極佳	不佳	極佳
層壓軟殼	佳	佳	可	佳
防水透氣層壓軟殼	極佳	可	佳到極佳	可
防水透氣衝鋒衣	極佳	可	極佳	不佳

理能降低其吸水性。

彈性纖維：這種彈性纖維也被稱爲萊卡（Lycra）或 elastane。添加製成的衣物，可以緊密貼合身體，使登山者得以自由移動。這類衣服的底層會緊貼皮膚，有助於身體的熱量將水分轉移到下一層（儘管一些非彈性纖維針織布料也可以做到這一點）。在其他層次，彈性纖維可以保持布料貼近身體，以盡量減少「風箱效應」——因爲行進的緣故，風會吹走一些你辛苦得來的暖空氣層。彈性纖維大大增加了衣服的重量，並延長乾燥時間。建議尋找含有 10% 或更少彈性纖維的混合物，如此能在增加最少重量的情況下，得到貼合、伸展和保暖的最佳化效果。

合成羊毛：也被稱爲「抓毛絨」或「搖粒絨」，這種溫暖和輕便的聚酯纖維衣物，在 1980 年代開始取代大多數戶外登山服飾中的羊毛。用它製成的服飾吸濕量低，在潮濕的情況下仍能保持蓬鬆度和合理的絕緣性。羊毛有很好的保暖度—重量比，但擋風效果較差，有時也很厚重。

迪尼瑪（Dyneema，或稱 Spectra）：這種輕質纖維是世界上最結實的纖維，通常被用於製作攀登者的扁帶和繩索。最近，迪尼瑪被應用在極輕的、耐磨的背包布料中，並被加進超輕、防水不透氣的迪尼瑪複合面料（原來的粗苯纖維〔Cuben Fiber〕）中，用於製作帳篷和雨具。

軟殼布料：軟殼由兩層相互連接的密集柔軟布料組成，其內部通常蓬鬆、保暖，外表光滑，經過耐用防水處理（DWR），可以使風雪散落、加以抵禦。較新的軟殼材料層壓耐磨、可拉伸尼龍面。一些類型的軟殼布料有一個完整的或穿孔的防水透氣膜，以因應強風和不佳的天候。軟殼材料一般分爲三類：

1. **雙層針織軟殼**：原本用來製作「滑雪褲」的布料，適合在高強度活動、中度寒冷的條件下穿著。拉伸程度允許自由活動，相對堅硬的邊緣能抵禦風、雪和磨損。

2. **層壓軟殼**：這種布料的表層添加了（「層壓」）一種富有彈性的尼龍布料，能有效阻擋風、飄雪，並增加一些防雨功能。

3. **防水透氣層壓軟殼**：這種布料夾著一層防水透氣的薄膜，裡面是一層羊毛，外面是針織的尼

衣著與裝備

龍。觸感柔軟、有點彈性，具有防水透氣（衝鋒衣）布料的大部分耐候性，下面段落會有所敘述。

防水布料

衝鋒衣——防雨大衣和防雨褲——通常是用尼龍或尼龍混紡製成的。由於尼龍本身並不防水，必須採用多種不同織法或在表層做特殊處理，才能夠防水。

防水但不透氣的質料：製造防水布料最簡單的方法是用防水但不透氣的聚氨酯或矽（雙面塗矽尼龍）或矽膠覆蓋。這種塗料重量輕，價格相對便宜，但是通常不能很好地抵抗腐蝕或霉變。雖然這種塗層可以防止雨水進入，但也會將汗水和水蒸氣密閉在裡面。如果汗水沒辦法通過衣服排出，你就會變得濕答答。

防水透氣的質料（衝鋒衣）：這種布料每平方英寸（約6.5平方公分）有數十億個微小的氣孔，可以抵禦雨雪，同時還能讓一些液體以蒸氣形式（即汗液）逸出。皮膚上的水蒸氣是以單個水分子的形式溢散出來的（比雨滴小得多），而這種衣物的防水透氣塗層上的孔洞

大到足以讓水蒸氣逸出，但又小到讓雨滴無法滲透進去。

塗層或層壓為防水透氣布料提供了防水性和透氣性（見圖2-1）。塗層布料比層壓布料便宜，但也較不耐用。防水透氣層壓布料的製作成本較高，Gore-Tex算是最有名的一種，它有一種內襯用的布料或防水膜保護層（有助於處理排汗集中的情況）、一層內膜，以及一層帶有保護防水膜保護層的尼龍外衣。這些層壓布料往往較為耐用，因為防水透氣薄膜之間

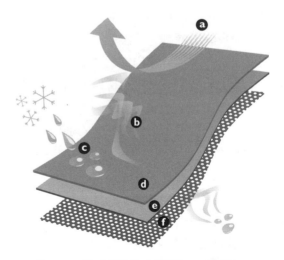

圖 2-1　防水透氣布料系統：a 防風；b 水氣透過布料排出時，表層會出水；c 由於薄防水塗層的設計，雪和水珠因此形成；d 外層的尼龍布料；e 防水透氣薄膜或塗層；f 內襯（可選擇）。

45

有另外兩層布料保護。

與不透氣的塗層尼龍相比，防水透氣布料的性能有顯著改善，但尚未臻完美之境。若是人們的活動量過大，流汗超過透氣的能力，汗水一樣會聚集在保護層內側，一旦水氣凝結成水滴，汗水就無法穿過細孔排出，同樣也會造成悶濕的問題。所有的防水透氣布料表面都有一層 DWR 塗料，讓雨水能在其表面形成珠狀。雖說 DWR 不是永久性的，但對這些布料的功能至關重要。如果雨水沒有結成水珠，它就會覆蓋在布料表面，進而阻塞微孔，大大降低布料透氣的能力。在涼爽的天氣裡，「濕透」的布料會變冷，增加衣服內部的冷凝情況。（請參閱下文「防水透氣布料的保養與加工」邊欄。）

在手臂下方或軀幹上的通風拉鍊設計，可以大幅改善服裝的通風性能，但是有著額外通風性能的產品往往價格較高。此外，拉鍊和額外的材料也會增加衣服的重量。衣物的底層也可以起到作用，透過吸收液體汗水、將其擴散出去，並讓它們被身體的熱量蒸發，然後直接透過布料或通風透氣口逸散。盡量在底層上穿最少量的衣物以減少出汗——這麼做的話，你一開始可能會感覺有點冷，但在爬山的過程中，身體通常會暖和起來。

天然纖維

對於早期的登山者來說，天然材質的衣物是唯一選擇。這類衣物的缺點是吸水性強，因此逐漸過時。

棉質（cotton）：乾的時候穿起來非常舒適，可是一旦弄濕後，便會喪失保暖的效果。它能吸收比本身重量多上數倍的水分，而且不容易乾。因此，在山區活動時依賴棉質衣物來保暖是危險的，它也經常造成登山者因失溫而喪生的慘劇。然而在酷熱的天候下，棉質衣物既通風又涼爽，而且有不錯的防曬效果。在熱天裡將身上的棉質 T 恤打濕，蒸發的水氣可令人通體涼快。

莫代爾（modal）、人造絲（rayon）和黏膠（viscose）：這些紗線基本上是從木漿中經化學擠出的「合成」棉纖維。具有棉花的所有缺點，在戶外應盡量避免使用。

美麗諾羊毛：SmartWool、

46

Ibex 和 Icebreaker 等品牌皆有出品這款羊毛。現代羊毛布料通常會使用小直徑的絲狀羊毛，主要是美麗諾羊的毛。化學除縐可以去除大部分布料帶給人們的搔癢感以及縮水特性。這款奢華布料的缺點是昂貴、易破，其輕量化級版本尤其容易出現孔洞。一般來說，羊毛在吸收水分後會變得很重，而且乾燥速度比合成纖維更慢。

儘管如此，美麗諾羊毛因爲舒適和溫暖緊貼著皮膚而備受讚譽。百分之百的羊毛具有令人驚艷的天然防臭特性，是目前無出其右的合成材料，特別是以能在較長程的行程中使用而飽受好評。

絕緣保暖填充物

戶外服裝和裝備（如：睡袋）所使用的絕緣材料，是由羽絨或合成材料所製成。

羽絨：高品質的鵝絨是目前最暖、最輕的保暖填充料，也最易壓縮，因此打包後的體積極小，一經解開便能迅速恢復蓬鬆——因此具有保暖性。高質量鵝絨的膨脹係數爲 650 到 900 多，這意味著每盎司未壓縮的鵝絨可以膨脹到 650 到 900 多個立方英寸（或 376 到520 多個立方公釐／每克）。因其低重量保暖比率，羽絨常被用來製作能在冷天中穿的保暖夾克，同時也是受歡迎的睡袋材質。好的羽絨價格昂貴，但使用壽命比其他絕緣填料長得多。不幸的是，濕掉的羽絨會失去所有的絕緣保暖能力，它在潮濕的環境裡，幾乎不可能保持乾燥。經過 DWR 處理的羽絨（「防水」羽絨）會給人一種錯誤的安全感，它只會在羽絨被浸濕之前提供短暫的緩衝時間（儘管這種防水處理可能會縮短乾燥時間）。

合成填料：與羽絨不同，濕掉的合成填充物不會喪失保暖作用，在潮濕的氣候條件下能提供更可靠的絕緣保暖材料。它們比羽絨更重、更不易壓縮，卻也更便宜、容易清洗。與羽絨相比，合成填料可能承受不了那麼多的壓縮循環（填料和非填料），這意味著它們會更快失去蓬鬆度和絕緣性能。

一般情況下，用來固定或合成纖維填充的布料必須是堅固且耐用的，而這樣的衣物往往不太透氣。一些較新的絕緣材質可以透過更薄的布料來穩定內部結構，進而提高透氣性、包裝性和彈性。Polartec

Alpha 或 Patagonia's 的 FullRange 絕緣層的衣物，就屬於這類「主動絕緣體」。

多層次穿法

多穿幾層衣服可以讓人們更容易適應山區溫度和環境的變化。這麼做的目的，是減少服裝的重量和體積，同時有效地保持舒適的體溫，根據需要去除或添加衣服的層次。經驗豐富的登山運動員制定了一個基本的分層策略，其中包括選擇幾件功能性強的服裝，並根據條件和個人喜好，將它們組合在一起，用於其大部分活動。他們可能會換上一件新的底層衣物、穿上更多或更少的中層衣服或不同的外衣，或者嘗試一些新的東西。不過，總的來說，分層系統通過了時間和各種因素的考驗。一個戶外服裝分層系統包括四種類型：

1. 底層：緊貼著皮膚的底層衣物可以協助汗水蒸發，並保持皮膚的溫暖和乾燥。

2. 中層：中層會收集保存靠近你身體的熱空氣。被保存的空氣層愈厚，你就會感到愈暖和。雖然其效力低於形成單一的固定靜止空氣塊的填充物（例如：穿著一件羽絨大衣），不過只需要幾個輕便、鬆散的裝置層就可以攫取大量的絕緣空氣，而且也易於調整。

3. 外殼層：外殼層保護能讓人不受風和降雨的侵害。這個外殼層可以是防水透氣的衝鋒衣、軟殼，或者防風的衝鋒衣，需視情況而定。

4. 保暖夾克：當你在寒冷的環境下停止移動，可以迅速穿上一件尺寸與所有衣服合搭的保暖夾克，這樣可以保持得來不易的溫暖。

可以把分層看作是一個機制，用以在各種山區天氣中保有舒適，或者一次性穿上所有衣服，以便在意外紮營時生存下來。在你開始登山前，一起試試這些分層，以確保外殼層能夠舒適地覆蓋所有的中間層，而不會壓縮絕緣層或限制你的行動。

從裡到外建立一套多層次穿著系統

透過對戶外服飾布料特性的了解，和多層次穿著策略的掌握，我們可以建構出一套有效的登山服裝

分層系統。圖 2-2 揭示了在一個完整的服裝系統中，各種物件如何搭配，以及在不同天氣條件和體力消耗程度的特定情況下，它們是如何發揮其功能的。至於實際上要選擇什麼樣的服裝，每個攀登者的選擇大不相同。我們的目標是建立一套靈活的系統來保證你在出行時的安全。以下是一些爲了特定登山條件準備的穿衣指南。

最難準備的是下雨或下濕雪的涼爽天氣。防水透氣的服裝是最好的選擇，但是在運動過程中，衣服內層仍然會冷凝水氣。盡量減少底層衣物以避免身體過熱、盡可能加強通風，並假設你穿在裡面的衣服會被弄濕。在雨褲下穿綁腿，此外，雨裙或雨披也是徒步行走的一個選擇。在寒冷或可能下雪的天氣裡，最簡單的方式是穿著雨天所穿

的衣物。冰冷的雪在有機會融化之前就會從衣物上滑落。防水透氣服飾不像其他外層衣物那樣透氣，所以穿著更透氣的軟殼（層壓或防水透氣層壓）就足夠了。

密切注意自己的體溫。爲避免過熱，盡可能強化通風，並根據需要調整穿衣的分層。開始運動的時候盡量讓自己感覺涼爽一點，以避免過熱，因爲你需要消耗更多的能量和熱身。盡快脫下防水透氣服裝。在休息、確保或在營地時，防水透氣的服裝是最佳選擇，因爲這些時候，體能消耗和排汗量都很低。在休息的時候添加外殼層底下的中層衣物。

底層衣物

防寒的首要步驟是穿上一件合

🏕 控制濕度：保持溫暖的關鍵

爲了保護你的中層衣物不受降水和出汗的影響，並保持你的穿衣系統維持在最佳狀態，你可以這麼做：

- 讓自己在開始行走的時候感覺有點涼爽。在開始後的 10 到 20 分鐘（或依據實際情況），調整你的穿著分層。
- 除非真的必要，否則避免使用防水透氣布料。然後在最下層穿最少量的衣服。
- 使用拉鍊和通風口來讓多餘的熱量逸散。
- 盡可能地風乾潮濕的衣服。
- 對「棉花」說「不」。

a 高強度、乾冷

頭盔

輕便擋風外殼衣

輕便手套

中層

由上到下，機能性或羊毛中等重量底層衣物

長褲（附褲管拉鍊）

高綁腿

b 高強度，乾冷

附有頭燈的頭盔

面罩

保暖帽

填充保暖夾克

中等或厚重底層

襪裡手套

雙層針織軟殼長褲

內建式綁腿

c 低強度，乾冷

機能性或羊毛針織帽

有帽緣的鴨舌帽

額外的中層

羽絨服

中等重量手套或連指手套

中等重量或雙重針織軟殼長褲

高綁腿

d 低強度，乾冷

保暖帽或頭套

護目鏡

面罩

帶有覆蓋中層衣物的確保羽絨服

有內襯的絕緣連指手套

羽絨褲

探勘用綁腿

絕緣靴

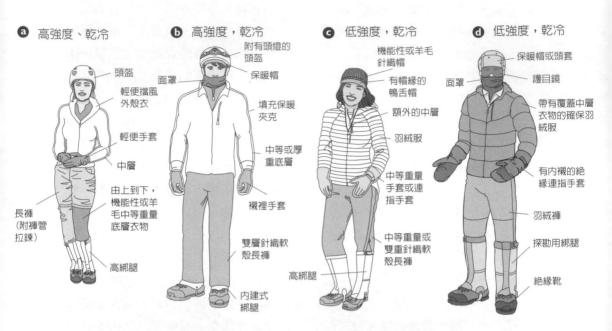

e 高強度，雨水和濕雪

寬緣雨帽

防水透氣硬殼夾克和防雨長褲

防雨長褲穿在綁腿外面（穿戴冰爪的情況除外）

f 高強度，乾雪

頭盔

帶有頭盔防護層的防水透氣層壓軟殼

有內襯長袖絕緣手套

雙重針織軟殼雪褲和整合式綁腿

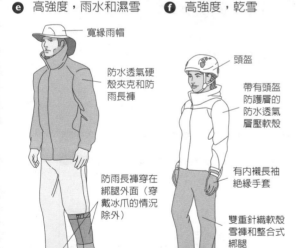

g 高或低強度，熱天

寬緣帽和太陽眼鏡

固定帽子的繩帶

輕量化寬鬆防陽光外層

高度錶

帶有褲管拉鍊的短褲或長褲

低綁腿

圖 2-2　各種多層次穿衣方式

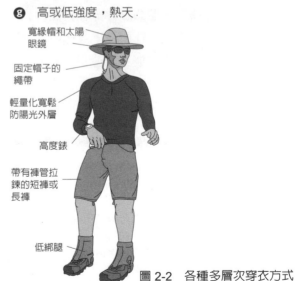

適的底層衣物，這件衣服以前被稱爲衛生褲或保暖長內衣。聚酯纖維（或許還有一點氨綸纖維）或美麗諾羊毛製成的吸汗布料非常受歡迎。好的底層也會吸收、分散汗液，然後任由身體的熱量將之蒸發。當你爲了防曬或防蟲而單穿一件底層衣物時，深色底層在陽光下比淺色底層乾得更快，但淺色底層在陽光下吸收的熱量較少，因此炎熱時穿著效果更好。

攀岩時，以氨綸混合聚酯緊身衣作爲底層衣物，因爲它能使人們移動無礙。攀登者也可以單穿多功能的輕質尼龍或雙層針織軟殼褲子，讓它們直接與皮膚接觸。

T 恤和短褲：在炎熱的天氣裡，即便長袖可以提供更多防曬和防蟲功能，但一件棉質 T 恤或背心便可做底層穿著。不過，即使天氣涼爽，在陡峭的上坡路段，棉質 T 恤也會被汗水浸透，讓你在停下來休息時冷到發顫。因此，非棉布料在大多數情況下是更好的選擇。溫暖天氣時穿的汗衫應該是淺色的，這樣會比較涼爽，此外，寬鬆一點的衣物將有利於通風。相比於防曬乳，衣物能提供更完善的防曬保護（見本章後面「十項必備物品」內容中的「防曬」）。短褲必須兼顧透氣與耐磨。一件寬鬆的尼龍短褲，搭配尼龍網眼內褲，就可達到不錯的效果。在溫和的天候下，最受歡迎的組合是在合成短褲底下穿一件輕量底層（圖 2-2a）。拉開褲管拉鍊就能拆解成短褲的輕量尼龍長褲，也是非常受歡迎的多用途選擇。

內衣和運動內衣：雖然內衣和運動內衣不是可調節的「層」（因爲穿脫不便），但增加了額外的保暖性和隔熱性，需要作爲整套系統中的一部分。棉花在潮濕的時候會生熱，所以對於緊身衣（如：內衣和襪子）來說是一個不好的選擇。當然，運動內衣也可以起到上衣的雙重效果。

中間層

作爲分層系統的主力，中間層減緩了不可避免的溫度逸散，並且使得汗水得以蒸發，同時具有防曬功能。根據不同的行程，登山者會攜帶、穿著各種中間層，混合或搭配羊毛、羽絨或合成夾克或毛衣（羽絨）、雙層針織軟殼（見表 2-2）等。

　　合成汗衫和褲子：簡單的尼龍或圓領汗衫和褲子，是能提供遮陽和防蟲保護的輕量化物件，提供遮陽和防蟲的保護，同時也讓人能適應寒冷的天氣。汗衫和羊毛上衣要夠長，才能塞進褲腰或者拉到臀部以下，以防止珍貴的熱量散失。

　　合成羊毛：中層的核心元素，是合成纖維的抓絨衣和非棉帽衫。登山者在穿著上，通常會結合薄到中等厚度的羊毛衫與其他中層衣物。有帽兜、拉鍊衣領設計的一到兩個羊毛層，可以顯著提升保暖或防曬功能，而且這些設計所增加的重量很少。對於褲子來說，抓絨衣實際上是一塊吸雪的磁鐵，所以大部分已經被更加貼身、光滑、雙層針織的軟殼褲子所取代。長拉鍊的設計具有通風功能，增加了溫度調節範圍和靈活性。

　　美麗諾羊毛針織衫：這種奢華布料的魅力，源自於它那溫暖的觸感和有機的可再生能源——它與一包裝滿了石油衍生產品的衣物形成對比，因此討人喜愛。

　　羽絨夾克：現代的保暖夾克（通常被稱為「羽絨」夾克）——可壓縮、輕便、剪裁整齊，加入了羽絨或合成纖維作為絕緣體的外衣——已經在很大程度上取代了厚重的合成纖維羊毛夾克。羽絨是涼爽、乾燥環境下的理想選擇，登山者可以用衝鋒衣作為保護，使衣服

表 2-2　中層選擇		
中層類型	溫度與重量比	透氣性
機能性汗衫和長褲	好	好
機能性羽絨	好	極佳
羊毛針織衫	可	好
合成羽絨服	好	可
羽絨衣	極佳	可
主動絕緣羽絨	好	極佳
雙重針織軟殼	好	極佳

除了分層，這些策略也可以幫助你抵禦寒冷天氣：

- 注意濕度管理。
- 添加額外的中間層以搭配穿衣系統的其他部分。
- 添加一件防護外套和寬鬆的褲子。
- 多吃點，從一頓豐盛的早餐開始吧。由於熱量與溫度直接相關，建議可以把高熱量的零食放在口袋裡，這樣它們就不會結冰，也可以在路上慢慢吃。
- 即使路途上不方便小便，也要多喝水。脫水會導致低血容量，會使你感到格外寒冷。
- 處理好四肢冰冷的情況。根據實際需要將濕手套或連指手套和襪子與乾手套和襪子交替使用。試試化學暖手包和暖腳包，但要防止燒傷，避免它們直接接觸皮膚，尤其是在睡覺時。監測凍傷情況，並制定一個應急計畫。
- 在一日的行程中，攜帶熱水和一個爐頭。
- 在從底層衣物到整套登山服飾的穿衣選擇中，在極端寒冷的情況下，考慮穿整套式登山服。
- 接受有點寒冷的感覺，但也要警惕感到不適和造成傷害之間的界限。

免受雨水侵襲的救星。在潮濕的環境中，人工合成的羽絨衣是更佳的選擇。羽絨已經成為大多數分層系統不可缺少的支柱，一方面因為它很輕，適合穿著活動，另一方面它較薄而且剪裁得宜，能與其他分層協調搭配。對於大多數冷天的行程來說，受運動中排汗影響較小的、更薄且高度透氣的合成纖維布料是最佳選擇。當你休息、確保或在營地時，一旦活動強度下降，可以穿上第二層較厚的隔熱層，比如一件羽絨衣。

雙層針織軟殼：這種布料製成的服裝是一個很好的外中層，能達到通風和在大多時候因應天氣變化的功效。這種氨綸緊身衣可以用來製作剪裁合宜的衣服，且這種布料特別適合涼爽或多雪的情況，像是滑雪或攀登時穿著的溫暖且有彈性的褲子。（軟殼層壓板提供了更多的防水功能，被用於外殼層；參見下方「挑選外殼層服飾的策略」。）

羽絨褲或裙：在寒冷的環境下，填塞了合成絕緣體的保暖（「羽絨」）褲，能幫助你的腿保持溫熱。找尋能夠把褲子穿上的全

長側拉鍊，讓你在穿著登山鞋、冰爪或雪地鞋時更加方便。相較起來，羽絨裙雖然沒那麼有用，但是可以避免大腿感到極度冰冷的情況。

挑選外殼層服飾的策略

理想的外殼應該是完全防水、防風和透氣的。沒有一件衣服可以達到所有這些目標，但是各種策略的搭配使得這些目標得以企及。許多登山運動員都有兩層外殼：一層是較輕、防風、透氣的外套，另一層是稍重一些、防水透氣的外套和褲子。人們在涼爽、多風，甚至輕微乾燥的條件下，以及在劇烈運動時，都會穿上透氣性較佳的防風裝備，並且在運動量較小或雨量較大時，會換上更耐風雨的衝鋒衣。

防風殼：可被壓縮收納成一顆蘋果的大小，重約 60 公克。防風殼有助於身體保存中層衣物困住的熱量。它比其他任何一件衣服都還要保暖。防風殼具有很高的透氣性，但是它們的 DWR 塗層可能會出現輕微的水珠凝結現象。

軟殼：層壓軟殼的特點是帶有富彈性的外層，比衝鋒衣更透氣，同時還能抵禦風雪。防水透氣層壓軟殼的另一個優點是能提供與硬殼大致相同的透氣性，但還帶有一點拉伸效果和良好到極佳的耐候性。然而，如果你有長期暴露在降雨中的風險，請跳過這一類選擇，去找一件衝鋒衣搭配你的中層衣物。

衝鋒衣（硬殼）：在暴風雨天氣中，你會需要衝鋒衣的嚴密防護。它由兩層或三層防水透氣布料製成，爲了完整的防風雨性能，衝鋒衣犧牲了透氣性。一件高品質的衝鋒衣可能會是這套穿衣系統中最昂貴的衣服。爲了通風，衝鋒衣會設計在前方的拉鍊，輔以各種功能，以改善其普通的通風效果。這些功能包括了前方、腰部、腋下、兩側和袖口的可調式開口。衝鋒衣褲（雨褲）應該有全長的拉鍊，這樣可方便穿脫登山鞋、冰爪或者雪地鞋。穿著防雨褲的頻率往往比穿大衣更少——加上它們可能會因叢林的枝梢或在滑行中損壞——選擇一條不透氣的褲子可以省下一些錢。在寒冷的環境下，一些登山者會穿防水透氣的吊帶褲作爲下身的外殼層。

保暖吊帶褲比雨褲的保暖效果更佳，因爲它們覆蓋了大部分的

軀幹，並防止雪進入你的腰部。它是野外滑雪、攀登冰瀑和混合攀登時一個很好的選擇。有些登山者會穿上一件式（常在攀登「8000 公尺」高山時穿著的）套裝，這是最保暖的選擇，但是用途也相對最少。

保暖夾克

在寒冷的天氣裡，通常被稱為保暖大衣的保暖夾克可以保持確保者的體溫與專注力。好的地方在於有一個完整的帽兜、厚但很好壓縮的絕緣層、輕量化、防水外殼材質。如果它大到每一個繩隊的成員都穿得上（添加在他們其他層次的穿著之上），一件保暖夾克就足夠了。不過，為每個攀登者配備一件外套，可能會在緊急時刻派上用場。

頭套

俗話說：「如果你的腳很冷，就戴上帽子。」當你身體冷的時候，流向手臂和腿部來溫暖其他更重要部位的血液流量會減少。戴上帽子，有助於減少熱量的損失。登山者經常攜帶幾種不同類型的帽子，以迅速適應不斷變化的溫度。為了防止帽子不幸地被風吹掉、從懸崖上滑下去，有些人會選擇戴上有繫帶的帽子。考慮帶兩頂保暖帽：一頂保暖帽提供的熱量幾乎要和一件毛衣一樣多，而且重量也要輕得多。在寒冷的天氣裡，可以在頭盔下面戴上一頂薄薄的帽子。

保暖帽有羊毛、壓克力纖維或聚酯纖維抓絨等材質。巴拉克拉瓦帽是用途廣泛的絕緣保暖質料，它可以覆蓋你的臉和脖子，或者可以捲起來讓領口區域通風。 穿戴在脖子上的彈性針織圓筒（也稱為圍脖）有助於密封外套頸部的開口，保存該部位的熱度。頭巾可以當作帽子，遮蓋頭部和耳朵，它薄到可以戴在頭盔下面。在非常寒冷的天氣裡，人們可以把它從脖子上拉起來蓋住嘴巴，幫助緩解一些情況，比如：長途跋涉到珠穆朗瑪峰基地營時，那裡的犛牛糞便的氣味會加劇登山者的「昆布咳嗽」（Khumbu cough，又名高海拔乾咳）。

用防水透氣布料製成的雨帽很有用，因為它提供了更多的（為了排出氣體的）通風功能，而且通

常比帽子更舒適。防曬、寬緣帽或者能遮蓋住你的脖子和耳朵的遮陽帽，像是上頭帶有或別著頭巾的棒球帽，在攀爬冰川的時候很受歡迎。帽簷應能遮住你的眼睛，而不是讓雨雪落在眼鏡上。切記要確認每頂帽子與頭盔的兼容性。

手上穿戴的物件

手指可能是身體最難保暖的部位，因為當天氣寒冷時，身體傾向讓血液由軀幹流向四肢。不幸的是，這種血液流動的改變會抑制那些需要敏捷性的動作，比如：拉拉鍊和打結，這可能會在攀登者需要快速行動以躲避寒冷的時候，減緩他們的攀登速度。

連指手套（mitten）和分指手套（glove）的選擇，通常需要在靈巧性和保暖性之間進行折衷。一般來說，體積愈大意味著增加溫暖度和減少靈巧度。攀登的技術要求愈高，就愈需要折衷。和其他保暖服飾一樣，分指手套和連指手套必須用濕時能保暖，且乾得快的布料製成。適合攀登的手套和連指手套會是合成纖維製成的、羊毛合成混紡的，有時也有羊毛材質的。雙層布料軟殼是常見的高山攀登用手套

🏕 選擇一件外殼層夾克

不同的布料會達到不同效果：
- 非絕緣外殼更輕，且用途更廣。
- 雙層防水透氣布料成本較低、重量比三層來得輕，也比較適合溫和的氣候。
- 在嚴峻的天氣下，三層防水透氣布料服飾是性能更佳的殼層。
- 在寒冷，乾燥、降水可能凝結成乾雪的情況下，層壓或防水透氣層壓軟殼針織衣物是一個很好的選擇。

衣物的特點很重要：
- 大到足以覆蓋所有中層和一條攀岩吊帶。
- 擁有帽簷能蓋住頭盔的帽兜。
- 能舒適地覆蓋下巴的頸部結構，且能讓頭部可以自由移動。
- 良好的通風設計。
- 防水拉鍊。
- 有著即使是在戴著手套、背著背包的情況下也能輕鬆觸及的口袋。
- 有著足以包裹腰圍的寬度，和夠長的袖子以遮住手腕。

材質。服裝的分層概念也適用於手部。第一層可能是一對輕便的手套；附加層通常是較重的連指手套或分指手套。分指手套作爲其中的一層比較暖和，因爲它們可以讓手指共享溫度。

登山者需要手來保護自身，防止裂縫、繩索和寒冷的侵襲。一些手上穿戴的物件，能讓人們無須穿戴手套或連指手套，以增加多功能性和加速乾燥。一些添加防滑塗層的掌形手套，可作爲在雪地與冰上增強抓地力的工具。爲了防止著涼，手套的袖口應該套在大衣袖子上大約 10 到 15 公分，而魔鬼氈應該綁在前臂上。當爲了攀岩或塗抹防曬乳而需要脫下手套時，安全繩可以防止手套丟失。加熱過的手套有助於冰攀。添加了操作觸控螢幕功能的手套，也有助於登山者在寒冷的天氣中使用導航系統。

在營地時，在分指手套裡面戴上手套襯裡或無指手套，可以讓你在露出肌膚的情況下做一些精細動作時變得非常靈巧。需要注意的是，許多合成纖維會被高溫融化（例如：爐子的溫度）。即便如此，在極低的溫度下保護手指不被凍傷也是很重要的：手套襯裡會比

無指手套更適合預防這種情況。但是當你在寒冷的天氣裡攀岩時，無指手套通常是最好的選擇。即使在乾燥的天氣，處理受潮的繩子或攀爬潮濕的岩石可能浸濕連指手套或分指手套。一些登山者會攜帶幾對手套或襯裡放在口袋中，當穿戴在手上的物件變得潮濕和寒冷，就進行替換。

皮革手套提供了更好的抓地力和防止被繩索灼傷的功能，經常被用於處理繩索（如：下降或確保）的過程中。雖然大多數皮手套在潮濕時不能保溫，而且乾得慢，不過一些攀登型手套還是具有防水透氣的內襯和防水的皮革。機械技師用的皮手套可當作一種用於攀爬、確保和垂降的廉價手套來使用。

睡衣

許多登山者會攜帶一套乾燥的底層衣物和襪子，在紮營和睡覺時使用。在一天結束之際更換這套乾燥的衣著，有助於抵禦太陽下山後的寒意。然而，有時候爲了烘乾衣物，登山者可能不得不把濕衣服攤開放在睡袋裡，或穿著它們入眠。

衣物保養

洗滌戶外衣物的關鍵，多半是按照衣服的洗滌說明。洗戶外衣物時，拉上所有的拉鍊，使用冷水或溫水洗滌，並以運動洗滌液或溫和的粉狀洗衣皂洗滌衣物，然後晾乾或以低溫烘乾它們。避免使用布料柔軟劑（會破壞防水性）、香味洗滌劑（會吸引熊和蟲子）、氯漂白劑（會破壞顏色，滌綸除外）、熱熨斗（合成纖維熔點較低）和乾洗羽絨服裝（會帶走油性成分）。像大多數服裝一樣，用雙層布料清洗軟殼布料，但要注意它們的 DWR 層（更多關於 DWR 和衝鋒衣的資訊，請見下文）。洗滌層壓和防水透氣塑膠外殼、防水透氣硬外殼，都要輕輕清洗，徹底沖洗，仔細烘乾、潤色或重新塗抹 DWR 塗層，以幫助你的裝備能用得更久，並且發揮更好的效果。

臭味：細菌在合成纖維線的間隙中茁壯成長，甚至會在上述建議的溫和洗滌中存活下來。每次出行，這種微生物都會產生臭味，把你的汗水變成臭味。相反地，大多數滌綸布料（但不包括尼龍或其他合成纖維）可以安全地用氯漂白劑清洗。對於其他發臭的東西，可以嘗試使用不含氯的漂白劑，然後正常清洗。

防水透氣布料：無論塗層還是薄膜，防水透氣外殼的功能取決於衣物中相對精密的組成成分。汙垢和油脂（如：防曬乳或驅蟲劑）會堵塞和汙染布料的孔洞，降低透氣能力。保持防水透氣布料的清潔度，有助於保持它在最佳狀態。最好使用運動洗滌劑，不要使用布料柔軟劑。清潔劑具有親水性，所以衣服必須再次漂洗。然後用繩子或中等溫度（華氏 140 度或攝氏 60 度）的滾筒式烘乾機烘乾，然後按照下面的說明來測試防水透氣功能。

衝鋒衣和軟殼上的防水透氣塗層：防水透氣布料的耐久防水整理是重要關鍵。防水透氣層可能是「持久的」，但它無法延長一件衣服的生命。最終，雨水會「濕透」外殼表面，使布料顯得黯淡；水蒸氣蒸發的孔洞會被堵塞，讓水氣不能再透出布料。布料因此變得沉重，而表面也會因為汗液蒸發，而持續壓縮到內部。

在家裡，用噴霧噴噴衣物。當表面不再有水珠時，防水透氣層

就可以經過加熱而恢復一些。防水透氣層的化學作用就像植物葉子上細小毛髮的微觀版本，具有防水功能。磨損會彎曲這些分子結構，但是加熱則有助於理順它們，並在一定程度上恢復抗水性。為了恢復防水透氣層功能，當你的外殼層是乾淨的，並且完全乾燥後，將它烘乾，中火再烘乾 20 分鐘。如果沒有烘乾的設備，你可以試著在溫暖的環境下熨燙衣服，並在衣服和熨斗之間墊一塊毛巾或布。

如果這樣處理沒有效，你可以嘗試使用噴霧或洗滌劑來處理防水透氣層。仔細處理乾淨的服裝，遵循製造商的指示。這些步驟可能會也可能不會讓一款昂貴的衝鋒衣或軟殼衣起死回生，但這是你唯一的機會。

家用產品要不是含氟，就是不含氟。非氟化水處理劑可以防水，但目前更容易受到油類（防曬乳、驅蟲劑和身體油類）的汙染。氟化 DWR 塗層在環保方面存在疑慮，卻是目前最有效、最耐用的驅油和防水設備。不幸的是，標籤上的標示可能不那麼明確。標籤上寫著「不含氟」、「不含氟碳化合物」或者簡單地寫著「不含氟」的產品不含氟；標籤上寫著「不含全氟辛烷磺酸和全氟辛烷磺酸」的產品，則很可能含氟。

將上述家用織物清潔產品的噴霧使用在乾淨但仍濕濡的衣物上，能略為提升 DWR 持久防水透過穿透織物表面的效果，使其在水分蒸發時將水氣驅散。要能更加一致地採用此措施，你還可以使用可浸洗式的 DWR 產品。浸洗對軟殼衣物尤其有幫助。手洗可以確保更多的

防水透氣布料的保養與加工

防水透氣布料的 DWR 特性會隨著時間的推移而失效。遵循這些步驟將有助於這些布料盡可能長時間地保持良好的功能。
- **保持布料的乾淨**。定期使用液態運動衣物洗滌劑清洗衣物，不要使用衣物柔軟精。
- **清洗乾淨**。洗完衣服後，再次用清水沖一遍。
- **烘乾**。晾乾或使用中號烘乾機（調到華氏 140 度或攝氏 60 度）乾燥衣物。
- **「復活」它**。一旦衣服完全乾了，再以中溫烘乾 20 分鐘，以修復其 DWR。
- **進行噴霧試驗**。水應該會在衣服表面結珠。
- **重新塗抹 DWR 層**。如果衣服沒有通過測試，就重新塗抹防水透氣層。

化學成分留在衣物上。請仔細閱讀說明，因為使用 DWR 浸洗劑到防水透氣塗層（非層壓）時，會有一些不兼容之處。

塗上防水透氣塗層後，按照上述指示烘乾衣物。一些較新的家用含氟化學製品不需要第二個乾燥步驟，儘管這樣做可能有助於恢復服裝的原廠防水透氣塗層。當你開始看到衣服表面有「濕透」的跡象時，重新塗抹防水透氣塗層。或者只是在每次或兩次行程後修補一下磨損嚴重的區域。在進行噴霧測試後，看到水珠結在衣物表面上，就像一台經過良好打蠟的汽車，這個景象會讓你感到十分滿足。

塗抹防水透氣層也被一些工廠應用於許多其他服裝，如：羊毛夾克、防風殼層、褲子、帽子和手套上。但這些「治療」也不是永久性的，不能一再讓衣物煥然一新或重複使用，雖然這個塗層對這些服裝的功能不那麼關鍵。

鞋具

登山者的腳是到達目的地的關鍵，所以需要準備特別好的裝備，包括登山鞋、襪子、綁腿，有時還需要專門的鞋子。

登山鞋

一雙好的高山登山鞋是在本身性能和面對各種可能狀況的適應程度之間的折衷。沒有一個單一的類型或設計能滿足所有要求。鞋底的剛性、鞋面提供的剛度和支撐，

🏕 選擇合適的鞋子

根據不同的行程，登山者可能會穿某一雙登山鞋去徒步旅行，也可能選擇其他類型的登山鞋去紮營，還可能在攀岩時改穿另一種登山鞋。如果你想穿登山鞋以外的鞋子，也願意承擔額外的重量，可以考慮以下幾種選擇：

- 在一些簡單的方法中，**輕便的橡膠鞋**比登山鞋更不容易磨腳和帶來疲勞。然而，它們可能不能提供背負重物所需的支持，尤其是在崎嶇的地面或下降高度時。
- **輕量化的運動鞋、涼鞋、氯丁橡膠襪或登山鞋**在夏天的營地能提供舒適的質感，並給登山鞋和腳足夠的乾燥時間。它們也可用於橫渡溪流。
- **絕緣保暖登山鞋或羊毛襪**能讓你感覺更舒適，並助益睡眠。
- 用於攀登技術岩石的**岩鞋**，重量輕且結構緊實。

以及鞋底和鞋面在使用中的相互作用，是重要的設計特點，而合宜的鞋底是讓人感到舒適的關鍵。一隻登山鞋（圖 2-3）必須在足夠堅固以承受被岩石刮傷，和足夠堅固以在硬雪中踢踏和穿著冰爪之間取得平衡，同時又需足夠舒適到得以適應攀登行程。在一天的攀登中，登山鞋可能不得不與小路、泥漿、溪流、礫石、灌木、碎石、陡峭的岩石、硬雪和冰奮鬥一番。

經典的高筒皮靴雖然因其多功能性而受到推崇，但它已被新的設計取代：帶塑膠複合外殼的登山鞋、皮革片、布料面板、合成皮革、防水襯裡、一體成型的綁腿和整體更輕的結構。登山鞋的設計正在進化，但是它們的許多功能卻沒有跟上。

輕量化登山鞋或高筒登山鞋

含有合成纖維布料以減輕重量、增加透氣性的登山鞋適合用於登山。這些輕便的登山鞋（圖 2-4）基本上是一種堅固的登山鞋，它和更硬挺耐用的登山鞋相比有幾個優點：

- 較輕的重量
- 長時間徒步較爲舒適；擁有較短的磨合時間
- 更有彈性的鞋底讓爬升時的摩擦狀態更佳
- 較快的乾燥時間
- 較低的成本

然而，輕量化登山鞋可能會有幾個明顯的缺點：

- 行走在邊緣和需要腳趾支撐力量時，登山鞋會顯得較不穩定

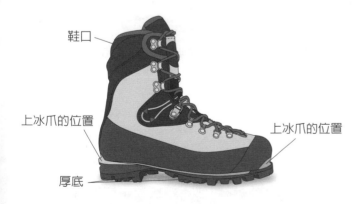

鞋口

上冰爪的位置　　　　上冰爪的位置

厚底

圖 2-3　全功能登山鞋

圖 2-4　輕量化登山鞋

- 較差的防水性和耐久性
- 重量或硬度不足，不適合在硬雪上和穿著冰爪時踢踏

如果你正在考慮輕量化登山或攀爬時穿的登山鞋，檢查鞋面是否夠高而堅硬，並足以為腳踝提供支撐。堅固的鞋面應包裹著腳跟和腳趾，易磨損部位是否有進行加固。如果你的登山鞋太容易彎折，你的身體將在通過困難地形時浪費能量，你的腳會在邁步時做出不必要的彎曲。登山鞋可能無法有效度過邊緣，或無法上冰爪。無論你走到哪裡，一雙較硬的登山鞋就像一個小小的平台，從而使更大的肌肉群在上方執行更簡單的動作，並節省力氣。

全功能登山鞋

這種登山鞋的布料和特點使其比輕便的登山鞋更加結實且耐用，其價格也更為昂貴。它通常會內襯氯丁橡膠類填料，更暖和且更防水。選擇最佳的全功能登山鞋，要視其使用方法而定，而這個選擇通常是行走的舒適性和技術性能的折衷。對於小徑、容易下雪或有著碎石的路線，軟硬適中的鞋底和鞋面能提供足夠的支撐，同時具有人們

可接受的彈性和舒適程度。

對於技術高山攀岩，一雙更硬的鞋子能加強其在邊緣上行走的能力。柔軟的登山鞋（圖 2-5a、2-5c、2-5e 和 2-5g）有時會用於技術攀岩，通常可作為很硬的岩鞋的替代品。（要了解更多關於攀岩鞋的資訊，請參閱第十二章〈山岳攀岩技巧〉。）堅硬的登山鞋會使人們在行走時感到不舒服，但當登山者站在小岩石上時，它們可以大大減輕腿部疲勞。找一雙夠硬的登山鞋，以便登山鞋兩側或靴尖能夠在狹窄的岩壁上移動（圖 2-5b）。

在硬雪上行走時，鞋底太柔軟的登山鞋是個不利因素。只有穿上一雙夠硬挺的登山鞋，登山者才能自信、穩健地邁出步伐。如果登山鞋太有彈性，雪靴和（尤其是）冰爪可能會有脫落風險。

冰攀需要更高性能的登山鞋，鞋底和鞋面一定要夠硬。雙重靴或硬皮靴通常是最好的（見第十九章〈高山冰攀〉）。

雙重靴

雙重靴由堅硬的合成外殼和內部保暖靴組成。這些登山鞋的合成外殼通常很堅硬，這使得它們很

適合與冰爪或雪鞋配套使用。它們可以在不妨礙腳部血液循環的情況下,將鞋帶緊緊地綁在一起。它們為行走邊緣和踢踏步提供了堅實的後盾。它能完全達到防水功效,在潮濕的情況下性能極佳。內部保暖層能將腳隔絕於融雪,並保持腳部溫暖。在夏天的營地中,內靴可以取出並加熱,這有助於使它變得乾燥。可惜的是,這些使雙重靴適合在冰雪地行走的優點(堅硬、防水、保暖),卻不適合一般山徑健行使用。

登山鞋保養

如果保養得當,做工精良的登山鞋可以穿很多年。沒有用到登山鞋時,保持它們的清潔和乾燥。使用雙重靴時,在使用後卸除鞋子內部的結構,讓它們有乾燥的時間。抖掉或擦去鞋子表面的任何雜物,以防止磨損和過度使用。避免將登山鞋暴露在高溫下,因為高溫會損壞皮革、內襯和黏合劑。在徒步期間,水可能會滲透到登山鞋的鞋面和接縫處。防水劑有助於抑制水流入鞋內。防水保養需要定期且重複地進行。

在防水之前,用溫和的或供特殊用途使用的肥皂和硬毛刷清潔登山鞋。根據製造說明書對登山鞋的結構進行適當的防水處理。大多數登山鞋都配有 Gore-Tex 防水靴,

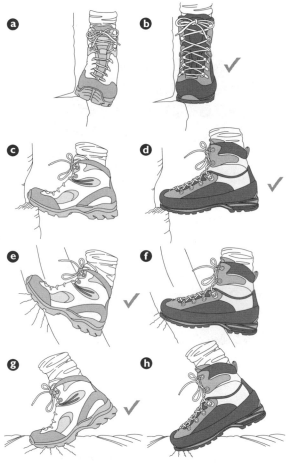

圖2-5 軟靴與硬靴的性能比較
在不同的情況下:a 和 b 度過邊緣時;
c 和 d 支撐腳趾;e 和 f 摩擦攀登或塗抹式;g 和 h 徒步行走。

這種登山鞋可以在潮濕的環境中保持雙腳的乾燥。這種經 Gore-Tex 認證的防水材料，就像衝鋒衣上的 DWR 一樣，應該在購買一年後再次塗層，之後每年再次添加這種塗層一到兩次。清潔後仍然很潮濕的登山鞋則需要防水。Gore-Tex 不是萬能的，擁有 Gore-Tex 防水功能的登山鞋通常更昂貴，在炎熱的天氣裡，它們可能會讓腳感到不舒服，而且登山鞋的薄膜會因為汙垢和汗水而降解。

合腳的鞋子

讓腳感到舒適的關鍵是合腳，合腳的關鍵則是將登山鞋、襪子和鞋墊視為鞋子系統的三元素。在購買鞋墊和襪子的同時購買你的登山鞋，不僅要試穿不同類型和大小的登山鞋，還要試穿不同種類的鞋墊和襪子。

登山鞋

無論是什麼樣的設計或材質，合腳與否是相當重要的。鞋的形狀是由其特殊的「鞋楦」來定義。它的尺寸複雜，不能全然透過固定的長度和寬度來找到合適的鞋，因此

你可以多嘗試幾種不同的品牌和款式。有些品牌有多種寬度，有些則提供男女款式。有些男生的衣服女性穿可能更好，反之亦然。

繫緊登山鞋的鞋帶後，站在一個狹窄的邊緣或岩石一側，以測試其穩定性。穿著登山鞋走路，如果可能的話，帶上一個有重量的背包，讓登山鞋和你的腳適應彼此。注意這雙登山鞋是否有任何讓你感到不舒適的接縫或摺痕，或者是否有任何地方被擠壓。在穿著合腳的登山鞋時，你三分之二的腳背會感到牢牢地固定在適當的地方，而你的腳趾將有足夠的活動空間。試著站在一個向下傾斜的角度來測試腳趾可伸展的空間。踢一些結實的東西──你的腳趾不應該卡在鞋前方的空間裡。

登山鞋太緊會壓縮血液循環，導致腳冰冷，增加凍傷的機率。過緊或過鬆的登山鞋都會導致腳水泡。特別要注意的是，適合在極端寒冷和／或高海拔地區使用的登山鞋不會壓縮你的腳或妨礙血液循環。因為合腳對於舒適性和性能至關重要，所以找不到合腳登山鞋的登山者可能需要訂製一雙。

襪子

襪子可以作為腳的緩衝和絕緣層，並減緩腳與登山鞋之間的摩擦。尼龍或美麗諾羊毛製成的襪子有助於減少摩擦，而棉質的襪子則不然。棉襪子濕了會磨損，導致水泡。襪子需要緊密貼合皮膚，太大的襪子會導致布料起縐和皮膚發炎。扔掉舊襪子，因為破舊的部分可能會讓腳起水泡。由於登山鞋大多不太透氣，腳部產生的汗水會逐漸積聚，直到登山鞋被脫下為止。在乾燥的情況下，一些登山者會每天更換一到兩次襪子，穿上一雙乾的襪子，晾乾另一雙。合成纖維的襪子比羊毛乾得快。

大多數的登山者會穿兩雙襪子。

第一層穿薄且光滑的內襪，可以將汗水排到外層的襪子，使足部保持某種程度的乾爽。外層的襪子通常較厚也較粗糙，可以吸收內襪的濕氣，也有襯墊的作用可以防止腳部磨傷。有些人偏好只穿一層中層或厚層的羊毛，或是合成纖維襪。當然也有很多例外的情況。攀岩者希望攀岩鞋能像皮膚一樣貼身，所以不穿襪子或只穿一層薄襪；健行者在熱天穿健行鞋活動時，也只穿一層襪子來保持足部涼爽。然而，在雪季登山時，則是在較大的靴子內穿上三層襪子。穿著多雙襪子時需注意腳部是否有足夠的活動空間，如果阻礙了血液循環，穿再多雙襪子也無法保暖。

穿上襪子前，先在易起水泡的地方，例如腳後跟裏上防磨貼布（Moleskin）或纏上運動膠帶保護。在穿新靴子或隔一段長時間後去登山時，由於足部皮膚尚嫩，這招是很有用的。另一個預防水泡的方法，是在靴內和襪內灑上使足部乾爽的粉劑。

防水透氣的 Gore-Tex 襪可以在潮濕的情形下增加舒適度。在標準型襪子外再套上一雙 Gore-Tex 襪，就像穿有 Gore-Tex 薄膜的鞋子一樣，可以提供更高的舒適度。在遠征或極冷的天氣下，可在兩雙襪子間加一層阻擋水氣的襪子（vapor-barrier sock）。這種襪子防水但不透氣，乍看之下，這似乎有違先前所講的穿著理論。不過，我們可以再次回想用保麗龍杯裝熱咖啡的例子，杯蓋固然會把水氣擋在杯內，但它也有保暖的作用，讓咖啡不會太快冷掉。阻擋水氣的襪

子也是一樣，腳雖然濕了，卻依然保暖。阻擋水氣的襪子最適合用於極度嚴寒的氣候，可以降低凍傷的機會。但靴內的潮濕若持續過久，會引起嚴重的浸足症（immersion foot）（見第二十四章〈緊急救護〉）。若穿著阻擋水氣的襪子，一天至少要有一次能夠讓足部徹底乾爽。

鞋墊

大多數登山者都會扔掉那些隨登山鞋附上的廉價鞋墊。市面上的鞋墊有一系列的拱形尺寸和厚度（「高體積」意味著非常厚）。它們提供了額外的舒適性、隔熱性和支撐性，並且在很大程度上影響了鞋類系統的最終搭配。

綁腿

登山時，雪、水以及礫石碎屑會沿靴口進入靴內，綁腿可以封住褲管和靴子間的縫隙。登山者不分多夏都會使用綁腿，因為全年都會有雨露泥雪沾濕褲管、襪子和靴子。穿著濕襪子和濕登山鞋會讓人感覺相當不舒服，有時甚至會引發嚴重的腳部問題。

短筒綁腿（圖 2-6a）自靴口向上延伸至登山鞋頂部上的一點，夏季時足以防止粒狀雪（corn snow）或碎石礫跑進靴內。但多季的雪較深，需要及膝的標準綁腿（圖2-6b），這種綁腿一直會延伸到膝蓋。探險綁腿（圖 2-6c）由結實的材料製成的，尺寸適合大號的塑膠登山鞋；絕緣材料被添加於一些探險綁腿中，以增加登山鞋的保暖性。帶有不可拆卸式綁腿的登山鞋是多季登山鞋的一個增長中的趨勢

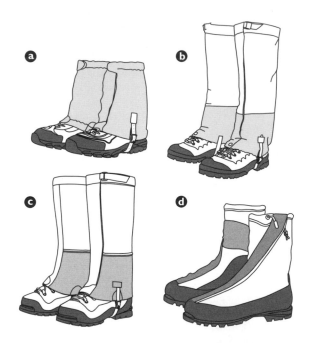

圖 2-6　綁腿：a 短筒綁腿；b 標準綁腿；c 探險綁腿；d 不可拆卸式綁腿

（圖 2-6d）。雪地褲通常有內建的綁腿，在某些情況下不需要另外穿綁腿。

綁腿通常用鈕子、魔鬼氈或拉鍊來閉合，其中以魔鬼氈在寒冷的天氣中最容易鬆脫。如果選購拉鍊式的綁腿，鍊齒必須要耐用，拉鍊旁最好能再多一片襟片，以鈕子或魔鬼氈固定，可以保護拉鍊不受損壞；即使拉鍊壞了，它也能保持綁腿的密合。綁腿頂端的拉繩可以防止綁腿下滑；綁腿緊緊包住小腿，可以減少冰爪鉤到綁腿、導致摔倒的機會。

綁腿也要能與靴子貼合，防止雪落入綁腿，尤其是在下坡使用踏步時。綁腿下端有繩子、帶子或皮帶可繞過靴底，使綁腿和靴子的結合更為緊密，但這條帶子很容易磨損，往往綁腿還沒壞，帶子就先壞了，所以買綁腿時要選擇帶子容易更換的款式。合成橡膠製的帶子適合在雪中行走，但不適合在岩石上行進；較粗的繩子不怕岩石摩擦，但在雪中行走時容易和雪糾纏不清。女用綁腿通常高度較短，頂部寬一些。

背包

登山者通常至少有兩個背包：一個為一日登山行程準備的日用背包，以及一個可攜帶紮營裝備的全尺寸的背包。所有的背包都應該能夠讓登山者將重量靠近他們的身體，重心集中在他們的臀部和腿部（見圖 2-9）。

購買隔夜裝備或探險用背包

首先，根據攀爬的需要確定所需的背包容量（見表 2-3）。然後找一個適合你身體的背包。背包的調節範圍必須符合你的背部長度。有些背包的可調節範圍較長，有些則不然。嘗試各種包款，並做出自己的決定（請參閱「選擇一個背包」側欄）。圖 2-7 顯示了一個帶有流線型設計的典型 50 公升的攀登背包。

選購背包不可匆忙行事。把它裝滿，就像你真正要爬山時那樣，也可以帶上你的個人裝備去登山用品店裝載。沒有負載的測試，無法得知背起來的感覺如何、是否合身。要測試一個背包是否適合你，首先按照下一節「適當地背負並調

類別	容量	附註
一日用背包	30-50 公升；9-14 公斤	最適合一日登山行程。天氣好時，透過有效地打包，你也可以用這種大小的背包過夜。
過夜用背包	50-80 公升；14-25 公斤	這是過夜登山行程中最受歡迎的尺寸，同樣適用於冬季一日登山行程，或野地滑雪。可使用壓縮帶最小化一日出行用背包的尺寸。精心地打包也能讓這個背包應付更長天數的行程。
探險背包	70 公升以上	長天數旅行、5 天或更長時間或冬季徒步旅行通常需要 70 公升或更大的包裝來容納額外的食物、衣服、暖和的睡袋，還有四季皆可用的帳篷。

表 2-3　背包的種類

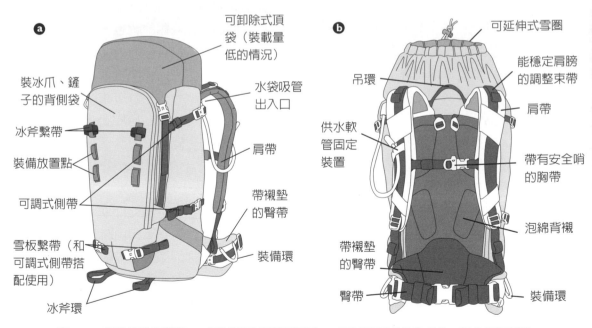

圖 2-7　典型的登山背包：a 可以看到背部和側面；b 可以看到背墊和背帶，頂袋已經卸除

整背包」中的步驟，在鏡子裡檢查一下背包是否合身，看看框架是否符合你的背部曲線。如果不合，檢查是否可以彎曲支柱或框架以改善合身度，有些複合材料框架無法有這樣的效果。背包的肩帶應該繫在你的兩個肩胛骨之間，在背後留下很小的空隙或者不留空隙。

背包調整好後，檢查你戴著頭盔時會不會卡到其他東西。有沒有可能向上看時會碰到你的後腦杓？接下來，檢查背包接觸你身體的地方是否有襯墊。特別注意肩帶和臀帶的舒適性，注意襯墊的品質，比較厚、比較軟不一定會比較舒服。臀帶應該是牢固的，襯墊必須能夠包覆整個髖骨。將適當的負荷轉移到臀部，確保臀帶直接纏繞在髖骨上方，而非兩側或是腰部。

女用背包：大多數女性喜歡女性專用的、較短的背部長度設計，較窄的肩寬、較短和較窄的肩帶，以及稍大的腰帶在臀部的張開角度。雖然臀部處較寬大的腰帶需要多做調整，但女性專用的腰帶通常是最好的。女性的腰帶通常也比男性的更窄，並有更多的襯墊，以避免對胸腔下部施加壓力。一些女性會認為男性或男女通用的背包更適

合她們。

適當地背負並調整背包

首先，鬆開所有的背包繫帶，然後背上一整個背包，並按照下面的步驟操作（圖 2-8）。

第一步：將腰帶中間的位置置於髂崒（髖骨）的上方。抬起你的肩膀，穩固地收緊腰帶。因為肩帶在這一點上是鬆弛的，所以幾乎所有的重量應該都落在臀部。

第二步：收緊肩帶——但不要太緊——使它們在你的肩膀上形成一個平滑的弧形。請注意，在這一

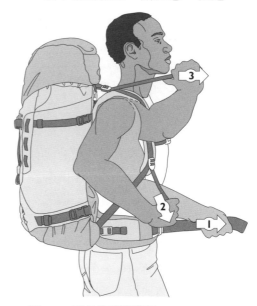

圖 2-8　背負和調整背包。

點上，肩膀的穩定繫帶會鬆弛。主要的重量應該放在臀帶上，肩膀承受最小的負荷。

第三步：輕輕地拉緊肩膀穩定繫帶（一日用背包通常沒有這些設計），使背包接近身體。在理想情況下，它們應該以 45 度的角度定住。拉得太緊會影響到肩墊在肩膀上的平滑弧線。拉緊所有臀帶穩定器和（可選擇）胸骨附近的繫帶。

每次你背上背包時，從下到上按照同樣的順序調整背帶：調整腰帶、在提高肩膀的同時穩固地繃緊束帶，繃緊肩帶，然後拉緊穩定帶。

購買一日用背包

用於登山的背包通常有 30 到 50 公升的容量，足夠裝 9 公斤到 14 公斤。市面上的日用背包種類繁多、耐用度不等。有些設計沒有堅固的框架或臀帶及襯墊，攜帶沉重的攀登工具（如：繩索、機架、冰爪和冰斧）時可能會過於脆弱。背包要有堅固的內部框架，臀帶至少要有 5 公分至 10 公分寬，能覆蓋臀部。要有放置冰斧固定環、吊帶扣環和伸縮帶。用你挑選一個全尺寸包的思考來選擇一日用背包。試背和比較日用背包的過程就如同你買一個全尺寸的背包一樣徹底。

打包小訣竅

策略性地將物品裝入背包可以極大地提高登山者的速度、耐力和行程中的樂趣。一般來說，如果登山者能把負重集中在臀部上，他們會感覺最好。把重物盡可能靠近你的背部，這樣可以降低你的身體重心；把重物放在背包的中心，這樣你可以更容易保持平衡（圖2-9）。將重物（如：繩索）放在背包頂部會造成頂部較重的不穩定性。

除了安排物件的配重之外，也要將它們放在能快速取得的位置。隨身攜帶你最需要的裝備。諸如手套、帽子、太陽眼鏡、地圖、驅蟲劑等物品，通常放在側面和上面的口袋、夾克口袋或與主要背包一起佩戴的腰包中最為方便。把零食和水放在身邊，以方便取用。在涼爽的天氣裡，隨時準備一件大衣。在登山過程中重新調整背包將有助於減輕疼痛和疲勞。

確定一個策略，好在雨天仍使

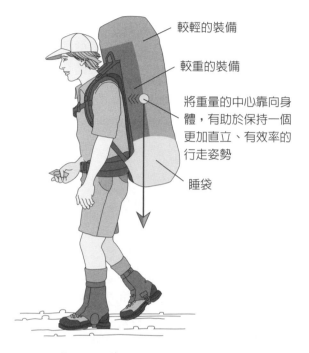

較輕的裝備

較重的裝備

將重量的中心靠向身體，有助於保持一個更加直立、有效率的行走姿勢

睡袋

圖 2-9　將較重的物件放置在靠近背部中的位置能增加平衡、效率和耐力。

包裝內的物品保持乾燥。即使是用防水材料製成的背包也很少是完全防水的，水會從接縫、拉鍊、口袋、頂部開口和防水層磨損的地方滲漏出來。單獨的塑膠袋或防水袋可以協助保護打包層內部的東西，而防水背包套可以保持整個背包乾燥。有些登山者喜歡在背包裡放一個大的塑膠垃圾袋。

基本設備

某些設備在每次打包時都應該被帶上。登山者不會在每次旅行中都需要每樣東西，但是必要的裝備在緊急情況下可以成為一個護身符。究竟應該攜帶多少設備才「保險」，是一個值得辯論問題（請參

🏕 選擇一個背包

首先，你必須依照以下條件考慮背包容量：一日行程、過夜行程，或遠征。考慮一下你需要攜帶的東西的重量和體積，然後再把旅行的天數長度考慮進去。你的背長比你的身高更為重要。除了這些因素，考慮一下每個背包的特點和細節：

• 背包表面是否光滑，或在濃密的灌木叢中、被拖上陡峭的岩石表面時，會纏結在一起？
• 其背負系統、針腳和拉鍊結實耐用嗎？
• 儲存、配置和使用設備有多便利？
• 可以攜帶特殊的物品，如：冰爪、滑雪板、雪鞋和雪鏟嗎？
• 背包是否有提帶、冰斧環和壓縮帶（以減少體積和防止負載轉移）？
• 背包的容量可以增加延長行程（例如：可延伸的項圈、側袋配件）嗎？

閱「輕量化出行」邊欄）。一些受人尊敬的極簡主義者認為，背背包會導致人們爬得更慢，更有可能在暴風雨或夜幕降臨時被困住。「快點、輕巧點」，他們爭辯道：「帶上臨時所需用品，你就會更臨機應變。」有些人則予以反駁，認為即使沒有額外重量的宿營裝備，登山者仍然可能被迫紮營。每一方都必須解釋自己如何確保其自身登山時的安全。

大多數的登山者都會謹慎地挑選重要的保命物品，以備不時之需。無論你採取什麼方法裝備，表 2-5 這份清單將幫助你記住，在匆忙準備行程時應該帶些什麼。依照你實際的需要調整這份清單，並

養成每次旅行前檢查它的習慣。其中最著名的是《登山者》雜誌在 1930 年代首創的「十項必備物品」。

十項必備物品

「十項必備物品」清單（表 2-4）有助於回答兩個基本問題：第一，當意外或緊急事故發生時，你能正確地因應意外和危急事件嗎？其次，你能否安全地在戶外度過一個晚上或更長的時間？這份指南應該根據攀登的性質量身訂作。天氣、遠離援助和複雜性皆應該被考慮進來。前七個項目在不同的攀登環境中通常變化不大，所以可以

🏕 輕量化出行

輕量化出行既是一套特殊的裝備配置系統，也是一種登山的哲學。這種風格與 20 世紀中期喜馬拉雅山大型探險活動的風格截然相反，當時的探險活動通常需要數百名搬運工和成噸的設備。

相比之下，輕量化出行有著兩個主要的考慮因素：第一，考慮每一件裝備並選擇其最輕的版本；第二，根據你決定投入的程度選擇最少的裝備數量。環境可能會限制輕量化的程度，且輕量化登山者一旦使用了最小的裝備，容許錯誤的餘地就更小。

自從有登山家以來，就一直有輕量化的愛好者。但是現代輕量化運動最初是由優勝美地國家公園登山運動員雷‧賈丁在 1990 年代所推廣的。這個想法是使用多用途、輕量化的裝備和衣服代替技術複雜的裝備。

對於登山行程來說，減少重量可能代表著一次更愉快的行程。對於許多技術路線來說，輕裝上陣意味著攀登時的速度更快，因此也更安全（詳見第十二章〈山岳攀岩技巧〉）。

被組合在一起，以便於打包。只要添加適當的額外食物、水和衣服，你就可以準備出發了。這份簡短的清單是為了更容易記憶，並作為行前的檢查清單。下面將更詳細地討論每一項基本用品。

1. 定位與導航工具

現代工具已經徹底改變了偏遠地區的導航方式。當今的登山運動員會帶著五種必要的工具去偏遠地區進行導航：地圖、高度計、指南針、全球定位系統定位裝置、個人指位無線電示標（PLB）或其他可用於聯繫緊急救援人員的裝置。荒野導航員需要攜帶這些工具，並知道如何使用它們。如果生命受到威脅，他們需要能夠與應急留守人員溝通。使用多個工具，可增加定位和路線的準確性，在其中某一項工具失效時能提供備案。有關導航工具和技術的詳細資訊，請參閱第五章〈導航〉。

地圖：地圖結合了關於一個區域的大量資訊，而那些資訊是文字描述或設備中儲存的電子資料無法複製的。每個登山者都應攜帶一張實體的地形圖，並將它放在一個盒子裡加以保護，或者放在可重新黏貼封口的塑膠袋裡。地形圖既不易碎，也不需要電力，而且能呈現全景，作為備用資料，比文字描述或小螢幕上的呈現能提供更多資訊。如果你的主地圖是一個片段的、由

表 2-4　登山者十項必備物品

預防緊急情況並在發生緊急情況時做出積極反應：

1. 定位與導航工具
2. 頭燈
3. 防曬
4. 急救箱
5. 刀

在戶外安全度過一個晚上（或者更多晚上）：

6. 火
7. 庇護所
8. 額外的食物
9. 額外的水
10. 額外的衣服

表 2-5　設備清單樣本

你所擁有的裝備不全都會裝進你的背包裡。有些是你穿的，有些是你留在車裡的（當然是要放在不顯眼的地方）。

還有一些你留在家裡，取決於你的行程需要。帶星號（*）的物品是可選擇的，取決於個人喜好和旅行的性質。方括號（〔 〕）中的項目代表可與小組的人共用。查看其他章節以獲得此列表中某些設備的細節。注意：因為必備物品 **1-7** 大多體積小，每次旅行需用變化不大，因此可將這些必備物品分組在一起使用。

留在車內或附近的物品

- 地圖、路線指示和天氣預報指示
- *提神飲料
- *備用鑰匙（藏在車外或車附近）
- *打包用的秤（用於在行程開始時檢查包裝重量）
- 額外的水
- *開車回家時要穿的乾淨衣物

穿著或攜帶的物品（假設行程開始時是個涼爽的早晨，穿著如圖 2-2a 所示）

- 一日用背包（一日用）或背包（過夜用）
- 登山鞋和* 綁腿
- 襪子（合成的或羊毛的）還有* 襪墊
- 有邊寬帽
- 底層衣物
- 長袖汗衫
- * 內搭褲
- * 內衣
- * 短褲
- * 輕便式尼龍長褲（*帶可拆式拉鍊）
- 手錶高度計
- 徒步登山杖
- （開得到登山口的）車的鑰匙

所有行程需具備的裝備

十項必備物品

1. **導航**：地圖、高度計、指北針、〔GPS 設備：帶有 GPS 應用程式或專用 GPS 設備的手機〕、〔PLB，衛星通訊器或衛星電話〕、〔備用電池〕、〔電池組〕
2. **頭燈**：加上備用電池
3. **防曬用品**：太陽眼鏡、防曬衣服和防曬乳
4. **急救包**：包括足部護理用品和驅蟲劑（如果需要的話）
5. **刀具**：外加修理工具
6. **火**：火柴、打火機、火種，或者火爐
7. **庇護所**：隨身攜帶（可以是輕便的緊急庇護所）
8. **額外的食物**：超出最低預期
9. **額外的水**：超出最低預期量，或者知道淨化的方法
10. **額外的衣服**：超出最低預期量，詳情請見下面說明

衣服：
在登山活動期間可以穿的衣服，以及非計畫性卻需紮營時，長時間處於非活動狀態時可能需要的「額外衣服」。基於可能碰到的最壞天氣情況而列，因此每項都是必要的：

底層：
- 從頭到腳要穿的衣物
- 待在營地和睡覺時穿的額外乾燥衣服

中層：
- 合成汗衫和褲子
- 合成羊毛
- 羊毛針織衫
- 雙層針織軟殼夾克
- 雙層針織軟殼褲
- 蓬鬆夾克（合成的，羽絨的，或「主動絕緣」材質）

外殼和保暖夾克：
- 防風夾克
- 風殼褲
- 層壓軟殼夾克
- 防水透氣層壓板軟殼夾克
- 衝鋒衣
- 衝鋒衣褲（雨褲）
- 保暖夾克

頭、手和腳：
- 暖帽（合成或羊毛）
- 暖帽（頭盔下）

- 雨帽
- 巴拉克拉瓦帽
- 魔術圍巾或頸套（附加）
- 皮革手套，用於確保和下半身
- 分指手套或連指手套（額外）
- 分指手套或連指手套襯裡
- 襪子（額外）
- 防水透氣的襪子
- 穿越溪流的鞋子
- 短的、長的或遠征的綁腿

其他（非攀登）裝備
- 登山行程中足量的午餐和／或零食
- 水（至少 2 公升）
- 如廁用品（衛生紙和「藍色袋子」）
- * 小鏟子
- * 驅蟲劑

- * 本地通信設備：哨子、對講機
- * 額外的太陽眼鏡
- * 杯子
- * 尼龍繩
- * 相機

- 備用電池
- * 望遠鏡
- * 頭巾
- * 手機保護殼

適用於所有行程的基本裝備

- 頭盔
- 攀岩吊帶
- 帶有鎖鉤環的個人固定點

- 鉤環（包括一個大型HMS帶鎖確保鉤環或快扣）
- 扁帶
- 確保及垂降裝置

- * 用於確保及垂降的皮手套
- 普魯士繩環
- 〔攀登繩〕
- * 接近鞋（approach Shoes）

過夜行程所需加帶的物品

- 睡袋和裝東西的袋子
- 睡墊
- 〔帳篷〕、〔防水布〕，或者* 露宿袋
- *〔鋪在地面上用的衣服〕
- 〔食物〕
- 〔裝水容器〕
- 〔團體急救箱〕

- 〔團體維修工具〕
- 〔爐具、燃料及周邊配備〕
- 〔鍋（及菜瓜布）〕
- 湯匙
- * 叉子
- * 碗
- * 盥洗用品

- * 鬧鐘或有鬧鈴的手錶
- * 營地穿的衣服和睡覺穿的衣服
- * 營地鞋
- * 背包套

攀岩的額外裝備

- 〔先鋒者帶在身上的裝備：岩楔（chocks和cams）等工具〕
- 〔岩楔取出器〕
- 岩鞋

- * 粉（Chalk）
- * 運動膠布

雪地、冰川，或冬攀所需的額外裝備

攀登

- 冰斧
- 胸部扁帶或吊帶
- 腰部與足部普魯士繩環
- 救生滑輪
- 〔雪椿和冰上用螺絲〕
- 可裝上登山鞋的冰爪
- *MICROspikes快捷冰爪
- *用於登山杖的粉槽

額外的保暖衣物

- 底層：考慮上層和下層的重量。
- 中層：考慮額外和重量更重的絕緣層。
- 外殼層：考慮更堅固或額外的外殼層。
- 保暖夾克：隨著溫度下降，保暖夾克變得愈來愈重要。每個登山者都應穿一件（而不是共享）。
- 頭部、手部和腳部：可考慮多帶一些物品成套使用，並以備不時之需。
- 登山鞋：考慮更結實的登山鞋。

其他裝備

- 專用的 GPS 設備（極端環境）
- 〔備用太陽眼鏡〕
- 〔雪鏟〕
- * 雪鞋或* 滑雪板
- * 雪崩收發器
- * 雪崩探針
- * 〔紙棒〕
- * 〔雪鋸〕
- * 暖手暖腳器
- * 保溫瓶

電池驅動的電子設備，請攜帶至少一個多餘的設備和備用電源，並務必攜帶一份印出來的地形圖以備不時之需。

高度計：登山者多半都知道海拔對於導航的重要性。不管是白天還是黑夜，晴天還是大霧，只要參考一下地形圖，確認你的海拔高度，就完成了一半的導航工作。只要再多一點點數據──一條路線、一條溪流、一條山脊或一座已知山峰的方位──登山者往往就能確定自己的位置。現今的高度計由矽片製成，可以測量空氣壓力，或使用 GPS 衛星信號，或結合兩者。現代人更傾向於使用高度計而不是指南針。

指南針：指南針堅固且便於使用，這個必不可少的工具使人們了解自己在行程中身處何方。一個有底板的指南針是必不可少的，它可用於記錄、測量和追蹤野外測量結果，並將它們對應到地圖上的資訊。許多智慧型手機、全球定位系統裝置和手錶也都裝配了一個電子指南針。

GPS 設備：全球定位系統（GPS）的出現，徹底改變了導航系統，它在數位地圖上能精確地顯示出登山者的位置。現代化的手機，再加上一套可靠的 GPS 應用程式（app），在精準度和使用上可與最專門的 GPS 裝置媲美（見第五章〈導航〉）。此設備通常有大量的地圖庫，其中許多是免費的，可以在行程前下載所需的地圖。有了下載好的數位地圖，手機（或平板電腦）就能在遠離任何行動通信基地台的荒野中引導登山者。那麼有任何注意事項嗎？手機

選擇 GPS 設備

現代登山者在GPS技術上有幾種選擇：
- **在手機和好的應用程式的結合下**，全球定位系統是登山者最常用的導航方式。這些應用程式提供的大量免費全球數位地圖圖書館，如果在進入荒野之前下載地圖，就可以讓你自由地在遠近不同的山區旅行。
- **專用的全球定位系統裝置**使用起來更加困難，可用的地圖也更少，但是它們比手機更加堅固耐用。
- **數位手錶**現在可以提供 GPS 座標和海拔高度，與物理地圖一起使用。現在有些地圖顯示的是微小的地圖。

易摔碎且需要充電。登山者應該設法保護這些精密的裝置，讓它們在雨中也能保持乾燥，並延長電池壽命。帶一個充飽電的備用電池組是重要的預防措施。鍍膜的GPS設備往往比手機更加堅固耐用，更能防風雨，因此在極端的環境下是很好的選擇。

　　個人指位無線電示標（PLBs）和衛星通訊器：從歷史上看，登山者需要完全依靠自己。現在的登山者在進入荒野時，也應該保持這種心態。但是當緊急情況發生，儘管有好的工具、準備和訓練，大多數攀登者還是很樂意接受協助的。個人指位無線電示標利用全球定位系統確定你的位置，然後利用政府或商業衛星網路發送訊息。這些設備已經拯救了許多生命，所有的野外徒步者都應該考慮帶上一個。衛星電話在野外是可靠的設備，但是依靠基地台訊號的普通電話就不可靠了。除非你確定收得到訊號，否則就得假設你的手機不能從偏遠地區撥打電話。

2. 頭燈

　　對於登山者來說，頭燈就是他

🏕 選擇頭燈

光束類型、輸出和距離：選擇一個既有寬光束又有聚焦式光束的前照式頭燈。每個大燈有一個以流明為單位的輸出源，光束距離能以公尺算起，且其運行時間能以小時計算。就一般用途的登山來說，選用一個至少 50 流明的燈，投射光束至少 50 公尺，並有至少 24 小時運行時間的頭燈。請記住，日照時間隨時令和緯度而有相當大的變化。如果你預計將在夜間進行重大行動（例如：搜索和救援），選擇一個較明亮的、帶有頂部固定帶、後腦杓還設置有更大電池組的頭燈。照明愈強，耗電愈多。

重量：典型的前照燈重 85-115 克，而且大小都差不多。高性能型的頭燈體積更大，重量更重（最多可達 300 克）。超輕型的重量不超過 28 克。根據你的需要選擇相應的頭燈。

亮度模式：大多數前照燈提供不同的亮度。在營地周圍使用低電量可以節省電池壽命，且不會打擾你的夥伴。遠光束在夜間穿越地形時很有用。

電池類型：選擇一個由 2A 或 3A 電池供電的頭燈，這種電池類型可以和其他電子產品共享，比如：SPOT Messenger 或者專門的 GPS 設備（更多關於電池的資訊請參閱本章後文的「電池」）。

其他功能：包括一個閃爍模式的燈作為信標使用、一個紅燈保持夜間視力，以及能夠在電池耗盡之前調節光輸出、保持光束亮度的恆定光束。

們選擇的手電筒，這讓他們可以騰出手來做烹飪、攀岩等各種事情。即使登山計畫預計在天黑前就返回，每個登山者也必須帶一盞頭燈，也可考慮帶一盞備用燈。高效、明亮的 LED 燈泡已經完全取代了幾年前低效的白熾燈泡。一個 LED 燈泡幾乎可以永久使用，但是電池不能，所以你要攜帶備用電池。如果你使用的是可充電的頭燈或電池，那麼，使用它之前為它充飽電吧。任何登山用品店賣的頭燈都可以抵擋風雨，還有一些型號可以在淹水的狀態下使用。所有型號的光源都是向下照的，以便於進行如烹飪的近距離工作，以及指向上方以進行遠距觀察。一些頭燈具有低功率的紅色發光二極管，可保護夜間視力，並幫助登山者避免在夜遊期間擾亂帳篷中的同伴。

3. 防曬

攜帶並佩戴至少 SPF 30 的太陽眼鏡、防曬衣物和廣效防曬乳。短期行程若不防曬會導致曬傷或雪盲；長期不防曬可能造成白內障和皮膚癌等問題。

太陽眼鏡：在高山地區，擁有高品質的太陽眼鏡至關重要。眼睛很容易受到輻射的傷害，不受保護的眼睛角膜在感到不適之前很容易被灼傷，導致極其痛苦的狀況，即所謂的雪盲症。紫外線可以穿透雲層，所以別以為陰天就不需要保護眼睛。無論何時，只要人在戶外，加上天氣晴朗，最好戴上太陽眼鏡，尤其是在雪地、冰地、水中及高海拔地區。

太陽眼鏡能過濾至少 99% 的紫外線（ultraviolet），包括 UVA 和 UVB。（如果你不確定，大多數眼鏡行可以讓你測試一副舊眼鏡。）太陽眼鏡鏡片應染色，只容許一小部分可見光通過鏡片、進入眼睛。太陽眼鏡會有不同的 VLT（可見光傳播）等級。適用冰川的眼鏡，鏡片的 VLT 值應該在 5% 到 10% 之間。若不涉及雪或水的情況，「運動太陽眼鏡」的 VLT 等級為 5 到 20% 就足夠了。許多太陽眼鏡沒有 VLT 等級，應該被視為會灼傷眼角膜的時尚配飾。試戴太陽眼鏡時要照著鏡子，如果輕易就能看見眼睛，表示鏡片顏色太淺了。灰色或棕色的鏡片不會令顏色失真；在陰天或起大霧時，黃色鏡片則提供了更好的對比度。

太陽眼鏡鏡片應由聚碳酸酯

或 Trivex（聚氨酯的一種形式）製成。玻璃雖然防刮性更強，但很重，並且可能碎裂。高品質的太陽眼鏡有著各種有用的塗層，能達到防水或盡量減少刮痕或起霧的效果。雖然偏光鏡片可以減少眩光，但在某些方向，它們會使相機和手機的液晶螢幕變黑，這種情況會非常惱人。變色鏡片可自動調節光強，但大多數鏡片缺乏在雪地所需的 VLT 級別，在寒冷環境下效果不佳。太陽眼鏡鏡架應該是環繞式的，或在側面加裝遮光板，以免光線直射眼睛，同時要夠通風、防止起霧。若要避免起霧，可以使用防霧鏡頭清潔產品。

登山隊伍至少應攜帶一副備用太陽眼鏡，以防成員遺失或忘記帶太陽眼鏡。可以從應急毯上剪下一點聚酯薄膜，或者在一塊紙板、布上做一個小縫來應急。

防曬衣物：衣物的防曬效果勝於防曬乳。天氣晴朗時攀登冰河，可穿著淺色透氣的長內衣或風衣。即使天氣酷熱使得長內衣穿起來不舒服，也比不斷塗抹防曬乳要省事得多。有的服飾被評以 UPF（紫外線保護因子）等級，這被標定為與 SPF（防曬係數）相等的系統。

50% 的紫外線輻射能穿透一件被評為 UPF 50 的衣物表面。大多數衣服都能阻擋紫外線，但不要指望一件薄薄的白色 T 恤能在你長時間攀爬冰川時提供完備保護。除了肌膚比較敏感的人以外，在大多數情況下，UPF 評級並不重要。此外，盡可能地戴上一頂寬緣的帽子。

防曬乳：防曬乳對登山者在山區的健康至關重要。雖然每個人皮膚的自然色素沉澱和所需塗抹防曬乳的量差異很大，但是低估所需的保護，後果將會很嚴重，可能導致罹患皮膚癌的可能性。某些疾病（如紅斑性狼瘡）以及某些藥物（如抗生素和抗組織胺）會導致對陽光過度敏感。

爬山時，建議使用既能阻擋紫外線 A（UVA），也能阻擋紫外線 B（UVB）的廣效防曬乳。UVA 射線是導致皮膚癌的主要因素；UVB 射線主要導致曬傷。為了保護皮膚免受 UVB 射線的傷害，要使用防曬係數至少為 30 的防曬乳。如果你需要接近雪或水，將防曬係數 50 的防曬乳塗抹於皮膚較薄的部位，如：鼻子和耳朵。

美國國家環境保護局強烈建

議使用帶有「廣效域」（broad spectrum）描述的防曬乳。雖然 UVA 沒有一套如 SPF 這樣的標準評級系統，但「廣效域」一詞意味著「產品提供的 UVB 防護有多強，對 UVA 的防護就有多強」。大多數防曬乳的成分都是透過化學反應吸收紫外線的——二氧化鈦和氧化鋅能夠阻擋紫外線，引起的皮膚反應最少。在所有用於防曬乳的化學物質中，這四種最有可能引致的皮膚不良反應：對氨基苯甲酸（PABA）、二氧苯酮、氧苯酮和硫代苯宗。

出汗時，防曬乳留在皮膚上的程度有限。美國製造商不能再聲稱防曬乳是「防水」或「防汗」的，也不能將其產品標示為「防曬乳」。防曬乳的防水時間最多長達 80 分鐘，但是不管標籤上怎麼說，都要經常塗抹補充。在爬山時不方便經常塗抹防曬乳，所以早上塗上厚厚的一層，穿上防曬的衣服，並在可能的時候重新塗抹。

慷慨地給所有暴露在外的皮膚塗上防曬乳吧（包括下巴下方和人中一帶，以及鼻孔和耳朵內側）。大多登山者塗防曬乳都塗得不夠多——請遵照澳洲的格言「加油！」（多塗一點），即使戴著帽子，也要在所有暴露在外的臉和頸部塗上防曬乳，以防止雪或水的反射光線。曝曬前 20 分鐘就應塗抹防曬乳，因為它通常需要一些時間才能發揮功能。因出汗而滲入眼睛的防曬乳會無情地刺痛你，小孩用的「無淚」防曬乳 PH 值較為中性，有助於避免這個情況，所以一些登山者只會選用這類產品。嘴唇也是會灼傷的，需要加強保護以防止脫皮、起水泡。記得經常塗抹護唇膏，尤其是在你進食或飲水後。

選擇防曬策略

- 首先，戴上合適的太陽眼鏡。
- 然後，穿可防曬的衣服：帽子、長袖和長褲。
- 將至少有 SPF 30 防曬係數的防曬乳塗抹於所有露出的肌膚上。
- 使用防曬乳或者 SPF 級防曬乳唇膏來保護嘴唇。
- 經常重複塗抹防曬乳。
- 同時使用防曬乳和驅蟲劑時，首先塗上防曬乳，等它乾透後，再塗上驅蟲劑。

當你的防曬乳過了保存期限或存放超過三年，記得換掉它。（見第二十四章〈緊急救護〉中有關曬傷和雪盲的資訊。）

4. 急救箱

登山者要隨身攜帶並且知道如何使用急救箱，但是不要因為有了急救箱而產生錯誤的安全感。最好的辦法就是從一開始就採取必要的措施，避免受傷或生病。第二十四章的〈緊急救護〉中有更多關於登山者的急救方式說明。值得學習如何在野外進行急救或野外急救技能訓練。大多數的急救培訓，是針對受過訓練的人員能夠快速應變市區或工廠意外。但在山區，訓練人員可能得花上數個小時，甚至數天才能抵達。

急救箱要小巧、堅固，內容物應用防水袋包裝，市面上隨處可見急救箱。基本急救箱（見第二十四章表 24-1）應包括繃帶、免縫膠帶、紗布和敷料、紗布捲或包紮帶、膠帶、消毒劑、水泡預防和治療用品、手套、鑷子、針、非處方止痛藥和抗炎藥、抗腹瀉藥、抗組織胺藥片、局部抗生素，以及任何重要的個人處方，包括若你對蜜蜂或黃蜂過敏所需的注射型腎上腺素。

考慮每次旅行的長度和性質，以決定添加什麼到基本的急救箱中。前往登山行程之前，考慮帶上適當的處方藥。

5. 刀

刀具在急救、準備食物、修理東西和攀爬中非常有用。每個隊員都需要攜帶一把刀具，最好是用皮帶拴住以防丟失。此外，一個小型的修理工具箱也是必不可少的。在短途行程中，許多登山者會攜帶一個小型的多用途工具，以及堅固的膠帶和一點繩索。這個清單不僅只如此，登山者會根據以前經歷過或想像中的災難，攜帶各種各樣富有想像力的物資。用品包括其他工具（鉗子、螺絲刀、錐子、剪刀），這些工具可以作為刀或口袋工具的一部分，也可以單獨攜帶，甚至可以作為集體工具包的一部分。其他有用的維修物品還有安全別針、針線、電線、膠帶、尼龍布料維修膠帶、電纜帶、塑膠扣、繩索、織帶，以及諸如水過濾器、帳篷桿、爐子、冰爪、雪鞋和滑雪板等設備的更換用零件。

6. 火

要攜帶能啓動火源或點燃火源的工具。大多數登山者會攜帶一兩個一次性丁烷打火機，而不帶火柴。確保點火設備都絕對可用。在緊急情況下生火時，火種是迅速點燃濕木材所必不可少的。常用的火種包括化學加熱片、用凡士林浸泡的棉球、市面上販售的浸泡在蠟或化學品中的木材等。高海拔雪地或冰川沒有柴火可用，建議攜帶一個爐具作爲緊急熱源及飲水用。（有關爐具的更多資訊，請參閱第三章〈露營、食物和水〉。）

7. 庇護所

隨身攜帶一些臨時庇護所（除了防雨布外）以防風雨，比如：塑膠筒狀的輕便帳或大型塑膠垃圾袋。由熱反射聚乙烯製成的一次性使用露宿袋是一個很好的選擇，且重量少於 113.5 公克。「緊急救生毯」 雖然便宜和輕便，但不足以達成保持身體熱量、防止風、雨或雪的任務。登山隊得時時攜帶著帳篷，才能用之作爲必不可少的額外庇護所，光留在基地營是不行的。攜帶一個隔離性的睡墊，坐或躺在雪地上或潮濕處時，可減少熱量損失。

即使是一日行程，有些登山者也會攜帶普通的露宿袋作爲他們生存裝備的一部分。一個重約 0.5 公斤的露宿袋，可以保護保暖衣物層免受天氣影響、最大限度地減少風的影響，並將大部分從身體散發出來的熱量鎖在袋內。（有關帳篷、隔熱墊和露宿袋的詳細資訊，請參閱第三章，〈露營、食物和水〉的「庇護所」。）

8. 額外的食物

短途旅行時多帶一日量的額外食物是合理的，因爲要應付惡劣天氣、導航錯誤、受傷或其他原因導致登山隊行程延遲的情況。遠征或長途跋涉可能需要更多額外的儲糧，在寒冷的旅途中，切記食物等於溫暖的來源。所帶食物應當不需烹煮、易於消化、可以長時間保存。牛肉乾、堅果、糖果、格蘭諾拉麥片和乾果是很好的組合搭配。如果帶著爐子，還可以加入可可粉、脫水湯包、即溶咖啡和茶。一些登山者半開玩笑地指出，異國口味的能量棒和美國軍隊即食食品（MREs）是很好的應急口糧，除

非是緊急情況，否則沒有人想吃。幾包即溶咖啡可以幫助一個咖啡愛好者保持頭腦清醒。（詳見第三章〈露營、食物和水〉。）

9. 額外的水

攜帶足夠的水，並具備獲得、淨化額外飲水所需的技能和工具。盡量攜帶至少一個水瓶或水袋。寬口容器更便於填充。雖然水袋被設計成儲存在袋子裡，並配有一個塑膠軟管和閥門，可以在不減慢步伐的情況下喝水，但是水袋很容易漏水和結冰、難以保持清潔，並且經常導致登山者攜帶比其需要更多的水。

出發前，應從可靠的地方盛載飲用水。在大多數環境中，你得有能力處理來自河流、溪流、湖泊和其他來源的水──透過過濾、使用淨化化學品或沸騰法。在寒冷的環境中，你需要一個爐具、燃料、鍋子和打火機來融化冰雪。每天的用水量變化很大。對於大多數人來說，每天 1.5 到 3 公升的水就足夠了。在炎熱的天氣或高海拔地區，6 公升可能不夠。籌備足夠的水以滿足由於高溫、寒冷、海拔高度、運動或緊急情況引起的額外需求。

詳見第三章〈露營、食物和水〉「水」一節中有關水源和淨化的詳細資訊。

10. 額外的衣服

除了在攀登活動中穿著基本的登山服外，還需要什麼額外的衣服來應對緊急情況？「額外的衣服」這個術語指的是額外一層的衣物，這些衣服是為了在計畫外的紮營中度過漫長而無行動的時間所需要的。問自己這個問題：這趟行程中，在最惡劣的情況下，需要哪些額外的衣服才能在緊急狀況下過夜？

多穿一層長內衣可以增加保暖性，同時增加更多的重量。一頂額外的帽子或者一頂巴拉克拉瓦帽比其他任何衣服都更能保暖。為保護你的腳，多帶一雙厚襪子；為保護你的手，多帶一雙手套。在冬季和遠征的嚴酷條件中，攜帶更多的絕緣保暖物件來溫暖軀幹和腿。（參見本章前面的側欄「冷天的穿衣策略」。）

其他重要事項

當然，除了十項必備物品之

外，還有很多有用的登山物品。登山者對所需物品各有看法，隨著經驗累積，也會發展出一套自己的必需品。提前規畫。定期花點時間想像可能發生的事故和意外情況，包括與你的同伴分開、迷路和獨處的情況。在這種情況下你會怎麼做？需要準備哪些設備？你願意接受什麼樣的風險？

冰斧

為防止或避免在陡峭的雪地和冰川上跌倒，冰斧是必不可少的，在白雪覆蓋的高山小徑上，行走在陡峭的岩石、碎石或灌木叢中旅行，穿越溪流，挖掘掩埋排泄物的洞穴，都能發揮作用。（關於冰斧及其用途的詳細資訊，請參閱第六章〈山野行進〉，以及第十六章〈雪地行進與攀登〉。）

冰爪和微釘

特別是在阻止白雪地或冰面墜落時，冰斧必不可缺，冰爪則有助於防止墜落發生。在冰雪覆蓋的阿爾卑斯山小徑上，微釘（MICROspikes）——實際上是登山鞋的「輪胎鏈」——可以阻止意外的彈跳發生時，登山者撞上一棵

樹的情況。（詳見第十六章〈雪地行進與攀登〉中的「冰爪」）

登山杖

登山杖可作為登山者上山時的推力、下山時的剎車。在穿越溪流、在雪地或碎石上行走時提供穩定性。分散雙臂和雙腿的力量，最大程度地減少腿部肌肉的最高負荷，以提升整體耐力。

一些登山者在上坡時將可調節的登山杖稍微縮短（圖 2-10a），在下坡時稍微加長（圖 2-10b）。視需要快速改變其長度，例如，在穿越不平坦的地形時，盡可能地滑動你的上坡手至登山杖把手下方的桿身（圖 2-10c）。使用腕帶有點違反直覺。首先，將手穿過皮帶，然後抓住皮帶和登山杖把手，使皮帶舒適地支撐著手腕。攀爬短而陡峭的路段時，可將登山杖懸掛在腕帶上晃動。如果攀爬時間更長，則將登山杖折疊收進背包裡。一些超輕帳篷會用登山杖替代帳篷桿以減輕重量（見第三章〈露營、食物和水〉）。

廁所裝置

一套廁所裝置可能包括紙張、

圖 2-10　在行進中使用登山杖：a 上山時縮短登山杖長度；b 下山時加長登山杖長度；c 在不平坦的地形上攀爬時，手滑下登山杖以便快速變化動作。

選擇登山杖

在選擇登山杖時要考慮到以下特點：

- **握把**：泡綿或軟木把手是為直接接觸手部而設計的。可與手套一起使用橡膠把手，赤手空拳很容易起水泡。
- **把手**：鋁桿在斷裂之前會呈彎曲，碳纖維桿更輕，但價格昂貴，可能意外斷裂。
- **減震器**：增加重量和成本，但有些人偏好使用。
- **阻泥板**：大多數登山杖都附有小的阻泥板，在容易卡住登山杖尖端的地面或岩石上也很有用。雪軟的時候，較大的阻泥板能起到良好效果。
- **尖端**：硬質合金鋼耐磨損。
- **長度**：大多數登山杖都可以透過鎖定機制進行調節，站在水平地面時，長度應足以使手肘呈 90 度角拿取登山杖。折疊以方便裝入包內。女性的登山杖更短，而且握把更小。
- **鎖定機制**：舊的設計主要使用旋轉式鎖定，但施加重量時容易讓人滑倒。快扣式更為安全，在野外也能較快速調整。折疊式登山杖會使用內部線絡將各個部分連接在一起。

衛生棉、小型挖泥鏟、「藍袋」（排泄袋）和洗手液。你的所在地點和當地規定會左右你的行動，每個登山者都需要負起責任，不要讓人類的糞便汙染我們都喜歡的野外空間。一般來說，高山地區缺乏廁所設施，因此登山者必須將所有的糞便和廁紙裝進藍色的袋子裡，並將它們儲存在背包的底部。高山地區沒有土壤可以分解糞便或衛生紙，如果留下這些東西，會汙染該地區幾十年。低海拔地區可能有足夠的土壤幫助分解糞便，但少有地區有足夠的能力來分解衛生紙。濕巾主要由聚酯纖維製成，不會分解。登山者應該經常制定清除衛生紙和濕巾的計畫，以便在行程結束後妥善處理它們。（有關妥善處理人類糞便的程序，請參閱第七章〈不留痕跡〉的「管理山區的人類排泄物」。）

驅蟲劑

有些昆蟲——蚊子、蝨子、恙蟲、咬人的蒼蠅、無眼的蚊蚋——以人體為食。在過去 20 年裡，美國報告的蚊媒和蜱媒疾病病例大幅增加。冬攀或任何時節的雪地攀登可能用不上驅蟲劑。但是進行低海拔的夏季攀登時，防範這些害蟲可能是必要的。在美國有病媒蚊（比如：茲卡病毒和西尼羅河病毒）或帶病原蜱蟲（比如：萊姆病和落磯山斑點熱）盛行的地區旅行時，要特別小心，以免被叮咬和感染。在國際上，情況更為複雜，瘧疾、茲卡病毒和登革熱的風險四伏。在熱帶地區，可能需要帶上抗瘧藥物和蚊帳。

對付貪婪的昆蟲的第一道防線，是用厚重的衣服來遮蓋身體，形成一道物理屏障，包括在確實有蟲害的地方戴上手套和有紗網的頭罩。在炎熱的天氣裡，穿上用網織成的長汗衫和褲子或許能有效防蟲。

下一個防禦措施是穿上工廠或家庭用，經氯菊酯處理過的衣服作為化學屏障，並根據需要在衣服的外層噴灑（非氯菊酯）驅蟲劑（例如：派卡瑞丁〔picaridin〕）。戴帽子和圍巾有助於保護面部。特別要注意襪子，因為蚊子有一種能不可思議地瞄準腳踝的能力。最後，在暴露的皮膚上小心地塗抹適當的驅蟲劑，尤其是臉部周圍。要注意的是，有時候蟲子還是會勝人一籌，此時，退回到一個有著完整蚊

蟲屏幕的帳篷裡，可能是保持理智的唯一方法。

在美國，驅蟲劑必須在美國環境保護局（EPA）註冊，並且有確實的證據證明所有的安全性和有效性（表 2-6）。目前只有五種 EPA 註冊的有效成分聲稱可以驅趕蚊子、蜱和恙蟲超過兩個小時：避蚊胺（DEET）、派卡瑞丁、百滅寧（permethrin）、IR3535，和檸檬桉樹油。植物油（香茅、大豆、香茅和雪松等）聊勝於無。驅蟲劑有噴霧、液體、面霜、黏貼和擦拭等形式及各種濃度，噴霧是用在衣服

表 2-6　選擇驅蟲劑

如果認為昆蟲有潛在的健康危害，而不僅僅是一種煩惱，那麼可以使用多種防護措施：防護衣物、經過氯菊酯處理的衣服，以及在野外使用的驅蟲劑。

有效成分（可用濃度）	使用方式	有效防止對象		
		蚊子	蜱和恙蟲	咬人的蒼蠅和黑蠅
野外適用				
氯菊酯（0.5%-100%）	衣服和皮膚	2-12 小時	2-10 小時	不佳
派卡瑞丁（5%-20%）	衣服和皮膚	4-14 小時	6-14 小時	好
IR3535（7.5%-20%）	衣服和皮膚	2-10 小時	2-8 小時	可
檸檬桉油（30%-40%）	衣服和皮膚	6 小時	6 小時	可
家裡或工廠適用				
避蚊胺（5%-10%）	只能在衣服上	可	可	可
避免使用				
香茅和其他天然成分	不適用	無效	無效	無效

注：「可」意味著驅蟲劑在小時數上的有效性沒有被量化；「無效」意味著它沒有達到超過 2 小時的已證明驅蟲效果的基準。透過多次洗滌，將氯菊酯應用在家裡能有不錯的效果，而在衣物上使用氯菊酯能在廠房中看到效果。貓薄荷油是一種新的天然成分，被稱為「貓薄荷精油 7% 乳液」，對蚊子有效，但對蜱和恙蟲無效。

上唯一簡單的選擇。經過處理的腕帶、維生素補充劑、大蒜和超聲波驅蟲劑都同樣不具驅蟲效果。

白天是蟲子最為猖獗的時候，因此要格外警惕。在有風的條件下，很難追蹤蚊子的蹤跡，要能依照風勢紮營或休息。使用防曬乳和防蚊液時，首先塗抹防曬乳並讓它乾燥。乾燥後，再使用防蚊液。盡量減少你對昆蟲（和熊）的吸引力，避免使用香水。在野外時（尤其是在你刷牙的時候），晚上要徹底檢查衣服、身體和頭髮。

避蚊胺：避蚊胺是 1944 年為美國陸軍開發的，1957 年進入民用領域，現在仍然是對付蚊子的最佳配方，而氯菊酯和派卡瑞丁一直是其競爭對手。使用高濃度的防蚊液或者含有避蚊胺的控制釋放配方的防蚊液，可以讓蚊子停止叮咬幾個小時，儘管它們仍然可能會惱人地盤旋在空中。請注意，避蚊胺是一種強大的化學物質，可以溶解塑膠和合成纖維。雖然人們可以購買不同濃度的產品，也可買到濃度高達 100% 的產品，但 30% 的濃度是較為安全也足量的。如果需要防蚊的時間較長，可以參照公式在一定的時間間隔下使用 30% 濃度的避蚊胺。避蚊胺對驅趕咬人的蒼蠅不是很有效。經氯菊酯處理的衣服和派卡瑞丁驅蟲劑在應付黑蠅、鹿蠅和蚊蚋時效果更佳。

氯菊酯（permethrin，或稱百滅寧，一種人工合成的除蟲菊精）：僅限在衣服上長效使用，不可用於皮膚。氯菊酯是一種合成化學物質，類似菊花中天然存在的化學物質。這是唯一一種經認證可在工廠加工時使用的防蚊成分。衣服中氯菊酯的含量很低，而且很難經由皮膚吸收，所以並不構成安全疑慮。愈多的團隊成員穿著經過氯菊酯處理的衣服，它的效果更佳。經氯菊酯處理過的衣服是無味的，可與這裡列出的其他四種驅蟲劑一起

🏕 防蟲策略

- 首先，將身上穿的褲子、長袖作為道物理屏障。
- 穿著工廠或家庭用，經氯菊酯處理過的衣服。
- 在野外時，在衣服上噴上驅蟲劑。
- 最後，小心地在皮膚上使用最少量的驅蟲劑。

使用。

派卡瑞丁（也稱為Icaridin、KBR 3023、Bayrepel、Saltidin）：2001 年在歐洲面世，2005 年首次在美國環保局獲得註冊。這種無味、不油膩、不會塑膠熔化的防蚊液是許多避蚊胺中的首選。世界衛生組織和美國疾病管制與預防中心都建議使用派卡瑞丁來驅趕病媒蚊。濃度 20% 的派卡瑞丁，環境保護署的建議使用時間是 14 小時。

IR3535：根據美國環保署的說法，「IR3535 已經在歐洲被用作驅蟲劑達 20 年，沒有任何副作用。」

檸檬桉樹油（又稱為 OLE 和 PMD）：商業上可用的檸檬桉油是化學合成物，以模仿一個類似薄荷醇、自然生成的分子。這種成分對蚊子、蜱蟲、咬人的蒼蠅和蚊蚋有效。

本地通信設備

登山隊可能需要在當地進行溝通的工具。哨聲、雪崩無線電收發器和對講機可以促進隊員之間的交流，以應對走散、失蹤或出現無行動能力成員的情況。

吹口哨：哨子尖銳刺耳的穿透力遠遠超出了人聲可及的範圍，能在別人聽不見你的呼救聲時充當簡易的溝通方法，比如被困在裂縫裡，或者在濃霧、黑暗或茂密的森林中與隊友失散。如果登山隊在出發前指定特定的信號，哨子的用處就更大了，例如「你在哪裡？」、「我在這，沒事」、「救命！」來自任何信令設備依序重複三個信號多次，即是共通的訊號──「SOS」。

雪崩收發器：相關環境可能要求滑雪者攜帶雪崩收發器，以確定雪崩受害者的位置。有關使用雪崩收發器的詳細說明，請參閱第十六章〈雪地行進和攀登〉。

對講機或手提式雙向收音機：風和水的聲音，以及攀岩繩兩端之間的障礙物，都會使溝通變得困難。對講機可以大大助益攀岩夥伴之間或登山隊與基地營之間的通訊。手提無線電對講機既包括家庭無線電服務（FRS）雙向收音機，也包括業餘愛好者的業餘「ham」無線電。FRS 無線電通常用於攀岩隊的短距離通信（最遠可達幾公里）。現代手持型的「ham」無線

電不貴、重量輕，在一些地區，可以透過其中繼器，在世界各範圍內通信。它們比 FRS 收音機更複雜。所有手提無線電對講機必須設定在同一頻率操作，方可派上用場。帶上足夠的電池。在偏遠山區召喚救援時，手提無線電對講機一般並不可靠。改以隨身攜帶 PLB 衛星通訊器或衛星電話。

更多的工具：在野外，路線標記可以幫助當事人在缺乏額外的 GPS 指示的情況下返回，或者標記諸如裂縫之類的危險。使用後移除路線標記（如：冰川棒），不留下任何痕跡。

電池

愈來愈多的戶外電子設備，包括全球定位系統（GPS）設備、衛星通信設備、頭燈、對講機和雪崩信標，都需要用到電池，電池型號和容量也因此成為了設備清單的一部分。大多數設備的標準電池是 1.5 伏特 AA 和 AAA 的型號。在同樣的價格下，AA 電池的容量大約是較小的 AAA 電池的兩倍。電池在受冷時會影響其化學形態；表 2-7 比較了電池在低溫下的總體性能。

鹼性電池：鹼性電池是目前人們最常用的一般用途電池。不過，其主要缺點是這種電池在放電的過程中，電壓會明顯下降（因此會影響到亮度）。寒冷的溫度大大加快了電壓下降的情況，導致電池更為短命。

鋰電池：鋰電池比鹼性電池更

表 2-7　電池在低溫下的性能

溫度	一次性鹼性電池	鋰電池	可充電式鎳氫電池	鋰離子電池
總體	差	極佳	差	極佳
32°F（0°C）	70%	100%	75%	90%
-4°F（-20°C）	25%	80%	25%	80%
-40°F（-40°C）	0%	50%	0%	50%

註：每種電池的建議使用最低溫度，從左到右依序為：-4°F（-20°C），-40°F（-40°C），32°F（0°C），-40°F（-40°C）。

耐用、更輕，也更貴。在充電過程中，電壓幾乎保持不變，在華氏零度（攝氏零下 18 度）時的效率幾乎與室溫下相同。電子裝置所需電量愈大，鋰電池相對於鹼性電池的優勢就愈大。寒冷的溫度加強了這一優勢。在寒冷天氣的行程中，鋰電池是大功率前照燈和其他關鍵設備（如 GPS 追蹤設備 SPOT Messengers）的明智選擇。

充電電池：一個比較流行的策略是使用可充電的主電池和一次性電池作為備用電池。鎳金屬氫化物（NiMH）可再充電電池已經取代了過去常見的標準 AA 和 AAA 的鎳鎘電池，而鋰離子電池通常存在於電話等高壓消費電子產品中。警告：鎳氫電池在儲存期間往往自我放電情況快速，大約每月會流失 30% 電量。因此要記得充滿電後再使用。

鋰離子電池：鋰離子電池（不要將它與一次性鋰電池混淆了）是手機、相機和大多數電池組（見下文）中的發電設備。鋰離子電池還沒有標準的 1.5 伏特 AA 和 AAA 大小的規格。鋰離子電池在低溫下性能表現良好。

便攜式電池組：基於鋰離子技術，電池組是一種儲存額外電力的便利方式，為鋰離子充電設備（如：手機和相機）。它們的容量以毫安時（mAh）為單位，目前它為手機充電需要大約 3,000 毫安。確保在每次行程開始之前把電充滿。

太陽能板：受天氣、晝長和日照的影響，便攜式太陽能電池板的使用需要規畫和留意。電池板的瓦數愈高，充電速度愈快。雖然太陽能板能直接為設備充電，但每片飄過的雲可能會中斷這個過程。一個更可靠的替代方案是為一組便攜式電池組充電。

無論你的選擇如何，確保你每次的行程都使用與你的頭燈和導航工具相容的電池，而這些電池也都有足夠的電量來因應任何合理的緊

在冷天使用電子器材的小叮嚀

- 盡可能使用一次性鋰電池，多帶一些。
- 利用口袋和睡袋為電子設備盡可能地保溫。
- 透過溫暖的口袋重複利用電池和備份電池。

急情況。

準備好享受山林之樂

　　進入荒野時，攜帶必要的裝備，把不必要的留在家裡。要達到這種平衡，需要知識和良好的判斷力。了解衣服和裝備的基本常識，有助於決定該帶哪些可以讓你在登山時保持安全、乾燥和舒適的物品。但這只是探索山林樂趣的起點，下一章〈露營、食物和水〉將進一步增加你的登山知識廣度。

第三章
露營、食物和水

在璀璨的星空下紮營讓我們得以造訪原始的山野祕境。紮營能提供我們溫熱的食物、暖和的庇護所和良好的睡眠，最好的紮營者會注意維護山野環境，不留一絲痕跡。用塞拉俱樂部（Sierra Club）的創始人約翰·繆爾（John Muir）的話來說：「……獨自站在山頂時，會很容易意識到，無論我們築起一個如何特別的居所……我們都寓居在一個只有一個房間的屋子裡——這個世界的屋頂是天穹——我們在天空中行走，不留下任何痕跡。」

睡眠系統

一套好的睡眠系統讓你在荒野中能安全舒適地度過夜晚。該系統由四部分組成：睡衣、睡袋、地面絕緣材料和庇護所。

睡衣及配件

有經驗的登山者會謹慎地準備好一套乾燥的衣服，以便在營地和睡袋中穿著，這套衣服通常是備用的底層衣物、溫暖的帽子、手套和乾燥的襪子。到達晚上要宿營的地點，他們會脫掉爬山時穿的濕衣服，換上乾衣服，以抵禦晚上的寒意。睡衣、蓬鬆的大衣、在營地穿的鞋和熱飲能夠幫助人體恢復活力。此外，這個過程也減少了水分進入睡袋，保持睡袋的清潔。由於

登山者無法負擔攜帶多套衣服的重量，所以當他們穿著乾燥的夜間衣物時，他們會利用最後的陽光試圖烘乾明天要穿的登山服。當然，降雨會使夜間的這些流程變得更爲複雜。

有些配件可以幫助登山者獲得良好的睡眠。小充氣枕頭對於習慣側臥的人來說特別有用。一個放置得宜（和有明確標記！）的尿瓶可以減少夜間行走的寒冷和危險。

睡袋

一個好的睡袋能服貼你的身形、留住你身體的熱量，且既輕便又可壓縮。在寒冷的環境中，沒有什麼比套頭睡袋更好用了（圖3-1）。睡袋的填充物在登山者溫暖的身體和外部涼爽的空氣之間保留了帶有絕緣作用的空氣層。睡袋的熱效率取決於每個登山者獨特的身體特性、睡袋與身體的貼合程度以及絕緣材料的類型、數量和蓬鬆程度（厚度）。

生理因素：睡袋只能減緩身體熱量無法避免的逸散情況。由於肌肉質量、年齡和性別的不同，個體產生熱量和耐寒能力也有很大差異。年輕且健康的男性身體通常能比年長男性以及女性的身體產生更多的熱量。有經驗的登山者和在戶外工作的人，可能比在辦公室工作的人更能適應寒冷的環境。體重較重的人往往比體型較單薄的人更快感覺溫暖。

合身程度：太長或太寬的睡袋會造成內部需要加熱的空間過大，或是會增加不必要的重量。睡袋太緊的話，則會迫使你的身體壓縮絕緣層，使得睡袋內變冷。因此，請選擇一個適合你體型的設計。爲了

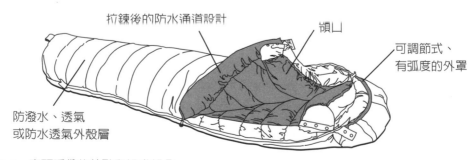

拉鍊後的防水通道設計

領口

可調節式、有弧度的外罩

防潑水、透氣或防水透氣外殼層

圖 3-1　套頭睡袋的特點和組成部分

多季紮營或探險使用，睡袋尺寸要稍微大一些。睡袋內額外的空間加上你身體熱量的對流，將有助於你烘乾如濕手套、襪子和靴襪等小物件。不過，當你試圖使用你的睡袋作為烘乾用具時要特別注意，因為多餘的水分可能停留在絕緣層，特別是在較長途的行程中。

睡袋評級系統

一直以來，睡袋的等級只能大略提供最低溫度的估計——在這個溫度下，一個普通人可以整夜保持溫暖，前提是要穿上長內衣、戴上帽子，並使用隔熱墊。目前，許多睡袋（雖然不是所有的，但也包括一些高品質的睡袋）都通過了國際標準 ISO 23537 或 EN13537 的獨立評級。這些新標準不適用於兒童、軍事人員或在極其寒冷的環境。

根據標準，每個睡袋會被畫分在以下四種溫度等級之一：

1. **最高溫度**：一個「標準男性」睡覺時不出汗的最高溫度。

2. **舒適溫度**：一個「標準女性」能獲得一晚舒適的睡眠的最低溫度。

3. **最低溫度**：一個「標準男性」能獲得一晚舒適的睡眠的最低溫度。

4. **極限溫度**：一個「標準女

夜裡的「小偷」

睡袋和睡墊或襯墊可以用來避免人體熱量流失。隨著夜晚變得愈來愈冷，需要透過隔熱來平衡熱量的產生和熱量的流失。熱量「失竊」的情況來自於以下幾點：

- **暖空氣（對流）**：身體不斷地加熱周圍的空氣。衣服和睡袋吸收了這些溫暖的空氣，減緩了它們散發到大氣中的速度。
- **呼吸和汗液（呼吸和蒸發）**：人們每天晚上透過呼吸和出汗會流失大約 1 公升的水分。在寒冷的環境中，你呼出的溫暖、潮濕的空氣可能是熱量損失的一個標誌。
- **冰冷的地面（傳導）**：直接接觸冰冷的地面也會吸收身體的熱量。岩石和雪是荒野中最具傳導性的表面，草地、乾燥的泥土和森林落葉堆是最不具傳導性的表面。紮營睡墊或地墊有助於讓你隔離於寒冷的地表；更高 R 值（譯注：用來衡量阻隔熱度的數值）的產品能更有效地降低寒冷地面的影響。
- **紅外線輻射熱**：電影中的夜視鏡告訴我們：每個生命體都有一個熱源信號，透過紅外線輻射直接散發熱量。輻射熱代表身體損失了多達 10% 的熱量，最近創新材料製成的絕熱材料空氣睡墊和衣物能捕捉和回收部分的熱量。

性」能夠生存的等級。

男性和女性應該分別使用「舒適溫度」和「最低溫度」評級來選擇睡袋。表 3-1 提供了大致的季節性指南。以要為三個季節紮營選睡袋的情況為例，表 3-1 給出的低溫大是攝氏 -9 度：普通女性需要一個舒適度為攝氏 -9 度的睡袋，而普通男性需要一個下限為攝氏 -9 度的睡袋。

我們大多數人都不屬於「標準」的情況。登山者必須考慮其個人的新陳代謝、身體組成，特別要考慮他們可能會在睡袋裡穿著的額外隔熱絕緣層。其他影響保暖的因素包括水化程度或疲勞程度，以及帳篷和地面隔熱材料的質量（見「在睡袋裡保持溫暖的小叮嚀」邊欄）。

絕緣、布料和環境因素

登山睡袋的兩種絕緣材質是天然羽絨（鵝絨或鴨絨）和聚酯纖維，兩者各有優缺點。這兩種類型現在皆可以增加防潑水（DWR）的化學處理，以增加其疏水性能。（有關絕緣保暖層和 DWR 的討論，請參閱第二章〈衣著與裝備〉）

登山睡袋的尼龍或聚酯纖維經過了細密的針織處理，能將絕緣保暖層安置在合適的地方。防水透氣布料的價格昂貴，但是在潮濕的環境中（如：雪洞或潮濕的帳篷中）更有優勢，羽絨睡袋尤其能展現出卓越的防寒效果。睡袋的外殼材料採用 DWR 處理，具有與衣物材料相同的優點和局限性（詳見第二章「防水布料」部分）。

表 3-1　各季節選擇睡袋的指南

季節	溫度範圍
夏季	華氏 40 度以上（攝氏 4 度以上）
三個季節 （春季、秋季、高海拔的夏季）	華氏 15 度到 40 度（攝氏 -9 度到 4 度）
冬季紮營	華氏 -10 度到華氏 15 度（攝氏 -23 度到 -9 度）
極地和極端高山氣候	華氏 -10 度以下（攝氏 -23 度以下）

任何要使睡袋防水的嘗試，包括使用防水透氣材料，都會降低睡袋將身體濕氣傳遞到大氣中的能力。撿選睡袋時，必須在雨水、雪水、帳篷凝結水、露水等大量水分，和大量出汗和潮濕衣物的風險之間進行權衡。在潮濕的環境中，大多數登山者會想要使用一個合成絕緣或防水透氣材質的睡袋。

冷凝濕氣或露水的行蹤尤其隱密。夜晚的空氣冷卻時，會釋放出水分，變成露水，尤其會凝結在寒冷的物體上。在潮濕的環境中，晚上接近露點溫度時，如何避免睡袋和衣服上凝結露水是很重要的。隨著夜晚的氣溫降低，把帳篷的拉鍊拉上（因此會稍微暖和一些）、保持睡袋處在填滿的狀態、把衣服收到別處直到睡覺時間再拿出來，這些方法可以減少睡袋受潮的情況。

特性和成分

睡袋的特性和成分會影響到其效率和通風能力（見圖 3-1）。它擁有一個貼身的罩子能包圍你的頭部，留著珍貴的熱量，同時讓你的臉不被遮蓋，以便呼吸。沿著拉鍊長度密封在頸部立襯周圍的衣領，能進一步保留熱量在袋子主體內。長拉鍊的設計能方便人們進出睡袋，如果袋子內部太熱，拉開拉鍊也可以幫助通風。一些設計提供互補的左手和右手拉鍊，使兩個袋子可以鍊在一起。使用一半或四分之三長度的拉鍊可以節省重量和體積，但是也會影響到其通風的能力。

配件

可清洗的睡袋襯墊能提高睡袋內的溫度，並讓身體上的油汙不會直接沾到睡袋內部和絕緣保暖層。但是睡袋襯墊會增加重量和體積，若要達到相同的效果，可以準備一套乾淨、乾燥的多功能睡衣。

蒸氣阻絕襯裡（VBL）是一種睡袋襯裡，或一套完整的防水不透氣材質。在寒冷的環境，特別是在長途旅行中，VBL 可以維持衣物和睡袋的絕緣性能，使其不會因為隔熱層內部的水氣冷凝而降低溫度。當你睡在睡袋中的 VBL 裡（通常會穿著一件底層衣物），這些內襯能減少蒸發熱損失和濕氣（極地環境下的冰）在睡袋的絕緣層積累的分量。衣服的隔熱層，尤其是穿在手腳上的隔熱層，同

樣可以得到它的保護。在探險使用 VBL 之前先測試一下，因為許多登山者使用它時會感到笨重和潮濕。

　　大多數睡袋都有一個半防水的袋子做儲存用途，還有一個較大的、也是儲物用的透氣袋子。在濕氣可能較重的情況下，使用防水袋或塑膠袋。使用壓縮袋可以節省打包空間，特別是通常難以壓縮的合成袋。羊毛內襯也可以起到作為枕頭的雙重作用。

特製睡袋

　　一些登山者喜歡盡可能輕便，寧願犧牲一點舒適性來減輕背負重量。在與保暖夾克搭配使用之下，二分之一或四分之三長度的特製睡袋能適用於剛剛低於冰點的氣溫。

一些熱中於輕量化登山的人更喜歡簡單的無拉錬、信封睡袋和羽絨或聚酯絕緣質料。

保養和清潔

　　只要稍加小心，一個睡袋可以使用很多年。

　　存放：始終將它以自然靜置方式儲存。只在短時間內將其放在壓縮袋中，比如：旅行時或背負時。

　　清潔羽絨和合成睡袋：用製造商指定的肥皂清洗，在必要時徹底清洗。絕對不要乾洗羽絨睡袋。在清洗之前，栓牢、扣緊所有的拉錬和鈕釦，並移除可拆卸的物件。有防水透氣外殼的睡袋應該把裡層翻出來洗。使用溫和的、非清潔式的（最好是專門給羽絨用的）肥皂，在一個大型前開式滾筒洗衣機

在睡袋裡保持溫暖的小叮嚀

- **好好吃飯，並保持水分攝取充足**。如果你醒來時感覺會冷，透過喝水和吃東西來加快你的新陳代謝。
- **使用適當的地面絕緣材料**。一個完全充好氣的氣墊或絕緣空氣睡墊將最大限度地發揮絕緣體的能力。
- **穿乾衣服**，包括底層衣物、帽子或巴拉克拉瓦帽、手套和乾襪子。
- **增加層次**，穿絕緣保暖衣服，或將保暖夾克放置在睡袋上方。
- **在睡袋裡放一瓶防漏的熱水**。
- **使用尿壺**，以避免你在外行走時有體溫下降的風險。
- **在睡袋裡換衣服**。

以適中的轉速進行洗滌。在洗滌過程中，多次清洗睡袋以去除所有的肥皂。在未完全乾燥前，按指示重新處理 DWR 表面（見第二章〈衣著與裝備〉中的「衣物保養」），並用中等溫度在大型乾衣機中烘乾睡袋。偶爾取出睡袋，拍打結成團的羽絨，或者往乾衣機裡扔幾個網球。擠壓絕緣層以檢查是否潮濕。清洗和烘乾一個睡袋需要花上幾個小時。有一些戶外設備維修店會專門為人清洗睡袋。

地面隔離層

在戶外要度過一個舒適的夜晚，關鍵在於睡袋下要有一層良好的隔離層。睡墊可以減少你因為寒冷的地面或雪而失去的熱量。如果被迫在沒有睡墊的情況下睡覺，可用多餘的衣服、背包、攀岩繩，或登山鞋來襯墊和隔熱。

類型

有四種常見的地墊類型，相關比較請參見表 3-2。

閉孔式泡綿塑膠睡墊：體積大於充氣睡墊，這種薄睡墊的閉孔泡綿提供了良好的輕量化絕緣材質，空氣不會從小孔逸散。紋理設計提供了一個柔軟的表面、較輕的重量，並且增加困住空氣的強度，進而達到了更大的熱效率。一些模製設計使得其存放更加簡單、不佔空

表 3-2 選擇地面隔離層

地面隔離層	基本的 R 值	基本用途
閉孔泡綿： 1 公分、1.5 公分、2 公分	R1.5、2.7、3.5	價格便宜，防刺穿。用於坐下、穿戴、烹飪的多功能墊。經常與四分之三長度的自動充氣睡墊或隔離睡墊結合使用。
自動充氣睡墊： 3.8 至 5 公分	R2-5	適用於一般情況的隔離墊。
不具隔離功能的充氣睡墊	R1	除非天氣好，否則不適用於登山。
隔離充氣睡墊	R2-5	適用於一般情況的隔離睡墊。

間。

自動充氣睡墊：過去那種體積龐大，吸水開放式泡綿睡墊已經演變成自動充氣睡墊，Therm-a-Rest 是其中最知名的品牌。這種開孔泡綿材質被密封在一個密閉、防水的容間中，便於壓縮。

非隔離空氣睡墊：一般的充氣睡墊能應付顛簸地形、岩石和樹根凸起。非隔離空氣睡墊通常是壓得很密實的，但隔離空氣在床墊對流，會因內部的空氣流動終將熱量帶離身體。非隔離空氣睡墊和閉孔式泡綿睡墊是一個有效應對低溫天候而又不昂貴的方案。

隔離睡墊：現在的充氣睡墊有著複雜的內部空間設計和絕緣材料，以盡量減少空氣的對流。隔離睡墊使用輻射熱反射材料，將紅外線的熱能帶回睡在墊子上的人身上。一旦充氣，這些重量輕、體積極小的睡墊即具很不錯的保暖性，在雪地和冰地上非常有用。然而，這些睡墊如果被刺穿，就不具備絕緣效果了。

尺寸和保暖性

自動充氣墊和隔離空氣睡墊有各種不同長度，但短約 120 公分的尺寸通常就足以用於一般登山活動了。你可以使用較小的閉孔泡綿坐墊（或設備）來墊腳和進行腿部絕緣。為了在雪地或冬季或極地環境紮營時能更好地保溫，可以在全長閉孔泡綿墊上使用一個短的自動充氣氣墊。

睡墊的保暖性是按 R 值來評定的，而 R 值是測量熱電阻的一種方法。例如，R2.5 的溫度保護值可以降到零度左右，R4 的溫度可以降到攝氏零下 10 度，R5 以上的溫度可以降到更低的溫度。在草地或乾燥的森林落葉堆上睡覺需要較低的 R 值，而在潮濕的地面、岩石和雪地上睡覺則需要較高的 R 值。表 3-2 揭示了基本 R 值和地面絕緣材料的用途。

庇護所

庇護所是十項必備物品中的第七項，是登山者能在荒野中生存一晚的關鍵，它通常意指帳篷、防水布或露宿袋等設備。如果你在一日出行中沒有攜帶庇護所，或者在登頂過程需要離開它，那麼攜帶緊急用庇護所對整個隊伍來說應該就夠了。

帳篷是最常見、用途最廣泛的
庇護所，搭建起來相對容易，並
且提供了防雨、隱私和避風避日的
庇護空間。幾乎可以用在任何地形
上，對登山者及其設備來說通常足
夠寬敞。帳篷通常是森林線上方、
冰川上、冬天以及熊或蚊子聚集地
的使用首選。

作為帳篷的一種輕量化替代
品，防水布可以和露宿袋一起使
用，以提供有效的避雨和遮陽的場
所。露宿袋也是非常輕便的緊急庇
護所。

選擇帳篷或防水布時，登山者
必須權衡保護性（堅固性和覆蓋
率）、重量和空間（圖 3-2）。這
是有代價的。考慮你將如何、在哪
裡使用庇護所，以及你的個人喜好
（參見「選擇帳篷」邊欄）。庇護
所有多種形狀和大小（圖 3-3）。

濕度策略

帳篷有兩個相互競爭、抵銷彼
此作用的功能：一是盡可能隔絕外
部環境的濕氣，二是盡可能從內部
排放濕氣。一個人晚上透過呼吸與
流汗排出的水氣量相當可觀，如果
帳篷完全防水，呼出的水氣會凝結
在冷冷的帳壁上，然後流下來積成
小水坑，你的睡袋就會被浸濕，所
以帳篷也要能透氣。

雙層帳篷：帳篷必須防水透氣

保護性
堅固性與覆蓋率

空間

內部空間使用的權衡
帳篷、防水布、露宿袋

重量

圖 3-2　在選擇庇護所時，登山者要考
慮重量、空間和保護性（堅固度和覆蓋
率）。

擋風遮雨的庇護所

選好睡覺所需的用品，以保證你在最壞情況下的安全，這些裝備也要允許你能快速和
輕便地行進：
- **睡衣和相關物件**，包括一件乾燥的底層衣物、帽子、手套、襪子、枕頭、水瓶，也
 許還可準備尿壺。
- **睡袋或超輕棉被**。
- **地面絕緣墊**。
- **庇護所：帳篷、防水布，或者露宿袋**。只有搭建在基地營的庇護所是不夠的。

的難題，可藉由雙層式的帳篷解決。內帳透氣不防水，所以內部的水氣可以通過內帳排到外面；外層是防水可拆卸的外帳，必須和內帳撐開一段距離。它可以阻擋雨水滲入內帳，並蒐集帳篷裡面的水氣，如此水氣可從外帳與內帳間的縫隙排到大氣之中。否則水會滲入內帳之中。外帳應盡量貼近地面，蓋住帳篷和入口，阻擋雨絲飄入。帳篷

地板通常會覆以尼龍外層及延伸到側邊的門檻。高門檻較能防止雨絲飄進帳篷內，但也會減少透氣材質的用量並凝結水氣。為避免產生不必要的接縫，地板與門檻材料通常是一體成形，即一般已知的浴缸式地板。防雨外帳與地板的接縫都應該有防水壓膠。

單層防水透氣帳篷：重量輕，堅固耐用，價格昂貴，這些帳篷只

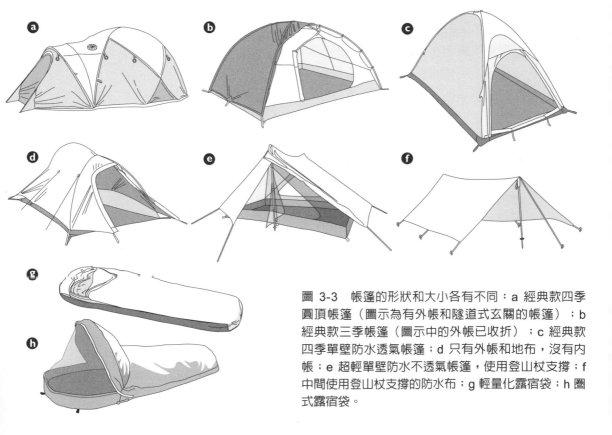

圖 3-3　帳篷的形狀和大小各有不同：a 經典款四季圓頂帳篷（圖示為有外帳和隧道式玄關的帳篷）；b 經典款三季帳篷（圖示中的外帳已收折）；c 經典款四季單壁防水透氣帳篷；d 只有外帳和地布，沒有內帳；e 超輕單壁防水不透氣帳篷，使用登山杖支撐；f 中間使用登山杖支撐的防水布；g 輕量化露宿袋；h 圈式露宿袋。

使用一層防水透氣布料（見第二章〈衣著與裝備〉）。裡面有一個絨毛材質、吸墨紙一樣的內層，能吸收和分配多餘的水分，以協助其通過布料。

單層帳篷的最大優點是重量輕。最輕的雙人版本目前重約 1.5 公斤，一般版本則重約 2.3 公斤。它們在大風中也更安靜，因為沒有外帳會拍打帳篷的內壁。它們的主要缺點是價格和在溫暖潮濕的天氣裡易凝結水氣的情形。

超輕單層防水不透氣帳篷：這些帳篷著重更輕的重量，是以犧牲更有效的透氣性，通過通風口可以控制濕度。

防水布：由於沒有外層，防水布很容易讓水分漫溢。它們通常與地布搭配使用。紮營者在邊際天氣往往使用一個全天候的「防潑水露宿袋」作為額外的保護（見下文「露宿袋」）。

三季帳和四季帳

登山用的帳篷一般可分為三季帳（非雪地帳）和四季帳（在所有季節都可使用，包含雪地紮營）。四季都會登山的人通常兩種帳篷都使用，或許還會有防水布和露宿袋。

三季帳：質地較輕，許多三季帳的頂部和側邊由透明的紗網製

🏕 選擇帳篷

在購買帳篷之前，去商店試試帳篷，檢查一下其內部空間、防護層和重量：

- **空間**：帳篷根據睡在裡面的人數分級，通常假定裡面沒有放置其他裝備，或是裡面有體型較小的登山者。帳篷裡有足夠讓頭和腳伸展的空間嗎？帳壁的垂直程度如何？帳壁的傾斜幅度愈大，室內的可用空間就愈大。進出門是否容易？每邊都有門嗎？搭帳篷有多容易？
- **保護性**：登山者將要面對獅子山的夏天、阿爾卑斯山山區的秋天，還是喀斯喀特山脈的冬天？庇護所是否需要承受林木線以上的大風或大雪？四季帳往往意味著更堅實的保護。
- **重量**：它真正的重量是多少？製造商總是樂觀得出名，所以不要對它提供的說明照單全收。兩人四季帳的重量從 1.5 到 4.5 公斤不等，可能是所有裝備之中最重的一件。超輕型雙人帳篷重量只有 600 公克，還有更輕的防水布。帳篷通常會列出一個「最小重量」（不包括營釘、收納袋、使用說明等），還有一個「包裝重量」，包括所有東西。建議使用「最小重量」進行比較。

成，通風良好、防蟲、重量輕，但要留意風可能會把細雪與凝結物吹進紗網內。三季帳很適合用於晚春到早秋的山野健行。長天數行程需盡量減少各種裝備的重量，質輕的三季帳便是最好的選擇。

四季帳：通常比較重，價格比較昂貴，並且可以抵禦冬季大風和積雪的侵襲，所以四季帳使用了高強度的鋁質帳桿或碳纖維帳桿，以及更耐用的強化材料。其門、窗戶和通風口都附有布片，可用拉鍊拉上，外帳的四周都延伸到貼近地面的地方。四季帳篷通常有兩根以上的帳桿，並強調營繩的設計。通常，帳篷的形狀是由圓頂帳的設計變化而來。

超輕帳篷：超輕帳篷通常與長距離徒步旅行者和適中的天氣有關，可以使用在條件適中的情況。它們是由迪尼瑪複合纖維（Dyneema Composite，原名Cuben Fiber）或矽尼龍製成的，可以用登山杖作為帳篷支柱來減輕重量。這些設計不是獨立式的，因此不太適合多風、潮濕的高山環境。

帳篷設計

設計師設計帳篷的目的是最大限度地利用內部空間、承載力和抵禦強風的能力，同時最大限度地減輕帳篷的重量。一頂好的帳篷必須易於搭建和拆卸，但是當暴風雨來襲時，帳篷又會變得堅固。登山帳篷使用各種巧妙的十字形帳桿結構，形成各種圓頂或隧道形狀。有些是獨立的，不需要營釘來保持它們的形狀。這類帳篷可以直接拿起來搬走，但必須用營釘或風繩固定，以防被吹走——這在風暴中是真正的危險，尤其是裡頭無人的時候。

雙人帳篷是登山運動中最受歡迎的帳篷，它在重量和紮營地點的選擇方面提供了最大的靈活性。對一個團隊來說，通常兩個人的帳篷比一個大帳篷更有用。許多雙人帳篷在緊要關頭可以容納三個人，但是又輕到一個人就可以使用。不過，多一個人在帳篷裡溫度也會高一些。

有些三人帳篷和四人帳篷夠輕，可以容納兩個渴望奢華生活的人（或兩個渴望有著充足空間的大人）。更大的帳篷，尤其是那些夠高的帳篷，在遠征或長時間的風暴期間能大大地鼓舞團隊士氣，但是負擔也更重。在你出發之前，請把

帳篷各部分（帳篷、營柱和營釘等）分配給大夥以分擔重量。

帳篷的特性

一頂好的登山帳篷可以擋住登山者進出時的大部分雨雪。製造商會提供許多不同的功能，如：額外的門、內袋、工具環、隧道、凹室、玄關，和外罩。當然，大多數額外功能會增加其重量和成本。

玄關：四季帳和一些三季帳通常包括一個突出的無底部保護區，稱為玄關。有些遠征用的雨帳會附帳桿來擴展玄關區域（見圖3-3a）。玄關可保護入口，提供放置裝備與登山鞋、煮食，以及更衣的空間。尤其是在惡劣的天候下，你會特別感激有玄關的空間可以煮食（但在帳篷內使用爐具務必小心，參考下文的「爐具安全」）。有些四季帳會有兩個玄關，可以分別供不同用途使用（例如：一個用來做飯，另一個存放登山鞋）。

通風口：帳篷的頂部需有通風口的設計，可以讓帳內溫暖而潮濕的空氣排散而出（通常是往上排出）。紗網可以防止蚊蟲和嚙齒類與爬蟲類動物在門未關上時進入（見圖3-3b和e），又有助於空氣流通。

顏色：帳篷的顏色是個人偏好及選擇的問題。如果隊伍被困在帳篷裡，黃色、橙色和紅色等暖色會讓人感到更加愉快，而且這些顏色能讓人更容易從遠處辨識。另一方面，柔和的色調則會融入風景中。

先帶著租借來的帳篷出行幾次，在買帳篷之前先確定一些個人喜好。

固定帳篷

請依據可能的紮營地形攜帶合適的營釘。在森林內覆滿枯枝落葉的土地上紮營，一般的短線釘或塑膠釘就足敷使用。在高山的多岩地紮營時，需要金屬製的鉤形營釘（圖3-4a）或強化塑膠製的T形營釘（圖3-4b）。在沙地或雪地裡，扁平狀的營釘會很有幫助（例如3-4c）。

如果只按照一般的方式把營釘敲入雪中，在強風下或白天雪融時會很容易鬆脫。雪鞋、冰斧、滑雪板、滑雪杖等都是不錯的固定點，當然，若拿這些東西來固定帳篷，就不能再使用它們了。如果附近有樹或岩石，可以綁在樹或岩石上以保安全。

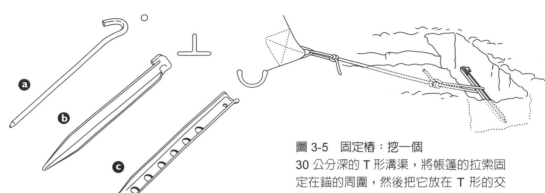

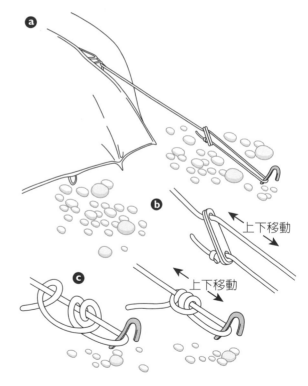

圖 3-4　營釘（注意右上角的橫截面）：
a 鉤形；b T形；c 雪地或沙地用營釘。

圖 3-5　固定椿：挖一個
30 公分深的 T 形溝渠，將帳篷的拉索固
定在錨的周圍，然後把它放在 T 形的交
叉點上。把帳篷繩子拉緊。用雪填滿溝
渠，並把上面的雪踩實。

在雪地紮營，最好的辦法是用
埋設固定椿（deadman anchor）的
方式來埋設固定點（圖 3-5），固
定點可以使用營釘、裝滿雪的收納
袋、專門用來固定的石板或阻雪
板，甚至岩石或木棒，這樣一來，
由於相連的繩結已經露出雪地，拆
卸營地時就可以不用挖出。先將固
定椿用繩子綁住，或結一個繩環
套住固定椿，在雪中挖一 T 形溝
渠，至少挖到 30 公分深，T 字的
長線末端面對帳篷，將固定椿放入
溝中對準 T 形的交叉點。拉緊繩
子，用雪填滿溝渠，並把上面的雪
踩實。

營繩可以用小的塑膠或金屬拉
緊器（圖 3-6a 和 3-6b）或簡單的

圖 3-6　拉緊營繩：a 帶有拉緊器裝置
的營繩；b 營繩拉緊器的近景；c 營繩
結。

營繩結（圖 3-6c）來繃緊。

帳篷的搭建、保養和清洗

搭帳篷或拆帳篷的時候，把營柱穿過帳篷的穿口，而不要用力拉，因為用拉的會使營柱的節分開而有斷裂之虞。如果團隊成員熟悉帳篷的設計，帳篷很快就可以搭好。

不要把登山鞋穿入帳篷內，以保持帳篷的清潔，這樣雨水、灰塵、石子等也不會跑進去磨傷帳篷底布。離開前可以先將帳篷由內而外翻出來甩一甩，清出裡面的碎石子，擦掉凝結物或雨水。如果隊伍不是要進行超輕量旅行，可以帶一塊防水布或帆布鋪在帳篷下（把多餘的布塞在底下，可以避免吸進雨水），防止底布因地面的摩擦而刮傷。有些帳篷製造商會販售專用的地布，大小和形狀都能剛好符合帳篷。你也可以用合成聚乙烯纖維（如：泰維克地布〔Tyvek〕），或是其他輕省又耐用的物質，製作你個人的地布。把布面修補膠放進修理箱是個好主意。

帳篷每次使用完畢收藏前需仔細清理並徹底風乾，如此可確保長久使用。用水沖淨或用溫和的肥皂水洗淨，再用海綿或刷子洗去汙垢，逐一清掉樹汁斑點。請懸掛晾乾。

高溫或長時間日曬會損傷帳篷的質料，所以如非必要，不要讓帳篷長時間暴露在陽光下。長時間曝曬有可能使雨帳在紫外線的傷害下毀損，才經過一季就不堪使用。如果你的手剛噴過驅蟲劑，也不要馬上碰觸帳篷，因為那些化學物質也會損害帳篷的表層質料。

防水布

防水布既輕又便宜，還可以提供適度的庇護，只要天氣不會非常惡劣，它可以用在低海拔到亞高山之間的森林裡。比起帳篷，防水布保暖和擋風的功能略遜一籌。它完全無法防蟲和囓齒類動物，全賴個人的巧思與地形地勢的配合才能搭得起來（圖3-7）。它不適合用在森林線以上的地方，除非有可提供支撐的東西，如登山杖和冰斧。然而，一個防水布篷子在惡劣的天氣下作為營地的烹飪和吃飯區域是非常有幫助的。不要把自己裹在防水布裡，好像它是一條毯子一樣，因為汗水會在防水材料裡面凝結。

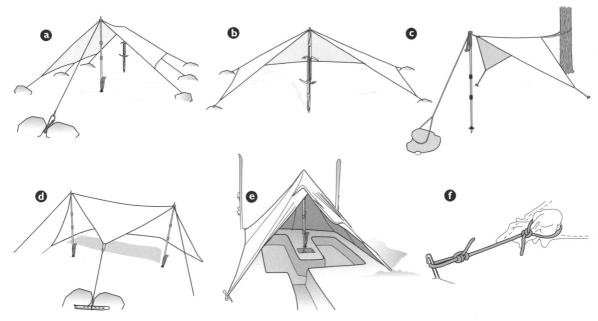

圖 3-7　臨時搭建的防水布帳篷：a 使用登山杖和冰斧搭建的 A 形架，用楔固定；b 捆緊兩根冰斧的箭鏃形帳篷；c 用樹木和登山杖搭建進餐區域；d 用兩根登山杖，在岩石之間用木樁固定的帳篷；e 用滑雪板、營釘和登山杖搭建的進餐區域；f 在沒有孔洞可固定營繩的地方綁著防水布包裹的一角。

　　塑膠防水布不貴，但不適合登山時使用。上了塗層的尼龍布或矽尼龍布更為結實，且通常非常地輕。用迪尼瑪複合布料製成的防水布是目前市面上最輕的防水布。許多防水布會有加強過的鎖環或帶環，以便於用繩索固定。另一種替代方法是，用一些防水布的布料包裹住露營地的小圓錐體或小石子，創建一個角落搭接點（圖 3-7f）。帶上重量輕的繩子、些許輕營釘，用營繩結（見圖 3-6c）把防水布撐起來。

　　有些廠商會提供輕質、無底布的尼龍帳，通常至少附有一根營柱。同樣的，有些雙層帳篷的外帳也可單獨拿來當防水布用。

露宿袋

　　這是一種輕量化的帳篷替代品，信封式的大片布料、具拉鍊的

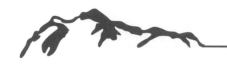

封口，通常有帶拉鍊的蚊帳。露宿袋具有一定的絕緣價值和帳篷的濕度管理功能——在排放內部水蒸氣的同時阻擋外部水分。底部通常是防水塗層的尼龍，上層是防水透氣或耐候材料。露宿袋主要有三種類型：

1. **全天候露宿袋**能夠充分發揮庇護所的功能，重約 0.5 至 1.1 公斤。

2. **防潑水露宿袋**具有耐候性，重量非常輕（約 180 克）並且透氣。適用於溫和的天氣，當與防水布一起使用時，它們可以防止雨水和雪花飛濺的情況。

3. **應急用露宿袋**很輕，大約 113 至 225 克，隊伍中的每個成員都能帶上一個。

露宿袋的款式琳瑯滿目，款式從簡單型的睡袋（見圖 3-3g）到可以用營釘支撐的迷你帳篷（它帶有一個箍，可以防止布料碰到睡覺者

的臉，見圖 3-3h）。它們通常是為一個人設計的，在緊急情況下可以容納兩個人。

露宿袋可當成主要的庇護所，或僅作為緊急庇護所使用。要確保其長度和周長容納得下要睡進去的人，睡袋可完全撐開，以及其內部有地面絕緣層，這是一般做法。在氣候溫和的情況下，一個上方有防水布的露宿袋比大多數帳篷的重量都要輕，還能在負重更輕的情況下提供良好保護。在潮濕的情況下，不論帳篷中有多潮濕，露宿袋可讓睡袋保持乾燥。

選擇紮營地點

理想的營地要視野良好、有足夠的平坦地可搭設帳篷和煮食、鄰近水源處以方便取水，還要能夠避風。有些地方可能具備所有條件，不過營地的選擇通常會涉及權衡與

🏕 當你要出發時

每個登山者在登山過程中都需要喝大量的水，以保持身體水分充足，避免疲勞。對女性來說，要找到一個安全和私密的地方小便更加困難。有些人對只要解開攀爬背帶後面的彈性腿環，然後脫下褲子，覺得無妨。或者，商業開發的尿漏斗允許女性站立如廁。登山時，應該允許每個人有時間和機會小便，以避免脫水、尷尬和危險的情況。提醒所有登山者：除非情況安全，否則不要卸除你的吊帶，也不要鬆開繩子。

妥協，登山者可能不會選擇森林裡平坦而風景優美的地方，反而會擠在狹窄的岩階上紮營，因為離山頂較近。

風：在選擇營地時，風是一個很大的考慮因素。在大多數地區，盛行風多半來自一個特定的方向。山脊頂的營地暴露感很大，而山脊上的缺口或鞍部是最多風的地方。高山上的一陣微風可能是變幻莫測的。午後吹起的上坡微風在晚上可能會出現逆轉，因為沉重的、冰冷的空氣從雪原上滾落下來。在穩定的天氣中，冷空氣向下流動，隨著山谷而下，並在低窪處聚集。因此，沿著溪流或旱谷吹來的風往往較寒冷，盆地中則會聚集著一股冷空氣。河流或湖泊附近的夜間空氣通常比上面的小山低幾度。

搭建帳篷時要考慮風向。最好能把帳篷搭在岩石或樹叢的背風處。在好天氣時，把門口正對風向能使帳篷膨脹鼓起，減少風拍打帳篷發出的嘈雜聲。在暴風雨時，將門口背對風向，避免進出時風將雨雪吹入帳篷。

位置：考慮氣溫或天氣的變化對紮營地的影響。例如：避免在溪溝或溪床紮營，因為這些地方在雷雨期間容易受到山洪暴發的影響。試想如果條件改變，像是河流或溪流水位可能會上升的情況。舉例來說，阿拉斯加內部的辮狀河流，隨著天氣變暖，冰河流量增加，水位經常大幅上升。在多天或高山，要確保帳篷可以避開可能發生雪崩或落石的地方。如果你在樹下紮營，抬頭看看樹枝結不結實。

不留痕跡：考慮過安全因素後，環境影響在營地選擇中也起著至關重要的作用。人流量愈多，環境愈脆弱，就需要愈謹慎的登山者來維護環境（參見「紮營不留痕跡的三大基本原則」邊欄）。關於第七章〈不留痕跡〉的詳細討論可以總結如下：

- **最佳選擇**：完全開發的現成營地，雪地，或者岩石板塊。
- **好的選擇**：沙地、礫石地，或者泥土地，或森林深處的落葉堆。
- **不好的選擇**：草所覆蓋的草地，或者林線以上的植被覆蓋的草地。
- **最糟糕的選擇**：湖泊和溪流的濱水區。

熊之鄉：許多登山者去過的野外地區也是熊的家園，在熊的地盤紮營，意味著必須思考如何避免潛

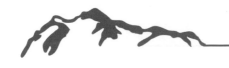

在的衝突。熊的鼻子很靈，可以在1英里（約1.6公里）之外聞到食物的味道。在你搭建營地和選擇營地的時候，請考慮一下這點。在沒有樹木的熊的地盤，建議採用三角形布局的營地（圖3-8），每邊至少長100碼（約91.5公尺）。這個距離通常是不切實際的，但三點的設置仍是愈遠愈好：三角形的一個點，是烹飪和就餐區域，應具有良好的能見度；在另一個點，放置食物和營地廚房用品（如爐灶、鍋子、洗滌器等），和任何其他帶有氣味的物品（如牙膏、除臭劑、乳液，和人類排泄物）。在第三點，同時也是逆風點處，建立帳篷的地基。要知道，熊和美洲獅等大型動物不會攻擊四個或四個以上的人

群，因此，如果大家都待在一起，這可能是野外長途旅行的一個有用的最小群體規模。要確保人們是睡在帳篷裡而不是露天露營。記住，熊和美洲獅攻擊人是極其罕見的，且死亡率遠遠低於蛇、閃電或蜜蜂造成的死亡。

保護好你的食物，避免它們被動物吃掉

不要把食物留在帳篷裡。熊、囓齒動物、臭鼬、浣熊、鳥類和其他動物能聞到食物的味道，牠們會撕咬或啃咬塑膠袋、收納袋，甚至是背包。渡鴉、烏鴉和松鴉能啄穿網狀帳篷的窗戶。黃鼠狼能熟練地擺弄拉鍊，其他動物則直接撕裂或

紮營不留痕跡的三大基本原則

1. **低調紮營**：在已設立的營地紮營或盡可能在耐用的表面上紮營。研究你打算攀登的區域的規則和特殊問題。使用野營火爐，而不是自行生火。遠離紮營地和水源洗浴和洗盤子。
2. **勿打擾**：讓花朵、岩石和野生動物的生活空間不受干擾，秉持著「只拍照片，只留下腳印」的原則。保持人類的食物與野生動物保持距離，能最小化人類遭遇動物的可能性。
3. **處置廢棄物**：應在距離營地、水源、小徑至少61公尺（75步）處妥善處理人類排泄物。在森林裡，挖個洞把糞便完全埋起來。在高山上時，人類排泄物必須裝在「藍色袋子」或便溺袋（WAG BAG，見第七章〈不留痕跡〉），並悄悄地走，記得把所有的垃圾和廚餘打包。

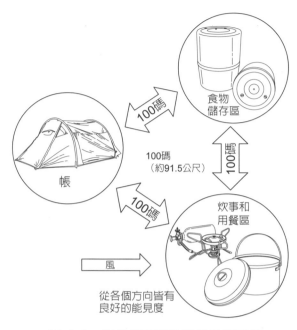

食物
儲存區

100碼

100碼
（約91.5公尺）

100碼

帳

100碼

炊事和
用餐區

風

從各個方向皆有
良好的能見度

圖 3-8　在熊棲息地紮營的最佳三角形。

咬穿布料吃東西，弄得一團糟，毀掉你的帳罩。傳統的解決辦法，是把一個裝東西的袋子或者包裹懸掛在兩棵樹之間的繩子上。但是在高山上，又粗又高的樹枝供不應求，聰明的小動物喜歡吃免費的午餐，牠們可以破解任何聰明的裝置。如果一棵樹是你唯一的選擇，那麼試試太平洋屋脊步道方法（PCT）（圖 3-9）。現今的土地管理者可能會在常有人造訪的偏遠紮營地區提供鋼絲高線、桿柱或金屬食品儲藏櫃，好在可用的時候使用它們。

防熊罐和袋子：美國西部荒野地區的管理人員發現，特製來防熊用、堅固的塑膠食品罐（圖

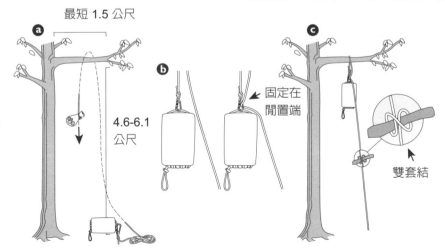

最短 1.5 公尺

ⓐ

4.6-6.1
公尺

ⓑ

固定在
閒置端

ⓒ

雙套結

圖 3-9　用於懸掛食物的太平洋屋脊步道方法：a 在一根高而結實的樹枝上拋掛一根繩子；b 繫上食物袋，透過附著鉤夾住繩子的固定端；c 把袋子一直往上提，然後，盡可能拉高，把一根棍子掛在下端。然後放下食物袋，這樣食物棒就會向上移動，直到卡在鎖上。

3-10a）比傳統的掛式食品袋更有效。然而，罐子很笨重，且重於尼龍或塑膠袋。在熊的數量較多的地方，土地管理者經常會出租或出借這些防熊罐。有些地區規定人們要帶防熊罐，並可能對沒攜帶的人施以重大罰款。可拆卸的輕型熊袋，如 Ursack（圖 3-10b），在許多地區被允許當成堅硬防熊罐的替代品。這些是「防彈」Spectra 布料製成的，廣告上說這種布料可以防止被熊破壞；可選用鋁合金容器以防止食物被壓碎。

　　把食物藏在荒野裡通常是很不理想的做法，甚至在某些地區是被

禁止的。在條件允許的情況下，盡量使用防熊容器。當動物進入沒有保護得那麼完善的區域時，牠們就養成了尋找人類食物的習慣。如果一隻熊或美洲獅變得習慣在人類的營地尋找食物來源，牠可能就成了「問題動物」，必須被重新安置或撲殺。切記這句話：能被餵食的熊就等於是已經死了的熊（a fed bear is a dead bear）。

在熊之鄉準備一頓飯

　　當你準備一頓飯時，只拿出那頓飯需要的東西，把它們帶到烹飪和用餐的地方。並在做飯和吃飯的時候保持警惕。如果一隻熊正緩步走向你們，就迅速收拾好食物。

　　用餐結束時，用無味香皂清洗，去除人、衣服和設備上的食物氣味。處理好營地下風處及遠離水源的洗滌用水（見第七章〈不留痕跡〉）。將所有的烹飪設備和剩餘的食物放回食物貯藏點。不要把任何食物留在帳篷裡，避免帶有食物汙漬或烹飪氣味的衣服進帳篷。當貯藏食物以保護它們不被動物奪走時，也別忘了收好包括牙刷、牙膏、乳液、使用過的女性衛生用

圖 3-10　防熊容器：a 防熊罐；b Ursack。關於後者，請把袋子綁緊，不留縫隙，用外科結固定（為了清晰呈現，圖中顯示的是鬆開的情況）。

品、垃圾袋，甚至 Esbit 燃料等有味道的東西。

雪地與冬季露營

為了讓冬季野營順利進行，搭建一個好的庇護空間，做好適當的絕緣防護和保持乾燥的技巧是必不可少的。當天氣條件發生變化，溫度接近冰點，或是地形上幾乎沒有積雪，進行短途旅行或者必須盡快紮營時，帳篷是首選。如果中午太陽出來了，帳篷裡面可能會比外面的空氣溫暖近攝氏 20 度，登山者就能夠晾乾衣服或睡袋。要搭建出更特殊的雪洞和冰屋需要更多時間、精力和技巧，但可能更堅固、更寬敞，甚至在非常寒冷的天氣裡更暖和。

工具

登山積雪鏟對於搭建帳篷平台、建造防風牆、挖掘應急庇護空間、從雪崩碎片中挖掘登山者、有時必須要清理攀登路線時都是必不可少的。在冬天，每個隊員都應該帶一把鏟子。夏季雪地野營，每個帳篷或繩隊也應帶一把鏟子，每支隊伍每次至少帶兩把鏟子。

找一把輕便的鏟子，配上一個可簡易組合或可伸縮的手柄，再加上一把結實的鋁製鏟刃，用來切冰雪。鏟刃可以是勺狀的（圖 3-11a 和 3-11b），能更容易地移動大量的雪，或者相對直的鏟刃（圖 3-11c），這使得切割雪塊更加容易。D 形手柄（見圖 3-11c）或 L 形或 T 形手柄（見圖 3-11a 和 3-11b）可以提供槓桿，更容易手握。

雪鋸（圖 3-11d）是用來切割

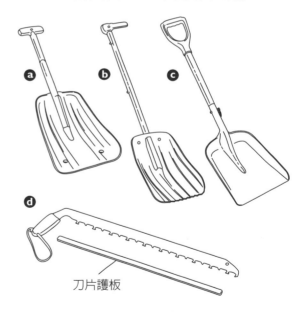

刀片護板

圖 3-11　雪地工具：a 勺狀 T 形手柄鏟子；b 勺狀 L 形手柄鏟子；c 直刃 D 形手柄鏟子；d 帶刀鞘的雪鋸。

雪塊的最佳工具，可以用來建造冰屋、雪溝或者是用來擋風的雪牆（圖 3-12）。

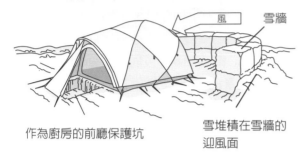

作為廚房的前廳保護坑

雪堆積在雪牆的迎風面

圖3-12 典型的冬季營地：雪牆和門對著順風處的帳篷，有一個玄關保護的坑作為廚房區域。

冬季帳篷

冬季營地必須找一個遠離危險（如冰河裂隙、雪崩路徑和雪檐）的地點。觀察當地的風向：岩石堅硬或雪面有如雕刻般表示常刮風，而鬆散、粉末狀的雪面顯示為背風坡，風吹來的雪才會沉積在那裡。粉狀積雪深的地區可能較不受風的侵襲，但可能經常需要清除帳篷上的積雪。（詳見第十七章〈雪崩時的安全守則〉、第十八章〈冰河行進與冰河裂隙救難〉和第二十七章〈雪的循環〉）

選擇一個平坦的點。建立一個帳篷平台，壓實地面使該區域大過於帳篷，並允許人員移動以檢查帳篷繫繩或除雪。用直刃鏟來剷平帳篷搭建地的效果最佳。穿著雪鞋在營地上走來走去會使得地面更加結實。滑雪板分層的效果很好。帳篷搭建平台的地基應力求平整，以防止滑坡及在夜間結冰時產生不舒服的顛簸。如果營地不平，讓你的頭躺在高的那邊。請參閱上文的「固定帳篷」段落，以便你在雪地裡固定好帳篷。

搭好帳篷後，在帳篷門前挖一個大約 30 公尺深的坑（圖 3-12）。如此一來，登山者就可以舒適地坐在門口穿上登山鞋和綁腿。在惡劣的天氣，玄關保護坑很方便，因為這個防風的位置可以放爐子。

暴風雨天氣中，可能需要在大多數登山帳篷周圍建造雪牆，以保護帳篷免於受風的侵襲，且避免帳篷倒塌（見圖 3-12）。不要把紮營的地面往下挖，而是把它固定在雪的高度上，因為一下雪，坑裡的帳篷會很快被雪淹沒。除非必要，避免將帳篷完全包圍起來，因為這樣容易堆積飄落的雪。在迎風面建造弧形牆，牆高 1 至 2 公尺。用雪

鋸或直刃雪鏟切割的雪塊，比圓形的雪堆更容易快速地建造雪牆，更有效地阻擋風。雪牆有多高，離帳篷的距離就要夠遠：例如，一堵 1 公尺高的雪牆應該離帳篷至少 1 公尺，因為風會迅速將雪堆積在帳篷背風面。在牆的迎風面堆積雪可以加固這些結構，並有助於減少背風面的飄雪。

暴雪來襲時，成員必須定期清走帳篷頂部和側邊的雪。在大多數風雪中，問題是出在飄雪而非落雪。雪會在帳篷和雪牆的背風面堆積。即使是部分被掩埋的帳篷也有讓人窒息的危險，特別是如果在裡面使用爐子的話。大雪會讓帳篷承載過多重量，而使帳桿折斷，導致帳篷倒塌。請定時搖晃帳篷表面，拿鏟子清除帳篷周圍的積雪，小心清除外帳邊緣底下的積雪，這樣空氣才能流動。小心不要用鏟子切割到帳篷，尼龍繃緊時容易撕裂。在強烈或持久的暴風雪中，帳篷可能會被左右的雪堆完全掩蓋，遇到這樣的情況時，有必要在吹雪堆上重新搭建帳篷。

冬季野營常用物品：這些裝備包括一個小掃帚，用來掃除登山鞋、背包、衣服和帳篷上的雪。一塊海綿，用來清理濺出的食物和水，去除內部的冷凝水；一盞 LED 燈，用於漫長冬夜裡的歡樂時光。在一個更大的團隊帳篷中，儘管瓦斯燈重量不輕、讓人卻步，但可以提供充足的亮度和溫暖。

在帳篷裡應遵循的規則：訂定合理的規則，會讓你在營帳裡的時光過得更加愉快。讓一個人先進

因地制宜，即興發揮

在雪地環境中最合適的選擇是四季帳，搭一個帳一定比建造一個防雪棚更快、更容易。然而，知道如何建造防雪棚能避免在突發而需野營時釀成致命災難。隨機應變，自然特徵就可以轉化為雪中的庇護所。這樣的庇護所出現在樹木下、河岸，或大型針葉樹的樹幹擋住落雪而形成的坑井裡。在使用樹木時，建議擴大樹身周圍的天然坑洞，並用任何可用的覆蓋物（如：冰塊、樹枝、緊急太空毯或防水布）製作屋頂。

擋風常是生存的必要條件。樹枝和樹皮可以隔熱和支持，但務必只在緊急情況下才砍伐活的樹木。確保你選擇的地點不在可能發生雪崩的路徑上（見第十七章〈雪崩時的安全守則〉）。

入營帳布置睡墊、整理裝備，通常會很有幫助。背包可能需要放在小型帳篷外面，如果你的帳篷有玄關，在把背包放進去之前先刷掉所有的積雪。連帶也可能要規定人們在戶外脫鞋、去除積雪，並將鞋放在帳篷內的防水鞋袋裡。登山鞋可能會將帳篷底部踩出破洞，因此，帶有可拆卸式襯墊的登山鞋有其優點——把外層放在外面或玄關，襯墊帶進帳篷。可以使用收納袋來減少雜物、保護個人裝備，把乾衣服放在睡袋或防水袋裡，這樣睡袋就不會被冷凝水浸濕。

睡袋對於烘乾裝備很有幫助。睡覺前把一些小東西（如：靴襪、手套和襪子）放在你的睡袋裡，到了早上就會變得又乾又暖和。不要試圖把大衣穿在身上晾乾，因為這可能使你的睡袋又潮濕又寒冷。在極度寒冷的情況下，將登山鞋放進一個特大號的置物袋裡，然後放在睡袋裡面或者睡袋旁，以防止結凍。為了防止水瓶結冰或瓦斯罐冷卻的情況（會讓它早餐時運作效果不佳），要將它們整夜放在睡袋裡。

防雪棚

當氣溫下降或冬季風暴帶來強風和大雪時，經驗豐富的登山者可能更喜歡睡在防雪棚而不是帳篷裡。建造一個雪洞或冰屋需要更多的時間，但兩者都比帳篷更安全，而且在寒冷的天氣裡更暖和。

建造時間、工作量和建造期間幾乎肯定會淋濕的情況，是防雪棚的主要缺點。在不同類型的防雪場所中，建造雪溝速度相對較快，而建造雪洞需要更多的時間，建造冰屋通常過於複雜和耗時。除了雪鏟和可以切割雪塊的鋸子之外，雪棚不需要任何特殊設備，但建造確實需要技巧。一開始可能需要在旅行前多加練習。

滴水在任何防雪棚中都是一個潛在的麻煩。身體的熱量使空氣變暖，空氣上升到天花板，導致一些雪塊融化。如果天花板是光滑的，大部分融化的水會被雪吸收。但是小的尖刺和凸起部分會成為滴水點，所以要花時間把內壁磨平。最後，不要在防雪棚做飯，因為通風不足可能會導致一氧化碳中毒。

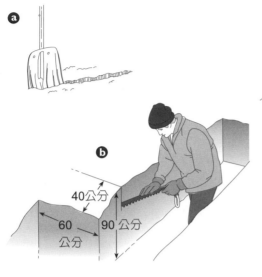

圖 3-13　搭建雪溝：a 用直刃雪鏟在雪面上切割出一條細縫；b 把雪切割成約 40 公分厚、60 公分寬、90 公分高的雪磚；c 用雪磚建造 A 形屋頂，擴大內部，在屋頂設置通風孔，並用一個大背包遮擋門。

雪溝

　　雪溝可在半小時內建造完成，因此很適合一到兩人緊急露宿之用。它的構造很簡單，用雪磚即可完成。不同於雪洞，它不需要什麼特殊的地形，平坦地或無雪崩危險的山坡皆可，只要確定雪夠深即可，完成的雪溝底部仍要有雪。

　　用雪鏟或雪鋸在雪面上切出一條 2 公尺的細縫（圖 3-13a），接著再沿這條細縫挖一條小溝以便擷取雪磚，把雪切割成約 40

公分厚、60 公分寬、90 公分高的雪磚，雪磚可以在挖雪溝的過程中製造，或在附近採取。（圖 3-13b）。小心地將移出的雪磚排在旁邊，因為之後要用它們來蓋雪溝的屋頂。

　　待雪溝內的空間夠人後個人約需 90 公分深、60 公分寬、2 公尺長──用取出的雪磚在溝上兩兩相對靠在一起，搭建 A 字形屋頂（圖 3-13c），最後以一個雪磚封住後方。完成屋頂部分後，爬進雪溝中繼續擴充裡面的空間，確

保可以容納預定人數，入口處做個簡便的階梯，在屋頂設通風口。用鬆雪來填補屋頂和後方的空隙，抹平天花板的突起，這樣融化的水會順著天花板流到旁邊，不會滴下來。在入口處放置背包並套上背包套，這樣可以擋風，但要記得留通風的空隙。炊事要在雪溝外進行。

更基本、適合應急使用的雪溝可以透過挖掘一條 1.2 到 2 公尺深的溝來建造，這條溝足夠大到讓隊員們睡覺。在頂部鋪上一塊防水布，用雪壓住邊緣（圖 3-14）。在一個平坦的場地上，在雪溝的一側堆雪來為防水布提供一些坡度。這個快速的遮蔽處在風雨中都能正常發揮功能，但是大雪會使屋頂坍塌。和所有的防雪棚一樣，溝愈

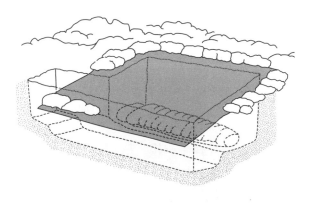

圖 3-14　以防水布為屋頂的基本雪溝。

小，愈容易保暖。

雪洞

在經常被覆雪的山坡上，登山者最容易挖掘雪洞了。天花板厚度至少要有 60 公分以上。一個強健穩固的雪洞亦需要一定程度堅實的雪。雪洞可容納數人進駐。在硬雪中建造完整的雪洞，結構一定夠穩，但若外面氣溫在攝氏 0 度以上就要小心了，此時帳篷或樹井可能是較好的選擇，因為屋頂若倒塌，可能會導致隊伍成員嚴重受傷。

挖雪洞首先要找短的陡坡，因為陡坡要比緩坡更容易挖出洞來。坡度最好在 30 到 40 度左右，長度至少要有 2 公尺，所在地沒有任何雪崩的危險（圖 3-15a）。要確定積雪夠深，才不會在還沒挖好洞前就挖到岩石。先挖出一個入口，約 0.5 公尺寬、1.5 公尺高，向內延伸 1 公尺深（圖 3-15b）。接著在入口中央挖一及腰的平台，形成 120 公分寬、50 公分高的臨時通道。水平向內挖一個橫洞，方便你將鏟下的雪移出洞外（圖 3-15c）。一邊挖，一邊將鏟下的雪自橫洞移出。第二個人在洞外清除鏟出的雪。

繼續向內挖出洞內的主要空間，向左、右、上三方向擴展，不要向下挖（圖 3-15d）。持續挖到雙手可及之處摸不到雪為止。將原先的入口處向坡內拓伸 60 公分，讓你可以再向側邊及上方挖（圖 3-15e），需挖到可容一人站立之高度，這樣風就吹不到你了，接著繼續挖。待主洞穴容得一人坐下時，另一個人就可以進來幫忙拓展雪洞，但不要往下挖。

可容納兩人的雪洞至少需 1.5 公尺寬、從入口到底部約 2.1 公尺深、高約 1 公尺。人數不只兩人時，就要把洞再挖大一點，不過要記得，小的雪洞比較容易保暖。洞頂斜坡至少要有 60 公分的硬雪才有足夠的支撐力（見圖 3-15g），不致讓雪洞坍陷。不要把洞頂挖成平的，要保持圓頂形才會堅固。

用雪塊把臨時橫洞填起來，一個大雪塊或兩個小雪塊併起來應已足可填滿（圖 3-15f），再用雪把四周的縫隙填平。完成後的入口處的頂端要比洞穴地板低至少 15 公分，以擋住外面的寒氣並留住裡面的暖空氣（圖 3-15g）。可使用擋雪板在其中一個入口通道建造擋風牆。

從洞裡用滑雪杖在洞頂戳兩個滑雪杖架孔洞大小的小洞作為通風口，以免窒息（圖 3-15h）。雪洞內若太暖，可把洞戳大一點。記得不要在洞內炊事，請到外面煮食。

洞頂的天花板需平滑，除掉任何尖狀突起，這樣融水才會順著洞壁流下，不會滴到身上（圖 3-15i）。牆底挖條小排水溝，導出融水，並在遠離排水溝的地板鋪上地布，保持裝備的乾燥，一些小物品也才不會因為被雪覆蓋而找不到。用背包（加上背包套）或小防水布擋在洞口，以防暴風雪，並留點縫隙通風。在洞穴外圍插上標示桿，以免不速之客踩到雪洞屋頂（圖 3-15j）。

雪洞內部可以再挖幾個小凹洞，用來放置靴子、爐具、鍋具等，或是作為蠟燭台，晚上可以點蠟燭照明（圖 3-15k）。也可以在擋風雪磚底下把入口加深以方便進出，做個入口處的座位或炊事的平台，還有其他個人變化，都可增添家的感覺。雪洞在使用完畢要離開時，請將它摧毀，以免其他人走到上面突然坍陷。

冰屋

　　如果條件合適，建造和使用冰屋是很有趣的，但它們的結構複雜且耗時，使它們在大多數登山旅行或緊急情況下顯得不太實用。一個可能的例外，是位於偏遠平坦地區的長期基地營。

爐具

　　火是十項必備物品的第六項。用爐具烹煮要比用營火更加快速與方便，也更容易清潔，且在任何環境下皆可使用，比較不會對自然環境造成衝擊。無論你選擇哪種爐具和燃料，首先記得在家裡練習使用你的爐具。而在爲下一次旅行選擇

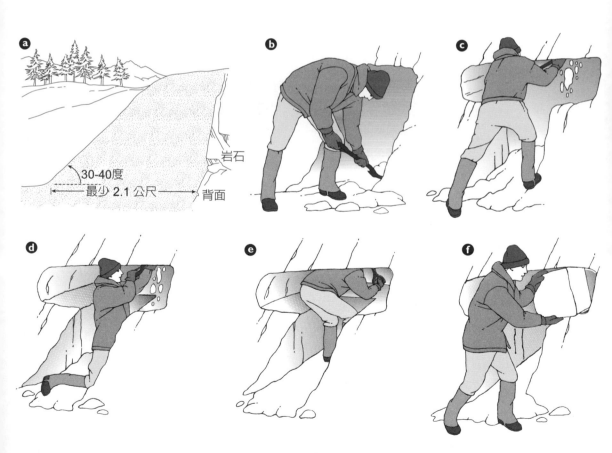

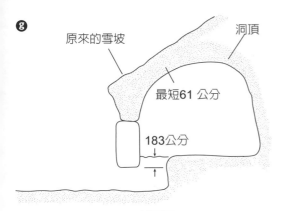

g

原來的雪坡

洞頂

最短61 公分

183公分

剖面圖

h

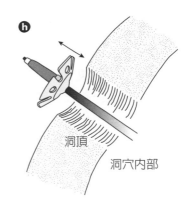

洞頂

洞穴內部

i

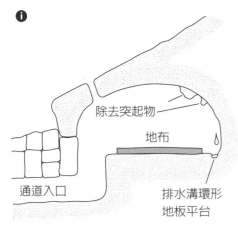

除去突起物

地布

通道入口

排水溝環形
地板平台

剖面圖

融水管理

j

步道

擋風牆

T 形區域

包裝

通道

炊事台

入口爬行空間

睡袋

標示桿

剖面圖

k

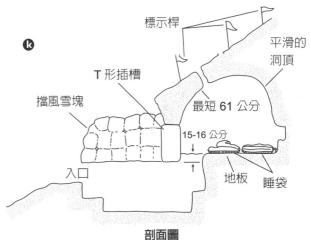

標示桿

平滑的
洞頂

T 形插槽

擋風雪塊

最短 61 公分

15-16 公分

入口

地板

睡袋

剖面圖

圖 3-15　建造雪洞：a 選擇地點；b 挖
出入口；c 挖成 T 字形；d 往內挖，向
左、右、上三方向擴展；e 挖出想要的
大小；f 填滿 T 形；g 雪洞縱剖圖；h 戳
洞作為通風口；i 使洞頂的天花板平滑，
挖出排水溝；j 雪洞上方透視圖，設立擋
風牆；k 挖出儲物空間及加深入口。

合適爐具（圖 3-16）時，得考慮以下四個關鍵問題：

燃料偏好：在每次行程前，要先選定燃料，再選擇適用爐具。在現今戶外運動中，攜帶式燃料瓶是最常見的選項。但在某些地區，液態或替代燃料（見表 3-3）有時更容易取得，也更適合寒冷的天氣、高海拔地帶，或超輕量化旅行時使用。

煮沸或燉煮：有些爐具火力較小，主要用於燒水和融雪。而有些則能用於進行比較複雜的烹飪。選擇爐具時，想一想何種工具更符合你的烹飪習慣。

大風天氣：當風速到了每小時 8 公里時，未設置防風裝置的野營氣爐，燃料消耗量可以達到一般的兩倍到三倍。如果是長途旅行，就要記得攜帶更多燃料。如果你預料將會前往風大的環境，可考慮帶一組防風多燃料氣化爐系統，或分離式爐頭。分離式爐頭會配備擋風罩，除了保護爐頭免受冷風侵襲，也能隔離燃料和爐火，以避免燃料起火。如果你使用的是野營氣爐，或個人式多燃料氣化爐，可以用岩石或裝備在迎風面擋風。但別用擋風裝置圍繞爐灶，否則會使熱氣過

於集中，導致爐灶過熱的風險。

為一群人做飯：一般說來，一或兩位登山者共用一個大約 1.5 公升的壺，使用野營氣爐和多燃料氣化爐系統是最好的。四人或四人以上的團隊，或者需要融化積雪的團隊，就需要用一個 2 到 5 公升的燃料罐搭配一組多燃料氣化爐。這樣體積不會過大，並且能承載較大的鍋子。多燃料氣化爐目前可承載 2.5 公升以下的鍋子。

爐用燃料

由於燃料的類型決定了爐頭的設計和性能，所以在完全使用爐頭之前了解一下關於燃料的知識是很有幫助的。野營爐用燃料有幾種類型，各有優缺點。參見表 3-3 的燃料類型優缺點完整比較。

罐裝燃料：這些方便的罐裝液化石油氣（LPG）是異丁烷、丙烷和丁烷的混合物。當自動密封閥門打開時，罐內的壓力迫使燃料外洩，從而消除了啟動和泵的作用。也因此，配置了罐裝燃料的爐具更好用也普及——容易點火，火力控制良好，能輸出最大熱量，且燃料不容易外洩。但由於燃料是液態

表 3-3　爐子燃料比較

燃料	優點	缺點	最適用的情況
罐裝燃料			
異丁烷、丙烷和丁烷的混合物	沒有啟動或使用泵的需要。幾乎無須維護。即時最大熱輸出。某些型號具煨熱能力。在北美、巴塔哥尼亞、喜馬拉雅山區、巴基斯坦、歐洲和南非隨處可見。	用過的罐子必須帶走。不是到處都有。很難判斷燃料量。在低溫下效率較低。	任何條件下的短途、輕便的行程。適用於高海拔地區，如果其溫度在冰點以上或稍微冷一些（使用壓力調節爐）。
液態（石油）燃料			
白汽油或石腦油（如科爾曼燃料、MSR 燃料）、煤油、柴油、噴氣燃料、航空汽油、無鉛汽車燃料	容易取得且便宜。穩定的爐子設計。可以輕易判斷燃料量並包裝準確的數量。不會留下用過的罐子。	爐子需要注油，而且比較重。需要單獨的燃料瓶。可能發生燃料洩漏。爐子需要定期維護、修補（如搭配使噴氣機與燃料）。	冬季（非常寒冷）或高海拔地區使用。適用於燃料供應情況不明的國際遠征中使用。適用於大隊人馬。
替代燃料			
Esbit 或氧化物燃料片	簡單、超輕、便宜的爐子。燃料輸出不受海拔高度的影響。鈦合金燃料爐可用來燃燒木材。	在鍋底留下黏稠的殘渣，是又臭又貴的燃料，熱量輸出偏低。	在不需要融化冰雪的長途旅行中進行超輕量化烹飪。
酒精（酒精 95%，純酒精或乙醇，船用爐具燃料，液體火鍋燃料或暖鍋燃料，乙醇〔如黃瓶裝的 HEET 氣體線防凍劑〕）	簡單的超輕型、便宜的爐了，廣泛使用的平價燃料。	最低熱輸出。	在不需要融化冰雪的長途旅行中進行超輕量烹飪時適用。
生物燃料（用於小型木爐）	不需要攜帶的免費燃料。使用最少的燃料。	乾木材往往不能在高山環境使用。燃燒木材在許多地區是被禁止的。	天氣乾燥時的林地。

的,寒冷天氣和高海拔往往會使爐頭性能打折扣。丁烷罐是最便宜的,最適合在溫暖的天氣使用。採用異丁烷和丙烷的混合燃料,在高海拔和低溫環境能發揮最好的效用。即使是品牌不同的 LPG,其旋轉式罐頭也都是可以搭配使用的。

液體燃料:白汽油(white gas)和煤油過去分別是北美和歐洲最熱門的登山爐具燃料。這些燃料每盎司或每克的熱輸出量與 LPG 相當,而由於其低成本、易取得性、補充燃料瓶的適用性,以及在寒冷、高海拔地區的性能,所以始終受到探險隊的青睞。有些爐具只能運用一種液體燃料。多燃料爐具可以燃用白色汽油、煤油、柴油和其他燃料,對於難以確知燃料取得類型的跨國行程,是很好的選擇。無鉛汽車燃料也可以使用,但燃料中的添加劑容易堵塞爐灶。

替代燃料:適用於輕量化裝備的烹飪,可選擇固體燃料(Esbit 或酒精塊爐)和酒精,其緩慢的熱量輸出不受惡劣天氣影響,也不需要融化雪或冰。這些燃料較慢的加熱速度使得沸騰時間變慢,但是為了節省燃料和爐子的重量,這是一個很好的選項。生物燃料(用於小型木製爐灶)是一個新選擇,在能夠燃燒少量可用乾木材的環境下是很好用的。

爐頭類型

登山者選定了他們要使用的燃料之後,接著就要選擇適用罐裝燃料、液體燃料或替代燃料的爐具類型。

罐式爐:簡單的 LPG 罐式爐有兩種類型。頂部式爐頭(圖 3-16a)只要旋轉接緊燃料罐就能使用。The Snow GigaPower 爐具是其中一種,它們重量輕,結構緊實,但是易受風力影響,容易被吹倒。不要使用全罩式的擋風板,有使瓦斯罐過熱爆炸的風險。分離式爐頭是以軟管將燃料罐連接到燃燒器上(圖 3-16b),可以放置更大的鍋具並設置全罩式擋風板。一些分離式爐頭可以將燃料罐倒置在燃燒器上,進而增進在寒冷天氣中的效能。

罐式系統爐:這些爐頭也能搭配壓縮氣體罐使用,但它們利用特別設計、帶有內建集熱效能的鍋子,以盡可能集中爐頭產生的熱

量，這會提高一些風險。這些爐子的重量適中，結構設計得宜，爐頭和燃料可以放在鍋中便於攜帶。系統爐有兩種類型，一是防風型（圖 3-16c），在無風的時候效能很好，在有風的環境中也幾乎一樣好用，不使用擋風板的情況下，就能有效輸出平穩的火力。若爐上會出現火焰，就表示這個爐頭不夠防風。個人烹飪系統（圖 3-16d）的設計讓人可以使用同一個鍋子烹飪和進食，但是比較不防風，也無法設置擋風板。

液體燃料爐：經典款的Primus和 Svea 123 爐具的火爐下方配有可重複充裝的液態燃料，不過它們已經被由軟管與火爐相連的分離式爐頭設計所取代（圖 3-16e），該設計有可填充的燃料瓶。每次點燃爐火時，必須用手動泵施予壓力，並

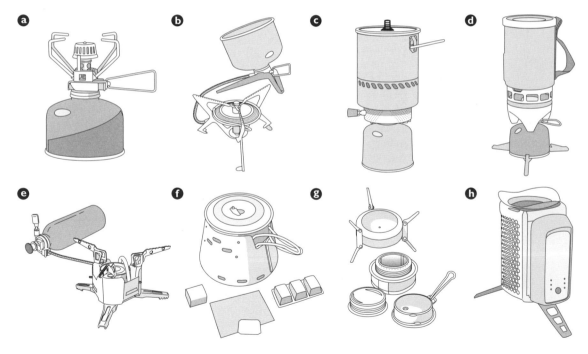

圖 3-16　登山爐的種類：a 頂部式爐頭；b 分離式爐頭；c 防風系統式爐頭；d 個人烹飪罐式爐灶；e 多燃料液體燃料爐；f 超輕 Esbit（固體燃料）爐；g 兩個酒精爐；h 生物燃料爐。

在使用中定時這麼做以維持熱量的輸出。因此，手動將液體燃料爐運作至最大運作壓力，可以使罐式爐灶在寒冷天氣和高海拔環境下運作得宜。目前，液體燃料爐的效率低於罐式系統爐，儘管兩種燃料的發熱值大致相同。

由於液體燃料瓶是可以重複充裝的，所以不會有廢棄空罐得帶下山的問題。有些型號只使用一種燃料，多半是白汽油（石腦油）。然而，混合燃料型號使用的「汽油」種類繁多，包括白汽油、煤油、柴油，甚至在緊要關頭也可能使用無鉛汽油。請注意，汽車燃料中的添加劑會堵塞噴嘴，破壞橡膠密封圈。而柴油燃料通常只能在專屬以柴油驅動並配有適當噴嘴的爐具中使用。

混合燃料爐既可以使用液體燃料，也可以使用壓縮氣罐，既方便使用罐裝燃料，在長途行程、寒冷天氣和國際遠征時，也能轉接液體燃料。

替代燃料爐：進行超輕量化裝備的烹飪時，Esbit（固體燃料）爐具和酒精爐（圖 3-16f、3-16g）通常由少量的鋁、鈦和啤酒罐組成，重量多半都非常輕，但這些羽量爐具已經足夠用來加熱飲料和冷凍乾燥食物，是太平洋屋脊步道等長途行程旅行者的標準配備。然而，它們的效能不能有效地融化冰雪。通常被歸類為生物燃料爐（圖 3-16h），能有效燃燒可用的乾燥森林垃圾和小塊枯木，無需購買或攜帶燃料，再加上閃爍火焰的景象，使這些爐子散發獨特的吸引力。有些人會利用爐子產生的熱能為電子設備充電，並打開風扇吹風煽火。

計算罐內容物

要計算燃料罐中剩餘的燃料，請參考以下幾個方式：

- 搖一搖，大致推測。
- 讓罐子漂浮在水中（首先敲打一下底部的凹槽），對照全滿的燃料罐，比較浮起來的線與整體的比例（有的罐身上有標示數值）。
- 在家裡，在廚房秤上秤一下罐子的重量。然後減去一個空罐的重量，來確定剩下的燃料分量。寫出剩餘燃料的百分比。

配件

有些爐子配件可能會發揮大功效。

擋風板：對於許多爐具來說，全包覆式的鋁製擋風板（圖3-17a）是爐具能否有效發揮作用的必要條件。絕對不要拿擋風板圍住任何罐式爐，除非像分離式爐頭，能把燃料罐從擋風板中移走才行。不恰當地使用擋風板，可能會使燃料罐過熱，導致爆炸。

懸掛工具：有時候，野營氣爐和罐式系統爐會不小心被打翻。懸掛工具可以用鏈子或金屬線將爐具和鍋子以吊掛方式結合起來（圖3-17b）。這主要用於大岩壁攀登和遠征時的高海拔紮營。

咖啡濾壓壺：熱愛咖啡因的登山者可考慮帶咖啡濾壓壺（圖3-7c）。這是有些爐具組會附送的設備。

爐頭的操作

當火花或火焰遇到汽化燃料時，爐頭就點燃了。雖然有些爐頭有壓電式點火器，但它們是出了名的不可靠。對大多數爐具來說，你必須使用火柴或打火機才能點燃。在暴風雨中，你可能需要防水或防暴風雨的火柴和／或數個一次性打

圖 3-17　爐具配件：a 擋風板；b 懸掛工具包；c 咖啡濾壓壺；d 液體燃料爐具維修套件。

火機。讓火柴和點火器保持乾燥，因為它們可能是點火的唯一途徑。

因為爐頭會有失靈的可能，而且往往發生在不方便的時候，所以如果有兩個以上的登山者，帶一個備用的爐吧。現代化的爐子結構緊實、重量輕，讓它們成為一種權衡過後可接受的額外負擔，並與登山的第八和第九個十項必備物品「額外的食物」和「額外的水」有效搭配。在多風、塵土飛揚的情況下，碎屑會堵塞噴嘴，導致爐頭失靈。液體燃料爐更需要悉心維護，應定期清洗和重組、更換其封口和皮碗，必要時使用保養爐頭的套件（圖 3-17d）。閱讀製造商的說明書，了解需要什麼工具和如何在家修理爐頭。

由於罐式爐是在直立情況下運作的，燃料已經汽化，所以啟動爐頭只需要轉動調節閥、點燃釋放出來的燃料即可。相比之下，液體燃料爐必須預熱管線。使用爐頭的閥門，釋放少量的燃料（或為點燃此爐頭而攜帶的酒精）進入預熱空間中並點燃它，然後關閉爐頭，讓管線預熱。預熱過程中的火焰消失時，打開燃料調節閥。液態燃料透過已被加熱過的管線汽化，並透過殘留在預熱空間中的火焰而被點燃。要注意這些陷阱：使用過多的燃料會延長這段過程並且造成燃料浪費。過早打開調節閥可能會引起危險的爆炸。等待火焰穩定下來，但非完全熄滅。在預熱燃料熄滅後打開調節閥，需要快速地、小心地

🏕 改進罐式爐灶性能的訣竅

- 使用防風爐系統。
- 或者使用可裝填液態燃料的分離式爐頭（倒放式燃料罐）。將擋風玻璃圍在爐子周圍，留出大約 1-2 公分的間隔。
- 使用帶有壓力調節功能的爐子。
- 使用異丁烷混合燃料，使用前放進睡袋或羽絨外套中保持溫度。
- 讓燃料罐遠離寒冷的地面。
- 把鍋蓋蓋上，除非有必要，不然別費神煮沸內容物。
- 在使用過程中，蒸發液冷卻在瓦斯罐外部，甚至導致霜凍形成。為了減少壓力和性能的損失，在使用過程中將冷的罐子換成熱的或者將罐子放在一碗溫水中。
- 把爐子的溫度控制在最大值以下，這樣可以提高燃燒效率。

使用火柴或打火機。

需要多少燃料？

要計算一次野外旅行需要多少燃料，需要考慮隊伍成員的需求、爐頭類型和燃料類型，以計算最低用量。和水一樣，燃料重量頗重，所以輕裝上陣比較吸引人。不過，如果不宜開放生火但又燃料短缺，那就意味著只能吃冷冷的食物，如果又只能取雪水引用，這將使攀登和登山者陷於危險之中。攜帶足夠的燃料是任何野外旅行成功的關鍵。長途登山行程需要基於過往經驗的仔細估量，並且為可能發生的突發事件做出準備。

要估算每個登山者所需的水量，比較理想的估計值是每人每餐需要 0.75 到 1 公升的熱水，以及每人每天 3 公升的飲用水。將需要煮沸的水的公升數除以你所用爐頭的效率係數（表 3-4），可得出所需燃料的基線盎司數。記住，在冰雪是唯一水源的地方，需要額外的燃料來融化正常飲用所需的水。這些水不需要煮沸，除非需要透過煮沸來淨化水源。但是，如果沒有煮沸，雪也不是新下的，就應該像使用其他水源一樣對水進行淨化（參見本章後面的「水的處理」）。

不利因素：為行程做準備時，做一些數學計算，在公式中增加不利的環境因素是相當重要的。在基線的計算中，會假設你是以室溫下的水（70 華氏度，或 21 攝氏度）為起點加熱，而水在無風時沸騰。然而，在現實世界的登山行程安排中，人們通常需要在高海拔地區和大風的天氣中加熱冷水，甚至可能需要加熱雪。這些不利因素可能會增加好幾倍的基線燃料消耗，見表 3-5「為一次試驗行程估算燃料量」。

風對燃料消耗的影響和爐具大有關聯。微風條件下，燃料消耗量

融雪小訣竅

將冰雪的溫度從凍結狀態提高到攝氏 0 度需要驚人的能量（燃料）來引起固體到液體的「相變」。事實上，融化冰所消耗的能量，和從融冰到沸騰所消耗的溫度幾乎一樣多。開始融雪時，請務必放一些液態水在鍋中，以防止過熱、改善傳熱。為了節省燃料，盡可能使用液態水煮沸。

類型	重量	煮沸 1 公升水的時間	效率因子（每盎司燃料可以煮沸的公升數）	防風選擇
罐式爐				
頂部爐頭	輕	3-4 分鐘	1.8	無
分離式爐頭	中等	3-4 分鐘	1.8	擋風板
罐式系統爐				
防風	中等	3-4 分鐘	2.5	內建
個人烹煮	中等	3-4 分鐘	2.5	無
液體燃料爐				
單燃料或多燃料	中等	3-4 分鐘	1.6	擋風
替代性燃料爐				
Esbit（固體燃料）	很輕	10 分鐘或以上	1.0	內建或使用擋風板
酒精	很輕	10 分鐘或以上	0.7	內建或使用擋風板
生物燃料	重	10 分鐘或以上	NA	內建

表 3-4　爐的性能基線，無風，70°F（21°C）

注：低於效率因數：提到燃料罐時，1 盎司（28 克）是燃料重量；至於液體燃料，1 盎司是指液體盎司，重量在 0.66 至 0.8 盎司之間，取決於燃料使用時的特定重力。

可能是沒有遮擋的頂部爐或個人烹飪系統的兩倍或三倍，突來的一陣風則可能完全地抑制沸騰。有擋風板的爐子能發揮的性能更好，而防風爐幾乎完全不受影響。如果溫度大大低於冰點的話，則需要額外的燃料將雪或冰加熱到冰點。

　　燃料計算示例：表 3-5 詳細地說明了四名登山者在一次為期五天的行程中，燃料需求的計算步驟示

表 3-5　為一次試驗行程估算燃料量

四名登山者五天的用水量

A＝煮食用水：每天煮沸 2 公升＝40 公升

B＝飲用水：每天加熱 3 公升至華氏 70 度（攝氏 21 度）＝60 公升

C＝總水量＝100 公升

D＝爐子效率因數：對於下面的三個爐子，效率分別是 1.8、2.5 和 1.6（如表 3-4 所示）。

加熱水所需的燃料	頂部的罐式爐具	防風罐式系統爐	液態燃料（使用白汽油和擋風板）
基線：以 A÷D 計算	12 盎司	16 盎司	25 液體盎司
冷水：以 C÷D×25% 計算	14 盎司	10 盎司	16 液體盎司
雪或冰：以 C÷D×100% 計算	56 盎司	40 盎司	63 液體盎司
小計	92 盎司	66 盎司	104 液體盎司
考量風的情況：加上 100%、10%、20%	92 盎司	7 盎司	21 液體盎司
總數	184 盎司（5.2 公斤）	73 盎司（2.1 公斤）	125 液體盎司（2.6 公斤）

燃料捷徑

要計算一個登山者每天的燃料需求，請將基線和不利條件除以 20（4 個登山者、5 天）。

基線情況	1.1 盎司／日	0.8 盎司／日	1.3 液體盎司／日
未低到不利情況	9.2 盎司／日	3.7 盎司／日	6.3 液體盎司／日

注：總數不包括燃料罐或燃料瓶的重量。此處例子的假設條件是剛剛低於冰點的情況。低於冰點甚多的情況顯然需要額外的燃料來加熱冰或雪，使其達到冰點，接著融化。把盎司換算成克，乘以 28.3。把液盎司換算成毫升，乘以 29.6。要把毫升換算成克，請根據所用燃料（燃料比水輕）的特定重力，乘以 66%-80%。在這個例子中使用的是白汽油的特定重力（70%）。走「燃料捷徑」使用燃料的假設是，只有一個登山者，在基線條件下從室溫水開始加熱，或是在不利條件下，從雪、有風狀態下開始加熱。

例。首先，他們要融化冰雪，然後將其煮沸，產生每天 2 公升的烹飪用水（每餐 0.75 至 1 公升，每天兩頓飯）。假定「烹飪」只需要簡單的沸水而不需要慢燉。他們還需要融化冰雪，每天多喝「室溫」華氏 70 度（攝氏 21 度）下的 3 公升飲用水。這些需水量可能不足，這取決於具體情況（見第二十一章〈遠征〉中的「補充水分」）。

關於基線的計算，我們假設是在無風條件下將「室溫」水加熱到沸騰。若加上「不利因素」──水源是雪或冰，且爐子會暴露在每小時8英里（每小時 13 公里）的風中──則會需要在示例的行程中加上額外的燃料。將冷水（華氏 33 度，攝氏 1 度）加熱到室溫，需要在基線之外另增加 25% 的燃料。融化的雪或冰變成液體時仍然很冷，需要 100% 的額外燃料。風對爐頭的影響可能很大，但這也取決於爐子的性能。表 3-5 中的數學計算說明，根據爐具類型，此次戶外行程登山者需要 2.1 到 5.2 公斤的燃料，以防止預料之外的情況發生。

液體燃料的儲存

用旋轉式罐蓋加上橡膠墊的特製密封金屬容器來攜帶白汽油、煤油等備用燃料。在燃料罐上標示明顯記號，和水瓶等其他瓶罐加以區分，並放置在即使漏出也絕不會汙染食物處。

燃料罐內的燃料不要裝滿，要保留約 2 到 3 公分的空隙，以防壓力過大。登山結束後把爐具內的燃料倒出，標上日期後再送到儲藏室存放，下次行程的末尾還能使用。燃料放太久會變得黏答答的，容易結塊。

容器回收

罐式爐燃料容器不能再充裝。但是容器因為都是鋼製的，當內部是空的，在容器壁上打出明顯的洞並且敲平瓶壁，在很多地方都是可回收的。

爐具安全

爐具使用不小心的話，容易造成帳篷著火、裝備被燒掉、被爐具燙傷等不幸的事情。點燃爐具之

前,請先檢查燃料線、閥門、接頭是否有洩漏之虞。在更換瓦斯罐和添加燃料油時千萬要小心,待爐頭冷卻後再進行,更換已受壓的燃料罐,填充並打開液體燃料爐時,要拿到帳篷外並遠離火源。

盡量不要在帳篷內煮食,除非外頭風大到無法點燃爐具或冷到有失溫的危險。在帳篷內煮食可能造成鍋具掉在睡袋上的輕微危險,也可能會造成帳篷著火、一氧化碳中毒的致命危險。

如果必須在帳篷裡做飯,請遵守以下安全規則:

1. 在帳篷外或帳篷出入口附近點燃一個液化氣爐,如果著火才可以很快把它扔掉;等到它運轉平穩後再把鍋子放在上面。

2. 在帳篷門附近或玄關做飯,這樣通風效果最佳。緊急情況下,也才能迅速地把爐子扔到外面。

3. 將爐子設置在較高的位置,以確保燃料盡可能完全燃燒。無色無味的一氧化碳是人體無法意識到的,且在高海拔地區能更快地進入人的血液中,記得維持良好的通風。

4. 在低於冰點的天氣裡,液體石油燃料或酒精會迅速在皮膚上凍結。避免將讓燃料灑到自己身上。

5. 永遠不要將一個完全包覆式的擋風板用於任何罐式爐,除非你可讓罐子遠離擋風板,如使用分離式燃料爐。不正確地使用擋風板,將有使燃料罐過熱裂開的風險。

水

從野生水源補充水分,需要工具和知識。隨著登山運動的持續消耗,脫水會導致疲勞、失去知覺和頭痛。它會比你想像的更快使人變得虛弱。脫水是一些高山病的成因之一,包括:急性高山病(見第二十一章〈遠征〉中的「補充水分」和第二十四章〈緊急救護〉的「脫水」)。務必要制定計畫,以確保在登山探險活動中有足夠的水。「額外的水」在登山十項必備物品中排名第九。

為了防止脫水,在登山前的24 小時內,要比平時多喝水,可能要多喝 1 到 2 公升水。此外,在登山前立即喝一兩杯水是好的。皮膚和肺會釋放大量的水分到寒冷、乾燥,及高海拔山區的空氣中。不要忽視口渴的感覺,因為它是身體的微調通知系統。注意你的尿液顏

表 3-6 水處理摘要			
方法	可否淨化	優點	缺點
煮沸			
煮沸	可	簡單的方法。	慢而不方便。需要額外的燃料,會增加背負的重量。
過濾			
淨化濾水器	可	與輕量濾水器有著同樣優點,此外,還能有效對抗病毒。	除了對付病毒之外,與輕量濾水器具有相同的優點。但軟管可能造成交叉汙染。
輕量濾水器	否	快速。淨化水使它喝起來更順口。這個方法能非常有效地對抗寄生蟲、原生動物和細菌。	可能顯得笨重或沉重。可能堵塞或有破裂危險。河水攜帶的泥沙會阻塞通道。必須防止濾水器結凍。對病毒無效,但可以結合任何化學或紫外線方法進行淨化。可能會有來自軟管的交叉汙染。
化學藥劑			
二氧化氯滴劑或片劑	可	水的味道不會明顯改變,重量輕,不佔空間,價格低廉。	等待時間:滴藥需要讓兩種化學物質混合 5 分鐘再放入水裡 15 至 30 分鐘;在最糟的水況下,殺死隱孢子蟲需要 4 小時。片劑在冷水中可能不易溶解。
電氯化	可	水的味道不會明顯改變,重量輕,便於攜帶。	需要設備、電池和鹽。等待時間:在水中 15 至 30 分鐘;在最壞水況下,殺死隱孢子蟲需要 4 小時。
氯或碘（鹵素）	否	對於抑制全部種類的病毒和細菌十分有效。重量輕,不佔空間,價格低廉。	對隱孢子蟲無效,對賈第鞭毛蟲只有一定的效果。速度緩慢（冷水或濃白水需要1小時）。喝時可能有異味,除非有用維生素 C 處理過它。患有甲狀腺功能亢進症的人不應使用碘。
紫外線光照			
紫外線和輕量濾水器	可	水的味道不會改變。	需要從一個孔不大於 0.2 微米的輕量濾水器取得清水。使用者無法可靠地評估水是否已經夠乾淨到不需要輕量濾水器（參見下面的「水處理」）。需要使用電池,且紫外線燈微弱。輕量濾水器還可以防止一些瓶蓋和攪拌汙染的風險。

注:以上處理水的方法都無法有效清除化學物質、重金屬或毒素。「可否淨化」欄目中的「可」意指對以下三類病原體有效:寄生蟲（包括原生動物）、細菌、病毒。

色，如果它比正常顏色深，意味著你出現脫水現象。在高海拔地區，脫水會導致噁心反胃，這也會降低人們攝取液體的欲望。

把水放在手邊。在你的背包裡或腰帶上的袋子裡放一個容易搆到的瓶子。有些登山者會在背包中放水袋，並將管子夾在肩帶上以便啜飲。記得淨化飲用水，保持自身健康和水分充足。表 3-6 比較了各種水處理方法的優缺點。

額外的水分來源

有些山區容易遇到溪流或廣大雪原可補充飲水，但高山頂往往十分乾旱或是雪凍得極硬，唯一的水源是登山者自己攜帶的飲水。進行一天往返的行程，通常會直接從家中帶水，一般人大約需 1.5 到 3 公升即可。要帶上比你認為自己所需還要多的水。若是三天的辛苦登山行程，在白天健行或一般攀登時每人共需要 5.7 公升的水，還得再加上營地飲用或炊事消耗的 4.7 公升水，這些水每 1 公升重 1 公斤，不可能全部從家中背出來，所以必須從池塘、溪流、冰雪中取得。可以在晚上融化足夠的雪，以裝滿所有的水瓶和炊具。

如果路上唯一的水源是雪，可以把雪壓實裝入水壺中帶在背包外以融雪為水，並避免沾濕背包裡的其他物品。水壺中先放入一些水再裝雪，可縮短融雪的時間。試著找尋懸岩下正在滴水的冰柱，或是雪地邊緣正在融化的小水流。在下方疏通一條水路，使水和水道形成通路流入容器。把水壺放在背包可曬到太陽之處。若有陽光而時間也充裕，把鍋具拿出來裝雪放在陽光下，或者用爐具融雪為水。無論採用哪種方式，請找尋一塊乾淨、沒被踐踏過的雪地取雪，遠離如廁和清洗地點。如果你能謹慎地淨化雪水，就不需要先把雪煮沸，可直接以鍋融雪過濾。如果鍋中只有乾雪，那有起火的可能──請在鍋中加一點水。如果是在帳篷內的玄關炊事，可以把取好的雪裝入收納袋帶入帳篷中。

水中的病原

以往登山的最大樂趣之一，是可以暢飲高山純淨清新的泉水。我們對偏遠地區的水質仍缺乏許多數據，雖然大多水源可能是純淨的，

但還是需要過濾。水和舊雪還是可能會被動物或人類排泄物所汙染，有些排泄物中的微生物不畏嚴寒，依然能夠存活，它們會隨著融化成涓涓細流的雪水滲透到很遠的地方，交叉汙染遠處的雪。因此就算是融雪，也同樣要經過淨化處理。水中有三種病原需特別注意：病毒、細菌和寄生蟲。

寄生蟲：大型寄生蟲包括原蟲、阿米巴蟲、條蟲、扁蟲等。小型寄生蟲則包括梨形鞭毛蟲（Giardia lamblia）和隱孢子蟲（Cryptosporidium parvum）等單細胞原生動物，大小約 1 至 20 微米（一個句號大約是 500 微米），接觸到這兩種寄生蟲會造成高山登山者的重大傷害。這兩種原蟲遍布世界各地偏遠地區的水中，整個北美大陸隨處可見，但我們還沒有足夠數據可以精確評估其出現頻率與風險。梨形蟲病和隱孢子蟲病的潛伏期為二至二十天不等，症狀包括嚴重噁心、腹瀉、胃抽筋、發燒、頭痛、脹氣、打嗝的氣味似腐爛的蛋等。濾水器可過濾寄生蟲，有些寄生蟲的細胞壁很強韌，不怕化學藥劑，但把水煮沸可殺死寄生蟲。

有一種很小的寄生蟲，叫作環孢子蟲（Cyclosporum sp.），常常會在春夏之際汙染尼泊爾地區的地表水，現在也會出現在其他地區，包括北美。它的大小和隱孢子蟲及梨形鞭毛蟲差不多，可以同樣的化學藥劑清除，處理方式相同。

細菌：山區水源內的細菌種類繁多，這些微小的生命有機體大小在 0.1 到 10 微米之間。常見經水傳染的細菌包括沙門式桿菌（Salmonella，潛伏期為 12 至 36 小時）、彎曲桿菌（Campylobacter jejuni，潛伏期為三至五天）和大腸桿菌（Escherichia coli，潛伏期為 24 至 72 小時）。在某些地區，水中埋伏的細菌可傳染霍亂、痢疾、傷寒等嚴重病症。和病毒一樣，化學藥劑可以有效殺死細菌。細菌的體型較大，所以有些濾水器可以過濾細菌，把水煮沸可殺死所有細菌。

病毒：A 型肝炎、輪狀病毒、腸病毒和諾羅病毒這類的病毒都是極其微小的 DNA，有可能透過飲用受汙染的水而感染。病毒傳播的物種有針對性，因此人類病毒是通過人類排泄物傳播的。儘管北美的荒野水域通常沒有人類病毒，風險是來自於人類的交通和廢棄物處

理，所以進行相關處理並沒有什麼壞處。每年都有人在高度使用的湖泊中因病毒而生病。透過化學處理，病毒很容易被殺死，但是它們太小了，大多數病毒無法被過濾清除。煮沸法可以殺死病毒。

表 3-7 總結了能消除野外水源中人類病原體的主要淨水方法。

水的處理

偏遠地區處理水的主要方法有煮沸、過濾和化學處理。沒有一種方法適用於所有情況。在使用任何一種處理方法之前，請先透過布、咖啡濾紙或紙巾過濾含有汙垢或碎屑的水，以去除大部分有機物。如果水源已經過初步處理，之後使用過濾、化學消毒，甚至紫外線等方法的效率更高。（見下文「處理水時需考慮的額外因素」）

煮沸

要淨化水，煮沸是萬無一失的方法，可以殺死所有水中的病原體。美國疾病控制和預防中心（CDC）建議把水燒開後持續沸騰 1 分鐘，在 2,000 公尺的環境下保持沸騰，或 3 分鐘以上。其他可靠的消息來源指出，即使是在珠穆

表 3-7　水媒病原體摘要

淨化方法	病原體處理			可淨化嗎？
	寄生蟲和原生動物（大型）	細菌（中型）	病毒（小型）	
煮沸	可	可	可	可
淨化濾水器	可	可	可	可
微淨化器	可	可	不可	不可
二氧化氯或滴劑片劑	可	可	可	可
電氯化	可	可	可	可
氯或碘（鹵素）	不一定可	可	可	不可
紫外線和微濾水器	可	可	可	可

朗瑪峰基地營這樣的高海拔地區，只要把水燒開就足夠了。

濾水器

濾水器（圖 3-18）相對快速且便於使用，並可以透過它產出澄清、好喝的水。尋找緊實且重量輕、在野外易於使用、清潔、耐用的器材。市面上有許多重力式和泵形式的濾水器。水透過中空纖維膜或多孔陶瓷過濾器來分離寄生蟲、細菌，有時候還能過濾病毒。微型過濾器會將仍然存活的病原體蒐集在表面。不過，其兩條軟管有交叉汙染的危險，處理時請小心。按照製造商的指示，用倒沖、擦洗、煮沸和／或化學消毒等方法，定期清潔過濾器。

微濾水器：微濾水器去除寄生蟲和細菌的有效性，取決於濾水器的孔徑大小。製造商會以各種不同的方式描述濾水器的孔徑大小，所以請尋找一個「絕對」孔徑大小是 0.2 微米或更小的孔徑。然而，即使是最小的孔徑，微濾水器也不能去除病毒。為了預防病毒，可以使用淨化濾水器，或者用紫外線、下述的化學消毒劑對水進行後處理。

圖 3-18　濾水器：a 水泵濾水器直接連接到水瓶上，預濾器位於軟管進水端（圖中這種特殊型號的兩根軟管會持續地自體洗淨）；b 重力濾水器掛在樹枝上。透過保持髒水袋盡可能在高處和清水袋盡可能在低處，以加快過濾速度。

單寧酸和溶解黏稠的茶色固體有時會堵塞過濾器，甚至不可能被去除，所以要經常逆沖洗。

淨化濾水器：淨化濾水器能有效過濾極其微小的病毒，是透過物理過濾或「吸附」的過程完成過濾。目前市場上僅有幾種濾水器使用物理過濾，它採用中空纖維膜技術。當用泵抽吸的功能變得困難時，表示濾水器可能出現堵塞現象，需要更換濾芯。帶有吸附功能的淨化濾水器，會使病毒沾黏到一種特殊材質上。然而，人們很難監測它們是否持續有效。這種材料的使用壽命通常很短，取決於有多少水和過濾的水有多髒，當可用的部位用盡，這種材料的使用壽命就會悄無聲息地結束了，使用者不會收到任何提醒。

化學消毒

在飲水中加入化學消毒劑後，鬆開瓶蓋，將經過處理的水灑在瓶口和瓶蓋周圍的螺紋上，以消除潛伏在瓶蓋上的任何細菌。注意，帶有碳元素的微濾水器可以去除化學處理過的水中的大部分化學味道，但是在進水之前，必須等一段時間。

二氧化氯：使用二氧化氯（不要把它與氯混淆了）處理水，是最有效的化學處理方式。二氧化氯有片劑或液體兩種形式。片劑可以直接放入水中。液體形式則要在使用前 5 分鐘先與磷酸混合，其顏色會從透明變成明黃色。經過一段等待時間後，處理後的水就可以用了。

電氯化設備：這些電池驅動的設備（例如 MIOX）是使用鹽溶液來製造混合氧化劑，主要是氯氣。這些系統可以在 15 到 30 分鐘內淨化水。如要去除隱孢子蟲，則需要等待 4 個小時。請仔細參照設備製造商的說明。

氯和碘：這兩種化學物質對所有細菌和所有病毒都同樣有效，但對寄生蟲和原生動物的效果不顯著（見表 3-7）。它們對梨形鞭毛蟲有一定的效果，但對隱孢子蟲沒有效果。兩者都是鹵素；另一種鹵素——溴——適用於海軍艦艇，但不適合野外旅行。氯（不要把它與上面的二氧化氯混淆了）可以作為家用漂白劑、二氯異氰尿酸鈉或三氯煤油鈉片使用。碘有片劑、滴劑或晶體等形式。添加維生素 C 將有助於消除不好的味道，但要等到整個消毒過程完成才會有效。

紫外線照射

紫外線燈被廣泛使用在市政供水系統中,但是在野地中使用的器材,是較不穩定、由電池驅動的紫外線燈。即使是清澈的水也可能含有足量的顆粒(渾濁),使得病原體免受紫外線的傷害。使用者無法準確地評估水的渾濁度。如果水量少或是水質髒,有製造商建議先以 0.2 微米的三道 UV 濾水器進行過濾,而不直接使用孔徑大於 0.2 微米的濾水器。結合化學處理方法的微濾水器成本則較低。

處理水時需考慮的額外因素

處理水時,請考慮以下這些條件。

冷水、結冰溫度、雪和冰:冷水會減緩化學處理過程,因此需要更長的時間處理。其他方法則不受影響。結冰溫度會以一種難以察覺的方式破壞濾水器,特別是中空纖維膜。抽乾濾水器中的水後,晚上要放置在睡袋中。剛落下的雪應該是純淨的,但決定是否要淨化融化的雪或冰,需要進一步判斷,因為梨形鞭蟲、隱孢子蟲和許多細菌都可以在冰凍中存活。避免飲用在較古老的冰層中發現的粉紅色「冰藻」(watermelon snow,來自一種藻類),它可以是瀉藥。

渾濁度:有機渾濁物(懸浮有機固體)會產生一種「需求」,使得清水更快地消耗化學消毒劑。這時就使用額外的化學藥劑吧。有機渾濁物也會阻塞濾水器。無機渾濁物(如冰川淤泥)為病原體提供了躲避紫外線的「藏身之所」,也會堵塞過濾器。如果不能以過濾的方式有效除去雜質,冰川淤泥可能會讓人拉肚子。使用咖啡濾紙預濾、使用化學絮凝劑或等待固體沉澱,都可以有效降低水的渾濁度。

儲水和髒手:水罐、袋子和水化設備很容易被髒水或手汙染。

⛺ 處理水的基本要訣

- 隨身攜帶一些處理飲用水的物品,二氧化氯是可靠、輕便、廉價和易收納的。
- 目前並沒有強有力的證據表明北美荒野水域普遍存在不適合飲用的不安全因素。在人跡及動物罕至的偏遠高海拔地區尤其如此。
- 保持良好的手部衛生狀態,以避免常見的「糞口」途徑的疾病。

要使用上述任何一種化學水處理方法、漂白劑或高溫水消毒。而在洗碗和刷牙時只使用純淨水。

處理食物前要徹底洗淨雙手。如果不方便洗手，可以用河沙或湖沙搓掉手上的汙垢，然後用消毒凝膠或濕巾擦乾淨。在偏遠地區發生、歸因於飲用荒野水源所導致的健康問題，往往是由於手部不潔所造成的糞口傳染。

化學物和毒素：上述所有的處理方法都不能有效地對付化學物質或毒素，包括農業逕流（殺蟲劑、除草劑）和工業逕流（尾礦、重金屬）。帶有活性炭元素的濾水器只能提供有限的保護。如果你有所懷疑，那就繼續尋找水源吧。

食物

你的身體需要各式各樣的食物來應對登山這種艱難、高強度的運動。規畫菜單能讓你選擇可保存宗好、重量輕、滿足所有營養需求的食物。行程的時間愈長，菜單的變化就必須愈多，也愈複雜。如果你認為食物不好吃，也沒有人會吃。如果快速而簡單地為身體補充能量是高山炊事的首要目標，那麼享受食物就是一個值得重視的次要目標。

大多數的登山探險計畫會為每位登山者每天提供大約 4,000 到 5,000 卡路里的熱量。在一趟行程中，攀登時消耗的能量可以達到每天 6,000 卡路里，對於體型較高大的人來說，消耗量可能會更高一些。相比之下，大多數人在久坐的生活中，每天只需要 1,500 到 2,500 卡路里。攝入充足的熱量對登山者是必不可少的。要決定什麼樣的食物攝取計畫是最好的，取決於行程的需求和個人的身形大小、體重、新陳代謝率和調節程度。在登山行程中，絕對不要進行限制卡路里的節食計畫，因為這會影響登山者的表現和耐力，並可能給其他人帶來額外的負擔。

食物成分

為了使人體機能良好運作，登山者應該吃足三種基本食物成分——碳水化合物（糖和澱粉）、蛋白質和脂肪。至於正確攝取的比例，則有各種說法。

碳水化合物：碳水化合物最容易轉化為熱能，因此應佔食物的

大部分營養來源。我們可視碳水化合物為身體的主要「燃料」，讓身體各部分的功能正常運作。良好的澱粉類碳水化合物來源包括全麥、米、馬鈴薯、穀類、麵食、麵包、餅乾、燕麥棒等。糖類碳水化合物則包含蜂蜜、砂糖、（新鮮或乾燥的）水果、果醬、熱巧克力、能量膠、混合飲品等。

蛋白質：無論從事哪一類或何種程度的活動，人體每天需要的蛋白質幾乎是固定的。人體無法儲存蛋白質，多餘的蛋白質不是轉化成熱量，就是變成脂肪儲存起來。高蛋白質的食物包括乳酪、花生醬、堅果、肉乾、罐裝或真空包裝的肉和魚、豆子、豆腐、奶粉、蛋，以及包含肉類與乳酪的鋁箔包食物等。

脂肪：脂肪也是重要的熱量來源，所含的熱量是等量碳水化合物或蛋白質的兩倍。脂肪較不易消化，可維持較久的飽足感。在寒冷的夜晚裡，脂肪尤其能維持身體的溫暖。蔬菜、穀類、豆類裡含有少量的脂肪，因此再加上魚類、紅肉或家禽類，便能很輕易地在一般飲食中獲取足夠的脂肪。高脂肪的食物包括奶油、乳瑪琳、花生醬、

堅果、香腸、牛肉乾、沙丁魚、油類、蛋、種籽、乳酪等。

登山者的身體狀況愈好，營養和水在重度運動中提供能量的效率就愈高。日間費力攀登時，胃中的脂肪不易消化，因此白天以攝取碳水化合物為主，晚間再攝取脂肪和蛋白質來儲存熱量。睡前吃一些消耗較慢的小點心，可以保持身體的溫暖。

為了給活動中的肌肉提供能量，在攀爬開始的一到兩個小時內，要穩定地攝取碳水化合物和水。這裡所述的碳水化合物來源可以是固體食物或調製好的飲料。均衡的飲食可以補充大量出汗時流失的大部分電解質。儘管如此，一些登山者還是喜歡同時使用「高性能」運動飲料（通常會稀釋）來代替水、碳水化合物和電解質。不過，還是先在家裡試試看，然後再帶到山裡應用。

菜單規畫及包裝

粗略的菜單規畫原則是：每人每天攝取 0.7 至 1.1 公斤或 2,500 至 4,500 卡路里的食物。這將隨著行程狀況、費力程度和代謝的差異

而有所不同。切記，儘管攜帶「額外的食物」是十項必備物品中的第八項，但別被過多的食物壓垮了。

在非常短的行程中，登山者可以攜帶三明治、新鮮水果和蔬菜，以及其他任何東西。只吃冷的、即食的食物可以節省爐具、燃料和炊具的重量，這對於輕便紮營者來說是個好點子。在惡劣的天氣裡，這個方法能讓你直接撤退到帳篷裡，而無須麻煩地在外做飯。帶上麵包、捲餅，或能做三明治、方便打包的貝果。不要加美乃滋和其他容易變質的成分。

對於兩三天或更長時間的行程來說，如果基地營靠近公路，那麼雜貨店裡的任何食物都是可以吃的。對於長途旅行而言，菜單規畫就較為複雜，食物重量也更為重要。冷凍乾燥食品結構緊實、重量輕且易於準備，但是也相對昂貴。戶外用品商店有很多可供選擇的冷凍乾燥食品，包括主菜、蔬菜、湯、早餐和甜點。有些只需要稍加烹煮，或甚至不需要烹飪，只需加入熱水、讓它浸泡一會兒即可食用。有些則需要在鍋中烹煮。

有了食物脫水機，登山者可以享受更多樣化的菜單，而且能節省大量費用。乾果、蔬菜和肉可製成簡單而營養的登山食物。脫水的農產品可以直接食用，也可以作為烹飪菜餚的配料添加。水果皮易於用乾燥機製備。醬汁也是如此，乾的義大利麵醬可以和天使麵一起食用（angel-hair pasta，這種義大利麵很細，烹飪時間也很短）。許多脫水食品僅僅需要加入水分即可食用。

真空密封包裝提供了更多的選擇。先讓食物脫水，然後封口。這個方式抽出了食品包裝中的所有空氣，降低食物變質的可能性。

準備小廚房秤，對菜單的精確估算和包裝是很有用的。將食品從笨重的包裝轉移到可再密封的塑膠袋或其他輕便容器中。附上識別標籤和烹飪說明，或者用麥克筆在袋子外面寫上這些資訊。配料或套餐組合包可以放在大袋子裡，大袋子上可標註「早餐」、「晚餐」或「飲料」等大的類目。

團體

因為吃飯是社交活動，登山團體經常一起規畫飲食。一份好的菜單能提振團隊士氣，而精心策畫的共享菜單則可以減少每個人攜帶的食物總重量。常見的一種安排是：

只把晚餐當作團體活動來進行。

　　集體用餐可以由團隊或者被選中的人來安排。找出團體成員的食物偏好，以及食物需求和個人對食物過敏的情況。其中可能有隊員是素食者，有人可能不吃冷凍乾燥的食物。寫下一份菜單，並與團隊成員討論，可以有效促進團隊和諧。

　　理想上，在一個烹飪小組中，每個爐子由兩到三個人使用，至多四人。若超出四人，使用大鍋、小爐而增加的烹飪時間會提高複雜程度，使集體烹煮變得沒有效率。

高海拔烹飪

　　想在 3,050 公尺以上烹煮生食是有難度的。如表 3-8 所示，水的沸點隨海拔高度而降低，在 3,050 公尺的地方，生食的煮熟時間增加了二至四倍；在 4,575 公尺的地方，煮熟時間增加了四至七倍。實際的解決辦法，是帶上只需要加熱的食物，比如放在鋁箔紙袋裡的肉或魚；只需要熱水的預煮食物，比如快煮米或即食燕麥；或者乾脆放入冷凍乾燥的食物。對在高海拔煮飯的廚師來說，輕量化的壓力鍋很實用。

　　由於快速上升到更高海拔是很嚴酷的考驗，因此也需要特別注意食物的選擇。許多登山者會出現高山症的症狀，從輕微的不適到嘔吐和嚴重的頭痛。在這種情況下，食物會變得更難消化。登山者必須持

表 3-8　沸點	
海拔高度（英尺 / 公尺）	水能煮沸的溫度（華氏 / 攝氏）
海平面（0）	212°/100°
5,000/1,525	202°/95°
10,000/3,050	193°/90°
15,000/4,575	184°/85°
20,000/6,100	176°/80°
25,000/7,625	168°/75°
20,029/8,848	162°/72°

續進食和飲水,攝取充足的水分尤其重要。為了應付進食的不適感,要吃得清淡,且經常進食;還要多加攝取最容易消化的碳水化合物。反覆試驗,以確認你的身體能夠適應什麼樣的食物。

菜單建議

先在短天數的行程中測試不同的菜單內容和食物的搭配,再運用到多天數的行程上。

早餐

為了節省時間,出發前預先準備好一頓標準的飯菜。可以攜帶燕麥片、冷麥片,或含有乾果或脫水水果的穀麥,並且帶上奶粉或甜香料(如肉荳蔻或桂皮)。到時只要在冷水或熱水中攪拌,早餐就做好了。其他快捷且便利的早餐選擇包括麵包類的食物、水果乾與肉乾、堅果、能量棒,脫水果泥,以及含有肉、蛋、馬鈴薯的冷凍乾燥早餐。比較常見的熱飲選擇是即溶可可粉、即溶蘋果酒、咖啡、奶粉、茶和即溶早餐飲品。對許多人來說,攝取咖啡因是開始一天的儀式,許多研究表明,咖啡因可以明顯地提高耐力,並延緩疲勞。

午餐和點心

攀登期間,吃過早餐後沒多久就要開始吃午餐,並持續一整天。要少量多餐。在一天的食物量裡,午餐和點心應佔一半以上。什錦果乾(GORP)十分耐嚼,裡面的混合物包括堅果、巧克力片等小糖果、水果乾或乾薑片。抓一把可當點心,多抓幾把就變成一餐。什錦麥片也是不錯的選擇,裡頭混合了穀片、蜂蜜或糖、少許果乾和堅果。其他常用的點心尚有水果軟糖、糖果棒、能量棒、水果乾等。基本的午餐可參考下列內容:

蛋白質類:真空包裝的肉和魚、牛肉乾、熟香腸、肉醬、芝麻醬、粉狀鷹嘴豆、硬乳酪、堅果等。

澱粉類:全麥麵包、貝果、皮塔餅、什錦麥片、硬餅乾、糙米糕、洋芋片、椒鹽脆片和能量棒。

甜點:餅乾、糖果棒、硬糖果、瑪芬、糕餅、果醬等。巧克力則總是會被吃光。

水果:新鮮水果、水果軟糖、水果乾(如:葡萄乾、無花果乾、蘋果乾,或冷凍乾燥的草莓、藍莓

或芒果）。

蔬菜：新鮮胡蘿蔔或芹菜莖、甜椒切片、脫水蔬菜等。

爲了增進喝水的欲望，可以在飲水裡添加一些水果香料，如檸檬、果汁潘趣等，配著午餐吃較易下嚥。在寒冷的天氣裡，早餐時裝些熱水到保溫瓶內，到了午餐便可享用一杯即溶熱湯。

晚餐

晚餐應該要能面面俱到，不但要營養可口，還要能快速料理、容易烹調。爲迅速補充水分，菜單要包括含有大量水分的項目，如熱湯、熱蘋果酒、可可、茶、果汁、可可等。主菜尚未準備好之前先喝一杯熱湯，可令人頓生滿足之感。熱湯也可以作爲主菜。主菜的選擇包括味噌、義大利濃湯、豆子、扁豆、牛肉、薏米、扁豆、紅番椒、雞肉等。配上即食馬鈴薯、脫水蔬菜、米飯、餅乾、薄餅皮、乳酪或麵包等，晚餐就大功告成。

一鍋通心麵、米飯、豆子、馬鈴薯或穀類，富含碳水化合物，就是既容易烹調又營養的一餐。可添加脫水或鋁箔包雞肉、牛肉、魚類、香腸、冷凍脫水蔬菜或水果，

奶油或乳瑪琳、速食湯或什錦醬，以補充蛋白質和脂肪，並增添美味。登山用品零售與線上商店內也會販賣已包裝好的冷凍脫水食物，營養均衡，容易烹調，不過比較昂貴。雜貨店預先包裝好的調理包，如義大利麵、麵條、混合米食等，烹調起來也很不錯、相當容易，且不昂貴。冷凍乾燥或脫水蔬菜能增加食物的多樣性。將它們作爲配菜，或添加到湯或燉物裡。冷凍乾燥煮熟的豆子，或加工成粉狀或結構形式的大豆製品是極好的低成本蛋白質添加劑。天然食品商店通常有許多這類產品可供選擇。登山者也可以在家裡準備好調味汁和許多其他材料並進行脫水。

跟一般的奶油相比，人造奶油更好保存，橄欖油等油脂可以改善許多食物的風味，並以最少的重量增加顯著的熱量。至於調味料，可以試試鹽、胡椒、香草、大蒜、辣椒粉、培根片、咖哩粉、脫水洋蔥、磨碎的帕馬森乾酪、辣醬或醬油（只是不要全部帶上）。甜點的選擇包括椰棗、餅乾、糖果、巧克力、免烤乳酪蛋糕、蘋果醬、熟乾果、即食布丁和冷凍乾燥冰淇淋。甜點時間配上一杯熱香草茶，有助

於夜晚時團隊討論出第二天的行程和決定誰負責早上叫大家起床。

沸水烹調：對許多在高山地區擔任大廚的人來說，「烹飪」晚餐僅僅意味著把水煮沸。不需要烹煮的包裝食物簡單、快速、易於清理，也可以很美味。大多數冷凍乾燥的主菜都要在包裝中重新配置。晚餐也可以直接放在碗或杯子裡準備。先來點即溶湯吧。主菜可以是富含澱粉的食物（即刻可食用的馬鈴薯泥、便飯或者古斯米），同時添加蛋白質、蔬菜和調味品。接著甜點是速食蘋果醬或速食布丁，最後熱飲是不含咖啡因的茶或蘋果酒。唯一要洗的東西就是勺子、杯子，或許還有碗。

烹飪和飲食所需的炊具及用具

在一次超輕量化、只吃冷食的行程中，千指是你唯一需要的器具（在準備食物或進食前洗手，或至少使用洗手乳）。用上文「菜單建議」中描述煮沸水的烹飪方法做晚餐，每人只需要一個杯子和勺子，再加上一個帶把手的煮鍋，每組三個或四個人。有碗會讓一切比較方便，但也是可以選擇是否要帶上。

常用的罐式系統爐灶有一個內置的烹飪鍋或一個集合式小套鍋。這些都是為了沸水烹調而優化的設計。對於不那麼簡單的菜單，爐子可以搭配各式各樣的炊具來使用。攜帶一個鍋子用來燒開水，另一個鍋子用來煮飯，還有幾個輕一點、不易碎的碗來吃飯。高山烹飪套鍋（圖 3-19a）有鋁、不鏽鋼和鈦等材質。鋁是最常見的材料，其重量輕，且價格低。不鏽鋼材質堅固，易於清洗，但也較重。鈦材質輕而堅固，但是價格比較高。攜帶一個大水壺對融雪會很有用。寬鍋比窄鍋更穩定，效率也更高，因為它能吸收更多的火焰熱度。要確保所有的罐子都有把手，或者帶一個小的金屬鍋夾（圖 3-19b）。能緊蓋的鍋蓋可以為食物保溫。（見上文「爐具」一節的「為一群人做飯」）

杯子、湯匙、叉了和碗（圖 3-19c、3-19d 和 3-19e）與烹飪用具所使用的材料相同，都是堅固的輕質聚碳酸酯塑膠。絕緣鋼杯（圖 3-19f）很受歡迎，杯蓋可以保溫並讓食物不易濺出。一些烹飪鍋有不沾鍋塗層，便於清潔，但需要人

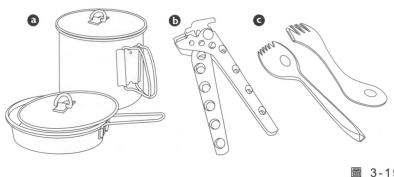

圖 3-19　a 有小煎鍋和蓋子的高山用鍋具；b 鍋夾；c 湯匙和叉子；d 套碗；e 帶蓋子和測量刻度的杯子；f 絕緣鋼杯。

們使用塑膠或矽膠餐具，才不會刮傷鍍膜。濾壓式咖啡壺是一些罐式系統爐的配件（見圖 3-17c）。一個小的矽膠鍋鏟可以用來烹飪，以及有效地把食物從鍋子裡取出，可作為進食或是清理之用。攜帶一個小型塑膠清潔巾和一條合成纖維毛巾，為洗滌餐具做準備。

　　許多專業的露營廚具，比如：烤箱、荷蘭鍋、壓力鍋和咖啡壺，在登山旅行中是不合適的。

「只不過是紮營而已」

　　「只不過是紮營而已」，這是美國著名的登山先驅保羅·佩索特（Paul Petzoldt）在一次接受媒體採訪時曾經說過的名言，他這樣輕描淡寫地描述自己在喜馬拉雅山區和喀喇崑崙山區的攀登經驗。他真正的意思是，攀登技術的重要性還比不上在高海拔嚴苛環境下的求生能力，甚至是在這種環境下保持舒適自在的能力。所有更進階的登山技能都是建立在紮營技巧的基礎上。只要這項技巧能夠日漸熟練，他們就能培養出進一步探險的自信，這樣才能真正盡情享受縱情山林的樂趣。

Note

第四章
體能調適

- ·目標設定
- ·訓練的基本概念
- ·比訓練更重要的事：復原
- ·登山體能調適計畫所需之要素
- ·建立一整年的訓練計畫

　　一套合宜的登山訓練計畫包括本章的基本概念提到的有氧和無氧心血管訓練、重量訓練、柔軟度訓練、技能養成、交叉訓練、適當地補充能量，以及充足休息和復原過程。

　　許多登山者一週數天會花一至兩小時做體能訓練，也會在週末進行長時間的山區活動。熟練某種活動的最好辦法就是實地進行。然而，當你無法真的實行某項登山活動時，仍有許多能夠幫助你準備到最佳狀態的訓練可以選擇。本章為個人體能調適、進而優化每個登山者的訓練時間提供了綱領。

目標設定

　　為了達到登山時的最適狀態，首要工作就是了解何謂自身的最適狀態。這個章節所定義的登山最適狀態，是指身體在山野間行動之際，全身能舒適地伸展，並且儲備足夠的力氣與後勁以面對未能預知的挑戰。在設計一套適宜的訓練計畫之前，必須確立你的最終目標與達成步驟。

　　「聰明的」（SMART）目標：首先，設立精確的（Specific）、可衡量的（Measurable）、行動導向的（Action-oriented）、實際的（Realistic）和可即時追蹤的（Time-stamped）目標。例如：「在夏天結束之前，用三天時間，以 Y 路線攀登 X 山頭。執行五次一週的體能訓練計畫，每隔一週為

一趟 9.7 至 12.9 公里的健行路線增加 914 公尺的上升高度，每次出去都逐漸將背包增加 1.35 至 2.25 公斤。」訓練行程中涵蓋這些「聰明」要素，將能使你更有動機，而不單只是「達到登山最適狀態」的模糊渴望而已。

登山體能調適計畫所需之要素

一日初級攀岩行程所需的身體強度，與進階的兩日冰雪攀登所需的水準有所不同。這兩者的訓練都會與三週長的訓練大不相同。將最終目標謹記於心，你才能訂定符合個人需要的計畫。

心血管循環耐力訓練

心血管循環耐力，是指身體長時間進行重複性活動的能力。不論是有氧或是無氧的活動，皆需要心血管與許多大肌肉群的配合。良好的心血管循環耐力基礎是登山活動在各個方面都不可或缺的根基。

有氧運動指的是任何需要大量氧氣量來持續體能的心血管耐力的訓練運動。它又可分為短期（2 至 8 分鐘）、中期（8 至 30 分鐘），或是長期（30 分鐘以上）。與無氧運動相較，有氧運動的強度較低，且進行的時間較長。

開始登山活動的前置訓練之前，你必須有能力負重大約 5.9 公斤，並在兩個半小時內完成 8 公里、升降高度 610 公尺的往返健行路線。除了有此基本的健行能力之外，你仍需要設定一個星期從事四到六次體能訓練的計畫（視目標需要而定）。

有些訓練必須在山中或在丘陵地進行，但是大部分通常可以在住家附近完成。登山活動的心血管訓練應該囊括可使脊椎保持直立的活動。適合的例子有使用上斜跑步機、橢圓交叉訓練機、爬梯機、旋轉式爬梯機、健行、山徑步行、穿著雪靴訓練、跨國滑雪訓練、階梯有氧，還有越野賽跑。在訓練之餘，也可考慮以騎自行車、划船、游泳來恢復體能以持續進行訓練，或用來作為補充交叉訓練的選項（見以下「交叉訓練」一節）。

無氧運動是一種身體達到有氧訓練的最高強度甚至以上的心血管訓練。這些訓練會達到比有氧運動

時更高的心律。這類型的訓練讓你具備面臨山上緊急事故時所需的爆發力,在攀登岩壁時也能連結那些耗力較大的動作。無氧運動訓練能增進腿部的復原率,增進在各種地形行進的速度。曾經使你上氣不接下氣的運動,可以在訓練後變得輕鬆自在。無氧運動的例子諸如:在負重狀況下登階、負重情況下快速爬坡,或是在未負重情況下進行上坡衝刺。

要定期評估你的心血管功能以確保其是否在最適狀態,請選擇一條鄰近的、無雪覆蓋的健行路線,每二至三個星期進行自我能力的評估。每次進行測試時,可以給自己提出一些挑戰:增加背包重量(一個星期增加不超過原重量的 10% 或是 1 至 2 公斤),或是以同樣速度走完先前負重較輕時走過的路;或是在相同負重條件下,比上次更快走完全程。在這兩方面皆逐次增加難度,便可增加你的心血管功能。

若在訓練時想增加負重,最簡單的方法是多背幾瓶 2 公升的水。在訓練初期,如果有必要節省裝備、減少關節撕裂,下山前可以把水倒空。然而,當你接近訓練目標時,必須確認你能夠把背上山的東西背下來。如果你在背上輕便背包時就備感艱辛、呼吸困難,就要加強每週體能的訓練。若一增加負重就感到雙腿沉重,就把訓練的焦點放在肌力之上。

重量訓練

想要成功完成登山行程,重量訓練是很重要的一環。它讓你能有力氣承受在山裡遇到的可預期和不可預期的挑戰。重量訓練能幫助你訓練身體適應超負荷狀態,進而在活動時避免受傷,並提供肌肉平衡性、增進體能表現、增進新陳代謝、增加瘦肌量,進而協助降低整體體脂。努力讓自己比想像中更強壯是必要的。這額外的訓練,可以把登山時所需的耐力也一併訓練到符合各種相異、不一致的需求。

登山者如果有強壯的上背、核心、腿部肌肉、良好的平衡感、靈活性,以及具有彈性的小腿、膝蓋、軀幹和腳踝等,將會很有益處。攀岩和攀冰者如果有強壯且平衡感很好的上身肌肉,也很有好處。將全身的重量訓練納入整年的訓練中,你就可以在適當時機維持

絕佳的基本體能和體格。在行前期，可使用單肢自由重量訓練運動，來矯正任何腿部和臀部的弱點，尤其要加強從事高山戶外活動時會用到的身體部位。

有些運動，像是原地弓箭步、單腳硬舉（圖 4-1）、上下踏階（圖 4-2）等，都能確保腿部和臀部的均衡運作。許多訓練一開始可以在家裡、不負重的情況下進行，然後隨著平衡感的提高和力量的增加，再添加負重。登山者身在陡峭的地形上時，小腿將承受負荷的衝擊，因此訓練內容也應包括仰臥舉腿的相關變化（請參閱本章的延伸

圖 4-1　單腳硬舉：a 單腳平衡站立，手握啞鈴；b 縮緊臀部向前，將啞鈴接近地面然後呼氣，回到直立位置。

閱讀）。

單腳硬舉：這種絕佳的、著重某個部位的運動可以訓練腳踝、臀部、腳部的穩定度，並且強化整個腿部、臀部和下背部。以單腳平衡站立，同時用一隻或兩隻手握著啞鈴（圖 4-1a）。保持另一隻腳抬高，但要靠近地面，以防需要著地以保持平衡。盡可能縮緊臀部，膝蓋微曲，然後將啞鈴慢慢接近地面（圖 4-1b）。呼氣，每重複一次就要回到完全直立的位置。每條腿重複 6 到 15 次（取決於你所處的訓練階段），進行兩到三組，然後再訓練另一條腿。

上下踏階：要有效強化四頭肌，使之能夠順利下坡和攀登，你需要做反向登階。使用 15 至 30 公分高的階梯，這個高度讓你可以盡量減少動到膝蓋側面。從台階頂部開始訓練，腳尖向前，雙手握著輕啞鈴（圖 4-2a），然後慢慢踏下階，彷彿你在下樓梯，要拿捏好下階的動作，就如同輕踩在蛋殼之上。台階上的腿是主要在運作的腿，所以你要集中注意力。當你的腳到達地面後（圖 4-2b），從腳趾開始反向移動，用仍然在台階上的腿把自己撐起來。讓你運作中的膝

155

蓋持續對準你的中趾，而不是讓重心來到身體的中線。控制好這個練習的登階和下階部分。每條腿重複 6 到 15 次（取決於你所處的訓練階段），進行兩到三組，然後再訓練另一條腿。

鏟雪式：這種功能性的運動將上下身的軀幹旋轉整合在一起，使攀登者能將沉甸甸的背包抬到背上、挖雪坑或如廁空間，或者爲防風和防雪設施雕刻冰磚做好準備。用這樣的鍛練代替仰臥起坐來優化訓練時間。雙手握一個大小適中的啞鈴。站立時雙腳要比肩寬。向下蹲向地板，並保持脊椎中立（圖 4-3a）。重量會落在你的下巴下方。

當你站起來時，把身體轉向一邊，就像完成一次高爾夫揮桿一樣，把啞鈴的重量靠近你的肩膀（圖 4-3b）。你的眼睛應該跟隨著

圖 4-2　反向登階：a 慢慢地走向台階，就像走下樓梯一樣；b 慢慢地反向移動，從腳尖開始，用仍然在台階上的腿把自己抬起來。讓膝蓋持續對準你的中趾。

圖 4-3　鏟雪式 a 雙手握啞鈴，在腰背部直立的情況下蹲下；b 站起來，向一側旋轉，並將啞鈴舉至肩膀，視線跟隨著這個動作，保持腹部緊繃。重複一遍後換邊。

啞鈴，將它移動到弧頂，並讓動作結束在你的肩膀附近，而不是頭頂。再次下蹲，然後向另一側抬起，兩側交替進行。保持腹部收緊，避免背部過度伸展。每邊完成兩到三組、每組 6 到 15 次重複動作（取決於你所處的訓練階段）。

在訓練中期建立起良好的肌肉平衡性、核心肌力之後，再加入全身雙邊肢體的全方位訓練運動。這包含各種蹲舉、硬舉、仰臥推舉、引體向上、划（或水平拉的運動）等變化練習。由於在操作冰斧制動時處於動態、無法預測的狀態，務必要全方位訓練你的肩膀，以及胸部、肩膀和軀幹的力量與關節的健全。引體向上、伏地挺身和核心運動等，將在你握著冰斧於冰坡上努力阻止下滑時，幫助你迅速恢復定位。這些幫你增加力氣和耐力的訓練選項，包含自由重量訓練、上坡訓練、拉雪橇、負重訓練、進行與體重有關的訓練（換句話說，用你自己的體重進行訓練，如伏地挺身或引體向上），以及使用攀岩帶、抱石和專門為攀岩者開發的吊板。

試著在你的訓練中加入從事戶外活動會使用到的肌肉和動作。例如，你知道多季要參加的活動中會穿雪靴，就要培養臀部屈肌的肌耐力，以利未來在雪地裡做重複性的舉高步行。可以在時間較短的無氧上坡運動或重量訓練時，增加腳踝綁腿重量訓練或滑雪靴練習。但不可以在長時間的耐力訓練時做腳踝綁腿重量訓練，因為那不僅會改變你的自然邁步，也會因過度使用而受傷。如果你知道自己懸吊動作較差，那麼除了訓練上半身的大肌肉群外，還要訓練你的腹肌、斜肌（旋轉軀幹時會用到的側腹肌肉）、前臂和手指，以鍛鍊你的軀幹核心肌群和握力。

使用健行測試為指導方針，完善你的力量訓練計畫。如果你在走顛簸路徑時腳踝感到疲倦，就增加單側平衡訓練，或每週增加短暫的碎石或沙土行走訓練，或者以走斜坡來幫助你的腳踝適應這種地勢。如果你的四頭肌在特別陡的戶外行程中覺得痠痛，就增加上下踏階、前蹲或弓步的訓練，並且專注於增強大腿前側的力量。如果增加訓練重量時，你的頸部和肩膀覺得疲倦，就增加訓練斜方肌的運動，例如挺直划動或聳肩。藉由追蹤這些狀況，你就可以決定哪些部分較弱，需要增加額外的重量訓練。

柔軟度訓練

柔軟度是指某個關節周圍肌肉的活動範圍。拉筋可以避免繁重訓練帶來的的肌肉痠痛，還能夠幫助你在增減體重時保持良好體態，自受傷中恢復，矯正錯誤的使力。甫開始一項新的訓練時，身體感受到些許僵硬是十分正常的，但藉由伸展身體，可以避免遲發性肌肉痠痛（delayed-onset muscle soreness, DOMS）至一定程度。遲發性肌肉痠痛最常在人們做出異於一般動作或下降的運動時發生，像是負重走於長下坡、在下山路徑上奔跑，或抱石從高度下降。在你休息後開始運動或訓練時，可能會感覺到輕微的疼痛、痠痛、僵硬感及關節痛，所以要從低強度、低負重、持續時間短、分量較少（即減少重複次數與組數）的訓練開始。

蛙姿舒展：這是一項很適合用來準備垂直攀岩的低姿態伸展方式。將你的雙腳打開超過肩寬，呈全然蹲踞，保持腳跟貼地，軀幹微往前傾，但不要整個靠在膝蓋上（圖 4-4）。手肘抵住膝蓋內側，以增加臀部及大腿內側的伸展。維持這個姿勢 30 到 60 秒。

圖 4-4　蛙式舒展：將腳跟保持在地面上，並將軀幹稍微向前傾斜，以舒適的姿態盡可能地蹲低，將肘部壓在膝蓋內側，以打開臀部。

坐式臀部伸展：這個伸展能舒展到臀部和下背部（圖 4-5）。坐在長椅、無扶手椅或汽車保險桿上，使脛骨與地面垂直，大腿與地面平行（換句話說，膝蓋呈直角）。為了拉伸右臀部，將右腳踝放在左膝上。胸部向前挺直（避免整個壓住膝蓋），直到你感覺右臀外側有很深的拉伸。保持 30 到 60 秒，然後將左腳跟壓在右膝上，重複這個動作。請注意哪邊的臀部感覺較緊（如果有感覺的話），在未來的伸展運動中就先伸展那一側臀部。站在小徑上做這個伸展運動能增加額外的平衡挑戰。

經驗豐富的登山者知道何時要降低攀爬強度和頻率，並且會訓練比較不費力卻一樣重要的技巧。面對各種可能造成新手登山者驚恐、出錯判斷錯誤，甚或造成意外事故傷害的種種狀況，技巧老練的登山者較不慌張，而且處理起來較有信心。如果將本書中討論過的所有技巧實際運用，並依需要搭配合適的訓練，你就能成功地培養良好技能。

圖 4-5　坐式臀部伸展：在脛骨與地面垂直的情況下坐著，大腿與地面平行，右腳踝交叉放在左膝蓋上，脊椎挺直向前推胸，並保持住。以左腳踝交叉在右膝蓋上的姿勢重複此動作。

交叉訓練

登山準備最後一個要考量的要素是交叉訓練。簡單地說，交叉訓練是做一些和你從事運動不直接相關的輔助活動。就技巧層面來說，交叉訓練以各種活動形態來增強肌肉群，並在心理和生理層面上避開過度重複的訓練，讓你在從事像攀岩或冰攀等需要高度重複使用小肌肉群的運動時，保持身體與肌肉平衡。雖然交叉訓練與你從事的運動不直接相關，但保持關節健康和避免過度練習，卻和你的長期表現息息相關。

登山者的交叉訓練可以包含水平的拉或划動訓練，藉以平衡登

技能養成

技能指的是協調的技巧和熟練度。技能豐富的登山者對每一個動作都很確實精準，且做每一個活動相對都比經驗較少的人省力氣。一位新手一週四天的攀爬可能有過度訓練之虞，然而一位協調性高的登山者，可以完成所有動作，卻較不會感到費力和緊繃；攀爬頻率雖然一樣，卻沒有過度訓練之虞。

山時佔絕大部分的垂直移動。騎自行車是很常見的登山交叉訓練之一。這種坐式的運動讓運動者的脊椎不會像在登山時負擔那麼大，但它提供無衝擊的戶外訓練模式，比從事像跑步那種高衝擊運動還要溫和。

訓練的基本概念

一旦你了解登山訓練的要素，就可以開始使用它們來訂定一個定制化的培訓計畫。

FITT 參數

FITT 參數有以下四個：

F（頻率，frequency）：你多常運動？

I（強度，intensity）：你運動的強度如何？

T（時間，time）：你運動的時間、期間多久？

T（類型，type）：你採取什麼運動模式？

這四個要素組成了你的訓練負荷量。為新手一日攀岩進行訓練的人，要採取低負荷量（低訓練頻率、低強度、持續時間短）；對於準備要攀登高山探險的高海拔登山者，就需要高負荷量的訓練（高訓練頻率、由低至高強度、持續時間由短到長）。負荷量愈大的訓練，活動設計要更謹慎，而且要有充分的休息和恢復日程安排，以免身心俱疲。

頻率：訓練的頻率得要視你當時的體能狀況和你希望達成的體能目標而定。根據美國運動醫學學院（American College of Sports Medicine）和美國心臟協會（American Heart Association）的研究指出，每個健康成人平均每週要進行三到五次的有氧運動，每次至少 20 分鐘，並且一週可以至少不連續從事兩次增加或維持肌肉強度與耐力的活動。登山是耗費體力的活動，所以比一般健康成人需要更多的日常訓練。當你進展到更難爬的高山時，勢必要增加可以增進心血管功能的特定訓練運動、重量訓練運動，而且運動強度與時間也都要隨之不同。

強度：你運動時有多麼辛苦，就代表你的運動強度有多強。想要體能增加至最適心血管強度，就要運動到你最大心跳率（MHR）的百分之 65 到 95。大部分早期季前

運動強度應從低強度開始,先漸漸培養心血管耐力,到後期再增加高強度的無氧運動。

重量訓練也應從低強度運動開始。先從輕一點的重量重複幾次(例如每套運動重複做八至十次),若你才接觸重量訓練不久的話更要如此。接著再增加重量,多做幾組但減少重複次數。漸漸接近目標時,重心可放在建立重量耐力,可以減輕重量、增加重複次數來增加肌耐力。表 4-1 顯示了重量組數與重複次數要如何依你的訓練階段變化。

時間:心血管訓練和重量訓練的時間長短,依你的最終目標、訓練循環和訓練類型而異。若想看到進步,每節有氧運動至少要做 15 至 20 分鐘。雖然典型的重量訓練都是持續 20 到 60 分鐘,但需視你做重量訓練的頻率而定,有時做 8 到 10 分鐘的重量訓練也會有一些幫助。

類型:從事的運動計畫要依其所包含的特定心血管和重量訓練而有所不同。訓練運動的選擇依個人喜好、地點(天候和場地)、季節和運動種類而定。個人選擇的差異性可能很大:攀岩者和冰攀者在非活動季可能會花較多時間在室內攀爬場,並且較著重於上身和核心訓練。然而高山攀爬者較常終年背著背包旅行,並在非活動季著重在核心與下半身的訓練。補強性的交叉訓練提供你在運動項目之餘有休息恢復的機會,並提供可以刺激心血

| 表 4-1　全年重量訓練週期範例 |||||||
|---|---|---|---|---|---|
| **季前訓練期** | | | **活動期** | **季後期** | **非活動季** |
| **初期** | **中期** | **後期** | | | |
| 較少組的訓練次數以及中等數量的重複。 | 中等組數的訓練次數以及較少次數的重複。專注於力量訓練。 | 中等組數的訓練次數以及較多次數的重複。專注於力量與耐力訓練。 | 持恆訓練。中等訓練組數以及中等數量的重複。 | 矯正特定運動活動的不平衡部位。 | 訓練弱項。 |

來源:《戶外運動員》(*The Outdoor Athlete*),柯特耐·舒爾曼(Courtenay W. Schurman)、道格·舒爾曼(Doug G. Schurman)著(見延伸閱讀)

管、肌肉和骨骼系統的額外訓練。

訓練指引

除了適當運用 FITT 參數外，這裡再提供一些指導方針。

專門地訓練：將你的心血管訓練模式與強度和所從事的運動中最主要的動作愈緊密配合愈好。有時想要直接訓練你所從事的運動很難，例如在溫暖的氣候區要訓練冰攀、在市中心訓練攀岩，或是居住在平地卻要訓練在高海拔艱苦行走等等。有時，將身體修復和避免傷害涵蓋在交叉訓練中，是很有好處的。

在你大部分訓練中，最好選擇可以訓練到從事運動時會用到的肌肉群的訓練活動。在一個面面俱到的登山訓練計畫中，可以選擇需要脊椎負擔的登山訓練，例如爬坡、登階、坡度心肺訓練機器（例如橢圓機、跑步車、登階訓練器〔StairMaster〕、爬坡器）——上述運動有無負重皆可——此外還有無負重的路跑，應該就是最主要的心血管訓練選項。為交叉訓練，可輔以無脊椎負擔的心血管訓練活動（例如騎腳踏車、划船和游泳

等）。

功能性地訓練：讓你的訓練具有功能性，選擇可以訓練到愈多肌肉群愈好，而不只是單獨訓練身體。以自己選擇的重量來做重量訓練，比用重量訓練機器好得多了。自己調配重量來訓練，讓你能從三個面向要求自己平衡重量與運動協調度，讓你的脊椎負荷度達到和健行、雪地健行、滑雪、過陡坡及站在岩端相似。

循序漸進：不要一次超過百分之 5 到 15 的訓練量。假如你一開始運動 20 分鐘，接下來每節你只能增加 2 分鐘的心血管訓練。這種漸進方式是依據肌肉組織的使用量、給關節產生的衝擊，和該運動對身體的支持狀況為基礎，經考量所提出的。依賴上半身一小部分肌肉組織或嚴酷的全身性活動（例如跨國滑雪或技術性攀爬等），一次最多不可增加超過百分之 5。高衝擊性且使用大肌肉的運動（例如路跑和屈膝旋轉滑雪）等，一次不得增加超過百分之 10；低衝擊性活動（例如健行或機車越野），或是坐式、有支撐性的活動（例如騎腳踏車），應增加百分之 15 以下。

納入充分的恢復時間：高強度

的運動需較長的復原時間。進行耐力訓練強度可能不高，但如果你把背負的重量和坡地地形考量進來，也需要有一天的恢復時間。低強度的恢復式交叉訓練可以包含走路、游泳、跳舞、輕鬆地在平地騎腳踏車、瑜伽或在院子裡做雜務等。這些輕鬆的日子可以讓你免於過度訓練，且讓疲倦的肌肉得以休息，以準備重新出發。隨著年歲漸增，你可能需要較多的恢復時間和更長的訓練期間來達成你的目標。

營養習慣

提出全面性的營養指南超出了本章的範圍，但是如果不解決基本的營養需求，對體能訓練的討論就是不完整的（關於食物和水的其他考量，請見第三章〈露營、食物和水〉）。這裡推薦六個不需要計算卡路里、食物量或放棄最愛的基本好營養習慣。它們專注於健康的選擇，適用於偶爾週末進行運動攀登的純素登山者，也適用於想要攀登七大峰、又想要吃牛排的登山者。所有這些習慣所要求的表現和評估都有賴攀登者的自我實踐。

習慣 1：慢慢地吃，當你達到

八分飽（也就是說，仍然有點餓）時盡量停止進食，讓自己知道達到「舒適飽」的程度是什麼感覺。在慢慢地吃 20 分鐘後（大約是飽腹感訊號到達大腦所需的時間），如果你仍然感到飢餓，就再多吃一些。

習慣 2：每頓飯都要吃蔬菜。一杯綠葉蔬菜或者半杯其他蔬菜就可以算作一份；試著每頓飯為女性準備一到兩份，為男性準備兩到四份。吃各種顏色的食物可以獲得最大的植物營養素效益。

習慣 3：每餐都要攝入蛋白質。根據你自己的手掌大小來考慮——女性用一個手掌來估，男性則用兩個手掌。良好的蛋白質來源包括整顆雞蛋、瘦牛肉、豬肉或羊肉、禽類或海鮮，以及小扁豆或豆類。

習慣 4：確保每餐都攝入健康的脂肪——富含 omega-3 脂肪酸而 omega 6 脂肪酸含量低的脂肪。堅果、種子、堅果醬、特級初榨橄欖油、酪梨和魚油都是不錯的選擇。女性每餐應包括一個拇指大小的分量，男性應包括兩份。

習慣 5：在你不鍛鍊的日子裡停用或減少澱粉碳水化合物，用水

果或蔬菜加以代替。如果你在那天鍛鍊過，請準備一個拳頭大小的（煮熟的）碳水化合物給女性，兩個大小的分量給男性，從諸如野米、藜麥、發芽穀物、南瓜、義大利麵或者其他幾乎沒有添加糖的全穀物中選擇。如果你一定要吃甜甜的零食（如甜甜圈），則一定要包括蔬菜、蛋白質和一些健康的脂肪，然後坐下來吃，把它當作一頓正餐。在大多數情況下，由於要多費功夫，人們會決定打消此念或等到真的餓了的時候，再好好飽餐一頓。

習慣 6：喝大量的普通飲用水，特別是在你喝了蘇打水、酒精、含咖啡因的飲料或果汁後。最好完全不喝這些飲料，但如果不行的話，每天增加 1.8 公升或更多的水攝入量——如果你訓練時間超過一個小時，那就喝更多，才足以保持身體代謝正常。

區塊式鍛鍊計畫

為訂定合適的訓練計畫，請先標出你想達到最終目標的日期。在大多數情況下，登記登山或預定行程常常都會有固定的、難以異動的期限。有時還有一些機會可以參加其他地方的攀爬活動，如世界各處大部分地區的冰攀活動。一旦你心中有了確定的時間，可在目標時間和起點時間之間，將你的訓練計畫分成六大明確區塊，每一區塊各有不同目標。表 4-2 說明了如何將一整年的時間畫分成訓練區塊。

季前訓練期：這個階段的目標是建立一個穩固的基礎或基線。在這時期，心血管訓練和重量訓練的

表 4-2　訓練區塊與年度目標

季前訓練期			活動期	季後期	非活動季
初期	中期	後期			
建立基礎。	增加心血管耐力與肌力。	增強心理韌性與毅力。從巔峰減量。	保持水準。	矯正特定運動活動的不平衡現象。	優先訓練弱項。

來源：《戶外運動員》，柯特耐與道格・舒爾曼著（見延伸閱讀）

164

頻率、強度和時間通常都相當低。在中期階段，季前訓練重點轉向提高心血管耐力。心血管運動的頻率和時間逐漸增加，然而強度方面仍然很低。在肌力訓練上，以漸增的強度（更多重量、更少重複、更多組）來累積所選擇運動需要的肌力。在季前訓練的後期，重點將轉移到增強心理韌性和提高毅力，增加每週一到兩次無氧訓練的強度，在週末的長時間運動中增加負重和距離，以及隨著季節的臨近進行更多的力量耐力訓練（更少重量、重複更多次）。季前訓練期的最後階段將致力於達到巔峰再減量，為了本季的登山運動做準備。「季前訓練期」期間可以是一到六個月長。

活動期：這個階段可能意味著經常出去登山，一個月幾次甚至更多，包括一系列的攀登或出行，一般是在夏天（冰上攀登將是冬天）。此時期的訓練目標是在預期的活動中保持水準。

季後期：在活動期的運動完成之後，這階段的訓練重點轉向處理活動期活動引起的任何不平衡。在攀登中，人們通常需要平衡水平和垂直拉力，增加水平和垂直的施壓動作，藉以改善肩膀的穩定性。這個階段緊跟著活動期的行程結束而開始，會持續兩到四個星期。

非活動期：在此期間，訓練優先考慮任何已經出現的弱項，比如：在陡峭的下坡路上容易疲勞的四頭肌、在長途行程中變緊繃的臀部，或者因負重過重而疲勞的下背部。非活動期的長度是季後期和下一個季前訓練期之間的時間，通常是幾個月，除非你又參加多項運動。

範例年：如果一名新手只是為了一次非常輕鬆的登山活動而訓練，那麼季前訓練初期可能只要一到兩週，其他五個訓練區塊各兩到三週。如果你是較具經驗的登山者，或是想要朝更具挑戰性、需要半年以上訓練期的目標邁進，那麼，你可能需要在每一個區塊花一個月的時間，並且在季前訓練期的中期重量訓練期和耐力訓練之間交替循環多做幾次，期間以一週的恢復活動加以區隔。無論你的目標為何，每一階段的訓練都有一個不同的主軸，因此每天的訓練都需反映出那個重點。

建立一整年的訓練計畫

本節將詳加介紹如何制定一套年度訓練指引，並提供一份在北半球從事登山活動的時程範本。對北半球的登山客而言，登山活動基本上都在春末和夏季。這份時程表會依登山者大多在哪裡登山而不同。

季後期：在緊湊的登山季之後，你的身體需要休息。季後期包含較短的有氧訓練、較輕的負重訓練，以及與活動期的活動較不相關的交叉訓練。這階段的目標就是心理上和生理上的休息。對北半球登山者來說，季後期通常是指 10 月。幾週的運動強度減低後，許多人轉而從事冬季運動訓練，準備做雪地運動，如雪地健行、跨國滑雪、坡道滑雪，或是滑冰。

非活動季：這是評估你前一季訓練成效的理想時期，這包含在活動期可能造成或發現的肌肉不平衡現象。如果有任何因一季重複動作或過度使用，造成運動後殘留的僵硬，可以做一些增加柔軟度的訓練。如果你完全恢復了，訓練頻率就可以增加，但強度要保持低度，且時間不能太久。對北半球登山者

來說，非活動季是指 11、12 月。但如果你參加冬季冰攀活動，可以加強小腿、核心與前臂專屬訓練，讓你能夠具有長時間拋擲冰斧過頭的能力。

季前期：包含單向的平衡和靈活度的重量訓練，以解決在非活動季發現的問題。請在預定的活動中加入負重和其他專門運動項目的訓練，強度和前一個季後期相比略有降低，並逐步建構負重和長途行程的目標。每週增加百分之 15 或更少的訓練量。對北半球的登山者來說，季前期是從 1 月到 4 月。

活動期：盡可能多參加各種行程、攀爬活動或你想參加的活動，並且安排適當的恢復期。將訓練重點轉移到維持上。請將全身重量訓練改成一週兩次並在適當時每週進行無氧運動訓練。對於北半球的攀登者來說，活動期是 5 到 9 月。

為兩個活動期做訓練：如果你既從事夏季登山，又從事冬季冰攀活動，可以在夏季攀登後和準備冬季冰攀前，或冬季冰攀後到夏季攀登前，先休息兩週，以進行評估和柔軟度的訓練。如此一來，登山者將有兩個季節來為每項運動做準備，並能更快地進入從事每項運動

的狀況。這樣帶來的好處是，從事兩項運動可以幫助登山者保持攀登的肌力和柔軟度的基準，這樣季前就不需要那麼廣泛地訓練。

為一年四季的戶外攀登做準備：有的人一年四季都在從事戶外活動，例如，夏季從事高山冰攀，在春秋攀岩，在南半球的夏天冰攀。這樣的人可能需要有一套針對其特定攀登需求的四季計畫。「非活動期」指的可能是這些季節中沒被列在優先級的時期。訓練頻率、強度、時間和類型會隨著優先級的目標而變化。

登山訓練計畫範例

當你已經考量好目標、運動喜好，評估過技術層次，結合所有體能因素和訓練變數等，你就可以擁有屬於自己獨特的個人化訓練計畫。你的計畫會因為你的體型、身材、目標、年紀和社會環境，看起來和別人的有所不同。單一種運動計畫不可能適合每位登山者。

表 4-3 說明了所有變因如何搭配在一份完整的六週運動計畫中，以達成負重 9.1 公斤，海拔落差 975 公尺、長度 11.3 公里的目標。

這項進展顯示出如何從最基本的來回 8 公里、海拔落差 700 公尺、背負 5.9 公斤的健行，逐漸轉變成 91 到 152 公尺急升陡坡、負重逐漸增加到 9.1 公斤。個人將依自己喜好、生活形態因素和個別的身體需求等，選擇各種不同的心血管訓練及特定的重量訓練運動。

比訓練更重要的事：復原

如果你的身體無法獲得足夠的時間修復運動帶來的耗損、補充肌肉中儲存的肝醣、積蓄再次運動的本錢，再精實的訓練都是枉然。從事高強度的心血管運動與重量訓練時，需要比耐力運動與復原訓練更多的休息時間。在身體以低強度從事耐力運動期間，只要加重背負重量或是地形變陡，就必須排入休息天，除非你的計畫得為了多天數行程進行密集訓練，那自是另當別論。低強度訓練（最大心跳率低於百分之 65）的復原期可以納入一些交叉訓練，像是健走、游泳、跳舞、在平地騎腳踏車、瑜伽或是園藝工作。這樣的放鬆能夠幫助你脫離疲乏，讓疲累的肌肉得以歇息，

表 4-3	為高強度健行而準備的六週訓練計畫					
週	第1天	第2天	第3天	第4天	第5天	週末（一天）
鍛鍊肌力						
1	40分鐘有氧運動，最大心跳率達75%到85%；30分鐘的重量訓練	60分鐘有氧運動，最大心跳率達65%到75%，負重6.8公斤	停止訓練	60分鐘有氧運動，最大心跳率達65%到75%，不負重	30分鐘全身性運動，針對運動形態做重量訓練	海拔高度增加701公尺，來回8到9.7公里，5.9公斤負重
2	40分鐘有氧運動，最大心跳率達75%到85%；30分鐘重量訓練	60分鐘有氧運動，最大心跳率達65%到75%，負重7.7公斤	停止訓練	65分鐘有氧運動，最大心跳率達65%到75%，不負重	30分鐘全身性運動，針對運動形態做重量訓練	海拔高度增加792公尺，來回8到9.7公里，7.3公斤負重
3	45分鐘有氧運動，最大心跳率達75%到85%；40分鐘重量訓練	30分鐘攀登或登階，負重9.1公斤	停止訓練	70分鐘有氧運動，最大心跳率達65%到75%，不負重	45分鐘全身性運動，針對運動形態做重量訓練	海拔高度增加792公尺，來回8到9.7公里，8.6公斤負重
鍛鍊耐力						
4	45分鐘有氧運動，最大心跳率達75%到85%；45分鐘重量訓練	35分鐘攀登或登階，負重10公斤	停止訓練	60分鐘有氧運動，最大心跳率達70%到75%，不負重	45分鐘全身性運動，針對運動形態做重量訓練	海拔高度增加884公尺，來回9.7到12.9公里，8.6公斤負重
5	45分鐘有氧運動，最大心跳率達75%到85%；45分鐘重量訓練	40分鐘攀登或登階，負重11.3公斤	停止訓練	65分鐘有氧運動，最大心跳率達70%到75%，不負重	45分鐘全身性運動，針對運動形態做重量訓練	海拔高度增加884公尺，來回9.7到12.9公里，10.4公斤負重
6	60分鐘回復（放鬆）訓練，最大心跳率65%	30分鐘有氧運動，最大心跳率達75%到85%；45分鐘重量訓練	停止訓練	45分鐘有氧運動，最大心跳率65%，不負重	停止訓練	海拔高度增加975公尺，來回11.3公里，9.1公斤負重

來源：《戶外運動員》，柯特耐與道格．舒爾曼著（見延伸閱讀）

準備好再表現。50 歲以上的登山者可能需要更長的復原時間及整體訓練時間，以達成其體能目標。

想要避免受傷，就得隨時隨地留意自己身體的狀況。如果在暖身期間就察覺到身體還處在上次訓練或攀登所帶來的疲憊與疼痛中，請減少這回訓練的強度，或縮短訓練的預定天數。如果在爬完高難度攀岩路線後的幾天內，手指與手肘的肌腱一碰就會痛，那麼請插入交叉訓練，讓身體充分復原。將重量訓練或是高難度的岩壁、冰攀的規畫相隔至少 48 小時再進行，如此一來，相對應的肌肉、肌腱、韌帶才能充分復原。如果你期待從事多天的攀登，試著在高強度負荷活動（或高負重活動，如遠征活動）中間穿插些低強度負荷活動（或「爬

高睡低」，如高海拔遠征活動）。肌腱和韌帶適應增加負荷量的時間比肌肉還要久，一旦受損，它們會需要很久的時間才能復原。

雖然對大部分的登山者來說，待在家裡休息而不去做最愛的登山活動，是件非常困難的事情；但讓身體在下次使用前獲得充分復原，顯然是較好的做法。不然，急性發炎可能會演變成長期傷害，到了那時，就得花更多的時間治療，也就會有更長的一段時間無法從事登山活動了。得知自己做了許多必要的體能鍛鍊，將使你更能面對登山活動與日常生活中的挑戰或更艱難的處境。達致登山目標的第一步，就是要獲得適當體能調適的準則與指南，怎麼實行合宜的訓練，一切操之在己。

第五章
導航

　　登山者最常問的問題是：我在哪裡？離山頂還有多遠？路要怎麼走？危急需要幫助時怎麼辦？本章將告訴你如何用「登山十項必備物品」中的首項——「導航」找到答案。

　　現今的登山者有多樣化的工具可執行兩項主要的導航目標：首先，他們需要知道自己在哪裡，以及如何安全地到達目的地並返回。其次，他們要能夠在需要的時候與緊急救難人員聯繫。現代的導航工具使登山者能夠比過去更加有把握地完成這兩個目標。現今有五種導航的基本工具可供登山者於偏遠地區使用：地圖、高度計、指北針、GPS 設備，以及個人指位無線電示標（PLB）或其他聯繫第一線救護人員的設備。透過使用多種工具來增加登山者在判讀自身所在位置和路線時的信心，亦能在工具失效時提供後援，以及提高情境察覺能力（參見本章後面的「使用 GPS 設備登山」）。

行程準備

　　首先，有關導航的一些定義條件如下。定向（orientation）是指出你在地球上的確切位置。導

航（navigation）是導引你到達目的地。找路（routefinding）即選擇並遵循通往目的地的最佳路徑。第六章〈山野行進〉中對於找路有更詳細的介紹，但是要理解它，需要先對本章描述的工具和使用技巧有更深刻的認識。

在家就要先開始「找路」了。查閱指南書和網路資料獲取重要資訊。諮詢已經完成攀登路線的登山者，他們也許可以提供 GPS 航跡或者重要的路線資訊（見本章後面的全球定位系統〔GPS〕）。各種類型的地圖和衛星圖像也充滿有用的細節。攀登之前，在家先將地圖下載或安裝在 GPS 設備上。參見第六章〈山野行進〉中「蒐集路線資訊」有關研究路線的建議。

開始進入荒野的行程前，一定要在心裡想過這個攀登路線。利用行程指南或其他登山者提供的資訊，在地形圖上標出路線。根據你的經驗以及所有關於行程的資源，幫助你順利攀登。

為求避開灌木叢，盡量不要走河道或溪溝；要走稜線，不要走山腰或山溝。大片的伐木地也經常布滿採運殘材或次生樹種。如果登山者可以謹慎留意造成落石，崩塌地也是條可行路線，不過有個問題是：崩塌地在地圖上看來和雪崩侵蝕谷一樣。雪崩侵蝕谷在春冬可能會發生雪崩，夏秋則長滿灌木叢。如果你能找到的資訊幫不上忙，只有親自一探才能明白究竟。

最直接的回程路線通常和去程相同，若回程採不同路線，亦需在出發前充分準備與了解。在出發前，把行程——包括團隊成員、登山口、交通工具說明和車牌號碼，以及預計的回程日期——交給一位負責人（詳情見第二十二章〈領導統御〉中的「組織並領導攀登行程」）。

地圖

每個登山者都應該帶著地圖出行，而地圖有很多種類型。

地勢圖（relief map）：利用深淺不一的綠、灰、棕等顏色，加上陰影顯示立體地形，有助於了解地形高低起伏及規畫攀登路線。

土地管理與遊憩地圖（land management and recreation map）：經常更新，最適合用來查詢道路、山徑、巡警崗所和山屋的現況。但遊憩地圖對於自然特徵通

常只有二維平面顯示，沒有等高線來表現地形的起伏（見後面「地形圖」）。美國林務署和其他政府單位出版的這種地圖適合用來規畫路線。

登山者描繪的略圖：不是真正的地形圖，而是粗略描繪的二維略圖，但包含一些一般地形圖上所沒有的特殊路線資訊，可補其他地圖或登山指南的不足。

登山指南所附的地圖：品質良窳不齊，有些僅是略圖，有些是精確的地形圖，它們通常可以提供道路、山徑和攀登路線的有用細節。

地形圖（topographic map，或 topo）：沒有山徑時必備的地圖，最符合登山者的需要。地形圖以表示海拔高度的等高線來描繪地形。許多國家都會出版這種地圖，有些是由政府機關印製，有些則由私人單位發行；後者會特別強調山徑資訊及其他的休閒用途。

在美國，大家最熟悉的地形圖是由美國地質調查局（USGS）繪製。截至 2006 年左右，美國地質調查局利用航拍照片製作了一系列地形圖，並根據實地觀測，手動添加了山徑和地形結構。這些地圖現在被稱為「歷史」地圖。從那時起，美國地質調查局製作了一個新的系列，名為「US Topo」，收錄 2011 年及以後的地形圖。這些地圖包含更多「層」（如航空和衛星照片、地形特徵），用戶可以在網路上選擇。所有舊的「歷史」地圖都已數位化，人們仍可在美國地質調查局的數位地圖數據庫中查閱。

在美國的一些地區，私人公司根據美國地質調查局的地形圖製作地圖。這些地圖根據新的路線和道路細節進行更新，有時這些商業化製作的地圖會和美國地質調查局的地圖合併使用。這些地圖往往能成為標準地形圖的有效補充。

數位地圖：這類地圖有各式各樣的來源，從中可以創建、安裝數位地圖，並與家用電腦、手機、一些手錶和專用的 GPS 接收器一起使用。GPS 製造商（如Garmin）出售或提供免費的各種地圖軟體，以便安裝到其設備上，有些設備已經安裝了地形圖。一些 GPS 設備還允許用戶安裝從第三方獲得的地圖（詳見延伸閱讀中的示例）。各式各樣的手機應用程式（如：Gaia GPS 和 BackCountry Navigator）提供使用者下載各種類型、通常是免費的地圖，以便在手機和平板電腦

上查看。這些來源包括所有美國地質調查局的地圖（「歷史」地圖和「US Topo」）；美國國家公園管理局和森林管理局的地圖；加拿大自然資源局的加拿大地形圖；公路、航海和自行車地圖；地形、斜坡和等高線的重疊圖；衛星照片；以及開放式街道地圖（OSM）。「開放式街道地圖」（OpenStreetMap）是一個受維基百科啓發的合作專案，旨在創建一套免費的世界地圖，通常擁有全世界最新的山徑和道路資訊。（有關地圖來源，請參閱延伸閱讀。）

相較於紙本先驅，顯示在 GPS 設備上的數位地圖有一個壓倒性的優勢：它們會顯示一個「你在這裡」的定向箭頭，並提供詳細定向資訊。其他優勢還包括擁有能夠記錄精確路線的全球衛星定位系統，能標記關鍵位置的中途點，並方便使用者追隨之前登山者已規畫好的路線。有了這麼多免費可用的地圖資源，登山者可以為一次行程下載多種類型的地圖，也可以為因應行程意外變化而準備一個更大區域的地圖。

儘管這些數位地圖下載到 GPS 設備上時是很有用的，但當設備的電池耗盡時，它們就派不上用場了。基於這個原因，登山者也應隨身攜帶實體（紙本或塑膠）地圖，以確保自己始終有一幅該地區的登山地圖。在印地圖時，最好使用雷射印表機，因爲用廉價的噴墨印表機印出來的話，地圖如果濕了，可能會糊掉。

衛星照片：衛星照片雖然不是地圖，但它在研究攀登路線方面可以提供重要幫助。透過一些 GPS 設備，衛星照片可以像其他類型地圖一樣下載。

處理及攜帶地圖

有時一次行程經過的地區橫跨兩張或更多地圖的範圍。可以折疊相鄰地圖的邊緣並將它們拼接在一起，也可以透過裁剪相關區域並用膠帶拼接來製作出一張專屬地圖。要準備涵蓋範圍足夠大的地圖，以便縱覽該行程及周圍地形。電腦程式可以製作專屬地圖，儘管這些地圖受到印表機品質和紙張大小的限制。

地圖是珍貴的物品，在野外值得悉心照料。可以把一些特製地圖列印在防水紙上，使它們在潮濕的

環境下更易受到妥善保護。也可以將實體的地圖保存在地圖盒或可封口的塑膠袋中。有些地圖是用塑膠而非紙張印刷，這樣更容易保存。在爬山時，把地圖放在口袋裡或其他容易拿取的地方，這樣就可以保持地圖的平整，而且不必卸下背包就能拿到它。

如何看地形圖

地形圖在荒野行進中是必要的配備，登山者一定要盡可能從圖中汲取資訊。了解圖上的座標系統、大地基準、比例尺等高線等，是至關重要的導航技巧。

所有地形圖都是根據符號和顏色等圖例繪製的。例如，在美國地質調查局的「歷史」地圖（見前面的「地形圖」段落）中，等高線是棕色的，但在常年的雪原或冰川上，它們會以藍色註記。藍色也用於湖泊和河流等水景。多種方法和顏色被用於標示道路、山徑、植被和其他特徵。數位地圖也務必要有圖例，以便了解製作地圖的人打算讓你從地圖上了解什麼資訊。

座標系統

地圖使用三個主要的座標系統來描述地球上的位置：經緯度、UTM 和 MGRS（見下文關於後兩者的更多資訊）。

經度和緯度將地球畫分為圓圈中的 360 個單位。東西向稱為經，南北向稱為緯。東西經各 180 度，以通過英國倫敦附近格林威治（Greenwich）皇家天文台的南北向子午線起算。南北緯以赤道為界起算，各 90 度。這套系統讓地球上的每個位置都有了獨一無二的座標。以紐約市為例，它位於西經 74 度和北緯 41 度的地方。

每一度可分為 60 分，每一分可再分為 60 秒，跟時間的單位一樣。北緯 47 度 41 分 7 秒在地圖上以 47°41'7"N 表示。搜救團體和手機往往還會採用小數，如前例的緯度會寫成 47.6853 度，正數表示北（負數則為南）。格林威治以東 180 度的經度用正數表示，而格林威治以西 180 度和整個西半球都用負數表示。

美國的登山者最常用的一種 USGS 地形圖涵括經緯度各 7.5 分（即 1/8 度）的範圍，稱為 7.5 分

系列地圖（7.5-minute series）。較老式的地圖涵蓋經緯度各 15 分（即 1/4 度）的範圍，稱為 15 分系列地圖（15-minute series）。

另外一種辨認地圖座標的方法稱為國際橫麥卡托投影（Universal Transverse Mercator, UTM）座標系統。由於 UTM 是以公制為單位，容易計算出兩點之間的距離，而且在使用衛星定位儀時很有用，見章末（「用 GPS 定位」一節）。

UTM 系統後來演變為軍用方格參考系統（MGRS），目前為美國國防部和北大西洋公約組織（NATO）一些國家的軍隊所用。

大地基準（Datums）

上一節所述的座標系統必須對應到地球上的實際點，類似於測量員的衡量基準。這些固定點被稱為基準，地圖是使用許多基準製作的。大地基準的存在是很重要的，因為使用的座標不同（例如，經緯度或 UTM 座標）會在地圖上定位出不同的點。

美國地質調查局目前使用的兩個基準點是北美基準 1927（NAD27）和世界大地基準 1984（WGS84）。這兩個基準之間的位置差異可以達到大約 160 公尺，在搭配使用地形圖和全球定位系統設備（見本章後面的「全球定位系統〔GPS〕」）時，了解這兩個基準的資訊相當重要。NAD27 用於美國地質調查局的「歷史」地圖；WGS84 用於新的「US Topo」系列，也是大多數 GPS 設備的預設系統。

比例尺

地圖的比例尺（scale）指的是地圖上的度量和實際世界的比例。表示比例尺的常用方法，是拿地圖的度量和地面的實際度量相較（例如地圖上的 1 公分等於實際的 1 公里），或是給予具體的數字比例（例如 1：24,000 表示地圖上的 1 單位等於實際上的 24,000 單位）。比例尺通常以圖表的方式出現在地圖下方（圖 5-1）。

公制地圖在加拿大和美國以外的世界上大多數國家使用。這些地圖的比例尺通常是 1:25,000（地圖上 1 公分等於 250 公尺或 0.25 公里）或 1:50,000。

美國地質調查局的 7.5 分系列地圖中，比例尺是 1:24,000，這意味著地圖上的 1 英寸等於真實世

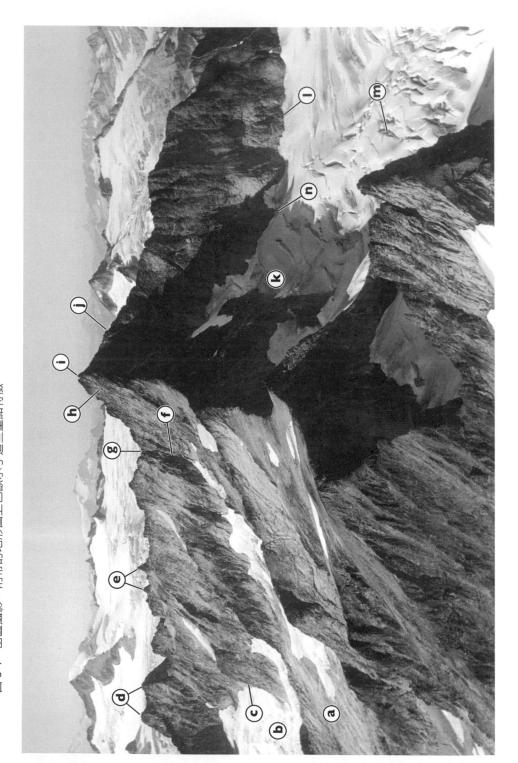

圖 5-1 山區攝影：附帶的地形圖上也顯示了這些重點特徵。

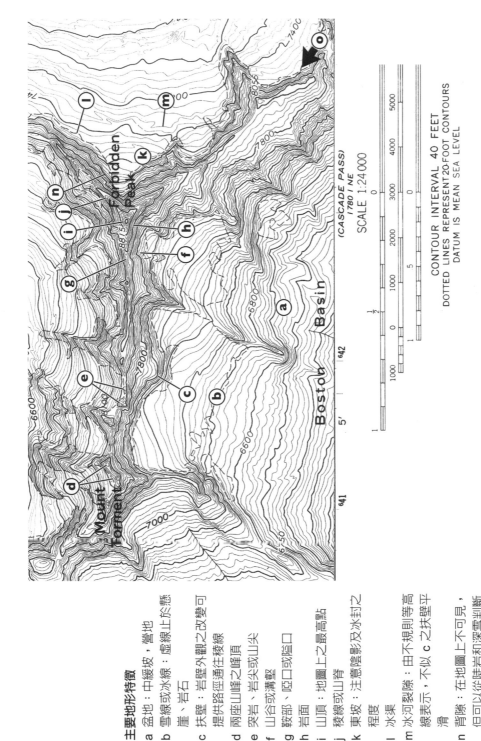

(CASCADE PASS)
1780 I NE
SCALE 1:24 000

CONTOUR INTERVAL 40 FEET
DOTTED LINES REPRESENT 20-FOOT CONTOURS
DATUM IS MEAN SEA LEVEL

主要地形特徵

a 盆地：中緩坡，營地

b 雪線或冰線：虛線止於懸崖、岩石

c 扶壁：岩壁外觀之改變可提供路徑通往稜線

d 兩座山峰之峰頂

e 突岩、岩尖或山尖

f 山谷或溝壑

g 鞍部、啞口或隘口

h 岩面

i 山頂：地圖上之最高點

j 稜線或山脊

k 東坡：注意陰影及冰封之程度

l 冰溪

m 冰河裂隙：由不規則等高線表示，不似 c 之扶壁平滑

n 背隙：在地圖上不可見，但可以從陡岩和深雪判斷

o 上圖的照片為自該點朝前頭所指方向所攝

界的 24,000 英寸——大約 0.38 英里——或者反過來說，地圖上大約 2.5 英寸等於眞實世界的 1 英里（4.2 公分比 1 公里）。該地圖的南北延伸約 9 英里（14 公里），而其東西延伸從北部約 6 英里（10 公里）到南部約 8 英里（13 公里）不等。（地圖的東西跨度會隨著向北移動而減小，這是因爲經線會在接近北極和南極時收斂。）在較早的 15 分系列中，比例尺通常是 1:62,500，或大約 1 英寸比 1 英里（1.6 公分比 1 公里），每張地圖覆蓋的面積是 7.5 分地圖的四倍。登山者更喜歡 7.5 分的地圖，因爲它們更加詳細。美國所有州都採用 1:24,000 的比例尺，阿拉斯加州除外（該州採用的比例尺是 1:63,360）。

除了阿拉斯加，7.5 分的地圖現在是美國的標準。美國地質調查局已經逐步淘汰了其他四十九州的 15 分地圖，儘管一些私人公司仍在製作這些地圖（例如：華盛頓、俄勒岡、加利福尼亞、內華達、亞利桑那和不列顛哥倫比亞等選定地區的綠色步道地圖）。

每份地圖都是四方形的，涵蓋的區域以南北緯線和東西經線爲界（依緯線和經線的數目不同，而分爲 7.5 分或 15 分地圖）。每一份地圖均以顯著的地形特徵或人爲特徵命名，例如：USGS Mount Rainier West。

等高線

等高線畫出地形的起伏，是地形圖的心臟，每條線皆表示相同的海拔高度，因而可表現地表的形狀。等高線的間距代表相鄰兩條等高線的高度差。在山區，這個間隔通常在 7.5 分地圖上是 40 或 50 英尺（12 或 15 公尺），在 15 分地圖上是 80 或 100 英尺（24 或 30 公尺）。爲了方便判讀，每第五條等高線的顏色會印得較深，並每隔一段距離便標明海拔高度。公制單位地圖的等高線間距通常爲 5 公尺、10 公尺或 20 公尺。

地形圖可顯示路線是上山還是下山。如果路線跨越的等高線海拔逐漸增加，就是上山路線。如果路線跨越的等高線海拔逐漸降低，就是下山路線。平移或沿山坡行走，就以沒有跨越等高線的路線表示。與等高線垂直的是墜落線（fall line），也就是坡向。等高線還能顯現出懸崖、山頂、鞍部等其他地

形特徵（圖 5-2）。將實際的地形和等高線圖做比較，隨著經驗的累積，你就會逐漸了解、增進對等高線的理解（圖 5-1）；最後要能瞄一眼地形圖，腦中便清晰地浮現實際的地形。下文羅列了等高線所描繪的地形特徵：

平坦地：沒有等高線分布，或等高線間距很遠（圖 5-2a）。

緩坡：等高線分布稀疏（圖

ⓐ 平坦地	**ⓑ** 緩坡	**ⓒ** 陡坡
ⓓ 懸崖	**ⓔ** 山谷或溪谷	**ⓕ** 稜線或支稜
ⓖ 山頂	**ⓗ** 冰斗	**ⓘ** 鞍部、啞口或隘口

圖 5-2　基本的等高線地形圖。

5-2b、5-1a）。

陡坡：等高線分布密集（圖 5-2c、5-1k）。

懸崖：等高線分布十分緊密，或幾乎併在一起（圖 5-2d、5-1h）。

山谷、溪谷、山溝、峽谷：U 或 V 字形等高線指向山上，其中指向山上的 U 字形代表平緩的山谷或溪谷，指向山上 V 字形等高線代表險峻的山谷或溪谷（圖 5-2e、5-1f）。U 字和 V 字的頂端指向海拔高的方向。

稜線或支稜：U 字形或 V 字形指向山上的等高線。其中指向山上的 U 字形等高線代表寬緩的稜線，指向山上的 V 字形等高線代表險峻的瘦稜（圖 5-2f、5-1j）。U 字和 V 字的頂端指向海拔低的方向。

山頂或峰頂：等高線呈同心圓狀，內部最小的圓即為山頂（圖 5-2g、5-1d、5-1i）。X、海拔高度、基準點或三角形標誌也用來代表山頂。

冰斗：等高線呈半圓形，自中央地勢低處漸往外增高，形成階梯式的圓形劇場狀（圖 5-2h）。

鞍部、啞口、隘口：等高線呈沙漏狀，兩側等高線的高度較高，指向稜線的最低點（圖 5-2i、5-1g）。等高線之間的距離愈近，地形愈陡峭。

其他的資訊

USGS 地形圖周邊空白處印有重要的資訊，如印行和修訂的日期、鄰近地區的地圖名稱、等高線間距和地圖的比例尺，也標示有磁北和正北的磁偏角（將於下文討論）。

地形圖也有其限制，它們無法完全呈現實際的地形特徵，否則地圖將會變得極為雜亂，無從辨識。如果某地形特徵高度未達等高線的間距，地圖上便不會標示出來。因此，若攀登者使用的地圖等高線間隔為 12 公尺，那麼 9 公尺外出現懸崖可能會讓他們感到意外。

所有 USGS 的地圖上都印有日期。一定要檢查地圖的日期，因為地圖不會經常修訂，所以關於森林、地磁偏角、道路、小溪和河流以及其他可變特徵的資訊可能已經過時了。自上次修訂地圖以來，森林可能已經被砍伐，或者一條道路已經加長或封閉。地形圖雖為登山必備，但仍需佐以實際到訪者經

驗、登山指南、林務署或國家公園的休閒地圖，以及其他種類的地圖。遇到變動之處時要在地圖上加以標記。

選擇地圖

新的「美國地形圖」系列地圖目前仍在製作中。它們是完全數位化的，具有清晰和準確的地形表示，可以在 USGS.gov 上免費查看和下載。然而，它們目前並不包含在「歷史」地圖上常見的某些特徵：山徑、海拔高度（等高線數值除外）、建築物和避難所等，以及冰川和永久的雪原。美國地質調查局計畫隨著時間的推移增加其中的一些功能。因此，至少在目前，這些地圖對登山者來說沒有「歷史」地圖系列有用。

在使用「歷史」地圖時，重要的是要認識到它們的時間屬性，特別是在使用較舊的地圖時。例如，世界各地的冰川正在萎縮，因此一張較老的「歷史」地圖可能顯示了一個冰川覆蓋的區域，而這個區域今天並不存在。「US Topo」系列地圖的其他一些特點也與「歷史」地圖不同，例如在「歷史」地圖上，以實心藍線表示冰川等高線，而在「US Topo」地圖上則以棕色等高線表示。

表 5-1 列出了供登山使用的不同類型地形圖摘要。人們可以從各種管道獲得紙本地形圖，包括實體商店，如 REI（Recreational Equipment）和加拿大地圖分配中心（Canadian Map Distribution Centres），以及美國地質調查局和線上零售商（見「延伸閱讀」）。

看地圖尋找路線

以地圖做定位、導航與找路，大多是簡單地在旅途開始前後或進行期間，一邊環視周遭環境，一邊對照地圖。

出發之前

出發前，用地圖做一些導航準備工作，比如確定「扶手」和基線（見下文），以及可能出現的找路問題。準備 份經過深思熟慮的，關於如何將隊伍導航到目的地並順利返程的行程計畫書。

找出扶手（handrail）及基線（baseline）：地圖上任何與行進方向平行的線性特徵都被稱為「扶手」——一種幫助登山隊伍保持走

在路線上的特徵。「扶手」應該在路線的經常視線範圍內，因此它可以作爲一個輔助導航。道路、小徑、電線、鐵路軌道、柵欄、草地的邊界、山谷、溪流、懸崖地帶、山脊和湖邊都可以作爲有用的「扶手」。

一條長的、準確無誤的路線，不管隊伍在旅途中的何處，總是與之在同一個方向上，被稱爲「基線」；它提供了另一種地圖技術，如果隊伍偏離了方向，可以幫助他們找到回家的路。基線（或稱catch line）——可以是一條道路、一座大湖的岸邊、一條河流、一條小徑、一條電線，或者任何至少與行進區域一樣長的特徵。在行程計畫中，選擇一條基線。如果一行人知道一座大湖的湖岸總是在行進區域的西邊，那麼隊伍在任何時候向西行進都可以到達這個可辨認的地標，可以避免迷路的情況發生。

預想一些可能遭遇的找路問題：出發前，必須預期你在實際路線上可能遭遇問題。例如，如果路線會穿過冰川，或者任何巨大的、沒有特徵的區域（比如雪原），那麼就要考慮攜帶標誌桿，好在路線上留下標記（見第十六章〈雪地行

進和攀登〉。爲了防範突發的惡劣天氣、失去能見度或遭遇其他阻礙，要確定在各種情況下的逃生路線。

取得地圖和路線說明：要有一張涵蓋了整條路線的地形圖或地圖。爲 USGS 郵寄實體地形圖預留兩週的時間。如果隊伍正在進行一次臨時起意的行程，請查閱美國地質調查局網站或其他一些網站，查看、下載和列印美國地質調查局地圖的部分內容。使用彩色印表機可以提供最清楚的地圖。一旦你有了實體地形圖，如果有路線說明，就可以在指南手冊或網路上閱讀路線說明，然後在地圖上描繪路線。

準備 GPS：見本章後面內容的表 5-5「使用 GPS 設備的導航流程」。

設置指北針：記得確認你的指北針設置在行程地點的地磁偏角和方向上（見下文的「指北針」）。如果這趟行程離你家很遠，記得重置磁偏角。

攀登途中

正確的第一步是讓每位隊員了解攀登路線及計畫。在登山口召集所有隊員圍攏在地圖旁討論路線，

表 5-1　地形圖比較

地圖種類	來源	大小（公分）	成本及可取得性	優點	缺點
USGS「歷史」地圖（標準比例尺為1：24,000）	USGS.gov或透過電子郵件及其他來源索取	66公分長，寬度各異	8美元；透過電子郵件最多需等待兩週	可顯示所有的特徵，包括山徑和海拔；專業的印刷品質	可能過時；有些圖可能繪製於40多年前，有些則多是繪製於10年前
USGS「US Topo」地圖（標準比例尺為1：24,000）	USGS.gov或透過電子郵件及其他來源索取	66公分長，寬度各異	15美元；透過電子郵件最多需等待一週	客製功能，如顯示網格；專業的印刷品質；比「歷史」地圖年代更新	不包含山徑或者一些特徵，比如美國地質調查局「歷史」地圖上顯示的某些地點的海拔高度
加拿大地形圖（Canadian topo maps，標準比例尺為1:50,000）	加拿大地圖分配中心及網路來源	通常是61公分×91公分；根據地點不同而有所差異	通常是15美元	和大小為1:24,000的USGS地圖相比，呈現的區域更廣	和大小為1:24,000的USGS地圖相比，資訊量更少
印在紙本上的數位地形圖	手機應用程式、USGS.gov、CalTopo和Gmap4	視印表機尺寸而定	影印用紙和墨水的成本	立即可取得；客製化的地圖位置和規格；可分享及可客製化內容	列印品質取決於地圖圖像的大小、解析度以及印表機和紙張的類型
在GPS設備上使用的數位地形圖	手機應用程式、專用GPS裝置、手錶設備製造商和其他來源	和螢幕一樣大	在手機應用程式上使用免費，且相容於一些專用的GPS裝置	立即可取得；可取得最新的資料；通常可以分享且客製內容；多種類型容易下載，以便實地使用	只能顯示小螢幕的尺寸；仰賴於設備的電池電力

並擬定隊伍若分散時的應變計畫。向所有成員指出隊伍在地圖上的所在位置，以及四周環境在地圖上的對應。

留意行進速度：導航的一個要素就是能對隊伍的前進速度有粗略的概念。評估行進速度與實際時間，對於保持方向有所幫助。在考慮所有的變數後，隊伍是可以一小時走 3.2 公里，還是可以兩小時走 1.6 公里？如果現在是下午三點，營地又距當下位置 8 公里之遙，行進速度便十分重要。經驗豐富的登山者善於估算行進速度（見「一般登山隊之正常前進速度」邊欄），要注意可能的變數還有很多。遇濃密的灌木叢時，行進速度只有易行山徑的三分之一或四分之一。在高海拔地區也會使速度大幅減緩，也許一小時只能爬升 30 公尺。

手錶和筆記本（或超強的記憶力）可以監測自己的行進速度。務必記下自山徑入口出發的時間，以及到達重要地標如溪流、稜線、岔路等的時間，這麼做對回程也有幫助。

登山老手會定時評估自己的行進速度，並與登山計畫對照，預估（或重估）登頂或到達目的地的時間，以及回到營地或入口的時間。如果登山隊看來有可能在天黑後被困難地形困住，可改變計畫，找個安全的地點露宿，或是停止前進，打道回府。

拿地圖比對周遭地形：沿途，每位隊員需隨時拿出地圖來和周遭地形對照，脫隊的隊員若不知身處何處，那就糟了。新地標一出現即參照地圖，一有機會——行至隘口、開闊地或是雲開見日時——就找出登山隊的精確位置。持續追蹤隊伍的位置，可使登山者便於計畫每一段行程，也可避免隊員迷路。隨著經驗的累積，你也會成為讀圖專家，因為你曉得地圖上的溪谷或稜線實際看來是什麼樣子。

▲ 一般登山隊之正常前進速度

- **背小背包走平緩的山徑**：一小時走 3 至 5 公里
- **背重裝備攀上陡坡**：一小時走 2 至 3 公里
- **背小背包長程爬中等坡度山坡**：一小時上升 300 公尺
- **背重裝備長程爬中等坡度山坡**：一小時上升 150 公尺

事先盤算回程：去程和回程的景觀看起來相當不同，沿途隨時回頭，留意回程的風景看來是什麼樣貌，才不會驚訝和困惑。如果無法完全記住，最好把時間、高度、地標等寫入筆記本。雖然只是寥寥數語，卻可在下山時省去不少麻煩。例如「2,300 公尺，登上稜線」，就能提醒你當登山隊降至 2,300 公尺時，就該離開稜線，開始走下雪坡。如果你有使用 GPS 設備，你應該在沿途的關鍵點標記航點，也可以參閱本章後面的表 5-5「使用 GPS 設備的導航流程」。

思考路線：腦力是最寶貴的導航工具，務必用上它，隊伍向上攀登時必須不斷自問：回程該如何辨認這個重要的地標？領隊若受傷該怎麼辦？白朦天時或落雪掩蓋來時的路跡，能否找到路回去？此刻是否該插標誌桿或用其他方法留下標記？邊問邊想答案並付諸行動。每個隊員都需要了解路線、路線的計畫，以及回程的方式。

必要時沿途留下標記：有時最好在路線上留下標記，以便回程時辨識，例如在天候多變的情形下攀登雪地或冰河、置身於密林中或是濃霧和黑夜遮擋視野時。在雪地裡，登山者會用標誌桿來標記走過的路線；在密林中，登山者會用塑膠路條綁在樹枝上為記，但塑膠不易腐爛分解，最好少用。自生態保育的立場觀之，用未經漂白的衛生紙做標記最為理想，因為一場雨便足以使之分解。不過，只有在天候晴朗時才能用衛生紙做記號。也可用顏色鮮豔的皺紋紙卷代替，它不畏風雪，冬天過後即會分解。

使用標記需遵守一個鐵則：取回標記。標記是垃圾，而登山者絕對不能把垃圾留在山中。如果回程時可能會走另一條路線，務必使用可分解的紙製標記。

用石頭堆成的石標（cairn）隨處可見，有時整條路線都會間斷地出現石標，有時只有在路線改變方向時才會出現石標。不過，這些石堆不但破壞風景，還會引起堆石者外其他登山者的誤認，所以盡量不要堆石標。就算非堆石標不可，回程時也務必要清除，但不要去動已經存在的石標，說不定別人正靠它辨識回程的路。

隨時定位：在行進時，登山者要時時在地圖上定出自己的位置，以記錄隊伍的進度。要能在 1 公里的誤差之內指出自己在地圖上的所

在位置。

攀登難度升高時

當攀登的難度升高，登山者往往會忘記導航的問題，滿腦子只擔心下一個腳點。不過，此時更要將地圖和路線資料放在隨手可拿之處，偶爾休息時就要拿出來對照。攀岩時不要只顧到攀登的技巧和繩隊的操作，卻偏離了原定的攀登路線。

登頂

登頂是休息、放輕鬆、享受四周風光的好時機，但也要順便藉此熟悉環境，對照地圖和實地景觀。到了山頂，就該好好確定下山的計畫，因為下山比上山更容易在找路時出錯。相互提醒彼此，即便隊伍完成攻頂，攀登也只完成了一半，因此對於安全與謹慎導航，不能掉以輕心。集合隊員，一同討論路線和緊急應變措施，強調集體下山的重要性，以免有些隊員一心向前衝，把其他人拋在後頭。在天色還亮時，讓自己有足夠的時間回到營地或車上。

下山途中

下山一定要格外提高警覺，提防疲倦和疏忽。和上山時一樣，每位隊員皆需將地圖和路線牢記在心，大家一起行動，不要心急。若下山路線不同於上山路線，尤需謹慎。

假設辛苦攀登了 12 個小時，現在隊伍已接近停車地點，跟著指北針走回來時，在林道卻看不到座車。這可能是因為你們偏離了好幾度，座車可能在你們左邊或右邊，或許在一處轉角附近，必須猜一猜該往哪個方向走。如果座車在右側，你們卻往左邊走，這樣永遠也找不到。更糟的是，座車若停在路的盡頭，由於下山時偏離路線，你們可能會往森林裡繼續推進而找不到林道（圖 5-3a）。

刻意偏向法：這種情形就該用「刻意偏向法」（圖 5-3b）。如果擔心陷入這種困境，可以刻意往左或往右偏一些角度（約 20 至 30度），等接到林道（溪流或稜線也一樣）後，你就知道該往哪個方向走了。確切位置有時可以透過高度計來確認（見下文）。

在林間「迷路」

座車

稜線

實際路線

預定行走路線

路

稜線

預定行走路線

座車

刻意偏向

路

圖 5-3　朝向特定點的導航：a 不可避免的小差錯有時可能也會帶來悲慘的後果；b 為避免這種問題，採取刻意偏向法。

攀登結束後

返家後，趁記憶猶新時，寫下此行的路線描述、遇到的問題或犯下的錯誤，以及不尋常的特徵等。寫紀錄要站在初次攀登者的立場來寫，推測初次攀登者會想要知道什麼資訊。如此一來，若有人問起，你便知道該如何回答。如果登山指南有不清楚或錯誤之處，寫封信告知出版社。

高度計

登山者一直都知道海拔對於導航的重要性，高度計能提供一個簡單的高度點。只要有一張地形圖，再加上一些零碎的數據──一條山徑、一條小溪、一條山脊，或者一座已知的山峰定位──通常就可以確定一個位置。登山者查看高度並與地形圖對照，藉以追蹤進度、確定所在位置，並找到路線上重要的連接點。每個登山隊伍中的攀登者都應該準備一個高度計。

氣壓高度計（barometric altimeter 或 pressure altimeter）：基本上是改良過的氣壓計。這兩種儀器都可以測量空氣壓力（空氣的

重量），但氣壓計的校準單位是英寸汞柱、百帕或毫巴，而高度計的校準單位是英尺或海拔公尺，其校準依據是空氣壓力隨高度增加而可預測的下降。氣壓高度計可用於數位手錶和一些 GPS 設備。由於它們會受天氣變化的影響，因此必須設置在已知的海拔高度。

數位高度計：現代的數位高度計是基於一個矽晶片所製成的產品，該晶片可以測量空氣壓力（氣壓）或使用 GPS 衛星信號——或將兩個功能相互結合。最流行的數位高度計是戴在手腕上的物件。無論如何，大多數登山者都戴著手錶，所以這種高度計很有用，因為它在一個設備中結合了兩種功能。戴在手腕上的高度計也比放在口袋或背包裡的高度計更方便使用。一些數位高度計顯示額外的資訊，如溫度和高度增益或損失的變化率。

雖然數位高度計需要電池，但這些電池通常可以使用多年，而且登山隊通常攜帶不只一個高度計，所以如果一個高度計的電池電量耗盡了，可以使用另一個登山者攜帶的高度計。數位高度計的另一個缺點是，液晶顯示螢幕在接近華氏 0 度（攝氏零下 18 度）的溫度下通常顯示不出資訊，但若把它戴在手腕上或穿在大衣裡，這通常不是問題。（為了防止高度計手錶在攀岩者準備進行繩距時撞到岩石或冰面上，最好把它從手腕上取下來，繫在背包帶上，或者放在口袋或背包裡。）價格低於 40 美元的手錶高度計完全適合登山者使用。手錶高度計可以讓人們即時快速地查看海拔高度，而 GPS 設備（見下文）經常得關機以節省電池電量，重新開機後需要一分鐘或更長時間，才能獲得衛星信號並顯示位置和海拔高度。

GPS 設備中的的高度計功能：GPS 設備可以用三維的形式定位出登山者的位置——水平位置（自東向西、自北向南）、海拔高度，以及顯示出由 GPS 衛星找出的（而不是透過氣壓判斷的）登山者的高度。有的手機和專門的 GPS 裝置也配有以氣壓傳感的內建高度計，可根據兩種類型傳感器蒐集到的多個來源資訊來顯示高度，或是顯示一組使用兩種傳感器得出的高度數據。一些手機的 GPS 應用程式（見本章後面的「全球定位系統（GPS）」段落）會包括高度數據和水平位置資訊，有的應用程式只

會顯示高度數據。

指針式高度計：早期的高度計是較昂貴、帶有瑞士製造齒輪的指針式設備。它們幾乎完全被今天無所不在的數位手錶高度計所取代。

高度計精度：氣壓高度計的準確度取決於天氣，因為天氣的變化通常伴隨著氣壓的變化，氣壓的變化改變了高度計的讀數。在天氣不穩定的期間，即使實際海拔保持不變，高度計指示出的海拔高度在一天之內可能變化多達 150 公尺。即使在顯然穩定的天氣下，儀器錯誤地顯示每天 30 公尺的變化也並不少見。由於天氣對氣壓高度計的精準度有很大的影響，所以不要相信這種儀器，直到它首先被設置在已知高度的某個位置，例如登山口或使用 GPS 設備來確定。然後，在行程進行時，當到達另一個已知海拔點時檢查讀數（或偶爾使用 GPS），並在必要時重置高度計，或至少要知道高度計顯示的是錯誤的資訊。一個結合 GPS 的氣壓高度計通常可以表現得更好。表 5-2 提供了用於登山活動的高度計特徵

表 5-2　高度計之比較

高度計種類	成本	優點	缺點
數位腕帶式	40 美元至 600 美元	攜帶方便、顯示高度一目了然、價格適中、電池壽命長	需要依據天氣變化重新校準、液晶螢幕在冰點以下會失效、電池有時需要更換（電池壽命為一年或更長一點）
GPS 裝置中的功能	內建高度計的 GPS 設備會多 50 美元以上	不受天氣影響、取自衛星的 GPS 高度讀數；高度加上位置一起顯示；可顯示來自 GPS 或內部氣壓高度計的高度	在顯示高度之前需要時間連結到衛星、電池壽命比腕帶式或神珍設備短、液晶顯示螢幕在冰點以下可能失效
載有應用程式的智慧型手機	應用程式免費	和上述相同	缺點與上述相同；也可能需要一個外殼，使其足夠堅固，以適合登山時使用

摘要。

高度計如何協助登山者

高度計在計算攀登速度、定出確切位置（定向），以及預測天氣上有所幫助。

計算攀登速度

高度計的資料可協助你計算攀登速度，讓你能決定要繼續攀登或回頭。假設每小時檢查時間和高度一次，登山隊過去一個小時才攀登了 150 公尺。山頂的高度為 2,560 公尺，而高度計顯示此刻高度為 1,950 公尺，因此還有 610 公尺要爬。隊伍若維持現有速度，預估大約再四小時便可登頂。綜合所在位置的高度、天候、當時的時間、人員的狀況等資訊，便可做出該前進還是回頭的明智判斷。

定位與導航

高度計亦可精確告知你的所在位置。如果你沿稜線攀爬或沿地圖上的山徑攀升，卻不知道自己究竟在稜線或山徑的哪一處，可查看高度計的高度顯示。稜線或山徑與地圖上該高度等高線的交會點，就是你的可能位置。

另一個方法是利用山頂或其他已知地形特徵的指北針方位角。（見下文「指北針」段落）在地圖上找到那座山，自該山畫一條方位角線到登山隊的所在位置。接著查看高度計所顯示的高度，方位角線和地圖該高度等高線的相交點，即是你的可能位置。

高度計、地圖與指北針可以一併使用，利用墜落線（物件往山下墜落的方向）輔助確認你的臆測位置。由於等高線的垂直方向指向山上或山下，登山者可以朝墜落線的方向測得一方位角，並以高度計記下海拔高度。接著朝地圖上看你的臆測位置，應該可看出該高度等高線的垂直方向，與指北針測得的相同。如果兩相符合，你的臆測位置可能就是對的，但不會絕對正確。如果不相符，你的臆測位置必然是錯的。

高度計令導航變得較為容易，如果登山者發現一條溝壑可以到達山頂，他們可以留意溝壑頂部的海拔高度。在回來的路上，可以順著山脊下降到相同的海拔，便能很容易地再次找到這條溝壑，以確保他們下降到正確的地方。一些登山指

南指導登山者如何在特定海拔改變路線，如果使用高度計，這樣做就容易得多。

最後值得一提的是高度計可以顯示你是否真的踏上了山頂，特別是當能見度過低，無法藉由巡視周遭判斷自己身在何處的時候。

預測天氣

高度計可用來預測天氣，它和氣壓計的讀數正好相反，一個升高，另一個就下降。實際高度不變（例如在營地過夜）而高度計卻顯示高度上升時，代表氣壓計讀數下降，即天候轉劣。反之，高度計讀數下降，表示大氣壓力上升，天氣即將轉好。當然，這是一種過度簡化的講法，因為預測天氣尚須考慮風勢、當地氣候特徵以及大氣壓力變化的速率（見第二十八章〈高山氣象〉的「山區的臨場氣象預測」關於氣壓計的解讀）。

有些數位型手錶高度計可以調整模式為顯示氣壓。切記，氣壓計讀數不但會受天氣變化影響，也會受高度變化左右，進而對氣壓做出錯誤的判斷。

高度顯示僅來自 GPS 設備（不使用內建氣壓傳感器的設備）

本身對預報天氣沒有什麼用處。為了區分上升或下降時高度變化引起的氣壓讀數變化，和天氣條件變化引起的氣壓讀數變化，首先要將氣壓高度計校準到 GPS 設備，然後觀察它們在接下來幾個小時內是否有明顯差異。如果氣壓高度計偏離 GPS 高度，原因很可能是由於天氣條件的變化。請參閱表 28-2 以決定所要採取的行動。

使用高度計的注意事項

最精確、最昂貴的高度計也擺脫不了天氣的影響，因此不可過度信賴高度計。品質優良的高度計可精準辨識出 1 公尺的高度變化，但這並不代表高度計的讀數永遠是正確的，天氣的變化可以使讀數誤差達數百公尺。

高度計會因溫度變化的熱脹冷縮而影響讀數，所以盡量使高度計保持在一定的溫度下。所有高度計都能補償溫差，但補償效果並不理想。盡量保持高度計的溫度不變。體溫通常足以溫暖躲在大衣裡的手錶，尤其是當外在溫度很低的時候。

要了解高度計，便要經常使

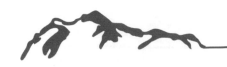

用，一有機會就查看讀數，留意它和地圖標示高度的差異，並且在已知海拔（例如鞍部或山峰）重新校準高度計。如此很快就能知道它精準到什麼程度，也才能成為登山時的好幫手。

指北針

指北針實質上是一個自由旋轉的磁化針，它對地球磁場做出反應，一端標有指示北方的記號。可用的指北針包括傳統的基板式指北針、智慧型手機的指北針應用程式，以及一些專用的 GPS 裝置和手錶的功能。基板式指北針是導航的重要工具，不僅可以確定方向，還可以測量和標出地圖上的方位。基板式指北針不需要電池或校準，在溫度零下時運作正常。基板式指北針（圖 5-4a）的基本特徵如下：

- **一個圓形的轉盤**：內含液體以減少指針振動，使讀數更為精確。
- **圓型轉盤外環為一數字盤**：依順時針方向刻上 0 到 360 度。
- **定位箭頭線和一組平行的子午線**：用於與地圖對準。
- **透明基板**：其上包括前進方向線。

前進方向線
刻度線
附尺透明基板
定位箭頭線
此錶盤順時針刻度，從 0 到 360 度
子午線
磁針

帶有觀察鏡的蓋子
傾斜儀
羅莫量尺
可調式磁偏角箭頭
放大鏡
掛繩

圖 5-4　登山用指北針的特徵：a 基本配備；b 額外配備。

- **量尺**：用於丈量地圖上的距離。
- **刻度線**：方位角可見於刻度線上，刻度線可以是前進方向線的一端。

以下是只有某些登山專用指北

表 5-3　指北針類型之比較

指北針類型	成本	優點	缺點
功能齊全，帶有齒輪驅動可調式磁偏角箭頭和觀察鏡	50 美元至 90 美元	無須自行計算磁偏角誤差或是校調指北針	最昂貴
功能齊全，無須工具即可調節磁偏角箭頭和觀察鏡	20 美元至 50 美元	同上	有的產品可能出現很難調整磁偏角的情況
功能齊全，帶有齒輪驅動可調式磁偏角箭頭；無觀察鏡	20 美元至 50 美元	同上	缺少了觀察鏡會稍微失準
功能齊全，無須工具即可調節磁偏角箭頭；無觀察鏡	20 美元至 30 美元	同上	同上；有的產品可能出現很難調整磁偏角的情況
基板式指北針，並無可調式磁偏角箭頭；無觀察鏡	10 美元至 40 美元	成本最低	必須自行計算磁偏角誤差（見本章後面段落「因磁偏角而調整方位角」）
GPS 專用系統、智慧型手機或手錶上的電子指北針	通常包含在數位設備之中	有著集多種功能於一台機器的便利	無法用於測量或在地圖上標出方位；可能需要重新校準；使用取決於電池電量；在低於冰點的溫度下可能無法顯示讀數

針才具備的額外配備（圖 5-4b）：

- **可調式磁偏角箭頭**（adjustable declination arrow）：便於校正磁偏角，能以精密螺絲起子調整的「齒輪驅動式」指北針，比起「免工具」調整的指北針更容易操作且更可靠。

- **觀察鏡**（sighting mirror）：這面鏡子的外殼上有一個可供瞄準物件的缺口，能增加精確度（並在緊急時能發送求救訊號）。前進方向線或許會從缺口延伸至鏡子的中心。

- **傾斜儀**（clinometer）：供測量

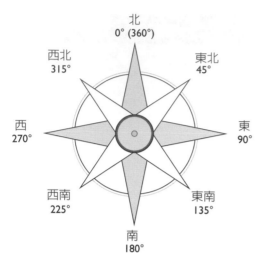

圖 5-5 指北針的基本方向以及相應的
方位角。

磁偏角箭頭，但沒有鏡子，可算是
必須節省成本時的好選擇。表 5-3
提供了登山使用的指北針特點摘
要。

量方位角（bearing）

方位角（也寫作 azimuth）是從
一個地方到另一個地方的方向，以
正北角的角度來衡量。指北針的轉
盤畫分成 360 度（圖 5-5），和繪

坡度時使用，可量出坡的角度，
判斷你是否置身於兩峰中較高的
一峰（見後文的「傾斜儀」）。

• **羅默比例尺（Romer scale）**：
 羅默（內插）比例尺可用於測量
 UTM 座標的位置。

• **掛繩**：這條短繩可繫結於腰帶、
 外套或背包上。將其繫於頸間
 不安全，特別是在從事技術攀登
 時。

• **放大鏡**：有助於看清緊密併攏在
 一起的等高線。

有些指北針配有一個可調整的

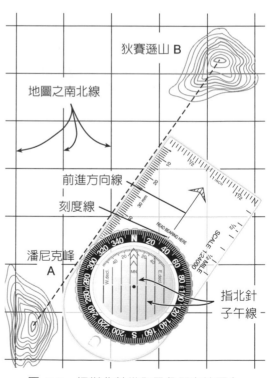

圖 5-6 把指北針當作量角器在地圖上
測量方位角（為求簡明略去磁針）。

製地圖時畫分地球一樣。東、西、南、北四個主要方向的角度依順時針方向自頂開始，依序為北 0 度（同 360 度）、東 90 度、南 180 度、西 270 度。基點中間方位在羅盤方位中間：東北，45 度；東南，135 度；西南，225 度；和西北，315 度。

依方位角來看，指北針有兩個主要任務：

1. 用來確定方位角（也可說是測量方位角），意即測量地圖上或地面上兩點之間的方向。

2. 用來畫方位角（也可說是追蹤方位角），意即在指北針上設定一個特定的方位角，然後朝方位角在地圖上或地面上指出的方向走。

地圖上的方位角

在地圖上測量或畫方位角時，指北針的功能有如量角器。磁北和磁偏角與這些計算完全無關，因此不必理會磁針之角度。要把地圖對準正北時才會用到磁針（見下文的「利用工具導航」一節）詳述，但在測量或畫方位角時，地圖不需對準正北。

在地圖上測量方位角：將指北針放在地圖上，基板的長邊直接擺在欲測量的兩點之間（圖 5-6）。在測量 A 點到 B 點的方位角時，確保前進方向線的方向始終指向從 A 點往 B 點的方向，如圖所示。切記別將指北針的方向倒轉 180 度，這樣前進方向線就會從 B 點指向 A 點。

然後轉動轉盤，讓子午線與地圖上的南北線平行。如果地圖上沒有南北線，就畫一些上去，記得與地圖邊緣平行，並隔開 3 到 5 公分。務必使隨著子午線轉動的定位箭頭線指向地圖上方，亦即北方。如果指向地圖下方，讀數將會相差 180 度（在圖 5-6 裡，磁針已略去，以讓子午線更為清楚）。

刻度線指到轉盤上的數字，即為 A 點到 B 點的方位角。如圖 5-6 所示，A 點潘尼克峰（Panic Peak）到 B 點狄賽遜山（Deception Dome）的方位角是 34 度。

刻度線指到轉盤上的數字即在地圖上畫方位角：必須要先有已知的方位角才能追蹤。已知方位角得自實地的指北針讀數。讓我們來模擬一個例子：你的朋友登山歸來，不慎將相機遺落在山徑上。途中小歇時，他曾為雄偉的山岳拍攝幾張

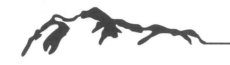

照片，當時他曾測量梅格尼菲雪山（Mount Magnificent）的方位角為130 度。這便是你需要知道的所有資訊。你在下週將前往同一山區，因此拿出梅格尼菲雪山的地圖，做接下來的步驟。

先在刻度線上設好方位角 130 度（圖 5-7），再將指北針放在地圖上，基板的長邊接觸梅格尼菲雪山的山頂。旋轉整個指北針（而不是轉盤），使子午線與地圖南北線平行，基板的邊不可離開山頂。

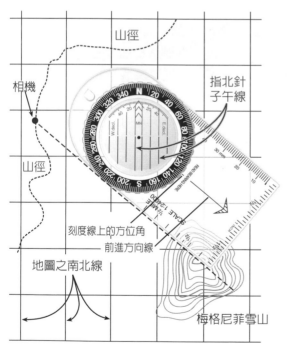

圖 5-7　把指北針當作量角器在地圖上畫上方位角（為求簡明略去磁針）。

同時確認定位箭頭線指向地圖的上方，亦即北方。

然後朝著前進方向線的反方向，順著基板邊畫一條線。由於朋友的方位角是在山徑上朝著山測量，因此此線與山徑的交會點，即是朋友照相機所在之處。

野外的方位角

現在指北針的磁針派上用場了，野外的方位角需以磁針方向為基準。為了便於理解，這裡舉的兩個例子刻意忽略磁偏角的作用（下一節會加以介紹）。假設我們身處 2017 年磁偏角作用並不明顯的阿肯色州中部。

在野外測量方位角：要測量目的地的方位角，持指北針於身前，使前進方向線指向目的地（圖 5-8）。接著旋轉指北針的轉盤，使定位箭頭線與磁針重疊，即可獲知刻度線上的方位角，如圖 5-8 之方位角為 270 度。

指北針若無瞄準鏡，將指針放在手中，手臂於腰部高度左右向前平伸（圖 5-9）。若有觀察鏡，將鏡子向後打開呈 45 度角，將指北針舉至眼前，視線對準目標（圖 5-10）。自鏡中觀察磁針和定位箭

最後，讀取刻度線
上的方位角

其次，把磁針和定位
箭頭線對齊

首先，
使前進
方向線
指向目
的地

前進方向線

圖 5-8 在磁偏角作用並不明顯的野外
測量方位角。

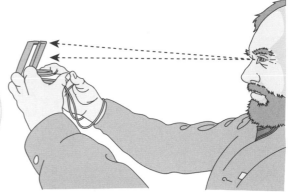

圖 5-10 使用觀察鏡。

往目標
方向

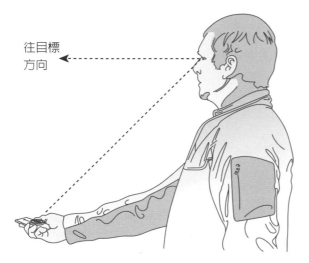

圖 5-9 手握著一個無觀察鏡的指北
針，讓其保持與身體一個手臂的距離，
並與腰部同高。

頭線，旋轉轉盤使兩針重疊。

指北針需保持水平，遠離金屬
物質，以免磁針偏斜（見下文「使

用指北針注意事項」）。

**在野外畫方位角（追蹤方位
角）**：程序正好和測量方位角相
反。先旋轉轉盤直到刻度線上的方
位角設定好，例如 270 度（正西，
見圖 5-8）。平持指北針於身前，
轉動整個身體（包含腳在內），使
磁針與定位箭頭線重疊。現在前進
方向線就指向正西，也就是你要走
的方向。

磁偏角

指北針的指針指向磁北，但地
圖通常對正北極（正北）。磁北與
正北的差別角度，就稱為磁偏角，
通常以正北偏東或偏西表示。要校
正磁偏角，必須對指北針進行簡單

圖 5-11　2020 年美國境內的磁偏角推測值（不含阿拉斯加州）。

的調整。

　　地球上磁偏角為 0 度的地方形成一條線，稱為磁偏角零度線（line of zero declination）。在美國，這條線從明尼蘇達州北部到路易斯安那州（圖 5-11）。這條線以西的區域，磁針指向正北的東方（右邊），因此這個區域稱為東偏角（east declination）。在磁偏角零度線以東的區域，磁針則指向正北的西方（左邊），因此稱為西偏角（west declination）。

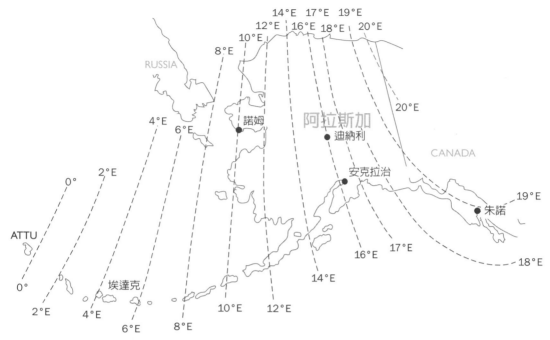

圖 5-12　2018 年阿拉斯加州的磁偏角推測值。

圖 5-13　2015 年的世界磁偏角地圖：每條線之間相差的磁偏角為 2 度。正數為東偏角，負數為西偏角。

199

磁偏角的變化

　　磁偏角會隨著時間變化（因此，數字顯示的是磁偏角的推測值），因爲地核中的熔融磁性物質一直在移動。磁偏角會顯示在所有美國地質調查局的地形圖上，但由於這些地形圖不常更新，地圖上顯示的磁偏角可能有些過時。圖 5-11 中的地圖顯示了四十八個州和夏威夷 2020 年的磁偏角，在 2017 年到 2023 年之間，大多數這些地方的磁偏角精確度都在正負 0.5 度左右。

　　圖 5-12 中的地圖顯示了 2018 年阿拉斯加州的磁偏角。在 2016 年到 2020 年之間，該地磁偏角的精確度應該在 1 度以內。有些網站可以用來查找地球上任何地方當前的磁偏角（圖 5-13），例如加拿大國家資源局（NRCan）網站上的加拿大地質調查局計算器，以及美國國家海洋和大氣管理局（NOAA）的國家地球物理數據中心網站（見延伸閱讀）。

　　若要說明磁偏角的變化，可以看看這個例子：在美國地質調查局 1989 年的史諾夸米峽（Snoqualmie Pass）地區地圖中，磁偏角顯示爲東經 19°30'E（19.5 度）。2003 年同一地區的另一幅地圖顯示磁偏角爲東經18°10'E（18.2 度）。

　　磁偏角在世界各地的變化很大。在華盛頓特區，磁偏角到了 2017 年幾乎都沒有變化。在阿拉斯加東北部，磁偏角每三年就變化一度。在華盛頓州，每六年就會有約一度的變化。在科羅拉多州，大約每 8 年變化 1 度。（在世界任何地方，這些數值皆可以透過 NOAA 或 NRCan 網站找到，請參閱延伸閱讀。）從這些例子中可以清楚地看出，地圖上超過幾年的磁偏角是不可信的。找到最新的磁偏角資訊以防止指北針導航錯誤，是相當重要的。

因磁偏角而調整方位角

　　假設登山者在愛達荷州東部，磁偏角爲東 12 度（圖 5-14a）。眞正的方位角指的是正北線和目的地的角度，但磁針指向磁北，而非正北，因此量出的角度是磁北線與目的地的夾角，而這個磁方位角比眞正的方位角少了 12 度。所以，指北針所測的角度（磁方位角）再加上 12 度，就是眞正的方位角，不

過下文「可調式磁偏角箭頭」會提到更簡易的方法。

在磁偏角零度線以西的地區，如上述愛達荷州的例子，必須將磁方位角加上磁偏角。例如在科羅拉多州的洛磯山脈需加 8 度左右，在華盛頓州中部大約要加 15 度。

磁偏角零度線以東的地區，磁方位角需減去磁偏角。以新罕布夏州北部為例，磁方位角大於正方位角 15 度（圖 5-14b），因此要減去

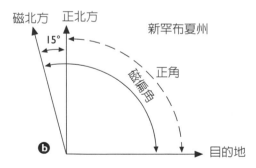

圖 5-14 磁方位角與正方位角：a 愛達荷州（東偏角）；b 新罕布夏州（西偏角）。

15 度，才能得到新罕布夏州的正方位。

可調式磁偏角箭頭（adjustable declination arrow）：理論上，調整磁偏角是非常簡單的，但實際操作時卻容易令人困惑。在山野中，心算錯誤可能會產生潛在的嚴重後果。為了更實際地處理微小的偏誤情況，其中一個方法是多花一些費用購買帶有可調式磁偏角箭頭線的指北針（如圖 5-4b 所示），來取代固定定向箭頭的指北針（如圖 5-4a 所示）。根據指北針提供的指示，可以快速設置任何偏角的偏角箭頭。在指標線上的方位角將自動成為真實的方位，並且不需要擔心偏誤的問題。如果登山者前往一個不同的磁偏角地點，他們可以簡單地調整來設置新的磁偏角值。

自製磁偏角箭頭：指北針若沒有可調式磁偏角箭頭線，可在轉盤下方貼一條薄膠帶，作為自製的磁偏角箭頭線，如圖 5-15 所示。把膠帶剪成箭頭狀，指向欲攀登地區的磁偏角。使用這個自製的箭頭，而非指北針上的原有標記。

在愛達荷州東部的例子中，磁偏角箭頭必須指向東方 12 度的地

方（順時針方向），從旋轉的羅盤錶盤上的 360 度點（標記爲「N」表示北方）（圖 5-15a）。在新罕布夏北部的例子中，磁偏角箭頭需指向西 15 度（逆時針方向），也就是 345 度（圖 5-15b）。在華盛頓州中部，它必須從 360 度順時針指向東經 15 度。如果你來到一個有著不同磁偏角的地方，卸除膠帶，並應用一個新的自製膠帶磁偏角箭頭作爲新的磁偏角。

循著野外測得的方位角：在野外測量方位角時，按照前文所提到的磁偏角接近 0 度的阿肯色州的例子依樣畫葫蘆即可（見上文「野外的方位角」）。唯一的差異是需將磁偏角箭頭線與磁針重疊，而非原來的定位箭頭線。

注意：從此處起，本章的討論將假設指北針附有磁偏角箭頭線，因此在野外測量時，磁針必須與磁偏角箭頭線重疊。除非特別聲明，否則下文提及的所有方位角都是正方位角，不是磁方位角。

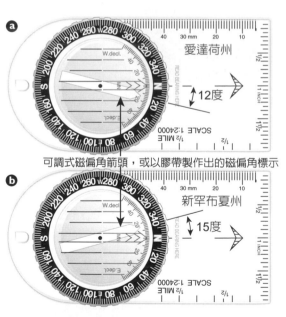

可調式磁偏角箭頭，或以膠帶製作出的磁偏角標示

圖 5-15　指北針磁偏角校正（爲清晰起見，圖示中省略了磁針）：a 磁偏角零度線（愛達荷州）以西的區域；b 零偏線以東的地區（新罕布夏州）。

指針傾斜

指北針的磁針不只會受地球磁場水平方向的作用力影響，也會受垂直方向的拉力影響。愈靠近北極，指向北方的指針愈會向下傾斜。在赤道，指向北方的指針會保持水平；在南極，指向北方的指針則會向上傾斜。這種現象稱爲指針傾斜（compass dip）。

爲抵消這種影響，製造商在製造指北針時，會故意讓指針的兩邊稍微不平衡，這樣在野外使用時就可以不用擔心傾斜造成的影響。然而，如果你的指北針是在北半球（歐洲或北美）買的，但要拿去南

半球（紐西蘭或智利）使用，傾斜的程度反而會更大，可能造成指針讀數的誤差。因此，若你的指北針要拿到遠地使用，一旦到了該地，便該在上山前測試一下指北針，確定它能否正常運作。如果不行，就要在當地購買指北針。大部分市售的指北針都會按當地的情形做調校。

有些廠商會生產不受傾斜影響的指北針，這些產品通常會在名稱前加個「全球」（global）的字樣，或是在產品包裝盒上特別標記。如果你想參加海外遠征的隊伍，不妨考慮購買此種指北針。

練習使用指北針

先在你住的地方熟練使用指北針的技巧，再出發去登山（見「地圖與指北針檢查清單」邊欄）。最適合練習的地方無非是最熟悉的地

🏕 地圖與指北針檢查清單

你已經領悟到使用地圖和指北針的訣竅了嗎？且讓我們再複習一遍，每做完一項就打個勾：

- 在地圖上量測或畫方位角時，不需要用到磁針或磁偏角箭頭線。
- 在野外量測或畫方位角時，磁偏角箭頭線的箭頭方向，要跟指向北方的磁針對齊。

在地圖上測量方位角

1. 置指北針於地圖上，基板的邊緣接觸欲測量的兩點。
2. 旋轉轉盤，使子午線和地圖的南北線對齊。
3. 讀出刻度線所指的方位角。

在地圖上畫方位角

1. 在刻度線上設好方位角。
2. 置指北針於地圖上，基板的邊緣接觸你要畫方位角的地點。
3. 旋轉整個指北針，使子午線和地圖的南北線對齊。基板的邊緣即是方位角線。

在野外測量方位角

1. 平持指北針於身前，使前進方向線指向目標。
2. 旋轉轉盤，使磁偏角箭頭線與磁針重疊。
3. 讀取刻度線上的方位角。

在野外畫方位角

1. 於刻度線上設好方位角。
2. 平持指北針，轉動整個身體，使磁針與磁偏角箭頭線重疊。
3. 前進方向線即為前進方向。

方，例如知道南北向和東西向道路交會的十字路口。避開旁邊有金屬物件的地點，像是消防栓。

挑個已知是東方的角度來測量方位角。當你使前進方向線指著正東，好比在你東邊的人行道邊緣、道路或路緣，並使磁針與磁偏角箭頭線重疊時，刻度線所指的刻度應為 90 度左右。再重複找西方、南方、北方來練習。

接著倒過來，假裝你不知道哪個方向是西方，在刻度線上設定270 度（西），手持指北針，整個身體轉動，直到磁偏角箭頭線與磁針重疊，此時前進方向線應指向西方。這項練習可以幫助你熟練運用指北針的技巧並增加解讀的自信，同時也能檢測指北針的精準度。

找機會到山上練習，任何可看到地標的熟悉地點（如山頂或湖岸）都可以。慢慢測量方位角，畫在地圖上，檢查結果和實際相差多少。

使用指北針注意事項

了解使用指北針時常犯的錯誤和其他可能影響指北針功能的因素是有用的。

讀圖定位 vs 野外實作：在地圖上測量和標出方位角時，請完全忽略指北針的存在。指北針只是作為量角器，因此僅需將指北針殼體上的子午線與地圖的南北線對齊即可。但是，要在野外獲取和循著方位角前進，必須使用到磁針。

金屬物干擾：周遭的金屬物品會干擾指北針的讀數。含鐵物體（鐵、鋼和其他具有磁性的材料）會使磁針偏斜，進而產生錯誤的讀數。指北針應遠離手錶、皮帶扣、冰斧和其他金屬物體，例如車輛。周遭岩石中的鐵含量會使方位角訊息幾乎無參考價值。如果指北針讀數看起來似乎沒有意義，請移動10 到 100 英尺（3 到 30 公尺），並檢查方位角是否有所改變。如果有，它很可能受到了附近金屬物的影響。

誤差 180 度：當你在使用磁偏角箭頭和前進方向線定位時，請保持思緒清晰。如果其中任一個指向後方（很容易發生），讀數會偏離 180 度。（如果在室外，請注意太陽在天空中的位置，這通常可以幫助你覺知自己的位置。）如果方位角是北，則指北針會說它是南。切記要讓磁針指向北的點與磁偏角

箭頭的尖端對齊，並且行進方向的線必須從您的視線出發，指向欲定位的物件，而非相反。

還有另一種情況可能讓你在讀指北針時出現 180 度誤差：將指北針子午線與地圖上的南北方向對齊，但將旋轉的機殼指向後方。避免這種情況的方法是檢查指北針盤上的「N」是否指向地圖上的北方（通常是頂部）。

有疑問時，**要相信指北針**。你可能會因疲倦、迷惑或匆忙而判斷錯誤，但指北針若使用無誤，幾乎是永遠正確的。如果讀數不合理，檢查使用方法是否錯誤；如果方法正確，亦無金屬物干擾，可向其他隊員求證。如果他們的讀數和你相同，寧可相信指北針，也不要憑直覺胡亂猜測。

傾斜儀

傾斜儀是測量坡度以確定方向和評估雪崩風險的有用工具（見第十七章〈雪崩時的安全守則〉）。一些指北針帶有傾斜儀功能。傾斜儀可以是連接在滑雪桿上的小裝置，也可以是智慧型手機的應用程式。

指北針傾斜儀（見圖 5-4b）由一個小的非磁性指針組成，由於重力作用，指向下方刻有度數處。使用傾斜儀時，先將指北針的刻度線設在轉盤 90 度或 270 度角，在持指北針的一角，使前進方向線保持水平，讓傾斜儀的指針自由擺動，因重力作用指向下方的刻度。如此一來，傾斜儀的指針刻度應該為 0，把指北針向上或向下傾斜，指針就會指向傾斜度數。

你也可以將基板邊緣對準一個遠處的斜面來測量它的傾斜度（圖 5-16），或者將基板邊緣放在滑雪桿或冰斧上（對準墜落線）來測量局部的斜面斜度。透過手機應用程式，以手機的邊緣或相機功能測量近處或遠處坡度。滑雪桿傾斜儀是一種小型電子設備，它可以連接到滑雪杖和登山杖上，按下按鈕時即可測量傾斜角度。

全球定位系統（GPS）

美國國防部和其他國家的類似機構已經將衛星送入環繞地球的軌道，用於以外太空為基地的導航系統之建置。最常用的系統是美國的全球定位系統（GPS），

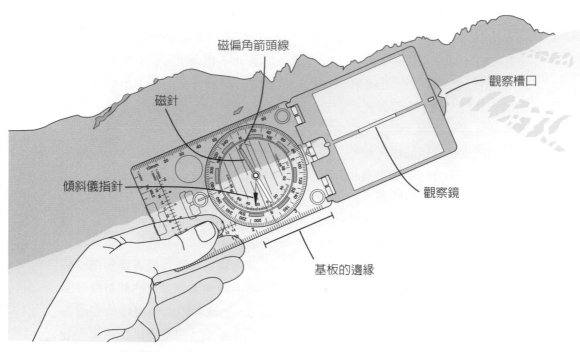

磁偏角箭頭線

磁針

傾斜儀指針

觀察槽口

觀察鏡

基板的邊緣

圖 5-16　使用基板式指北針上的傾斜儀來測量斜度。

和俄羅斯的全球導航衛星系統
（GLONASS）。其他國家也在發
展相關技術。這些系統徹底改變了
導航科技。本章將所有這些系統統
稱爲全球定位系統。

全球定位系統設備

　　本章所說的「全球定位系統裝
置」，指的是帶有全球定位系統應
用程式，和全球定位系統專用裝置

的手機或平板電腦。這些設備可以
接收並同時使用來自美國 GPS 和
GLONASS 衛星訊號，並且提供使
用者精確至 15 公尺以內的位置和
高度資訊。全球定位系統裝置具有
多種功能，可讓使用者顯示其特定
位置（航點），確定指北針方位和
航點之間的距離，繪製由一系列航
點組成的從一個位置到另一個位置
的路徑圖，以及記錄實際行進的
路徑（實際沿一條路徑走過的軌

跡）。登山隊伍應該認眞考慮在每次攀登時都帶上 GPS 設備，除非隊員們確定在摸黑或暴風雨之中的路徑都很明確。GPS 設備的價格從二十美元（購買一個智慧型手機上的應用程式）到幾百美元不等，幾百美元可以買到一個更耐用的專用 GPS 設備。（有關設備的比較，請參閱下面的表 5-4。）

在出發之前做一些特殊的準備是必要的（參見本章後文「在山區使用 GPS 的小訣竅」）。手機和專用的 GPS 裝置可能會出現故障、丟失或電池沒電的情況，所以隊伍準備兩三個 GPS 裝置可以減少依賴任何單一裝置的風險。當樹木或山脈擋住了天空和衛星時，衛星信號有時無法抵達你所在位置，導致 GPS 準確性差，有時甚至根本無法獲得位置。因此，必須全程攜帶詳細的紙本地形圖、高度計和基板式指北針。

手機或平板電腦的 GPS 應用程式

手機可以接收來自美國 GPS 和俄羅斯 GLONASS 衛星的 GPS 信號，即使在遠離基地台覆蓋範圍處也收得到。若要使用手機或平板電腦導航，你必須先安裝一個 GPS 軟體應用程式，並在設備仍然連接到網路的情況下下載所需的數位地圖。這個地圖應用程式可以顯示出登山者在地圖上幾公尺範圍內的位置。有些程式提供免費的可擴充式地圖庫；請確保在每次行程之前下載所需的地圖範圍。

手機有 GPS 導航設備（在手機信號範圍內或信號範圍外使用），使其能夠在所有登山路線上進行山野導航，但導航可能會使攀登者偏離熟悉的路線。在更極端的條件下，堅固的專用 GPS 設備可能更合適。

使用帶有 GPS 功能的手機和平板電腦時要注意，大多數裝置都是由專屬電池供電，且使用者通常不能更換電池。因此，請節約使用手機電池電源（見本章後面的「GPS 設備在偏遠地區的使用局限」），這是一日行程或更長時間行程的必要作爲。而外接電池組雖能連續使用數天，或間歇使用數週，但是攜帶它們也增加了背包的重量。

GPS專用裝置

大多數手持專用 GPS 裝

表 5-4　GPS 設備之比較				
特點	擁有 GPS 應用程式的手機	擁有 GPS 應用程式的平板電腦	GPS 專用設備	GPS 腕錶
和螢幕同尺寸（以對角線測量大小）	12公分至16公分	30公分	5公分至10公分	3公分到5公分
重量	110公克至170公克	340公克至680公克	140公克至220公克	80公克
內建地圖功能	全部	全部	大多數	有些
地圖圖書館	廣泛的地圖資源；幾乎都是免費的		有地圖圖書館；有些是免費的	
觸控螢幕	全部	全部	有些	幾乎沒有
電子指北針	大多數	幾乎沒有	有些	有些
氣壓高度計	大多數	沒有	有些	全部
可擴充記憶體	有些使用微型SD卡		有些使用微型SD 卡	無
抗水性	有些手機和外殼具有抗水性；螢幕潮濕時很難使用		有	有
最低可運作溫度	-20°C至0°C		-20°C至-10°C	-21°C至-18°C
最高可運作溫度	35°C至50°C		60°C至70°C	54°C至60°C
電池類型	通常是不可替換的鋰電池		大多是可替換的3號電池	不可替換
使用GPS狀態下的電池壽命	根據使用方式會有所不同（攜帶備用電池組或許派得上用場，但會增加負擔）		14小時至25小時	20小時至200小時
成本	應用程式20美金（還要加上手機本身的成本）		100美金至700美金；無須負擔額外費用，除非需要用到更多的地圖	100美金至600美金；無須負擔額外費用，除非需要用到更多的地圖

置也會接收來自美國 GPS 和
GLONASS 衛星的 GPS 信號。
Garmin 和 Magellan 等公司（圖
5-17a 和 5-17b）製作的設備通常會
以一組易於使用的 3 號電池供電。
與手機和平板電腦相比，專用全球
定位系統裝置通常更加堅固耐用、
更加防風雨，在低溫和高溫條件下
也可使用，因此在極端環境下是更
好的選擇。大多數這類裝置都可以
添加詳細的地形圖，有些可透過購
買包含特定地區地圖（例如一個大
州或若干較小的州）的 SD 卡或微
型 SD 卡的方式取得檔案，或者從
網路上下載地圖。有些更昂貴的專

用全球定位系統裝置則通常已內建
地形圖。

　　手錶型 GPS 設備（圖 5-17c）
通常具有與其他專用 GPS 接收設
備相似的功能，不過同時還有高
度計、氣壓計、指北針、GPS 和
計時器。手錶型 GPS 裝置通常由
不可更換的專用電池供電，可以從
家用電腦的 USB 插槽或 AC 電源
變壓器充電。雖然手錶型 GPS 設
備可穿戴且實用，但由於螢幕小、
成本高，因而沒有如 GPS 專用設
備和具備 GPS 功能的手機那樣普
及。

圖 5-17　GPS 專用裝置：a Garmin eTrex 系列；b Magellan eXplorist 系列；c Suunto
Ambit GPS 手錶。

GPS 信號、行動網路和 Wi-Fi

　　全球定位系統衛星的訊號自距離地球約 20,000 公里的軌道上發射，地球上的任何地方都可以接收到。行動網路的範圍只有幾英里，而區域型 Wi-Fi 網路的範圍只有幾百英尺。無論是手機訊號還是 Wi-Fi 訊號，在山野中都是不可完全依賴的。

　　在 GPS 導航上（雖然不適用於電話），手機和平板電腦即使在行動通信基地台的覆蓋範圍之外也能有效地運作——在荒野中經常遇到這樣的情況。進行爬山前的行程規畫、行程後的文檔記錄，平板電腦都能發揮一定的功用。因為平板電腦比手機和其他 GPS 設備具備更大的螢幕，更便於人們查閱地圖。然而，由於平板電腦的體積、重量和電池電量的限制，除了遠征之外，大多數登山者都不會攜帶平板電腦。

　　找到並安裝一個或多個 GPS 應用程式到手機上，是既簡單又便宜的方式。下載應用程式、地圖、路線、小徑和山徑需要使用網路，但無須使用手機通訊業者的服務。透過手機的 GPS 應用程式，可以免費下載許多類型的地圖，如此一來，登山者就可以輕鬆地儲存各類地圖以及行程所需的衛星影像圖。免費的地圖資源也能夠下載到專用 GPS 裝置上。

　　為了最大化利用 GPS 設備的功能，一定要仔細閱讀它的說明書，以掌握其所有功能。此外，還有些不錯的書籍和有用的網站，會更詳細地解釋 GPS（請參閱延伸閱讀）。表 5-4 根據本書出版時的最新資訊，比較了不同類型的全球定位系統裝置。要注意的是。這項科技發展變化的速度是很快的。

使用 GPS 的基本知識

　　首先，選擇使用設備時的單位：英里或公里、英尺或公尺、磁偏角或真正的方位角等等，並在「設定」中輸入這些參數。其次，同時也非常重要的是，為你即將使用的地形圖選擇與大地基準一致的基準。許多 GPS 設備使用WGS84作為預設基準，這是用於美國地質調查局新發布的「US Topo」地圖PDF文件中相同的預設基準。美國地質調查局的「歷史」地圖（對登山者更有用）在 2007年之前的紙本上，使用的是 NAD27數據（見

本章前面的「大地基準」）。這兩個基準點之間的位置差異可高達 500 英尺（160 公尺），因此在使用 GPS 設備和地圖之前必須檢查基準點，並在必要時更改它。

攜帶 GPS 外出攀登前，在家附近、城市裡的公園、步道上先測試它。與熟悉如何使用 GPS 的朋友聊聊。如果可以，去上一堂課以獲得使用 GPS 的有用訣竅。

使用 GPS 設備登山

GPS 設備的出現對登山者來說是個福音，使用它們能有效地助益導航。然而請記住，它們並非萬無一失。地形、森林覆蓋、電池壽命、電子設備故障、極高或極低的溫度，以及使用者的知識不足，都可能造成使用設備時的妨礙。使用 GPS 設備的第一條準則，是避免過於依賴這些由電池供電的電子設備，因為它可能發生故障或者電池耗盡的情況（參見「保持情境覺察的重要性」邊欄）。

一些 GPS 設備有內建的電子指北針，不過在使用上也受限於電池電量。隨著時間推移，它們可能會失去準確性，或者更換電池時偶爾需要重新校準。GPS 設備並不能完全取代普通的基板式指北針或紙本地圖。即使 GPS 設備有指北針和／或地形圖功能，登山者都應該隨身攜帶紙本地形圖和非電子的基板式指北針（見本章前面的「指北針」段落）。

此外，在查找複雜路線時，無論是否攜帶 GPS 裝置，都要攜帶路線標記工具，如標誌牌和桿。GPS 設備會顯示其所在的海拔高度（以英尺或公尺為單位）以及平面位置。由於這種 GPS 的功能也依賴有限的電池電量，且 GPS 設備可能發生故障，因此建議所有隊伍成員需另外攜帶高度計（見本章前面的「高度計」），以便隊伍能隨時掌握所在的海拔高度。

當使用專用的 GPS 裝置時，每次行程都要多帶一組新電池，並攜帶備用的電池。在專門的 GPS 裝置上，鎳氫充電電池（NiMH）是很好的選擇。出發前，登山者應該為這些電池以及備用電池充滿電。如果想讓電池發揮更強的性能，可以使用一次性鋰電池，雖然比較貴，但壽命更長、在低溫下更好用，並且比鹼性或鎳氫電池輕得多。2 顆 3 號電池重約 31 公克，

而一對鹼性或鎳氫電池重約 53 公克。使用有 GPS 應用程式的手機時，一定要在爬山前在家為手機充滿電。確保開車前往登山地點途中保持其電力，並且隨身攜帶一個充電電池組和／或者一個太陽能充電器，以備多天數登山之用。

在山野中行進時，不要只仰賴一台 GPS 設備，記得攜帶一張傳統的紙本地圖、指北針和高度計。保持你判斷地形的敏銳度，如此一來，能提高自己對於環境的覺察，並依靠自身的導航技能行進。

出發前下載地圖

如今大多數手機安裝一個設計良好的應用程式時，能具有與專門的 GPS 裝置相同的功能。它們可以在地圖上顯示你的位置，如圖 5-18 所示。然而，與大多數專用設備一樣，數位地圖本身不能透過 GPS 信號下載到手機或平板電腦上。登山行程地點的地圖必須藉由 Wi-Fi 或是在地面基地台提供（網速較慢）的行動網路覆蓋範圍內事先下載。下載地圖應用程式到手機通常是無縫連接、易於下載和免費的。一定要在網路收訊良好的情況

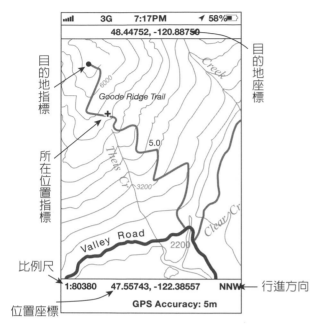

圖5-18 收訊範圍內手機上顯示的位置和緯度／經度座標，或者使用預先下載地圖。

目的地指標
目的地座標
所在位置指標
比例尺
位置座標
行進方向

然可以讓人們透過顯示經緯度或（最好是）UTM 座標來找到所在位置。這樣登山隊伍就可以在他們攜帶的紙本地圖上找到自己身在何處。或者，他們可以沿著從營地到山頂的路線走，並留下一系列的航點，然後沿著這條「麵包屑路線」（bread crumb trail）回到起點。

在山區使用GPS的小訣竅

GPS 設備具有各式各樣的功能，能以不同的形式在山區應用。登山時，如何使用 GPS 取決於使

下載地圖，不然在偏遠地區要下載資訊豐富、詳實的地圖，速度可能會很慢、令人沮喪。在使用地圖程式前要先進行測試，並建議從地圖資料庫下載多種類型的地圖和衛星影像。

如果登山隊伍出發前沒有下載該地區的地圖，那麼這個裝置將在空白網格中以點的形式顯示其位置（圖 5-19）。即使地圖無法在設備上顯示，GPS 應用程式仍

位置座標
位置指標

圖 5-19 收訊範圍外手機上顯示的位置和座標，且使用者沒有下載地圖。

用者的知識、導航偏好、地形、天氣、預定目的地、攀登形態、攀登路線長度和其他因素。本節提供一些例子，爲你說明登山活動中如何使用 GPS 設備。這些範例涵蓋了最常使用的方式，但並未悉數囊括。

確定一個地點：GPS 裝置的主要特點，是提供使用者一個位置，通常是以經緯度、UTM 座標或是 GPS 裝置螢幕上的一個地圖符號的方式呈現。本章後面的「使用儀器定位」段落提供了範例。

創建並遵循航點：GPS 設備的另一個基本特色，是能創建、使用可採取點對點導航的航點。航點可以是諸如路的一端、路的交叉口、峰頂、營地、裝備藏匿處、使用者想要精確定位或記住的位置。航點的座標能從地圖、登山指南、網站、地圖定位軟體和其他來源獲得，也可以在行程期間將航點輸入 GPS 設備中。在隊伍想要返回的任何地方，如停車處、營地或路線上的任何關鍵地點標記一個航點，是不可或缺的步驟。進行標記後，就可以告訴 GPS 設備「去」（Go）某個航點，而設備將顯示前往該航點的距離和方向。然後，

登山者可以透過觀察 GPS 螢幕，或透過設置基板指北針上的方位角，跟隨這個前進方向，同時關閉 GPS 設備，以節省電池電量。本章後面的「利用工具導航」會介紹一個範例。

提供行程的相關數據：大多數 GPS 設備都擁有「旅程電腦」的功能，可以顯示該設備使用的衛星數量、當前位置、旅程速度、白天時長、旅程里程表、剩餘電池電量等數據。雖然這些資訊是有用的，但是如果設備在部分行程中失去衛星訊號（可能發生在茂密的森林、狹窄的峽谷，或者爲了節省電池電量而關閉時），有些設備如旅程里程表的讀數就可能不準確。

創建一條航跡：GPS 設備的另一個有用功能是創建路徑的能力。如果 GPS 裝置在行程中或是行程重要部分開啓記錄功能，另一支隊伍之後可以沿著該設備生成的航跡行進，或者原來的一支隊伍可以沿著航跡回到起點。例如在圖 5-20 中，一條從登山口到西虎山（West Tiger Mountain）山頂的航跡被保留了下來。然後，另一個使用者可以沿著同樣的航跡從起點爬到西虎山山頂。請參閱下面的「在

步道
起始點

箭頭指向目前位置及前進方向

圖 5-20　GPS 航跡：儲存測試的行程路線，該路線以後能被重複檢閱並分享給其他使用者。

地圖軟體中使用 GPS 數據」，以了解其他使用者如何獲取這些航跡中的資訊。

　　如果你正在使用 GPS 設備的路徑追蹤功能，並保持開啟狀態，請將設備或其外殼連接在一個背帶上，避免需要一直用手握著它，因

為你可能得空出手來攀登、拿冰斧或登山杖。GPS 手錶也可以用來記錄行程航跡。

　　在地圖軟體中使用 GPS 數據：路點和航跡可以下載到地圖系統，如 CalTopo 或者 GaiaGPS 上，或者使用特定 GPS 設備模型的軟體，如 Garmin 的 BaseCamp。這讓登山者可以在家裡的電腦螢幕上看到整條路線，並儲存下來以備將來參考。使用地圖軟體時，通常可以將航跡以 GPX 或 KML 的檔案格式儲存下來，這也提供了將航跡資訊轉移到另一個 GPS 設備的能力，以便其他使用者在他們的攀登行程中遵循這些航跡。此外，若有了地圖軟體，他們可以查看和列印出附有最初使用者行走路線的地圖，這對於計畫行程和實際攀登都很有用。

　　節約電池電量：大多數專用的 GPS 接收器使用的是一組 3 號電池，幾乎隨處都可找到，可以買一些帶上，將之作為備用電池。相反地，手機通常使用不可更換的專用電池，所以在使用手機的 GPS 功能時，需要特別注意節省電力和延長電池壽命的問題（見下一節）。

　　攜帶電池充電裝置：幸運的

是，輕量級的電池組和太陽能板可以為手機充電，前提是你願意承擔額外的重量，並花時間等待它們充飽。在行程中為設備充電時，最常用的方法是使用外接電池組。太陽能板在隊伍移動時不太方便使用，但是在遠征營地十分常見。

GPS 設備在偏遠地區的使用局限

GPS 設備對於導航來說是不可或缺的，但是它應該和其他四種基本工具一起使用：地圖、高度計、指北針和個人指位無線電示標（或者其他能在緊急情況下聯繫第一線救難人員的設備）。全球定位系統裝置的一些主要限制如下：

可能會損壞：GPS 設備在爬升過程中可能會失靈，因此可以使用一個堅固的外殼或者繫繩來保護設備免受衝擊。大多數專用設備和一些手機有防水設計，能防水及防汗。為隊伍攜帶兩個或兩個以上的設備，以因應其中一設備發生故障的情況。

不能當作紙本地圖的替代品：GPS 設備可以繪製從點到點的直線路線，但是它們不能自動找到一條繞過河流、湖泊或懸崖的路線。

這些任務——包括大規模的行程規畫——都需要仔細地研究地圖，且通常最好在紙本地圖上完成這項工作，這樣會讓登山者更熟悉周圍的地形。

在極端溫度下無法運作：一些 GPS 設備（主要是手機和平板電腦）在低於冰點的溫度下無法運作（見表 5-4）。鋰電池有助於延長 GPS 專用裝置在寒冷天氣中的電池壽命。遇熱時，手機和平板電腦比專用的 GPS 設備更加敏感，在接近或超過攝氏 35 度的溫度下可能無法正常運作。

如果不能從衛星上接收到充足的訊號，則其資訊是不可靠的：GPS 裝置必須能夠接收至少四顆衛星發出的訊號，以便提供準確的位置。由於 GPS 設備同時使用美國和俄羅斯的衛星，這通常不是問題，但在某些情況下，如在山洞或深峽谷，或在茂密的森林覆蓋下，GPS 設備可能無法接收夠多的衛星訊號來進行準確定位。當這種情況發生時，設備會犧牲高度資訊，以支持平面位置的顯示。

受電池電量局限：根據不同型號和使用方式，電池的使用時長大約是一到兩天之間。無論是專用

設備還是啓用 GPS 應用程式的設備，爲任何 GPS 設備節省電力的最佳方式，就是在無須使用它們時完全關閉電源。如果導航任務相當簡單，比如在明確的山徑或道路上，或者在休息站或營地時，就關閉設備。只在關鍵處打開它，藉此獲得有意義的精確位置、儲存航點，再關閉它。處於關閉狀態時，GPS 設備會連接這些航點，以創建跨越不同時期的航跡。你也可以使用 GPS 設備來獲知行進方位，之後關閉設備，並按指向的方位使用基板式指北針定位。使用 GPS 設備時，務必盡可能地節省電力。

降低航跡點的解析度可以節省電力，關閉設備的指北針或氣壓計也有助於延長電池壽命。其他一些有用的技巧如調低螢幕亮度、縮短自動鎖定功能在設備自動進入睡眠模式前的時間。螢幕會消耗很多能量，即使稍微調暗也能夠延長電池壽命。（也就是說，在林線以上，一個光線充足的日子裡，戴著太陽眼鏡的登山者應該會發覺螢幕昏暗、很難辨認資訊。）嘗試不同的螢幕亮度設定，看看螢幕到底得要多亮，登山者才能在戶外看得清楚。在陰涼處如樹蔭下觀看螢幕，可能會有所幫助。

手機中的 GPS 功能會造成電池電量大量流失，尤其是在連續使用時，比如記錄軌跡時。爲了延長手機在 GPS 開啓時的電池壽命，首先要關掉行動網路，將手機調到「飛航模式」可繼續使用 GPS 和拍照功能。關閉行動網路後，電池可使用的時間應該比在城市使用時更長一點。在爬坡行進間使用手機的 GPS 功能時，完全關閉用不到的應用程式也是明智的抉擇，因爲開啓應用程式並讓其運作會消耗額外的電力。

使用 GPS 的導航流程

當登山隊使用全球定位系統時，他們仍然應該執行本章前面所述的路線規畫（見「行程準備」）和行程執行（見「看地圖尋找路線」）。有了全球定位系統，你在家裡、山徑起點、途中及行程後多了一些額外的工作。有關這些額外工作的摘要，請參閱表 5-5，「使用 GPS 設備的導航流程」，它提供了本章和其他章節中詳細描述這些任務的參考。

表 5-5 使用 GPS 設備的導航流程

現代導航工具為登山者提供了更多的確定性，但是地圖座標、高度計、指北針和 GPS 都需要仔細使用。把這些必須做的功課想像成一種工作流程是很有幫助的，這種工作流程從家裡就要開始了，在行程的起點和途中繼續，然後在行程結束後完成。

在家和／或仍然連接得到網路的時候

1. 從行程指南或其他資源研究路線。
2. 購買相關的地形圖（如果買得到，且時間上允許的話）。否則從網路上下載地形圖，使用蒐集到的路線、航跡、航點和紀錄自製地圖，然後列印出來。確保地圖包含您將需要的數據，例如 UTM 網格。
3. 下載能提供足夠細節的地圖和衛星圖像到 GPS 設備上。如果計畫可能生變，下載的內容應該包括預定行程區域周圍的區域。如果設備的儲存空間不夠，可考慮較大而解析度較低的地圖，因為其中可能會省去一些資訊細節。
4. 研究氣象、道路和山徑條件以及雪崩條件（見第六章〈山野行進〉及第十七章〈雪崩時的安全守則〉）。
5. 確認電子設備準備就緒：資訊已下載好、電池充飽電、個人指位無線電示標已註冊並事先測試過，衛星通訊器上的資訊也已經更新（見本章稍後的「通訊設備」段落）。
6. 把行程路線，包括山徑起點、車輛訊息和車牌號碼提供給一位負責的人（見第二十二章〈領導統御〉中的「組織並領導攀登行程」）。

在山徑入口

1. 確認隊伍在正確的地方開始行程：根據周圍環境確定地圖海拔方位 —— 它們之間有關聯嗎？使用 GPS 進行確認。
2. 在登山口設置一個 GPS 航點。
3. 設置 GPS 設備的大地基準，讓其與紙本地圖的數據相符。
4. 使用地圖或 GPS 設備將所有氣壓高度計校準到登山口高度。
5. 記下地磁偏角，並根據需要調整指北針（參見前面的「磁偏角」段落）。
6. 關閉電子設備或者將它們設定妥當，以延長電池的使用時間，確保整趟行程中，這些設備都還有電力。

行程中
1. 整支隊伍主動參與導航，包括評估當前的位置和計畫的路徑是否仍然安全，以及是否可以使用多種導航工具使路徑與地圖互相結合。（見前面的「保持情境覺察的重要性」邊欄）
2. 讓隊伍成員熟悉返程路徑。
3. 偶爾在地圖或 GPS 裝置顯示的已知位置重新校準氣壓高度計。
4. 在途中蒐集之後用得上的 GPS 航點和航跡，特別是如果登山隊伍可能需要穿越複雜的地形時。

行程之後
蒐集和整理所有的數位和紙本導航資訊，這些資訊將有助於你的隊伍或下一支登山隊伍在另一次行程中，安全地在同一地區行進。

使用儀器定位

定位的目的是確定你所站立的地球上的精確點。然後，這個位置可以用地圖上的一個點來表示，這就是所謂的點位置。有兩個不太明確的定位層次。一種叫作線位置，隊伍知道它沿著地圖上的某條線（如河流、山徑、方位線或標高線），但不知道它是在線上的哪個位置。最不明確的是區域位置，隊伍知道它所在的大致區域，但僅此而已。

點位置

定位的主要目的是確定一個精確的點位置。第一步很簡單：環顧四周，將你所看到的與地圖上的進行比較。有時候這種方法不夠準確，或者附近沒有什麼東西可以在地圖上被比對出來。一般的解決方案是拿出指北針，辨別周遭景觀特徵的方位角。這是一個使用儀器定位的例子。而 GPS 的定位是不同的，在本章後面會描述。當點位置已知時，攀登者可以繼續在地圖上識別任何地形上可見的主要特徵。

例如，登上禁峰（Forbidden Peak）頂峰的登山者知道他們所

在的點位置在禁峰頂部（見地形
圖 5-1i）。登山者看到一座未知的
山，想知道它是什麼。他們找到了
它的方位，得到 275 度的方位角。
他們在地形圖上繪製出與禁峰 275
度的角度，那條線會通過折磨山
（Mount Torment，見圖 5-1d），
因此他們推斷這座不知名的山就是
折磨山。

相反地，如果登上禁峰的登山
者想確定遠處哪座山是折磨山，他
們首先必須使用地圖進行定位。他
們可以測量地圖上從禁峰到折磨山
的方位角，得到 275 度。他們將指
北針的指針保持在 275 度，然後轉
動指北針，直到磁針與磁偏角箭頭
對齊。當前進方向線指向折磨山，
他們就可以確定是它。

從已知的線位置查找點位置

當線位置已知時，登山者的目
標是確定點位置。登山者知道他
們在一條山徑、稜線或者其他可辨
認的線路上時，他們只需要一項更
可靠的資訊即可。例如，一支攀岩
隊知道他們在招厭山脊（Unsavory
Ridge），但是要怎麼得知確切
地點呢？西南方向遠處是威嚴山

（Mount Majestic）。威嚴山的方
位角讀數是 220 度。在地圖上標出
威嚴山的 220 度方位角。沿著這條
線回到招厭山脊，它與山脊交叉的
地方就是攀岩者所在的點位置（圖
5-21）。

從已知區域位置查找點位置

假設一支登山隊伍只知道它所
在的區域位置奇異峭壁（Fantastic
Crags）這個大致區域（圖5-22）。

圖 5-21　從已知的線位置進行定位，
以確定點位置（為清楚起見，省略了磁
針）。

奇異峰

登山隊伍的位
置，在奇異峭
壁區域

招厭尖頂

圖 5-22　從已知區域位置進行定位，
以確定點位置（為清楚起見，省略了磁
針）。

為了從已知區域位置中知道點位
置，需要兩項可信的資訊。登山者
想確定線位置，然後從中確定點位
置。

登山者可以利用兩個可見地形
特徵的方位角假設他們朝著奇異峰
的方向，得到讀數 39 度。他們在
地圖上畫了一條線，穿過 39 度位
置的奇異峰。他們知道自己一定在

那條方位線上的某個地方，所以他
們現在有了線位置。

他們也可以看招厭尖頂
（Unsavory Spire）。尖頂上的方
位角顯示 129 度。他們在地圖上畫
出第二條線，穿過 129 度的招厭尖
頂。兩個方位角線相交處即是他們
所在的點位置。（交叉點的角度愈
接近 90 度，點位置就愈精確。）

登山者應該用上所有可用的資
訊，但是他們也需確保結果與常
識相符。如果他們測量奇異峰和招
厭尖頂的方位角，發現地圖上兩條
方位角線在一條河上相交，但是他
們卻在地形的高點，那麼一定有什
麼東西出錯了。此時，他們應該設
法找到另一個地標的方位角並標
出它。在測量或標出方位角時可能
有錯誤，岩石中可能有一些磁力異
常，或者地圖可能不正確。誰知道
呢？也許這些山峰一開始就不是奇
異峰和招厭尖頂。

從已知區域位置查找線位置

當區域位置已知，並且只有一
個可見特徵可以測定方位時，指北
針只能提供線位置資訊。不過，這
可能有很大的幫助。如果前例中的

登山者在奇異河（Fantastic River）附近，他們可以標出從一個可見的地形特徵到河流的方位角線，然後知道他們在方位角線與河流交會的地方附近。也許透過研究地圖，登山者可以找到他們的點位置。他們還可以讀取高度計，並在地圖上找到方位角線與等高線相交的點，這樣也可以找出一個明確的位置。

爲地圖定向

在攀登過程中，經常需要把握好地圖的方向，這樣地圖上的北方才能指向眞正的北方。這就是所謂的爲地圖定向。透過這個過程，能更確切地感受地圖和山野環境之間的關係。

定向的過程很簡單。將指北針的刻度線設置爲 0 或 360 度，並將指北針放在地圖左下角附近（圖 5-23）。將指北針基板的沿邊放在地圖的左邊，地圖上的前進方向線指向北方。然後將地圖和指北針一起轉動，直到磁針的尋北端與指北針偏角箭頭的尖端對齊。地圖現在呈現出的就是你眼前的景象（爲地圖定向可以獲取該地區的大致感覺，但不能取代上述更精確的定位

方法）。

使用 GPS 定位

假設一支登山隊想在地形圖上確定自己的位置。拿出 GPS 設備打開它，讓它取得準確的位置。設備可能顯示的是經緯度，也就是一般情況下的預設座標系統。登山用的 UTM 系統在人工繪圖方面更容易上手且準確，因爲 UTM 參考線比緯度—經度參考線（大約間隔 2.5 分，約是 2 至 3 英里或 3 至 4 公里）彼此之間靠得更近（1000 公尺＝0.62 英里）。

在使用 GPS 的螢幕設定時，登山者應該要能將經緯度座標調整爲 UTM 系統。然後，他們可以將設備螢幕上的 UTM 座標數字與地圖上的 UTM 網格相互對照。這個過程不必使用比例尺或量尺，登山者通常可以「目測」他們自己的位置，並可精準到 100 公尺（約 300 英尺）以內，這通常是你在視線範圍內足以看到某項物件的範圍。如果需要更高的精確度，可使用地圖底部的「公尺」比例尺、一些指北針上會附帶的羅默比例尺，或者塑膠羅默比例尺。

圖 5-23　使用指北針在
磁偏角東 20 度的區域
內為地圖定向。

Mapped, edited, and published by the Geological Survey

Control by USGS and NOS/NOAA

Topography by photogrammetric methods from aerial
photographs taken 1967.　Field checked 1968

Polyconic projection.　1927 North American Datum
10,000-foot grid based on Washington coordinate system,
north zone

舉例來說，假設一支隊伍正在攀登格拉西爾峰（Glacier Peak），而雲層遮蔽了所有的可見度。他們到達了山頂，但不確定這是不是格拉西爾峰，於是打開 GPS 設備，用它定出一個位置。該設備螢幕上的 UTM 數字如下：10 U640612E，5329491N（圖 5-24）。

數字「10」代表 UTM 的帶（zone）數，可以在 USGS 地形圖的左下方找到。「U」是一緯帶，大多數（非全部）GPS 設備都會使用，每一字母代表一段緯度範圍。第一組數字為東距（easting），代表你的位置在參考線東邊多少公尺。接在後面的數字「640612E」表示你的位置

圖 5-24 使用 GPS 接
收器和地形圖定位的例
子。

在該帶的參考線東方 640,612 公尺。你可以在地圖上方邊緣找到「⁶40⁰⁰⁰ᵐE」這組數字，稱為完全東距（full easting）（若不考慮帶數和緯帶）。它的右邊是 ⁶41，稱為不完全東距（partial easting），省略了後面「000」三個數字。GPS 接收器顯示的數字「10 U640612E」，大約在 640000 和 641000 兩條線間的十分之六處。因此，東西向位置大約就是在 640000 和 641 兩條線的十分之六處。

沿地圖的左側邊緣可找到「⁵³31⁰⁰⁰ᵐN」的數字，稱為完全北距（full northing），代表在赤道北方 5,331,000 公尺處（從南極測量的北距有時會用一個負號來表示）。在這下面是一行標記為 ⁵³30 和另一行標記為 ⁵³29 的數字，這些是不完全北距（partial northing），省略了後面「000」三個數字。GPS 接收器定出來的北距為 5329491N，大約在 ⁵³29 和 ⁵³30 兩條線一半的地方。北距和東距兩條線交會的點，就是你的點位置。圖

5-24 的地圖顯示此點位置為迪斯波因特峰（Disappointment Peak），不是格拉西爾峰。

在不知道 UTM 座標的情況下，一些 GPS 設備的內建地形圖系統可以快速識別位置，儘管由於設備螢幕非常地小，人們可能難以看清地圖。將圖放大觀察等高線，會使登山者看不到周圍的地區；將圖縮小觀察周圍區域，則會使等高線變模糊或顯示不出來。由此可見，電子地圖能作為傳統紙本地圖的輔助，但不能完全取代紙本地圖。

利用工具導航

從 A 處到 B 處通常只要留心地形景觀，注意你要走的方向，偶爾對照地圖即可。然而，如果目標非視力所及，則需拿出指北針，設定好方位角，循著前進方向線的方向前進以到達目的地，這就叫作工具導航。

有時候利用工具來尋找路線是唯一可行的方法。工具導航可配合其他方法使用，也可印證自己有沒有走對路。如果指北針測出的方位角不合理，需運用常識加以判斷。

（譬如，磁偏角箭頭線是否指錯方向，誤差了 180 度？）

使用地圖和指北針

在地形無顯著特徵，或地標受森林、濃霧阻擋而看不見，導致路線不清時，就需要靠工具導航。在這種情況下，登山者知道自己的所在位置和目的地，也能在地圖上辨認自己的現在位置和目的地位置，因此只需測量目的地的方位角，跟著走就行了。

假設地圖上量得方位角為 285 度（圖 5-25a），在指北針上設定好該方位角，手持指北針轉動身體，直到磁針指北的那端與磁偏角箭頭線重合。現在前進方向線已指向目的地（圖 5-25b），朝著該方向前進即可。

僅用指北針導航

飛行員和船員常常只用指北針導航，登山者同樣可以這麼做。比方你正朝啞口前進，不巧烏雲開始聚攏，此時快拿出指北針測量啞口的方位角，跟著方位角走。可將指北針擺在手中邊走邊看，不需要一

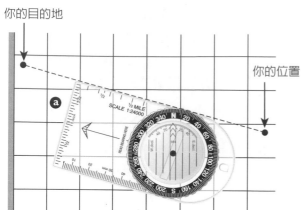

你的目的地

你的位置

磁針與磁偏角箭頭對齊一致

圖 5-25　利用地圖與指北針導航：a 在地圖上量出現在位置和目的地位置的方位角，保持在這個方位上，拿出指北針（為清晰呈現插圖，圖示中並未畫出磁針）；b 跟隨著方位角和前進方向線，讓磁針與磁偏角箭頭對齊一致。

直記著方位角的角度，只要保持磁針和磁偏角箭頭線重疊、循著前進方向線行走即可。

　　同理，如果你朝山谷走，濃霧或森林即將遮住你要攀登的山，那麼可在進山谷前先測量該山的方位

角，用指北針導航走完山谷全程即可（圖 5-26）。數人結隊攀登時，每人手持一個指北針，互相對照彼此測得的方位角，可以使這個方法更加可靠。

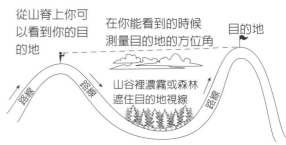

圖 5-26　當濃霧或森林遮住目的地視線時，依據指北針測得的方位角前進。

利用中繼目標

　　當你已經設好方位角，朝該方向行去時，若遭遇阻礙（如斷崖、濃密的灌木叢或冰河裂隙）而必須迂迴繞行時，有個方便的技術可用：利用中繼目標。找一個高於障礙地形且位於主要目標方位角線上的目標，如樹或岩石（圖5-27a）。自由地選擇走最輕鬆的路線到達該樹或岩石，如此你還在正確的方向上，大可放心。重複以上方法以抵達下一個中繼目標。就

算沒有障礙物也可使用這項技巧，從一個中繼目標抵達下一個中繼目標，意味著即可暫時放下指北針，不必每走幾步就查看一次。

攀登雪地、冰河或是遇上濃霧，有時放眼只見白茫茫一片，看不到天然的中繼目標。這時可請另一位隊員作為中繼目標（圖5-27b）。請他走到視線所及盡頭或越過障礙物，然後以揮手為號，調整該隊員的位置，讓他站在方位角線上。那位隊員也能以你為目標反測量你的方位角（back bearing），增加路線的精確度（兩人指北針刻度線的方位角設定相同，但該隊員需令磁針指南的一端與磁偏角箭頭線重疊）。結合測量方位角和反測量方位角，可以糾正指北針的錯誤。

利用 GPS

假設登山者知道目的地在地圖上的位置，實際上卻看不到目的地，他們可以記下目的地的 UTM 座標，然後把它輸入 GPS 接收器，儲存為一個航點。

讓我們再回到格拉西爾峰的例子（圖 5-24）。假設你想找出格

圖 5-27　利用中繼目標：a 森林中；b 冰河上

拉西爾峰的攀登路線，你可看到山頂大約在東距 640000 和 641000 兩線一半的地方，所以估計其位置為東距 10 U640500E（10 為該地區的帶數）。同樣地，山頂的北距在 5330000 和 5331000 兩線之間的十分之三處，所以估計北距為 5330

300N。打開接收器，切換到 UTM 座標系統，輸入 10 U640500E 和 5330300N 的座標，你就可以記錄該航點，並可為它取個名稱（例如「GLPEAK」）儲存起來。當使用手機或 GPS 專用裝置顯示地形圖時，登山者只需點擊螢幕上想要顯示的位置來標記和儲存一個航點，而無須在地圖上插入 UTM 位置。

在 GPS 設備上儲存目的地座標後，只要讓接收器定出你現在的點位置，然後在選單裡指向目的地的航點（這裡的例子是 GLPEAK），它就會告訴你目的地的距離和方位角。此時便可將接收器關掉，拿出指北針依此方向角前進，即可到達格拉西爾峰。此外，一些設備有一個內置的指北針可供使用，但它可能需要校準才能使用，且可能不如基板式指北針準確。

假使登山隊伍因為要避開冰河裂隙或障礙物而偏離路線，可在繞過該障礙物後重新取出 GPS 設備來定位，然後再指向目的地的航點，它就會告訴你新的距離和方位角。拿出指北針依此方位角前進即可。

通訊設備

從過往經驗來看，登山者需要完全自力更生，這種行為準則須是那些進入荒野的人的重要思想（參見「自力更生的行為準則」邊欄）。但是，儘管有很好的工具、準備和訓練，危險情況還是可能發生，此時大多數登山者還是需要救援人員的幫助。需要向外求援時，登山隊伍有以下幾種求助方法：

手機：兼具導航和通訊設備的功能，顯然是向外求援的首選——前提是登山隊在手機信號覆蓋範圍內，這也是這個方法唯一奏效的時刻。在這種情況下，手機可以大大縮短請求救援人員援助的時間。手機也可以幫助登山者告知山下的人們，隊伍將會遲歸，但沒有遇到麻煩，進而防止不必要的救援行動。然而，除非登山隊確定路上一定有收訊，否則他們應該假設手機無法在偏遠地區撥出電話。

衛星通訊：自「史普尼克」衛星升空以來，GPS 的早期版本概念就漸漸成形。如今，衛星簡化了通訊和導航。1982 年，一個以衛星為基礎的國際搜索和救援系統啟用，被用於航空和海上；後者使用

的裝置稱為 EPIRBs（緊急位置指示無線電信標）。衛星電話的價格和重量都有所下降，因而成為選項之一，儘管每分鐘的通話費用很昂貴。

個人指位無線電示標及衛星通訊器：2003 年，個人指位無線電示標問世，雖說其使用的是與之前相同的、由政府主導的系統，但目的是為了因應陸地上無法獲得一般緊急援助的情況。這些個人指位無線電示標，是利用全球定位系統確定一方的座標，並透過國際衛星將座標傳送給緊急救援人員。若要使用個人指位無線電示標，需辦理註冊手續，不過使用政府提供的個人指位無線電示標系統則無須繳費。避免使用依仗無線電歸向信標（radio homing beacon）的老式個人指位無線電示標。

自 2008 年以來，有兩家商業公司推出了功能類似個人指位無線電示標的設備，即所謂的衛星通信器。目前可用的有：SPOT 衛星 GPS 信使（允許單向消息傳遞）和 Garmin（前身為 DeLorme）inReach Satellite 通訊器（允許雙向訊息傳遞）。

這些設備以 GPS 確定登山隊伍的位置，然後利用商業衛星網絡發送資訊。有些設備可以發送短的、預設的、非緊急的簡訊（例如「今晚在這裡紮營」〔Camping here tonight〕）；有些設備可以發送不限格式的簡訊；有些設備可以雙向發送簡訊。衛星通信公司需要使用者訂閱才能使用其系統，每個製造商提供的方案費用，則根據如資訊傳輸、追蹤或使用其他服務的項目數量等因素而有所不同。

🏕 自力更生的行為準則

了解個人指位無線電示標和其他通訊工具的局限性，與了解它們的用途同樣重要。電池會耗盡；電子設備會失靈；大多數山區的手機通訊服務有限；救援行動可能受人員情況及天氣條件局限。個人指位無線電示標或衛星通訊器不能代替自力更生的能力。任何一方都不應提出準備不足或裝備不足的問題，也不應試圖逾越自己能力所及的範圍，認為自己可以要求緊急援助。

撰寫這本書早期版本的登山者知道在山區進行救援行動不是易事。他們知道為了山上的自由可能會付出巨大的代價，隊伍能否安全返回取決於人員的經驗、事前準備、技術能力和判斷力。

一些使用者認爲個人指位無線電示標和衛星通信器之間的區別很大，但兩者通常都被稱爲個人指位無線電示標。個人指位無線電示標目前功能更強大，但衛星通信器具有其他功能，請參見表 5-6 所做的比較。個人指位無線電示標和衛星通信器拯救了許多生命，所有登山者都應該考慮攜帶一個，以提高登山隊的安全。

其他選擇：現代手持業餘無線電，也稱爲「火腿族」（"ham" radios），價格低廉、重量輕、體積小，但在偏遠地區不能完全依靠它來進行緊急通訊。這些由電池供電的業餘無線電可以透過直接相互

表 5-6　個人指位無線電示標、衛星通訊器和衛星電話之比較

	衛星系統	功能	優缺點
個人指位無線電示標	政府專用搜救系統	• 將位置發送給緊急時刻接收救援資訊的單位	• 需要註冊 • 有時比衛星通訊器的訊號還要強
衛星通訊器	商用系統	• 透過私人企業向應急人員發送位置資訊 • 單向或雙向消息傳遞選項，取決於其設計 • 可以將位置發送給朋友和家人 • 一些型號也是 GPS 導航設備。有一種型號叫作 Garmin inReach Explorer +，它包括一個數位指北針、氣壓高度計和內建測繪功能，這些功能使它也適合作為 GPS 設備來使用。	• 需要訂閱（費用根據服務不同有所差異） • 一些型號還可以充當 GPS 的完整測繪設備
衛星電話	商用系統	• 可在偏遠地區進行雙方通話	• 通話成本高昂

串連進行通訊，或者在世界許多地方通過「中繼器」進行通訊。中繼器是位於高處的電子設備，它接收業餘無線電訊號，並以更高的功率標準重新傳輸，以便進行更遠距離的通訊。在一些地方，業餘無線電中繼器的覆蓋範圍等於或優於手機覆蓋範圍，但是就如同手機有固定的覆蓋範圍一樣，在偏遠地區不能完全依賴它。

家庭無線電服務（FRS）雙向收音機是好用的本地通訊設備。請參閱第二章〈衣著與裝備〉中的「本地通信設備」。

迷路

爲什麼人會迷路？有些人因路線看來簡單而不帶地圖；有些人相信直覺，不相信指北針；有些人不先在家裡研究地圖以熟悉該區域，就貿然出發；有些人不留心沿途景物，以致回程時找不到路；有些人依賴其他隊員，就算已經逐漸迷路也不自覺；有些人總是匆匆忙忙，不肯花時間思考該往哪裡走，錯過了路線連接點或走到獸徑上。他們粗心大意地向前衝，不顧天候轉劣、能見度減低、疲倦或士氣萎靡。

即使野外經驗不足，兩人或三人結隊登山也很少會迷路而發生危險。一個人落單才是眞正的危險，因此一定要團體行動，並派一個有經驗的人殿後，勿使任何人脫隊。優秀的導航者不會眞正迷路，多年經驗讓他們學會謙虛，他們總是會攜帶足夠的糧食、衣物和露宿裝備，足以撐過暫時找不到方向的時間。

登山隊迷路怎麼辦？

先停止前進再說，切勿滿懷希望向前亂闖。試著測出所在位置，若測不出，盡量回想上一個已知地點在哪裡。如果該地很近，一個小時內可走到，就循著你的足跡小心地往回走到該地。如果該地相距太遠，可以朝基線前進。若是在理出頭緒前隊員已感到疲憊，或是天色將暗，可就地露宿過夜。

落單了怎麼辦？

同理，落單時的第一法則是：先停步再說。環顧四周，尋找其他隊員蹤跡，大聲呼喊，聆聽是否有

隊員回應。若無回應，坐下來保持鎮定，用理智戰勝恐懼。

鎮定下來之後，開始遵循正確的步驟。首先看地圖，嘗試定出自己的所在位置，計畫一條回家路線，以防你未能聯絡上其他隊員。用石塊或其他物品堆一個標記，標明所在位置；以此為中心，做 360 度的偵察，每一次都要回到標記處。早在天黑之前便應找到水源與庇護所。前往人們可以從空中看到你的空曠場所。將明亮顏色的衣物鋪在地上，讓救難人員可以注意到。保持忙碌可以振作精神，你可以試著唱歌，這樣不但有事做，別人也比較容易找到你。

隊友極可能次晨就找到你，如果沒有也不要驚慌。在孤獨地過了一夜後，你可以考慮走到出發前挑選的基線特徵處——稜線、溪流或高速公路等。地形若是太艱險而不適合獨行，最好待在原地等待救援。留在空曠的固定地點，定期呼喊，這樣比較容易被救難人員發現。若只是歇斯底里地向前走，反而讓救難隊束手無策。

自在山林遊

山岳靜靜等待具有定位、導航和找路技巧的人到來。本章花了大篇幅介紹導航，因為不走現成山徑的探勘也非常需要導航的技巧。

在中世紀，外地訪客的最大榮譽莫過於成為市民，可自由在城中來去。今日仍有頒贈「市鑰」（keys to the city）的儀式，象徵受贈者擁有探訪該市之自由。對於現代的登山者而言，導航猶如一把鑰匙，可開啟神奇國度之大門，允許其漫遊山谷和草地、爬上懸崖、攀登冰河，悠遊於山林之間。

第六章
山野行進

爬山峰是一回事，從山徑起點走到山上又是另一回事。山野行進係藉由依循山徑、繞過樹叢、橫越雪地、渡溪涉水到達目的地的一門藝術。若你習得山野行進的技能，你就打開了通往峰頂的大門。

在山野尋找路線

在山野尋找路線是一門藝術，旨在尋找登山隊力所能及的攀登路線。直覺與運氣扮演了一定的角色，但克服途中的困難障礙則有賴於技巧與經驗。除了第五章〈導航〉的導航與定位技巧外，在攀登前及攀登過程中，登山者亦倚仗自身解讀天候與雪況的能力，巧妙地通過不同地形，掌握大自然在人們攀登過程中提供的線索。

蒐集路線資訊

事前蒐集愈多的資訊，其後的判斷將愈準確。花些時間研究隊伍選定之攀爬地區的地理與氣候，此外也要針對特定的目標做功課。每個山區皆有其特性，它們都會影響登山者尋找路線和行進。習慣加拿大境內落磯山脈一帶寬闊山谷與森林的登山者，需要學習一套新的登山知識來面對英屬哥倫比亞海岸山脈中植物密布又狹窄的峽谷。北美太平洋西北沿岸山區的登山者習慣在六月時面對海拔 1,200 公尺以上仍覆蓋白雪的山區，但他們會發

現加州東部山脈六月的景致截然不同。

登山指南提供詳細的攀登介紹，包含攀登路線的資訊、預估完成時間、上升海拔高度、距離等等。但登山指南的資訊可能會過時，一個嚴峻的多天可能會使攀登方法完全改變。確定手上的登山指南是最新版本，如果可能的話，多讀兩三本不同的登山指南加以比較。在計畫行程時，也可參考介紹該區域其他活動——如滑雪、健行、地理與歷史——的書籍。

在網路上查詢天氣預報、雪況、林務署及國家公園管理處的資訊。也可以查詢其他攀登者在資訊交流板或其他平台上面提供的資訊。曾去過該路線的攀登者可以提供的訊息包括重要地標、危險之處以及路線尋找的困難點等，而且這些訊息當中通常會包含有用的照片。一如既往，使用網路資源的時候要保持良好的判斷能力。

各種地圖都有有用的詳細資訊：林務署地圖、路線圖、航照圖、登山者描繪的略圖、地形圖等。愈來愈多的地圖、地形資料還有一般資訊，都漸漸地可以從網路上自行下載及列印，並隨身攜帶。

如果要進入一個特別陌生的區域，你需要做更深入的準備。這可能包括事先偵察該地區，從有利位置進行觀察，或者研究以某個角度拍攝的航空照片。林務署或國家公園管理局的護林員通常可以提供有關道路和山徑狀況的資訊。最受歡迎的登山區甚至可能有指定的登山護林員，他們定期在山區，可以提供充分的消息和最新的情報。谷歌地球（Google Earth）提供了來自不同優勢位置的、極為有用的 3D 圖像（www.Google.com/Earth）。

與當地人交談也可以得到一些有用的路線細節。在當地咖啡館裡幫你倒咖啡的那個人，可能就是該地區極有經驗的攀登者，可向其詢問地圖上未畫的路線、雪況以及最佳過溪點等資訊。

在籌備時，記得考量季節因素以及該年的降雪量。登山季節初期，陡坡有發生雪崩的危險，尤其是之前多天的降雪量特別高時。登山季節後期或降雪量少的冬季之後，以往覆雪的陡坡可能會有碎石裸露。

最後，別讓過時的資訊毀了行程。行前諮詢相關機構以獲取道路、山徑的訊息，特別是關閉的消

息，以及關於攀登路線、管制、許可與紮營要求的資訊。

從經驗中學習

沒有任何事物可以取代第一手經驗。與經驗老到的登山者一同攀登，觀察他們的技巧並提出問題。當你愈熟悉山野，就愈能自由地選擇自己的路。

路線觀察

要用眼睛攀登，持續研究攀登路線。遠觀山峰可以察覺稜線、斷崖、雪地、冰河的大致走勢以及山坡陡度。從較近的角度可以看清斷層線、懸崖地帶與裂隙區的細節。尋找可作爲行進路線的地方：較兩邊山坡平緩的稜線；可藉以向上或橫越坡面的岩隙、岩石突出點或煙囪狀局部地形；雪原或冰河易於通行的區位。找出易於攀爬的部分，然後將它們連結起來。隨著經驗的累積，你將可以輕易地找到力所能及的攀登路線。

若路線自山麓邊緣開始，試著從不同的角度觀察它。若你是正面面對它，就連平緩的坡面看來也會很陡。斷崖壁面上無法分辨清楚的一連串岩塊突點，從另一個角度觀察可能可以看清，或者可以藉由其陰影變化來辨別。

積雪的出現有時表示坡度和緩且易於攀登，因爲雪會在 50 度以上的山坡上滑落。遠處岩面上出現的積雪或是矮灌木叢，通常可作爲蜿蜒於小岩塊間的「人行道」。但是，積雪也可能會騙人。山巒高處看來像是雪原的地方可能會是冰。深峻陡峭的谷地有時全年覆蓋著雪或冰，也可能在一日將盡時仍然處於結冰的狀態，尤其是陰影下的部分。

注意危險地形

對攀登過程中的危險地形要提高警覺。注意雪原或冰瀑發生雪崩的可能性。斷崖地形則需提防落石。雪地上出現髒雪或布滿碎石的石坑，表示最近發生過落石。若路線行經雪崩區或落石區，盡量安排在晚上較寒冷的時刻，或是清晨時分快速通過此類地形，以避免陽光融化高處積雪，造成巨石或冰塔滾落。

中途休息應安排在危險地形

之前或之後。當你通過危險地形時，盡量不要被其他行進較慢的隊伍拖慢速度。若可能，在下大雨時避開此類路段。同時注意天候狀況的改變（見第二十八章〈高山氣象〉）。持續評估危險地形，並尋找繼續前進的路線。如果目前所採取的路線安全堪慮，搜尋其他可能的替代路線，並盡可能提早下決定。

為回程做安排

行進當中要時時考量回程應如何安排。容易向上攀爬的路線不一定就容易下降，而且回程時也不一定容易找到此路。行進時常回頭張望，記下來該如何走。攜帶 GPS 接收器或高度計，必要的話，可以綁路標（其他資訊可見第五章〈導航〉、第七章〈不留痕跡〉，以及第十六章〈雪地行進與攀登〉）。

行進時也需預先考量當天的落腳處。在天黑前隊伍應到達何地？使用頭燈摸黑行進是否安全？時時留意可供緊急紮營的地點、水源，與其他任何可使回程更容易、更安全的事物。注意你已經花費了的行程時間，並估計你回來需要多長時間。如果你在計畫行程的時候還沒有這樣做，那麼設定一個「折返時間」——也就是說，無論你是否實現了目標，你都需要在這個時間點開始返回。在行程中與他人分享這些資訊，這樣他們也可以計畫和理解對行程的期望。

步行

在登頂的過程中，步行的部分通常會比攀爬的部分更多。步行技巧與其他技巧同樣重要。踏上山徑之前，先伸展你的雙腿、髖部、背部與肩膀。喝點水。考慮先將防磨貼布貼在容易起水泡的部位。花些時間調整背包與登山鞋，以免待會兒因痠痛不適而時常停下來調整。

在出發前先做好之後休息時的準備。將一整天都會用到的物品放在背包外面容易拿取的口袋，如小點心、飲水、外套、帽子、手套、綁腿、太陽眼鏡與頭燈等。這樣不僅可以讓你易於拿取這些東西，也可以讓隊友易於幫你拿東西，而不用卸下背包，或甚至不需減慢速度。將冰斧和登山杖掛在背包上並綁好，遇到較艱難的地形時，便可以迅速取下使用。就算尚未進入雪

線，冰斧也相當有用。

速度

從一開始便設定正確的速度，可使接下來一整天的攀登過程更加輕鬆愉快。最常見的錯誤是一開始走得太快，原因可能是因為擔心前面的路途仍長，或是想要表現得比隊友更好。如果有一整天的時間可用，何必在 16 公里遠路程的起始 1 公里就把自己累翻呢？如果你不能在接下來的幾個小時裡維持相同的速度，或者無法在交談時維持正常的呼吸，那就表示你走得太快了。放輕鬆點（見「結隊健行」邊

🏕 結隊健行

與他人一起健行時，遵守下述注意事項，可以讓行程更有效率也更愉快：

- **把行進速度控制在不致累壞腳程較慢的隊友的程度**：調整整個隊伍的速度，讓腳程較慢的人不會遠落在後頭。不論是走在最前頭或是最後頭的隊員，不可讓任何人獨行。在休息的時候，給走在最後頭的隊員一些時間好趕上隊伍，並讓他在到達休息處時仍有時間休息。
- **試著安排腳程最慢的人走在前頭，以調整行進速度**：此舉不但可以讓整個隊伍走在一起，而且也能鼓舞走得慢的人加快速度。
- **把團體公物重新分配給精力充沛的隊員背負。**
- **與前面的隊員保持三到五個人的距離**：給該隊員以及他的冰斧或登山杖一些空間。
- **跟整個隊伍走在一起**：不要與其他隊員失去聯繫，也不要讓他們一直等你，或搞不清楚你在距離多遠的前方。
- **當你停下來的時候，站到路旁**：不要擋到他人的路。
- **欲超越前面隊員時，請知會他一聲**，並挑好一點的地方超車。
- **抓樹枝的時候，注意走在你後面的隊員**。放開樹枝之前，往後看並大叫：「小心樹枝！」
- **與其他隊伍迎面相會時，請注意禮貌**：一般而言，下坡隊伍應站到一旁，讓上坡隊伍保持行進速度往上攀爬。然而，在比較陡的地方或者下坡隊伍較龐大時，上坡隊伍應當靠邊站，喘口氣讓他人先行。一般來說，應該要站在路徑的上坡處讓其他人通過，但是當遇有動物馱運行李時，通常大家會期望步行者靠邊站到路徑的下方處；輕聲交談且不要突然做大動作。登山車的騎士理應讓路給步行的登山客。
- **在長距離下坡且路徑清楚而不需找路的地方，隊伍可以約定幾個會合點**：此舉可讓隊伍裡的隊員們分群按照各自適合的速度行進。遇到岔路口或是較難的過溪點時，要重新聚集全隊。安排最有經驗的隊員走在隊伍最前面和最後面。
- **保持心情愉快並樂於助人**：做一個你自己也想跟他一起爬山的人。

欄）。

另一個常見的錯誤是腳程太慢。這只會拖長整個健行過程，也會減少處理行程中更具技術性部分的時間。如果你是因為疲倦而走得慢，請記住身體有很大的潛力。肌肉也許已開始痠痛，但仍能走上數公里。某種程度的不適是無可避免的；走得太快或太慢只會增加額外的疲憊。

剛出發時，要走慢一點，可以當作是暖身運動。在開始流汗前休息一下，並脫掉一些衣服。接下來加快速度，接受痠痛，讓身體努力運作，進入「再生氣」（second wind）階段。在生理狀況上，這表示心跳與循環會加速，而肌肉則會放鬆。當腦內啡開始作用，肉體的壓力會消卻，你會覺得強壯而愉悅。

依據山徑的狀況調整速度。上坡時緩慢而有條不紊地行走，在步階變緩時逐漸加快行進節奏。最後，配合背包重量、山徑緩陡、天氣與其他因素，你會調整到一個自然的速度。因為疲憊，一天將結束時的行進速度，無可避免地會慢下來。腎上腺素雖然可以短暫地激發身體力量，但「第三度生氣」階段

不會出現。

休息步法

緩慢而穩定的步伐是邁向頂峰的關鍵。攀登陡坡、雪地和高海拔地區時，需用休息步法（rest step）控制步調，並減輕疲憊。當雙腿或肺部在行進間需稍事休息時，可以使用休息步法來代替頻繁的中途休息。休息步法簡單但巧妙，請多加練習。

這個技巧的重點是每踏出一步後伴隨著一次短暫停頓，但不是完全停下來，此舉可以讓腿部肌肉稍事休息。走下一步時，將一隻腳擺動到前方，在讓後腿支撐全身重量時，挺胸站直並呼氣（圖 6-1a）。伸直後腿，讓骨頭而非肌肉來支撐身體重量。你會感到自己的重量沉入骨頭與後腿。此時完全放鬆前腿的肌肉，尤其是大腿。這樣的稍事休息不論多麼短暫，都能消除肌肉的疲勞。短暫的休息也能讓你的腳點踩得更穩固。接下來，深吸一口氣並將後腳擺動到前方走下一步（圖 6-1b），然後在另一隻腿再度採用休息步法（圖 6-1c）。

雙腿的移動必須同步配合呼

吸，通常是每踏出一步便呼吸一次。吸氣時，上蹬一步；吐氣時，短暫停頓以讓前腿休息，由後腿支撐身體重量。持續重複這個步驟。許多登山老手會在腦中反覆唸誦一段旋律，以保持舒適的韻律節奏。每走一步應呼吸幾次，需視路徑難度與疲累程度而定。在高海拔山區，攀登者有時必須在每上蹬一步前深呼吸三或四次。

採用休息步法需有耐心。這種單調的節奏可能會降低士氣，尤其是當你只是單純地在雪地裡跟隨著隊友往上爬，而不需花腦筋尋找攀登路線或踢步階的時候。在腦子裡哼首快樂的旋律吧，即便峰頂看似遙遠，請相信這個步法能帶領你逐漸完成路途。

休息

休息能讓身體從艱辛的活動中復原，並維持一個有效率的行進速度。只在必要時休息，否則請繼續行進。若你常常在非必要的時候停下來休息，一日 10 個小時的路程

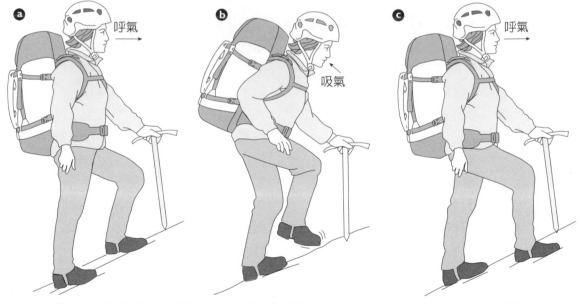

圖 6-1　休息步法：a 把全身的重量放在右腿並同時呼氣，全然地放鬆左腿；b 吸氣並用右腿上踏一步，將身體重量移轉到左腿上；c 把全身重量放在左腿上並同時呼氣，全然地放鬆右腿。

可能會拖成 15 個小時，不但影響士氣，甚至會因而無法登頂。

在前半個小時，要先停下來讓隊員調整鞋帶及背包帶，增添或脫掉衣服、伸展已經熱身的肌肉等等。剛開始行進時，身體還很有精神，大概每隔一小時至一個半小時短暫休息一次即可。採站姿或半躺的姿勢休息，靠著樹身或山坡以減輕背包給肩膀的負擔。做幾個深呼吸，吃點東西或喝點什麼。別讓自己脫水，記得在每次休息時喝點東西。

記得詢問隊員是否需要停下來上廁所，以免有些隊員可能想上廁所卻羞於啟齒。為了減少對山林環境的衝擊，隊伍第一次休息，要盡量選擇在登山口前最後一個可以找到廁所設施的地方。

在行進一段時間後，你可能需要更完整的休息，此時隊伍大概可以每隔兩小時左右充分休息一次。找一個比較好的地方休息，如水邊、較易卸下背包的斜坡、風景美麗的地點等。拉一拉筋；如果覺得冷或肌肉僵硬，則添加點衣物。再度出發時記得脫掉多餘的衣物，免得走幾分鐘後又得停下來脫衣服。

此外，注意不要在每次休息時浪費不必要的時間。為了避免休息佔用太多的時間，在你開始休息的時候，清楚地確定這段時間會持續多久。然後堅持你的行程計畫，除非有理由改變它。

下坡

下坡對登山者而言有好有壞。這時行進速度加快，卻不會感到特別疲累；不過，登山者可能會在一整天結束後感到不舒服。下坡時，身體跟背包的重量會一次次地落到雙腿、膝蓋與雙腳上。不但腳趾被往前擠壓，這樣的震動甚至會透過脊椎傳到全身。只要透過以下幾個技巧，就可以避免大量傷害，包括水泡、膝蓋軟骨受傷、腳趾疼痛、腳趾甲發黑、頭痛以及背痛：

• 出發前先將腳趾甲剪得很短。

• 將登山鞋的鞋帶綁緊，這樣腳就不會在靴子裡滑來滑去，而擠壓到腳趾。

• 每次落步時膝蓋略彎，此舉可緩和震動的衝擊。就像芭蕾舞者喜歡說的：「記得彎曲姿勢（plié）。」

• 踏步輕一點，假裝腳已經開始痛了。

- 使用滑雪杖或登山杖不但可減輕膝蓋的負擔，也可獲得較好的穩定度。
- 速度放慢一點，別因重力作用而衝很快。
- 必要時使用冰斧保持平衡或制動。冰斧不只可以用在雪地上，在很陡的草坡、森林或灌木叢都很好用（制動的技巧請見第十六章〈雪地行進與攀登〉）。
- 每隔 45 至 60 分鐘找地方坐一下，以減緩膝蓋的疲勞（如有必要的話）。

橫渡

　　上攀或下坡都遠不如橫渡來得折磨人。沿著邊坡行走不但容易扭傷腳踝、髖部，也需要費力保持平衡。如果可能，要避免橫渡，選擇下降到無灌木的山谷或是爬上圓緩的稜線。若必須橫渡，可尋找岩點、獸徑或灌木叢上方較清爽易行的地面，多採用之字形走法，避免單邊的扭傷腳踝。

上坡

　　當你在爬坡的時候，除了要注意特定的危險之外，還要持續觀察你爬的坡的陡峭程度和一般特性。考量你繼續爬坡的情況——這是否會引導你愈爬愈陡陡、進入需要技術攀登的境地，進而讓你有下攀或撤退困難的窘境。如果你開始注意到你可能難以撤退，特別是如果有任何可能性顯示出已經偏離原本預計行進的路徑，就要花時間確認你是否在路線上，而且沒有其他選擇。或者，在你還身處仍感舒適的地形上撤退可能是最好的選擇。

尋找山徑

　　山徑是可見的路線，不論多麼難行，它都可以帶領該隊伍到達目的地。你的目標是利用手邊所有的工具找到一條最容易的路線，包括地形認識、導航技巧、天候狀況，以及專家或登山指南提供的祕訣。

　　即使是身處人跡紛沓與指標詳實的熱門地區，仍須提高警覺，確定自己是走在正確的山徑上。在指標不見，或是因伐木、侵蝕、落石而掩蓋山徑的地方，很容易一不小心就錯過岔路口。在積雪深厚的森林小徑或經過一大片伐木碎屑的時候，尋找伐木鋸斷的樹木可能是指

引現成山徑的唯一方式。

樹木上的舊刻痕或樹枝上所綁的路標，常為指引森林中山徑的方式；林線以上的山徑則常以堆石為指標。但上述這些指標也許並不可靠。一個小石堆或是一小條路標可能是迷路人所留下的，也可能是通往另一地點的路線，或者可能是被落石所阻斷的舊路。使用導航工具如指北針可以讓你站穩腳步（見第五章〈導航〉）。

祕訣是一直循著山徑走，除非山徑消失，或是必須離開此山徑而轉往正確的方向。此時該做的，是根據該地要是有山徑所會選擇的方式，來安排出一條路徑。開路的人總是會尋找最好走的方式安排路徑，你也該照辦。

與動物共享大自然

山區的野生動物非常迷人，但在觀賞這些鳥類與動物時請保持適當距離，避免打擾牠們。在山徑上撞見動物時，請慢慢移動，給牠們足夠的時間跑開。盡量在牠們的下方通過，因為牠們通常會往上坡的方向逃開。給予牠們足夠的空間。與人類近距離接觸而逃開的動物會

感受到壓力，並有受傷的危險。倘若這樣的事件發生太多次，牠們可能會被迫放棄這個家鄉，搬遷到較差的環境。

熊和美洲獅

在熊出沒的地方，不要踏進熊的「個人空間」。盡量不要驚擾牠們。若可能，繞著樹叢密布、視線不佳的溝壑外圍走，不要穿過它，即使會繞遠路。如果一定得穿過視野不佳的地區，可製造一些噪音，以警告路徑上的動物。

若登山隊驚擾了熊或美洲獅，千萬不要轉身就跑。跑開的動作可能會引發這些大型肉食動物追捕獵物的自然反應，而熊和美洲獅的速度會超乎你的想像。相反地，要站在原地面對動物，一邊講話，一邊保持正面面對動物，並慢慢向旁邊移動（關於如何處理撞見動物的情況，請參考附錄「延伸閱讀」）。

通過困難地形

在通往峰頂的路徑上，最大的困難通常會出現在雪線之前。

灌木叢

灌木叢出現在幼林或潮濕、低海拔、樹木較少的亞高山地帶。經常變換河道的河流不利大樹生長，卻很適合灌木叢密生。冬季雪崩時，山谷中的灌木可毫髮無傷地彎曲於積雪之下，春夏一到即繁茂生長。

在偏遠地區，灌木叢會是困難重重的惡夢。向下傾斜生長的椵樹或赤楊藤蔓很難抓；密生的灌木叢可能會掩蓋危險的懸崖、巨石和溝壑；灌木也會鉤住繩子或是冰斧鶴嘴。最佳的策略是避開灌木叢，但如果沒辦法避開，可以嘗試以下的方法（同時也參見「減輕灌木叢帶來的麻煩」邊欄）：

- **盡量跟著既有的山徑**。跟著山徑走 8 公里所花的時間，可能會比穿越 1 公里的灌木叢還少。
- **選在積雪覆蓋灌木叢時穿越該區**。在春天時，有些山谷因為可以走在雪上，所以易於通行。但在夏天時卻幾乎無法通行，因為必須辛苦穿越灌木叢。
- **避開雪崩路線**。在攀爬山谷坡面時，請走在兩條雪崩路線間的林木中，以避開灌木叢。
- **尋找大樹，因為樹旁的灌木叢比較稀疏**。老林枝葉茂密，遮蔽了陽光，可以抑制灌木生長。
- **走在碎石或殘雪上**，不要走旁邊的灌木叢。
- **尋找獸徑**。動物通常會找出最好走的路徑。但小心不要在灌木密林中驚嚇到大型動物。
- **走在山脊主稜或支稜上**。這些地方可能較乾燥且無樹；反之，溪流或山谷底部通常密覆植被。

🏕 減輕灌木叢帶來的麻煩

當無法避免與灌木叢正面相對時，下面這些訣竅可以幫助你：
- 選擇一條穿越灌木叢區域最短的路線。
- 找尋灌木叢中的獸徑。
- 把樹幹又直又長的倒木當作是高架通道。
- 穿越灌木叢時，推或拉扯開枝葉。有時可以踩在較低的枝條上並撐開高處枝條，以開出一條通道。
- 在較陡的地方，可以利用堅固的矮灌木作為手點與腳點。

- 沿溪行時，探勘溪流的兩側，看哪一岸較不需在灌木叢中披荊斬棘。
- 如果路線與溪流平行，**可考慮直接走在河道上**。也許必須涉水，但此舉可能會比穿越灌木叢來得容易。乾溪溝是最理想的。在較深的峽谷中則要小心，因為瀑布或倒木可能會阻斷溪流。
- 走在高一點的路線上。可直接爬上林線或稜頂。
- 往上走到懸崖邊的底部。這裡通常是岩石旁較開闊且平坦的走道。

碎石坡與礫石坡

　　山峰經常會有岩石崩落，落下的大小碎石會堆積成碎石坡與礫石坡。這些碎石泰半由峽谷沖積而出，形成沖積扇，而且往往會與另一個碎石沖積扇會合在一起，在山峰和溪谷的綠樹帶間形成廣闊的碎石帶。這類沖積扇也可能呈帶狀，與森林帶垂直並列。碎石坡的石塊較大，通常可供一人踏腳；礫石坡的石塊較小，體積自粗沙至數公分不等，有時腳一踩就略陷下去。當更大的岩石從懸崖表面掉下來時，它們會形成巨大的礫石場。堆積物、碎石和大圓石的斜坡既可以幫助也可以阻礙登山者。它們大多數都可以提供便捷、沒有灌木叢的通道，但也有一些是鬆動而危險的，邊緣鋒利的岩石可能會導致傷害。

　　碎石坡：是經年累月逐漸形成的。在成形已久的斜坡上，泥土已填滿碎石間隙，不易滑動，變成一條好走的通路。但較年輕的山或火山上的碎石坡尚未長出植物，故石塊可能容易鬆動。此時路線最好選擇走在已長苔蘚的石塊上，因為這表示此石塊已有一段時間未滑動。爬碎石坡需身手敏捷，若腳下的石塊一滑，要隨時準備跳開。用眼睛小心觀察，並規畫好前頭四、五步該怎麼走。試著放輕腳步並彈性擺放腳掌，以配合你所踩踏表面的角度，如此可以讓石塊保持在穩定狀態。走在潮濕的碎石坡上務必多加留意。

　　礫石坡：鬆動的礫石坡會讓上坡既緩慢又艱辛，每往上踏一步便向下滑動。踏在較大石塊上或其上方，可能會撬開這塊石頭。不過，下坡可以是好玩有趣的。可以在礫石坡大步滑踩下降，像是越野滑雪或是類似雪地的踏跟步一般。冰斧

是有用的；礫石坡行進的技巧與雪地行進的技巧非常類似（見第十六章〈雪地行進與攀登〉）。不過，還是要當心礫石可能只有薄薄一層、像小鋼珠一般覆蓋在大塊岩板上。坡上若生有植物，須避免使礫石大片滑落而損傷植物。雖然沿礫石坡滑踩下降很有趣，但一些小石塊也有可能會跑進登山鞋裡，讓你感到不適。若預期會碰到礫石坡，

圖 6-2　在鬆動岩石上安穩行走：a 攀登者緊密地走在一起，這樣脫落的石塊在到達下方攀登者之前就不會積聚危險的動能；b 攀登者成對或分成小組，並避開各自的墜落路線，這樣脫落的石塊就可通過下方攀登者而不造成危險。

246

在夏天時你可以穿上較短、輕量化的綁腿。

大圓石斜坡：想避開礫石坡的折磨，大圓石斜坡可以是一個令人愉快的選擇，但這裡也有風險。通常，墜落的碎石會在其原來所屬的懸崖下方聚集成一個陡坡，其中最陡的稱作休止角（angle of repose）。落於更為陡峭山坡之上的碎石容易一路滑落，除非為植被所阻。最常使用的碎石路線一般相當穩定，因為步行將最危險的碎石變得更加穩定。要當心的是較不常使用的碎石坡，比如碎石的青苔上沒有鞋痕的地方。

落石

有時路線是沿著深壑上攀，深壑中充滿為礫石包覆的碎石，這是團體行進造成落石的經典場景。只要擾動到了冰磧或礫石坡上的關鍵石頭，就有可能引發落石。為求安全，要盡可能避開在你之上及之下攀登者的墜落路線。若峽谷太窄而避不開，行進時腳步請放輕，並隨時準備在石塊滑落時大喊「落石！落石！」以警示隊友。隊伍拉得近一點，避免落石因墜落的時間長而增加了動能，為後方的隊員帶來更

嚴重的傷害（圖 6-2a）。亦可考慮讓隊員一個一個地逐次通過該區，或是分成數個緊密的小隊伍逐次通過，而其他的隊員則安排在安全的地點休息（圖 6-2b）。

團體行進造成的落石絕不是鬆動山壑的唯一危險來源，下雨也有可能引發大小規模的落石。還有些時候，落石是由未見到的攀登隊所引發。整體來說，它是最常見的山區意外起因，應當小心為妙。攀登者在需要穿過任何可能暴露於從上方掉下落石的區域，或可能發生嚴重墜落的情況時，可以考慮戴上岩盔。

下攀

在岩崖、碎石坡或斜坡遇到暴露感較強的情況讓人生畏。登山者可能會猶豫不決，或是行動遲緩，而這很可能造成危險。短距離、平穩、快速地移動步伐，並計畫好下一步，這可使你在面對鬆動的石頭時能迅速地退開，也能避免受傷。登山杖或是冰斧會很有幫助。可以把你的登山杖或者冰斧放在你面前，以免它卡在岩縫中或是擾動到上方的岩石。

雪

　　積雪對山野健行而言可能是件好事。許多山峰最適合在初春攀爬，因為此時硬雪覆蓋了碎石坡、灌木叢和伐木後的殘樁。雪橋（snow bridge）也使過溪變得輕鬆容易。然而，若季節不對或是雪況不佳，積雪也可能會變成詛咒。山徑會因被積雪掩蓋而無法辨別，或者被雪崩、大量融解的雪水所沖毀。薄雪則是十分不穩定，而且可能遮蔽了危險的狀況。如果有可能發生春季雪崩，要注意地形陷阱（見第十六章〈雪地行進與攀登〉）。隨著當天時刻的不同、行進速度的緩急與天候狀況的改變，在山徑上與上攀或下坡的過程中，登山隊可能會遇到不同的雪況，因此務必在攀登之前研究天氣與雪況。

　　穿越雪地時，注意可見的地面物，因為它們會指出薄雪或融雪處所在。殘樁或大石頭旁的積雪常常會遮蓋地洞與較軟的雪溝（moat，因部分的雪從樹木或岩石旁融出所造成）。較小的樹木附近容易產生此類小雪溝，因為其低矮的樹枝阻擋了雪落入旁邊的樹幹中（稱為樹穴，tree well）。利用冰斧刺探，以避免行經有問題的地點，並遠遠避開殘樁區或岩石區，也不要走在雪地上露出的樹頂附近。如果碎石坡上的雪很薄，在雪下面可能會有很容易踩穿的大洞。如果雪很薄，回程經過碎石坡時記得走慢一點，特別是那天如果很溫暖的話。

　　溪水會不斷融化雪橋的底層，直到雪橋再也支撐不住你的重量。為了避免掉入水中，觀察雪面是否有凹陷、顏色質感是否有變化，並仔細聽是否有流水的聲音。若雪原底端有水流出則表示底下有洞，水量大小則可能代表洞的大小。可利用冰斧刺探雪較薄的點。

　　在經驗累積之下，你將了解雪的助力與危險，並學到如何利用它讓山野健行更加容易且愉快。進一步的資訊請見第十六章〈雪地行進與攀登〉，以及第二十七章〈雪的循環〉。

溪流

　　若你的目的地在一條溪流的另一端，如何過溪便是路線選擇的關鍵要素。過溪可能會耗去很多時間

和精力，也可能是行程中最危險的部分。

尋找過溪點

試著從遠處瞧出溪流的全景，觀察可過溪的點。這可能比你在溪岸近處觀察一百次來得更有用。若無法遠觀或遠觀無濟於事，隊伍可能就得靠穿越溪底的灌木叢來尋找過溪點，或者是橫渡溪旁山坡高處來尋找明確的過溪點。

溪流周遭的地景能指出可行的過溪方式。在幽深的森林中，很有可能可以找到一根大倒木或溪中擠在一起的倒木來輕鬆過溪，甚至連很寬的河流亦可依此法渡過。在較高的山上，可供步行過溪的大倒木就很難找到，特別是若該河流時常改道，使得河道附近無法生長較大的樹木時。

若必須涉水而過，要尋找溪流最寬廣的部分。雖然溪流窄處是最短的路徑，但此處通常最淺、最湍急，也最危險。若溪水主要來自融雪，則它在清晨時流量最小，而且可能會在下午變成危險的洶湧洪流。有時登山隊可以在溪旁紮營，以便隔日一早趁溪水流量較小時通過。

過溪

過溪之前要先解開背包腰帶和胸扣。萬一跌倒需游泳時，必須要能迅速卸下背包。

倒木：一根可供行走的倒木是絕佳的過溪方式。如果這根倒木很細、很滑或是斜度很大，可以用登山杖、冰斧、堅固的樹枝、冰爪，或是一條拉緊的繩子（見下文）來幫助平衡、牽引或支撐。必要時可以坐下來用手撐著前進。

跳石：石頭提供另一種過溪的方式。在過溪之前，先在腦中預演一遍整段跳踩石頭的過程。在滑溜滾動的石頭上平穩而持續地前進，才能毫髮無傷。使用冰斧或登山杖以幫助平衡。如果可以的話，避開長青苔或被藻類覆蓋的石頭。

涉水：涉水時要盡量讓裝備保持乾燥，包括你的登山鞋。如果水流平緩而石頭圓滑，涉水時可以把登山鞋和襪子放在背包裡，打赤腳涉水，或是穿上涼鞋、為涉水而準備的輕量化跑鞋。若該溪不好過，穿著登山鞋走，不過要把襪子跟鞋墊放進背包。到對岸後再把鞋擰乾，換上乾的鞋墊和襪子。如果溪流較深，過溪前可考慮將長褲或

其他衣物脫掉。鬆垮的衣物會助長溪水的阻力，可能會拖長過溪的時間，但也可以減輕溪水的冰冷。

如果你想通過溪水較深但並不湍急的部分，用等同於溪水流速的速度朝著下游的方向斜橫過溪，此舉對身體的阻力最小。不過，最佳的過溪方式是面對上游方向，身體略傾斜入水流中，將冰斧、登山杖或粗棍向上游插入水中作為第三個平衡點。你的前腳在溪底探測下一個平穩的踏腳處，後腳續跟著前進，然後把冰斧或棍子插入下一個點。

登山者往往會低估急流的力量。不小心踏錯一步，就可能會被沖倒，衝撞於石頭與倒木間，或是隨著洶湧的水花翻滾。只要高過膝蓋，溪水就是危險的。僅到小腿深的湍急溪水，水花可能會翻騰高過膝蓋。到膝蓋深的溪水，翻騰的水花可能會高過腰部，並伴隨令人倉皇失措的浮力。泡沫很多的水飽含空氣，其水夠多足以將人溺斃，但其密度卻不足以使人體漂浮起來。由冰河融水灌注的溪流另有其困難點，因為溪流底部常被飽含岩石粉末的乳白冰河水所遮掩。

結隊過溪：可由兩個以上的隊員結隊過溪，當一人移至新位置時，其他人輪流確保對方。利用木棍結隊過溪則是另一種方法。所有的人都抓住木棍，隊伍平行於水流方向。由上游的隊員開始向前行進。不小心滑倒的人抓住木棍以平衡，其他人則保持木棍的平衡。

繩索：繩索可以在通過小溪時派上用場。繩索拉往下游的方向，若有人滑倒則會被沖到岸邊。如果手邊只有尼龍登山繩，注意繩索會因延展性而拉長。務必利用適當的確保點（見第十章〈確保〉）。

利用繩索渡過深而湍急的溪水可能會很危險。若利用繩索確保過溪，有可能會出現隊員雖然被確保住、卻被困在水裡的情形。可以考慮確保住背包即可。若有人不小心跌倒，他可以卸下背包，而背包也不會被沖走。

被沖入水中

如果你被急流沖往下游，最安全的姿勢是背部向下，腳朝向下游，以仰泳方式控制方向。這個姿勢可以大幅提高存活機率，造成最小的傷害。保持警覺，如果看到一個「攔截物」（小水壩或一堆碎石）向你靠近，快速變回正常的頭

先腳後俯泳。努力保持在水面高處，盡力保持在石堆上方，說不定可利用它爬上岸。

如果可能會從倒木上跌進河裡，盡量從下游的那一邊跌下，這樣才不會被沖進倒木下方。如果有隊員跌入水中，其他岸上的隊友可以試著用登山杖、冰斧或樹枝去拉他。也可試著丟出可漂浮的東西，例如一個充滿氣的水袋。在你決定躍入溪中伸手救人前，請先實際評估自己是否會有危險。

準備出發

在山野中健行，就像在另一個國度旅行一樣。對該地的不熟悉是旅行的迷人之處，但這也在某種程度上限制了旅程。事前的準備非常重要。此外，沒有任何事物比得上人們從自身經驗中所獲得的知識。

讓自己一次次向山野行去，如同學習一種新語言般地研讀它。用你的五種感官來讀取山林的「詞彙」。當你發現自身的能力足以回應山野對你的呼喚時，最佳的時刻即會來到。技能應用純熟之後才能享受漫遊的自由，而責任則相伴而來。下一章我們將探討如何保持山野原始的那一面，讓爾後的登山者能經歷同樣的探險樂趣。

第七章
不留痕跡

　　登山者尋找地圖上未曾標記的路線，尋找人跡罕至的山徑，也尋找可以讓自己昂然而立的山巔。我們了解，自己所找尋的那片荒野是我們必須保護的資源。

　　一個熟練的登山者是勇敢的、健康的、靈敏的、堅韌的——也是一個可靠的隊友。這些特性在登山雜誌上被討論、在首攀路線完成後受到讚揚，甚至在一些賣座的影片中被提及。有一個不常被稱頌，但同樣重要的特質是：具有覺知外界的能力。有良心的攀登者會尊重他們周遭的環境，並採取對環境衝擊較小的舉措，他們在追求實現其技術能力之餘，也會降低對於環境的影響。他們沒有留下任何戶外活動的痕跡，因為他們探索自然環境的熱情與他們保護自然環境的願望並行不悖。

　　大多數登山者已經看到了人類在荒野地區過度活動、粗心大意和欠缺考慮的後果。在阿拉斯加的迪納利國家公園（Denali National Park）中，大約有 152,000 磅的人類排泄物被倒進了卡希爾特納冰川。在未來十年內，這些廢棄物預計將「融化」並自基地營流往下游，進一步加劇在 2010 年和 2012 年已被檢測出糞生大腸桿菌陽性區域的汙染。今日，在 14,200 英尺的基地營以上，「清潔山林罐」（Clean Mountain Can，便攜式廁

所）是必備的。

迪納利國家公園的管理進步是登山運動道德觀念進步的一部分。在 1970 年代，當時第一批岩械取代了會讓岩石變形的岩釘。1994年，非營利性質的教育組織「不留痕跡戶外道德中心」（Leave No Trace Center for Outdoor Ethics）成立，致力於促進一套一體適用的、對環境影響最小的指導原則，也就是現在人們所知的「不留痕跡」原則。

「不留痕跡」是七條容易記住的原則（請參閱邊欄「不留痕跡七原則」）。本章闡明為了執行這些原則的必要技能，並特別強調登山運動所需的獨特技術。

欲了解更多關於「不留痕跡戶外道德中心」的資訊，請參閱延伸閱讀。該中心與美國土地管理者和其他組織合作，負責向人們宣導有責休閒娛樂活動的知識。

1. 提前計畫和準備

提前計畫不僅僅只是為了登頂，它對於實踐「不留痕跡」的技巧非常重要。

保護登山隊伍，保護這個地方

一支登山隊伍如果把自己推到極限，或許就會遇到麻煩，那麼他們將不再能夠關心「不留痕跡」的原則。例如，他們可能會感到疲勞，不得不在脆弱地區紮營。他們可能會感到寒冷，不得不在禁止生火的地方生起營火。如果必須呼叫救援人員，安全第一，將不考慮環境破壞。然而，現實的計畫往往可以首先防止這種嚴峻的情況。

菜單規畫

正如許多「不留痕跡」的技能一樣，菜單規畫不僅能保護環境，它也會讓登山者更有效率。掌握兩項技術——重新包裝食品和烹煮一鍋式飯菜——將加快烹飪速度、減

「不留痕跡十原則」

1. 提前計畫和準備。
2. 在耐久的地面上行進和紮營。
3. 妥善處理排泄物。
4. 留下你所見的一切。
5. 最小化營火的影響。
6. 尊重野生動物。
7. 為他人設想。

輕負擔，並減少垃圾。

　　登山攜帶的包裝愈多，在偏遠地區留下一些東西的可能性就愈大。另外，在攀登時，要拆掉過多的包裝是一件麻煩事。去掉包裝、繫繩和外殼，然後把食物放在可重複使用的容器或可重複使用的袋子裡。食物吃完後，可以用空袋子裝其他袋子以利打包。

　　使用便攜式爐具準備一鍋式飯菜僅需少量炊具和清洗過程，由此產生的廚餘也很少。爐子快速、清潔且方便使用，在幾乎任何天氣都能運作。預先計畫每一餐的內容，這樣團隊只需要除了預備糧之外的必要食物分量；如果飯後有剩菜，應該晚點吃掉它們或打包（而不是掩埋、燒毀或傾倒在溪流中）。

考慮環境和土地管理規範

　　少量的研究就能幫上大忙。提前了解必要的事項和其他可能的規定——每個地方都不一樣。例如，在歐洲，攀登山峰不需要許可證，但是像馬特洪峰這樣的地方確實限制了可以住在山屋裡的人數。在美國，有許多土地管理規範，這些規範在不同的土地管理機構和不同的

特定地點之間有所不同。

　　這些管理規範有助於降低人們在戶外活動期間造成的影響，可能包括為了野生動物的季節性封閉措施、修復和回復植被或其他保護工作。同樣地，你也應事先了解使用頻率、所需的廢物處理系統、禁火令和生態敏感性。無論你打算什麼時候出行，請諮詢土地管理機構的資源和官員。詢問關於脆弱或敏感地區的資訊，包括植物、動物、地質、土壤條件和濕度水準（和火災有關的因素）。如果你事先發現欲造訪之處有環境脆弱或敏感的問題，也應該考慮修改原訂計畫或路線。

2. 在耐久的地面上行進和紮營

　　在歐洲的阿爾卑斯山脈、美國西部的卡斯卡德山脈或者亞洲的喜馬拉雅，登山者的腳印或帳篷篷布的大小可能看起來微不足道。不管怎樣，隨著攀登和登山運動愈來愈受歡迎，這些地區每年接待數以百萬計的遊客。只要有可能，就在已開闢好的山徑上行走，並在已經開拓的地點露營。當登山者離開山徑

而走進未曾受損的環境時，「不留痕跡」的知識與技術將更爲重要。

健行

在已有的小徑上停留並遵循健行規範，能使得野外環境的保護達到最佳效果。例如，華盛頓的雷尼爾山國家公園每年接待 100 萬到 200 萬名遊客，這使得管理步道和進入敏感環境（如：高山地帶）變得非常重要。

山徑是荒野裡的高速公路。就像能承載大量車潮的公路，設計完善的山徑禁得起眾多登山者的踩踏，並可避免蓄積水流和造成土壤的侵蝕。請務必待在山徑上，並遵守山徑標示（圖 7-1）。

山徑使用原則

儘管有時登山者會踏足人跡罕至的路徑，但幾乎每一次出行都會涉及一些已經開闢好的路徑。遵守這些做法，以幫助保護步道和其通過的地區，並尊重其他步道使用者。

- 使用現有的山徑，並總是待在山徑上。
- 跟隨已有的足跡，就算會通過泥

圖 7-1 雷尼爾山國家公園（Mount Rainier National Park）山徑上的路牌。

灣或凹陷處。保護路旁植被，不要並排，保持單列行進，如此可以避免登山者無意中拓寬山徑。穿戴防水的鞋襪及綁腿可以使你即使在潮濕泥濘的狀態下仍然能夠待在山徑上。在溪畔行進時要小心避免發生侵蝕。

- 碰到之字形路徑時切勿亂切！隨意開路不會節省時間，反而會多費力氣，增加自己受傷的機會，

也會使植物根部死亡。隨意開路還會使地表出現醜陋與造成土壤侵蝕的乾溝。

- **盡可能地走在雪上**。雪是登山鞋踩出的步伐與土地之間的天然保護層。穿過泥土地與雪地之間脆弱的交界帶時要格外小心，這些區域的土壤飽含水分，尤其在春天及秋末。

- **選擇在自然回復能力較佳處休息，像是岩石、沙地或沒有植被的地方**。休息時請遠離山徑，這樣才不會打擾其他登山者。如果因為環境易於受損或植被過於茂密而無法離開山徑的話，請在山徑較為寬廣處休息。

- **讓路給其他登山者時，首先要找一塊耐久的地方讓路，以免踐踏植物**。這是一個比標準的步行禮儀更好的做法（標準的步行禮儀要求人們立即退到一邊）。

- **撿起別人留下的垃圾**，把它們放在口袋裡的塑膠袋裡。攜帶一個大的垃圾袋來裝較大的垃圾，尤其是在回程時會用到。

在山徑外應遵守的原則

登山運動的目標常常會遠離任何已建成的小徑。離開登山路線的登山者可以根據自己的攀登方式來學習以下技能。

- **保持緩慢步伐**，使自己能留意周遭環境，並規畫出一條對環境衝擊性較低的路線。

- 不同於在山徑上行走，**在山徑外行進**，特別是在容易受損的草地上，**請將隊伍散開**，讓每個人走在不同路徑上。避免單列行進，因為這會產生新的路徑並留下明顯的「痕跡」。除非是在登山者已走出小路的地方，才可以不使用這種方法。

- 在山徑外行走時，**請尋找像裸露地表**（植被覆蓋與野生動物獸徑間的區塊）、岩石（基石、獸骨、卵石、溪流礫灘）或有莎草科植物覆蓋的堅硬地面；請勿踐踏木本或草本植物。當隊伍進入高海拔地區時，在耐久的地面上行走尤為重要。在那裡，植被生長季節較短，生長條件也更為極端；這類植物很難從危害中復甦。

- 在春季、晚秋通過土壤水分達到飽和的**雪土交界帶時，請格外留心**，那裡的土壤很容易受損。

- 除非那些記號已經出現在那裡，否則**不要留下石堆和記號**。切

勿雕刻樹木。如果你的隊伍需要標記路線，在回來的路上移除標記。讓下一支隊伍擁有自己的探勘路線。

營地

許多世界上最受熱門的登山路線和野外健行路線都有大量的露營地。例如，在加利福尼亞州的惠特尼山步道營地，許多以前的遊客為了防風而建造了岩石牆。在這種情況下，不要透過建立新的露營地來進一步破壞自然景觀。請尋找使用過、地表堅硬的營地，避免使用那些具有較佳視野或接近水源、但人為破壞較小的地方（參閱表 7-1「營地選擇原則」）。

如果只能找到一個未受破壞的地方，那麼最多在當地停留一至兩天後，就該遷移至其他地方紮營，如此這個地方才有機會可以恢復原貌 在可以謹慎實行「不留痕跡」原則的前提下，如果可以在一個未受破壞處和一個剛受到些許破壞的營地間選擇，那麼在未受破壞處紮營是比較好的選擇。或許這答案乍看頗為矛盾，但這樣可以給予剛受到些許破壞的營地回復原狀的機會。

在未受破壞處紮營時，我們仍須注意以下事項：

- **避免將帳篷搭在一塊。**
- **分散如廁地點和行走路線**，以免在同一條路線上持續踩踏，造成植被無法復原。隨身攜帶一雙涼鞋或者輕便的軟底鞋在野地紮營時穿；厚重的、帶凸底的登山鞋在泥土和植被上會有紮實的影響。
- **不要整地**，像是把地面弄平、移動枝條與落葉，或挖掘排水通道。切勿砍伐樹枝或植物做鋪墊，應使用睡墊。如果一個露營地有多餘的木椅、臨時搭建的桌子，或營火堆，請仔細分散圓木和岩石。
- **在有點坡度的地方紮營**，不然水可能會積在帳篷底下，使得我們想要挖掘排水通道。

挑選營地時，請遵守「60 公尺」（大約 75 步）原則，就是營地要遠離水源、道路還有其他人至少 60 公尺以上。如果當地管理單位允許登山者使用靠近水源、但地表已經變硬的地方，那麼請直接使用這些營地，不要在附近另闢新地點。在未受破壞處，請選擇一塊遠

表 7-1　營地選擇原則

最適合到最不適合的紮營地點	選擇與否的理由
1. 完全開發的現有營地	只要不再擴建或改造，地面已經變硬的營地不會對環境造成更大的影響。請使用營地內現有的石塊和枯枝，避免從外頭再拖入。
2. 雪地	雪融後，人為使用痕跡就都消失了。不過，在雪地紮營時，必須遠離植被、土壤未被積雪覆蓋的地方。離開雪地營地時，請推毀用雪搭成的各式建築，盡量讓當地恢復原貌。
3. 岩面	除了生火的痕跡外，堅硬的岩石可以抵擋大部分帶有傷害性的舉動。
4. 沙地、泥地或碎石地	絕大部分的人為使用痕跡都可以被去除，而且不會影響植被。
5. 森林深處的酸性腐植層	紮營只會對酸性腐植層與其他正待分解的物質造成一些輕微的影響。
6. 草木植物覆蓋的草地	把帳篷紮在草地上一個星期，可能導致其中的植物在一整個生長季中都無法順利成長。如果要在此地長期紮營，請每隔幾天就移動一次帳篷位置，以減少對草地上任何一塊地方的傷害。草若愈長，就愈容易受到人們踩踏的影響。
7. 林線上有植被覆蓋的草地	高山植物的生長速率相當緩慢，其中木本植物又比草本植物容易受到傷害。以石楠為例，它需要數月的時間才能開花結果，每年也才多長幾公分而已。即使是短期紮營，可能都要耗費好幾年的時間，才能恢復高山植物所受到的傷害。
8. 湖泊和溪流沿岸	水濱植物非常脆弱，而且隨著愈來愈多人進入荒野，水汙染也會成為一個日益嚴重的問題。

離道路或有好風景的地方紮營，讓每個人都能享有孤獨的感覺。

請使用已建立好的宿營地或高山營地。移動石塊可能會殺死需要多年生長並易受傷害的高山植物（高山上的植物通常都很小，要認

眞找才看得到;它們通常都緊貼著岩石生長);移動石塊也會擾動昆蟲或其他野生動物的棲地。只有在絕對需要時才建立新營地或擴增現有營地。這個時候請移動對植被干擾最少的石塊。

寫下裝備清單,保持帳篷整潔,這樣才不會忘記與弄丟裝備和食物。離開營地時,試著將它回復至比原本更好的狀態。在未受破壞處實行「不留痕跡」可能得多花一點功夫,例如用自然物質掩蓋使用過的地方、抹去留下的足跡,並把糾纏成墊狀的草地弄鬆。

3. 妥善處理排泄物

幾十年來,登山者對食物、人類排泄物和廢水採取放任其自生自滅的方式。登山者會在淺雪洞裡排便,大岩壁攀岩者會把糞便裝在紙袋裡從岩石表面扔下去。職業攀岩者塞達爾·萊特(Cedar Wright)曾把兩隻手放在加州優勝美地國家公園酋長岩一個小懸崖頂部的一堆糞便中,這說明了改變的必要性。在全球範圍內,從迪納利山到珠穆朗瑪峰,流域已經被登山者的廢物、垃圾和廢水所汙染。隨著野外

冒險愈發風行,人類和環境的健康取決於所有登山者的最佳實踐。

管理山區的人類排泄物

廢物處理的「西部蠻荒時代」已經結束了,現在請遵循以下指引:

• 只要可以,就去廁所。
• 如果沒有戶外廁所,兩種可被接受的、經過時間考驗的,以及符合道德和安全的人類糞便處理方法是貓坑掩埋法和打包帶走。提前研究一下,了解哪個選擇對你們造訪的地區來說是最好的。準備使用貓坑掩埋法排便或打包的方式處理它(下面將對兩者進行更詳細的解釋)。
• 如果你用的是衛生紙,那就用中性色和無香味的,然後打包帶走。留下成堆的廢紙很噁心,加上紙張需要很長的時間在乾燥的高山環境中被分解。埋了它會招來動物,燒了它又是一種危險。
• 與其使用衛生紙,不如考慮使用天然材料,如光滑的石頭、針葉樹、闊葉樹(注意識別和使用安全的植被)或雪。
• 衛生棉條、用過的尿布、寵物糞

便和個人衛生用品必須打包。

- 在裸露的地面或岩石上撒尿——而不是在植物上撒尿——因為尿液中的鹽分會吸引動物，這些動物可能會挖土、破壞植物，同時試圖吃掉這些鹽分。

- 在雪地或冰面上，將尿液集中在營地或休息站的指定地點，而不是製造大量的小便孔。蓋掉黃色的雪。

- 狗糞也要遵循 60 公尺原則：把它們埋在貓坑裡或者打包帶走。

- 在陡峭的岩石或冰面上時，走到一個可以讓尿液遠離攀爬路線的地方。在帳篷或長途路線上，一些攀岩者會用尿瓶蒐集尿液以便日後處理。

挖掘並覆蓋貓坑

貓坑適用於低海拔且有較厚腐植土的地方。請小心尋找一個適合挖掘貓坑的地點。經驗法則告訴我們，按照「60 公尺」原則，遠離山徑、營地、聚集區域或水源。記住，你會找到的地方，別人通常也一樣會找到。

在找到一個好地方時，用一支小的、輕量的鏟子、尖銳的棍子或冰斧將草皮或地表清出一個直徑10

至 15 公分的圓形範圍，再將這些表層物移開。往下挖時，請不要深過 20 公分。大致上要比林子裡的枯枝層和酸性腐植層深，但不能深過腐植層，因為在腐植層中，東西分解的速率較快（圖 7-2）。

上完大號後，用鬆軟的土壤將洞蓋住，將土和排泄物用棍子或鏟子稍加混合，再把草皮覆上。最後封好貓坑，整理一下附近的植被，讓它恢復自然的原貌。用含有酒精成分的洗手液清潔你的雙手。

在很薄的礦物質土壤、高山的岩石地區，或是沙漠的峽谷，排泄物並不會馬上分解，因此最好不要掩埋排泄物。雖然掩埋有助於隱藏排泄物，但重要的還是排泄物能否分解的問題。同樣地，也不要在雪地使用貓坑，除非在雪地下能發現礦物質土壤，例如在樹穴裡。

挖掘10到15公分深

枯枝層
酸性腐植質
腐植質

直徑10到15公分

圖 7-2　挖掘一個貓坑

把排泄物背出去

登山者已習於將使用過的衛生紙或個人衛生用品（如用過的繃帶、餐巾紙、衛生棉條等）帶下山去。登山者也應該準備好把自己的排泄物背下山。在熱門冰河路線、高山上礦物質土壤微薄處、沙漠、陡峭岩壁、冰攀路線（包括大岩壁攀登）、極區凍原等地方及冬季登山時，最好可以把自己的排泄物背出去。以下是幾個將排泄物打包帶走，以及當隊伍回到登山口之後的丟棄方式。

雙層袋：一個有效率且安全的辦法，是使用兩個可重複開封的塑膠袋裝取排泄物，再放入儲存袋或黑色垃圾袋內。處理排泄物的方法與人們遛狗時所使用的方法一樣：先將內層的塑膠袋由內往外翻轉，當成手套套住自己的手，然後隔著塑膠袋把排泄物抓起來，再把當成手套的塑膠袋翻回，包住排泄物。包好後，將此內層塑膠袋密封，隨即置入外層塑膠袋中，再將外層塑膠袋封住。如果想減少排泄物的異味，可以在內層塑膠袋中放置一個約 5 平方公分大小、浸有氨水的海綿，也可以在內層袋中加入氯化過

的石灰或貓砂。

市面上有在販售的廢棄物處理器以及凝膠收納盒，如瓦格袋（Wag Bag）使用了雙重降解塑膠袋，是垃圾掩埋場核可使用的儲放裝備，內部盛裝粉末凝結廢棄物，並且抵銷緩和其氣味。在有些野外區域，土地管理者會提供你已經製成的基本雙層袋、凝膠收納盒，或是其他供給項目，例如初始收納廢棄物的紙板，以及一個裝有貓砂的紙袋，讓你可以將收納廢棄物的紙板放入。由於土地管理者可能是以他們偏好的方式提供你儲存廢棄物的選項，所以你必須注意那些當地推薦使用、任君挑選的物件。

其他容器：大多數登山者會希望能有一堅固的容器，用來裝下山時攜帶垃圾的雙層袋。這個雙層袋可以是老舊的麻布袋，亦可使用溯溪時攜於背包裡外皆可的防水袋，或是其他市面上能買到、得以重複使用的商品。這些市面上的商品包括專門為大岩壁攀爬所設計的密特里斯儲存盒（Metolius Waste Case），這種以拖吊袋（haulbag）的材料做成，有著堅固的拖吊帶，能夠安全地運送拖吊袋下的容器。在市面上，另一種好用的產品是山

林清潔罐，專為阿拉斯加的迪納利地區所設計，能將廢棄物裝在一個圓柱狀的容器中，亦可用作儲存排泄物的容器。你也可以用市面上販售的燈具、耐久防水的塑膠容器來裝點你的容器。

妥善處理排泄物：必須要周密地實施排泄物處理方案。對於妥善處理廢物的問題，沒有簡單的答案。漸漸地，在熱門的登山路線上，主管單位也會提供標示清楚的人類排泄物蒐集箱，供登山者在離開野外時丟棄排泄物。不過，在旅途結束後要如何妥善處理排泄物，將是每支隊伍自己的決定。

在登山活動結束後，人類排泄物不該被簡單地丟入垃圾桶裡，裝在紙袋中的泄物可以丟棄在露營車廢棄物傾倒場或戶外廁所。紙袋或塑膠袋不可以丟在乾式廁所、沖水馬桶或生態廁所內。塑膠袋內的排泄物應倒入抽水馬桶內，然後將塑膠袋沖洗乾淨，再扔進垃圾桶。一定要用肥皂和水洗手，至少搓洗20秒，或者在處理糞便後使用含有酒精成分的洗手液。

偏遠地區的冰河裂隙掩埋法

對於在偏遠地區進行的遠征冰河行進來說，把排泄物丟在冰河裂隙裡，是大家都能接受的務實做法；不過，情況逐漸改變了，因為人們發現人類的排泄物造成這些地方更快融化，最後人類排泄物就在下游出現了。排泄物可能不會如想像中被流動的冰雪掩埋，反而會汙染雪地，造成其他登山者感染腸胃疾病。因此，每個登山者在前往偏遠目的地時都應該研究處理排泄物的最佳方法，可以事先與負責管理當地的機構確認。在可以丟棄排泄物的冰河裂隙，先把固態的排泄物集中並裝入可生物降解的塑膠袋，等到隊伍準備紮營時，再選擇一個遠離攀登路線且較深的冰河裂隙丟入排泄物。然而，在偏遠路線漸趨熱門的今日，這種做法也可能有所變革，廢棄物不見得會被流動的冰雪掩埋，甚至有可能對冰雪帶來汙染，造成其他登山者腸胃道的病變。

處理食物和垃圾

「不留痕跡」原則適用於人類帶入自然的一切事物。開發處理食物垃圾和垃圾的有效系統將減輕登山者和環境的負擔。正如本章的

前面「1. 提前計畫和準備」中提到的，重新包裝食物意味著更少的垃圾要打包，更少的重量要攜帶。打包廚餘，永遠不要掩埋或焚燒食物垃圾或垃圾，也不要把它們倒在山屋廁所。

吃東西的時候，小心不要把食物殘渣掉在地上。非原生於環境棲息地的食物可能有意外後果，比如餵養養成習慣的野生動物。即使是那些容易分解的食物——例如蘋果核和香蕉皮——也不是山區環境原有的，應該打包起來。

讓你的野外廚房遠離水源，記得遵照「60 公尺」原則。在偏遠地區烹飪後，過濾烹飪用水，收集食物殘渣，然後將其與其他垃圾一起倒掉。用塑膠洗滌器而不是用沙子或草把鍋子洗乾淨，然後把剩下的廚餘打包。

清洗

千萬別直接在水源處洗任何東西。如果你塗了防曬油或驅蟲劑，在跳入湖泊或溪流之前要洗乾淨，這些化學物質和油類會對水生植物和野生動物造成傷害，並會留下一層油性表面膜。在離營地和水源至少 60 公尺（75 步）的地方，用少量可生物降解的肥皂洗手（遠離植物），或者使用快乾液體消毒劑。在距離水源、小徑和露營地 60 公尺的地方放一壺水，然後清洗、沖洗，並處理掉被稱為「灰水」的洗滌水。在營地的下風處挖一個小貓坑來處理灰水。把灰水倒進洞裡，這樣可以更好地分散在土壤中。或者將廢水以弧形拋出、快速掃過，使水分散成小水滴。

4. 留下你所見的一切

把岩石、植物、考古文物藝品和其他資源留給其他登山者，讓他們擁有和你同樣發現自然之美的感覺。

為了達到這個目的，請勿干擾山徑上的植被與石塊。試著去觀賞荒野中的植物，將它們以繪畫、攝影的方式保存下來；不要攀折、採集任何植物。發現化石時，請不要觸碰與移動那些石塊。同樣地，若發現史前人類或原住民留下的考古及歷史遺跡證據時，也請不要觸碰，請向當地管理單位報告，以便他們能記錄下來。正如諺語所說：「只拍照片，只留下足跡。」

5. 最小化營火的影響

露營的經典形象是人們晚上圍在篝火旁。然而，營火很難不造成影響，所以在大多數情況下，營火不應該是高山體驗的一部分。設備和服裝的周到選購是「不留痕跡」原則的重要組成部分。使用輕省的爐灶而不是野火；爐灶不消耗野生材料，不讓山上的空氣充滿煙霧，也不太可能成為森林火災的源頭──使用爐灶燃料，而不是在該地區尋找木柴資源。爐子和合適的保暖衣物可以取代我們對營火的需求。

既然在某些地方允許營火，那麼就要確定創造一個安全的允許營火的條件。在已生過火的區域使用現有的營火圈。攜帶一個火盆或者學習如何在偏遠地區製造和拆除一個土堆（參見延伸閱讀中的「不留痕跡」網站）。只使用在地上找到的可以用手折斷的乾樹枝。在為篝火燒柴時，要避免踐踏植被、砍伐樹木和灌木，甚至砍伐枯死的樹木，因為這些樹木會創造景觀多樣性，同時也是野生動物的棲息地。也不樣開發不必要的社交小徑，所有這些都會對當地野生動物和其他使用者造成負面影響。把木頭燒成灰燼，撒上冷卻的灰燼，這樣就看不出痕跡了。篝火環及被熏黑的岩石和樹木都是會持續數十年還能被看得見的環境衝擊。

6. 尊重野生動物

2016 年，懷俄明州黃石國家公園的遊客把一頭新生的野牛放在他們的 SUV 後座上，他們的理由是：因為「牠看起來很冷」。公園管理員無法讓這隻小牛重回牠的牛群，不得不讓牠安樂死。雖然這是一個極端的例子，但這個教訓在所有情況下都適用：動物是複雜生態系統的一部分，我們在野外的責任是讓這些過程不受干擾地繼續發展下去。

- **不要接近或接觸野生動物**。為了你和動物的安全，請保持安全距離。
- **永遠不要餵養野生動物**。這會威脅到牠們的健康，並造成危險的依賴性。所有的動物都是如此，包括鳥類和花栗鼠。被餵食的動物，容易習慣被餵食的生活，失去找尋找食物的求生本能，會如同一隻已經死去的動物。

- **清理路徑和露營地**。即使是最小的食物殘渣。微碎屑對環境來說並非天然。
- **注意在岩石路線上築巢的鳥**，特別是猛禽，避免打擾到牠們。和當地的土地管理機構確認鳥類築巢的季節和該地區關閉的時間。如果攀登者真的遇到築巢的鳥，應該退開或改採另一條路線。
- **確保你的寵物不會騷擾野生動物**。僅僅是一隻狗的出現就能使野生動物逃竄、耗盡能量，並將自身暴露於危險之中。考慮把寵物留在家裡。如果你真要把寵物帶入荒野，只可以帶入獲得許可的地方。讓自己熟知帶上你的「毛夥伴」的最佳做法。在許多地方，寵物必須隨時被拴住。

7. 爲他人設想

大多數人走進荒野是爲了體驗無盡的空間感和一定程度的孤獨感。登山者可以借鑑其他人的荒野經驗，在遠離他人處紮營。使用大地色的帳篷、背包和衣服，而不是顯眼的顏色，以減少過度擁擠的感覺。尊重他人的隱私，只有在必要的時候才穿越他人的空間，並盡量降低聲量。

請試著享受荒野裡的天籟，因爲隔不了多久，我們就又得回到朝九晚五的工作，回到充斥著各種都市塵囂的生活。我們或許會渴望遠征途中聽到一些音樂，但對多數的荒野之旅來說，收音機、音樂與手機的聲音都會讓人分心而造成不悅。所以在攜帶上述任何一種產品前，請先告知同行的夥伴；如果真想聽音樂，請戴上耳機。另外，若有人堅持登頂時必須狂呼慶祝，那麼，請找個遠離旁人的地方喊叫。

小而美

別把隊伍組織得太大。野外活動通常也是社交活動，但限制隊伍規模可以讓隊伍成員和其他登山者享受更多的孤獨。如果當地管理單位對登山隊有人數上的限制，其實可以把隊伍規模控制得再小一點。決定人數前，可以自問：在安全前提下，一個隊伍的最低下限是多少人？

把攀登的影響降至最低

攀岩者有一項特殊的義務，不在「不留痕跡七原則」之列。簡單地說，即實施架設固定點的基本原則（見第十章〈確保〉中的「固定點」）。其他的最佳做法包括：

- 在垂降點使用大地色系的傘帶。
- 不要留下不需要的繩環，盡可能去除其他攀岩者留下的多餘的、不安全的繩環。
- 避免設置新的永久固定點與垂降點。在無安全顧慮時，也請勿在現有的固定點與垂降點上再做任何補強。

當隊伍發現需要攀岩的地形時，盡可能將攀登環境維持在隊伍一開始所看到的樣貌：

- 請勿為了自己的攀登目的鑿挖岩壁或改變岩石結構。與其在高山攀登時推擠鬆動的岩石，不如試著調整它們以使它們穩定（不過，在受歡迎的運動攀登路線上，移開鬆動的岩石可能會更好，因為它們在擁擠的地方會造成危險）。
- 盡可能將植物留在路線上。只有在基於安全時才在植被覆蓋處開關新的路線，而不是為了美觀。
- 盡量少用防滑粉。
- 現代攀岩道德規範要求有限地使用岩釘。只有在不能使用現代化的攀岩裝備時才能使用，比如在特定的冬季條件下和具有挑戰性的人工攀登目標上。
- 在你離開前鏟平以雪搭建的東西，以減少視覺衝擊和無意的安全危害。了解並尊重你所要前往之處的風俗和文化。不要在原住民的岩石繪畫作品附近攀登，且絕不要打膨脹鉚釘。這裡有一些必須額外考慮的事：
- 只有在沒有其他保護措施的情況下，以及需要預留安全餘裕時，才應考慮使用膨脹鉚釘。在決定放置膨脹鉚釘之前，請諮詢當地的攀岩規範和當地的攀岩團體。
- 在攀登峭壁時，要遵守當地設置膨脹鉚釘的慣例和規則。在某些地區，當地的攀岩者會給膨脹鉚釘的掛耳加上偽裝（上漆使其不會反光）；在一些地區，在新路線上鑿岩釘可能是違法的。

第八章
守護山林與進出山林

· 製造愈小的衝擊，愈能縱情山林　　· 維持進出山林的權利
· 縱情山林的願景

　　或許是那份對山的獨特情感，登山者長期以來都站在全球各地保護荒野的第一線。比如引領 19 世紀環境保育思潮的約翰·繆爾（John Muir），即是一位登山家。而名登山家大衛·鮑爾（David Brower），也是 20 世紀環境保育的捍衛者。幾乎上個世紀的每位權威倡議人士和保育人士，最初都是透過休閒娛樂活動與戶外環境建立了連結。

　　登山者保護野生環境的傳統傳承數代延續至今。在世界各地的大陸上，登山者都像群山中的管家，無論是在山上收拾自己垃圾的小事，或是阻止在他們心愛的山區的大規模開發，登山者都會一手包辦。

　　進出和管理是相互關聯的。戶外體驗和攀登、遠足、探索的場所是環保的道德基礎。有意義的戶外活動經驗能增強人們成為這些場所的管理員、倡議者和自然資源保護者的傾向。隨著愈來愈多人投入山林的懷抱，守護山林的舉動對於現在與未來的環境影響就變得愈發重要。

　　管理機制（特別是盡量減少休閒娛樂活動的影響的機制）能確保登山者可以持續地從事戶外活動。要維持山野的開放，取決於最大限度地減少登山者、其他使用者之間的實際和潛在衝突，以及土地管理者的利益。在公共和私人土地上，休閒娛樂往往只是許多活動之一。土地管理者經常負責公共土地上的多種用途和活動，有時必須限制

登山者攀登的土地上的戶外探勘活動。儘管良好的管理機制應該被正確地視為每個登山者的道德義務，但它也是盡量減少進入山野時發生衝突的關鍵。

製造愈小的衝擊，愈能縱情山林

了解可能影響進入攀登區域的潛在條件，使登山者能夠保護和享受休憩資源。登山者有責任讓自己了解當地的風俗習慣、土地規則和規章制度，以及他們希望從事攀登活動的任何進入限制。

環境的影響

自然環境對登山者的吸引力，與登山者守護山林的責任相伴而生。高山是一種容易受損且容易受到人類影響的生態系，這裡多半生長淺根性植物，而植物體本身也較柔弱。在冰雪岩塊夾雜的高山地區，人類排泄物的分解速率特別緩慢。這在熱門的路線、宿營地與露營地上形成不小的問題，情況嚴重到只要一個登山者沒有確實遵守「不留痕跡」的原則（見第七章

〈不留痕跡〉），這種危害在數月，甚至數年後都依然存在。

懸崖地形通常具有相當特殊的環境特性。懸崖會有老鷹築巢，或被蝙蝠當成棲所，也可能是某些特化（有時是極為稀有的）植物生長的地方。懸崖可能會比周圍地區乾燥或潮濕些，這種因地形造成的微氣候現象，可能是崖頂與崖底會聚集特有生物的原因。登山者對崖底、崖面與崖頂 都會造成影響。在崖面攀爬時，登山者可能會干擾到棲息於崖面的動物，也可能會主動或被動地將崖面上的植被移去。而當登山者過度集中或踩踏在崖頂與崖底時，也會造成土壤流失和地表植被的損傷。

除了會損壞自然環境，上述影響也會衍生出登山者能否進出山林的問題。如果這些環境上的影響違反了保護瀕臨絕種生物棲地的法律，或是這些影響達到無法被相關管理單位接受的程度，那麼，登山者進出山林的權利就會受到限制。當然，所謂「可接受」的影響，會隨著管理單位不同而有相當程度的變化。例如，當對環境的某種影響發生在遊憩用的公園時，管理者可以接受；但若換到棲地保護區，就

可能不被允許。

為了避免在進出山林時產生問題，每個登山者都應確實遵守第七章〈不留痕跡〉的原則。在實際做法上，這意味著該就何謂「痕跡」來調整攀登習慣。在熱門又交通便利的崖壁與偏遠的高山，所謂的「痕跡」可能是不一樣的。在登山者試圖將他們對每個地方的影響都減到最低時，我們得強調在特別敏感的環境，登山者必須更徹底地將可能的影響化為無形。請與隊伍攀登目標所在地的管理單位密切聯繫，了解該地的各種規則。

文化的影響

包括原住民和宗教團體在內的當地居民，經常根據自然特徵的宗教或歷史意義來保護他們所在的地方。在通常情況下，部落或當地團體會和休閒娛樂團體一起合作，來保護一個重要的地方、其文化和休閒娛樂價值。在其他情況下，保護文化價值觀的需要會與登山者的權利發生衝突。

當攀登目標具有宗教意義時，事情會變得非常複雜。你可以自行決定是否要考量他人的宗教顧忌而放棄攀登。不過，在超出自己文化認知外的地方登山時，我們最少得先探聽一下任何可能會被登山活動影響的當地習俗與宗教等事物，而且在出發前，必須充分了解任何舉動可能造成的後果。例如，守護山林的一個重點，就是避免讓某些文化遺物與石藝（如石刻與石壁繪畫）受到傷害與碰觸。

我曉得這是一個特別的地方，一個登山者喜愛的生活之處。我們對它如此熟悉，知道黃色岩石比紅色岩石脆弱，知道在岩石裂隙裡藏著手點或腳點，知道頭上有多少隻兀鷹盤旋，知道下個溪谷的哪一巨大岩石可以當作良好的避難場所，知道晨曦的陽光灑落在山這一面的準確時刻。這些單純且能與眾人分享的山的知識，正是我們在這岩石之家所能擁有的。

—— 保羅・派查特（Paul Pritchard），《深度遊樂》（*Deep Play*）

美學的影響

某些登山技術會造成進出山林的問題。固定式器械是許多爭論的

核心，例如膨脹鉚釘、岩釘和垂降繩環的使用。在這些爭論中，有一些是和美學有關的，像是崖壁上的膨脹鉚釘擺放過於密集，或是從遠處即可發覺的垂降固定點，都會造成某些登山者與非登山者的不悅。當攀岩者使用防滑粉保持手部乾燥時，也會因為手點上的防滑粉餘灰與周圍岩壁在視覺上的強烈對比，或是餘灰無法因風吹雨淋而去除，進而造成進出山林的問題。攀岩者可以向進出山林基金會（Access Fund，是一個專注於攀岩通道進出和管理的非營利組織。）尋求更多資訊、背景和攀岩專業的低衝擊休閒娛樂技巧（見本章的延伸閱讀）。

我們已進入登山的新時代。在這個時代中，我們擁有進步革新的裝備、征服更大的難關、擁有更精巧的科技，給予群山一個更加民主、低衝擊的相處方式。

或說這是一個精神層次登山的濫觴，我們可以帶著更高的機警之心、經驗以及勇氣，且帶著較少的裝備。

—— 伊方‧修納（Yvon Chouinard），《上攀》（Coonyard Mouths Off）

費用與限制

適用於所有休閒娛樂使用者的費用也會對登山活動造成影響。某些進出山林時需繳納的費用、攀登規費和入園費，特別是亞洲國家收取的各種費用，有時候是作為土地管理機構守護山林之用，有時候則主要是政府的收入來源。

維持進出山林的權利

作為喜歡戶外活動的人，登山者和登山愛好者有責任保護戶外活動場所，並且有責任保護這些場所的進出權利。你可以採取一些重要的方法來保護你的戶外體驗。

作為利益相關者大聲疾呼

如果登山者想對如何保護他們喜歡攀登的地方有發言權，可以從美國聯邦土地管理機構開始。土地管理機構——例如美國國家公園管理局（National Park Service）、森林管理局（Forest Service）和土地管理局（Bureau of Land

Management）——代表所有公民管理著數百萬英畝的公共土地。在這些土地上，所有公民都是利益相關者。這些機構利用公共程序蒐集有關管理決策的資訊。這些公共進程需要從利益相關者那裡獲得回饋，包括倡導團體，如：登山者、環保組織、當地公司、開發商和更廣泛的公眾。

例如，如果登山者喜歡參觀當地的國家森林，他們可以透過持續參加公共活動或者聯繫當地的土地管理者，來保護他們登山的途徑。由於這些機構規模龐大（有時有數百或數千名員工負責照看數百萬英畝的土地），有時參與進來會讓人備感壓力。很多時候，一個與這些機構合作的當地宣傳組織可以幫助攀登者找到最有效的方式來傳達他們的聲音。

經由主動參與各式團體發聲

諸如登山協會、進出山林基金會、加拿大高山協會、美國高山協會等會員組織在進出山林問題、管理機制和倡議山野區域方面都很活躍。獲得這些會員組織努力保護登山的進出通道，也可以為登山者提供與當地和聯邦土地管理者分享其意見的機會。這些組織的會員資格之所以十分重要，不僅僅是為爭取進入這些組織做出的象徵性貢獻，而且還因為一個成員組織的政治實力取決於其成員的規模。一個擁有十萬會員的組織比一個只有幾百會員的組織更有政治影響力。當登山者加入其中一個團體時，他們不僅為該組織的工作做出經濟貢獻，他們還貢獻了自己的聲音，這樣這個對他們很重要的團體就有了更大的權力來保護這些地方和登山活動。

這些成員組織以多種方式影響政策，並經常與成員分享為這些努力做出貢獻的多種機會。他們與制定登山管理計畫的機構合作，並協助調整特定地點的封鎖措施，以保護關鍵資源，例如對猛禽築巢的季節性限制。他們為土地徵用、山徑建設、登山口維護和其他自然保護計畫，以及與攀登影響有關的科學研究提供撥款。一些地方和區域登山組織已經在一些登山區域成立，以解決當地的登山問題。

作為管理者施加影響力

管理員的一些小舉動對於保護

環境、確保登山者能進入這些地方有著重要意義。所有的登山者都有責任盡量減少他們對自然環境的影響，並實踐不留痕跡原則（見第七章〈不留痕跡〉）。如果登山者熱愛一個地方，他們會小心翼翼地對待它，並鼓勵其他人也這樣做。管理工作可以很簡單，就像撿別人丟的垃圾、腐爛的吊索和廢棄的固定繩索一樣。對於有更多時間奉獻的登山者來說，他們的管理工作還包括在週末進行步道建設和植被重建計畫。會員組織經常會提供管護步道或營地的資訊，也會公布其倡議內容。

縱情山林的願景

每位登山者都會追求不受拘束的探險歷程。登山運動的未來願景取決於每一位登山者謹慎降低登山所造成的影響，並且自願做一個荒野的守護者。當愈來愈多的人們加入登山行列時，所有登山者也就愈有義務去降低登山所造成的影響，盡力守護他們行經的荒野山川。唯有如此，每一代的登山者才能繼續享有新的路線、富挑戰性的攀登活動或攀登頂峰這些經驗——也就是縱情山林的樂趣。

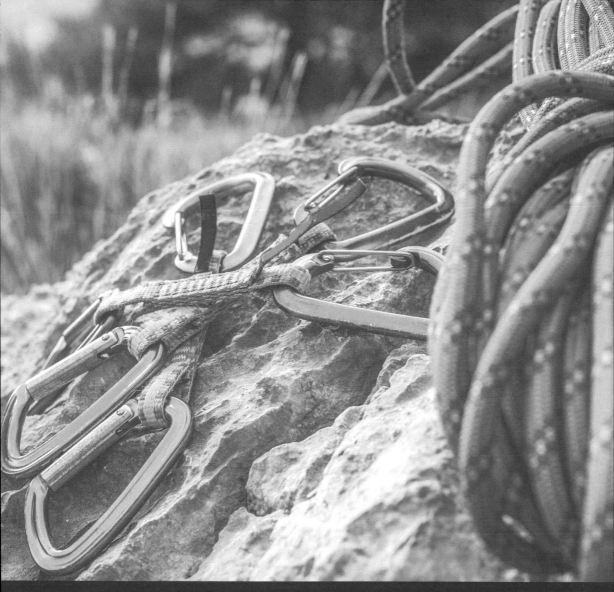

第二部

攀登基礎

第九章
基本安全系統

- 登山繩
- 岩盔
- 帶環
- 刀
- 繩結、繩彎與套結
- 吊帶
- 鉤環
- 維持安全網的強度

在攀登過程中遭遇困難或意外事故時（如手點或腳點崩壞或是雪橋崩塌），攀登安全系統可以保護你的安全。

安全系統不能僅依賴一條繩子。還包括將你繫在登山繩上的吊帶、連接攀岩系統各個部分的繩結和鉤環，以及用於連結帶環與岩石、雪或冰的繩環。本章提供登山者對於確保系統中各器械部件的理解，以及如何有效和安全地使用它們。如果你不了解手中攀登器材過去的使用紀錄，得避免採用對於攀登過程影響至關重大的裝備。若採用二手裝備（無論原本就知道是二手的。還是無從得知其過往使用紀錄的），在安全防護方面，對於登山者在建立保護自身生命的確保系統時，可能較容易造成問題。

登山繩

尼龍登山繩質輕但強韌，可以承受超過兩噸的重量。尼龍繩的彈性特色更是保護墜落攀登者的重要因素。攀登者墜落時，尼龍繩會伸展，分散大部分的衝擊力，減輕墜落的力量，因此不會使他遽然停止或劇烈搖晃。

過去的尼龍繩是「搓」（lay）成或「捻」（twist）成的。許多尼龍細線捻成三、四股主絡線，再搓成一條繩子。搓製的尼龍繩逐漸被專門為攀登所設計的編織繩（kernmantle rope）取代。

今日的編織繩（圖 9-1）中間的繩心，是平行並列或編成辮狀的尼龍絲，外層覆以平滑編成的尼龍皮（sheath）。編織繩保留了尼龍繩的優點，卻沒有搓製尼龍繩的缺點——僵硬、摩擦力過大、彈性過佳。編織繩是目前唯一獲得國際山岳聯盟（Union Internationale des Associations d'Alpinisme，UIAA）以及歐洲標準委員會（Comité Européen de Normalisation, CEN，在裝備標籤上被標示為「CE」）檢驗合格的登山繩，CEN負責研發和評定所有設備（包括攀岩裝備）的標準（圖 9-2）。

登山繩的種類

登山繩的尺寸、長度和特色種類各不相同。所有攀登用的繩索上頭都必須有製造商標、UIAA

尼龍皮（覆蓋層）

核心
（繩心）

圖 9-1　編織繩的結構。

圖 9-2　兩個檢驗尼龍繩的組織。

直徑	類型	一般用途
表 9-1　幾種常見的登山繩和其一般用途		
10.1-11公釐	動力	最耐用的攀岩和冰攀用單繩（結實耐用）
9.5-10公釐	動力	中等重量的攀岩和冰攀單繩（多用途）
8.9-9.4公釐	動力	用於攀岩、冰攀和冰河健行的輕型單繩
8-9公釐	動力	可用作攀岩和冰攀用的雙繩系統的一部分，或簡單冰河行進用的輕型單繩系統的一部分
7-8公釐	動力	攀岩和冰攀用的雙繩系統的一部分
9-13公釐	靜力	在探勘式的攀登中用於定線。可用於洞穴探險、救援和在大岩壁上運輸物品（不適用於先鋒攀登）

或 CEN 的級數，並詳細說明如長度、直徑、延展或衝擊力道（impact force）、墜落級數（fall rating）等。繩子的度量標準普遍使用公制。

動力繩：為攀登所設計的編織繩稱作動力繩（dynamic rope）。由於動力繩在攀登者墜落時會延展，因此其產生的衝擊力道較低。在選擇登山繩的規格時，最重要的考慮因素之一便是衝擊力——一般來說，衝擊力愈低愈好。使用一條衝擊力低的繩子，表示攀登者在墜落時比較不會遽然止住（這是一種「較柔和地接住墜落者」的方式），傳導到墜落者、確保者與固定點系統的衝擊力也較低。

在技術攀登中，動力繩有多種不同直徑大小的繩子可供選擇，端賴使用者的用途而異（見表 9-1）。直徑較小的動力繩（小至約 7 公釐）通常成對用於雙子繩（twin-rope）或雙繩（double-rope）系統（見第十四章〈先鋒攀登〉）。此類直徑較小的繩索系統是利用兩條繩子的彈性來保護攀登者，而且務必成對使用。目前登山繩的製造以及使用趨勢，是傾向讓繩索更細更輕。但必須記得，每一

種繩索都有特定用途，要仔細閱讀繩索的標籤說明。

動力繩也有多種不同的長度，可用的長度從 30 至 70 公尺不等。雖然 60 公尺是休閒攀登時最常用的長度，攀登者可能會因為各種原因而選擇更短或是更長的繩子。繩重、質地、路線的長度、安全垂降的能力都是揀擇繩長的考量因素。

靜力繩：不同於動力繩，靜力繩（static rope）、尼龍繩環（nylon sling）與輔助繩（cord）的延展性極低，因此甚至連幾公尺的墜落都可能會產生嚴重的衝擊力道，造成固定點系統失效或是攀登者嚴重受傷。

無延展性或延展性極低的繩索並非用來保護先鋒攀登者（lead climber），它的用途是洞穴探險、救難、作為遠征攀登的固定繩或人工攀登的拖吊繩等。雖然登山用品店販售此類靜力繩，但這些繩子千萬不可用於先鋒攀登，因為先鋒攀登需要彈性繩來吸收撞擊力道。

繩子的顏色

繩皮的圖案與顏色也各不相同。有些繩子的中間點會呈現對比色彩，讓攀登者容易找到繩中。有

些會把繩尾染成鮮明的顏色，便於攀登者在確保或垂降時易於看清繩索盡頭將至。若在確保或垂降時使用兩條繩子，可採用不同的顏色，以易於辨別。UIAA 警告，不要使用製造商沒有認可的顏料在繩上做記號。

防水繩

繩子濕了之後，除了很重、不好抓握外，還可能因結冰而不聽使喚。研究也顯示濕繩能承受的墜落次數較少，強度也比乾燥時少了百分之 30。

繩索製造商在某些繩子上會採用矽樹脂處理（silicone-based coating）或含氟合成樹脂處理的外層（synthetic fluorine-containing resin coating，例如鐵氟龍〔Teflon〕），使得這些繩子更加防水，在潮濕的環境下可以更加強韌。經過此類「乾繩」處理後，不但可以提高繩子的耐磨性，也可以減低繩子穿過鉤環時的摩擦力。經過防水處理的繩子價格通常比一般繩子高約 15%。

效能檢測

UIAA 與 CEN 檢測裝備，可決定是否符合標準。在攀登運動中，裝備失效可能會造成致命傷害，因此最好購買 UIAA 或 CEN 檢驗合格的產品。

在繩子的檢測中，UIAA 檢驗攀登最常使用的單繩——通常直徑介於 8.9 至 11 公釐之間——以及雙繩系統用的較細繩子的強度。繩子必須要能承受一定次數的墜落，才能得到 UIAA 的認可。檢測項目也包括繩子的衝擊力，衝擊力決定了墜落時施加於攀登者及固定支點的力道。

同時，UIAA 還會檢驗繩子的靜張力（static tension），即繩子負重後的延展性。檢驗合格的繩子的延展性不得高於一定的百分比。

登山繩的保養

繩子乃攀登者生命之所繫，務必細心呵護。

避免損傷登山繩

踩繩是最常見的傷害，此舉會把銳利的細小微粒踩入繩皮。久而

久之，這些細小顆粒會像小刀一樣不斷地割磨繩子的尼龍纖維。攀登者穿著冰爪時更應留心避開繩子，因為一不小心踩到就會損傷繩子，很有可能已傷害繩心，但繩皮卻看不出痕跡。

不要讓繩子接觸可能會造成損傷的化學物質或其他化合物。舉例來說，停車場的地面或是車廂附近陰暗潮濕的角落，皆可能藏有汽車的化學物質，對繩子造成傷害。

清洗與晾乾

遵照製造商的建議保養繩子。一般來講，應經常以溫水與溫和的肥皂清洗繩子，但有些製造商可能會建議不要用清潔劑來清洗防水繩。繩子的防水處理可以購買售後服務的產品加強之。繩子可以放在浴缸裡用手洗，或用滾筒洗衣機洗（繩子可能會纏住上開式洗衣機的洗衣軸）。在乾淨的水中漂洗幾次後晾乾，不可直接曝曬陽光下。

儲藏

儲藏時繩子務必完全乾燥。解開所有的結，鬆鬆地盤起來（見下文〈盤繩〉），存放於乾爽的地方，遠離陽光曝曬、熱源、化學物質、石化產品與酸性物質。

汰舊換新

檢視繩皮以評估繩況。時常檢查你的繩子，尤其是在墜落之後，確認繩皮是乾淨的，沒有磨損或變軟的地方，而繩子尾端熔接完整且沒有磨損或散開。若被冰爪傷到、摩損過度、被岩面或銳角切割，使得繩皮看起來爛爛的，繩子的強度可能就會大打折扣。若繩心已經露出得清晰可見，是時候換一條新繩了。

繩皮若無明顯的軟化點或是斑痕，很難決定是否該汰舊換新。影響繩況的因素很多，包括使用頻率、保養方式、承受過多少次墜落以及繩齡。

發生過一次嚴重的墜落後，如果你發現繩子的任何部分變軟或變

🏕 繩子的壽命

下列是一些基本原則，可以幫助你決定是否該汰換繩子：

- 每天使用的繩子必須在一年之內汰換掉。
- 幾乎每個週末都用到的繩子，大概可使用兩年。
- 一條偶爾用到的繩子約需在四年後汰舊換新（尼龍會隨時間老化）。

扁，更換繩子是明智的決定。在決定是否換掉一條繩子時，考慮它的使用歷史和其他會影響到繩況的因素。本書所介紹汰換登山繩的原則（請參閱「繩子的壽命」邊欄），前提是假設使用者正確地清理和儲存它們。

盤繩

　　攜帶或存放繩子時，通常會把繩子盤起，最常用的是蝴蝶繩盤（butterfly coil）。一旦繩子被盤起，如果你沒有背包裝它，也可以把它緊緊盤繞在你身上。下面的步驟，是使用你的手臂作為量尺、用你的脖子和肩膀處理繩子的方式。繩子也可以從中間開始盤繞，每次盤繞兩股，形成雙繩盤。雖然雙繩盤收起來比較快，但它可能比單繩盤更容易糾結在一起，因此不太推薦這麼做。

　　蝴蝶繩盤：此法盤繩容易執行且方便重來，一個單一的蝴蝶繩盤不會使繩索糾結。用左手抓住繩子的一端，留下一段夠長的繩尾，右手沿著繩子向外滑動，然後把拉出的繩段提起來，越過頭部，將其懸掛在脖子後面（圖 9-3a）。接下來，把你的左手放在你的右手邊（圖 9-3b），用你的左手拇指把繩子另一端拉起來，越過你的頭，右手保持在原位，並握住線圈的末端（圖 9-3c）。保持這個動作，同時用右手拉一段新的繩子，讓繩子垂懸並越過你的頭。繼續反覆這些動作從左到右、堆疊新的線圈，直到達到繩子的一端，留下的繩尾需和另一端長度相當。如有必要，縮短最後一個繩圈以調整繩尾長度。這樣的動作將形成多個馬鞍狀的繩盤（圖 9-3d）。

　　為了確保馬鞍狀繩盤的安全，將活動端放在一起，然後將它們牢牢地、整齊地包裹在繩盤中間（圖 9-3e），以避免扭繩。把兩段繩尾穿過繩盤中間的環（圖 9-3f），拉出夠長的繩尾通過形成一個大小適中的環。然後從這個大小合適的環內（圖 9-3g）把繩尾的其餘部分拉過來（圖 9-3h）。若要將蝴蝶繩盤綁在身體上，先將繩盤放在背後，將兩端繩尾各自繞過一邊肩膀，然後繞到背後交錯於繩盤上，再繞過腰部回身體前端綁緊（圖 9-3i）。

　　解開繩盤：不論使用哪種盤繩法，在使用繩子前小心解開是很重要的，這可以減低繩子亂成一團的

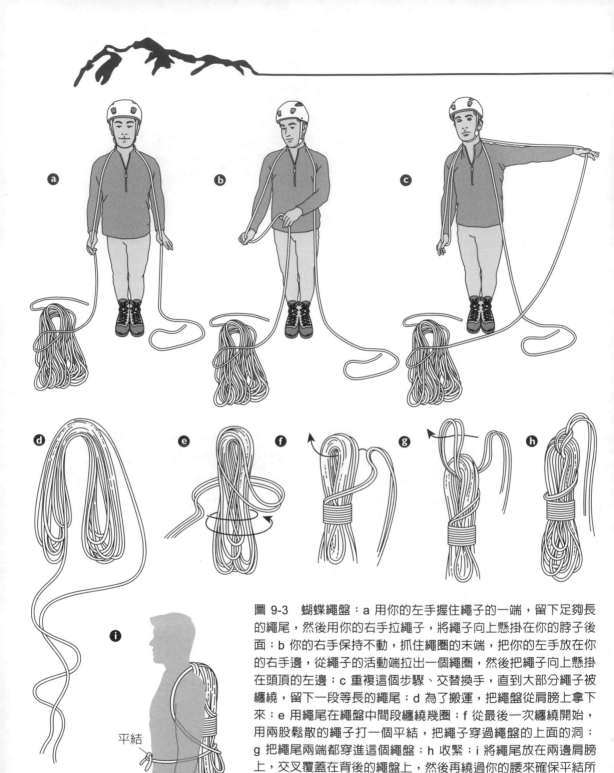

圖 9-3 蝴蝶繩盤：a 用你的左手握住繩子的一端，留下足夠長的繩尾，然後用你的右手拉繩子，將繩子向上懸掛在你的脖子後面；b 你的右手保持不動，抓住繩圈的末端，把你的左手放在你的右手邊，從繩子的活動端拉出一個繩圈，然後把繩子向上懸掛在頭頂的左邊；c 重複這個步驟、交替換手，直到大部分繩子被纏繞，留下一段等長的繩尾；d 為了搬運，把繩盤從肩膀上拿下來；e 用繩尾在繩盤中間段纏繞幾圈；f 從最後一次纏繞開始，用兩股鬆散的繩子打一個平結，把繩子穿過繩盤的上面的洞；g 把繩尾兩端都穿進這個繩盤；h 收緊；i 將繩尾放在兩邊肩膀上，交叉覆蓋在背後的繩盤上，然後再繞過你的腰來確保平結所能承載的重量。

平結

可能性。不要只是把繩盤往地上一丟，就開始扯開繩端，這樣可能會糾成一團。先解開繫緊繩子的結，然後順勢解開繩盤，一次一圈地鬆開，把繩子堆成一堆，這個程序稱作抽絲剝繭法（flaking out the rope）。每次確保前小心地解開繩盤是個好習慣，免得在確保時突然跑出個繩結或是繩子糾在一起。

繩袋與防水布：這些是盤繩的替代方法，兩者都可以在運送途中保護繩子。攤開的防水布可以避免繩子接觸地面。繩袋和防水布雖然增加了重量與成本，但在某些情況下它們是很有用的，例如運動攀登。

繩結、繩彎與套結

繩結幫助你發揮繩子的許多特殊用途。例如將攀登者連結到繩子上、連結山壁的固定點、連接兩條繩子以供長距離垂降、利用繩環攀繩而上，以及其他許多功能。一般而言，繩結可用來指稱「繩結」（knot）、「（接繩用）繩彎」（bend）、「套結」（hitch）。但更確切來說，它們是依其套入的裝備不同而有所差異，繩彎綁在繩尾，套結則用來綁縛堅硬物體。但在本書中，繩結一詞常被用來統稱所有類型的繩結。

攀登者主要會使用十餘種基本的繩結與套結。務必經常練習繩

表 9-2　各種繩結對於編織繩單繩之斷裂強度的比較

繩結名稱	斷裂強度降低比例	繩結名稱	斷裂強度降低比例
稱人結	26%～45%	8 字結環	23%～34%
蝴蝶結	28%～39%	鞍帶結	25%～40%
雙套結	25%～40%	單結繩環	32%～42%
雙漁人結	20%～35%	平結	53%～57%
8 字結	25%～30%	水結（指環結）	30%～40%

資料來源：《戶外繩結全書》（*The Outdoor Knots Book*），克萊德‧索爾（Clyde Soles）著（見延伸閱讀）

結，直到可以不加思索地打妥。一些線上資源，如 Animated Knots 網站和其應用程式（請參閱本章的延伸閱讀），對於學習如何打這些結或許是有用的資源。需要注意的是，所有的繩結都會削弱繩子的強度，有些繩結削弱繩子的力道更甚。在墜落測試和拉力測試中，當繩索斷裂時，通常會斷裂在打結處。有些繩結較受歡迎的原因是因為它們對繩子的整體強度影響較小，如表 9-2 所示。而有時選擇某些繩結，則純粹是因為比較容易打，或是在使用時較不易鬆開。

不論使用何種繩結，有一些術語適用於所有繩結。未使用的繩端稱作靜止端（standing point），另一端點則稱為活動端（loose end）。將繩子反折 180 度形成的小圈稱作繩耳（bight）。圈結指的是必須 360 度環繞在一個物體上才能發揮功能的繩結。雙繩結（double knot）是由兩條繩子或是同一條繩子的兩個繩段打成。

不論打的是何種繩結，皆需打得乾淨俐落，讓不同繩段保持平整、不扭曲。繩結應打緊，最後在活動端打個單結（overhand knot，見下文）固定好。繩結每次

皆需打得完美，才能立即辨認繩結打得是否正確。正如科羅拉多州登山嚮導和攀岩家邁克爾·科文頓（Michael Covington）所說：「一個好的繩結就是一個漂亮的繩結。」養成定期檢查你自己和攀岩夥伴打繩結的習慣，尤其是在起攀或垂降之前。就一個一般的繩結而言，應讓它避免太大的壓力、尖銳的岩角以及角落，還有摩擦和磨損。

基本繩結

基本繩結用來連接吊帶、垂降時連接繩子，以及偶爾用於固定點或是救難。

單結

單結的打法是把繩子的活動端穿過繩耳（圖 9-4a），這個繩結常用於打完繩結後活動端的固定。舉例來說，單結可用於打完平結（圖 9-4b）或編式 8 字結（rewoven figure eight，圖 9-4c）後繩端的固定。

雙單結

雙單結（flat overhand bend 或

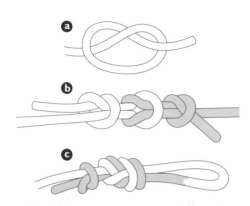

圖 9-4　單結：a 打一個單結；b 在平結的兩端各打上一個單結做固定；c 編式 8 字結最後打上單結做固定。

offset overhand bend）是用兩根繩子較鬆的末端綁成雙繩垂降系統（圖 9-5a）。要記得留下至少 30.5 至 46 公分的繩尾（圖 9-5b），以防止繩結本身的鬆動。與雙漁人結

最少 30.5 至 46 公分

圖 9-5　雙單結：a 用兩繩段打出單結；b 把繩結拉緊。

（見下文）相比，這種結有著較平緩的側邊，所以不太可能因爲繩緣的關係卡在裂縫中，或是在繩索被收回時糾纏在樹上。

單結繩環

單結繩環（overhand loop，圖 9-6）通常用於在普魯士繩環（prusik sling）上打出腿環（leg loop）或是在雙繩或一段傘帶（webbing）上打出一個繩環（見第十八章〈冰河行進與冰河裂隙救難〉）。抓住繩圈打出一個基本單結，而非使用活動端繩頭。

圖 9-6　單結繩環：a 利用繩圈打出一個單結；b 把繩結拉緊。

水結

水結（water knot / ring bend，圖 9-7）通常用於把一段管狀傘帶（tubular webbing）打成帶環（見本章下文的「帶環」）。水結時間一久會變鬆，因此務必要把每個繩段拉緊，繩結尾端至少要留 5 至 7.5 公分長。經常檢查水結，如果繩結已經變鬆或繩尾留得太短，需重打一次。

平結

平結（圖 9-8）可以作為垂降繩結（兩頭繩端皆需打上單結固定），也常用於繩子盤妥後的收束。

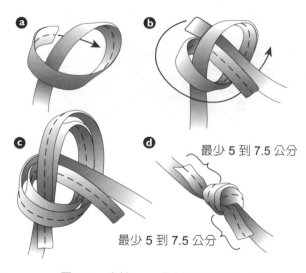

最少 5 到 7.5 公分

最少 5 到 7.5 公分

圖 9-7　水結：a 反折一個繩圈，用繩頭穿過它；b 抓住另一條繩子穿過此繩圈，並順勢回繞；c 調整兩端繩頭，留下約 5 到 7.5 公分的繩段；d 拉緊繩結。

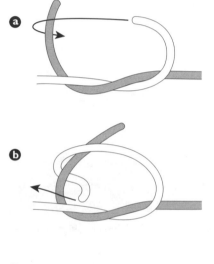

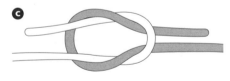

圖 9-8　平結：a 將兩繩段交疊，拉起一繩端，而另一繩端繞過之；b 將此繩端穿過形成的繩圈；c 將兩對繩頭往反方向拉，形成一個「正方形」；d 把繩結拉緊理好即可。

漁人結

漁人結（fisherman's bend，圖 9-9）用來連接兩條繩子。交疊兩條繩子的活動端繩頭，各自以此繩頭在另條繩子的固定端上打出單結。雖然攀登時已經不再使用單漁人結（single fisherman's bend），但這裡列出它的打法，主要是為了讓你更清楚地了解雙漁人結（double fisherman's bend）的打法。而吊物結（見第十一章〈垂降〉圖11-13）是漁人結以一條繩子打起來的。

兩條繩子或是把繩子的兩端綁在一起的方式。為了打好這個繩結，在將繩子拉緊前，將每條繩子的活動端重疊，讓活動端纏繞另一條繩子兩次（圖 9-10a），然後拉緊兩個繩結（圖 9-10b）。這是一種非常安全的結，用於將兩條繩子的末端綁在一起進行垂降，或用於在圓形的繩索中綁一個安全的環。重要的是，要確保這個結的兩端是對稱的。這可以檢查繩結的一面是否呈現四根繩子平行（圖9-10c），或是另一面在繩結上是否有兩個 X 形（見圖 9-10b）整齊地排列在一起。

圖 9-9　漁人結：a 將兩條繩端並列，各自繞過另一條繩子打出一個單結；b 拉緊繩結。

雙漁人結

雙漁人結（double fisherman's bend，圖 9-10）也稱作葡萄藤結（grapevine knot），這是用來連結

正面打兩個 X

背面四股平行繩結

圖 9-10　雙漁人結：a 兩繩端各自繞過另一繩兩圈，然後打個單結；b 拉緊繩結。c 正確打結情況下，繩結的背面。

三漁人結

三漁人結（triple fisherman's bend）和雙漁人結打法相似，唯活動端繩頭繞過另一繩時，需纏繞三次而非兩次。此繩結多用於材質摩擦力較小的繩上，例如連接兩條絲貝纖維（Spectra，一種高效能纖維，更強韌、耐久，且較尼龍不易因紫外線的傷害而老化）製的細繩即會用到。

8 字結環

8 字結環（figure eight on a bight，圖 9-11）是很強韌的繩結，也能很快打好。它通常用於支撐附著在一個多繩距岩壁攀登，或作為冰河攀登時繩段中間的雙套結。

編式 8 字結

編式 8 字結非常適合用來連接繩子與吊帶。編式 8 字結鬆散的那端（圖 9-12a）會繞過帶襯墊的腰帶和腿環，再穿過確保環中間，然後重新交疊（圖9-12b 和 9-12c）。吊帶的皮帶能防止繩子滑動或腿環下滑的情況。在繩子鬆散的一端打一個單結作為打結。請注意，單結只是一種標記繩尾位置的記號，它

圖 9-11　8 字結環：a 把繩圈反折與主繩段平行；b 抓住繩圈繞過主繩段下方，再繞過主繩段上方，形成一個「8」，再將繩圈拉下穿過「8」下部的圈；c 拉緊各繩段；d 完成、理好繩結即可。

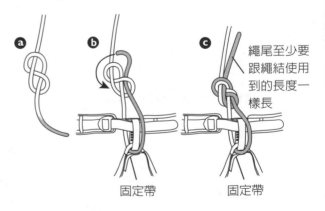

固定帶　　　　固定帶

圖 9-12　編式 8 字結：a 打出一個 8 字結；b 將繩端反折，循著「8」字平行繞回主繩段；c 拉緊各繩段。

並沒有增加繩結的安全性。為了確保繩結的安全性，繩結的尾部必須與繩結本身的長度大致相同。

8 字結接繩

在進行垂降或是連接兩條細繩作為頂端固定點時，會以 8 字結來連接兩條繩子（見第十章〈確保〉）。先將此 8 字結綁在活動端繩頭之上（圖 9-13a）。用另一條繩子綁一個 8 字，接下來依著第一條繩端打好的 8 字結路徑穿過（圖 9-13b、9-13c、9-13d）。注意不要意外將兩條要接在一起的繩子平行放置，這樣對於垂降會非常危險。繩子經過受力之後，8 字結接繩會比雙漁人結更容易鬆脫。

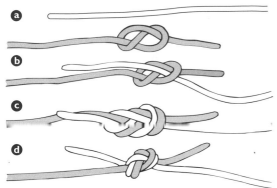

圖 9-13　8字結接繩：a 在繩尾繫上一個 8 字結；b 和 c，用另一條繩的尾端循著 8 字結的路徑穿過；d 將繩的四端拉緊。

單稱人結

單稱人結（single bowline）可在登山繩的尾端打出一個不會滑動的繩圈，可用來繞過樹幹或其他固定點作為確保。繩尾應穿過繩圈自內側拉出（繩圈先往上繞樹幹一圈再穿回來，形成兔耳狀，圖 9-14a、9-14b），若自繩圈外側拉出，繩結較不牢固。最後打個單結收尾（圖 9-14c、9-14d）。這個結在負重之後很容易解開，使它成為上方確保攀登時打結的一個很好的選擇。要注意單稱人結並不是一種安全的結。如果不是在穩定的負重下，它往往會變鬆，所以在打結和經常檢查時，一定要留下一條長長的繩尾。

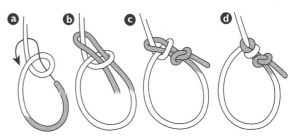

圖 9-14　單稱人結：a 打出一個繩圈，將活動端繩頭拉回穿過之，再拉到主繩段後方；b 將活動端穿過此繩圈；c 把繩頭拉緊並打個單結；d 拉緊即完成此稱人結。

單稱人結加優勝美地收尾結

單稱人結加優勝美地收尾結
（single bowline with a Yosemite
finish）一開始的打法和單稱人結
大致相同（圖 9-15a），但繩尾重
回繩索纏繞，直到與主繩段平行為
止（圖 9-15b），因此無須再打一
個單結來確保單稱人結的安全性
（圖 9-15c）。

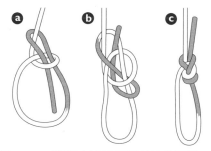

圖 9-15　單稱人結加優勝美地收尾結：
a 鬆鬆地打出一個單稱人結；b 將活動
端繩頭從整個繩結的後方往上拉，而後
穿過單稱人結最上方的繩圈；c 把繩結
拉緊。

蝴蝶結

蝴蝶結（butterfly knot）是在
繩子的中間形成的兩個繩圈（圖
9-16a），然後拉動末端繩圈、
穿過中間繩圈的方式打結（圖

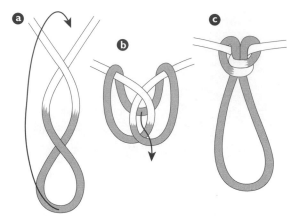

圖 9-16　蝴蝶結：a 打出兩個繩圈；
b 將下方繩圈向上拉到後面穿過上方繩
圈；c 把繩結拉緊。

9-16b）。蝴蝶結的有用之處在
於，它可以拉住繩子的兩端或者繩
圈（圖 9-16c），而且不會鬆開。
與這個結的連接是通過一個有鎖鉤
環。它常在冰攀時打在繩子中間。
美國登山嚮導協會（AMGA）建
議攀登者在把這個結繫在繩子中間
時，使用兩個以相反方向扣上的鉤
環固定。

雙套結

雙套結的打法是將兩個環並
排（圖 9-17a），然後把兩個環
稍微重疊（圖 9-17b）。雙套結
可以很快地把繩子扣入鉤環繩結
（圖 9-17c），與固定點連接（圖

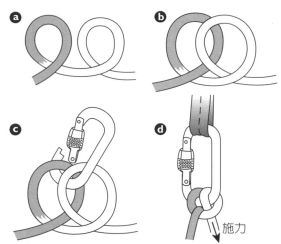

圖 9-17　雙套結：a 打出兩個並列的繩圈；b 將左方繩圈拉到另一個繩圈後頭；c 以鉤環扣住兩個繩圈；d 把繩子拉緊。

圖 9-18　繫帶結：a 將兩端繩頭穿過一個繩圈；b 一個綁住背包提環的繫帶結。

9-17d）。打雙套結的好處是易於調整確保者和固定點之間的繩索長度，不需將繩子自鉤環上解開。一定要把兩股繩子都拉緊，以打好這個結。如果繩結打得正確，就可以在繩子受力時讓拉力停止。

繫帶結

　　繫帶結（girth hitch，圖 9-18a）是另一個有多重用途的簡單繩結，例如將傘帶綁在背包的提環上（圖 9-18b）。它亦可用來綁在半釘入岩面的岩釘（見第十三章〈岩壁上的固定支點〉圖 13-9）。

單套結

　　單套結（overhand slipknot）是另一個用來綁東西的簡單繩結。要先繞出一個繩圈（圖 9-19a），然後將繩子的一端折起，穿過繩圈，拉緊繩圈綁住這個繩耳（圖 9-19b）。它可以用來綁繫確保環（見下面「帶環」敘述）。單套結可以加強帶環打繩結的緊度，或是成為一縫紉在鉤環上的繩結（圖

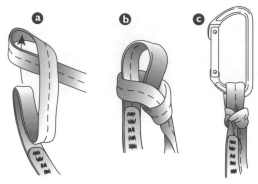

圖 9-19　單套結：a 做出一個繩圈，然後把繩子彎曲向上拉，穿過繩圈；b 把繩圈拉緊以綁住這個繩耳；c 把繩耳扣住鉤環，然後將繩頭拉緊。

9-19c）。如同繫帶結一樣，單套結可以被用來將帶環扭綁在明顯岩塊之上，亦可以繫綁在小型岩釘之上。

姆爾固定結

姆爾固定結（Mule knot）可以用來暫時使確保者的手空出，也是垂降時實用的臨時固定處。在緊急情況下，可以綁在確保點上的繩結，使一個墜落後的攀登者能安全地空出雙手，重做新的固定點，並且／或者將人從繩子上安全地放下

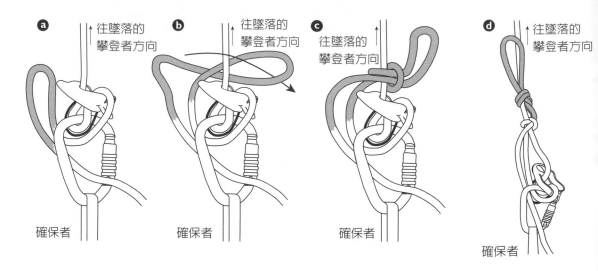

圖 9-20　在確保裝置上打個姆爾結（姆爾裝置）：a 自鉤環拉起一端繩尾；b 拉著繩頭繞過受力帶環後方，接著在受力帶環的前方折疊另一端繩尾，並且將繩尾推入繩圈；c 將帶環往上拉以收緊原先鬆弛的狀態；d 若需要更多繩子，則在帶環較低處收緊繩子。

來（見第十章〈確保〉的「卸除確保」一節）。

當使用確保器時，這種結又稱為姆爾裝置。將制動手收回呈制動位置時，先用空出的手從連接身體吊帶的有鎖鉤環抽出一段繩（圖9-20a），再用另一隻手握住確保器。將這段繩往墜落攀登者方向的負重繩後方繞一圈，並扭轉繩子形成一個繩圈；接著，折一段繩穿過此繩圈拉出（圖 9-20b）；將結向上拉緊、去除繩子鬆弛之處（圖9-20c）；在負重繩上打反手結來支撐這個姆爾固定結（圖9-20d）。

當使用義大利半扣（munter hitch，下面段落會進一步解釋這個繩結）做確保時，這種結稱為義大利半扣姆爾結。請以制動手撐住攀登墜落者，同時，在制動手的同一端的繩子上結一個繩圈。用你空出的手，從承重的繩子後方拉一些鬆弛的繩子做一個繩環（圖 9-21a）。把繩環折疊起來，穿過繩圈，然後拉繩子的上部擰緊（圖 9-21b）。如果需要，可以拉下段繩子將繩結拉緊，然後在登山繩的周圍打一個反手結支撐（圖9-21c）。

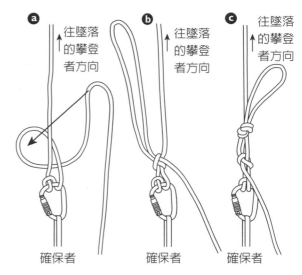

圖 9-21　姆爾結與義大利半扣的繩結（義大利半扣姆爾結）：a 在受力帶環下做一個繩圈，接著拿起繩的一端，將之折疊於受力帶環上並穿過它；b 拉起帶環的上端使繩結收緊；c 以單結做額外的確保，若需要用到更多的繩索，就將它繫在帶環較低處。

摩擦結

摩擦結（friction hitch）可以很容易而快速地建立一套系統，讓你沿著繩子上攀下降。摩擦結受力時可固定在登山繩上不動，而外力去除後又可自由移動。最常見的摩擦結為普魯士結，不過巴克曼結（Bachmann knot）和克氏結（Klemheist knot）也很有用。

普魯士結

　　普魯士結是先打一個繫帶結
（圖 9-22a），並將輔助繩在登
山主繩上纏繞幾圈（圖 9-22b、
9-22c）。輔助繩通常是 5 至 7
公釐，用來纏繞主繩兩次（圖
9-22d）或三次（圖 9-22e）。繩子
結冰或負重時需多繞幾圈，才有足
夠的摩擦力可以固定。

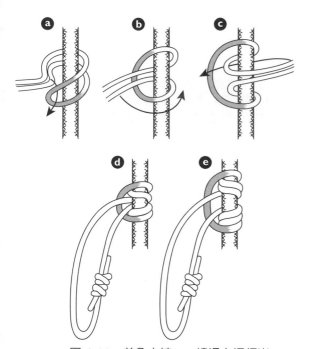

圖 9-22　普魯士結：a 繞過主繩打出一
個繫帶結；b 把繩端拉到繩結與主繩下
方；c 把繩結轉 180 度，並將繩端再次
纏繞主繩；d 纏繞兩圈的普魯士結；e
纏繞三圈的普魯士結。

　　輔助繩直徑需小於主繩直徑，
才有足夠的摩擦力；若直徑相差愈
大，抓力愈強。然而，相較於直徑
較大的輔助繩，直徑很小的輔助繩
反倒會使普魯士結不易操作。你可
以試驗看看何種直徑尺寸的輔助繩
較好用。傘帶通常不會用來打普魯
士結，因為因為傘帶的摩擦力通常
不如輔助繩。

　　將兩條繩環用普魯士結綁在登
山主繩上，便可沿著登山繩上升或
下降。第十八章〈冰河行進與冰河
裂隙救難〉將詳述如何利用普魯士
結攀繩而上。救難時亦可利用普魯
士結將人員和裝備拉上或降下，於
第十八章和第二十五章也有講述。

巴克曼結

　　巴克曼結的作用和普魯士結相
同。巴克曼結係纏繞住鉤環（圖
9-23），因此比普魯士結易於解開
和滑動。當登山繩穿過此繩結時，
它會具有「自我照料」的特色，不
需很積極地操縱，便會自動將繩子
餵往非施力方向。

克氏結

　　克氏結亦可代替普魯士結，它
的優點是既可以利用輔助繩，也可

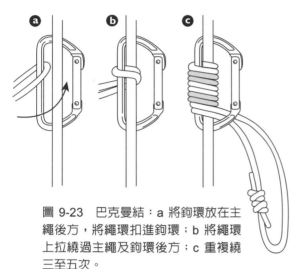

圖 9-23　巴克曼結：a 將鉤環放在主繩後方，將繩環扣進鉤環；b 將繩環上拉繞過主繩及鉤環後方；c 重複繞三至五次。

以利用傘帶來製作。若手邊有很多傘帶但輔助繩卻不夠用時，就可以打這個繩結。

　　輔助繩或傘帶以螺旋狀環繞在主繩上，然後穿過最上面一圈的繩圈（圖 9-24a）。把繩圈下拉便成爲基本克式結（圖 9-24b），而且可以用鉤環扣住（圖 9-24c）。繫緊的克式結（圖 9-24d）比較不會糾結，也比基本克式結容易解開或移動。克式結也可以綁在鉤環上（圖 9-24e），成爲繩子上的把手點。

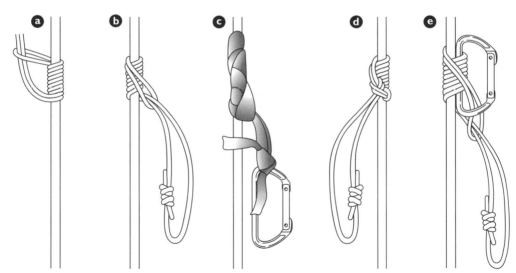

圖 9-24　克式結：a 將一繩環纏繞主繩五次，將活動端繩頭穿過繩環尾端的圈圈；b 將活動端繩頭往下拉；c 利用傘帶打出的克式結，並以鉤環扣住；d 繫緊的克式結——將活動端繩頭往上拉繞過繩環的圈圈，形成一個新的繩圈並穿過之，將各繩段拉緊；e 綁住鉤環的克式結。

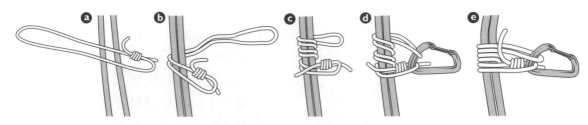

圖 9-25　自鎖結：a 放置一圈繩子，在繩子靠近尾端處用雙漁人結繫住，與登山繩垂直；b 將繩子纏繞在登山繩上；c 纏繞三次；d 將繩子的兩端夾在鉤環上；e 打好繩結，確保沒有糾結或重疊的繩子，而在鉤環上的雙漁人結不能裹在一起或是方向太規則。

自鎖結

　　自鎖結（autoblock knot）與克式結很像。一般來說，自鎖結比普魯士結在受力後更容易解開，但是它不會提供太多的摩擦力。這個結的目的是模擬手握著的狀態，而不是支撐整個身體的重量。

　　繩圈的一端由鉤環鎖住。當使用它進行自我確保、用延長繩索下降時，將繩圈纏繞主繩三次以上，以製造摩擦力（圖 9-25a 至 c），然後繩圈的活動端再扣入鉤環（圖 9-25d、9-25e）。在進行自我確保狀態的垂降時，繩圈的一端以繫帶結扣住吊帶的腿環，而另一端則藉由鉤環扣住腿環（見第十一章〈垂降〉的圖 11-21）。

義大利半扣

　　這種繩結（最初被稱為 halbmastwurf sicherung，意思是「半雙套結式確保」，簡稱 HMS）很好操作也很容易使用，但需搭配大的梨形有鎖鉤環方能有效給繩。先用繩子打一個簡單的圈（圖 9-26a），然後扣進鉤環

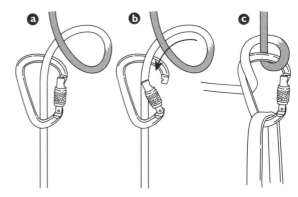

圖 9-26　義大利半扣：a 繩子穿過鉤環，形成一個圈圈；b 將鉤環扣住這個圈圈；c 將繩子兩端拉緊。

（圖 9-26b），以製造摩擦力（圖 9-26c）。

　　義大利半扣非常適合確保先鋒者或降下攀登者，因為這個結雙向皆可施力（可以從鉤環往上給繩，也可以把繩子穿過鉤環往下拉），且可以提供足夠的摩擦力，使確保者能夠止住攀登者的墜落，或是透過抓握繩子的制動端來降下攀登者。義大利半扣也能為垂降提供足夠的摩擦力，不過與其他垂降方式相較，它較易扭結繩子。即使你偏好使用專門的垂降器，還是應該記得這個繩結，以防你丟失或忘了帶垂降器。

岩盔

　　岩盔能保護頭部，避免被落石或上方攀登者掉下來的器械砸到；岩盔也可以在許多可能會突然撞到堅硬岩面或冰面的情況下保護你，例如墜落地面、先鋒者因墜落而扯你擺盪向岩面，或是你突然向前移動而撞到突出的銳利石塊。不過，請謹記沒有一頂岩盔可以保護你免於受到所有可能的傷害。

　　新型的岩盔重量輕、通風良好，且有各種不同的設計（圖 9-27）。購買具有 UIAA 或 CEN 標記的岩盔，可以確保最低的防撞標準。

　　硬殼岩盔：硬殼岩盔也叫懸掛式或混合式頭盔（圖 9-27a），有厚實的硬質外殼，通常是 ABS 塑料，外面覆蓋一小塊保麗龍和懸掛系統。ABS 外殼非常耐用，並且可以防止碰撞。硬殼岩盔幾乎適用於所有類型的攀登活動，包括冰攀、高山攀岩，和援助攀登。

　　輕型泡綿岩盔：輕型泡綿岩盔主要由聚苯乙烯覆蓋在薄的聚碳酸酯外殼上構成（在少數情況下，泡綿沒有外殼覆蓋），透過變形來消散衝擊力（圖 9-27b）。這些頭盔通常比硬殼岩盔更輕、更透氣。因為它們沒有外殼，所以輕型泡綿岩盔不能長時間使用，使用時也需要

圖 9-27　岩盔 a 硬殼岩盔；b 輕型泡綿岩盔

更小心，並且可能必須更頻繁地更換。由於這些特性，它們可能更適合有經驗的登山者。

如何挑選岩盔

挑選岩盔前，先考慮一下你的攀登計畫。比如，帶有大排氣孔的岩盔，在炎熱的天氣裡能增加舒適感，但是並不那麼適合抵禦小石塊或者其他方面的傷害。大多數岩盔都有頭燈夾（圖 9-27b），但也要檢查這一功能是否能正常運作。因為人們的頭骨形狀和大小都不同，每個人都要選擇自己合適的尺寸。試試不同的款式和品牌，選擇一頂適合你且可調整的岩盔，不論你有沒有戴帽子或頭巾，都要能適合佩戴。為了保護你的前額和前額葉，要確定你的岩盔是戴正的（圖 9-28a），而非向後傾斜（圖 9-28b）。

何時更換岩盔

攀登者的岩盔有一定的生命週期。即使不常使用，但是岩盔應該在製造出的十年後被淘汰（有些品牌會將製造日期印在岩盔上）。塑膠製的岩盔在受陽光的紫外線照射時是十分脆弱的，即使使用紫外線

抑制劑，仍會造成其質地變脆弱。經常攀登的人應該將他們使用同一頂岩盔的時間減半。一頂凹陷、受撞擊，或是損壞的岩盔，包含其扣帶皆應被淘汰。一頂損壞的岩盔有可能在外觀看不出明顯的刮傷或撕裂。如果頭盔有明顯的凹陷、破裂或損壞，或者扣帶已經磨損或撕裂，就應該淘汰。建議在發生重大撞擊後盡快更換頭盔：任何時候，當你遭受重創並且想到，「如果沒有我的頭盔，我可能會受重傷。」頭盔就已經完成了它的工作，是時候換一頂新的了。

為使你的岩盔達到最大壽命，

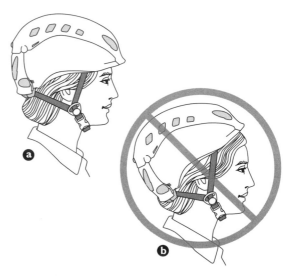

圖 9-28　岩盔戴法：a 正確；b 不正確，前額可能會遭落下的冰塊或石塊砸傷。

不論是掛在你的背包上或是放在後車廂，都要保護它不要和堅硬的材質接觸，以免造成缺口與碰撞。每次存放岩盔前請遵循以下步驟：

- 測試岩盔的扣帶是否良好運作。
- 檢查靠近耳朵兩側的帶環是否維持在良好的情況，有無磨損與撕裂？
- 確保岩盔中的泡綿適當地鋪蓋在岩盔外殼之內。抵禦小石塊或者其他方面的傷害

吊帶

早期的攀登者會在將繩子於腰間纏繞數圈後，再利用稱人結把自己與繩子連接。但此法並不安全，因為長距離墜落會拉扯攀登者腰際的繩圈，使背部和肋骨嚴重受損。此外，若攀登者墜落懸吊在半空中，例如落入冰河裂隙或滑出突出的岩壁，可能會導致繩子束緊而壓迫橫膈膜，造成窒息。改良腿環或是將繩子收成繩盤可以避免受傷，然而，除非是在緊急情況之下，否則盡量避免在繩盤上使用單稱人結。

現今的攀登者則將繩子綁在吊帶上，吊帶的設計可將墜落的衝擊力分散到更廣的身體部位。位於繩子尾端的攀登者利用編式 8 字結（圖 9-12）或單稱人結加優勝美地收尾結（圖 9-15）等繩結將繩子的尾端綁在吊帶上。位在中間繩段的攀登者通常會以蝴蝶結固定吊帶（圖 9-16）或使用8字結環（圖 9-11）。

吊帶會隨時間老化，需經常檢查，而更換的頻率則與登山繩相同。在缺乏吊帶或吊帶材料的緊急情況下，可利用前述的繩盤吊帶法（bowline on a coil），更好的方法是使用尿布式帶環（diaper sling，見下文）。

坐式吊帶

坐式吊帶（seat harness）的腿環可以調整成適當的大小，舒適地固定在臀骨上，並將墜落的衝擊力分散到整個骨盆，垂降時它則像個舒適的座椅。在這本書中，當沒有特別指明的時候，「吊帶」指的就是坐式吊帶。

制式坐式吊帶

制式吊帶有幾項規格是登山用制式坐式吊帶（manufactured seat

harness）特別注重的（圖 9-29）。不論穿多少層衣物，可調式腿環都要能調整到舒適的貼合程度。腰帶與腿環皆附有襯墊以提高舒適度，特別是當你需要吊在空中一段時間時。雖然襯墊也會增加吊帶的重量和體積。而腿環可鬆開，讓你可以在想上廁所時不需脫下吊帶，甚至不需解開繩子。確保環可以連結確保設備裝置，更便於確保或垂降。在沒有確保環時，腰帶的扣鎖偏在一側，因此在確保或垂降時，它不會跟連接吊帶的繩結或有鎖鉤環卡在一起。裝備吊環可供攜帶鉤環或其他攀登器械之用。

購買吊帶前，需試穿以確定在穿上攀登衣物後是否合身。市面上的吊帶種類繁多，最好詢問製造廠商，了解如何穿套該種吊帶和連結繩子。新吊帶均附有說明書，而說明也常縫在吊帶的腰帶內側。大部分的吊帶需要將腰帶二度回拉穿入扣鎖，以確保安全（使用這些款式時，通常必須在腿環帶和扣環也這樣做）。確定腰帶在二度穿過扣鎖後仍留至少約 5 公分的長度。

尿布式帶環

在緊急狀況之下，尿布式帶環可被改良為吊帶使用。尿布式帶環需使用約 3 公尺的傘帶做成大型圓環，將此繩圈放置在你的背後，兩端拉向你的胃部（圖 9-30a）。將你背後的一段繩環自胯下拉至前身，將此段繩環拉至胃部與其他兩端繩頭會合（圖 9-30b）。以兩個反向又相對的鉤環將它們扣在一起（見圖 9-37a），或是可以使用一個有鎖鉤環（圖 9-30c）扣住。尿布式帶環也可以與綁住腰部的安全

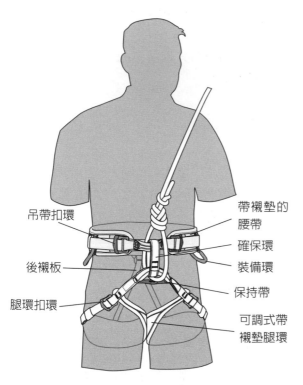

吊帶扣環

帶襯墊的腰帶

確保環

後襯板

裝備環

腿環扣環

保持帶

可調式帶襯墊腿環

圖 9-29　坐式吊帶的基本設計。

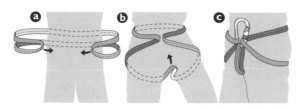

圖 9-30　尿布式帶環：a 從腰後方拉起大繩圈；b 將你背後的一段繩環自胯下拉至前身；c 將此三端繩頭會合。

環相連接。

　　瑞克・里普其（Rick Lipke，見〈延伸閱讀〉）在他的一本專業救援書《技術繩索救援指引》（*Technical Rescue Riggers Guide*）中，描述如何自製一款吊帶。自製的吊帶並不如一般市售吊帶可靠牢固，不能夠成為其替代品，然而，知悉如何自行製作吊帶的知識，在緊急情況下，若所需的帶環數量夠多、可供使用，便可自製一條來用。

自我確保

　　在進行多段山岳攀岩時，攀登者大多會使用攀岩繩本身來連接確保裝置（見第十章〈確保〉的「連結固定點」一節）。有時也需使用自我確保裝置、繫帶，在建立或拆卸確保站、垂降點、固定點時，你必須以自我確保器或繩帶來連接確保站與垂降固定點。使用兩倍長度的帶環（見下面「帶環」一節敘述），在坐式吊帶上打一個繫帶結，並用登山繩依循帶環纏繞的路徑穿過吊帶，之後在帶環連接固定點的另一端加上一個有鎖鉤環。

　　當不使用自我確保時，可將其繫在腰上、扣在吊帶上，無論如何，將它整齊地裝載於吊帶上。市面上販售的自我確保器是由一系列全強度繩環所構成，所以可以縮短與延長整個系統。

　　雛菊繩鍊有時會被當作自我確保器，但若是錯誤地使用，則會十分危險。它們是專為救援所設計（見第十五章〈人工攀登與大岩壁攀登〉），所以環與環之間的接縫處僅能承受身體的重量。如果僅將自己扣在縫紉環中（亦即用一個鉤環穿過兩個縫紉環），當發生墜落時，可能撕毀相對脆弱的縫紉處，自固定點上脫落，也將導致不可挽回的災難。

胸式吊帶

　　胸式吊帶（chest harness）可以讓你在墜落後以及使用普魯士結

或器械攀繩而上時，保持身體直立。墜落之後，你只需要用鉤環將登山繩扣住胸式吊帶，即可提供穩定度並幫助你保持直立。胸式吊帶會將墜落的力量部分傳導到胸部，但胸部較骨盆（坐式吊帶將力量傳導至此）容易受到傷害。因此，在攀岩或一般登山時，有些雪地或冰川攀登者會把繩子穿過胸式吊帶往上走，但不建議這樣做，因為如果攀登者必須緊抓並防止墜落，會使身體承受很大的力量，可能會使攀登者在落到停止點前不停地旋轉。但攀登者通常不會這麼做，除非是真的掉入冰河裂隙（見第十八章〈冰河行進與冰河裂隙救難〉）。

胸式吊帶可以在市面上購得，也可以利用一條較長的傘帶繩圈（長帶環）自行製作。一種常用的設計是利用鉤環在胸前將吊帶的兩端扣在一起。欲製作一個鉤環胸式吊帶，先取一條 2.5 公分寬、2.9 公尺長的傘帶，利用水結打成一個繩圈，調整此繩圈至適當大小。請使用不同顏色的傘帶來製作胸式吊帶，以便與中帶環（double-length runner）有所區別（見下一節的「帶環」）。將繩圈扭轉一下成為兩個圈，兩隻手臂各自穿過一個

圈。提起帶環超過你的頭，放到背後，使繩圈交叉的部分落在背後（圖 9-31a），用鉤環在胸前扣上兩端的繩圈（圖 9-31b）。

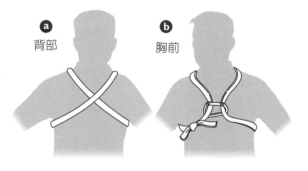

圖 9-31　鉤環胸式吊帶：a 扭轉一條帶環形成兩個繩圈，繞過背部；b 在胸前將鉤環同時扣住兩個繩圈。

全身吊帶

完整的全身吊帶（full-body harness）包含胸式吊帶與坐式吊帶，連接繩子的點也較高（圖9-32），這可以減低墜落時身體往後傾斜的機率。由於全身吊帶可將墜落的衝擊力充分分散到身體軀幹，因此較不易造成下背的傷害。

雖然全身吊帶在某些狀況下較為安全，但由於上述原因，它在登山界並不十分受到歡迎。同時也不建議在冰河行進時使用：如果攀

用完整的全身吊帶，因為如果身體方向翻轉了，就可能從坐式吊帶滑出。此外，也建議孕婦使用全身吊帶，前提是需要先諮詢醫生的意見。

帶環

由管狀傘帶或細繩打成的繩圈稱為帶環，這是最簡單且最有用的攀登器材之一（扁狀傘帶〔flat webbing〕和管狀傘帶不同，扁狀傘帶用來綑綁行李，而管狀傘帶則專門應用於攀登）。帶環是攀登系統中關鍵的連結工具。標準帶環長 1.5 公尺、中帶環長 2.7 公尺、長帶環長 3.9 公尺。在套入繩環之後，標準的長度變為標準帶環 0.6 公尺、中帶環 1.2 公尺、長帶環 1.8 公尺。初學者一般約需要多條標準帶環、一些中帶環與一條長帶環。

為了能很快辨別帶環的長度，標準帶環、中帶環與長帶環最好使用三種不同顏色的傘帶。可以在自製帶環的水結尾端寫上自己名字的縮寫與製作日期，這樣除了方便識別帶環外，也能幫助判斷何時需淘汰該條帶環。帶環需定期更新，考

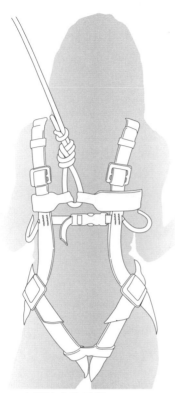

圖 9-32　完整的全身吊帶。

登者必須制止墜落，那麼勢必對身體造成很強的衝擊力，並可能使攀登者在制止墜落時失衡。也因為全身吊帶較吊書，且對身體的限制較大，不易穿脫衣物。大多數攀登者會使用坐式吊帶，必要時再臨時做一個胸式吊帶，例如背著沉重的背包攀爬、橫越冰河，或在規模很大的懸岩下進行人工攀登時。孩童因臀部尚未發育完成，所以必須使

慮的要素與繩子或吊帶的更新原則相同（見前面章節）。

　　千萬要記得，帶環與其他的輔助繩並不具有延展性。如果沒有配合彈性繩使用，即使只是數十公分的墜落，亦可能會爲確保系統與攀登者帶來嚴重傷害（見第十章〈確保〉關於固定點上的受力內容）。

　　縫製帶環（sewn）：你可以在登山用品專賣店購買高強度、已縫好的帶環（圖 9-33a）。縫製帶環有多種長度可供選擇：10 公分、15 公分、30 公分（中長）與 60 公分（全長）、120 公分（雙倍長）、180 公分（三倍長）。有些帶環已縫成快扣（quickdraw），通常約 10 至 20 公分長，兩端各連接一個鉤環（圖 9-33b）。帶環也有不同的寬度，最常見的是 0.8 公分、1 公分、1.4 公分、1.7 公分與 2.5 公分。

　　縫紉帶環多使用第尼馬纖維（Dyneema）和絲貝（Spectra）纖維，其有高效能纖維，更強韌、耐久，且較尼龍不易因紫外線的傷害而老化。然而，這些材質比尼龍的熔點較低，摩擦力也較低，會影響到它們作爲摩擦結時的效用。縫紉帶環一般說來較爲強韌、較輕，也

不像自製帶環那麼龐大，但無法像自製帶環一樣可將繩結解開。

　　自製帶環（tied）：帶環也可以自製，利用 1.5 至 2.5 公分寬的管狀傘帶或 7 至 9 公釐的合成纖維輔助繩結成繩圈。傘帶製成的帶環通常會利用水結（圖 9-7）打成繩圈（圖 9-33c）；細繩結成的繩圈通常會使用雙漁人結（圖 9-10）；若是絲貝纖維或其他合成纖維的細繩（例如克維拉〔Kevlar〕）則使用三漁人結。自製帶環的尾端必須留 5 至 7.5 公分的長度。如果剪下傘帶或細繩來製作帶環，則尾端需以小火燒熔，避免繩尾散開。

　　雖然體積較大，重量較重，自製帶環還是比縫製帶環多了些好處：它的成本較低，且可解開以環

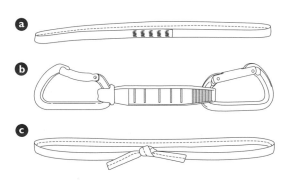

圖 9-33　傘帶製成的帶環：a 縫製帶環；b 將帶環與鉤環縫製成快扣；c 自製帶環。

繞樹幹或天然岩楔（如岩隙中穩固的岩石），或是將兩條帶環解開結成一條較長的帶環。

英雄繩圈（tie-off loop）：英雄繩圈通常是由 5 至 8 公釐的短帶環形成（圖 9-34a），不過緊急情況下也可以使用帶環（圖 9-34b）。繩圈的長度視其用途而定，它們多用來維繫確保（見第十章〈確保〉），如用於垂降時的自我確保（見第十一章〈垂降〉）、人工攀登（見第十五章〈人工攀登與大岩壁攀登〉，以及裂隙救援（見第十八章〈冰河行進與冰河裂

隙救難〉）。

重量限制帶環（load-limiting runner）：攀登者藉著使用重量限制的裝備（如葉氏帶環〔Yates Gear Screamer〕），可以有效率地限制最大強度的衝擊。帶環和一系列較脆弱的縫紉帶環（圖 9-35a）通常包裹在鞘中（圖 9-35b）；即使重量限制的縫線斷裂而降低其高負重能力，帶環在完全延展的情況之下，依舊能完整保持支撐的力量

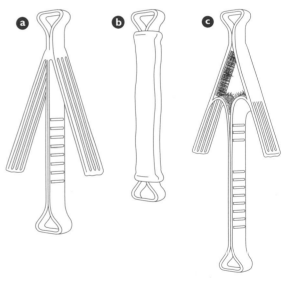

圖 9-35　重量限制帶環：a 縫紉繩圈在兩端，用來進行扣入確保的結構；b 通常會有鞘包覆，以減低磨損並使接觸組件更加緊密貼合；c 受力部分疏開，即使重量限制的縫線斷裂，帶環依舊能完整保持支撐的力量。

圖 9-34　英雄繩圈：a 繩上的雙漁人結；b 傘帶上的水結。

（圖 9-35c 呈現了帶環部分伸展的
情況）。

鉤環

　　鉤環是另一項多功能且不可或
缺的攀登器材，舉凡確保、垂降、
普魯士攀登、扣住固定點、連接繩
子於固定支點等，用途不勝枚舉。
所有現代化的鉤環都有「安全重量
負荷」的標記，代表的是能讓鉤環
失效的力量。一個 CEN 認證的鉤
環，在閉起情況下，「安全重量
負荷」應該有 20 千牛頓的承重能
力；在開放式情況下有 7 千牛頓的
強度和軸強度（axis strength）。這
意味著，當鉤環處在關閉情況下
時，鎖鏈應該能夠承受高達 20 千
牛頓的拉力——在面對墜落的攀岩
者產生的衝擊力時，鉤環有相當足
夠的安全強度（見第十章〈確保〉
中的「了解墜落係數」）。

形狀與款式

　　鉤環有多種大小與形狀。O
形鉤環（圖 9-36a）非常受歡迎，
其形狀對稱，因此用途極廣。D
形鉤環（圖 9-36b）亦適於一般用

途，且較 O 形鉤環堅固，因為它
將較多的衝擊力轉移到鉤環的長
軸，而非最容易產生失效狀況的開
口端。改良 D 形鉤環（圖 9-36c）
擁有標準 D 形鉤環的優點，但
其開口可開得較大，在困難處較
容易扣入。彎口鉤環（bent-gate
carabiner，圖 9-36d）能讓攀登者
在攀爬過程中透過手對鉤環開口的
感覺，迅速地扣入和解開，通常用
於運動攀登的快扣組之上。

　　傳統上，鉤環的開口與其剩下
的結構是藉由一個具有鉤效果的
門連接內部。由於這樣的門對未扣
入鉤環的繩子或帶環造成干擾，
故現在較為嚴謹的鉤環會以自動
鎖來替代具有鉤子效果的門（圖
9-36e）。

　　在輕量化與裝備力度更高的潮
流之下，鐵線閘口鉤環（wire-gate
carabiner，圖 9-36f）可說是非常普
遍，其重量較輕但開口穩固，並且
較不容易因為結凍而使閘口完全無
法開闔，或開闔不順暢。當繩子很
快地穿過鉤環時，可能會發生開口
處顫動（gate fluttering）的問題。
研究顯示，鐵線閘口鉤環較不易產
生此問題。

　　為了節省負擔重量，有些鉤

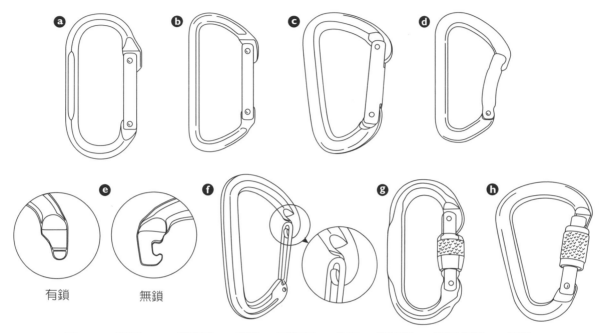

圖 9-36　鉤環：a O 形鉤環；b 標準 D 形鉤環；c 改良 D 形鉤環；d 彎口鉤環；e 兩種標準的鉤環開口形式；f 鐵線閘口鉤環；g 標準有鎖鉤環；h 梨形有鎖鉤環。

環是由一系列 O 形、T 形、交叉形、楔形組合以克服圓滑面問題。

另外要注意的是，「常規（regular）鉤環」指的是各種形狀的無鎖式鉤環。

有鎖鉤環（locking carabiner，圖 9-36g）：在開口的一端附有鎖套可旋緊，減少開口意外開啓的可能性，增添了垂降、確保或扣入固定點時的安全性。有鎖鉤環大多有可在開口一端旋緊的鎖套。某些有鎖鉤環內含彈簧，開口一閉合，鎖套便自動扣上，攀登者不需手動鎖上。不過，不論鉤環是否具有自動鎖上的功能，每次都必須檢查鉤環是否已正確鎖上。請先手動測試過再使用。

梨形有鎖鉤環（pear shaped locking carabiner，圖 9-36h）在開口端特別長，非常適合用來做義大利半扣確保（見圖 9-26），也很適合使用在連結繩子與吊帶上。雖然梨形有鎖鉤環較貴也較重，但較易於裝卸與控制連接在吊帶固定點的

繩子、繩結、輔助繩與帶環。

　　同時使用兩個開口方向相反的無鎖鉤環（圖 9-37a）可以代替一個有鎖鉤環，但唯有連接方向正確時才會有效。此舉可以避免鉤環不小心被扯開而掉落（會如圖 9-37b、9-37c、9-37d 所示）。檢查兩個無鎖鉤環是否在正確位置上的方法，為同時壓開鉤環的開口：開口端應交叉，呈 X 字形。

使用與維護

　　鉤環的基本使用原則與保養注意事項如下。應確定鉤環的受力端在鉤環的長軸，尤其是開口端不應受力。相關例子請參見第十四章〈先鋒攀登〉中有關扣繩技術的圖 14-9。

　　常常檢查鉤環的開口端。即使鉤環在負重狀態下，開口仍應容易開啟，而且開啟的開口兩邊應堅固且不變形。

　　弄髒的鉤環開關可以使用溶劑或潤滑劑滴在接合處（需用輕質油類、檸檬酸溶劑或 WD-40），然後持續開關直到操作平順為止，繼而可將鉤環放入沸水中約 20 秒，以除去清潔劑。

圖 9-37　用兩個 O 形無鎖鉤環來代替一個有鎖鉤環：a 開口相反且交叉（正確）；b 開口相反但平行（不良）；c 開口相同但交叉（不良）；d 開口相同且平行（危險）。

此外，避免使鉤環接觸大量的化學物質，特別是酸，並避免在潮濕和酸性環境中存放金屬物件。

刀

刀是不可或缺的攀岩工具，應該隨時放在容易拿到的地方。可以用一個鉤環將刀掛在吊帶上，並用一條接近手臂長度的繩子固定，以防它在你鬆開吊帶時掉落（圖9-38）。舉例來說，當一個物品被繩索裝置鉤住，刀的用處可能是無法想像的。使用刀子時要小心，以免劃傷繩子，尤其是當繩子很重的時候。拉緊繩子很容易被劃傷或更嚴重受損。

維持安全網的強度

繩子、吊帶、帶環、鉤環以及固定器械（見第十三章〈岩壁上的固定支點〉）和確保器（見第十章〈確保〉），都是構成安全鍊的重要環節。了解你的裝備及如何使用，是安全攀登的基本要素，但最重要的安全系統實則操諸在你本身。你的安全網、常識、判斷，以及適當運用安全網的警覺之心，能保障你在登山環境中的安全。

圖 9-38　用繩子將刀繫在鉤環上。

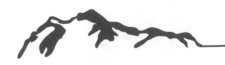

第十章
確保

　　確保是攀登安全的基本要件，係一套運用繩索來制止墜落的系統。確保可以安全地控制墜落的攀登者所產生的巨大力量，但需要練習才能操作得宜，另外亦須了解其背後的原則。

　　確保系統最簡單的形式僅是一條繩索連接一個攀登者，與一個隨時準備好制止墜落的確保者。

　　這套系統有三項要件：

　　1.將制止墜落的力量施予繩子的方法。

　　2.一個良好的姿勢與能承受巨大墜落拉力的牢靠固定點。

　　3.一個熟練的確保者。

　　有許多方式可以施予繩子制止力量，也有很多不同的姿勢，以及許多設置與聯繫確保固定點（確保系統的其他部分連結到山壁上的一個點）的方法。本章介紹基本技巧與一些主要的確保方法，你可以從中選擇一種最適合你的攀登形態的確保方法。

確保技術在攀登的運用

　　確保系統通常架設在地面或岩面，因為此類地方較為舒適，且較易找到堅固的固定點。先鋒者由下方確保，在移動到下一個較好的點時建置新的確保點。確保點之間的距離稱作「繩距」（pitch）或「先

鋒段」（lead）。每段繩距之間的長度通常由繩子的長度及下個合適確保點的位置所決定。一次短距離的攀登可在一段繩距內爬完，長距離的攀登則需要多個繩距。

三種確保情境

本節將討論確保機制如何在三種情境下運用。

彈弓式上方確保：在這種情況下，固定點在路線的頂部，確保者在路線的底部進行確保。繩索已經架好，從路線的底部到頂部的確保站再回到地面（圖 10-1）。這是在典型的攀岩體育館或岩場會遇到的情況，通常只適用於單繩距的攀登路線。

在彈弓式上方確保中，繩子會向下延伸到確保者那端，確保者在攀登者上攀時把繩子拉進確保器。繩索運作的方向永遠不會改變。只要確保者不讓繩索鬆弛，墜落的力量就會和攀登者的重量差不多。

確保者並不總是和地面確保站連接在一起，而是經常利用自身體重作為攀登者的反作用力。然而，在某些情況下可能需要一個固定點，例如攀登者和確保者之間的體

圖 10-1　彈弓式上方確保

重差異很大，或是他們從岩壁面較嚴峻的岩階起攀或開始一段繩距。

先鋒確保：在先鋒確保時，攀登者在進行先鋒攀登的過程中設

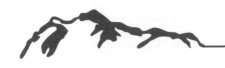

置固定點。這種情況既適用於單繩
距攀登，也適用於多繩距攀登。如
果不能透過其他方式到達路線的頂
部，就必須在頂部架設吊索裝置。

在先鋒確保時，大多數時候繩
子會向上移動、遠離確保者。例外
的情況是，當先鋒者將繩子扣在腰
部以上的固定點上，若先鋒者繼續
上攀，繩子會先落下一些，然後再
上升。確保者應該保持警惕，移動
繩子以保持最小程度鬆弛，以免拉
倒先鋒者。在圖 10-2 中，先鋒者
已經爬到了最後一個確保固定點的
上方。

進行先鋒確保時，墜落的力量
取決於攀登者在最後一個保護點上
方的距離，墜落的力量可能比攀登
者的身體重量大得多。因此，在保
護先鋒者時，尤其是在可能發生長
距離墜落的情況下，確保者通常會
把自己固定在地面的確保站上，以
避免在墜落時被拉離地面。這是極
其重要的，特別是在一個暴露的岩
階或岩簷下進行確保。不過，若沒
有從暴露感大的岩階上掉下來的風
險，且確保者的體重遠遠超過攀登
者，或者如果預期墜落的距離很短
（例如在攀岩館中），也是會有例
外的情況。

圖 10-2　先鋒確保

為後攀者進行確保：當先鋒攀
登者爬完路線後，他（她）可以
在攀登路線頂部為另一名攀登者
（已完成為先鋒攀登者確保的確保

者）進行確保（圖 10-3）。從上方確保後攀者有許多原因：這可能是一條多繩距的路線，繩隊中的兩人都將繼續攀登；這條路線對於彈弓式上方確保來說可能距離太長；繩子拖曳（阻礙繩子行進的摩擦力）或橫渡可能使這種情況比彈弓式上方確保更加安全。在任何情況下，從上面被拴住的攀爬者被稱爲後攀者（follower）或第二攀登者（second）；這些術語在本章中可以交替使用。

在這種情境中，繩子總是向上，朝著確保站的方向移動。就像彈弓式上方確保繩一樣，在這時，只要確保者始終將繩子的鬆弛狀態維持在最低限度，墜落的力量就應該與後攀者的體重相近。確保者通常會拴在確保站上，除非確保者直接使用確保站進行確保，而這個確保站架設於一個相當大的岩階上，且這裡不會有發生墜落的風險。

選擇確保地點

確保攀登者的安全是一項艱鉅而重要的任務，這項任務往往不能自如行動、持續時間長且無趣——但它也需要時刻保持警惕，以確保

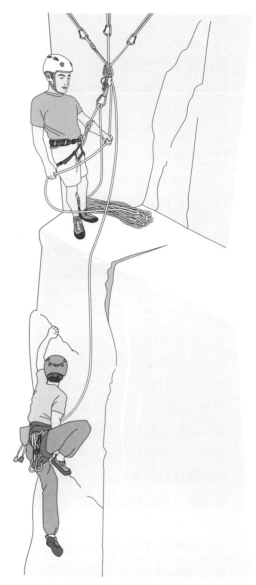

圖 10-3　為後攀者確保

攀登者的安全。如果確保者能夠找到一個舒適的位置來設定一個安全的位置，那麼確保者的工作就會容易得多。一個好的確保地點應該具備三個特徵：

1. 架設固定點的良好地點（前提是固定點要是穩固的）

2. 安全的地點

3. 尚稱舒適的地點

架設固定點的良好地點：在選擇確保位置時，應尋找堅固的固定點。堅固的固定點對是否能安全地進行確保來說非常重要，也是首要考量。

安全的地點：在選擇確保點時，要注意落石或落冰的可能性，若看起來有發生這些情況的可能，則要挑選一個可以提供遮蔽的位置。若確保點暴露在落石或落冰的危險下，將確保移到較前者為差的地點是比較安全的做法。此外，最好找到一個能夠讓攀登夥伴可以看到彼此並溝通的地點。

尚稱舒適的地點：先鋒者可能會因為在繩子一半處發現舒適的岩階而縮短繩距，因為這樣會比推進到繩子最遠處為佳。

許多因素都會影響最終最佳確保點的選擇。較長的繩距較具效率，因此若同時有幾個不錯的岩石突出處可供選擇，攀登者通常會選擇最高的一個。然而，為了減輕繩子的下拉力（rope drag，阻礙繩子移動的摩擦力），先鋒者也可能會提早停下來設置下一個確保點。

制止墜落

保護繩有兩個同樣重要的功能：一是制動，使攀登者不會著地；二是限制對攀登者施加的衝擊力，使攀登者不會受傷。

了解衝擊力（impact force）

本節會討論攀登物理學的基本概念，讓你了解何謂衝擊力。

攀登者需要理解的第一個概念是**質量**。簡單來說，質量就是一個物體所擁有的材質總量。一個物體愈大，密度愈大，它的質量就愈大。

重力是地球向下施加的力。重力賦予有質量的物體重量。重力總是向下移動，重力的大小與物體的質量成正比。

加速度是物體速度變化的速率。速度是物體運動的速率和方向。如果移動的速率和方向不變，

加速度就是零。請注意，減速也是加速度的一種，但它是在相反方向的速度。例如，如果一輛車達到每小時 96.6 公里的速度需要 5 秒鐘，同時它也需要 5 秒鐘才能完全停下來，那麼這兩個事件中的平均加速度大小相同，但方向相反。

理解這三個概念之後，我們就可以來探索牛頓運動定律在攀岩中的應用。

牛頓第一運動定律指出，一個靜止的物體會保持靜止，或者一個運動的物體會以同樣的速度運動，除非受到一個不能完全相互抵消的力（一個不平衡的力）的作用。換句話說，物體的加速度為零，除非有一個不平衡的力作用在它上面。由於重力的作用，對於下墜的攀登者來說，加速度不是零。因為地球上任何有質量的物體都受到行星引力的影響，要使物體保持靜止，就必須有另一種力量來抵消引力的作用。當攀登者懸掛在繩子上時，繩子提供了反作用力，使攀登者在空中抵抗重力造成的拉力。

在一個略微簡化的模型中，繩子的拉伸和滑動被忽略了，當有人在攀爬或者是在上方有確保的情況下攀登時，確保者總是緊緊抓住繩

子，攀登者在墜落前後的速度都是零，因此在下墜過程中，加速度也是零。繩子只需要提供足夠的力量來抵消攀登者的重量。

然而，當攀登者處於先鋒攀登的位置時，情況就變得相當複雜了。先鋒的攀爬者放置中間的確保裝置，將繩子固定在這些裝置上，然後爬過它們，直到放置另一個確保裝置。如果攀登者在最後一個確保的上方掉落，他會經歷一次自由下墜，墜落距離是他與最後一個確保之間距離的兩倍（攀登者會掉落到最後一個確保的位置，然後繼續往下掉）。為了更理解這種力，我們來看看牛頓第二運動定律，在這個定律中，不能相互抵消的不平衡力稱為淨力。

牛頓第二運動定律指出，物體受到的淨力等於物體的質量乘以物體的加速度。這個關係在數學式上的表達為 $f = m \times a$，或者說：力等於質量乘以加速度。直接以術語來說，一個物體的質量愈大，它施加的力就愈大；一個物體的加速度愈大，它施加的力就愈大。

這對登山者來說，意味著由於重力（一種不平衡的力量）的緣故，登山者下墜的速度會隨其自由

落體的時長增加而增加。這個加速度將保持不變，因爲地球的重力不變。攀登者處在自由落體狀態的時間愈長，其下墜的速度就愈快。保護繩的作用是用繩子來確保攀爬者，使攀登者的下降速度降到零。在這個過程中，一個不平衡的淨力必須作用在攀登者身上才能產生這種減速，而在確保繩中，這種力是來自繩子向上的力，亦即所謂的衝擊力。

使用動力繩限制衝擊力

在確保者爲攀登者的墜落制動時，如果允許繩子滑動或延伸更多，制動所需的時間就會更長——也就是說，減速的幅度會減小。因此，根據牛頓第二定律，制動攀登者所需的力量較小——但墜落的時間會更長。盡快阻止墜落，可以防止墜落中的攀登者撞到某些東西，例如岩階。然而，過於突然地阻止墜落，會使系統的每個組成部分（包括墜落的攀登者）受到危險的高衝擊力。因此，在盡量減少墜落的距離和盡量減少墜落的衝擊力之間需要做出權衡。一些攀登者表示，當繩子滑動或拉伸、將衝擊力限制在一個合適的範圍內時，墜落

的制動是「柔軟的」，或者說確保是「動態的」。

由於現今的確保裝置可以減少繩子滑動的情況，確保系統中其他的設計必須爲墜落的攀登者提供能「柔軟地」接住墜落的功能。其中的設計即是繩子的拉伸，確保者的動作也是如此。在許多情況下，確保者被匡限在一個很小的空間裡，而繩子的拉伸是限制衝擊力的唯一手段。現代動力攀登繩的設計是爲了防止危險的高衝擊力，在負重下拉長，以吸收能量。

在使用麻繩的年代，確保的黃金法則是「繩子必須保持動態」，這是因爲繩子既沒有足夠的強度來承受高衝擊力，也沒有足夠的減震能力來避免攀登者受傷。防止墜落的唯一安全方法，是使確保繩動態化，允許一些繩子能滑過確保器，進而實現柔軟的制動。這種方法奏效了，但也不是沒有問題：這學習起來很困難，而且處在動態的繩子，摩擦力會嚴重灼傷確保者的手。

爲了讓繩子能夠安全地爲先鋒攀登所用（預期墜落必定會發生），它必須是經過認可的動態攀登繩。國際山岳聯盟（UIAA）和

歐洲標準委員會（CEN）是測試新攀登裝置安全性能設計的組織，幫助確定安全等級。所有安全及經過測試的攀登設備均具備 UIAA 安全標籤及／或 CEN 標記（見第九章〈基本安全系統〉圖 9-2）。有關如何測試繩索的詳細資訊，請參閱「標準墜落測試」邊欄。

靜力繩、帶環和輔助繩雖然可以用於垂降、建造固定點或其他用途，卻不能被用於安全地制動動態墜落。看看製造商對於登山繩的標示。它們的等級不是根據抗拉強度，是根據衝擊力而定。這是因為繩子不僅僅在下墜時不會斷裂，它還可以拉長以吸收多次下墜時產生的能量。這兩個標準與保護的兩個目的是一致的：制動和限制衝擊力。

動力繩的美妙之處在於，因為它們限制了墜落時的衝擊力，所以對於整個系統施加的力較小。因此，固定點承受較低的力，下墜的先鋒者因此能得到柔軟的下墜制動，確保者也更容易控制。

了解墜落係數（fall factor）

墜落施加於動力繩的衝擊力由墜落的距離與動力繩吸收墜落能量的能力兩者來決定，這就是所謂的墜落係數：墜落距離除以墜落繩段之長度。這可能看起來不直覺，但是墜落係數（而不是墜落的長度）決定了墜落時產生的衝擊力。數學式的寫法為：墜落距離÷墜落繩段之長度＝墜落係數。

墜落的時間愈長，墜落係數愈大；墜落可用的繩子長度愈多，墜落係數就愈小。因此，較低的墜落係數總是意味著衝擊力較低，因為相對於墜落的長度，繩子的數量更多，因此更容易拉長、吸收衝擊力。

在正常的攀爬情況下，墜落係數 2.0 是攀登者所能遇到的最大值，因為這代表墜落的長度恰好是攀登者用完繩子長度的兩倍。舉例來說，假設兩個攀登者在一個平滑的垂直面上，沒有岩階突起，也沒有墜落時會擊中人的其他危險土石，如果先鋒者在沒有任何保護措施的情況下從確保點上方 3 公尺處墜落，就會有 3 公尺長的繩子被拉出。攀登者最終會落在保護點下方約 6 公尺處，繩子下拉了約 3 公尺。將這個例子應用到墜落係數公式中，會是這樣：墜落係數＝20英尺（約 6.1 公尺）÷10英尺（約

在 UIAA / CEN 標準墜落測試中，將一大塊固定於堅固確保器上 80 公斤的重物綁上 2.8公尺長的繩子（繩子繞過 1 公分的鋼條），使其墜下 5 公尺。如要通過測試，繩子必須能承受至少五次標準墜落，而且第一次墜落不會超過 12kN 的衝擊力。

這最大值 12kN 是根據研究而設定的，人體在墜落時只能短暫承受自己重量的 15 倍。現在單繩所能承受最大衝擊力範圍是 8.5kN 至 10.5kN。但要注意，繩子用久了會失去吸收能量的能力。一條經常使用的繩子，可能比新的測試繩產生更大的力量（見第九章〈基本安全系統〉的「登山繩的保養」一節）。

在標準墜落測試中，通常設計的墜落都屬正常攀爬狀況中較為嚴重的狀況。首先，在真實生活中，任何確保在某種程度上都屬功能性確保。無論是繩子下滑、確保者移動，以及繩子對抗岩壁或通過鉤環時的摩擦力等，都會抵消它的力道。標準墜落測試並不是功能性確保，它的繩子吸收了所有墜落時的衝擊力。

此外，標準墜落測試是以高處墜落係數來設計的，意即墜落的長度除以落在上面的繩子的長度。在 UIAA/CEN 標準墜落測試中，墜落係數的計算如下：5 公尺墜落高度÷2.8 公尺繩長＝墜落係數 1.78，其中 5 公尺為跌落長度，2.8 公尺為繩索長度。

這可測試繩子的性能，以確保它將吸收一次嚴重墜落而產生的衝擊力，而又不會使系統負荷突然升高。在正常的攀登情況下，最大墜落係數為 2.0，但這種高墜落係數並不常見，因此 1.78 是一個可接受且更實際的墜落係數。

3.05 公尺）＝2.0。

　　這樣的情況會得出 2.0 的墜落係數，也被稱為墜落係數為 2 的墜落。這樣的墜落會對固定點和攀登者產生最大的影響，造成危險。如果繩子、中間保護點、繩子滑移或確保者移動有任何差池，墜落係數通常會總是小於 2.0。若攀登時放出較多繩段給攀登者，則相同的墜落距離將會帶來較小的衝擊力，也會對系統帶來較小的壓力。在 30.5 公尺長的繩子上，在 6.1 公尺高墜落時，在空中跌落的時間雖然較長，但承接攀登者時卻更為緩和：墜落係數＝20 英尺（約 6.1 公尺）÷100 英尺（約 30.5 公尺）＝0.2。

　　重點在於，同一條件導致的墜落都會產生同樣的衝擊力，儘管這一點不會立即顯現出來。不涉及數學的淺白解釋：墜落的長度決定了降落中的攀登者在被繩子拉住、開始減速之前會有的最大速度。顯然地，墜落的時間愈長，速度愈快。另一方面，拉住墜落者的繩子長度決定了墜落停止的速度。繩子愈

長、拉長幅度愈大，制止墜落所需的時間也愈長。所以，雖然較長距離的墜落會產生較快的速度，但是如果墜落係數是恆定的，那麼將速度降到零也需要更長的時間。減速率會維持不變。

以邊欄「標準墜落測試」中描述的 5 公尺 UIAA-CEN 墜落測試為例，將其乘以 5；現在它是一個 25 公尺的墜落，落在 14 公尺的繩子上，但墜落係數保持不變：1.78。墜落的時間要長得多（攀登者顯然要冒更大的風險），但是由於可用於吸收衝擊的繩子數量也更多，確保系統承受的衝擊力量保持不變。

保護先鋒者

了解墜落係數以及它如何決定衝擊力大小，對於先鋒者的安全非常重要。前面「先鋒確保」段落提到先鋒者會放置中間支點，以減短可能的墜落距離，而先鋒者的墜落距離，是他到最後一個支點的距離的兩倍。「了解墜落係數」則提到當墜落係數為 2.0 時，衝擊力最大。當先鋒者放出一段繩距，於尚未設置任何固定點時發生墜落，可能出現這種情況。

因此，在開始先鋒攀登後，愈早架設第一個堅固的中間支點愈好。此舉不只降低了高係數墜落的可能性，也導引了墜落衝擊力的來源方向（見第十四章〈先鋒攀登〉中的「判斷墜落衝擊力之方向」一節）。了解力學可以幫助你更加明瞭確保系統如何保護先鋒者。

使繩子產生摩擦力

確保系統必須要能抵抗墜落所產生的巨大力量。在此系統中，彈性繩扮演了吸震的角色，而確保者的任務則是迅速止住滑動的繩子。在承接墜落者時，多餘地滑動繩子會帶來兩種相關的影響：軟化衝擊力並拉長墜落距離。有時確保者可能會故意希望做一個較動態的確保——例如當系統的固定支點較為脆弱時——但此舉會造成較長的墜落距離，增加了先鋒者撞上岩階或其他東西的可能性。

由於一切開始於制動手的抓握，所以了解此舉提供了何種力量，以及它會如何影響制動效果是非常重要的。每個人的抓握力會有很大的不同，平均大約是 23 公

斤左右（換言之是 0.2 kN）。當確保者感到疲勞或處於尷尬位置時，握力可能有所削減。較細的繩索較難抓握，而濕的、冰的或者（可能）經過乾燥處理過的繩索會減小摩擦力，從而在一定程度上降低制動力。相反地，隨著繩索的老化，會形成一個摩擦力更大的粗糙外殼，因此更容易抓握。

然而，在所有的情況下，僅僅靠抓握力並不足以制止墜落。相反地，攀登者必須仰賴機械原理來增強其力量。產生阻力的器械（通常是確保器）可以加大制動力以止住墜勢，使得確保者有限的抓握力可以控制墜落的巨大衝擊力。

確保者握住來自攀登者方向繩索的手（通常被稱為「導向手」）用於給繩或收繩。另一隻手（也就是我們所知道的「制動手」）絕對不能鬆開繩子，時刻準備著在任何時候制止墜落。在任何確保方法中，攀登者的繩索都會繞過或穿過確保器、鉤環上的義大利半扣或確保者的臀部，然後到達確保者的制動手。制動手抓住繩子的動作會產生初始的力量。制動方法或確保器是確保者在控制墜落時產生的巨大衝擊力時的重要手段。

當確保者就定制動位置，用制動手緊緊抓住繩子，然後拉回繩子的活動端時，就可以止住墜落（如圖 10-10）。這個動作必須經過練習和學習，才能成為反射動作；一旦感受到墜落，立即進入制動狀態是阻止墜落的最佳方法。

在確保時戴上手套是一些確保者為了安全和舒適而做出的選擇。在繩子滑動的情況下，手套可以保護確保者的手免受摩擦灼傷。手套粗糙的材質會增加對系統的摩擦力，最後促使確保者握力的增加。手套應該大小適宜，不會有褶縐或者布料的褶痕。一些人戴著連指手套，藉此避免靈活性降低，同時也能保護手掌。

對所有的確保者來說，最重要的事是將他所使用的確保方式做到完美。首先要學會一種絕對可靠的確保方法，之後再學習其他重要的確保方法。

使用確保器

若使用得當，大多數的確保器會透過將繩子穿過孔隙、環繞支柱，並再次穿過孔隙，以增大制動手施加的摩擦力。這樣的結構可以

纏繞或彎折繩子，幫助產生制動力。支柱通常為有鎖鉤環或確保器本身的一部分。確保者的制動手是產生摩擦力的第一步和關鍵來源；制動手沒有放在繩子上，就等於沒有確保。

止住墜落時，施加於繩子的總摩擦力決定於三個因素：（1）確保者的抓握力大小；（2）為製造摩擦力，確保器或確保方法彎折或纏繞繩子的次數；（3）繩子本身抗拒彎折或形變的力量。幸運的是，雖然確保者抓握的力量有很大的不同，但現在的確保器做得很好，只要正確使用，即使是很小的抓握力也可以產生適度的制動力。

為了止住墜落，確保者回拉繩子的活動端，使來自攀登者而未穿過確保器前的繩段與已穿過確保器的繩段（朝向活動端的繩頭）之間形成至少 90 度的角度。對確保的力量而言，這兩個繩段所形成的角度非常重要（見圖 10-4）。繩子彎折的角度愈大，產生的制動力就愈大。圖 10-4 顯示當制動手將繩子拉回的角度從 90 度增加到 180 度時，產生的制動力就會愈大。當確保者做拉回繩子並在繩段間形成適當角度的重要動作時，不可有任何

東西阻礙制動手或手肘的移動（比如確保者手臂後的岩壁），而且身體不應有不自然的扭曲或姿勢。

在任何狀況下，做此動作的簡單方法之一，是將確保器扣住一個有鎖鉤環並連結吊帶，如圖 10-10 所示。遵循製造商的指示扣入裝備是很重要的，也不要把原設計之外的其他負重裝置掛在確保繩環上，以免失效。下面會介紹確保器連接吊帶時的使用方法。許多吊帶都有一個車縫標籤，標示出其正確的穿戴和扣入器械的方式。

確保器的類型

在發明機械確保器之前，攀登

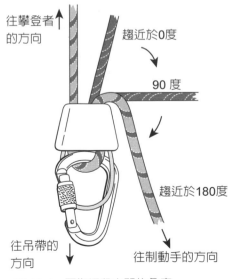

往攀登者的方向

趨近於0度

90 度

趨近於180度

往吊帶的方向

往制動手的方向

圖 10-4　兩條繩段之間的角度

者會在臀部繫上繩索，依靠繩索在身體周圍的摩擦力來防止墜落。如今，隨著先進的動力繩索技術和機械確保器的出現，攀登者很少需要依靠自己的身體作為確保器，儘管臀部保護在某些情況下可能有用（見本章後面的「坐式確保法」）。

有很多種常用的確保器，這一節會描述其中一些。在使用確保器時，一定要仔細閱讀並遵循製造商的說明書，確保你完全理解說明內容，並在每次使用確保裝置時都要正確操作。請注意，每一種確保裝置只適用於一定直徑範圍內的繩子。

有孔型確保器（aperture belay device）：包括板狀確保器（Sticht plates，圖 10-5a）、8 字確保器（Figure 8，圖 10-5b）和管狀確保器（圖 10-5c）。這些確保器的運作原理類似：它們只提供一個開口，一根繩索透過這個開口被推動，然後卡在坐式吊帶的確保環上的有鎖鉤環上，如圖 10-10 所示。板狀確保器是第一個機械確保和繩索設備，創建於 1960 年代，並以其設計者弗里茨·施蒂希特（Fritz Sticht）的名字命名。由於現代管

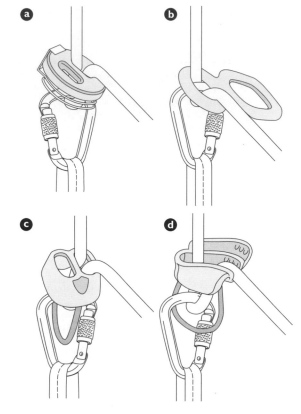

圖 10-5　確保裝置：a 板狀確保狀器；b 8 字確保器；c 管狀確保器；d 帶有摩擦槽的管狀確保器。

狀設計使得繩子的控制更加平穩，也更不容易卡住，因此板狀確保器已經不那麼流行了。8 字確保器最初是為垂降，而不是為了確保所設計，但是一些 8 字確保器可以兼具這兩種功能。有些製造商將 8 字確保器用作確保用途，但有許多並

非此用途。雖然 8 字確保器用途不廣，而且往往會扭曲繩索，因此現在已經不像確保和繩索垂降設備那樣經常使用，但是一些攀登者仍然喜歡它們的平滑性，尤其是負載很重的時候。

目前大多數確保器是錐形或者類似的方形管，如圖 10-5c 所示；Black Diamond ATC（air traffic controller，航空管制員）、DMM Bug 和 Trango Pyramid 就是這種裝置的例子。必須小心不讓板狀和管狀確保器沿繩索下滑到手觸不到的地方，所以大多數設備附有一個金屬線圈，扣在座椅上的有鎖扣環，如圖 10-4 所示。確保器與吊帶連接的繫帶必須夠長，才不會干擾朝向各種方向的確保動作。

許多現有的管狀確保器具有高摩擦模式和規則摩擦模式，通常是在有孔型確保者的一側增加 V 形槽和／或脊狀物：圖 10-6a 為規則摩擦時的模式。在高摩擦模式下（圖 10-6b），該裝置被設計成將送往制動手的繩索拉入較窄的 V 形槽或脊狀物，以增加制動力。需要額外的摩擦力來確保和垂降時，這樣的機制是很有用的。

自動鎖定確保裝置（auto-

locking belay device）的設計功能與標準的有孔型確保器相同，但是它們也有替代的索具模式，提供了安全的方式，可以直接將一個或兩個後攀者鎖定在固定點上。典型的例子包括 Petzl Reverso 4 和 Black Diamond ATC Guide，但是許多攀岩設備製造商有他們自己設計的自動鎖定確保器，大多數運作的方式相似。這些裝置大多可以用來在同一時間確保兩名後攀者。按照製造商的說明，以安全地使用這些設備。請注意，自動鎖定確保器不是無須手輔助的裝置，仍然需要確保

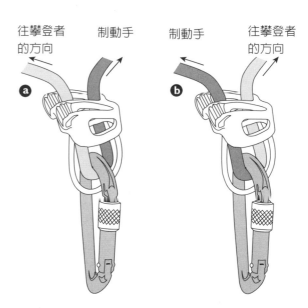

圖 10-6 有孔型確保器：a 規則摩擦模式；b 高摩擦模式

者的制動手提供力量，且制動手必
須牢牢地抓住繩子。

　　這些裝置看起來類似於其他有
孔型確保器，並且可以像標準有孔
型確保器一樣脫離吊帶來使用。但
是在自動鎖定模式下，當繩索穿過
該裝置並通過第二個鎖定鉤環時，
該裝置要用鎖定鉤直接連結到固定
點上（圖 10-7）。當設備以這種方
式安裝時，確保者可以很容易地把
繩子拉進去，但是如果攀登者的
繩子已經裝設好了，就會像墜落時
一樣，繩子會自動鎖住。當攀登者
墜落時，攀登者的繩索就承受著攀
登者的重量，這條繩索壓在制動繩
上，阻止繩索移動，就像試圖從站
在一張地墊上的人腳底下拉出那張
墊子一樣。

　　如果確保者墜落並且無法卸下
設備，確保者必須能夠自行解開設
備。為了卸除這個裝置，確保者需
要找到方法，把攀岩者的繩索從制
動繩索上提起來。攀登者的手指很
難有足夠的力量做到這一點，所以
確保者可以用一個鉤環（或者任何
足夠結實的器材）作為槓桿——或
者，確保者可以繫一條繩子，重新
調整自己的重心方向來拉動負重。
許多新型的自動鎖定裝置都有一個

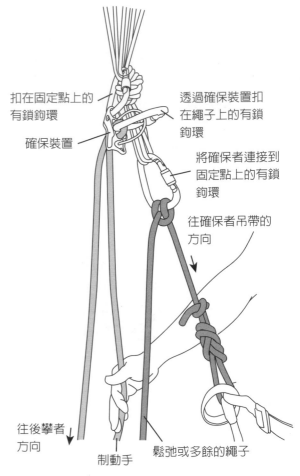

扣在固定點上的
有鎖鉤環

確保裝置

透過確保裝置扣
在繩子上的有鎖
鉤環

將確保者連接到
固定點上的有鎖
鉤環

往確保者吊帶的
方向

往後攀者
方向

制動手

鬆弛或多餘的繩子

圖 10-7　有鎖確保裝置的自動鎖定模式

專門設計的孔，用於連接繩索或鉤
環（圖10-8），以卸除一個鎖定裝
置，進而能有助於墜落的攀登者下
降。否則，就需要在繩子上安裝一
個上升系統，以支撐墜落攀登者的
重量，這樣才能解開鎖定裝置。

圖 10-8 卸除一個受力過的自動鎖確保裝置

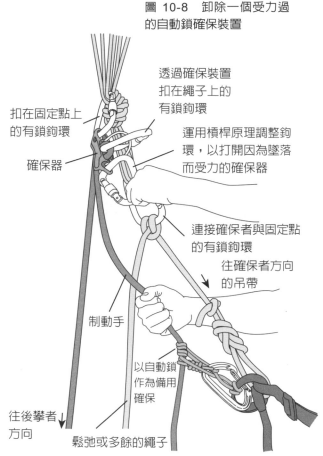

扣在固定點上的有鎖鉤環

確保器

透過確保裝置扣在繩子上的有鎖鉤環

運用槓桿原理調整鉤環，以打開因為墜落而受力的確保器

連接確保者與固定點的有鎖鉤環

往確保者方向的吊帶

制動手

以自動鎖作為備用確保

往後攀者方向

鬆弛或多餘的繩子

輔助制動確保器（Assisted-braking belay device）是一種專門的裝置，它有一個內部凸輪，當繩子在墜落時突然加速，這個鎖定裝置會鎖住繩子；這種鎖定動作產生的制動力並不依賴於確保者抓握時產生的阻力（圖10-9b）。類似的例子包括：Petzl Grigri＋（圖10-9a）、Trango Vergo（圖10-9c）和 Edelrid Eddy。它們在健身房、體育活動和人工攀登中很受歡迎，如果使用得當，是具有一定優勢的。例如，它們可以使體型較小、體重較輕的確保者得以承接體重較重的同伴，或者制止長距離的墜落。目前所有的模型都有一個釋放機制——一個槓桿——可以控制攀登者在頂繩上的下降（圖 10-9d）。

當進行先鋒攀登的攀登者突然向上移動，或確保者過快地餵繩

圖 10-9 輔助制動確保器：a Petzl Grigri+；b 處在確保模式下的 Grigri+；c Trango Vergo；d 處在下降模式的 Trango Vergo

時，這些裝置會出現鎖定的反應。裝置每次被啟動時，仔細遵循製造商的說明書並測試正確的設置方式是極其重要的。輔助制動確保器的缺點是重量較重、體積較大。與管狀確保器相比，要使用輔助制動確保器進行緩和的動態保護也更難，因為前者抓住繩子的速度要快得多。使用輔助制動確保器時，確保者通常必須藉助身體移動以和緩下墜時的制動。這些裝置也不能用於兩條繩段下降，因此並不適合高山攀登。請注意，輔助制動確保器不是不需手輔助的設備，會需要確保者的制動手提供力量，且制動手必須牢牢地抓住繩子。

使用確保器時的確保技巧

本節介紹使用確保器為攀登者進行確保的技術。要保持確保位置，用制動手抓住繩子，拇指指向上方，手掌面向自己或地面。這是一個自然的位置，你的手能使出最大的力量。檢查確保裝置、繩子和保護環沒有扭曲。用導向手抓住繩子，與你的眼睛水平，感覺繩子的鬆弛程度，但不要用力拉它，如圖 10-10a 所示。

抓繩。這種標準的攀岩技巧被稱為PBUS（拉〔pull〕、制動〔brake〕、往下〔under〕、滑動〔slide〕），目前大多數攀岩運動中心和攀岩指導都會教授這種技巧。雙手放在繩子上，開始時，制動手靠近身體，導向手伸展到眼睛位置的高度（圖 10-10a）。首先，用導向手拉下攀爬者的繩索，同時把制動手從身體上移開，把繩子穿過確保器（圖 10-10b）。然後在不鬆開抓握的情況下，通過下拉制動手，向下到達制動的位置。把導向手放在制動手下面，抓住繩子（圖 10-10c）。制動手不能從繩子上移開，要向上滑動，直到靠近確保器，然後再次抓住繩子（圖 10-10d）。接著把導向手放回到攀爬者的繩索上。根據需要，重複這個順序，以給出適量的繩子。記住，制動手絕對不能離開繩子。

給繩。給繩既簡單又直覺。用導向手把繩子拉離你的身體，同時用制動手把繩子餵給攀登者。同樣地，制動手不能離開繩子。如果你很快鬆開了很多繩子，就要把你的制動手從你身體上移開，直到繩子完全伸展，這樣你就可以在一個動作中最大幅度地增加繩子的長度。

圖 10-10　在站立情況、制動手不離開繩子下，使用保護繩的手部動作：a 雙手同時開動，感覺和伸展，制動手緊貼身體；b 把導向手移向身體，制動手離開身體；c 把制動手放到制動位置，移動導向手抓住制動手下的繩索；d 在保持制動位置的同時，將制動手向身體滑動。

使用義大利半扣

　　義大利半扣是使用確保器以外的一種有效的替代方法。它只使用繩子、一個專門的鉤環，以及一個特殊的繩結便能製造出足夠的摩擦力來制止墜落。要進行有效的確保，需要一個開口夠大、方便鉤環放進去的 HMS 鉤環（梨形鉤環）。此結特殊的設計，使得制動手的效果可以因繩子纏繞自身並環繞 HMS 鉤環所產生的摩擦力而增強。

　　義大利半扣很特殊，因為它提供了足夠的摩擦力，且它是唯一一種不需要考量確保端繩子的角度，而仍能提供足夠摩擦力的傳統確保方式。使用常規確保器時，當制動手握的繩與連接到攀登者的繩索是 180 度時，會產生最大的摩擦力，如圖 10-4 所示。當兩股繩平行對齊時，這些確保器是無用的。相比之下，由於繩結纏繞 HMS 鉤環的方式，當兩股繩子對齊時，

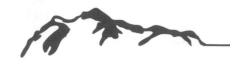

繩結實際上會產生更多的摩擦力（見第九章〈基本安全系統〉中的圖 9-26）。在 180 度的角度下，它仍然提供了大約 85% 的最大摩擦力。換句話說，你可以在任何位置使用義大利半扣，並且都得到足夠的摩擦力。

因為義大利半扣不需要任何特殊的制動姿勢，所以具有一個大多數確保器所沒有的優點：若墜落發生在確保者的意料之外，它仍能有效作用，即使確保者僅僅只是牢握住繩子。透過義大利半扣來控繩快且容易，因此若該處地形很簡單，而攀登者移動得很快時，它是個理想的確保方法。除了 HMS 鉤環以外，義大利半扣不需特別的裝備，因此若遺失確保器，義大利半扣是個很好的備用方法。

但義大利半扣也有一些缺點：相較於其他確保方法，它最易使繩子糾結。不過，若可以讓繩子在不需制動時隨意滑動，便可以減少這個問題。當繩子沒有負重時，搖搖它以鬆開糾結的地方。一次大墜落後，繩皮的最外層可能會磨得發亮，這只會影響外觀。若是在器械上，這層亮鍍則會隨著使用而逐漸耗損。

坐式確保法

坐式確保法（hip belay，又稱為身體確保法〔body belay〕）利用繩子纏繞確保者的身體以產生足夠的摩擦力來制止攀登者的墜落。確保者連接到一個牢靠的固定點，採取一個穩定的姿勢面對繩子可能產生的拉力來源方向。來自攀登者的繩段繞過確保者的背部，位於髖部上緣的下方（圖 10-11a）。制止墜落的方式為以制動手緊握繩子並採取制動姿勢──制動手臂將繩子橫拉過胃部（圖 10-11b）。這個動作必須經常練習，使之成為自然而然的動作。最佳的制止墜落方式，是一旦感到可能發生墜落，便迅速採取制動姿勢。制動姿勢可增加身體繞繩的包覆力，因而加強止住的力道。

由於墜落的力量會在確保者的身體上產生摩擦力，因此止住一次嚴重墜落的確保者可能會被繩子嚴重灼傷，必須穿著保護性的衣物以避免此種狀況。即使先鋒者的墜落距離不長，仍然可能會燒融並嚴重損害昂貴的合纖衣物。若確保者受到的灼傷十分嚴重，甚至可能會放開手，進而使得攀登者墜落。因為

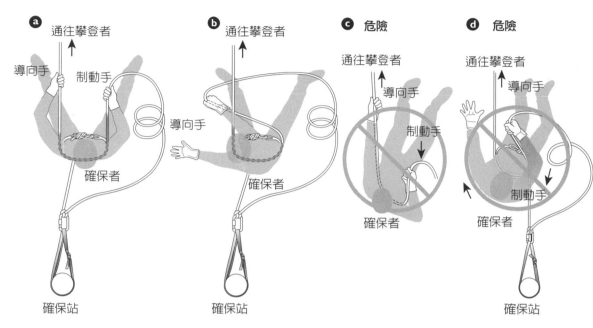

圖 10-11　坐式或身體確保：a 確保者連結固定點且準備好制止墜落──繩子從制動手向後繞過背部（以產生摩擦力），然後通往攀登者；b 制動姿勢，制動手臂伸長，將繩子橫拉過胃部以製造更大的摩擦力；c 如果制動手的手肘在制動開始前無法伸直，制動手臂會處於無法施力的位置（危險）；d 將固定點連結並排在制動手的同一側，會導致坐式確保法鬆解（危險）。

相較於他種確保方式，確保者的手在坐式確保法裡必須提供更高比例的摩擦力。手套是保護手部的重要配備。若把繩子抓得較緊，引起的灼傷會較不嚴重，因為如此一來繩子的滑動會較緩，滑動的繩段也會較短，因此產生的熱能也較小。坐式確保的另一個問題，在於若登山繩穿過繫接固定點的連結物，墜落時，這個連結物也可能會被燒壞。

相較於其他確保方式，坐式確保法需要較長的時間做出制動姿勢，但產生的阻力卻較小，繩子的滑動也會較多，使得攀登者墜落的距離更長。其他確保方式也不會像坐式確保法一樣，若未能維持確保姿勢，繩子也會連帶失控。總而言之，坐式確保的相關要素得一併到位，才能有效地止住長而大的墜落。

坐式確保法在一般的確保用途上缺點很多，但此法仍值得學習，

即使只是為了使用在某些特殊目的上，尤其是在雪攀和冰攀之上（見第十六章〈雪地行進與攀登〉及第十九章〈高山冰攀〉）。此外，若攀登者遺失或忘了帶確保器，也沒有適合做義大利半扣確保的鉤環，那就只能採取坐式確保法。

採用坐式確保法的特殊考量

採用坐式確保法時，必須將一些特殊考量謹記在心。在制止墜落時，必須在開始緊抓繩子前先把制動手的手肘伸直。然後將制動手臂橫過身體前方，使纏繞的程度加大，進而產生最大的摩擦力。最自然的反射動作是先緊抓繩子，但此舉卻會讓制動手陷入無法施力的境地（圖 10-11c），反而必須放開繩子，再重抓一次。最佳的制動姿勢只能透過不斷練習習得，理想的練習狀況是採用真正墜落時必須撐住的重量。

當確保者的身體與固定點連接，要把連接的系統放在非制動手端的方向。注意此點與直接在固定點上使用確保器的綁法不同。如果制動手與固定點的繩子在你身體的同一邊（圖 10-11d），墜落的力量可能會將圍繞身體的繩子部分解

開，進而減低了摩擦力與穩定性。

另一個防範措施是將一個控制鉤環扣上你的吊帶（圖 10-12）。鉤環置於前頭，或是將它與來自攀登者的繩段放在同一邊，但需置於你的髖骨前方。將繩子扣進鉤環，使得繩子可以保持在髖部前的一定位置，也可對抗身體可能的旋轉。

注意鉤環受下墜拉力時可能的位移，並且要把握良好的站立位置，及防止你和你的攀登用繩索脫出原有位置，進而造成確保的失效。將繩子捆在你的背後，並應位於固定點上方。若拉力來自上方，不可能會有任何來自下方的拉力，則應把繩子放在固定點下方，以免它拉過你的頭部上方。

圖 10-12 加到坐式確保上的可控式鉤環。

挑選一個確保方法

選擇一個一般用途的確保方法看來似乎很簡單，只需選擇具有最大制動力的方法即可。然而，即使兩種確保方法所產生的最大制動力有著明顯的差異，實際上卻不會有太大的差異。在大多數的墜落情況下，確保者無論使用哪種方法，都能發揮足夠的力量。

然而，在陡峭地勢攀岩時發生高係數墜落，且除了確保外沒有其他東西可提供摩擦力時，確保方式之間的差異就確實重要了。此種狀況下，確保方法的差異在於繩子滑動與否。這類墜落最為緊急，不容出錯。

若確保者拉住繩子制住墜落時，繩子開始滑動，攀登者將會比繩子不滑動時墜落得更遠。一般會避免發生此類有潛在危險的較長距離墜落。不過，考慮先鋒者在有支點保護下墜落的情況時，必須將那股力量對攀登者與支點的影響納入考量：施加於最上端支點的最大力量是施加於攀登者身上最大力量的一點五至兩倍，而在垂直岩面上發生的高係數墜落，施於攀登者身上的最大力量可輕易達到 710公斤

（7kN）；如果支點在此拉力下失效，攀登者自然會墜落得更遠。為減輕施於支點上的拉力，有些確保者會選擇相對較弱的確保方式，使得繩子在低衝擊力時便會開始滑動，以減低支點失敗的可能性。

先鋒者可以使用重量限制帶環（load-limiting runner，見第九章〈基本安全系統〉的「帶環」一節）來有效限制給個別支點的最大衝擊。先鋒者可以將它扣入也許不是很穩固的支點，卻不會影響整體確保的強度。墜落時，超過 2kN 的力道會將帶環的脆弱鍊縫處扯開，隨著墜落的整體力道增加，帶環上被扯開的鍊縫處會愈來愈多，使該墜落施加於此設備的尖峰衝擊力減低 3kN 至 8kN。

固定點

安全的固定點極為重要。攀登者必須記住一點，他們無法預測什麼時候必須制止先鋒者的嚴重墜落。而當它發生時，固定點要能承受得住，否則先鋒者和確保者都會受到嚴重的傷害。

「固定點」這個字指的是整個系統，它可以由許多物件構成，並

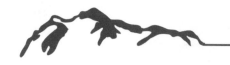

涵蓋一至多個固定點裝置。它可能包含天然景觀、固定點裝置、可卸除固定點裝置、帶環、鉤環以及攀登的繩子本身。

選擇固定點

本節講述選擇良好確保固定點的訣竅,但關於利用天然地形及架設人工固定點於岩壁、雪地與冰地之細節,請參考第十三章〈岩壁上的固定支點〉、第十四章〈先鋒攀登〉、第十六章〈雪地行進與攀登〉以及第十九章〈高山冰攀〉。也可參閱以上各章的延伸閱讀。

選擇確保固定點時必須考慮每個可能施加拉力於固定點的方向。理想情況下,固定點應該直接位於最後一個固定支點的正上方,或者盡可能靠近。如果後攀者墜落,拉力的方向是來自於固定點下面的最後一個固定支點(圖 10-13)。一旦該固定支點被移除或失效,後攀者會擺盪並超過墜落線(圖 10-14)。在無摩擦力的自由懸掛的情況下,後攀者可能會以繩子和墜落線之間的初始角度擺盪,超過墜落線。為了後攀者著想,先鋒者應該

注意固定點與最後一個固定支點之間的角度和距離。如果後攀者墜落,大角度會使其處於更高的風險中。在最後一個固定支點的正上方安裝固定點可以使這種鐘擺效應最小化。

如果先鋒者墜落了,確保者會被拉向第一個固定支點,且方向通常是向上的。這是一個很好的警醒,請確定確保固定點能承受任何一次可能的墜落所會產生的拉力。

天然固定點

植根極深、大小適切的活樹或堅固的石柱等大型天然地形特徵,皆為理想的固定點。攀登者可以在這些地形上非常快速地建置或移除固定點。

樹叢和大型灌木叢是最明顯的固定點,但不要信任一棵晃動或看來十分脆弱的樹或矮灌木。欲以接近或位於懸崖邊的樹木為固定點時需小心評估,因為它的根部可能會很淺,不若表面看來那般牢靠。先用腳推推樹木來測試它的強度。最好把固定點連接在一根粗壯的樹枝上,而不要綁在樹幹低處,才能避免繩子因太接近地面而磨損,也可以減少落石發生的可能。然而,

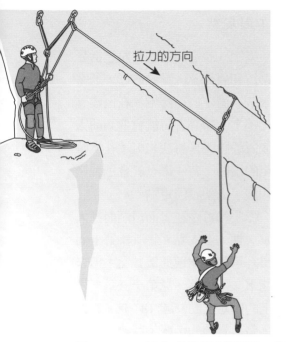

拉力的方向

墜落線

X

圖 10-13 （上）當後攀者墜落時，對於確保者施加的拉力來自於最後一個固定支點。

圖 10-14（右）如果最後一個固定支點被移除或是失效，後攀者會擺盪並超越墜落線。

連接到樹枝上而非樹幹，會產生更大的槓桿作用力，增加了樹被連根拔起的可能性。利用灌木作為固定點時要小心：若使用一棵灌木作為固定點，請考慮再多放一兩個固定點。另外，在寒冷天候下使用樹木或灌木作為固定點亦須小心，因為

此時它們可能會較為脆弱。

岩角（horn）、岩柱（column）、兩顆大石接觸處所形成的岩石隧道（rock tunnel）、大而底部很平的大石等岩石地形常常被用來當作固定點，但登山者往往會高估大石頭的穩定性。石頭的大小、

底部的形狀、它所處的地形狀況、所在的坡度，以及石頭的高度寬度比例都是同等重要的考量點。考慮石頭之基部和重心：負重之後會不會翻倒？一開始先輕手輕腳地測試，免得將它推下崖邊。偶爾得將確保點設於一堆石頭中；被其他大石頭壓在下面的石塊似乎相當穩固，但即使小心評估，仍難確知其穩定性。

用以架設固定點的石頭須先檢查微細而不易覺察的裂縫，例如岩角底部或岩隙附近。在岩隙中放置中間支點為固定點時，檢查岩隙側邊是否其實是一塊可以移動的岩片，墜落之拉力只消將岩隙扯裂幾公分，支點即鬆脫。

架設固定點前，一定要先評估可能的拉力以及所利用的岩石地形的穩定度。請在凸出岩石的重心中央放置帶環，以減少它脫出或掉落的機會。如果對該天然固定點有任何疑慮，在連結裝備前先測試一下，千萬不要在連結繩子或確保者後才做測試（亦見第十三章〈岩壁上的固定支點〉的「天然固定支點」一節）。

人工固定點

人工（製造的）固定點包括膨脹鉚釘和岩釘，一旦設置好，通常會永久「固定」在該處。在已建立的路線上，攀登者可能會遇到前人已放置的膨脹鉚釘或岩釘；在人跡罕至的山區，有些攀登者會攜帶岩釘和鎚子去架設固定點。

膨脹鉚釘是在岩面鑽洞而打入的永久性人工支點。膨脹鉚釘上面的掛耳可以讓鉤環連接其上，但未必能永久不脫落（見第十三章〈岩壁上的固定支點〉圖 13-6）。岩釘則是敲入岩隙的金屬尖狀物。岩釘的尖端是敲入岩隙的部分，岩釘孔則用以連接鉤環（見第十三章〈岩壁上的固定支點〉圖 13-8）。在攀岩的地形圖上，膨脹鉚釘和固定岩釘通常分別以「x」或「fp」表示（見第十四章〈先鋒攀登〉圖 14-3）。

攀登者還可能碰上岩楔、六角形岩楔等其他固定裝置，通常是可卸除的支點，但因為卸除不掉，便留了下來。必須先評估之前的攀登者留置在岩面上的固定點的安全性。最近才放的膨脹鉚釘或固定岩釘通常是牢固的，但若時間較久遠

則很難評估（見第十三章〈岩壁上的固定支點〉內「膨脹鉚釘與岩釘」一節）。過去的 6 公釐膨脹鉚釘已經不再被視爲公認標準，不該再信任之。

現在許多大眾化攀登路線多有人工固定點和確保站的設置，而這些通常都包含兩到多個膨脹鉚釘，有時會與較短的鎖鍊連接。

可卸除式固定點

當缺乏天然固定點與人工固定點時，攀登者會設置可卸除式固定支點，來幫助他們完成該繩距（見第十三章〈岩壁上的固定支點〉以及第十四章〈先鋒攀登〉中關於岩壁上固定點設置的內容；第十六章〈雪地行進與攀登〉中關於雪地固定點設置的內容；第十九章〈高山冰攀〉中關於冰地固定點設置的內容）。

平均分散力量於數個固定點

一般來說，確保系統會使用兩個或三個固定點，因此，固定點是充分而有餘裕的，並且不依賴任何單一個固定點。如果一個固定點裝置失效，另外兩個固定點中的一個或兩個仍然可以保持運作。透過在固定點之間分配負重，可以進一步提高多重固定點的可靠性，這種技術稱爲「均攤法」（equalization）。

大多數將力量平均分散於數個固定點的方法，都需使用帶環或其他繩圈（兩種都稱爲繩腿）將固定點連上單一受力點或主點，大致上可分爲兩類：靜力分攤法（static equalization）與自動均攤法（self-equalization）。靜力分攤法只將負重分配在一個方向上，自動均攤法則將負重分布在一系列不同的方向上。多數方法普遍上也都存在其優點與缺點，所以對於哪種方法最好，始終存在爭議。了解其中的變項十分重要，包括固定點在不同情況下如何作用；如何決定「這樣才是在各種情境下，最佳固定支點的設置方式」。最終極的目標是，任何多方組建而成的固定點，都能在其中每個物件的互動之下搭配良好，你的安全也會仰賴於有技巧的裝備設置方法。

在建立多點式確保站時，首先要問的問題是：需要多少個固定點？這個問題沒有普世通用的答案。它取決於許多因素：可能的最

大力量、岩石的質量或自然植被保護等等。但是一般的經驗法則是，建造兩個或三個堅固的固定點。當你覺得固定點不夠穩固時，就添加更多固定點，並做更多的努力來分散它們的受力。

下一個要考慮的因素是每一股繩腿在受力點（與確保系統的主要連接點）上所形成的角度。這個角度有時被稱為 V 角，因為兩股繩腿讓它呈 V 形。圖 10-15 中的是一組具有兩個固定點的確保站，其中兩股繩腿是對稱的。根據基本物理規律，角度愈大，各固定點的受力愈大，平衡效果愈差。

在 V 角趨近 0 度時，或者當兩個固定點完全對齊時，每個固定點會承受一半的負重（圖 10-15a）。力求保持確保站系統的V角小於 60 度（圖 10-15b）。當 V 角大於 60 度時，每個固定點上的

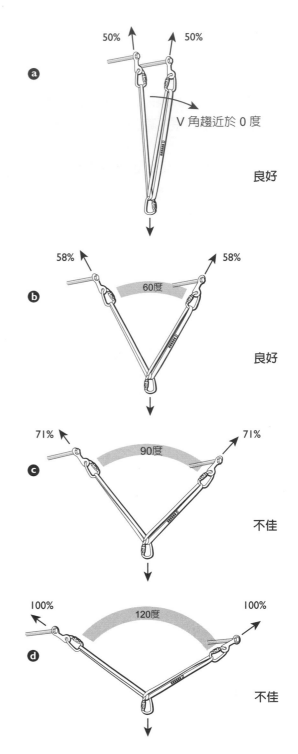

圖 10-15　在有帶環的分攤下，V 角效應如何影響兩點固定系統的最大負重或力道：a 在 V 角趨近於 0 度時，重量被平均分擔；b 和 c 隨著 V 角的增加，每個固定點上的負重增加；d 在大於 120 度的角度下，每個固定點上的負重超過 100%。要力求保持固定點系統的 V 角度小於 60 度。

負重會顯著增加（圖 10-15c）。當
V 角爲 120 度時，作用在固定點
上的力與負重基本上相同（圖 10-
15d）。在這種情況下，力量根本
沒有減少，平衡系統除了提供冗餘
的保障之外，沒有任何用途（如果
一個固定點失效，另一個仍會發揮
作用）。當 V 角超過 120 度時，
力被放大，並且隨著 V 角角度的
增加而迅速增長（圖 10-16）。固
定系統有兩個以上的固定點時，有
點難以分析，但原則是一樣的：讓
總體的 V 角保持較小。

靜力分攤法

使用靜力分攤法時，固定點只
承受一個方向的力。

兩個固定點：爲了使兩個固定
點達到靜力分攤，常見的方法是將
一個雙倍長（120 公分）的帶環夾
在兩個固定點上，帶環的一端連接
到一個固定點，另一端連接到另一
個固定點，然後將帶環的四股集合
在一起，用單結或 8 字結將它們綁
在一起，並將一個有鎖鉤環扣入固
定點另一邊的繩結組成的環（著力
點，圖 10-17）中。

這種方法的缺點是，單結或 8

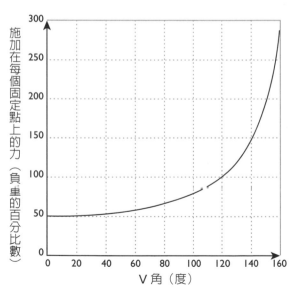

圖 10-16 V 角效應在力量加乘上的呈現。

圖 10-17 使用一個雙倍長的帶環爲兩個固定點進行靜力分攤。

字結在受力後很難解開。另外，如果帶環很窄，它打成的繩結通常很小，而窄帶環上的小繩結會明顯削弱其力量。為了緩解這個問題，還有另一種靜力分攤法，那會用到輔繩——約長 6 公尺的長帶環，通常是直徑 7 至 8 公釐的尼龍繩，或是一種小直徑高強度、由諸如絲貝纖維或第尼馬纖維的材質所製成的細繩。首先，將雙倍長的輔繩對折成其一半的長度，然後建立一個和雙倍長的帶環相同的受力點與環（圖 10-18）。或者，如果受力點必須從固定點延伸出來一點，將輔繩的

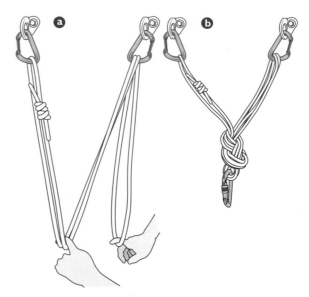

圖 10-19　如果需要更長的長度，可以用輔繩將兩個固定點靜力分攤：a 將輔繩的繩扣扣上固定點，將兩股繩扣上另一個固定點；b 將六股合在一起，形成一個受力點。

繩扣扣在一個固定點上，並將其兩股夾在另一個固定點上（圖 10-19a），然後用 8 字結或單結把由上述步驟產生的六股合在一起（圖 10-19b）。

三個固定點

　　為了平均分配力量於三個固定點，將輔繩全扣進三個固定點，將上部位於固定點間的兩個部分向下拉，拉到下部（圖 10-20a）。然後

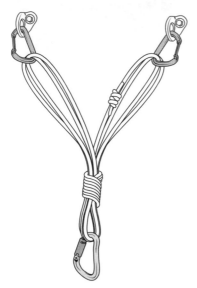

圖 10-18　將輔繩折半，加上一個單結來做出受力點，藉此靜力分攤兩個固定點。

將繩子向可能的拉力方向拉，把這三個繩段用有鎖扣環綁在一起（圖10-20b）。將鉤環轉過來收攏各股繩股，盡你最大的可能平衡所有繩子的張力。然後，當向預期受力的方向拉時，將三個部分全部連接成一個單結或8字結（圖10-20c）。打任何一種結都可以；單結需要的繩長比8字結還少，但是如果負重很重，要解開繩子就更難了。拉動尾端（受力點）上的鉤環，以確保所有三條股都受力。也可以在超過三個固定點的情況下使用輔繩進行靜力分攤。

止墜器（shelf）：在兩點式或三點式固定點中，由單結或8字結做成的尾端環（受力點）是確保站的主要連接點。額外的連接點，例如後攀爬者在到達確保站時扣入確保，可以被建造成一個固定點在受力點之上的「止墜器」：爲每股來自固定點的繩段扣上一個鉤環（圖10-20d）。每個固定點只取一股扣上就好，這點非常重要。除非每個固定點有兩股繩，否則「止墜器」不會存在於固定點的系統中。這個止墜器可以簡化將鉤環扣進或解下負重的固定點的程序，避免許多雜亂和疑惑的情況。

靜力分攤法中的不均勻配重：輔繩的負重測試顯示，理想的、均勻的受力分配通常不能用三個固

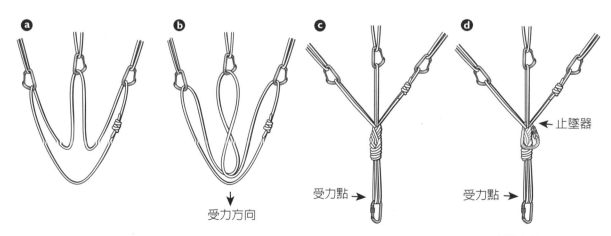

圖 10-20　由輔繩組成的、有三個固定點的靜力分攤系統：a 將繩子扣入每個固定點上的鉤環，並下拉固定點之間的繩段；b 將這幾股分配為均勻的長度；c 將六股集合在一起，用有鎖鉤環創建一個受力點；d 扣上另一個止墜器。

定點來實現，即使在理想的情況下——三個固定點對稱分布——中間那股繩腿可能要承受另外兩股繩腿的雙倍負荷（圖 10-21a）。不對稱的結構傾向於主要使最靠近拉力方向的兩股繩腿負重。由於不同繩腿的長度變得更加不均勻，如同固定點固定在垂直裂縫中的情況一樣，最低的那股承受的負荷比較長的那股高得多（圖 10-21b）。這些差異是由於繩子長度愈長，伸長率

愈大。不均勻配置的影響可以透過延長低彈力帶環的個別位置來減少，以平衡彈性輔繩各股繩腿的長度。若有一股出現鬆弛的情況，代表它支撐的力量微不足道，沒有平衡。

自我均攤法

自我均攤法是為了對負重方向的改變做出反應，並在所有固定點之間平均分配所有力。自我均攤法主要有兩種方法。

滑動X法（sliding X）：在使用兩個固定點時將力量平均分散於

圖 10-21 靜力分攤法中的不均勻配重：a 在對稱的固定點中，兩股的拉力相等，但中間那股可能承受兩倍的載荷；b 在不對稱的固定系統中，負重轉移到一側，現在最低固定點的負重比另外兩條長股的負重更高。

圖 10-22 使用滑動X法的自我均攤固定點：a 抓住兩個固定支點之間的帶環頂部，將其旋轉半圈，形成一個 X 形圈；b 用一個鎖扣將此圈和帶環底部扣在一起，並將繩子綁在這個鉤扣上。

兩個點，是自我均攤法最簡單的例子。將帶環扣入固定點的鉤環，然後將兩個鉤環之間上部的帶環繩段彎折半圈成一個 X 形圈（圖 10-22a）。將此繩圈與帶環下部繩段用鉤環扣在一起，並連結登山繩（圖 10-22b）。一定得先將帶環彎折成繩圈後再扣入鉤環，不能只是直接扣住帶環的上下部，否則當一個固定支點失效時，帶環會直接滑出鉤環，使整條繩子脫出固定點系統。如果拿較長的帶環來用，滑動 X 法可以很好地將力量分攤於兩個以上的固定點。

　　此種方法稱作「滑動 X」，因為連結繩子的鉤環會自行往兩邊滑動，因此當拉力的方向改變時，它可自動均攤力道。用這個系統來盡量降低滑動鉤環與 X 形圈之間的摩擦時要謹慎。新的、較扁瘦型的帶環會比厚重的 1.5 公分寬帶好用。使用更大直徑的鉤環亦可以減少摩擦力。

　　均攤法總是違反著「不可延展」的原則（見「SERENE 固定點系統」邊欄）。為減輕力道，可以使用較短的帶環，或在帶環上打個限制性單結（圖 10-23）。限制性單結能將固定點可延長的長度降

限制性單結

圖 10-23　打上限制性單結的滑動 X 裝置

到最低，並限制固定點的力道均攤程度。在沒有限制性單結的情況之下，若一個固定點失效而力道轉往其他固定點時，其他固定點會承受額外震動力，從而提高了該固定點失效的風險。

　　均分法（Equalotto）・均分法是為了克服滑動 X 法在摩擦力和延展上的缺點，及輔繩可能較差的力道均攤功能而發展，它結合了滑動 X 法和輔繩的元素。

　　均分法通常是由 6 公尺長的 7 公釐尼龍或直徑更小的高強度細繩

組構。在材質相契合的情況之下，使用細繩在繩環上打一個雙漁人或三漁人結。以繩耳形成一個雙股 U 形，漁人結的彎處與繩環一端略有距離。（圖 10-24a）接著打一個單結在 U 形裝置的兩端，造成一個約 25 公分長的部分。現在你有一個約2.5公尺、由一個獨立分離的中心以及兩個較長繩圈構成的繩環（圖10-24b）。要使用均分法建造一個多受力點的固定點，需推估最有可能發生墜落的方向，並且將中

心點調往該拉力方向，完成的方法如同在輔繩固定點系統中綁繫一個受力點一般。

　　現在將繩環的兩端連接到一個或多個固定點裝置上。在每端使用一個或多個設置固定點的裝置時，有許多可能的配置方式，如使用雙套結、滑動 X 法等來均攤力道。一旦固定點建好，扣入均攤裝置底部中央時，最好在兩條帶環的中央各使用一個有鎖鉤環（圖10-24c）。若使用一個而非兩個鉤

圖 10-24　使用均分法進行自我均攤：a 抓住繩耳形成一個雙股 U 形的樣子，漁人結略與繩環一端保持距離；b 在兩股打上限制性單結，做出一個有兩個較長側環的獨立中心部分；c 連接側環到一個或多個固定點上，使用兩個鉤環夾住中心，每股一個。圖中右邊的繩環和兩個固定點以雙套結相連。

環，務必和滑動 X 法一樣，要轉半圈套入帶環，用以避免一旦一邊平均分攤裝置失效後，完全失去連接的情況。

在行動上，此法設計用來達成自動平均分攤；扣入的裝置可以自行重新導向，一旦面臨拉力轉換，可維持兩邊重量的平均分配。如果一端完全失效，限制性單結會在合理的最低限度內維持其延展性。即使均攤法一開始看起來較為困難，但它回應了對於靜力分攤和自我均攤法的批評，且不需要增加複雜步驟或是太多時間，即可設置固定點裝置。

連接固定點

吊帶和固定點之間的連接，不管確保者是用扣的用綁的，都應該用一個單獨的鉤環連接。確保者與固定點連接的最佳方式是與攀岩繩本身連接，運用繩子連接到吊帶處前幾公尺的繩子。這確保了確保者和固定點之間有一個動態的聯繫，因為繩子本身是可活動的。

攀登者經常使用帶環連接固定點，或使用他們個人的確保器。儘管這樣做可以節省時間，可為長距離的攀登保留最多繩子，但是這種做法也有危險。帶環和個人確保器通常伸展性低，在負重下不會有動態反應。如果攀登者在固定點以

SERENE 固定點系統

評估固定點系統時，幾個簡單但非常有用的原則，縮寫為SERENE。努力達成這些要求，但要注意「均攤」和「不可延展」的原則本質上是相互衝突的。登山者必須有意識地做出妥協。

- **穩固（Solid）**：每個單獨的構成零件都必須盡可能堅固。
- **有效率（Efficient）**：固定點系統應該要能有效率地架設與拆除。
- **多餘（Redundant）**：架設固定點時總是多做一點。不僅是固定點，對固定系統中的所有元件都要多費一點功夫。
- **均攤（Equalized）**：利用其他裝備讓力量能平均分散在各個獨立的固定點上。此舉能大幅提升系統中每個元件的可靠性。
- **不可延展（No Extension）**：要最大限度地減少固定系統中某一部分構造失效導致固定點突然延展的可能性，這將導致隨後的衝擊負重，並對其餘的構造產生危險的高衝擊力。

上的任何距離墜落，他可能會經歷墜落係數很高的大墜落，由於材料彈性低，即使是短距離墜落，也可能產生極高的衝擊力。儘管它們的強度大，但帶環和鉤環在這種情況下都會失效。一個更大的風險是高墜落係數的情況對攀登者產生的高衝擊力。人體通常可以承受 12 千牛頓，而不會受到嚴重或致命的傷害。當你使用個人確保器時，請盡量不要放繩，不要爬升到固定點的上方。

確保的位置和姿勢

在根據固定點來選擇確保位置時，想一想在各種位置與墜落方式下可能會發生的問題。試著對最壞的可能狀況做好準備，並確定固定點可以在你無法維持確保姿勢前（因為這很可能會造成確保系統失控）承接此嚴重墜落。

為先鋒攀登者或有上方確保的攀登者進行確保

為先鋒攀登者或有上方確保的攀登者進行確保時，請直接確保，脫離坐式吊帶。這個姿勢使確保者的手和手臂處於正確的位置，以便於管理繩索，在發生墜落的瞬間施加制動力。

請預測墜落時的拉力方向。這種力量傾向於將確保者向上拉近岩壁。如果你沒有被固定點固定（通常是單繩距攀登的情況），你可能會在過程中因此撞到任何物體。因此，最好站得靠近岩壁一點，保持穩定的膝蓋彎曲動態姿勢。無論你面對的是哪個方向 —— 向山壁的方向還是向外 —— 都要與固定點和拉力的方向保持一致。否則，一旦墜落會讓你處境艱難。

如果確保點已經固定住了，請把自己繫好，保持手臂摸得到固定點的距離。這樣，如果你繫上的固定點被墜落拉緊，你仍然能夠到達固定點。同時，不要繫得過於靠近固定點。給制動手留一點空間，你需要移動身體的時候，繩子也才能鬆一點，這樣在攀登者墜落的時候才能和緩地接住他。

確保先鋒攀登者時，面朝山壁有許多好處。面向內可以讓你經常觀察夥伴爬升的過程，使你能夠預測其動作，給繩和收繩會更有效率（見下文「控繩」）。如果你知道你的夥伴在哪裡遇到了困難，以及

你的夥伴是如何處理這些難關的，那麼你也能夠在輪到你攀爬的時候找到解決方法。你能夠早一步看見落石從哪裡來，並找到掩護。此外，你也處在能看見先鋒攀登者墜落的最佳位置，因此可以迅速進入制動位置。在第一個固定支點相對較低時，能夠看到先鋒者開始墜落的機會是個特別的優勢，因為這股下墜的力量往往會把你拉向岩壁。

當有頂或凸起的岩壁擋住你看夥伴的視線時，這些面朝內的優勢就失去了。在這種情況下，就撐住受保護而墜落的先鋒者而言，面朝外並不會更糟，反而可能使你較能撐住未受保護而墜落的先鋒者，因為你不會處於被轉向的危險之中。

在確保先鋒攀登者時，先鋒攀登者墜落時最有可能的拉力方向是向上。但是在先鋒者放置第一個固定支點之前就掉到固定點之下（墜落係數為 2 的下墜）的嚴重情況下，這種力是向下的。如果確保者與固定點以長繩連接在齊腰或更低的位置（十分常見），他是阻止不了一個未受保護的先鋒者墜落的。如果確保者是站在岩架上，而夥伴已經墜落到確保者下方，向下的力量會迅速增加，超過確保者站姿所

能承受的範圍。然後確保者會被猛烈地拉離，或者被猛烈地壓到岩架上，確保者幾乎一定會失去控制並可能受傷。為了防止這種可能性，要使用腰部以上的位置連接固定點，這樣才能確保你頂多只會被往下拉十幾公分。

為後攀者確保

為後攀者進行確保時，要在不使用固定點或吊帶進行確保之間做出選擇。

不經吊帶確保

傳統上確保後攀者的方法是不經吊帶進行確保，即確保器是直接扣在吊帶的確保環上（圖 10-25）。這麼做的優點，是你可以利用你的身體動作提供和緩的確保，這在固定點較為堅固的情況下很好用。然而，如果下面的地形是垂直的，這種方法就無法妥善運作，因為後攀者的重量會把確保者拉到墜落線上。發生這種情況時，確保者可能會從確保的姿勢被拉出，就這樣懸吊著，也無法讓制動手回到制動位置。大多數確保裝置製造商不會建議不經吊帶來確保後攀者。

攀者體重的兩倍（在不考慮摩擦力的情況下）。在選擇這種方法時要注意力量的加乘效應。還可以考慮使用固定點系統中最強的點進行重新導向，這通常是受力點或止墜器。然而，在攀登者重量完全落在固定點的懸吊確保情況下，力量的加乘是無關緊要的。

不經固定點進行確保

確保後攀者的首選是直接不經

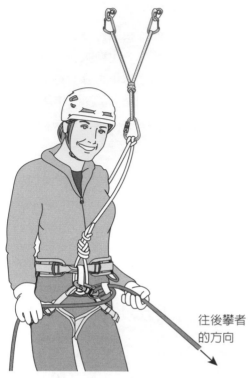

圖 10-25　不經吊帶確保後攀者

脫離吊帶，以轉向鉤環進行確保

相較於不經吊帶進行確保，另一個改進此法的方式是將繩子穿過確保者吊帶上方的鉤環，進而重新導向，如圖 10-26 所示。這樣，墜落的力量就會來自上方而不是下方，確保者在接住墜落者時會處於較舒適的位置。不管怎樣，當確保者接住墜落者時，由於滑輪效應，用於重新導向的鉤環所受的力是後

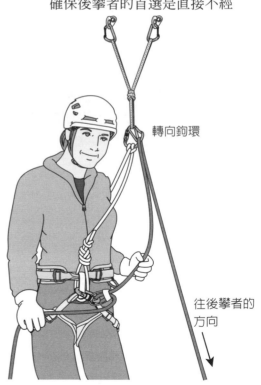

轉向鉤環

往後攀者的方向

圖 10-26　脫離吊帶，以轉向鉤環確保後攀者

固定點的確保（使用確保器或固定點上的義大利半扣），這種方式有時也被稱為「直接確保（direct belay）」。這種確保方式有一個很大的優點是，確保者不在確保系統之內，因此不會受到墜落產生的力量影響，受傷或產生無法控制確保系統的可能性較小。當出現問題時，確保者很容易「逃脫」（見下文「卸除確保」段落）。如果後攀者的經驗不足，需要其他攀登者從上方進行指導，這種方法也是相當有用的。

　　直接確保的一個常見方法是使用輔助制動確保裝置或自動鎖定確保裝置，在調整為自動鎖定模式的狀態下直接夾在固定點上，如圖 10-7 所示。另一種方法是用固定點上的義大利半扣確保（圖 10-27）。不同的製造商會以不同的術語描述自動鎖定模式。例如Black Diamond 稱之為「引導模式」（guide mode），應詳細參閱製造商的說明。

　　一般的非自動鎖定確保裝置不應直接用來進行不經固定點的確保。為了制止墜落，確保者必須將制動手從身體上移開，置於確保裝置後面，以便將各股繩索分離到

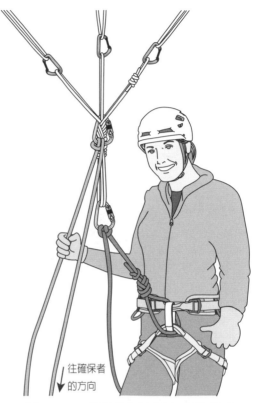

往確保者
的方向

圖 10-27　使用義大利半扣、不和固定點相連的確保方式。

至少呈 90 度。這可能不易順利確保，甚至無法進行確保，也會使得制動手的握力相對不足。大多數製造商生產的確保器根本不允許其在脫離固定點的情況下直接使用。當自動鎖定確保裝置不在自動鎖定模式下使用時，就應把它當作普通的確保裝置。

　　無論使用何種確保器或方法來

脫離固定點進行確保，都要將固定點的受力點放在大致與肩同高的位置。這樣，確保者在繩索扣連處與固定點之間有足夠的活動空間，方便給繩和盤繩。萬一受力點太低，而手邊有固定點止墜器時，則可以考慮適時地使用。

控繩

除了在墜落發生時有效制動之外，很重要的一點是確保者要維持繩子的正確鬆緊程度，不應有太多的餘繩，要預估攀登者的移動與需求，在他上爬或扣入中間支點時給出繩子，或在需要時收緊繩子，並將堆積的繩子理好。以下提到的技術，說明了不經吊帶確保先鋒者的姿勢，這些技術也可以輕易地調整為其他的確保方法。透過適當的練習，確保者可以習得如何依據需求很快地收繩或給繩，同時制動手絕不放開繩子。

保持繩子適當的鬆弛度：確保時，繩子要保持足夠的鬆弛度，但不能太鬆，這項技能是很需要練習的。因為太過鬆弛會加長墜落的距離，進而增加衝擊力和攀登者受傷的風險（圖 10-28）。太鬆弛也

會使確保者很難「感覺」到繩子的動態和攀登者的需要。另一方面，鬆弛度不足則會妨礙攀登者的移動和平衡。一位優秀的確保者永遠會妥善地運用導向手去感知繩索的鬆弛度。理想狀況是，確保後攀者的當下，繩索幾乎沒有鬆弛（圖 10-29）。但同時要盡可能使繩子不過度繃緊，尤其在橫渡時若需要維持平衡，這是非常重要的。

預測先鋒者對於繩索的需求：為減短墜落距離，先鋒者在準備做困難的動作前，通常會在吊帶的上方放個支點，並在上攀前先扣入。

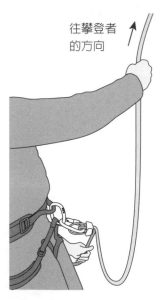

往攀登者的方向 ↑

圖 10-28　繩子太鬆弛

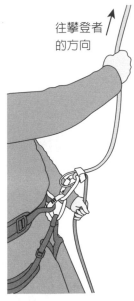

往攀登者的方向 ↑

圖 10-29　正確的繩子鬆弛分量

此時，先鋒者會需要一些餘繩，而繩子的方向會轉向兩次：在對確保先鋒者給繩，讓他扣住固定點後，確保者要在攀登者到達固定點時收緊繩子。一旦攀登者來到固定點上，用完了繩子的大部分餘繩，確保者就要再次給繩。這樣的轉換需要更高的注意力，特別是因為這樣的狀況通常會發生在最困難的路線中。然而，值得注意的是，先鋒攀登者扣住腰部以上的地方並拉動額外的繩子來夾住時，他會暫時較長時間地下墜，所以先鋒攀登者最好以一個舒適和安全的姿勢來做這件事。

在確保先鋒者時，一個保持警覺的確保者應隨時注意給繩的指示，一旦先鋒者向上攀爬，便隨即反應並給繩。當先鋒者把自己扣入固定點，確保者也要隨機應變，判斷何時該給繩、何時該收繩。確保者所造成的摩擦力會加倍，因此若先鋒者告訴你繩子會扯住他時，你應該保持約半公尺左右的餘繩，並做其他可能的動作，以減輕任何拉力。如果攀登者在確保系統的摩擦力大時墜落，你可能無法確定是否真的發生墜落。若無法與攀登者直接溝通，你可以試著給幾公分的繩子以探知狀況。若繩子仍維持同樣的緊度，此時你可能正支撐著他的重量。

理繩

適當地控制繩索是必要的，這樣確保者可以隨時保持繩索適度地鬆弛。確保者不能夠在確保時被繩結和纏結分散注意力，所以在確保先鋒攀登者的安全之前，請將繩子整齊地堆放或盤繞，把攀登者那一端放在頂端。要做到這一點，請小心鋪開繩子，必要時晃動繩子以避免不必要的扭曲，將繩子堆放在地上後，再開始確保。

將後攀者確保到確保站後，如果確保站的空間夠大，可以將繩子堆放在地面上，或者纏繞成蝴蝶繩盤。要採用蝴蝶繩盤收繩，請將繩子在確保者的固定點上前後盤繞（圖 10-30a），這樣即使不是懸掛式確保點，也能保持連接點有一定的張力。如果確保者將繩子堆放在地面上，要確保繩堆佔的空間很小，且沒有纏入岩石碎片和樹枝（圖 10-30b）。

如果攀登繩隊交換先鋒攀登者——像是原本的後攀者成為下一個繩段的新先鋒者——確保者不需

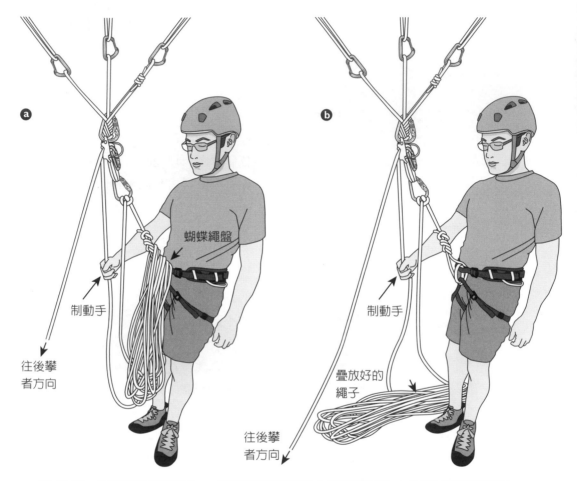

圖 10-30　在確保的位置控繩：a 繫在確保者固定點上的蝴蝶繩盤；b 將繩子疊放在地面上。

要對繩子做任何事情，因為先鋒者的一端已經在頂端，繩子應該整齊地堆放或盤繞以備下一個繩段使用。然而，如果攀登繩隊讓同一人擔任每一段的先鋒，也就是說，在上一段擔任先鋒的攀登者繼續擔任

下一段的先鋒，那麼確保者收繩時就必須翻轉繩圈。如果繩子是以蝴蝶繩盤收繩法環繞，請抓住中間的繩圈，翻轉到後攀者的固定點連接。如果把繩子堆成一堆，翻過來就有點困難了。確保者可以像為煎

餅翻面一樣，小心翼翼地把整堆繩子翻過來，但如果失敗了，整條繩子就必須重新理順，這很費時間。

溝通

攀登繩隊成員之間有效和高效率的溝通是安全和快速攀登的關鍵。讓所有攀登者理解一套標準化和簡潔的指令，可以大幅減少混亂、節省時間和麻煩。請確保攀登繩隊中的每個人在起攀之前都理解這些指令，特別是當他們遇到新的攀岩夥伴時。表 10-1 中列出的指令已產生一種特定模式，且被廣泛使用，甚至在非使用英語的攀登者中也是如此。

隨著攀登者和確保者之間的距離愈來愈遠，他們會逐漸難以聽到彼此的聲音，不可能用完整的句子進行交流，而且常常聽不到第一個音節。當確保者距離攀登夥伴很遠時，一個字、一個字地喊得愈大聲愈好，如果所在環境會產生回聲的話，要拉長之間的停頓。在人較多的地方，說之前要先喊出夥伴的名字再說出指令，以避免混淆不同人在進行確保、下降，或解除確保的情況。在說指令之前先喊攀登者

的名字還有一個好處，那就是攀登者在聽到他們的名字時會停下來，因此更有可能理解其餘的指令。另外，有時攀登者可能需要仰賴第三方來傳達指令。

強風或障礙物常常會使攀登者之間無法使用語言溝通。在這種情況下，建議使用拉繩的方式來溝通。然而，繩索信號並沒有國際通用的模式。此外，如果有風或障礙強到影響語言溝通，拉繩子通常也很難輕易或準確地被攀登者們感覺到。

有些攀登者會使用雙向無線電進行通訊。如果你要這樣做，記得檢查當地的無線電頻率規定，確保你的無線電符合規定，務必留意無線電的極限。在寒冷的環境中，電池的壽命更短。當電池電力耗盡時，確保你有其他的通訊方式。如果使用無線電，建議不要在按下「通話」按鈕的同時開始講話，因為開頭的幾個單詞會聽不清楚。按下按鈕後等待一兩秒鐘，然後再開始交談。

切記要使用肯定的指令，而不是否定的指令。例如，當繩子太鬆的時候，用「向上拉繩」而不是「繩子太鬆」，因為後者可能會被

誤解爲「把繩子放鬆」，這會和你要傳達的意思正好相反。記得都要使用表10-1中列出的標準指令，而不是自己創造新的指令，因爲標準指令是每個人都可理解的。

溝通的經驗法是簡單扼要。下面的兩個情況使用了表 10-1 推薦攀登者和確保者使用的指令。

單繩距攀登

在這種情況下，確保者保護的攀登者要不就是先鋒攀登者，要不就是使用繩索裝置進行上方確保攀登的攀登者。請在雙方完成安全檢查後，再交換指令。

　　攀登者：「確保了嗎？」
　　確保者：「確保完成。」
　　攀登者：「開始攀登。」
　　確保者：「請攀登。」

攀登會爬上頂部。如果攀登者處於先鋒攀登位置，會將繩子固定在頂部的確保站上。現在攀登者已經準備好把重量放在繩子上，然後下降高度。

　　攀登者：「收繩。」
　　確保者：「好了。」
　　攀登者：「把我放下去。」
　　確保者：「下降高度。」

確保者將攀爬者降低到地面。

　　攀登者：「解除確保。」
　　確保者：「確保解除。」

如果先鋒攀登者在下降的過程中清除確保裝置，也可以要求確保者在每個保護點停下來，這樣先鋒攀登者就可以取下確保裝置。此時，「停止」這樣的指令表示暫停，「下降」則表示繼續下降。

多繩距攀登

在這種情況下，後攀者爲先鋒攀登者進行確保。先鋒攀登者到達繩距的頂端時，會設置一個固定點，確保後攀者能爬到頂端。當他們繼續攀登下一個繩距，他們可能會，也可能不會爲下一個繩距交換確保者和先鋒攀登者的角色。

　　攀登者：「確保了嗎？」
　　確保者：「確保完成。」
　　攀登者：「開始攀登。」
　　確保者：「請攀登。」

先鋒攀登者抵達第一個繩距的頂部，讓自己與固定點妥善連接。

　　先鋒攀登者：「解除確保。」
　　後攀者：「確保解除。」

先鋒攀登者拉繩，後攀者準備攀登。當繩子收緊時，他們可以開

始交流。

後攀者：「是我！」

先鋒攀登者：「確保完成。」

後攀者移除先前的固定點，然後開始攀登。

後攀者：「開始攀登了。」

先鋒者：「請開始攀登。」

後攀者到達確保站，並將自己確保在固定點上。

後攀者：「解除確保。」

先鋒者：「確保解除。」

攀登指令與相應動作

確保者及後攀者使用的指令與特定動作有關。

Slack（給繩）：對於正在進行先鋒攀登或橫渡的攀登者來說，這個指令特別有用。

Up rope（收繩）：當繩子太鬆弛時，提醒確保者應收緊繩子。

Watch me（注意了）：當攀登者要做一些困難的動作並且需確保者特別注意時，可以使用這個指令。

Clipping（掛繩）：用來提醒確保者應該注意繩子擺動的方向，因為先鋒攀登者可能對繩子施加拉力。如果確保裝置位在先鋒者的腰部以上，繩子就會從確保者身上移開，接著靠近他然後又移開。

Half rope（半繩）：提供先鋒攀登者一個路線長度的概念。

X feet（X英尺，或X公尺）：這個指令用於多繩距攀登時，以幫助先鋒攀登者決定何時、在何處建立一個固定點。在美國以外，人們通常使用公尺（1 公尺大約是 3 英尺）。

卸除確保

攀登者最不想用到的確保技巧之一，是卸除確保以幫助受傷的同伴。若你的夥伴受了重傷，而附近有其他的攀登者，你最好讓他們幫忙，而你繼續做確保。若有需要，你也可以幫忙升降傷者。但若只有你們兩個攀登者，也許便需要解開登山繩並離開確保系統，來檢視並幫助你的同伴，或向外求救。卸除確保是許多救援方案的第一步。確保者卸除確保的目的，是要將身體直接連接到固定點及整套系統外的確保者上。

不經固定點而進行確保：當你使用義大利半扣或自動鎖定裝置，不藉由固定點來進行確保時，

表 10-1 常用的攀登指令

指令	說話方	意思
「確保好了嗎？」 （On belay?）	攀登者	你把我確保好了嗎？你準備好在我墜落時制動了嗎？
「確保完成。」（Belay on.）	確保者	是的，我已經為你做好了確保。這是對「確保好了嗎？」的回應。
「開始攀登。」（Climbing.）	攀登者	我要爬上去了。
「請攀登。」 （Climb on/climb away.）	確保者	確保者攀登。對「開始攀登」的回應。
「解除確保。」（Off belay.）	攀登者	我安全了（可能是在地面上或是連接在一個固定點的情況下）。請將繩子自確保裝置上卸除。
「確保解除。」（Belay off.）	確保者	你不再處於有確保的情況下了。這是對「解除確保」的回覆。
「收繩。」（Take.）	攀登者	將鬆弛的繩子收緊，我即將把重量放在繩子上了。
「（收繩）好了。」 （Got you.）	確保者	所有鬆弛的繩子都被收緊了。可以將重量依靠在繩上了。這是對於「收繩」的回覆。
「把我放下去 / 下降。」 （Lower me/lower.）	後攀者	我完成攀登了，請將我放下到地面。
「開始下降。」（Lowering.）	確保者	我開始放你下來了。這是對「把我放下去 / 下降」的回覆。
「是我。」（That's me.）	後攀者	你已經收緊了鬆弛的繩子。你現在承受到的拉力是我的體重。
「給繩。」（Slack.）	攀登者	給我多一點繩，繩子太緊了。
「收繩。」（Up rope.）	攀登者	收一點繩，繩子太鬆。
「注意了。」（Watch me.）	攀登者	確保時多注意我一點。我可能會墜落。
「墜落！」（Falling!）	攀登者	我在（要）墜落。為我的墜落制動。
「落石 / 冰！」（Rock/ice!）	任何人	落石、冰或其他物件。大家尋找掩護！
「掛繩。」（Clipping.）	先鋒攀登者	我即將把繩子掛進一個確保裝置上。
「半繩。」（Half rope.）	確保者	你在先鋒攀登時已經使用了半截的繩子。
「X 英尺 / X 公尺。」 （X feet/X meters.）	確保者	你還剩下 X 英尺（公尺）的繩子長度。

墜落攀登者的重量已經落在了固定點上，確保者唯一需要做的事就是鬆開制動手（記住，自動鎖定裝置也是需要手來輔助的）。要做到這一點，你只需要在保持制動繩的同時打一個姆爾固定結，再以單結來支撐它（圖 10-31；另見第九章〈基本安全系統中〉的圖 9-20、9-21）。

使用固定在坐式吊帶上的確保裝置確保：如果從吊帶進行確保，則需要更多的步驟來卸除確保，因爲墜落的攀登者重量落在了確保者身上。第一步是鬆開確保者的手。在制動手仍然握著繩子的情況下，

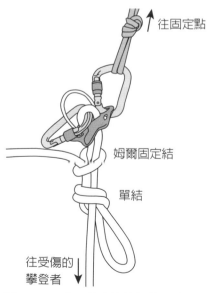

往固定點

姆爾固定結

單結

往受傷的攀登者

圖 10-31　在一個直接確保裝置外打結

用另一隻手的幾根手指穿過確保鉤環，拉一根繩耳過來，此刻你的這隻手就成了制動手。制動繩的方向現在與負重的方向是一致的。用你空出來的手繫一個系統姆爾固定結，再打上單結支撐（圖 10-32a）。如此一來，確保者的雙手就都空出來了。

接下來的步驟是把重量轉移到固定點上，這樣確保者就可以離開這個系統。爲了達到這個目的，請用普魯士結將打結繩環繫在攀登者那一端的繩子上，然後把這個環連接到鉤環上。將這個有鎖鉤環繫在確保者用於固定點的繩子的剩餘部分，用姆爾固定結將打一個義大利半扣把鉤環和繩子連接起來，然後用一個單結來支撐──這整個繩結被稱爲義大利半扣─姆爾─單結（munter-mule-overhand），簡稱MMO（圖 10-32b；也請見第九章〈基本安全系統〉中的圖 9-21）。接著，將制動手放回制動繩上，以便在下一步操作時協助將繩結連結到固定點上。解開第一個支撐的單結和系統姆爾固定結（從繫在吊帶上的確保裝置解下），並慢慢地使用確保裝置將負重轉移到打結繩環上（圖 10-32c）。

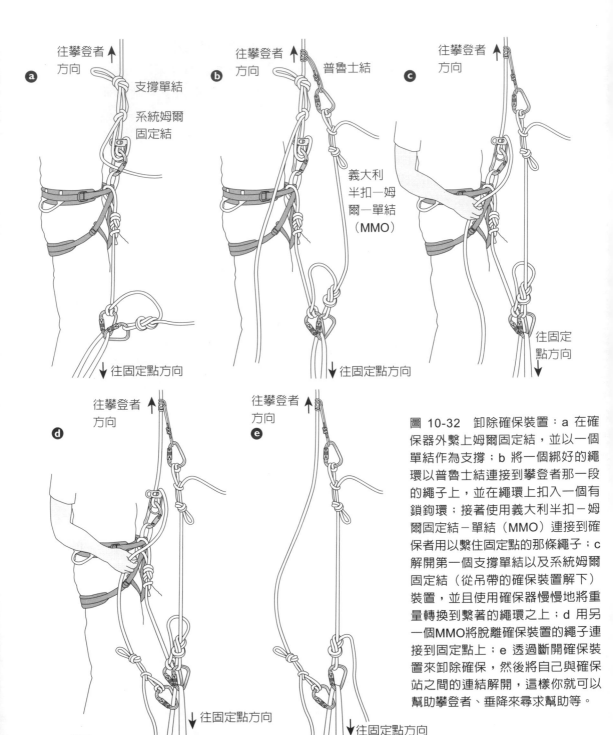

圖 10-32　卸除確保裝置：a 在確保器外繫上姆爾固定結，並以一個單結作為支撐；b 將一個綁好的繩環以普魯士結連接到攀登者那一段的繩子上，並在繩環上扣入一個有鎖鉤環；接著使用義大利半扣－姆爾固定結－單結（MMO）連接到確保者用以繫住固定點的那條繩子；c 解開第一個支撐單結以及系統姆爾固定結（從吊帶的確保裝置解下）裝置，並且使用確保器慢慢地將重量轉換到繫著的繩環之上；d 用另一個MMO將脫離確保裝置的繩子連接到固定點上；e 透過斷開確保裝置來卸除確保，然後將自己與確保站之間的連結解開，這樣你就可以幫助攀登者、垂降來尋求幫助等。

現在，墜落的攀登者的重量被安放在固定點上，但是卻繫在一條可能很不可靠的繩子上。用另一個 MMO 將墜落攀登者的繩索與固定點連接起來作爲支撐，並讓繩子有足夠的鬆弛度來卸除確保繩（圖10-32d）。此時卸除確保，將確保器從系統中拆下，並自固定點卸除確保（圖 10-32e）。

如果確保時是使用一個義大利半扣連接坐式吊帶，卸除確保時，除了第一步，其他步驟都非常相似。如果要放開你的雙手，請繫上MMO（見圖 9-21）。其餘的解除確保步驟完全相同。

如上面的步驟所示，一個MMO 或一個有單結支撐的系統姆爾固定結可用來移動活負載。這樣的繩結也叫作可釋放結（releasable knot）。可釋放結在救援場景中非常有用，因爲它假設墜落的攀登者失去行爲能力，解不開繩子上的負重，即使只要 下了，這就是爲什麼要用第二個 MMO 來支撐墜落的攀登者的重量、第三個 MMO 作爲支撐。這樣的做法爲往後所需提供了一些靈活性，方便你使用確保器或義大利半扣降低墜落的攀登者的高度，或是裝設上攀系統。

安全地徜徉岩壁之上

確保與固定點設置是攀登者必備的基本技能。時常練習確保，利用你的右手和左手爲制動手。研究與練習固定點設置技巧。有許多不同的方法可以將你連上固定點，但理想的固定點系統必須符合SERENE 原則。

熟練確保技巧與固定點設置將會使你成爲一個很好的團隊夥伴。這些方法也與垂降的技巧相關；一旦你對此熟練，垂降時你將更具信心。總而言之，熟悉確保與固定點設置的技巧，可以確保你在岩壁上的安全。

第十一章
垂降

　　在山區進行技術性攀登時，垂降是利用摩擦力以安全地控制沿繩下降速度的重要技巧。不幸的是，由於垂降通常是如此簡單和規律，攀登者可能會忘記或忽視其中的風險，使它成為一項危險的技術。良好的垂降技術對於許多攀登活動的下降過程是至關重要的。

　　用登山家埃德・維斯圖爾斯（Ed Viesturs）的話來說：「爬到山頂是可選擇的，下山是必須的。」唯有使用可靠的固定點、繩索以及適當的技術，才能安全垂降。若垂降系統的任何環節失效，將會造成災難。不同於有人墜落時才會受力的確保系統，垂降系統是主要的止墜安全系統，無時無刻都在受力，必須吸收垂降的力道，因此設置與使用絕不容發生錯誤。2011 年版的《北美登山事故》（*Accidents in North American Mountaineering*）一書寫道，大多數垂降事故都是可以預防的，事故發生的前三個原因是：(1) 繩長不平均、(2) 固定點系統不佳、(3) 垂降備用裝置不佳。

　　在攀登行程中垂降時，隊伍可以選擇下攀而不是垂降。決定如何進行垂降時，應考慮隊伍規模與經驗、時間、天氣、地形和可用的裝備。當攀登者能夠下攀時，就最好這麼做，因為下攀比垂降更快

速、風險也更低。在分級 4 及以下的地形中，下攀尤具吸引力，因爲斜坡的角度和鬆動的岩石會增加垂降繩被卡住的可能性，或者在垂降或收繩的時候把岩石拉下來、壓在攀登者身上。當一個攀岩繩隊人員的技術水準不同時，可以爲經驗不足的攀登者設置一條固定的繩索，方便以手拉，或在下攀時連接一條普魯士繩使用（見第二十一章〈遠征〉）。如果團隊選擇了垂降，就必須做得安全且有效率。本章會描述確保安全和有效垂降的最佳實踐方式。

垂降系統

垂降系統有四個基本環節：固定點、繩子、在繩子上製造摩擦力的垂降方法，以及垂降者（圖 11-1）。每個環節都同樣重要。要將四個垂降環節牢記在心，即使是在很冷、很累、很餓或是趕著天黑前抵達時，都務必檢查再檢查四個環節是否皆就定位、功能正常，並連結在一起形成一套整合系統。

攀岩夥伴在起攀前檢查彼此的設備安裝是很常規的操作。垂降過程中，繩伴之間的檢查也同樣重

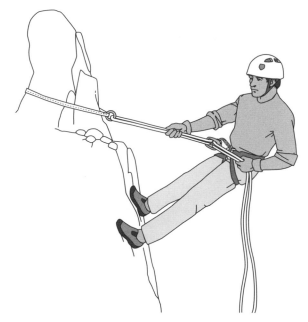

圖 11-1　器械垂降系統：固定點、繩子、在繩子上製造摩擦力的垂降方法，以及垂降者。每個環節都同樣重要。

要，也是例行該做的檢查。最後一個垂降的人也許可以在倒數第二個垂降的人離開固定點之前安裝其垂降器（見下文的「完成垂降」），但是如果做不到，最後一個垂降的人應該考慮到失誤的風險增加了，而採取額外的措施來檢查、複查和測試自己的裝置。另一個確保正確設置垂降系統的方式爲：垂降之前、當身體還固定在固定點時，以身體重量來進行測試（圖 11-2）。

在每次垂降之前按照例行的清

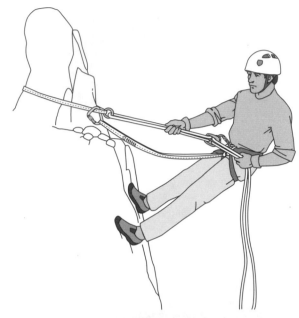

圖 11-2　身體還固定在固定點上時，以身體重量測試垂降系統是否穩固。

單檢查，以確保沒有遺漏任何環節。一個常規檢查、確保系統能穩定運作的例子是：檢查連接在岩石上的固定點之後，檢查連接在固定點上的繩子，然後讓繩子正確地穿過繩索裝置（假設你使用的是機械系統——參見下文的「垂降方法」），將裝置正確地連接到吊帶上，最後把繩索正確地固定到垂降者身上。本章接下來會介紹這些環節。

垂降固定點

第一個環節是固定點，整個垂降系統都連結到這個位於山壁的點。固定點必須小心選擇，注意其強度與可靠性。一旦開始垂降，安全的降落完全倚賴於固定點；若你想攀回固定點的位置來調整系統，就算並非不可能，也會十分困難。

繩子

繩子是垂降系統的第二個環節。繩子的中點穿過固定點，繩子兩端垂下下降路線。你沿此雙繩下降，並在底部拉其中一條繩尾以收繩。

短程垂降可以只用一條繩子。較長的垂降則需要較長的繩子，可用雙單結、8 字結或雙漁人結將兩條繩子綁在一起。繩子的連接點應置於接近固定點的位置，讓垂下下降路線的兩邊繩子等長。不同直徑大小的繩子也可連接用於雙繩垂降，例如一條 11 公釐與一條 9 公釐的繩子。在少數的狀況下可以僅使用單段繩子垂降，此時繩子的一端是簡單地綁在固定點上的。

垂降方法

垂降系統的第三個環節是垂降方法，你可利用它施加摩擦力於繩子上，以控制下降速度，同時又很穩固地連結在繩子上。產生摩擦力的方法有兩種：

在使用器械垂降的系統裡，將雙繩通過連結在坐式吊帶上的摩擦力器械。

在未使用器械垂降的系統裡，將繩子纏在身體上，以產生足夠的摩擦力。

在這兩種方法下，制動手皆需抓住繩子，以控制摩擦力的大小與下降速度。應特別注意可能減少系統摩擦力的特殊狀況，例如一條新的、直徑較小的、緊繃的或是結冰的繩子，以及背包較重等等。

垂降者

垂降者是垂降系統中最後一個且變異最大的環節。你必須使用適當的技巧以連結垂降系統，並安全地下降。個人的狀況，諸如你的態度、虛弱與緊張程度、天氣不佳、天色將暗、落石、落冰以及技巧與訓練程度，在在都會影響垂降的安全性。

架設垂降固定點

垂降固定點將垂降系統連接於將要沿著降下的岩面、雪地或冰面上。垂降固定點必須夠堅固，才能支撐你的重量，並承受可能發生的額外拉力，例如垂降時遽然落下的動態力量。

固定點的設置愈接近垂降路線的邊端愈好，這可以確保固定點的穩固與安全。此舉提供了垂降的最長可能距離，便於在垂降後收繩，且可減少收繩時發生落石的危險。在尋找固定點時，先想想它對繩子的可能影響。任何銳利的邊緣都可能會在繩子承重後使其受損，甚至切斷繩子。選擇一個好的位置設置固定點，避免繩子陷入緊密的縫隙，否則由底部收繩時可能會被卡在上面。第一個隊友垂降完成後，檢查繩子在垂降路線邊緣的位置；如果繩子移近或卡進岩面縫隙而可能在抽繩時卡住，應考慮重新放置固定點。冬季時，小心繩子會割進雪地或冰面而凍結在該處。

天然固定點與人工固定點皆是合適的垂降固定點（參考第十章

〈確保〉的「選擇固定點」）。本章主要討論固定點在岩石上的設置法。關於放置可拆除式裝置、使用天然固定點、扣入耳片裝置等細節，請見第十三章〈岩壁上的固定支點〉；關於固定點在雪地或冰地上的設置，請參考第十六章〈雪地行進與攀登〉、第十九章〈高山冰攀〉和第二十章〈冰瀑攀登與混合地形攀登〉裡對固定點的介紹。

　　一種常見、用於垂降的固定點由帶有鐵鍊的耳片組成（圖 11-3）。繩子可以直接穿過鏈條末端的圓環，但只用於垂降──不要使用這種方式進行上方確保攀登，這

會使它磨損，很快就會削弱圓環的力量。如果鎖鍊和吊環沒有固定在固定點的耳片上，就添加帶環和垂降環。

　　在熱門路線上，已設置好的垂降固定點上可能留有前次垂降留下來的繩環（圖 11-4）或垂降環（rappel ring），需要仔細檢查這些被留下來的物品的磨損及損害的情況：

- 具有明顯磨損、損壞、刮痕等情況的繩索應被視為不安全的，並予以拆除。

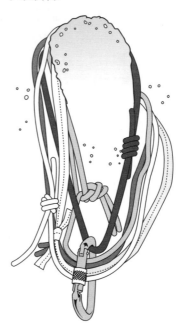

圖 11-3　繩索穿過鏈條末端的垂降環。

圖 11-4　用鉤環扣上不同層次的帶環以及纏繞在岩角上的繩子。

- 顏色被漂白或者洗掉，並且有著乾燥僵硬手感的繩子，是繩子受到紫外線照射而損壞的關係（新繩的顏色會很飽和，並且質地是柔軟的）。然而，尼龍繩在紫外線照射下的強度可能變弱，但肉眼卻看不出來。

- 由於繩索的某些部分可能是看不見的，因此檢查環繞大岩石周圍的繩索全長通常較為困難。不要相信原本掛在岩壁上的繩索，除非你可以對其進行完整的檢查。

- 沒有配備垂降環或鉤環的帶環可能不再安全，因為垂降用的繩子已經穿過它們，進而產生摩擦力，能夠使帶環耗損。

- 有時固定點是由許多繩索組成的，每條繩索都完全失效的可能性不大。使用普魯士垂降的人可能會剪斷幾條最舊的帶環，並在將其與繩子連結時加上新的帶環。

- 如果使用一條以上的帶環，要讓它們的長度相等，以幫助分配負重，藉此避免墜落發生時對於垂降系統造成的高衝擊力。

使用兩個固定點時，最常用的方式是兩個固定點各自單獨連結一條繩環，在垂降繩處將兩條繩環拉在一起。嘗試調整帶環，讓兩個固定點受力相等。讓兩條帶環之間的 V 角保持較窄的角度（圖 11-5）。見第十章〈確保〉中關於平均固定點的方法以及圖 10-15 中對作用力的解釋。

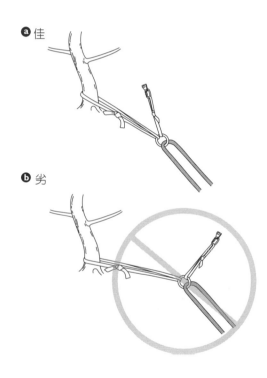

ⓐ 佳

ⓑ 劣

圖 11-5　將繩子繫上多個固定點的方法是，將帶環分別連接固定點；a 帶環之間的狹窄角度增加了的整體強度；b 當帶環之間的角度太大時，每個固定點的負荷會顯著增加。

當攀登和確保時，攀登者會建立穩固的、多餘的固定點以防止墜落發生。但是當攀登者進行垂降時，他們的生死就懸在固定點上。用 SERENE 原則（穩固、有效率、多餘、平均、不可延展）建立垂降的固定點是必要的，詳見第十章〈確保〉中的SERENE原則。

天然固定點

粗細適中、植根極深的活樹，是最好的天然固定點（參考第十章〈確保〉的「天然固定點」）。繩子通常會穿過連結於固定點的帶環（圖 11-6a）；它也可以直接環繞樹幹，不需用到繩環（圖 11-6b），但此法會產生繩子磨損的問題。樹脂會把繩子弄髒，使抽繩變得困難，並造成樹木不必要的損傷。將帶環連接到一根粗壯樹枝而非樹幹低處，可以使抽繩更容易，並減低落石的風險。不過，連結到樹枝而非樹幹的做法，將會對樹木形成更大的槓桿作用力，增加將樹連根拔起的危險。

如果該天然固定點很牢固，也可以只使用一個固定點；如有疑慮，請增加一兩個用於均攤力量的

固定點（參考第十章〈確保〉的「平均分散力量於數個固定點」一節）。如果沒有其他天然固定點來製造多點式的確保站，透過岩械來加強已有的確保站，繩隊會更為安心。讓體重最重的攀登者先垂降，如果天然固定點在第一次垂降時表現良好，則移除最後一次垂降者的備用固定點。請注意，在這個測試場景中，天然固定點必須承受所有的重量，因此，備用的確保裝置必須非常牢固，以承受天然固定點的失效，及重量突然轉移到備用固定

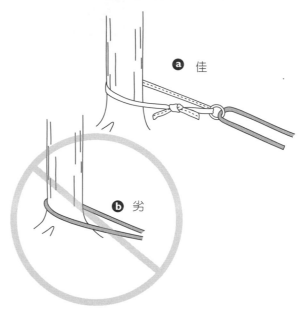

圖 11-6　樹木作為垂降支點：a 垂降繩穿過環繞樹木的繩環（優）；b 垂降繩直接環繞樹木（劣）。

點上的額外力量。

　　另一個有用的天然固定點是吊著帶環的岩角。千萬不要把繩子直接繞在岩角上。仔細檢查和測試岩角，以確保它不是一個外表看似堅硬，實則鬆散的岩石。提防在垂降過程中帶環可能會滑上來、甚至脫出岩角的情況（圖 11-7）。

　　如果需要多人同時垂降（比如在救援情況下），不建議使用單一

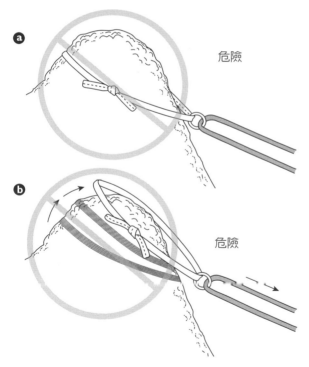

**圖 11-7　**以岩角作為天然固定點：a 危險的帶環放置方式；b 帶環可能往上脫開岩角。

的自然固定點。

人工固定點

　　一個基本原則是在使用人工固定點時，設置兩個以上的人工固定點，將力量平均分散。最常見的人工垂降固定點，是之前攀登者遺留的岩釘或膨脹鉚釘。如同在確保或攀登中途放置支點時使用它們一樣，在使用前必須評估它們的安全性。千萬不要把繩子直接穿過耳片或岩釘的孔中，因為摩擦力可能使繩子無法從下面拉回來，且耳片或岩釘的尖銳邊緣可能會磨損繩子。

　　可卸除的攀登裝備如岩楔、六角形岩楔等，通常只在沒有其他更好的替代方式時才會使用。不過，與其倚賴一個晃動的岩角，不如使用一些裝備而將它們遺留在岩面上。不要輕信任何已經放在上頭的岩楔，它們也許是之前的攀登者無法將之取出而留在上頭。對於套在此類岩楔上的老舊繩環也一樣要小心，它們可能不再安全。有時可以把留在上頭的岩楔當作天然岩楔來使用——不過要將帶環直接綁在上頭，不要使用原本留在上頭的繩環。

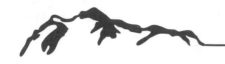

設置繩子

設置垂降系統前，要從頭至尾仔細檢查繩子是否在之前的攀登或垂降過程中，受到了切割、磨損或其他傷害。

連結繩子於固定點

在準備垂降繩時，先將它連接到一個天然或人工固定點上。最簡單的方式是將繩子的中點懸掛在連結於固定點的一條或多條帶環或繩環上（如圖 11-1、11-3 與 11-5a 所示）。為了增加安全性，有些垂降者會使用兩條繩環，而非一條。保持垂降固定繩索和繩索之間的連接點遠離繩索路線的岩石、雪或冰的邊緣（圖 11-8a），以防止磨損（圖11-8b）和卡繩（圖11-8c）的情況發生。

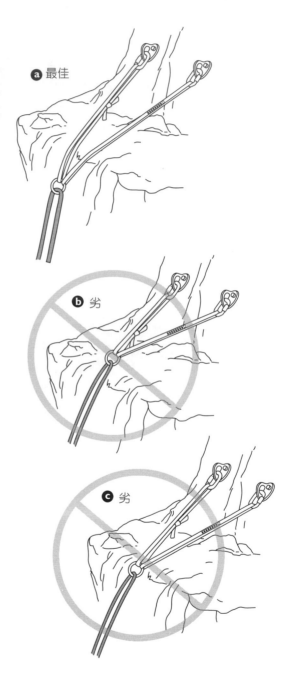

圖 11-8　帶有附加環的垂降帶環與垂降用繩索之間的連結點：a 繩子脫離岩石，可以自由移動（佳）；b 繩子不會卡住，但仍然會被磨損（劣）；c 繩子放在岩石邊緣或邊緣，會卡住並被磨損（危險）。

垂降環

最好的做法是使用繩環,而不是直接把繩子穿過帶環。因為如果繩子在帶環上摩擦力很大,摩擦會產生熱量,可能耗損或融化吊索。繩索環(也被稱為「下降環」)是簡單的鋁製或鈦製金屬環,直徑約 3 公分,用於垂降。除了使用垂降環,也可以使用快扣代替,快扣是帶有用於打開和關閉鏈接的螺紋套筒的金屬橢圓形扣環(圖 11-9)——但只能使用那些專門用於攀岩的扣環。

圖 11-9　帶有螺紋套筒的垂降快扣

不過,垂降環(圖 11-10a)增加了系統的可能失敗點。新型垂降環為一體成形、無焊接點的設計,比有焊接點的要好得多。有焊接點的垂降環不可信任之。有些攀登者堅持使用兩個環,即使兩個皆無焊接點。一個替代方法是拿一條不受力的繩環,從固定點連至繩子作為備用。萬一垂降環失效,該繩環即可拉住繩子(圖 11-10b)。鉤環可以取代垂降環,但它們就得被丟下。

一條繩

如果垂降的高度小於繩索一半

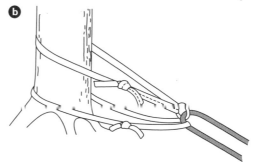

圖 11-10　透過垂降環連接的、固定在固定點的垂降繩索:a 單股;b 單股,且有一個鬆弛的備用繩。

的長度，把繩子的一端穿過垂降環後下拉，直到來到繩中，繩子兩端的量是平均的。

兩條繩

做長距離垂降時，先將兩條繩子接在一起。如果繩子的一股靠在岩石上，另一股在其上，摩擦力會阻礙繩子的回收，而且可能只拉離岩石最近的一股。當使用兩條繩索時，將連接兩條繩索的結打在固定點的下面，即要拉的一股那側，也就是兩股中的下面那股（圖 11-11a）。另一方面，繩索可能會夾在岩石和要拉的繩索末端之間，而且可能無法取回（圖 11-11b）。

有多種方法可以將繩索綁在一起，每種方法都有優缺點；第九章〈基本安全系統〉中說明了這些繩結。在這裡，我們強調的是垂降會用到的繩結，這些結在受力後很容易被解開。

單結：這個結也被稱為「歐式死結」（European Death Knot），它在打好的情況下是非常安全的。要打這個結，把兩條繩尾綁在一起，然後打一個單結。仔細地打好結，拉緊四股繩子中的每一股（圖 11-12a）。繩尾要留 30 至 46

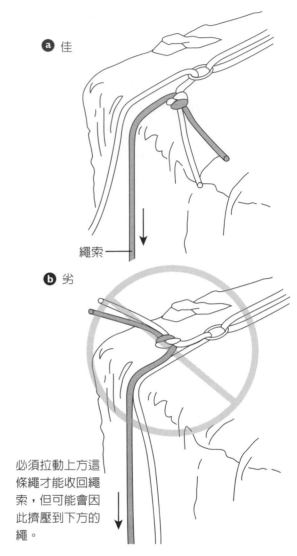

ⓐ 佳

繩索

ⓑ 劣

必須拉動上方這條繩才能收回繩索，但可能會因此擠壓到下方的繩。

圖 11-11　使用雙繩垂降時的繩結裝置：a 在較低的繩上打結，使其於回收的過程中不被卡住；b 在上方的繩子打結，嘗試回收時下方的繩子會被招緊（夾在岩壁和上方的繩子中）。

公分長，因爲這個結在受力後會出現滾動的情況。當繩結捲起時，繩結的一端會翻轉到另一端（朝向繩尾），進而縮短繩尾。如果滾動次數足夠多，繩結就會從繩子的兩端滾下來。捲曲後的是相同的原結，但繩尾較短。

因爲單結的結點位於力軸的偏移位置，比其他結點更不容易卡在裂縫中（圖 11-12b）。打第二個單結作爲備用繩結會是個不錯的主意（見下一步），可以選擇在最後一個攀登者垂降之前移除它，以減少繩子在回收時卡在裂縫中的機會。請注意，這是個單結而非 8 字結。

雙漁人結： 這是一個非常安全的結，所以如果必須有多人同時下降，這個結是首選。它必須用長繩尾來打結。然而，它體積更大，更有可能卡在裂縫中。

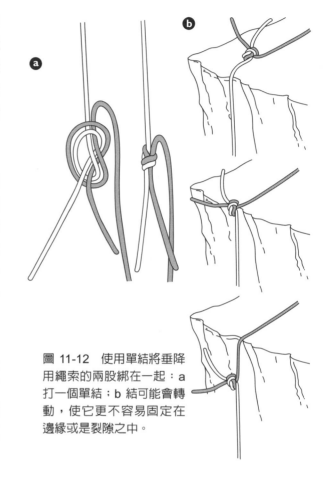

圖 11-12　使用單結將垂降用繩索的兩股綁在一起：a 打一個單結；b 結可能會轉動，使它更不容易固定在邊緣或是裂隙之中。

打上備用繩結

即使是經驗豐富的垂降者，也會在不經意間用完所有繩子，而這樣的結果往往會造成悲劇。當使用垂降裝置時，在繩子的兩端打一個大結，如雙或三吊物結（圖 11-13）或者 8 字結，以減少危險的發生。如果你打上了繩結，也不要盲目地依賴它們，因爲繩結可能鬆開，也可能發生任何情況，因此，你必須密切注意繩子兩端，以計畫在哪裡停止動作。繩結也可能卡在垂降裝置中或裂縫中。爲了防止繩結卡在下一個確保站下方的縫隙裡，把繩子的兩端打結，然後在垂

圖 11-13 吊物結：a 把繩子的一端纏繞兩次，把繩子的一端穿過繩圈；b 把繩子鬆開的一端綁緊，確保繩尾巴至少有10公分長；c 吊物結後方；d 打上第三層的繩結。

降時把它們固定在吊帶上。

拋繩

在將要用來垂降的繩子穿過固定點並平衡其兩端後，即可開始準備垂降。在垂降的過程中，有幾種方法（不論是拋出或是降低高度）可以讓繩索下降。任何方法的目標都是減少繩子的阻礙和纏結，同時讓繩子朝向底部移動。

1. 如果需要，在繩子的尾端打

上備用繩結（參考下文的「安全之備用物」）。

2. 以垂降繩環為中點，分別將兩段繩子各自盤成兩個蝴蝶繩盤，因此總共會有四個蝴蝶繩盤，固定點兩邊各兩個。

3. 在繩中點附近用繩耳打出一個單結，然後用鉤環把單結扣入固定點，避免丟下繩盤時發生繩子整條掉下去的慘劇。

4. 在你站到路線邊緣拋下繩子前，先確定自己已經連接到固定點上。使用自我確保裝置保護你自己，最好使用有鎖鉤環（見第九章〈基本安全系統〉的「自我確保」一節）。

5. 在拋繩之前，大喊：「拋繩！」以提醒下面的人注意。有些垂降者會喊兩次，讓下面的人有些時間反應或注意這條繩子。有些人則只喊一次，但是會等一段時間，看下面的人有無反應。

6. 拋下繩盤前，先評估風勢與地形。要記得評估一陣大風可能造成的影響。避免將繩盤丟入尖銳釘子、凹槽岩點或是下方尖銳的岩角。

7. 先從固定點其中一邊的兩個繩盤開始，先拋下接近固定點的繩

盤,再拋下繩尾的繩盤。在另一邊重複同樣的動作(圖 11-14 中,有一半的繩子已經被拋落)。

8. 繩盤都已拋下後,移除繩中點打上的單結與鉤環,讓繩子留在固定點繩環上。如果繩子纏住或是鉤在垂降路線上,最好的方式通常是把繩子拉回來,重新盤一次,再把繩盤丟下去。不過,有時亦可在垂降途中把繩子整理好。

某些狀況會讓繩子很難拋得好,例如風很強時。隊伍中較有經驗的垂降者,可以垂降到繩子卡住點的上方停下來,重新盤下方的繩子,再拋一次,然後繼續垂降。有時候,可以在垂降過程中打開繩子。

有些垂降者會在他們垂降時給繩,取代拋繩的動作,此法在反向的狀況之下運作尤佳。有一個方法是在下降過程中簡單地從繩袋中給出繩子。在刮風時,這比拋繩更有效。一種做法是在垂降過程中將從背包或繩袋中取出繩子後餵繩。

另一個選擇是將繩盤改造成「鞍囊」(saddlebag):將短帶環以繫帶結連接吊帶,並且以鉤環將另一條帶環的尾端扣入吊帶。(圖 11-15)應該使用蝴蝶繩盤,如此一來即可在攀登者垂降時自由地給

圖 11-14 拋繩:為安全起見,攀登者應先與固定點連結。繩子中點打個繩圈扣入固定點,以避免整條繩子滑失。先拋下接近固定點的繩盤,再拋下繩尾的繩盤。

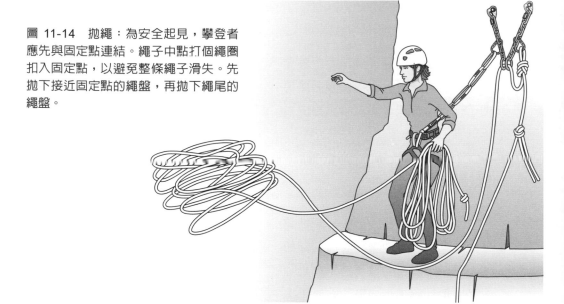

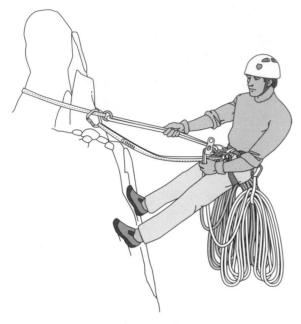

圖 11-15　使用「鞍囊」在垂降中攜帶繩子。

出繩子。

　　不論是給出繩子或是使用鞍囊的方法，垂降者可能需要靈活機警地拉扯繩子，使之在垂降過程中可以適宜地給出。

保持繩子等長

　　垂降繩的兩繩段必須一起抵達下個地點或等長地垂掛著。若非如此，一端繩段可能會在你到達垂降終點前把你脫出垂降器。若發生上

述狀況，你會整個跌出垂降系統。注意下述可能會發生的問題。為了確保垂降安全，最好在繩子尾端打上備用繩結（參考下文的「安全之備用物」）。如果繩子太短，這些繩結可以防止你從繩子的兩端脫出。正確的繩結可以防止繩子的末端通過垂降裝置。

　　在使用兩條不同直徑的繩子時，應特別小心注意兩繩段是否等長，因為直徑與彈性的差異，可能使得其中一條繩子在通過垂降器時滑得較快，因而改變了兩段繩子的相對長度。連接兩條不同直徑繩子的繩結，也有可能會慢慢滑離固定點，使得兩個繩段不等長。將繩結放在固定點旁繩子最有可能會滑開的那一邊，通常這會是直徑較小繩子的那一邊。

　　此外，就算是同一家廠商所生產的等長繩子，實際上的長度也可能會出現差異。

垂降方法

　　一旦設置好垂降固定點與繩子，便需要一個垂降方法將你連接到繩子上，並產生摩擦力以控制垂降速度。一般而言，器械式裝置可

以提供安全的連結，但亦可使用纏繞繩子的方式。如果攀登者依賴器械垂降裝置，那麼他們必須熟練第二種垂降方法，比如鉤環制動器或者義大利半扣垂降，以防中途放棄垂降的情況。

器械垂降設備

大多數垂降者所使用的垂降方法，為由吊帶與確保器械所構成的系統。所有的器械在操控方式上都大致相同：施加不同程度的摩擦力於繩子上。某些確保器械在垂降時無法平順地餵繩，也有一些器械在垂降時溫度很容易升高。在使用任何新的器械前，請仔細閱讀並遵循使用說明書。

將固定點旁兩端的繩段置入垂降器，然後用有鎖鉤環扣入吊帶，這與確保時差不多。垂降時，彎折在垂降器中與環繞有鎖鉤環的繩段會產生摩擦力，加大制動手所產生的力量（圖 11-16）。制動手在垂降器下方握住兩條繩段（參考圖 11-15），依不同的抓握力與手部位置組合來控制下降。垂降器與制動手兩者同時控制了下降速度，讓你在任何時點均可完全地停止下降。

垂降之初較易製造摩擦力，因繩子下垂的重量會增加垂降器的摩擦力。在陡坡或懸岩垂降尤其如此，因為繩子大半懸在空中。不過，不論控制下降所需的抓握力多小，制動手都絕對不可離開繩子。而另一隻手——或稱導向手、上坡手（uphillhand）——則可在繩子上自由滑動，以幫助保持平衡。在某些設置下，將繩子部分纏繞在背上，可以進一步增加摩擦力。

利用器械系統垂降時，必須使用吊帶（參考第九章〈基本安全系統〉）。千萬不可只在腰上纏個繩圈（用傘帶綁在腰際的簡單繩圈）就下降，因為它會束緊橫膈膜，使你失去意識。在緊急狀況下可以使用臨時結成的尿布式帶環來垂降，

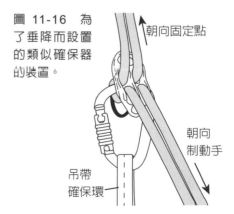

圖 11-16 為了垂降而設置的類似確保器的裝置。

朝向固定點

朝向制動手

吊帶確保環

儘管它通常不會使用在攀登上（見第九章〈基本安全系統〉的「尿布式帶環」）。

鉤環制動法

雖然垂降用的鉤環制動法設置有些複雜，但優點是只需用到鉤環，不必用到其他的特殊設備。所有攀登者都必須知道如何使用鉤環制動法，就算他們慣於使用特殊垂降器也是一樣。如果你忘了或丟了垂降器，這是個很好的備用方法。最適合鉤環制動系統的是 O 形鉤環，另外也可使用標準 D 形鉤環（參考第九章〈基本安全系統〉）。

在設置時，先把一個有鎖鉤環或兩個無鎖鉤環連結到坐式吊帶。因為吊帶上的鉤環可能會被扭轉或是側向施力，所以需要用到兩個無鎖或一個有鎖鉤環。若使用兩個無鎖鉤環，開口的位置應放置正確，以避免被打開或是出現意外的解扣。正確的位置是兩個開口對反並反轉，因此當開口打開時會呈 X 形（參見第九章〈基本安全系統〉中的圖 9-37a）。

接下來，將另一對鉤環（外方鉤環）扣入吊帶上的鉤環——此時需使用一對鉤環，一個有鎖鉤環是不夠的——鉤環開口對反並反轉。若可能則面對固定點，將垂降繩拉出一個繩圈，從下面穿過外方鉤環。在繩圈下頭用另一個鉤環（制動鉤環）扣穿過外方鉤環，並使該鉤環開口相反於繩圈方向。因此繩子係繞過這個鉤環的外端（而非開口端）（圖 11-17a）。

一個自我制動鉤環應用在直徑為 10 至 11 公釐的繩子時，可提供大部分垂降時所需的摩擦力。可使用第二、甚至第三個制動鉤環來增加摩擦力（圖 11-17b），也可以用在較細的繩子上，用來支撐較重的登山者、拖吊沉重背包，或是在陡坡、懸岩垂降。繩子必須總是位在

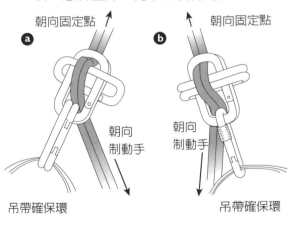

圖 11-17　鉤環制動系統：a 使用一個制動鉤環扣住外方鉤環；b 使用兩個制動鉤環扣住外方鉤環，以增加摩擦力。

制動鉤環的上方，絕對不要讓繩子通過鉤環開口處的閂。

下垂繩子的重量，可能會讓你很難把繩子拉成繩圈穿過外方鉤環，並維持繩圈直到扣入制動鉤環。移去系統上的一些重量，可以讓這個程序容易一些：拉起一些餘繩，在腿上繞幾圈以撐住繩子重量。另一個方法是，先設置一個自鎖結裝置（見本章後面章節「安全之備用物」）並拉起繩子，讓自鎖結能撐住繩子的重量。

簡易鉤環制動器

第二種鉤環制動方法是臨時製作的鉤環制動，比鉤環制動方法簡單，只需要三個鎖鉤。設置此方法的步驟如下所示，如圖 11-18 所示。

1. 將一個有鎖鉤環固定在吊帶的確保環上。

2. 將第二個有鎖鉤環卡在第一個上。

3. 從第二個鉤環中拉出一條繩索。

4. 扣住並鎖住第三個有鎖鉤環以及與固定點相連的繩索。

5. 確保所有的鉤環都是鎖著的，並注意繩子的方向並未與手動

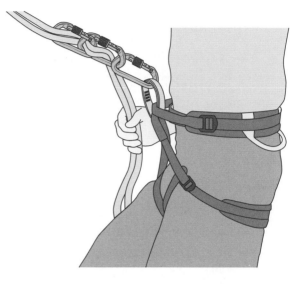

圖 11-18　簡易鉤環制動器

上鎖鉤環的閂相左。

與其他垂降方法相比，這種方法通常摩擦力較小。而與使用鉤環制動相比，優點是用到的鉤環較少，且較不易出現使用義大利半扣時的扭繩情況。

義大利半扣

確保所用的義大利半扣亦可使用在垂降上（參考第十章〈確保〉）。此法值得學習以作為備用，因為它只需要一個有鎖鉤環。雖然此法設置容易且非常安全，但與其他方法相較，它相當容易扭結繩子。你必須非常確定保持制動繩

在鉤環突出的一側（圖 11-19），因爲如果繩子穿過開口，它可能會在你垂降時打開鉤環。爲了增加安全性，建議加上安全備案，如：自鎖結或消防員式確保（請參閱本章後面的「安全之備用物」）。

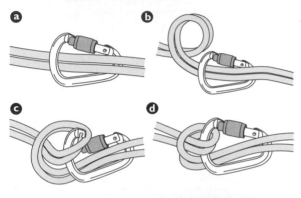

圖 11-19　使用義大利半扣垂降：a 將一個有鎖鉤環扣在繩索上；b 在鎖扣上方用兩股繩索建立繩圈；c 將鉤環與繩圈連結；d 鎖上鉤環。

垂降的延展

在垂降時，許多攀登者會使用他們的吊帶連接個人的固定點裝置，藉此延伸他們的垂降裝置。如此一來，垂降裝置就會在繩上更高處，約莫是在攀登者的胸部位置（圖 11-20）。這樣會帶來許多優點：

• 垂降者可以舒適地使用他們的手（或雙手）來進行垂降時的制動，並且可以增加管理制動鎖裝置（見本章稍後的「安全之備用物」一節）。

• 自動鎖的兩端可以連接至吊帶的鉤環中，而這也正是最好支撐重量的位置。

• 自動鎖並不能與垂降裝置運作方向相反，不然會造成自動鎖失效。

• 個人的固定點裝置能夠隨時準備好扣入固定點。

缺點則是這樣的技巧將額外增加一件裝備——延伸長度的帶環——用在垂降系統上。這麼做使垂降設備留下長尾，其可能會被捲入設備，手邊應該要有一把容易拿取的刀以修正這個狀況。

爲了達到延伸的效果，要使用雙倍長的帶環（不過個人固定點也可以達到這個效果）。在帶環的中間綁上一個單結，將之分成兩個等長的繩環，接著使用繫帶結（或是縫線方法）將之與吊帶相連接。在雙環帶最尾端扣上一個自鎖型的鉤環，可作爲個人的固定點裝置（圖 11-20a），末端滑結能固定鉤環扣在帶環的兩個環上的自鎖型鉤環，則可作爲與垂降裝置的連結（圖

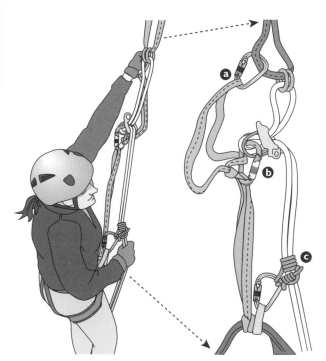

圖 11-20　垂降的延展（中帶環被垂降
裝置扣在中間）：a 整合個人固定點裝
置（鉤環在攀登者左手，作為外部另一
半的垂降延展）；b 鉤環在繩結下方，
扣進帶環和繩的兩端；c 自動鎖（兩端
被垂降繩綁縛，並雙雙以鉤環扣入吊
帶）。

11-20b）。如要加上一個自動鎖，
可將兩端直接與吊帶鉤環相連，
取代與腿環連接的方式（圖 11-
20c），並將自動鎖的細繩固定在
垂繩連結處下方的繩子上。當個人
固定點裝置未使用時，只要將鉤環
扣上並鎖在吊帶確保環上，即可隨

時使用（圖 11-21）。

非器械垂降方式

　　有兩種傳統方法，不需使用任
何器械裝備，便可在繩子上製造摩
擦力。繩子只是簡單地纏繞在身體
的某些部分上。在攀登者沒有吊帶
時，這些方法特別有用。

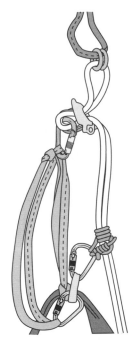

圖 11-21　帶有固定在吊帶確保環上的
個人固定點的垂降延展裝置。

之字形垂降法（dulfersitz）

　　所有的垂降者都應該要精通之字形垂降法這種簡單且通用的垂降法（圖11-22），以備在沒有鉤環或吊帶的緊急狀況中使用。面對固定點，兩腿叉開站在繩子上方；將繩子從背後繞過一邊臀部，往前繞過胸部，越過另一邊肩膀，然後向後垂下背部，以制動手（下坡手）握住；制動手與繩子纏繞的一邊臀部位於身體同側。另一手為導向手，握住上方繩子並幫助身體保持直立。

　　相較於器械垂降方法，之字形垂降法有一些缺點。它可能會從腿部解開，尤其是在高角度垂降時。不過，保持繩子纏繞的腿略低於另一條腿，會有些幫助。和所有垂降方法一樣，攀登者在使用此方法時要小心控制。如果你帶著一個背包，那麼要使用之字形垂降法就更加尷尬了。在現代攀岩的實作中，之字形垂降法只有在沒有合理的替代方案時才會用上，或者使用短而簡單的、低角度的繩索，以避免重新穿上吊帶的麻煩（不過在這種情況下，應該考慮下攀）。

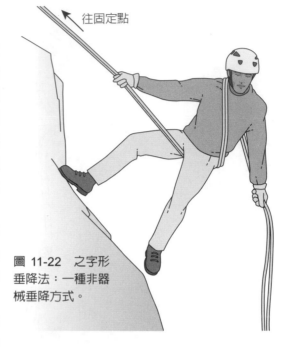

往固定點

圖 11-22　之字形垂降法：一種非器械垂降方式。

手臂垂降法（arm rappel）

　　手臂垂降法並不常使用，偶爾會在快速下降低角度山坡時用到。將垂降繩置於背部，繞過兩邊腋下，然後各自在兩臂繞一圈（圖11-23）。確定繩子沒有繞經任何裸露的身體部位，否則勢必導致灼傷。以手抓握繩索之力道來控制下降速度。使用手臂垂降法時若帶著繩袋，要確定繩子環繞繩袋，而不是在它的頂部或下方。

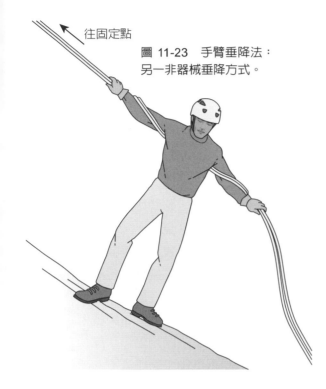

往固定點

圖 11-23　手臂垂降法：
另一非器械垂降方式。

垂降技巧

　　通常會由較有經驗的隊員擔任第一個垂降者。垂降時，第一個垂降者通常必須處理繩子卡住之類的問題，同時清理固定點周圍以及路線上的雜物，以免砸到接下來的垂降者或是站在底下的人。

開始垂降

　　開始下降前，大喊：「開始垂降！」以警告其他人。垂降過程中最令人緊張的部分終於來到。為了保持穩定度，雙腿必須與坡面呈近乎垂直的角度，因此站在崖邊時，必須將身體往後躺，騰空於崖外（圖 11-24）。在地形許可的情況下，你可以在斜躺出去並把重量全放在繩子上前，先下攀約幾公尺，

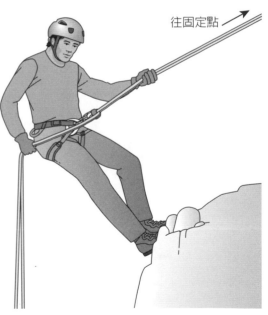

往固定點

圖 11-24　從較高的固定點開始垂降。

再開始垂降（圖 11-25）。在你斜躺出去、將重量放在繩上之前，確實拿走你和固定點間的繩堆。

在利用器械垂降系統時，可至固定點能坐在垂降岩階的邊端（圖 11-26a），然後緩緩滑下（圖 11-26b），同時將臉面向坡面（圖 11-26c）。這個技巧特別適用於從懸岩上垂降，或是當在你站在垂降點，固定點裝置位在比你的吊帶更低的地方時。

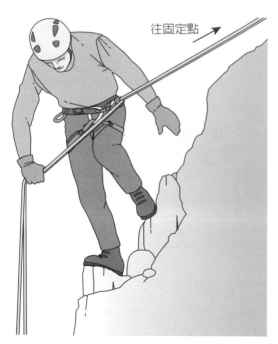

往固定點 →

圖 11-25　開始垂降前，下攀到一個較低的固定點的下方。

垂降過程

垂降過程中有三件事必須好好考慮：姿勢、速度以及移動。

姿勢

垂降時的身體姿勢如下：雙腳與肩同寬，膝蓋彎曲，身體面對坡面呈一舒適角度，臉微朝制動手端以看到整條路線（見圖 11-26c）。初學者常犯的錯誤包括：雙腳靠得太近而身體後躺得不夠遠。有些人則是另一個極端，因身體後躺得太遠而產生倒頭栽的危險。如果發生諸如倒頭栽或失去踏足點等狀況，最重要的是用制動手緊抓繩子。

有些攀登者偏好以雙手制動，可使用轉換、一手接著一手、改變動作的方式，透過垂降裝置給繩。有些攀登者會覺得以雙手制動比較心安，也有人覺得要有一隻並未制動的手處在高處的繩上，協助保持繩子直立，去除垂降過程中可能遇到的阻礙（見「垂降時的潛在問題」邊欄）。不論是哪種方法，一隻手一定要保持在繩子上，隨時處於制動狀態。

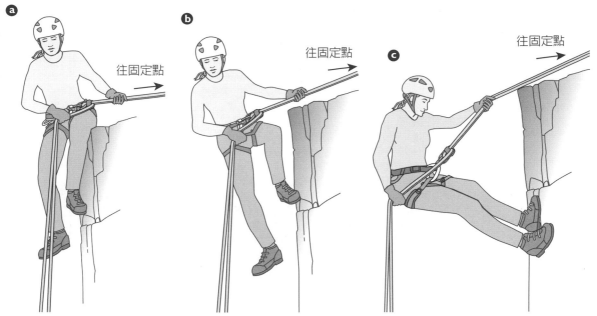

圖 11-26　開始從一個陡峭的岩階和一個低固定點垂降：a 坐在岩階上；b 開始動作；c 向內轉向，面對斜坡。

速度與移動

緩慢而平穩地移動，不要彈跳或跳躍。緩慢且平穩地餵繩穿過垂降系統，避免停下來或猛拉。較快的垂降速度，會對垂降系統施加更多的熱能與壓力。若使用的固定點不是十分穩固，緩慢地下降便更形重要。在快速下降時突然停下來，會讓固定點承受一個動態壓力，以及很大的額外力道。

垂降中途停止

如果需要在垂降中途停下來，以下的方法可以讓你固定繩子。某些垂降或確保器械具有將繩子停止在器械中的功能。可參考製造商說明書的指示，或是尋找關於此用法的可靠資料。

繩纏腿部

一個方法是在一條腿上纏繞繩子兩到三次。纏繞的摩擦力，由

垂降時的潛在問題

攀登者必須意識到，他們在垂降時可能遭遇的許多問題，特別是因為攀登者在準備垂降時常常感到疲勞所致。以下提示將幫助你排除這些問題。

鬆動的石頭：當你沿著布滿鬆動或風化石塊的坡面垂降時，必須極度小心。這裡的危險是石頭可能被敲鬆，從而打到你或損害繩子。另一個危險是，下一個垂降者可能會把石頭踢到你身上。在叫「停止垂降」之前，注意自己要站在安全的地方（在墜落線外或者在露出的岩石下），然後待在那裡，直到整個隊伍的人都垂降完畢。當繩索在繩索下降的末端被拉動時，岩石也經常被敲鬆。在你拉繩子的時候注意上方，確保在最後一次下降後、繩子被安全取回之前，沒有人會摘下頭盔。

懸岩：垂降路線中的懸岩往往會撞到你的手和腳，也有把整個制動系統卡在懸岩邊緣的風險。有一些方法可以幫助你從懸岩的邊緣降到懸岩下。

第一個方法是深深彎折你的膝蓋，讓你的腳站在懸岩的最外邊，然後一次放鬆繩子讓自己下滑約1公尺，再突然制動以止住垂降。此舉可以讓你在通過懸岩邊端後不會加速落下。這個遽然停止以及其所引起的晃動，會對垂降系統施加壓力，但是卻可同時減低搖擺撞向懸岩下壁面，以及讓制動系統卡在懸岩邊的機會。

另一個方法是將你的腳置於懸岩邊端，然後身體向下使腰部低於你的雙腳。接著讓你的腳從腰部上方的位置往下「走」，直到你置身懸岩下方，而上方的繩子接觸懸岩岩面上方。

在懸岩下方，你會在繩子上自由擺動。採取坐姿，使用導向手保持身體直立，繼續平穩地下降。通常繩子的糾結打開時，身體不免會緩慢地旋轉。若在陡坡或懸崖垂降時使用管狀垂降器械，可以將制動手置於兩腿之間而非腿的外側，藉以減低繩子的糾結。

鐘擺晃動：有時為了要到達下一個垂降點，垂降者的移動必須與墜落線呈某種角度，需要斜斜地走下岩面，而非直直往下移。如果不小心打滑，可能會被垂降繩擺盪回墜落線，造成危險的鐘擺式墜落。此外，若經歷這樣的墜落，要重新站回適當的垂降路線會有些困難，需要用普魯士帶環或其他器械上攀回去。為避免這類潛在的危險狀況，盡可能沿著墜落線垂降。

鬆開的帶子：衣物、頭髮、背包帶子、岩盔頸帶，以及其他任何會垂下鬆開的東西，都有可能被捲入制動系統。準備一把隨時可以拿到的刀子，將此類外物從系統中割斷，但在繩子周圍使用刀子時要極度小心。

繩子打結：如果繩子打結或在下降途中卡住，在垂降經過此處之前必須先將問題排除。在此處上方最近的適當地點停下，或者利用繩子纏繞腿部而停下（見「垂降中途停止」段落）。拉起繩子，等解決這個問題再後把繩子丟下。有時會有簡單的解決方式，例如當你沿著平滑的岩板垂降時，繩子的打結問題通常可以藉由搖晃解決。

垂降器卡住：即使採取了預防措施，假若你的垂降制動系統仍被東西卡住（例如汗衫），通常可以在移除繩子上的重量時解決此問題。首先使用你的備用自鎖結或普魯士結、繩纏腿部或是打一個姆爾固定結（見「垂降中途停止」段落），好空出你的雙手。接下來，移除制動系統上的重量，例如站上岩階，或在制動系統的上方綁個普魯士結，並連結數條帶環使它長到可供站立。最糟的狀況下，你甚至可以使用德州普魯士法，沿著垂降繩上升一段距離（關於德州普魯士法的進一步說明，請參考第十八章〈冰河行進與冰河裂隙救難〉）。然後，若可行，將卡住制動系統的東西剪開並移除，小心不要割傷繩子。你手邊一定要隨時有一條普魯士繩圈、三或四條帶環和一把小刀。

於懸掛在纏繞處下方的繩子的重量而增加，通常足以阻止進一步的下降。當你把繩子放在身後時，保持制動手放在繩子上，並用導向手協助將繩子纏繞在你的腿上（圖 11-27）。保持制動手的位置，直到裹腿的確保完成和測試。若要獲得更多的摩擦力，把繩子鬆開的一端都拿來纏繞在腿上。

若要繼續垂降，一定要在解開腿部纏繞繩之前重新放好制動手。

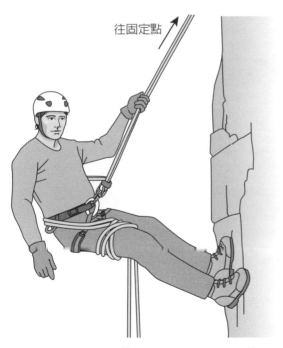

往固定點

圖 11-27　將繩子纏在腿上：透過將繩子纏在一條腿上的方式來完成在「手鬆開」情況下的制動。

在陡峭的地形進行垂降時，簡單地讓你的腳和腿離開岩壁並抖掉纏在腳上的繩子，同時用制動手握住繩子。

姆爾固定結

另一種確保繩中垂降的方法是打上一個姆爾固定結來繫住垂降繩，就如同繫住確保裝置一樣。參見第九章〈基本安全系統〉「姆爾固定結」中的圖 9-20 和 9-21。姆爾固定結是一個可以在受力情況下解開的結；其他結在受力過後可能很難解開。

安全之備用物

做好確保以及在垂降繩尾端打上備用繩結，皆可讓垂降更為安全。它們也可以在特別危險或令人緊張的垂降路線上增加安全，甚至在垂降者被落石砸到時救他一命，還可以提高初學者的垂降信心。

以普魯士結或者自鎖結自我確保

在垂降器下方打一個摩擦結（普魯士結或自鎖結），並扣入吊

帶的腿環，可以使你不需抓握繩子
即可停止，因爲這些自我確保用的
繩結會扣住繩子。如果繩子繫得恰
當，這些繩結會緊緊扣住繩子，在
你沒有主動控制它們時，它們會制
止你下降。

　　製作自我確保繩結，可使用縫
紉帶環或是打在確保環上的輔助繩
圈（參考第九章〈基本安全系統〉
的「帶環」一節）。帶環或繩索的
合適尺寸會隨著繩子的直徑而變
化──在使用繩結之前，要先測試
其可靠性，以確保繩結能夠抓住繩

索。將帶環或繩圈在吊帶的腿環上
打個繫帶結，將其在垂降器或制動
鉤環下方纏繞垂降繩，然後將帶環
或繩圈尾端利用鉤環扣入坐式吊帶
的腿環；在垂降裝置下的繩索的兩
股上纏繞一個環──通常，三圈可
以提供足夠（但不是太多）的摩擦
力；然後將帶環或繩圈尾端利用
鉤環扣入坐式吊帶的腿環（圖 11-
28a）。另一種方法是，將確保環
繫在確保繩的雙股上，並把繩索的
活動端扣在安全帶腿環上。在使用
延長繩降的情況下，自鎖結可以連

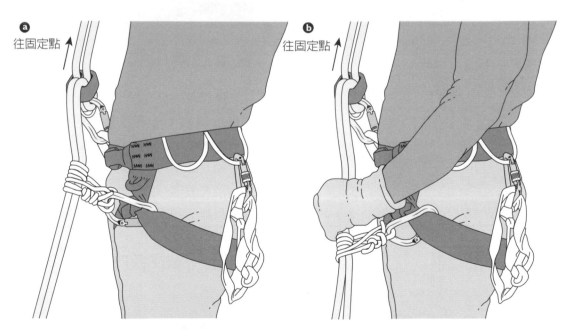

圖 11-28　在垂降時使用自鎖結進行自我確保：a 使用確保器類型的裝置；b 手動沿著繩
子滑動，以理順受力的繩結。

接到繩降上的確保環（見本章前面的「垂降的延展」）。如果垂降距離沒有延長，則必須使用腿環來避免有繩索被絞入垂降裝置。

　　通常，自鎖結要比普魯士結在受力後更能制動。不論是自鎖結或是普魯士結，其所使用的帶環或繩環，必須要短到該繩結不會干擾或扭曲垂降裝置（可能會導致繩結失效）。

　　如果制動手放開繩子，例如因為落石，則自我確保用的摩擦結可以防止你因加速下降而失去控制。將制動手放回定位，並將自我確保繩結沿著繩子滑下，以繼續垂降（圖 11-28b）。

　　在每次垂降開始前，這類繩結都需要進行一些測試和調整，以配合你的體重、垂降器、舒適度，以及其他個人考量點。像是調整適當的長度（使繩結不會在垂降器中卡住）或適當的摩擦力（由纏繞圈數多寡決定）。

由下方隊友確保（消防員式確保）

　　只需簡單地下拉垂降繩對系統施加摩擦力，站在垂降者下方的人

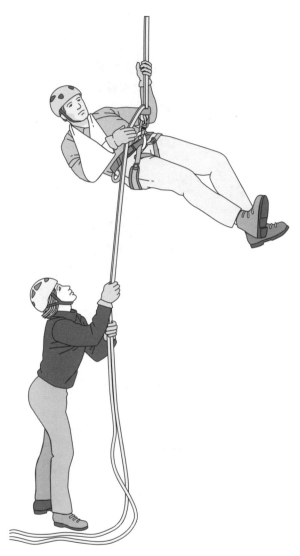

圖 11-29　消防員式確保：透過下方攀登者來為垂降制動。下方攀登者下拉繩子的兩端。

便可輕易地控制垂降者的移動，或使他完全停止，因此可以有效確保（圖 11-29）。為了以此法保護垂降者，下方的人只需鬆鬆地握住繩子，隨時準備好在垂降者發生問題的瞬間拉緊繩子。

上方確保

垂降者也可以利用另一條繩子從上方確保。如果確保者使用另外一個固定點，就算整個垂降固定點失敗，垂降者仍能安然無恙。建議所有的初學者、受輕傷的攀登者，以及垂降於不穩固定點的第一個垂降者，皆應使用上方確保。不過，例行攀登最好不要使用這個確保方式。

完成垂降

在接近垂降路線底部時，由於下方繩子的重量所造成的額外摩擦力已經很小，所以餵繩穿過垂降器變得非常容易。繩子延展的程度可能會相當令人訝異，尤其是在使用兩條繩子垂降時。當你完成垂降而將垂降器從繩子上移除，要注意繩子延展的問題。在放開垂降繩時，

它可能會突然往上縮回原本長度，讓你搆不著。最好在接近繩尾時結束垂降，而不是剛好在繩尾。

在接近繩尾時，要找到一個好地點完成垂降。在找到好位置安置妥當後，才可將垂降器卸下繩子。在尋找安全的位置時，要考慮落石或落冰的可能性，也要避開下一個垂降者的下降路線。

接下來記得大喊：「垂降完成！」讓上頭的人知道你已安全完成垂降，並讓下一個隊友可以開始垂降。如果你是第一個完成雙繩垂降的人，用繩結試試看繩子的拉力，確保它能運作順暢。在第二個人垂降前把繩結打在合適的地方。

最後一位垂降者

在進行雙繩下降時，知道該從下方拉哪條繩子是很重要的。如果拉錯條，繩結會卡在垂降繩環裡（見圖 11-11b）。

最後一位垂降者要好好檢查一下繩子和垂降用的帶環，確保一切井然有序，繩子不會掛在帶環或岩石、雪或冰上。在最後一位垂降者開始下降之前，底部的人應該拉動適當的繩索，以檢查繩索是否能自

由拉動。上方的垂降者應該確認雙繩下降器中的連接結可以從邊緣被鬆開，而且確保繩索被拉動時不會相疊（見圖 11-11b、11-12）。

在進行雙繩垂降時，最後一個垂降者可能會想要在第一個岩階上停下，然後下拉足夠的繩子。然而，這種做法也會使繩子的另一端縮短，因此要確保垂降者仍然有足夠的繩子以平安抵達下一個垂降點，也要確認兩條繩子的末端皆打了結。

把繩子拉下來

一旦每個人都完成了垂降，將繩子上肉眼可見的捲曲順直，並移除任何在繩子兩端的安全用繩結。站在遠離岩壁的地方，如果可能的話，施予繩子緩慢且穩定的拉力。在繩索被拉開、自由掉落之前，大聲地喊，「落繩！」警告人們有繩子會落下。其他人應該躲避掉落的繩索、岩石或其他碎石。在所有登山者和繩索落到地面之前，每個人都應該戴上頭盔。

繩子卡住

繩索纏住可能是一個嚴重的問題，甚至可能導致繩隊在需要進一步垂降的過程中受阻。如果繩子卡住，不論是固定點被清理前或後，在嘗試任何極用力拉扯之前，試著甩動或轉向來翻轉繩子。經常改變一下角度，翻面或左右翻轉能使得繩子鬆開。有時候，拉繩子的另一端（如果還碰得著繩子的話）或者上下反覆地拉繩子的兩端可以解開繩子。當拉動卡住的繩子時要警惕和小心，因為繩子彈開後，可能會伴隨著落石或落冰。

如果繩子卡住了，且無法理直，下面是一些選擇（按照優先順序降序排列）：

1. 用固定好的普魯士繩上攀：繩子掛起時，如果其兩端仍然在可以觸碰到的範圍內，使用普魯士上升的方式帶上繩子的兩股是可行的（見第十八章〈冰河行進與裂隙救援〉中的「德州普魯士法」章節，這是一種使用下垂繩子上升的方法），理順繩子纏住的部分，然後再進行垂降。每隔一段時間就扣上繩索，為普魯士結進行確保。

2. 在有確保的情況下攀登：如果你只能觸及繩子的一端，可能需要上攀並解開繩子纏住的部分。如果你能取得足夠多的繩子，在有

確保的情況下進行先鋒攀登，以到達繩子的打結處。如果你摸不著繩子，可能會遇到進退兩難、高度無法下降或者無法垂降的危險。所以如果你不確定是否能摸到繩子，就不要嘗試這樣做。

3. **在有自我確保的情況下攀登**：如果無法從繩子的受力端獲得足夠的繩索，使用普魯士繩結將自己確保在繩子上，再進行先鋒攀登。將繩子的一端固定在進行確保的岩面上，開始攀登後，將其進一步固定在山上的傳統固定點上。如果繩子突然從上面鬆開，普魯士繩的固定系統、確保和固定點會限制下墜的長度。

4. **用未固定好的普魯士結攀登**：如果無法做好保護措施，而繩隊沒有繩子就無法繼續向前，最下下策就是嘗試這個非常危險的方案：用普魯士結或機械式上升器攀登被纏住的繩子。使用未固定的繩子進行攀登有其極端危險之處，攀登者需要權衡這麼做的後果。

如果在上升過程中可以放置保護用的固定點，將繩子繫在鬆動的一端，並使用雙套結將繩子繫在固定點上，如此一來，繩子從上方鬆開的後果可能會有所緩和。如果纏住的繩子不是完成下降所必需的，且它被解開，那麼請考慮拋棄它，而不是冒險採取動作來解開它。

如果繩子在下拉那端的長度不夠，能力較為進階的攀登者還有其他的替代方案。不過，在這裡並不會介紹這些替代方案。需要注意的是，攀登者在上攀去解開卡住的繩索時，必須架設一個新的固定點來讓攀登者在解開卡住的繩子後垂降。攀登者必須攜帶足夠的裝備以架設一個新且堅固的固定點。

多段垂降

一條下降高度的路線可能會遇到多次的垂降。尤其是在高山地區，此類多段垂降會造成特別的問題，也需要更最高的效率才能使繩隊持續前進。

當繩隊在進行多段垂降時，每段繩距的第一個垂降者，通常會攜帶裝備以供設置下一段垂降的系統使用：攀登者在找到安全地點後，設置固定點，並且在不會發生落石或落冰的地方將自己與其連接。隊伍中經驗較為豐富的幾個隊員可以輪流當第一位與最後一位垂降者。初學者行進的次序最好安排在中

間，如此一來，在每段垂降的末端都有人可以幫助他。

未知的山域

沿陌生的路線垂降至未知之地最為危險，盡量避免此類多繩段垂降。若無法避免未知路線的垂降，在時間與地形允許之下，花些時間謹慎評估可能的垂降路線。有時可在攀登前找到垂降路線的照片，要將它帶著作為參考。記住一點，一條未知路線的前幾段垂降繩距，可能會決定整條路線的成敗。

如果看不見一段未知垂降繩距的底部，第一個垂降的人必須要有可能得往上回爬的心理準備，因為他可能會在還沒找到適當的位置前，便已經用完繩子。他必須攜帶普魯士繩環或上升器，以準備沿繩上升。

垂降至未知的地域，也會增加繩子卡在空中的風險。為避免這種問題，不要使用垂降，盡量使用下攀。此外，即使手邊有兩條繩子，最好也只用一條繩子來垂降。雖然此舉增加了垂降的次數與下降所需的時間，但單繩比雙繩更易抽繩，也較不易卡在空中。如果繩子真的卡住，第二條尚未使用的繩子可以保護垂降者上攀，以解決繩子卡住的問題。然後便可小心地下攀，或是在繩子卡住的地方建立一個新的中間垂降點。

雖然每段垂降的距離愈長，效率會愈高，但攀登者在垂降時若看到一個好的垂降地點，而且也懷疑下方是否還能找到好的垂降點時，就算這裡離繩尾還有段距離，也不要錯過它。

徜徉岩壁的自由

垂降是攀岩時須掌握的重要技能，若你徹底地學習並小心應用，它會很安全也很有用。切記不要太過自滿。攀登者若想徜徉岩壁，垂降是一項相當重要且專門的技巧。

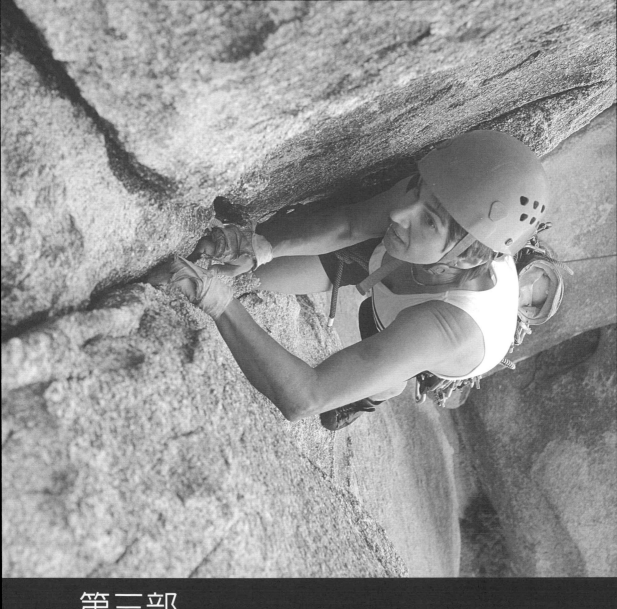

第三部
攀岩

第十二章
山岳攀岩技巧

- ·攀岩的種類
- ·有效率的攀登
- ·岩面攀登
- ·其他攀登技巧
- ·做好準備

- ·攀岩裝備
- ·基本攀岩技巧
- ·裂隙攀登
- ·攀登風格和倫理

　　山岳攀岩可以是幾小時就能完成的簡單路線，也可以是極富挑戰性、需耗時數日方可完成的大岩壁攀登。攀岩不僅提供肢體運動的樂趣，也考驗克服三度空間難題的技巧。

　　本章的重點是傳統登山的基本攀岩種類和中級攀岩技巧，若你對運動攀登特別感興趣，坊間可以找到幾本不錯的運動攀登書籍，請參考延伸閱讀。

　　注意：在高難度的地形中攀岩，必須時時都準備好確保。不過，本章旨在清楚呈現不同攀登技巧的身體姿勢，故所有圖示都省略了基本的確保系統，如繩子、吊帶和固定支點等。

攀岩的種類

　　技術攀登（technical climbing）是指隊伍需要架設確保系統來保障安全。自由攀登（free climbing）是指純粹利用身體四肢和天然手腳點來上攀，繩子和固定支點僅提供確保用；與之相對的是人工攀登（aid climbing），即運用各種人工器材固定點當成手腳點來上攀。人工攀登應用在當岩壁沒有明顯特徵可供抓踩，或是路線難度高於攀登者技巧的時候（見第十五

章〈人工攀登與大岩壁攀登〉）。大岩壁攀登意指攀登高聳、巨大、完整的岩壁，通常需要廣泛地運用人工攀登技巧，但某些繩距也可以用自由攀登克服。典型的大岩壁攀登要耗費一日以上的時間，不是要掛在岩壁上露宿，就是要擠在狹小的岩階上過夜，還要在岩壁上拖吊背包。獨攀（solo climbing）指的當然是一個人攀登，但是在攀岩的領域裡，這通常表示沒有繩子確保的攀登。不過，你也可以使用繩子或固定點自我確保來進行人工或自由的獨攀。

地形的難度是由該路線中最難的部分標記。非技術性攀登，或稱攀爬（scramble），發生在攀登難度的等級裡屬於級數 2、3 甚至是 4 的地形（參考附錄〈等級系統〉）。注意，一般級數 3 以下的地形是不用繩索確保的。相較於整體路線攀登的難易等級來說，部分路段在長路線攀登中或許會被認為較簡單，甚至是次級路線。有時相對簡單的攀登路線不會使用繩子，或是以攜帶繩盤的方式行走（見第十四章〈先鋒攀登〉的「帶繩盤攀登」一節），抑或以行進確保法來攀登（行進確保法又為「同時攀

登」，見第十四章），這端視攀登的狀況和攀登人員的經驗技巧而定。此種對於安全性的妥協，是為了在更短時間之內、攜帶更少裝備以攀登更長的路線。對於專家來說，即便這些較為簡單的路段其潛在的墜落致命風險微乎其微，難度也應被視為中級等級。

縱使有經驗的攀登者經常不以繩子確保而進行獨攀，但切記這麼做是有風險的。風險不僅在於墜落的可能性有多大，也要考慮墜落後會導致怎樣的結果。岩壁的岩質是否不太穩固？有無下雨？下雨將會使岩壁更加濕滑。是否可能會被落石或上方墜落的隊員擊中？離地幾公尺高還是數十公尺高？不管是 5.12 的路線或是級數 3 的路線，墜落都一樣會有致命的危險。

運動攀登或裂隙攀登（crag climbing）是指在馬路邊或鄰近文明的地方攀岩，不需要用到登山的技能。對於在野外進行山岳攀登的攀登者而言，運動攀登與裂隙攀登可以視為在一個較不偏遠、相對低風險的環境中，從事技術、體能、心理層面的攀岩訓練。假如在該地方發生意外，能更即時獲得援助。

相對於傳統攀登時必須自行放

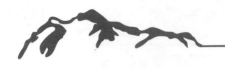

置與卸除岩石上的固定點，運動攀登（sport climbing）有先前就被鑽入岩壁的固定點。運動攀登強調的是藉著體操動作、力氣和耐力的訓練，可以逼出身體的極限。若想進一步了解運動攀登的訊息，可見延伸閱讀，查看如何於先鋒攀登時以適當的技巧墜落，以及進行先鋒確保時，面對可能在既定路線上的墜落，如何評估其安全性。

裂隙攀登通常需要有原本就設置在岩石裂隙中的固定點。然而，整條路線上若有延伸的平面以及不能裝置傳統攀登固定點的地方，就會裝置膨脹鉚釘。先鋒攀登者墜落時，膨脹鉚釘或傳統攀登裝置會承受其重量，但未必安全。所以，必須審慎評估每條路線的風險，對比你可以接受的程度與墜落的可能性，並將此一墜落的所有結果都考量進去。裂隙攀登在路線的長度上變化甚巨，從一到十五個繩距皆有之。有些會設置可供確保的膨脹鉚釘與垂降固定點，有些則需要攀登者自行建置確保的固定點，不然他們就得行走或攀爬下降。

山岳攀岩指的則是遠離文明的攀岩路線，需要結合路線尋找或冰河攀登等登山技巧和裝備。高山攀登路線幾乎沒有裝置膨脹鉚釘。

當然，這些攀登形式的定義多少有些重疊，長距離技術攀登可能會從路邊起攀，偏遠地區的長距離路線可能也會打上膨脹鉚釘。

攀岩裝備

登山繩與吊帶見第九章〈基本安全系統〉，岩楔則見第十三章〈岩壁上的固定支點〉。

鞋具

在較簡單的攀登路線上，健行用的登山鞋便足以應付（有關登山鞋的資訊，見第二章〈衣著與裝備〉）。當攀登的難度提高時，穿上專用的攀岩鞋（rock shoes，圖 12-1a、12-1b、12-1c）可提供不少助力。攀岩鞋的鞋底和鞋後跟為平滑有彈性的橡膠，可增加岩面與鞋底間的摩擦力。在攀登困難路線時，這點極為重要，也可讓新手易於控制踩踏角度和感覺岩石。

當攀登路線並非沿原路垂降（即不會回到原來的出發點或基地營），穿上攀岩鞋代表你必須把又大又重的登山鞋放在背包內攀登。

如果攀登路線是夾雜冰、雪、岩的混合地形，穿登山鞋攀登可以節省時間，免去更換鞋子的空檔。

有些高階的攀登者在攀登短距離冰、雪、岩地形時使用攀岩鞋，或是一位先鋒攀登者在單純岩壁地形時著攀岩鞋；而其他先鋒攀登者在混合地形路段時則是著登山鞋。在山岳攀岩路線中，登山鞋的使用在沒有高難度的岩石路段下更為常見；而攀岩鞋則用在較高難度的岩石地形，通常是5.6級數或更高等級的裂隙攀登。

健行鞋（圖 12-1d）是登山鞋和攀岩鞋之間的折衷方案，適合無雪覆蓋的登山小徑，也適合難度不高的攀登。為避免在持續性的攀岩過程中負擔健行鞋的重量，有些有經驗的攀登者會在跑鞋底部綑綁上止滑的冰爪，用以度過較短的冰雪地形，例如度過小型口袋狀冰河地形。

在購買適合的攀岩鞋時，市面上的選擇多得令人眼花撩亂，但請記住你的技巧永遠比鞋子還重要！特別是當你的技術嫻熟到能夠攀登5.10、5.11，甚至難度更高的地形時，鞋子的選擇就不致成為最主要的影響。儘管如此，這裡還是提供

一些選購攀岩鞋的方針。

硬底攀岩鞋的踩踏能力較好（圖 12-1b），軟底攀岩鞋則有較好的摩擦力，而能「黏」在傾斜面上（見下文的「腳點」）。有鞋帶的岩鞋如圖 12-1a、12-1b 所示（與之相反的是無鞋帶便鞋，見圖 12-1c），高筒攀岩鞋（如圖 12-1a）可保護腳踝在塞進裂隙時不致受傷。如果只能選擇一雙攀岩鞋，購

鞋跟

趾

圖 12-1 攀岩鞋：a 多功能攀岩鞋；b 踩小腳點專用攀岩鞋；c 魔鬼氈拖鞋型攀岩鞋；d 健行鞋。

買多功能的攀岩鞋較能面面俱到。

合腳是選擇攀岩鞋的第一要件，攀岩鞋需緊密地貼合腳部，才能易於控制和感覺岩石，但也不要小到令你感到痛楚。鞋面的寬窄可能會因款式而不同，可以多試穿幾雙攀岩鞋，看哪雙最爲合腳。另外，也可考慮添購一雙薄襪子，增加一點舒適度和溫暖，因爲大多數的山岳攀岩都是在涼爽的環境下進行。有些攀登者還擁有一雙「山岳攀岩鞋」，它的尺寸稍大一些，可以塞下登山襪。不像運動攀登，山岳攀岩和裂隙攀登者可沒閒暇時間在每個繩距後都把鞋子脫掉。有些攀岩鞋會爲腳的寬窄訂製不同大小，可以嘗試這些鞋款找出最適合自己的版型。穿鞋時加上長筒襪，可在天寒地凍的攀登環境裡使足部更溫暖。有些攀登者擁有一整套高山攀岩鞋組來搭配不同類型的登山襪以確保合腳。所有的攀岩鞋都會隨使用變大，寬度通常會增加四分之一到半號左右，長度的變化則較小。皮革製的鞋子較之於步鞋更容易形變，有襯裡的鞋子比較不會變大。

攀岩鞋的橡膠鞋底會隨時間氧化而變硬，可試著用金屬硬毛刷快刷，已露出新的黏性層。當橡膠鞋底磨損但又不至於完全磨穿鞋底時，通常可以更換鞋底，比起買一雙全新的攀岩鞋，換鞋底會更加划算。

衣著

山岳攀岩的衣著應舒適且便於活動，並能應付多變的天氣。有關面料及衣著的詳細資訊，請參考第二章〈衣著與裝備〉。在攀岩前脫下戒指、手鐲、手錶等，因爲它們可能會在攀岩時被刮傷，甚至是卡在裂隙裡，弄傷你的手。卡住的戒指可能會造成嚴重的傷患，甚至有可能截斷手指。

膠帶

透氣膠帶（athletic tape）能保護雙手不受岩石擦傷，尤其是在攀爬困難的裂隙，或是岩石表面有許多顆粒結晶時。另外，纏貼膠帶也可保護手指的韌帶和關節。纏貼膠帶的方法有好幾種，圖 12-2 即是其中之一，這種方法可以讓大部分的手掌部位不需貼纏膠帶，增加抓握岩石時的敏感度。貼纏膠帶時

盡量曲縮你的手掌，如此才不會在握拳或塞手掌時讓膠帶鬆脫。攀爬完成之後，你可以剪斷膠帶纏成的「手套」，作為往後攀爬之用。

更滑，且殘留在岩石上的粉末也會影響其他攀岩者。請謹慎使用防滑粉，特別是在敏感且防滑粉已被頻繁使用的區域。

防滑粉

攀岩用防滑粉可增加抓握力，特別是在天熱時可以吸汗。粉末狀防滑粉與可捏碎的塊狀防滑粉均可裝入防滑粉袋中。另外也有防滑粉覆以粗孔布包製成的粉球，這樣的設計可以篩出少量的粉量至防滑粉袋中，進而減少粉末溢出的量。防滑粉也可用來標明岩點位置，免去下個攀登者尋找手點和腳點的麻煩。

但過多的防滑粉會讓岩點變得

有效率的攀登

有效率的攀登技巧可以增添山岳攀岩的樂趣。它可以合理地增加向上攀登的速度，卻不會把你累垮。你不僅必須為攀登保留足夠的體力，還得留下餘力應付回程的山徑。攀登的技巧結合了肢體的平衡、踩踏腳點及抓握手點的能力。有效率的攀登需要先鋒攀登者與後攀者都對技術裝備有嫻熟的掌握程度（在第十三章〈岩壁上的固定支點〉、第十四章〈先鋒攀登〉會詳

圖 12-2　貼纏膠帶的方法：a 將膠帶貼纏在食指上；b 將膠帶貼纏在小指上；c 將膠帶交錯地纏繞在手背；d 避免在手掌部位貼纏膠帶；e 將膠帶繼續向下纏繞至手腕以保護整個手背。

加描述），而這些都是會隨著練習和經驗累積而提升的。

攀岩通常非常需要手臂力量，儘管力量的確可以讓你爬上某段岩壁，但若沒有技巧，力量很快就會耗盡。在某些路線上，光有力量是不夠的，技巧才是關鍵。最佳的境界是結合技巧、力量和耐力於一身（見第四章〈體能調適〉、艾瑞克·侯斯特〔Eric Hörst〕《如何攀登 5.12 級高山》〔*How to Climb 5.12*〕，詳見延伸閱讀）。下面提及幾個基本原則，可應用於各種不同類型的攀登上，如裂隙攀登或岩面攀登。

著重速度和安全

山岳攀登時，速度通常也是安全的一環。攀登時間愈短，代表暴露在落石或天候變化下的風險就愈小，也讓你有更多時間可以解決尋找路線的問題，而且可以讓你趕在天黑前下山，或是有多餘的時間處理高山環境的突發狀況。不過，不可因速度而犧牲其他安全考量，先在短而簡單的路線練習，隨著技巧和經驗的累積，再去挑戰長程的困難路線。

將目標設定在攀登的流暢性上，不管是架設確保、交換岩楔、整理繩子，都要以最少的時間完成。山岳攀登需要攜帶背包，內容物的選擇則視路線及個人偏好而定，但請確定裝備足以讓你完成攀登並應付突發狀況，切勿逞強。為求攀登的速度與安全性，每位攀登者應視情況攜帶較輕量的行李，或是讓後攀登者背負該繩隊唯一或是較大的背包。

確保所攜帶的零食及水容易取得，且可在確保站中幾秒鐘之內快速吃完。許多攀登者在面臨攀登過程中的「撞牆期」時，身心會極度疲憊，且因為整天無法攝取足夠的營養及水分而造成進度緩慢。所以，務必注意自身與攀登夥伴食物與水分的攝取，以及身體能量的維持。

隊伍的人數以及繩隊的數目也會影響攀登的速度。繩隊愈多，整個隊伍所需的時間就愈長。

用眼睛攀登

觀察岩壁。將腳放到岩壁上開始攀爬之前，先看看手點在哪裡，可能在岩角或是裂隙。當然，整條

繩段上的特殊處在視覺上可能不甚明顯，但在攀爬前可先有全盤的觀照。攀登時除了向上或向下找尋手點與腳點外，也要注意左右兩側是否有意想不到的岩點可供利用。持續留意手部或腳部相對位置的岩點。

簡單的路線通常會有很多岩點可供選擇，可以環顧四周，不要讓狹窄的視線範圍阻撓你看到它們。

但隨著路線難度的提高，岩點的選擇會變少，保持冷靜的態度來應付高難度的攀登（阿諾‧伊格納〔Arno Ilgner〕的書《岩壁上的戰士之路 —— 攀登者的心靈訓練》〔*The Rock Warrior's Way: Mental Training for Climbers*〕中，會談到攀登時心理層面的細節，詳見延伸閱讀）。盡量以精巧流暢的動作來調整肢體，以順應你的平衡感。成功攀登的關鍵，大半在於鎮定但警覺的心智表現。

用腳攀岩

攀岩的基礎是踩踏腳點與保持平衡的技巧。良好的踩踏能力可以讓你保持平衡，減少對臂力和手力的依賴。腿部肌肉比手臂肌肉要大、更強壯，因此更適合用來支撐身體的重量，這也是我們強調用腳攀岩的原因。

選擇距離適中的腳點。踩踏較近的腳點會比踩踏較高的腳點省力，也較易保持平衡；但若每步都踩得很近，進度將會較慢。

雙腳挺直有助於將身體重心移到腳上，也會讓你的腳點踩得更穩。新手攀岩時往往會將整個身體趴在岩壁上，但這樣會使腳滑出岩壁外，因為受力變成往外，而不是往下。

在岩壁上試著一個腳點接著一個腳點地走上去，就好像在走樓梯一樣 —— 雙手僅供平衡用。當你要把腳抬至下個腳點時，眼睛要注視腳點，精準地踩上去，一次到位。腳點踩穩後，其他手腳點位置不變，移動你的臀部，將重心慢慢地轉移到新腳點上，最後利用腿部肌肉站起來，完成動作。

三點不動

在初學攀岩時，永遠要保持四肢中的三個點在岩壁上（圖12-3），可以是兩隻手一隻腳，也可以是一隻手兩隻腳。在把其中一

點移開放到新的點上時，其他三點要保持平衡。這種方法在測試岩石是否有鬆動之虞時特別有用，因為當你在測試新的岩點時，其他三點穩穩地保持平衡。

　　注意自己的重心何在——直接放在兩腳上會是最穩的。移向新腳點或手點時先移重心，身體平衡後再轉移重量。

　　攀登難度提高時，便不太可能總是保持三點接觸岩壁，因為比較好的岩點可能只有一個或兩個，需

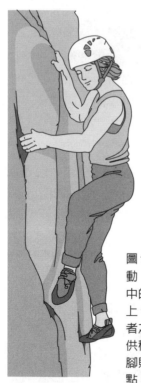

圖12-3　三點不動：永遠保持四肢中的三個點在岩壁上。圖中，該攀登者之雙手與右腳提供穩固的姿勢，左腳則移至較高之腳點。

利用身體姿勢巧妙地維持平衡。不管身體有幾個點接觸岩壁，保持平衡的原理都是相同的：把重量放在岩點上。

避開鬆岩

　　會鬆動的岩石在山區處處可見，很多鬆動的岩點明顯易察，但特別小心那些看不太出來的。注意觀察是否有斷裂線（圖 12-4a）。可用手輕推或輕拍一下可疑的岩點（圖 12-4b），鬆動的岩石會發出空洞的聲響。要確定你的測試不會讓岩石落下，也不會讓自己墜落。若無法避免鬆動的岩點，則需小心翼翼地攀登。如果你用向下和向內的方向去施力的話，鬆動的手點或腳點有時仍然可以利用——但還是以小心為要。

基本攀岩技巧

　　以下部分涵蓋了各種攀岩的基本原則，並不是針對特定的攀岩動作。

圖 12-5　使用左手的下推法。

圖 12-4　觀察鬆弛的手點：a 用眼睛審視路線上鬆動的岩塊（限定一範圍）；b 若是無法避免、必須通過鬆動的岩塊，在真正使用該岩塊作為手點之前，要格外小心。

下推法

　　置手指、掌心或掌緣於手點，向下用力推（圖 12-5），非常小的手點可用大拇指向下推。當手點在身體上方時，一個常見的技巧是下

拉手點，並在越過此手點後，使用下推法施力。下推點可單獨使用或與其他點並用，例如作為靠背式或大字式攀登法的反作用力（詳見之後的章節〈裂隙攀登〉）。一隻手撐直並用肘部固定，便可在下推點上保持平衡，用另一隻手伸向下一個手點。

反作用力攀登法

反作用力的運用在本章講述的技巧中十分重要。反作用力攀登法（counterforce）指的是利用兩股方向相反的力量來固定攀登者的位置，而此種技巧特別適用在岩面攀登和裂隙攀登。

調整平衡

調整平衡（counterbalance）或平衡控制（flagging），基本上是透過平均分配身體的重量以達到平衡的一種攀岩原則。調整平衡意即選擇最能平衡身體的手點或腳點，也意指在缺少手點或腳點時，將手或腳擺在特定位置，以保持身體平衡（圖 12-6）。臀部和肩膀亦可調整平衡。平衡控制十分重要，因為它

能使你伸及較遠的岩點。

遠距離的手點

下一個手點距離很遠或根本觸不到時，怎麼辦？此時攀登者可施展下列數招加以破解。第一，盡量利用現有的點站高，踮起腳尖，全力延伸身體。但記住，這種動作是很費力的，如果持續太久，很容易產生肌肉疲勞。有時用攀岩鞋外側邊緣去踩腳點，讓身體轉向側身，可使身體伸展得更遠。當手與身體重心處於同側時，例如左手抓點、左腳站高，或右手抓點、右腳站高，往往可以伸得最遠。

動態攀登

另一個克服遠距離手點的辦法，是利用狹小無法久握的手點作為「跳板」，快速移至下一個良好的手點。這種方式進而演變成動態攀登（dynamic move 或 dyno）——用衝刺或快動作通過，並在失去平衡前抓到下一點。動態攀登時，抓到下一點的最佳時機稱為「死點」（dead point）。當身體在不到一秒的時間內呈無重力狀

態、開始下墜前的那一刻正是動作曲線的最高點，在該點做動作最有效率。

若在進行動態攀登時因無法抓住下一點而失敗，你很可能會因此墜落。所以只有在經過仔細盤算，並有承擔失敗的心理準備後，才可以採用這個辦法。不要因急躁或絕望而使用動態攀登，你應該在確定固定支點夠穩固、墜落不會撞及岩階或地面後，才嘗試動態攀登。

換腳或換手

有時你得要在岩點上換手或換腳，這有很多種方式可完成。

換腳時，可以找一個狹小、不明顯的點，供一腳離開原腳點的暫時踩踏，另一腳則移到原腳點上；也可以跳單腳離開腳點，另一腳迅

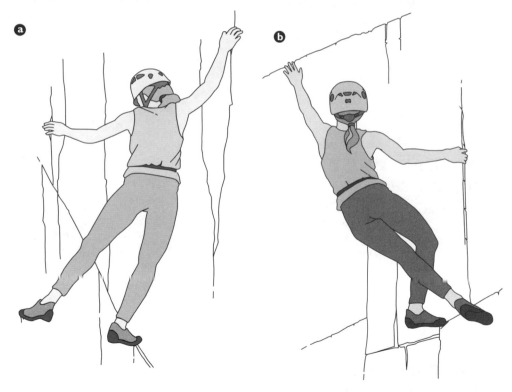

圖 12-6　調整平衡的兩個例子：a 左腳向外側伸以維持平衡；b 左腳斜伸至右腳後以維持平衡。

圖 12-7　交叉步法：a 右腳踩在腳點上；b 左腳交叉到右腳上方並向下施力；c 左腳踩在腳點上，將右腳移開並準備踩在下一個腳點上；d 右腳踩在下一個腳點上。

速踏上；或是單腳移至腳點邊緣，挪出些許空間容納另一腳並立。

　　還有一個技巧是用交叉步法（crossover），後腳交叉到前腳上方（圖 12-7a、12-7b），踩住腳點一小部分，迅速將前腳移開腳點（圖12-7c），讓後腳接位（圖 12-7d）。

　　就像換腳時一樣，換手時也可利用中繼動作。可以把雙手上下交疊地放在同一個手點上。如果位置不夠，可以舉起手點上的一根指頭，以另一手的一根指頭遞補位置，一次一根指頭地完成換手動作。

岩面攀登

　　顧名思義，岩面攀登是指攀爬一面完整的岩壁，利用岩壁表面的凹凸特徵。和它相對應的是裂隙攀

登，即專門攀爬分割岩壁的各種裂隙。攀登一面岩壁時，一個手點或腳點往往有很多種用法。岩面攀登通常也包括攀登沒有什麼手腳點的

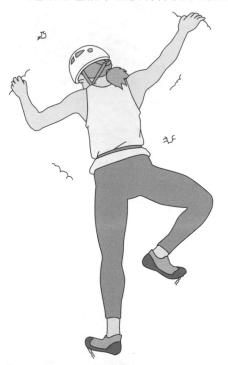

圖 12-8　岩面攀登時，如遇手點空間不足，就要巧妙利用摩擦力與保持平衡。

404

斜板,全賴摩擦力和巧妙的平衡來上攀(圖 12-8)。

手點

攀登者可利用手點保持平衡、引體向上,或提供各種形式的反作用力。手點最佳的高度是在頭頂附近,因為不需費力伸展便可抓到。

五根手指全用上的手點最穩固,保持指頭併攏可達到最強的抓握力。常見的大岩點(jug)指的是可以被整個手掌包覆的岩點(圖 12-9a)。較小的抓握式岩點或許僅能容許指尖扣入(圖 12-9b)。若岩點的空間不足以讓五根手指全放上去時,使用捲曲式抓法(crimp),捲起其餘的指頭並將

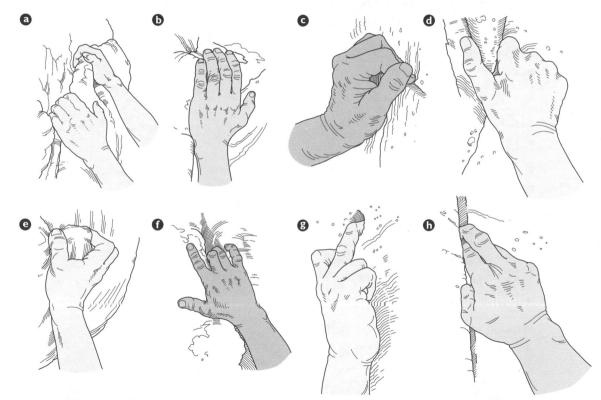

圖 12-9　手點:a 手掌抓握大岩點;b 小的抓握式岩點;c 使用捲曲式抓住較小岩點(會對指關節帶來較大的壓力);d 捏式手點;e 大拇指抓捏;f 雙口袋點;g 單口袋點;h 將手指堆疊起來。

拇指放置在食指之上，使肌腱與肌肉大部分的力量發揮在施力中的指頭（圖 12-9c）。請小心，不要為了抓太小的手點或難度在你程度之上的手點，讓指頭因承受太大的壓力而受傷。

由於向上推進主要是靠雙腳的力量，所以手點有時僅供平衡之用。捏式手點（finger pinch，圖 12-9d）可讓攀登者久站於良好的腳點上，甩甩空出的單手，再向上尋找更安全的手點，或是放置岩楔固定點。

當手點愈來愈小時，就必須用到不同的抓點技巧。例如大拇指抓捏式（thumb pinch），用手指抓住一個狹小的岩階，大拇指反方向抵住岩邊，藉以增加抓握力（圖 12- 9e）；或是遇到小的孔洞，使用超過一根指頭的雙口袋點抓法（tow-pocket）（圖 12-9f）。抓握岩壁上的小縫隙或小口袋點時，可用一根或兩根手指的單口袋點抓法（mono pocket，圖 12-9g）。在極小的點上，可用兩根手指堆疊起來，增加施力（圖 12-9h）。

理想的手點是在頭部上面一點的高度，如此你的手臂可以打直來休息（圖 12-10），彎著手臂掛在岩壁上反而會比較累。曲膝或向後傾離岩壁可降低重心。盡量找機會休息，一隻手打直掛在岩壁上，垂下另一隻手臂甩一甩，短暫休息一下，讓肌肉恢復血液循環後再繼續攀登。

其他抓點技巧還包含了半球形岩點（slopers）和側拉點（side pulls）。遇到半球形岩點時，手指張開抓握，向下發力，並依靠摩擦

圖 12-10　打直手臂「休息」。

力抓住岩點。側拉點通常是指岩壁側邊凹陷的垂直平面，需要延伸手臂，往側方向拉的岩點。

斜板攀登尚可運用其他技巧。岩面上偶爾可找到岩點和裂隙作為手腳點。在窄小岩緣或不規則的岩石上，可使用指尖、拇指或手掌基部的下推法（down-pressure，見上文）。有些岩緣則可使用單手的靠背式攀登法（lieback，詳見之後章節）。找尋可用大字式攀登法（stemming，詳見之後章節）之處，以供休息。

腳點

攀登者踩腳點時大多使用兩種技巧：邊緣踩踏法（edging）與摩擦法（smearing）。很多腳點皆可適用這兩種技巧，至於要選哪一種，則取決於個人偏好和鞋具類型。下文的「裂隙攀登」會介紹第三種技巧：足部擠塞法（foot jamming）。

使用邊緣踩踏法時，鞋底邊緣平放於腳點上，再把重量放上去（圖 12-11a），用鞋底內側或外側踩踏皆可，但以內側較簡易、安全。理想的鞋底接觸點視情況而異，一般介於大腳趾尖和腳趾下面的肉團之間。腳後跟應高於腳趾，如此踩點時較精確，但較易疲勞。用邊緣踩踏法踩小腳點也很容易疲累，因為身體重量僅靠腳趾支撐。多多練習，你會漸漸習慣踩小腳點，並有效地利用它。

使用摩擦法時，腳尖需要朝上，鞋底「黏」在腳點上（圖 12-11b）。攀岩鞋或柔軟的登山鞋最適合這個技巧。角度小的岩壁不需要真正的腳點，只要讓鞋底和岩石接觸面產生足夠的摩擦力即可。遇到陡一點的岩壁，則需將足尖「黏」在腳點上。你可以感覺到，光憑岩面的不規則紋路或微小突起，便足以提供摩擦力和穩固性。斜板攀登（slab climbing，角度小

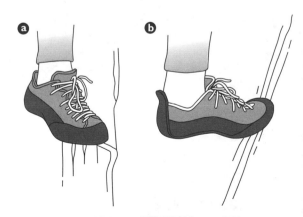

圖 12-11　腳點：a 邊緣踩踏法；b 摩擦法

於 90 度之光滑岩面）需運用摩擦法，平衡和步法技巧是成功的關鍵，基本技巧在於善用鞋底與岩面的摩擦力。 使用腳點時，善用施力的方向，轉動腳踝可增加鞋底和腳點的接觸面積，達到最大的摩擦力或支撐力。身體向後傾離岩壁，可在腳點產生向內和向下之壓力，增加穩定性。

　　大的腳點稱為凹洞踏點（bucket）。使用時，腳只需踏進到能保持平衡的程度即可（圖 12-12a），踏入太多反而會使得腳向外移，失去平衡（圖 12-12b）。

　　避免使用膝蓋，因為膝蓋容易受傷，無法提供穩定性。不過，攀登老手偶爾會用膝蓋來跨上特別高或困難的步階。不用膝蓋的主要考量是避免碎石或尖利的結晶戳傷膝蓋，同時，若位於懸岩下而無充分空間站起來時，膝蓋並不足以提供向上的支撐力。

　　焦慮會使疲倦加劇。疲倦會讓腿部肌肉痙攣而顫抖，好像踩縫紉機一般。此時最好放鬆心情，更換腿部姿勢——或者移向下一個腳點、放低腳跟，或者打直腿部。

　　使用摩擦法時，務必彎曲腳踝（腳跟放低），重量放在腳趾肉團上，使鞋底和岩石間的摩擦力達到最大（圖 12-13a）。身體勿傾向坡面，這會使雙腳自岩壁滑開（圖 12-13b）。應將重量置於雙腳，彎腰使手接觸岩面，將臀部向後推。

　　跨小步以保持平衡，尋找窄小的岩緣、粗糙的岩面或角度改變之處，以便落腳。有時必須用手或腳感覺，才能找到粗糙不平整的岩面。

撐起式攀登法

　　撐起式攀登法（mantel）是下推法的應用，當高處沒有手點時，把腳抬到原本的手點，手向下推，順勢把身體撐上去。

　　典型的撐起式攀登法（圖 12-

ⓐ 較好　　　　**ⓑ 不好**

圖 12-12　凹洞踏點：a 只需踏進到能保持平衡的程度即可；b 踏入太多會迫使腳向外移。

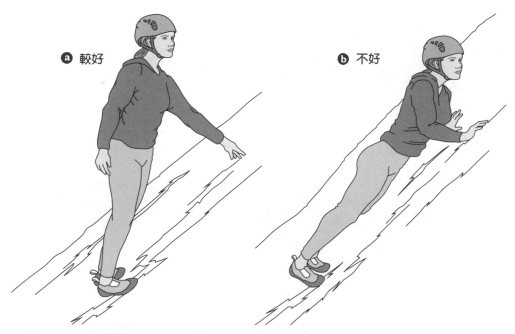

圖 12-13　斜板攀登：a 把重量置於雙腳，將臀部向後推；b 避免將身體傾向坡面，這會使雙腳自岩壁滑開。

14a）最適合用在齊胸高的岩階上，腳先向上走幾步，直到可將雙手平貼岩階上為止（圖 12-14b）；掌心向下，雙手手指相對，手臂伸直撐起身體（圖 12-14c）；腳再往上走幾步，或若可以，則自腳點躍起，將一隻腳抬到岩階上（圖 12-14d）；然後站起來，手伸向下個手點保持平衡（圖 12-14e）。

不過，並不是每次都能使用這種基本的撐起式攀登法，因為岩階可能太高、太小或太陡。若岩階

極窄可僅用掌根，手指則向下。岩階若高過頭，先把它當成抓握點向下拉，身體移上去後再轉換成下推法。若岩階放不下雙手，則用單手撐起，另一隻手利用任何可用的手點或靠在岩壁平衡，別忘了留位置放腳。

撐起式攀登法忌用膝蓋，因為膝蓋跨上去後很難轉換成腳站起來，尤其是上方岩面陡峭或遇有懸岩時。有時撐起中途能伸手到手點，以幫助你站立。

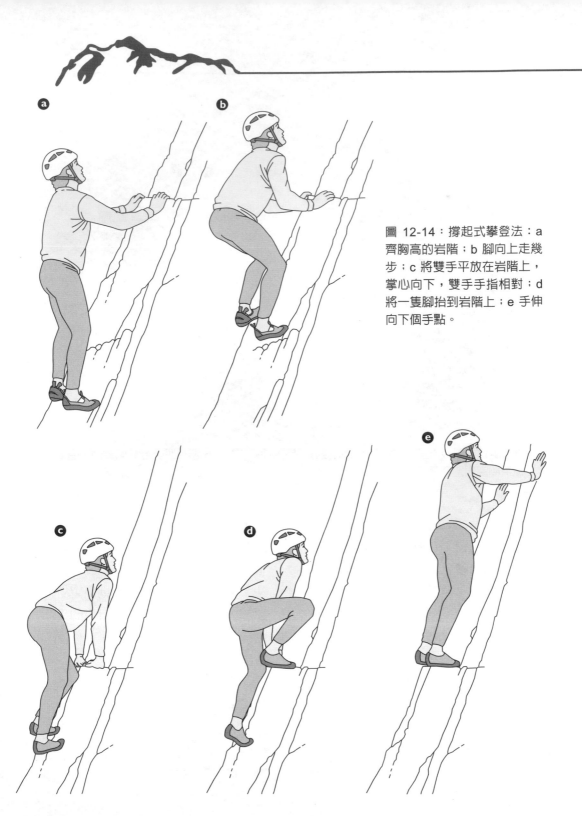

圖 12-14：撐起式攀登法：a
齊胸高的岩階；b 腳向上走幾
步；c 將雙手平放在岩階上，
掌心向下，雙手手指相對；d
將一隻腳抬到岩階上；e 手伸
向下個手點。

反作用力法應用在岩面攀登

反作用力法可用在相距頗遠的兩手點向側推（圖 12-15a），或自銳利的岩稜兩側向內推（圖 12-15b），藉以產生向內的力量。你也可以利用手和腳的反作用力，例如下文的倒拉（undercling）。

大字式攀登法

大字式攀登法利用反作用力在岩壁的兩點間提供支撐，在無明顯手點時，只需用雙腳或單手單腳朝反方向施力，即可攀上陡峭的岩壁。

也可利用大字式攀登法攀上陡峭的岩面：一腳抵住微凸的岩面，另一腳或手撐住另一邊微凸的岩石，施以反作用力即可（圖 12-16）。

倒拉法

倒拉法是用雙手（手心朝上）倒拉住片岩（flake）或懸岩邊緣，身體後傾，雙腳抵住岩板（圖 12-

圖 12-15　反作用力：a 向側推以產生向內的力量；b 向內推以產生向內的力量。

圖 12-16　於陡峭岩面使用大字式攀登法。

圖 12-17　倒拉法：箭頭顯示施力方向，雙手後拉，雙腳前推。

17），在手往內拉的同時兩腳往外撐，製造反作用力。試著把手臂打直。可雙手同時倒拉，或是一手倒拉，另一手抓握不同類型的手點。倒拉法用途很廣，例如在片岩下方可先用捏式抓法抓住片岩邊緣，身體上移後再轉換成倒拉式抓法。

裂隙攀登

　　很多攀登路線都是沿著岩壁的天然裂隙攀爬，其優點是不愁沒有手腳點，以及易於放置固定支點（見第十三章〈岩壁上的固定支點〉）。但很多攀登者認為裂隙攀登的技巧比岩面攀登還難掌握，也許這是因為即使是最簡單的裂隙攀登，也仍然需要相當的技巧。裂隙攀登也是非常個人化，要視每位攀登者手掌與手指的大小而定。裂隙攀登對某些攀登者來說很容易，但對手比較小的人來說卻可能很困難。由於裂隙攀登個人化的特質，你可以進行各種對自己有效的嘗試，如同岩面攀登一樣，平衡和持續練習是進步的不二法門。以下介紹的裂隙攀登技巧是攀登時的基本工具。

擠塞攀登法

　　裂隙攀登的基本技巧為擠塞攀登法（jamming）。如同字面上的含義，其基本方法是將手或腳部分伸入裂隙裡，然後扭轉或彎曲，使伸入裂隙的手或腳成楔形而固定在兩邊岩壁之間。手和腳必須要塞得夠穩，才不會在身體重量放上去後滑掉。尋找裂隙變窄的地方，然後把手或腳伸入變窄處的上方。如果你是剛學習裂隙攀登的新手，最好

先測試你的擠塞是否夠穩——抓踩其他的點保持平衡，再慢慢放重量到擠塞的部位——然後才真正用擠塞法來攀登。

裂隙攀登可以完全利用擠塞法，也可以並用其他各種類型的手點或腳點。擠塞攀登時，可以用向下壓的方式來維持擠塞的姿勢，

圖 12-18　結合岩面攀登的裂隙攀登（以手伸入裂隙）。

當然，如果鄰近的岩面上有其他岩點，盡量利用它沒關係（圖 12-18）。

裂隙的寬窄和形狀不一，下文講述的基本技巧可應用在各種裂隙上。多加練習，就會逐漸明白該在哪種裂隙上使用哪種技巧。

手掌厚度的裂隙

最易掌握的裂隙是手掌厚度的裂隙。將整隻手掌伸入裂隙，曲成弓型，拇指向掌心內移，盡量把手掌撐開抵住岩壁（圖 12-19a）。有時需將拇指縮攏於手心內以增加對岩壁的施力，尤其是較寬的裂隙（圖 12-19b）。你也可以彎曲手腕，讓手指朝向裂隙裡面，可以塞得更穩固。

塞手掌厚度的裂隙時，拇指朝上或朝下皆可。在垂直裂隙上，拇指朝上最簡單也最舒適（圖 12-19a、12-19b，與 12-19d 下方的手），特別是當你手部位置較低時。在身體傾靠擠塞手同側時，拇指朝上的方法也是最安全的。

手的位置若高過頭部，拇指朝下的擠塞方式（圖 12-19c，與 12-19d 上方的手）最為穩固，因為你的手部可以扭轉以塞得更緊，而且

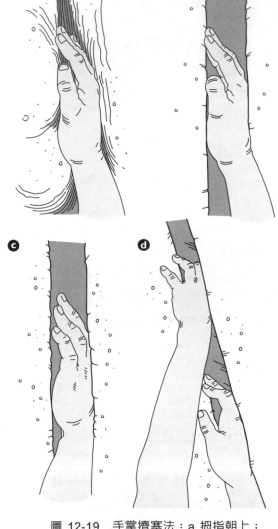

圖 12-19　手掌擠塞法：a 拇指朝上；
b 拇指縮攏於手心內；c 拇指朝下；d 在
斜裂隙上混合使用拇指朝上和拇指朝下
的方法。

此時身體能以任何方向傾離擠塞部
位。

攀登者有時也會混合使用拇指
朝上和拇指朝下的方式，尤其是
在斜裂隙的攀登上，此時最好是一
手拇指朝上，另一手拇指朝下（圖
12-19d）。

使用手掌擠塞法（hand jam）
需隨時注意手肘和身體的位置，這
對擠塞的穩固性造成很大的影響。
向上攀時，肩膀或身體必須要能轉
動，才可產生足夠的力矩以及下壓
力。施力方向應是向下拉，而非往
外拉出裂隙。總而言之，攀登時前
臂與裂隙保持平行就對了。

攀登手掌厚度的裂隙時，很有
可能會遇到裂隙兩端寬窄不一的情
況，有時窄得容不下整雙手掌，卻
又比手指寬；有時窄於拳頭，需要
扭轉手掌才能固定於裂隙中。適合
的技巧和攀登的難度，取決於攀登
者手掌的大小。

手掌厚度的裂隙極適合用腳來
擠塞，腳掌可以探入裂隙到腳趾肉
團的部分。將腳掌側伸入裂隙（圖
12-20a），鞋底貼著另一邊的岩
壁，然後旋轉腳掌來卡住裂隙（圖
12-20b）。初學者應避免將腳掌卡
得太緊，這樣不僅使腳部疼痛，也

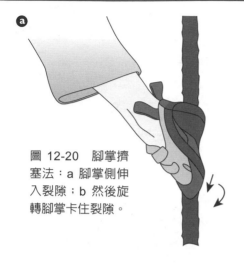

圖 12-20 腳掌擠
塞法：a 腳掌側伸
入裂隙；b 然後旋
轉腳掌卡住裂隙。

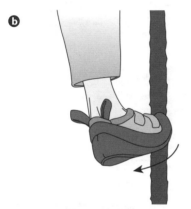

很難拔出來。

拳頭寬度的裂隙

拳頭寬度的裂隙可用握拳式擠
塞法，將手握拳塞入裂隙中，拇
指視情況留在拳外或握入拳內，手
心可朝向裂隙裡面（圖 12-21a）、
外面（圖 12-21b）或朝向側面（圖
12-21c、12-21d）。收縮手部肌肉
可令拳頭略微脹大，擠塞得更緊。
儘管握拳式擠塞法很好用，卻往往
會造成疼痛。盡量尋找裂隙縮狹
處，把拳頭塞在上方最爲穩固。若
裂隙對於手掌來說太寬，對於拳頭

圖 12-21 握拳式擠塞法：a 手心朝向
裂隙裡面；b 手心朝向裂隙外面；c 手
心朝向側面，開口向裡；d 手心朝向側
面，開口向外。

來說又太小，通常可以將整隻前臂推入裂隙，並將之調整成適用的狀態。

拳頭寬度的裂隙通常可容整隻腳掌伸入。同樣將腳側伸入裂隙，鞋底貼著另一邊的岩壁，隨後轉動腳掌以固定位置。寬於拳頭的裂隙可將腳斜斜地伸入擠塞，或利用整隻腳掌（腳尖和腳踝）卡住（圖12-22）。

圖 12-22　腳尖腳踝擠塞法。

手指寬度的裂隙

攀登最狹窄的裂隙可用手指擠塞法，只要能夠塞入一兩根手指或甚至指尖即可。通常的做法是拇指朝下，將手指滑入裂隙，然後轉動手部將手指卡住裂隙（圖12-23a）。可把指頭疊起來增加強

度，或將拇指與食指圍成圈形（圖12-23b、12-23c）。

略寬於手指的裂隙可用鎖扣法（thumb lock 或 thumb cam，圖12-23d），拇指朝上伸入裂隙中，指肉與指關節分別抵住裂隙兩側，食指伸入裂隙中以指尖壓緊拇指第一個關節，形成一個環卡住裂隙。

若裂隙極窄，可用小指擠塞法（圖 12-23e、12-23f）。拇指朝上，小指最先伸入裂隙，其餘手指依序交疊其上（指尖朝下，指甲面朝上）。若裂隙稍微寬一點，卻又容不下整隻手掌時，可將末端三指和手掌基部塞入裂隙，此法的受力部位為手掌基部。

手指擠塞法也有拇指朝下的變化，拇指朝下壓向一側的岩壁，其餘四指推向另一側，利用反作用力來擠塞（圖 12-23g）。

腳掌無法塞入手指寬度的裂隙，但腳趾可以擠入。可以將腳掌側偏──通常是腳踝內側關節朝上──將腳尖伸入裂隙（圖12-20 a），然後轉動腳部來擠塞（圖12-24 a）。也可將腳趾擠入岩壁內角，腳跟低於腳尖，用力向下壓，產生摩擦力來固定位置（圖 12-24b）。攀登手指寬的裂隙時，腳

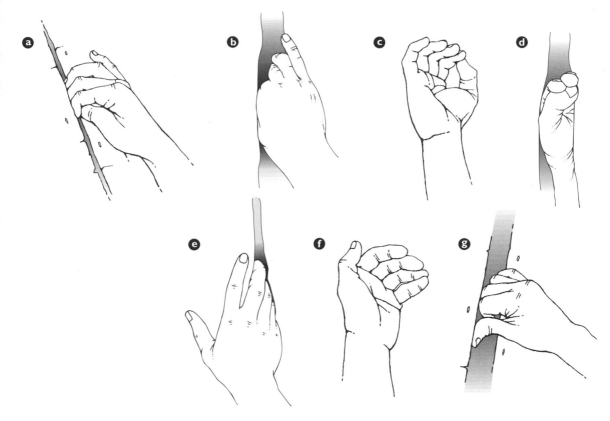

圖 12-23　手指擠塞法：a 拇指朝下；b 圈形；c 圍成圈形的手部姿勢；d 鎖扣法；e 小指擠塞法；f 小指擠塞法的手部姿勢；g 利用拇指朝下來產生反作用力。

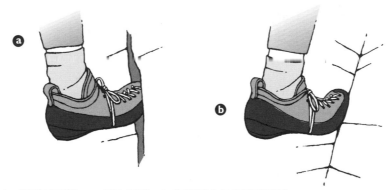

圖 12-24　腳趾擠塞法：a 擠入裂隙；b 在岩壁內角施加摩擦力。

部也可應用摩擦法的技巧。

反作用力法應用在裂隙攀登

遇到垂直裂隙時，可使用反作用力攀登法，將雙手伸入裂隙中，兩手張開往兩側拉，藉以製造向外的力量（圖 12-25）。下方繼續講述其他兩種反作用力攀登法。

圖 12-25　反作用力法應用在垂直裂隙：向外的力量。

圖 12-26　大字式攀登法：煙囪裂隙。

大字式攀登法

典型的大字式攀登法使用於煙囪裂隙和 V 字形內角。一腳抵住一面岩壁，另一腳或手抵住另一面岩壁（圖 12-26）。

靠背式攀登法

靠背式攀登法也是運用反作用力的典型技巧，用手拉與腳推交互

攀爬而上（圖 12-27a）。此法可用於攀登岩壁內角的裂隙、一側岩緣較另一側突出的裂隙，或是沿片岩邊緣攀登。

雙手抓住裂隙一側，手臂拉直，身體向後傾，雙腳抵住對側岩壁。手臂要打直，才能減少肌肉的壓力；雙腳要抬得夠高才能產生足夠的摩擦力，但也不要抬得過高，否則會十分費力。調整身體的姿勢去感覺這個微妙的平衡。這項技巧很費力，所以動作最好能迅速有效

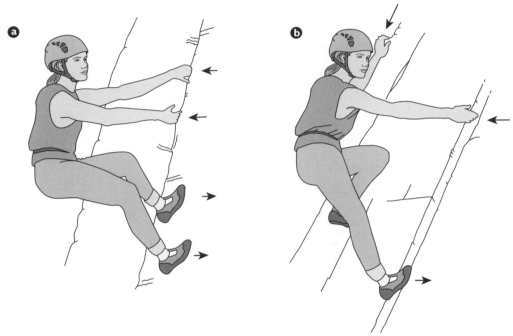

圖 12-27　靠背式攀登法：a 典型的靠背式攀登法；b 結合岩點（左手及左腳）的靠背式攀登法（右手及右腳），箭頭顯示施力方向。

率。

　　靠背式攀登法有其他變化，可使用單一手點配合其他手點或腳點，或運用單手單腳做靠背式攀登，其他的手腳可抓踩岩點（圖12-27b）。

　　在使用靠背式攀登法時，身體有時會失去平衡而擺向裂隙這端，因而導致墜落，這種情況稱為「開門」（barn-door）效應。要防止開門效應的發生，最靠近岩面的腳勿施力過度。

煙囪裂隙

　　煙囪裂隙為寬度足以讓攀登者在裡面攀登的裂隙。煙囪裂隙有窄有寬，窄者僅容攀登者身體側身擠入，寬者可容許身體四肢張開。

　　攀登煙囪裂隙的基本原則是以身體擠塞，利用反作用力固定身體，防止墜落。視裂隙寬度來決定

應側身擠入、面朝岩壁，還是正面進入、面朝內或朝外。最佳姿勢需取決於裂隙狀況、攀登者體型大小、是否背有背包等因素。面部朝向哪一方則要看裂隙外的岩點位置，以及爬出裂隙的方法。

遇狹窄的煙囪裂隙，擠入身體，找到塞住身體的最佳姿勢（圖12-28a），然後向上「蠕動」（圖12-28b）。尋找裂隙內外是否有手點，有時也可用展臂固定法（arm bar）或曲臂固定法（詳見下文「大裂隙」）。單腳或雙腳的腳掌和膝蓋同時用力抵住相對的岩壁（圖 12-28c、12-28d），或可把腳掌疊成 T 字形：一腳與裂隙平行，另一腳與之垂直，靠後者出力擠在第一隻腳和岩壁之間（圖

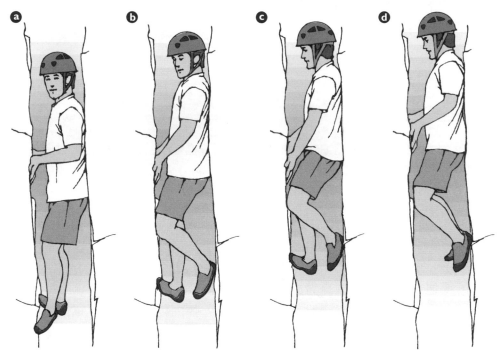

圖 12-28　狹窄的煙囪裂隙：a 開始；b 用腳掌和膝蓋抵住相對的岩壁；c 向上；d 再次開始；e 把腳掌疊成T字形。

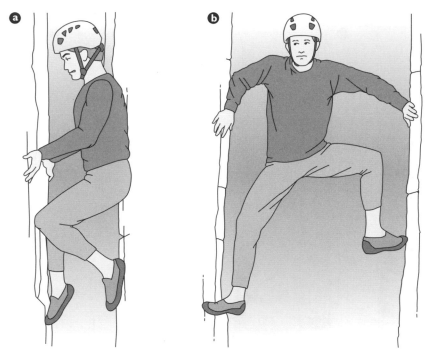

圖 12-29　煙囪裂隙：a 較窄的煙囪裂隙；b 較寬的煙囪裂隙。

12-28e）。攀登狹窄的煙囪比較費力。

　　在稍寬一點的煙囪裂隙，攀登者有比較多的空間可做動作。用腳掌和背部抵住一側岩壁，雙手和雙膝抵住另一側岩壁（圖 12-29a），然後你可以一路蠕動而上，或是按照下述的步驟攀登：上半身先擠塞固定，而後抬起腳和膝蓋，接下來再固定腳和膝蓋，然後撐起上半身。

　　遇到更寬的裂隙，可採大字式攀登法，攀登者面向或背向裂隙（圖 12-29b），左手左腳抵住一側岩壁，右手右腳抵住另一側岩壁，利用反作用力卡住，同時向下和向側面推，尤其是裂隙側面有手點或腳點時更易攀登。你可以輪流移動雙手雙腳或是單手單腳來向上攀爬。

　　攀爬約 1 公尺左右的中等寬度煙囪，首先背部先抵住一側岩壁，雙手雙腳分別抵住兩側岩壁（圖 12-30a），雙腳伸直站起來，並調整手部位置向上移動，重新抵住岩壁（圖 12-30b）；迅速將後腿移

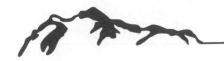

圖 12-30　中等寬度的煙囪裂隙：a 利用雙手雙腳的反作用力；b 向上移動；c 利用臀部與雙腳的反作用力；d 重新開始。

至前方與前腿同側（圖 12-30c），再使前腿抵住後側岩壁（圖 12-30d）；再度伸直雙腿向上移動。如此重複這整套順序，即可爬上煙囪。另一個做法是使用雙手和背部分別抵住煙囪兩側，或是使用臀部和雙腳分抵岩壁以形成反作用力（圖 12-30c）。

　　身體切勿過度深入煙囪內，雖然深入裂隙可帶來心理上的安全感，但容易卡在深處難以脫身。此外，靠近煙囪外側攀登，較易找到

手點與腳點。深入狹窄煙囪也會讓你爬到裂隙頂端卻不易脫出。在裂隙頂端改換其他攀登法極具挑戰性，格外需要創意和思考。

　　煙囪攀登法也可以使用在非典型的煙囪裂隙上，例如內角裂隙（圖 12-31），或是狹窄裂隙於某一區段突然變寬時。若要攀登長距離的煙囪裂隙，可戴上護膝，保護膝蓋免於受傷或作為襯墊。

大裂隙

大裂隙（off-width crack）是指寬於拳頭、無法用手部擠塞，卻又比身體窄、不能運用煙囪攀登法的裂隙。攀登者以各種擠塞手臂、肩膀、臀部及膝蓋的方法來克服這種裂隙。

攀登大裂隙的基本技巧需要側身使身體一側完全進入裂隙。遇大裂隙需先決定哪一側身體進入裂隙，決定因素包括裂隙內外的岩點、岩面的傾斜方向，以及岩面是否向外開展等（圖12-32）。

在決定以哪一側身體進入裂隙後，由伸入裂隙的那隻腿施力固定，通常是以膝和腳或膝和臀產生反作用力，足部通常靠腳尖和腳踝擠塞，外側的那隻腳也可伸入裂隙擠塞（圖 12-22）。腳踝盡量高於腳尖（可產生較大的摩擦力），並朝內轉（使膝蓋朝外）。

手臂可以採展臂固定法（圖12-33a），側身將手臂完全伸入裂隙，手肘和上臂後方抵住一側岩壁，手掌基部抵住另一側，形成反作用力。肩膀盡量深入，以便手臂

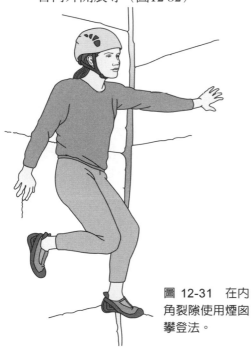

圖 12-31　在內角裂隙使用煙囪攀登法。

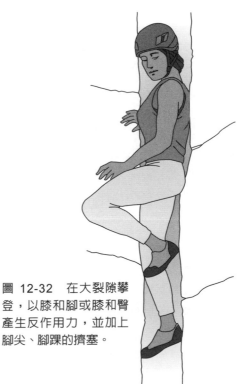

圖 12-32　在大裂隙攀登，以膝和腳或膝和臀產生反作用力，並加上腳尖、腳踝的擠塞。

圖 12-33　大裂隙攀登法：a 展臂固定
法；b 曲臂固定法。

自肩膀以下斜斜地固定住。

　　另一種變化是曲臂固定法，手
肘彎曲塞入裂隙，手掌抵住一邊岩
壁，與肩膀產生反作用力（圖 12-
33b）。

　　不管是用展臂固定或曲臂固
定，外側的手均可抵住岩壁向下施
力，幫助支撐身體，或橫於胸前，
手肘朝外，抵住對側岩壁用力推。

　　現在攀登者已成功擠入裂隙固
定，但要如何向上攀登？抬起外側

的腿，腳掌塞入更高處，塞穩後再
站上去。隨後，內側的手臂和腿也
移高另尋著力點，外側手臂也一樣
如法炮製。現在身體又回到之前擠
塞的姿勢，但高度已上升。重複此
程序即可向上移動。

　　外側的腳偶爾可找到岩面上的
腳點，但需慎防為了踩踏腳點而將
身體拉出裂隙之外。

　　對於那些特殊的岩隙尺寸，
攀登者需要以堆放並塞入手指的
方式（蝴蝶技巧），或是以拳
頭、膝蓋塞入裂隙的方式克服。
有一種特殊的技巧「李阿維特堆
疊法」（Leavittation，以優勝美地
的攀登家蘭地‧李阿維特〔Randy
Leavitt〕命名），此法用於攀登寬
度大的懸岩地形。

　　許多高山攀登路線會有少部分
寬度較寬的裂隙，然而有些長度
長、裂隙甚寬的地形，會有一群死
忠的擁護者。在此種情況下，會需
要用到特殊的固定點裝置，如「老
大哥」（Big Bros，見第十三章
〈岩壁上的固定支點〉）。另外，
額外的衣物與保護皮膚的防護墊也
是必需品，可上網查詢特殊裂隙攀
登的細節（見延伸閱讀）。

圖 12-34　結合岩點的靠背式攀登法。

圖 12-35　使用大字式攀登法與手掌擠塞法攀登內角裂隙。

結合裂隙攀登和岩面攀登

　　攀登者可以完全用靠背式攀登法（圖12-27a）或運用單手單腳做靠背式攀登（圖12-27b）來爬裂隙，也可以使用甲手靠背式攀登法，另一隻手抓握岩壁上的手點（圖 12-34），後者類似於大字式攀登法。

　　內角裂隙可結合多種方式攀登，例如雙手擠塞於裂隙內，雙腳以大字式攀登法向兩側岩壁跨開（圖 12-35）。

　　裂隙外側或裡面的岩面或許藏有有利的手點和腳點，橫向的裂隙也可作為抓握式把手點。善用你的巧思，不要只拘泥於某種特定技巧。

其他攀登技巧

　　岩壁上的特色如懸岩、平行水平面岩壁、一系列橫向或對角線裂

壓向岩壁，背部弓起來，讓腳可以承擔更多的重量。

　　盡量讓雙腳承受重量是保留力氣的不二法門，設法越過平行水平面岩壁時也是一樣（圖 12-37a）。抬腳時手臂打直（圖 12-37b），避免手臂彎曲掛在平行水平面岩壁上，如此將迅速耗盡臂力。用腳撐起身體，不要用手拉（圖 12-37c）。迅速通過最費力的區段以節省力氣。有時需要盡可能把腳踩高，才能動態地抓到下個手點。另一種方法則是將腳抬到平行水平面岩壁外面的腳點，另一隻腳用力一蹬，雙手一推，將整個身體移到該腳點上方（圖 12-37d）。

橫渡

　　橫渡即橫向攀越一段岩壁，往往需要多項攀登技巧，其中最主要的是側拉（side pulling）、靠背式攀登法和大字式攀登法。橫渡需要有良好的平衡，隨時注意重心的移動。

　　橫渡時通常面向岩壁，兩腳張開，腳跟相對（圖 12-38a）。一般會輪流移動手腳橫渡，有時也需要在某個點換手或換腳（見上述小節

圖 12-36　攀登懸岩，把腳踩高，臀部壓低。

隙、岩塊突點，都考驗著攀登者運用多樣的技巧。

設法越過懸岩和平行水平面岩壁

　　請牢記攀岩的兩個要訣：保持平衡與保留力氣。在懸岩上面尋找適當的手點。盡量利用腳點把腳踩高、臀部壓低，以利於把重量放在腳上（圖 12-36）。有時可將臀部

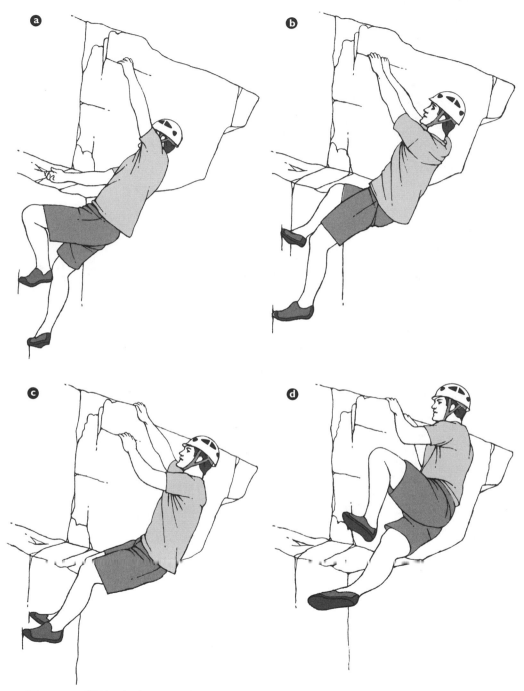

圖 12-37　攀登平行水平面岩壁：a 伸直手臂抓握平行水平面岩壁上的手點，臀部貼近岩石；b 將雙手放在平行水平面岩壁上方；c 腳部踩高撐起身體；d 將一腳抬高，開始爬上平行水平面岩壁。

圖 12-38　橫渡陡峭的岩面（高階的技巧）：a 以右腳踩在腳點上開始；b 扭轉身體，以左手抓握新手點、重心轉至右腳；c 將右手放在下一個新手點上，同時雙腳往右側前進。

「換腳或換手」）。偶爾也可以交叉手或交叉腳來抓踩下一個點（圖 12-38b、12-38c）。

在腳點很小或幾乎沒有腳點時，就要利用手來橫渡。雙手依序抓握一連串的手點或沿岩階邊緣橫渡，雙腳抵住岩壁，製造反作用力，像在倒拉或靠背式攀登一樣（圖 12-39a）。保持腳高、重心低，兩腳才能壓向岩壁，手部以交叉的方式來移動（圖 12-39b）。同樣地，手臂打直以節省臂力，盡量用雙腳來承擔重量。

攀上岩階

接近岩階時，雙腳持續往上移動幾步，雙手在岩階邊緣利用向下推的力量爬上去。典型的撐起式攀登法（圖 12-14）通常是攀上岩階最為妥當的技巧（圖 12-40a）。需克制只是一味地向前傾、把整個身體趴到岩階上的誘惑，因為像這樣轉移身體的重心會使你失去平衡並看不到腳點（圖 12-40b）。

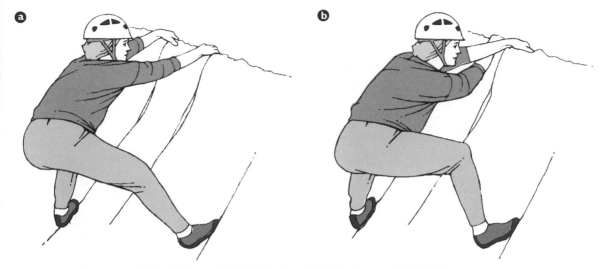

圖 12-39　利用手橫渡：a 雙腳抵住岩壁，製造反作用力；b 手部交叉。

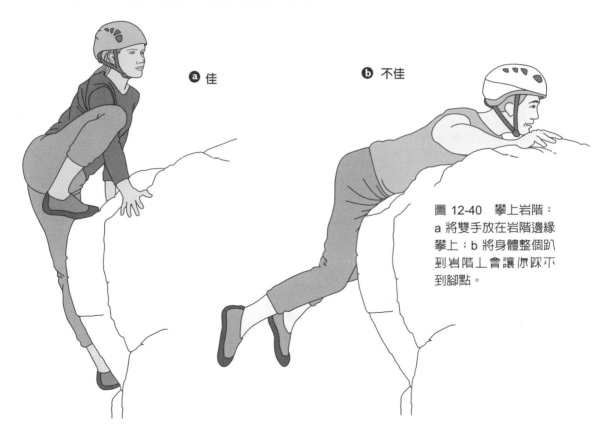

圖 12-40　攀上岩階：
a 將雙手放在岩階邊緣
攀上；b 將身體整個趴
到岩階上會讓你踩不
到腳點。

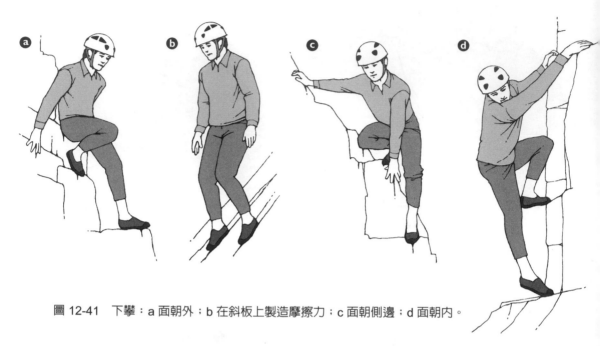

圖 12-41　下攀：a 面朝外；b 在斜板上製造摩擦力；c 面朝側邊；d 面朝內。

下攀

　　對山岳攀岩而言，純熟的下攀技巧十分有用。下攀有時比垂降更快捷、安全與容易，可以在必要時提供另一種撤退的方法。

　　相對於上攀而言，下攀時較不易看到岩點，而且岩壁角度愈大就愈難看到。若接觸不到手點或腳點，便很難測試其穩定性。

　　下攀角度小的岩壁時，可面朝外以求最佳視野（圖 12-41a）。手部位置放低，盡可能利用下推手點。重心放低，重量壓在雙腳上以增加摩擦力，尤其是在下攀斜板時，彎曲膝蓋能讓重心放低（圖 12-41b）。若岩壁角度加大，改用側身傾離岩壁下攀（圖 12-41c）；若角度更大，則轉身面向岩壁（圖 12-41d）。

攀登風格和倫理

　　哪種攀登方式才是最完美的？哪種方式沒有運動精神？或是哪種方式會對環境造成傷害？這些都是登山界一直爭論不休的話題。攀登者很快就發現到，登頂或完攀並不

是攀登唯一的目的，用感覺對的、尊重岩壁的方式登頂，才能真正度量出一個攀登者的技術和決心。這些問題都與攀登的風格和倫理有關。

「風格」和「倫理」這兩個詞有時會被攀登者混用，不過，「風格」這個詞主要針對個人，「倫理」則意指社群整體所追求的價值。舉例來說，風格常用來討論個人的攀登形態或動作，比如說用上方繩索確保來完攀一條沒被爬過的路線，能不能算是首攀？倫理一詞則是被用在保護岩壁本身的議題上。

不同的攀登風格

風格會改變，心態會演進，但風格辯論的核心問題在於如何保留攀登的挑戰性，同時公平地考驗攀登者的技巧。

堅持傳統方式的攀登者喜歡自地面起攀，不使用上方繩索確保或預先架設的固定支點，如膨脹鉚釘，而以先鋒的方式攀登，邊爬邊架設固定支點。一般的山岳攀登通常都採用這種方式，有時郊區的熱門岩場也可使用傳統方式攀登。

遵循歐洲引入之運動攀登式的攀登者們，較能接受其他的攀登技巧。例如先鋒攀登前先從路線上方垂降下來觀察路線，將先鋒者或其他攀登者所置放的固定支點移除，甚至是在垂降時放置固定支點。攀登一條路線可能會墜落很多次，也可以掛在繩子上休息來盤算下一個動作（hangdogging），或用上方繩索確保來練習每一個動作。利用這些方式，攀登者可以冒較少的風險來挑戰難度較高的路線。

通常，山岳攀登者會因為攀登路線的困難度拉起一些人工裝置，或是將自己支撐在帶環上，用更快的速度與較高的安全性度過較困難的區段。如同山岳攀登者可交叉訓練運動攀登的技巧，藉著吸取人工攀登的知識，他們將獲得更大的益處（見十五章〈人工攀登與大岩壁攀登〉）。

每個地區的攀登風格可能會因岩壁的種類、路線的難度，或當地攀登者因襲的傳統，而有所不同。攀登的世界是廣泛的，容得下各種不同的風格和觀念，而且大部分的攀登者也都嘗試過不只一種類型的攀登。

攀登倫理

　　攀登倫理是指尊重岩壁以及他人攀登岩壁的權利。跟風格不一樣，攀登倫理是關於會影響其他人攀登經驗和樂趣的個人決定。例如關於膨脹鉚釘該怎麼打的棘手爭論：垂降時所設置的膨脹鉚釘與邊攀登邊架設的膨脹鉚釘有何不同？前者是否較「不道德」？有些攀登者認為，垂降所設的膨脹鉚釘，剝奪了其他人想從地面開始攀登完成路線的機會，而且以這種方式架設的膨脹鉚釘，多半都位在不恰當的位置，比不上攀登時所架設的膨脹鉚釘。但也有人認為，先把膨脹鉚釘打好，才有機會完成難度較高的路線。

　　每個地區都有其傳統的攀登風格和倫理。攀登者到各地攀登旅行時，可以觀察當地的攀登生態，或是藉由當地岩場的指南手冊來獲得資訊，因為有些地區確實會禁止使用膨脹鉚釘和固定點。有時就算是相同地區的攀登者也會意見分歧。本書無意評論攀登風格和倫理的爭議，只想提出幾個大家已共同接受的原則，作為參考。

　　保護岩壁是最重要的原則。破壞岩壁特徵、將岩壁鑽鑿出新手點或腳點的行為，是大家所唾棄的。儘管許多岩場的路線已設置有現成的膨脹鉚釘，但在偏僻山區的岩壁或遠離岩場集中地區的零星岩壁，不要任意架設膨脹鉚釘，應該為後來者保留環境的原始面貌。盡量以可拆卸的岩楔架設固定支點（見第十三章〈岩壁上的固定支點〉）。

　　在既存路線上打上膨脹鉚釘的行為（retro-bolting）幾乎是不被允許的，如果你覺得自己的能力無法安全地攀登這條路線，就不要嘗試它。若真要在既存路線上打上膨脹鉚釘，請先跟當地的攀登者商量以取得共識，或許大家都認為更多膨脹鉚釘的設置有助於增進攀登的安全和娛樂性；同時，也要取得首攀者的同意。

　　至於在確保點或垂降固定點將舊的膨脹鉚釘更換成新的、更堅固的膨脹鉚釘，應該是比較沒有爭議的，只要你具備架設膨脹鉚釘的經驗和能力即可。

攀登禮節

　　外出攀登時需為其他攀登者著想。在攀登多繩距的路線時，你

的隊伍速度若比後方來的隊伍慢許多，應於安全的地點（如有確保點的岩階）禮讓後方先行。然而，在艱險路線攀登過程中的交會、超車，是困難而危險的，所以，一旦有繩隊比理想上的攀登速度還要緩慢，會致使許多攀登者陷入枯等，甚至是必須撤退的情況。

做好準備

攀登難度超過自己能力的路線時要注意，最好只在郊區岩壁嘗試難度在你能力之上的路線，不要在山區攀登時嘗試。若因能力不足而在偏僻山區出事，不僅需要其他攀登者浪費時間來搭救，還會讓他們陷入危險之中。要在準備充足的情況下面對攀登路線帶來的不同可能，並且以達到在繩隊中得以自力更生、自我救援為目標而努力。養成這些能力，才能夠增加攀登者的信心，進而盡心享受山岳攀登的樂趣。

第十三章
岩壁上的固定支點

- 連接繩子和固定支點
- 膨脹鉚釘與岩釘
- 放置岩壁固定點的禮儀
- 天然固定支點
- 可拆除式固定支點
- 精進放置技巧

　　攀登者的確保系統是繩子和裝備串。繩子連接兩個攀登者組成的繩隊——一個先鋒攀登，另一個確保他。固定點將攀登者與確保者連接到岩壁上。確保者與固定點連結，這個固定點可以是天然的，如活株樹木，或是使用眾多不同物件結合而成的固定點。先鋒者邊爬邊從裝備串（由先鋒攀登所需的岩楔集結成串）上取下岩楔，在岩壁上架設固定支點，再將繩子扣入。

　　固定支點的距離和穩固性會決定先鋒者墜落的結果。若攀登者在先鋒時墜落，墜落的距離大約是他到前一個固定支點的兩倍，再加上繩子伸展的長度（圖 13-1）。如果前一個支點被扯出來，墜落的距離將會再加上該支點到下一個可支撐支點的兩倍，以此類推（見第十章〈確保〉「了解衝擊力」、「了解墜落係數」兩節）。攀登者必須熟悉固定支點的架設和應用，才能爬得更安全。

連接繩子和固定支點

　　連接繩子和固定支點需要兩項裝備——鉤環和帶環（圖 13-2a）。一個鉤環連接固定支點，另一個連接繩子。鉤環的位置幾乎都是朝下及朝外的，亦即開口朝下並背對岩壁（圖 13-2b），這樣的位置可以降低墜落使開口意外彈開的機率——有可能造成災難。繩子扣入鉤環後需能自由滑動，不被鉤環限制（圖 13-2c）：繩子應該由內

往外扣入鉤環，即繩子是往上且往外穿過鉤環，連結到攀登者身上。

如果你並非往上攀登，繩子是橫的穿過鉤環，那麼繩子必須穿過開口對邊的長軸，即開口位置和攀登方向相反，這樣才可避免墜落時繩子纏住開口並將之打開（見第十四章〈先鋒攀登〉圖 14-9）。

帶環與繩環是用來延長繩子和固定支點之間的距離，可以減少繩子在固定支點間的轉折度，避免

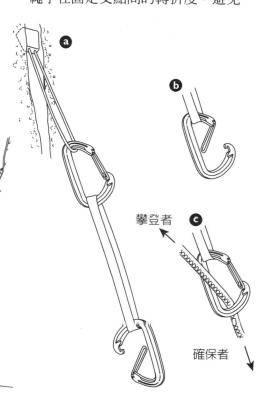

圖 13-1　先鋒者在設有固定支點的情形下墜落。

圖 13-2　鉤環朝下朝外的正確位置：a 開口朝下扣入帶環；b 旋轉鉤環使之背對岩面；c 依行進方向扣入繩子。

固定點滑動、脫離它們原本的位置
或完全脫落，同時也能夠降低摩擦
力，讓繩子的滑動更順暢。帶環與
繩環也可直接連接在天然固定支點
（圖 13-3、13-4），或偶爾直接套
上已經存在的岩壁固定支點，而不
用加上鉤環。鉤環要安裝穩固，以
免墜落時橫向受壓。

天然固定支點

樹和岩石是絕佳的天然固定支
點，不但可以快速架設，還可減
少裝備的使用，比人工固定支點更
受歡迎，但使用前需先謹慎評估穩
固性和承受力。架設的鐵則是：
「先測試之，再信賴之。」注意脆
岩、植根淺的樹和其他的弱點（見
第十章〈確保〉「天然固定點」一
節）。若判斷錯誤，不光是固定支
點失敗而已，還有可能使岩石或樹
倒塌，因而擊中攀登者、確保者，
甚至是路線上的其他繩隊。

樹木和大的灌木是最明顯的固
定支點。尋找樹幹粗的健康活樹，
檢查是否有綠葉或根部是否穩固；
那些看來已經枯死、植根不深、脆
弱易斷的樹或灌木，則摒棄不用。
若有疑慮，可以腳用力推樹幹來測

試。要運用天然固定支點，連結樹
身和帶環最常用的方法，是把標準
或中長帶環繞著樹身圈起來，兩

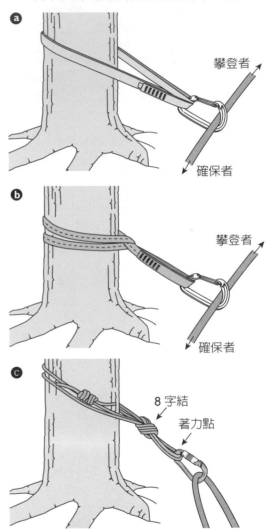

圖 13-3　以樹身為固定支點：a 用縫上
的帶環圍繞樹身；b 縫上的帶環繞過樹
身打繫帶結；c 以繩環固定後環繞樹身
打 8 字結。

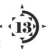
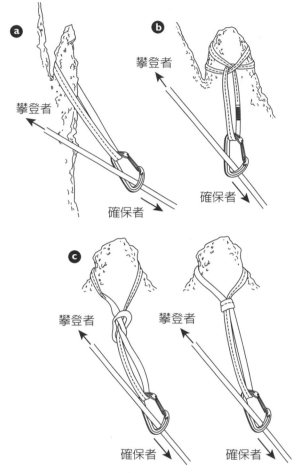

圖 13-4　連接繩子與固定支點：a 使用一個帶環與一個鉤環，來連接一個天然固定支點與繩子；b 使用雙套結將帶環連結到岩角上；c 使用滑結將帶環套上岩角，右圖為綁縛好的樣貌。

端扣入鉤環（圖 13-3a）；如果帶環長度不夠，也可以把帶環的結拆開，繞過樹身再重新打結。第

三個方法則是利用繫帶結（圖 13-3b）。如果使用天然固定支點來固定，通常會將繩環環繞樹身圈起來，打 8 字結，使所有帶環的著力點扣在鉤環上（圖 13-3c）。帶環愈靠近樹根處愈好，但若樹身十分粗大，則視需要向上移。此情況通常需使用 6 公尺或更長的帶環。

可用的岩石固定支點包括岩角、岩柱、岩洞、兩塊巨石間的接觸點，或是底部平整的大石塊。在評估岩石固定支點時，要考慮岩質的堅硬度，或是否穩穩地連接在岩壁上。試著搖動岩石看穩不穩固，可用拳頭或手掌敲擊幾次。若是發出空洞或碎裂的聲音，則要特別注意。

岩角 —— 也可稱為岩凸（knob）或雞頭（chicken head），視形狀或大小而定 —— 是最常見的天然岩石固定支點。如果你對它的強度有任何疑慮，也可伸腳去推它來測試。帶環可以直接套在岩角上，然後再扣入繩子（圖 13-4a），但這種方式很有可能會因繩子的移動而被拉出。用雙套結（圖 13-4b）或滑結（圖 13-4c）能增強牢固性，防止帶環滑脫。滑結可用一隻手完成，而且所需的帶環

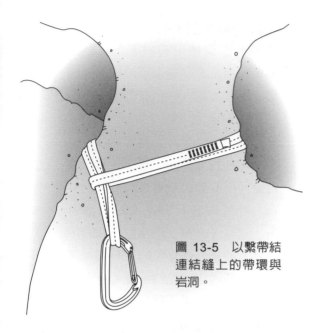

圖 13-5　以繫帶結連結縫上的帶環與岩洞。

地、冰）改變策略時，會如何影響岩點。避免選擇底部為圓形，或是底部狹窄、根基於沙地、礫石、下坡岩階上的點。用帶環繫住岩點底部，將其向下拉以降低岩點上的槓桿作用。

　　在熱門的攀登路線中，作為上方固定點的天然固定點上，通常會累積一些過去攀登隊伍垂降時用過而未帶走的帶環。在檢查與測試它們的強度之前，不要輕易相信這些維繫你生命的帶環。日照、天氣以及風化都可能使之耗損。

長度比繫帶結或雙套結要少（見第九章〈基本安全系統〉「繩結」一節）。

　　至於岩柱、岩洞和天然岩楔（裂隙中卡住的牢固岩石），可直接把縫上的帶環繞過岩石，帶環兩端用鉤環扣住；也可使帶環圍繞岩石，然後以繫帶結固定（圖13-5），或將帶環拆開繞過岩石後再打結的方法，和連接樹木時一樣。

　　當使用自然岩點攀爬時，應該更為小心。在測試時，絕不能夠有移動或是落石的現象。不只要考慮岩點的大小，更應考慮它們的形狀，還要考慮隨著外在環境（如雪

膨脹鉚釘與岩釘

　　既存路線上往往可見到事先架設好的膨脹鉚釘或岩釘（另見第十章〈確保〉的「固定點」一節），也可能會遇到其他的人工固定支點。後者通常為可拆卸的岩楔，但因卡得太緊而無法拆卸，於是便留在岩壁上。在攀登用的地形圖上（另見第十四章〈先鋒攀登〉圖14-3），膨脹鉚釘和固定岩釘大多分別以「x」和「fp」表示。

膨脹鉚釘

　　膨脹鉚釘在運動攀登的岩場十分常見，有時也可在傳統攀登或人工攀登的路線上見到。膨脹鉚釘的掛耳可用來掛上鉤環（圖 13-6a、13-6b）。有時亦可在運動攀登上方固定點看到用來使垂降更爲容易的鍊條（圖 13-6c，也請見圖 11-3 了解如何用鉚釘固定垂降繩）。

　　設置良好的膨脹鉚釘可經年不壞，但風雨的侵蝕會讓它折舊。需特別提防多半於 1960 和 1970 年代

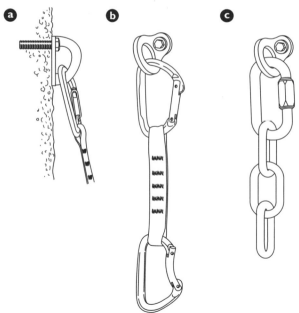

圖 13-6　膨脹鉚釘與掛耳：a 側面圖，鉤環掛入掛耳；b 正面圖，快扣掛入掛耳；c 掛上鍊條。

設置的 0.6 公分膨脹鉚釘。自 1980 年代中期起，攀登者多已改用 0.5 到 1.4 公分的規格，成爲現在的標準膨脹鉚釘尺寸。標準的鉚釘直徑尺寸爲 1、1.2、1.4 公分。

　　檢查膨脹鉚釘和掛耳是否有任何弱點，特別是裂痕、過度鏽蝕等碎裂的徵兆。膨脹鉚釘下面若有鏽斑，表示金屬已疲勞。千萬不要信任嚴重鏽蝕的老舊金屬薄片式掛耳。將鉤環連同帶環扣入掛耳，上下左右拉動帶環並試著將之拔起，以測試其牢固性。任何一個耳片都可各方向受力，但只要膨脹鉚釘稍微移動，即表示不可靠。避免直接掛在耳片上，這樣會弱化它的性能。若懷疑該膨脹鉚釘的牢固性，可在附近架設備用的固定支點。

　　若耳片和其固定點裝置顯得牢固，可使用一個鉤環將一條帶環扣入掛耳上。在有鐵鍊繫上掛耳的固定點裝置（見圖 13-6c），盡可能地扣仵掛耳來解除鐵鍊的緊度，以放鬆垂降用的快扣、鍊條或下降環。有些鉤環可能不能穿過鍊條上方的連結。

　　沒有掛耳的膨脹鉚釘加上掛耳後，能成爲可信賴的固定支點。若你已預料到會出現沒有掛耳的膨

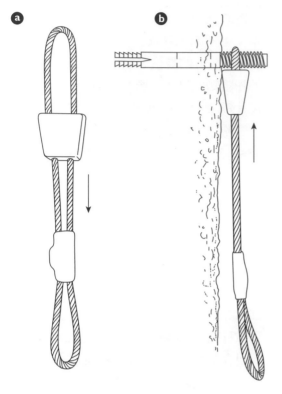

圖 13-7　將鋼索岩楔掛在無耳片的膨脹鉚釘上：a 將岩楔的頭沿著鋼索往下滑；b把露出的鋼索圈掛在鉚釘上，再把岩楔頭推回去。

脹鉚釘，可攜帶多餘的掛耳和螺帽——將掛耳塞入螺栓，再旋上螺帽來固定。另外還有一個不得已才使用的權宜之計：將鋼索的岩楔往下滑（圖 13-7a），把露出的鋼索圈掛在膨脹鉚釘上，再把岩楔往上推回去（圖 13-7b）。將帶環扣入鋼索下端。

岩釘

　　在整個 1970 年代，岩釘爲北美登山界常用的固定支點，但因敲打或移除岩釘會破壞岩壁，今日已很少使用。儘管如此，很多路線上仍然留存著以前所設置的岩釘。雖然靠自己固定較好，但希望盡量不要留下裝備時，也可以扣住這些岩釘來固定，有時還有助於撤退。

　　岩釘比膨脹鉚釘更不耐風雨侵蝕，經年的熱脹冷縮會使岩石裂隙加大，進而使岩釘鬆脫。仔細檢查岩釘是否有鏽蝕跡象，以及周圍岩石是否有風化現象。岩釘若過度使用，或是數次嘗試拆除皆失敗，抑或是歷經多次的墜落，都可能會使它變形或出現裂痕，使用前必須特別注意。

　　理想的方式是將釘身整個打入岩石，岩釘孔靠近岩石，岩釘與受力方向垂直。若岩釘看似牢固、可靠、狀況良好，則扣入鉤環（連結著帶環，圖 13-8）。注意鉤環受力後是否會撞擊岩石，這會造成鉤環斷裂或開啓。

　　岩釘若只有部分打入岩石，但仍很牢固，或岩釘孔有損，扣環扣不住，可在貼近岩壁處用繫帶結、

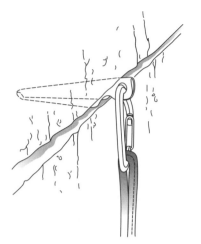

圖 13-8　打入岩石之岩釘：繫上帶環之鉤環扣入岩釘。

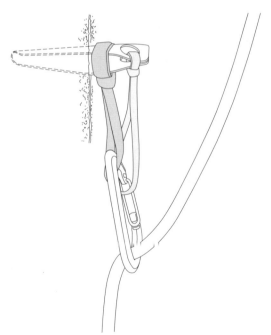

圖 13-9　當岩釘只有部分打入岩石時，可在貼近岩壁處用繫帶結繫上帶環，避免產生槓桿作用，並加上保險帶環，以接住脫落的岩釘。

雙套結或滑結繫上帶環（圖13-9），而不要綁在岩釘孔上，這種方式可避免墜落的衝擊對岩釘產生槓桿作用。如果岩釘孔還可以用，可以用繫帶結把保險帶環綁在岩釘孔上，扣住鉤環以免岩釘掉落。除非沒有其他固定方式，否則不要採用這種設置。

其他固定裝置

可拆除的岩楔若卡得極緊而無法拆除，可能會被攀登的繩隊遺棄在上面。不要輕易相信他人放置的可拆除岩楔。如果攀登時遇見這種「固定」支點，使用前應先仔細檢查，也要仔細考慮該岩楔是否為之前繩隊認為太過老舊，因而丟棄的裝備。

除了要審視裝備放置的位置以外，更要注意岩楔上的繩環是否遭受摩擦與損壞。由於無法判斷這種岩楔的穩固性，最好只將之視為輔助固定支點。

可拆除式固定支點

可拆除式固定支點包含各種在膨脹鉚釘與岩釘之外的人工固定

支點。岩楔是一種金屬器材，可放入岩壁的裂縫中固定，一端附有繩環或鋼環，以便和登山繩連結。可拆除式固定支點必須可以放置在品質佳的岩壁上，來展現它最大的強度。若考量到對環境的衝擊，架設可拆除式固定支點會比岩釘或膨脹鉚釘要好。它們容易放置和拆卸，而且不會在岩壁上留下疤痕。可拆除式固定支點粗略分成兩種類型，一種是沒有彈簧裝置的被動式固定支點（passive protection），另一種是附有彈簧裝置的主動式固定支點（active protection）。

被動式固定支點由金屬構成，沒有彈簧的滑動裝置，一端附有繩環或鋼環，典型的用法是放入岩壁縮狹處卡住。被動式固定支點的形狀有多種變化，從上寬下窄的楔形——通常稱為岩楔或史塔普（圖 13-10），到不等邊的六角形管狀岩楔——通常稱為六角形岩楔（圖 13-11a、13-11b、13-11c、13-11d），或是特定形狀的金屬裝置，如三角形凸形楔（亦見圖 13-11e）。三角形凸形楔一面是圓弧形，另一面有尖狀突起，利用力矩及反作用力來卡在裂隙中。伸縮式管狀岩楔（tube chock）又稱

為「老大哥」（Big Bros，見圖 13-13），雖附有可伸縮的彈簧裝置，而能伸展適當的長度來卡住裂隙，但它也適用被動式固定支點的放法，像六角形岩楔和三角形凸形楔一樣。

彈簧型凸輪岩楔（spring-loaded camming device, SLCD）為主動式固定支點，運用彈簧張力的撐開機制卡在裂隙兩側岩壁（見圖 13-14），岩楔受力愈大卡得愈緊。彈簧型凸輪岩楔附有拉柄，便於架設和拆除。

被動式可拆除式固定支點

多角形岩楔可以放入多角形岩壁裂隙中，但要在大部分金屬與岩壁相嵌時，方可讓它的效果更加強大。岩楔有其原先設計好的受力方向，但許多岩楔也被設計為多方受力以增進其對岩隙的適應性。製造商評定裝備的制動力時，一般而言，愈大的岩楔有較大的制動力。

被動式岩楔的形狀大小不一，絕大多數為楔形（見圖 13-10），而且名稱眾多，有些以品牌名稱之，如史塔普，或是直接稱為鋼索岩楔、岩楔。這類岩楔四面都

是頭寬底窄（圖 13-10a），易於滑下裂隙縮狹處卡住。有的兩面皆為平面，有的一面呈弧形（圖 13-10b），有的多面呈弧形（圖 13-10c），有的中央有凹槽（圖 13-10d）。從正面看過去，岩楔的形狀通常呈橫向或縱向梯形。

　　最小的岩楔稱為小岩楔（micronut），專為極窄的裂隙和人工攀登設計（圖 13-10e），材質較標準鋁製岩楔柔軟，故較易與裂隙咬合，但也因此較不耐用。它的鋼索通常沒有穿過金屬部分，而是整個焊接在一起，鋼索的口徑也較細，承受力較弱，即使是正常使用，仍極易損壞。需經常檢查小岩楔是否出現切痕和磨損，鋼索若損

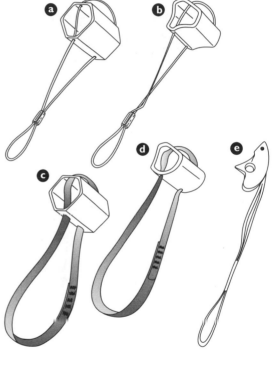

圖 13-11　被動式凸輪岩楔：a 附有鋼索的六角形岩楔；b 附有鋼索的弧形六角形岩楔；c 附有強力傘帶的六角形岩楔；d 附有強力傘帶的弧形六角形岩楔；e 三角形凸形楔。

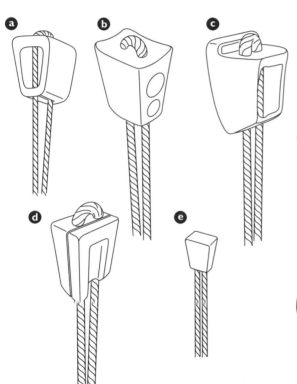

圖 13-10　岩楔：a 史塔普；b 一面呈弧形；c 多面呈弧形；d 中央有凹槽；e 小岩楔。

壞便該淘汰。

從側邊看過去，六角形岩楔和其他類似的岩楔，如同其名字一般，為不規則的六角形（圖 13-11a 至 13-11d）。因為每個對邊都不等長，故放置時有兩種選擇：岩楔的繩環可偏離重心來產生力矩，受力時可因轉動而卡得更緊（圖13-12a）；或可單純當成楔形岩楔放置，卡在裂隙縮狹處。接近圓形的變化型的放置原理也一樣。

三角形凸形楔一側是圓弧形，上面有一條凹槽，另一側則有尖狀突起（圖 13-11e）。它也是利用力矩的原理，繩環穿過靠近圓弧邊的地方，將尖狀突起卡在岩壁凹

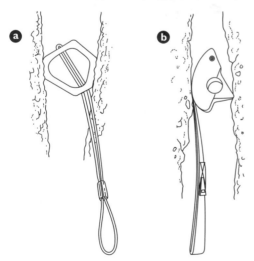

圖 13-12　置入垂直裂隙之被動式岩楔：a 六角形岩楔；b 三角形凸形楔。

洞或不規則處（圖 13-12b），繩環受力後會產生旋轉力矩而卡得更牢固。三角形凸形楔也可當楔形岩楔使用，放置於岩壁縮狹處（圖 13-20b）。

另一種又稱為「老大哥」的伸縮式管狀岩楔，也算是一種被動式固定支點。管內具有彈簧裝置，外管上的伸縮鈕一按，內管即彈出以卡住裂隙（圖 13-13a）。旋轉外管上的環即可鎖住內管，使之固定。繩環固定在外管的一側，受力後也可產生力矩，增加穩定性（圖 13-13b）。管狀岩楔專門用於平行或寬的裂隙上，又稱寬縫（off-widths）。

大部分的岩楔用纜繩吊掛，比同尺寸的繩子或傘帶堅固。堅硬的纜繩有時還有助於放置岩楔。其他的岩楔有的縫上了用繩索、尼龍傘帶，或像絲貝這種極堅韌的材質做成的帶環。也有一些沒有縫帶環的岩楔，攀登者就需將它們綁著。帶環需依攀登強度而使用不同材質，且需是需求長度的兩倍，外加 30 公分的長度做打結用，以及 2.5 公分留尾。或者是 71 至 81 公分的長度來做 20 至 25 公分的繩環。由於絲貝纖維和其他高強度材質極為堅硬且摩擦力較小，所以強烈建議

圖 13-13　伸縮式管狀岩楔：a 張開與收入；b 正確地置入垂直裂隙，作為被動式固定支點。

使用三漁人結來綁帶環（見圖 13-13b）。經常檢查纜繩和帶環是否損壞。如欲更換或修理，需遵照說明書的指示處理。

主動式可拆除式固定支點

　　彈簧型凸輪岩楔藉著提供容易以單手放置的固定點裝置，擴增了自由攀登的限制，而且可以適應多種裂隙。

彈簧型凸輪岩楔

　　最早發明的彈簧型凸輪岩楔又稱為「好朋友」（Friend），大約在 1970 年代中期引進登山界。時至今日，很多廠商都推出各種不同尺寸的彈簧型凸輪岩楔（稱為SLCD 或「岩楔」〔cam〕，圖 13-15）。彈簧型凸輪岩楔的基本設計有四片可動的凸輪，由一到兩個軸連接到柄桿上的拉柄。拉動拉柄可讓凸輪收縮，使岩楔體積變小，以放入合適的裂隙尺寸中（圖 13-14a）。放開拉柄凸輪即張開，撐住裂隙兩側岩壁（圖 13-14b）。凸輪可個別活動，每片皆能轉動至最佳位置，以符合裂隙的形狀來卡住，而且增加了接觸面積。若攀登者墜落，柄桿會被向下或向外拉，使得凸輪卡得更緊。

　　彈簧型凸輪岩楔的種類也很多，包含具有兩個軸心的 Camalot可用完全張開的凸輪來放置（圖13-15a 是C4），亦有不能張開的設計；專門用於狹窄裂隙的「外星人」（Alien，圖 13-15c）；還有三

圖 13-14 彈簧型凸輪岩楔：a 收縮；b 正確地放置於垂直裂隙中。

片凸輪（圖 13-15b，稱為 TCU）以及兩片凸輪的設計；柄桿分為硬桿與軟桿兩種的設計；專門用來攀登砂岩的 Fat Cam；各種形式拉柄的設計；特殊凸輪設計，如「混種外星人」（Hybrid Alien），用於外開的岩隙；可以用於寬裂隙的岩楔（圖 13-15d）；用於小裂隙的岩楔（圖 13-15e 是 C3）；專門對付外開式裂隙的岩楔（圖 13-15f）；特別為極大或極窄裂隙所設計的型號；以及可彎曲岩楔（圖 13-15g 是 Totem Cam）。有些廠商如 Metolius 會在岩楔兩側以色點標出

最適用的裂隙範圍。

彈簧型岩楔

彈簧型岩楔（圖 13-16a）利用一片可滑動的金屬片來擴張體積，以卡在裂隙裡。操作時拉動拉柄，令金屬片向後移，岩楔體積因而縮小，可插入狹窄裂隙中（圖 13-16b）。之後再釋放拉柄，金屬片彈回，填補與岩壁間的空隙，增加接觸面積（圖 13-16c）。

彈簧型岩楔特別適用於狹小而平行的裂隙，其他類型的岩楔可能不易放置在這種地方。但彈簧型岩楔像小岩楔一樣，因為跟岩石的接觸面積小，所以承受力也較非活動式的岩楔小，而且彈簧也會使岩楔在裂隙裡面移動。

可拆除式固定支點放置方法

於岩壁上放置固定支點是一門

圖 13-16 彈簧型岩楔：a 全貌；b 收入；c 張開。

岩楔完全收縮

圖 13-15　彈簧型凸輪岩楔：a Black Diamond Camalot C4；b Metolius 三片凸輪
（TCU）；c CCH外星人；d Wild Country Technical Friend；e Black Diamond Camalot
C3；f Omega Pacific Link Cam；g Totem Cam。

藝術，也是一門科學，需長時間的練習才能培養出犀利的眼光，判斷出良好的放置位置，同時有效率地挑選最合適的岩楔放入（見「放置可拆除式固定支點的一般考量」邊欄）。

尋找裂隙的縮狹處、不規則的變化處，以及片狀岩後的突起岩石。岩楔要放置穩固，首要條件是要有堅固的岩質──必須為沒有植物生長、無泥土或無鬆動風化的岩石。用拳頭拍打或搖動岩石，檢查是否鬆動。若岩石移動或發出空洞聲響，最好另覓放置地點。

接下來要考慮的是岩楔種類。岩楔最適合放置於垂直裂隙的縮狹處，六角形岩楔或三角形凸形楔則適用於水平裂隙，或是不規則凸起

放置可拆除式固定支點的一般考量

為有把握且安全地攀登，攀登者必須知道如何有效放置固定支點。在困難地形中選擇要在哪裡放置固定支點時，請考慮以下準則：

- 選擇質地穩固的岩石，避免破碎的岩面。
- 學習如何評估正確的岩楔尺寸與形狀，以手約略比對裂隙與裝置的尺寸。你評估得愈準，放置就愈有效率。
- 通常凸輪岩楔與六角形岩楔最適合平行裂隙，三角形凸形楔則最適合外開裂隙。附有繩環的岩楔最適合用於水平裂隙。
- 用你的手指放置裝置，避免為使其卡於裂隙中而推拉岩楔。
- 若一岩楔不穩固，再加上另一岩楔；可使用一限重帶環減低拉扯力道，或是尋找另一個更佳的置放位置。
- 記得你身後的後攀者，並卸除支點。將你的裝置設穩，同時也要讓其易於卸下，必要時要放置在較矮後攀者的可碰觸範圍之內。
- 讓你的後攀者知道是否需要精巧的一系列動作，以完成設置。若可能需要，你的後攀者可以倒返動作並將裝置交回。
- 避免淺微的設置，這樣岩楔容易被拉出裂隙。但也要避免過深的設置，這樣後攀者會很難將其取出。
- 岩楔設置好後需再次檢查，看其是否與岩面接觸良好。用力拉一拉，以測試其可靠度。
- 在岩楔與繩索之間繫上一帶環，以減小繩索移動的影響。合適的帶環長度不僅可以防止過度拉扯岩楔，還可以防止繩索的阻力（見第十四章〈先鋒攀登〉）。
- 首先設置凸輪岩楔，以避免因墜落造成的向外、向上拉力所產生的拉鍊效應。

處等不容易架設岩楔的地方。三角形凸形楔是唯一可用於岩壁上淺而外開之凹洞的岩楔。彈簧型凸輪岩楔最容易放置，但它們相對較重、較昂貴，也較不易評估放置好壞。無論如何，它們適用於平行的裂隙或稍微外開的裂隙，這種地方通常不太可能放置其他類型的岩楔。

通常同一位置適用的岩楔不只一種，因此除了要考慮哪種岩楔最容易置入外，更要考慮之後還會用到哪一種，例如若路線上方只能放置彈簧型凸輪岩楔，就不要在下面把它用完。將攜帶的岩楔在整段繩距上做合理的分配。

放置岩楔

放置岩楔（被動式岩楔）的基本步驟很簡單：找到裂隙縮狹處，在狹窄處上方置入大小適中的岩楔（圖 13-17a），使之滑入定位（圖 13-17b），往下拉鋼索環使之卡緊（圖 13-17c）。將岩楔完全放入裂隙，岩楔表面盡可能完全接觸岩面。即使有時候將岩楔上的鋼索纜線繫在岩石突起後方是最好的選擇，但仍要用你的手指將岩楔調整放置在最適當處。

岩楔之強度和承受力全賴它與岩面契合之程度，故大小和形狀的選擇相當重要。一般說來，與岩壁的接觸面積愈大，承受力也愈大，

圖 13-17　放置岩楔：a 在裂隙上方置入岩楔；b 使岩楔滑入定位；c 下拉鋼索環使之卡緊。

圖 13-18　放置岩楔：a 較強的設置，岩楔寬面接觸岩壁；b 較弱的設置，岩楔窄面接觸岩壁。

所以大岩楔通常較小岩楔穩固，用岩楔寬面（圖13-18a，接觸的表面區域較大）接觸岩壁也較窄面穩固（圖 13-18b），不過契合最重要。放置小岩楔務必小心為上，使其與岩石充分接觸，因為其承受力較弱。

仔細評估墜落會如何影響繩索的拉力和岩楔受力方向。遇垂直裂隙，只要繩索不朝側邊拉，重力便能使岩楔就定位；若是水平裂隙，岩楔便較難就定位，因為繩子的移動會拉扯岩楔，讓它偏離原來的位置。放置時盡量把岩楔卡緊，避免被繩索扯脫。也可以添加另一個岩楔，放在相對位置上來固定第一個岩楔的位置（見本章下文的「相對放置法」、「平均受力法」）。

放置六角形岩楔和三角形凸形楔

除了跟岩楔一樣可放置於岩壁縮狹處外，六角形岩楔和三角形凸形楔可以在受力後產生轉動力矩，因而卡得更緊。這種設置在兩側平行而無縮狹處的裂隙上十分有用。放置時要注意岩楔與岩壁是否緊密接觸，不會因繩子的移動而移位，且受力後要能產生轉動力矩。

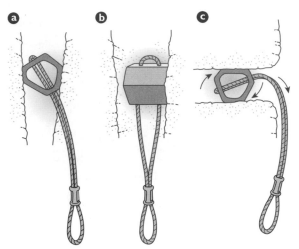

圖 13-19　放置六角形岩楔：a 如被動式岩楔般置於垂直裂隙；b 如被動式楔形岩楔般側面置於垂直裂隙；c 如被動式岩楔般朝外置於水平裂隙。

在垂直裂隙上，將岩楔放在裂隙縮狹處或不規則凸起處上方會更穩固。若放置得當，它在受力後會因轉動力矩而卡得更緊（圖 13-19a 與 13-20a、13-20b）。將六角形岩楔如同被動式岩楔般放置後，其凸輪表面會向外（圖13-19b）。

遇水平裂隙時，放置的方式要使墜落向下的拉力能產生最大的轉動力矩。因此放置六角形岩楔時應使繩環靠近水平裂隙頂面，以減少凸輪的轉動（圖 13-19c）。三角形凸形楔應該盡量貼合裂隙，繩環與圓弧邊向下或向上都可以（圖 13-

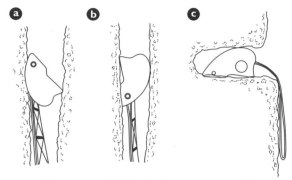

圖 13-20　放置三角形凸形楔：a 如被動式岩楔般置於垂直裂隙；b 如被動式楔形岩楔般置於垂直裂隙；c 如被動式岩楔般置於水平裂隙。

20c 顯示向上的情形）。

放置彈簧型凸輪岩楔

　　彈簧型凸輪岩楔能很快地放置妥當，它能用於兩側平行、缺乏縮狹處或不規則凸起處的裂隙，也可用在稍微外開的裂隙上、片狀岩與主岩壁的空隙間，或是平行水平面岩壁下面的橫裂隙上，這些地方通常不容易放置其他類型的岩楔。

　　彈簧型凸輪岩楔的三或四片凸輪能由拉柄控制它們的張縮範圍，可依裂隙寬度和不規則狀來調整。柄桿的方向需朝著可能的受力方向，如此才能達到最大的強度，並避免被扯出。彈簧型凸輪岩楔在愈堅硬的岩石表現愈好，例如在花崗岩的表現會比在砂岩的表現好，在兩側相對平滑的裂隙也表現較佳。

　　當彈簧型岩楔在放置良好的情況之下（見「放置凸輪岩楔的訣竅」邊欄、圖13-21），凸輪岩楔可以保護來自多方向的受力，攀登者也用它來減低拉鍊效應的可能性

🏕 放置凸輪岩楔的訣竅

- 要確定所有凸輪岩楔均接觸到岩面，這樣設置才算穩固（見圖 13-21a）。
- 注意若凸輪岩楔往設置點內縮，可能會卡於裂隙中而無法卸除（見圖 13-21b）。
- 切切勿過度擴張凸輪岩楔，這麼一來墜落時裝置就更有可能被拉鬆（見圖 13-21c）。
- 記得在軟岩層中，彈簧型凸輪岩楔可能因墜落力道過大而被拉出，即使它們設置得已很理想。在砂岩或石灰岩岩層中確實如此。
- 放置彈簧型凸輪岩楔時，柄桿要指向墜落拉力的方向。
- 小心地設置，並使用適合的帶環，以減低滑走的情形。繩索的動作可能致使整個裝置滑走，使其內縮或滑出裂縫，影響設置的穩固性。
- 在水平裂隙中，置放一三角形凸形楔，兩側底再各放一凸輪岩楔，最為穩固；在垂直裂隙中，置放兩個凸輪岩楔，並以最貼近岩面的一邊與岩石接觸。

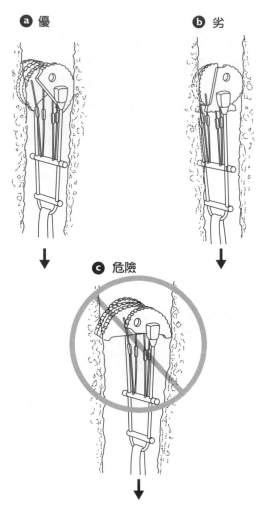

ⓐ 優

ⓑ 劣

ⓒ 危險

圖 13-21　放置彈簧型凸輪岩楔：a 正確，凸輪張開，中間點接觸岩面，柄桿朝向可能的受力方向；b 凸輪不夠張開，難以取出；c 凸輪過度張開，可能脫落。

（見第十四章〈先鋒攀登〉）。在將帶環扣入凸輪岩楔之後，可晃動一下繩子，確認凸輪岩楔並沒有在

裂隙中往更裡面縮滑開。凸輪岩楔有可彎曲柄桿，在水平或將近水平的裂隙中會垂懸出縫隙邊緣（圖 13-22）。

放置彈簧型岩楔

　　能放置岩楔的地方就能放置彈簧型岩楔，但後者其實更適用於狹窄的裂隙，包括兩側平行的裂隙（圖 13-23）。放置彈簧型岩楔需謹慎選擇合適的尺寸，因為特定尺寸可適用的裂隙範圍很狹窄。它很容易因繩索的動作被扯脫，所以最好加上帶環使用。跟其他固定支點

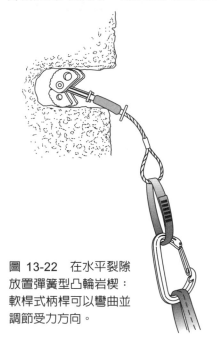

圖 13-22　在水平裂隙放置彈簧型凸輪岩楔：軟桿式柄桿可以彎曲並調節受力方向。

圖 13-23　放置彈簧型岩楔。

一樣，要仔細評估墜落時岩楔的可能受力方向，判斷錯誤可能會造成移位而脫落。

相對放置法

有時候，為避免放置單獨一個岩楔可能產生的拉鍊效應（見第十四章〈先鋒攀登〉），必須放置第二個岩楔，讓第一個岩楔固定穩妥。單單使用一個岩楔，有時會在先鋒攀登者上升時，由於路線方向的變換產生側邊與向上施力而脫出

（見第十四章〈先鋒攀登〉圖 14-10）。

製作相對放置的設置時，放置並連接兩個岩楔，使之彼此牽制。使用附有帶子的帶環來連接岩楔。理想的狀況是把帶環稍微調緊一點，將帶環用雙套結來連接兩個岩楔的鉤環，拉緊帶環固定兩個岩楔（圖 13-24a），鬆垂的那端加個鉤環即可扣入繩子（圖 13-24b）。

平均受力法

當路線變難或固定支點不可靠時，先鋒者可接連放置兩個固定支點；假若一個失敗了，還有另一個可當備用。另一個方法是放置兩個固定支點，平均分攤受力，每個點僅承擔部分墜落的衝擊力（在確保時將力量平均分散於數個固定點的方法，請見第十章〈確保〉的「平均分散力量於數個固定點」一節）。

要讓兩個固定支點平均分攤受力，僅用一個帶環、單手操作是可能做到的。先將帶環扣入第一個岩楔，在帶環中段做半圈扭轉後，再把末端的環扣入第二個岩楔（見第十章〈確保〉圖 10-22 的滑

動X）；另一個鉤環扣入帶環扭轉
處，再將繩子扣入即可。若其中一
個岩楔被扯落，帶環扭轉處會順勢
滑下，鉤住鉤環，讓登山繩依然與
另一個岩楔連結。扣入帶環扭轉處
是必須的，否則一個岩楔脫落，整
組裝置都會跟著失敗。

相互堆疊法

　　攀登者偶爾會碰到棘手的情
況，例如遇上兩側平行的裂隙，手

圖 13-25　相互堆疊法。

圖 13-24　相對放置法：a 在垂直裂
隙，用雙套結來連接帶環與兩個岩楔的
鉤環；b 用一個長帶環與雙套結使兩個
岩楔緊連。

邊卻偏偏沒有彈簧型凸輪岩楔等適
合的岩楔，此時可採用進階技巧：
相互堆疊法（stacking）。相互堆
疊法需要兩個岩楔相對地置入裂
隙，大的在上（圖 13-25）。

　　下拉的力量可以使大的岩楔更
加緊地卡在岩壁與小的岩楔之間。
使用前先將大的岩楔拉緊，再用一
般方式連接繩子。可用鉤環將小的
岩楔連接到大的岩楔上，如此可避
免它在拆除時不小心掉落。此法需
用表面平整的岩楔，因圓弧表面的
岩楔不易卡緊。

拆除保護裝置

在先鋒攀登者選擇不同地方的裂隙放置岩楔，或是後攀者清理繩距時，岩楔等物器有時容易放入而難以取出。岩楔取出器（又稱清除工具或岩楔鉤）即是專為取出岩楔而做的設計（見第十四章〈先鋒攀登〉圖 14-4），通常與岩楔分開繫掛在吊帶之上；有時會以可伸縮的繩子繫住，以防不慎掉落。岩楔取出器可以將岩楔從它施力的相反處挖出來；在狹窄的岩縫中，岩楔取出器可以抓攫住岩楔的纜線，從上方將之拉出。

放置岩壁固定點的禮儀

第十二章〈山岳攀岩技巧〉討論的是在岩壁上放置固定點的禮儀。特別是有許多地點明確表示禁止放置，甚至是替換耳片。故每位攀登者在設置耳片之前，都有責任先了解該地的規範。有些土地管理者要求攀登者在放置或替換耳片時需取得許可憑證。在一般運動攀登的路線上，會由第一位向上攀登者設置該路線上唯一的耳片。

在樹木及岩角普遍可見的熱門路線上，時常會有不同團體留下的繩環經年久在。若攀登者發現損壞的繩環，應將其切斷並自路線上卸除。許多登山區域會鼓勵攀登者使用天然色的膨脹鉚釘及繩環，這樣它們留在路線上，才不致影響一般遊客的美觀享受。

精進放置技巧

正所謂熟能生巧，欲熟練放置岩楔之技巧無他，唯有勤加練習而已。一開始時可以先站在平地上練習放置岩楔。當你擔任第二攀登者時，仔細觀察先鋒者如何放置岩楔。接著用上方確保的方式練習在攀登時放置岩楔。等到你認為可以開始進行先鋒攀登時，先選擇簡單的路線，最好是你之前曾以第二攀登者的身分或上方確保的方式爬過的路線，盡量多放置幾個岩楔——比覺得需要的還多——作為練習。初次嘗試時不要因困難而灰心，若能邀請經驗與知識豐富的前輩作為你的第二攀登者，必定受益匪淺。可請他仔細觀察你所放置的點並提供意見。持續練習，有朝一日你也能成為提供別人意見的前輩。

第十四章
先鋒攀登

· 非技術性先鋒攀登
· 先鋒攀登的步驟

· 技術性先鋒攀登
· 個人責任

攀岩就如同在垂直世界中舞蹈，攀登者和確保者互爲舞伴。攀登者在前面先鋒，決定路線、架設固定支點、引領隊伍前進；確保者則視攀登者的步伐來給繩，順應所需來給多或寡，並與攀登者溝通剩餘繩長、路線概況等。雖然先鋒者「在繩端領頭」面臨更多風險，不過達成安全而成功的攀登，確保者和先鋒者的角色都很重要。

兩個攀登者高掛岩壁，這是很多岩場每天重複上演的劇碼。一個在前面先鋒攀登，沿著裂隙上升，身上繫著一條繩子，繩子往下穿過許多固定支點，連結到坐在岩階上確保的夥伴。攀登者用力扯了幾下剛放進裂隙的岩楔，手抓起繫於吊帶上的繩子，扣入剛設置的固定支點上。確保者朝上對他喊道：「過了繩中！」提醒他繩子已用了一半。他在裂隙上交互替換雙手，深深地吐氣，一邊甩手休息，一邊抬

頭觀察上面的路線。他仔細端詳眼前這條往上延伸的險峻裂隙，上面分布著幾個凹洞，似乎可以很穩地擠塞住手掌。他回頭看了一下裝備串，選定一個在他到達那個最好的凹洞後最適合放置的岩楔。他在心裡盤算這幾步該怎麼爬，然後開始攀登。

先鋒攀登需要結合攀登的技巧和沉穩的心智表現。如何知道自己是否已做好準備？別人可以幫助你檢討自己的技巧，但只有自己才知

道心裡是否做好準備,所以,你必須深入檢視自己的內心。從練習中獲得信心,熟練固定支點的放置、確保點的架設、確保的技術、繩子的處理方法,並了解墜落的衝擊力(見第九章〈基本安全系統〉)。增進攀岩的技巧,學習有系統地選擇及放置固定支點的方法,並提升在岩壁上尋找路線的能力。在擔任第二攀登者時,多觀察和學習別人如何先鋒攀登,經驗會精煉你的判斷能力。

非技術性先鋒攀登

登山隊攀登級數 3 及級數 4 的

岩壁通常不用繩索確保,每位隊員在攀登時保持平衡,並與岩面維持三點不動。若攀登過於危險,到了讓人心驚膽跳的地步,在缺乏全套確保設置的情形下,先鋒者會以幾種方式利用繩索來降低危險性。

握手繩

遇到技術難度較低但無遮蔽的地形時,可架設固定的握手繩來輔助攀登,用以節省確保多人過渡地形的時間。先鋒者將繩子的一端固定在困難路段起點,隨後帶著另一端繩頭徒手攀登。到達頂端後,先鋒者把繩索拉緊並固定在固定點

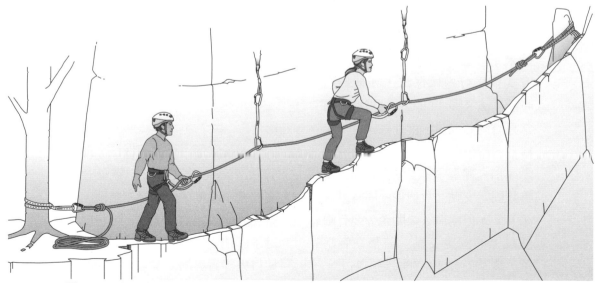

圖 14-1　未以繩索連結之登山隊,以握手繩作為有限確保。

上，並避免讓銳利的岩角磨傷繩子，其餘隊友則抓著握手繩向上攀爬。固定的繩子可供施力並保持平衡。如果他們穿著吊帶，可選擇較佳的確保方式：在吊帶繫上帶環，再用鉤環扣入握手繩（圖 14-1）；或是用繩環在握手繩上打普魯士結，再用鉤環扣入吊帶。也可將繩索固定在路段開始的地方，比較容易推動普魯士結沿此繩往上，或是用來防護橫渡地形。最後一位攀登者沿途拆下固定支點及握手繩，可能是由別人確保，或是推普魯士結沿著握手繩上攀。

行進確保法

攀登者偶爾也會用繩索互相連接來攀登相對簡單的路線，這種方式稱為行進確保法，亦稱為同時攀登法（圖 14-2）。一組繩隊通常只有兩名成員。行進確保時，先鋒者一樣需在適當間距架設固定支點並扣入繩索，第二攀登者則沿途拆除固定支點（故稱為「同時攀登法」），但兩個人之間至少要有兩個以上的固定支點。若攀登者墜落，繩子仍會連結在固定支點上，另一位攀登者的體重可自然制動墜

圖 14-2　兩人繩隊以行進確保法作為有限確保。

落。

如繩隊選用行進確保法，他們必須決定先鋒者與第二攀登者之間的繩子長度。一旦發生墜落，多留點繩能吸收更多衝擊，但也增加繩子纏住、卡到岩角的機會，同時使得先鋒者與第二攀登者之間的溝通更顯困難。當這種狀況發生，可

使用繩圈將繩子縮短為適宜的長度（見下方）。

行進確保法的安全性不及確保攀登，但總比完全沒有任何防護措施要好。掌握了行進確保法的優缺點，考量隊伍及特定情境的潛在風險和利弊之後，必須謹慎決定是否要採用這種同時攀登法。應將以下重要因素列入考慮：攀登隊的技術以及舒適程度，攀登期間所承受的時間壓力、墜落的可能性、滑落盡頭及暴露程度，或是在此地形墜落的後果。先鋒者需注意第二攀登者之技巧高低，必要時架設固定點為後者確保。隊伍之間務必保持溝通。同時攀登之際，先鋒者若用盡可設置固定支點的裝備，同樣需要設置固定點採取確保，如此後攀者才有辦法將裝置再遞給先鋒者，或是交換先鋒，然後繼續採用行進確保法。

帶繩盤攀登

較具技術性的地形需使用行進確保、固定確保法，攀登者有時候會在不需確保的路段仍保持繫在繩索上，將大部分的繩子以繩盤的方式攜帶，繩伴之間留有 3 至 5 公尺的繩子，這樣的方法即是「帶繩盤攀登」（更多內容可見第十八章〈冰河行進與冰河裂隙救難〉的〈以繩圈縮短登山繩〉一節）。攀登者把多餘的繩子繞過他們的臂膀，縮短其長度並用一有鎖鉤環扣住，與吊帶做連接。這樣的方法可以增進效率、節省時間，因為在更需技巧的路段之間，攀登者可以不必把繩子解開收進背包。除此之外，攀登者行進時靠得很近，可以將空繩造成的落石危機降至最低。

技術性先鋒攀登

一旦需要架設固定式確保點來保障隊伍的安全，就開始所謂的技術性攀岩，何時採用靠的是主觀判斷。此時每個繩距都得在確保之下進行先鋒攀登。技術攀登先鋒者承擔的風險較高，而第二攀登者享有上方確保。嚮往當先鋒者的人，應選擇難度遠下及自身實際攀登能力的路線來學習先鋒攀登。這道理雖然聽來簡單，但很多人都會輕忽這一點。舉例來說，假設你在岩面攀登表現不錯，在裂隙攀登卻表現欠佳，那麼，要先鋒攀登裂隙時，所選路線的難度級數要低於你能爬的

岩面攀登級數。

陡峭的運動攀登路線已有現成的膨脹鉚釘作為固定支點,故相當適合用來練習先鋒攀登的困難動作。先鋒攀登 5.11 級的懸岩路線會比 5.7 級的岩階路線安全,因為在前者墜落只會「兜了滿懷的風」,但在後者墜落卻會撞到岩階。要從運動攀登進階至山岳攀岩時,應保守評估自己的攀登實力。和同樣級數但已打好膨脹鉚釘做支點的運動攀登路線比較,設置固定支點既耗時又需更多技巧,會大幅增加傳統攀登的困難度。此外,肩負背包、穿著登山鞋攀登,也會使傳統攀登更加困難。在偏遠地區進行長距離的山岳攀岩時,墜落的後果可能會十分嚴重。依據路線的潛在危險以及處理墜落狀況的能力加以評估,選擇山岳攀岩的路線與裝備要謹慎。

選擇裝備

裝備串是指所有用於架設固定支點的岩楔器具之集合,一組繩隊準備一組裝備串即可,由先鋒者攜帶。攀登時,在裝備串中挑選適當的岩楔設置固定支點;後攀者一邊

上攀,一邊拆下這些岩楔帶走,到了繩距頂端重新整理所有裝備,由第二段繩距的先鋒者挑選需要的裝備。

所需攜帶的裝備,視路線的狀況和攀登者的「安心」需求而定。若登山指南中介紹了攀登的區域,可查看指南,了解該地的岩質種類

圖 14-3 典型的攀登路線地形圖。

460

和建議攜帶的「標準」裝備。為選定路線繪製的攀登路線簡圖（圖14-3）稱為地形圖，或許有裂隙寬度、天然固定支點或人工固定支點（標示為「fp」）的數量、每個繩距的長度及方向、每個區段的難度資訊，甚至還會提醒你需要攜帶某種特定尺寸的岩楔。特別是在熱門攀登路線，更細緻的裝備與安全措施可在網路上或是部落格、網頁上找到詳細資訊。

攀爬人跡未至或罕至之處又是另一種情況了，先鋒者可參考的資訊有限。裝備過多、過重，會使攀登變得困難且緩慢；裝備過少或帶錯岩楔種類、尺寸，則不足以確保安全。多參考幾本登山指南、洽詢曾爬過該路線的登山者，也可以上網搜尋相關資源。

典型的裝備串包含岩楔（如岩楔、六角形岩楔等）、彈簧型凸輪裝置（凸輪岩楔或凸輪裝置）、鉤環和帶環，但其數量和種類需依攀登路線來考慮。攀登細長狹小的裂隙需要較小尺寸的鋼索岩楔或小號的凸輪岩楔，攀登寬裂隙就需要大號的凸輪岩楔、六角形岩楔或伸縮式管狀岩楔。長而平行的手掌寬裂隙可能需要好幾個 2 吋（5 公分）寬的凸輪岩楔。許多狀況並不如上述那般截然區分，大到小都可能用到，故所謂的「標準裝備串」難以精準定義。除此之外，個別攀登者通常會有出門必備的偏好裝備。然而，舉例而言，下列器材當可應付華盛頓州喀斯開山脈或其他地區的眾多傳統山岳攀岩路線：最大為 2 或 3 吋（5 公分至 7.6公分）的裝備，包括至少一整套的岩楔、若干額外岩楔（像是六角形岩楔還有三角形凸形楔），以及小號至中號的一組凸輪岩楔。

一個岩楔通常需要兩個無鎖鉤環與一個帶環或快扣來連接繩子。若鉤環開口可能會因受力而開啟，需改用附有保險裝置的有鎖鉤環。多帶幾個鉤環，才能避免不敷使用的情況。最理想的帶環長度能使登山繩盡量保持直線；帶環長度過長會增加墜落距離，太短又會卡繩。若攀登路線為直線，可考慮用快扣較為省事。之字形路線、平行水平面岩壁與路線轉折處需要使用長帶環。要額外準備幾條帶環供架設確保固定點與固定支點及垂降用。建議最好能攜帶若干較長的帶環（多條標準長度以及至少幾條雙倍長度），因為只靠快扣一定不夠用，

尤其是在山岳攀岩或是並非純粹直上的路線。帶環不貴又輕，而且遇上直路線還可以縮短當快扣用（見圖 14-7）。攜帶足夠數量的長帶環並適時使用，以減少或避免攀登繩拖曳，已是再三強調的重點所在（見圖 14-10），然而初學先鋒攀登的新手卻經常做不到。

岩楔取出器（nut tool，圖 14-4）是薄而長的金屬器具，可協助後攀者取出裂隙中的岩楔。在兩人輪流先鋒的繩隊裡，每個人都有使用岩楔取出器的機會。岩楔取出器又稱為清理鉤或岩楔鉤（chock pick），可幫助你取出難以取出的岩楔。攀登者擔任先鋒時最好也帶著這個器具，因為先鋒者為了架設更加穩固的放置點，偶爾也會需要重放或換用一個固定支點所用的裝備。

除了架設固定支點所用的器材、鉤環、帶環、岩楔取出器外，攀登者尚需攜帶若干重要裝備，包括確保器、架設確保固定點的器材（也就是輔助繩環、分力繩環以及〔或〕用來平均固定點受力的帶環——可見第十章〈確保〉）、繫結繩圈（輔助繩綁成的短繩圈，緊急時採用，作為攀登者墜落後確保脫離，或垂降的後備措施——請見第九章〈基本安全系統〉、第十章〈確保〉與第十一章〈垂降〉）、口袋型小刀（用來割除舊帶環或緊急情況使用）、防滑粉和粉袋（保持雙手乾燥）。裝備的選擇視岩壁形態與路線長度而定，需要仔細地計畫和考量。

其他重要裝備

特別是在從事沒有很確定路線的多繩距攀登時，攜帶可協助你尋找路線的攀登描述、路線地形圖、筆記，會是不錯的選擇。在不打算回到起攀處的高山攀登與傳統攀登中，至少由繩隊的一位成員攜帶行李（大小視路線以及繩隊攀登速度

圖 14-4　岩楔取出器

而定）。視環境、舒適程度與個人攀登能力，從眾多鞋子中決定攀登時要穿著的鞋具。登山鞋（重量由非常輕到頗重者皆有）或是輕量化功能鞋就是典型專門為不同狀況準備的鞋具（有時專為該攀登性質本身而設計）。攀岩鞋（見第十二章〈山岳攀岩技巧〉圖 12-1）是先鋒攀登技術性路線時較好的選擇，尤其是在較高難度地形以及所有裂隙攀登、運動攀登時都會採用。

如何攜帶裝備

理想的裝備串攜帶方式可以讓先鋒者有效率地放置岩楔與俐落敏捷地攀登，不會因攜帶大串裝備而影響動作；另外，還可以在先鋒輪替時方便裝備交接。裝備串應掛於遠離岩壁側，以便於拿取。舉例來說，若你在一個內角裡攀登，左側身體貼近岩壁，那麼裝備繩環應斜背過左肩，裝備串懸掛在右側，使用帶環攜帶裝備（見下方「將裝備佩戴於何處」）。沒有一種裝備串攜帶方式是完美的，這裡只是提供幾種攀登者常用的方法。

數個尺寸相近的岩楔扣入同一個鉤環。當你在排列要佩戴在裝備串上的裝備時，將多個被動裝置（岩楔、六角形岩楔、三角形岩楔）放在同一個鉤環上，通常是較佳的方式（見圖 14-6a）。舉例來說，大部分的攀登者會把一部分或一整組岩楔一起放在同一個鉤環中。若是一個裝備串中需要負載很大量的岩楔，或是同一個尺寸有兩個，有時攀登者會將整組岩楔分為較大與較小的兩個裝備串，也會用到幾個鉤環。使用小型凸輪時，攀登者時常也會用此方法。

此策略可以降低攜帶裝備時鉤環的需求數目，並且會因為它較不厚重又可以有效達到的重量分擔，使得攀登較為簡單。此技能亦可使此類裝置更容易被使用。為方便選擇最適大小的固定點裝置，打開鉤環選出該尺寸範圍的岩楔，並拿著整批裝置來到要架設固定點的位置，用眼睛觀察找出合適大小者，再加以放置。接著，將鉤環從選好的裝備上拿開，放入岩楔或凸輪，並且將鉤環扣和沒用到的裝備放到裝備帶環上。但此法會增加岩楔掉落的風險，因為必須一次同時拿取數個岩楔。

在使用這種方式時，先鋒者通常會事先將兩個鉤環與每個帶環

或快扣連結，因為你放置的固定支點上沒有鉤環（一個鉤環連接固定點，另一個連接繩子，請見第十三章〈岩壁上的固定支點〉圖 13-2）。雖然這種安排法可能會增加裝置掉落的風險，因為每次放置固定支點時都要整把提起，不過許多攀登者認為此法可增進攀登時的便利，利遠多於弊。

　　將設置固定點的裝備放在分開的鉤環。與被動固定點裝備和小岩楔相反，大部分的攀登者偏好將中等至大尺寸的岩楔，以及其他活動式的裝置如管狀岩楔，佩戴在不同的鉤環之上（見圖 14-6）。透過特殊設計，活動式岩楔包括凸輪（至少是中至大號）比被動岩楔（如岩楔和六角形岩楔）包含更廣泛的尺寸範圍。透過這樣的經驗，為設定好的固定點裝置挑選單一凸輪，要比找尋合適的尺寸放入固定點還要容易。將中到大號尺寸的凸輪放置於分開的鉤環，可以加快固定點設置，也比較不會有同一鉤環上多個大件岩楔拋來拋去的尷尬情形。在將合適的凸輪放置於岩壁上後，先鋒者可以很容易地扣入已用帶環繫在鉤環上的凸輪，接著再將鉤環與繩相連。

將裝備佩戴於何處

　　決定要放多少裝備在佩戴的鉤環上後，下一個問題是攀登者要將裝備攜帶在哪裡。最常放置的三個地方是：裝備帶環、攀登吊帶，或這兩種的組合上。在登山用品店買來的整組裝備帶環可能是最棒的選擇，但也可以使用單一長度的帶環。有些市面上販售的裝備帶環（圖 14-5a）有分隔裝置（圖 14-5b），也可以使用。

　　用帶環來攜帶裝備。攀登者將保護裝備佩戴在裝備帶環上（圖 14-6a），然後將帶環放在一邊肩膀上和另一手的手臂下方（見圖 14-6c）。這種置放法在交換裝備

圖 14-5　市面上的裝備帶環：a 附有襯墊的基本裝備帶環。b 有分隔的裝備帶環。

時會比較順手，整個裝備可以一次從確保者手上交到先鋒者手上。但這種方法最主要的缺點在於將之整個放在肩膀上，攀登者會覺得上半身有點重。至少使用沒有分隔的帶環，先鋒者在攀登時攜帶的裝備重量會有些轉移。

用吊帶上的裝備環來攜帶裝備。用爬繩吊帶上的裝備環來攜帶裝備（圖 14-6b），可以均勻分配重量在攀登者的腰部，而且不同的裝備可以分開（雖然這也可以用有分隔的裝備帶環來分開，可見圖

14-5b）。

使用這種方式在確保時要交換裝備，會花比較長的時間，因為要從很多條裝備帶環上把它們換下來，而不是從短帶環上卸下。然而，對於較有經驗的攀登者而言，這一點時間差不算什麼。除了交換裝備需要時間，採用此種方式的主要缺點在於當你將身體卡進較大的裂隙時，某些裝備無法取得。使用這種方法時，注意裝備不要垂下來而影響行進。攀登時最好把帶環、快扣和鉤環掛在吊帶的兩側，如此

圖 14-6　裝備串攜帶方式：a 一個岩楔扣入一個鉤環；b 用吊帶上的裝備環來攜帶裝備；c 混合式，器材同時排在吊帶還有裝備帶環上，而且肩上掛著一條或多條雙倍長度帶環。

要把繩子扣住固定時，取用較容易。

將裝備佩戴在吊帶和裝備帶環上。 也許最常用的方法是將這兩種系統混合使用（圖 14-6c）。例如，攀登者可以把所有固定裝備佩戴在裝備帶環上，放在肩上，但把帶環和鉤環配在吊帶上。相反地，攀登者也可以把固定裝備放在吊帶上，帶環和鉤環放在裝備帶環上。或者也可以放一些裝備在帶環上，一些在吊帶上。

無論用什麼方法，一定要用有系統的方式來佩戴裝備，才能在匆忙間很快拿到你需要的物件。通常擺放的次序是最前面放最小的有線岩楔，再放較大的裝備物件。每個鉤環扣的方向要一樣，如此才可以同樣的方法取下使用。例如，每個鉤環的閂要面對同一個方向，不是全部向內就是全部向外，這樣能讓你憑感覺卸下鉤環，而不必看著裝備才能做到。

尤其對經驗較不豐富的攀登者來說，在擺盪先鋒或在交換確保時，強烈建議攀爬的夥伴們事先統一一種佩戴裝備的方法，否則會浪費很多寶貴時間交換裝備。

其他佩戴裝備時的考量

帶環同樣也需要有系統地整理。快扣可直接扣入吊帶或繩環上，標準帶環可斜背在肩膀上，但若身上背著數個帶環，它們可能會纏成一團，不容易單獨取出。解決的方法是將標準帶環以快扣的方式攜帶：將帶環兩端各扣入一個鉤環，拿起一端的鉤環穿過另一個鉤環（圖 14-7a），再扣入所形成的環圈中（圖 14-7b）並拉直（圖 14-7c）。這種做法又稱帶環扣（alpine draw），其中一鉤環扣入固定支點（圖 14-7d）。此法可輕易將帶環解開，只要解開鉤環（圖 14-7e）再扣入任何一條帶環拉開即可延長（圖 14-7f）。中帶環可對折套在肩膀上，用鉤環連接兩端（圖 14-6c），取用時很方便。另一種方法是打數個鎖鍊狀活結（圖 14-8），再扣入吊帶中；取用時將活結拉開或甩散即可解開。長帶環可對折或三折，再打個單結固定，然後扣入吊帶。

如果需要背著背包攀登，先背上背包，再背上裝備串。在斜背中帶環與短帶環時，短的在上、長的在下的方式，可以讓你在拿出短帶

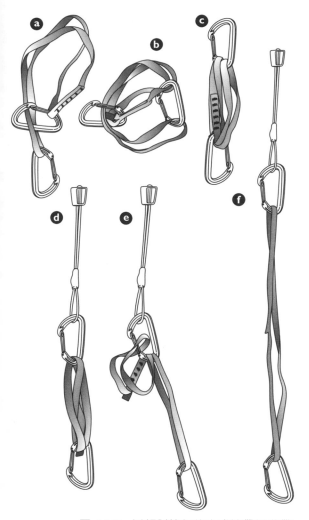

圖 14-7　以類似快扣的方式攜帶標準帶環：a 將一端的鉤環穿過另一個鉤環；b 將鉤環扣入所形成的環圈；c 拉直；d 將固定支點扣入一個鉤環；e 將另一鉤環中的環圈鬆開，僅留下一個環圈；f 將帶環拉直伸長。

圖 14-8　將帶環打數個鎖鍊狀活結：a 打一個活結；b 拉帶環穿過活結；c 重複此步驟，直到帶環呈鎖鍊狀；d 將最後一個圈扣入鉤環，以免散開。

環時不會纏住，卸下中帶環時也不必移動短帶環。

　　將輔助繩環、岩楔取出器和確保器扣在吊帶的裝備環上，以方便拿取。普魯士繩環、刀具可以扣在吊帶上或掛在脖子上，這樣既不會妨礙行動，也可以隨時拿取。

先鋒攀登的步驟

先鋒攀登時,要先做好完整的路線規畫,評估需要的繩子長度及裝備數量,並了解下降回到地面的方式。先鋒攀登是很複雜的技術,初學者最好採師徒制,跟著資深者學習,等到建立了足夠的技巧和信心,才開始擔任先鋒。信心不足者絕對不可先鋒,也不要逼別人先鋒。先鋒藝術的本質是安全、刺激、挑戰性和滿足感。

計畫路線

計畫路線要從個人在家的背景研究做起。尋找登山指南或網路上攀登者部落格的描述,或是請教攀登過該路線的人。若是走高山路線,要找到可達目標的地圖。確認那段時間的天氣與雪況,亦是需要考量的事項(見第五章〈導航〉與第二十八章〈高山氣象〉)。所需技術取決於攀登路線的位置及其性質,還要考量到達起攀點以及下降時可能遇上的潛在危險。

尋找攀登路線可能會很簡單,只要依當地登山指南所附的照片和路線圖來對照實際的岩壁狀況,應該不難找到攀登路線。也有可能很困難,一如多天數的原始山徑攀登,以及路線描述模糊的技術攀登。山岳攀岩或長距離攀登的路線尋找也複雜許多。較長的路線通常定義不清,每個人爬的路線也許都不太一樣,登山指南通常只提供粗略的描述,例如「沿東北面上升數十公尺,為中等難度的攀登」。至於下降的路線描述可能又更複雜或粗略了。

不論去哪攀登,都應先確認下降方式,如果不很肯定,可能要問一問之前攀過該路線的人。除了攀岩鞋外,走路下來得決定要不要換登山鞋。垂降時要確定繩子夠長。

往起攀點的路上

攀登隊伍在走近岩壁的小徑上便可開始觀察路線。觀察整面岩壁主要的地形特徵,可供上攀的特徵為裂隙系統、內角、煙囪以及破碎岩面。岩壁上若有小樹或灌木叢,可能代表那邊有岩階可當確保點或垂降固定點。尋找地標,當你到達該處時即可確定所在位置。關於這類的細部規畫,親眼觀察岩壁會比看登山指南或路線圖來得有用。

留意那些會騙人的地方，例如只能通往天花板或光滑岩壁的岩階、內角、裂隙等。在攀登時可能看不出問題，但一不留神，你可能會在爬了四、五段繩距後發現自己爬入了死胡同。

在決定攀登路線時，心中還要盤算一個預備方案。實際開始攀登後，也要持續規畫路線，尋找地形特徵和地標。沿著天然的路線攀爬。為每一段繩距擬定初步計畫，包括第一個岩楔放置點和下一個確保站之位置。隨時睜大雙眼尋找在下面觀察時未看見的輕鬆路線。

若你必須在難度不同的繩距間選擇，要從整體來考量。接連進行兩個難度中等的繩距，會比先進行一個簡單繩距，再進行一個難度超乎隊伍能力的繩距來得好（見「在先鋒攀登前必須了解的問題」邊欄）。

攀登途中隨時留意可能的撤退路線，萬一取消攀登即可採用；也別忘了仔細觀察與研究預定的下降路線。遇到下雨、閃電、突如其來的風或氣溫下降、受傷或生病，還是撤退離開此攀登路線為宜。一邊攀高，一邊評估攀登路線、天氣以

🏕 在先鋒攀登前必須了解的問題

- 這條路線有多長？有多難？
- 可以看見大致的路線走向，和下一個確保點的位置嗎？
- 路線中最困難的移動處的性質和大概的位置為何？
- 需要用到的**岩楔種類、尺寸和數量**為何？
- 需要放置幾個固定支點（包含鉤環和帶環）？
- 在繩距頂端要用哪些裝備來架設確保站？
- 需要用到哪些攀登技巧？例如靠背式攀登、煙囪攀登法，還是擠塞攀登法？裝備串應該背在身體哪一側？
- **攀登時，先鋒者是否需要確保者大喊還剩多少繩索**（例如「到繩中了」、「還剩 6 公尺」，或者「剩 3 公尺……2 公尺……0 公尺」）？
- **攀登過程中，我和確保者之間是否能透過喊話來溝通？**如果不行，要用什麼做信號？無線電嗎？
- **墜落將會如何影響確保者？**我會墜落到比確保者更低的位置嗎？確保者是否已經固定住，不會被我的墜落拉起？
- **第一個固定支點該放置在哪裡？要如何放置？**它能夠將墜落係數減到最小，並避免拉鍊效應嗎（見本章後文「拉鍊效應」）？

及隊伍狀況的變化。若情況生變，應有另外的備案，通盤考量所有資源。想想若是沒有準備卻得在攀登路線上露宿過夜，隊伍的裝備是否應付得來。熟悉下降或撤退的路線，以備不時之需。更多關於意外或緊急狀況的應對，可參考本書第五部「領導統御、登山安全與山岳救援」。

先鋒者的保護

若因過於懼怕墜落而每爬幾步就放置一個固定支點，不但會用盡裝備，也會耗費時間。若放置不足，則會增加長距離墜落的風險而造成受傷。如何取得兩者間的平衡是一門學問。當難度提高時，當然應該放置固定支點。固定支點要有適當的間距，才能避免過長與危險的墜落。放置下一個固定支點時需考慮之前固定支點的品質。思考如何才能讓繩索拖曳的危險情況降至最低。面對岩壁上的角落或是固定點裝置時，變換繩索角度會加劇繩索拖曳；一路保持筆直則可減緩拖曳的發生。同時，還要考量墜落係數（見第十章〈確保〉）。

選擇及放置固定支點

若裂隙的尺寸、形狀可以與岩楔吻合，能以輕鬆、不費力的姿勢放置固定支點，且固定支點位於路線難關前一步，那麼，這樣的固定支點放置便可以說是完美的。不過，就算只符合兩項條件，也可以稱得上是不錯的固定支點放置。在先鋒攀登時，盡量避免在離固定支點很遠的地方做困難的攀登動作。

第十三章〈岩壁上的固定支點〉詳細介紹各類固定支點及其放置方式。放置固定支點時，應考量岩壁是否穩定。若對岩質有所疑慮，應觀察、傾聽並用手腕內側敲擊，感覺它是否堅實。當心外擴的片狀岩塊，以及聲音空洞或是破碎的岩石。切記，固定支點的強度最多只和它所置入的岩石相當。

放置固定支點時，找尋可以讓你空出一隻手的安全位置，因為你必須進行置放與扣入繩子的動作。盡量利用天然的固定支點，如樹、灌木叢、岩洞、岩角等。它們通常可承受多方向的受力，架設迅速而容易，還能節省裝備的使用。左手和右手都需熟練放置岩楔和扣入繩子的動作，才能讓你先鋒得更安全

（可見第十三章〈岩壁上的固定支點〉的「連接繩子和固定支點」一節），不管鉤環開口是朝左邊（圖14-9a、14-9b）或朝右邊（圖 14- 9c、14-9d）。使用左手時，要以反方向操作。

　　沒效率以及不正確地置入裝置，是新手先鋒者常犯且具有潛在

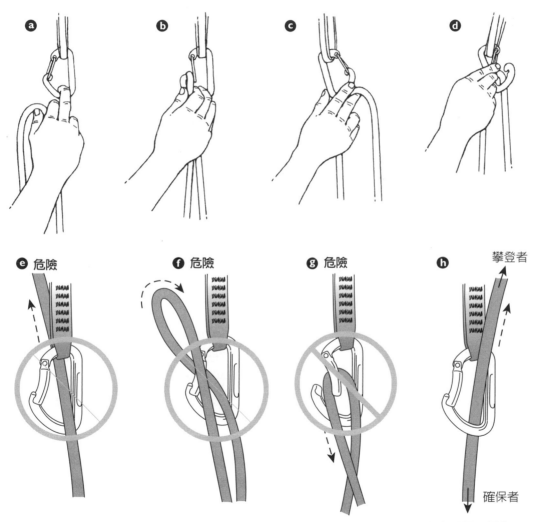

圖 14-9　扣繩技巧：a 與 b 為鉤環開口朝左邊時用右手來扣繩；c 與 d 為鉤環開口朝右邊時用右手來扣繩；e 繩子向後扣入鉤環（危險）；f 與 g 為繩子向後扣入鉤環，這會使鉤環打開，進而導致墜落；h 扣繩正確的鉤環。

危險性的錯誤。新手最常犯的錯誤，就是在第二攀登者沿固定點上攀時，繩子扣在鉤環後方（圖 14-9e）──正確應為繩子扣入鉤環的前方。扣在後方的風險是繩子有可能在先鋒者墜落時，意外地打開鉤環的閂（圖 14-9f、14-9g）。正確的扣繩是繩子從鉤環內側往前穿出朝向先鋒者（圖 14-9h）（見本章後文「扣入膨脹鉚釘以及其他確保裝置」一節）。仔細研究圖 14-9 所示範的扣繩動作，反覆練習到兩隻手都能流暢迅速地扣入為止。

若身為先鋒者的你面臨兩種或多種放置的選擇，可以問自己下面幾個問題：

- 哪種放置跟岩楔最貼合，在可能的受力方向最穩固？
- 哪種放置的承受力最大？
- 在更高處需用到哪種尺寸的岩楔？
- 哪種裝置方便後攀者卸除？
- 哪種放置不會妨礙到手腳點？
- 哪種放置最能減少繩子拖曳？

如果不幸地只能在「很差」或「沒有」間抉擇，當然是聊勝於無，盡可能地放置固定支點。在這種情況下，一有可能就得盡快放置下一個固定支點。連續放置兩個固定支點與使用平均受力法（見第十三章〈岩壁上的固定支點〉）都會有所幫助。不過，不要讓這種設置使你產生安全的假象，差的固定支點最好是當它不存在。假若你得做出困難的攀登動作，卻沒有好的固定支點保護，最好是重新觀察岩壁，也許便能發現較不明顯的放置位置，或是察覺一些沒看到的手點及腳點。如果都沒有，你有幾個選擇：

- 盡可能架設固定支點，然後開始攀登。
- 在沒有良好固定支點的情形下直接攀登。
- 下攀，看確保者是否要先鋒這段繩距。
- 另尋簡單的路線攀登。
- 考慮撤退。

在細察岩壁的狀況以及評估墜落的後果後，鎮定而仔細地權衡各種選項，然後採取你認為最好的行動。

決定繩距長度

一個繩距有多長，決定因素很多。大多數運動攀登以及許多單一繩距的傳統峭壁攀登路線，繩距結

束之處顯然是依據膨脹鉚釘固定點以及（或）鐵鍊的位置而定，而且繩距往往夠短，先鋒者可以讓確保的人放繩下降回到地面。至於其他的傳統峭壁攀登以及大多數山岳攀岩路線，繩距的長度變化甚大，而且相當不精確，因為此時往往沒有已架好的膨脹鉚釘確保固定點為標記，而是要運用天然固定點，或需要由先鋒者自行用裝備架設確保的固定點。第二類的路線更需先鋒者費心找出攀登路線，自行判斷決定。

繩距長度不可能超過攀登繩，通常是指 50 至 70 公尺（164 至 230 英尺），大多數攀岩最常用的是 60 公尺（197 英尺）。然而，最理想的繩距長度多半會小於攀登繩全長，往往還要更短些。要點在於先鋒者應有充分準備，依據實際情況，繩距或長或短都不成問題。應避免每個繩距都將攀登繩用到滿，這反而會拖慢攀登速度，而不會變快。尤其有時這種做法會造成攀登繩拖曳，或是先鋒者錯過比較穩固的確保位置繼續往上，結果必須回頭下攀。

決定繩距長度時，要能運用路線描述以及地形圖的任何有用資訊。除此之外，找出良好確保位置並且善加利用（如果不確定最佳繩距長，別錯過設置確保固定點的絕佳位置），試著能夠和確保者保持溝通（尤其是遇上風大的時候，繩距太遠會嚴重阻礙和繩伴之間的溝通），並且要設法避免或盡量減少攀登繩拖曳。若攀登繩拖曳形成困擾，早點找到良好確保位置才是上策。

判斷墜落衝擊力之方向

先鋒者放置固定支點時，需預測墜落衝擊力的方向，但判斷時要把整個攀登系統納入考量。剛放置的固定支點也許能牢固地承受墜落的衝擊力，但之後可能會被其他你沒預測到的方向的拉力扯出來。

若攀登時繩子的之字形轉折過多，會導致嚴重的方向問題，讓繩子不易抽動，甚至讓攀登者動彈不得（圖 14-10a）。原本在設置時只是為了承受下拉力量的岩楔，現在可能得在墜落時承受不同方向的猛然拉力。在止住墜落時，從確保者到最高固定支點，以及從最高固定支點到墜落者的繩段會受力拉緊。之字形轉折的繩子在拉緊時會向

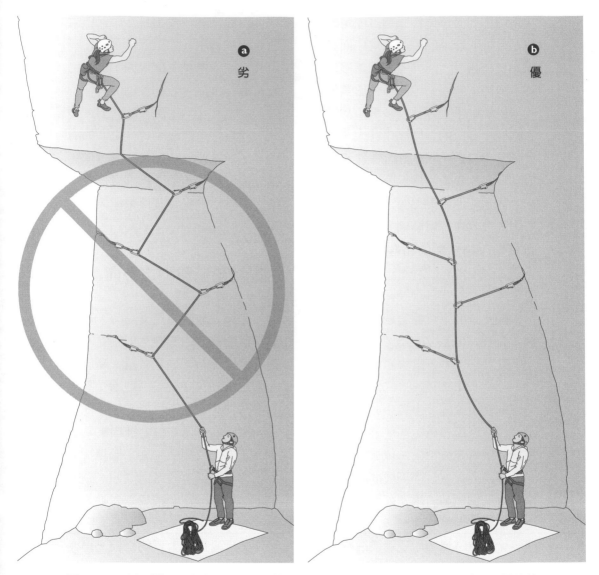

圖 14-10　避免攀登繩拖曳：a 曲折的攀登繩會造成嚴重拖曳現象，阻礙先鋒者上攀的能力；b 利用帶環延長固定支點與繩子間的連結，讓繩子保持垂直一些，以減低拖曳現象，避免固定支點承受左右側的拉力。

左右或向上地拉扯每個固定支點，若固定支點之設置僅能承受向下的拉力，可能會被繩距上段的墜落扯出。相反地，要以帶環延長固定支點到繩子端的距離，這樣從確保者到先鋒者間的繩段可以比之字形更加垂直（圖 14-10b）。

發生墜落時，最高處的固定支點承受最大的力量：先鋒者墜落的衝擊力，加上確保者制動墜落的力量，也許再加上諸如墜落距離、繩長、繩徑及確保者如何固定自己等因素造成的力量，減掉墜落攀登者與確保者之間的系統摩擦力。通常可以預期一個固定支點在墜落制停時，下方受力至少是原本的兩倍（圖 14-11）。所有的固定點都應該設置堅固。然而，如果困難動作之前的可用放置點不夠理想，應考慮為此固定點架設後備。盡量讓繩索保持直線，可使整個系統單純化，這樣既能減少多方向受力的問題，也能避免繩索拖曳的問題。若有需要，可用較長的帶環連接繩子（見圖 14-10b）。繩子拖曳的效應不只會讓先鋒者攀登更加困難，也會由於實質增加墜落係數而降低繩子吸收墜落衝擊力的能力（見第十章〈確保〉）。若轉折處無法避

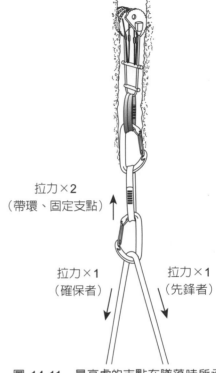

拉力×2
（帶環、固定支點）

拉力×1
（確保者）

拉力×1
（先鋒者）

圖 14-11　最高處的支點在墜落時所承受的力量。

免，則在該處放置可承受多方向受力的固定支點，可利用天然固定支點，或使用相對放置法（見第十三章〈岩壁上的固定支點〉的「相對放置法」）。也可以在轉折處對側設確保點來交換先鋒。

拉鍊效應

拉鍊效應充分顯示預測拉力方

向的重要性。若確保點遠離繩距起點之岩壁（圖 14-12a），或若繩索呈之字形往上（圖 14-10a），最有可能發生拉鍊效應。當先鋒者墜落時，最底部的岩楔會承受極大的向外拉力。底部岩楔一旦脫落，便換由下一個岩楔來承受向外拉力，以此類推。所有置入的岩楔將由下往上逐個被扯落，猶如拉開拉鍊一般（如圖 14-12a）。攀登懸岩或橫渡也可能產生拉鍊效應。

拉鍊效應是可以避免的，只要最有可能產生拉鍊效應的固定支點可以承受多方向的受力，例如採

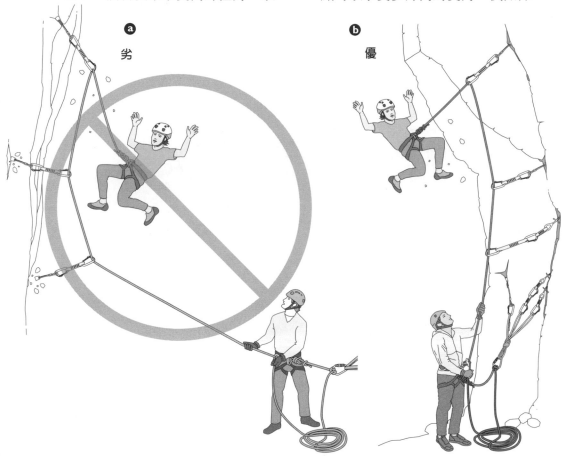

圖 14-12　拉鍊效應：a 拉鍊效應產生；b 為避免拉鍊效應，繩距底部使用設置穩當的凸輪岩楔（或相對位置的岩楔），提供多向固定支點對抗拉鍊效應。

用彈簧型凸輪岩楔來放置固定支點
（圖 14-12b），或是增加帶環長度
來減少向外拉力。圖 14-12b 裡的
確保者若在確保時靠近岩壁，同樣
能減少向外的拉力。

特殊情況之固定支點放置

懸岩或橫渡地形的先鋒攀登，
需要特殊考量，以維護攀登者的
安全。

懸岩

遇懸岩時，盡量保持繩索自由
滑動。較長的帶環能減少繩索拖
曳（圖 14-13a），防止墜落時產生
拉鍊效應，同時避免繩子被銳利的
岩角切割（圖 14-13b）。若懸岩很

小，最好的方法是傾身向外，將岩
楔放置於懸岩上方。

橫渡

先鋒者橫渡時若遇難關，於難
關前後都要放置固定支點（圖 14-
14a）。這可以減少先鋒者與後攀
者出現鐘擺式墜落的可能（圖 14-
14b）。鐘擺式墜落不但會使攀登
者受傷，還會使其陷入進退兩難的
局面：偏離路線，難以回到原路
線。

攀登橫渡或斜上的區段時，先
鋒者需注意每個固定支點對第二攀
登者的影響。試著站在其立場來考
慮固定支點的放置位置：我希望固
定支點放置在這裡嗎？如果答案是
肯定的，就該放置。如此思考可以

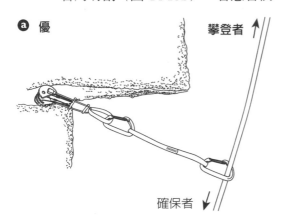

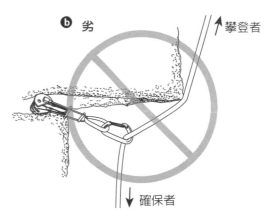

圖 14-13　在懸岩底下放置固定支點：a 繩子不會接觸懸岩（優）；b 彎曲會使繩子拖
曳，並使繩子在墜落時被岩角切割（劣）。

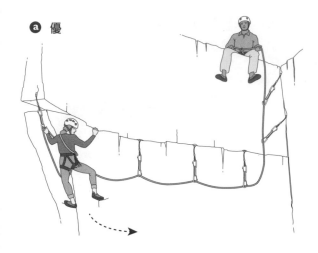

ⓐ 優

ⓑ 劣

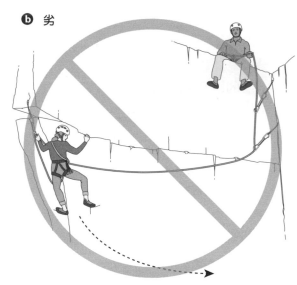

圖 14-14　在橫渡時放置固定支點：
a 橫渡時於難關前後都要放置固定支
點，才能減少出現鐘擺式墜落的可能
（優）；b 如果攀登者在缺乏適當固定
支點的情形下墜落，他可能會面臨鐘擺
式的墜落（劣）。

幫助新手先鋒者避免普遍又具潛在
危險性的錯誤：在橫渡時忽略對於
後攀者的保護。

　　若隊伍器材充足而且覺得有其
必要，先鋒者可以考慮用另一條繩
子來確保第二攀登者，這樣會比用
登山繩確保來得安全，可以避免鐘
擺式墜落。如果使用雙繩系統攀登
（見「雙繩系統及雙子繩系統」一
節），橫渡時不要將兩條繩子全都
扣入固定支點，這樣後攀者才能獲
得上方未受力繩索的確保。

扣入膨脹鉚釘以及其他確保點裝置

　　扣入膨脹鉚釘掛耳的鉤環，一
般來說開口方向要跟先鋒者接下來
的前進方向相反（圖 14-15a、14-
15b），否則鉤環可能被拉起而使
其閂觸及掛耳（圖 14-15c）。若突
然墜落，鉤環閂可能撞擊掛耳而開
啟，造成鉤環脫出的危險。然而，
並不是每個掛耳或鉤環構造皆相
同。每個掛耳和鉤環都有不同的特
色，先鋒者在評估狀況時，需隨時
將受力時鉤環脫出的可能性謹記在
心。

　　相同的原則亦適用在將鉤環扣

478

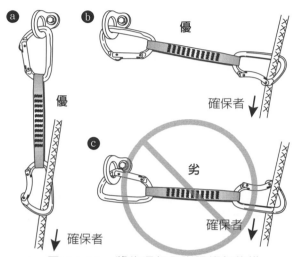

圖 14-15　將鉤環扣入膨脹鉚釘的掛耳：a 及 b，鉤環門背向往上、往右的攀登方向，沒有脫出危險（優）；c 鉤環門口面對錯誤方向，有脫出危險（劣）。

入其他保護支點的情形，避免將鉤環放置在受力時可能打開的角度。

　　同樣地，鉤環在扣入繩後，其門應背對繩子行進的方向。如果從一個確保固定點的右方繼續攀登，位於較低處鉤環的方向應要朝左（如圖 14-15a）；如果繼續攀登的方向為左方，鉤環的門應面對右方。倘若並未遵循此準則，再發生墜落、鉤環開口時，繩子脫出鉤環的風險便會增加，造成繩子未被扣住。若是攀登者要從最後一個固定支點繼續直行，鉤環的門即可朝向左、右方。

到達下一個確保點

　　在繩距頂端架設好固定點並將身體扣入後，才能下達「卸除確保」的口令。必要時多放置幾個固定點分擔受力，並顧及多方向受力的問題（見第十章〈確保〉）。需確定固定點能在你確保後攀者時穩固你的身體。

　　把確保的程序在心中默想一遍，哪隻手為制動手，哪隻手要收繩。確保系統應簡單、直接，可以一目了然地曉得自己是透過哪條線連接到哪個主要固定點。有效管理繩索對於確保時的安全相當重要，尤其是當你掛在陡坡上確保時（圖 14-16）。最常見的處理方法是將繩子整齊折妥或堆疊在連接確保站與攀登者之間的繩或帶環上。亦有另一種選擇，使用繩鉤或是繩桶，此裝備即是為了應付這種確保情況而設計。

　　不要隨便將確保器、手套、鉤環或其他物品放在地上，把所有非正在使用的東西扣入吊帶、帶環或固定點上。手中一次只拿一樣東西，例如繩子、岩楔或鉤環等，使用完後就扣入吊帶、帶環或固定點上。沒有連接好的物品很容易因風

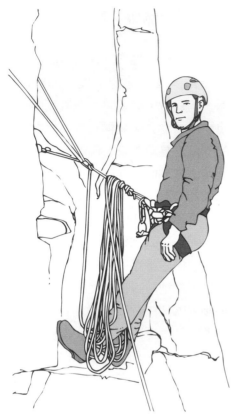

圖 14-16 繩距最頂端的多方向確保固定點：圖中顯示出後倚確保站姿下仔細而整齊的攀登繩管理，這是先鋒者的重要技巧。

吹或不小心碰到而掉落。將背包和裝備串也同樣扣在固定點上，不過要把它們放在就近可取得之處，這樣可以讓你在確保時更加安心。

當你安置妥當後，抽動登山繩，將繩子收緊，此時攀登者應會喊：「拉到我了！」接著將繩子裝

入確保器，完成確保準備後，才能對下面喊：「確保完成！」在第十章〈確保〉中有對於確保要求更全面的介紹。

清理繩距

先鋒者完成確保後，後攀者應迅速有效率地跟著攀爬（見「讓後攀者省時又省力的祕訣」邊欄），同時也必須進行清理繩距的工作：依序拆下岩壁上的岩楔，重新整理裝備，到了上方的確保點再交給確保者。

依照各種裝備的攜帶方法，小心翼翼地執行清理步驟，可以減少裝備不幸掉落的風險。一個典型的固定支點包含岩楔—鉤環—帶環—鉤環—繩索的連結組合。若攜帶裝備的習慣是一個鉤環扣入一個岩楔和一條帶環，可採用下列清理程序較有效率：

1. 自裂隙中取出岩楔。

2. 拿著岩楔上的鉤環，將它直接扣入身上的裝備繩環。

3. 把帶環從岩楔—鉤環的組合上除下。

4. 接著將帶環自頭頂套入，將繩子從帶環—鉤環的組合中卸下，

讓後攀者省時又省力的祕訣

- 先鋒者一喊「卸除確保」後即開始做攀登前的準備工作。先拆除確保固定點,但至少要留一個固定點來確保自己,等到先鋒者確保完成後才能拆除。
- 先背上背包,再背裝備帶環。想想你要把拆下來的裝備扣在哪裡?是扣在裝備帶環、吊帶,還是其他帶環上?
- 要離開前記得環顧四周,看看有無遺漏的東西。接著,等先鋒者確保完成後,喊「開始攀登」才開始爬。
- 依岩楔置入的相反方向取出岩楔。例如,岩楔若是朝下插入裂隙縮狹處,可向上向後推來取出。
- 要不屈不撓且多方嘗試。用岩楔取出器把卡得很緊的岩楔或六角形岩楔敲鬆,再輕輕取出。用撬或扯的方式通常只會令岩楔卡得更緊,而且可能傷及鋼絲。如有的話,用石塊或其他物件輕敲岩楔取出器的尾端。
- 彈簧型凸輪裝置有時會「走」得更深入裂隙裡面,以致你的手指無法觸及拉柄。此時**可用岩楔取出器來鉤拉柄,將彈簧型凸輪裝置收縮取回**,或是用兩個岩楔的鋼絲來「夾」拉柄。
- 若岩楔依然動都不動,**可考慮請求確保者拉緊繩子**,用繩子支撐體重,騰出雙手好好對付這個岩楔。
- **最後一招是棄下岩楔不管**,以免浪費太多時間和體力。

讓帶環—鉤環滑至腋下斜背起來。

5. 繼續攀爬至下個固定支點,再重複上述動作。

若放置時是用快扣而非帶環,可簡化為下列步驟:

1. 自裂隙中取出岩楔。

2. 將快扣連結岩楔的鉤環扣入裝備繩環。

3. 最後將快扣另一端鉤環的繩子卸下即可。

一般來說,從岩壁端拆除到繩索端是最佳的方式,可確保裝備永遠扣入某樣東西而不易掉落。無論採用哪種方式,只要能減少裝備未扣入的機會,就能降低裝備掉落的風險。

在繩距頂端移交裝備

後攀者抵達確保站而尚未卸除確保前,第一件事便是扣入確保固定點。若為輪流先鋒的繩隊,確保者不需將繩子卸下確保器,但可用繩耳打個單結或 8 字結,扣入確保固定點備用。若不交換先鋒,就得移交裝備給確保者。後攀者若能俐

落、有組織、有效率地清理繩距，不管是原來的先鋒者要把剩下的裝備遞給將要先鋒的後攀者，抑或是後攀者將拆下的裝備移交給先鋒者，都可在確保站迅速移交裝備。請按照下列步驟進行，記得兩位攀登者自始至終均需扣入岩壁的固定點：

1.首先，重新整理裝備串的裝備。無論是原來的先鋒者，還是新的先鋒者，取下的岩楔都需扣入裝備繩環。切勿掉落任何裝備。

2. 接著將取下的帶環或快扣交給接下來要先鋒的人。

3. 若其中有人背著背包，可以將背包卸下扣入固定點。

4. 若原來的先鋒者仍打算先鋒下一段繩距，需重新將繩索整理過一次，讓後攀者的繩尾來到底部、先鋒者的繩尾來到最上方。後攀者應就確保位置。

交替先鋒的方式較有效率，但先決條件是兩個人都要能勝任先鋒工作。此時新的先鋒者需接手重整後的裝備串，將裝備按照自己習慣的方式攜帶。新任先鋒者再仔細檢查並調整裝備串，確認一切就緒。攀登前看一眼路線圖的描述也會有幫助。等到確保者完成確保後，先鋒者就可以解開自己與固定點的連結，開始攀登。

三人繩隊攀登

攀岩多半由兩人組成繩隊進行，偶爾也會出現三人繩隊的情形。三人繩隊通常較不方便，效率較兩人繩隊低，但也有一些優點，例如多一個人拖吊背包或擔當救難工作等。此外，一組三人繩隊的速度會比兩組兩人繩隊的速度還快。除非路線很短，否則三人繩隊大多需要兩條繩子。三人中任何一人未攀登時，都務必穩妥地扣入固定點。

依續使用兩條繩子，又稱為毛毛蟲技術（caterpillar technique）：在三人繩隊中，先鋒者繫上一條繩子攀爬，第二攀登者確保，第三攀登者仍固定於確保站。先鋒者於繩距頂端架設確保點，接著用第一條繩子確保第二攀登者。第二攀登者同時攜帶另一條繩子上來，用有鎖鉤環扣在吊帶前面或後面，接著用第二條繩子確保第三攀登者上攀。

若繩距沿直線而上，第二攀登者可清理繩距。記得：上方確保是十分安全的，若發生墜落，攀登者

的墜落距離並不會太長。若繩距包含橫渡部分，應為第三攀登者保留固定支點，以防止鐘擺式墜落。此時第二攀登者自固定支點卸下第一條繩子，並扣入第二條繩子。到達繩距頂端後，第一條繩子已經完全在頂端了，此時用第二條繩子確保第三攀登者。待第三攀登者上至頂端，可以決定是否換人先鋒，由第三攀登者直接用第二條繩子先鋒。三人繩隊中的第二攀登者通常不會擔任先鋒。若是決定由第二攀登者先鋒，就要將繩子重新理好並打結繫在身上。

同時使用兩條繩子，又稱為並行技術（parallel technique）：這是另一種三人繩隊攀登的方式。先鋒者同時將兩條繩子的末端繫結於身上，另一端分別繫在第二及第三攀登者身上。雙繩技巧可以用在此種方法中，取代兩條直徑更大的單繩（見下一節）。接著，先鋒者同時由兩條繩子確保攀登。可以由一位確保者同時確保兩條繩子（較建議此法），也可以由兩位確保者各自確保一繩。當先鋒者到達繩距頂端、架設好確保站，可一次確保一人上來，或是同時確保兩人以一前一後的方式攀登。要確定在兩位攀登者中間留下足夠的空間，一旦在上方的攀登者墜落，才會防止滑動。

市面上販售有許多可以同時確保兩人的確保器（見第十章〈確保〉的「自動鎖定確保器」一節）。欲使用此種方法，先鋒者需聚精會神地進行確保及複雜的繩索管理工作，但可使三人繩隊的攀登速度幾乎和兩人繩隊一樣快。先鋒者全程先鋒而不交換先鋒，因為三人繩隊因繩子和人員增加，可能會把確保站搞得一團亂。

雙繩系統及雙子繩系統

本書探討的繩隊攀登多使用單繩，但攀登者也可選用兩條直徑較小之繩索：雙繩技巧（double-rope technique）和雙子繩技巧（twin-rope technique）。一個優點是兩種技術的雙繩都可用於垂降。

雙繩技巧

雙繩技巧的兩條繩索各為獨立的確保繩，使用的繩索為專門用於雙繩攀登的「半繩」（half rope），通過 UIAA 和（或）CEN 認證，在繩子末端標有「1/2」的

483

字樣,直徑通常為8至9公釐的登山繩。攀登時,先鋒者沿途將繩子分別扣入各繩的固定支點,確保者則要分別管理兩條繩子。大部分的確保器都有兩個孔槽可容納雙繩,製造商提供的使用說明中會有更詳細關於正確使用確保器的介紹。

雖然雙繩系統要比單繩系統複雜,但它具有幾個重要的優點:減少繩索拖曳、墜落距離縮短、兩條繩子同時被落石或銳利岩角切斷的機率較單繩小、可直接用雙繩垂降。歐洲攀登者、冰攀者好用此技巧,世界各地使用此技巧來確保高技術攀登的人口亦日益增加。使用雙繩攀登時,應使用兩條不同顏色的繩子,較能方便溝通哪條繩子該放鬆,哪條繩子又該拉直。

路線曲折時,雙繩技巧特別有用。在之字形放置的固定支點中,先鋒者分別將兩條繩索扣入不同系列的固定支點,盡量使雙繩保持直線,讓繩索拖曳效應減至最低。因為單繩需跟著路線曲折,雙繩則大致平行不交叉(圖14-17a)。注意兩條繩索要保持在同一側,才不會出現繩索拖曳的嚴重問題(圖14-17b)。若遇雙繩需扣入同一固定支點時,必須各自扣入不同的鉤環。

橫渡時,雙繩系統可提供較佳的保護,尤其是當繩距起點為橫渡,之後轉為上攀時。先鋒者可用一繩確保橫渡,另一繩單獨自上方確保後攀者。單繩攀登會使後攀者有遭遇長距離鐘擺式墜落的可能(圖14-18a)。但雙繩攀登可用另一條自由繩索提供確保,得以減少或免去長距離鐘擺式墜落的風險(圖14-18b、14-18c)。

另一個主要優點是當先鋒者致力扣入下一個固定支點時,雙繩技巧可減輕其掛慮。若使用單繩攀登,攀登者在拉起大段繩子扣入一個固定支點時,繩子往往是鬆垂的。若使用雙繩系統,只有一繩會鬆垂,受確保之繩索仍呈直線。若發生墜落,最近的固定支點可以止住墜落,且因為該繩呈直線,可以減少墜落距離。

雙繩技巧有某些缺點,例如使確保者工作複雜化,需同時處理兩條繩子,時常要一條繩收緊,另一條給繩,故需事先將兩條繩子分別理好,以免糾纏在一起。此外,兩條繩子較重,花費亦高於單繩。儘管如此,許多攀登者發現攀登長距離、高挑戰性的複雜繩距時,雙繩

圖 14-17　雙繩技巧：a 雙繩大致平行不交叉，可減少繩索拖曳效應（優）；b 雙繩交叉且呈之字形，會增加繩索拖曳效應，並為固定支點增加側邊的壓力（劣）。

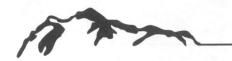

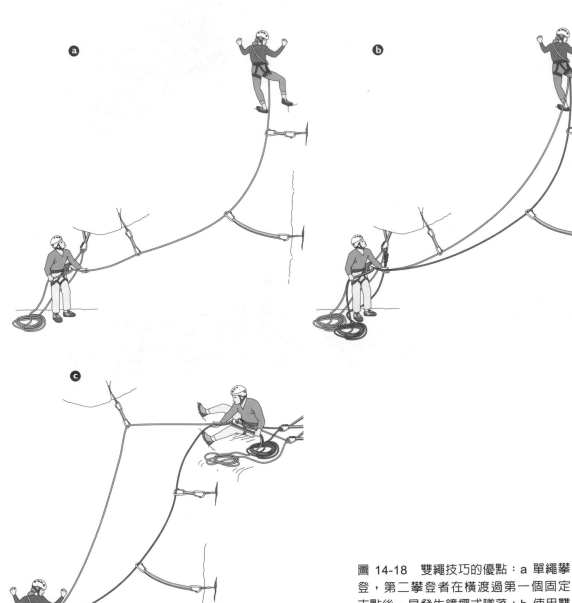

圖 14-18 雙繩技巧的優點：a 單繩攀
登，第二攀登者在橫渡過第一個固定
支點後，易發生鐘擺式墜落；b 使用雙
繩，其中一繩可利用第一個固定支點，
然後自由垂懸以確保第二攀登者橫渡；c
直線外固定支點可減少或免去長距離鐘
擺式墜落的風險。

系統具有的優點遠超過缺點。

雙子繩技巧

UIAA 和（或）CEN 認證許可的雙子繩直徑一般爲 7.5 到 8.5 公釐，**單獨一條不能拿來單繩攀登，**必須結合兩條繩子使用方可。繩子的末端有兩個重疊的圓形標誌。

雙子繩技巧兼具單繩技巧與雙繩技巧的特色。雖然使用兩條繩子，但皆如使用單繩時一般，扣入同一個固定支點（圖 14-19）。攀登路線若需要用上雙繩垂降，雙子繩時常派上用場，讓兩人繩隊沿路線攀登時不必攜帶額外的繩子供最後垂降使用。

兩繩吸收的能量較多，故比單繩更能承受墜落衝擊力。儘管雙子繩的直徑較細，但兩繩同時遭銳利岩角切斷的機率較低，故較安全。

其主要的缺點則如下：繩子愈細，愈容易糾結在一起。兩條繩子加起來較重，價格也較高。雙子繩系統並不具備雙繩系統在攀爬曲折路線、橫渡以及減少墜落距離上的優點。雖然確保者也必須同時握住兩條繩子，但不像雙繩系統般需特別分開處理。

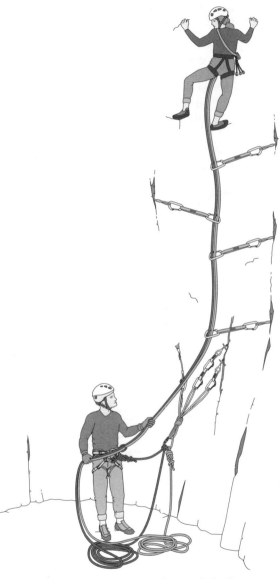

圖 14-19　雙子繩技巧：如同單繩般使用兩條繩子，扣入同一個固定支點。

個人責任

切記先鋒攀登是必須認眞看待的，你將會面臨一些抉擇，而判斷失當可能會有致命危險。沒有一套準則可以涵蓋所有可能狀況，光是背誦教條式的準則也不足以確保安全。能了解環境的風險及所採取行動的後果，才能精確地評估攀登風險。需依照經驗和知識來行事，不要粗淺地遵循準則。

Note

第十五章
人工攀登與大岩壁攀登

　　人工攀登是利用支點支撐體重來攀登，其技巧有簡單如拉快扣當手點者，也有複雜如全程放置岩楔以支撐全身重量者。人工攀登是一門繁複且個人化的技能，每個人習慣的做法或多或少都有些不同。

　　檢視攀登的歷史，幾乎都會使用放置岩釘以及人工攀登的技巧，許多經典的自由攀登路線在最初始也是來自於人工攀登。攀登界的先行者如佛瑞德‧貝奇（Fred Beckey）、羅爾‧羅賓斯（Royal Robbins）、艾倫‧史塔克（Allen Steck）以及雷登‧柯爾（Layton Kor）都仰賴人工攀登的技術完成歷史性的路線首攀。

　　隨著自由攀登技巧的進展，攀登者開始嘗試自由攀登那些以前只能用人工攀登爬上去的路線。雖然自由攀登的難度級數不斷提升，但總是有許多更難、更吸引人的路線，不得不藉助人工攀登來克服。再說，雖然如今最頂尖的攀登者可以有辦法以高超的自由攀登技巧完成人工攀登路線，能力普通的攀登者多半仍需以之前的那套辦法藉助人工攀登方式才能攀上。

　　人工攀登技巧也能幫助你克服正常自由攀登始料未及的難題。天候惡劣或意外事件危及登山隊時，可用人工攀登安全地上下。很多路線都有一小段難關，缺乏好的手腳

點，這時人工攀登可讓你通過難關而登頂，不致爬不上去就得撤退。它也可以讓一些有經驗的進階攀登者有機會體驗大岩壁攀登的垂直世界生活，像加州優勝美地國家公園中的酋長巨石（El Capitan），就是很多攀登者心中的夢想。

人工攀登需要技巧、判斷力和長期練習。盡量師法資深好手並經常攀登，藉以學習人工攀登之基本技巧和訣竅。

乾淨的人工攀登

人工攀登需要很多裝備，但不一定要破壞岩石。傳統上，人工攀登是要把各種尺寸的岩釘用鎚子敲入裂隙，而且在攀登運動早期發展階段，裝備串幾乎全是岩釘。不論是敲入岩釘還是把它們取出，都會對岩石造成永久性的傷害。長此以往，留下累累傷痕，放置岩楔的位置愈來愈寬大。在某些熱門路線上，攀登者強行打入岩釘的結果，會使原本狹縫般的裂隙逐漸變成手指寬的裂隙。如今，有了岩楔、彈簧型凸輪岩楔、岩鉤以及其他裝備可用，攀登者更有機會能夠「無傷」人工攀登各條路線。

所謂無傷支點設置，指的是不用岩鎚，裝備取下後，幾乎能夠不在岩壁上留下疤痕，看不出曾經有隊伍由此攀登而上。和使用無傷支點的方式比起來，不論是先鋒放置時還是之後的人清理，用岩鎚敲入的支點都比較耗時費力。因此，無傷攀登不僅對岩壁好、能讓之後的攀登隊伍享受相同品質的路線，還可以加快上攀速度。

由於首攀的隊伍可能會留下膨脹鉚釘、岩釘（見第十三章〈岩壁上的固定支點〉「膨脹鉚釘與岩釘」一節）或是銅頭，若想以無傷方式上攀一條人工攀登路線，往往得要用到這些舊有的固定支點，同時還得攜帶若干岩釘、銅頭以及其他需用岩鎚敲入的裝置，以免舊有的設備被拆除或是已經無法使用。因此，大多數的無傷攀登都得要依靠前人用岩鎚敲入而遺留在原處的固定支點。

即使是要設置無傷支點，從事人工攀登和大岩壁攀登的攀登者幾乎都會帶著岩鎚，因為進行人工攀登時，岩鎚可用於多種功能，是不可或缺的重要工具。路線情況是否需要岩鎚設置支點難以預料。可能要以岩鎚增加觸及距離，又或者

需以岩鎚卸下裝備才可繼續前進。一些經驗老到的人工攀登者在前人留有固定支點的人工攀登路線上，十分享受「無鎚」攀登（攀登路上不帶岩鎚）帶來的額外挑戰，甚至在全新的攀登路線上也是這樣。無傷或無鎚的攀登風格需要更多的投入，選擇這類攀登風格的人要有心理準備，可能得要中途撤退。

人工攀登的形式

人工攀登可以粗略地依應用程度的多寡分成下列數個類型。可見附錄〈等級系統〉來了解人工攀登各種難度級數的定義。

高山攀登（alpine climbing）：若是在高山地區路線攀登，攀登者通常都希望不要加重任何裝備。然而，攀登可能會用到人工攀登的技巧或裝備，克服路線當中一小段光滑或極困難的段落，其他部分則都能以自由攀登通過。此種攀登法不甚需要專門人工攀登的裝備，使用一般的繩隊裝備即可。可用方式包括手拉固定支點、腳踩帶環，甚至是用幾條帶環結成代用的繩梯通過一段地形。有時為了加快進度，並將暴露於客觀危險因子或其他山區

風險之下的時間盡可能減少，攀登者會故意用手拉固定支點。有些路線會有一個繩距是人工攀登（或是整條攀登路線只有少數幾個人工攀登繩距），其他部分都能以自由攀登上攀。在困難的繩距，背包可用拖吊方式，攀登者也可以進行一次擺盪，以抵達接下來的自由攀登路段。

高山地區攀登也可以運用人工攀登專門的器材進行很長一段的人工攀登，雖說人工攀登和自由攀登技巧其實難以截然區分。一整天的攀登可能需要前一天先在前幾個繩距架設固定繩：把攀登繩擺著留在原處，第二天可以用器械攀升器沿著固定繩上攀（攀登術語叫作「沿繩上升」），然後由前一天抵達的最高處開始，一氣呵成攀完這條路線。

大岩壁人工攀登（big wall aid climbing）：指即使事先架妥第一段繩距，攀登日程仍不只一日者。這類型的攀登通常需要在岩階露宿或懸吊露宿，並涉及拖吊背包的技巧。然而，隨著速度攀登（speed climbing）技術蓬勃發展，以往為時數日的大岩壁攀登，今日頂尖的攀岩高手已能在一日內完成。許多

大岩壁攀登的每個繩距都要用到人工攀登，而且從事大岩壁攀登的人通常會準備各種人工攀登的專用裝備。

人工攀登裝備

人工攀登之各項裝備以第十三章〈岩壁上的固定支點〉及第十四章〈先鋒攀登〉講述之攀登裝備和技巧為基礎。相較於自由攀登的技術裝備是為了在墜落時保護攀登者、承受巨大墜落力量，人工攀登裝備的獨特之處在於其裝備是專為支撐人的體重而設計。在人工攀登中，還有些裝備專為上攀而設計，並不能用來承接攀登者墜落的力道。

人工攀登的基本裝備

人工攀登以自由攀登標準配備為主，真正的人工攀登尚需更多。以下介紹的裝備用於自由攀登，亦可用於人工攀登；它們的用途也隨時機而有所不同。

岩楔和凸輪岩楔

自由攀登用到的岩楔和彈簧型凸輪岩楔，同樣也可應用在人工攀登。對於在每個設置點上獲得最大的高度抬升，具有較短鉤環扣入孔的岩楔是首選。有些凸輪岩楔，像是 Camalot 和「外星人」（Alien），除了直接縫在凸輪岩楔的帶環（見第十三章〈岩壁上的固定支點〉圖 13-15a、13-15c），本身還有一個大型的鉤環扣入孔，讓繩梯（aider; etrier，人工攀登使用的織帶梯）能夠直接扣入支點，比起彈簧型凸輪岩楔的帶環更高且更方便使用（亦見本章後文「人工攀登基本技巧」一節下的「佩戴裝備」）。如此一來，每次放置彈簧型凸輪岩楔的時候，就可以盡量站高繩梯，使攀登過程中少放置一些岩楔。

專門為困難的固定點設置所設計的凸輪岩楔，像是圖騰岩楔（Totem Cam，見第十三章〈岩壁上的固定支點〉圖 13-15g），特色是有著僅會施加重量於某些凸輪而非全部凸輪的鉤環扣入孔，適合用在全部凸輪無法一同接觸到岩壁時。有著傳統樣式但尺寸極小且荷重低的凸輪岩楔，於人工攀登的上攀時也十分好用。這些各式的專用凸輪岩楔，在移動困難或繩段通過時都用得上，但用處不多，挑選攀

登裝備時通常不會是主角。

有些凸輪岩楔放置在岩釘疤（pin scar，因岩釘反覆敲入、敲出而被破壞的岩壁）時，較其他種類岩楔更爲合適。許多人工攀登者偏好用「外星人」來塞放岩釘疤的岩楔。「混合外星人」又稱爲「改良式外星人」（offset Alien），岩楔兩側的凸輪尺寸不同，減低了使用岩鎚、岩釘製造固定點的需求。同樣地，有些岩楔較適合放置在岩釘疤，像是改良式岩楔（見後文討論）。

有時在人工攀登中，最能完美嵌合裂隙的岩楔大小，會介於同一家廠商製造的兩種岩楔規格之間，故混雜多種不同廠牌與款式的岩楔或彈簧型凸輪岩楔使用，會十分有幫助。在此種情況之下，攜帶有些微差異的不同廠牌彈簧型凸輪岩楔，將能夠更契合裂隙的大小。

小岩楔與改良式岩楔

人工攀登專用的小岩楔比自由攀登時的小岩楔還要更多樣化，這類極小的岩楔常用來取代薄岩釘，或是置於岩釘疤，但其牢固性較差，尺寸最小者不足以承受墜落，僅供上攀時使用。

市面上的小岩楔分兩種，第一種是傳統楔形岩楔的縮小版，另一種則是在水平及垂直方向都呈楔形，稱爲偏移岩楔。這些偏移岩楔用於擴口裂隙以及岩釘疤更爲穩固，尺寸也比微形岩楔大些，其中大尺寸者一般是鋁製，攀登布滿岩釘疤的大岩壁時相當有用，甚至可說是不可或缺（見第十三章〈岩壁上的固定支點〉的圖 13-10d）。

小岩楔的頭一般以軟金屬製成，諸如黃銅製或銅鐵合金。這類軟金屬材質製品與岩壁的咬合性較佳，也因此這類岩楔在快掉不掉的放置點較能撐住。大多數製造商生產的微形岩楔中最小者不足以承受墜落，僅在器械攀登上攀時使用。小型與偏移岩楔在進行人工攀登、受力之後，可能很難甚至無法拆卸。最小型岩楔的本體十分地小，而且攀登者用岩楔取出器敲擊的位置，時常會被岩楔的鋼索擋住（見第十四章〈先鋒攀登〉）。在此情況下，使用岩鎚或是清除岩楔用的裝置（見下述「通用的人工攀登裝備」）成爲拆卸小岩楔的唯一選擇。

鉤環

人工攀登需要很多的鉤環。鉤環用來架設確保站、連結確保站（見下述「帶環」）、建設固定點、將欲拖吊袋連接於拖吊線之上、將重要裝備繫在拖吊袋中的裝備繩圈上，與繩梯、雛菊繩鍊、攀升器連接等其他多種用途。攀登者愈是有規畫、有效率（特別是在建置固定點以及安排拖吊袋內如何擺放裝備時），所需的鉤環數目愈少。

傳統上，從事人工攀登的攀岩者較偏好 O 形鉤環，原因在於所謂的「鉤環移位」現象。當攀登者將鉤環扣入另一個鉤環以便站上繩梯，而將體重掛至固定支點的時候，鉤環會滑開移位，發出類似固定點脫出的聲響，這在人工攀登的場合會被誤認為是即將墜落的警示，十分嚇人。不過，現代的技術是將繩梯直接扣入人工攀登固定支點，而不是在固定支點上加一條帶環再扣入帶環上的鉤環，再加上兩個繩梯都使用 O 形鉤環，鉤環移動的現象泰半已消除。如今已不再特別強調應使用 O 形鉤環，所以大部分人工攀登者現在會盡可能攜帶重量較輕的鐵線閘口鉤環，減少人工攀登裝備串的總重。通用的辦法是 O 形鉤環用於固定支點和帶環，而傳統閘口的鉤環（其中應包括很多有鎖鉤環）用於確保固定點。下山時，人工攀登工具串特別沉重，使用現代的輕量化鉤環和鐵絲閘口鉤環有其效果。

繩索

人工攀登需用直徑 10 到 11 公釐的登山繩，最好為 60 公尺長。拖吊繩（haul line）可用第二條登山繩或直徑 10 公釐的靜力繩，它可以跟登山繩連接做長距離垂降用。攀登路線若可能造成鐘擺式墜落或其他不尋常的問題，則可能需要第三條繩子，彈性繩或靜力繩皆可。選擇繩子時應特別注意抗磨性或抗切割性，因為人工攀登路線通常具有複雜地形，且後攀者攀登或拖吊背包時，繩子一直處於受力狀態，需要特別強調此需求。詳細資訊請參考第九章〈基本安全系統〉的「登山繩」一節。

經常檢查攀登繩，汰換人工攀登用繩時的標準，要比對待自由攀登用繩更嚴格。沿繩上升、垂降以及拖吊等作業對攀登繩的耗損甚

鉅。攀登者用攀升器順著固定繩上攀之際,其實是把性命懸於那條繩索,才不會煩惱會不會太早汰換。

帶環

標準帶環可用於架設固定點、延長支點以避免繩索拖曳,以及供一般攀岩用。標準帶環是最好用的帶環,因爲它們容易斜背攜帶。以快扣方式攜帶帶環,長度會變成原來的一半,但在扣入支點後很容易就能延伸爲正常長度(以「快扣環」稱之,見第十四章〈先鋒攀登〉圖 14-7)。

重量限制帶環,像是 Yates 公司出品的 Screamer,有時可用於強度有問題的固定支點。遇上墜落時,這種帶環會限制傳到固定支點的衝擊力(見第九章〈基本安全系統〉圖 9-35)。

自由攀登時用來製作確保固定點的輔助繩或其他帶環材料,也可應用於人工攀登。在大岩壁上架設固定點普遍會用到輔助繩,因爲通常會採用多個支點。關於帶環和輔助繩的更多資訊,可見第九章〈基本安全系統〉、第十章〈確保〉。

輔助煞停確保器

某些輔助煞停確保器(例如 Petzl 公司的固伊固伊〔Grigri〕)可在人工攀登時發揮特殊功能。雖然人工攀登路線不必用到這些器材,但在人工攀登可能遇上的諸多棘手狀況中,這些多用途器具卻是相當有用的(見第十章〈確保〉圖 10-9)。舉例來說,長距離確保時,固伊固伊讓你能夠在處理攀登繩的同時完成其他工作,像是整理拖吊繩、吃東西、喝水,甚至放鬆解脫一番。後攀者使用固伊固伊也很便利,可以當後備,拖吊時用得上。如果攀升器掉了也可以代替,單繩垂降時能夠精準控制,而且還能在許多其他的人工攀登狀況下派上用場。務必挑選適合 10 到 11 公釐人工攀登用繩的固伊固伊,因爲有些固伊固伊是專爲直徑較小的自由攀登用繩而設計。

岩盔

岩盔在人工攀登尤其重要,詳細的介紹請見第九章〈基本安全系統〉。陡峭地形、大型岩楔(讓攀登者頭重腳輕)或支點的意外脫出,都可能讓攀登者頭部朝下墜

落。其他可能的風險有：岩石、裝備、岩板、其他攀登者墜落。在適當使用之下，胸式吊帶雖可讓你保持直立，卻無法取代岩盔保護頭部的功能。今日各種材質及重量的岩盔之中，多用途的硬殼岩盔較能對抗人工與大岩壁攀登的困難及時程。

手套

確保、垂降、用攀升器攀登，以及取出岩楔時，戴手套可以保護雙手。以耐磨的皮手套為佳。由於人工攀登隊手套磨損甚鉅，故必須經常汰換。可將皮革製的園藝手套稍微修飾，剪出手指的孔洞進行利用。亦可使用膠布黏在手套手指邊緣處，增加摩擦力以防指尖在接觸尖銳地形時滑落（圖 15-1）。

圖 15-1　把皮革手套的手指部分切掉，用膠帶纏幾圈加強，並且打洞方便扣入鉤環。

鞋具

若攀登路線僅有一小段需用人工攀登，宜穿著自由攀登用的攀岩鞋；倘若人工攀登的路段很長，鞋底結實的登山鞋較為合適，也較舒適。市面上某些款式的登山鞋較硬，提供足弓支撐，但鞋尖和鞋底為柔軟橡膠製，摩擦力較佳，適合自由攀登用。

眼睛的保護

清理裂隙、使用裝備（特別是岩鎚）時會有碎屑，器材或其他危險物品也可能鬆脫打到臉，先鋒和後攀者都應採取必要措施保護眼睛。一般來說，太陽眼鏡可提供適當防護，不過先鋒者於先鋒途中可能無法卸下眼鏡，而先鋒時間可能是數個小時。因此可以考慮使用感光鏡片或替換式鏡片，這樣太陽沒那麼大或是在陰影裡攀登之際，眼鏡戴著也很舒服。

刀子

在自由攀登中，必須佩戴一把鋒利的刀在吊帶上。攀登者時常必須為了扣入鉤環，移除一些傘帶或輔助繩，或是換掉使用過的、岩石

上不必要的帶環，使得攀登過程更加順遂。假使在人工攀登過程中負荷很大重量，有時需剪掉傘帶和輔助繩，用來紓解緊繃的重量或修正錯誤。舉例來說，若攀登者不小心將要垂吊的背包在對接的繩子上打了死結（詳見下面「多天數的大岩壁攀登技巧」一節），刀子可以立即用來修復問題，或是用來自製其他用途的工具。

通用的人工攀登裝備

除了基本自由攀登的裝備外，人工攀登尚需一些裝備，在此介紹的是無傷人工攀登或需敲岩釘的人工攀登皆通用的裝備。

繩梯（馬磴）

繩梯（aider）或馬磴（etrier）是一種階梯狀的帶環，用鉤環扣入岩楔、岩釘或其他支點，可協助攀登者站高來設置下一個支點。製作或購買繩梯時需考慮其用途。高山攀登時為減輕重量，可以只使用一件重量輕的繩梯。人工攀登則多半需要由約 2.5 公分的傘帶製成的階梯式或側邊踏階式的五階或六階繩梯（圖 15-2a、15-2b），並由兩

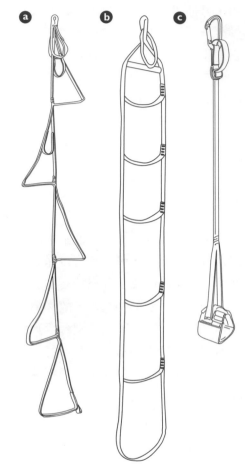

圖 15-2　不同形式的繩梯：a 側邊踏階式；b 階梯式；c 可調式。

件繩梯構成一組。繩梯必須夠長，當兩件分別扣入兩個距離一手臂長的支點時，攀登者要能從一繩梯之最頂階順利踏升至另一繩梯之最底階。比較困難的人工攀登路線通常

會用到六階繩梯，因爲可用的固定支點放置處可能距離比較遠。另一原因是下攀至下方固定支點的機會比較常發生。

人工攀登的基本步驟（見本章稍後的「人工攀登基本步驟」一節）使用兩個繩梯。不過，有些人工攀登者使用四個繩梯，一直配對使用。第三個辦法是使用兩個繩梯，但是收著第三個備用，可能是打開掛在吊帶上，以便偶爾遇上棘手的狀況。較困難的人工攀登路線經常見到使用兩個以上繩梯。不過，要用幾個繩梯終究還是依每個人的喜好而定。

可調式繩梯（圖 15-2c）會比較輕，也特別適合迅速調出最適於沿繩上升的長度。大部分攀登者只把可調式繩梯當作後攀者才會用到的器材。其他不同的繩梯系統還包括「俄式繩梯」系統，其設計根本和梯子無關：若干帶有小金屬圈的帶環，配合套在膝蓋上的束帶，後者具有小鉤，讓攀登者可以「鉤住」上述金屬圈憑空站起。無論如何，階梯式系統還是最多人用，商品種類也最多。

雛菊繩鍊

雛菊繩鍊是附有許多環圈的縫製帶環，每個環圈由針織縫紉固定，間隔 8 至 15 公分（圖 15-3a）。雛菊繩鍊用來連接攀登者和繩梯至支點上，同時也是使用攀升器上升的裝備之一。典型的雛菊繩

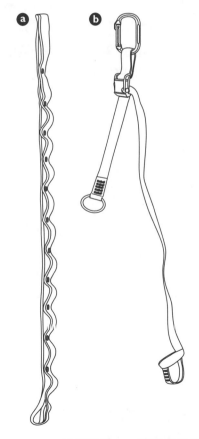

圖 15-3 雛菊繩鍊：a 環圈式雛菊繩鍊；b 可調式雛菊束帶。

錬長度約 115 至 140 公分。較長的雛菊繩錬在困難人工攀登路線上極有用處，可讓攀登者往支點下方下攀較遠，適度地測試支點（見下文「人工攀登基本步驟」）。縫製的環圈是要在用於攀升器上升時縮短雛菊繩錬長度。縮短方法必須依照製造商的指示。

攀登者通常會攜帶兩條雛菊繩錬，一條供左側繩梯使用，另一條供右側繩梯使用。繩錬的一端用繫帶結連接攀登吊帶，另一端用鉤環連接繩梯，最好是一個專用於此的扣接式 O 形鉤環。將繩梯與雛菊繩錬相連，可避免繩梯弄掉或是支點失敗，而且若是用菲菲鉤，雛菊繩錬提供一個很方便的休息方式（見下文）。可調式雛菊束帶（圖 15-3b）是現代人工攀登的最新選擇，可提供更精細的長度調整，而且除了當作繫索，還有諸多特殊設計（見下文）。可調式雛菊束帶必須遵循製造商的產品指南使用，有些設計會較其他的更爲堅固。

菲菲鉤

傳統的菲菲鉤（圖 15-4a）是用一條帶環以繫帶結連接至吊帶，打好結之後，鉤子和吊帶之間的距

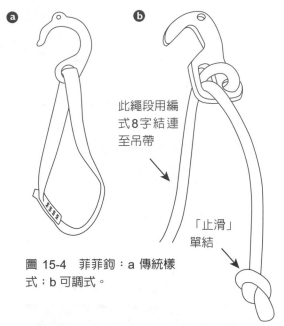

此繩段用編式 8 字結連至吊帶

「止滑」單結

圖 15-4　菲菲鉤：a 傳統樣式；b 可調式。

離約爲 5 到 10 公分。可調式菲菲鉤（圖 15-4b）備有一條滑溜的 6 公釐輔助繩，一端綁在吊帶上，通常是用編式 8 字結。可調式菲菲鉤一開始時可以放到比傳統菲菲鉤更高、更遠離吊帶的地方，然後視需要拉動繫繩縮短。

菲菲鉤算是基本人工攀登步驟的關鍵部分，特別是在陡峭地形上。用法是將它連接至吊帶，鉤入固定支點並撐住攀登者的體重。人工攀登陡峭路線，包括天花板地形在內，若想省力，菲菲鉤或者可調式雛菊束帶的使用相當重要。菲菲鉤讓攀登者能掛在固定點休息，這

要比用手腳或是身體張力撐住體重來得更有效率。若是鉤在腰部高度的固定點，卻要超過此位置而站在繩梯最高階（圖 15-21），或是要超過固定點伸往不容易搆到的位置，像是位於懸岩地形時，菲菲鉤也可提供相當有用的反向張力。

可調式雛菊束帶（見上文「雛菊繩鍊」一節）可取代可調式菲菲鉤運用。有些攀登者會將兩條傳統雛菊繩鍊用作把繩梯與吊帶相連的繫索，還有一條可調式雛菊束帶用來鉤住固定點休息。

雙肩裝備繩環

雙肩裝備繩環（double gear sling）可將裝備串的重量平均分攤到兩邊肩膀上（圖 15-5），更易保持平衡，也更舒適，可減輕傳統的單肩裝備繩環壓迫頸部的缺點。若原設計考慮到這個用途，在陡峭區段使用攀升器時，雙肩裝備繩環也可當作胸式吊帶使用，或是幫助攀登者在墜落時保持身體直立，避免頭部朝下。攜帶裝備的方法差異甚大，不過考量到人工攀登器材的重量還有體積，雙肩裝備繩環是標準配備。

人工攀登專用吊帶

雖說人工攀登未必需要用到專用吊帶，但它的特色是有較寬大的腿環，其中某些還附有填充物。大部分的人工攀登專用吊帶會有裝岩鎚的皮套，有些則會有特殊配備，例如更寬、強度更強的確保環。這種種特色都是為了減緩連續天數攀登大岩時會造成的疼痛感。

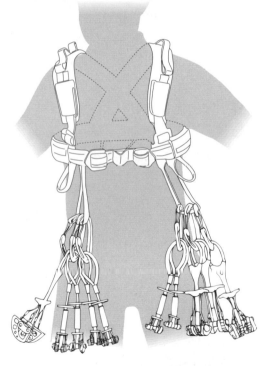

圖 15-5　繫有彈簧型凸輪岩楔的雙肩裝備繩環（為求清晰，將岩楔的繩環省略）。

護膝

在低角度人工攀登時，攀登者的膝蓋在拖吊時經常會與岩面接觸，所以穿戴護膝可以保護膝蓋。護膝能使你感覺舒服、血液循環暢通。為免膝蓋悶熱冒汗，要選擇透氣效果良好的護膝。

確保坐鞍

確保坐鞍（belay seat）是為使懸吊式確保時更感舒適而設計。注意：確保坐鞍千萬不能只連結至單一固定點，依然要如往常般用登山繩將安全吊帶扣入固定點，再將確保坐鞍的無鎖鉤環扣入固定點，並感受一下它的舒適度。確保坐鞍可以買現成的，也可以用木料、少許襯墊加上若干帶環自製。

攀升器

人工攀登的開拓時期，若想沿著固定繩上攀，必得使用普魯士結才辦得到。攀升器（圖15-6）之功用同於普魯士結，但較堅固、安全、快速、輕鬆，如今已大致取代普魯士結用來沿固定繩上攀，在大岩壁攀登時，拖吊背包也十分有用。

所有的攀升器都會使用凸輪，令繩子在攀升器上只能循一個方向順利滑動，另一個方向則會緊緊卡住。攀升器也有扳桿或保險裝置，防止它意外脫出繩索。有些攀升器的扳桿不易鬆開，可減低意外脫出的機會，但也不易取下。它們被設計為專為左手或是右手使用。當同時使用兩個攀升器時，攀登者會一手拿一只（見下文的「攀升器之使用」）。

除了攀升器底部的主要開孔是用來當作主要連結點，其上方及下方向有額外鉤環孔，適用於多種用途。

岩鎚

岩鎚（見圖15-7）是基本的人工攀登器材，具有一個平坦的敲擊

圖 15-6　左手用的帶把攀升器（右手用的與此為鏡像對稱）：攀登繩穿過靠近頂端的垂直通道；上方及下方的鉤環孔可供多種用途。

主要連結點

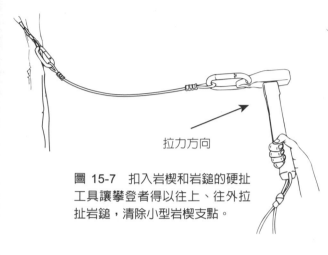

拉力方向

圖 15-7　扣入岩楔和岩鎚的硬扯
工具讓攀登者得以往上、往外拉
扯岩鎚，清除小型岩楔支點。

面，用來清除以及敲入岩釘，另有
一個不甚尖銳的鉤子，用來撬起
固定點、清理雜亂的裂隙，還可放
置可塑性裝備。岩鎚頂部的鉤環孔
是用於清理（見本章後文「清理路
線」一節）。

　　岩鎚的把手有條帶環相連，可
防止岩鎚掉落後再也取不回來。
岩鎚的帶環可以扣入吊帶戴在身
上，使用時也可以扣入繩梯或其他
裝備。帶環的長度應能讓岩鎚使用
時，手臂得以完全伸展。注意要經
常檢查帶環是否磨損。岩鎚不用時
放入收納套中是個好主意，如此既
能收藏妥當又可迅速取用。市面販
售的收納套可扣在吊帶上。

硬扯工具

　　硬扯工具（funkness device，
或簡稱爲 funkness，圖 15-7）是一
條由鋼索製成的金屬纜繩圈，兩端
都可以扣住鉤環。這個裝置被用作
輔助清除岩楔的靜力繩，對於拆除
那些曾經承受先鋒者體重的岩釘和
岩楔更是有幫助。攀登者將硬扯工
具的一個鉤環扣至需要清除的固定
點，另一鉤環連接到岩鎚。接下
來，攀登者揮動岩鎚往外、往上抖
動，將卡住的固定點移出。移除岩
釘可能需要多個方向的拉扯。整個
攀登隊伍共用一個硬扯工具，在先
鋒者交接時傳予先鋒攀登者，因此
硬扯工具要能扣上每位攀登者的岩
鎚。爲了承受不可避免的重擊，用
於清除岩楔裝置的鉤環必須是傳統
鉤環（非鐵線閘口）。此鉤環必須
能夠輕鬆套入攀登用岩鎚的孔洞，
如此一來才能易於扣入，使用時也
能充分自由移動。

繫結繩圈

　　人工攀登者會攜帶各種長度及
強度的繫結繩圈；打好結後，其
長度爲 10 至 20 公分。這種繩圈可
用全強度的傘帶製成（意思是傘帶

的強度等級是要止住墜落），或是只要用來支撐體重而採較細的 1.27公分（0.5 英寸）傘帶製成。攀登者往往會購買縫製的全強度擊結繩圈，避免在這些小帶繩上還有個結，但通常會自製僅需支撐體重的繫結繩圈（見圖 9-34b）。

僅需支撐體重的繫結繩圈製作成本相當低廉，讓人很容易就留在路線上，例如拿來用繫帶結綁住舊有的固定點，後面這個狀況通常是在跟攀路線時要利用舊有固定支點下降時所遇到。也可用來避免堆疊在一起的固定點掉落（見本章稍後的「岩釘打入法」）。

標準長度的繫結繩圈用於可能必須承受墜落的固定點。如果鉤環無法放入舊有岩釘的頭部，這些繩圈可以穿過，繫緊部分打入的岩釘（第十三章〈岩壁上的固定支點〉圖 13-9），或是先鋒者用盡裝備時拿來臨時替代快扣。

岩鉤

隨著偏扭岩鉤的出現，岩鉤有時也被稱之為標準岩鉤（見下述）。有許多不同造型與尺寸，用來鉤住小岩階或岩洞。岩鉤通常由鉻鋁鋼製成（強度才足夠），尾端呈鉤狀（才穩固）。岩鉤僅被用來支撐身體重量，並且依其設計的用途，幾乎不能被用為確保裝置（見本章後段「岩鉤的放置與使用」）。

連接的方式是將繫結繩環（通常是 1/2 英寸寬的繫結帶環）從岩鉤背面穿過底部的洞，直到繩環的結卡住洞口為止（見圖 15-8b）。使用時帶環的結需背對岩壁，這樣受力方向會緊貼著岩壁，減少晃動使岩鉤脫出的機會，並讓繫結繩環的結無法靠近，使得岩鉤靠在岩面上。

大岩壁上可用到不同尺寸及種類的各種岩鉤。有些常見的形式雖已無法在市面上買到，仍被認為是特定攀登類型和某些熱門路線的重要器材（這就對胸懷大志的攀登者造成採購時的困擾）。一般來說，大部分的路線可考慮攜帶至少一支基本岩鉤（圖 15-8a）、一支蝙蝠鉤（圖 15-8b），還有一支大岩鉤（圖 15-8c）。有一種樣式叫「爪鉤」（Talon），三個爪的鉤子都是不同形狀（圖 15-8d），因此另兩個額外的鉤子可當作「腳架」，最適合某些特殊地形。若是較長的人工攀登路線，每一種岩鉤最好能

圖 15-8 　各式標準岩鉤：a 基本款；b 蝙蝠鉤；c 大岩鉤；d 爪鉤。

攜帶兩個，以免遇上需要連續使用同一種岩鉤或是岩鉤掉落的情況。

　　若能夠適當地使用岩鉤，可以在很小的洞達到很不錯的穩定性。蝙蝠鉤幾乎完全是爲了可以鉤住專爲此目的而鑽出的 6 公釐（1/4 英寸）深凹洞。

　　這裡介紹的僅是一些額外的岩鉤變化型，有更多形狀與尺寸的岩鉤並未介紹。

偏扭岩鉤

　　偏扭岩鉤（camming hook，又作 cam hook）是結構簡單的硬鋼彎柄，適用在任何比其金屬厚度還寬，但比鉤頂長度窄的裂隙。使用偏扭岩鉤往往可以避免打入銅頭，尤其適用於楔形岩釘（例如箭型岩釘）造成的岩釘疤。各種偏扭岩鉤

的金屬厚度幾乎一樣，但鉤尖寬度和「臂」長（圖 15-9a）卻有不同，產生的力矩大小也不一樣（圖 15-9b、15-9c）。力矩太大可能會咬死在裂隙裡或撐開片岩，力矩太小則不夠穩固。狹窄鉤面的力矩通常較大，寬廣鉤面的力矩則較小。在相對容易的地形上，可用偏扭岩鉤做跳蛙式（leapfrog）的快速攀升。

鉚釘掛耳

　　鉚釘掛耳是用來連接至膨脹鉚釘以及平頭鉚釘（後者基本上就是一種打入很淺的 5 公釐粗膨脹鉚

圖 15-9 　偏扭岩鉤：a 不同尺寸的典型偏扭岩鉤，大小由右至左排列；b 岩鉤置於垂直裂隙當中；c 岩鉤在平行水平面岩壁地形之下倒過來放。

釘，具有扁平頭部）。

鋼索掛耳（圖 15-10a、15-10b）是直徑 3.2 或 2.3 公釐的鋼索環，帶有一個滑塊可收緊。配有鋼索的小型岩楔也可發揮類似功能，用岩楔當作是滑塊將鋼索扣緊膨脹鉚釘的凸出部（見第十三章〈岩壁上的固定支點〉圖 13-7）。然而，由於岩楔的鋼索要比鋼索掛耳更長一些（因此更為低垂），並不能提供那麼多的高度抬升。鋼索掛耳主要是協助往上進展，恐怕無法止住墜落，而平頭鉚釘通常只能當作是支撐體重的支點，依靠它們作為固定支點時要小心判斷。

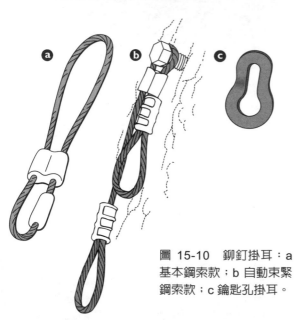

圖 15-10 鉚釘掛耳：a 基本鋼索款；b 自動束緊鋼索款；c 鑰匙孔掛耳。

標準掛耳（regular hanger）與鑰匙孔掛耳（keyhole hanger）是用特殊造型的金屬製成（圖 15-10c），特別適用於確保固定點和無掛耳的膨脹鉚釘。鑰匙孔掛耳在膨脹鉚釘孔和鉤環孔間的金屬銼開一個槽，可以讓寬頭和窄頭膨脹鉚釘穿過。若扣上穩固的膨脹鉚釘，標準掛耳或鑰匙孔掛耳都可視為能止住墜落的固定點。最好能攜帶少量 6.35 公釐（1/4 英寸）及 9.53 公釐（3/8 英寸）的空螺帽在口袋裡，可用於缺少掛耳的膨脹鉚釘以及鉚釘。

金屬裝備與膨脹鉚釘

先了解岩釘、可塑性金屬裝備、膨脹鉚釘的相關知識，才能徹底掌握人工攀登技巧。

岩釘

新式岩釘為強化的鉻鉬鋼或是其他適當合金（如鈦合金）所製。這類強化岩釘更加堅硬，迫使裂隙迎合它們的形狀，而不像傳統的第一代可塑性岩釘那樣，自己變形順應裂隙。有效地放置岩釘，關鍵在於挑選尺寸與裂隙相符的岩釘。為

符合在岩壁上可能遇上的各形各色裂隙，岩釘的大小以及形狀變異甚大。

頓悟岩釘（Realized Ultimate Reality Piton, RURP）：它的全意是「領悟終極現實的岩釘」。它的尺寸最小，約僅郵票般大小，形如戰斧，用於細而淺的裂縫（圖 15-11a）。頓悟岩釘僅能支撐攀登者體重。

鳥喙型岩釘（birdbeak）：又叫鳥嘴（beak），通常以其製造商 Pecker 稱之。鳥喙型岩釘（圖 15-11b）的尺寸最小有如 RURP，較大者則可適於放入薄刃型岩釘甚至箭型岩釘（見下文）可用的裂隙。鳥嘴的強度極佳，若能妥善安放，當它的長喙部被敲入裂隙後，可在裂隙內產生扭轉效應，因此通常是比薄刃型岩釘更穩固的選擇。放得極好的鳥嘴，其長喙部深入裂隙，不僅往前，還會傾斜往下。因此要移除鳥嘴時，後攀者不單要像對付一般的岩釘那樣上下敲（見本章隨後「後攀者」一節），還得往外朝向後攀者敲擊。因此，鳥嘴特別難以清除，常會在清除時損傷鳥嘴的鋼索，要當心留神，並可考慮加一條帶環作為原本鋼索的後備。

薄刃型岩釘（knifeblade）：薄刃型岩釘又長又薄，有兩個孔眼，一個位於釘頭，另一個在側邊突出的部分（圖 15-11c）。此型岩釘長度及厚度不等，厚度自 0.3 至 0.4 公分（1/8 至 3/16 英寸）都有，放不進小岩楔的狹窄裂隙即可使用薄刃型岩釘。許多路線上會有大量薄刃型岩釘留在原地，不過它們的使用頻率已變得較不普遍，因為同樣尺寸的裂隙若用鳥嘴會更穩固。

箭型岩釘（wedge piton）：經常以其商品名 Lost Arrows 相稱，或是簡單稱為 arrows。箭型岩釘是使用相當普遍的多用途岩釘之一。這種岩釘僅中央有一孔眼置於尾部，且與釘身垂直（圖 15-11d）。箭型岩釘的長度不等，厚度從 0.4 至 0.8 公分（5/32 至 9/32 英寸）都有，極適用於水平裂隙。

角型岩釘（angle）：為一種 V 字形的岩釘（圖 15-11e、15-11f、15-11g），V 字高度自 1.2 至 3.8 公分（1/2 至 1 又 1/2 英寸）不等。此型岩釘的力道來自金屬的抗曲性和抗張性。角型岩釘通常用於岩釘疤，因為往往只有岩釘才能放得進一處岩釘疤，除此之外別無他法。

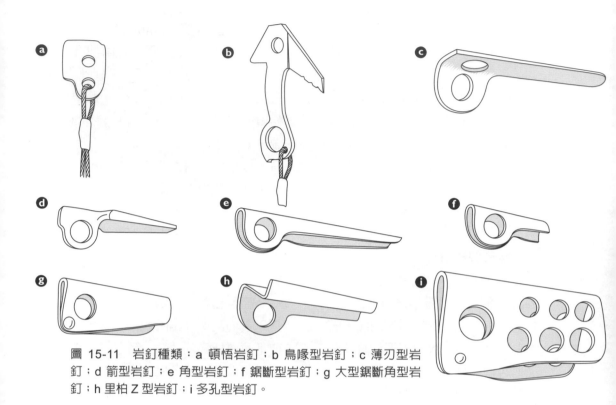

圖 15-11　岩釘種類：a 頓悟岩釘；b 鳥喙型岩釘；c 薄刃型岩釘；d 箭型岩釘；e 角型岩釘；f 鋸斷型岩釘；g 大型鋸斷角型岩釘；h 里柏 Z 型岩釘；i 多孔型岩釘。

或者，若是裂隙在此之前不曾放過岩釘，大到足以容納角型岩釘的裂隙通常能夠置入無傷攀登器材。

里柏 Z 型岩釘（Leeper Z piton）：這種岩釘因呈 Z 字形而較為厚實（圖 15-11h）。由於釘身短，可以兩個疊在一起使用，穩固性更佳，適用於裂隙底部（見本章稍後的「套疊法」一節）。鋸短的里柏 Z 型岩釘（詳述於後）相當適用於角型岩釘疤。

多孔型岩釘（bong）：為 5 至 15 公分（2 至 6 英寸）高的大尺寸角型岩釘（圖 15-11i），目前多半已被彈簧型凸輪岩楔以及一大堆可選用的其他器材取代。

鋸斷型岩釘（sawed-off piton）：將角型岩釘及里柏 Z 型岩釘末端鋸掉好幾公分的岩釘（見圖 15-11f、15-11g），適合淺淺的放置點。在留下極多岩釘疤的路線，鋸斷型岩釘特別好用。部分鋸

斷的角型岩釘有時可以買到，不然攀登者也可以用鉗子或鋸子切出自己的鋸斷型岩釘。寬度介於 1.9 至 3.8 公釐（3/4 至 1/2 英寸）的角型岩釘，是最常拿來鋸斷的尺寸。

可塑性金屬裝備

這類裝備統稱為銅頭（即使並非用黃銅製成），或只叫釘頭，利用金屬的可塑性來貼合岩壁，卡於裂隙之中。釘頭的穩固性差異甚大，而且放好之後很難由外觀判斷其承受力，故非不得已不要使用。縱使它們可能承受墜落，通常也僅能支撐身體的重量。

銅頭或鋁頭：為一條短鋼索末端用一個小銅塊或鋁塊衝壓成套管，即箍圈，另一端為鋼索環（圖 15-12a）。使用時將相對較軟的金屬頭鎚入岩石的不規則處。銅頭的承受力較高，但鋁頭（以較鉤環等更軟的鋁製成）的可塑性較高。正由於如此，一般來講更容易正確放置。大多數位置是鋁製品為最佳選擇；往往僅有最小號的款式是使用銅製。

環型釘頭（circlehead）：為一鋼索環，環上有一個或更多銅塊或鋁塊衝壓成套管（圖 15-12b）。它

圖 15-12　可塑性裝備：a 銅頭；b 環型釘頭。

們和一般的釘頭一樣可鎚入岩石，可用於水平裂隙、懸岩放置點，或是某些其他地形由於預期拉力方向之故，使得鋼索環上對稱的兩個連接點會更優於普通釘頭。

膨脹鉚釘

攀登路線時可利用留在上頭的現成膨脹鉚釘，使用法請見第十三章〈岩壁上的固定支點〉。打膨脹鉚釘是項特殊技巧，不在本書的討論範圍內，最好是留給那些技巧高明、經驗豐富的攀登者來判斷何時該打膨脹鉚釘（見第十三章〈岩壁上的固定支點〉的「放置岩壁固定點的禮儀」一節）。

大岩壁攀登裝備

從事大岩壁攀登還需納入其他特殊裝備。將你的重要裝備加上帶環或繫索，才得以連接避免掉落。攜帶足夠裝備助你度過惡劣天候狀況，因為在大岩壁上可能不易撤退。務必確定裝備的耐用性，設法補強所用裝備，若是可以，就紮上強力膠帶，像是水瓶、拖吊袋或其他物品。事先的預防措施可避免損壞不堪使用。

滑輪與拖吊器材

滑輪可減輕拖吊背包之負擔，誠屬必要。滑輪使用率頻繁，故需耐用。具有軸承和大輪之滑輪較能平順操作。市售的拖吊器材（有制動裝置的滑輪）又稱拖吊器，在長距離拖吊時特別有用，大多數攀登者都會使用（圖 15-13a、15-13b、15-13c）。倘若拖吊器材掉落，結合大型滑輪與有鎖鉤環、兩條帶環及一個攀升器，將這些人工攀登時常攜帶的裝備組合起來，可以成為一個基本的拖吊系統（圖 15-13d）。一些攀登者偏好將這種非市售的基本拖吊系統用於負載重物，因為他們可以挑選較大的滑

圖 15-13　拖吊裝置：a Kong公司出品的 Block Roll；b Petzl 公司出品的 Pro Traxion；c Petzl 公司出品的 Micro Traxion；d 由一個攀升器、滑輪、有鎖鉤環及兩條帶環組成的基本拖吊系統。

輪，而且這樣的系統易斷裂的組件比較少（見本章後文「拖吊步驟」一節關於裝配這個裝置的更多討論）。最好也多攜帶幾個單純的滑輪，在拖吊期間架設機械式省力系統，或運用在救援狀況（見第二十五章〈山岳救援〉）。

拖吊袋

拖吊袋內可裝衣物、水、食物、睡袋和其他攀登器材及非攀登

用之裝備（圖 15-14a）。良好的拖吊袋應具備容量大、牢固的拖拉懸吊系統、質料耐用、無突出點、可拆卸背帶等特點。拖吊袋頂端之帽

a　帶有繩結保護器的拖吊繩連結至有鎖鉤環（見 b）

垂直改良式拖吊束帶

b　拖吊繩

連結拖吊袋

可拆卸收存的肩帶及腰帶

固定索

圖 15-14　拖吊袋：a 包括牢固的拖拉懸吊系統，以及可拆卸背帶等特點；b 保護繩結。

蓋可保護連結背包與拖吊繩的繩結，也可使拖吊更為流暢。取 2 公升寶特瓶的上段，配上若干繩索，就可以輕鬆做出一個有用的繩結保護器（圖 15-14b）。上岩壁之前，拖吊袋要備上一條固定索，通常是 7 公尺長的 8 公釐細繩。用編式 8 字結將此固定索直接繫在拖吊袋的主拖吊環（亦見本章後文「多天數的大岩壁攀登技巧」下的「拖吊步驟」一節）。

其特杖

其特杖（cheater stick）可以讓攀登者在他們碰不到的區域扣入繩子或繩梯。要在大岩壁攀登中攜帶此類其特杖的主要原因，是可以用於陡峭地形上向下的人工攀登撤退中（在垂降過程中製作固定點及扣入繩子）。若是固定點裝置不見或損壞，使用其特杖來觸及其他裝置，可以提供你一個裝置新的岩釘、銅頭或耳片的替代方法。

把鉤環用登山膠布或萬用膠帶貼在帳篷的營柱或是登山杖，就可以在緊急情況下當作其特杖使用。簡單的做法像是用膠帶纏繞快扣補強使之固定，身材稍短的攀

登者也許不得不出此招。若遇到必
須摳到舊有固定點而中間又沒有位
置可放的狀況,更是如此。

萬用膠帶

　　一旦上了大岩壁,萬用膠帶
(duct tape)是攀登、設備維修和
保護裝備不可或缺的物品。萬用膠
帶可以用來貼岩鉤、沒有耳片的螺
栓(hangerless bolt),以避免鉚釘
掛耳滑落。或是將鉚釘掛耳貼到繩
梯的鉤環,讓攀登者能伸得更遠摳
到鉚釘。也可以將岩楔取出器和岩
鎚貼在繩梯、岩鉤或固定支點上,
以到達特別高的放置點。萬用膠帶
可以貼在尖銳的岩石邊緣以保護繩
子。萬用膠帶也常用來修理裝備,
並可自製人工攀登專用器材。直徑
較小的萬用膠帶卷可以用細繩掛在
吊帶上。

吊帳

　　攀登者用來睡覺的平台稱之為
吊帳(portaledge,圖 15-15),它
是一種質輕的尼龍布吊床,讓攀
登者在大岩壁上不需抵達天然岩階
就能好好睡個覺。吊帳可以折起,
並可裝進拖吊袋中進行上下拖吊。
亦可配上雨遮,在風雨交加中提供

庇護之所。各款吊帳和雨遮造型互
異,有些雨遮較其他更適用於風雨
中。吊帳之外的另一選擇是吊床,
重量輕得多,但更加不舒適。跟確
保坐鞍一樣(見本章稍前「通用的
人工攀登裝備」一節),不論是使
用吊帳還是吊床,攀登者仍須時時
直接連接至岩壁上的固定點,而非
連接至吊帳或吊床。

行動廁所

　　在大岩壁攀登的上升過程

圖 15-15　連接至岩壁的吊帳(為求清
晰,並未顯示攀登者個別的岩壁固定點
及岩盔)。

512

中，必須攜帶行動廁所（waste container）來裝載排泄物。它們通常會繫在拖吊袋的底部，於拖吊時亦然。行動廁所的帶環是否可靠且安全地連接是非常重要的，這樣才不會造成容器在上升過程中脫落。行動廁所脫落不但會造成隊伍沒有妥善收納廢棄物的容器，也會在岩壁上或起攀處留下痕跡，甚至傷害到下方其他隊伍。自製的容器或許可以度過嚴酷的大岩壁考驗，市面上也有特別針對大岩壁攀登設計的產品，如米多里俄斯（Metolius）公司生產的行動廁所（Waste Case），拖吊時更為可靠。排泄物通常會先以小包裝收妥，再裝入上述容器（見第七章〈不留痕跡〉）。不消說，在上攀過程中絕對不要丟擲廢棄物。

人工攀登支點的設置

進行人工攀登時，設置支點的主要原則是愈高愈好。若間隔可由 90 公分（3 英尺）改成 120 公分（4 英尺），那麼一個 50 公尺（約 160 英尺）的繩距就可少設置 10 個以上的支點，節省許多時間。

自由攀登時放置固定支點的技巧多半可應用於人工攀登，但有些人工攀登的支點大概僅能支撐重量，而非墜落的衝擊力，這就和自由攀登時不同。執行「回收」（back-cleaning）也是人工攀登多於自由攀登。回收是當先鋒攀登者攀過一個固定支點，到達新的固定支點時，為了在更高處時能再次利用，決定移除先前的固定支點（見本章後文「人工先鋒攀登一段繩距的訣竅」邊欄）。執行回收時，仍須謹記自由攀登的概念和固定支點放置的基本原則，並且在適當間隔放置固定支點。此外，還要記得後攀者將採固定繩上升的方式（採用攀升器沿繩上升），擔任先鋒的人必須把固定支點放得夠近，後攀者才有辦法逐一清除。攀登方向或角度若有改變，這時移除太多固定支點，可能會給繩索拉緊下採固定繩上升的後攀者帶來麻煩。

用放置穩固的偏扭岩鉤代替岩楔或岩釘，可以節省相當多時間。對先鋒者而言，岩鉤放置較為簡單，後攀者在拆除時也比較不麻煩（因為岩鉤沒有留下，根本不需清除）。不過，岩鉤僅能暫時支撐重量，不能當成固定支點來保護墜

落。

人工攀登置入岩楔的方式類似於自由攀登時的置入方式，但因為此時岩楔要承受先鋒者的體重，而且比岩楔取出器小，故放置後較不易取出。可考慮岩楔僅用於確保固定點，盡可能別在往上攀升時用岩楔吊體重。

使用舊有岩釘、膨脹鉚釘或其他岩壁殘存之支點時必須先評估（見第十三章〈岩壁上的固定支點〉）。只要有可能，應取一鉤環直接扣入現場遺留的器材充當固定點，不要扣入舊有支點上頭可能還連著的老舊現有帶環。譬如若有必要，應將岩釘孔眼上的舊帶環割下，才能扣入鉤環。若是出於某種因素，岩釘孔眼容不下鉤環，比如岩釘彎折或太過靠近岩壁，或太偏向某個障礙物，或是孔眼裡的帶環取不下來，此時可取一條標準長度繫結繩環穿過其孔眼，然後打個繫帶結，或是將一鉤環扣入此繫結繩環的兩端。

岩釘打入法

適當尺寸的岩釘應可徒手置入二分之一到三分之二的釘身，其餘部分再用岩鎚敲入。應選擇正確的岩釘來配合裂隙。相對於尺寸過大或外形不合，岩釘若與岩石接觸得當，並與裂隙的外形相合，順利敲入後對岩石造成的損傷較小。使用不合適的岩釘會對岩石造成更多破壞。放置良好的岩釘，每用岩鎚敲一下，就會發出「鏗」的清脆聲音，而且聲調逐漸升高。打入岩釘後，輕輕自兩側敲擊，觀察岩釘是否會旋轉（見下面「人工攀登基本步驟」一節）。會旋轉表示咬合不密，需更換尺寸更大的岩釘。該把岩釘敲入多深？這需憑藉感覺和經驗。敲入過深不僅浪費力氣，也使後攀者不易取出岩釘，同時更會對岩壁造成不必要的破壞。但敲得不夠深，岩釘容易被扯下。若一連幾根岩釘都打得太淺，其中一個鬆脫即可能導致拉鍊效應，讓一整排岩釘如數被扯落。下面是幾個打入岩釘時的注意事項：

- 可以的話**徒手放置岩釘，不用岩鎚施力**，這樣可以減低對岩壁的破壞。利用現有的岩釘疤且不要用岩鎚敲岩釘。徒手放置的岩釘對上攀來說也許較不穩固，與岩鎚敲入的岩釘相比也較無法承受墜落，稍加練習徒手放置，就能

夠提升穩固的程度。

- **試著想好此處原先放置什麼樣的岩釘**，以及它如何被放置。由於多數岩釘放置後都會留下痕跡，故我們也能以相同方式接續使用之。

- **岩釘應打入該段裂隙較寬處，一如岩楔的放置。**若岩釘上下部分之裂隙較狹窄，岩釘在承受攀登者體重時將可得到來自裂隙的支撐（圖 15-16a）。

- 若岩釘的位置導致連接的鉤環落在岩石邊緣，需**加上一個英雄繩圈連接岩釘**（圖 15-16b），以避免鉤環側邊受力。

- 打入角型岩釘時應**使 V 字的三點接觸岩石**（圖 15-16c），背部（V 字尖點）接觸之岩面務必與兩個邊緣（V 字兩點）接觸之岩面相對。遇水平裂隙時，岩釘應呈倒 V 形置入，尖端朝上。

- **敲入岩釘時若遭遇阻礙而無法順利敲到底，應停止鎚擊**，否則會愈敲愈鬆。這時要將帶環繫結在

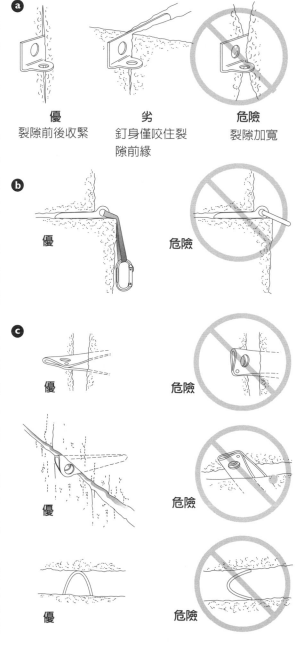

圖 15-16　岩釘打入法：a 如果岩釘的上下均收緊，即為最佳放置點；b 安全地用帶環延伸，避免鉤環橫向受力；c 角型岩釘打入時應讓三個點全都接觸岩石。

a　優　裂隙前後收緊　劣　釘身僅咬住裂隙前緣　危險　裂隙加寬

b　優　危險

c　優　危險　優　危險　優　危險

緊貼岩面的釘身上。用繫帶結或雙套結將英雄繩圈繫於釘身，可減少受力後對岩釘產生的槓桿作用（見第十三章〈岩壁上的固定支點〉圖 13-9）。接著再套入一個保險帶環（或第二個鉤環），穿過岩釘孔連接英雄繩圈或鉤環。保險帶環無法承受重量，但若支點失敗，它可防止岩釘掉落。

套疊法

當手邊沒有合適的岩釘、岩楔或彈簧型凸輪岩楔可置入眼前的裂隙時，人工攀登可以有很大的創意空間。不管是身邊的合適裝備已經用完，還是碰上歷經反覆敲擊、豆莢狀的岩釘疤，你都可以敲入兩個或更多岩釘，這就是所謂的「套疊法」。有多種套疊方法可以使用，端視裂隙大小與手邊有的裝備而定，如圖 15-17 所示。

薄刃型岩釘可背靠背併在一起打入裂隙。若需用第三個薄刃型岩釘，則前兩個用手置入，第三個自前兩者之間敲入。里柏 Z 型岩釘特別適合套疊使用，而箭型岩釘亦可使用套疊法，可以兩個背靠背

相抵，或是將較短者疊在較長者上方。你可以任意搭配岩釘套疊使用，只要它能恰當地填入裂隙，同時各岩釘相互接觸得宜，此時創意是關鍵。

套疊角型岩釘的最佳做法眾說紛紜，有些攀登者將它們背靠背相抵，以邊緣敲入裂隙。其實任何組合法都行，唯要避免直接把兩個

圖15-17　岩釘及角型岩釘套疊範例（為求清晰，省略一些保險帶環）：a 箭型及薄刃型岩釘背靠背相抵；b 里柏 Z 型岩釘與角型岩釘套疊；c 兩個箭型岩釘與薄刃型岩釘相疊。

疊起來，因為這樣在取出後不易分開。

若將岩釘套疊使用，取一條繫結繩環將所有岩釘都用繫帶結綁上（圖 15-17a、15-17c）。通常是僅直接扣入其中一個岩釘（圖 15-17b），或若套疊起來的岩釘孔眼被擋住（如圖 15-17a 所示），就得直接扣入上述繫結繩環。不管是哪個狀況，用一條繫結繩環串接起來，確保萬一套疊的岩釘失效，沒有直接扣上攀登繩的其他岩釘不會隨之掉落。

岩鉤的放置與使用

置入岩鉤時，將鉤端鉤住岩石邊緣、片岩或岩洞等可以利用的地方。學習如何使用時，多試幾種不同款式，看看哪個能在此地形放得最為穩固。附近稍微移動一下，試著憑感覺找出最穩固的位置。若是看見想要鉤住的地方，也要以肉眼檢視其品質。有時可將岩鉤置於鋼索已掉落的舊有銅頭之上（即所謂的「斷頭」）。

選好要用的岩鉤以及擺放位置之後，取一繩梯及一雛菊繩鍊扣入此岩鉤。在把全部體重加上去之前，都應經過測試（若是偏於側邊，或者由於其他因素無法測試，也許可以試著輕輕將體重「一點一點」移至岩鉤）。通常攀登者會從繩梯很下方開始，使重心及站立位置遠低於岩鉤，然後才一次往上移動一階。攀登者應避免站在岩鉤的正下方，因為力量加多可能會突然往外滑開。一旦攀登者站上一個（或一對）繩梯而將體重置於岩鉤上，可以利用菲菲鉤鉤入繩梯的鉤環，吊住體重，就如同對待其他固定支點一樣。站在繩梯上時，要保持有個持續向下的壓力施於岩鉤，尤其是要在繩梯上站高，還有換腳支撐體重之際。

偏扭岩鉤在裂隙或口袋點中放置的方式，應使其卡住扭轉，產生一偏心扭力施加於岩石之上。這些放置點要依靠岩鉤本身加在岩石的力矩（偏扭動作）。經過練習，可用各種看似不可能的方式放置偏扭岩鉤。偏扭岩鉤卡入裂隙愈緊（換句話說，金屬片的寬度愈是接近裂隙寬度），此放置點愈是穩固，對於岩石的可能傷害也就愈低。若有必要，可用岩鎚敲一下偏扭岩鉤，增加放置點的穩定度。即使只承受攀登者的體重，有時還必須用岩鎚

才能將偏扭岩鉤取出。基本上大家都同意有些岩質，像是砂岩，不應使用偏扭岩鉤，因為偏扭的動作可能損害岩石。

可塑性裝備的設置

由於攀登者經常無法辨別可塑性釘頭的安全性，又因為使用這類裝置會破壞岩石，所以除非其他裝備皆不適用，否則切勿輕易使用可塑性裝備。釘頭的使用方法與其他裝備相同，但有一項無可避免的缺點：光靠檢視無法保證釘頭已依裂隙形狀卡緊。有些釘頭可承受短距離墜落，有些僅能承受攀登者的體重，有些則會失效鬆脫。所有可塑性釘頭的置入點都有失敗的可能，使用者務必牢記這點。

假設你手邊有一系列合適的釘頭可供選擇，使用岩隙可容納的最大那顆。不管是自己所放置或是之前隊伍所留下，都應輕柔地施以彈跳測試（詳見下述「人工攀登基本步驟」）。放置釘頭時不要沒有耐心，盡可能多花時間將放置點做到盡善盡美。既然一個放置完善的釘頭可以止住墜落，可考慮使用有重量限制的帶環。

銅頭和環型釘頭的設置比其他人工攀登裝備需要更多的練習，也需要幾個特殊工具。岩鎚的尖嘴適於將大的釘頭置入裂隙，較小的釘頭則需要平鑿（圖 15-18）、衝模之類的工具，必要時可使用箭型岩釘或岩楔取出器。使用敲擊工具可減少因沒敲中而傷及岩壁的可能性。

在置入釘頭之前，先謹慎地檢測它。請注意從扣入釘頭的環開始，鋼索會自釘頭後方延伸出來。它必須能做 180 度的旋轉，並且終結在釘頭前方（見圖 15-12a）。務

圖 15-18　用鑿子放置銅頭，岩鎚直接敲擊鑿子而非銅頭。

必將釘頭後方抵住岩壁，並將鋼索斷口端放在外面看得見的地方，以減少鋼索向外彎曲，同時，也可以於釘頭黏上岩壁時保護鋼索。

找尋合適的設置點，像是一個尖端朝下的溝槽，或至少有平行面的裂隙。這與岩楔的設置點類似，不過可能因為過淺而無法放置岩楔。真正要攀爬路線裝置釘頭前，先在一些大圓石或不能爬的岩石上練習，以獲得些許經驗。裝設前要遵循以下步驟：

1. 用岩鎚把釘頭的每一面鎚個幾下，**將釘頭熱起來**。如果有需要，可以將釘頭邊鎚邊轉大約10到20次，稍微改變一下它的形狀，以吻合設置點。

2. 以類似放置岩楔的方法**放置釘頭**，將它放入外開裂隙的狹窄部分或窄縫中。務必將釘頭的後面靠著岩壁。

3. 用衝模鎚往整個釘頭打上大約4到5次，**將釘頭定位在岩壁上**。如果沒有衝模鎚，此時可以使用岩鎚尖的一端。這樣做的目的是將釘頭固定住，使攀登者不需再握住它。

4. **用力將釘頭鎚進岩壁**，可以試著用鑿子來做各種角度的敲擊，在釘頭上形成 X 的形狀。或是單純地一直重複敲打釘頭，直到它與設置點結合為止。要小心別鎚壞岩壁或鋼索的線頭。鎚釘頭時要上面、中間和底部都鎚打。如果鎚上方或底部時釘頭開始搖動，就再回去鎚打中間。如果鋼索上的金屬開始剝離，就不要再繼續鎚打，以免釘頭被敲過頭了。

5. **鑿子貼著釘頭邊緣猛擊**，或是用岩鎚直接在釘頭邊緣鎚打，將釘頭兩側都敲到「釘入」岩石。

6. 很小心地**把釘頭的頂部及底部「釘入」**，這往往就是釘頭最能「咬住」岩壁的地方。

7. 承載體重之前，**輕輕地彈跳測試釘頭**，確保它承受得住。過分劇烈的彈跳測試反而會把放得很穩的釘頭扯下，所以應試著僅以所承受體重兩倍的力量測試（見下面的「人工攀登基本技巧」一節）。

人工攀登基本技巧

先鋒人工攀登繩距之前，需先研究地形並擬定計畫。決定先鋒者需要哪些裝備，後攀者可以攜帶哪些裝備。先鋒人工攀登時，先鋒者一般需要攜帶個人用的攀升器、

確保器（包括一個輔助制動確保器）、岩楔取出器及通常被視為後攀者裝備的物件。思索如何解決繩索拖曳問題。找出任何可能會影響背包拖吊的障礙，並決定是否要將某些裝備保留至繩距後段。

佩戴裝備

如何佩戴裝備很大部分取決於個人風格。在人工攀登中，常見一個裝備鉤環放置多個彈簧型凸輪岩楔。一般偏好用鐵線開口鉤環佩戴彈簧型凸輪岩楔，因為這種鉤環重量較輕。

建議的佩戴裝備系統是將彈簧型凸輪岩楔本體的鋼索圈扣入鉤環，而不是像自由攀登時那樣將所附縫製帶環扣入。讓鉤環的門與吊袋方向相反而朝外，並讓鉤環開口處方向置於鉤環底部。這可以使攀登者以指相抵鉤環的門，並抵住凸輪岩楔，以單手從鉤環上移除一個凸輪岩楔。若是在一個鉤環中扣入多個彈簧型凸輪岩楔，可考慮將不同尺寸大小的岩楔混在一起，這樣萬一某個滿載彈簧型凸輪岩楔的鉤環掉落，也不會一次損失某個尺寸的全部裝置（圖 15-5 為人工攀登時，一般佩戴彈簧型凸輪岩的楔方法）。

考慮左右兩邊各佩戴一半的彈簧型凸輪岩楔、岩楔、岩釘以及各種尺寸的帶環。如此一來，不論右手或左手都有全部尺寸大小的裝備可供使用。一般而言，佩戴裝備時，會從小到大排列，或是由大到小排列。有些攀登者會將全部帶環掛在坐式吊帶上，保護裝置則全部配置於胸式吊帶。將帶環「折半」可以減低其佔據的空間（圖 15-19a），或是整條帶環過肩斜背。

岩釘最好能用 O 形鉤環攜帶，因為這樣岩釘可以沿著鉤環圈朝任一方向移動進出鉤環（圖 15-19b）。經特殊設計的 O 形鐵絲開口鉤環重量較輕。不要在同一個鉤環放入過多物件，導致器材不易拿取而在翻弄時掉落。箭型及角型岩釘依其彎角方向交錯放置在鉤環上，可讓鉤環放入更多岩釘。佩戴時可考慮將岩楔及岩鉤排入傳統的搭扣式鉤環（非鎖式鉤環，見圖 9-36e），其開口處具有一鉤形，岩楔、岩鉤更不容易意外地跳脫鉤環。空鉤環通常是排列成「足球」的形式，五個或七個為一組，端視攀登者的偏好而定，以易於整理且

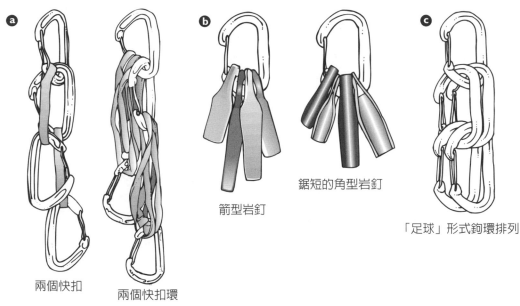

圖 15-19　器材排列：a 快扣與快扣環；b 岩釘在 O 形鐵絲閘口鉤環中靠攏收妥；c 鉤環排成「足球」形式。

節省佩戴空間（圖 15-19c）。

　　先鋒如果有一支岩楔取出器會很方便，用於卸除未放置好的裝置，必要時還可以清理路線上的草、泥巴以及裂隙碎屑。最後，要是帶了岩鎚，試看看是否伸手可及，其上的帶環也不能交纏。

人工攀登基本步驟

　　無論先鋒者起步時是立於平地，或採舒適之自由攀登站姿，還是位於繩梯最高階，人工攀登的基本步驟皆相同。以下的基本步驟皆是假設攀登者有兩個繩梯（見「人工先鋒攀登一段繩距的訣竅」邊欄）：

　　1. 觀察並觸摸上方地形，選擇適當裝備，準備將它置入雙手可及之最高適當放置點（圖 15-20a）。

　　2. 置入支點，並盡可能透過眼睛觀察它。將未受力的繩梯與雛菊繩鍊組合，用專屬的 O 形扣接式鉤環一起扣入支點（圖 15-20b）。

　　3. 新放的固定支點應遵循基本的彈跳測試步驟：（a）單手用力

將繩梯往下扯一次或多次；（b）將一隻腳放入繩梯，並狠狠朝下「蹬」幾回（在進行第一隻腳的測試時，仍然保持依靠前一個支點撐住體重）；（c）約半數體重轉換到新的固定點，並且再猛跳幾次（還是有一隻手扶著掛在先前固定點的繩梯，另一隻腳也站在上頭。如此一來，若測試時固定支點掉落，你仍然有辦法靠著前一個固定點撐住站好。如果可能的話，菲菲鉤依舊鉤入前一個固定點）；（d）將全身重量移往新架設的固定點，並且再度猛力跳幾下（圖15-20c）。

如果新架設的固定點讓你有疑慮，只能承受身體的重量，或是有擴張脫出的危險，有些攀登者可

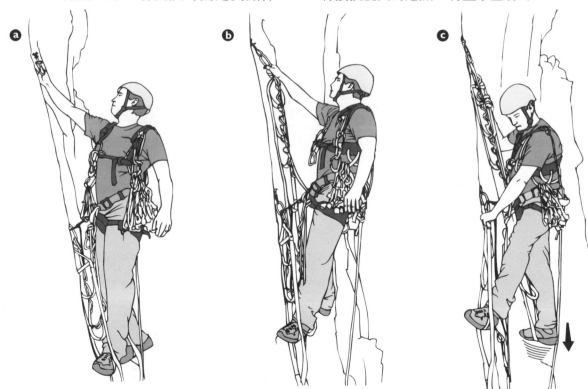

圖 15-20　人工攀登基本步驟（為求清晰，略去某些裝備）：a 挑選並放置裝備；b 將繩梯－雛菊繩鍊扣入；c 對支點進行彈跳測試；d 體重移至新設置的繩梯及支點，並靠菲菲鉤撐住；e 攀登繩扣入前一個固定點裝置，並移開下方的繩梯－雛菊繩鍊；f 將下方的繩梯－雛菊繩鍊扣入上方的繩梯－雛菊繩鍊，準備站到繩梯更高階，並重複上述步驟。

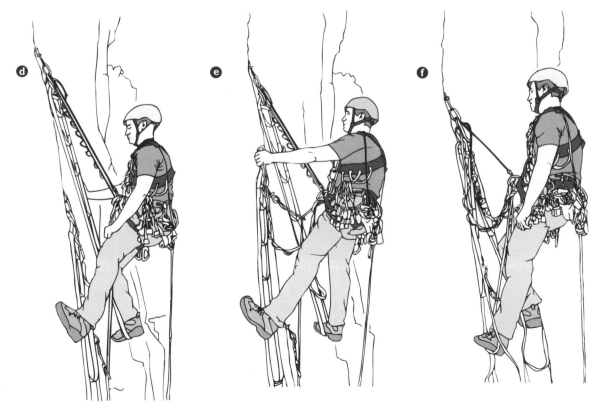

能會選擇避免劇烈的彈跳測試，而以下列步驟取而代之：（a）以手放置裝置（在放置得宜的情況下）並用力向下拉扯，接著（b）直接「滑入」新的設置點，將你的重量漸漸平穩地施加於其上。

有些攀登者仰賴經驗以及對特定岩石的認識，設置良好的固定點裝置，除了靠手力將它扯緊之外，根本不做其他測試。另外一些攀登者相信唯一安全的攀登方法，就是

頻繁的彈跳測試。當你將要測試或是移動到可疑的固定支點時，要警告確保者。

4. 一旦你的重量完全只靠新的固定點支撐，將菲菲鉤扣入那個裝置，或是扣入可調式雛菊束帶（圖15-20d）。如果並非使用可調式菲菲鉤或可調式雛菊束帶，此時應爬高至繩梯的第二或第三階，把菲菲鉤扣入新的固定點。若用的是傳統菲菲鉤，也可以將之扣入傳統雛菊

繩鍊的扣環裡頭。

　　5. 當你在新架設的固定點上休息時，亦可以回去原先的地方。如果要用這個固定點確保墜落，可在其上加一個鉤環、快扣或帶環，並將攀登繩扣入。接著移除繩梯與雛菊繩鍊的組合（圖 15-20e），並將此組合的 O 形扣接式鉤環掛上更高處繩梯的 O 形扣接式鉤環（圖 15-20f）。移除這個較低的裝置後，要將它重新掛回裝備串。

　　6. 盡可能在繩梯上爬得高一點；可以的話，爬到最高階或是次高階。在爬高過程中，移動或調整菲菲鉤或雛菊繩鍊（如圖 15-20f 所示）。在你爬到預期的梯階前，要抵抗尋找固定點裝置的欲望。這可以幫助確認你沒有因較低處可能的設置點而分心，並增加固定裝置的揀選效率。

　　7. 由第一個步驟開始，重複上述步驟。

人工先鋒攀登一段繩距的訣竅

- **盡量減少攀登繩拖曳**，以免造成困擾，這和自由攀登時相同。每個放置點都要仔細考量，必要時應延長帶環，以保持攀登繩直線行進。若後攀者會用攀升器沿此繩上升，要留意攀登繩通過岩角的情況，固定支點及帶環的設置也應避免在尖銳岩角上摩擦。如果有必要，在岩角上加一層護墊，通常是用強力膠帶。

- **攀登時要有全盤規畫**，想好哪些器材要留著等下用，哪些要在上攀過程中拆下帶著走，也就是所謂的「回收」，以便能在此繩距的後段派上用場。某些繩距需要用到大量相同尺寸的器材，或是最關鍵的那幾樣器材先鋒者只帶了一兩件，此時就得頻繁回收這些器材。避免在繩段一開始就執行回收，同時為了防止嚴重墜落，在足夠近的繩段距離內要不時留下支點。

- 至於**何時應扣入攀登繩**，這就要依據個人喜好以及下方、上方固定點的品質而定。有些攀登者喜歡在彈跳測試的最後步驟完成之前將攀登繩扣入下方固定點，或是體重全部靠向新設置點支撐前扣入。如此一來，若新的設置點失效，先鋒者墜落時就不是由下方固定點受力，而僅靠雛菊繩鍊拉住，還有攀登繩。有些攀登者要用彈跳測試確定新設置的上方固定點可以撐住體重一陣子，讓他們有充分時間能夠搆到下方固定點並將攀登繩扣入。一般來說，攀登者並不願意為了扣入固定點而拉出太多餘繩，因為一旦墜落，這種做法會增加墜落距離。然而，新設的上方固定點愈是不可靠，攀登者愈是可能在將體重移到上方固定點之前，先將攀登繩扣入目前依賴的固定點，而不會按照基本步驟所寫，等體重全都移至上方固定之後才扣入攀登繩。攀登級數評定為 A1 或 C1 的繩距時，所有設置點理應是穩妥的，大可依循基本步驟進行。

站到繩梯最高階

登至繩梯最高階著實令人神經緊繃,但若能做到,可大幅提高人工攀登效率。攀登低角度岩面時,登至最高階的步驟很簡單。此時最高階如同一般的腳點,雙手可以協助攀登者保持平衡。有時在還不到繩梯最高階的位置放置數個支點會比較快,也比較省力,例如極為陡峭之處,或是屈身在難纏的裂隙或內角當中。若身處這類地形,攀登者可能會發現一直站在次高階放置器材會進展得更快。不過,最好還是能夠盡量登至最高階。

在垂直岩壁或懸岩上要登至最高階就比較困難,因為對於繩梯所扣入的支點而言,攀登者的重心是往外離開岩壁,並朝向該固定點上方。若岩面有一些手腳點,可暫時依賴它們來保持平衡,藉以架設下一個支點。若岩面一片光滑,固定點的設置也容許你這麼做,就把重心放在雙腳上,身體向後倚,使吊帶和支點間的菲菲鉤或可調式雛菊束帶拉緊以形成張力,讓你保持平衡(圖 15-21)。若使用傳統式菲菲鉤,另外的方法是將快扣搭在固定點上作為手點,用一隻手拉住快

扣撐起身體,另一隻手放置下一個固定點。

休息

別把自己累垮了!用最輕鬆的方式攀爬,必要時便休息以保留體力,或趁休息時計畫後續動作。最好的休息方法就是新設置的固定支點一旦測試可用,就立即扣上菲菲

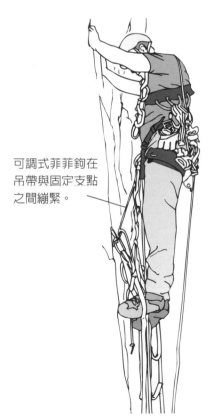

可調式菲菲鉤在吊帶與固定支點之間繃緊。

圖 15-21　站上繩梯最高處。

鉤或可調式雛菊束帶。藉由將全身
重量吊掛於菲菲鉤或可調式雛菊束
帶休息，依靠此固定點用繩梯上升
之前，先使你的腳完全放鬆。這樣
的動作可以使你依情況所需，輕鬆
地在繩梯上換腳，往側邊伸手搆到
另一個固定點以便扣入繩梯，或是
思考下一步如需改變方向應如何進
行。靠著固定點往上移動時，將你
的傳統式菲菲鉤往上移動位置，或
是收緊可調式菲菲鉤或可調式雛菊
束帶，盡可能在其上休息。

　　若非使用菲菲鉤或可調式雛菊
束帶，或是處在傾斜度較小的地
形，可嘗試此種休息方法：雙腳分
別踩在不同的繩梯上，一腳高，另
一腳低。位於較高處的腳膝蓋彎
曲，臀部坐在腳跟上。如此攀登者
的體重大部分落在彎曲的那條腿
上，伸直的腿只承受極少的體重，
卻依然維持了身體的平衡（圖 15-
22）。

　　若攀登繩已扣入支撐你的支
點，另一個休息方法是請確保者拉
緊，然後倚繩休息。但此法不甚有
效，因為攀登繩會伸展拉長，而且
還需要和確保者口頭溝通。

　　最後，你可以站在繩梯上找到
較輕鬆的站姿。一般來說，最穩定

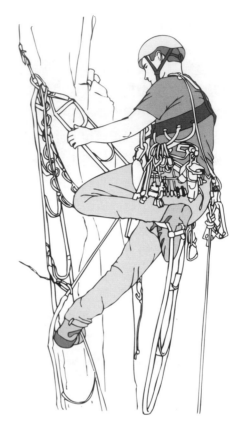

圖 15-22　休息姿勢。

的姿勢是雙腳腳跟並攏，腳尖分開
抵住岩壁。若是在繩梯上站高，往
上伸展以架設困難的固定點，腳跟
並攏的姿勢相當有幫助。

人工攀登和自由攀登之轉換

　　收納與架設繩梯、使用人工攀
登裝備、攜帶沉重裝備串、綁著

拖吊繩進行自由攀登，這些只不過是大岩壁攀登時轉換人工和自由攀登會遇上的眾多困難舉隅。重新適應不同方式並重新整備自由攀登裝備為人工攀登裝備，對自由攀登者來說是一大挑戰。在自由攀登之後要將體重移到第一件人工攀登固定點，靠它支撐，而前一個固定點離你很遠或未經測試，會是相當可怕的一件事。轉換人工與自由攀登時，要與夥伴溝通清楚。

自由攀登轉換為人工攀登

只要攀登路線可放置岩壁上所用的固定支點，攀登者能夠呼叫收繩或是將確保環直接扣入固定支點，從自由攀登轉換為人工攀登是較為簡單的過渡。若攀登者自由攀登的原因是由於岩石無法提供設置固定點，最後一個固定點可能位在下方距離甚遠處，轉換可能比較困難。不論上述哪種情況，都要從可靠的固定點開始轉換，並且考慮設置兩個固定點。謹慎地測試第一個固定點，尤其是第一步肉眼觀察檢視以及將身體重量掛上之前的測試。如果此段要使用繩梯進行人工攀登，將可能已繫在吊帶上的繩梯和雛菊繩鍊卸下（見本章「雛菊繩鍊」），再開始上述的基本人工攀登步驟（見「人工攀登基本步驟」）。若攀登者早已預計要進行人工攀登，這個轉換動作十分容易。如果攀登者沒有預期使用人工攀登卻突然需要轉換，問題便會油然而生。面臨此種窘境時，可準備帶環或快扣，相互連接多條帶環自組繩梯，再藉繩梯以人工攀登通過缺乏手點腳點的區域。在短的人工攀登路段若不使用雛菊繩鍊，要格外小心別讓自組的繩梯掉落。

人工攀登轉換為自由攀登

若攀登者面臨無法人工攀登的路段（例如岩面攀登卻沒有任何可利用的岩壁固定點），或是難度下降，而自由攀登又可以比人工攀登更快更有效率，可能會想從人工攀登轉為自由攀登。轉換為自由攀登時，務必要讓你的確保者知道你會加快移動速度。轉換成自由攀登有兩個常用的方法：

1. **在輕鬆路段或斜度小的路段**，通常可以離開繩梯，移到岩石上，將全身重量放在手腳，並用手去搆繩梯，將它解扣後帶在身邊。如果轉換時剛好是在岩階或站立的位置，只要把繩梯和雛菊繩鍊扣在

吊帶的裝備環上，然後開始自由攀登。要確定那些人工攀登器材不會擋住你自由攀登時的動作。

2.**如果轉移為自由攀登前的人工攀登很陡峭**，常使用的方法是將一條標準長度或雙倍長度的帶環扣在最後一個人工攀登的確保固定點上，然後站在帶環上，用這個帶環當作臨時的繩梯。將繩梯解下，暫時放在吊帶上，這讓攀登者可以自由移動，而且不需回過頭來往下取回繩梯。可以的話，在踏上帶環開始自由攀登之前將繩子扣入帶環，否則固定點無法協助制墜。而且如果固定點沒有連接繩子，後攀者可能無法觸及固定點和帶環執行回收。如果是從岩鉤移動到自由攀登，只要在剛開始的自由攀登移動時拉起繩梯，岩鉤和繩梯就會鬆開。

張力橫渡與擺盪式橫渡

張力橫渡與擺盪式橫渡使用於水平橫渡一段連人工攀登也不可行的區域，移至新的裂隙系。嘗試首攀新路線的人會使用這些技巧，以避免為了搆到新裂隙系而使用膨脹鉚釘掛上梯子。

張力橫渡與擺盪式橫渡最大的不同是使用擺盪式橫渡時，攀登者要跑過岩壁才能到達新裂隙，但張力橫渡時攀登者不需跑步，而是要攀住，用摩擦力讓手腳往側邊移動。張力橫渡與擺盪式橫渡都很難，且會給第二個橫渡者帶來些麻煩，他既要跟隨又要清除固定點。

針對這兩種橫渡法，先鋒者都要在計畫的橫渡處上方先安置穩固的確保固定點，並將攀登繩扣入此固定點，或扣入在此位置的舊有固定點。通常張力橫渡與擺盪式橫渡所用的裝備都不能收回，除非你可以從上面再回到這裡。所以，大部分攀登路線上，這種位置都已有裝備留在岩壁上。攀登者可以在張力橫渡與擺盪式橫渡點使用有鎖鉤環以增加安全性。

張力橫渡時，攀登繩扣入之後，先鋒者從確保者得到張力，降低一些高度，然後用手腳橫過岩壁，開始向新裂隙移動（圖 15-23a）。有些張力橫渡需要攀登者移動時倒向側邊，甚至幾乎是頭下腳上的姿勢。在張力橫渡時，先鋒者在橫渡行進間需要求放鬆繩子，所以要清晰地用「把我放下來」、「停」、「撐住」這些口令，和確

保者做良好溝通。一旦到達最終目的地，先鋒者可能需要大喊放鬆繩子讓張力消失，然後繼續攀爬新的裂隙。

擺盪式橫渡時，先鋒者用繩子扣住擺盪點，然後叫確保者拉緊。接著先鋒者要求降低，確保者將先鋒者降低到有足夠的繩子給先鋒者在岩石上來回地跑，然後擺盪到新的裂隙（圖 15-23b）。當確保者將先鋒者降低時，寧願少降一點，不可降得太多。如果降得太低，可能很難修正錯誤。可以早一點停住，然後試著擺盪。如有必要，可再次下降到最適當的位置。當你在岩石上來回助跑時，先慢慢地跑，然後

再加速，要控制好不要旋轉撞到岩壁。

有些擺盪和橫渡會因為長度、岩壁角度或其他因素而頗具難度。攀登者可以在繩梯上扣一個彈簧式凸輪岩楔，很快把它塞入新的裂隙（見圖 15-23b）。如果攀登者幾乎無法搆到新裂隙，但可以設法塞入適當固定點裝置，這個裝置和雛菊繩鍊會在攀登者盪回去原有的垂直線之前，承受住攀登者的重量。一旦進入新的裂隙系，在把繩子扣住人工攀登固定點以便確保之前，要在安全範圍內盡可能爬愈高愈好。設置固定支點前爬得愈高，剛才的確保者第二個擺盪時就愈輕鬆（見

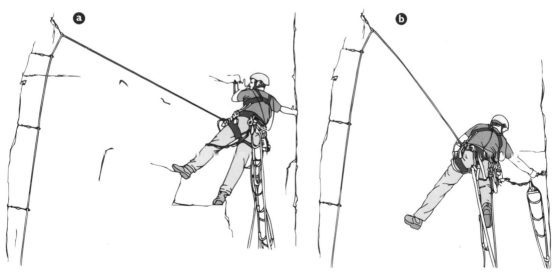

圖 15-23　先鋒橫渡攀登：a 張力橫渡；b 擺盪式橫渡。

本章稍後的「後攀者的張力橫渡與擺盪式橫渡」）。

固伊固伊在張力橫渡與擺盪式橫渡時非常有幫助。在張力橫渡時，固伊固伊可以提供先鋒者精確的確保和完美的張力。在擺盪式橫渡時，固伊固伊讓確保者能將擺盪者保持在要完成擺盪時需要的確切位置。

懸岩和平行水平面岩壁

懸岩和平行水平面岩壁或許讓人望之卻步，但往往比看起來更容易以人工攀登的方式克服，特別是因為平行水平面岩壁地形會有許多裝備留下無法取走。將攀升器帶在身邊，若因支點脫出墜落而懸在半空中，則需藉助攀升器攀回前一個穩固的支點。

在陡峭的懸岩或是平行水平面岩壁下方，可能無法用雙腳抵住岩面。此時，一開始就應盡量在繩梯的較低階，且遠低於固定點的位置懸吊體重。若要繼續前進、達到下一個放置點，使用菲菲鉤或可調式雛菊束帶靠吊帶撐住，會比以全身重量踩在繩梯上效果更佳。在新的固定點設置後，測試它並且扣入

一個繩梯，接著踏上可觸及的最低階，將菲菲鉤扣入。

當攀登相當陡峭的懸岩時，固定點可能需要設置得非常近。注意不要在攀爬時移除這些裝置，後攀者為了要成功地清理繩段，會需要更多裝備將自己固定在位置上。或是可考慮「回收」平行水平面岩壁上的支點，讓後攀者只需使用固定繩推攀升器上升。當懸岩變為水平狀態，由於攀登者可在平行水平面岩壁下完全地直立於繩梯上，使用人工攀登變得較為容易，可以站在底部順著水平方向的裂隙架設人工攀登裝置。

縱使如何取捨會因人而異，攀登者以人工方式翻上平行水平面岩壁時會使用上述人工攀登基本步驟一樣的順序。往上伸高越過平行水平面岩壁，探尋下一個放置點。可能需要用摸的而無法眼見為憑。移住扣入平行水平面岩壁上方固定點的繩梯之際，可能很難拉高搆到平行水平面岩壁更上方。可先站上繩梯最低階，在其上慢慢站起，以幫助你踏出第一步。接著，使用可調式菲菲鉤或可調式雛菊束帶，應能扣入位在平行水平面岩壁之上的固定支點。

繩索拖曳是攀爬懸岩普遍可見的副作用。盡量不要在這些固定點上設置較長的帶環，這樣會使後攀者清理路線時倍感困難。有些攀登者會拖著第二條確保繩，並且在翻過懸岩關鍵點後用其攀登，然而此方法並不常見。

最後，翻越巨大平行水平面岩壁時試著放鬆心情。對你所用的固定點有信心，使勁抓著不放也無法讓它們安穩不動，僅是白費你的力氣。

設置確保

到達繩距尾端後，先鋒者架設一個確保固定點。許多路線在繩距終點會有膨脹鉚釘設置，但攀登者可能需要用自己的裝備架設確保固定點。當拖吊時，你往往會設置一個有兩個主要施力點的固定點裝置：一個用來固定先鋒攀登時用的攀登繩，支撐攀登者的體重並確保安全；另一個則用來作為拖吊系統（詳見第十章〈確保〉的「平均分散力量於數個固定點」一節）。仔細考慮攀登繩與拖吊系統各應放在哪一邊。一般而言，將拖吊系統保持一直線，然後將拖吊確保站放在

不會妨礙攀登路線的位置，如此後攀者就不必推開拖吊袋後再通行。其他在選擇主繩和拖吊系統確保站位置時需考量的因素包括確保固定點的品質，以及拖吊袋的重量。考量這些因素後，先鋒者攀完這段繩距之後即設立確保站（圖 15-24a）。

主繩固定點：先將主繩連接至主繩固定點（圖 15-24b）。必須要求確保者將主繩放鬆，往上收好幾把，然後將主繩固定供後攀者使用。通常主繩的固定方式是用雙套結套入扣至固定點中已用到的某個支點，最好是膨脹鉚釘。可以使用雙套結，如此才比較好解開。接著打一個 8 字結環作為雙套結的後備。將此 8 字結環扣住主繩固定點的著力點。務必確認 8 字結環和設置確保站的先鋒者之間的繩長足夠，可以讓先鋒者進行拖吊。待主繩用雙套結固定並且設好後備，先鋒者要立刻對跟隨的後攀者大聲喊：「主繩已經固定好！」也就是告訴後攀者可以卸除確保（可以另外喊「卸除確保」）。

後攀者立刻將攀升器連至主繩，並加上後備，將下方確保站大部分的固定點拆除，解開拖吊繩上

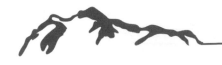

的後備繩結（圖 15-24c）。拖吊袋固定索直接著力的那幾件器材，是後攀者唯一要保留到開始拖吊時的裝置，如此才能確保後攀者在拖吊袋離開確保站時，已經準備好可以上升。

　　拖吊系統固定點：在固定好主繩後，當後攀者正在準備沿繩上升並清理支點，先鋒者需將拖吊系統安裝好（圖 15-24d，另見本章稍後「多天數的大岩壁攀登技巧」下的「拖吊步驟」一節）。裝置拖吊系統的固定點，先鋒者可以用主繩固定點的其中一個點當作拖吊固定點的一部分，如此做法為兩固定點都設好後備。在一連串的拖吊過程中，後攀者要將拖吊袋與下方確保固定點解開分離，如此先鋒者才能將它拖上來（圖 15-24e）。然後移除原本直接撐住拖吊袋的那幾件器材，最後順著固定的主繩上升。

　　先鋒者進行拖吊的同時，需將拖吊繩整齊放好，準備好給下一段先鋒攀登使用（圖 15-24f）。整個拖吊過程完成後（若先鋒者不需拖吊，則是攀登繩已固定好之後），先鋒者要準備一個舒服的確保座位，將裝備串中的物品分類、繩子整理好、準備好確保系統等等，準

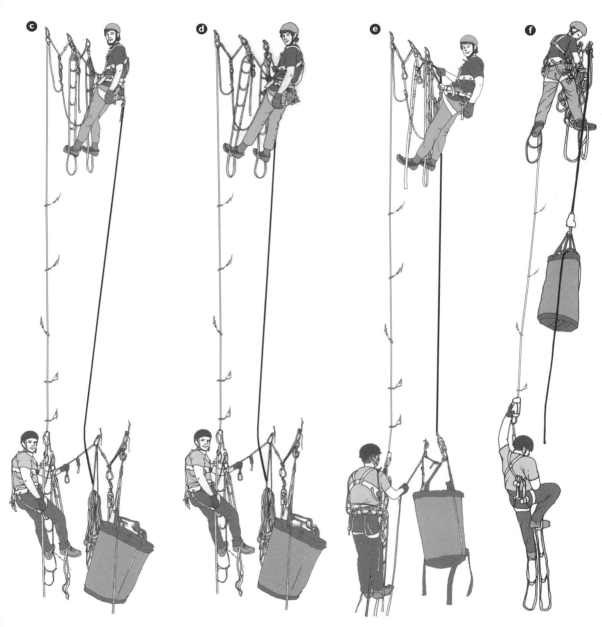

圖 15-24　架設確保站：a 先鋒者設置固定點；b 先鋒者固定攀登主繩；c 後攀者連上主繩，並開始拆除下方固定點；d 後攀者準備沿繩上升清理支點之際，先鋒者設立拖吊系統；e 後攀者放開拖吊袋；f 先鋒者進行拖吊，同時後攀者沿繩上升並清理支點。

備交換先鋒。

提洛爾橫渡法

提洛爾橫渡法可以用於兩塊岩石地形之間，例如一面主岩壁和一座與之分離的石峰之間，也被用於渡河和其他跨渡。繩子綁在要跨渡的兩端點，讓攀登者可以順著繩子從空中橫渡。以下操作指南是利用提洛爾橫渡法從主岩壁橫渡到與之分離的石峰，再回到主岩壁另一個新定點，例如美國加州優勝美地國家公園失落的箭塔（Lost Arrow Spire）。

1. 在主岩壁上設置可以承受垂直和水平拉力的牢不可破固定點，**將單繩的垂降繩一端連接至此固定點**，利用此繩垂降到介於主岩壁與分離石峰之間的鞍部。注意垂降繩至少要是主岩壁與分離石峰間距的兩倍長，額外的長度則要超過打兩個繩結所需長度的兩倍。

2. 若有需要，**可用另一條攀登繩攀登此座岩峰**。在上方設置一個承受水平拉力的支點（或是如同許多案例，包括失落的箭塔那樣，使用既有的固定點）。注意在橫渡之後，設置峰頂固定點用的裝備無法

復得。如果不是用垂降繩當作攀登繩，那麼後攀者要將垂降繩的空端帶上去（可以考慮將這條繩子綁在身上，以防掉落）。

3. 一旦兩個人都登上峰頂並扣上峰頂固定點，**要將綁在主岩壁確保站上的垂降繩（現在是當作橫渡繩）拉緊**，並將它固定至峰頂固定點。將橫渡繩的空端穿進固定點，就像安裝垂降繩一般（如果用兩條繩連結，就先解開再重新綁一次比較好）。如果使用垂降繩的空端開始橫渡（見以下步驟 5），可以考慮將第二條繩子固定至峰頂固定點，提供多餘裝置，並避免通過這條垂降繩上的繩結。

4. **挑選要扣上橫渡繩的裝備供跨越時使用**。如果橫渡繩幾乎呈水平，或目標點高於起點，有很多方法可運用：使用一個扣入吊帶的 Micro Traxion 和一個攀升器，或許可連接繩梯、腳環至攀升器（圖 15-25a）。或用兩個攀升器，其中一個扣入吊帶，另一個一樣可連接繩梯、腳環（圖 15-25b）。或是使用滑輪、鉤環和普魯士結的組合體。除了兩種主要裝置需連接至橫渡繩，還要繫上後備，像是以繫帶結繫上吊帶連接點的雙聯帶環，以

圖 15-25　提洛爾橫渡法：a 使用 Petzl 出品的 Micro Traxion 以及一個攀升器；b 使用兩個攀升器。

有鎖鉤環將之扣近橫渡繩。

5. **第一個攀爬者連接至拉緊的橫渡繩**，然後將其空端帶在身邊（可以考慮繫入繩端綁在身上，以確保不會掉落）。為開始進行橫渡，或避免攀爬者以失控的速度飛離那座分離的岩柱，可以視地形、兩端距離、高差、繩索延展狀況和橫渡繩的緊繃度，在橫渡時可能需要下放一小段、垂降、沿繩下移，或將普魯士結往下推。通常第一位攀登者可以靠未拉緊的橫渡繩空端

垂降開始橫渡。不要把垂降器連接至拉緊的橫渡繩來橫渡，因為這裝置很可能受力變得很緊，卡在橫渡途中。以失落的箭塔為例，其目的地高於起點，在攀升開始之前僅需要一小段橫渡或垂降。

然而，如果目的地低於起點，所有的攀登者可能整段橫渡都需垂降，而攀升裝備可能只在最後幾英尺才用得到，需要時再安裝即可。這時候攀登者可以用有鎖鉤環或滑輪加有鎖鉤環將自己和橫渡繩連接

在一起。懸吊在橫渡繩上時,可用
另一條繩索垂降。在橫渡前務必計
畫周詳,並確保所有設備和繩子都
充足,足以安全橫渡。

6. 待第一位攀登者從峰頂橫渡
回主岩壁的另一位置後,**第二位攀
登者要將第一條繩從峰頂的固定點
卸下**,確定繩子穿過固定點。完成
橫渡時,如果使用兩條繩子,第二
位攀登者務必要確認拉到了正確的
繩子,就如同準備使用雙繩垂降時
一般。然後,第一位攀登者將橫渡
繩的空端固定至主岩壁新位置的新
固定點,這麼做會讓原本的繩子重
新繃緊,空端也是初次繃緊,現在
跨渡之間是兩條繃緊的繩子。

7. **第二位攀登者選用前述步驟
4、5 中提到的方法之一,將橫渡
繩安裝好**。如果用到兩條繩索,選
沒打結的那段橫渡繩,這麼一來,
在橫渡時就不需通過打結處。

8. 如果兩位攀登者都來到主岩
壁的新位置,**解開主岩壁固定點上
的橫渡繩末端**並拉緊繩子。要小心
繩子各端不要糾結在一起。

後攀者

短距離的人工攀登,後攀者通
常是依先鋒者的相同步驟照做,
只不過後攀者由上方確保。後攀者
跟攀一小段人工攀登時,可能會使
用繩梯,將繩梯扣入先鋒者留下的
固定支點,或者後攀者可以直接拉
先鋒者留下的固定支點,並利用岩
面反向施力,或站腳。後攀者採取
的技巧,端視這一小段人工攀登多
陡、多光滑而定。

長距離人工及大岩壁攀登,就
要使用不同的策略。先鋒者將攀登
主繩固定至固定點,接著後攀者利
用攀升器沿固定繩上升,沿途清理
先鋒者留下的支點。若此隊伍有袋
子需要拖吊,後攀者必須在離開下
方固定點之前先將拖吊袋解開,先
鋒者才能將它拖吊上來(見圖 15-
24e)。若背包於拖吊中途卡住,
後攀者可協助化解。

攀升器之使用

不管是左攀升器或右攀升器,
每個攀升器都需使用其專屬的鉤
環。小一點的有鎖 O 形鉤環或 D
形鉤環(一般鎖而非自動鎖)最為
方便。攀升器沒有使用時,可用專
屬的有鎖鉤環掛在吊帶或裝備帶環
上。

準備跟攀一段繩距時，將有鎖鉤環扣到各個繩梯和雛菊繩鍊的組合上。攀升器一定要扣在雛菊繩鍊末端，而不是其中一個繩圈。將鉤環上鎖，以確保攀升器可以一直與雛菊繩鍊和繩梯相連，主要是確定在掛上體重之前，和雛菊繩鍊的連結十分穩固。攀登者慣用手側攀升器在繩上的位置，高於非慣用手側的攀升器（圖 15-26a）。

　　一般來說，都會為上方的攀升器縮短雛菊繩鍊的總長度。雛菊繩鍊該縮短多少，要依據此繩距的傾斜度而定；有時要在一個繩段上升途中就改變很多次。一般而言，上方的雛菊繩鍊應調整到至少手臂完全伸展之前即拉緊，或是正好伸展開來的同時拉緊。

　　要縮短雛菊繩鍊，首先將攀升器安裝在大約手臂完全伸展的位置。將雛菊繩鍊從吊帶拉過來，找到與連接在攀升器上之有鎖鉤環接觸的那個環圈。再找個空鉤環（通常是繩梯和雛菊繩鍊組合上的專屬 O 形扣接式鉤環），將雛菊繩鍊上這個環圈，直接和有鎖鉤環連接在一起。這種縮短雛菊繩鍊的方法，讓攀登者在此繩距中不需打開有鎖鉤環就能改變雛菊繩鍊長度

（圖 15-26b）。你可以用縮至不同長度的雛菊繩鍊沿繩上升做實驗，看看哪一種最為舒適而有效率。非慣用手側的雛菊繩鍊就沒有縮短的

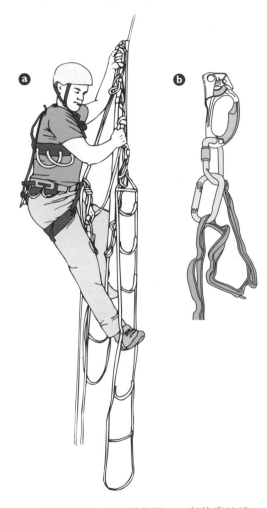

圖 15-26　使用攀升器：a 有效率的沿繩上升技巧，慣用左手的攀升器置於較高處，右腳在繩梯上站得較高；b 縮短雛菊繩鍊以連結至攀升器的好方法。

必要。另一種選擇是使用可調式雛菊束帶。

當你開始沿繩上升時,雙腳站在繩梯上的位置要錯開。如果左手是慣用手,攀升器要比較高。如果左腳在第五階,右腳一般要在第四階,如此一來兩腳高度差不多,這樣才是有效率的沿繩上升技巧。

攀升器向上移動時,如果將重量放在較低處的攀升器和繩梯,比較容易移動上方攀升器。下方攀升器較不易往上移動,因為它的下方已經沒有重量了。如果想要把低處的攀升器往上移動,得盡量克制不去抓住或拉下方攀升器下方的繩子。雖然這個方法可行,但在長距離時是較沒效益且較不適宜的技巧。所以要練習「使用大拇指」,用你的大拇指輕輕打開下方攀升器的凸輪,如此它就能往上移動。大部分攀升器都可以用大拇指打開,卻又不會完全打開,也沒有從固定繩脫落的風險。使用大拇指非常有效,而且可能需要每次往上移都這麼做。

陡峭地形進行上升

在非常陡峭的地形進行上升時,攀爬者需大幅度縮短上方的雛菊繩鍊,大約縮到吊帶數來第三個環圈,不要整個上升過程都把重量放在繩梯上。攀升器往上移動後,讓身體重量直接放在攀升器上。可依照以下順序:將上方攀升器向上移動,再將全身重量靠攀升器以吊帶懸著休息。將下方攀升器往上移動,站起來,再將上方攀升器往上推個一公尺,再吊著休息。除此方法外,當然也有其他各種變化,攀登者應自己實驗之後找出最適合自己的方式。

攀升器的後備

在沿繩上升時不可解開攀登繩的繩尾,要保持綁著的狀態當作備用,以防兩個攀升器都失效。為了進一步減少大幅度墜落的可能性,每過一段時間就要「打結縮短」,用攀登繩當作備用輔助(稍後會討論到),或是攀登繩在攀升器的下方另加上後備。打結縮短或在攀升器下方加上後備,這個預防措施很簡單,卻已救過多條性命。相反地,攀升器與繩索連結以及設立後備不當所犯下的錯誤,已經導致許多人喪生。

當後攀者上升時,攀升器下方的攀登繩會愈來愈長,如果攀升

器失敗時，就會墜落一大段距離。採取後備措施可縮短潛在的墜落深度。有個達成上述後備的方法，是將固伊固伊裝在攀升器正下方。這樣一來，不但提供後備措施，也可以在隨攀繩距以及清理裝備時運用固伊固伊，完成許多既簡易且效果極佳的技術（例如本章隨後會提到的固伊固伊下降法）。

若要使用攀登繩作為後備，應定期停下來並打個結，例如在攀升器的下方打個單結環，並把繩圈用有鎖鉤環扣入吊帶的確保環，將你「打結在」攀登繩上。視情況經常重複這程序，在同一個有鎖鉤環扣上新結，以縮短潛在的墜落距離。要記住，橫渡時攀升器最可能鬆脫，而單純沿繩直線上升時最不可能脫落。大部分用這方法的攀登者都會將扣入吊帶的繩圈留著不動，一直到抵達確保站為止。

沿繩上升途中，攀登者往往會決定要將上方的攀升器從繩上解除，然後放在仍舊承受攀登者上攀重量的固定支點上方。為了謹慎起見，從繩上解除上方的攀升器之前，還是先打結縮短空繩端，或是確定有使用後備措施。

其他使用攀升器的注意事項

沿繩上升時還有一些事需注意。首先，要多帶一個普魯士帶環，如果攀升器無法正常運作或掉落時，可以使用它。固伊固伊是比普魯士結更有效、更好用的下降攀升器，是攀升器之後備首選。其次，如同任何攀登過程，要小心尖銳的岩角。沿繩上升會讓繩子緊繃，尖銳岩角會把繩子割斷。沿繩上升時要盡可能平穩順暢，減少繩子過岩角時發生任何來回摩擦的狀況。

理繩

後攀者的理繩相當重要，特別是遇上風大或是會「吃繩」的裂縫時，攀登繩可能會卡住不動。比較受歡迎的解決方式包括在吊帶的某處（如腿環）扣上繩袋，然後在攀登者上升之際，一邊將垂掛於攀升器下方的繩子塞入繩袋。扣入後備繩環（詳見上述「攀升器的後備」），或是將繩子盤成繩圈並將之扣在吊帶上。不太建議讓整段繩距的攀登繩就這麼垂懸著，不過若此繩距是向外懸出，或者遇上麻煩

 拆除岩釘的技巧

1. **首先，輕敲岩釘**，了解它一開始會移動多少。雖然岩釘可能需要敲擊多次才能移除，不管是用哪種鉤環，太早扣上會很難著力，拆得很慢。除非是被鋸短的角型岩釘，否則所有岩釘都可能在連上帶環之前移除。不過可得當心！若岩釘飛出卻沒有連上帶環，恐怕就再也拿不回來了。

2. **一旦岩釘鬆動，連上扣著帶環的鉤環，或是硬扯工具**。如果是鋸短的角型岩釘，在還沒敲擊之前就先扣好。一端扣入岩釘，另一端扣在自己身上，可能是扣至繩梯或者雛菊繩鍊。來回持續敲擊，直到岩釘脫出。盡量別敲到拆除岩楔工具的鉤環，因為可能會把它打壞。落鎚時，一手將鉤環固定於旁側。如果連上的是拆除岩楔工具，最好能夠使用岩鎚的尖嘴端。至於鋸短的角型岩釘，寧可早些將帶環扣上，因為它們的側向移動並非明顯可見，而且很難曉得何時要從裂隙中掉出。

3. **如果來回敲打無法取出岩釘，試著將硬扯工具的空端扣至岩鎚**。接下來，往外、往上猛力抽動岩鎚「硬扯」岩釘（見圖 15-7），然後再往外、往下猛力抽動。如果有必要，「硬扯」岩釘數次，上上下下把它弄鬆。有時直朝外抽離岩面很有用，尤其是用來對付角型岩釘。使用硬扯工具時要保護好你的臉。

的風險很低，倒是不需特別處理。當繩子處在垂掛狀態時，繩子的重量最終會使得下方的攀升器更容易往上移動，也就不需使用大拇指（見「攀升器之使用」）。

清理路線

　　人工攀登的效率有賴於裝備整理的條理化。當後攀者一邊上升一邊清理路線時，要利用多餘時間將裝備按照先鋒的需求重新排好，包括重新將標準長度的帶環整成快扣環，以利於先鋒轉換的工作，並將專門用來清理路線的裝備，如岩楔取出器和岩楔清除裝置等，放在容易取得之處。

　　拆除岩釘時，先順著裂隙的軸向上下或來回敲擊。岩釘若是置入垂直裂隙之中，可嘗試將它向上敲擊，如此可以產生較佳的未來岩楔放置處。詳見「拆除岩釘的技巧」邊欄。

後攀者橫渡與攀爬懸岩

　　後攀者以人工攀登方式進行橫渡，是一件非常需要力量與技巧的事。以下將介紹幾種最常見且有效的方法，這些基本方法亦可應用在懸岩地形。

再次人工攀登

面對水平向的橫渡時，使用人工攀登是比較有效率的方法，此法稱作再次人工攀登（re-aiding）。以此種方法進行人工攀登時，後攀者可以用固伊固伊作為連接點連接攀登繩，自上方保持繩子繃緊進行自我確保。或者是用帶環將攀升器繫在吊帶上，並將攀升器沿著攀登繩滑動進行自我確保。確認你與主繩有備用的連接，當然不時都要打結縮短垂繩。

後攀者通過短距離或傾斜橫渡

後攀者可以使用正常的沿繩上升技術越過短距離的橫渡，以及更傾斜的橫渡繩段。後攀者以正常沿繩上升技術進行短程傾斜橫渡時，有兩大方法可茲運用，而不需如前述再次人工攀登：

固伊固伊下降法：第一種方法非常簡單，且需用到固伊固伊。沿繩上升到你計畫要通過的固定支點，兩個攀升器放得和那個固定支點愈接近愈好（圖 15-27a）。將固伊固伊裝在下方攀升器以下，然後將你的全身重量放在固伊固伊上（圖 15-27b）。將上方攀升器解開，裝在固定支點更上方，接著用同樣模式處理下方攀升器（圖 15-27c）。接著打開固伊固伊的把手並給繩，將自己放低到攀升器和雛菊繩鍊上（圖 15-27d）。將你的重量重新落在繩梯上，再回去清除固定支點（圖 15-27e）。

沒有固伊固伊時的替代方法：這個替法方法稍具技巧性，但是在攀登者沒有固伊固伊時卻很好用。當接近固定支點時，把下方攀升器留在此支點下方大約一臂之長的位置。此距離需視地形陡峭程度及下一個固定點的距離和位置而定。將身體重量放在下方攀升器，然後移開上方攀升器，並且連到目前支撐體重的這個固定支點上方，盡可能放得愈高愈好。然後將重量轉移到上方攀升器，這樣一來會將下方攀升器拉上來，靠近此固定支點。如果有足夠的空間，下方攀升器就不會擠進固定支點的鉤環內，這樣就可以移除這個固定支點，並且將下方攀升器向上移動。

後攀者通過長距離或水平橫渡

跟攀長距離、張力橫渡及水平橫渡最好的方法經常是使用下降法（lower-out），稍後會再提及。如

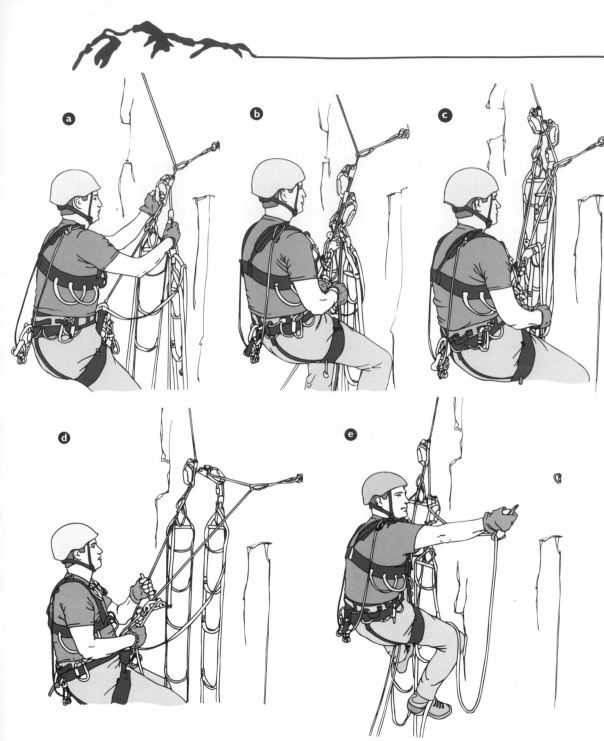

圖 15-27　固伊固伊下降法：a 攀升器均移至固定支點正下方；b 將固伊固伊置入下方攀升器以下，並將體重移上去；c 移開攀升器（先移上方的，再移下方的）並重新置於固定支點更上方；d 用固伊固伊下降，直到體重轉移至位於新垂線上的兩攀升器；e 清除固定支點。

果先鋒者留下適用於下降的固定
點，然後清除所有的橫渡固定點，
那麼後攀者可以在一開始橫渡時就
降低高度，一直到先鋒者留下來的
下一個固定點爲止。以此方法橫渡
通常比其他跟攀橫渡的方法快，但
是否要採用此方法，主要取決於先
鋒者，他或她必須決定，在這一繩
段設置固定支點的當下是否有裝備
能夠留下。

後攀者的張力橫渡和擺盪橫渡

　　後攀長距離、多爲水平跨越
（包括先鋒者展開張力橫渡或擺盪
橫渡時產生的跨越）的最好方法，
取決於擺盪距離和繩子的可用長
度。誠如本章稍早在「張力橫渡與
擺盪式橫渡」單元中所提，下降點
通常是前人留下，而且常是鉤環、
垂降環或是一條（或多條）傘帶。
如果先鋒者在長距離攀登過程中沒
留下任何裝備，指望後攀者能自行
下降抵達新的垂線，那麼先鋒者應
該要確定有足夠的固定裝備留給後
攀者下降使用。「下降」（lower-
out）這個詞可以用來形容各種下
降抵達新垂線的方法，包括下方討
論的後攀短距離及長距離這兩種技
巧。

短距離擺盪式橫渡和張力橫渡（繫住〔stay tied in〕法）

　　圖 15-28 顯示的方式，可巧妙
而有效達成前述的下降法。整個過
程中，後攀者都需維持綁在攀登繩
上，使這個方法安全而好用。此法
所需繩長是行進距離的四倍。

　　1. **沿繩上升到舊有固定點**，可
能的話，使用菲菲鉤扣入而不要
擋到下降法要用到的開口（圖 15-
28a）。先鋒者經常會將固定支點
設置在下降點附近，但與下降點分
開。又或者如果使用固伊固伊當後
備，就用固伊固伊承受你的重量。

　　2. **取一個鉤環扣至吊帶的確保
環**，然後找出綁在吊帶上的繩端，
將繩子拉出，遠離吊帶約一臂之長
的位置彎折做個繩圈。將這個繩圈
穿過下降固定點，然後再往吊帶方
向拉（圖 15-28b）。

　　3. **將上述繩圈扣入連接在確保
環的鉤環**，收緊從下降固定點而來
的空繩端，把自己繫緊，再用穿過
下降固定點的攀登繩來承受你的重
量（圖 15-28c）。在下降之前將所
有本隊放置的裝備收回。另可多兩
道步驟如下：（1）將鉤環繞著繩
子扣住作爲後備，然後穿過兩個攀

升器中任何一個最上面的洞，或兩個都穿過，以確保攀升器可以待在繩上（見圖 15-29）。（2）將上方攀升器的雛菊繩鍊縮短，以減少總下降距離。

4. **下降時，用手控制放繩**（圖 15-28d）。一開始會有相當大的摩擦力，但你在下降時還是要很努力，以避免放掉繩子而下降太快。當你的重量放在位於新垂線的攀升器時，繼續放繩穿過下降系統。

5. 一旦你將全身重量放在位於新垂線的攀升器，**將繩圈由扣在吊帶確保環上的鉤環解下**。拉動繩端，讓扣在吊帶上的繩圈穿過下降固定點抽出（圖 15-28e）。這時繩子已完全不受力。

有時後攀者做短距離擺盪橫渡時不需用到下降法，尤其是在地形不陡峭之處。後攀者上移至此固定裝置，並找一個腳點，或是附近可抓握的裂隙或地形，把攀登者的體

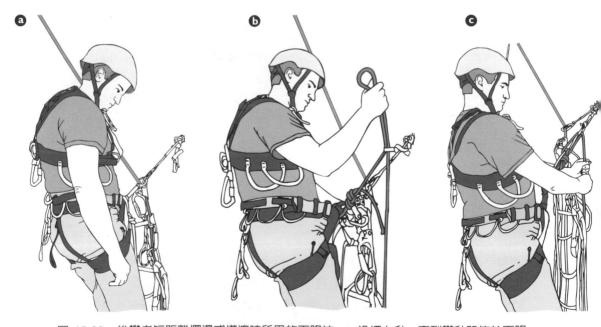

圖 15-28　後攀者短距離擺盪或橫渡時所用的下降法：a 沿繩上升，直到攀升器位於下降固定點的正下方，然後用菲菲鉤扣入固定支點（圖中是一快扣）；b 取一鉤環扣入吊帶確保環，然後抽一繩圈穿過下降固定點；c 將此繩圈扣入吊帶確保環，並將體重移至攀登繩；d 放繩穿過扣至吊帶的鉤環，直到體重由攀升器吊住；e 將上述繩圈從吊帶解下，並拉動穿過下降確保點。

重從要被清除的固定裝置移走。後攀者將裝置清除，只要運用擺盪，不用下降就可以靠攀升器和雛菊繩鍊懸吊擺盪到新的垂線。如果判斷得當，這個稱為路迪法（Rudy）的技巧既安全又快速，可讓後攀者通過低角度的短距離擺盪式橫渡。

長距離擺盪式橫渡和張力橫渡（解開法〔untie〕）

以上討論的下降法中，後攀者需要的繩長是跨距的四倍，因此可供後攀者進行短距離擺盪式橫渡或

圖 15-29　鉤環穿過攀升器上方的孔眼扣入，並且環繞攀登繩，避免攀升器脫離攀登繩。

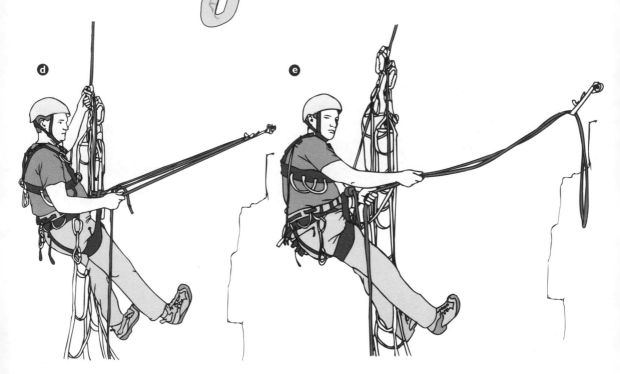

張力式橫渡。如果是長距離下垂或繩長不夠，就要使用另一種方法。使用這種方法，後攀者需要從攀登繩上解開，但是攀登時最好能夠一直綁在攀登繩上，只有上述短程技巧行不通時才使用。至於這第二個方法，後攀者所需繩長必須是跨距的兩倍。

1. 先鋒者表明主繩已固定好之後，後攀者準備解開繫在身上的攀登繩。後攀者要在解開繩子前確認自己是否連接到至少有兩個支點的固定點設置，例如雛菊繩鍊。拉起一段繩圈，從中打個結繫在吊帶上。要一再檢查連接點，再從主繩上解開（圖 15-30a）。

2. 將主繩的繩尾穿過下降固定點。若是著名路線的長距離下降位置，下降固定點應該是前人留下來的舊有裝置，而且很可能是個堅固的金屬垂降環。將整段攀登繩全都穿過這個垂降環（圖 15-30b）。

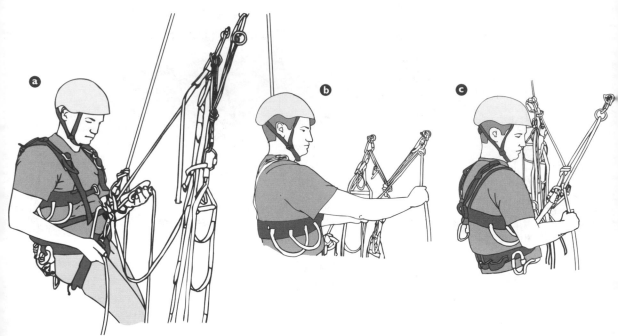

圖 15-30　後攀者長距離擺盪橫渡的方法：a 繫至主繩中段，雛菊繩鍊連接至兩固定支點，然後解開主繩；b 主繩空端穿過下降固定點（圖中是扣至舊有固定支點的金屬垂降環）；c 設置垂降器，把兩攀升器都連接至主繩；d 垂降此擺盪橫渡路段；e 移除垂降器，拉動主繩從垂降固定點抽出，再重新繫於主繩。

3. 以單繩垂降的方式將自己置於繩尾垂降。把兩個攀升器扣在主繩，在垂降配置的上方（圖15-30c），並縮短雛菊繩鍊（非必要）。盡量把攀升器推高，有可能使下降距離大幅縮短。如果你想在往先鋒者那端繩尾的攀升器下方加固伊固伊當作後備，也是可以的。也可以考慮將鉤環扣入某個（或兩個）攀升器的鉤環孔，並且環繞主繩（見圖15-29）。

4. 垂降此擺盪橫渡路段（圖15-30d）。

5. 一旦所有重量都加在位於新垂線的攀升器上，將垂降器移除，並拉動主繩從垂降固定點抽出繩尾（圖15-30e）。這時繩子已完全不受力。繼續隨攀此繩距之前，將之重新繫於主繩尾端。

交換先鋒工作

確保站若沒有條理，繩索、帶環和各式裝備會亂成一團，像老鼠窩一樣。基本的秩序可使確保站井然有條，提升隊伍的行進效率。下

列方法可以改善在確保站的秩序：

- 如果可以，**請使用不同顏色的繩子**，方便輕易辨別。
- 在進行拖吊作業時，**拖吊繩都要疊整齊**。使用中場休息的時間來整理，將拖吊繩收入繩袋或疊在帶環之上。在拖吊之後，整理好裝備串還剩下的器材，並將它們全都放置於身體的一側，或是使用繫於確保站上的帶環，讓後攀者可以為下個繩距重新安排裝備串，而不需先鋒者的幫助，使先鋒者可以在後攀者到達之後去做其他的事。
- **計畫好後攀者要從哪裡上來**，並且準備好一個有鎖鉤環，將後攀者扣入固定點，或是在後攀者抵達時馬上跟他要一個有鎖鉤環。這可以使後攀者安全且迅速地扣入固定點。
- 當後攀者抵達時，**要關注新任先鋒者的需求**。盡快將後攀者的體重從攀登繩卸除。當後攀者重新安排裝置時，若有需要，可將主繩拉上來，重新理繩。即便新的先鋒攀登者還沒準備好開始攀爬，他也可以立即進入確保狀態。找出新任先鋒者離開確保站前應辦好的各種需求，提供協

助。接收他在下一繩段中不會用到的裝備，並提供他食物或飲水。

- **為了順利交換先鋒**，先鋒攀登者要攀爬下一段繩段之前，所有成員都應分擔雜事讓隊伍動起來。如果你是下一個確保者，試著不要吃、喝，並調整一下你的穿著。若新任先鋒者已經就位，就可以自己整頓打理一番。拖吊完成但後攀者尚未抵達之際，或是新任先鋒者出發往下個繩距邁進時，就可以解決這些生理需求。要集中精神注意新的攀登者，直到他或她在新的繩距置入新的固定點。在確保先鋒者漸遠之後，再考慮你自身的需求。

多天數的大岩壁攀登技巧

對一些攀登者來說，級數 6 的大岩壁才能讓他們拿出攀升器和繩梯，真正實踐人工攀登的種種程序。有時由於攀登者會背負許多飲水、食物和露營補給品，相對於自由攀登，進展十分緩慢。大岩壁攀登因此可以說是垂直介面的負重攀登。大岩壁攀登需要歷經無止盡理

繩、背包拖吊、攀升的過程，因此效率、秩序及適宜的體能調適是成功的關鍵。

攀登大岩壁必須保持高度冷靜。資淺的攀登者易因長時間、長天數的艱苦攀爬，加深對暴露感的恐懼。若你是第一次接觸大岩壁，不妨安慰自己：攀登大岩壁的技巧和攀登普通岩壁的技巧相差不遠，專心解決眼下遭遇的難題即可。

攀登大岩壁前參考登山指南或請教前輩會很有幫助，但切勿過度依賴路線圖和裝備清單。攀登路線會隨時間改變，尤其是經常使用岩釘的路線。

在食物和飲水的限制下，想按預定時間完成大岩壁攀登，非具備紮實、有效率的人工攀登技巧不可。要能成功攀登大岩壁，一定要能勝任沉重裝備的拖吊工作，也要能適應接連數日生活在垂直世界裡。想要探訪一望無際的岩壁上人跡罕至又充滿驚喜的地方，需要接受這些冒險前的訓練過程。

注意：本章關於固定點設置及拖吊系統的圖片，皆是假設固定點有一個或多個膨脹鉚釘良好地置入穩定的岩壁，也就是經常有人使用的人工攀登路線最可能遇到的情況。在攀登者需自行設置固定點的情況之下，他們必須謹慎小心地評估施加在每個固定支點的力量，並且在固定先鋒用的主繩或是連接拖吊裝置時，考慮是否應扣至固定點系統的著力點，而不是直接扣在某個單一固定支點。

拖吊步驟

先鋒者設妥固定點並為後攀者將攀登繩固定好，接著即採用下述的一個或多個技巧開始操作拖吊系統。無論攀登隊伍採取哪種方法，攀登者都應隨時以攀登繩與固定點連接。

1. 將拖吊裝置連接至拖吊繩。在拖吊繩尾端取個繩圈打一單結，並將它扣入拖吊裝置的有鎖鉤環。將拖吊裝置扣入拖吊固定點上，並準備一條帶環或繩袋，拖吊時收上來的拖吊繩就堆放其上（圖 15-31a）。將拖吊繩全部收緊，穿過拖吊裝置，直到繩索已然繃緊。你的後攀者此時應呼喊：「拖吊袋！」

若沒有使用拖吊設備，可以用一個滑輪及一個攀升器扣入拖吊繩的尾段，設置一個拖吊系統（見圖

15-13d）。讓拖吊繩隨著滑輪規律轉動，並且將拖吊繩的尾端扣入滑輪上的鉤環。接著將此滑輪扣在拖吊固定點上，並連接一個倒置的攀升器在可供拖吊背包的拖吊繩上。在滑輪附近將倒置的攀升器扣入固定點。使用短帶環助益良多，像是全強度繫結繩環，連接攀升器到滑輪的有鎖鉤環，這樣攀升器的位置就在固定點系統的滑輪正下方。可

考慮使用兩個帶環以利備援。

2. **將一個攀升器連至吊帶上的確保環，並鎖上鉤環。**然後將此攀升器連至由拖吊裝置或滑輪中穿出來的拖吊繩鬆弛端。實行小量拖吊時，每次只移動幾公分，依下述第3點的提示，提起拖吊袋不再靠下方固定點支撐重量（圖15-31b）。此時後攀者可將拖吊袋解開脫離固定點，並高喊：「解除，拖吊！」

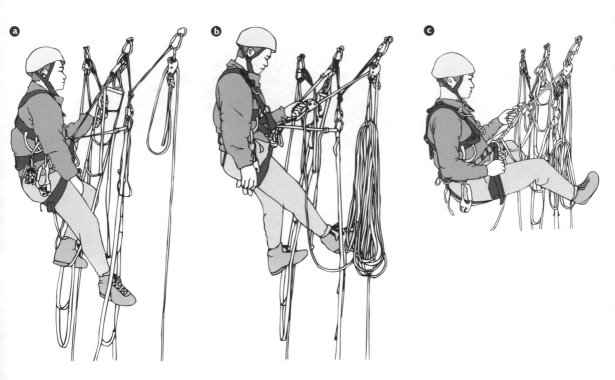

圖 15-31　拖吊程序：a 將拖吊繩置入拖吊裝置中設定妥當，然後把繩子往上拉動並疊好，直到收緊；b 用一個攀升器（扣至吊帶確保環）拉動拖吊繩，直到拖吊袋抬離下方固定點；c 待後攀者將拖吊袋和下方固定點解開之後，奮力拖吊上來。

3. **開始一般拖吊程序**。用你的腳和手掌抵住岩壁，提起欲拖吊之拖吊袋（圖 15-31c）。當拖吊袋被拉上來時，攀登者壓低身體直到吊帶與固定點間的繩段收緊。接著停下來，站起身（也許站在繩梯上），將攀升器朝拖吊裝置的方向沿繩升回，再重新設置，重頭再來一次。面對較為笨重的袋子，可能必須用一隻手拉高受力的拖吊繩，同時用雙腿推回。當你停止拖吊時，拖吊裝置的凸輪或是倒置的攀升器可作為防止拖吊袋滑脫的煞車。拖吊者和確保站之間的繩子必須保持鬆弛，以方便施展拖吊動作，通常需要數英尺。

繩結和固定點的連接點之間的繩索可留 2 至 3 公尺之懸垂。以雛菊繩鍊連接吊帶和攀升器，向下走 2 至 3 公尺，直到攀登繩扯緊為止。踩著繩梯回到原來的位置（繩梯扣入固定點），邊爬邊推回你的攀升器。重複此步驟。由於笨重的背包無法於岩壁上「行走」，故這個方法在背包重量輕省時，能展現最佳的效果。

配重拖吊：若需兩人一同拉起沉重的拖吊袋，可以採用一種配重方式。先鋒者先留在固定點架設處，照正常方法拖吊背包。後攀者可將他的攀升器連接在拖吊繩用來吊拉的那端，約在先鋒者下方 2 至 3 公尺的距離。當先鋒者拖吊背包時，後攀者懸吊於拖吊繩上提供反向施力，並可以在先鋒者拖吊時自岩壁上走下來。後攀者與固定點之間的距離大約是 4 至 6 公尺。為了避免後攀者與固定點之間張力太緊，後攀者必須時常調整位置。

固定拖吊帶：一旦先鋒者完成拖吊任務，必須將拖吊袋「固定」，以便將它連接至岩壁，並空出拖吊繩供下一段繩距使用。首先，要確定連結至拖吊袋頂端的繩結撞上拖吊系統的滑輪之前停止拖吊。這點很重要，如果繩結靠得太近，會被捲入拖吊系統而卡住。接著在確保站選個位置放拖吊袋，並取一鉤環扣至此位置。由拖吊袋上方把固定索往上拉，並將繫索打個結綁在剛才的鉤環上。兩者愈靠近愈好，使用一個受力時可解開的活結，像是姆爾固定結（見第九章〈基本安全系統〉圖 9-21）。在固定索上再打一個結作為上述固定結的後備（圖 15- 32a）。

接下來在拖吊系統上來個小拖吊，只需將拖吊袋往上抬 2、3 公

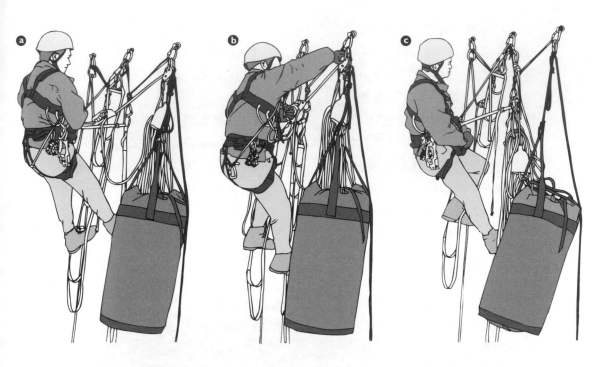

圖 15-32　固定拖吊袋：a 以義大利半扣—姆爾固定結將拖吊袋頂端的繩結連接至固定點，並再打一個結作為上述固定結的後備；b 將拖吊袋往上抬，以解除拖吊繩上的拖吊裝置，才能將拖吊袋往下放低，以便完全由固定索著力支撐；c 移去拖吊裝置的繩索，同時將連至拖吊袋的拖吊繩用編式 8 字結綁在固定點上作為後備。

分，解除拖吊繩上的拖吊裝置，或是倒置的攀升器，置於鬆開位置。解除拖吊裝置或倒置的攀升器，然後運用體重以及扣在吊帶確保環的攀升器，小心將拖吊袋往下放，以便它能完全由固定索著力支撐（圖 15-32b）。

　　拖吊袋的重量完全依靠固定索吊住之前，可能需要讓拖吊裝置或

倒置攀升器的凸輪再卡住拖吊繩，反覆一次或更多次上述小拖吊步驟，才能讓先鋒者完全解除並移去拖吊繩上的拖吊裝置或倒置的攀升器。此時拖吊袋不再靠拖吊系統承重，同時還要將連至拖吊袋的拖吊繩用編式 8 字結綁在固定點上，作為後備（圖 15-32c），以防固定索失效。

拖吊袋在確保站的安放處應盡可能愈高愈好，以致於放妥後的高度不會差太多，而且在確保期間也可以搆得到。若有閒暇，先鋒者就可以重新整理拖吊繩，讓它的空繩尾在繩堆的最上方。或者，若是更講求效率，隨著先鋒者人工攀登下一個繩距，依序將拖吊繩送出。

架設固定繩

在長距離的路線中，攀登者會在繩距上架設固定繩，以便次晨能用攀升器快速攀登至前一日的最高點。因為一日攀登的最高點不一定是適合過夜的地點，攀登者會在過夜地點往上架兩、三段繩距的固定繩，留下露宿用不到的裝備，再垂降回過夜地點。固定繩的尾端連接於前一個繩距的固定點。

記得在銳利岩角加上護套保護繩子。可在繩距中加上幾個中繼固定點，降低繩子的延展程度，並限制繩子只朝往行進方向，也能有效地避開磨繩之處。繩子連接至下方固定點時要保留足夠餘繩，垂降後繩子才能往反向延展。不過別留太多，否則未用之時繩圈會亂飛。留在地面的繩子都要整齊地捲妥。

絕對不要在不了解設置情況且未得到主人的同意下，攀上他人的固定繩。千鈞一髮的情況就曾發生在上攀陌生的「固定繩」時，那其實不是為了上攀設置的繩子。

撤退

開始攀登大岩壁之前，先規畫好撤退的路線，以免遭遇惡劣天候、意外或其他緊急事件而措手不及。找出其他易於快速攀登、提供固定撤退路徑的路線。

若無撤退路線，可考慮攜帶一個膨脹鉚釘工具盒，便於在緊急時架設垂降固定點。此外，在攀爬每段繩距時，也要思索如何下降。在大岩壁上救援緩慢且困難，有時甚至無法救援。若遇緊急狀況，需由你決定是否往下撤。進行垂降撤退抑或使用拖吊袋都有相當難度，所以要時常練習此技巧。

垂直世界的生活

接連數日的垂直世界生活，會帶來不少複雜的問題。例如，一旦裝備掉落，就再也撿不回來。重要裝備務必扣入繩圈。熟知每項裝備

的用途，使用時才能充滿自信。夥伴間裝備傳輸時必須謹慎小心，通常要在完成之後喊聲「收到了」，讓夥伴確認輸送完成。可考慮攜帶一模一樣的重要裝備，像是開罐的小刀、通訊設備、多一組繩梯，或是一個繩隊直接攜帶兩組繩梯。

必須要事先熟悉那些陌生、未曾使用的裝備，例如吊床。使用前最好在可以架設的環境中進行測試。

大岩壁攀登者通常需攜帶所有的水。一位攀登者一日至少約需大約 4 公升的水。在炎熱的天氣，尤其是經常曝曬於日光下時，需水量更大，要攜帶更多的水量。既然飲用水無論如何都必須背負上來，攀登者經常攜帶含水量高的罐裝食物，其重量就不必特別納入考慮。罐裝湯品、燉食、魚、水果等都是大岩壁攀登者的寵兒。攜帶需水調理的食物事先要有精確的計畫，因為缺水是相當不好的事，而在缺水情況下又要用水調理食物，是更加不妙的情況。有些攀登者會在岩壁上燒開水，尤其是那些喜歡每日喝熱飲的人。烘烤或烹調的器材必須在垂吊的狀況下仍能使用，它們亦會增加拖吊袋的重量。

垃圾處理是另一項挑戰。切勿將垃圾直接拋下岩壁，需將其與裝備一起拖吊，帶離路線。保持露宿地點的清潔衛生，走時不留下任何痕跡。使用垃圾儲存容器帶走人為的垃圾，使岩壁處在比你發現它們時更完善的狀態。

一般來說，合成纖維的睡袋和衣物是大岩壁攀登時的最佳選擇，因為這種材質即使弄濕依然保暖。充氣式睡墊比較小巧，也就比較容易收入拖吊袋，而且在吊帳上使用會比較暖和。就如同平地露營時一樣，可以考慮攜帶封閉式泡綿睡墊作為充氣式睡墊的後備，以免充氣式睡墊破洞失效。有些攀登者會用泡綿睡墊襯在拖吊袋裡，可是攀登頭幾天就很不容易把它從拖吊袋中抽出來又塞回去。不管氣象預報怎麼說，帶露宿袋才是最佳方案。如果睡袋能夠放入露宿袋中一起收納，而且兩者都不需塞進收納袋，就很適合充當拖吊袋的保護內墊。

攀登大岩壁時，要考慮到不論白天還是夜間，氣溫會隨上攀而變冷，需另外帶些衣物。有些衣物可以輪流穿，像是確保時可用的大件保暖夾克（見第二章〈衣著與裝備〉）。選擇衣物時，應先考量拖

吊時的粗重勞動，可試著穿著能保護皮膚不被吊袋磨傷的衣物。

人在大岩壁上，除了攀登裝備之外，還得張羅哪些物品要收入拖吊袋。清楚曉得每一件東西放在哪個位置，要用時就拿得到，如此可以加快攀登速度，同時攀登者不論有什麼需求或遇上什麼緊急情況，都能及時解決。不同顏色、尺寸的收納袋可以方便識別，大有助於吊袋內部的整齊秩序。若是長距離大岩壁攀登，要把重要物資（例如食物）分成好幾包，以減少弄掉拖吊袋造成的衝擊。拖吊袋要夠堅固耐用，經得住岩壁上的摩擦拉扯，並可考慮使用縫合得很牢固的傘帶款式，以便扣入岩壁上的固定點。可別忘了雨具、急救包、行動廁所收在哪裡，打包時要把這幾樣東西放在可以很快拿到的位置。

下降

完成大岩壁攀登後，需將所有裝備帶下山。攀登者通常必須徒步或垂降下來，所有裝置都收進拖吊袋。打包之前，得考慮是否需要用到攀登繩垂降。如果必須垂降，打包之前必須先將會用到的所有個人裝備分開放置。

拖吊袋可以自岩壁上投擲下來，打包得宜則能免於損傷。但此種技術經常需要接受有經驗投擲者的訓練，同時也需要一個給拖吊袋用的改良式降落傘。不能保證背包會落在何處，在某些地方，這樣的行為也不合法。另外，許多攀登者發現在背包主人未及下山之前，裝備可能已經遭竊。最安全且沒有壓力的方法，即是努力將裝備打包好，自己帶下山。

打包拖吊袋前，確認已裝上雙肩背帶，否則會為了把雙肩背帶裝上而必須卸下所有裝備，重新打包。打包拖吊袋時，將最重的物件放置底部。為了填充其中的空隙，由底部開始打包時，拖吊袋的物品必須非常緊湊地堆疊。睡袋、露宿袋及衣物都是很好的填充物。可考慮將攀登裝備散置於拖吊袋中，將支點上的鉤環解開，再將裝備帶環上的器材全都卸下，這樣就能把拖吊袋裝得更加緊實。一個打包得緊實、輕省的拖吊袋，在進行較困難的拖吊時，會比一個高大臃腫、頭重腳輕的拖吊袋更為安全。若隊伍必須攜帶多個拖吊袋，可以考慮用較小的背包裝較重的物體，使較大

的拖吊袋重量可以稍輕一些。這是
一種攜帶重物的解套方法。

　　對於較長程的攀登來說，徒步
走出去是個危險的時刻，因為攀登
者的精神、體力都耗費在攀登上而
幾近筋疲力竭。慢慢來，看好你的
腳步，在垂降或進行其他技術性操
作時，要再三檢查你的系統。

人工攀登的精神

　　人工攀登是靠恆心與勞力換取
無上的探險體驗。攀登界的先行者
已經用人工攀登開啟了垂直世界與
其絕妙峰頂，像是美國優勝美地國
家公園的酋長岩、半圓頂山（Half
Dome）等傳奇性大岩壁。追隨先
行者攀登的腳步，你將造訪少數攀
登者能夠企及的境地，並在驚嘆壯

麗風景之時，一邊想像這條路線的
首登者是如何地投入熱情，實踐夢
想。

　　人工攀登需要具備適切使用攀
登器材的技巧，更需要膽量於狹
窄裂隙與陡坡上放置器械。打消自
己想在這些人工路線的難關打上膨
脹鉚釘、挖洞、敲入岩釘、留下多
餘固定裝備的念頭。完成攀登後務
必清理路線，移除老舊、鬆弛的帶
環。總的來說，嘗試將這條路線
的狀況維護得比你初見它時更加完
好，要在大岩壁上時刻實踐「不留
痕跡」的美德。攀登高山路線的收
穫一向豐盛，但更可能使你永生難
忘的，是多天數大岩壁攀登帶來的
回憶，這將是你一生中獨特絕倫的
經驗。

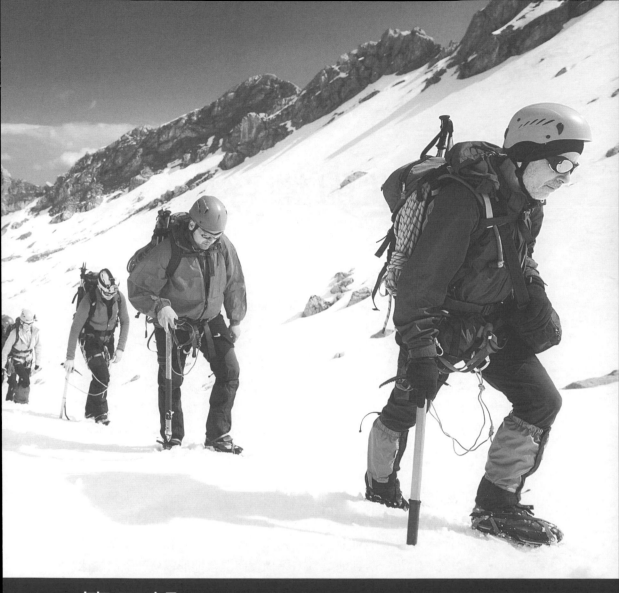

第四部
雪攀、冰攀與高山冰攀

第十六章
雪地行進與攀登

- ·裝備
- ·結繩雪攀技巧
- ·安全的雪地行進
- ·雪地攀登的基本技巧
- ·在雪地中尋找路線
- ·在雪地上自在徜徉

　　雪地攀登是登山運動中的基本環節。雪是神奇的東西，有如一件晶亮的斗篷覆蓋大地。片片輕柔飄落的雪花，帶給人精神上的愉悅，著實是種美的享受。嚴格說來，雪的定義其實相當乏味：「一堆凝結的水結晶。」但對登山者而言，雪凝結的堅實程度著實意義深長。

　　降雪有好幾種形態，可以是細小的結晶狀，也可能是粗糙的顆粒。積雪初成形時，體積中可能高達 90% 是空氣。雪花一落到地面，便開始融化與結凍的循環過程。雖然雪攀者實際上可以說是走在空氣中，也不該輕忽以對。雪的密度會因空氣被擠出而變得愈來愈高，最後就會形成冰河。冰河冰的密度可以和直接由水形成的冰塊密度相同。在第二十七章〈雪的循環〉中會有更多關於雪的介紹。

　　雪呈現極為多樣的物理特徵，而硬雪和冰塊之間的分野則是見仁見智。本章討論雪攀的技巧，第十九章〈高山冰攀〉和第二十章〈冰瀑攀登與混合地形攀登〉則討論冰攀的技巧。兩者會有許多部分是重疊的，並無截然區分。

　　雪以兩種層面影響著登山者：以較宏觀的層面來看，雪——以冰河的形式——雕塑了地勢的起伏；而以較貼近人類的層面來看，雪地常是登山者眼中的景觀地形，大致決定登山者的攀登方式與行進方向。

雪地行進比山徑健行或攀岩更為險惡。岩壁基本上不會改變，但覆上一層積雪的地貌卻可能變化多端。隨著雪的結凍程度，雪地會呈現迥異的表面狀態：有的是看起來很不牢固、中空且尚未結凍的粉雪，有的則是緊密有彈性的雪地，或是如岩石般堅硬的高山冰原。看似堅固的一片積雪，在某些情況下卻會突然崩塌、滑動（雪崩），隨即又迅速凝固得像是混凝土那般堅硬。雪地行進安全與否，需要靠經驗來判斷。

在單一季節裡，雪原的最開始可能是雪花如粉末般撒落在林木茂密的斜坡上，先累積成隨時會崩落的一整碗粉雪，之後變成堅硬的表雪層，足供登山者行走其上，最後再回復成一堆堆散雪。在一天當中，早晨還是表面堅硬的雪地，下午可能就會變成半融的稀泥。

雪可以使行進變得簡單，讓登山者能藉助雪在樹叢或其他障礙物上形成的路徑，輕易地通過地形，並減低登高時踩上鬆動岩石的危險。然而，雪況也會影響找路時的判斷，並影響所用的攀登技巧。隊伍應該在有雪覆蓋、容易行進的谷底行走，還是應該沿著稜線往上爬，以避免雪崩呢？應該選擇利於踢踏步的向陽坡，還是該走較為堅硬、牢固的背陽坡這條更加費勁的攀登路線？到底是結繩行進比較安全，還是不結繩好？由於雪的多變與善變特性，登山者在選擇行進方式與登山裝備時必須靈活應變，隨時準備利用熊掌鞋、滑雪板與冰爪等裝備。

裝備

冰斧和冰爪是最基本的雪地攀登裝備。熊掌鞋、滑雪板、滑雪杖以及雪鏟，也是雪地行進的重要輔助工具。雪攀者也必須要會利用裝備來設置雪地固定點（見下文的「雪地固定點」）。

冰斧

只要冰斧（或稱冰鎬）在手，同時知道如何使用它，各種冰雪地形都可以放膽去闖，享受不同季節中多樣化的山岳景觀。挑選冰斧，就是在因應不同用途而設計出來的功能之間做出選擇。長冰斧適合越野行走和簡單攀爬，在這些狀況下它可以當枴杖，確保低緩角度

攀登的安全。然而，遇到陡坡時，短冰斧就比長冰斧有用了。特地為冰攀設計的冰斧（通常稱為冰攀工具），其握柄較短，而且具有特殊設計，包括鶴嘴（pick）與扁頭（adze）的形狀，以及鋸齒的設置等（冰攀工具將在第十九章〈高山冰攀〉中討論）。

　　重量也是另一項考量。雖然登山裝備多半「愈輕愈好」，但也不能一概而論。必須確實選擇一把針對使用目的設計的冰斧。有些輕量化的冰斧，就是只能拿來作為山岳滑雪或雪地健行等輕度使用。歐洲標準委員會（CEN）的標準規格裡（見第九章〈基本安全系統〉），一般登山用的冰斧級數為 B，通常會印壓在冰斧上。技術攀登用的冰斧通常比一般登山用的冰斧重（價格也較貴），其 CEN 級數標為 T。標為 T 級的冰斧要比 B 級者強度更高。

冰斧各部位

　　冰斧的主要部位有：頭部、鶴嘴、扁頭、握柄與柄尖。

　　頭部：冰斧的頭部包括鶴嘴和扁頭（圖16-1），通常是由鋼合金或鋁製成。頭部的小孔稱為鉤環

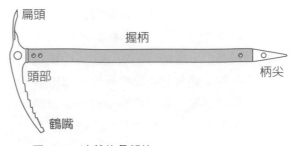

圖16-1　冰斧的各部位

孔，攀登者多半將腕帶穿過這裡。

　　鶴嘴：鶴嘴呈彎曲或下垂狀（圖 16-2a），這種設計有利於在雪地或冰地裡鉤得更緊，讓攀登者在跌倒後設法停止滑落（滑落制動）時，能夠將冰斧刺入冰或雪中。鶴嘴和握柄所夾的角度稱為鉤角，一般登山用的冰斧鉤角通常介於 65 到 70 度之間（圖 16-2b）；如果鉤角更加尖銳，介於 55 到 60 度之間，則更適合技術冰攀（圖16-2c）。鉤角愈小的鶴嘴愈能攀住冰和雪，因為當你揮動冰斧，想將它砍入陡峭的冰壁時，這種角度剛好與冰斧頭部擺盪的弧度相合。

　　鶴嘴上面的鋸齒可以緊緊攢住冰和硬雪。一般登山用的冰斧通常僅在鶴嘴末端會有利齒，如圖 16-2a 及 16-2b，而技術冰攀用的冰斧則是整個鶴嘴都布滿鋸齒，如圖16-2c。

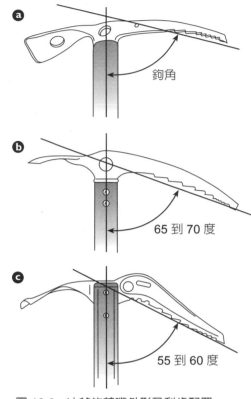

鉤角

65 到 70 度

55 到 60 度

圖 16-2　冰斧的鶴嘴外形及利齒配置：
a 與 b 用於一般登山；c 用於技術冰攀。

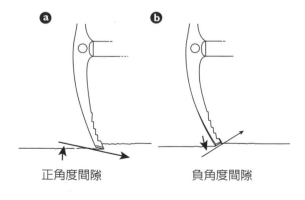

正角度間隙　　　　負角度間隙

圖 16-3　冰斧的間隙角度：a 為正；b 為負。

鶴嘴末端的形態可區分為正角度間隙（圖 16-3a）、無角度間隙和負角度間隙（圖 16-3b）。間隙的角度是指鶴嘴尖端相對於握柄軸線所形成的角度；正角度間隙代表鶴嘴尖端的角度相對於握柄大於 90 度，而負角度間隙則代表鶴嘴尖端的角度相對於握柄小於 90 度。學理上來說，間隙的角度會影響冰斧在滑落制動時的效果。具有正角度間隙的鶴嘴應該較容易刺入，而負角度間隙的鶴嘴較容易在冰面或硬雪面上滑開並失去控制。然而，間隙的角度在使用上其實沒有多大差別，因為要在冰上滑落制動幾乎是不可能的，至於在較軟的雪地，無論間隙是正是負，鶴嘴都可深入。正角度間隙在技術冰攀的使用上很重要（第十九章〈高山冰攀〉會討論冰攀工具）。

扁頭：扁頭的主要功能是在硬雪或冰面砍出步階。當攀登者採用自我確保握法時（見下文「雪地攀登的基本技巧」），扁頭的平坦頂面也可充作一個穩固而舒適的平台，供手掌握住冰斧。大部分一般登山用的冰斧扁頭都較為扁平，邊緣平整且角端尖銳（圖 16-2a），是最適合用來砍步階的全能設計。

握柄：冰斧握柄（圖 16-1）的材質可能是鋁或複合材料，如玻璃纖維、克維拉（Kevlar，高強度合成纖維）或碳纖維，也可能是這些材料的混合體。一般登山用的冰斧握柄是直的，而握柄設計為彎曲形狀的冰斧則是為了技術攀登而設計，例如在冰攀時擺盪冰斧之用。

有些握柄外圍至少有一部分以橡膠包覆，這是為了使用時能握得更牢、更好控制冰斧，同時減少震動，使鶴嘴在插入時更易於掌控。如果握柄缺乏橡膠材質的抓握處，可以自行加上運動用握把帶（例如腳踏車的車把帶），或是戴上掌心為皮革或橡膠的手套。不過，握柄上的包覆材質會使摩擦力增加，當你要利用冰斧做出登山鞋與冰斧並用確保法、探測或是自我確保時，可能較不容易將冰斧插入雪裡。

柄尖：也就是冰斧的金屬尖頭（圖 16-1），務必要保持尖銳，以利於插入雪地和冰地。使用冰斧在多石的山徑和碎石坡上保持平衡，會使柄尖變鈍（見下文的「冰斧的保養與安全」）。

冰斧的長度

冰斧的長度是以公制單位來計算的，從 40 到 90 公分不等（16 至 35 吋）。最短的冰斧為技術冰攀用，最長的冰斧則是給個子較高的登山者拿來在好走的地形中當作拐杖使用。

冰斧的理想長度主要取決於用途及攀登者的身高。就一般的經驗法則來說，當你鬆鬆地握著冰斧的頭部，使之垂在你身側，冰斧的柄尖要剛剛好能觸及地面。這樣的長度可以提供最佳的平衡，在陡雪坡使用時亦為適中的長度。對於大部分時間在穿越冰河及緩坡雪地的登山者來說，長冰斧的長度便於保持平衡以及安全。對於在較陡的雪坡上的登山者來說，使用短一點的冰斧──在身側鬆鬆握著時，柄尖達到腳踝的長度──會比較容易取得平衡和保障。

長度在 50 公分以下的冰斧是技術冰攀的工具，尤其適合用在極陡的斜坡上。但這種冰斧在滑落制動操作時就沒那麼好，因為短握柄的槓桿力量沒有長握柄來得大，而且許多技術用鶴嘴的設計也沒有顧慮到滑落制動這項技巧。技術冰攀用的冰斧大多不會超過 70 公分。因此在大部分的高山冰攀情境下，長度在 50 到 70 公分之間的冰斧都

十分適用,這時你攀爬的應是坡度緩和的雪坡,需要使用冰斧做自我確保和滑落制動。較長的冰斧較適合用在越野行進和簡單攀爬,也適合用來設置雪地固定點,或是探測雪簷與冰河裂隙。

冰斧的腕帶

可以用冰斧的腕帶將冰斧繫在攀登者的手腕或吊帶,確保其不致脫落離身。在有裂隙的冰河或是長程的陡峭斜坡上,丟了冰斧等於失去一個重要的安全工具,而下面的攀登者也有可能會被脫落的冰斧擊中,此時腕帶就是極具價值的保險措施。雪攀時偶爾會遇到岩石路段,這時可利用腕帶將冰斧懸掛在手上,空出雙手來攀岩。

在需要施展自我確保技巧的雪地行進時,是否應使用腕帶有兩派不同的看法。大部分的登山者使用腕帶是爲了防止冰斧脫落;然而,有些登山者認爲,在滑落發生時,握柄離手的冰斧緊連著手腕上的腕帶胡亂飛舞,反而會是一種潛在的威脅。究竟要不要使用腕帶,是個人的選擇。

典型的腕帶是由一條穿過冰斧鉤環孔的輔助繩或傘帶構成。市面上有非常多的現成腕帶可供選擇,你也可以利用直徑 5 到 6 公釐的合成纖維輔助繩或 1.2 到 2.5 公分寬的管狀傘帶做一條。把繩子的兩端打個結,綁在一起做成一個繩環;將繩環以繫帶結穿過鉤環孔,調整長度後打個單結形成手腕吊環,自製腕帶就完成了。

腕帶的長度不盡相同。將冰斧用於初級雪地和冰河行進的登山者偏好短腕帶(圖 16-4a)。短腕帶不但容易使用,而且可以讓攀登者在滑落或冰斧掉落時,快速地重新控制冰斧。即使是在失控滑落時,脫手的短腕帶冰斧也不會像長腕帶

圖 16-4　穿過冰斧頭部鉤環孔的腕帶:a 為短腕帶;b 為長腕帶。

冰斧那樣胡亂飛動。

　　不過，大部分的攀登者都比較喜歡長腕帶（圖 16-4b）。如果腕帶夠長，在雪坡上改變行進方向而換手握冰斧時，就不必把腕帶取下，換到另一隻手上。也可以將長腕帶用帶環扣到坐式吊帶上，這樣冰斧就可以當作個人固定點。在攀登陡峭的雪坡或冰面時，冰斧也因長腕帶而有更廣的用途。長腕帶的長度通常和冰斧握柄一樣長，只要調整到正確的長度，就可以在砍步階和冰攀時減少手臂的疲勞。套在手腕上時，腕帶的長度應該正好可以讓攀登者握住冰斧握柄尾端靠近柄尖的部位。

冰斧的保養與安全

　　冰斧幾乎不需要什麼特殊的保養。在每次使用前，先檢查握柄是否有嚴重的凹陷，否則在重壓下可能會折斷（如果只是小小的刻痕或擦傷，則不必擔心）；每次攀登回來後，要把冰斧上的泥土與灰塵清理乾淨，使用合成溶劑（如潤滑油和滲透油）及磨料（如茶瓜布或軟的滑雪板磨石，即嵌有磨料的軟塊）將所有的鏽斑除去。

　　時常檢查鶴嘴、扁頭和柄尖是否銳利。若要磨利，必須使用手銼刀，不要用電動砂輪。電動砂輪的高速削磨會使金屬過度受熱而改變性能，導致其強度減弱。

　　不使用冰斧時，可以使用護套包住鶴嘴、扁頭和柄尖的鋒利處。有些人將冰斧固定到背包上時仍會套著護套（見下文的「如何攜帶冰斧」）。若在攀爬過程中需要打包冰斧，必須擦乾然後拿掉護套，鶴嘴才不會生鏽。

冰爪

　　冰爪是繫在鞋上的一組金屬尖刺，在登山鞋底無法充分著力的硬雪或冰面上，冰爪可以順利刺入（見「冰爪的歷史」邊欄）。在爬升和下降陡峭雪坡及冰面的時候，冰爪非常好用。是否需要穿上冰爪取決於幾項因素，包括雪況及攀登者的自信與經驗。

　　在地面比較堅硬、結冰的狀態下，非常容易發生危險的滑落，這時穿上冰爪就會是個好選擇。一位沒經驗的登山者在陡峭的軟雪坡上行走時，穿上冰爪可以提升完攀的信心。要不要穿上冰爪得依據個人的技巧和經驗決定，還要考慮個人

冰爪的歷史

冰爪是一項早在超過 2000 年前就已經發明的古老工具。高加索地區的早期居民穿著鞋底套上鐵釘的皮革便鞋，行走在雪地和冰地上。2700 年以前，凱爾特（Celtic）礦工便已穿著鐵釘底鞋了。中世紀的高山牧羊人穿三爪冰爪——馬靴形鞋樣，鞋底有三個齒釘。

四爪冰爪在 19 世紀末時是先進設計。到了1908年，奧斯卡·伊凱斯坦（Oscar Eckenstein）創造了十爪冰爪。當時許多登山者認為以這種玩意攀山越嶺不夠光明正大，但這種冰爪免除了登山者砍步階的沉重負擔，使得登山者可以接近之前未被攀爬過的雪面與冰面。1932 年，勞倫·葛利佛（Laurent Grivel）加上兩個前齒釘，創造了十二爪冰爪，相當適合攀爬陡峭的硬雪和冰面。發展到今天，冰爪已是登山運動中不可或缺的重要工具了。

對現場狀況的評估（見下文的「雪地攀登的基本技巧」）。在不同設計與種類間選擇冰爪，也同樣涉及一般登山用途和技術冰攀用途之間的取捨（見「選擇冰爪時的考量」邊欄）。

冰爪的齒釘

早期的十爪冰爪，已經在1930年代被加上兩個向前斜伸的「前齒釘」的十二爪冰爪所取代。兩個前齒釘使得登山者不再經常需要砍步階，可以利用前爪攀登技巧（front-pointing）攀上陡峭的雪坡和冰面（見第十九章〈高山冰攀〉）。目前，一般登山用的冰爪有十二爪和較輕的十爪兩種樣式，但都有前爪的設計。

大部分的冰爪是以一種極輕、極堅固的鉻鉬鋼合金製成。不過，也有些款式是由航空級鋁合金製成，其重量比鋼輕了約50%，但也比較軟。鋁製冰爪主要是用於冰河行進以及在季節之初的雪地而非堅硬的冰面上攀登。在雪地或冰地的攀登路徑上，往往還是會遇到幾小段的岩石，這時必須穿著冰爪通過。多數冰爪可以克服這種路段的考驗，不過，若在岩石上行進太過頻繁，齒釘將會磨鈍。

一雙冰爪的最佳用途，取決於前兩排齒釘的相對角度和方向。如果最前排齒釘（即前爪）下垂而第二排齒釘朝向登山鞋的尖端（圖 16-5a），這種冰爪較適合冰攀（前爪攀登），而不適合一般登

圖 16-5　前兩排齒釘的角度：a 凸出鞋尖，最適於前爪攀登；b 第二排齒釘朝下，最適於一般的登山活動；c 前排齒釘水平，最適於一般的登山活動；d 前排齒釘垂直，最適於技術冰攀。

山用。在前爪攀登時，這種構造可以使第二排齒釘更容易齧合，大幅減輕小腿的緊繃（見第十九章〈高山冰攀〉）。相較之下，角度向下傾斜的第二排齒釘（圖 16-5b），在不怎麼陡的地形上更有助於使行走動作符合人體工學。

　　前排齒釘分為水平走向（左右寬度大但厚度薄的齒釘，圖 16-5c）或是垂直走向（左右寬度小

但上下較高的齒釘，圖 16-5d）兩種。垂直走向的前排齒釘，其高度大於寬度，是為技術冰攀所設計，外觀仿自冰斧鶴嘴，非常適於刺入由水結成的硬冰面。不過，在較軟的高山冰雪中，除非能夠深入固定，否則齒釘很容易劃破冰雪面。相較之下，水平走向的前排齒釘，其高度小於寬度，則為配合大部分的登山環境所會遇到的高山冰雪地

選擇冰爪時的考量

購買冰爪時，要考量以下幾個問題：
- 哪種形式的冰爪適合你所要從事的活動？
- 這種冰爪是專為何種地形設計的？
- 怎麼知道冰爪和你的登山鞋合不合？
- 哪一種固定方式最能符合你的需求？

而設計，它們因為提供較大的表面積，所以在軟雪中更加穩固。

鉸接式以及半固定式冰爪

登山用的冰爪，根據前後兩片構造的連接方式，可以大致分成兩種類型：鉸接式（hinged）與半固定式（semirigid）。

鉸接式：為一般登山活動所設計的冰爪屬鉸接式（圖 16-6a），前、後兩片之間以彈性連桿連接。這種冰爪可以配合許多不同種類的登山鞋；質地輕，且可以順著走路時自然的起伏而彎折。在緩坡雪原及冰河上行走時，鉸接式冰爪皆能發揮很好的功用。

半固定式：半固定式的冰爪是為同時兼顧一般登山與技術冰攀所設計的（圖 16-6b）。它們的前、後兩片之間以較為堅硬的連桿連接。它們具有某種程度的彈性，可以讓完全硬底的登山鞋具有一定的靈活度。半固定式冰爪的前排齒釘設計，可能是水平走向或垂直走向兩種款式擇一。這種冰爪在很多種不同的高山雪地及冰面路線上都能勝任。

冰爪的穿著方式

冰爪的穿著方式主要有三種系統：束帶式、快扣式以及混合式。一般而言，鉸接式冰爪較適合使用束帶系統，搭配軟底登山鞋；半固定式冰爪最適用混合式系統，也就是鞋面有束帶、鞋跟有後扣的組合方式，搭配硬底的登山鞋。總的來說，冰爪穿法的選擇主要由鞋子所

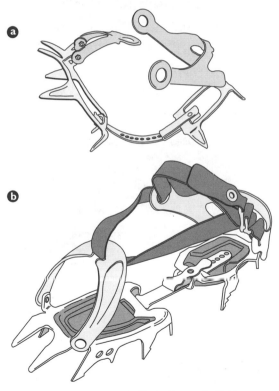

圖 16-6　不同種類的冰爪：a 為鉸接式；b 為半固定式。

能提供的連結載台以及使用目的決定。

束帶式：現代的束帶或通用式固定法（圖 16-7a）要比早期的束帶系統使用起來更方便、更迅速。若攀登者計畫會進行多種不同形式的攀登，並會經過多種地形（山徑、岩石、雪地），這種固定方式可提供穩固且快速的穿著法，而且可以搭配的鞋子種類最多。對於外面罩有一個防水保暖外靴的登山鞋，這個固定法非常好用。

快扣式：採用快扣固定，這種冰爪在腳趾處有一條金屬橫桿，在腳跟處有一個快扣或扣桿（圖 16-7b），穿脫既容易又迅速。不過，快扣系統對登山鞋的要求較束帶系統嚴格，為了緊密吻合，登山鞋在腳趾和腳跟處都一定要有一條明顯的革痕或凹槽。當冰爪和登山鞋的尺寸吻合時，冰爪後跟快扣可以輕易地扣入登山鞋的革痕內，施力使得冰爪腳趾處的金屬桿穩固地扣入登山鞋前端的革痕裡。快扣式冰爪一般都附有一條安全束帶可圈住腳踝，以防止冰爪鬆脫掉落。有些款式會在腳趾橫桿上附加一條金屬束帶，安全束帶會穿過這條金屬束帶，以確保冰爪不會從登山鞋上脫落。

混合式：混合式固定法的特色是結合了腳尖的束帶與腳跟的快扣（圖 16-7c）。這種固定法很受歡迎，因為它可以跟只具備明顯後跟革痕（而無前端革痕）的登山鞋搭配。和快扣式固定法一樣，將冰爪後跟扣桿扣入登山鞋的革痕內後，施力使得登山鞋束緊於前面的穿孔。混合式固定法也有安全束帶連接腳跟橫桿與腳趾橫桿。

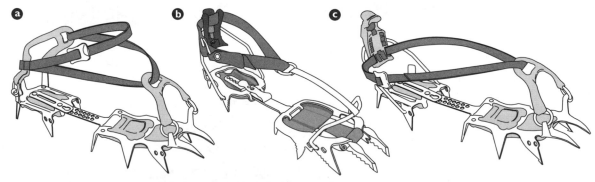

圖 16-7　冰爪的穿著方式：a 為束帶或通用式；b 為快扣式；c 為混合式。

檢查冰爪是否合鞋的訣竅

- 快扣式固定扣件在鞋尖和鞋跟處卡住登山鞋，因此登山鞋的鞋面特別重要。快扣式固定法需要塑膠製雪鞋以及極硬底皮革登山鞋的鞋跟與鞋尖處具備清楚的凹槽。
- 冰爪前排齒釘應凸出超過登山鞋尖端 2 到 2.5 公分。
- 如果要在酷寒之中穿著套靴或登山綁腿，以使雙腳不會接觸到寒冷與冰雪，試冰爪前一定要先穿上。確認任何固定用束帶都夠長。

測試冰爪是否合鞋

冰爪是否完全合鞋非常重要。在購買冰爪時，一定要記得帶登山鞋去店裡試穿，找出一組完全契合的冰爪（見「檢查冰爪是否合鞋的訣竅」邊欄）；若是想配合使用的登山鞋不只一雙，那麼每雙登山鞋都要試試看。同時，也要考慮選購的冰爪能否符合用途。

要在家裡舒適的環境下練習如何穿上冰爪。因為日後多半得在不甚理想的狀況下穿戴冰爪，像是在頭燈昏暗或有限的光照之下，以僵冷麻木的手指摸索。

冰爪的保養與安全

想要擁有一雙安全可靠的冰爪，就必須定期做簡單的保養（見「冰爪安全守則」邊欄）。每次登山後都要清潔並風乾冰爪，檢查耗損情況，修補或更換磨壞的束帶、螺釘、螺母、螺栓等零組件。要檢查齒尖，若是用在冰攀，保持銳利的齒尖是最基本的，但是就大部分的雪地攀登及傳統攀登而言，最好還是別磨得太尖。剛出廠的冰爪往往帶有如刀鋒般銳利的齒尖（圖 16-8a），而且多半需要在使用前稍微維護或調整一下（圖 16-8b），可以用小銼刀磨去毛邊、粗糙的邊角以及太過尖銳的利齒。

圖 16-8　如何磨利冰爪齒尖：a 極銳利（新品）；b 被磨圓（銼刀修整後）。

如果冰爪的齒尖太鈍了，也可以用
銼刀磨利些。同時，要檢查齒釘是
否排列平整，歪斜的齒釘不但使冰
爪在刺入冰雪地時效果較差，更有
可能撕裂褲子、綁腿，甚至割傷腿
部。如果齒釘已經嚴重扭曲或是用
銼刀磨得太過度，最好淘汰這組冰
爪。

在又軟又黏的雪地上，冰爪容
易卡雪，這些雪塊會妨礙齒釘刺
入，導致危險，尤其是在冰凍的底
層上覆有半融黏雪的時候更是如
此。要減低這種危險，攀登者可以
使用市售的防結球板（antiballing
plate），它基本上是一張塑膠、橡
膠或乙烯基薄片，可以放入拆卸下
來的冰爪底部，置於以橡膠固定住
的金屬支撐條之間（圖 16-9）。攀
登者也可以自行用防水、撕不破的
強力膠帶，將冰爪底部貼起來。遇
到軟而黏的雪地時，不妨問問自己
是否真的需要冰爪，或許不穿冰爪

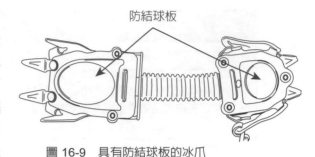

防結球板

圖 16-9　具有防結球板的冰爪

前進反而會更安全。

套腳式和輕便型冰爪

四爪或六爪的小型套腳式冰爪
（instep crampon），是設計給偶
爾需要通過小段雪地的健行者使用
的。由於這種冰爪在鞋跟或鞋尖部
分並沒有齒釘，所以不適合登山
用，而且在陡峭冰坡或雪地上還
有可能發生危險。另外還有一種
較具彈性的輕便型冰爪（approach
crampon），底板的長度和標準冰
爪一樣長，通常為八爪。輕便型冰
爪主要用在緩坡上，同樣不適合登

冰爪安全守則

只要遵守一些規則，登山者就可以保護自己、裝備和夥伴，免於被冰爪的尖銳齒釘所
刺傷：

- 把冰爪提在手上時，要使用冰爪袋或橡膠護套把齒釘包住。
- 隨時攜帶冰爪的調整工具，和一些必要的備用零件。
- 行走時要小心謹慎，避免讓冰爪絆到褲子或綁腿、劃傷腿部，或是踩到繩子。
- 小心不要鉤到掛在吊帶裝備繩環上的裝備。避免讓繩環低於大腿。

山用。套腳式和輕便型冰爪並不能用來代替十爪或十二爪冰爪。

滑雪杖

滑雪杖並不限於滑雪時使用。不管是徒步、穿著熊掌鞋，還是利用滑雪板行走，登山者都可以使用滑雪杖或登山杖。當登山者背著沉重的背包在平坦或坡度低緩的雪地、滑溜溜的地面或是碎石堆裡行進，或是穿過溪流、大石堆的時候，滑雪杖會比冰斧更能保持平衡。滑雪杖也可以分擔一些下半身的重量，而它底部的阻雪板（snow basket）可以防止杖身在軟雪裡刺得太深。

有些滑雪杖或登山杖具備一些對登山很有用的特點，像是能夠調整的杖身，讓攀登者隨情況或地勢調整適當的長度；橫越山坡時，上山用的滑雪杖可以調整成比下山用的滑雪杖更短些。這種滑雪杖可以完全縮短，便於背負。不過，可調整的滑雪杖更需要保養，每回登山歸來都要拆開、清洗並風乾。

有些滑雪杖的阻雪板可以取下，此時就可用來探測冰河上是否有裂隙。有些滑雪杖可以兩兩接在

一起權充雪崩探測器，不過它的效果並不好，難以取代專門的雪崩探測器。

市面上還有一種特製的滑落制動握把，可以裝在某些滑雪杖上。這種握把的頂端有個止滑用的塑膠或金屬尖頭。不過，在艱險的地形上，這種東西還是無法取代冰斧的地位。

熊掌鞋

熊掌鞋是傳統的雪地行進輔助工具，目前已經演進成更小、更輕的樣式了。現代熊掌鞋的設計包括由管狀金屬包邊、質輕且牢固的底層材質製成的款式（圖 16-10），以及使用塑膠複合材料的款式。現代的固定法要比以往更穩固、更容易使用。熊掌鞋包括一片類似冰爪

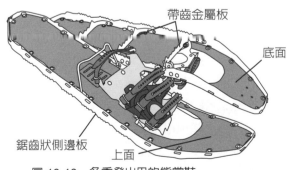

帶齒金屬板

底面

鋸齒狀側邊板

上面

圖 16-10　冬季登山用的熊掌鞋

的帶齒金屬板,藉以增加在硬雪地上的摩擦力;不少款式還有鋸齒狀的腳跟板(或側邊板),可以減少側向滑動。

拜熊掌鞋之賜,使得以往在需要費力跋涉(每一步都深陷雪裡)的軟雪行進,現在便利多了。熊掌鞋可在上坡時做踢踏步。雖然穿著熊掌鞋時的行進速度沒有滑雪板那麼快,但熊掌鞋可以用在樹叢茂密或岩石密布的地形上,滑雪板在這種地形就顯得狼狽笨拙。而且,當身上背負著沉重的背包時,熊掌鞋往往會比滑雪板來得實際。如果登山隊伍中有人不擅滑雪,大夥一起穿熊掌鞋行進不但較有效率,也比較不會感到挫折。大部分的滑雪板固定扣件需要配合特別的雪靴使用,但熊掌鞋的固定法幾乎可以搭配任何鞋類。

滑雪板

套上攀登皮革(climbing skin)的登山滑雪板(mountaineering ski)提供了一種便利的山區行進模式。登山滑雪板有兩種,一種是屈膝旋轉式(telemark),另一種是高山步行式(alpine touring,縮寫為AT或randonée)。這兩種滑雪板都需要搭配特製的雪靴,雖然有些滑雪板的固定方式可以搭配登山鞋,但這會使它在滑雪時的表現大打折扣。屈膝旋轉式滑雪板與高山步行用固定器皆可以讓雪靴的腳跟朝上固定住,方便緩上坡行進及越野滑雪。傳統的屈膝旋轉式滑雪板(圖16-11a)的腳跟並未固定,方便施展屈膝旋轉技巧下坡;但高山步行用固定器則是將腳跟往下扣住鎖定,以便施展併腿轉彎及標準的下坡技巧(圖16-11b)。

過去二十年,不論是高山步行式還是屈膝旋轉式滑雪,用於登山滑雪的裝備在重量、外型、尺寸上都已有革命性的演進以及快速的發展。事實上,高山步行式及屈膝旋轉式的滑雪板現在通常都是採取相同的材質及造型,只有在固定方式上有所不同。現代的這兩種滑雪板相較於以前的山岳滑雪裝備寬許多,而且造型都極為特殊,通常是靴尖與靴尾有所改良,以便在下坡時能夠輕鬆且平穩地轉向。將登山皮革暫時固定於滑雪板底部,可以在上坡時增加摩擦力,讓攀登者能夠以屈膝旋轉式及高山步行式滑雪板從事越野滑雪(圖16-11c)。

圖16-11　登山使用的滑雪器材：a 傳統的屈膝旋轉式滑雪靴及其固定器；b 為高山步行式雪靴及其固定器；c 為滑雪板用的登山皮单。

登山皮革原先是以海豹的毛皮製作的，現在則是使用有細毛的人造織材，使滑雪板在行經雪地時能夠往前滑，並抓住、支撐滑雪板使之不要往後滑。

不熟悉滑雪技術的登山者，或許會覺得在越野行進中使用滑雪板的缺點大過於優點。碰到有岩石或樹木的地形，當你必須扛著滑雪板，滑雪板就顯得笨重不堪，而且

已經裝滿技術裝備的背包還得增加重量。穿上滑雪板會使滑落制動變複雜，而且若是身上背負著沉重的背包，滑雪也會變得相當困難。隊伍中的每位成員應該具備相近的滑雪能力，才能讓隊伍保持穩定的行進步調，尤其是結繩隊在冰河上行進時。

如果是基本的雪地行進，用滑雪板是比較快的，而且可以讓登山者到達某些沒有滑雪板就難以到達的地區。在通過冰河裂隙地帶時，滑雪板也可以提供多一重保障，因為滑雪板會把你的重量分攤在較大的面積上，減少雪橋斷裂的機會。滑雪板在救難時也很有用，可以變為臨時擔架或雪橇。

越野滑雪是一項需要特殊技巧與裝備的複雜活動，詳細資料請見〈延伸閱讀〉。

雪鏟

對雪地登山者而言，一把寬面的鏟子是工具，也是安全配備。如果有人被雪崩埋住，這是唯一可以把他挖出來的實用工具。雪鏟也可以用來搭建雪屋、帳篷的平台，甚至可以在雪特別厚的路線上作為攀登器材，鏟出一條路來。

一把好的雪鏟（見第三章〈露營、食物和水〉圖 3-11a、3-11b、3-11c）鏟面必須夠大，這樣鏟雪才有效率；手柄必須夠長，這樣才能發揮良好的槓桿力量，但切勿過長，以適合在受限空間內使用（60到 90 公分最佳）。有些雪鏟的手柄能夠加長或拆下；有些雪鏟還有一項很好的功能，就是鏟面可旋轉至與手柄垂直然後鎖緊，作為挖溝的工具。D 形把手在鏟雪時比較舒適。有些款式的手柄是中空的，裡面可以放置雪鋸或雪崩探測器。

如果是乾燥的粉雪，塑膠鏟面的雪鏟在重量和力量之間是很好的折衷。不過，金屬鏟面的雪鏟比較堅固，因此也比較適合鏟硬雪或雪崩碎屑。無論是金屬還是塑膠鏟面，都可用銼刀磨利邊緣，以便切割硬雪。雪鏟也可以拿來測試雪的穩定度（見第十七章〈雪崩時的安全守則〉）。

雪地攀登的基本技巧

雪地攀登的第一守則是預防滑倒或滑落，然而，萬一攀登者真的在雪地上滑倒，必須知道如何在

最短的時間內控制情況。在陡峭的高山雪坡上行進，若沒有冰斧、冰爪，或是不知如何使用這些器材，將會使自己陷入危險之中。

為了安全地在陡峭的高山雪地行進，決定如何選擇路線、地形及裝備，需要考量以下幾個問題：雪況是否良好，足以自我確保，還是太過堅硬無法讓冰斧的斧柄穩固插入？如果有人滑落，滑落盡頭會是什麼樣子？冰爪能夠有所助益還是會造成妨礙？攀登隊員的經驗和技巧到達哪個程度？隊員是否都能安心面對目前的處境？攀登者是否背負著沉重的過夜裝備？

有相當豐富經驗的攀登者，才適合單獨依靠自我確保或滑落制動（見下文的「停止墜落」）。最重要的考量是必須了解自我確保及滑落制動有其局限，還得顧及滑落盡頭。

評估滑落盡頭

在傾斜 30 度的雪坡上，攀登者墜落後的加速度會直逼自由落體，所以不時留意雪地的滑落盡頭是件非常重要的事情。雪坡下方是否有岩石、裂隙、深溝、背隙或懸崖（圖 16-12）？雪坡行進時要用什麼技術、用哪些裝備，首要考量就是要時時評估並注意滑落盡頭。

如果滑落盡頭是危險的或不可知的，選擇攀登方式一定要小心謹慎。是否需要架設固定點和繩子做

圖 16-12　評估滑落盡頭。雪坡下方的岩石即是一個危險的滑落盡頭。

確保？如果認為應該確保，卻沒有時間、缺乏技術，或是裝備不足，以致無法設立堅穩的固定點，建議您還是打道回府為宜。

冰斧的使用

冰斧是一種本質簡單、用途廣泛的工具。在雪線以下，冰斧可以當登山杖使用，也可以在下坡時幫助制動。不過，冰斧最主要的功能還是在冰地和雪地行進時，登山者可以藉它來維持平衡、防止跌倒，並在滑落時制動。也有許多方法可

運用冰斧當作雪地固定點。

如何攜帶冰斧

攜帶冰斧一定要小心謹慎，隨時謹記冰斧的尖端和邊緣會對你和同伴造成傷害。

不需要使用冰斧時，把它放在背包上束好，可插入背包的冰斧環中，把握柄倒過來使柄尖朝上，束緊在背包上（圖 16-13a），再用塑膠或皮製護套套住鶴嘴、扁頭和柄尖。如果你用一隻手水平帶著冰斧，要抓住握柄使柄尖朝前，鶴嘴在後向下，避免刺到你後面的人

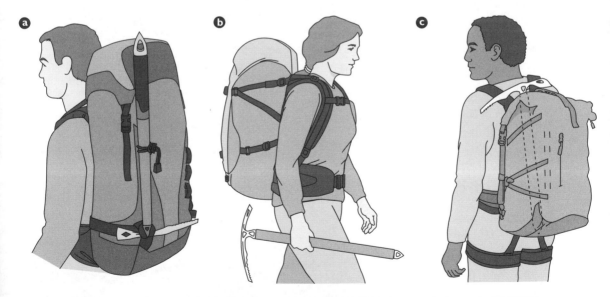

圖 16-13　不使用冰斧時的攜帶方式：a 用冰斧環及束帶將其綁在背包上；b 於行進間手持，柄尖向前而鶴嘴向下；c 暫時放在背包和背部之間。

（圖 16-13b）。

　　走在雜有岩石和樹林的雪地，偶爾需要空出雙手，這時可以暫時將冰斧斜插在你的背部和背包之間（圖 16-13c），柄尖朝下而鶴嘴置於兩條肩帶之間卡住，注意不要讓它碰到你的頸部，而且要指向和握柄角度大致相同的方向。這種方法可以讓你迅速抽出或插回冰斧。

冰斧的握法

　　冰斧的握法有兩種，該用哪種得視當時的狀況而定。

　　滑落制動握法：大拇指放置在扁頭下方，手掌和其他四指在握柄頭部握住鶴嘴（圖 16-14a），攀登時扁頭朝前。滑落制動握法可以讓

攀登者在滑落時直接做出制動動作（參見下文〈滑落制動〉一節）。

　　自我確保握法：手掌撐在扁頭上方，大拇指和食指垂在鶴嘴下面（圖 16-14b），攀登時鶴嘴朝前。在不需要擔心意外滑落的情況下，適合使用自我確保握法，而且這個握法也比較舒適（參見下文「自我確保」一節）。

　　在剛開始練習使用冰斧的時候，通常比較簡單的方法是先使用滑落制動握法。大部分登山者乾脆選擇以滑落制動握法走完全程；有些登山者則因為舒適度而偏好自我確保握法，當他們遇到需要注意滑落盡頭的時候，或是他們認為有滑落危險的地方，才會轉換成滑落制動握法。

使用冰爪

　　一般認為冰爪是在結冰狀況下不可或缺的工具，不過冰爪在雪地上也能發揮功能，甚至是軟雪狀況。若是在冰上，通常多少需要用到一些冰爪技術（見第十九章〈高山冰攀〉的「穿著冰爪攀登」一節）。在雪地，只要使用沒穿冰爪時會採取的相同技巧即可（踢踏

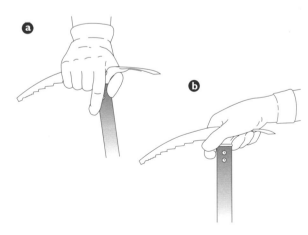

圖16-14　冰斧的握法：a 為滑落制動握法；b 為自我確保握法。

步，再配合使用冰斧協助平衡，均在本節介紹），不過冰爪的齒尖會增加摩擦力，並提升安全性。

學習如何使用冰爪，以及使用的時機。將以下問題納入考量：冰爪是否有所助益？穿上冰爪是否能在雪地上行走得更輕鬆、更有效率？坡面的滑落盡頭是否危險或者未知？（若是這樣，那麼一定要考慮使用冰爪。）現在腳上穿的鞋子是哪一種款式？（硬底登山鞋比起更有彈性的軟底登山鞋更能踢出步階；穿著較軟、較能彎曲的登山鞋時，更應多加考慮套上冰爪，因為許多冰爪款式都能增加這類登山鞋的剛性。）

決定不穿冰爪的考量之一，就是被自己腳上冰爪絆倒的潛在因素增加，甚至會被銳利的爪齒弄傷。勤加練習才能學會穿著冰爪而不被絆倒，正確保養冰爪可減少尖銳齒尖造成的傷害（見前文「冰爪的保養與安全」一節）。

不用冰爪的另一個理由，則要看雪會不會在鞋底黏聚成團。雪粒會黏在金屬做的冰爪框架底部，聚集成一個大雪球，使得冰爪的齒尖無法完全發揮作用。新雪加上溫暖的氣溫會造成極端狀況，連預防

雪結球的板子都無法克服，這種情形真是特別具挑戰性。有時，在較鬆軟的新雪面之下是硬雪，即使會黏雪也不得不穿上冰爪。不管是否穿上冰爪，這些狀況都需要極為小心，也的確會拖慢進度。若已決定要穿著冰爪，就可能需要用冰斧把卡住的雪塊敲掉，有時得要走一步敲一次。

攀登雪坡

往雪坡上坡攀爬需要一套特殊技巧，而且適合的技巧會隨雪坡軟硬以及傾斜程度而異。上攀的方向可以是直接往上，或斜行而上。

平衡攀登

雖然攀登者必須熟練使用冰斧做出滑落制動，這項技巧仍然應被視為逼不得已才使用的手段，應該盡一切努力避免使用它。攀登時保持平衡可以避免滑落。平衡攀登表示每個移動都是由一個平衡的姿勢轉移到另一個平衡的姿勢，避免長時間處於不平衡狀態。

斜行（之字形）上坡路徑上，平衡的姿勢是內腳（上坡腳）在外腳（下坡腳）的前上方，因為這

時身體重量平均分攤在兩腳上（圖16-15a）。當外腳向前踏時，攀登者就處於不平衡姿勢了，因為落在後方的內腳不能完全伸展，不能有效運用骨架來減輕肌肉負擔，而得承擔身體的大部分重量（圖16-15b）。

斜行上坡可分為兩個步驟：從一個平衡的姿勢轉換為不平衡的姿勢，然後再回到平衡的姿勢。先從平衡的姿勢起步，把冰斧插入前面上方的雪地裡，做出自我確保的姿勢（圖16-15a）；前進一步，把你的外腳（下坡腳）跨到內腳（上坡腳）前方，這個動作會使身體處於不平衡姿勢（圖16-15b）；然後再把內腳跨到外腳前方，使身體再度回復到平衡姿勢（圖16-15c），接著再重新置入冰斧。把身體的重量平均分攤在兩腳上，避免身體倒向雪坡。冰斧要始終放在上坡側。

如果攀登者是由低處直接往高處上攀（而不是斜行），就沒有上坡腳（手）、下坡腳（手）之分了。只要用你覺得舒服的那隻手握住冰斧，穩定規律地往上即可。無論行進的方向為何，踏出每一步之前都要將冰斧插穩，以得到自我確保的保障。

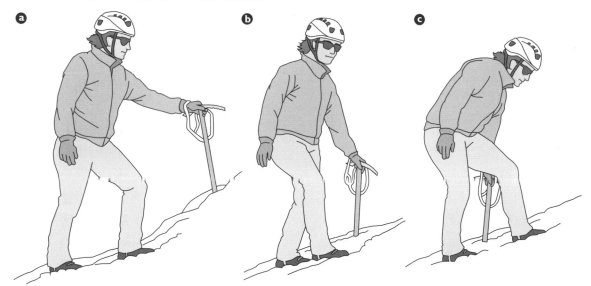

圖16-15　以平衡姿勢斜行登上雪坡：a 站於平衡姿勢時插入冰斧；b 跨出一步成為不平衡姿勢；c 再向前跨出另一步，回復平衡姿勢。

使用休息步法

攀登一條長而一望無際的雪坡，會讓你心生毫無進展的挫折感，因為沒有什麼地標可以讓你衡量進展。登山新手會採用衝一陣、喘一陣的步法，希望能盡快抵達目的地。不過，找出一種可以長時間維持的步調，並確實維持這種步調前進，才是攻頂的唯一方法。此時的對策就是休息步法，這是一種保持體力的技巧，藉著這個技巧，你可以按部就班地前進。無論何時，只要行進間雙腿或肺部需要一點喘息的機會，就可以採用休息步法。海拔較低時，通常是雙腿的肌肉需要休息；高海拔處則是肺部需要休息。請參閱第六章〈山野行進〉對休息步法的介紹。

踢踏步

踢踏步使攀登者可以在消耗最少體力、採取最穩步法的情況下，開出一條往上的道路。隊員在同一條縱列上移動，一邊走一邊加強、穩固經過的步階。走在隊伍最前頭的攀登者工作量最重，不僅要踢出新的步階，還要負責找出最安全的路線往上。

要在雪地裡踢出步階，最有效率的方法就是甩動腳，讓它以自己的重量和動能提供所需的力道，幾乎完全不必用到肌肉的力量。這種方法在軟雪坡上的效果很好。不過，若是較硬的雪坡，踢踏時就需要較多的力氣，而步階往往也較小、較不穩定。

一般攀登者對步階的要求，是在直線上坡時至少能容納前腳掌，或是在斜行上坡時能達到登山鞋的一半深度。平直踢入坡地或稍微往雪坡內傾斜的步階比較穩固。步階的空間愈小，就愈需要往雪坡內傾斜。

踢步階時不要忘記其他人的存在。如果你的步階間隔平均而密集，他們就可以很平穩地跟著你的腳步走。同時，也要顧及那些腿沒有你長的隊員。

跟在後面的隊員，可以邊往上攀登邊把步階踩得更穩固。隨後的隊員腳一定要踢進步階裡，因為光是踩在現成的步階上並不穩固。在質地緊密的雪中，要將腳尖更深地踢進步階裡；若雪質鬆軟，則是由上而下將登山鞋踏進步階，將雪壓得更緊密，並使步階更加穩固。

隊伍應經常更換開路者，分擔

這份重責大任。輪換時，原來走
在最前面的那人應該讓到一旁，從
隊伍末端接上去（砍步階與冰爪步
等相關技巧將在第十九章〈高山冰
攀〉中討論）。

直接上坡

長程雪攀時，速度是必須考量
的重點。若是面臨天候惡劣、雪
崩、落石等危險，或找不到好的紮
營環境、遇到較困難的下坡等，直
接上坡是一個不錯的選擇。直接上
坡時的冰斧使用技巧，會隨雪坡狀
況和陡峭程度而有所不同。

持杖姿勢：如果雪坡平緩或坡
度中等，要以持杖姿勢來使用冰
斧，單手握住冰斧頭部藉以輔助平
衡（圖 16-16）。即使雪坡愈來愈
陡，依然可以利用持杖姿勢，只要
你覺得穩固就好。在踏出每一步之
前將冰斧穩穩插住，便可做好自我
確保。

雙手把持姿勢：當雪坡愈行愈
陡，攀登者可能會想要換成雙手把
持姿勢（圖 16-17）。在往上移動
之前，先用雙手將冰斧插入雪中，
盡可能愈遠愈好，然後持續以雙手
抓住冰斧頭部，或是一隻手抓住頭
部、一隻手握住斧柄。這種姿勢在

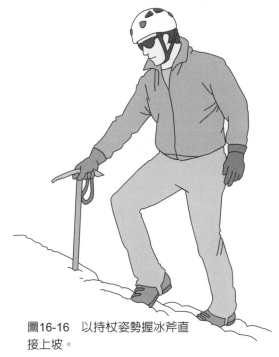

圖16-16　以持杖姿勢握冰斧直
接上坡。

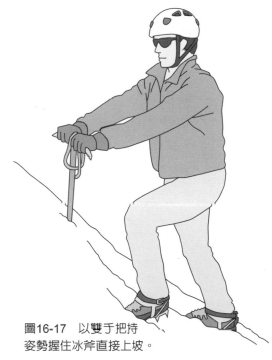

圖16-17　以雙手把持
姿勢握住冰斧直接上坡。

坡度較陡的軟雪地上尤其好用。

　　水平姿勢：水平姿勢適用於較陡、較硬，但表面有一層軟雪覆蓋的雪坡。以雙手握住冰斧，其中一隻手用滑落制動握法握住冰斧頭部，另外一隻手握住握柄尾端靠近柄尖處。將冰斧水平地用力刺入在你上方的雪地，鶴嘴朝下，握柄和身體垂直（圖 16-18）。這個姿勢可使鶴嘴深植入底部硬雪中，而握柄則在較軟的表面雪層上得到著力點。

斜行上坡

　　若時間和天氣狀況許可，攀登者或許會偏好採取距離較長的斜行上坡，以之字形的方式攀爬中等坡度的雪坡。不過，斜行路線有時反而會更加困難，因為必須在硬雪上踢出許多橫越雪坡的步階。斜行上坡時的冰斧技巧也會隨雪坡狀況和陡峭程度而有所不同。

　　持杖姿勢：在不怎麼陡的雪坡上使用持杖姿勢，可以讓冰斧發揮不錯的功能（圖 16-16）。不過，隨著坡度變陡，持杖姿勢會愈來愈

圖 16-18　以水平姿勢握住冰斧直接上坡。

圖 16-19　以斜跨身體姿勢握冰斧斜行上坡。

難操作。

斜跨身體姿勢：冰斧和坡面垂直，一隻手抓住冰斧頭部，另一隻手抓住近柄尖末稍，然後把柄尖刺入雪裡（圖 16-19），這時冰斧斜斜地橫在前面，鶴嘴朝外離身。由握柄承受你的身體重量，而用握住冰斧頭部的那隻手穩住冰斧。

變換方向：斜行上坡往往意味著必須調頭，也就是變換方向。不論你是用持杖姿勢或斜跨身體姿勢使用冰斧，都需要遵照特別的步法，才能在之字形路線上安全變換方向。其順序如下：

1. 先從平衡姿勢起步，這時內腳（上坡腳）在外腳（下坡腳）前上方。用力把冰斧直直插入雪地，插入的位置要盡量在你的正上方。

2. 將你的外腳跨向前，這時你處於不平衡姿勢（圖 16-20a）。

3. 兩手抓住冰斧頭部；移動成為面對雪坡的姿勢，也就是把內腳移轉向新的行進方向，使雙腳變成外八字形；雙手仍要持續握緊冰斧

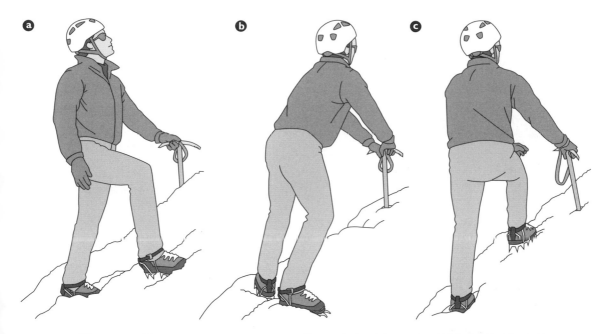

圖 16-20　斜行上坡時變換方向：a 用力將斧柄直往下插入雪中，外腳（下坡腳）向前跨；b 移動成為面對雪坡的姿勢，兩腳跨開；c 轉往新的行進方向，新的內腳（上坡腳）往前跨。

頭部（圖 16-20b）。如果你覺得兩腳跨開在陡坡上站不穩，不妨直接在坡上踢出步階。

4. 身體轉向新的行進方向，將新的上坡腳踏在新的外腳（下坡腳）前面上方，回復平衡姿勢（圖 16-20c）。

若你是持杖姿勢，如今已換用新的上坡手握住冰斧（圖 16-20c）；如果是斜跨身體姿勢，握住冰斧頭部和握柄的手也已經互換。

橫渡

高度既不增加也不下降的長途水平橫渡，最好能免則免。如果是坡度低緩或中等的軟雪地，「側走」的效果還可以，雖然比不上斜行來得舒服或有效率。如果必須橫越又硬又陡的雪坡，你可以面對雪坡，直接用力向前踢出堅穩的步階。

雪坡下降

要知道一個雪地攀登者的技巧是否高明，指標之一便是看他下山時是否有效率、有自信。在同一個雪坡，往下走往往比往上走更具挑戰性。由於重力以及慣性，下坡時要比上坡更容易滑倒。面對下坡時陡峭、暴露感大的深谷，許多原本大膽幹練的攀登者也要臉色發白。為了往下坡移動，冰斧必須插得很低，這種姿勢和冰斧的握法並不像上山那樣令攀登者安心。其實，只要熟練接著要介紹的幾個下坡技巧，就可以減少下山時的忐忑不安。

面朝外（踏跟步）

下坡時該用何種技巧，和上坡時一樣取決於雪地的軟硬度和坡度。如果是坡度低緩的軟雪，只要面朝外走下去即可；如果雪地較硬、較陡，不妨利用踏跟步（plunge-stepping）。

踏跟步是一種充滿自信的大膽步伐。臉朝外，腳步毅然往雪坡外踏出，穩固地以腳跟著地，踏出的腳要打直，將身體重心穩穩地換到新位置上（圖 16-21a）。防止背部往雪坡上靠，以免踩出不穩的步階或不小心意外滑落。保持膝蓋稍微彎曲、不僵硬，身體稍微前傾以維持平衡。至於膝蓋彎曲的程度則要看坡度（坡度愈陡，彎曲程度愈大）以及雪面軟硬（雪面愈硬，彎曲程度愈大）而定。踏跟步只需要

腳跟著力就可以站得很穩，不過如果腳步踏得太淺，大部分的攀登者會感到很不穩靠。

踏跟步時，最好能維持在一個穩定的韻律，就像軍隊行進一樣，這可以幫助維持平衡。一旦找到舒適的韻律，就不要停下來，因為忽停忽行的踏跟步容易讓攀登者失去平衡。

踏跟步時，要以單手握住冰斧（滑落制動或自我確保握法皆可），柄尖靠近雪面，身體前傾，準備將冰斧插入雪地（圖 16-21a）。你可以張開或擺動另一隻手臂來保持平衡。有些攀登者會以雙手握住冰斧採取全副滑落制動姿勢（一隻手抓住冰斧頭部，另一隻手握住握柄末端），不過這樣手臂比較難做出大動作來保持平衡。

大膽邁出步伐會踏出一個較深

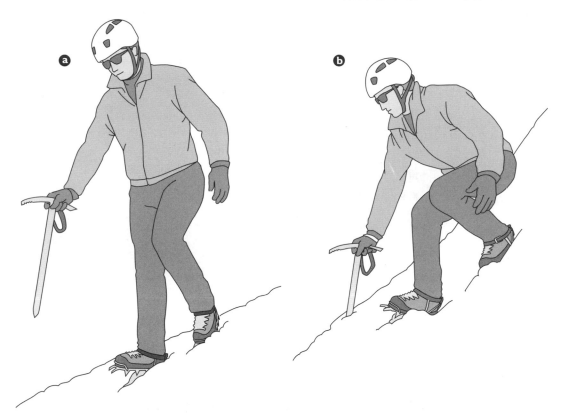

圖 16-21　面朝外（踏跟步）：a 在緩坡；b 在較陡雪坡上，搭配自我確保。

的步階，所以在鬆厚的雪地上要當心深度，以免因踩得太深，腳抽不出來而向前跌倒、受傷。有些雪地因為太硬、太陡而難以踏跟步，這時就必須壓低身體來下坡，並在踏出每一步時盡可能將冰斧往低處插入雪中，以做自我確保（圖 16-21b）。通常來說，將鶴嘴朝向你自己的行進路線踏跟步，會比跟著他人的腳步下坡還要輕鬆。

面朝內（下攀）

雖然一般來說，下攀會比面朝外的方式速度慢，但通常比較舒適，也比較安全。往下踏步之前，試著先將冰斧的柄盡可能插入雪面下方（圖 16-22）。若雪太實不能好好把斧柄插進去，攀登者往下踏步的時候可用冰斧（插入雪坡下方）的鶴嘴支撐。別忘了，身體倒向坡面並不能維持良好的平衡姿勢。試看看盡可能將體重集中在雙腳正中間。

滑降

若攀登者是步行上山，那麼滑降是一種最快速、最簡單，也最有趣的下山方式。它是徒步或踏跟步之外的另一種選擇，適合用在滑降

圖 16-22　面朝內（下攀）：冰斧插入雪坡下方，身體別往坡面傾倒。

速度可受控制的雪坡上。

滑降可能會造成重大意外。千萬不要在有裂隙的地形上滑降，只能在下坡盡頭安全且距離夠近的地方施展，這樣即使滑降到盡頭前失控，攀登者也不會受傷。除非可以將整個滑道一覽無遺，否則領頭滑降的人務必要非常小心，必須時時停下來觀看前面的地形。滑降最大的風險是在高速時失控，卻又無法

做出有效的滑落制動，這種情況最容易發生在最適合滑降的雪坡，也就是硬雪坡。

在滑降之前要先調整裝備。脫掉冰爪，把它連同其他攀登器材一起放進背包裡。因為冰爪的齒釘可能會卡到雪面，使攀登者栽跟斗。穿上防水透氣的硬殼褲以預防褲子弄濕（見第二章〈衣著與裝備〉），並且記得戴上手套以免雪磨破雙手。

隨時掌握好冰斧。如果套著腕帶，冰斧受力而從手中脫出時，攀登者就有可能被亂飛的冰斧弄傷；若未套腕帶，攀登者的風險就是可能會失去冰斧。

若想要有效率地滑降，需要熟練地混用幾項技巧。一個不太會站式滑降（見下文）的攀登者通常會利用混合式，在每一段滑降之間轉換成踏跟步來控制速度；改變方向時不做類似滑雪的轉身動作，而是用走的，往新的行進方向跨過去；在坡度漸緩時用溜冰的方式來維持動能。

在軟雪地上，滑降者偶爾會意外地將表層的雪帶下一大塊來，人就在上面一路下滑。這堆雪其實是小型的雪崩，稱為雪崩墊（avalanche cushion）。問題是你必須判斷這個雪崩墊是否安全無虞，還是會造成嚴重的雪崩？如果跟著移動的雪超過好幾公分厚，滑落制動是沒有用的，因為冰斧的鶴嘴無法插到下面的固定雪層。若冰斧的柄尖插得夠深，或許可以減慢滑落的速度，不過可能還是不會深到可以煞停下來。除非確定這塊雪崩墊很安全，而且掌控了滑降速度，否則就得脫離它：將身體滾向一側，離開滑動雪堆的行進路線，然後做滑落制動。

滑降的方式有三種：坐式滑降、站式滑降和半蹲式滑降。該用哪種方式端視雪坡的軟硬和陡緩、下坡盡頭處是否安全，以及攀登者的滑降技巧是否高明而定。

坐式滑降：在採站式滑降就會陷入雪中的軟雪坡，適用坐式滑降。標準的姿勢是坐姿挺直，雙膝彎曲，鞋底貼著雪地的表面（圖16-23a）。往下滑降時要以滑落制動握法握住冰斧，讓柄尖在身體側邊一路於雪地上滑動，就像在掌舵一樣。雙手都要握在冰斧上。施加壓力將柄尖壓下有助於減低速度，並阻撓冰斧頭部朝下轉倒的傾勢。

雙膝彎曲、雙腳平放的標準姿

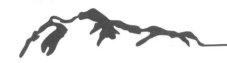

圖 16-23　滑降方式：a 為坐式；b 為站式；c 為半蹲式。

勢也可以減低速度。這種姿勢也適合在一些令人不舒服的雪坡上使用，例如表層結冰或凍得僵硬的雪地、間有結冰凹構或小雪杯（被陽光融出的小窪地）的雪地，或是岩石、灌木叢散布的雪地。這個姿勢比把雙腿往前伸出去更穩，也更易於掌控，同時還可以讓臀部的摩擦減至最低。

如果要停下來，可以利用柄尖降速，然後用力把腳跟蹬到雪地裡──不能在高速下滑時這麼做，否則後果可能是往前翻倒。如果想緊急煞車，只要把身體向側邊翻轉，做出滑落制動即可。

坐式滑降幾乎無法轉彎。碰到障礙物時，最好的方法就是停下來，往旁邊走到不會直接撞上障礙物的地方，再重新開始滑降。

站式滑降：最具機動性的滑降技術當屬站式滑降，這種方式還能避免衣服弄濕磨破。站式滑降和滑雪下坡的技巧頗為相似：雙腿半蹲，膝蓋微彎，兩隻手臂向外張開（圖 16-23b）。姿勢是否穩固要由腳負責，無論是併攏或分開都可以，而一隻腳微微向前不但更穩，也可以防止倒栽蔥。併緊雙腳、身體前傾超過雙腳位置，可以增加速度。

若要減速或停止，可以站起身體、用力踩下腳跟，將腳側轉，以鞋子的側緣壓入雪裡；也可以將身體蹲伏下來，將冰斧柄尖插入雪裡，就像半蹲式的滑降技巧（見下文）。

轉身時也可以做一個類似滑雪的動作，也就是把雙肩、上半身和膝蓋朝轉彎的方向扭過去，這樣膝蓋和腳踝也都會以同樣的方向扭轉，使雙腳的重量落在登山鞋的邊緣上。

站式滑降在表層覆蓋軟雪的堅實雪坡上效果最好。雪坡愈軟，坡度就必須愈陡，才能保持速度。在較硬的雪坡上也可以做站式滑降，不過必須是角度較和緩且盡頭很安全的雪坡才行。如果雪地夠硬且坡度極緩，不妨用溜冰的方式下坡。

雪地的結構變化莫測。如果攀登者遇到較軟、滑降速度較慢的雪坡，頭和身體會突然向前超出雙腳，這時要趕緊伸出一隻腳往前踏，才能穩住身體。如果碰到的是較硬、滑降速度較快的雪坡，或是底下有冰的雪面，身體則要向前多傾一些，以防滑倒。經常煞慢、側滑，以控制住滑降速度。

半蹲式滑降：半蹲式滑降的速度比站式滑降慢，也比較好學。從站式滑降的姿勢開始，輕輕往後將身體彎下來，以滑落制動握法握住冰斧置於身體一側，並將柄尖插入雪裡（圖 16-23c）。因為這個姿勢和雪面有三個接觸點，所以比較穩固，不過這種方式比較難轉彎，也不容易控制滑降速度。

停止墜落

為了防止墜落，攀登者必須知道如何自我確保，而要停止墜落，就必須準備好滑落制動。在雪坡上要戴手套；雪相當粗糙，毫無防護就在雪面上滑動，會導致雙手握不住冰斧。

自我確保

自我確保可以防止在雪坡上一個沒踩穩或微微滑落變成嚴重的跌落。要做自我確保動作，雙腳務必站穩，然後將冰斧的柄尖和握柄直直地壓入雪裡（圖 16-24a）。向前行進時，持續用上坡手握住冰斧頭部（自我確保握法或滑落制動握法皆可）。走一兩步後拔出冰斧，在更上方處將其重新壓入雪裡。為使自我確保有效，握柄必須在硬雪裡

插得夠深，才可以支撐你全部的重
量。

　　如果滑倒了，一隻手繼續抓緊
冰斧頭部，另一隻手要握住斧柄露
出雪面的位置（圖 16-24b）。成功
自我確保的關鍵，在於抓握的握柄
部位要緊鄰沒入雪面處，這樣拉冰
斧的力量才會被深埋的握柄抵住，
至於另一隻手緊抓住冰斧頭部，則
是為了減少冰斧脫出雪面的風險
（圖 16-24c）。

　　如果自我確保失敗使你失控滑
落，必須立即使用滑落制動。

滑落制動

　　雪攀時的第一要務是預防跌倒
滑落。萬一真的跌倒了，攀登者
的滑落制動技巧是否熟練，以及是
否能盡早停止墜落，便決定了攀登
者的性命安全。滑落制動技巧可以
穩住攀登者或繩伴滑落。在冰河行
進時，滑落制動可以止住其他隊員
滑進冰河裂隙中（見第十八章〈冰
河行進與冰河裂隙救難〉）。對時
常練習且熟於滑落制動的攀登者而
言，陡峭的高山雪坡就是通往山頂
的快速道路。

　　滑落制動的目的是將自己安全
地停止在一個牢固、穩定的姿勢。

圖 16-24　自我確保：a 行進時；b 滑落
時；c 重新穩住。

圖 16-25c、16-27e 和 16-28d 呈現成功的滑落制動完成後應該是什麼模樣：臉部朝下向著雪面俯臥，身體壓住冰斧。讓我們看看要如何辦到：

- **牢牢地握住冰斧。** 一隻手以滑落制動握法將大拇指放置在扁頭下方，手掌和其他四指在握柄頭部握住鶴嘴（見圖 16-14a），另外一隻手握住握柄靠近柄尖處。
- **將鶴嘴用力壓入雪地，正好就在肩膀之上。** 扁頭的位置就在頸部和一邊肩膀所形成的夾角附近。這一點很重要，如果扁頭的位置不對，便無法對鶴嘴使出足夠的力量。
- **握柄斜著橫擺在你胸前。** 握住柄尖尾端貼近冰斧頭部對側的臀部。要握住握柄末端近柄尖處，如此你的手才不致被柄尖當作轉軸繞轉，使柄尖刺到你的大腿（短冰斧也是同樣握法，雖然它的柄尖無法搆到另一側臀部）。
- **胸部和一邊的肩膀用力壓在冰斧的握柄上。** 成功的滑落制動要靠你把身體的重量落在冰斧上並施加壓力，而不光只是用臂膀的力量將冰斧插入雪裡。
- **保持頭部面向雪坡。** 讓安全頭盔的邊緣接觸坡面，這種姿勢可以讓你的肩膀和前胸不至於抬起來，身體的重量因而可以一直壓在冰斧的扁頭上。
- **將臉部置於雪面上。** 鼻子應該可以碰到雪。
- **稍微拱起背脊，不貼近雪面。** 這個姿勢很重要，它可以讓你把全身的重量壓在冰斧頭部、雙膝以及腳趾頭上，而這幾個地方都是壓入雪裡強迫止滑的著力點。向上拉起柄尖端的握柄，使拱起的身體重量移向另一邊的肩膀而壓入冰斧頭部。
- **兩膝微彎。** 用膝蓋抵住雪面，可以減緩你在軟雪地中滑落的速度。即使是在幾乎沒有止滑力量的硬雪坡上，這樣做也有助於身體姿勢的平衡。
- **雙腿要打直往外張開，腳尖插入雪地。** 如果穿著冰爪，要用膝蓋抵地，腳尖不可觸及雪面。如果是生死交關的情況，那麼隨便用什麼東西插入雪地都好。

　　該用何種滑落制動技巧，取決於滑落時的姿勢。滑落時的姿勢可能是下列四種之一：頭上腳下或頭下腳上、面向雪地還是背向雪地。

　　滑落時，當務之急是把身體轉

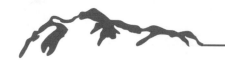

換成唯一有效的滑落制動姿勢，也就是頭上腳下、臉部朝內壓向雪地。要達到這個目標，第一個步驟是以雙手抓住冰斧，一隻手以滑落制動握法握住冰斧頭部，另外一隻手抓住握柄的底部，之後的處理動作就隨滑落姿勢而有所不同。

　　頭上腳下、面向雪地：這已是滑落制動姿勢，所以攀登者只需要將鶴嘴壓入雪裡，用身體壓住握柄，即可完成穩固的滑落制動動作。

　　頭上腳下、背向雪地：如果滑落時頭在上、背著地（圖 16-25a），滑落制動的難度並不會比面向雪地時高出多少。握穩冰斧，把你的身體向冰斧頭部翻轉過去，當腹部轉過來時，大膽地將鶴嘴插入這一側的雪地（圖 16-25b）。切記要從冰斧頭部的方向翻過來（圖 16-25c）。滑落時（圖 16-26a），小心不要朝著柄尖轉身，否則柄尖很容易比鶴嘴先插入雪地（圖 16-26b），使得冰斧猛然從手中鬆脫（圖 16-26c）。

　　頭下腳上、面向雪地：頭部朝下滑落時，滑落制動比較困難，因為你必須先把雙腳擺盪至下坡。當你處於面朝下的困境時，手往

圖 16-25　正確的滑落制動技巧（頭上腳下、背向雪地）：a 墜落；b 身體翻轉成為俯臥；c 完成滑落制動。

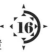

圖 16-26　不正確的滑落制動技巧（頭上腳下、背向雪地）：a 墜落；b 往冰斧的柄尖那一側翻轉；c 冰斧受力脫出離手。

下坡伸並且偏向冰斧的頭部那一側（圖 16-27a），將鶴嘴插入雪裡（圖 16-27b），以此為轉軸擺盪身體（圖 16-27c）。接著用力擺盪雙腿（圖 16-27d），使雙腿轉為朝下（圖 16-27e）。絕不要把冰斧柄尖插入雪裡當作軸心，否則鶴嘴和扁頭會橫跨在你下滑的路線上，碰撞你的胸部和臉。

頭下腳上、背向雪地：同樣地，頭朝下跌落時要制動更為困難，因為你必須先擺盪雙腳成為腳朝下。當你處於這種臉部朝上的困境時，將冰斧握緊橫在胸前，猛力翻身，同時將鶴嘴插入雪地（圖 16-28a）。然後緊握住冰斧，將身體轉過來（圖 16-28b）。同樣地，這時你是以鶴嘴插入身體側邊的雪地裡當作軸心。不過，光是把鶴嘴插入雪地裡，並無法讓你完成最後的滑落制動姿勢。當你擺盪雙腿使腿部朝下的同時（圖 16-28d），還必須努力轉動胸腔朝冰斧頭部貼近（圖 16-28c）。使用核心肌群的力量做出仰臥起坐的動作有助於身體翻轉。

你可以找一片滑落盡頭相當安全的硬雪坡練習各種狀況下的滑落制動，並逐漸增加坡度。練習時

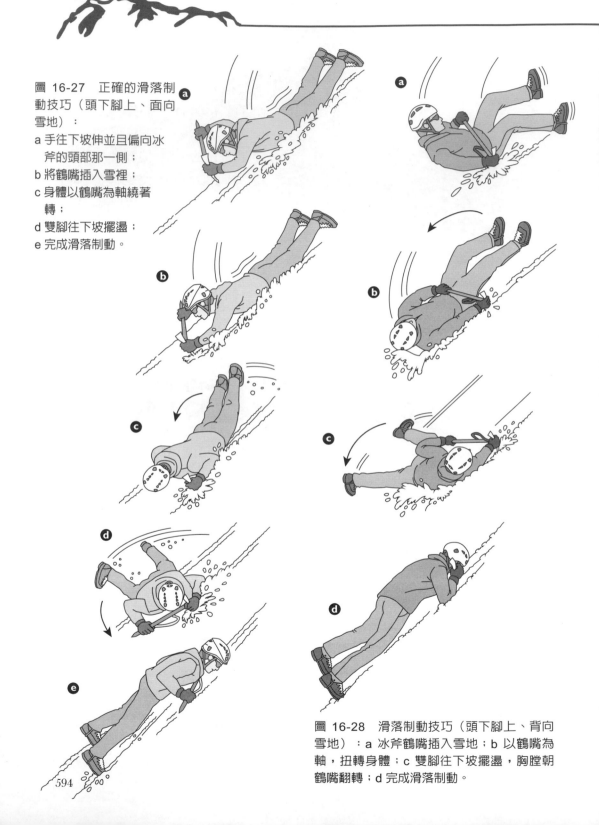

圖 16-27　正確的滑落制
動技巧（頭下腳上、面向
雪地）：
a 手往下坡伸並且偏向冰
　斧的頭部那一側；
b 將鶴嘴插入雪裡；
c 身體以鶴嘴為軸繞著
　轉；
d 雙腳往下坡擺盪；
e 完成滑落制動。

圖 16-28　滑落制動技巧（頭下腳上、背向
雪地）：a 冰斧鶴嘴插入雪地；b 以鶴嘴為
軸，扭轉身體；c 雙腳往下坡擺盪，胸膛朝
鶴嘴翻轉；d 完成滑落制動。

要背著裝滿的背包。成功的關鍵在於迅速做出滑落制動姿勢並插入鶴嘴。練習時不要把腕帶套在手腕上，減少失控時被冰斧擊中的危險。還要記得把扁頭和柄尖的護套套上，使可能的傷害降到最小。雖然在可能需要做滑落制動的雪坡上，你往往會穿著冰爪，但練習時千萬別穿冰爪。

滑落制動的成敗取決於攀登者的反應時間、坡度陡緩、斜坡長度以及雪況。

陡峭或容易滑倒的坡面：當坡面太陡或太滑時，即使是最佳的滑落制動技巧也無法停止你的滑落。就算不是太陡的雪坡，在硬雪上滑落的加速度之快，會使得滑落的那一剎那便決定了一切。攀登者會像火箭一樣射入空中，然後掉落在堅固的雪面，撞得昏頭轉向，失去判定方位的能力。

硬雪或鬆雪面：在硬雪坡上要制動是很困難的，幾乎不可能，但無論如何還是要試試看，即使身上已經有確保。在鬆雪坡上，鶴嘴可能無法抵及硬雪層，從而導致滑落制動失敗。在這種情況下，最好的煞車方法，就是將膝蓋、腳和手肘大大地張開並深深插入雪裡。如果

一開始的滑落制動失敗，也不要放棄，要繼續奮鬥。

就算沒有停下來，這些滑落制動的動作本身也可以減緩下滑的速度，避免身體翻滾或彈起，同時也可以讓雙腳保持在下方，因為最後若撞上岩石或樹木，雙腳在下是最好的姿勢。如果是結繩攀登，滑落的攀登者只要能減緩下滑速度，繩伴就更有機會藉著滑落制動或確保來拉住你。

手中沒有冰斧：如果在滑落時丟失了冰斧，那麼就把手掌、手肘、膝蓋和登山鞋盡量鑽入雪裡，所運用的姿勢就像手上還拿著冰斧一樣。把雙手合在一起抵住雪面，可以把積雪堆在手圈裡，製造多一點摩擦力。

在此並不推薦使用登山杖，因為它很難拿來作為滑落制動使用。登山杖的杖尖不像冰斧那麼銳利，可以刺進硬雪，也缺乏冰斧握柄的密度及力度，以作為滑落制動的輔助。登山杖在低緩坡度上可能是個幫助平衡的輔助道具，但是在比較堅實的雪面或陡坡上就沒有用了，而且不應該在下方有危險的下坡盡頭時使用。

滑落制動有其限制，像是坡度

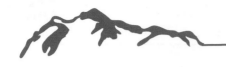

極陡、滑落盡頭過於危險，或是登山隊對自己的技術跟能力信心不足。如果出現這樣的狀況，不如退回去找另外一條路線，或是結繩並設置固定點（見下文的「結繩雪攀技巧」）。

冰爪與滑落制動

傳統上都認為穿著冰爪時做滑落制動恐怕不太好，因為冰爪可能會鉤到東西，害攀登者往後翻，甚至扭斷腳踝。如果雪很硬或結了冰，更可能如此。不幸的是，攀登者在可能必須做滑落制動的雪坡上，往往會想要穿上冰爪。要是雪很硬或結了冰，更是如此。

當你滑落時，最重要就是立刻採取行動讓自己停下來。在許多雪況下，冰爪或許真的能有助於做出滑落制動，因為它能比只穿登山鞋提供更多摩擦力，或許能讓滑落者在加速前就停下來。如果是在結冰的雪坡，滑落盡頭又很危險，一般還是建議採取某種確保方式，而不要依賴滑落制動。不過每個登山隊都應該自己評估地形並做出決定。

結繩雪攀技巧

冰河攀登通常會採結繩攀登方式，以防跌落隱而不見的裂隙。但是在並未形成冰河的雪坡上，該不該結繩隊就不是很明確了，攀登者必須權衡幾種可能：大家可以決定不結繩攀登；一旦滑落，各人要靠自己的本事制動。也可以決定結繩攀登，但不使用確保，讓技術較差的隊員多點保障，或是先將繩子綁好，避免之後的地形不方便結繩。或者，隊伍也可以採取結繩並且確保的方式，因為路線狀況或是攀登者的個人能力，不得不採用這種等級的安全防護。

結繩攀登的風險不容小覷，一個人滑落可能會把整個隊伍都拉下山谷，而且遇上雪崩和落石的風險更高，隊伍的行進速度也較慢。

繩隊的確保措施

如果登山隊認為總的來說結繩攀登比較安全，有好幾種不同的繩隊確保方法可供選擇，配合不同的攀登情境和登山能力來施行。

團隊制動（結繩但未確保）

團隊制動要靠每個隊員自己止住自己的滑落，並為制止其他隊員的滑落提供後援。將團隊最終的安全寄託在團隊制動之上，只有在某些情況下說得通，例如在平緩或坡度中等的冰河或雪坡上。繩隊中技術較差的隊員，可以藉助技巧高明的夥伴來避免跌落的危險。

在坡度更陡、更硬的雪坡上，就得評估風險，決定哪種方法比較安全，是繼續依賴團隊制動？使用固定點確保？或者不再結繩，讓每位隊員自求多福？依循以下步驟，可以增加雪坡上成功進行團隊制動的機會：

如果你下方還有其他隊員，在手上繞幾圈餘繩。若其中一個人滑落，便拋出餘繩，這個做法可在繩子受力之前多爭取一點時間，把握這瞬間將冰斧換成自我確保握法，在滑落者的重量衝擊到繩子之前做好準備撐住。不過，如果手中握住太多餘繩，繩伴被拉住之前的滑落距離將會增加，並由於衝力、危險的滑落盡頭或鄰近的客觀風險等，升高你和繩伴的危險。

把最弱的隊員排在繩隊最靠下坡的位置。一般的原則如下：上攀時技術最差的人應該排在繩隊的最後面，下山時則排在頭一個。這種安排可以讓這位隊員的滑落造成最小的傷害，由於他位於其他隊員下方，繩隊很快就可以用繩索承擔他的跌勢。

攀登時把繩子收短。這種技巧在兩人繩隊最好用。如果繩隊只使用繩子的一部分，一旦某位夥伴滑落，滑落的距離以及滑落所帶來的拉力都會減少。要將繩索收短，只要把繩索繞幾個圈，直到剩下適當的長度，接著把繩索繞過繩圈，打一個單結，然後用一個有鎖鉤環將這個繩圈扣到吊帶上，最後將繩圈斜掛在身上，背在一邊的肩膀上，繞過另一邊的手臂下。如果繩隊不只兩人，中間的一人或數人應該朝著帶隊的人繞繩圈（參閱第十八章〈冰河行進與冰河裂隙救難〉中的「特殊救難情況」，對類似技巧「使用繩圈攀登」的描述及插圖，圖 18-24）。

間隔平行攀登。這是另一種最適用於兩人繩隊的選擇。兩人齊頭並行，中間被繩索分隔。如果其中一人滑落，繩索的拉力會將他擺盪到另一人下方，這會比從上方滑落

的拉力低。同時，繩索擺盪劃過雪面的摩擦力也會吸收掉一些拉力。不過，有時候上攀還得踢出兩道步階會是時間與精力的雙重浪費，這時平行攀登或許就不切實際了。但如果要上攀硬雪坡或者下坡，這個方式是不錯的選擇。

繩索運用得當。 將繩索擺在隊伍行進的下坡側，這樣比較不會絆到。用下坡手握住繩索，圈成一個小繩圈，這樣可以依據前後隊友的步調收進或放出繩索，才不致像在跟隊友拔河。

注意繩伴的步伐和位置，並隨時對應調整。 當繩子繃緊時，有可能是繩子在雪坡上被鉤住了，或是你的繩伴正陷於驚險的微妙處境，這時任何加在繩上的多餘拉力都可能會讓他站不住腳。

只要有人墜落，就要大喊「墜落」。 這樣繩隊上的所有隊員都可以馬上做滑落制動，以避免被拉倒。

行進確保法

結繩攀登者可以藉助行進確保法在雪地中同時行進。行動確保法

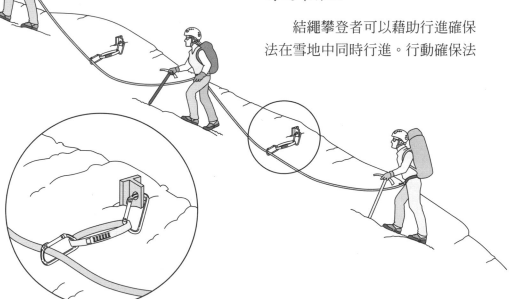

圖 16-29　行進確保法。放大圖顯示固定點的連接方式。

是介於團體制動和固定點確保法之間的一種中等程度的防護方法。這種方法比一般確保攀登來得省時，卻依然能具備必要的防護。行進確保法在攀岩、冰攀與高山攀登都很有用，可以參考第十四章〈先鋒攀登〉和第十九章〈高山冰攀〉的介紹。在團隊制動無法成功，而固定點式確保法又太浪費時間的情況下，利用行進確保法頗有助益。例如在攀爬長距離雪壁或深谷時，行進確保法便能發揮效用。

要使用行進確保法，繩隊的先鋒得視需要在雪中埋設固定點，然後用鉤環將繩索扣在每個設置好的固定點上（下文會對雪地固定點做更詳細的介紹）。所有的繩隊成員都可以同時繼續行進，除了設有雪地固定點可止住滑落外，其餘都和沒有確保時一樣（圖16-29）。中間的隊員在行抵每個固定點時，要將他們前方繩子上的鉤環解開，改扣在他們後方的繩子上。繩隊最後一名隊員要負責拆除所有的保護裝置。

混合式的防護技巧

長距離的雪坡路線，通常都會要求快速行進攻頂。登山者通常會混合使用結繩和不結繩行進，而且多半未做確保，主要是依靠團隊制動或行進確保法，甚至會在攀登過程的某些路段上不使用繩索。確保通常會使用在較陡、較硬的雪坡上，或是在攀登者疲憊不堪或有人受傷的情況下。折返永遠是值得考慮的選項（見「結繩雪地行進時的考量」邊欄）。不妨另選一條路線、另一個目的地，或是乾脆折返回家。

結繩雪地行進時的考量

隊伍在冰河上通常都會結繩，若是雪地或混合地形，就得考量以下幾點：

1. 是否每位隊員都有能力實施自我確保或滑落制動？如果答案是肯定的，便可以繼續前進，不必結繩隊。
2. 隊伍是否能靠著結繩並依賴團隊制動止住所有墜落事件？如果可以，就結成繩隊行進，但仍然不用確保。
3. 隊伍是否能使用某種確保法（行進式或固定式），提供適度防護？若答案是肯定的，就開始使用確保。
4. 隊伍是否應該折返，或是要不結繩繼續冒險前進？

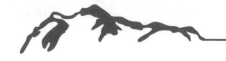

雪地固定點

雪地固定點能提供防護，使
得垂降與確保能夠安全進行。雪
地固定點的強弱由所在位置的雪
域強度決定。雪的質地愈堅硬，
固定點倚靠的雪域愈大片，該固
定點就愈穩固。終歸一句話，雪
地固定點的強度大多要靠雪況以
及適當的設置程序來決定。常見
的雪地固定點有雪樁（picket）、
固定樁（deadman），及雪墩
（bollard）。

雪樁

雪樁是一種插入雪中使用的
桿狀確保器。鋁製雪樁長度從 46
到 91 公分不等，也有許多不同
式樣，包括側面為 V 字或 T 字桿
（圖 16-30 所示為 T 字桿）、尾端
及整根雪樁（大部分的型號）都有
連接鉤環的孔洞。

雪樁插入的角度必須視雪坡的
傾斜角而定，如果置入得當，它
可以在必須承受最大區域的雪量時
抵住拉力。在較平緩的雪坡上，雪
樁的置入角度應為垂直，或是稍微
往雪坡上方傾倒幾度。在坡度較
陡的雪坡上，置入的角度應該要

圖 16-30　雪樁置入的角度取決於雪坡
的傾斜度。a 為質地堅硬的陡雪坡；b
為較軟的雪坡中，帶環連接至雪樁中間
孔洞。（註：此處帶環並未按照比例繪
製，其長度應該為雪樁的兩倍。）

和拉力方向大約呈 45度角（圖 16-30a）。你可以用一塊石頭、冰斧側邊或冰鎚把雪樁盡可能深入地敲入雪裡。把一個鉤環或帶環扣在雪樁剛好露出雪面的位置上，不可再高，否則只要一拉就可能會因槓桿作用而將雪樁抽出雪面。冰斧或其他冰攀工具都可以充當臨時雪樁。

雪樁在堅固的硬雪中效果最佳。如果雪太鬆軟，以致鉤環或帶環不能連接雪樁的最頂端形成直角，那就連接中間形成直角（圖16-30b），把傘帶連接到雪樁中間的孔洞，從垂直於雪面處將雪樁往雪坡方向 45 度角傾斜。將雪樁盡可能地敲入雪中，愈深愈好，然後清理出一條寬度足以讓長傘帶及鉤環露出雪面的溝渠。帶環的長度應為雪樁的兩倍，雪樁會將雪壓實，而且如果受力會往下鑽。特別注意如果雪樁碰到硬雪層，傾斜角度可能會變大，導致固定點變弱。

另一個選擇是將雪樁當作固定樁使用（見圖 16-31a）。要確定雪樁不會被拉出雪面，也要確認雪樁的受力區域在雪面上沒有看得見的裂隙。若繩隊使用行進確保法，每位隊員經過雪樁時也要檢查看看。

固定樁

任何可以埋進雪裡用來繫緊繩索的物件，都可稱為固定樁；冰斧、冰攀工具和雪樁都可以充當固定樁使用。埋設固定樁的步驟如下：

1. 掘一條凹溝以便埋入所使用的物品，凹溝的方向要和受力方向垂直。

2. 取一帶環用繫帶結綁在這個物品的中間點，然後將它埋入凹溝中。若要預防帶環從此物品兩端滑掉，可以使用鉤環固定：如果埋入的是雪樁，雪樁中間點以及帶環外各扣上一個鉤環（圖 16-31a）；若是冰斧或冰攀工具，將鉤環扣在柄尖末端的小洞上（圖 16-31b）。

3. 在雪地裡畫出一條和上述凹溝一樣深的狹縫，讓帶環可以順著拉力的方向置入其中。若這個狹縫比凹溝淺，會對固定樁施加向上的拉力。

4. 用雪將所有東西都埋住，只露出帶環尾端。用力踩踏被埋住的部分以增加雪的緊實度和強度。

5. 將繩索扣入帶環尾端的鉤。

如果雪太鬆軟，就要增加固定樁著力的雪地面積來增加它的強

度；使用較大的物品就可以達到這個目的，像是背包、一對滑雪板，或是又長又大且塞滿雪的收納袋。可別用滑雪杖或登山杖，因為它們的強度不夠。

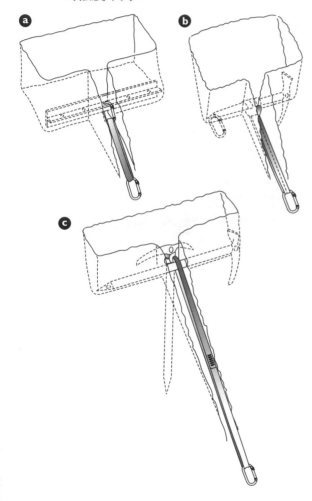

圖 16-31　固定樁：a 雪樁；b 一支冰斧，水平埋入；c 兩支冰斧，一支水平一支垂直（T字形冰斧固定點）。

以冰斧做固定樁時可以稍加變化。把第二支冰斧垂直插在水平冰斧的後面（圖 16-31c），稱為「T字形冰斧固定點」。取一條帶環用繫帶結綁在垂直的冰斧上，並將平躺冰斧的握柄穿過帶環。

就像其他雪地固定點一樣，每次使用後都應檢查固定樁，看看埋入物品上面的雪是否有裂隙或凸起。

雪墩

雪墩是以雪雕出的一塊凸起雪堆，套上繩索或傘帶後，可以提供一個穩固、可靠的雪地固定點，不過建造雪墩需要耗費很長的時間。

造雪墩時，先在雪中挖出一個馬蹄形的溝渠，馬蹄的開口處要朝向下坡（圖 16-32a）。如果雪地堅硬，可以用冰斧的扁頭來砍出溝渠；如果雪地鬆軟，可以用腳踩出或挖出這道溝渠。在硬雪地，雪墩的凸出部直徑至少要有 1 公尺（圖 16-32b），而在軟雪地，它可能需要達到 3 公尺。溝渠應該要有 15 到 20 公分寬，30 到 45 公分深（圖 16-32c）。

雪墩不應該呈橢圓的淚珠狀，也就是溝渠的兩端聚合在一起，因

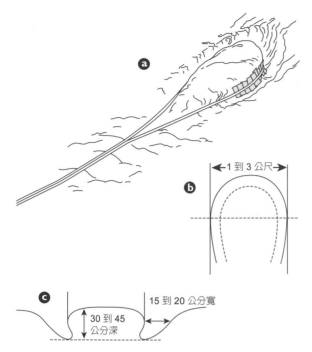

圖 16-32　雪墩：a 用於垂降時的配置；b 俯視圖；c 剖面圖。

為這樣就無法利用雪墩前面整個雪坡著力，結果變成一個較弱的固定點。

　　建造雪墩時要評估溝渠裡的雪質是否一致，否則較弱的雪層可能會被繩索或傘帶攔腰切過，而傘帶比較不會像繩索那般容易切入雪墩。避免在繩索或傘帶裝好後拉它。可以將冰斧垂直插在溝渠的肩部，來避免繩索或傘帶切進雪墩中，也可以用背包、衣服或泡綿墊在雪墩的背面和側邊（如圖16-32a）。在每次使用後，記得檢查雪墩是否受損。

多重固定點

　　多重固定點是最安全的。它們可以一前一後地設置，藉以提供備援並吸收剩餘的拉力（圖 16-33a）；或是個別設置多個固定點，然後連結在一起分擔拉力（圖16-33b）。固定點之間要保持 3、50 公分以上的距離，避免同時遇到較弱的雪層。每次使用後都要再檢查看看（第十章〈確保〉的「平均分散力量於數個固定點」，以及第十三章〈岩壁上的固定支點〉的「平均受力法」，對於如何結合多個固定點有更詳盡的說明與圖示）。

雪地確保方法

　　在雪地上攀登時，攀登者會用冰斧進行快速但不太正規的確保，或者是用現成的雪地固定點設置確保。不管是哪種確保技巧，雪地確保系統都應該盡可能穩固而動態，以減輕加諸固定點的力量。比起器械式確保系統，坐式確保法可提供

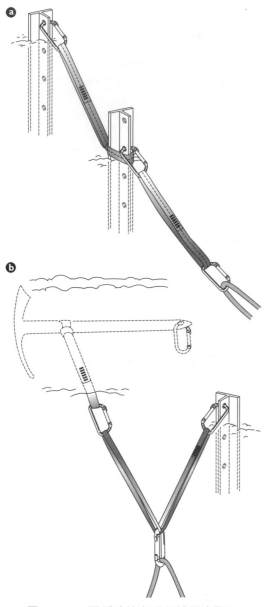

圖 16-33　兩種連接多重雪地固定點的方法：a 兩支雪樁前後串連，以上方固定點支援較低固定點；b 兩個獨立固定點配上自動均攤受力的連接帶環（滑動交叉扣法）。

更爲和緩、更加動態的確保，但這需要多加練習才能正確操作（見第十章〈確保〉的「坐式確保法」一節）。調整你的姿勢，使你的身體可以承受拉力，盡可能藉由確保動作讓外力消散。攀登繩吸收衝擊力的特性，也有助於將墜落驟然而止的機會減到最低。

確保點的設立要靠近攀登的困難地帶。如果要爲先鋒攀登者確保，確保位置應設在他的墜落線旁邊，避開危險。如果先鋒是以斜行的方式上攀，要避免攀登者可能從上方直接落到你身上的任何位置。在稜線的頂端，你不見得每次都能事先預測出墜落線，並藉以規畫確保位置。如果一個繩伴跌落稜線一側，最好的策略或許真的就是往另外一邊跳下去，這樣可以靠著繩索懸掛在稜線上而雙雙獲救。

鉤環與冰斧並用確保法：這種確保方式可以提供比登山鞋與冰斧並用確保法（見下文）更好的安全保障，而且在繩索的處理上更爲簡單。鉤環與冰斧並用確保法有一個好處，就是跌落的力道會讓確保者站得更穩。

在設立鉤環與冰斧並用確保時，要盡可能把冰斧插深，鶴嘴與

墜落線垂直，用繫帶結將一個很短的繩環套在握柄露出雪面處，然後取一個鉤環扣入繩環之中（圖 16-34a），與墜落線呈 90 度站好，面向攀登者路線同側，吊帶上要掛著控制鉤環。用上坡腳抵住冰斧，並踏住繩環，但是要讓鉤環露出來（圖 16-34b）。冰爪不能踩在繩環上。繩索順著可能的拉力方向而來，往上穿過腰帶上的控制鉤環，

圖 16-34　鉤環與冰斧並用確保法：a 取一條短繩環用繫帶結套住冰斧，並扣入鉤環；b 插入冰斧，踏在繩環上，主繩往上穿過鉤環並繞過後腰。

拉過來繞過後腰，再用上坡手（制動手）握住。

登山鞋與冰斧並用確保法：當繩隊同時上攀行進時，登山鞋與冰斧並用確保法提供了快速又簡便的確保方法。登山鞋與冰斧並用確保法是一種動態的確保，無法拉住從確保位置上方跌落的長距離墜落力量，而且由於確保者的前傾彎腰站姿，繩索操作相當困難。如果要為探勘雪簷或裂隙邊緣的繩伴提供防護，或是提供上方確保，可採用登山鞋與冰斧並用確保法。勤加練習，這種確保法可在幾秒內就設置妥當，僅需要把冰斧整根插入雪中，繩子很快地繞過斧柄靠近冰斧頭部的地方，然後拉向你腳踝前方（圖 16-35a 及 16-35b）。

確保器與義大利半扣：確保器和義大利半扣配合雪地固定點使用，可提供相當穩固的雪地確保。依據若干因素，確保者可能站著、坐著，或是由固定點直接確保（見第十章〈確保〉的「確保的位置和姿勢」）。只有在使用多重固定點時，才考慮直接從固定點確保。站著並從吊帶確保，或是直接從固定點確保，可讓確保者的姿勢較為舒適乾爽。此類確保不但設置容易，

圖 16-35　登山鞋與冰斧並用確保法：
a 手腳的位置；b 繩子繞行方式。

在繩索結凍或弄濕時也可以操作。

　　坐式確保法：坐式確保法是使用雪地固定點的動態確保方式，在雪地上相當可靠。但它也有缺點，坐著的確保者可能得面對可以預見的濕冷狀況，如果繩索凍住了，這種確保法就很難發揮功效。

　　設置坐式確保時，在雪中踩踏或挖出一個座位，還有雙腳都可以抵住的平台。把背包、泡綿墊或其他材料墊在座位上隔絕雪地，然後以標準的坐式確保姿勢坐穩，雙腳伸出並抵穩（圖 16-36，並見第十章〈確保〉的「坐式確保法」）。

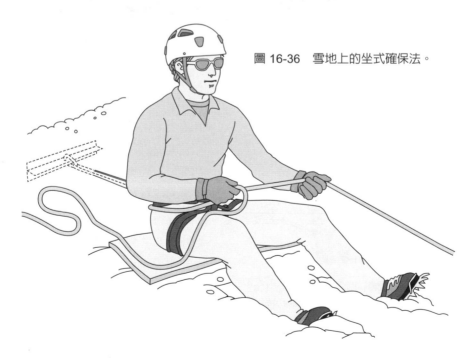

圖 16-36　雪地上的坐式確保法。

在雪地中尋找路線

　　積雪可讓人越過一些麻煩的障礙，例如凍原、碎石坡、灌木叢、溪流、殘木等；最佳狀況是可以提供一條光滑、平順的坡面直達頂峰。

　　然而，雪也可能非常鬆軟而無法支撐你的重量，或是太硬了以致於處處都處在滑倒的危險中。雪會掩蓋山徑、疊石標記、稜線頂和其他路線指標，這種情形在林線以上的區域尤其明顯。雪面下往往危機四伏：一層薄雪可能掩蓋著深溝、溪溝或冰河裂隙。不穩的雪坡還有可能發生雪崩。

　　研究透徹雪這個介質，可以把雪地行進的挫敗及危險減到最低。第二十七章〈雪的循環〉會說明雪的形成、種類及冰河的形成。了解季節性的氣候形態如何影響雪的堆積以及雪崩的環境，磨練你的導航技巧，讓雪為你所用，經由研判雪面和地形特色，找出一條安全又有效率的路線。如果地形中包含雪和岩石，在雪地上留下一些標記可以在回程時幫上整支登山隊伍。

尋找路線的幫手

　　一個找路高手會使用許多輔助工具，包括地圖、指北針、高度計、GPS（見第五章〈導航〉）、標誌桿、太陽和其他可見的地標。

雪面的考量

　　最好行進的雪地是既能支持攀登者的重量，又能輕易踢出步階，而且毫無雪崩之虞。最佳雪地的位置天天不同，甚至時時不同。如果某處的雪地太過軟爛，或是太硬、太脆，要試著在附近其他地方找找，或許幾公尺之外就有情況比較好的雪地。如何把雪面做最好的利用，以下是幾點訣竅：

- **在黏膩的雪坡上**，走在陰影裡或是利用雪杯做步階，搜尋幾段比較硬的雪地。
- **如果雪坡非常堅硬**，難以踢出好步階，試著在上面找出幾段比較軟的雪地。
- **如果前進艱難**，不妨找外表不同的雪地繞道而行。
- **要找出最佳的下坡路線**，如果必要，下山時可以走不同的路線。
- **若要找較堅實的雪地**，要從髒雪

裡找，因爲髒雪會吸收較多的熱能，所以會比乾淨的雪更快凍結。

- 由於北半球的南向與西向雪坡吸收了下午陽光的熱能，在多季會凍結得較早，而且在暴風雪過後也會凍結得較快，因此當北半球的東向與北向雪坡還是鬆軟不穩時，這兩個方向的雪坡已有堅硬的雪面。

- 空曠雪坡的堅硬雪面冰殼尚未融化前，要充分利用。在清朗寒冷的夜晚過後，次日白天的溫度通常會很高，所以隔天要趁早出發。

- 小心倒木、樹和岩石旁邊看不見的坑洞，這裡的雪因這些溫度較高的表面，已經融化了。

- 如果你不喜歡稜線、溪溝、樹叢或巨石某側的雪地狀況，可以試著走它們的另一側，可能會有相當明顯的差異。

能見度的考量

當雪坡上的能見度不佳時，靈活運用各種找路技巧就變得更加重要。在白矇天下，你很有可能迷失方向，上坡和下坡難以分辨，固體的雪和厚重的霧也一樣難辨。白矇天可能是因爲雲層短暫覆蓋或是風刮雪面所引起，它會降低能見度，造成行進困難而且危險。

使用 GPS 可以讓隊伍即使在能見度不佳的情況下仍能走在路線上。沒有 GPS 的話，必須非常小心，避免偏離路線。如果感覺即將遭遇白矇天，應該拿出地圖、指北針與高度計來導航。其他應變方法還有放置標誌桿、霧散了再繼續前進，或是折返。

地形的考量和特徵

主要的地形特徵可以是障礙，也可以是機會（圖 16-37）。要知道哪些是可利用的，而哪些又該避免。

稜線

稜線（圖 16-37b）如果不是太陡或多峭壁，便可以作爲路線。稜線上通常不會有落石和雪崩。但若遇到強風或壞天氣，稜線上的路線會首當其衝，同時還得注意在稜線頂端形成的危險雪簷（見下文）。

雪簷

當雪被風吹得水平堆積在稜脊頂端或峽谷邊，並超出支撐它的岩石而懸掛在外，便形成雪簷（圖16-37d）。稜線的形狀決定了雪簷可以發展的程度，如果一邊是斜坡，一邊是陡峭的懸崖，就會是巨大雪簷的好發地形。如刀般銳利的稜線（雪無法堆積）或是兩側都平緩的稜線（雪會被分散），只會有小小的雪簷，不過也有例外。

如果實際地形適合雪簷堆積，雪簷的座向就由風向決定。由於每個山區的暴風都有特定的模式，因此同一地區的雪簷會有相同的座向。舉例來說，在美國太平洋西北沿岸山區，大部分的暴風雪都是由西方或西南方吹來，所以雪簷大多位在稜脊的北側或東側。過去的冰川作用使得這些北側或東側的山勢陡峭，讓這些稜線成為絕佳的雪簷形成區。

當然也有例外。短暫或局部的風向偏移可能會和一般的模式牴觸。偶爾會有座向不同的雪簷如疊羅漢般堆積在一起，後來形成的雪簷會破壞並掩蓋下方雪簷的局部，不過這種情況極為罕見。

雪簷是一種危險地形。如果攀登者走在雪簷上，雪簷可能一碰就塌，或是額外承受那人的體重而崩落，或者攀登者可能會直接踩破雪簷掉下去。坍塌的雪簷可能會引發雪崩。斷裂的雪簷或者掉進峽谷，或者沿雪坡下落，也有可能會從主稜線處稍稍分裂，形成縫隙或雪簷裂隙（見第十七章〈雪崩時的安全守則〉圖17-5）。

沿著布滿雪簷的山脊行走，最安全的行進路線是遠離可能斷裂線的下方處。不要被雪簷的外表誤導，成熟雪簷的可能斷裂線是從邊緣往內算大約 9 公尺或更遠的地方——比你在探測後所預估的斷裂線退得更遠。斷裂線通常看不出來，可以試著在雪面上找看看有沒有裂縫或凹陷，這些線索都可能指出下方有個已經部分斷裂，但最近又被新雪覆蓋的雪簷。

天氣愈冷，雪簷就愈穩固。季末的雪簷差不多都已經崩解殆盡，因此也不成問題。對付雪簷的最好策略就是避開它，不要走在它的上方、下方，或是穿越它。

由向風面趨近：雪簷的背面看起來就像延伸到天際的平緩雪坡。

觀察附近的稜線，可以對這個

圖 16-37　高山地形特徵。

a 尖峰
b 稜線（山脊）
c 陡峭凸岩稜
d 雪簷
e 冰河盆地
f 冰塔
g 崩落的冰塔
h 冰瀑
i 冰河
j 冰河裂隙
k 側面冰磧
l 冰鼻
m 冰磧湖
n 末端冰磧
o 冰河盡頭
p 漂石
q 岩石堆
r 山肩
s 山坳
t 深谷或溪谷
u 懸垂的冰河
v 背隙
w 拱壁
x 圈谷
y 冰壁頭
z 凹溝條
aa 冰壁
bb 山頂
cc 凸冰稜
dd 尖塔或峰柱
ee 雪崩滑道
ff 雪崩殘堆
gg 雪原

地區的雪簷形成頻率、大小和座向有個初步概念；盡量找一個安全的有利位置，例如稜頂凸出的岩石或樹木，觀察稜線的背風面。

雖然從雪裡冒出來的岩石或樹木是安全的，但有這種東西存在並不表示會有一條可靠的路線越過整個稜線，因爲它們很可能是胡亂地垂直竄出在稜線的峽壁上，而在這些突出物前方或後方的區域，可能全都是雪簷。許多攀登者都有這種如夢初醒的經驗：回顧沿著稜線的來時路，赫然發現他們的路線底下是個無盡深淵。

由向風面趨近時，如果懷疑可能會有雪簷，就要遠離稜線頂。如果一定要經過稜線頂，可以考慮確保先鋒者，讓他在前進時小心探測狀況。確保者也承擔了一個風險：若雪簷斷裂，除了先鋒者的體重之外，他還得承擔落下雪塊的重量。

由背風面趨近：如果你從背風面過來，不可能看不到雪簷。若是你從近距離觀察頭頂上的巨大雪簷，有如一片正要斷裂卻被凍結住的海浪，確實是一幅儡人的景象。行走在雪簷之下，如果不能確定它是否穩固，可以走在樹叢間或是支稜頂端。

偶爾會有必要直接通過雪簷，強開一條路接上稜線或是隘口。懸岩、岩石側稜或雪簷已經有部分斷裂的地方，是最容易通過雪簷的地方。先鋒者可以挑選懸出最少的位置直接切入再往上爬，小心鑿出通道，盡可能不要破壞雪簷。

深谷

深谷（角度陡峻的凹谷，圖16-37t）可以提供一條通往山頂的大道。它們的整體角度往往不如它們所切割而出的懸崖那樣陡峭，比較不需要高超的登山技術。深谷也是致命的山間碎屑滑道，在陽光照射下鬆脫的雪、岩石、冰塊等都會順勢落入深谷中（圖 16-37ee）。下面是一些利用深谷的技巧：

- **在太陽照到之前離開深谷**。清晨的深谷較爲安全，此時不但雪地堅硬，岩石和冰層也都還凍結固定著。
- **靠著深谷邊緣走**，因為大部分的碎屑會由中間傾洩而下。
- **注意傾聽從頭頂上傳來的可疑聲響**，並小心防範安靜的崩雪和無聲的落石。
- **在攀上深谷前要先小心勘查**。有些深谷到了比較高的位置可能會

變得不好應付，像是極度陡峻、出現深溝（見下文）、散布在平滑厚岩上的碎石、覆蓋在岩石上的薄冰層，或是雪簷。

- **帶著冰爪**。深深隱蔽著的深谷或許會鋪有一層經年不化的冰層。在季節之初，它們可能會因凍結或是被雪崩橫掃而被硬雪和冰所覆蓋；在季節末期，會遇上殘留的硬雪和冰，有時深谷的側緣還會有陡落的深溝。

- **觀察陡峭深谷上方及其底面的雪況和雪崩條件**。許多陡峭的深谷底面都有雪崩留下的深刻凹槽，而上頭可能會掛著雪簷。在一年之初，這些雪崩滑過的凹槽底部可以提供最穩當的雪；在寒冷的氣候裡，這種地方說不定相當安全，尤其適合快速下坡。但若是以上前提都不符合，那就快速通過，或是一開始就避免行經這些地形吧。

- **上攀時試著尋找備用的下攀路徑**，以免時間不夠或雪況改變時，無法原路折返。

- **事先研究該區域**。要找到某條路線所行經的正確深谷可能會極為困難，因為深谷往往外貌相似，而且同一個山區通常會有很多深谷。根據路線資訊以及對地形的了解來做出選擇，才能找出可通往山頂的深谷而不會走入死胡同。

- **當心雪面或暗伏其下的融雪水流**。聽聽看有沒有水的聲音，看看雪面上是否有洞或凹陷，這些地方可能就是水流的所在地。小心行進在深谷邊緣，同時避免碰到水，冰可是很滑的。

背隙

背隙是巨大的冰上裂隙，出現在冰河開始移動的最上游，此處移動的冰河和其上的陳年雪或冰帽裂解分離（圖 16-37v）。背隙的上坡端可能會比下坡端高出許多，還可能是懸垂狀。有時候背隙是上攀途中碰到的最後一個難關（詳細資訊見第十八章〈冰河行進與冰河裂隙救難〉）。

深溝

雪碰到較溫暖的岩石或樹木而部分融化流失時，便會出現深溝。會碰上深溝的地方，通常是雪原上、突出的岩石周遭、稜線上或雪坡旁的樹木周遭，或是深谷裡。越過雪原上方與岩石邊緣之間的深

溝，可能會和穿越背隙一樣困難，兩者的差別在於深溝的上方牆面是岩石，而背隙的上方牆面是冰。

　　樹木或岩石周遭的深溝可能不容易看見，也許只會看到一層不穩定的雪層，但下面卻隱藏了一個看不見的大洞。要與露出雪面上的樹梢保持距離。遇到不確定的區域，在踏上去之前，要先用冰斧探測一下。如果陡峭深谷的雪坡兩側都出現寬廣深溝，這或許意味著深谷上端的深溝也會一樣寬，而你可能必須跨越它，或甚至只好撤退，另外找出一條可行的上攀路線。

落石

　　雪原和冰河上會遭受由周圍岩壁及稜脊而來的落石襲擊。在危險的地區要戴上頭盔。盡量在較不危險的時期安排攀登計畫。比起夏季登山，雪季初期登山通常會遇到較少的落石，因為雪有助於固定鬆動的岩石。在北半球，南向和東向的雪坡最先被陽光照到，所以要趁早攀爬這些雪坡。陰影較多的北向地勢通常比較沒有落石的危險。

安全的雪地行進

　　雪地是一個無時無刻不在變化的環境。隨時保持警覺、充分準備並持續對環境做評估，才能進行安全的雪地之旅。請記住下面列出的幾點注意事項：

- **不斷評估滑落盡頭以及雪況。**
- **如果滑落盡頭很危險或是未知，千萬不要倚賴滑落制動。** 攀登者如果不想使用自我確保法，那就用行進確保法、固定點確保法，或折返找尋另外一條路線。
- **即使天氣溫暖，只要是雪地攀登，就應攜帶冰爪。** 冰爪不只可以用在冰河地形，你可能會遇到結冰或硬雪覆蓋的隱蔽深谷或雪坡。
- **如果你正在一個暴露感很大的斜坡上，而且必須調整裝備**（例如冰爪等），記得將自己固定。
- **只要是在雪地上，就應該戴上手套。** 就算天氣溫暖到你覺得不戴手套比較舒適，也不要脫掉，因為攀登者隨時都有可能墜落。
- **一旦有人墜落（包括你自己），馬上大聲喊：「墜落！」** 接著大喊：「制動！制動！」直到墜落的隊員已經安全停住。

・**持續觀察隊伍的整體狀況和攀登能力**。在行進一段時間後，疲倦可能會讓你無法對墜落做出即時反應。

在雪地上自在徜徉

　　穿越雪地完成攀登目標，是越野攀登當中最有成就感的經驗之一。夏天時，遇見雪所帶來的興奮感讓人愉悅，冬天的雪則讓人在追求目標的同時有如置身童話世界一般。本章所討論的基本技巧可以增進雪地行進的效率、安全及享受，除此之外的另一個要素則是在雪崩地形中小心。下一章將討論幾個基本概念：如何在有雪的情形下以及雪地中行進、攀登，還有如何避開雪崩。

第十七章
雪崩時的安全守則

- ·了解雪崩
- ·出發之前要知道的事：攀登計畫
- ·在雪崩中救援同伴
- ·評估雪崩的風險
- ·在野地使用上述技巧
- ·在雪崩地形中安全地行進

　　登山者追求的是徜徉山林的自由，而沒有任何自由比雪地上的自由更難獲得了。根據科羅拉多雪崩資料中心（Colorado Avalanche Information Center）的統計，在北美，因雪崩而喪命的冬季休閒者，比其他天然災害多得多：2012 年有 34 件死亡事故，2013 年 24 件，2014 年35 件，2015 年 11 件，2016 年則有 29 件。幾乎所有涉及人命的雪崩都是由遇難者或是他的同伴引發。雪崩專家布魯斯·崔博（Bruce Tremper）指出，大約有 90% 的遇難者都是自己引發雪崩的。

　　攀登者、越野滑雪者、雪上摩托車騎士與雪地縱走者是雪崩的主要受害者。更好的登山裝備和改變當中的戶外休閒趨勢，使得愈來愈多人前往容易發生雪崩的雪坡尋找樂趣。登山者和越野滑雪者所面對的高度風險，可以用下面兩個因素來解釋：

　　1. 攀登者和越野滑雪者的目的地可能位在雪崩地形，所以他們有更高機率暴露在被捲入雪崩的風險之中。

　　2. 登山者和越野滑雪者通往目的地的路徑有發生雪崩的可能，因此有可能由於人為觸發而引起雪崩，甚至可說機率相當高。

　　為接近攀登活動的目標，往往必須行經陡峭而暴露的雪崩起始區（avalanche start zone，見下文「了解雪崩」一節）。選擇路線時必須同時評估雪崩的危險。提早出發、加快移動速度以及堅忍的雄心壯

志，都不足以避開所有的雪崩。雪崩的危險並不像高海拔和惡劣天氣一樣，總是那麼顯而易見。

然而，雪崩並不是什麼神祕難測的現象。雪崩教育課程可以幫助越野行進的旅人做出較佳的安全雪地行進決策。本章的主題是雪崩，還會介紹一些雪地行進者用來評估危險並將風險減至最低的辦法；也會介紹幾種雪崩遇難者的搜救方式。本書提供的內容不可能無所不包，如果想對這個題材有更詳盡的了解，可以閱讀專業書籍（見〈延伸閱讀〉），並參與美國雪崩研究與教育中心（American Institute for Avalanche Research and Education, AIARE）舉辦的初級雪崩講習課程。同樣地，要學習如何在雪崩地形中做出深思熟慮後的決定。第二十七章〈雪的循環〉會解釋雪崩的形成，並對各種雪況的危險程度做出評估。

了解雪崩

大部分的雪崩遇難者碰上的，都是小型或中型的雪塊崩落。想像一下，一片好幾座網球場那麼大的雪原，很平穩地躺在斜坡上，雪面下隱藏了較弱的雪層，接著，一個登山者或滑雪者進入這塊區域，所增加的重量引發了一個險境：破裂！

雪板塊脫離了，雪開始在較弱的雪層之間，沿著雪床表面（地表、冰或硬雪層所形成的滑面）斷裂，而上方的斷裂線則顯露出雪坡無法拉住雪層的地方。在雪崩起始區（多半為 25 到 50 度的雪坡）下方，板狀雪層破裂，翻攪的雪加速往雪崩道下移，然後進入堆積區（runout zone），因為地貌改變而止住了移動中的雪，厚重的積雪則堆在此處埋住遇難者，平均約 1 到 1.3 公尺深。雪崩的移動十分突然，會讓人失去平衡；突然、迅速、強力的雪崩會讓遇難者猛然跌倒，有時候會將他們拋到惡劣的地形上，或是把他們困在雪裡被強迫帶著走，然後深埋在水泥般堅固的介質當中，緊緊塞在地形陷阱裡。

很多時候雪崩會挾有具毀滅性的破壞力，能夠折斷樹木、壓毀車輛或是損毀建築物。雪崩的移動方式差異極大，可以想像成緩慢的熔岩、湧動的激流，或是時速 350 公里的空中亂流。

如果集合了以下三個要素，雪

崩就有可能發生：

1. **不穩定的雪**：鬆雪。例如：對攀登者、雪地縱走者或滑雪者來說很誘人的粉雪，或者不夠密實的雪層。

2. **陡坡**：坡度夠陡，足以造成雪塊崩落。

3. **觸發因子**：某個東西導致積雪場的黏結力失去作用而位移。

當暴風帶來的新雪覆滿在積雪場的雪層上，增加雪層的壓力，就可能發生自然的雪崩。就像滑雪者或攀登者可能施加足以導致雪塊崩落的壓力，掉落的大雪塊、冰或岩石也有可能致使雪塊崩落。典型的春、夏攀登季裡，攀登者會遇到的雪崩主要可歸於兩大類：板狀雪崩以及鬆雪雪崩。（見第二十七章〈雪的循環〉中的「雪崩的形成」）

板狀雪崩

板狀雪崩對從事滑雪、雪鞋行進、冬季攀登或簡單冬季攀爬等活動的人士來說，相當具危險性。板狀雪崩的成因是由於較脆弱的雪層上形成另一層密合而較堅固的積雪層（參見下文「地形」一節）。

板狀雪崩的起因如下：雪坡先是受壓破裂（攀登者有時會聽見那「轟隆」的一聲），接著又因內部張力而瓦解（板狀雪層裂開，使得雪塊開始滑動）。一大片雪面（板狀雪層）開始同時移動，而且往往碎裂成為大型薄雪片和雪塊。板狀雪崩可能會把地面上的雪全都刮起，也可能僅僅限於黏結力道薄弱的表層雪。在長時間的春日照射下，強烈回暖的氣溫及較高的太陽照射角度，軟化了冬季所形成的積雪分層，就會發生潮濕的春季板狀雪崩。潮濕的板狀雪崩環境對於坡面走向、時辰以及溫度極為敏感。

鬆雪雪崩

鬆雪雪崩是由或濕或乾的雪所組成，起自一個點狀源頭。隨著雪崩往下坡擴散開來，外觀就像是反轉的 V 字形。鬆雪雪崩的移動速度，通常要比板狀雪崩來得慢些。潮濕的鬆雪雪崩（好發於春季）會在雪坡上施加過多壓力，並導致位在下面的板狀雪層破裂，最終引發大規模而危險的板狀雪崩。

評估雪崩的風險

　　不穩定的雪、地形和觸發因子這三個重要變項的交互作用，決定了是否可能會發生雪崩（圖 17-1）。此處雪的分層是什麼？此處的地形是否會發生雪崩？我或我的隊友是否可能觸發雪崩？（見第二十七章〈雪的循環〉中的「觸發雪崩的因素」）

　　評估雪崩的風險是一門藝術，也是一門科學。若要培養出擅於評估風險的能力，需要累積好幾年的經驗。想要非常準確地預測何時、何地可能發生雪崩，擁有地區知識及經驗是很重要的，如此才能判讀天氣和世界各地山區常見的積雪場。很多地區都會提供詳盡的雪崩及山區天氣預報，解釋有什麼樣的弱雪層（如果有的話）、目前要留意的雪崩課題是什麼，以及應該避開什麼樣的地形（參閱 www.avalanche.org，找到你的目標附近的天氣預報網站）。

　　天氣預報並不是絕對的科學，天氣也不會總是按照預報發展，因此，了解預報背後的邏輯以及確認野外的狀況是否和預測的狀況相符，就很重要。此外，預報通常是

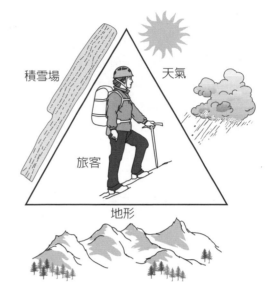

圖 17-1　雪崩風險三角：地形、積雪場、天氣，還有野外旅客這個附加變項。

針對大範圍的地理區域概括出來的，所以確認要去的路線上個別地區的狀況是否符合預報也很重要。

　　積雪場當下的構成，很大程度上可以根據過往的天氣紀錄來推斷。每小時提供風速、風向、氣溫、降水率等等資料快照的線上電子表格，可以讓你大致了解某個特定區域的積雪場穩定與否。如果攀登者到了野外之後，無法再取得資料，就要觀察並記錄，以正確做出自己的預報。

　　在不熟悉的區域中，登山者必須保守地決定要去哪裡攀登。在

偏遠的山區攀登，無法取得精準預報的時候，登山者就要自己當預報者，要能夠高度勝任評估積雪場、分析取得的天氣資料的工作。就算可以取得專業的雪崩預報，而且在熟悉的山區攀登，能做出上述的天氣觀測還是很重要。同時，持續探察、測試積雪場，確認你遇到的狀況是否與你倚賴的天氣預報相符，也很重要。

地形

學習辨認雪崩地形，是雪地攀登的關鍵。在圖 17-1 所述的三個變項中，我們無法掌控天氣，而不穩定的積雪場可能在很大片的區域內留存很長一段時間，但登山者可以選擇在不會造成雪崩的地形中攀登。要能夠安全地在雪崩地形行進，最重要的觀念就是基於對當地狀況的了解，選擇出安全的地形。

學習辨認雪崩地形是判斷雪崩風險的第一步。雪坡的傾斜度、方位（坡面所對的方向），及其形狀和自然特徵（結構），都是用來判斷某個雪坡是否會發生雪崩的重要因素。

斜坡角度

在所有的因素裡，斜坡的傾斜度或傾斜角是最重要的一項。當起始區角度介於 30 到 45 度之間時，板狀雪崩最容易發生，但偶爾也會發生在 30 度以下或是較陡的 45 到 55 度之間（圖17-2）。若斜坡比 50 或 60 度更陡，覆蓋其上的雪層會時時脫落；角度在 25 度或以下的斜坡多半因為不夠陡，或者上面沒有非常不穩定的雪，不會引發雪崩。

斜坡的角度很難直接用眼睛估量，因此在野地必須使用傾斜儀。傾斜儀只需要簡單的塑膠款式即可，很多指北針都附有這種裝置（第五章〈導航〉中討論了傾斜儀及測量斜坡角度的方法）。學習在地形圖上正確地測量斜坡角度，在特定尺規的地圖上，直接藉由地圖上的等高線間距很容易測量出斜坡角度（圖 17-3）。

攀登者該擔心的不只是目前所處的雪坡而已，因為雪崩也有可能會從鄰近的斜坡蔓延擴張而來。並不是有隊伍在雪坡上攀登或滑雪才會造成雪崩。要隨時謹記一個重要的概念：所有的雪都是連在一起

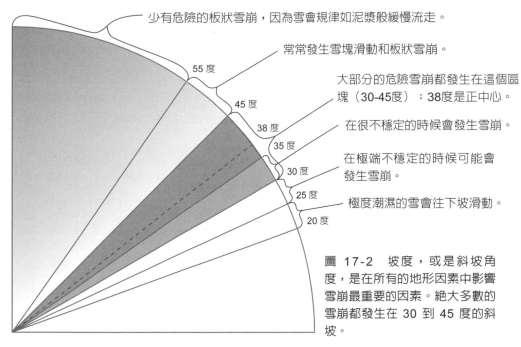

少有危險的板狀雪崩，因為雪會規律如泥漿般緩慢流走。

常常發生雪塊滑動和板狀雪崩。

大部分的危險雪崩都發生在這個區塊（30-45度）；38度是正中心。

55 度

45 度

在很不穩定的時候會發生雪崩。

38 度

在極端不穩定的時候可能會發生雪崩。

35 度

30 度

25 度

極度潮濕的雪會往下坡滑動。

20 度

圖 17-2　坡度，或是斜坡角度，是在所有的地形因素中影響雪崩最重要的因素。絕大多數的雪崩都發生在 30 到 45 度的斜坡。

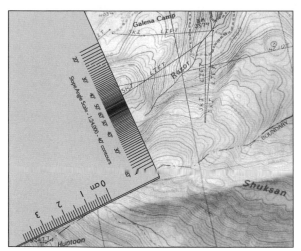

圖 17-3　使用美國雪崩研究與教育中心（AIARE）野外手冊中的 1:24000 等高線地圖來測量斜坡角度。

的。當攀登者在一個緩坡或覆雪的路上行進時，若積雪場不夠穩固，就可能引發上方較陡坡的崩雪，即使他們並不處於陡坡上——因為所有的雪都是連在一起的。當你行進時，一定要弄清楚上坡處的狀況如何。由於鄰近的地形往往不在視線範圍內，或者因為天氣而難以看清楚，所以我們應該要詳細研讀地形圖，好辨認出路線的上方或下方是否會有危險。

斜坡方位

斜坡的方位就是斜坡面對的方

向，決定了該斜坡受到日照與風吹的程度，而這些因素會對斜坡雪崩的可能性產生相當大的影響。以下是北半球斜坡方位的情況；對於赤道以南的山區，情況則正好相反。

南向斜坡：接收的陽光較多，所以比起北向斜坡，這裡的雪穩定流下的速度比較快。因此，南向斜坡在冬天裡大體上較為安全（例外的情形當然存在）。這個方位的斜坡在風暴之後沒多久就會發生雪崩，因此一旦南向坡發生雪崩，就表示面朝其他方向的斜坡也許很快便會跟進。當溫暖的春夏來臨，南向斜坡比較容易發生濕雪雪崩，這時就是北向斜坡較為安全了。

北向斜坡：在冬季很少，甚至完全沒有機會受到日照，因此積雪場需要較長的時間才會凝結。積雪場裡溫度較低的部分會產生較弱的雪層，因此北向斜坡通常在冬季中期比較可能會崩落（同樣有很多例外）。到了南向斜坡變得潮濕危險的春夏兩季，不妨往北向的那一邊尋找較堅實、安全的雪地。

迎風坡：直接面對風勢的斜坡，通常要比背風坡安全。迎風坡的雪可能已經被風吹刮乾淨，即使有殘雪，風的力量也會讓它緊實。

背風坡：背對風勢的斜坡，因為風的堆積作用而特別危險，這時風會把雪由坡面上的受風處送到較不受風的背風坡區域。若風將雪吹上稜線凹口而積在下風側，使得雪變厚而成為「上方受壓」；若風是順著稜線吹而將雪堆在稜脊之間的深谷中，那雪坡就成了「橫向受壓」。即使是中等風勢，迎風坡的雪會被吹往背風坡，使得背風坡的雪迅速堆積，導致較深且較鬆散的雪在山脊背風面形成雪簷，並形成隨時會崩落的風砌雪（wind slab）。

有些地方要特別小心注意，例如華盛頓州北喀斯開山脈的山坳。暴風雪來襲時往往會改變風向，攀登者以為是迎風的坡面，說不定會變成背風坡。若是暴風雪由西南方侵襲而來，上次暴風雪在北向坡以及東向坡所堆的雪，就會被吹到南向坡以及西向坡。這使得西方及西南方成為暫時的背風面，而這兩個方向的雪坡便具備相當危險的雪崩條件。隨著暴風雪由太平洋登陸進入喀斯開山脈，這時風向轉變成由西方及西南方吹來，開始把雪重新堆積到此刻背風的北面以及東北面，也就是「傳統的」危險背風

坡。

斜坡結構

在雪層下面有草地或平滑板岩覆蓋的緩坡，雪的附著力通常很差，而且這種斜坡的表面平滑，雪層很容易滑落。樹木和岩石都可以當作固定物，使雪較爲穩固──至少在這些樹和岩石被雪覆蓋前是如此。不過，一般說來，樹木和岩石之間必須緊密地靠在一起，才能充當有效的固定物，可是這會使得登山隊難以穿越，甚至不可能穿越。而等到這些樹木與岩石被降雪覆蓋之後，卻會變成使積雪場變弱的因素。樹林和岩石會阻礙或是干擾雪層凝聚。因此，濃密森林中不容易發生雪層滑落的現象，不過雪崩可能會從上方而來穿透密林。被森林覆蓋的斜坡比較少發生雪崩，但這並不是因爲樹木會固定住雪，而是因爲從樹梢掉落的雪會加速穩定暴風雪帶來的新雪，或是因爲植被會阻礙表層霜（使積雪場裡的弱雪層形成的潛在原因）形成。再者，穩固的森林也提供了歷史的見證，表示在森林覆蓋的地形中，並不會常常發生大片的雪層滑動。

雪坡形狀也會影響風險的等

圖 17-4　斜坡的凹入及凸出結構。

級。在平直、空曠、傾斜度中等的斜坡上，雪會構成明顯的危險。凸出斜坡上的雪在受壓之下會沿著山勢起伏繃得很緊，因此要比凹入的斜坡更容易雪崩（圖 17-4）。斷裂線往往就在凸起區域的下方。當雪崩成爲考驗時，走稜線通常是上山最安全的途徑，因爲它提供了較低角度的通道，讓登山者遠離空曠的斜坡。不過，在稜線上要小心上方懸掛的雪簷以及鄰近的風砌雪。

地形陷阱

「地形陷阱」這個詞所指的是某些危險地形。當一位登山者遇到雪崩，地形陷阱會增加其被埋住或受傷的機會。這些陷阱在很多種不同的地形中都可以找到，包括位於路線下方的懸崖，當雪塊滑動時會

把你載走，飛越懸崖；或是樹叢，當崩雪把你掃到其中，可能會導致你受傷。要注意某些地形結構，這點非常重要，因為它可能會使崩雪集中或形成一個煙囪形的通道，造成一個小的斜坡盡頭區塊，碰上雪崩的人就會被埋得非常深。就算是在開闊的斜坡上可能無害且相對小而淺的雪崩，如果流進狹窄的溝壑，就可能埋住攀登者或奪走他的性命。很多冰攀路線都會沿著溪溝走，雖然這些溪溝可能太陡，不致形成雪崩，但是它們經常被更高的山上形成的強勁雪崩刷過去。其他致命地形陷阱的例子包括潛伏溪流、冰河裂隙、谷地，以及切過斜坡的平坦路徑。

積雪場

典型的積雪場是由一連串不同暴風帶來的個別雪層組成，這些雪層具有不同的強度、硬度與厚度，而這個積雪場內最弱雪層的深度和分布，就是這個積雪場穩定與否的決定性因素。攀登者必須判斷積雪的組成及其結構。

黏結能力

整個冬天，隨著每一次的降雪、溫度改變和風力作用，積雪場會一層一層地堆上雪層，所以積雪場同時會有強和弱的雪層。強雪層較密實，每一顆雪結晶都緊密地聚在一起，互相黏結得很穩。弱雪層就是比較不緊密的雪層，結晶之間的黏結性低，結構不是很緊密。這些弱雪層通常看似鬆散或「像一堆砂糖」。因為弱雪層會妨礙強雪層之間的相互黏結，所以雪地行進者必須了解這些雪層之間的相互關係。記住，會變成板狀雪崩的雪板塊，就是由一片較強的雪層壓在較弱的雪層上形成的。在疑似有板狀雪崩的地方，雪地行進者可以挖出雪坑，測試看看這個積雪場是否有強雪層壓在弱雪層上。

對壓力的敏感性

積雪場在自身的強度以及施於其上的壓力達成平衡時，才會保持在原地。若雪的強度大過施加其上的壓力，這個雪坡是很穩定的。很幸運地，絕大多數的情形就是如此，否則雪就不會停留在山坡上了。但若強度和壓力的平衡只是差

不多相等，此時積雪場就不是很穩定。雪崩只會發生在不穩定的雪坡上；若要發生，需要有東西干擾原先的平衡，使加在積雪場上或雪面以內的壓力超過它的強度。積雪場對壓力的調節有限，而且反應沒那麼快。快速的大量降雪、突然的溫度升高、風挾帶的雪堆積、登山者或滑雪者的重量，都會增添壓力，可能引發雪崩。

天氣

在前往山野之前或是行進途中，都要仔細研究當地的天氣。大量降雨與降雪、強風或是溫度太高太低，都表示積雪場會出現變化。要仔細檢視雪地，看看積雪場有沒有受到近期的天氣影響。積雪場很難適應急遽的變化，因此天氣的突然轉變會使它變得不穩定。如果外力是慢慢地施加在積雪場上，它可以彎曲而自我調節，但突來的壓力就會使它斷裂（參見第二十七章〈雪的循環〉「雪崩的形成」一節）。

在某些氣候帶，例如沿海區域，暴風雪通常會在 72 小時之內穩定下來，所以登山者可能要在出發前一至二週確認天氣資料，以得知積雪場在最後一次穩定之後有什麼變化。就算是在海洋氣候帶的山岳，有時候也會持續出現弱雪層，登山者仍須從該季節的前期就開始考慮天氣狀況是否造成危險。在比較寒冷的山岳氣候，積雪場較淺，持續出現弱雪層是常態，因此登山者必須將整個雪崩季節的天氣紀錄與積雪場變化都納入考量。如果登山者到了他不熟悉的地方，研究天氣與積雪場之間如何交互影響，就特別重要。常見的雪崩問題在不同的地方可能會差異很大。在第二十八章〈高山氣象〉中，我們將更深入討論天氣與積雪場的形成。

降水量

降水，不管是固態的（下雪或冰雹）或液態的（下雨），都會對積雪場施加壓力。如果每小時的降雪量超過 2.5 公分，發生雪崩的可能性就會迅速升高；如果一天的降雪量高於 30 公分，就非常危險了。倘若新雪的重量累積太快，使得目前已存在的積雪場無法負荷，可能的結果就是雪崩。

雨水會滲入雪裡，使雪層之間的附著力減弱。雨水對雪層有潤滑

作用，使雪層更容易開始滑動。雨水也是頗大的重壓，會使得積雪場的溫度迅速升高。一旦開始降雨，雨水很快就會引發雪崩。

無論是降雨還是新雪，都需要考慮以下的問題：新雪和積雪場黏結得好不好？它會對積雪場施加多少負擔？雨水或新雪當中的含水量，是積雪場壓力的主要來源。

風勢

把積雪從迎風坡吹移到背風坡的強風，會破壞雪粒結晶之間黏結的能力。這些雪粒一旦變得更小，而且緊密堆疊在一起，就會形成許多內部凝結力強且容易斷裂的風砌雪，進而導致雪崩。風砌雪是典型的強雪層，隨時會整塊跟底下

的弱雪層分離，開始滑動。強風也會造成懸垂在背風坡頂上的雪簷（圖 17-5a、17-5b），雪簷可能會斷裂、脫落，有時便因此導致雪崩（圖 17-5c）。特別注意如果風向從原先的一側轉成另外一側，稜線的兩邊都可能會形成風砌雪。不同地區的地理特徵，可能也會造成該地吹起不正常方向的盛行風。一定要研究夠長時間範圍內的天氣資料，不要輕易做出假設，而應該觀測野外的狀況。

溫度

地面和雪面的懸殊溫差，有利於形成多面體的雪結晶，即雪中白霜（depth hoar），又稱為粒雪（sugar snow），這種雪支撐不了

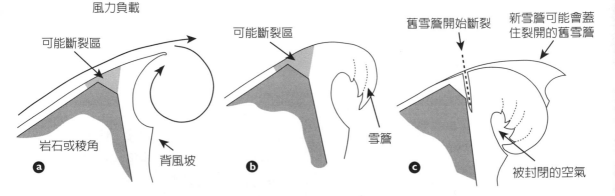

圖17-5 雪簷的形成方式：a 風將雪吹過稜角；b 連續的暴風將雪層堆積起來，使雪延伸到稜角之外；c 原有的雪簷完全封閉起來，上面形成新的雪簷。

多少重量。這種巨大溫差以及所造成的粒雪尤其好發於雪季之初,特別是在內陸多雪的氣候環境下,例如落磯山區,或是北喀斯開山脈較乾較冷的區域,比如華盛頓隘口一帶。不那麼嚴峻的溫度梯度,加上具有隔絕效果的較深積雪場,可讓這種粒雪穩固。不過,在它因雪崩而滑落之前,這種多面體的雪結晶一直都會是相當危險的下方雪層,持續整個雪季。

還有一種脆弱的結晶是雪地表面所形成的雪面白霜(surface hoar),就像露水一樣。這種白霜會出現在各種形態的山岳。在寒冷又無雲的夜晚,雪面吹過微風,甚至無風,並且附近有溪流或湖泊等濕氣來源,就會促成白霜形成。如果輕薄、羽狀的白霜結晶被降雪蓋住,就會形成脆弱的雪層,而且就像粒雪一樣,也會增加雪崩的風險。

陽光照射或雨水降下後,雪面快速冷卻,接著產生融凍結層(melt-freeze crust),就會形成缺乏黏結特性的厚實冰層。這些結層可能會在斷裂之前持續很久,形成一片隨時會被暴風雪重新覆蓋的厚實而平滑的雪床。

溫度會以相當複雜的方式影響雪的穩定性,特別是新雪。較高的溫度會加速雪沉積的速度,使得積雪場變得更緊密、更堅硬,就長期來講,就是變得更為穩固。可是,溫度若快速升高且為時甚久,雪的表層就會變弱,尤其那種初寒乍暖的升溫方式,會使得雪的穩定性變低,更易於因人為因素而崩落。除非溫度再度下降,否則這塊積雪會一直處在不穩定的狀態。冷冽的溫度會讓緊密的雪層更加堅固,卻無法強化由密度低的新雪所構成的雪層。低溫也會讓脆弱的雪層更持久,延長風險的時間。

出發之前要知道的事:攀登計畫

前往雪崩地形前,每一位攀登者都應蒐集重要的資訊。有很多方法可以降低雪崩的風險;萬一遭遇雪崩,也有很多方法可以增加生存的機會。除了在行進間時時評估雪崩的危險因子,出發進入山區前,攀登者也有很多事可以做,藉以降低雪崩的風險。參閱第二十二章〈領導統御〉的「組織並領導攀登行程」。

上個課吧！攀登者學習如何在雪崩地形中安全行進、做出良好決策，初階雪崩課程很重要。本章可以讓你對如何在雪崩地形做出決定有個初步的了解。在上完雪崩課程後，攀登者應該就能辨認出雪崩地形，認得基本的雪粒種類、強雪層與弱雪層，執行現場的雪地測試來判斷積雪場是否穩固，認得會造成雪地不穩定的天氣和地形因素，利用雪崩救難訊號器執行快速又有效率的雪崩救難，並能應用安全的行進技巧。雪崩教育絕對不嫌多。

確認天氣和雪崩預報

雖然已是老生常談，但還是要再一次提醒：在出發之前，要先查看天氣和雪崩預報。很多山區都設有雪崩預報中心，像是西北雪崩中心（Northwest Avalanche Center），會在冬季發布雪崩警告（見〈延伸閱讀〉）。出發前要再確認一次隊伍即將造訪區域的雪崩告示，並利用這個預報來做出決定由哪裡行進比較安全。如果可以，就研究這個區域的天氣形態和降雪紀錄，這些資料可以提供關於積雪

選擇安全路線的技巧

安全的路線可以讓你在行進時減少暴露在危險之中。歸納本章所介紹的重要考量，可得出下列守則：

- 選擇在迎風坡行進，因為這裡比較穩定。
- 避免背風坡，因為這裡有厚重的風砌雪。
- 避開 30 到 45 度角的斜坡，選擇可讓隊伍到達目的地的最平緩坡面。
- 最好走在斜坡邊緣，這種地方比較不會發生雪崩，就算發生雪崩，也比較接近安全地帶。
- 特別小心 30 到 45 度角的斜坡，要利用傾斜儀來測量坡度。雪崩最常發生在 38 度的斜坡。
- 對斜坡頂端的凸出反轉處要心存警戒，這個壓力點可能引發雪崩。
- 冬季要留意陽光照射不到的陰暗斜坡，春季則要小心溫暖多陽的坡面。
- 避免在深溝內和其他地形陷阱中行走，因為這些地方很可能是大量積雪的快速通道，會把攀登者掃走或是深埋在雪裡。
- 持續留意雪坡和深溝下方的斜坡盡頭，特別注意要避開下面有懸崖的區域。
- 避免在谷地或其他可能暴露在上方有雪崩危險的地方紮營（圖17-6）。
- 透過不斷評估雪崩風險以及潛在的後果，培養自己的「雪崩之眼」。

場的資訊。找一些熟悉登山路線的人談談，包括該地可能會有的國家公園管理員。通常在登山者、滑雪者或其他人聚集的網站可以找到詳細的行程報告，若是臨出發前發現極為重要的資訊，別怕重盤考量已經定案的周密計畫。

攀登者也可以透過任何登山或滑雪行程中常見的防範措施，提升自身安全：研究地圖、Google地球、該區域的照片；研究替代路線；緊急迫降該做的準備；標示出可能的撤退路線。透過斜坡方位、海拔、斜坡大小及形狀、暴露環境等條件，決定路線並且辨識出可能的危險地點。見「選擇安全路線的技巧」邊欄。

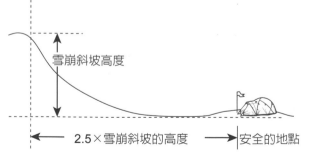

圖 17-6　如何到達安全營地的計算方式：這個公式需要準確定義出雪崩斜坡的整體範圍，但是可以給攀登者一個概念，知道在可能有雪崩的斜坡上，到哪裡可以找到安全地點。狹窄的谷地中可能沒有任何安全的區域。

在每個攀登計畫中都規畫安全的備用目的地，會是一個很棒的方法。如果有早就挑選出來並規畫好的安全選項，可以幫助攀登者在轉進其他地點時做出理性決定，避免那個通常可能使隊伍掉進危險情境之中的衝動。

如果整支攀登隊伍的成員都使用一本野外筆記本來記錄天氣和積雪場的資料及預報、路線規畫、緊急聯絡資訊等等，攀登計畫就更能發揮預期效果。這本筆記本也可以用來記錄在野外觀測到的積雪場及天氣資料，這對於追蹤攀登計畫所根據的雪崩預報是否符合所見的情況，將是一大助益。美國雪崩研究與教育中心（AIARE）野外手冊提供了為此設計的標準化格式，一頁是「攀登計畫」，旁邊那一頁則是「野外觀測」（圖 17-7）。這本有用的小冊子也提供了在雪崩地形行進的基本參考列表及檢核表（在〈延伸閱讀〉有更多資訊以及聯絡AIARE 的方式）。

在可以取得專業雪崩預報的區域，攀登者必須要嚴肅看待預報警示。如果預報說某個地點不安全，那麼前往該地絕對不是個好主意。此外，就算是在預報沒有列為必須

TRIP PLAN

DATE: TIME: FIELD LOCATION:

AVALANCHE DANGER: AVALANCHE ACTIVITY? • BULLETIN DANGER RATINGS?
"Where are avalanches likely to occur?" "Describe the problem?" "Specifically, which slopes will we avoid?"

Loose Dry ☐
Loose Wet ☐
Wet Slab ☐
Storm Slab ☐
Wind Slab ☐
Persist. Slab ☐
Deep Slab ☐
Cornice ☐

SNOWPACK DISCUSSION: NEW / STORM SNOW? • WARMING? • WEAKLAYER(S) TYPE / DEPTH / PERSISTENCE?
"Where is the best snow?" "What field observations needed?" "Do we have experience w/ these conditions?"

WEATHER FORECAST: SKY / VISIBILITY • PRECIPITATION • WINDS / BLOWING SNOW • TEMPERATURES • TRENDS
"How will forecast affect snow conditions?" "...affect our observations? communication? decision-making?"

TRAVEL PLAN: OBJECTIVE • OPTIONS • ANTICIPATED HAZARDS • OBSERVATION PTS • DECISION PTS • GROUP MGMT
"Is plan appropriate for our goals, experience, abilities?" "Everyone included in discussion, w/ consensus?"

EMERGENCY RESPONSE: LEADERSHIP • GEAR ASSIGNMENTS • COMM. PLAN • EVAC ROUTE • EMERGENCY #'s
"Are we prepared & practiced?" "Outside help realistic?" "All concerns voiced re: dangers, risk, response?"

FIELD OBSERVATIONS

NAMES:

Location
•Time
•Elevation
•Aspect

Sky
•Cloud cover
•Precipitation

Temperature
•Air
•Surface & 20cm↓

Wind
•Speed / direction
•Blowing snow

Snow
•Surf form / size
•New snow
•Snow height
•Pen boot / ski

TERRAIN USE • SIGNS OF UNSTABLE SNOW • PATTERNS
Red Flags • Avalanches • Snowpack Tests • Other Observations • Comments

REVIEW THE DAY: "Were our choices in line w/ our forecast / plan?" "When were we most at risk?"
"Where could we have triggered a slide?" "What would we do differently next time?"

圖 17-7　美國雪崩研究與教育中心（AIARE）野外手冊中的「攀登計畫」及「野外觀測」表格重製。

雪崩教育

美國雪崩研究與教育中心（AIARE）提供美國、南美洲及歐洲的雪崩教育者所認可的課程。它的宗旨是「透過雪崩教育拯救生命」，為從事戶外活動的人提供關於雪崩安全的最新知識、研究、想法的雪崩訓練課程。AIARE 的目標包括提升大眾對雪崩及雪崩安全的認知、提供高品質的雪崩教育以增強公眾意識及安全，以及發展出專業雪崩教育者的國際網絡。

特別留意的區域，攀登者也應該要保持銳利的雙眼，察覺是否有不安全的情況。

雪崩預報的趨勢，是以一個或多個「雪崩課題」表示預報的危險，如表 17-1，見摘錄自美國雪崩研究與教育中心野外手冊。

表 17-1 列出的每個典型「雪崩課題」，都有可以參考的紅旗（red-flag）觀測、特殊測試及其他實用考量，幫助攀登者選擇安全的地形。

請謹記這些雪崩課題可能會在同一個地點、同一個時間發生。變化中的條件也可能導致一個雪崩課題變形成另一個，像是風砌雪回暖之後變成濕的風砌雪。

聚焦於某個相關的雪崩課題，可以使攀登隊伍專心避開最危險的地形，也可以做出比較相關的觀測，然而，不可因此忽視發現額外雪崩課題的潛在可能。根據隊伍對於特定雪崩課題的了解，選擇安全的地形，也能避免過度依賴天氣預報中概括的危險等級分類。在北美，「北美公用雪崩危險量表」（圖 17-8）提供了大致的雪崩危險等級量表，類似的危險量表在世界各地都有人使用。即使整體的危險程度是中等或甚至輕微的，在特殊地形及情境下可能造成死亡的雪崩仍然存在，了解這一點非常重要。研究相關的雪崩課題是專心避開這些特定危險區域的方法之一。

表 17-1　雪崩及觀測參考表

重要觀測（紅旗）	野外測試及相關的觀測	重要的考量
課題：鬆軟乾雪		
• 扇形雪崩：細緻雪屑 • 表面鬆雪的厚度≥30 公分	• 登山鞋或滑雪板可以插入的深度≥30 公分。 • 測試、切割斜坡，呈現泥漿狀態。 • 雪面的材質是鬆的（與風吹的、重新結凍的或其他僵硬材質的雪相反）。	• 降雪、雪簷、落石、短時間日照、颶風，或經過的人，都可能引發鬆雪崩。 • 崩落的雪塊會滾得又快又遠。 • 在地形陷阱或懸崖，輕微的雪塊滑動都很危險。 • 在特定情況下，如泥漿般緩慢流動的雪層有可能引發板狀雪崩。

重要觀測（紅旗）	野外測試及相關的觀測	重要的考量
課題：鬆軟濕雪		
• 下雨或迅速回暖。 • 氣溫≥0°C 超過 24 小時（雲層覆蓋使得夜晚難以降溫）。 • 旋轉或滾筒狀雪球。 • 扇形雪崩：塊狀雪屑。	• 比較已經觀測及預報的氣溫趨勢。 • 溫度（空氣、雪表面及深度 20 公分的雪）和結凍程度都指向靠近雪平面的溫度為 0°C。 • 記下正受到強烈輻射，或者會被強烈輻射照射的斜坡。 • 雪的表面很潮濕：用放大鏡可以看見雪粒之間有水、用手可以擠出水。	• 時間點很重要，危險可能迅速升高（在幾分鐘到幾小時內）。 • 連續好幾個上沒有結凍，會使雪況惡化，但是夜間結凍可以使雪況穩定。 • 深溝和圈谷比其他斜坡接受更多輻射且保留了更多熱度。 • 淺雪區域會最先變不穩定，可能會滑到較淺、較不緊實的積雪場之所在地。 • 鬆雪雪崩可能會始於有岩石或植被的地方。 • 在各種類型的多雲白天和夜晚都有可能發生鬆雪雪崩。 • 可能會有雪簷掉落、岩石掉落、冰塊掉落等危險情況發生。
課題：濕滑雪板		
• 雨水降在雪上（特別是乾雪）。 • 剛剛或最近曾有濕滑板狀雪崩：雪屑有溝渠或稜角，含水量高；可能夾帶岩石及植物。 • 延長的回暖趨勢，特別是乾雪的第一次融化。	• 考量觀測到的鬆軟濕雪。 • 可以觀測到弱雪層上的雪板因為雨水或強烈輻射而融化的表面。 • 測出雪面結層或地表層上有水或是被水潤滑過，造成弱雪層的強度改變。 • 標示出雪溫為 0°C 的深度。 • 使用硬度及插入深度測試，監測是否內含液態水及強度劣化的雪。 • 迅速回暖時，附近的滑動裂縫可能會變大。	• 雪板的溫度將近或為 0°C。 • 鬆軟濕雪的雪崩可能會剛好在濕滑雪板有動靜之前發生。 • 融化和濕雪板活動之間可能會延遲一段時間。

重要觀測（紅旗）	野外測試及相關的觀測	重要的考量
課題：暴風雪板		
• 在微風或無風的陡坡發生的自然雪崩。 • 最近 24 小時以內落下至少 30 公分厚、較溫暖且較重的雪。 • 雪板與舊雪之間黏結能力差，當某人施加重量就會產生裂隙或雪崩。	• 觀測暴風降雪的深度、加深速度及相對的水含量。 • 觀測雪集中沉降的趨勢：出現雪沉降錐（雪在樹木或樹叢間快速沉降堆積，密度及強度變高的雪堆〔settlement cones〕）、登山鞋或滑雪板可以插入、暴風降雪中測量得到變化（若 24 小時以內高於 25%，則為快速）。 • 測試出雪板與下方雪層之間黏結力弱（傾斜測試、滑雪板測試）。 • 標示出弱雪層的特徵。 • 觀測到較不厚實的雪上覆蓋著較厚實的暴風降雪（插入登山鞋或滑雪板、用手感覺硬度）。	• 快速的沉降作用會使積雪場強度變高，或使弱雪層上形成雪板。 • 當暴風降雪出現在遮蔽區域時，暴露在外的地方可能會出現風砌雪。 • 隨著弱雪層的特徵不同，暴風降雪可能強度會變大並且在數小時至數日內穩定下來。 • 在整個地形上，其他地點出現雪板斷裂的可能性或許會被低估。
課題：風砌雪		
• 最近在稜線頂端之下或有橫向受壓特徵的地點，出現板狀雪崩。 • 稜線頂端有高吹雪（blowing snow），結合了分量足以被搬運的雪。 • 高吹雪結合降雪：降雪區域會累積超過遮蔽地區三到五倍的雪。	• 可以觀測到雪被風搬運過的跡象（低吹雪〔drift snow〕、羽狀雪〔plumes〕、雪簷增大、雪面出現多種深入的裂隙）。 • 可以觀測到最近有風吹過的跡象（結實的雪面或結層；從樹上被吹下的雪）。 • 可以觀測到強度中等（或更大）的風速持續一段時間（報告、氣象站、野外觀測）。	• 通常很難定義雪板位在何處、雪板有多不穩定、情況有多危險。 • 最好的方法通常是針對斜坡的特定觀測，包括觀看風砌雪的形狀。 • 強風可能會在斜坡較低處造成降雪。 • 雪崩一般會在雪板較窄的區域（邊緣）被觸發。 • 雪被風搬運的現象及其後的雪崩可能會在最後一次降雪後數日發生。

重要觀測（紅旗）	野外測試及相關的觀測	重要的考量
課題：持續性的雪板		
• 氣象報告或專家警告有持續性的弱雪層：雪面白霜、多面體雪結晶及結層雪、雪中白霜。 • 裂隙聲伴隨／或呼嘯聲。	• 雪的側面顯示出雪板覆蓋在持久的弱雪層上。 • 使用多種測試方法，確認這塊地域上有此情況的地點。 • 小雪塊測試（密度測試）顯示出突然不同的結果；大雪塊測試（擴大的雪塊測試、雪鋸測試法〔propagation saw test〕或羅其布洛克〔滑塊〕測試法〔Rutschblock test〕）顯示出裂隙有向外擴散的傾向。	• 不穩定性可能只會出現在某些特定的斜坡（通常在比較冷的北面或東北面），而且很難預測。 • 就算不是自然發生，斜坡也可能被小型壓力觸發雪崩（通常當弱雪層為 20 至 85 公分厚時）。 • 在雪板形成之後很久仍然可能發生人為觸發的雪崩。
課題：深厚雪板		
• 隔了一段距離被觸發的板狀雪崩。 • 最近發生、可能很大的單獨雪崩，夾帶深厚、切面乾淨平滑的冠面（crown face）雪板。	• 雪的側面顯示出保存良好但深厚（≥1 公尺）的持久性弱雪層。 • 雪塊測試可能看不出擴散開來的裂隙，雪鋸測試法可以提供較一致的結果。 • 可能需要重壓（雪簷掉落或爆炸測試）才會使斜坡脫落，導致巨大且毀滅性的雪崩。	• 雪崩可能在特定的方位或海拔發生，所以追蹤地形中的弱雪層很重要。 • 包括中等程度的降雪和回暖等輕微的改變，都可能活化深層的雪層。 • 就算鄰近地區的雪崩活動停止了，地形上仍可能有危險。 • 就算測試不出結果，也不可以此做結論。 • 雪崩可能被遠方更淺的、脆弱的區域觸發，因此很難預測，也很難做出地形抉擇。
課題：雪簷		
• 最近雪簷增大。 • 最近雪簷掉落。 • 回暖：稜線頂端日照或降雨。	• 記下雪簷增大及融蝕的速度、程度、地點和形態。 • 觀察照片，以追蹤雪簷隨著時間的變化狀況。	• 雪簷通常會從比預期還要更上方的稜角開始斷裂。 • 在寒冷、有庇蔭處行進時，太陽對雪簷縮小的影響可能會被低估。

來源：美國雪崩研究與教育中心（AIARE）

北美公用雪崩危險量表

雪崩的危險是以雪崩的可能性、大小、分布來定義的。

危險等級		行進建議	雪崩的可能性	雪崩的大小及分布
5 極度危險	4 5 X	避免所有的雪崩地形。	絕對會發生自然及人為觸發的雪崩。	在許多區域均有大規模或非常大規模的雪崩。
4 高度危險	4 5 X	非常危險的雪崩環境。不建議前往雪崩地形。	有可能發生自然雪崩，非常有可能發生人為觸發的雪崩。	在許多區域均有大規模雪崩，或某些特定區域發生非常大規模的雪崩。
3 相當危險	3 !!	危險的雪崩環境。必須小心評估積雪場，謹慎選擇路線、做出保守決定。	有可能發生自然雪崩，可能發生人為觸發的雪崩。	在許多區域會有小型雪崩，或某些特定區域發生大規模雪崩，或某些單獨區域發生非常大規模的雪崩。
2 稍微危險	2 !	特定特徵的地形上雪崩機會增加。小心評估雪況及地形，辨識需要留意的特徵。	不太可能發生自然雪崩，可能發生人為觸發的雪崩。	特定區域會發生小規模雪崩，或單獨區域發生大規模雪崩。
1 低度危險	1 ✓	大體上都很安全。注意單獨地形特徵中不穩定的雪。	自然及人為觸發的雪崩都不太可能發生。	在單獨區域或極端地形會發生小型雪崩。

要在野外安全旅行，必須接受培訓、累積經驗。你可以藉由選擇何地、何時、如何旅行，以掌握自身風險。

圖 17-8　北美公用雪崩危險量表

考慮人為因素

　　人為因素是雪崩風險程度評估中的一個重大因素。你和隊友所做的判斷會決定你們面對的風險高低。在講到雪崩安全時，「人為因素」指的是當人們遇到危險情境時，使他們做出差勁決定的心理癖好及思慮欠周的統稱。事後來看，大部分雪崩的倖存者都可以指出好幾項人為因素，就是導致一連串憾事發生的關鍵。煩人的人為因素是

值得研究的，可以詳加研究本文所未列出的細節（參閱第二十二章〈領導統御〉及第二十三章〈登山安全〉）。幾項比較常見的人為因素如下：

- **同儕壓力**：覺得應該要跟別人做一樣的事情，這樣他們才會喜歡你。
- **過度自信**：對自己的能力或評估情況的能力太有自信。
- **熟悉度**：人們傾向於設想熟悉的地方是很安全的。

- **遵守規則**：遵照經驗法則行事，而非謹慎考量。
- **前進的動力**：這種傾向使人只想一直前進就好，而不考慮備案。
- **欣快感或缺氧症**：當人在驚險環境中劇烈運動，身體會處於一種高度的興奮狀態，就會對清晰思考產生隱藏的負面影響。
- **隊伍陣容龐大**：隊伍龐大會使溝通變困難，也就會以群眾意志取代做出好決定的這個過程。
- **「專家光環」**：人們盲目跟隨一位領導者，甚至更糟：盲目追隨一群陌生人在雪上留下的路跡。

溝通

要促進良好決策、減少那些不可避免的人為因素的壞影響，最有效的方法，是良好的溝通，以及隊伍中所有成員的參與。

出發到野外之前，隊伍應該對一起做出決定的過程有所共識。隊伍也應該要在攀登目標、可以接受的風險程度、每位成員蒐集到的危險資料的理解這幾件事上取得共識。考量並且討論隊伍對於風險的容忍程度，以及就算面對困難也想達成攀登目標的決心與毅力有多大。確定隊伍有多少意願可以客觀看待地形、積雪場及天氣資料。

很多登山隊會因雄心壯志而選擇忽視事實真相，大部分的雪崩遇難者其實都有注意到危險，但他們選擇詮釋資訊的方式導致意外發生。不安全的態度會奪走你的生命。良好的溝通可以擊退人為因素造成的麻煩，消除團體給個人帶來的壓力，匯集所有人的雙眼和腦袋，而非倚靠某個人來考慮所有的事情，這會使隊伍更專注於重要的觀測及評價眼前的危險因子。舉例來說，大家彼此分享觀測的任務，可以讓團隊蒐集到更多資料，同時行進得更快。

隊伍共同擬定攀登計畫及蒐集資料，就可以做出最棒的決定。到了野外之後，再重新評估攀登計畫（圖 17-9）。比起直接採取某一個人的意見，若團隊能將每個成員的思考都納入考量，通常會做出更好的決定。即使意見不同，攀登隊伍的每一位成員都有義務清楚、自由地表達自己的疑慮。當隊伍遇到致命風險時，最基本的就是每一位攀登者都要準備好，並且能夠與團體中其他人謹慎溝通他們的疑慮。

在連續好幾天暴風過後的第一個藍天，地上多了好幾公分的新

雪,要特別避開在這種時候會遍布空中的粉雪。每位成員都要了解每一個決定及備案的可能後果。若要進入雪崩地形,每個人都要了解這個決定背後的所有假設,包括評估隊伍對於風險的容忍度以及應變雪崩的能力。

團隊的決策過程應該要奠基於團體討論,並且應該包含以下幾項要素:

1. 看出潛在的危險。

2. 持續不斷蒐集、評估並且整合資料。

3. 理性地探討你的假設、某個特定決定的後果,以及其他的替代方案。

4. 做出決定——不過若出現新的資訊,要隨時準備重新評估。

將這個決策過程標準化,會對團隊很有幫助。可以在攀登計畫或地圖上標示出路線中可能需要做出決定的一個或多個地點,以確保團隊有時間重新評估情況,並且一同討論方案。

圖 17-9　良好的溝通讓隊伍可以專注在重要的觀測上,以及評估雪崩風險、地形、積雪場及天氣。

技術水準

隊員的雪地行進技巧如何？是否熟悉雪崩危險的評估？隊伍整體的登山技術是高明、普通，還是很差？理論上，如果登山隊是由一群精明幹練、經驗豐富的登山者組成，大家技巧相當，那麼，他們應該可以有效地防範雪崩。然而事實上，每年都有經驗豐富且知識淵博的攀登者被雪崩困住，而幾乎每次都是出於人為因素而判斷錯誤，並不是由於登山隊隊伍沒注意到危險。如果隊伍欠缺磨練，或是隊員之間的經驗與技術相去甚遠，做決策時就得保守一點。

體能和裝備

團隊的體能狀況如何？隊員是否強壯、健康，足以應付這個艱困甚或危機四伏的登山之旅？團隊因應雪崩的裝備是否齊全？確認隊伍是否確實攜帶了雪鏟、雪崩救難訊號器、雪崩探測器、急救用品和其他會用到的配備，以便隊伍遇上雪崩而預防措施全都失敗時，能夠派上用場。

在野地使用上述技巧

一旦攀登者已經學習過（並練習過）雪崩安全基本法則，就必須在野地實際運用這些技巧。辨認雪崩地形或察覺天氣形態還不夠，攀登者必須知道如何將所有的技巧綜合應用。這一節可以幫助攀登者在野地做出決定並採取行動。就像其他雪崩安全守則的面向一樣，在你處於危險地形或身陷雪崩意外之前，要先練習你的技術。

觀察雪況

在到達目的地之前，登山者必須了解自己要前往的地區，在攀登計畫中也應包含何時、何地該做出最相關的觀測。可能的話，應盡早查看相似地形的狀況，而且觀察的頻率也要盡量密集。先觀察整體的情形：搭交通工具來的路上、順著山徑行走途中、營地及攀登路線的地形。接著將隊伍的計畫和狀況與整體的情形相結合，藉此決定隊伍該在哪裡測試雪的穩定性、該用哪種測試法，同時，也要以此觀點幫助隊伍避開雪崩的危險。

不同地點的積雪場通常有極大

的差異，這表示在某地測試雪地，並不意味著在另一地也會有相同穩定的雪。因此，雪地測試應該被用來粗略了解當地狀況，並且用來查看是否有非意料中的危險跡象出現；但是雪地測試不應該被用來預測鄰近雪坡的穩定性。換句話說，如果整體狀況讓攀登隊伍做出某個雪坡可能很危險的結論，攀登成員就不該改變這個預報，即便他們碰巧測試到穩定的雪坡。另一方面，如果隊伍的預報認為雪地的穩定性很好，但是在某地測試出積雪場有不穩定因子，那麼攀登成員就應該假定在相似的雪坡上也會出現其他不穩定的區域。

要在野地安全行進，就必須具備辨識不穩定雪況的能力。一般說來，當雪況不穩定時，大部分的觀察和測試結果都能夠證實某些方位、某些高度和某個範圍的斜坡角度雪況是不穩定的。由於存在著某些不確定因素，尤其是天氣的變化，所以應預留更多安全餘裕。要持續觀察，尋找透露出不穩定性的訊息。可以參照表 17-1 列出的重大線索。

觀察積雪場的技巧

攀登隊伍在保持穩定速度向前行進時，可以多做幾次快速的測試和觀察。或者在單一地點特地停下來，執行雪地穩定性的科學測試，或挖出一個完整的雪坑（圖 17-10），以取得詳細的觀測資料。但前者通常要比後者來得實際許多。雖然如此，在雪崩地形中行進時，讓自己熟悉穩定性測試的範圍，以及專業預報者用來了解積雪場的雪地觀測技巧，也是很不錯的事。

本文無法囊括所有的測試內容，而最好的方式就是去參加雪崩課程，直接在雪地上學習。學習如

圖 17-10　在使用正確方法挖出來的雪坑中評估雪層。

何執行這些測試方法，提供了野地行進者一項更深入了解積雪場的工具，以及理解天氣如何影響雪。知道如何進行這些測試，也可以幫助攀登者了解雪崩預報的基礎。為了獲取知識，在時間許可的情況下，練習這些測試方法、挖出研究用的雪坑，會是很好的。

把你在雪中實際找到的資料，與雪崩預報中蒐集的資料和討論兩相比較，會使你更加深入了解雪崩危險。使用穩定性測試來查看積雪場是否有超乎預期的危險，也是一個有效的方式，但是有其限制：因

為不論做了多少種顯示積雪場很穩定的測試，也不代表可以據此進入一處有問題的雪崩地形中。

一支裝備充足的攀登隊伍，應該要攜帶測試積雪場的工具。一組研究雪地的工具，包含了雪結晶測量卡、傾斜儀，以及一把雪鋸，可以用來分析雪坡及積雪場。受過完整雪崩安全教育的攀登者，應該了解以下測試法的過程及專有名詞：擴大雪塊測試法（extended column test, ECT；圖 17-11）、羅其布洛

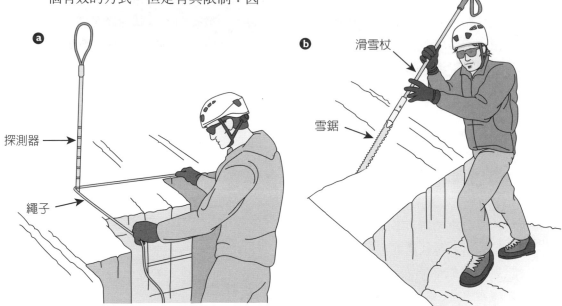

圖 17-11　將積雪場獨立出一個柱狀坑洞，以進行擴大雪塊測試：a 使用探測器及繩子切割出坑洞；b 使用固定在滑雪杖上的雪鋸來切割坑洞。

克（滑塊）測試法（RB）、壓縮測試法（CT）、雪鋸測試法（PST）以及世界上其他專業預報者慣用的測試法。攀登者也必須付出精力學習觀測積雪場的正確方法，以及學習記錄這些觀測及測試的標準方式。往下挖出雪坑，以便近距離觀察雪層最上方一公尺內的完整剖面。雪坑讓你能夠詳細檢視積雪場，但是要做得正確是很耗時的，而且只能呈現出廣大地貌中的一個樣本。在美國，第二級的雪崩課程中包含了這個項目，並介紹了基本的雪地科學與預報。

迅速以手或雪鏟挖出來的測試用剖面，可以讓你了解積雪場中近表面的雪層有什麼狀況。最好能夠在行進間規律地將你的滑雪杖或冰斧柄尖插入雪中，感受底下是否有較弱或較強的雪層。如果雪很軟，輕輕地將滑雪杖底部的擋雪板推入雪裡，然後慢慢拉出來，感覺一下是否有硬的或軟的雪層，或許也可以用手指頭伸進滑雪杖戳出的洞裡，感覺一下雪層。在大部分其他形態的雪中，可以拿掉滑雪杖的擋雪板，或是用滑雪杖的手柄尾端插入雪中。通常只需要觀察最上方100 到 120 公分厚的雪，來推斷雪

的穩定性，因為攀登者或滑雪者施加的壓力通常不會深入雪中超過 85 公分。

規律地進行這些剖面觀測，並與隊伍的夥伴討論，可以加強大家對於雪崩危險的警覺以及準備。從這些不正式的測試無法取得關於雪層黏結能力的資訊，而且會錯失薄的水平斷面，但是可以看出積雪場的結構裡總合起來的不連續性，顯示其不穩定性。

在野地中做決策

決定是否要前往雪崩地形會是一件很煩人的事。影響決策的變數可能很複雜，而且常常彼此矛盾。除此之外，團體與時間的壓力可能使人很難冷靜思考，因此我們很容易看到，人們有多常在他們不應該做出錯誤決定時前往不安全的地形。

通常最好的方式就是以團隊的確定性層級來思考，而不是煩惱個別的問題，然後將決定簡化成「去」或「不去」。嚴肅看待可以取得的資訊，然後判斷：從可以取得的資料以及隊伍的技巧、經驗，是否足以做出安全的決定。如果你

從可以取得的資料無法決定目的地的地形是否安全，就表示有太多不確定性，會讓隊伍無法安全地行進。在這樣的情況下，最好選擇另外一個你確定對隊伍來說安全的備案。確認每個攀登計畫都有安全的替代目的地。

當一支隊伍在路上遇到潛在的危險時，應該考慮這些問題：

1. 目前觀測的結果仍然可驗證攀登計畫中的假設嗎？

2. 雪很不穩定嗎？

3. 我會不會是觸發因子？

4. 天氣是否造成不穩定性？

5. 有哪些替代方案？可能的後果是什麼？

隊伍必須先回答關於地形、積雪場、天氣與攀登隊伍本身等等一連串的附屬問題，才能實際回答上面那四個概括式的問題，全面性地思考並且完整應用觀測結果及資訊。

使用安全的行進技巧

就算攀登隊伍已經盡全力選擇出以現存狀況來說安全的地形了，在通過可能有潛在雪崩風險的斜坡時，仍然可以使用一些行進技巧，以增加第二層安全防護。此時的關鍵，就在於行進時要以最不會擾動雪坡的方式進行，並且在可能的雪崩一旦發生時，使危害減至最低。

準備服裝及裝備

就像在有裂隙的冰河上行進一樣，戴上帽子、手套、禦寒衣物並拉上拉鍊，會很有用。鬆開滑雪杖腕帶，在滑雪板上或熊掌鞋上使用可拆卸的固定器，並且解開連接鞋子及固定器的安全束帶（滑雪板及熊掌鞋會將人的重量分散到較大的面積，對斜坡施加的壓力比登山鞋所施加的小）。將所有的必要裝備好好地裝進背包裡，包括重要的雪崩救難工具，像是雪鏟、探測器等。因為如果把這些東西綁在背包外面，萬一發生雪崩，它們可能會被扯掉並且遺失，而那剛好是最需要它們的時刻。如果你要使用雪崩氣囊，例如呼吸器（AvaLung），必須確定它是否隨時可以派上用場。

選擇安全的行進路線

當路線沿著雪坡而上（而且登山隊是步行，而非滑雪）時，要直直地沿著墜落線前進，不要採用之

字形的方式，否則會使雪層變弱。不過，直線上切可能不如彎曲的路線安全，因為後者找尋的是緩坡的地形，避開從凸出的地方滾落以及暴露在其他地形陷阱之中。不斷往前看，並且使用等高線地圖，避免路線往不安全地形的死路走。路線應該盡量選擇雪坡地的高處。在雪坡最頂端，或許還可以緊貼著崖壁而過。還有一個高階技巧，就是在選擇最有效的上山路線的同時，使用攀登皮革做出路徑，有經驗的滑雪登山者會為此感到驕傲。最快的路徑不見得是最陡的。

結伴同行

在難搞的橫渡路線上，一次只能有一個人行進，其他的隊員都要站在安全的位置替他留意，準備好一旦雪崩落就大聲示警（另一種方式是隊伍散開來，保持距離同時前進，並隨時留意彼此）。以平緩的大步伐行進，當心不要在雪坡上劃出一道溝痕。攀登隊員一步一步踏在先鋒者踩出的腳印，依序通過。每個人都要仔細聽、仔細注意，看有沒有雪崩的徵兆。分散開來或一次一個行進並不總是最好的辦法，在能見度低的情況下，最好緊鄰在

一起行進比較安全。不要讓任何一位夥伴離開其他人視線，最好的方式就是將大家兩兩分為一組，彼此照應，用這樣的結伴方式，可以避免單獨個人在沒有人察覺的情況下與團體分開或被埋住。要從一個安全的位置移動到另一個安全的位置，減少暴露於危險環境的時間。千萬小心不要跌倒，跌倒等於驟然施壓於雪地。而如果斜坡已經處在隨時會雪崩的狀態，跌倒的身體對它的影響就有如引爆一個小型炸彈。留意其他隊伍，不要在往上行進的隊伍之上行進或滑雪。

要不要結繩？

在可疑的斜坡上結繩前進時要三思。考慮這個斜坡發生雪崩的風險是否大於隊員墜落的風險，因為結繩會使確保者處於被雪崩拉下去的風險之中。如果隊伍決定結繩，就應該直接從固定點確保，確保者不要綁在繩子上，以免被雪崩拉走。如果沒有穩固的固定點可供確保使用，最好就不要結繩了。

雪崩時求生

攀登者必須在事前先想一想，

萬一雪崩發生，該怎麼辦？因為一旦發生雪崩，根本沒有時間可以讓你思考。行進時要留意逃脫路線。

若真的被雪崩所陷，不要放棄，要奮力求生。試著脫離移動的雪，向你的隊友呼救，把你想擺脫的所有東西都丟掉，包括滑雪板和滑雪杖。留住背包來保護你的背部和頸部或許會是個好點子。由於大的東西比較可能會被帶到雪崩殘屑的表面，因此背包或許可以幫助你保持在較接近表面的位置，也可以保護你免於受到傷害。如果你要經受雪崩的強大破壞力而生存下來，必定會十分需要用到背包裡的禦寒衣物和裝備。

雪崩初始之際，試著在被沖走之前停下來。抓住岩石，抱住樹木，或是把冰斧或滑雪杖插入雪裡握住別放。如果停不下來，就用游泳的動作讓自己保持在雪面上以免被掩埋，揮動雙臂、雙腿，或是用划的，試著移到崩雪的邊緣。

如果頭陷在雪面下，要把嘴巴閉上，避免被雪悶死。等雪崩的速度慢下來，趕快用力頂出去。如果整個人都被埋住，盡量把手肘或手掌放在面前，形成一個呼吸的空間。在雪停住前做個深呼吸，讓胸腔擴張；當雪把你團團圍住時，你就很難移動了。不要喊叫或掙扎，放鬆，試著保留氧氣和精力。和你一起攀登的夥伴知道該怎麼辦，他們會立刻展開救難行動。

在雪崩中救援同伴

對登山者而言，重點應著重在雪崩評估以及行進安全。救難技巧十分重要，但是登山者必須謹記，這些技巧並不會讓你保持安全，自我救難絕對是在你已經無法讓自己保持安全才使用的最後手段。每個登山隊都需要具備雪崩救難技巧和裝備，但只有良好的判斷力才能增進雪崩地區的登山安全，這是什麼都無法取代的。不過，如果真的遇上雪崩該如何因應，可參考本節所討論的內容。書末的〈延伸閱讀〉列出許多市面上可買到關於雪崩救難的書籍，還有相關的網站資料。www.avalanche.org 是由幾個雪崩研究組織合辦的網站，內容鉅細靡遺，提供國際統計資料、雪崩課程的外部連結，還有雪崩資訊中心的外部連結。

被雪崩埋住之後，很少人能存活到被意外發生時不在附近的人

救援出來。救難者從雪崩發生的地區以外趕到現場，通常需要數小時甚至數天，身體受傷之後還能存活下來的遇難者幾乎只能靠同伴在他（她）窒息或失溫而死之前趕快將他（她）挖出來。

準備周全的隊伍

攀登隊伍是否準備充分，是減少雪崩危險的重要因素。準備周全的隊伍不但訓練有素、體能良好、裝備齊全，而且具備能夠評估雪崩風險的敏銳判斷力，同時有能力在發生雪崩時有效應對。每個隊員應該攜帶數位的三支天線雪崩救難訊號器、雪鏟，以及 265 公分以上長度的商用雪崩探測器，以備需要救難時使用，而且也須事先練習過這些工具的使用技巧。他們明白，隊伍的安危是分秒必爭的事情，一刻都不可輕忽。

裝備齊全的隊伍也會攜帶一些可以幫助雪崩遇難求生的新產品，像是黑鑽牌（Black Diamond）的呼吸器（AvaLung II）和雪崩氣囊。要先研究並試用過這些雪崩安全裝備，才能在野外仰賴它們救命。

雪崩救難訊號器

若要尋找埋在雪堆裡的遇難者，主要工具是數位雪崩救難訊號器，通常被稱作雪崩信號燈（avalanche beacon）。救援行動仰賴隊伍中攜帶訊號器的每個成員。訊號器可以在傳送與接收訊號兩種模式之間切換使用。數位的訊號器可以將類比訊號轉換成數位訊號，而且通常都能在接收（搜尋）模式提供聲音與影像的訊號。雪崩訊號器現在的國際標準頻率是 457 千赫，之前使用 2,275 赫茲的舊型訊號器已經淘汰，不應再使用。

雪崩安全領域持續在進步當中，目前市面上已出現更進步的數位訊號器，具備精良的數位運算能力。老式的類比機型和新式的數位訊號器是相容的，兩者都是使用 457 千赫標準頻率，但現代的數位訊號器比舊型的類比式訊號器更有效。使用有三支或四支天線的新式數位訊號器。推薦給野外行進者及攀登者使用的訊號器只能使用 457 千赫頻率，並且使用三或四支天線，以最正確地讀取訊號及最快速地搜尋。使用最多功能的型號並不一定是個優勢，因為在緊急狀況下

可能會讓人搞混，目前最簡易的訊號器型號就很好用了。

新型數位式訊號器有一個功能特別可貴，那就是如果遇有兩位以上遇難者被雪埋住的情況，內建的多人被埋模式能夠迅速區別並分離多個訊號。有些人會說，多人被埋住的情況很少見，但是那的確會發生。就算只有一位遇難者，若搜救者不小心轉到發送模式，這個訊號器就很有用，它能讓搜救者知道自己在使用發送模式。

因爲很多種訊號器的型號並沒有一致的特徵或控制方式，所以每個拿到訊號器的人都應該研究使用方法，而且學習使用同伴的訊號器是個好主意，因爲可能需要在緊急情況下使用。登山隊的每個成員都要知道如何正確使用訊號器，這種技巧需要經常練習，所以每次雪季來臨前、雪季期間都要練習。同樣的想法也適用於電話或其他通訊設備上，所有的隊員都應該知道如何開啓這些裝備求救。

準備出發

在登山口集合時，以及每天開始攀登之前，隊伍都應該檢查所有訊號器的傳送與接收功能是否都正常。全新的電池通常有三百小時的壽命（在搜尋模式時壽命少得多），不過最好多帶一些，以備訊號器的訊號變弱時換用。在練習搜尋方法時，測試訊號器電池的壽命。每次出發前都要檢查充電量，並且判斷當電量剩下多少的時候要換電池，以保持訊號器在緊急搜救使用時會一直有充足的電力。

把訊號器套在脖子或綁在身上，收在汗衫或夾克裡，以免雪崩時遺失。不要把訊號器放在背包裡。把訊號器放在褲子有安全拉鍊的前側口袋內，也是個安全的方法，但還是要用一條繩帶把它固定在你身上。攀登時將訊號器開啓，設定成傳送模式。如果待在雪洞裡過夜，或是待在雪崩危險區域，可以考慮一直開著隨身攜帶訊號器，並設定成傳送模式，即使是在夜晚也不要關掉。

手機、無線電、GPS 裝置、隨身聽及其他電子設備都被證實會干擾雪崩救難訊號器的功能運作。如果行進間或聯絡上不需要，可以考慮把這些裝置關掉，或轉到「飛航模式」。如果要開啓這些設備，把它們拿到離身上放置雪崩救難訊號器之處 30 到 50 公分遠的位置。

例如，若你把訊號器戴在身體低處，可以將無線電放在背包的頂袋。

救難第一步

攀登者可能得刻意控制自己的驚嚇和焦慮等情緒，才能有效尋找失蹤的隊友（們）。

指認遇難者最後被看到的地點

救難行動甚至在雪崩尚未停止之前就要開始。雪崩發生的瞬間，成功救難的第一步至關重大，必須有人留意遇難者最後一次出現的地點。先指出遇難者最後被看到的位置，以該區為基礎來規畫搜尋區域。數一下人頭，以確定有幾個人不見了。

選出一位救難隊長

救難隊長負責指揮，進行徹底、有條理的搜救。在進入搜尋區域之前，要先考慮救難隊員的安危。評估這塊區域是否可能再度發生雪崩，選擇一條安全通路前往搜尋區域，而且要擬定逃生路線，以防萬一又有雪崩發生。通常搜尋的時候往下坡走比較容易。救難隊長必須指派任務，以有效利用現有的人力。如果搜救隊伍夠龐大，隊長應該要站在後方，避免親身救援行動，因為這會使隊長的專注力下降、領導效率變差。有足夠人力可以派往搜救區域時，才需要用訊號器來展開搜救。

如果有人有空，通常來說，最好請他先告知外面的救難者這裡的情況，甚至簡單報告進行中的搜救行動，以及隊伍的所在位置，並且安排回電。外面的搜救或救難組織要執行搜救任務通常得花一段時間，而且一旦發生受傷的遇難者需要被撤離的事件，救難隊長最好立刻開始行動。有時候，搜救區域的下坡路段很長，斜坡底下可能沒有訊號，如果搜救行動往後延的話，可能要過很久才能打電話向外求救。此外，如果隊伍中的每個人都必須被派上場以有效營救同伴，那就最好晚一點打電話求救，直到遇難者被挖出來為止。

不要去找救兵

雪崩救難的重要守則如下：千萬不要派人去求救，要留在原地搜尋。遇難者能否生還，端賴救難人員能不能很快找到他。假使遇難

者一開始沒被岩石或樹木擊中，或是創傷未過深，如果能在 15 分鐘內被找到，大約有 90% 的生還機會。若超過這段時間，生還機率就會驟降。若是超過 90 分鐘，生還機率大概只剩下 25%。等掘出遇難者，或是努力搜尋卻徒勞無功，再派人出去求救。

準備搜救

一旦開始搜救，就要把訊號器解下來，拿出來作為救援使用。所有的救難人員都要將訊號器轉換成接收模式，依據遇難者所發出的信號定出位置。每位救難者都應切換至接收模式，這一點極為重要，如果某位救難人員的訊號器還是設在傳送模式，救難人員將會因為接收到他的訊號（而非遇難者的訊號）而浪費寶貴時間。

每個救難人員都要仔細傾聽手中訊號器發出的信號音，並且查看機子所提供的視覺指示，偵測被埋的遇難者。參與救難的人應該要在 5 分鐘內鎖定遇難者的位置。必須要經常練習如何使用雪崩救難訊號器，確保救難人員可以在遇難者窒息前找出他們的位置。

開始搜救

搜救動作要快而有效率。別忘了要用雙眼來搜尋，試著判斷有沒有人能指認遇難者最後被看到的地點，然後趕快轉換為使用訊號器搜尋。搜救者要記得找尋像是衣物的東西或其他線索，並考量人可能會躲開的地形陷阱位於哪裡。不需要使用訊號器的搜救者應該迅速跟上使用訊號器的搜救者，並準備好雪崩探測器。所有的搜救者都應該盡可能帶著他們的背包和所有緊急裝備。

使用現代數位訊號器的三個搜救階段

搜救雪崩遇難者的數位訊號器搜救可以分成三個階段：粗略搜尋（coarse search）、精密搜尋（fine search）以及重點搜尋（pinpoint search）。

第一階段：粗略搜尋

在粗略搜尋階段，還沒有偵測到任何訊號。搜救人員從遇難者最後被看到的地點開始，在雪坡上成扇形散開不超過 20 公尺，這差不

多就是現代數位式訊號器的有效距離（可以彼此重疊以增加安全性）。所有搜救人員把訊號器設定在接收模式，順著墜落線的方向直直往下走，直到收到訊號（圖 17-12a）。若最後被人看到的位置不明確，就應該搜尋整個雪坡。請注意：每位搜救人員折返往下坡移動的間隔，不應超過訊號器的有效範圍，也就是 20 公尺（圖 17-12b）。

偵測到訊號後，可由幾位救難人員進行下一階段的精密搜尋，在此同時，其他救難人員則準備工具挖出遇難者。如果遇難者不只一人，其他救難人員就要繼續進行粗略搜尋，直到所有的遇難者都被找到。現今的訊號器使搜救者不必關掉被找到的遇難者的訊號器，也能繼續他們的搜救工作。如果可能，不要關掉任何人的訊號器，以免萬一又發生雪崩。

第二階段：精密搜尋

當搜救人員偵測到訊號時，即要開始精密搜尋階段。使用訊號器上的定向指示燈和距離量尺追蹤那個訊號，直到遇難者被埋的大致位置。這往往會是條弧形的路徑，因為手持信號器追蹤的人是跟著磁場感應線前進。磁場感應線呈弧形，那是因為由遇難者訊號器所發出的

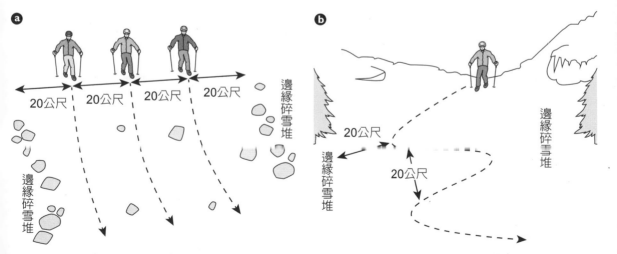

圖 17-12　在粗略搜尋階段採行的搜救路徑：a 多位搜救者；b 單一搜救者。搜救路徑彼此之間要盡可能靠近一點，以接收到遇難者的訊號。

信號是以弧線向外發射。

在這個階段要盡可能地加快動作。訊號器對距離的數位讀取能力並非超級精密，但是搜救者可以藉此得知遇難者的訊號器與雪面有多少距離。練習使用訊號器來執行搜救任務之後，你會開始掌握距離訊號讀取的意義，並且會更熟悉搜救路徑應該跟隨的弧形範圍為何。這樣的經驗可以大大縮短你的搜救時間，也會教導你如何調整自己的步伐，以迅速展開搜救，卻又不致移動得快過訊號器的處理器，或犯下錯誤導致浪費時間。

第三階段：重點搜尋

一旦搜救人員來到距遇難者不到 3 公尺的範圍內，就要展開重點搜尋，搜救人員要放慢動作把信號器移到接近雪面處。在這個搜尋階段，最好拿掉滑雪板，好直接站在雪上並且準確地移動。若是需要挖掘時，你也必須拿掉滑雪板。

沿著垂直軸線搜尋，嘗試更仔細地精確定出遇難者的位置（圖17-13a）。從這個階段開始，忽略訊號器的方向指示箭頭及聲音訊號（有些燈號會在這個階段自動關掉），只看指示距離的數字，來找

尋這條垂直軸線上最靠近遇難者的那一點。當你沿著這條軸線移動時，保持穩定的速度，不要太快，並將訊號器擺在同一個方位，不要前後擺動或指向不同的角度，因為這會降低距離訊號讀取的精準度。用自己的機子進行練習是極為重要的，因為不同機型的操作與敏感度有很細微的差異。

在軸線上的某些點，指示距離的數字會向低處傾斜，再升高。當指示距離的數字第一次再度往上升，在雪地上把這個地點標示出來。接著以相同穩定的步伐沿著軸線往回走，不要改變訊號器的方向，直到指示距離的數字再一次往下降然後回升到同一個數字，把這個地點也標示出來。現在軸線上有兩個標記點了，準確標出這兩個標記的中間點，這將是你最靠近遇難者的第一條線上的一點，但你可能還沒到遇難者的正上方。

接下來，穿過這個「靠近遇難者」的點，畫一條剛好垂直於原先那條軸線的線（圖17-13b）。沿著第二條線往兩端移動（同樣地，始終將訊號器擺在相同的方向），以相同的方法，直到你再次將訊號第一次升高的兩個地方標示出來、標

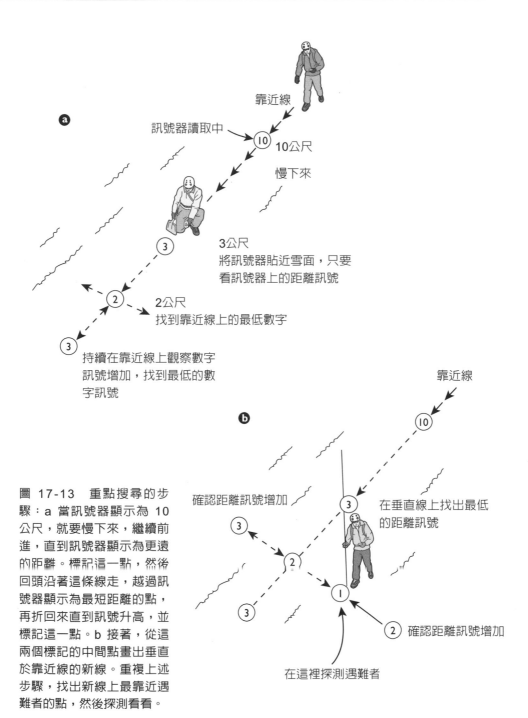

ⓐ

靠近線

訊號器讀取中

⑩ 10公尺

慢下來

③ 3公尺
將訊號器貼近雪面，只要
看訊號器上的距離訊號

② 2公尺
找到靠近線上的最低數字

③ 持續在靠近線上觀察數字
訊號增加，找到最低的數
字訊號

ⓑ

靠近線

⑩

確認距離訊號增加

③

在垂直線上找出最低
的距離訊號

③ ② ①

③

② 確認距離訊號增加

在這裡探測遇難者

圖 17-13　重點搜尋的步驟：a 當訊號器顯示為 10 公尺，就要慢下來，繼續前進，直到訊號器顯示為更遠的距離。標記這一點，然後回頭沿著這條線走，越過訊號器顯示為最短距離的點，再折回來直到訊號升高，並標記這一點。b 接著，從這兩個標記的中間點畫出垂直於靠近線的新線。重複上述步驟，找出新線上最靠近遇難者的點，然後探測看看。

出中間點，然後找到最短的距離。遇難者應該就在這個記號下方。

　　探測這個點，確保探測器垂直於雪面，不要直線上下戳（圖 17-4）。從訊號器偵測出的最接近遇難者的那一點，其最短距離，會在

錯誤的探測器插入角度

正確的探測器插入角度

雪坡

使用訊號器
找到的最近點

90 度

90 度

圖 17-14　使用訊號器找到遇難者的位置之後，垂直雪坡插入探測器。如果直立插入，可能很容易錯過遇難者。

這條垂直於雪面的直線上；若是垂直於這一點向下探測，可能會容易錯過被埋住的人。

　　市面上可以買到專門的雪崩探測器，它的效果要比其他替代工具好得多。然而，為了找到深埋雪中的遇難者，你可以利用任何能夠充當探測器的工具，包括專用的雪崩探測器、滑雪杖、冰斧或是標誌桿。攜帶真正的雪崩探測器以及堅固耐用的金屬雪鏟，因為使用滑雪杖或塑膠雪鏟探測很容易失敗。

　　如果你執行得很正確，即使遇難者被埋得很深，通常第一次探測就可以碰到他。比較不熟練的搜救者可能需要從上述的中間點往外以螺旋狀散開的方式持續探測，從訊號器偵得的最近點每次移動 25 公分。小心維持探測角度，每次都要一致平行於前一個探測點，才不會因為草率探測而錯過遇難者。往下探測 2 公尺，遇難者可能會被埋得更深，不過如此一來，他們也很少能存活到被挖掘出來。一旦定位出遇難者，就將探測器留在原地觸及遇難者，然後開始挖掘。

探測搜尋

探測是一項緩慢且效果不確定的單調作業，可是如果無法用訊號器找出遇難者，或是隊伍沒有攜帶訊號器，探測可能是唯一的辦法。首先，從極可能找到人的區域著手，像是遇難者個人用品散落處的附近、遇難者最後消失的地點附近，或是岩石樹叢周遭。必須事先練習團體探測的技巧，才能在事發時派上用場；它同時也是一項需要紀律與專注力的艱難工作。不過，身處荒山野嶺，未必能有足夠的人手可以中規中矩地進行正式的探測程序。執行系統性的探測工作，團體成員要排成一直線，每個人手上的探測器保持垂直，並統一以方格狀探測，才不會錯過遇難者。

有效地使用雪鏟挖出遇難者

以重點搜尋定位出遇難者之後，要小心別讓雪鏟或探測器傷害到遇難者，危害你正在設法救出的人。有些獲救的人事後表示，在他們被雪崩埋住的經驗裡，最可怕的時刻就是別人救他們的當時，呼吸空間卻愈來愈緊縮。儘管如此，不要退縮，遵循有系統、有效率的步驟，並且以有組織的團隊來做事，盡你所能挖得愈快愈好。和你的攀登隊伍一起練習有效率的雪鏟使用方法，是很值得做的事情，也確實曾經拯救生命。

要有心理準備，這份工作將十分吃力，雪崩滑動之際，裡頭的雪已經有所變化，而且等它們終於停下來不動之後，會變得像混凝土一樣堅硬。挖出遇難者是救援同伴的行動中最困難也最耗時的部分。救援的目標，是要先排除遇難者臉部以及胸膛的埋雪，讓其吸呼道通暢。

從下坡側開始落鏟，距離約為探測器探得遇難者被埋深度的 1.5 倍。挖出的雪往下坡丟棄。若不是用階層式，就用斜坡式往遇難者方向挖，而不是直接往下挖（圖 17-15）。救難隊長應該組織雪鏟使用者，讓他們一次一位輪流鏟雪，其他人必須在後方將挖掘區域挖大，並且將領頭的挖掘者挖出的雪堆、雪塊掃到旁邊去。挖掘者要輪流當領頭的，頻繁更替位置以免因為疲勞而慢下來。鏟雪時要在領頭挖掘者的後方保留一片寬大開放的區域，使雪能夠快速被清走。雖然會

移動較多的雪，但這個方法比直接向下挖出隧道還快，而且如果救援者要抬出遇難者或替他急救，有一塊開放、相對平整的區塊就非常重要。

　　救出遇難者之後，檢查他的嘴是否被雪塞住，有沒有其他明顯的障礙物阻礙呼吸。把遇難者胸口附近的雪清掉，讓他的胸部有足夠的擴張空間得以吸入空氣。準備好可

開始進行心肺復甦術（CPR），不必等到遇難者整個身體都從雪裡挖出來後才開始做。在此特別留意，突然移動遇難者，會使其寒冷血液從肢體末端流回心臟，導致心臟衰竭（見第二十四章〈緊急救護〉中「失溫」一節，閱讀更多關於「後降溫（afterdrop）」的資訊）。盡量讓遇難者保持溫暖及舒適，準備好治療失溫及創傷（見第二十四章

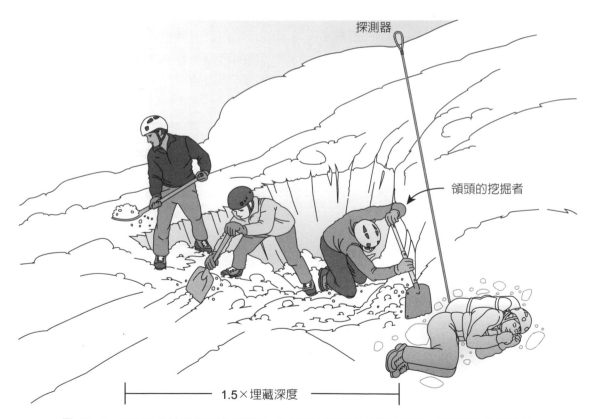

圖 17-15　挖出全身被埋的雪崩遇難者，從下坡處以階梯式將雪鏟開，遠離預估的遇難者位置。

〈緊急救護〉）。

　　如果確定被救出的遇難者已經不需要緊急照顧了，你就可以繼續投入搜尋其他遇難者的行列。

在雪崩地形中安全地行進

　　雪地是一個無時無刻不在變化的環境。隨時保持警覺、充分準備並持續評估環境，才能進行安全的雪地之旅。請記住下面列出的幾點注意事項：

- **不斷評估雪地的穩定性。**雪崩的危險程度在哪個層級？以行前作業為始，並於整個攀登期間持續探查。
- **練習在雪崩好發地區安全行進的技巧。**每次都要選擇最安全的行進路線，橫越雪崩好發坡面的時候，一次只能有一人前進。
- **進入有雪崩危險的地形時，記得攜帶必要的救難裝備，**如雪崩救難訊號器、探測器、雪鏟和急救箱，並且要學習正確地使用這些裝備。

　　不幸的是，許多登山者認為雪崩安全是屬於滑雪者和冬季攀登者才該擔心的專業領域，一般登山者毋須煩惱，因此他們懶得深入研究這個主題。然而在許多山區，雪崩全年到頭都可能、而且會發生。毫無疑問地，無論是在哪個時節，對一個在陡峭雪坡上行進的人而言，接受雪崩安全訓練，必定使他受益良多。雪和雪崩的研究是很吸引人的，也很實用，學得愈多，這個主題也就愈有趣。學習這些知識，你會發現與其他登山知識互有重疊。現代雪崩訓練所強調的規畫及決策尤其有用，可以直接應用在所有的野外行進。雪的循環不但是藝術也是科學，值得你終生探究。理解雪及高山氣候（即便雪崩地形以外）是很重要的，這樣我們才能真的在山林間行動自如。

第十八章
冰河行進與冰河裂隙救難

　　冰河可以是一條通往高山峰頂的方便道路，但它也充滿危險。當冰河以大片凍雪的姿態緩慢流向山下之際，一條條的縫隙會分割冰河，形成冰河裂隙。雖然冰河行進是一種非常專門的技術，但它對於登山活動卻是不可或缺的，因此，攀登者必須學會如何克服冰河裂隙。

　　想安全地在冰河上行進，攀登者得先具備上一章介紹的所有基本雪地行進與攀登技巧。除此之外，還得具備對付冰河危險狀況的能力，例如預測和閃避冰河裂隙及其他危險。如果可以用一種健康的態度去看待冰河裂隙，或許就不會掉入其中任何一個。假使跌落冰河裂隙，攀登者一定要曉得相關技術，才有機會安全脫困、逃離裂隙。在踏上冰河征途前，攀登者必須對冰河上的險阻有清楚的認知，同時也要有自信能夠應對這些危難。

冰河與冰河裂隙

　　冰河隨時隨地都在變化，降雪量和溫度在在都會影響冰河的增長與退縮。在傳統的概念中，冰河就像一條結凍的河流，匍匐蜿蜒往山下迤曳（如圖 18-1 所示）；不過，在許多方面，冰河都與真正的河流完全不同。有些冰河很小，看來像是一塊塊滯留的凍雪；有些冰河則是廣袤的冰原，充滿各種形態搖搖欲墜的冰，一旦流瀉則足以動地驚天（有關冰河的形成，見第二

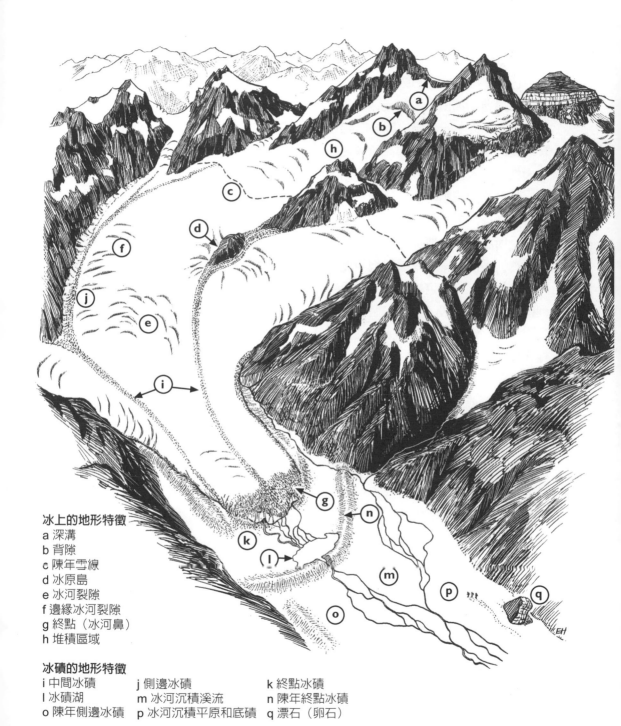

冰上的地形特徵
a 深溝
b 背隙
c 陳年雪線
d 冰原島
e 冰河裂隙
f 邊緣冰河裂隙
g 終點（冰河鼻）
h 堆積區域

冰磧的地形特徵
i 中間冰磧　　　　j 側邊冰磧　　　　k 終點冰磧
l 冰磧湖　　　　　m 冰河沉積溪流　　n 陳年終點冰磧
o 陳年側邊冰磧　　p 冰河沉積平原和底磧　q 漂石（卵石）

圖 18-1　由空中鳥瞰冰河的主要地形特徵。

十七章〈雪的循環〉）。

冰河的流動模式或許非常複雜，不過典型高山冰河的流速每年大約在 45 到 400 公尺之間。在溫暖的夏天，大部分冰河的流速會比多天快，這是因爲有較多的融水潤滑之故。冰河流動時會使冰層表面斷裂，形成許多天然的登山險阻，也就是所謂的冰河裂隙。

冰河裂隙通常形成於斜坡角度明顯遽增的地方，這裡的冰和雪受到擠壓而裂開（圖 18-1e）。冰河裂隙也會在冰河轉彎處形成，而且外緣區域的裂隙會比較多（圖 18-1f）；它也會在兩岸谷壁變窄或變寬處出現，或是兩條冰河匯流處。另外，冰河裂隙可能也會圍繞著阻礙其流動的岩床地形發展出來，例如凸出冰面的岩石（即冰原島〔nunatak〕，圖 18-1d）附近。冰河移動而與上游萬年不化的積雪或冰帽分離的地方，就會形成很大的冰河裂隙，稱爲背隙（圖 18-1b）。一般而言，冰河中央的冰河裂隙會比邊緣少，坡度低緩的冰河所形成的冰河裂隙，通常也會比流動迅速的陡峻冰河少。

堆積區域（accumulation zone）的冰河裂隙最危險（圖 18-1h）；此處每年新增的雪量會比融化掉的雪量多。在這種地方，冰河裂隙（圖 18-2a 及 18-2b）通常會被雪橋所覆蓋，然而雪橋可能過於脆弱，不足以支撐攀登者的體重。在堆積區域以下的地方，冰河每年的融雪量等於或大於每年的降雪量。這兩個區域之間的交界就是陳年雪線（firn line 或 névé line，圖 18-1c）。

冰河的較深內層要比上面幾層的密度更高、可塑性更大，因此可以移動、變形而不會裂開（圖 18-2c）。如果這些較深且較古老的冰雪露了出來，冰河就會呈現一種層層疊疊、無縫無隙的外貌，通常不會有眞正裂開來的冰河裂隙。在這樣的冰河上行進眞是相當簡單又安全。這種冰河通常很平坦，即使有裂隙也是窄而淺，並不難跨越。在這種冰河之下全都是岩床（圖 18-2d）。

其他常見的冰河危險因子

在冰河裂隙之上，其他常見的冰河危險因子有：冰崩（ice avalanche）、深溝（moat）、冰磧（glacial moraine）、融

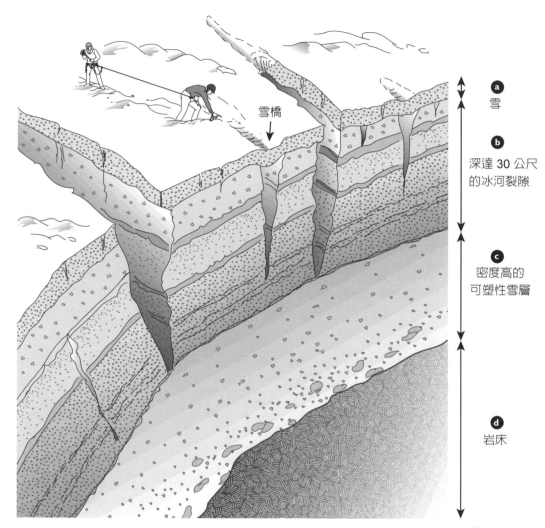

雪橋

圖18-2　冰河裂隙的構造：a 與 b 隨著冰河的角度增加，上方冰雪層的裂隙也愈張愈開；c 較密實的下方區域移動但不會裂開；d 岩床。

雪水（meltwater）、白矇天（whiteout）及落石。

　　冰崩：在冰河陡峭而雜亂的冰瀑區（見第十六章〈雪地行進與攀登〉圖 16-37h），若冰塔崩解散落（見圖 16-37f、16-37g），崩落的冰塊可能會傾瀉而下，形成冰崩。冰河的流瀉毫無商量餘地，這表示

冰崩隨時可能會發生，和季節、溫度或降雪量沒有絕對的關係。不過，冰塔的崩落多半發生在溫度上升到冰點之上的白日，或是溫度降到冰點之下的夜晚。若是一定得行經這些區域，應該謹慎地快速通過。

深溝：因岩石表面的多雪融化退縮而形成的大缺口，名為深溝（圖 18-1a）。如果冰河行進者必須攀上岩壁才能維持在路線上，深溝會是相當重大的阻礙。有確保的登山者也許可以經由雪橋跨越深溝，或是爬下深溝後再爬上另一邊的岩石。

冰磧：被冰河帶著走，然後又聚積成堆的岩石碎屑，稱為冰磧（圖 18-1i、18-1j、18-1k、18-1n 以及 18-1o）。對登山者來說，冰磧確實崎嶇難行，會讓登山隊無法有效率地行進。冰磧多半為兩側高聳的狹長脊狀，上面布有半埋入雪中的卵石，只要輕輕一碰就會應聲脫落。冰磧的表面往往如水泥般堅硬。當攀登者接近冰河的最前緣時，或許會看到那裡的冰雪和礫石混雜成湯稠的狀態，或是石塊就像軸承裡的滾珠散開了，在硬冰上四處滑動。

融雪水：穿越從冰河流下來的融雪水（圖 18-1m）是一種刺寒入骨的挑戰。在溫暖的氣候裡登山，你不妨考慮等到隔日清晨氣溫較低時才穿越，因為這時的水量最低（關於過溪的方法，見第六章〈山野行進〉的「溪流」一節）。

白矇天：若在冰河上遇到白矇天，天空和雪地融成一片毫無分野的白，既看不出明顯的上下區隔，也分不出東西方位，此時完全得依靠攀登者尋找路徑的技巧。不過，白矇天是可以克服的，攀登者可以事前預做防範，例如沿著攀登路線插上標誌桿、上攀時留意指北針的方向指示、高度計讀數，或是記下 GPS 航點——就算天氣似乎會一直保持晴朗也一樣。如果雲霧湧起或是下起雪來，使攀登隊陷入一片白矇，這些簡單的防範措施就能在下山時派上用場。

落石：在冰河上容易遇到來自旁邊岩壁和稜線的落石。不管是哪個季節，冰河攀登的基本原則都是「早早進入，早早出來」，因為夜晚的寒冷會將岩石凍住，大部分的落石因而不會發生。反之，太陽的照射則會融化凍住岩石的冰雪。早上近午及傍晚時風險最大，前者是

太陽融化冰雪的時候，後者則是融雪水因結凍而再度膨脹，使得岩石破裂鬆開。

冰河行進的裝備

在檢視攀登裝備時，要記住冰河和冰河裂隙的威脅。下面是冰河行進的幾點考量。

登山繩

雖然經過「防水」處理的繩子比較貴，但它比較不會吸收雪融解出的水分，也比較不會沾染冰河上的砂粒。這種登山繩比較輕，而且經過一整個晚上的凍結，仍舊比較容易使用。至於該用哪種繩子，則視冰河情況而定。

一般來說，長度較短的 30 至 50 公尺之半繩或雙子繩都很適合大部分的冰河行進之用。較輕、較細的登山繩用於一般冰河攀登已非常足夠，因為在跌落冰河裂隙時，登山繩會摩擦雪地及冰河裂隙口，對其帶來相對而言比較緩和的壓力。此外還有一個好處，就是背包重量會比較輕。

然而，如果是陡峭的技術攀登，先鋒者有可能會跌得很深，這時就需要一條 50 至 60 公尺的登山繩、兩條半繩或雙子繩，供雙繩或雙子繩攀登之用（見第十四章〈先鋒攀登〉）。

吊帶

在冰河上行進時，要確定坐式吊帶的腰帶和腿環可以調整，足以塞入好幾層的禦寒衣物。冰河行進者也會穿上胸式吊帶，這種吊帶可以由一段傘帶製成（見第九章〈基本安全系統〉中的「吊帶」一節）。

冰斧和冰爪

在堅硬的雪坡和冰坡行進時，冰斧和冰爪都是非常重要的安全配備，冰河行進時也不例外。冰斧不僅可以幫助平衡，同時也是自我確保和滑落制動的必要工具。如果有位繩伴跌落冰河裂隙，連結在繩上的其他夥伴可以利用冰斧進行滑落制動來控制並止住滑勢。挑選從握柄到柄尖均勻尖細的冰斧，因為鈍的柄尖、彎曲的握柄以及冰斧上增加抓握力的部分，會讓攀登者在

探測冰河裂隙時難以將冰斧沒入雪中。

在冰河上結繩隊行走時，攀登者可以考慮以細繩將冰斧繫在吊帶上。這麼做的好處是如果攀登者不小心讓冰斧脫手，也不會搞丟冰斧；但壞處就是當有人跌倒時，可能會被冰斧傷到（見第十六章〈雪地行進與攀登〉的「冰斧的腕帶」一節）。

冰爪可提供穩固的立足點，讓你在清晨凍得十分堅硬的雪地上行進時更有效率。在使用冰爪於陡峭的冰河地形下坡時要特別留神，相當多的意外和墜落都是因冰爪齒釘鉤到攀登者的衣物或低掛在裝備環上面的裝備而發生。因此養成良好的踏步習慣以及裝備管理是很重要的（見第十六章〈雪地行進與攀登〉的「冰爪安全守則」邊欄）。在軟雪上穿著冰爪也很危險——通常在天氣較溫暖的月份裡，於一天的稍晚時段下山時最容易遇到軟雪。所以，衡量一下行進間穿著冰爪的好處及風險吧。

上升器

依據所走的路線，攀登者在冰河上行進時還會攜帶普魯士繩環以及（或）攀升器。

普魯士系統

為了個人安全，冰河行進者身上最重要的裝備之一，便是一套普魯士繩環，萬一墜落冰河裂隙，可以利用它沿著登山繩上攀（普魯士攀登）。這種繩環就是兩條 5 到 7 公釐粗的繩圈構成的輔助繩，以摩擦滑套結繫在登山繩上。當攀登者的體重施加在普魯士繩環上時，這個滑套結會緊緊抓住登山繩；如果將重量移開，結就會鬆開，可以順著登山繩上下移動自如。

在冰河行進時有很多方法可以架設普魯士繩環，而本節將聚焦於德州普魯士繩環系統。圖 18-3 介紹以 6 公釐輔助繩製作德州普魯士繩環之腳環（圖 18-3a）及腰環（圖 18-3b）的方法。所有普魯士結的系統都一樣，正確地調整繩環的長度來配合個人身高是最重要的（見表 18-1）。圖 18-4 列舉一個方式，可以大概量出正確的尺寸。當攀登者站在繩環上時（如圖 18-20c 所示），腳環的頂部（圖 18-4a）應該大約在腰部的高度，而腰環（圖 18-4b）的頂部應該大約在

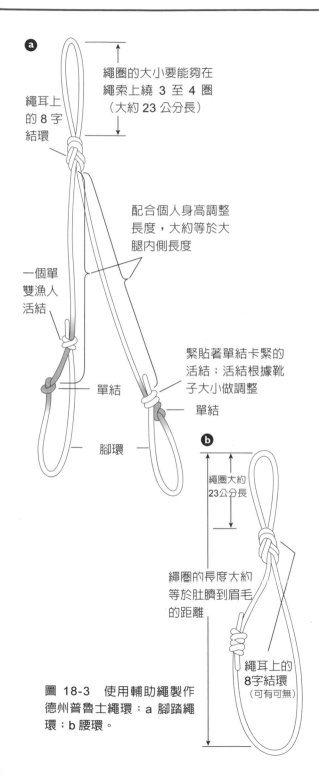

(a) 繩耳上的 8 字結環

繩圈的大小要能夠在繩索上繞 3 至 4 圈（大約 23 公分長）

配合個人身高調整長度，大約等於大腿內側長度

一個單雙漁人活結

緊貼著單結卡緊的活結；活結根據靴子大小做調整

單結

單結

腳環

(b)

繩圈大約 23公分長

繩圈的長度大約等於肚臍到眉毛的距離

繩耳上的 8字結環（可有可無）

圖 18-3　使用輔助繩製作德州普魯士繩環：a 腳踏繩環；b 腰環。

圖 18-4　德州普魯士繩環：a 腳踏繩環長度應由登山鞋到肚臍；b 腰環長度應由肚臍到肩心。

663

表 18-1　普魯士繩環的尺寸		
攀登者身高	腳踏繩環長度	腰部繩環的長度
150 公分	3.4 公尺	1.5 公尺
170 公分	3.5 公尺	1.7 公尺
180 公分	3.6 公尺	1.8 公尺
200 公分	3.9 公尺	2 公尺

眼睛的高度。

　　要將繩環帶到冰河上使用之前，記得先在家裡檢查一下尺寸。可將登山繩掛在車庫的懸樑或樹枝，結上普魯士繩環，然後將自己懸盪在繩環上，找出並調整所需要的繩環長度。

　　這兩個繩環通常都是用普魯士結繫在主繩上。有些攀登者比較喜歡巴克曼結，因爲其中包含一個鉤環，可以在鬆開與滑動繩環時作爲握把使用，而且戴著手套時也很容易握住。如果沒有輔助繩，而勢必要使用傘帶權充時，克氏結就是最好的選擇（見第九章〈基本安全系統〉的「繩結」）。

攀升器

　　有些冰河行進者會攜帶攀升器，它會比摩擦結更容易連結在主繩上。這種攀升器就算是在結了冰的登山繩上依然能夠運作，即使雙手戴著手套也不難操作。但它的缺點在於一般的傳統款式既笨重又昂貴，雖然現在已有一些較便宜又較輕的款式。某些款式的凸輪比較滑順，而不是齒狀。這些攀升器完全依賴凸輪的動作卡住登山繩，所以在墜落衝擊力很大的情形下比較安全，像是在冰河裂隙墜落時（見第十五章〈人工攀登與大岩壁攀登〉的「攀升器」）。

其他標準冰河行進裝備

　　通常每個登山隊都會攜帶一支雪鏟，供搭營與救難之用。每位隊員還應該攜帶下列裝備：

　　救難滑輪：市面上的滑輪多半專爲攀登設計。使用在救難拖吊系

統的救難滑輪（rescue pulley），
應該要能配合摩擦結使用（亦即滑
輪不會在使用普魯士結或巴克曼結
時卡住）。如果手邊沒有滑輪，鉤
環也可以用在救難的拖吊系統當
中，不過鉤環的摩擦阻力相當大。

固定點：如果情況允許，不妨
帶一個雪地或冰地固定點，例如雪
樁或冰螺栓（見第十六章〈雪地行
進與攀登〉的「雪地固定點」，以
及第十九章〈高山冰攀〉的「冰螺
栓」）。

帶環：至少要攜帶一條長帶環
和兩條標準帶環，藉以連接固定
點。在冰河裂隙救難中，自製帶環
會比縫製帶環好用，因為比較容易
調整長度。

確保器：見第十章〈確保〉的
「使用確保器」一節。

鉤環：要攜帶至少兩個有鎖鉤
環和三個普通鉤環。

攀登者的衣著必須能夠在跌落
冰河裂隙時抵擋冰河內部的嚴寒，
即使是在豔陽當空的大熱天也不例
外。此時不同的需求難免互相矛
盾，因為攀登者既要考量禦寒的目
的，也要設法減少流汗。

衣著

選擇透氣良好的外層衣物，例
如側邊有拉鍊的長褲、腋下有拉
鍊的外套。如果你真的跌落冰河裂
隙，可以把這些拉鍊都拉上。不妨
考慮放一件沒在穿的中層保暖外套
在背包外側容易拿取的地方，把保
暖的帽子和手套放在口袋裡。

至於內層，穿著淺色的長袖上
衣可以反射太陽的熱度，也仍能讓
你在冰河裂隙中保持溫暖。輕便的
風衣可以抵擋微風吹過，是很不錯
的的中層衣物，而且不會在背包中
佔據太多空間或重量。另一個很有
用的東西是輕便的魔術頭巾，可以
從脖子往上罩住臉，也可以變成遮
陽或擋風的頭巾。此外，最少要穿
戴內層手套，在需要用到滑落制動
的時候才可以保護雙手。

滑雪板和熊掌鞋

由於滑雪板和熊掌鞋可以把體
重分攤到較大的面積上，使攀登
者不致陷入雪中過深，因此就冬季
登山和極地登山來說，它們是必要
的配備。冰河行進時穿上它們，踏
破雪橋掉落隱蔽裂隙的風險也會降

低。對於結繩攀登的冰河行進而言，除非所有的隊員都具有高超的滑雪技術，否則熊掌鞋通常會比滑雪板實用（關於更進一步的滑雪登山資訊，可參考〈延伸閱讀〉）。

標誌桿

標誌桿可以用於標示冰河裂隙的位置、指出路線轉彎處，或是標示攀登路線以免回程時遇上白矇天而隊伍沒有用 GPS 定位。標誌桿之間的距離，應該等於隊伍結繩以單一縱列移動的總長度。舉例來說，一個九人的登山隊（三個繩隊，使用 50 到 60 公尺的繩子）在冰河上行進時，每 1.6 公里大約會用上 10 到 12 根標誌桿。如果隊伍的人數比較精簡，或者繩子較短，需要的標誌桿將會更多。

標誌桿也可以用來指示潛在的危險。兩支標誌桿交叉成十字形，表示已知的危險，像是裂隙上方脆弱的雪橋。標誌桿還可以在冰河紮營的時候，用於標示出安全範圍的界線，表示在此界線內可以不用結繩隊行走，以及埋藏補給品的位置（儲藏處）。

登山者往往會自己製作標誌桿，以 76 至 122 公分長、染成綠色的園藝用竹棍為桿，一頭加上一幅顏色鮮豔的防水膠帶旗幟。在旗子寫上隊伍名稱的縮寫，並可以考慮加以編號，以確保隊伍跟隨正確的路線。上山的時候，把標誌桿插入雪地，指示行進的方向，要插得夠深，以免融雪或強風使標誌桿倒落而無法看見。下山時，記得把你的標誌桿一一回收，但不要拔掉別支隊伍的。

冰河行進的基本守則

攀登者需要早早起床動身行進，要趕在太陽升起、雪橋鬆弱及有雪崩可能的坡地鬆垮之前上路。以冰河攀登來說，攀登者最後終將愛上凌晨出發：頂著高海拔山區的耀眼星光，有時還能遇到雪面映照著月色，耳中傳來冰爪碰撞冰地的聲音，以及鉤環在寂靜深夜裡嘟噹作響。有時候，這個正在攀登的隊伍孤獨地行走在冰河上；有時候，遠處還有幾列亮光，告訴你其他的隊伍也已經上路了。站在比雲海還要高的山上親眼目睹太陽升起，這個魔幻時刻，在攀登者逐漸淡忘登山之旅的辛勞之後，仍然會停留在

攀登者的心底。

　　攀登者在前往冰河時一定要注意預防措施，練習有效的風險管理策略，以避免碰到需要使用冰河裂隙救援的時候。見「冰河裂隙風險管理」邊欄。

利用登山繩

　　在冰河行進中，何時、何地要結繩，是需要相當充足的經驗與專業才能做出的大決定。不過，安全冰河行進的一般守則就是結繩攀登。無論攀登者對這條冰河是否熟悉，是否相信自己看得到而且躲得過所有的冰河裂隙，都得遵行這條守則。在陳年雪線以上的山區，結繩攀登尤其重要，因為這個區域的

雪不斷堆積，並且隱蔽了某些冰河裂隙。

　　在一片貌似柔和雪原的冰河上，很容易會不結繩行走。尤其是當攀登者多次攀越類似路線而沒有遇到事故，更是如此。要抗拒這種誘惑。額外多花時間在登山繩上面，就像坐車時繫上安全帶一樣，當攀登者遇到冰河地形上最可能發生的意外時（也就是跌入冰河裂隙），可以大大增加生還的機會。在低於陳年雪線的區域，如果冰河裂隙穩定且易見，有些攀登者會以不結繩隊的方式在冰河上行進。然而，這種不結繩攀登的做法，最好留給那些擁有豐富冰河攀登經驗的人使用。

　　在光禿禿的冰地上（通常在雪

冰河裂隙風險管理

防禦跌落冰河裂隙的措施
- 第一層防禦：可靠的步法、良好的找路能力、警覺性
- 第二層防禦：良好的繩索管理及冰河行進技巧
- 第三層防禦：止住墜落的適當力量

跌落冰河裂隙之後的救援
- 在攀登前指定冰河裂隙救援事故指揮者以及後備指揮者
- 依照情況制定簡單、有效率的救援計畫
- 適時、準確地評估墜落及其後果
- 快速評估可用的救援人力及裝備資源
- 適當部署的救援計畫

季後期容易遇見），結繩攀登是危險的，因為想要在堅硬的冰面上制動冰河裂隙的墜落幾乎是不可能的。無論如何，在考慮是否使用行進確保法時，必須考量環境的狀況（見第十六章〈雪地行進與攀登〉的「行進確保法」）。

繩隊

決定繩隊的大小是個複雜的過程，必須考慮隊伍對於速度與效率的需求、隊伍成員的經驗，以及現場條件。一般情況下，相較於大隊伍，小隊伍比較容易協調、效率較高、行進較快。但另一方面來說，大隊伍比較能夠制動住墜落，在冰河裂隙救難時也有較多拖吊人力可以運用。就像其他許多攀登決策一樣，不可避免地必須在技術及經驗的基礎上權衡得失。

如果是不需技術攀登的單純冰河行進，三到四人一組的繩隊安排最為理想。當一個繩隊有三到四人，若有繩伴墜落，就有更多人力可以幫忙制動，或是救助墜落冰河裂隙的攀登者。建議一個登山隊至少要分為兩組繩隊，若是一組發生意外，還有奧援可求。

冰河行進的隊伍通常是三個人結在一條 37 公尺長的繩子上，或是三、四人共用一條 50 或 60 公尺長的繩子。這種配置是為了使隊友之間距離拉得夠遠，如此一來，繩隊在穿越典型的冰河裂隙時，每次只有一個人會暴露在可能的危險下。不過，如果是非常龐大的冰河裂隙，例如喜馬拉雅山脈或是阿拉斯加山脈，可能會需要更大的間距。愈是典型的冰河裂隙行進，更近的距離愈能保持良好溝通，並且對墜落意外愈能迅速反應。

在需要高超技術的冰河地形，如坡度陡於 40 度，或是冰河裂隙險惡時，或許就需要用到確保，這時採用兩人繩隊會使行進比較有效率。在這種情況下，有另外一組繩隊作為後援就更加重要了。當有人跌落冰河裂隙時，他的繩伴趕緊拉住繩子，另一組繩隊則馬上動手設置雪地固定點，以展開救難（見下文的「冰河裂隙救難應對」）。

繫繩方法

繫繩時最好將繩子直接穿入坐式吊帶的繩圈內綁好，不要用蝴蝶結或是 8 字結環將繩子打出繩圈、再將繩圈用兩個有鎖鉤環扣入吊帶，因為直接繫繩並不需要使用鉤

環（一個潛在的連接弱點）將攀登者與繩子相連。當然，把繩子扣入鉤環的連結方式會比較容易連結和解開繩子，不過你通常不會需要在一天的冰河行程之內這麼反反覆覆地做上好幾回。以下是冰河攀登的繫繩步驟，取決於繩隊的人數。

兩人繩隊：最方便的做法是只有部分的登山繩在兩人之間展開，因為以整條登山繩的長度穿越有如迷宮般的冰河裂隙，會造成太多的餘繩。只利用部分登山繩，還可以

空下一段繩子供救難時使用。將繫繩縮短的最好辦法就是盤起繩圈，雖然也可以將多出來的繩子放在背包裡。詳細的圖解及說明見下文的「特殊救難情況」。

三人繩隊：兩個隊員各自繫緊於登山繩兩端，通常是用編式 8 字結穿過坐式吊帶的繩圈繫好（圖18-5），中間那個隊員則是將自己繫緊在繩子的中央，最常用的是蝴蝶結（圖 18-6），這個結的好處是受力之後仍然可以輕易解開，不過

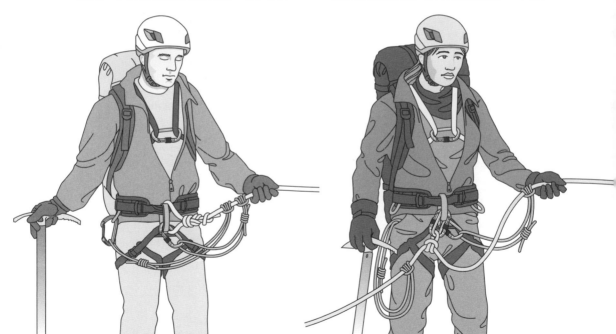

圖 18-5　繫在繩端的攀登者。請注意登山繩上繫有普魯士繩環──腳踏繩環的末端可用鉤環扣在吊帶上，或是收進口袋。

圖 18-6　繫在登山繩中央的攀登者：蝴蝶結和三個有鎖鉤環（兩個用於蝴蝶結，另一個用於腰部普魯士繩環）。

就如前文所說，如此做法會在繫繩時多用到兩個鉤環。可使用兩個專屬的有鎖鉤環，將它們呈相反方向倒扣在安全吊帶的繫繩環上，與用於腰部之普魯士繩環的鉤環區分開來，因為攀登者墜落時體重會施加到那個蝴蝶結上，如果腰部的普魯士繩環是掛在同一個鉤環上，在必須把繩環移到另一股登山繩的時候，會很難移開。

四人繩隊：把登山繩分為三等分，兩端各繫上一位隊員，方法正如前述；另外兩位隊員則分別繫在距離兩端三分之一的地方，如前文所討論。

胸式吊帶

胸式吊帶的目的是讓攀登者萬一在冰河裂隙墜落時可以保持直立。使用一條較長的傘帶繩圈可以很輕易做出胸式吊帶（見第九章〈基本安全系統〉的「胸式吊帶」一節）。在出發走上冰河之前，將胸式吊帶穿在內層衣物之上，或任何你不會脫掉的衣服上，然後將吊帶調整到緊緊貼身但舒服的大小。

在大部分不需要攀登技術且背包較輕的冰河行進當中，登山繩不需要扣入胸式吊帶。在遠征行程途中，或是攀登者背負重裝的時候，扣上胸式吊帶可以幫助你在墜落後維持上半身直立。如果沒有扣上，你將很難在冰河裂隙中重新回復直立的姿勢。但是，如果在行進中將胸式吊帶扣在登山繩上，萬一有繩伴滑落，它將阻礙你施展滑落制動，因為繩子會在你的身體較上方處拉緊。有個折衷的辦法可以解決這個問題：每次跨越雪橋或是眼前顯然有墜落冰河裂隙的危險時，才將外層衣物的拉鍊往下拉到足以將登山繩扣入胸式吊帶的鉤環，否則行進時就不要扣上。

普魯士繩環

當你準備要在冰河上結繩行進時，立刻把普魯士繩環繫在登山繩上，這麼一來就可以在緊急時立即使用這些繩環（圖 18-5）。走在繩隊中間的人無法預知在墜落之後會用哪一段繩子爬回來，所以，應該將一個普魯士繩環繫在和前方隊友相連的繩段上，另一個繩環則接在和後方隊友相連的繩段上（圖 18-6）。這樣，在你墜落後，只需要移動欲攀爬端的普魯士繩環即可。不管普魯士繩環是怎麼連上主繩，你可以將兩個腳環都收在口袋裡，

一旦需要，就可以拉出來套在腳上使用，也可以把它們扣在坐式吊帶上。

在冰河行進時，以一條細繩取代德州普魯士繩環的腳環可能更合適。單一腳環系統使得另外一隻腳可以空出來，往前踢裂隙的冰壁以維持平衡，如果冰爪可以不受阻礙，適當地攫住冰壁，如此便可以幫助上攀。尤其是在冰河裂隙口，這個方法非常有用。

如果使用攀升器，要等到墜落之後再將它扣在登山繩上，因為若攀升器突然負重，可能會傷到繩子。

有些攀登者會取一條繩環打個繫帶結綁在背包的提帶上，再用鉤環扣到一條肩帶上，假若跌落冰河裂隙，便可以輕易地吊住背包，並將它卸下。這麼做也更容易在較陡的冰河坡段上固定背包做確保。

登山繩的處理

以下有幾個幫助結繩隊伍在冰河上保持安全的原則：

不留餘繩：冰河上處理登山繩的第一守則是讓繩子自然伸展──不要太緊繃，也不要留太多不必要的餘繩。繩伴之間的登山繩如果充分伸展，可以防範跌落的隊員在冰河裂隙裡掉得更深。登山繩過於鬆弛的部分會對未跌落的隊員施加額外的拉力（因為第一位攀登者跌落裂隙更深處），使得他更加無法立刻止住跌勢，也會增加跌落者撞到東西或是因冰河裂隙變窄而被卡住的機會。對於負責制動的隊友而言，餘繩也會增加他們一起被拉下裂隙的可能性。

繩隊的領隊必須要以其他隊員可以繼續跟隨一段長時間的步調前進，並依照隊伍經過的地形種類調整步調，而第二、第三或第四名隊員則必須設法跟上領隊的步調，這樣繩子才可以保持在伸展狀態。跟隨著領隊的隊員於下坡路段要提高警覺，因為這時很容易走得太快，製造出餘繩。

如果路線上有大的急轉彎，當你前方的繩伴往另一個方向行進時，繩子會變得鬆弛下來，直到你接近轉彎處時繩子才會再度被拉緊。因此，急轉彎時，要時時調整你和繩伴之間的步調，讓繩子沒有多出的餘繩。在大轉彎處，通常需要在領隊的足跡外側踏出新路徑，才能使繩子完全伸展（不過，在其他情形下，後方的攀登者通常會跟

隨著領隊的腳步，如此行進既安全又輕鬆）。

　　為使登山繩上的張力緊度適當，在行進時可以用下坡手握住登山繩大約 15 到 30 公分的小繩圈，這種握法可以讓你更容易感受到繩伴的行進狀況，隨需要調整你的步伐。將繩子保持在冰河的下坡側，可以讓你的腳不會踩到繩子，也有助於避免冰爪纏住繩子。

　　當你抵達休息站或營地時，不要忘了安全第一，進入和離開一個集合地點都要記得隨時確保住隊員。在還沒有徹底探測過這個區域有沒有冰河裂隙前，登山繩務必要

行進方向
（領頭的隊員）

鐘擺式
墜落

往第三名
隊員的繩
段

圖18-7　如果繩索和冰河裂隙多少呈平行方向，一旦跌落，會由於鐘擺式墜落而導致更嚴重的後果。

隨時保持伸展狀態，不可留有餘繩。一旦建立了隊伍的安全區域，前方的攀登者就要手持冰斧，透過他或她的普魯士繩環，拉緊登山繩，確保下一位攀登者走到安全區域。萬一有人跌倒，確保者就要放鬆登山繩並擺好制動姿勢，這時候普魯士結會抓緊繩子。離開安全區域重新開始攀登的時候，也要使用普魯士繩環確保攀登者。

　　和冰河裂隙呈直角：冰河上處理登山繩的第二守則，是要盡量讓登山繩和冰河裂隙呈直角。繩隊如果以和冰河裂隙大約平行的方向前進，當有隊員跌落冰河裂隙時，很可能會發生長距離的鐘擺式墜落（圖 18-7）。雖然並非總是可以維持登山繩和冰河裂隙之間為直角，不過若攀登者能隨時將這點謹記在心，將有助於選出最佳的攀登路線（圖 18-8）。

察覺冰河裂隙

　　安全穿越冰河的第一步，就是要找出冰河裂隙的位置，然後選出一條通過這些裂隙的路線。在冰河上尋找路線，不但要仰賴計畫與經驗，同時也要靠些許的運氣，見

優

劣

圖 18-8　時時留意繩伴的位置，盡可能讓繩索和冰河裂隙呈直角。

「察覺冰河裂隙的祕訣」邊欄。

　　有時攀登者可以在出發前研究冰河照片，早早開始規畫，因為某些冰河裂隙的樣貌可能會是經年不變的。線上地圖資源也提供了冰河的俯瞰圖，幫助攀登者辨識這些冰河的樣貌。也可以參考最近曾經到過該區域的登山隊紀錄，不過夏季由於融雪之故，超過一個星期之久的紀錄通常沒什麼幫助。在前往攀登地點的山徑途中，可在真正踏上冰河之前先設法好好將冰河左看右看、前瞻後仰一番；或許攀登者可以找出一條身在冰河上難以發現的明顯路線。不妨拍下照片和做筆記，好幫助你記住主要的冰河裂隙、地標以及路線選項。

🏕 察覺冰河裂隙的祕訣

- **四下查看雪地上是否有下陷的凹槽**，表示蓋在裂隙上的雪因重力而沉降。這是暗藏冰河裂隙的重要特徵。下陷處的光澤、質地或顏色會有肉眼可見的些微差異。清晨或傍晚的光線角度很低，會讓這個地形更加明顯（起霧時的平光或是正午太陽的炫光，恐怕無法看出雪地下陷的地方，而且還要有更多資訊，才能弄清楚下陷是否只不過是風吹所造成的地形）
- **暴風雪過後要更加小心謹慎**。新降的雪可能會填滿下陷的凹槽，而和周遭雪面合而為一（但有時候新雪反而會讓下陷的凹槽更加明顯，因為裝滿新雪的窪地與旁邊舊雪形成對比）。
- **特別留意已知的裂隙好發區**，例如像是冰河轉彎處的外側，或是坡度變大之處。
- **經常往行進路線的兩旁張望**，看看左右的雪面是否裂開。雪面上的裂縫可能表示冰河裂隙已經伸到你的路線底下。
- **切記：如果發現有冰河裂隙，往往不只一條。**

登山指南上的圖片和鳥瞰圖固然有用，不過當你親臨實地時可別太過驚訝，因為看來像是小裂縫的地形，其實可能是極寬的深溝。看不見冰河裂隙，並不代表它不在那裡，它可能被很薄的雪所覆蓋，或是從你的視角看不到。保持警覺，準備好撤退以及使用替代路線。

基地營設好之後，可以由幾個人組成先遣隊，花點時間在太陽未下山前探查路線的前段，說不定可以省下隔日凌晨摸黑找路的功夫，讓攀登之旅更有效率且更安全。

雪地探測

若是攀登隊覺得某個區域看來很可疑，想進一步探測是否有冰河裂隙存在，雪地探測（snow probing）的技術便派上用場了。如果探測之後找到了冰河裂隙，要在這一區繼續四處探測，以期找到它真正的裂口處。利用冰斧作為探測的工具，把柄尖插入前方幾十公分。冰斧和斜坡要保持垂直，插入時動作要平順。如果插入時一直感受到同樣的阻力，你可以確定積雪至少和冰斧的長度一樣深。如果阻力突然減低，大概就是找到一個坑洞了。如果路線勢必得朝著這個坑洞繼續前進，就要用冰斧插探更多次，以確定坑洞的範圍。領頭的隊員應該要把坑洞挖開，讓後方的隊員可以看到明顯的坑洞。

雪地探測是否有效，取決於攀登者的技巧和解讀雪層變化的經驗。如果探測的人經驗不足，或許會把冰斧碰到較軟雪層的觸感變化，以為是探測到一個坑洞。冰斧的長度相對較短，當作探測棒使用會受限制。領頭的隊員也可以使用滑雪杖來探測（將擋雪板拿掉），因為比起冰斧，滑雪杖比較輕、長而細，可輕易插得更深來探測。

穿越有冰河裂隙的雪原

許多方法都可以讓攀登者安全地穿越有冰河裂隙的雪原。這裡描述的只是一般的技巧，攀登者必須在身歷其境時隨需要變通。在冰河上尋找路線，表示你不但得繞過或穿越所有看得見的冰河裂隙，同時也要時時提防隱而不顯的冰河裂隙。即使穿越冰河的路線是經攀登者小心謹慎、精挑細選，也少有不迂迴曲折的行進。

繞過裂隙的盡頭

很少人會心甘情願選擇直接穿越冰河裂隙。冰河裂隙的寬度往往會在接近盡頭時變窄，因此最安全、最可靠的技巧就是從它的盡頭處繞過去。可能要繞路 400 公尺，整個繩隊才前進了 7 到 10 公尺，不過，這總比直接面對冰河裂隙的挑戰來得好。夏末時，冬雪已經融結爲冰塊，此時或許可以看到冰河裂隙的真正盡頭。不過，如果冰河依然被季節性的落雪所覆蓋，看得到的裂隙盡頭或許便不會是它真正的盡頭。因此，你必須要在轉角處繞一個較遠的大圈，並小心探測（圖 18-9）。仔細觀察鄰近的冰河裂隙，判斷它們是否爲這個冰河裂隙延伸的一部分，說不定你其實是走在雪橋上。

往最後一
個隊員

圖 18-9　繞過冰河裂隙的盡頭處，繩索要保持伸展，並走在領隊的步伐外側。

利用雪橋

如果繞過裂隙盡頭不可行，從跨越裂隙的雪橋上通過是退而求其次的選擇。冬季的深雪在強風的吹襲下會變得堅硬，有可能會變成冰河裂隙上的雪橋，直到夏天的登山季節都還不會消融。另外還有一種更堅實的雪橋，其實就是連接兩個冰河裂隙的細長地峽，這種橋的地基會一直往下延伸與冰河本體相連。

遇到雪橋時要仔細研究，試著從側面觀看，不要還沒細探就貿然信賴它。如果心存疑慮，領頭的人可以靠近探測並仔細觀測，第二個隊員則留在原地拉緊登山繩，若雪

橋突然斷裂，便可馬上施展滑落制動的確保動作（圖 18-10）。等到第一個隊員通過後，其他的隊員受到隊友拉緊登山繩作為某種程度的保護之後，便可以踏著領隊的步伐確實跟進。

雪橋的強度會隨著溫度劇烈變化。在寒冬季節或清晨時分可以支撐一部卡車的雪橋，到午後融化之際，或許會連自身的重量都支撐不住而坍塌。每回通過雪橋時都要戒慎小心，不要以為早晨上山時它可以支撐你，下午下山時就一定安全。若是遇到一個很可疑的雪橋，花時間設置確保，或許就不用實施耗時費力的冰河裂隙救難行動。

跳躍

以跳躍方式越過冰河裂隙是一種不常使用的技巧（圖 18-11）。在跳過冰河裂隙時，大多是用短而簡單的小跳步。打算孤注一擲地奮力一躍之前，務必要確定你已別無選擇了，而且已經做好確保。

圖 18-10　謹慎小心地穿越雪橋。

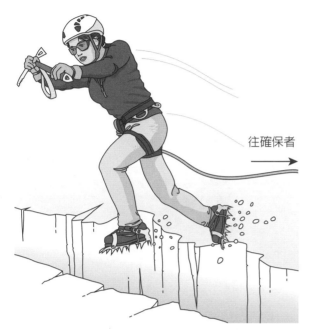

往確保者

圖 18-11　跳過冰河裂隙（未畫出繫繩端及確保者）。

在拉緊的登山繩支撐重量或以確保點保護之下，先做一番探測，找出冰河裂隙真正的邊緣所在。如果需要助跑起跳，先在雪地上踩踏幾下可以站得更穩。最後的準備工作是穿上外套及戴上手套（這時應該早就要戴著安全帽），檢查普魯士繩環和吊帶，並從確保者那裡拉出並順好跳躍時所需要的繩段。接著縱身一跳──這時要以滑落制動握法手持冰斧，以備在跳得不夠俐

落時攀住冰河裂隙的邊緣。

一旦繩隊先鋒安全抵達冰河裂隙的另一邊，登山繩便已經連結在著陸點這邊，其他隊員接下來的跳躍就沒那麼危險了，因為如果有人因跳得不夠遠而失足，可以用確保繩把隊員拉過來。

如果是從冰河裂隙較高的裂口端往較低的裂口端跳（例如背隙在上坡方多半會有一面高聳的峭壁），你務必要小心謹慎、運用常識。如果跳得很用力，距離又遠，你可能會受傷。如果這一跳勢不可免，雙腳要微張以取得平衡，膝蓋彎曲以吸收震力，握好冰斧以便隨時能夠迅速地展開滑落制動。注意別讓冰爪鉤到衣物。

深入冰河裂隙

在極少見的情況下，爬下很淺的冰河裂隙，從底部或狹窄處穿過，再由另一頭爬上去，會是比較務實的做法。不過唯有體力強勁、訓練有素、裝備齊全的登山隊才適合這麼做，因為他們已準備好提供穩固的確保。使用這種方法還得再注意一點：冰河裂隙看似堅硬的底部往往不是真正的最底端，有可能會突然陷落而讓攀登者懸在半空

中。若出現這種狀況，登山隊必須要能立刻提供援助。

利用梯隊模式

　　某些冰河裂隙的樣貌會讓你無從遵循登山繩與冰河裂隙呈直角的守則。如果隊伍的行進路線勢必要和冰河裂隙平行，排成梯隊有時會有幫助：隊員依序走在前方繩伴的側後方，就像一道階梯（圖 18-12）。如果這條冰河很穩固，雖然裂隙密布，但裂隙位置明顯可知，沒什麼機會遇上暗裂隙，那麼擺出這種梯隊最為安全。在大夥無法跟隨領頭隊員的腳步，以單一縱列穿過迷宮似的冰河裂隙的情況下，可以採取這種陣列。不過，如果冰河上可能會有隱藏的冰河裂隙，就得避免以梯隊模式前進。

冰河裂隙救難應對

　　巨大冰河裂隙的深度是儡人的。天氣好的時候，在高處透進來的光線照射下，裂隙內的冰壁會散發出柔和的藍冰光澤，洞穴裡冷冽、平和、安靜。每位登山者一生都應該來這種地方一次——來練習冰河裂隙的救難技巧。不過，如果

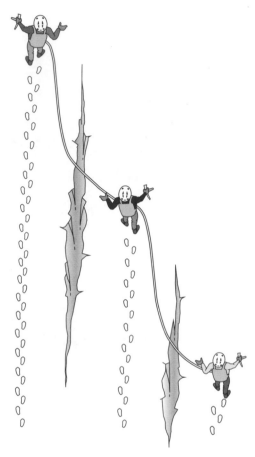

圖 18-12　以梯隊模式行進，繩隊排列成階梯狀。

你不幸在此之後又掉入冰河裂隙，可能就要倚賴你的攀登隊友將你安全救出來了（見「冰河裂隙救難注意事項」邊欄）。

　　當繩隊穿過一個隱藏的冰河裂隙時，會掉下去的多半是繩隊的

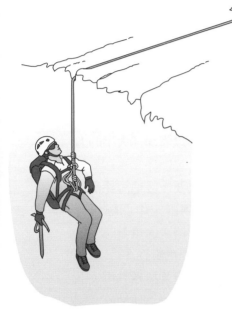

圖 18-13　止住墜入冰河裂隙。

第一個人，通常也是隊伍中最有經驗的人之一。試想這幅景象：你是三人繩隊中間的那位隊員，行經一條坡度中等的冰河，現在，行走在前方 15 公尺的先鋒突然跌入雪中不見了，你該怎麼辦？（中間隊員墜落的狀況會在下文「特殊救難情況」中討論。）

你要立刻幫他制動！馬上臥倒做出滑落制動（背對墜落拉力的方向），止住他的墜勢。另一個繩伴（繩尾的隊員）也要這樣做（關於如何以冰斧做出滑落制動，請見第十六章〈雪地行進與攀登〉）。

一旦止住墜勢（圖 18-13），接下來就要開始採取冰河裂隙救難的關鍵步驟。想要把這些步驟學好，不但需要現場實際演練，而且每年都得複習。成功的冰河裂隙救難的關鍵步驟，必須要從墜落止住的那一刻就開始動作。以下先簡短列出要領，隨後將會詳細討論各個步驟（詳細而全面的遭難反應七大行動步驟，將在第二十四章〈緊急救護〉及第二十五章〈山岳救援〉中討論）。

步驟一：設置一個牢靠的固定點系統。

步驟二：和墜落的隊友通話。

步驟三：擬定救難計畫。基本上你有兩個選擇。**選擇 1**，自我救難──掉下去的隊員利用普魯士繩環攀著登山繩往上爬。**選擇 2**，團隊救難──登山隊的成員利用拖吊系統把這名隊員拉上來。

步驟四：執行救難計畫。選

擇 1，如果採取自我救難，其他隊員可視需要協助墜落者。**選擇 2**，如果採取團隊救難，將選用的拖吊系統設置好，然後把這名隊員拉出來。

步驟一：設置一個牢靠的固定點系統

第一個步驟的目的，是要把身陷冰河裂隙的隊員扣入固定點，讓營救的隊員能夠安全地趨近掉下去的隊友並取得聯繫。建立一個堅不可摧的裂隙救援固定點有很多種方法。冰河行進者應該要學習幾種設置固定點的方法，以應用於各種變化的情境、不同種類的裝備、多位攀登者。以下介紹建立安全固定點系統的一種方式。

設置第一個固定點

如果有另一支繩隊在附近，而且也受過救難訓練，他們就可以開始設置救難固定點，這是同時與一個以上的繩隊一同行進的另一項好處。不然的話，繩尾那位隊員就要負責第一個固定點了。為了讓繩尾的攀登者空出手來，三人繩隊的中間隊員要一直保持滑落制動的姿勢，以支撐掉下去隊員的重量。這通常不會太吃力，因為，登山繩和雪面的摩擦力可以省卻你大半的力氣。

繩尾的隊員要慢慢地解除滑落制動姿勢，等到確定中間隊員可以一個人撐住墜落者的重量時，就開始設置固定點（圖 18-14）。在雪地裡，往往會用雪樁建立第一個固定點，因為它可以很快地直立擺放，無論是依照雪的結凍程度而將帶環或鉤環連接至頂端的孔洞或中間的孔洞。如果沒有雪樁，也可以用冰斧代替（見第十六章〈雪地行進與攀登〉的「雪地固定點」）。如果有冰面出現，就要設置冰螺栓固定點（見第十九章〈高山冰攀〉

⛺ 冰河裂隙救難注意事項

在努力營救落難隊員時，你必須遵守下列這些重要的安全措施：
- 所有的固定點系統務必絕對牢靠，而且要有後備措施，以防失效。
- 所有的救難人員務必始終和固定點相連。
- 執行每個必要步驟時不但要分秒必爭，還要徹底有效率。

圖 18-14　由繩尾的攀登者負責設置第一個固定點，中間的攀登者則撐住墜落者。

的「設置冰地固定點」）。這個固定點要設置在中間隊員往墜落方向處，大約距他 1.5 到 3 公尺，並且對著冰河裂隙口受力。

把登山繩連接在固定點上

　　負責的人將固定點設好之後，接著用普魯士結、巴克曼結或克氏結把一條短繩環連接在登山繩上（見第九章〈基本安全系統〉的「繩結」）；然後再由同一個人將一條帶環用鉤環連接在繩環上，而帶環的另一端也要用有鎖鉤環扣在固定點上（圖 18-14）。

　　下一步是要將摩擦結沿著登山繩往冰河裂隙的方向推，直到整組繩環配置拉緊，可以承擔重量為止。現在，依然維持滑落制動姿勢的隊員可以把自己所負擔的重量轉移到固定點上（但仍要維持滑落制動，作為這個固定點的後備）。再檢查一次，看看固定點是否牢靠、滑套是否緊緊抓住登山繩（要記住：如果你打的是普魯士結，在將墜落的隊友拉上來的同時，要有一位救難人員隨時注意這個滑套。如果你打的是巴克曼結，通常不需要如此費心）。

　　一旦重量轉移到第一個固定點上，就要為這個摩擦結提供後備：在登山繩上打個 8 字結環，位置大概在摩擦結遠離墜落者方向約 30 公分，同時用一個有鎖鉤環把救難滑輪扣入已經在繩環上的鉤環，登

山繩要穿過這個救難滑輪，然後也把8字結的繩圈扣入這個新加進來的鉤環（圖18-15）。滑輪就定位後，你等於已經爲3:1的之字形滑輪拖吊系統做了初步準備（見下文步驟三：擬定救難計畫）。如果你稍後需要利用這種方式把隊員從冰河裂隙裡拖吊出來，就可以節省下許多時間。

設置第二個固定點

絕不要認爲單獨一個固定點就可以承擔全部的重量，一定要設置第二個固定點提供後備。當繩尾的

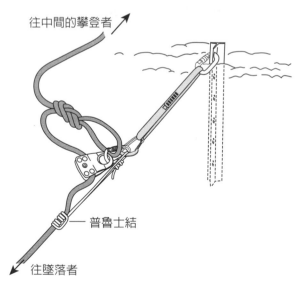

往中間的攀登者

—— 普魯士結

往墜落者

圖 18-15　在第一個固定點上裝妥滑輪和 8 字結環，加強確保。

攀登者正在設置第二個固定點，中間的攀登者仍然要維持滑落制動的姿勢，充當臨時後備，負責護衛已經設置的第一個固定點。

第二個固定點的作用是爲了盡量避免固定點系統失效。這個固定點務必要堅固可靠，所以不妨花點時間做到盡善盡美。和第一個固定點一樣，你可以在雪地使用雪椿或埋入式固定點，或是在冰地使用冰螺栓。在雪地裡，用雪椿設置第一個固定點，用埋入式固定點設置第二個固定點，是個不錯的組合（圖18-16）。

把第二個固定點連接在以普魯士結與登山繩相連的繩環上，方法和你將第一個固定點連接在繩環上一樣：用一個鉤環把一條帶環扣在繩環上（同時也要穿過滑輪的鉤環），再用另一個鉤環把這條帶環的另一頭扣在第二個固定點上。固定點和繩環之間要確實拉緊，而且要遵循平均分散作用力的原則，兩條固定點帶環所形成的夾角不能太大（見第十章〈確保〉的「平均分散力量於數個固定點」）。

有了穩固的固定點系統，登山隊隊員就可以接著執行冰河裂隙救難應對的下面幾個步驟。在救難的

到攀登繩，或是維持被登山繩繫住
的狀態，配合確保動作。

步驟二：和墜落的隊友通話

步驟二的目標是充分了解陷於
冰河裂隙中的隊友狀況，如此才能
根據情況設計救難計畫。現在，必
須有人去仔細查看墜落者的情況到
底如何。

救難人員可以由另一位隊員用
固定點做確保，也可以用自我確
保的方式自行前往冰河裂隙口，後
者是比較好的方法。用普魯士結將
一條繩環連接至繫在固定點的繩子
（這條繩子可以是正在使用的攀登
繩，也可以是另一條繫在固定點的
登山繩），然後再用一個有鎖鉤環
將這條繩環扣在坐式吊帶上。只要
在登山繩上滑動普魯士結，救難者
就可以用固定點自我確保往冰河裂
隙口移動（圖 18-17）。

在接近冰河裂隙口時，要用冰
斧探測雪面，找出那些因冰河裂隙
而變弱的雪面。你應該從墜落地點
稍微旁邊一點的地方趨近裂隙口，
避免碰落雪塊，打到墜落的隊友。

試著和墜落的隊友講話。如果
毫無回應，可能只是墜落者根本

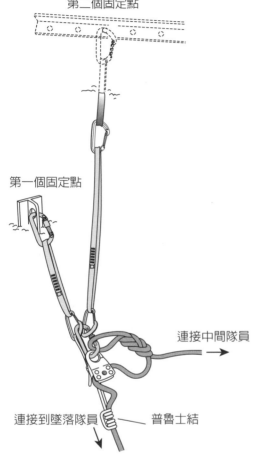

圖 18-16 設置第二個固定點，位置要調好而且拉緊。

第二個固定點

第一個固定點

連接中間隊員

連接到墜落隊員　　普魯士結

時候，攀登者一定要無時無刻連接
著固定點，這一點非常重要；攀登
者可以將身上的固定點直接扣到主
要的固定點上，也可以將腰部的普
魯士繩環或其他繩環以摩擦結連結

沒聽到，或是冰河上的大風蓋過他的聲音。如果再試幾次依然不見回答，救難人員可以垂降或以確保下放到裂隙裡，才能更進一步掌握狀況，並在有需要的時候第一時間執行急救措施。如果墜落的隊友嚴重受傷或是失去意識，救難方法就要以墜落者無法參與救難行動來考量。某些冰河裂隙救難系統比起其他的救難系統更適用於這種狀況（下文的「特殊救難情況」會介紹墜落者失去意識時的處理方式）。

如果墜落的隊友有所回應，救難人員就要提出問題來了解全盤狀況。他是否被卡住？是否受傷？是否需要更多的衣服？他是否正站在普魯士繩環上？最重要的是告訴他上面的緊急應對過程有所進展，不過救難人員需要取得更多資訊，才能決定最好的救難方式。

掉下去的隊友應該可以告訴你他是否可以自我救難——自己從冰河裂隙的一邊爬上來，或是以普魯士繩環攀升，或是需要由上面的人將他拖吊出來。若情況允許，甚至可以將他再往下放低一點，讓他下降到一個無論是自救還是拖吊都會比較容易的斜面或凸出的冰面上。由於被指派到裂隙口評估狀況的救難人員身負重責大任，所以這個救難人員必須擁有熟練的救難及急救技巧，並且準備好在救難計畫中擔任要角。

避免登山繩陷入冰雪裡

無論選用哪種救難方法，基本上都必須使用工具墊在冰河裂隙口邊緣，以免登山繩陷得更深。深陷冰裡的登山繩會在拖吊系統上增加很多摩擦力，因此若機械利益足夠或是使用拉力，會在固定點上施加很大的壓力。深陷冰裡的登山繩不但會使大家由裂口處將隊員拉上裂隙口邊緣的努力事倍功半，掉下去的隊員想藉自救方式以普魯士繩環攀爬上來時也會受挫。要把裂口處預備妥當可能需要一點挖掘功夫。

冰斧的握柄、滑雪板、泡綿睡墊，甚至背包，都可以當成襯墊，塞入救難繩底下，盡可能在安全許可狀況下靠近冰河裂隙口。在陷入雪中的登山繩旁邊使用尖銳物品的時候要小心（像是冰斧的鶴嘴、滑雪板的邊緣），因為緊繃的繩子很容易被切斷。這些襯墊也要連結固定點，以免落入冰河裂隙中（圖18-17）。

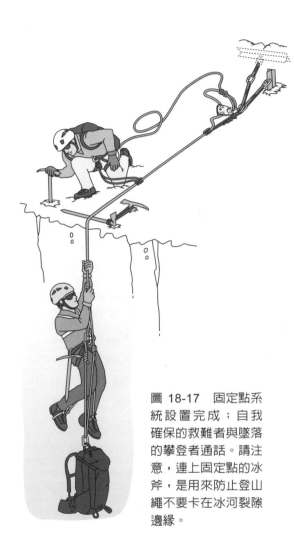

圖 18-17　固定點系統設置完成；自我確保的救難者與墜落的攀登者通話。請注意，連上固定點的冰斧，是用來防止登山繩不要卡在冰河裂隙邊緣。

步驟三：擬定救難計畫

　　步驟三的目標是要選擇一個方法，把掉入冰河裂隙的隊員安全地營救出來。這位隊員能夠設法自救

嗎？還是需要上方的隊員設置拖吊系統，將他拉出來？在自我救難與團隊救難中做好選擇後，攀登隊必須再決定要採取哪種自我救難或團隊救難的方法。影響這些決定的因素如下：墜落隊員的狀況、救難人員的數目、可供使用的裝備（冰攀工具、額外的登山繩與滑輪等）、天氣狀況、裂隙附近的地形，以及任何會影響遇難者和救難人員安危的其他變數。

選擇 1：自我救難

　　無論登山隊的規模是大是小，自我救難往往是最容易、最快速的冰河裂隙救難方法。除此之外，它還有讓墜落隊員保持活力而溫暖的優點。當然，這個方法有個基本條件，那就是這位隊友沒有受傷，而且能夠在冰河裂隙中活動自如。小型登山隊可能無力將墜落的隊友拖吊上來，或是所有的人都為了支撐登山繩而無法動彈，這時自我救難可能就是唯一可行的選擇了。單獨行動的兩人繩隊更是如此。有個攀繩上升的好方法可用於自我救難，就是德州普魯士法（見下文的「救難方法」）。

選擇 2：團隊救難

攀登者有好幾種團隊救難方法可供選擇，而且各有其特殊優點。這些方法在下文的「救難方法」一節會有詳細的介紹與圖示說明，此處將它們歸納為決定過程中的一個考量。

直接拖吊：如果是大型登山隊，而且登山繩沒有陷入冰裡，大家用蠻力直接將墜落者往上拉就是很有效的方法了。這種方法既快又不複雜，使用的設備最少，而且幾乎不需要墜落者提供任何協助。如果有大約六個身強力壯的救難隊員齊力同拉登山繩，而且其腳踏之處平坦或是位居墜落者下坡，這種方法最具功效。

2:1（單）滑輪系統：若是登山繩陷得很深，或者執行拖吊的人手足夠，2:1 滑輪系統或許是最好的方式。這時登山繩是否陷入冰裡就無所謂了，因為這種方法要用到另外一段登山繩——可以是完全不同的另一條繩子，也可以是發生墜落意外這條登山繩未使用的另外一端。所用登山繩的長度至少得是從第一個固定點到落難者之間距離的兩倍。雖然通常還是需要至少三、

四個人合力拖吊，不過比起光用蠻力，滑輪的機械利益會讓拖吊的工作容易許多。墜落者也必須要能協助救難的工作，至少要能用一隻手把自己扣入救難滑輪，同時保持平衡。

3:1（之字形）滑輪系統：如果掉落冰河裂隙的隊員無法協助救難工作，或是拖吊的人手不夠，那麼 3:1滑輪系統可能會是最好的方式。把力量集中在發生墜落意外的登山繩上，這條登山繩或許部分已經陷入冰裡，不過由於滑輪系統的機械利益很高，救難人員有能力可以克服某種程度的陷入問題。

其他救難方法：雖然上述的冰河裂隙救難系統是最常見的幾種方式，但還有其他團隊救難的方法值得納入考量。如果將兩個滑輪系統疊加在一起，例如將一個單滑輪系統設置在 3:1 滑輪系統上，會產生較高的機械利益，因此可以得到更強的力量。其他值得注意的救難方法還有：5:1 雙水手拖吊系統（Double Mariner 5:1 haul）、6:1 拋繩圈法（6:1 drop loop method）、5:1 西班牙滑車系統（Spanish Burton 5:1 system），每一個都值得深入研究。

其他方式

掉入冰河裂隙的隊員不一定得要從掉落的地點爬上來。試試看可否將墜落者再放低一些，或是用擺盪的方式，讓他可以到達某個凸出冰面。這個冰面或許會是個讓墜落者可以好好休息的地點，或許也可以作為前往冰河裂隙其他區域的通道，使得救難行動更容易進行。也可以研究看看冰河裂隙底部是否堅實，或許也可以當成另一個休息點，或是通往攀登路線的可能通道，或者是條可以回到冰河表面的雪坡。

步驟四：執行救難計畫

現在是把墜落的隊員安全移出冰河裂隙的時候了。如果選定的計畫是自我救難，上方的隊員可以視情況需要給予協助。如果要採用團隊救難，在上方的隊員要設置所選用的拖吊系統，開始將墜落的隊員拉出來。見本章稍後的「救難方法」一節。

如果隊伍人手足夠，或是有第二個繩隊的話，應該要指派一位隊員守在冰河裂隙口，作為整個救難過程的傳話人。在不穩固的裂隙邊緣要很小心，才不會把冰屑踢到下方的隊員身上。墜落的隊員接近冰河裂隙口時，良好的溝通尤其重要，以免把墜落者拉往裂隙的冰壁。

為了預防墜落者在翻出冰河裂隙口時，遇到繩子陷入冰裡的問題，可以考慮把一些裝備垂下去（最好是連結到不同的固定點上），像是綁在一起的繩環、一串鉤環等，提供額外的著力點或另一個出口。

在冰河裂隙內

正當其他隊員在上方按步驟進行救難步驟的同時，掉入冰河裂隙的隊員一旦從墜落的驚嚇中回復過來，就必須在底下努力配合。以下是掉入冰河裂隙的隊員應該做的事。

把背包和冰斧處理好

如果可以，把你的背包和冰斧扣在救難人員放下來的登山繩上，讓他們拉上去；如果行不通，可以將冰斧扣在坐式吊帶上，讓它懸吊著以免妨礙你的動作（見圖 18-

14 及 18-17）。如果你沒有在開始
攀登之初就把一個繩環結在背包
的提帶上（見上文的「利用登山
繩」），那麼你現在要這麼做：用
繫帶結把一條短繩環穿在背包提帶
上，然後用一個鉤環把這條繩環扣
在登山繩上，介於你的吊帶和普魯
士繩環之間。這麼一來，背包就會
懸掛在你的下方。當你用普魯士法
攀繩而上時，背包會懸掛在登山繩
所形成的繩圈底部，並且施加重量
在登山繩上，讓你沿登山繩上攀時
更為容易（圖 18-18）。

恢復直立姿勢

　　如果你在著地的時候並未保持
直立姿勢或是身體已經轉向，現
在要設法回到直立姿勢。一般的做
法是把登山繩穿過胸式吊帶上的鉤
環扣住，就可以恢復直立（除非你
已如前文所述解開背包掛在登山繩
上，否則可能很難辦到這點，甚至
是根本不可能）。

套好普魯士繩環

　　把普魯士繩環的腳環從口袋裡
拿出來，然後將這兩個可以調整的
繩環分別套在登山鞋上（見上文的
「利用登山繩」）。如果你穿著冰

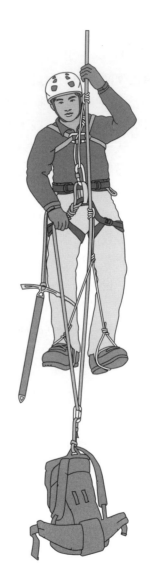

圖 18-18　將背包懸掛在底部，使用德
州普魯士繩環系統實施自我救援。

爪，這就不容易做了。你可以打個滑結把繩環套緊登山鞋，因爲普魯士繩環連結在登山繩上，所以在套進普魯士繩環後，你可以直接站在腳踏繩環上，也可以變換姿勢，在懸盪時坐在腰環上（圖 18-19）。此時你應該覺得自在許多，也會準

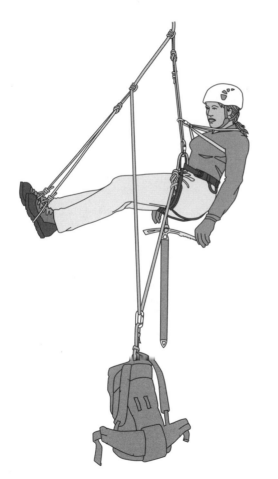

圖 18-19　以德州普魯士系統休息。

備好利用這兩個繩環，順著登山繩上攀。

如果你剛好被懸吊在冰河裂隙裡，只要已經把登山繩扣入胸式吊帶、移開了背包和冰斧，並稍微喘口氣，一般來說可以直接開始從半空中用普魯士法順繩而上（見下文「救難方法」所介紹的德州普魯士法）。如果可以，要讓其他攀登者知道你正在做些什麼。小心並謹慎地移動，避免猛然拉扯登山繩，否則可能會妨礙他們支撐你的重量及架設固定點的工作。不過，雪地多半可以提供足夠的摩擦力，幫助撐住繩子，尤其如果在冰河裂隙口，繩子已經陷入雪中的話。因此你在以普魯士法攀登時，其實不太會妨礙到救難人員。

一開始時所進行的普魯士法攀登可以讓你更接近冰河表面，這樣比較容易和救難人員通話，然後就可以與其他隊員共同研擬出最好的救難計畫。如果最後決定要用拖吊系統來營救你，剛才的普魯士法攀登也可以縮短救難人員的拖吊距離。即使最後的決定是要採用普魯士法自救，你或許還是需要隊友幫忙，才能克服冰河裂隙口的地形。

如果墜落沒有讓你懸吊在半空

中,而是讓你掉在凸出的冰面上,這時你的重量並不在登山繩上,就需要不同的做法了。在這種情況下,你還是應該套上普魯士繩環,不過要等到與其他隊員溝通後才能開始往上攀登。如果還沒徵求上方隊友的同意就開始普魯士攀登,由於你全身的重量突然加在登山繩上,可能會讓他們失衡而導致全隊發生危險。

保暖

將外套的拉鍊拉上,把之前放在口袋裡的帽子和手套戴上。如果可以,試著再多加幾件外層衣物。

救難方法

本節將介紹自我救難的普魯士法以及團隊救難的拖吊方法。

選擇一:自我救難

德州普魯士法是一種簡單的系統,每次動作前進得更多,休息時也比較舒服,這是其他方法(例如階梯普魯士法〔stair-step prusik〕)所無法提供的。此外,即使遇難隊員一隻腳受了傷,他也僅需使用一個腳環,便可藉由德州普魯士法攀升。同時,德州普魯士法在學習和實行上也比階梯普魯士法來得容易。這個方法可以在沒有將登山繩扣上胸式吊帶的情形下,讓攀登者保持直立姿勢。事實上,如果攀登者將扣在胸式吊帶上的鉤環解開,說不定反而更容易移動上方的普魯士結。

德州普魯士法

這種攀繩上升的方法是由洞穴探險專家發明的,一條繩環供雙腳使用,另一條繩環則供腰部使用(用一個有鎖鉤環扣在你的坐式吊帶上)。有兩個腳環,一腳一個,可以視靴子大小來調整繫緊。墜落冰河裂隙後一旦回過神來,就可以依照以下步驟使用德州普魯士法:

1. 雙腳踩在腳踏繩環裡,站起身來。你現在已經準備好要往上移動了。

2. 把胸式吊帶的鉤環解開。

3. 把腰環的摩擦結弄鬆,將它沿著攀登繩往上推滑,直到繩環拉緊。

4. 坐下來靠坐式吊帶撐住,將全身的重量放在腰環上,如此一來,你的重量就從腳踏繩環上移開

了。

5. 把腳踏繩環的摩擦結弄鬆，將它沿著繩子往上推滑，如果繩環調整適當，可以上推 50 到 75 公分。你的腳也要跟著繩環提高（圖 18-20a）。

6. 再度踩著腳環站起身子（圖 18-20b、18-20c）。

7. 持續重複步驟 3 到步驟 6 的動作。

選擇二：團隊救難

所有的救難方法多少都可以算是團隊救難，因為即使是採用自我救難，墜落的隊員在翻爬裂隙口

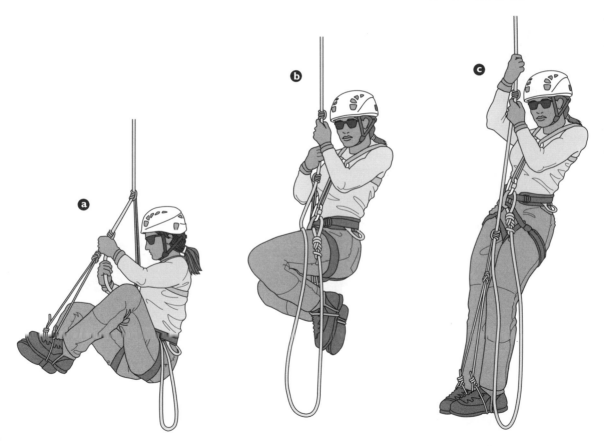

圖 18-20　使用德州普魯士系統攀繩上升（背包和冰斧並未繪出）：a 坐著或休息，把踏腳繩環往上移；b 坐在腳後跟上，準備站起；c 站直並將腰環往上移。

時，通常還是需要他人的協助。完整的團隊救難通常包含安全地將墜落者拖吊上來。主要的幾種拖吊方法：直接拖吊、2:1（單）滑輪系統、3:1（之字形）滑輪系統和背負式滑輪系統，這些都將在以下各節詳加敘述。在任何救難系統中需要的滑輪，必要時都可以用鉤環代替。不過，鉤環所產生的摩擦力大得多，使得繩子更難拉動，加諸固定點系統的負荷也相應增加。

直接拖吊

大約六個強壯的人沿著發生墜落意外的登山繩排成一列，抓緊繩子。他們站定的位置，要在第一個固定點和登山繩連接處（即普魯士結或巴克曼結）上方。如此一來，如果拖吊的隊員滑倒或是需要休息，這個活套會在正確的地方拉住繩子。在開始拉之前，要把作為後備的 8 字結繩圈從固定點系統中解開（如圖 18-15、18-16、18-17 所示）。然後負責拖吊的隊員開始用力，雙手交替在登山繩上拉，或是一步步地往冰河裂隙的反方向移動。

要有一個救難人員負責留意活套結，以確定登山繩可以平順地穿過這個繩結；同時，也要留意固定點系統。如果人手足夠，可以再派一個隊員守在冰河裂隙口，維持和墜落隊員的溝通。

負責拖吊的人應該緩慢而規律地拉動登山繩，尤其是當墜落隊員已經接近裂隙口之際。如果登山繩在裂隙口邊緣切陷入冰地，墜落的隊員可能會在被拉的時候撞到冰壁而受傷。這時救難人員可以要求墜落者在他們拖吊登山繩的同時，自行（藉由冰斧的輔助）攀爬翻過裂隙口。

2:1（單）滑輪系統

理論上，單滑輪系統可以將每一個拖吊者在未使用滑輪的情況下所使出的力量變成兩倍；不過在扣掉摩擦阻力後，實際上的比例不會這麼高。由於這種方法用的繩索並不是連到墜落者的那一條登山繩，因此一旦攀登繩陷入冰河裂隙口邊緣，便可以選擇這種救難方式。不過這個方法需要墜落隊員的協助，因此若是墜落隊員失去意識，便不適用。下面是 2:1 滑輪系統的執行步驟：

1. 找一條救難繩（可以使用發生墜落意外的登山繩沒有用到的

另一端，或是乾脆用另一條登山繩），這條登山繩的長度起碼必須是第一個固定點到墜落隊員之間距離的兩倍。把繩子連結在已經設置好的固定點系統上，或是連結到一個另行設置的救難固定點。

2. 在救難繩會碰到的冰河裂隙口邊緣用襯墊（像是冰斧或背包等）墊在繩子下方，以免救難繩切入冰雪裡。

3. 把救難繩折成一個大繩環，將一個救難滑輪套入這個繩環，並在滑輪上扣上一個有鎖鉤環。鉤環先不要鎖緊。

4. 把懸盪在繩環上的滑輪和鉤環往下垂吊給墜落隊員（圖 18-21a），要他將這個鉤環扣在自己的坐式吊帶上並加以鎖緊。確認他是否已經完成這個動作。檢查這個隊員的裝備是否安全牢固，是否可以開始拖吊。請遇難隊員把救難繩——介於滑輪和救難人員之間的部分（不是介於滑輪和固定點之間的部分）——扣在胸式吊帶上，藉此保持攀登者的直立姿勢。

5. 當墜落者被拉上來之際，原本發生墜落意外的登山繩會出現一段餘繩，因此要派一位救難人員特別予以留意。以下這點非常重要：

這位人員必須要將餘繩拉過摩擦結，以備救難人員萬一滑倒或需要休息，這條繩子可以隨時承受墜落者的重量。如果墜落者的背包已經解開並且扣在發生意外的這條登山繩上，這時它所承受的重量就頗為可觀，可能要有兩個人才能夠拉動餘繩。拖拉餘繩時，作為第一個固定點後備的 8 字結環依然要留在原處，不要解開。

6. 一切就緒後，負責拖吊的救難人員要握住救難繩未扣住固定點的那一端，開始用力拉（圖 18-21b）。在拖吊進行之際，墜落的隊員也可以拉住救難繩扣住固定點的那一端，多少可以讓拖吊工作輕鬆一些，減輕施加在救難繩未扣在固定點那端的重量。

3:1（之字形）滑輪系統

利用兩個滑輪進行 3:1 滑輪系統救難，理論上可以得到三比一的機械利益，將小型登山隊伍所能付出的力量變大。這種方式可以在無須墜落者協助的情形下裝設與運作，因此若墜落者昏迷不醒，更顯示其可貴之處。3:1 滑輪系統通常會使用發生墜落意外的同一條登山繩，不過，比起之前所提到的其他

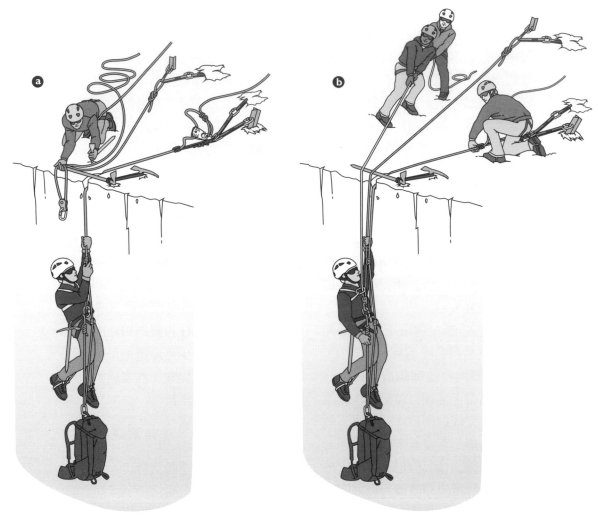

圖 18-21　以救難繩設置2:1單滑輪系統，藉以將隊員拖吊上來（圖示略去救難人員的個人固定點）：a 垂吊滑輪給墜落者；b 拉起墜落者。

拖吊方法，3:1 滑輪系統需要較多的裝備，運作上也比較複雜。
　　首先要確定第一個固定點系統

是否堅固，因為 3:1 滑輪系統會對固定點施加很大的作用力。將連結至墜落者的攀登繩鬆垂的一端（超

越固定點、未負重的一端）在雪地上攤開形成一個長繩圈。固定點到墜落隊友之間的繩段和這個繩圈，應該在雪地上形成一個巨大而扁平的 S 形，有點像「之」或反寫的「之」，只不過沒有稜角。

在這個之字形的第一個彎處（第一個固定點附近），第一個拖吊滑輪已經就位，它就是當初你在設置第一個固定點時，利用有鎖鉤環在固定點上扣緊的滑輪。同時，扣在這個有鎖鉤環上的還有一個普魯士繩環（也稱為制動普魯士繩環），以及一個備用的 8 字結繩圈（見圖 18-15、18-16、18-17）。

在之字形的第二個轉彎處（沒受力的轉彎處、靠近冰河裂隙口），把第二個滑輪裝設在登山繩活動普魯士繩環上。從第一個固定點的滑輪連到墜落者的繩段，因承受墜落者的重量而繃得很緊，使用一個摩擦結把一條短繩環綁在這段繩子上，再用一個鉤環把這條短繩環扣在第二個滑輪上（這條短繩環稱為活動繩環或活動普魯士繩環）。拖曳這個摩擦結（活動繩環）和活動滑輪，盡量順著拉緊的登山繩往下接近冰河裂隙（圖 18-22）。眼見為憑，現在 3:1 滑輪系統已經裝設完成，可以準備啟用了。利用 3:1 滑輪系統拖吊的步驟如下：

1. 一等到救難人員和遇難隊友準備好要開始拖吊，就把備援的 8 字結繩圈從第一個固定點上取出，並把結解開。

2. 如果制動或防護繩環是用普魯士結將發生墜落意外的登山繩連接至第一個固定點，要指派一個救難人員留意這個繩結，確定登山繩收進來的時候可以平順地穿過。如果用的是巴克曼結，這個繩結會自動調整，只要頭一位負責拖吊的隊員留意一下是否一切順利就行了。

3. 開始以穩定的速率拉繩。可以雙手交替拉，或是抓緊登山繩一步一步往後退。

4. 如此拖吊很快就會把第二個（活動）滑輪拉到位在第一個固定點上的第一個（固定或制動）滑輪附近。當兩個滑輪相距約 0.5 公尺時，就要停止拖吊動作。因為兩個滑輪若距離太近，將會破壞之字形的結構，進而喪失機械利益。

5. 一旦停止拖吊，不妨稍微鬆開握緊登山繩的雙手，讓墜落隊員的重量再度轉移到制動繩環上，讓固定點去支撐他。

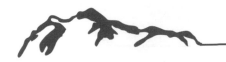

圖 18-22 以 3:1（之字形）滑輪系統將一位攀登者吊起。

活動普魯士
繩環

制動普魯士
繩環

6. 鬆開連接第二個滑輪的活動繩環，然後再次拖曳這個繩結，把它沿著拉緊的登山繩往冰河裂隙口靠近，也就是重新設置之字形滑輪系統。

7. 持續重複 3 到 6 的步驟。

要小心拿捏 3:1 滑輪系統的拉力，如果不留意，墜入裂隙的攀登者很可能會因為猛然被拉上來撞到裂隙口而受傷。在墜落隊員接近冰河裂隙口時，使用摩擦結（像是普魯士結）把一條傘帶鍊綁在繃緊的出事主繩上，然後往下垂放給墜落的攀登者（圖 18-23a），他就可以利用這條傘帶鍊作為馬磴（繩梯）往上踩並翻過冰河裂隙的邊緣部位

（圖 18-23b）。參閱第十五章〈人工攀登與大岩壁攀登〉的「繩梯（馬鐙）」一節。

背負式滑輪系統

　　如果想從拖吊救難裝置中獲得更多的機械利益，可以結合兩個拖吊系統，或是一個背負另一個。例如把一個另外獨立的 2:1 滑輪系統裝在由 3:1 滑輪系統而來的登山繩上進行拖吊，如此可以在理論上獲得 6:1 的機械利益。有一點要特別注意：小心在使用背負式滑輪系統來克服將墜落者拉上裂隙口時產生的阻力，曾經有人嚴重受傷。

　　可採不同方式架設出 5:1 的滑

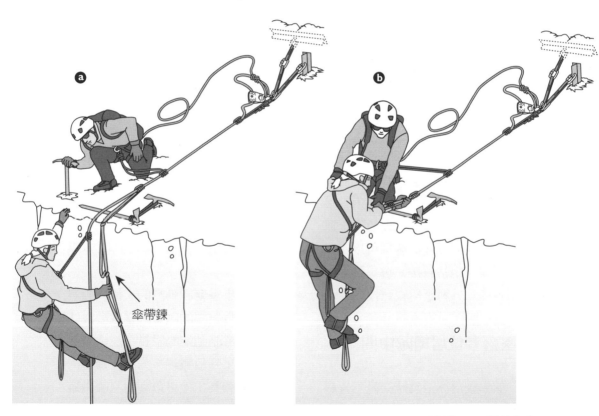

圖 18-23　協助墜落的攀登者翻越冰河裂隙口（未繪出普魯士繩環的腳環）：a 用普魯士結將傘帶鍊繫至繃緊的出事主繩，然後垂下，讓攀登者可踏入右腳；b 攀登者踩在傘帶上站起來，救難者協助他攀越冰河裂隙的開口。

輪系統，其中一個辦法如下：將 5 至 8 公尺長的第三條帶環或輔助繩環以及一個鉤環，扣入活動普魯士結。另外的做法是在 3:1 滑輪系統中增加第二個活動普魯士結與滑輪（或是鉤環）（見第二十五章〈山岳救援〉的圖 25-6c）。也可以把一個 2:1 單滑輪系統裝置在另一個 2:1 滑輪系統上，如此便會得到 4:1 的機械利益。

特殊救難情況

各種不尋常的意外轉折都會增添冰河裂隙救難的複雜性，本節將會介紹一些可能遇到的特殊情況，並提出若干因應之道。實際的情況可能會更加複雜，救難者必須視當時的情境隨機應變。只要能安全運作，採用任何應變措施都可以（第二十五章〈山岳救援〉會更詳細地介紹各種意外對應與救難技巧）。

若墜落者位居繩隊中間

如果墜落冰河裂隙的是三人繩隊裡的中間隊員，那真是左右為難，尤其是附近沒有其他山友可以設置救難固定點時。附近沒有第二

個繩隊，而兩個唯一幫得上忙的人又被冰河裂隙分隔兩岸，並且都處於滑落制動的姿勢，該如何脫離這樣的困境呢？一般的程序如下：

首先，他們要決定該以冰河裂隙的哪一邊作為救難邊。換句話說，墜落的隊員應該從哪邊救出來？通常，這兩個做出滑落制動的救難者總會有一個承受較多的重量。所以，負重較少的隊員通常會有較佳的機會可以起身設置固定點，而這一側就會作為救難端。這時，另一邊的隊員要一直保持滑落制動姿勢來支撐墜落者。

等到救難端的隊員設置好救難固定點後（見上文「步驟一：設置一個牢靠的固定點系統」），在冰河裂隙另一邊維持滑落制動的隊員就可以慢慢解除登山繩上的拉力，把墜落隊員的重量轉移到固定點上。

如果需要制動端的人協助救難工作，救難端的隊員現在就要設法確保滑落制動端的隊員，讓他可以安全地來到救難端。如果救難端的登山繩夠長，便可以利用它來做確保，或是用另一條登山繩（繩隊單獨行進時，攜帶第二條登山繩是很好的預防措施）來做確保。然而，

如果無從確保，或是沒有任何安全路線可橫越冰河裂隙，滑落制動端的隊員便會被卡在原位進退不得，這時只好設置一個固定點，待在原地不動。

現在，最有利的救難計畫是墜落隊員自我救難，以普魯士繩環攀繩往上爬，從救難端爬出來，也就是往設置固定點的那一邊。如果以普魯士法自我救難行不通，不妨試試 3:1 滑輪系統或背負式滑輪系統，不過那需要很長的時間、很強的能力、很多的裝備，以及良好的應變能力。平常就該學會如何打巴克曼結（見第九章〈基本安全系統〉的「摩擦結」），以備單獨進行拖吊之時用上，因為這種結用在拖吊系統的時候，要比標準的普魯士結更不需要照料。

如果墜落冰河裂隙的是四人繩隊裡居中的其中一位，情況就比較簡單。以有兩個隊員的那頭作為救難端，按照一般救難程序進行即可。

單獨一組兩人繩隊

兩人組成繩隊攀爬冰河，附近又沒有其他的繩隊，是很冒險而且令人氣餒的。無庸置疑，這兩位隊員絕對需要知道並熟練各種救難技巧。以滑落制動止住繩伴墜落的隊員，必須獨力設置固定點；如果同伴有需要，他還得設置適合拖吊一個人的拖吊系統（像是 6:1 拋繩圈系統）。因此，每位隊員至少都要攜帶兩件雪地或冰地的確保裝備，以因應情況所需，設置合適的固定點，外加設置拖吊系統的配備（滑輪、鉤環、帶環）。而且，這些東西都必須隨手可得，因此應該將它們繫在坐式吊帶或背包外的束帶上。

兩人繩隊應該以繩圈（見下文）將登山繩縮短握在手中，這種繩圈會自動騰出多餘的繩段，作為救難之用。多帶一條登山繩也是很好的預防措施。攀登者這時不該把繩子扣在胸式吊帶上，因為這會使救難變得十分困難。此外，因為只有兩個人，個人的普魯士繩環更應該要隨時可以拿出使用。

如果你是兩人繩隊中僅有的救難者，正以滑落制動的姿勢撐住繩伴，那麼，開始救難的第一步就是要讓制動姿勢更加穩固，把雙腳重重地掘入雪地，冰斧再更穩固地壓入雪裡。想像你要做出一個躺著使

用的確保位置。

設法轉動上半身以騰出一隻手，不過人要一直靠在冰斧上，而且至少要把一條腿打直以固定自己。如果登山繩扣在胸式吊帶上，這時要把它解開。在這個節骨眼上，你就會知道可以隨手取用適當固定點裝置有多麼重要。

等到你空出一隻手，就開始設置雪樁、冰螺栓或第二把冰攀工具——足夠支撐墜落者的重量，並允許你起身建立主要固定點的任何工具。在第一步的防護裝置就定位之後，將你的普魯士繩環的腳環鬆著的那一端用鉤環扣到這個防護裝置上。慢慢地將墜落者的重量轉移到這個防護裝置上。現在你要按部就班地進行本章之前「冰河裂隙救難應對」所介紹的步驟，不過你可能會比大型繩隊或好幾組繩隊的團體遇上更多麻煩。設置一個穩固的主要固定點、和墜落的繩伴通話、決定採取哪種救難方式，以及實行救難計畫。在理想情況下，你的夥伴應該可以用普魯士法進行自我救難。如果情況不是如此，試著使用3:1 滑輪系統或背負式滑輪系統。當然，如果你在一開始就無法設立固定點，那麼隊友就只能在你維持

滑落制動時試著自我救難，除此之外別無選擇。

單獨一組二人繩隊在冰河上行進，需要能夠掌握冰河裂隙救難系統的優越能力。在做這件事之前，要好好研究及多多練習冰河裂隙救難。

以繩圈縮短登山繩

以繩圈繞過肩膀背負的方式縮短登山繩（「用繩圈攀登」），是兩人繩隊在冰河行進時常常會使用的方法。這種技巧可以讓兩位隊友之間的距離比較近，行進時也更舒適、更有效率；同時，還可以提供空出的繩段，供拖吊系統或其他救難用途使用。

繩圈還可以提供一個快速轉換登山繩的方法，當攀登者以較小間距結繩隊在冰河上行進，可以轉換成需要以全長的登山繩使用確保系統攀登的方式。這樣的轉換在攀登高山時非常重要，因為這種行程很可能會在經過冰河抵達攀登目標後，需要確保以攀爬岩石或冰攀。做出繩圈的步驟如下：

1. 就和平常一樣，把登山繩繫在坐式吊帶上。

2. 手中盤繞幾圈登山繩（通常

是五圈，但不要超過九圈），直
到你和繩伴之間的距離讓你滿意為
止。取一段繩子繞過上述所有繩圈
打一個單結，把這些繩圈固定好
（圖 18-24a）。

3. 在行進時把繩圈收起來，好
好裝在某個地方，但要容易取得，
像是背包頂上或是從一邊的肩膀上
斜掛到另一邊的手臂下方（圖 18-
24b）。

4. 把縮短了的登山繩用 8 字結
環繫在坐式吊帶上，8 字結環以有
鎖鉤環扣到確保繩圈上。如此一
來，任何加諸登山繩的外力都會由
這個繩結承受。

在歐洲，常常會使用變化型的
繩圈；攀登者會在登山繩上綁六
個蝴蝶結環，靠近兩個攀登者的兩
端各有三個。夏慕尼國立滑雪與登
山學校（Ecole Nationale de Ski et
d'Alpinisme, ENSA）的研究建議，
攀登者與第一個繩結的距離為3 公
尺，第二個繩結與第一個繩結相距
2 公尺，第三個繩結與第二個繩結
相距 2 公尺（圖 18-25）。這個方

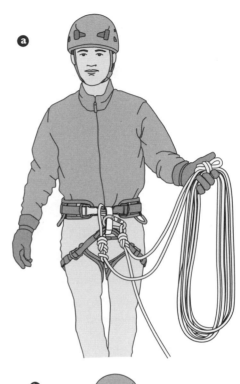

圖 18-24　以繩圈縮短登山繩：a 繫上
登山繩並做好繩圈；b 將繩圈收好（普
魯士繩環並未繪出）。

法所依恃的原則是如果發生跌落冰河裂隙的意外，登山繩會切入冰河裂隙口，而繩結則會在裂隙口卡住並承受大部分的拉力，使得制動隊員比較容易進行設立第一個救難固定點的工作。

若要使用這條登山繩將墜落者從冰河裂隙中救出來，另一位攀登者必須在拖吊前先將上面的繩結解開。這應該是可行的，因為卡在冰河裂隙口的繩結會承受大部分的拉力。萬一救難人員無法解開繩結，就必須以該登山繩的鬆弛端設置2:1 滑輪系統；如果有足夠的人力可以拖吊，而且墜落的隊員沒有受傷，也可以使用另一條繩子。如果只有一位拖吊者，最好的方式是以6:1 拋繩圈法使用發生意外的那條

登山繩來拖吊。礙於篇幅，還有很多複雜的拖吊系統無法在本書一一介紹，可以花一些時間在線上研究拖吊方法，或是參考〈延伸閱讀〉中列出的資訊。

在自我救難的時候，在繩子上綁上繩結有個缺點，那就是當墜落者往上爬出冰河裂隙時會碰到這些繩結。這會有點笨拙、緩慢，但它是可行的：墜落者可以將他們的普魯士繩環綁到登山繩上位於受力繩結的上方位置，這樣就會把重量轉移到普魯士繩環上，解除了受力繩結的負重，就可以拆掉下方繩段上的蝴蝶結，再繼續用普魯士法往上攀登，每次經過蝴蝶結就重複這個過程。

圖 18-25　兩人繩隊冰河行進，繩子上打的結可卡在冰河裂隙的邊緣，有助於止住墜入裂隙。

若墜落隊員失去意識

為了協助失去意識的隊員，一位救難人員必須立刻垂降下去或是被確保住往下放進冰河裂隙中。這位救難人員必須穿著足夠的衣物、攜帶足夠的裝備以防止失溫，如果需要的話要獨自上攀，而且必須提供正確的急救措施。嚴重的冰河裂隙墜落很有可能會造成受傷。這位救難人員可以實行緊急救護；如果需要，也可以協助扶正墜落者的姿勢。時間很寶貴，因為懸吊狀態造成的創傷、窒息和（或）失溫——以及移動失溫的遇難者可能會導致心跳停止，這些風險可能都會增加。然後救難者必須決定使用哪一種拖吊法，並記得墜落的隊員無法參與救援行動。為幫助這位墜落隊員翻越裂隙口，把他帶出冰河裂隙，一位救難人員可能必須待在裂隙邊緣，或是從裂隙內提供協助。要時時掌控這位昏迷隊員的狀況，小心不要讓他再受到更多的傷害。

若遇難者不只一位

如果墜入冰河裂隙的隊員不只一位，先評估每個人的狀況和把每個人救出來的最佳辦法，然後決定救難的先後順序。除非有足夠的救難人員和裝備當作後盾，否則救難順序多半會受到實際狀況的限制。如果需要，務必要讓掉入冰河裂隙的隊員獲得足夠的禦寒衣物，並隨時讓他們知道救難計畫的進展。

若救難空間十分侷促

撲倒在雪地上做出滑落制動姿勢以穩住繩伴墜落的攀登者，可能就躺在離冰河裂隙口很近的位置，沒有足夠的空間設置固定點或滑輪系統。解決這種窘境的對策，是在有足夠空間的地方架設主要固定點——在救難隊員滑落制動處遠離冰河裂隙那一側，而不要在冰河裂隙和救難者之間。在主要固定點和這位救難隊員之間留下約 60 公分的餘繩，以免他因繩子拉緊而被困在固定點系統裡。

接著，在擺出滑落制動姿勢的救難隊員和冰河裂隙之間架設一個臨時固定點，這樣就足以充分支撐墜落隊員的重量一段時間，讓救難隊員脫離制動姿勢，解開繩子站起身來。一旦開始拖吊，要記得將繫在臨時固定點上的普魯士繩環解

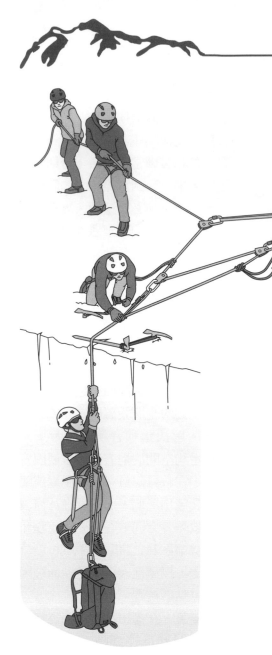

開。

若救難空間前後都是冰河裂隙

救難人員若是位於兩個冰河裂隙之間，運作空間非常狹小，可以考慮轉移陣地。在冰河裂隙對面（也就是撐住墜落隊員的另外一邊），救難行動可能會進行得更順利。

另外一個方法是改變 3:1 滑輪系統的拉力方向：在固定點上掛入第三個滑輪，再把拖吊端的登山繩穿過這個滑輪（圖 18-26）。現在，救難人員出力拉動的方向就比較平行於冰河裂隙。

若登山繩陷入冰雪中

無論登山者是自行往上爬出冰

圖 18-26 至 3:1（之字形）滑輪系統中再加入另一個滑輪，用於在侷促空間中改變拉力方向，例如位在兩條冰河裂隙之間。

河裂隙還是被拉出裂隙，一旦登山繩陷入裂隙口，往上拉的速度便會驟然停下來，這種情況就需要臨機應變了。例如，救難人員可以把普魯士繩環或是馬磴（繩梯）連接在陷入冰雪的繩段上方，然後丟下去讓墜落者踩著爬上來（見第十五章〈人工攀登與大岩壁攀登〉的「繩梯（馬磴）」一節）。

另一個選擇是換一條新的救難繩。救難人員可以垂一條新的繩子給墜落隊員（如圖 18-21）。或者，墜落的隊員可以把登山繩的鬆垂端拋上去給救難人員，也算是提供一段新繩。方法是墜落者先以普魯士法攀登到冰河裂隙口，將較高處的攀登繩繫在自己身上，再解開鬆垂的登山繩尾端，將這端拋上去給救難人員。

冰河裂隙口要小心襯墊，避免新的救難繩也陷入裂隙洞口，此時有好幾個方法可用。墜落的隊員可以把普魯士繩環從原來的登山繩轉換到新繩上；救難人員可以藉由新繩把墜落者拖吊出來；甚至墜落者只要把全身的重量轉移到新繩上，救難人員就更有可能把陷入冰河裂隙口的登山繩鬆開了。

攻頂之路

冰河或許看來像是一條清楚，甚至方便的登頂之路，實際上卻是範圍廣闊而不穩定的系統，隱含許多危險因子，尤其是氣候變遷重新塑造了冰河的面貌。若欲縱情於冰河覆蓋之巔，登山者就必須學會如何安全地通過冰河裂隙和其他危險。很明顯地，冰河行進的最佳策略就是減少自己暴露於危險之中的機會，做好預防措施，以避免墜入冰河裂隙。不過，即使已經做好萬全準備，仍然會發生墜落或其他意外狀況。任何人打算在冰河上行進，都必須熟練掌握面對危險的技巧，以及在必要時實行成功的救難行動。有了這些技術，攀登者就可以安全地踏上通往冰川之頂的路徑。

第十九章
高山冰攀

· 冰攀裝備
· 結繩冰攀技巧

· 高山冰攀技巧
· 為縱情山林練習

很多高山峻嶺的山頂或峰頂附近都會出現冰的蹤跡，培養冰攀的技巧可以增加攀登者探索這些冰封絕頂的機會。藉著適當的技巧，你也可以讓冰變成另外一條通往高山王國的道路。

想要冰攀，攀登者除了要利用很多在攀岩和雪攀時學到的技巧，還要加上冰攀的特殊工具和技巧。身為冰攀者，與雪攀者同享相同喜悅，也擺脫不了相關危險的陰霾：諸如冰崩、危機四伏的深谷、不穩定的雪簷、結冰的路障以及冰瀑等。一年四季都能找到冰攀的機會，你可以在晝短且昏暗的寒冬裡攀爬冰瀑，也可以在晝長而明亮的夏季攀登高山的冰面。

冰可以呈現出非常多種的面貌，在壓力、熱度與歲月的綜合影響下，雪及其他凍結的降雪、降雨會變成冰河、冰原，以及深溝等高山冰。在高山冰和硬雪之間，並沒有明顯的分際。高山冰有時候會呈現為藍冰，這樣的光澤表示這種冰相當純淨。而黑色的高山冰（又老又硬的冰混雜沙塵、石粒或其他雜質）則是另一種常見的冰貌。液態水會結凍形成水冰（water ice），水冰的構造有可能如結凍的瀑布般氣勢驚人，也可能平常如雨淞（verglas），也就是降雨和融雪在岩石等表面結凍形成的一層透明薄冰。雨淞很難攀爬，因為它是一層既薄又弱的冰層，很難為冰爪和冰攀工具提供著力點。比起高山雪冰原（alpine névé）或最近才剛結凍

的高山冰,又老又硬的高山水冰通常是最緊實,也最難插進去的一種冰。

下一章〈冰瀑攀登與混合地形攀登〉將探討非常陡峭的冰以及冰與岩混合地形,其餘部分則在本章討論。

冰和雪一樣,善變且短命。一條岩石路線很可能在數年後,甚至數十年後都還在原地,但今天早上還是水冰的路線,到了下午可能就只剩下一堆混雜的冰塊,甚至只是石上濕漉漉的一片。同樣地,在冰河地形的高山冰,一條路線可能在一整年當中都有不同的變化:在攀登季節之初,可以輕鬆直上到完整雪冰原的路線,但是到了(北半球的)八、九月就會變成一堆冰河裂隙與冰塔,需要用到如同技術攀登技巧中所需的找路能力。

攀登者必須學著預測冰的變化性,因為冰可以展現出各種特性。有些冰就像鐵一樣堅硬,冰攀工具只會彈開,在表面留下輕微刮痕。硬冰就像玻璃一樣易碎,攀登者說不定必須先花很多時間和精力砍掉這層表面,才能找到一處不會被弄碎的位置敲入冰攀工具。有些冰面是鬆軟而具可塑性的,讓你可以輕鬆一揮就穩穩地置入冰攀工具——這是冰攀者的夢想。然而,冰也可能會太軟、太弱而無法讓冰攀工具妥善置入,或是根本無法支撐你的重量。想要評估冰的相對狀況,你得先具備足夠的經驗才行。

如同其他攀登類型,合適的冰攀技巧主要因坡度而異。在平緩的雪冰原,或是相對平整、填滿岩石的冰面區域,例如陳年雪線之下的冰河,通常不需穿上冰爪便能行走。但在堅硬且滑溜的平坦冰面,可能就需要穿上冰爪,以免摔跤。現代的冰爪相對來說穿脫很快也很容易,但也會耗掉寶貴的時間。有時候,如果一、兩個人在短的坡面上行進,暴露感不大,可以使用冰斧砍出步階。不過,幾乎所有的例子中,雪和冰都過於堅硬,很難踢出可靠的步階,尤其如果暴露感又很大,就得穿上冰爪了。

隨著坡面角度增加,攀登者可以使用法式技巧,也稱作「腳掌貼地」,不過這種技巧有其限度。如果路徑極為陡峻,就必須使用前爪攀登技巧,也稱為德式技巧。第二十章〈冰瀑攀登與混合地形攀登〉會更深入討論陡峭斜坡冰攀。

這一章會使用一些詞彙來描述

冰坡的大概坡度，列於表 19-1。

表 19-1　冰面的坡度	
描述詞彙	斜坡角度
和緩	0 到 30 度
中等	30 到 45 度
陡峭	45 到 60 度
非常陡峭	60 到 80 度
垂直	80 到 90 度
懸冰	90 度以上

冰攀裝備

　　拜持續改良、精進的冰攀裝備之賜，冰攀愛好者不但發展出更多與更好的技巧，也能克服更艱鉅的挑戰。市面上源源不斷地出現各種專用且創新的衣物、鞋類、冰爪、冰攀工具和冰地固定點裝置。第十六章〈雪地行進與攀登〉已概略介紹過冰爪和冰斧等雪地裝備，本章則會介紹高山冰攀專屬的裝備。

衣物

　　冰攀的衣物應該兼具舒適與功能性。多層次系統可以應付各種狀況，不管你選擇哪一種系統，都要確認這些衣物可以搭配在一起，並且穿上特殊布料或開襟式衣服來調節體溫。成衣製造商不斷推出新的布料，可以排除多餘的體熱，同時兼具保暖、防水、防風等功能。側邊有拉鍊的褲子可以讓下半身通風，同時又不會讓鞋子上端暴露在外。有腋下拉鍊的外套也可以調節你的體溫。選擇無束縛感的衣物是很重要的，它必須在你活動的時候可以伸展，並且在你把手臂舉起時仍然可以蓋住身體。見第二章〈衣著與裝備〉，學習更多因應不同情況的技術攀登衣著。

手套

　　冰攀者的雙手需要避免潮濕、要能禦寒，也需要避免摩擦。你選擇使用的手套種類依照難度、陡峭程度以及冰雪的條件而有所不同。選擇手套時，永遠都要在靈巧度、強度及保暖性之間取得平衡。在夏季於坡度和緩的高山雪坡或冰坡行進或攀登時，可能只需戴上一雙輕便的手套，手握冰斧即可。在寒冷的天氣攀登陡峭的厚雪坡，將冰攀工具及雙手深深鑽進雪面下時，就需要一雙保暖性能良好的厚重手套

或者有防水外殼的連指手套了。在爬升陡峭或懸掛的雪坡和冰坡時，最好選擇舒適貼合的手套，並且在手掌部分有足夠的摩擦力，才能好好抓握工具。而薄手套在放置冰螺栓或操作裝備的時候能夠讓雙手發揮靈巧度。

在某些攀登行程會需要準備幾雙不同的手套或連指手套，例如在漫長、寒冷的技術性攀登路線上，你可能會想要在非技術路段使用一雙輕便的手套或內襯手套，在攀登的時候則使用一雙薄的、貼合的手套（外加一雙備用，以免濕掉或遺失），還有一雙厚的、溫暖的手套或連指手套，讓你在確保或休息的時候保持雙手溫暖。

登山鞋

選擇登山鞋時，是否準確合腳是很重要的：要有空間讓腳趾可以活動，但腳背和後跟要能緊貼，鞋跟應該有允許後腳跟稍稍提起的空間，以避免小腿肌肉在前爪攀登或行進時過度受力，而且不能過於服貼腳掌上緣，以免腳趾尖的血液循環受阻。同時，也要確定登山鞋容得下你所穿的襪子。現在大部分的登山鞋，在鞋尖及鞋跟處都有革痕或凹槽的設計，可以配合快扣式冰爪。

皮革及合成材質：從一般狀況到寒冷的高山冰攀，新型的皮革或高性能合成材質的登山鞋是最好的選擇。用來進行強度前爪攀登的登山鞋必須得是硬底的，才能避免冰爪的外框過度受壓或讓腳掌扭出快扣式冰爪的束帶。在運用法式技巧（腳掌貼地）時，腳踝的轉動是非常重要的，所以登山鞋必須要能為腳踝提供相當大的活動空間，皮革登山鞋在這一點的表現通常比較好。在極度寒冷的環境或者高海拔，雙重靴格外保暖，因為它附有可拆卸的保暖內層。現代雙重靴的外層和裡層材質千變萬化，結合了不同布料及泡綿材質，甚至碳纖維的鞋墊。現在的登山鞋愈來愈輕，也愈來愈好。

綁腿

如今已經很少高山及冰瀑冰攀者使用全長綁腿。現在有些高山冰攀登山鞋帶有內裝綁腿，以抵禦雪、冰及濕氣。現代的登山褲有些整合了綁腿，附有可以往下扣住登

山鞋的掛鉤或束帶（如此一來褲腿就直接變成了綁腿）。也有褲管與登山鞋可以緊密吻合的，這樣就不需要綁腿了。硬殼褲也是另外一種常見的選項。有時候攀登者選擇使用穿在褲管之下、僅僅只能蓋住登山鞋上端的短綁腿。不過，在某些情況下全長綁腿仍然很有用，像是在很深的雪地或很冷的溫度中。使用全長綁腿時，要確定你的綁腿和登山鞋能夠緊密貼合，而且可以搭配任何一種你額外穿在腳上的保暖層，也可以搭配特定固定方式的冰爪。褲腿底部特別強化過的綁腿或登山褲可以避免摩擦以及被冰爪的齒釘鉤到。

冰爪

現在有各式各樣因應不同形態的雪地及冰地攀登的冰爪，包括專門為了在陡峭冰面或混合攀登時能有較好表現而設計的技術型冰爪（見第十六章〈雪地行進與攀登〉的「冰爪」）。無論你選擇哪一種冰爪，冰爪的齒釘必須尖銳，而冰層愈硬，齒釘就必須愈尖銳。在每次出發前都要先檢查齒釘，若有需要，則將它們磨利。

前排與第二排齒釘

無論是作為高山攀登或冰瀑攀登使用，幾乎所有冰爪的前排齒釘角度都是向下的。設計給雪攀及高山冰攀使用的冰爪前排齒釘通常是水平的，以便更深入地插入雪地。而冰瀑攀登用的冰爪前排齒釘則通常是垂直的，比較容易刺入硬冰當中（圖 19-1）。緊接在前排齒釘後方的第二排齒釘則是向前傾，在大多數現代冰爪中都是如此，以增加穩定度。

圖 19-1　冰爪的側面圖，顯示冰爪的前排齒釘及第二排齒釘如何刺入幾近垂直的冰面。

冰攀工具

冰攀工具有三種基本款式。在陡峭的冰坡上（坡度大於 45 度），類似一般登山用的冰斧、但握柄微彎的混合型冰斧會非常有優勢。混合型冰斧有很多種長度，通常有完整的鶴嘴和扁頭或鎚頭，也可能有著可以替換鶴嘴的模組化頭部。

在非常陡峭的地形（坡度大於 60 度），最好要使用彎曲握柄的帶齒冰攀工具，握柄尾端帶有抓握扣環（grip rest）。從事非常陡及垂直的冰攀及混合攀登時，很多攀登者傾向使用把手符合人體工學且握柄彎曲的冰攀工具。這些冰攀工具的長度大多是固定的（通常是 50 公分），並且具有模組化設計的頭部，可以替換不同種類的鶴嘴，搭配鎚頭或扁頭（見第十六章〈雪地行進與攀登〉關於冰斧及冰攀工具的描述）。有些冰攀工具還有可拆卸的頭部配重，讓攀登者能微調工具的「揮動重量」（swing weight）。

冰攀工具通常都是一邊鎚頭，另一邊搭配鶴嘴而非扁頭（圖19-2a）。不過，在某些高山路線上，需要挖雪或在泥土地、碎石地掘出搭帳平台時，有些攀登者會比較喜歡攜帶有扁頭的冰攀工具。冰攀時帶著尖銳扁頭的工具要特別謹慎，如果扁頭工具瞬間從冰面彈出來或從手上滑掉，可能會在攀登者的臉上刮出一個嚴重的大傷口。

現代的冰攀工具有模組化和半模組化的設計。半模組化的冰攀工具只有鶴嘴是可以替換的（圖 19-2b），全模組化的冰攀工具則是鶴嘴、扁頭或鎚頭之間可以互換（圖 19-2c）。由於鶴嘴、扁頭與鎚頭

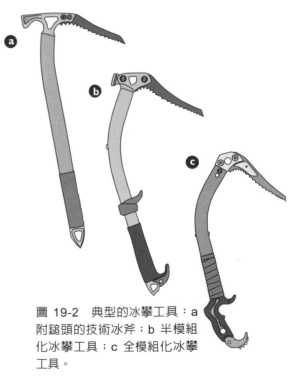

圖 19-2 典型的冰攀工具：a 附鎚頭的技術冰斧；b 半模組化冰攀工具；c 全模組化冰攀工具。

可以視需要換掉，這增加了冰攀工
具運用上的彈性，因為它可以隨意
組合以因應當前的狀況。此外，就
算鶴嘴斷了，也可以當場更換──
甚至是在攀登途中。

　　模組化冰攀工具的更換組件並
沒有標準的固定系統。某家廠商的
組件可能無法與另一家相容，而且
有些連接方法比較容易使用，有些
則較難。現在的設計趨勢是固定系
統要使用最少工具。某些冰攀工具
的組件，只需利用簡單的扳手或是
另一件冰攀工具的鶴嘴或柄尖便可
更換，不過，這兩個工具得要出自
同一家廠商才行。

　　什麼是「完美的」冰攀工具？
最適合你的，就是最完美的冰攀工
具。試著在琳瑯滿目的冰攀工具中
找出最適合你用的，考量重量、技
術特性以及如何使用。可見「選擇

冰攀工具時的考慮要點」邊欄。

　　冰攀工具的款式非常多樣，接
下來要討論冰攀工具各個組件──
握柄、鶴嘴、扁頭或鎚頭、柄尖或
齒尖、腕帶──的主要設計變化。

握柄

　　冰攀工具的握柄大多數是由鋁
合金、碳纖維複合材料以及鋼製
成。現在只有一般登山用的冰斧握
柄是直的，在陡峭地形上（坡度大
於 45 度）使用的冰攀工具全都是
彎曲握柄的，這樣工具才碰得到冰
面上的凸出處，而且攀登者在揮動
工具時手指才不會敲到冰面。依照
使用目的不同，握柄的彎曲角度
可以有多種（圖 19-3a、19-3b、19-
3c）。愈是陡峭的地形，使用的冰
攀工具握柄角度就愈彎。握柄的彎
度以及揮動重量務必要能和你的自

選擇冰攀工具時的考慮要點

選擇冰攀工具時，應提出下述問題：
- 這些工具是否為了我想要從事的攀登類型而設計？
- 這些工具容易揮動並刺進冰面嗎？
- 如果我要用這些工具從事混合攀登或乾式攀登（dry tooling，用冰攀工具及冰爪從事
 技術性岩壁攀登，串連分開結成的冰），這些工具是否能在冰上和岩石上都發揮很
 好的功能？
- 我戴著的手套種類，是否能夠讓我很舒適地抓住冰攀工具？

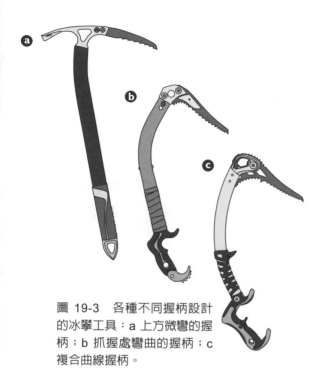
圖 19-3　各種不同握柄設計
的冰攀工具：a 上方微彎的握
柄；b 抓握處彎曲的握柄；c
複合曲線握柄。

然揮舞動作配合。

　　現代冰攀工具的握柄，為了容
易抓握，通常會有一部分用橡膠
包覆。雖然現代的抓握處彎曲工具
讓攀爬陡峭冰坡及混合地形變容易
了，但符合人體工學的握把及抓握
扣環可能會阻礙握柄刺入雪中。有
些技術冰攀工具上面沒有抓握扣
環，對於會遇到大量陡峭雪坡的情
況來說反而可能是比較好的選項。
彎曲握柄也不太利於敲岩釘，因此
如果事前就知道行程中需要敲入很

多岩釘，有些攀登者會帶著輕量的
岩釘鎚頭以簡化這項工作。

　　握柄的周緣和剖面形狀也會影
響抓握。某種握柄對你來說可能會
太大或太小；周緣若太大，你很快
就會疲勞，而周緣若太小，則較難
控制。攀登者的手套也會影響抓握
（見上文「手套」）。

鶴嘴

　　鶴嘴的功用是砍入冰裡，向下
抵住冰層鉤住，而不需要鉤住時也
很容易鬆開。鶴嘴的抓緊鬆開功能
取決於它的幾何外形、厚度和齒列
配置。鶴嘴齒列的外形設計應該是
要在冰攀工具的握柄往下受力時，
能夠緊緊地咬入冰中。在大部分的
情形裡，只有前面幾齒可以有效地
咬入冰中。

　　冰攀工具的鶴嘴是專為你買的
那支工具的類型所設計，通常會
有很多種厚度。薄的鶴嘴主要是為
了砍入純冰，而厚的鶴嘴適合拿來
敲碎冰面，但是也比較強韌而可以
用在混合攀登、乾式攀登。因為如
果將工具扭入裂縫或其他濫用的方
式，可能會弄壞薄的鶴嘴。

　　技術冰攀用的彎曲鶴嘴：一
般登山用的冰斧鶴嘴是稍微往下

彎曲，技術冰攀用的鶴嘴（圖 19-4a）會有更大的彎度，因此更容易咬住冰面。這種款式多半使用在高山冰攀或冰河攀登上，它也是滑落制動時最有效率的鶴嘴。

反向彎曲的鶴嘴：反向彎曲的鶴嘴（圖 19-4b）既穩固又容易從冰面拔出，因此在極端陡峭的冰地路線成為最受歡迎的選項。在滑落制動時，這種鶴嘴抓地力甚強，攀登者甚至會握不住冰攀工具。

鶴嘴很容易在揮動到薄冰裡面及敲擊到下方的岩壁時鈍掉。進行混合攀登和乾式攀登的時候，由於被使用在岩石上，鶴嘴也會磨損。鈍掉的鶴嘴可以用品質好的銼刀磨利，但是磨了很多次之後，鶴嘴可能會被磨到只剩下第一齒，這個時候就該換鶴嘴了。如果適當程度地磨利鶴嘴，讓它回復原本的形狀及邊緣（圖 19-5），就可以使用比較久。如果用磨床的話，會磨掉過多的金屬；要小心不要使金屬過熱而導致鶴嘴的強度變弱。

圖 19-5　反向彎曲的鶴嘴：注意尖端和頂端的邊緣都是尖銳的，而鋸齒的邊緣是斜的。

扁頭和鎚頭

和鶴嘴一樣，扁頭的形式和尺寸也有很多種。扁頭多半筆直而向外延伸，多少和握柄垂直或是稍微往下垂（圖 19-4a）。模組化的冰攀工具提供了裝上扁頭或是鎚頭的選項。

柄尖或齒尖

為了穿透冰面，冰攀工具底部的柄尖或齒尖必須適度銳利。大部分的柄尖都有鉤環孔（見圖 19-2、

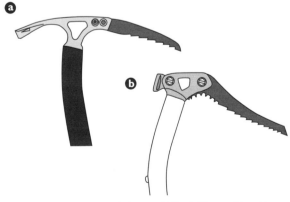

圖 19-4　鶴嘴：a 技術冰攀用的彎曲鶴嘴；b 反向彎曲的鶴嘴。

19-3），攀登者可以扣入繫繩，以防萬一工具掉下時弄丟。

繫繩

現在大部分的人在從事高山冰攀、冰瀑攀登及混合攀登時，已經不再使用腕帶將冰攀工具連接到手腕了。現在比較常被使用的是繫繩（又稱臍帶），防止遺失掉落的工具。繫繩通常是以伸縮性的繩子製成，一端有扣環（可以扣上冰攀工具的柄尖），另一端還有繩圈（以繫帶結綁在吊帶上，圖 19-6）。可以連接兩個工具的繫繩，就有兩股繩子和扣環，另一端合為一個繩圈。有些廠商仍然會提供可以卸除的腕帶，讓喜歡用的攀登者可以使用，然而不使用腕帶攀登的彈性做法，讓使用腕帶反而顯得過時了。

保養與維護

每一次出發前都要檢查冰攀工具，看看是否出現鏽痕、裂縫、其他磨痕或受損的跡象。要維持扁頭、鶴嘴與柄尖的銳利。如果是模組化冰攀工具，也要檢查固定系統是否牢固。

圖 19-6　連結到吊帶的繫帶（或稱臍帶）。

冰螺栓

現代的冰螺栓是由鋼、鋁或鈦合金製成。冰螺栓有各種長度，範圍介於 10 到 22 公分。冰螺栓的長度對其強度具有極大作用。較長的冰螺栓較強固，前提是它的長度不能超過冰壁的深度。現代的冰螺栓

包含了有旋鈕的掛耳（圖 19-7），比起舊式螺栓，置入、扣入和拔出幾乎完全不費力（見「冰螺栓發展史」邊欄）。

圖 19-7 現代的冰螺栓與各種旋鈕和掛耳。

其他裝備

冰攀者還會使用特別為冰面設計的其他裝備，包括裝備扣、護目鏡，以及 V 字穿繩器。

裝備扣

攀登者的個人喜好，以及與特定吊帶的搭配程度，影響了他們選擇以怎麼樣的裝備扣攜帶冰螺栓。最常見的是攀登者用一種專門的塑膠鉤環，直接扣在坐式吊帶的腰帶上（圖 19-8）。這種裝置可以讓冰

圖19-8 掛在特殊裝備扣上的冰螺栓。

冰螺栓發展史

冰螺栓演變自冰鐵栓，直到 20 世紀中，都還是一種附有洞孔、凹槽或凸點，以增加冰上咬著力的長型刀刃式岩釘。二次世界大戰後，攀登者開始使用新型的冰用螺栓，其特色是更大的螺栓面積（以減少冰面的平均受力）與更多的洞孔（以增加咬著力）。冰鐵栓在 1960 年代初發展為冰螺栓，熱心提倡的人號稱他們正在進行一場冰攀革命，認為冰螺栓可以增加冰坡攀登的安全性。但批評者嗤之以鼻，認為冰螺栓並不會比老式的冰鐵栓來得好。對於現已不再使用、重量很輕的「掛鉤型」冰螺栓來說，這種評論是正確的。不過，經過不斷地改進，冰螺栓現在已經可以提供相當可靠的防護了。

螺栓以方便的方式排好，卻又能在需要時很容易就以單手解下。裝備扣也可供臨時扣入冰攀工具之用。不過，塑膠裝備扣的缺點，是如果被壓在很硬的表面上會破裂，例如在煙囪裂隙內或混合攀登的時候。

攀登繩

高山冰攀多半使用標準的 60 到 70 公尺雙繩（見第十四章〈先鋒攀登〉的「雙繩系統及雙子繩系統」），不過這也取決於攀登的類型和攀登者的偏好（見第九章〈基本安全系統〉的表 9-1）。雙繩的兩條繩索分別比起單繩都要更輕，在冰上使用雙繩也比較安全（在岩壁上，直徑較大的攀登繩則較能避免摩擦力以及被尖銳岩角切割的可能），回程時也可利用整條繩子的長度垂降。

不管是單繩或雙繩，製造商都在不斷研發直徑愈來愈小，卻又可以符合國際測試標準的攀登繩。對高山攀登者來說，直徑更小的攀登繩有一大優勢，因為它們的重量輕多了。不過直徑最小的攀登繩可能不如直徑較大的攀登繩耐用，這點需要權衡一下。

因為冰攀弄濕攀登繩的機率很高，所以價錢昂貴的防水（乾）繩是值得投資的。與未經處理的普通攀登繩相較，乾繩較能維持其強度，也比較不易結凍。不過，乾繩仍然可能會覆上一層冰，而且防水的效果並不會維持很久。

頭部和眼部防護

所有的冰攀者都應該戴上頭盔。大多數的頭盔在頭圍的部分都有調整環，以搭配輕量的帽子或蒙面頭套。冰攀者也應該戴上護目鏡或太陽眼鏡，保護眼睛免於四散分飛的碎屑傷害。

V 字穿繩器

V 字穿繩器（V-thread tool）是一種鉤取裝備，可以將輔助繩或是傘帶鉤住，穿過 V 字穿繩固定點的通道（參考下文的「設置冰地固定點」）。市面上有很多種 V 字穿繩器，一種是由金屬纜線構成，在尾端有一個鉤子（圖 19-9a），另外一種則是由鑄壓的金屬或塑膠構成，尾端也同樣是一個鉤子（圖 19-9b）。還有一種單純只有一個套環，可以勾住繩尾而不會傷害繩子（圖 19-9c）。有些攀登者為了節省開支，會利用金屬衣架

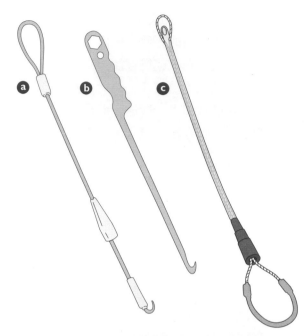

圖 19-9　V 字穿繩器：a 有鉤子保護套的釣魚鉤纜線；b 鉤型多功能工具；c 沒有鉤子的套環。

考驗。高山冰攀者必須能夠迅速而有效率地長征登頂（有時固定支點稀稀疏疏），然後在有限的時間裡安全下山。

　　在高山冰壁上，攀登者要利用冰面形勢，找出低陷處、凹槽和小平台，用來砍入冰攀工具、安置冰爪並建立確保點。不同於攀岩者，或除非他們是在攀登岩石與冰混合的地形（見第二十章〈冰瀑攀登與混合地形攀登〉），冰攀者並不直接接觸山的表面。冰攀者必須倚賴冰攀工具、冰斧和冰爪，也必須使用可能不穩固的確保固定點與固定支點。注意，此處描述的技巧也可以應用在冰瀑攀登。

不穿冰爪攀登

　　攀登高山的人常常會碰到一小段冰地或是結凍的雪地。有時，攀登者並未攜帶冰爪，或者只是面對一小段結冰地形，並不值得浪費時間穿上冰爪。想要不穿冰爪穿越這些區段，就需要謹慎及有技巧的平衡攀登，從一個平衡姿勢轉移到另一個平衡姿勢。在每個平衡姿勢，內側腳（上坡腳）要踏在外側腳（下坡腳）的前上方；用上坡手握

來自行製作 V 字穿繩器。不管是哪種形式，都要記得保持鉤子的尖銳，並小心不要鉤到衣物或裝備。

高山冰攀技巧

　　冰攀是種令人振奮的活動，待在山區長期不受日照的蔽蔭之中，在陡峭而寒冷的環境下越過變化莫測的介質，真是身心雙方面的嚴格

住冰斧，在身體和雙腳都平衡後才可以往前揮移，而且只有在已將冰斧移到前方，你的腳才可以往前移動；把重量從一隻腳平穩地移到另外一隻腳，如同斜板攀登一般。攀爬時要留意冰面是否有可以作為腳點的不平整處，例如冰杯（受日照而融解的小凹陷）或是嵌住的岩石。

　　如果坡度太陡，難以在攀登時保持平衡，可能得另選一條路線前進，或是穿上冰爪原路折返。

砍步階

　　對最早期的高山冰攀者來說，砍步階是攀登陡峭冰面和硬雪坡時唯一可用的技巧。雖然冰爪的發明減低了砍步階的必要性，但基於某些理由，我們仍然必須了解如何使用冰斧砍出步階的技巧。冰爪掉了或是損毀、攀登者受傷或經驗不足，可能就該動手砍步階了。此外，攀登者也該有能力砍出一個舒服的確保平台。

　　利用冰斧的扁頭來砍出步階的方法有兩種。你可以用和冰面幾乎平行的動作來回揮動冰斧，做出一個揮砍步階（slash step，圖 19-10），或是將冰斧垂直砍入冰面，

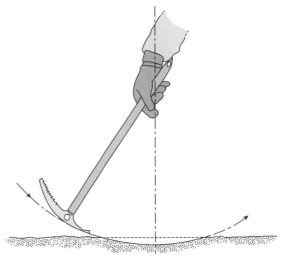

圖 19-10　以冰斧揮砍步階的動作。

挖出一個格洞步階（pigeonhole step，見下文）。

　　揮砍步階：最常使用的砍步階技巧就是揮砍法，可往上或往下橫越和緩至中等坡度的冰面。如果要揮砍上坡步階，你要先以平衡姿勢站好，用你的內側手（上坡手）握住冰斧（圖 19-11a）。一次砍出兩個步階，以和上坡腳平行的方向將扁頭往外揮動。用肩膀出力來揮動冰斧，絕大部分是利用冰斧的重量。在連續揮砍後，把步階上的冰清乾淨，從新步階的腳跟開始，往腳趾處推過去。用扁頭把一堆堆的碎冰挖起鏟掉，再用扁頭和鶴嘴整

圖 19-11　揮砍步階斜行上坡：a 平衡姿勢下揮砍，內側手（上坡手）握住冰斧；b 不平衡姿勢下揮砍。

理步階。攀登者逐步上坡，平衡姿勢與不平衡姿勢交替踩在步階上（圖 19-11b）。

　　格洞步階：格洞步階使用在較陡峭的冰坡上。做法是垂直冰面揮動冰斧，用扁頭砍出洞來。每個步階都要稍微向冰坡裡傾斜，以防登山鞋滑出步階外。在比較緩和的斜坡上，步階可以較淺，只需容下登山鞋的一小部分即可。但在比較陡峭的斜坡上，步階要足以容納登山鞋的前半部才行。步階的間距要便於所有隊員使用。直登陡峭冰坡的格洞步階，間距大約與肩膀寬度

相同，而且彼此的間距都要能夠輕易舉步踏到。這些步階既要當作腳點，也要當作手點，所以每個步階應該要有一個微凸邊緣供手攀握之用。

　　階梯步階：如果要在冰坡砍出往下的步階，最簡單的方法就是砍出一條由格洞步階組成，幾乎直線下切的階梯步階（ladder step）。如果想要連續砍出兩個步階，先以平衡姿勢站定，面部朝斜坡下望，在正下方連續砍出兩個步階。等到新步階完成，先踏出外側腳（下坡腳），然後踏出內側腳（上坡

腳）。如果決定一次砍一階，依然要先以平衡姿勢站定，先砍出外側腳（下坡腳）的步階，然後將外側腳向下踏到步階上，接著再砍出內側腳（上坡腳）的步階，並踏上內側腳。有些攀登者會選擇以垂降的方式下山，而不要砍步階走下結冰的斜坡。注意，攀登者通常會在冰上結繩行進，見後文「結繩冰攀技巧」。

穿著冰爪攀登

冰攀者通常會視坡度、冰面狀況、技術能力及信心高低來利用兩種基本技巧——法式技巧和德式技巧。雖然兩種技巧各有其優點，但是現在的冰攀者會將兩者融合並用。想要在變化多端的高山環境中進行冰攀，你就必須要能同時掌握這兩種技巧。下文先簡短地介紹這兩種技巧，其後各節會介紹它們在特殊地形上的運用。

法式技巧（腳掌貼地）

法式技巧也稱為腳掌貼地，這是攀登和緩到陡峭冰面或硬雪面（圖 19-13）時最容易、也最有效率的方法。良好的法式技巧不但需

要平衡感、韻律感與關節的柔軟度，在冰爪和冰斧的運用上也要很有信心。下面各節會有更詳細的說明。

前爪攀登（德式技巧）

德式技巧，也就是一般熟知的前爪攀登，是由德國人和奧地利人在攀爬阿爾卑斯山脈東側較為堅硬的雪地和冰壁時所發明的。有經驗的冰攀好手可以藉此登上最陡峻、最艱險的冰峰；就連一般的攀登者，也可以利用它迅速地克服法式技巧很難或無法克服的區段。德式技巧很像直攀雪坡的踢踏步，不過此時並非用登山鞋踢進雪裡，而是將冰爪的前爪齒踢釘入冰面，然後另一腳往上，直接依靠之前踢入冰裡的前爪支撐。和法式技巧一樣，良好的前爪攀登動作不但需要平衡感和韻律感，還要把身體的重量平衡地放在冰爪上。

混合技巧（美式技巧）

現代冰爪技巧由法式和德式技巧演進而來。和攀岩一樣，在攀登冰面時踏出的步伐必須敏捷而果決，這樣才能維持平衡、減少疲勞。腳掌貼地的技巧一般用於低角

度斜坡，冰爪的齒釘也易於刺入這種地形；前爪攀登的技巧大部分使用在 45 度以上的斜坡和極爲堅硬的冰面。大部分的攀登者會融合運用這兩種技巧，有人會將這種融合稱爲美式技巧。

無論採用哪種技巧，最重要的就是在使用冰爪時要明快有自信。在低緩或中等斜坡上多加練習（見第十六章〈雪地行進與攀登〉），有助於培養在陡峭斜坡上所需的技巧、信心和果敢態度。在高山冰壁上移動時，不論是採用腳掌貼地技巧或前爪攀登技巧，技術高超的冰攀者會和高明的攀岩者一樣審慎周密。踢入前爪齒釘時要謹慎小心，身體重量由一腳移到另一腳時要明快、平順。大膽是純熟運用冰爪的

表 19-2　冰爪、冰斧和冰攀工具的使用技巧	
技巧	約略適用的斜坡角度
冰爪	
走路或大跨步（法式技巧）	和緩斜坡，0 到 15 度角
鴨步（法式技巧）	和緩斜坡，15 到 30 度角
法國步（法式技巧）	中等到陡峭斜坡，30 到 60 度角
休息步（法式技巧）	陡峭斜坡，60 度角及以上
三點鐘方向（美式技巧）	陡峭斜坡，60 度角及以上
前爪攀登（德式技巧）	陡峭、垂直甚至是懸冰，45 度角及以上
冰斧和冰攀工具（法式和德式技巧）	
持杖姿勢	和緩到中等斜坡，0 到 45 度角
斜跨身體姿勢	中等斜坡，30 到 45 度角
固定姿勢	陡峭到極陡峭斜坡，45 度角及以上
低持姿勢	陡峭斜坡，45 到 55 度角
高持姿勢	陡峭斜坡，50 到 60 度角
曳引姿勢	極為陡峭、垂直甚至是懸冰，60 度角及以上

必要條件，不要去管所在位置的暴露感，心神要完全集中在攀爬的動作上。不過，大膽並不是蠻勇，它是經驗和熱忱所產生的自信和技術，它是經冰塔與冰峰上多次練習後培養出來的，並隨著練習路段的距離與困難度增加而更趨成熟。

冰攀專有名詞

表 19-2 列出冰爪、冰斧及冰攀工具所用的冰攀技巧，以及各技巧適用的約略坡度（如果不確定的話，可以用傾斜儀來測量斜坡角度，見第十七章〈雪崩時的安全守則〉的「斜坡角度」一節）。

這些技巧並沒有哪一種是限於特定狀況下才能使用，而且各種技巧在許多冰地與雪地狀況下都很有用。在練習這些技巧時，要記住「鋒利的冰爪是最好用的冰爪」，只需要你的身體重量就可以牢牢地固定不動。

和緩到中等的斜坡

在和緩到中等坡度的冰上，主要是用法式技巧（腳掌貼地）。腳掌貼地是一種重要的高山冰攀技巧，顧名思義就是將整個冰爪底部的齒釘都牢牢地嵌進冰面。常保鞋底貼平冰面，而且雙腳要比平常再更分開一些，避免冰爪齒釘鉤到衣物或冰爪束帶。以持杖姿勢使用冰斧（圖 19-12、19-13），用自我確保握法握住冰斧（第十六章〈雪地行進與攀登〉對冰斧的使用姿勢和握法有詳細的介紹）。

在和緩的坡面上，可以用簡單的大踏步行進。為了讓登山鞋底平

圖 19-12　和緩斜坡的法式技巧：結合持杖姿勢的鴨步。

放在坡面上，有時要靈活彎曲你的
腳踝，而可以讓腳踝隨意彎曲的登
山鞋有助於讓腳掌貼地。若是穿著
雙重靴，可以把踝部的鞋帶鬆開，
這樣會讓腳掌貼地時比較舒服。

　　隨著緩坡漸漸變陡，這時需要
將雙腳往外分開，以鴨步行進（圖
19-12），減緩腳踝受力。膝蓋要
保持彎曲，身體重量要靠雙腳來平
衡，繼續以持杖姿勢將冰斧當作拐
杖來使用。

　　如果坡度持續變陡而成為中等
坡度，以鴨步直接往上爬會讓腳
踝過度受力，這時別再直上，轉而
將身體側向斜行上坡，步法會更為
輕鬆舒適。要確定還是以腳掌貼地
的姿勢行走，把所有的冰爪齒釘都
壓入冰面（圖 19-13）。第一次使
用這種技巧時，很多人都會想要用
冰爪的邊緣來踩踏，若是如此，冰
爪齒釘可能會滑出冰面，讓攀登者
失去平衡。要克制這個傾向，始終
將所有的冰爪齒釘壓入冰面。一開
始雙腳指向行進的方向，隨著斜坡
變得更陡，必須讓雙腳的轉動益發
朝向下坡，以保持腳掌貼地。隨著
坡面角度增加，為了要舒緩腳踝所
受張力，你要讓登山鞋益發指向下
坡，如此一來，保持腳掌貼地所需

圖 19-13　中等斜坡的法式技巧：腳掌
貼地斜行上坡，配合以持杖姿勢使用冰
斧。

的肌肉收縮會來自比較正常的腳踝
前彎，以及膝蓋彎曲朝向外並且張
得很開（圖 19-14）。在最陡峭的
斜坡上，雙腿膝蓋甚至會直接指向
下坡。

　　當斜坡的角度從和緩變成中
等，以持杖姿勢使用冰斧會愈加笨
拙。現在冰斧的握法可改採斜跨身
體姿勢，更加穩固。用內側手（上

坡手）握住柄尖上方的握柄，外側手（下坡手）以自我確保握法握住冰斧頭部，鶴嘴朝前。用力把柄尖插入冰面，冰斧的握柄和冰面垂直。在採用斜跨身體姿勢時，加在冰斧上的大部分力量是來自抓住握柄的那隻手，而握住冰斧頭部的手則負責穩住冰斧，讓你記得不要把身體傾向斜坡。此時要用標準長度的冰斧，別使用比較短的冰攀工具，才能讓身體不向冰面傾斜。即使是饒富經驗的冰攀好手，都難以用短冰斧做出正確的法式技巧。

以一次兩步的走法斜行上坡，

這和不穿冰爪攀登雪坡頗多相似。記得永遠要將雙腳腳掌貼在冰地上。先以平衡姿勢開始，這時內側腳（上坡腳）踏在外側腳（下坡腳）的前上方（圖 19-14a）。接著把外側腳踏到內側腳前上方，成為不平衡的姿勢（圖 19-14b）。把外側腳交叉跨到內側腳的膝蓋上方，如果只跨過腳踝，身體會比較不穩，而且很難跨出下一步。最後回復平衡姿勢，把內側腳從後方舉起再度踏在外側腳前面（圖 19-14c）。身體重量要始終放在冰爪上，身體不要傾向斜坡，以免冰爪

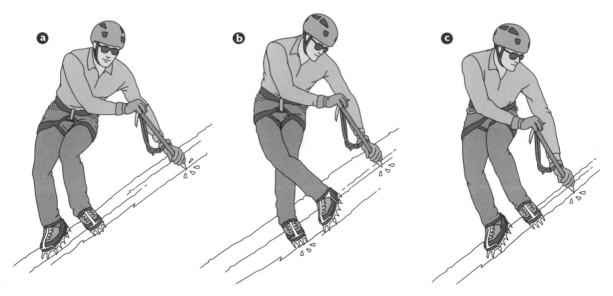

圖 19-14　中等坡度以法式技巧斜行上坡，腳掌貼地，配合以斜跨身體姿勢使用冰斧（鶴嘴朝前）：a 平衡姿勢；b 不平衡姿勢；c 回復平衡姿勢。

脫出冰面，造成危險。腳要踏在冰面上角度較和緩或有自然凹凸處，以減輕腳跟受力並節省體力。

在斜行上坡的過程裡，踏出下兩步之前，要把冰斧插入前方約一隻手臂遠的地方（如圖 19-14a 所示）。不論冰斧的使用是持杖姿勢還是斜跨身體姿勢，冰斧插的地方要夠遠，才可以讓冰斧的位置在你回復平衡姿勢時接近臀部（如圖 19-14c 所示）。

在中等坡度的冰坡上斜行上坡時，變換方向（之字形）所使用的技巧和不穿冰爪的雪地行進技巧是一樣的，只不過雙腳要保持腳掌貼地。從平衡姿勢開始，直接把冰斧置入正上方。外側腳（下坡腳）往前踏出，踏到大約和另外一隻腳相同高度的地方，腳尖微朝上坡，成為不平衡姿勢（圖 19-15a）。雙手抓住冰斧，轉身面向斜坡，內側腳（上坡腳）指向新方向並微朝上坡。現在，你面向斜坡，雙腳朝著相反方向分開站好（圖 19-15b）。

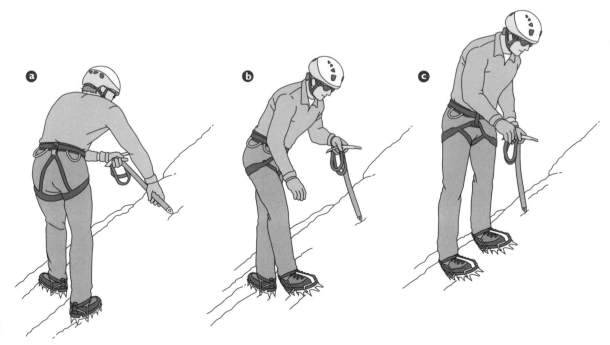

圖 19-15　中等坡度以法式技巧斜行上坡時變換方向，腳掌貼地，配合以斜跨身體姿勢使用冰斧：a 不平衡姿勢；b 轉身；c 面朝新方向的平衡姿勢。

如果你覺得這隻腳跨開的姿勢不穩，可以踢前爪。移動那隻仍然指向原方向的腳，將它移到另一腳前上方，便可以回復平衡姿勢。重新調整抓握冰斧的姿勢，持杖姿勢或斜跨身體姿勢皆可。現在，你又回復平衡，面對新的行進方向（圖19-15c）。

中等到陡峭的斜坡

如果冰坡的角度更加陡峭，需要將法式技巧加以變通，有時甚至要採用德式技巧。

法式技巧

為了站得更加穩固，在中等到陡峭的斜坡上，可以把冰斧從斜跨身體姿勢變換為固定姿勢。你的腳掌依然要平放在冰面上，每跨一步都要將冰爪底部的所有齒釘壓入冰面。

以固定姿勢使用冰斧，先從一個平衡的姿勢開始。用外側手（下坡手）抓住冰斧柄尖上方的握柄（圖19-16a），然後揮動冰斧，把鶴嘴砍入位在你頭部前上方的冰面裡，握柄要與斜坡平行；另外一隻手以滑落制動握法握住冰斧頭部（圖19-16b）。現在，用外側手（下坡手）抵住冰斧的柄尖並往下拉，藉著這個力量往前走兩步，如圖19-14所示，成為新的平衡姿勢（圖19-16c）。和緩而穩定地將冰斧往外拉，讓冰斧齒列可以穩固地卡在冰裡。等到要將冰斧鬆開時，只要推動握柄向著冰面，再把鶴嘴往上提，就可以取出。

坡度這麼陡，為了讓腳掌平穩地貼著冰面，你的身體必須更往斜坡外傾倒，膝蓋和腳踝彎曲，而且登山鞋尖的方向會益發朝向下坡。試著繼續以標準程序往上走，一次走兩步。不過，在最陡峭的斜坡上，你的雙腳會指向下坡，腳步也會愈來愈小，基本上是背對著斜坡往上爬。但你仍然要持續在處於平衡姿勢時把鶴嘴砍入與拔出。和行進方向同側的那隻腳至少要略高於另一隻腳，才能讓你的上半身能夠轉動，也才能有力、平順地揮動冰斧。

當你以固定姿勢使用冰斧斜行上坡時，若要改變方向，程序就和以持杖姿勢或斜跨身體姿勢使用冰斧時一樣，如圖19-15。不過，在最陡峭的坡面上，因為你是背向坡面往上跨步，所以只需換手拿冰斧

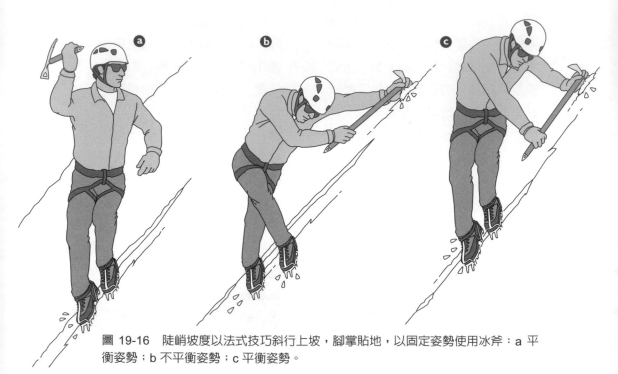

圖 19-16　陡峭坡度以法式技巧斜行上坡，腳掌貼地，以固定姿勢使用冰斧：a 平衡姿勢；b 不平衡姿勢；c 平衡姿勢。

再砍入另一側，就能輕易地改變方向。這時的斜走進度不會太大，因為你主要是背對斜坡直線往上。

　　法式技巧也有一個休息姿勢可讓腿部肌肉休息，而且可以在重新砍入冰斧時讓身體更穩固。從平衡的姿勢開始，把外側腳（下坡腳）抬到臀部下方，而這隻腳的登山鞋（隨時都平貼著冰面）直直地指向下坡，然後坐在這隻腳的腳後跟上（圖 19-17）。這是一種相當舒服的平衡姿勢。

　　腳掌貼地這種重要的技巧，如果和持杖姿勢或斜跨身體姿勢的冰斧技巧合用，可以讓登山好手攀越許多高山路線。對於短距離的陡峭冰坡來說，腳掌貼地技巧配合固定姿勢的冰斧技巧多半也能適用，不過，這已是法式技巧的極限了。

德式技巧（前爪攀登）

　　在陡峭冰坡上，法式技巧和德

部分的拉力集中在大而有力的大腿肌肉上；前爪攀登則幾乎全靠比較小的小腿肌肉，很快就會疲勞無力。因此，即使是極爲偏愛前爪攀登的攀登者，也應該交替使用這兩種技巧，好讓小腿肌肉有休息的機會。

　　合腳、非常硬底的登山鞋可以爲冰爪提供一個堅固的著力底座，讓前爪攀登技巧最容易使出。

　　鞋底沒那麼硬的登山鞋可以在某些情形下使用，但會使肌肉的出力較多。不過，軟底登山鞋（圖19-18）完全無法提供前爪攀登時所需要的支撐；冰攀先鋒伊方・修納（Yvon Chouinard）在《冰攀》一書中說得好：「穿軟底登山鞋沒法在堅冰上起舞。」（見〈延伸閱讀〉）。

　　前爪攀登的技巧不僅會利用到

圖 19-17　攀爬陡坡時使用法式技巧的休息步。

式技巧會開始重疊使用。在這種斜坡上，這兩種技巧各佔有一席之地。大多數的人很快就會選擇使用前爪攀登技巧，因爲這種姿勢會讓你感到自然而穩固。遺憾的是，這使得攀登者在中等斜坡上過度使用德式技巧；事實上，在中等斜坡上，腳掌貼地技巧更有效率而且同樣可靠。使用腳掌貼地技巧時，大

圖 19-18　穿著軟底登山鞋做前爪攀登會遇上麻煩。

冰爪的前排齒釘，也會利用到緊跟在後的第二排齒釘。這些齒釘若是扣上硬式登山鞋並能適當置入冰面，就可以提供一個足供站立的平台。最平穩的方法是將登山鞋直直地插入冰裡，盡量不要八字向外張，以免讓外側的齒釘旋轉而脫出冰面。登山鞋的底面應該要和冰面垂直，而腳跟則要稍微低些，讓第二排齒釘得以刺入冰面，造出可供站立的平台（圖 19-19）。行動時膝蓋稍微彎曲，可以減少小腿肌肉的受力。

要抵抗把腳跟抬高的欲望，因為這會讓固定在冰面裡的第二排齒釘向外拉出，進而導致前爪脫落，也會讓小腿肌肉疲勞。你通常會覺得腳跟比實際上的位置來得低，因此，如果感覺起來似乎腳跟太低，

圖 19-19　前爪攀登時，正確的登山鞋姿勢是腳尖直向前、腳跟略低。

很可能就表示你的腳跟其實是位於正確的位置，略低於水平。當攀登者爬完陡峭冰壁而來到和緩斜坡時，尤其要注意這一點，因為你會很自然地想抬起腳跟，稍微放鬆一下注意力，急忙趕路。但這麼做一定會惹出麻煩，讓齒釘脫離冰面。踢入冰爪的技巧與雙腳的位置相當重要，為了讓自己可以運用自如，你可以在上方確保的情形下和一個經驗豐富的登山者一起練習，走在他的前方，讓他指正你的動作。

當你開始在一條路線上踢入冰爪時，要先判斷自己需要出多少力道才能把腳穩穩地踢入冰裡，接下來只要胸有成竹地奮力一踢就行了。注意兩個常見的錯誤：踢得太用力（會過早感到疲累），和在相同位置踢太多次（會破壞冰面而難以成為穩固的腳點）。和攀岩一樣，踢出腳步之後就維持在同樣的位置。在冰爪固定後，盡量不要再移動腳，因為這會使冰爪齒釘旋轉脫出。

前爪攀登的技巧可搭配多種冰斧姿勢運用。低持與高持姿勢（見下文）在堅硬雪地和相對鬆軟的冰壁上都很好用，但它們在堅硬的冰壁上效果不彰，因為手握鶴嘴將

它刺入冰面的動作並不十分有力。而如果鶴嘴垂直插入冰壁的力量太弱，可能就無法牢固在位置上；想要努力插得更深，往往只會弄得滿手瘀青卻仍無濟於事。對於更硬的冰壁或更陡峭的斜坡，應該要捨棄低持與高持姿勢而採固定或曳引姿勢。

低持姿勢：以自我確保握法握住冰斧扁頭，把鶴嘴推入靠近腰部高度的冰面以助平衡（圖 19-20）。這個姿勢可以讓你度過一小段相對較陡的路段，只需快速做幾

個前爪攀登的動作便可通過。它將身體撐離坡面，把重量加到雙腳上，也就是前爪攀登的正確動作。

高持姿勢：以滑落制動握法握住冰斧頭部，把鶴嘴重重地壓入肩膀上方的冰裡（圖 19-21）。如果斜坡陡到讓你無法以低持姿勢將鶴嘴插入腰際附近的冰，就可以換成高持姿勢。

固定姿勢：以前排齒釘站著，手握住握柄近柄尖處，揮動冰斧將鶴嘴刺入冰裡，愈高愈好，但身體

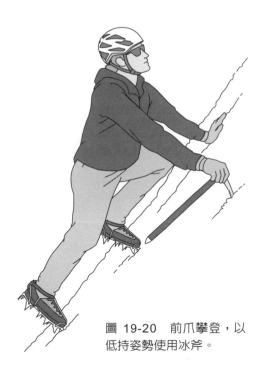

圖 19-20　前爪攀登，以低持姿勢使用冰斧。

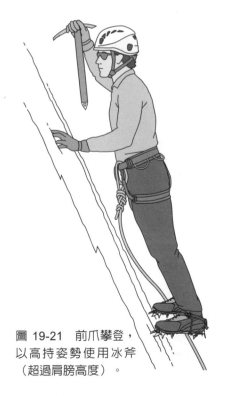

圖 19-21　前爪攀登，以高持姿勢使用冰斧（超過肩膀高度）。

不要過度伸展（圖 19-22a）。利用前爪攀登技巧上攀，緊握斧柄的位置也要逐步上移，等站得夠高了，要用另一隻手以滑落制動握法握住扁頭（圖 19-22b）。最後，換手握住扁頭，由固定姿勢變成低持姿勢（圖 19-22c）；當扁頭的位置來到你的腰際，就是拔出冰斧往更高處砍入的時候了，同樣還是採固定姿勢。固定姿勢使用在較硬的冰壁或較陡的斜坡上。

曳引姿勢：握住近柄尖的握柄，將冰斧高揮砍入上方冰面；向下輕拉冰斧，藉以輔助你用前爪攀登向上（圖 19-23）。握住握柄的手不要在握柄上移動。這個姿勢使用在最硬的冰面或最陡的坡度上。

當你以冰爪前排齒釘站在極為

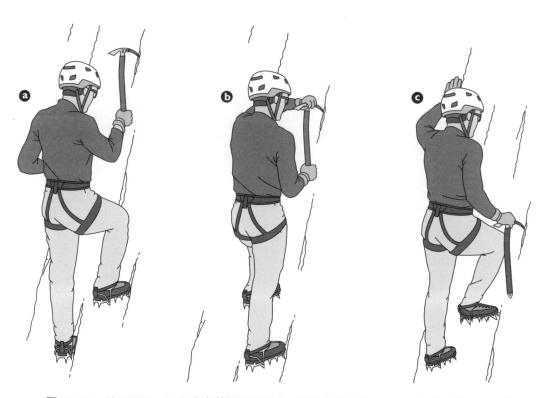

圖 19-22　前爪攀登，以固定姿勢使用冰斧：a 往高處置入冰斧，但不可過度伸展；b 往上踏高之際，另一手用滑落制動握法握住冰斧；c 再往上置入冰斧前，以低持姿勢握住冰斧。

使用兩把冰攀工具，可以提供三個支撐點：舉例來說，當你重放另一支冰攀工具時，還有兩支冰爪和一把冰攀工具保持不動。置入冰面的支撐點要夠穩，以防萬一有一個支撐點失敗了，還有另外兩個著力點可以在第三點設立前支撐你。大部分的重量是由雙腿支撐，兩隻手臂則用來輔助支撐並協助平衡。

在使用雙冰攀工具技巧時，你可以雙手都使用相同的冰斧技巧，也可以雙手各用不同的冰斧技巧。例如你可以都採低持姿勢（圖 19-24），或是一個採高持姿勢，而另

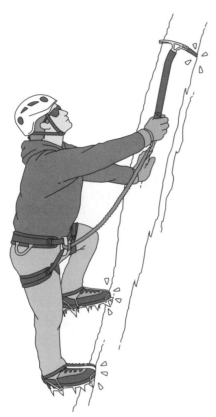

圖 19-23　前爪攀登，以曳引姿勢將冰斧高舉過頭，直往下拉，握持冰斧的手不要換位置。

堅硬或是極端陡峭的冰壁上，想要重新置入冰斧卻變得難以平衡時，你就需要用到第二把冰攀工具。除了固定姿勢外，你都可以同時使用兩把冰攀工具，因為和前爪攀登技巧一起使用的冰斧技巧，都僅需一隻手便可完成。

圖 19-24　前爪攀登，兩支冰攀工具都是低持姿勢。

一個採曳引姿勢（圖 19-25）（參照本章稍後的「垂直冰壁攀登」，將詳細介紹如何以曳引姿勢來運用雙工具技巧）。

混合技巧

有個技巧結合了前爪攀登和腳掌貼地的動作，不但快速，而且有效率，稱為三點鐘姿勢（圖 19-26）。這是因為一隻腳使用前爪攀登技巧，另一隻腳則是腳掌貼地指向側邊（如果是右腳掌貼地，就指

圖19-26　三點鐘姿勢，結合腳掌貼地（右腳）和前爪攀登（左腳）的動作。

向三點鐘方向。若是換成左腳，就變成九點鐘方向）。這種組合是美式技巧的一個例子。

對於直上冰壁的攀登路線來說，三點鐘姿勢是個極具功效的技巧，要比光用前爪攀登輕鬆多了。在這種姿勢下，攀登者的雙腳交替使用不同技巧，使得這項吃力的動作可以由較多的肌肉分攤。往上攀爬時，找出不規則的平坦處、凹槽或凸出冰面可以平放腳掌，讓小腿肌肉休息一下。三點鐘姿勢可以與任何一種冰攀工具姿勢配合。

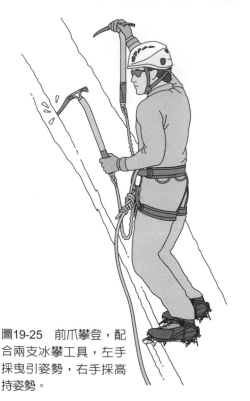

圖19-25　前爪攀登，配合兩支冰攀工具，左手採曳引姿勢，右手採高持姿勢。

攀登者可以視冰況換用各種冰爪技巧。一般而言，腳掌貼地技巧使用在結凍的雪地、表面結冰的雪地及爛碎冰地上較為穩固，因為比起前爪攀登只有四個冰爪齒釘可以刺入雪面，腳掌貼地技巧有較多的冰爪齒釘可以刺入雪面。當冰壁或硬雪面上有軟雪覆蓋時，使用前爪攀登技巧或三點鐘姿勢可以讓齒釘突破表層，更深入其下較堅實的冰層。至於極為堅硬的冰，不論坡度如何（緩坡除外），一般程度的攀登者往往還是用前爪攀登技巧最穩固。如果你在施展腳掌貼地技巧時遇到很大的問題，可能是由於疲累、強風、高度或恐懼，那就乾脆轉換成前爪攀登技巧或三點鐘姿勢。

置入冰攀工具

無論使用哪種冰攀工具，目的在於揮動一次就能確實穩固地將它砍入冰面。攀登過程中省下力氣少揮動一次，就表示到頂時少累一些。要想精準地揮動冰攀工具，需要勤加練習，特別要加強非慣用手揮動冰攀工具的熟練度。不過，只要具備適當的技巧和裝備，應該就

能流暢而精準揮動冰攀工具，即能保持穩固又可輕鬆移出。

剛上路的時候，試著把冰攀工具砍入冰壁幾次，這樣可以感受冰面的塑性到底如何。冰面的塑性決定了冰攀工具的咬著和拔出的難易度，它會隨溫度與冰齡的不同而有極大的差異。往上爬時要仔細尋找適合砍入的冰壁位置。低陷處的冰比凸出處的冰更能撐住鶴嘴；凸出處的冰在冰攀工具的衝擊之下會出現放射狀的破裂線，並因而崩散碎落。盡量找不透明的冰砍入冰攀工具，因為這種冰裡面包含較多的空氣，不會像透明冰面一樣容易碎裂。盡量減少揮擊的次數，做法是每一回鶴嘴砍入的地方愈高愈好。置入冰攀工具的技巧非常多樣，視鶴嘴類型而定。

技術冰攀用的彎曲鶴嘴：又稱為高山鶴嘴，技術冰攀的彎曲鶴嘴和標準冰斧的鶴嘴非常相似（圖19-4a）。不過這種鶴嘴比一般冰斧的彎曲角度更尖銳，鉤住冰壁的效果更好。在使用這種鶴嘴時，必須以肩膀施力自然揮動出去。這種鶴嘴從鬆軟的冰塔乃至於堅硬的水冰都適用，不過，需要揮得更用力，才能好好砍入硬冰裡。

反向彎曲的鶴嘴：彎曲角度更尖銳的反向彎曲鶴嘴（圖 19-4b）需要有點不一樣的揮擊動作，剛要觸及冰面之前手腕得要猛然出力。要將鶴嘴砍入，得將手臂往後舉，手肘彎曲大約 90 度，接著對準看好的地方，在揮擊動作接近冰面時將手腕朝前向冰面扣去。鶴嘴下垂的角度愈大，就愈需要手腕的動作來置入鶴嘴。這種反向彎曲的鶴嘴也很適合鉤住冰面上的洞孔。垂直路段多半會有一堆堆的大冰柱，而冰柱之間的孔隙、細溝，都是牢牢鉤住鶴嘴的理想位置。

拔出冰攀工具

除了要學會揮動力量的拿捏外，攀登者還得學會拔取冰攀工具的最佳方法。除非方法正確，否則拔出冰攀工具會比置入它還要累。拔出冰攀工具時，試著將置入動作反向操作。首先，在和鶴嘴同一平面上下搖動冰攀工具的柄尖那一端，使它鬆動：從冰面拔出來又砍進去（圖 19-27a、19-27b）。然後將斧柄往鶴嘴方向上推，接著從靠近鶴嘴的地方把斧柄往外拉出，嘗試移開這個冰攀工具（圖 19-27c、19-27d）。如果這麼做還不奏效，

圖19-27　如何拔出冰攀工具：a 與 b 前後搖動；c 與 d 往上、往外拉；e 拍擊扁頭（或鎚頭）。

鬆開握著冰攀工具的手，用手掌抵住扁頭往上推，把它拍鬆（圖 19-27e），然後抓住它的頭部，往上、往外拉出來。絕對不要左右扭動冰攀工具，鶴嘴可能會因而斷掉。

垂直冰壁攀登

攀登垂直冰壁最有效率而且最穩當的方法，就是前爪攀登結合曳引姿勢，使用兩把冰攀工具垂直插入冰壁。這種冰攀方法稱之為「循跡」（tracking）。雙腳的標準姿勢是跨開大約與肩同寬，彼此等

高，這是一種相當舒適而穩固的姿勢。手臂伸直，將一支工具打入頭頂上方，另一支工具位於肩膀高度扣住冰壁支撐重量。此時，雙腳和上方的冰攀工具形成三角形抵住冰面。稍微往外側下拉冰攀工具的柄尖那一端，使鶴嘴的鋸齒卡穩在冰裡，同時要把冰爪的齒釘向內加壓。

接著該往上爬了。兩手握緊冰攀工具，兩腳均以小碎步往上移，然後把下方工具移出，重新置入頭頂上方位置（圖 19-28a）。隨時保持有三點不動。出力大部分要來自雙腳，攀登時不要用雙手來拉撐你的重量，否則臂膀很快就會完全沒力。現在，反覆進行如下順序：一支工具砍至定位，兩腳踩高，砍入另一支工具（圖 19-28b），兩腳踩高，繼續下去。注意不要勉強把冰攀工具砍得過高，因爲這樣會讓你的冰爪前兩齒由冰面脫出。注意力集中在如何有效率、有技巧地置入冰爪齒釘和冰攀工具。穩定的節奏和平衡同樣重要。

當攀登者移動一把冰攀工具，準備把它往更高處砍時，他們的身體有時會像「開門」般盪開，失去平衡。要避免這種狀況，你得將平衡的重心轉移到仍然嵌掛著的冰攀工具上，如圖 19-28a。一旦冰攀工具已經置入較高的位置，你就要將平衡的重心轉移過去，然後拔出較低的冰攀工具，如圖 19-28b。

循跡法，也就是所謂的「三腳架法」或「A 字法」，是用來克服凸出的冰面、小懸冰和較長的垂直

圖 19-28　在垂直冰壁上維持平衡：
a 先把重心放在右手的冰攀工具上，拔出左手的冰攀工具置入較高處；b 腳往上移動之後，將體重移到左手的冰攀工具上，再拔出右手的冰攀工具，準備置入較高處。

路段不錯的技巧（見第二十章〈冰瀑攀登與混合地形攀登〉）。

從垂直路段到水平路段

從垂直冰面爬上水平的岩階或平台是整個攀登過程中最具挑戰性的一段，這大概會讓很多人十分驚訝。看到有個穩固的平坦冰面在前方，攀登者可能會鬆懈心神，忘了牢牢站穩你的腳步。此時由於看不到台階上的狀況，只能朝它隨意亂揮，而這會讓冰攀工具很難穩固地置入冰面。

因此，必須爬得夠高，才能了解平台上的狀況究竟如何。爲了能夠站高，趨近平岩前緣時，冰攀工具和冰爪的移動距離必須近一點，然後踩起來將冰攀工具設置成高持姿勢，這樣你就可以看清平台上的狀況，找出良好的冰攀工具砍入點。你可能需要先把平台上面的雪或碎冰清掉，因爲這些東西常會堆積在平台或中等坡度的冰面上。將一把冰攀工具穩穩地往平台裡面砍去，遠離平台的邊緣，接著再砍入另一把（圖 19-29a），然後雙腳往

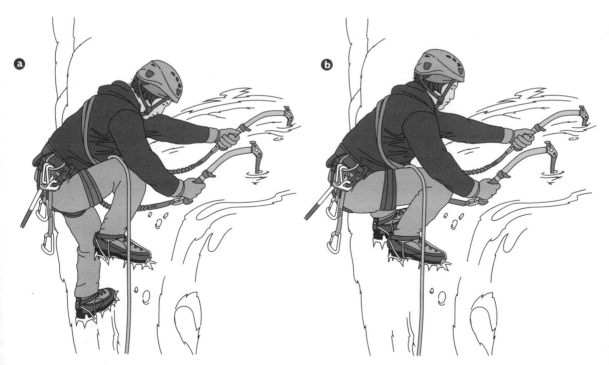

圖 19-29　拉動身體站上平台：a 將冰攀工具砍入平台；b 雙腳往上移動，越過平台邊緣。

上移動，直到安全越過岩階前緣爲止（圖 19-29b）。要記住，此時尤其需要維持腳跟放低。

橫渡陡峭或垂直的冰壁

橫渡冰壁的原則大致上和使用前爪攀登技巧攀登陡峭冰坡差不多。但因爲攀登者是移向側邊，而不是往上爬，所以移動一隻腳重新踢入前兩爪時，另一隻腳很難與冰面保持垂直。如果你的腳跟轉動，冰爪的前排齒釘也會跟著轉動而脫出冰面；此外，冰攀工具在橫渡時也很容易發生扭轉。

要從一個穩固的姿勢開始，雙腳高度要相同，往橫渡的方向傾身，把行進方向那一邊的冰攀工具植入冰面（圖 19-30a）。比起向上攀爬的情形，前方這把冰攀工具的位置會比較低，不過，前方冰攀工具的置入位置不能離太遠，否則當你移動另一把冰攀工具時，身體會轉動而離開冰面（開門）。這種做法也可以使你在橫向移動時，採某種改良的靠背式攀登法運用後方那把冰攀工具，而不會讓它扭轉脫出冰面。

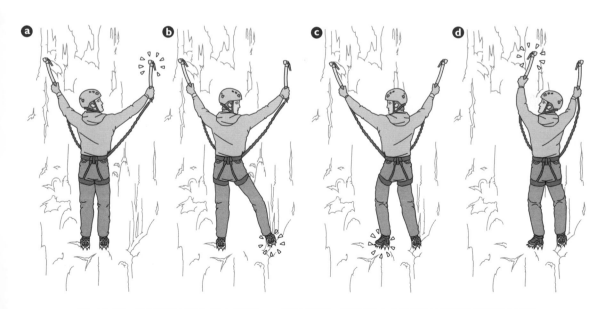

圖 19-30　在垂直冰壁上向右橫渡：a 開始橫渡，將行進方向那側的冰攀工具植入冰面；b 將右腳移動到工具下方；c 左腳往右腳移動；d 第二支工具往行進方向的工具靠近。

現在可以用前爪攀登動作來進行橫向挪移（圖 19-30b、19-30c），將後方那把冰攀工具靠近行進方向的冰攀工具（圖 19-30d）。也可以一次移兩步，將後方腳跨到前方腳，再把原本的前方腳帶回前方。大部分的登山者喜歡用挪移的方式，不但比較容易，感覺上也比較穩當。雙腳移動之後，把後方冰攀工具重新砍入大約和你身體呈 45 度角的位置（圖 19-30a），身體傾向行進方向，然後再砍入往行進方向那把冰攀工具。繼續重複這些步驟。

在冰面下降

依據冰面的傾斜坡度，下降時可運用法式、德式、或美式技巧。

法式技巧

一旦熟練之後，法式技巧就是下降緩和到中度傾斜冰坡最有效率的方式。

持杖姿勢：要在和緩傾斜的冰坡下降，只要面朝下坡，稍微曲膝，步履堅定地往下走即可。每一步都要把冰爪底部的所有齒釘踩入冰裡。以持杖姿勢來使用冰斧。隨著下坡角度變陡，曲膝的程度要增加，膝蓋也要分開，將身體的重量放在雙腳上，使冰爪的所有齒釘都能牢固地咬入冰面（圖 19-31）。這時大腿肌肉出力最多。

斜跨身體姿勢：如果想要更穩固，可以用斜跨身體姿勢把冰斧垂直刺入冰面（圖 19-32）。

助衡姿勢：如果想要更穩固，可以用助衡姿勢來使用冰斧（圖 19-33）。抓住冰斧接近握柄中間的部分，在下坡時將冰斧拿在身體一側就行了，此時冰斧的頭部朝向上坡，鶴嘴朝下，而柄尖朝向下坡的方向。由於鶴嘴和冰斧靠近雪面，而且冰斧隨時可以擺出滑落制動，這個姿勢比較穩固。

欄杆姿勢：如果坡度變得更陡，要以欄杆姿勢使用冰斧。抓住冰斧近柄尖的位置，把鶴嘴往下坡方向植入，離你愈遠愈好（圖 19-34a）。向下走，讓手沿著握柄滑向冰斧頭部（圖 19-34b）。保持握柄微往外拉（拉離冰面），握住握柄末端，讓鶴嘴可以更穩固地卡在冰裡（圖 19-34c）；如果是反向彎曲的鶴嘴，這樣做會比較不牢固，必須改用與冰坡平行的方向來拉它。繼續往下走，直到你比冰斧的

圖 19-31　以腳掌貼地技巧下坡，以持杖姿勢使用冰斧。

圖 19-32　以腳掌貼地技巧下坡，以斜跨身體姿勢使用冰斧。

圖 19-33　以腳掌貼地技巧下坡，以助衡姿勢使用冰斧。

頭部位置還要更低（圖 19-34d）。拔起鶴嘴（圖 19-34e），在更遠的下坡處重新植入冰斧。

　　固定姿勢：如果坡度極陡，陡到讓你覺得面朝外側下坡很不安全，這時你就要把身體轉向一側，斜行下坡。你的腳下功夫現在也換成了斜行上坡時的腳掌貼地技巧。以固定姿勢來使用冰斧（圖 19-35），用外側的那隻手臂把冰斧向前揮動，將鶴嘴植入冰裡，另一隻手則以滑落制動握法握住冰斧

頭部；然後以腳掌貼地的方式斜著走到冰斧下方。當你通過握柄下方後，握柄會隨著轉動。

前爪攀登技巧

　　在較陡峭的斜坡上，上攀與下降的前爪攀登技巧和冰攀工具使用姿勢大致相同。不過，就和攀岩一樣，往下攀爬更為困難，很容易就會踩太低，使腳跟提得太高，進而使得冰爪前排齒釘根本無法刺入，或是很容易破冰而出。在往下攀爬

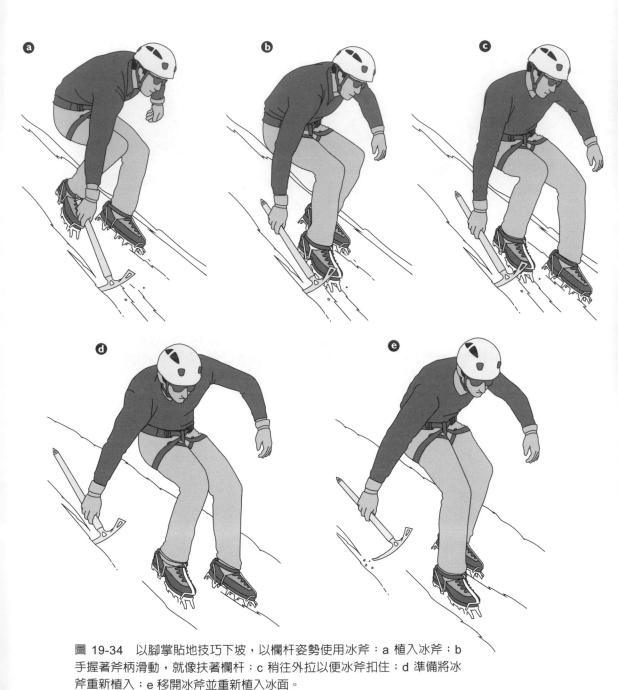

圖 19-34　以腳掌貼地技巧下坡，以欄杆姿勢使用冰斧：a 植入冰斧；b
手握著斧柄滑動，就像扶著欄杆；c 稍往外拉以便冰斧扣住；d 準備將冰
斧重新植入；e 移開冰斧並重新植入冰面。

圖 19-35　以腳掌貼地技巧下坡，以固定姿勢使用冰斧。

時想要看清楚路線狀況是不太可能的（除非是在稍微斜行的路段），砍入冰攀工具時也很彆扭，因為砍入的位置必須靠近你的身體，所以你無法使出全力來揮動冰攀工具。在下坡時把冰攀工具置入當初上攀時所砍出來的洞孔，或許是將它穩固置入的唯一可行辦法。

攀登者在下山時通常不會利用前爪攀登技巧，但在某些情況下，例如半途折返，它依然是一種重要的技巧。此外，往下攀爬的能力也可以培養上攀時的自信。如果路線過陡，冰攀者通常會以垂降的方式下降（見下文的「冰地垂降」）。

結繩冰攀技巧

冰攀者通常會結繩攀登。攀登冰坡時可以使用一條標準的單繩，也可以利用兩條攀登繩（見第十四章〈先鋒攀登〉對雙繩和雙子繩技巧的詳細介紹）。不過，如果不結繩攀登才能使全體獲得最大的安全保障，那就不必遵守結繩攀登的原則。例如，氣候惡劣且天色已晚，或是在有落石危險的雪溝中，不結繩攀登可能更為安全，因為這樣可以使行進速度加快。此外，若某段難以確保，一人墜落可能會讓繩隊全體墜落，不結繩攀登也是明智之舉。然而，別會錯意了——不結繩攀登絕對是一項艱難的任務。

冰地固定支點

現代的冰螺栓可以在良好的冰上提供可信賴的固定支點。然而，由於放置冰螺栓要花很多時間和精力，多少會犧牲安全。因此，先鋒者在冰壁上架設的固定支點，通常會比同樣長度的岩壁來得少。冰攀

者也會利用天然固定支點。有機會
要多練習用左右手設置固定支點。

天然固定支點

在冰天凍地的高山峻嶺中，很
難找到現成的天然固定支點。好的
天然固定支點或許不是冰壁本身，
而是攀登路線旁邊的岩石或是從冰
中凸出的岩塊。矮樹叢和樹木也可
以成為天然固定支點。

冰螺栓固定支點

冰螺栓的置入方式有各種變
化。攀登者必須先提出幾個嚴肅的
問題：此處的冰性質如何？它的深
度夠不夠？這個固定支點預計會承
擔多少力量？預計的拉力方向為
何？裝備扣裡還剩下哪些冰螺栓？
哪個冰螺栓稍後會用到？觀察、估
計、判斷和經驗都可以幫助你回答
這些問題，並且據以設置固定支
點。

每個冰螺栓的設置都不同，這
是冰攀的重點之一。冰是一種永遠
在變的介質。理想的情況下，在堅
固的冰層中，如果冰螺栓的設置是
順著拉力的方向，它其實是非常穩
固的。在某些情況下，如果冰螺栓
的置入方位和拉力方向相反，那麼

它也是比較強固的，但你必須在設
置這個固定支點的當下做決定。

適合置入冰螺栓的位置與適合
置入冰攀工具的位置一樣。天然的
凹陷處是很好的選擇，因為在這種
地方，冰螺栓造成的破裂線不太可
能會伸及表面。反之，在凸出處置
入冰螺栓可能會導致嚴重的碎裂，
使得固定支點不牢靠，甚至失去效
用。一般說來，旋入冰螺栓的位置
至少要相隔 60 公分才可以降低危
險，因為一個固定支點的破裂線可
能會延伸到另一個固定支點，導致
兩個固定支點的強度都變弱。避免
重複使用之前的冰螺栓置入點，除
非它再次結凍了。

旋入冰螺栓的程序多少會因冰
況而異，不過基本的常用程序大致
上相同：

1. 為了在設置時可以有最大的
力矩，要將冰螺栓的位置保持在大
約腰部高度。如果冰螺栓沒有馬上
咬入冰面，可以用冰攀工具的鶴嘴
或柄尖鑽出一個小孔，作為冰螺栓
前幾排螺紋或齒釘的著力點。鑽小
孔時動作要輕柔，輕輕扣擊即可，
避免冰面碎裂。舊的鶴嘴洞也可以
當作是開始旋入的位置。

2. 接著從洞孔處開始把冰螺栓

往裡面鑽。假如在堅硬的冰面，將冰螺栓置入與冰面呈直角處，冰螺栓的頭朝下約 5 到 15 度角，如此就可以在向下受力的時候利用螺紋的支撐力量（見第二十章〈冰瀑攀登與混合地形攀登〉的圖 20-6）。用一隻手穩穩地一邊用力壓、一邊將冰螺栓旋入冰裡。把它一路旋到底，直到冰螺栓的掛耳與冰面齊平，並指向預期的受力方向。假如是在冰質脆弱或快速變質的冰面（爛碎冰、泥濘的冰或被太陽照射過的冰等等），沒有比較好的置入固定支點處，就將冰螺栓置入與冰面呈直角處，冰螺栓的頭朝上 15 度角，以利用冰螺栓的槓桿力量。

3. 冰螺栓的掛耳扣上一個快扣或帶環，鉤環的開口向下朝外，然後扣入攀登繩。

如果冰壁上面罩著一層軟雪或碎冰，先用冰攀工具的扁頭或鶴嘴清除乾淨，等到堅硬、牢固的冰面露出來後再鑽起始洞（圖 19-36a）。如果是極端爛碎的冰層，先用冰攀工具挖出一個水平的台階，然後再把冰螺栓垂直插在台階上（圖 19-36b）。如果冰層表面碎裂，只要一邊輕輕用鶴嘴將碎掉的冰塊往旁邊掃開，一邊繼續旋入冰

螺栓，你仍然可以穩固地設置冰螺栓。

攀爬極端陡峻的冰壁是一項令人身心俱疲的活動，所以在安全的情況下要盡量減少冰螺栓的設置數量。除非是爛碎的冰地，否則每個固定支點各裝一個冰螺栓即可。安全主要繫於冰攀工具和冰爪的置入點以及技巧（這樣的概念稱為「自我確保」攀登），而這也會影響到所需要設置的冰螺栓數目。

勤加練習，就能用單手置入冰螺栓。在坡度中等到陡峭的斜坡上，可以在裝置冰螺栓前先砍出一

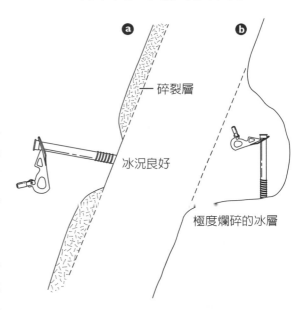

圖 19-36　冰螺栓設置：a 冰壁上覆蓋一層軟雪或碎冰；b 爛碎冰地。

個供腳站穩的步階。但斜坡若極端陡峻，以致於很難砍出步階，那麼就省省力氣吧。你可以試著在路線上的天然休息點上設置冰螺栓。讓雙腳承受體重，專用一支冰攀工具來保持平衡。在設置冰螺栓時，別讓自己因為一直抓著冰攀工具的握柄而累垮。在極度陡峭的冰壁上設置冰螺栓必須是很嚴謹的，因此需要設置冰螺栓的時候，利用冰爪前排齒釘站穩，有效率並充滿自信地完成冰螺栓的設置，然後繼續攀爬。

當你拔出冰螺栓，管內的冰柱要立刻清除乾淨，否則它會凍在裡頭，使得這個冰螺栓暫時失去效用。有些冰螺栓的內部略呈圓錐狀，便於移除冰柱。你可以用甩動的方式來移除內部的冰柱，如果行不通，可以試著手持其掛耳輕扣冰面，或是冰攀工具的握柄。千萬不要拿冰螺栓的齒或螺紋去碰撞堅硬的東西，像是冰攀工具的頭部或冰爪，這樣只會令齒釘和螺栓紋凹陷，讓冰螺栓難以植入冰面，尤其是在寒冷的環境裡。如果冰螺栓裡面的冰柱已經凍結，你可以向內呼氣讓冰融化，或是用溫暖的手握住冰螺栓，也可以把它放在外套的口袋裡。如果要用岩楔鉤或是金屬製的 V 字穿繩器清理螺栓，務必要小心，這麼做會損傷冰螺栓內側的表層，以後更容易黏住冰雪。如果這個問題持續存在，攀登前可以在冰螺栓裡噴一些潤滑油或滲透油。

設置冰地固定點

冰攀者在進行確保或垂降時有好幾種固定點裝置可供選擇，包括 V 字穿繩、冰樁和冰螺栓等。這裡要先討論 V 字穿繩和冰樁，這兩種設置主要用於垂降；下面的「冰地確保」則會說明如何利用兩支冰螺栓來裝置標準的固定點。

V 字穿繩法

V 字穿繩固定點（圖 19-37）是一種很受歡迎的固定點裝置，因為它既簡單又容易架設。這種裝置是由一位優秀的蘇俄登山專家維塔利‧阿巴拉克夫（Vitaly Abalakov）於 1930年代發明。V 字穿繩固定點（也稱為阿巴拉克夫）其實只是一個鑽入冰裡的 V 字形通道，加上由一條輔助繩或傘帶穿入通道後打個結所形成的繩環。不管是拿來測試或是實際使用，V 字

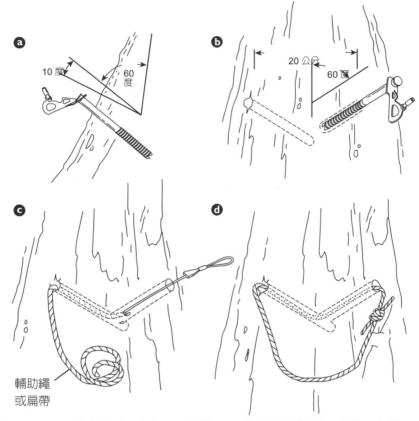

圖 19-37　阿巴拉克夫（V 字穿繩固定點）：a 用冰螺栓鑽出第一個孔，上傾 10 度且側偏 60 度；b 用另一支冰螺栓鑽出與前者相交的第二孔；c 用 V 字穿繩器，將一條輔助繩穿過 V 字形的通道；d 輔助繩打結形成一條帶環，固定點就做好了。

穿繩固定點都十分穩固。但是要記住一點，就是它的強度和構成它的冰層是一樣的，要有堅實的冰層，才會有堅實的 V 字穿繩固定點。可以設置多個 V 字穿繩固定點，然後串接在一起，藉以製造出一個受力均等的固定點系統。製作 V 字穿繩固定點的步驟如下：

1. 把一個 22 公分長的冰螺栓鑽入冰面，角度要背離拉力方向大約 10 度，同時向垂直坡面處的一側傾斜約 60 度角（圖 19-37a）。

2. 把這個冰螺栓拔出到一半的位置，置於原處作為指標。在距離第一個冰螺栓大約 20 公分的坡面上鑽入第二個冰螺栓，讓它

往垂直坡面處的另一個側邊傾斜約 60 度角，這樣就會和第一個洞孔在底部相交（圖 19-37b）。也就是說，兩個冰螺栓之間的角度大約為 120 度，以想像的垂直坡面線為中點（此中點至兩個冰螺栓皆為 60 度），接著把兩個冰螺栓都取出來。

3. 拿一條 6 到 8 公釐長的輔助繩從一端穿入這個 V 形的小通道。用 V 字穿繩器從另一邊的通道把繩尾鉤出來（圖 19-37c）。

4. 抓住輔助繩兩頭，讓繩子在通道裡來回摩擦，好將兩個孔洞交會處的尖角磨掉，否則尖角可能會在發生墜落時把繩子割斷。把這條輔助繩或傘帶打個結，形成一條繩環（圖 19-37d）。

5.在此 V 字穿繩固定點上方 0.6 到 1 公尺處設置一個冰螺栓，將冰螺栓和 V 字穿繩固定點的繩環扣在一起，作為後備。這個固定點就大功告成了。

若欲垂降，直接將攀登繩穿過輔助繩或傘帶結成的繩環，垂降完成後便可將繩子拉出。如果沒有輔助繩，另一種做法是將垂降繩直接穿過 V 形通道（有時候被稱作「零穿繩法」，zero-thread），不過要特別注意，攀登繩在 V 形通道內可能會結凍。

在熱門冰攀路線上的垂降及（或）確保位置，會發現很多別人用過的 V 字穿繩固定點。就像其他固定點一樣，在把生命交付給它之前，要先仔細檢查它是否有燒著痕跡、是否老舊或受損，也要檢查繩結是否牢固。有時繩結末端的繩尾會凍結，就像繩環繫牢的一部分。小心！確定垂降繩是穿過繩環，而不是穿過這個凍結的繩尾，千萬不要犯下這個致命的錯誤。再來就是檢查 V 形通道的完整性，看看外圍的部分是否已經融化，是否會因此變得太淺，讓固定點變得不安全。如果你對這個固定點有疑慮，就架設一個後備固定點，或者乾脆用新的固定點取而代之。

冰樁

冰樁可能是冰攀的天然固定點設置中用途最廣的一種。雖然要花時間製作，但這是很值得理解的技巧。冰樁的強度和它的大小及冰面的堅硬程度成正比。如果冰樁是由堅硬、穩固的冰做成，它就有可能會比登山繩還強固。冰樁有一個最大的、也是唯一的缺點，就是設置

相當花時間。從上面俯瞰，完成後的冰椿形狀有如淚珠（圖 19-38a、19-38c），從側面看，其形狀有如香菇（圖 19-38b）。要設置冰椿，只需一把冰斧與良好的冰地，冰地的結構要一致，沒有裂痕，也沒有小洞。

用冰斧的鶴嘴砍出冰椿的輪廓，如果是硬冰，淚珠狀的最寬處直徑約爲 30 到 45 公分，長度則有 61 公分（圖 19-38a）。接著利用

冰斧的鶴嘴和扁頭在輪廓周圍往外挖出一個至少 15 公分深的溝（圖 19-38b）。將冰椿兩側和上半部挖深，側看呈牛角狀，以免攀登繩從冰椿上方脫出（圖 19-38c）。這是設置冰椿時最需要注意的地方，因爲一不小心，冰椿就會碎裂。同樣的做法也可以做出雪椿，作爲雪地的固定點（見第十六章〈雪地行進與攀登〉）。

冰地確保

和其他攀登形態一樣，冰攀者可以選擇要採取行進確保法還是固定式確保法。

行進確保法

架設行進確保系統，冰攀者可得到的防護介於確保攀登與不結繩攀登之間。在面對暴風雪或雪崩的威脅時，行進確保法可以讓隊伍快速行進，而在這種時刻，行進速度愈快，隊伍就愈安全。這種確保法也可以用在和緩到中等坡度的冰坡，因爲冰攀者比較不會在這種環境下墜落，而固定式確保法又太耗費時間。

無論是冰攀、攀岩（見第十四

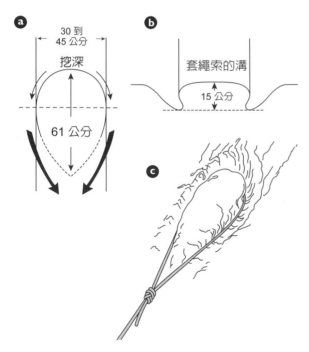

圖 19-38　冰椿：a 俯視圖，顯示其長寬；b 剖面圖，顯示其深度；c 俯視圖，已套入攀登繩。

章〈先鋒攀登〉），或雪攀（見第十六章〈雪地行進與攀登〉），行進確保法的設置都大同小異。隊伍的成員（通常只有兩人）同時行進，先鋒者邊攀爬邊架設固定支點，並把攀登繩扣上，後攀者則邊攀爬邊回收這些裝置。這麼做的目的，是爲了讓彼此之間始終至少有兩個固定支點，以便墜落時可以撐住繩子。固定支點的適當間距通常是當先鋒者設置新的固定支點時，後攀者正好可以拔取最後一個固定支點。

比起真正的攀登繩確保，行進確保法比較不安全。因此，在決定是否該採用行進確保法時，需要以豐富的經驗爲基礎，做出良好的判斷。隨著路線的難度改變，攀登隊伍只要在行進確保和繩距攀登之間轉換就可以了。

固定式確保法

如同攀岩及雪攀，冰攀的固定式確保法（繩距）也需要一位確保者、一個確保固定點，以及幾個固定支點。先設置一個確保固定點，在以攀登繩確保先鋒者爬上一段繩距後，由其設置另一個確保固定點，然後確保後攀者（也稱爲第二

攀登者）爬上繩距。繩隊隊員可以輪流先鋒，也可以始終由同一位隊員擔任先鋒者。

先鋒者應該在繩距結束之際留意下一個良好的確保點，例如坡度較緩和冰面的凹陷處，或是一個很快就能砍出平台的地方。如果你決定要砍出可以站立的步階，將一把冰攀工具置入一側的冰面以維持平衡。砍出的步階要夠大，足以讓你面對冰面，雙腳外八字站開，以腳掌貼地。如果冰壁陡峭，或許只能砍出一個僅容納一隻腳的簡單步階。

確保固定點

一個冰地確保用的標準固定點，如同攀岩的固定點，必須符合 SERENE 準則（也就是穩固、有效、多餘、平均及不可延展，見第十章〈確保〉），需要用到兩個冰螺栓（如果不是在最佳的情況，還可以設置第三個），最好是有兩個掛耳或一個特大號掛耳的冰螺栓，才能配合使用兩個鉤環（冰椿或 V 字穿繩固定點亦可作爲確保固定點，不過它們的設置比較費時，主要用在垂降）。

把第一個冰螺栓裝設在你的前

方,稍靠側邊,大約在腰際至胸部之間的高度。接著扣入一個有鎖鉤環,然後用個人固定點或攀登繩將自己扣入。接著設置第二個冰螺栓,在距離第一個冰螺栓 46 至 61 公分處,稍微高於第一個冰螺栓,這樣不管哪個冰螺栓旁邊產生小裂紋,都不會交叉在一起以致整塊冰面變脆弱。用帶環或細繩扣在兩個冰螺栓上,製造出一個平均分攤力量的固定點(參考第十章〈確保〉的「平均分散力量於數個固定點」)。這樣固定點的設置就完成了(攀登繩與繩環如圖 19-39)。

確保方式

確保時可選擇採用確保器、義大利半扣或坐式確保等方式,無論是哪一種,固定點的設置都相同。選擇標準或許僅僅在於攀登者的習慣、他們對固定點的信賴度。坐式確保(見下文)比較動態,確保時需要做出一些動作,因此一旦發生墜落,墜勢會較慢止住,不過對固定點和固定支點的衝擊力較小。如果攀登繩結凍了,使用確保器會失靈的話,坐式確保也可能是唯一的選項。相較之下,使用確保器和義大利半扣可以很快止住墜落,但

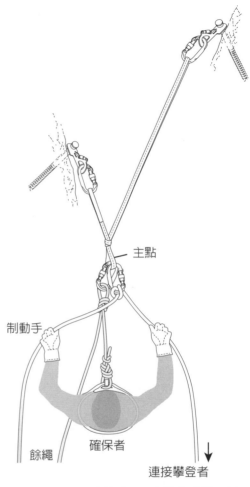

主點

制動手

餘繩　　　確保者

連接攀登者

圖 19-39　冰地確保固定點的設置,以冰地確保固定點直接確保第二攀登者,使用相距 46 至 61 公分遠的兩個冰螺栓。使用義大利半扣確保第二攀登者。

對固定點和固定支點的衝擊力會較強。第十章〈確保〉中對於不直接使用吊帶確保有詳細的描述,在冰上確保的機械原理是一樣的。更多內容,可以參考第十章〈確保〉的

「挑選一個確保方法」。

　　無論使用哪一種確保方式，控制攀登繩的方法都一樣。在第二攀登者往上爬時，確保者將攀登繩收緊，將攀登繩收成「蝴蝶」狀的繩圈，掛在連接確保者至固定點主點的繩子。

　　在固定點下確保：直接在固定點下使用自動上鎖的確保器或義大利半扣確保既容易又有效率（如圖 19-39），因此這個方法被許多冰攀者視為標準程序。將確保器或可以作為義大利半扣的（梨形）有鎖鉤環扣在主點的 8 字結正上方均力的固定點系統上（見第十章〈確保〉的「靜力分攤法」及圖 10-20），或者扣在另一個扣住主點的有鎖鉤環上，然後適當地操縱確保器（按照廠商的使用方法說明書）或義大利半扣（見第十章〈確保〉的「確保後攀者」），並通知第二攀登者他（她）已經被確保了。

　　坐式確保：坐式確保尤其適用在攀登繩僵硬而凍結，可能會卡在確保器裡的狀況。面對冰壁確保固定點，把確保繩穿過第二個冰螺栓上的另一個額外的鉤環或快扣，然後再穿過腰際的控制鉤環並繞過你的背後，再將攀登繩扣在第一個冰

螺栓上另一個額外加上的鉤環，最後再用制動手握住這段繩子，坐式確保便完成了（圖 19-40）。

在冰壁上輪流先鋒

　　後攀者抵達固定點後，兩位攀登者都要將自己固定到固定點以

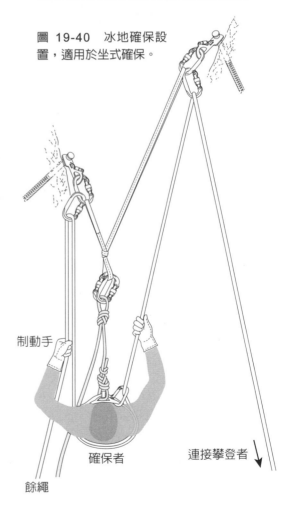

圖 19-40　冰地確保設置，適用於坐式確保。

制動手

確保者

連接攀登者 ↓

餘繩

確保安全，可以使用個人固定點或連接任一個冰螺栓的攀登繩，也可以固定到均力繩環的系統上，然後交換需要的裝備。如果確保者是直接在固定點下方確保，就把確保器和它的鉤環從固定點上移到確保者吊帶上的確保環，然後將連接到確保器的攀登繩穿過上方冰螺栓的快扣，扣到第二攀登者身上。

現在先鋒攀登者變成第二攀登者，替第二攀登者（新的先鋒攀登者）確保；新的先鋒攀登者解除他（她）的個人固定點後開始攀登。扣在上方冰螺栓固定點的快扣，暫時變成新的先鋒攀登者的第一個固定支點。新的先鋒攀登者設置了第一個高於固定點的固定支點後，確保者就將先鋒攀登繩從上方冰螺栓固定點的快扣解開。在每個繩距結束後都重複這個交換的步驟，直到結束攀登行程。

冰地垂降

想要在陡峭冰壁下降時，通常會採取垂降的方式。冰地垂降的考量和攀岩時的垂降一樣（參考第十一章〈垂降〉），但在固定點的選擇上有很大的差異。攀岩時多半可以利用天然固定點，例如一塊凸岩或一棵樹，但冰攀時往往得自行設置固定點。使用最廣泛的冰地垂降固定點是 V 字穿繩固定點，如果情況和擁有的裝備允許，也可以用冰椿（見上文的「設置冰地固定點」）。冰螺栓通常會用來作為冰地固定點的後備，直到最後一個隊員要垂降時再把冰螺栓取回，所以他是在沒有後備的情況下垂降。

為縱情山林練習

冰攀的技巧和信心來自長時間的練習，評估與判斷冰況的能力來自多年的經驗。如果可以，最好有個固定的夥伴可以和你一起練習，努力學習如何將冰斧一擲中的、如何正確地踢入冰爪，這樣才能節省體力。你也要盡力增進攀登的速度和效率，依據冰況和體能進行調整。每個登山者都要學著判斷何時該結繩攀登以做防護、何時不結繩攀登比較安全。經驗豐富的冰攀者不但熟悉這些技巧，勤加磨練，搭配自信和良好的判斷力運用之，才能面對所選攀登路線的嚴格考驗。

第二十章
冰瀑攀登與混合地形攀登

· 裝備　　　　　　　　　· 冰瀑攀登
· 混合地形攀登　　　　　· 冬季攀登

　　隨著溫度降到冰點以下，液體水會凍結爲固體，即使是奔騰的洪流，都會變成巨大、壯觀、懸垂的冰瀑。水冰是逐步累積而成的，常見的形式並非一個單獨、均質的晶狀結構。通常，冰是經過一連串的凍結漸漸形成，具有層層疊疊的結構。水冰的組成包括多種形式：平滑而廣大的厚冰層、花椰菜狀紋理的冰牆、格子狀的整片薄冰、似吊燈般掛著的簾幕，還有既奇異又夢幻的懸冰。

　　和冰河的生命週期比起來，冰瀑的壽命顯然要短得多。光是一個冬季的冷暖循環，冰瀑可能會形成、崩解，然後再形成，直到暖和的春天到來又再度融化。如果攀登者在較暖的其他季節造訪著名的冬季冰攀地區，可能無法想像冬季是怎樣的情景。夏季到加拿大亞伯達省傑士柏國家公園（Jasper National Park）冰原大道（Icefield Parkway）參觀的觀光客，可能無法想像世界各地的冰攀者冬季聚集在這裡的盛況，而輕易錯過岩壁上濕濕的印子其實就是威平牆（Weeping Wall）的巨型冰瀑簾幕，是一整片的垂直冰壁。

　　冰瀑攀登的技術難度也不斷地往前推進，這項運動已逐漸超越傳統冰攀的範疇——攀登一面單純的冰壁——進而包含了乾式攀登（dry tooling，用冰攀工具及冰爪從事技術性岩壁攀登，串連分開結成的冰）。混合地形攀登（結合薄冰、雪及岩）並不是最近才有的概念，它向來是冬季攀登蘇格蘭地區的雪溝，以及攀爬阿爾卑斯山的技

術攀登路線時必定會遇到的。混合攀登原本指的是一隻腳在岩壁上、另一隻腳在冰壁上（通常爲薄冰）攀登。但隨著冰攀運動的焦點逐漸轉變，現代混合地形攀登的路線，通常是攀岩的部分跟冰攀一樣多，或甚至更多。攀登路線的難關，往往是要運用巧妙的動作從岩壁上移動到垂掛的冰幕或懸冰上。

從事冰瀑攀登或混合地形攀登的攀登者，必須要更謹慎地處理從冰到岩的地形遽變，或是從岩到冰的轉換，同時也要注意對環境產生的影響。冰攀工具與冰爪的堅硬金屬會刮傷或破壞岩壁表面，也會傷害地衣或植物。進行乾式攀登時要特別小心，盡量把破壞減到最小。在建立混合攀登的路線時，要考量當地的攀登倫理，避免涉及具有文化價值的地區（例如刻有文字或壁畫的岩壁）與熱門的岩場從事混合地形攀登。

由於冰瀑攀登活動多在冬季的月份裡進行，需要攀上陡坡、爬下雪溝或走進盆地，因此要特別注意雪況。到野外冒險時，注意雪崩風險、隨時謹慎行事，是非常重要的。見第十七章〈雪崩時的安全守則〉。

裝備

這節會稍加介紹冰瀑攀登和混合地形攀登專用的裝備。雪攀與高山冰攀的裝備請參考第十六章〈雪地行進與攀登〉與第十九章〈高山冰攀〉。

冰爪：比起一般高山冰攀用的冰爪，冰瀑攀登用冰爪的前排齒釘更猛然向下彎曲或朝下傾斜，而第二排齒釘則更向前傾。在極陡峭或懸垂的冰瀑與混合地形上，最合適的冰爪是固定式或半固定式、前排齒釘爲垂直走向的雙齒型（圖 20-1a）和單齒型（圖 20-1b）冰爪。

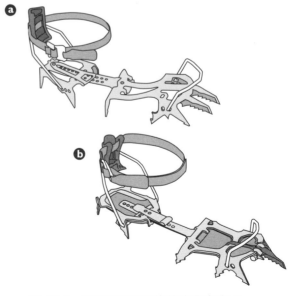

圖 20-1　前排齒釘可更換的半固定式冰爪：a 雙齒型；b 單齒型。

單齒型冰爪最適合用於乾式攀登或脆弱的冰層。有些冰爪的前齒可拆卸互換，磨損的前齒可以換成新的（而不需要換掉整雙冰爪），也可以從單齒型換成雙齒型，反之亦然。

冰攀工具：直握柄的冰攀工具較適合高山冰攀，而握柄彎曲、有著符合人體工學握把的反向彎曲鶴嘴（見第十九章〈高山冰攀〉圖 19-4b）無疑是最受歡迎的冰瀑以及混合地形攀登工具。市面上有很多種技術冰攀工具（圖 20-2），每一種都有不同的特色（包含握把、重量、平衡），因此你可以試試看幾種不同的型號，再挑選出最符合你需求的那支。

冰瀑攀登

運用冰爪和冰攀工具，從事冰攀的人可以在凍結的冰瀑間上下移動，體會各種不同冰況。

冰爪之使用技巧

攀登陡峭的冰瀑，腳部的技巧是最基本的。腳部肌肉的力量遠比手臂肌肉大，若腳踩的技巧好，攀

登者的腳將可以承受更多體重，減少手臂的疲憊，保留手臂的寶貴力氣，見第十九章〈高山冰攀〉中優

圖 20-2　現代的技術冰攀工具。

良腳部技巧的例子。好的腳部技巧也可以使重心的轉移更加順暢，攀登更有效率。腳踩的技巧若不好，則很容易顫抖，很快就會因沒力而墜落。

前爪攀登是垂直冰攀的主要腳部技巧（見第十九章〈高山冰攀〉對前爪攀登的介紹）。有經驗的冰攀者不僅會往上尋找冰攀工具的砍入位置，也會不斷留意下方最佳的落腳所在，減輕小腿的施力。如同冰攀工具的砍入點，冰壁上的小凹洞與小凸出物上方都是不錯的落腳位置。

找到可能的腳點後，確實踢入前爪牢牢定住。除了極易碎的冰或冰幕外（參考下文的「特殊狀況」），只要踢一、兩次就應該夠穩固了。務必讓腳垂直踢入冰壁：放低腳踝，使第二排齒釘抵住冰面，增加穩固性；登山鞋的正面要垂直對準要踩的點。你可能需要採取內八字或外八字的姿勢來讓腳垂直於冰面（圖 20-3）。單齒型冰爪可以放進舊有的鶴嘴置入點。當你的腳點站好後，直到跨出下一步之前都要保持穩定。若太緊張，穩定性將會大打折扣。

兩腳張開約與肩同寬，或略窄

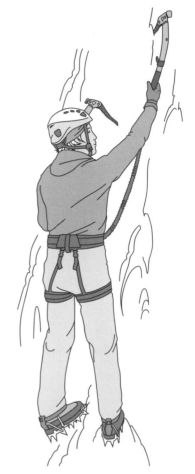

圖 20-3　有時需要採取內八字站姿，以便正對著冰面植入前排齒釘。

一點，這樣可以避免容易往側邊偏轉的「開門」效應。攀爬時盡量踩小步階，不要一次跨太高，才不會讓四頭肌過度受力——儘管有時在越過突起物時必須把腳跨高。

除了直接踢入冰面的前爪攀登外，類似於攀岩動作的其他腳踩技巧，在冰瀑攀登常見的各種地形上也很適用，例如大字式攀登法、往反方向擺腳取得平衡、換腳踩法（matching feet，參考第十二章〈山岳攀岩技巧〉）以及掛腳法（heel hooking，見圖 20-10）。

冰攀工具之使用技巧

正如同前爪攀登是冰瀑腳踩技巧的主流，曳引姿勢則是當今最常用的冰攀工具技巧（參考第十九章〈高山冰攀〉圖 19-23）。由於將雙斧高舉過頭揮動是件吃力的工作，所以應盡量減少揮動的次數，精準地到達定位。

使用循跡技法冰攀時，心態上要設想是在進行自我確保攀登。在完全信賴各個置入點的穩固性之前，要先放部分的體重去測試。先在冰上站穩，以此相對安全的位置測試冰斧是否能夠承重。基本的概念如下：你的目的在於創造一個有利的位置，然後藉此上攀。如果每個位置都很穩固，你就能爬得既舒適又有信心。不要陷入依賴不可靠置入點的窘境，這只會讓你喪失自信，甚至會導致立足點更加脆弱而且不穩。

穩固又快速放置冰攀工具的關鍵，在於選擇適當的置入點並精準地砍入，最好能一次到位。有個擊中準確點位的辦法：先用鶴嘴輕敲欲置入的點，接著再對準那點使力揮動冰斧。揮動的技巧比較像是打壁球，在拍子快碰到球之前那一瞬間用手腕使勁，而不是像打網球那樣揮拍時手臂打直腕部不動。鶴嘴下垂的幅度愈大，手腕的力量也就愈重要，才能以正確的角度砍入（參考第十九章〈高山冰攀〉的「置入冰攀工具」）。很多攀登冰瀑的初學者會把冰攀工具砍入太深，要盡量避免發生這種情形，因為這樣會使得移開冰攀工具時更困難也更累人（參考第十九章〈高山冰攀〉的「拔出冰攀工具」）。

攀登時也可以找尋一些不需揮動砍入的穩固置入點，以保留體力。某些冰攀工具或單齒型冰爪留下的置入痕跡夠深，便可直接將冰攀工具放進去。水結成的冰上會有許多只需「鉤住」的冰攀工具置入點。大型的懸冰通常會在垂直處群集出現，彼此之間所形成的凹槽或空隙是很理想的鉤住位置；較大型

的冰柱則是水平方向下鉤施力。反向彎曲的鶴嘴最適合這種用途（參考第十九章〈高山冰攀〉的「置入冰攀工具」）。大部分冰攀工具的鶴嘴在與握柄相接處都有鋸齒，可以更穩固地鉤住。

在冰況良好穩固的地方，可以運用循跡技法垂直地交錯置入冰攀工具（見第十九章〈高山冰攀〉「垂直冰壁攀登」一節）。交錯置入（而非並排置入）冰攀工具、一次只靠一把上攀，攀登者便可以減少放置工具的次數，也降低揮動手臂與緊握手掌的肌肉負荷。如果冰況不佳，置入點的穩固性堪慮，最好採取並置冰攀工具的方式，砍入的兩把冰攀工具距離約 60 公分寬，然後再移動你的腳上攀。這種方法可以降低單一置入點的受力，也可以減少冰攀工具受力後破冰脫出的機會。

是否要使用腕帶

針對水冰的冰攀工具，幾乎已經不再使用腕帶了。近年來，冰攀工具握柄上的各種輔助抓握的裝置（圖 20-2）已經取代了有腕帶的冰攀工具。移除腕帶之後，不經意間居然導致發展出許多新的技巧，有

助提升冰攀及混合地形攀登兩個領域的標準。無腕帶冰攀工具讓攀登者比較容易將工具從一隻手換到另一隻手上，從握柄中段的抓握處重新握住冰攀工具（上攀時就不用重新砍入冰攀工具），並且可以在休息時甩甩手、設置冰螺栓的時候放開冰攀工具。

不使用有腕帶的冰攀工具，攀登者就要適應一些維持臂力及手勁的技巧。避免過度抓握冰攀工具，以免浪費力氣。站定位之後，利用連結在冰攀工具上的抓握扣環等裝置，稍微休息一下。

有些攀登者使用腕帶是為了避免弄掉工具，那麼就可以選擇使用「臍帶」這種繫帶。臍帶通常是以有彈性的材質製成，將工具連接到（通常會扣在工具柄尖的孔洞裡）攀登者的吊帶上（圖 19-6）。特別注意一點，不管是臍帶或是它的連接點，都不具備確保強度，千萬不可以用於確保或是個人固定點，臍帶僅僅只是為了防止丟失工具而已。另一個值得注意的點是，如果先鋒攀登者將裝備扣在吊帶的裝備環上，臍帶有可能會和懸掛的裝備纏在一起。

垂直攀登

跟攀岩一樣,冰瀑攀登需要先鋒者和後攀者協調綜合使用各種技巧,而兩者之間是以繩子、固定點及固定支點連結。

循跡技法

以下步驟結合了冰爪與冰攀工具技巧,讓你可以「循跡」而上:

1. 以冰爪前排齒釘站穩,一隻手以曳引姿勢抓住冰攀工具,手臂打直將另一把冰攀工具置入冰面高處,隨即放鬆身體,全身重量移到這把冰攀工具(圖 20-4a)。

2. 高處的冰攀工具持續撐住受力(手臂完全打直),同時以小步伐將雙腳往上移到腳踝與膝蓋之間的高度。理想情況下,你的身體會與置入高處的冰攀工具頂點形成一個三角形(圖 20-4b)。如果你的雙腳距離某一邊太遠,可能會失去平衡,朝向那一邊擺盪然後「開門」。

3. 略為減少施加在較低那把冰攀工具的力量,但還不要將它拔出,先往上觀察下一個置入位置。

4. 手出力,雙腳往下推、往下拉扯較高的那把工具,站起來,拔

出較低的冰攀工具,置入你所選擇的點,以上幾個動作要一氣呵成。同樣地,最好能將冰攀工具置入手臂完全打直的位置(圖 20-4c)。

5. 放輕鬆,把重量移至剛置入的冰攀工具,然後鬆開緊握的手,往上移動雙腳。一旦確認這個新的置入點是穩固的,就可以拔出較低的工具(圖 20-4d)。

6. 重複上述 2 到 5 的步驟。重複這個順序,你的雙腳就會循著冰攀工具置入點的軌跡,每一步都稍微橫向移動。如此一來,雙腳便以冰攀工具為中心,保持身體呈三角形的姿勢。

確保

冰瀑攀登架設確保固定點與確保的程序,跟第十九章〈高山冰攀〉中的「冰地確保」所介紹的步驟大致相同。特別注意一點,就是確保者要避開先鋒者的墜落線,以免被先鋒敲落的各種碎屑襲擊。在雪溝中可把確保系統架設在路線一側,讓側面的山壁提供防護。攀登懸冰或冰幕時,可將確保系統架在裡側,提供最佳的庇護。但這個位置可能不容易跟攀登者溝通,還會造成繩索拉扯拖曳的問題。確保者

圖 20-4　正確的循跡技法：a 將冰攀工具置入一臂之遠的高處，然後用它撐住體重；b 雙腳小步上移；c 站直身體並將另一把冰攀工具置入一臂之遠的高處；d 用剛才那把工具撐住體重，並且移高雙腳。

必須在尋求庇護與操作方便兩項考量之間做權衡。

先鋒

　　冰瀑攀登多半採結繩攀登，一人先鋒，一人後攀，但在許多長距離攀登當中，某些區段可以採用行進確保法。冰攀時可採用單繩攀登或雙繩攀登，雙子繩和雙繩技巧均都可採用（參考第十四章〈先鋒攀登〉的「雙繩系統及雙子繩系統」）。

固定支點

　　岩壁和冰壁固定點都可以用來確保冰瀑攀登路線，這就影響到要如何排放裝備，以及如何放置固定點。

岩楔

有些冰瀑攀登路線中有機會可選用岩楔。攀登雪溝時，可以在兩側的岩壁上放置固定支點。獨立的冰柱或冰幕後面常有可放置岩楔的裸露岩石，但通常要用長繩環加以延長，避免繩子拖曳。在冬季，岩壁的裂隙會被冰封住，因此岩釘的使用要比夏季攀登時更加頻繁。當然，還是可以堅持採用不會破壞天然物的方式架設固定支點。

天然固定支點

比起一般的冰面攀登，冰瀑攀登有比較多可以放置天然固定支點的機會，而且架設天然固定支點會比冰螺栓來得快。小型的冰柱可直接套上帶環使用（圖 20-5）。繫上傘帶的長型冰螺栓可插入兩個冰柱之間，或穿過冰幕上的凹槽，側向旋轉之後即可作為埋入式固定點，成為臨時的固定支點（關於雪中的埋入式固定點，見第十六章〈雪地行進與攀登〉）。在薄型冰幕上，可以敲兩個洞，穿過傘帶或輔助繩，便可架設為 V 字穿繩固定點（見第十九章〈高山冰攀〉的「設置冰地固定點」）。

圖 20-5　掛在冰柱上的帶環。

冰螺栓和冰釘

冰螺栓仍然是冰瀑攀登中最常使用的固定支點（圖 19-7 和 19-8），但冰釘這種專為薄冰及混合攀登設計的敲入式固定支點，也會是個好選擇。

冰螺栓：在第十九章〈高山冰攀〉的「冰螺栓固定支點」一節中已經詳述如何放置冰螺栓。為判定在低溫狀況下結實水冰當中所設置的冰螺栓強度如何，已有重要的測

試結果出爐。但令人驚訝的是，上述狀況當中，最穩固的放置方法為冰螺栓長軸往下約 5 到 15 度，指向預期受力方向（圖 20-6）。這樣的設置可以減輕先鋒墜落的衝擊力對冰面的破壞。

冰螺栓的長度最好是能夠整根旋入冰面。如果冰本身的厚度不夠，無法將整根冰螺栓旋入至掛耳處，就換一根較短的冰螺栓，重新找一個置入點試試看，千萬不要重複使用已經用過的冰螺栓置入孔洞，除非它有機會融化再結凍，冰螺栓的大部分強度取決於其內部結凍的核心部分。可攜帶各種長度的冰螺栓，以避免需要用到帶環繫結

的情況。若冰螺栓露出冰面的長度少於 5 公分，就如一般狀況扣入掛耳即可（圖 20-7a）。如果冰螺栓露出的長度超過 5 公分，就不能太信任這個冰螺栓，可用帶環繫結於靠近冰面處（圖 20-7b）。使用帶環繫結是最不得已的做法。冰螺栓若受力後失效，是因為會破壞放

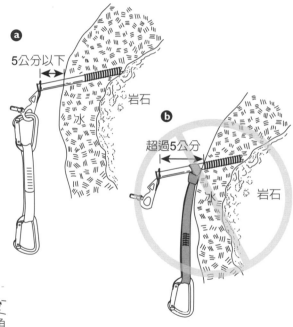

圖 20-7　薄冰上的冰螺栓放置：a 冰螺栓凸出 5 公分左右，正常使用掛耳扣上快扣；b 冰螺栓凸出 5 公分以上，快扣以帶環繫在靠近冰面處。注意第二種放置方法會有很高的疑慮，不建議這麼做，而且應該要盡快加上比較穩固的冰螺栓。

圖 20-6　冰螺栓在寒冷而結實的冰裡要略為朝下 5 到 15 度鑽入最為堅固。

置點下方的冰體，並往受力方向彎折。若是用帶環打結綁在冰螺栓上，此時帶環會下滑至掛耳處，被銳利的掛耳割斷。

冰釘：另一種固定支點是冰釘。冰釘是一種可以移除的固定支點，能夠鉤在冰面或岩石上（圖20-8）。冰釘可插入冰幕上的凹洞，或置入吊燈狀冰體內彼此交織的懸冰之間，輕敲一下就可設置完成。顧名思義，你也可以將冰釘鎚入結冰的岩壁裂隙中。

圖 20-8　冰釘。

放置固定支點的選擇

比起高山冰攀，冰瀑攀登有較多放置固定支點的選擇。高山冰攀只能以冰螺栓作為固定支點，偶爾才能在旁邊的岩壁或一些裸露突出的岩石上架設固定支點。冰瀑攀登就會常常使用到岩壁上的固定支點，不管是旁邊的岩壁，還是冰柱的後面；你也可以發揮創意，用冰瀑的各種特徵來架設天然的固定支點。當然，你也可以使用冰螺栓和冰釘。

攜帶裝備

大部分冰攀者將冰螺栓或其他裝備掛在吊帶上（見第十九章〈高山冰攀〉）。如何將裝備妥善安置於吊帶上？這裡提供幾點建議（也請見「冰攀裝備」邊欄）：

* 將大部分先鋒所需的裝備置於慣用手側。把冰螺栓排在前面，依長度由短至長，從前面向後面排列，齒牙朝向後方。接下來將快扣排在冰螺栓之後。將幾支冰螺栓和快扣扣在非慣用手那一側，在需要從非慣用手放置冰螺栓的時候使用。
* 將先鋒過程中並不會立即用到的裝備排在吊帶後方兩側的裝備環內，包括架設確保固定點或 V 字穿繩固定點用的較長冰螺栓、確保器、空鉤環、滑輪、V 字穿繩器及細繩等。

放置固定支點

在陡峭的冰壁上先鋒攀登時架設冰螺栓，是非常耗費體力的工作。為了保留力氣，你得減少放置冰螺栓的數目。一般來說，冰瀑攀登所放置的固定支點會比相同長度的岩壁攀登少得多，而冰攀者也發展出一些放置冰螺栓的省力技巧。

舉例來說，避免把冰螺栓放置於高處（高於肩膀），雖然這麼做可暫時讓你得到上方確保，但在這種姿勢下，你很難施加足夠的力量，無法將冰螺栓完全鑽入冰壁裡。最有效率的放置高度大約與腰部同高，此時槓桿效果較好，還可以用全身的體重推動冰螺栓鑽入冰裡。此外，由於手臂位置一直比心臟低，所以血液循環可以維持正常，較能保留力氣。

這裡介紹一種先鋒者放置冰螺栓的技巧：

1. 找個能讓兩腳站穩的位置和姿勢，（如果你慣用右手）把左手的冰攀工具置入高處，手臂打直將重量移過去讓它撐住。這支冰攀工具只是作為平衡之用，保持用雙腳來支撐體重，如圖 20-9。

2. 在腰部的高度找尋適合放置冰螺栓的點，用右手的冰攀工具將碎冰或脆冰敲掉，再鑽出一個起始孔準備架設冰螺栓。把這支冰攀工具固定好——扣入吊帶，或穩穩地置入旁邊的冰面。

3. 用右手架設冰螺栓（圖 20-9），然後取一條快扣或帶環扣入掛耳，最後再扣入繩子。

4. 取回右手的冰攀工具，將它

而且永遠都要在吊帶的非慣用手那一側掛上幾支冰螺栓。

特殊狀況

高山冰攀中的冰壁多半質地均一，冰瀑則不然，它所包含的冰具有各種美麗、令人讚嘆（且同時令人畏懼）的形態、形狀、質地、特徵與品質。這些特質可以使攀登變得極為困難，而且幾乎無法設置固定支點。

冰柱：冰柱的形成，是當融水從垂冰滴落而使得下方的冰筍與上方的懸垂冰連結而成。可攀登的冰柱有各種尺寸，小的還不及一人的身體寬，大的直徑可達一、兩公尺以上。儘管巨型冰柱可用循跡技法攀登（見上文「循跡技法」），小型冰柱則需要更多樣的技巧。冰攀工具要垂直交錯置入冰柱，不能並排置入，這樣才不會破壞它的構造，使它弱化。如果在冰柱上設置冰螺栓可能會使它弱化，就在鄰近的岩壁上放置固定支點。不管是冰攀工具的鶴嘴，還是冰爪的前爪，最好採用內八字的角度置入，才能跟冰面保持垂直，增加穩固性。在極狹窄的冰柱上，有效的方式就是

圖 20-9　先鋒時放置冰螺栓。

置入高處並把重量移過去靠它撐住。如果有需要，可以甩甩已受力許久的疲憊左手。

有時候身體的姿勢、冰況，或堅硬的冰攀工具置入點，會導致你必須使用非慣用手架設冰螺栓，所以要練習用這隻手來設置冰螺栓，

使用一隻腳以前爪踢入、另一隻腳懸空但保持平衡姿勢（flagging）或用腳跟鉤住邊緣（heel hooking）的技巧（圖 20-10）。

獨立懸垂冰體：若冰幕或冰柱尚未跟下面的冰體連接，或是已斷裂，就會形成獨立懸垂的冰。此時的攀登技巧跟攀登冰柱大同小異，都要考慮到穩固性。置入冰攀工具和冰爪時要小心謹慎，固定支點則

圖 20-10　腳踩技巧的結合：前爪踢入配合後腳跟鉤住。

設在鄰近的岩壁上。如果要放置冰螺栓，只能選擇冰體與岩石的連接處上方。若冰螺栓直接鑽在低處的獨立冰體上，當整個冰體崩解斷裂時，攀登者也會被拉下去。

吊燈狀冰體：如果成千上萬的小型垂冰融合為一體，形成密實的格狀冰體，就成為吊燈狀的懸冰。吊燈狀冰體相當常見，欣賞起來美麗，但爬起來困難，也不易架設固定支點。確保者的位置必須要能避開先鋒者弄下來的各種碎屑襲擊。大多數時候，攀登吊燈狀冰體的技巧很少。在攀登吊燈狀冰體時，必須用力將前爪踢入冰體深處，以求找到穩固的位置。置入冰攀工具時也是一樣，但有更多創意發揮的空間。你可以直接鉤入兩根懸冰間的縫隙，整個冰攀工具的頭部用力塞入冰面，然後將工具旋轉 90 度，讓鎚頭或扁頭以及鶴嘴橫跨在新的縫隙裡。或是將整個冰攀工具（及你的手臂）戳入冰的結構中，握住握柄中段，把它當成埋入式固定點使用。攀登吊燈狀冰體較不易放置穩固的冰螺栓，卻有很多天然固定支點可運用。

花椰菜狀冰體：花椰菜狀冰體形成於冰壁的「滴落區」，通常在

接近地面或大平台的上方，當噴灑或噴濺出來的水結凍，變成各種不規則的形狀，產生像是花椰菜到類似張開朝鮮薊的形狀。它的尺寸可以從數公分寬到數十公分寬。花椰菜狀冰體提供更多鉤住冰攀工具的機會。在有著堅固圓頂的地方，通常可以使用腳掌貼地技巧，（參考第十九章〈高山冰攀〉）。但是當攀登的冰面愈加形似朝鮮薊張開狀的「花瓣」部分時，要特別謹慎，因為它們很容易斷裂。在花椰菜狀冰體上面設置固定支點最好的方式，是在這些冰體比較大的凸出處或堅固的中心置入冰螺栓。

洋蔥皮冰體：洋蔥皮冰體是另一種噴灑形成的冰體。當水噴灑在一層新雪上面然後結凍，便會在雪層上形成一層冰，有時候甚至可達數公分厚。不過，由於並非附著在固態的表面上，這種冰體可是出了名的不穩固。攀登途中經過洋蔥皮冰體的時候，一定要先放置好冰螺栓再往前移動，但千萬不要把冰螺栓放置在洋蔥皮冰體中。

硬碎冰體：極低的溫度會造成硬碎冰體，它通常只形成於表層。先費力克服好幾層堅硬易碎的冰，才能接近下層較具塑性的冰體。在這過程中會敲落許多冰塊，尺寸從小型的洋芋片到大型的餐盤都有。置入冰攀工具時務必間隔一段距離，置入工具所造成的碎裂不會觸及放置另一支工具的地方，不然兩個都會失敗。另外也要注意掉落的大型盤狀碎片，可能會讓你的前爪脫落。硬碎冰層之下冰況較好的冰體，才適合放置冰螺栓。

爛碎冰體：這是因陽光曝曬或滲流而軟化的冰體。爛碎冰體的厚度可比硬碎冰體厚許多，甚至整個結構都是。這種冰體不僅難以攀登，而且架設的固定支點極不穩固。若爛碎冰體的區段太長，可能就無法攀登。

薄冰：從岩壁表面玻璃般的冰面到幾公分厚的冰體都算薄冰；攀登薄冰既刺激又有趣。雨淞是薄冰裡最薄的，它的厚度足以讓你看不清楚下方的岩石，卻無法使置入的鶴嘴和前爪牢固。冰層厚些較易攀登，只要溫度夠低，可以讓冰層和底下的岩石層保持結合。置入冰攀工具和冰爪時，只用最輕的力量，用手腕控制出力，有時可採鑿或鉤的方式，探索到定點。盡量在附近的岩壁上放置固定支點。如果只能鑽冰螺栓，那就用最短的尺寸，但

這最多只能帶給你心理上的安全感而已。

凸出面和平台：在水冰中遇到的凸出面和平台這些冰體結構（在第十九章〈高山冰攀〉中有完整討論），所要考量的事項和高山冰攀時一樣。

下降

有些冰瀑攀登的路線，尤其是雪溝路線，在爬上去後都有其他的路徑可以下山。然而，也有不少的冰瀑路線，要用垂降或是下攀的技巧才能回到原處。下攀的技巧在第十九章〈高山冰攀〉中有較完整的介紹，請翻到那一章複習。

垂降

冰上垂降基本上和岩壁垂降沒有兩樣。很多熱門的冰瀑攀登路線都有已設置的固定點可供垂降，通常是膨脹鉚釘以及（或）鐵鍊、樹上的繩環，或是前人捨棄的 V 字穿繩固定點組合而成。若欲使用已設置的固定點，要先仔細檢查一番。確認膨脹鉚釘是否牢固，檢查樹上或 V 字穿繩固定點上的帶環或繩環有無損壞、弱化或灼傷的痕

跡，然後再檢查繩結的部分。若有疑慮，就移除或更換新的帶環或繩環。檢查 V 字穿繩固定點的構造是否仍然穩固。如果所找到的固定點都不夠穩固或不能信任，就得自己架設新的固定點。第十九章〈高山冰攀〉已介紹過架設 V 字穿繩固定點的技巧。在垂降前，應再置入一個冰螺栓作為 V 字穿繩固定點的後備，由最後一個垂降者將冰螺栓移除。最後一個攀登者垂降之前，確認垂降繩沒有結凍或卡住，垂降完成之後，才能從下方收回垂降繩。

混合地形攀登

混合地形攀登是指結合了冰、雪、岩地形（有時還包含冰凍的泥巴和地衣）的攀登。混合地形攀登可以是在冬季攀登一條裂隙被冰封、岩階被雪蓋住的攀岩路線，也可以是攀上一條冰壁和岩壁混雜的高山路線。甚至可能是穿著冰爪，一隻腳的冰爪踩在岩石上，另一隻腳的冰爪踩在冰面，一隻手砍入岩石裂隙，而另一隻手拿著冰攀工具砍入結凍的泥土層。現代的「運動」混合攀登多半意指攀登一面雜

有幾處不相連結冰區塊的岩壁，上面通常有事先敲入的膨脹鉚釘作為岩壁固定支點。

裝備和技巧

混合地形攀登所使用的裝備，多半就是攀登者在遇到冰之前所使用的裝備。在冰河攀登中，可能是登山型冰爪和登山型冰斧；在難度較高的高山冰攀裡，可能是一把登山型冰斧搭配一把有著技術型彎曲鶴嘴的較短冰攀工具（也許是冰鎚），再加上固定式冰爪；混有其他地形的凍結冰瀑地形，可能是技術冰攀工具及冰爪。

冰爪

在攀登混合地形路線時，攀登者多半都穿著冰爪。儘管有時路線上的岩壁部分相當可觀，但不太可能一遇到岩壁就脫下冰爪，在遇到冰壁時再穿回去，這是不實際的。不管你選擇什麼類型的冰爪，務必確定它可以和靴子百分之百相容，裝上後必須能夠完美貼合，才能支撐穿著冰爪在岩壁上細微且精確的動作。

垂直走向的前排齒釘：很多混合地形攀登者喜歡使用前排齒釘垂直的技術冰爪（見圖 20-1a）。單齒型冰爪（圖 20-1b）特別能精準地控制置入的點，在踩一些小點、垂直狹縫與鶴嘴砍出的洞時十分方便。垂直走向的單齒型冰爪，其前爪形狀跟冰攀工具的鶴嘴很相似，佔有很大好處，可以巧妙地置入之前冰攀工具的鶴嘴所砍入的點。

水平走向的前排齒釘：有的混合地形攀登者偏愛前排齒釘為水平走向的冰爪（見第十六章〈雪地行進與攀登〉圖 16-5c）。這種冰爪有較佳的穩定性，因為呈水平走向的前爪齒釘可以配合許多山區所出現的沉積岩層地形。它的齒釘表面積較大，較不易破壞冰面。

冰爪技巧

總的來說，正確技巧的使用比冰爪種類的選擇來得重要。優秀的混合地形攀登者曉得如何選擇適當的腳點，把前爪精準地置於該點上。重點是要平順地轉移體重，在將全身重量放上去之前，要逐步測試。一旦那隻腳承受體重，要盡量保持穩定，才能避免它從裂隙或小岩階脫落滑出。仔細的腳踩技巧是混合地形攀登的關鍵所在。正確的

技巧可以避免刮傷岩壁，也不會造成前爪磨損，在之後的困難冰面上仍威力十足。

手的應用

雖然遇上岩壁區段將冰爪脫掉或許並不可行，把冰攀工具收著、徒手抓岩壁往往會是個好辦法。前傾的岩階或拳頭大小的裂隙幾乎不可能找到地方放置鶴嘴，卻可以輕鬆找到不錯的手點。

若要進行很長一段的徒手攀登，可能就需要把冰攀工具扣在吊帶上或是收起來。可以使用一種專門為此目的設計的特殊鉤環（見第十九章〈高山冰攀〉的「裝備扣」一節），或是將握柄滑入一個空鉤環。務必要確定你的冰攀工具沒有意外掉出的可能。在單獨一個繩矩的運動式混合地形攀登中，弄掉冰攀工具也許只會讓你困擾或不好意思而已，但在長距離的高山路線上，卻可能會帶來災難性的後果。

收起冰攀工具的最好做法，是將其鉤環孔扣入一個空鉤環當中，或是吊帶的裝備環上面。要取出冰攀工具時，手握住頭部，用拇指打開鉤環開口即可取出。

一旦一手或兩手完全空出，就以攀岩的方式來運用雙手。擠塞、抓握手點、下推、靠背等技巧都可應用，藉以協調身體的平衡並輔助你的腳踩技巧。第十二章「山岳攀岩技巧」涵蓋了多種攀岩的手點和腳點以及技巧。

別忘了，徒手在岩壁上攀爬時，極可能還戴著手套。和技術攀岩一樣，技術混合地形攀登也相當依賴手部的靈巧度，手點、鉤環、固定支點都要能有效地操控，所以戴厚重的手套做混合地形攀登並不實際。大部分的攀登者都會在攀登時戴上薄型的、貼合的手套，在外套口袋裡放另一雙較保暖的，在背包的頂袋裡再多放一雙以備確保時使用。

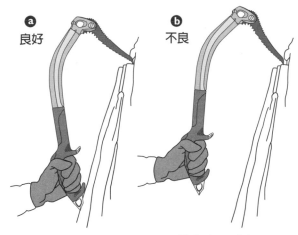

圖20-11　鉤住技巧：a 拉力向下（良好）；b 拉力向外（不良）。

在岩壁上使用冰攀工具

當手點變得太小，手抓不住，或是裂隙完全被冰封起來時，就是該拿出冰攀工具的時候了。當你在岩壁上使用冰斧或是冰攀工具時，可以思考如何發揮創意，應用工具的每個部分。

鉤住：以冰攀工具的鶴嘴攀登岩壁時，最常用的技巧就是直接用鉤的。使用時要注意以下這點：將冰攀工具往下拉來做動作時，必須採取手握著握柄、末端穩穩抵住岩壁的姿勢（圖 20-11a）；若你抓著握柄往外施力，鶴嘴會從岩階上滑開（圖 20-11b）。你也可以用冰攀工具的扁頭或鎚頭端來鉤岩壁上的把手點，但使用時要特別小心，因爲此時鶴嘴端正對著你。要在裂隙中找到可以鉤住的手點，就跟放岩械時一樣，可以找找看裂隙收縮處。

要繼續往上，有時可將鉤住下拉的姿勢（圖 20-12a）轉換成下壓撐起身體，方法是手沿著握柄往上滑（圖 20-12b），然後握住冰攀工具的頭部（圖 20-12c、20-12d）。這種技巧在下一個放置點離你很遠時十分好用。

扭轉：將鶴嘴伸入一個太寬、難以鉤穩的裂隙，然後旋轉握柄，直到鶴嘴剛好卡住（圖 20-13）。只要你能維持這個扭轉力，這種放置就會十分穩固。當然，你也可以

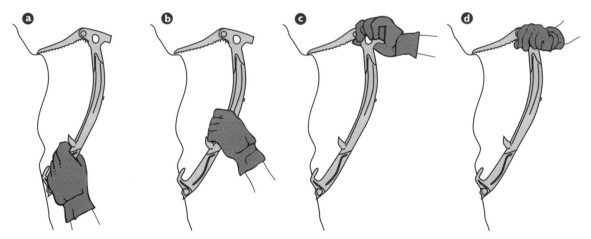

圖 20-12　從鉤住轉為撐起式攀登：a 鉤住岩階；b 往上移高手握處；c 向上攀登，轉而將手握住冰攀工具的頭部；d 用手撐住，把腳繼續移高。

圖 20-14 拉把式。

圖 20-13 將工具
扭轉到裂隙裡。

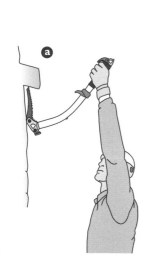

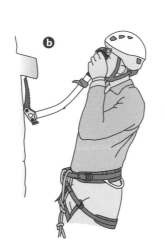

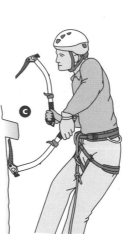

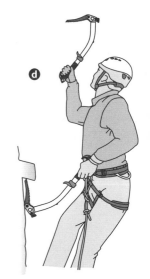

圖 20-15 拉把式轉為撐起式攀登：a 以拉把式放好冰攀工具；b 拉住冰攀工具以使腳站
高；c 手撐在冰攀工具上；d 站高，同時置入另一把冰攀工具。

圖 20-16 堆疊。

用扁頭、鎚頭或甚至握柄本身來卡住。

拉把式：這是種穩固性極佳的技巧，最常用在開口向下的裂縫或外開處。將鶴嘴上下倒置伸入開口（圖 20-14），就像酒保在吧台上拉下生啤的拉桿般握住握柄將冰攀工具往下扳，讓鶴嘴卡入裂縫，頭部抵住岩壁施力，產生反作用力。你愈施力向下扳，冰攀工具也會卡得愈緊。

拉把式的最大優點是能鉤住比你的頭還要高的點（圖 20-15a），然後藉此上攀（圖 20-15b），再轉變為撐起式攀登，無須將冰攀工具取下（圖 20-15c、20-15d）。

並置：另一種乾式攀登特別實用的技巧，稱為並置法。跟攀岩時將兩隻手放在同個手點（一隻手在另一隻手上方）一樣，用兩把冰攀工具鉤住同一個把手點。鶴嘴的最大優勢在於它實在是非常地薄，只要把手點的寬度超過 6、7 公釐，就可以輕易將兩隻鶴嘴同時並置在上頭。使用並置法時，務必確定該把手點有足夠的強度，能承受兩把冰攀工具所產生的極大壓力。

堆疊：乾式攀登還有一個常用技巧：堆疊法。如果一把冰攀工具有很好的放置點，而附近再也找不到好的位置，試著將另一把冰攀工具的鶴嘴鉤在放得很穩的那把工具之上（圖 20-16）。使用堆疊法時，也同樣要確定該點能承受兩把冰攀工具所產生的壓力。

身體的姿勢

混合地形攀登必須結合冰爪及冰攀工具的精準放置，與身體姿勢的協調平衡。很少能單純地用冰攀工具鉤著，拉起身體輕鬆跨上去。

　　舉例來說，想像一個向右傾的岩階。為了要鉤住這個岩階，並且經過一連串腳部動作依然能維持冰攀工具放置點的穩定，應該要往左下方拉（圖 20-17）。相對地，若要使用向右傾的靠背式攀登法，你的冰爪就得往反方向推（向左），否則靠背式攀登法將無法產生作用（圖 20-18）。

　　經常在混合地形上練習，會讓攀登者對自己的冰爪和冰攀工具技巧充滿自信。不管路線看來有多難，你都可以盡可能多多用上方確保的方式來練習混合地形攀登。如果有幾個動作你無法領悟出來，可以檢視自己的身體姿勢，你會發現

圖 20-17　向左靠背式攀登。

圖 20-18　向右靠背式攀登，腳要推向反方向。

身體斜倚方式的些微改變，說不定就是成敗的關鍵。

固定支點

前面幾章討論了各種形式的固定支點，分別是使用在岩壁（第十三章〈岩壁上的固定支點〉）、雪地（第十六章〈雪地行進與攀登〉）及冰地（第十九章〈高山冰攀〉）；還可以參考本章之前提到的「冰瀑攀登」一節，以及「混合地形攀登所攜帶的裝置」邊欄。混合地形攀登中所用的固定支點，無異為以上數種的結合；不過，還有幾個特別需要考量的事項。

如果需要在岩壁、雪地或冰地固定點之間做出抉擇，最好選擇岩壁固定點，因為岩壁固定點是否穩固比較容易評估，而大多數的雪地及冰地固定點則否。有時得先用鑿修的方式清理周遭的雪、冰或殘屑，才能放置岩壁固定支點。粉雪可以徒手敲掉，但硬雪、硬冰或許只能藉由冰攀工具移除。如果裂隙被冰所填滿，這時冰鉤和岩釘便可派上用場。鋼索岩楔可用冰攀工具的鶴嘴敲入裂隙中，增加穩固性。

確保與減輕攀登系統的衝擊力

因為混合地形有許多不確定

混合地形攀登所攜帶的裝置

混合攀登的裝備要包括此次攀登所適用的器材：有些近代的混合地形攀登路線已經打滿膨脹鉚釘，只需一套快扣用於固定支點。距離較長的傳統混合地形攀登，需要用到全套攀岩裝備以及全套冰攀裝備。典型的混合地形攀登裝備，可能會包含下列器材（視情況攜帶）：

- 六至十二支不同長度的冰螺栓，依冰的厚度挑選適用者。
- 各色岩楔以及三角形凸形楔，可塞入或敲入岩石裂隙。
- 彈簧型凸輪岩楔。
- 各色岩釘，用於冰封的岩石裂隙。
- 多條帶環、快扣環或是快扣。
- 幾條長帶環或輔助繩環，可用於繞過冰柱或冰岩之間的間隙設置天然支點。
- 一支冰釘，用在快速架設的支點、凍結的細岩縫，或是岩石上的薄冰層。
- 一支 V 字穿繩器。
- 幾條 6 至 8 公釐粗的輔助繩，用於架設垂降固定點。
- 一把小刀，用於切斷傘帶或是輔助繩。

性，所以最好使用動態確保。一如往常，應由架設良好的冰螺栓和岩釘組成牢固、多點、多方向性的確保固定點（見第十章〈確保〉，以及第十九章〈高山冰攀〉的「冰地確保」一節）。

你可以藉由使用低衝擊力的登山繩（約 4 到 7 kN）得到部分的動態確保效果，也就是伸展性較大、抓住墜落者的方式較和緩的登山繩（第九章〈基本安全系統〉關於彈性繩及其特點有較為詳細的介紹）。有幾種半繩系統可以提供較低的衝擊力。但需注意一點，比起直徑較大的攀登繩，這些低衝擊力的繩子伸展性較大，因此若發生墜落，墜落的距離將會較長，所以要留意是否有任何平台地形。

降低繩子的拖曳效應也是很重要的（更多資訊，請詳閱第十四章〈先鋒攀登〉），特別是在固定支點不太穩固的情形下。若繩子在固定支點間呈之字形，發生墜落時，繩子於轉折處的摩擦力會妨礙它發揮原本具有的伸展性，進而使得最靠近攀登者的固定支點受到相當大的衝擊力。盡量讓繩子保持直線前進，連接到另一側固定支點上的雙繩系統或長帶環都可達到此目的。

先鋒

攀登混合地形時擔任先鋒，會是令人雀躍的經驗，但並不是每個人都能勝任。先鋒混合地形攀登需要膽大心細。穿著冰爪、拿著冰攀工具的時候先鋒墜落，可不是開玩笑的。當你決定用冰攀裝備先鋒一個混合地形繩距時，要誠實面對自己攀登這條路線的能力，並對自己負責。如果你認為自己的確可以攀登這條路線，而且能夠設置固定支點來保障安全，以下幾點必須謹記在心：

- **仔細檢視路線的難關**，在到達那裡之前先想好通過的動作。思考如何在難關放置固定支點，並預想替代方案。
- **攀登時，要在難關前的休息處放置支點**，不要在進行困難動作的中途放置支點。
- **算好你的動作，帶著自信攀登。**
- **放輕鬆，深呼吸**，這可以鎮靜緊繃的神經。
- **若你卡在幾個困難動作裡上不去**，可以下攀到前一個休息的位置，重新評估動作，再次嘗試，也許只要用不同的技巧便能克服。若還是找不到通過的方法，

下攀或是叫確保者把你降下。

- 有些裝備可能無法取回，要有心理準備。
- 如果可能墜落，瞄一下會落在哪個區域。務必避開繩子，不然繩子可能被冰爪或冰攀工具割傷。先卸下冰攀工具，然後是冰爪，將身體推離岩壁。把鶴嘴移向一側，不要對準自己。直接用冰爪正面迎向岩壁，膝蓋微彎以吸收衝擊力。

冬季攀登

冬季的極端環境會帶來如夢似幻的地景。在晴朗的冬日，澄澈的藍天是藍色冰瀑的完美背景，水冰在陽光中閃耀，向天空延伸而去。

冰瀑和混合地形攀登建立在高山攀登的基礎上，涉及嚴厲惡劣的環境，需要專門的裝備、高超的技巧和極大的意志力。要進行冰瀑攀登或混合地形攀登的人士，為嚴寒

第二十一章
遠征

- 計畫與準備
- 遠征的天氣
- 堅守遠征的哲學

- 遠征及長程攀登技巧
- 高海拔地區的健康隱憂

出外遠征讓攀登者有機會懷抱遠大的夢想，去探索世界上最高、最遙遠的山峰。當攀登者沉浸在山旅經驗當中，他們可以測試自己的身體與心靈。遠征登山專家邁可・李貝奇（Mike Libecki）說：「就是現在。為什麼要限縮我們的熱情？做大夢……然後登上夢想吧。」

遠征攀登是什麼？遠征攀登需要相當多的時間、責任、計畫及準備。遠征可能得讓你花上兩、三天搭飛機，接著是一、兩天的車程，再健行十天才能到達基地營。由於攀登者需要適應環境，遠征時的休息可能需要花費很多天。有些遠征行程需要用到迥異的攀登技巧，例如利用固定繩上攀、拖運雪橇、綁著雪橇時執行裂隙救難、準備補給品埋藏處等。除此之外，還得面對異國的語言及風俗、登山禮儀的挑戰，以及面對遠大目標通常會帶來的繁瑣手續。成功的遠征之旅會教導你深入認識目的地、攀登隊友，以及你自己。

計畫與準備

遠征的計畫包括選定目標、選擇隊伍成員、確認隊伍成員準備好了、擬定攀登行程表、考量緊急狀況應對能力、嚮導的服務，以及準備後勤補給。有時候是為了特定隊伍訂出目標，有時候則是因為目標而選擇隊伍成員。包括美國在內，世界上比較大的攀登目的地，通常需要提前數個月甚至數年之前就提

出許可及申請才能進入，而且還要準備相當可觀的費用。

選定目標

在決定攀登哪座高峰、選擇哪條路線時，選擇那個讓你興奮的目標吧。問問你自己是否能在計畫及準備遠征上面投入最大的精力。

路線的難度

一般而言，最好選擇在登山隊能力範圍內的路線，因為偏遠的地區、海拔、變化莫測的天氣、尋找路線等諸多挑戰會增加路線的困難度。攀登者在考量最初幾次遠征的目標時，應該把這幾趟登山之旅當作是在新環境裡應用那些已經熟練的登山技能的機會，而不是拓展能力極限的場合。

決定攀登的策略

大部分的現代遠征都混合了高山式攀登及遠征式攀登兩種策略。該用哪種攀登策略、在攀登途中的哪一段路線上，會很大程度地影響攀登計畫，因此在計畫階段的初期，選擇攀登策略就是很重要的決定。舉凡旅途時間的長短、遠征

的風險、需要的設備及技術裝備，以及體能訓練目標、針對遠征的調適，全都會受到攀登策略的影響。

遠征式攀登：遠征式攀登會在中途架設數個營地，來回把貨物（包括遠征途中所需的食物、燃料及補給）運送到較高的營地，埋在清楚標記、防止動物侵擾的地點。遠征式攀登多半會在技術要求高的艱險路段以固定繩做保護，也就是以緊繫於固定點的繩索來減少來回爬上爬下的危險。因此，遠征式攀登會耗費較長的時間，這是一種緩慢但審慎的攻頂計畫，攀登者可以有足夠的時間適應高山環境。遠征式攀登通常會在隊伍緩慢朝著基地營移動的時候，由隊伍中先到達起攀點的那一部分人員來執行。

高山式攀登：又稱為阿爾卑斯式作業法，是指一鼓作氣，持續移動營地向山頂推進。因此同一路線只需爬一次即可，所有登頂所需的設備與用品始終背負在隊員身上。高山式攀登的安全餘裕較低，因為在攀登過程中使用高山式攀登的部分，不可能攜帶那麼多的裝備和補給，但因行進速度較快，所以遭遇暴風雪、雪崩或其他長時間環境變化等客觀風險的可能性也會跟著降

低。攀登者必須「快速且輕量」地攀登，因此當攀登者攀爬到基地營上方之後，高山式攀登通常由遠征隊伍中的技術登頂成員執行。

攀登時間的長短

在世界上比較高的地區，攀爬的天數可能需要比增加里程數及高度建議所需的天數還要長。攀登者不應該低估高度適應所需的時間限制（見「高度適應行程建議」邊欄）。攀登時間的長短應該取決於每個營地需要幾個「休息天」，以安全地攀爬至更高的海拔高度。

登山的季節

要詳細研究遠征地的季節性溫度、風向、暴風、降水量及晝夜長短等資料。這些因素會大大影響此次攀登所要花費的時間，以及所需

的裝置。

花費

由於所需的天數、裝備與食物相當大量，所以遠征的費用相當高，主要的成本包括添購或租借登山裝備、前往山峰途中的交通支出、許可證及攀登相關的費用，以及雇用挑夫、協助攀登的工作人員或馱獸。最好不要節省裝備費用、嚮導服務或協助攀登的服務費用，從宏觀的角度來說，稍高一點的費用或稍貴一點的睡袋，都可能促成或破壞這個一生唯一一次的旅程。

要撥出預算給這些挑夫或協助攀登的人合理的津貼，並提供他們安全與舒適的環境。隊伍最好預備提供基本器材，像是太陽眼鏡以及燃油，當地的挑夫可能沒有這些東西。要先了解當地的行情並按此給

⛺ 高度適應行程建議

如果目標的高度在 2400 公尺以下，隊伍就按照正常的攀登時程前進。如果目標高於 2400 公尺，就應該規畫緩慢地爬升高度：超過海拔2400公尺的地方，每日爬升高度 300 公尺，並且在每爬升 900 公尺左右就休息一天，或是每間隔 2 到 4 天就休息一天。以下是根據美國陸軍環境醫學研究中心（US Army Research Institute of Environmental Medicine）建議的爬升高度所需時間：

- 3000 公尺：3 天
- 4200 公尺：8 天
- 6000 公尺：16 天

付薪資及小費，最好在出發前就談妥價碼。

地點

你想去哪裡？非洲、阿拉斯加、中國、歐洲、印度、吉爾吉斯、格陵蘭、墨西哥、尼泊爾、紐西蘭、巴基斯坦、俄國以及南美洲都有艱難僻遠的高峰。選定目標山峰後，就要開始研究那一個山區、路線，以及客觀的危險。找曾經爬過的登山同好談談；找英國高山協會、美國高山協會、加拿大高山協會及其他登山組織所出版的期刊來看；找出登山指南、影片以及登山雜誌上的紀實文章來看，並研究網路上的資訊。特別留意地形圖在某些國家中乃屬軍事機密，因此可能要到當地才能取得，而且甚至可能不會標示出重要的山峰。預先選好備用路線並詳加考查，以防由於雪崩、天候惡劣、有些成員中途退出或其他理由，而必須放棄原定目標。如果選擇的是一條技術要求很高的路線，不妨考慮先攀爬一般的路線，適應之後再接受更艱辛的挑戰。

查清楚該地區需要哪些簽證、通訊器材的使用許可、攀登許可，以及必須多久之前提出申請。提早研究特定旅行地點的疫苗及潛在的健康問題，這樣才能做好準備，並完成疫苗施打。相關文件應事先準備周全，往山區的路上也隨身帶著幾份，包括：行程表、各成員的登山資歷、裝備清單以及醫療資訊。全世界的官員都一樣，如果你們條理井然，他們就會對你們有好印象。考量隊伍裡是否有成員會說當地的語言。關於後勤作業、貨幣使用習慣、潛在的問題、可以購買哪種燃料以及哪裡可買、當地可以買到哪些食物、飲用水是否安全、或是應該買瓶裝水或過濾水……所有細節，要盡量蒐集資料。

選擇隊伍成員

如果你想要有一場愉快的登山之旅，第一步就要選擇和你投緣的登山隊。遠征充滿壓力，可能會讓登山者的身心都緊繃至極限。立定目標，隊伍出發的時候是朋友，回來的時候要成為更好的朋友。

隊伍的能力當然要達到攀登這座山的技術要求，成員彼此之間個性要能夠契合，隊員必須能在壓力極大的環境下和他人擠在狹小空間

裡，還能和諧共處。每位隊員都應該認同這趟登山之旅的基本理念，例如攀登的風格、溝通方式、攀登活動的目標、對環境的衝擊，以及可接受的風險程度等。

在出發之前對於如何做出決定得到共識也是很重要的。為了分擔彼此的負荷，並且讓大家都能夠參與，領導工作應該分配給隊伍中的幾個成員。隊伍成員可以在財務、食物、醫藥、裝備等事項上擔任領導職務，而應指派一位主要的領隊，在需要或危急時挺身而出。

遠征的隊伍需要多少成員，視路線以及所選擇的攀登策略而定，這是必須權衡考量的。在某些情況下，或許兩人或四人一隊最好，因為人數少的繩隊速度及效率較高，而且露宿所需的空間不大。然而，若登山隊的規模太小，一旦某位成員生了病或是無法繼續前進，可能整個隊伍都必須放棄攻頂。六人或八人組成的登山隊有個好處，就是力量大且有後援能力，如果某個成員無以為繼，其他人還有機會繼續前行。大型隊伍的自救能力也會比小型隊伍來得好。登山隊的成員愈多，交通、食物、住宿、裝備與環境衝擊等問題就愈複雜。

生理與心理調適

由於遠征攀登需要極大的決心，每一位隊伍成員在旅程的數個月前就要展開生理、心理和技術的訓練，這一點非常重要。這趟旅程可能一輩子只有一次，你不會希望自己因為準備不夠充足，在登上頂峰之行時，僅僅擁有短暫切上山峰的能力。

你應該保持一生中最佳的體能狀態。心肺循環和肌力兩方面的訓練都要強化（見第四章〈體能調適〉的「全面體能調適計畫所需之要素」一節）。在網路上可以找到訓練計畫，很多嚮導公司也會提供體能調適的指南。使用個人化的訓練計畫或找個別指導的教練，讓你完成攀登計畫的準備。為大型攀登活動調適身心會非常耗時，需要在數個月中，每天或兩天訓練一次。針對攀登計畫所需來訓練自己。你需要拖運雪橇嗎？你會背負很重的裝備嗎？你需要良好的耐力以前往高海拔嗎？確定訓練計畫可以讓自己準備好面對接下來要攀登的形態及策略。舉例來說，在典型的高海拔遠征中，攀登者應該要能夠背負 18 到 45 公斤上升 600 到 900 公

尺，而且要能連續好多天，有時還得再拉個雪橇。

「軟技能」也很重要，例如在有壓力的情況下做出決策，在不確定的情況下保持自在，以及與繩伴溝通風險，這些能力都需要練習並精進。你和隊友見過面嗎？曾經合作過嗎？你們是否學過有效的溝通及團隊合作？要應付酷寒、疾病、擁擠的營地、差勁的食物、隊友間的衝突、攀爬艱險路段的壓力，以及高海拔帶來的昏昏欲睡，你所需要的確實不光只是體力而已。你可以練習自己的彈性及幽默感，這對於準備好自己的態度來說很重要。千萬不要低估心理調適這個部分。

此外，專注於攀登技術是成功攀登很基本的一環。你是否需要多加練習並精進某些技巧，像是拖著雪橇的裂隙救援？你需要發展諸如固定繩或技術冰攀的技能？

你可以嘗試一些在遠征時可能會遭遇的類似經驗來進行生理、心理與技術的調適。長天數攀登可以為遠征預做準備，可以的話，找團隊一起，如此就可以學習如何在生理與心理壓力下合作。

攀登行程表

一旦完成路線研究、組成隊伍，並且展開調適及訓練計畫，攀登者就應該擬出一份行程表，估計這趟遠征之旅所需的天數，包括進入山區、載運用品到山上、攀登本身、等待暴風雨結束以及休息的天數。為了適應高度，平均每天淨爬升 300 公尺的高度就夠了，並視紮營的適當地點做調整。行程表中列入休息天數不但讓你們有時間做身心的調適、裝備的整理等，若碰上暴風雪、疾病或是其他問題而導致行程延誤，也可以充當時間上的緩衝。如果你們遭到暴風雪侵襲，不妨把這幾天重新安排為休息日，算是對惡劣天候的最佳利用。許多攀登隊伍會計畫抵達每個營地的預估期間，安排最早能夠抵達營地的日期與最晚應該何時抵達的日期，如此就可以讓攀登行程表有些彈性。

遠征及數週攀登的緊急情況準備

由於遠征及費時數週的攀登行程需要比較大的決心，且通常位於較偏遠的地區，攀登隊伍應該為準

備好面對緊急狀況採取額外措施。隊伍應該要做出完整的緊急應對計畫，包括每個隊員的緊急聯絡清單、每個隊員的醫療與保險計畫資料，以及當地聯絡人、救援服務、大使館等等相關的聯絡電話號碼。緊急應對計畫必須詳盡，包含給每一位隊員清楚的攀登目標、資訊，以及當地旅行社、聯絡資訊。

隊伍是否會攜帶「十項必備物品」所建議的個人指位無線電示標（PLB）或其他緊急求救裝置？如果裝置已經佈署了，會發生什麼事（更多關於這個裝置及自救的資訊，請見第五章〈導航〉）？隊伍成員的保險是否涵蓋海外旅行、直升機運送、挖掘遺體，以及登山和（或）攀登意外？在某些國家，攀登者必須出示保險涵蓋範圍的證明，或是在救難服務佈署之前提供財力證明。好好研究你即將要前往的區域或國家有哪些救難服務和救難協議。

將一份隊伍的緊急應對計畫影本或掃描電子檔留給家鄉一位值得信賴的人，這位人員應該要了解攀登行動的性質，並得到隊伍的清楚指示，知道何時、如何組織救難行動。因此這位人員也會擁有隊伍每個成員的資訊，以便代替整個隊伍協調溝通。

雇用嚮導

無論遠征的目的地是哪裡，幾乎都可以找到嚮導公司帶你去。如果這是第一次遠征、如果找不到有能力的夥伴，或是一想到要組織這麼龐大的冒險之旅就頭痛不已，攀登者都可以考慮雇用嚮導。選擇有嚮導的遠征之旅，可以讓攀登者少花點時間運籌帷幄，有更多的時間享受攀登的過程，或是更能專注在身體和心理的準備上。可見「如何挑選登山嚮導公司」邊欄。不過，登山時雇用嚮導不但成本會比自己組織登山隊來得高，此時攀登者無法選擇隊友，而且有些可能會影響到安全或攻頂機會的其他決定，也操之於他人手裡。此外，雇用嚮導也有可能會讓你無法感受到那種目標一致、互相依賴、互相關照的情誼，而這種情誼往往是遠征經驗中最寶貴的特色。

補給

要到偏遠的高山峻嶺遠征，什

- 這間嚮導公司是否合法、領有執照並依當地權責機關規定提供保險？
- 這間嚮導公司的安全紀錄如何？
- 嚮導以及其他隊員的資格如何？
- 這家公司在登山客之間的風評怎麼樣？私下透露的細節相當有用。
- 這間嚮導公司對於環境、經濟及雇用員工的做法是否符合社會責任？

麼裝備都得自己攜帶，不然就得用手頭的器材湊和著過。在遠征之旅時攜帶必要裝備非常重要，而且所帶的工具都得正常運作。既然要遠征，你就必須和全體成員共同研擬出團體及個人的完整裝備清單。可見本小節後頭的表 21-1。

食物

食物是遠征隊伍所攜帶的東西中最重的一項，也可以說是最重要的補給品了。食物不但提供身體背負重物、攀山越嶺所需要的燃料，還是旅途中最大的樂趣之一。

每個登山者都有喜愛的食物，因此在計畫菜單前要先對全體隊員做個普查，列出非常喜愛、非常討厭，還有會引發過敏的食物。

你會從家裡打包並攜帶食物嗎？還是你會在抵達攀登目的地之後，在當地的市場採買食物及補給品？或是你會合併採用這兩種方法？你會自己準備並烹調食物，還是會聘請嚮導、廚師或其他協作人員？你們會整個團體一起用餐，還是只有某幾餐一起吃？或是每一位成員要自己準備個人的食物？你們會用鍋子煮飯，還是全部都要用調理包？

如果要聘請嚮導或廚師，最好要和他們溝通清楚飲食限制。調查他們會提供的食材，這樣你就知道要攜帶哪些食材以補充菜單。當地的市場可能沒有冷凍脫水食品或其他速食料理，在偏遠地區或其他國家也不一定有你想要或喜歡的食物，因此要根據這些情況計畫菜單，確認攜帶有需要的東西。

計算攜帶食物的重量時，可以約略估算每個人每天至少需要 1 公斤，雖然這會視每個攀登者的代謝能力及體質而有所不同。如果沒有浪費，1 公斤的食物可以提供 5,000 多卡的熱量，事實上，扣除

包裝、沒有營養成分的纖維以及食物中無可避免的水分後，這些食物只能提供 3,900 大卡的熱量。大部分的遠征攀登者會計畫每個人每天大約需要 4,000 大卡到 5,000 大卡的熱量，經驗會告訴攀登者這個量是正好、太多，還是太少。太多的食物會讓營地間行進的負擔加重，進度可能會因此變慢；食物太少則會讓你變瘦或是得放棄攀登。對於特殊菜單的建議，請見第三章〈露營、食物和水〉。關於攀登者在訓練期間或是在山上的飲食習慣，請見第四章〈體能調適〉的「訓練的基本概念」一節。

包含辣椒醬、香料、醬油、奶油與芥末等調味料及佐料的調味盒，可以為平淡乏味的包裝食品增添美味，甚至還能搶救難以下嚥的食物。最好能在出發前的行前訓練先試過所有要帶去的食物。

剛出發時的餐點，可以與上了山之後不同。在攀登途中，較低海拔、氣候較溫暖的地方，餐點可以包含準備起來較耗時的食物（例如煎餅）、較易凍結的食物（例如乳酪與花生醬），以及一些新鮮食品（例如萵苣與紅蘿蔔）。攜帶到高海拔處的食物則應該為重量輕、好吃、準備功夫最少的食物，像是冷凍脫水食物、速食麵、速食米飯與速食馬鈴薯等。

食物的打包和整理也是遠征攀登計畫的重要事項。把無用的包裝紙或袋子拿掉，重新測量，以可以密封的塑膠袋裝成適當的分量，可以分成一個人的量或是全隊一餐的量（每人每天的分量乘以人數）。將每個包裝都貼上標籤，並留下包裝袋上所標示的料理方法。透明塑膠袋是整理食物的好幫手，內容物一目了然。

飲水

幾乎世界上所有的地方都有水質受污染的困擾。遠征攀登的大廚必須使用化學淨水、濾水器或燒煮的方式（見第三章〈露營、食物和水〉），供給每一位隊員適量的可飲用水。調查攀登目的地的淨水做法，以確認當地飲水的安全程度，並且在有疑慮的時候可以處理飲用水。記住，在某些國家，不論都市或野外，水都需要經過處理，而且在北美及歐洲以外，病毒可能會是個更大的問題。

爐具與燃料

在需要煮雪以取得飲用水的地方，爐具和燃料的選擇攸關生死。在高海拔地區，選擇可以在該環境有效運作的爐具（見第三章〈露營、食物和水〉的「爐具」）。罐裝瓦斯爐雖然很輕，在高海拔地區卻不見得很好用；在無法取得白汽油（去漬油）的區域，多燃料汽化爐是個好選擇，它在高海拔可以發揮很好的功效。即使是使用多燃料汽化爐，也要在上山之前檢查燃料與爐具的相容性。有些地區的燃料純度是有問題的，因此若使用的是液態燃料，攜帶一個燃料過濾器，在使用前先過濾燃料，並且要攜帶一組修護工具以便修理爐具。出發前要學會拆解、清潔爐具及排除故障。

一般來說，飛機、火車、巴士上都禁止攜帶任何種類的燃料，要盡量提前確認隊伍的特殊交通工具需求及目的地是否有規範。確認目的地是否有隊伍需要的燃料，並攜帶可以使用該燃料的爐具。

如果你要使用液態燃料，請攜帶搭配你的爐具及燃料種類的空燃料容器。這個空的燃料容器必須是新的，或在帶上交通工具之前確實清潔過並晾乾，因為航空公司會拒絕運送有剩餘氣體的容器。考量廢棄空燃料容器造成的環境衝擊，做出妥善的規畫。

記得要幫挑夫或隨隊一起工作的其他當地人準備燃料和爐具，適當的炊事裝備可以降低整個隊伍對環境造成的衝擊。

出發前計算需要的燃料，注意像是風、冷空氣、海拔等等不利的因素，可能會增加沸騰的時間，也就需要更多燃料（第三章〈露營、食物和水〉的「需要多少燃料？」中有計算公式與影響因素）。在山上要常常清理爐具，尤其是使用有疑慮的燃料時。

團體裝備

有些裝備必須由團體決定。

遮蔽用具：整個團隊事先決定帳篷的款式及數量，若有需要，也可預先排定由哪幾個人睡哪個帳篷。

廚具：要帶夠大的鍋子，才能供應整體的餐食以及融化大量的雪。由於常常需要將水裝入水瓶，因此應該攜帶容易倒水的鍋子。每個爐具至少要配一個煮鍋。記得攜

表 21-1　遠征的裝備清單範例

這張清單包含了「十項必備物品」，雖然此處並沒有如此稱呼它們。更多資訊請參考第二章〈衣著與裝備〉的表2-4及表2-7。

團體裝備

遮蔽用具
- 遠征用帳篷
- 營釘和（或）阻雪板
- 清潔帳篷反潮的海綿
- 建造雪製庇護所的工具：大型雪鏟（鏟雪用）、小型雪鏟（修整用）及雪鋸（切雪塊用）

廚具
- 炊事帳
- 爐具：爐子、擋風板、爐墊、燃料容器及燃料、火柴或打火機
- 炊具：鍋子、鍋子保溫套、防熱手套、菜瓜布或刷子、調味杯、湯勺
- 雪袋（融雪為水用）
- 香料和調味料
- 淨化飲水：濾水器、化學藥品

團體餐
- 食物

攀登裝備
- 登山繩
- 器械工具：雪地或冰地器械（雪樁、冰螺栓）、岩壁器械（岩釘、彈簧型凸輪岩楔、岩楔）、鉤環、帶環、固定繩、額外的攀登用具（備用冰斧、冰攀工具、冰爪、救難滑輪）

修護工具
- 帳篷修護工具：接合營柱的鐵片、有背膠的修護用布料、縫線修補膠
- 爐具修護工具
- 冰爪修護工具：備用螺絲、接條、繫帶
- 大力膠帶
- 多功能工具（包含一字與十字螺絲起子、小鉗子、鐵絲剪、剪刀、銼刀）
- 縫紉工具：各種針線、鈕釦、安全別針
- 傘帶
- 其他：鐵絲、輔助繩、備用滑雪杖擋雪板、充氣式睡墊漏氣時貼補的布條

急救箱
大部分的遠征隊伍都會攜帶一個完整的急救箱。除了一般的急救用品和醫生建議的藥劑外，急救箱裡還應包含下列藥物：
- 處方藥：視目的地不同而異，不過至少應有抗生素、強效止痛藥、止瀉藥、瀉劑、抑制高山症的藥物（安賜他明〔acetazolamide〕、腎上腺皮質類固醇藥物）
- 成藥：視目的地不同而異，包含止咳藥、腸胃藥、溫和止痛劑（阿斯匹靈、布洛芬、乙醯胺酚）

其他團體裝備
- 氣象預報收音機
- 高度計、地圖、指北針
- GPS 接收器
- 遠征隊伍偏好使用的通訊裝置：衛星電話、個人指位無線電示標（PLB）、衛星通訊機、雙向無線電
- 備用電池
- 太陽能充電器及搭配的充電線
- 標誌桿
- 公用廁所裝備

個人裝備

食物
- 個人的晚餐、午餐、零食等等。

衣著
- 內層衣物（長袖內衣褲）
- 中層衣物（刷毛或合成纖維）
- 外層衣物：防水透氣風衣和雨衣（上衣和褲子）
- 確保用外套
- 末端保暖衣物：手（內層薄手套、保暖手套、連指手套）、腳（薄襪、保暖襪）、頭（蒙面頭套、魔術頭巾、遮陽帽、保暖帽）
- 塑膠或合成纖維雙重登山靴
- 登山綁腿和（或）套靴
- 其他：方巾、防曬衫、睡覺或營地用的合成纖維填充或刷毛軟靴

睡眠系統
- 睡袋
- 露宿袋
- 充氣式睡墊、保暖氣墊或封閉式泡綿睡墊
- 耳塞

攀登裝備
- 頭盔
- 冰斧
- 第二把冰攀工具
- 吊帶及個人固定點
- 胸式吊帶
- 確保器
- 救難滑輪
- 攀升器和（或）普魯士繩
- 岩械鉤
- 個人鉤環及環繩
- 大容量的背包
- 冰爪
- 熊掌鞋或附著登山皮革的滑雪板
- 雪橇及供拖拉的配備和背包套

其他裝備
- 滑雪杖和登山杖
- 頭燈和備用電池
- 雪崩救難訊號器
- 雪崩探測器
- 有鬧鈴的手錶
- 寬口水壺
- 太陽眼鏡、備用太陽眼鏡和護目鏡
- 保溫杯、碗、湯匙
- 備用眼鏡
- 護照
- 個人衛生用品：衛生紙、尿壺、小便斗、排遺袋、牙刷、牙膏、牙線、梳子、化學乾洗劑、防曬油、護唇膏、爽身粉、肥皂片
- 個人娛樂用品：相機、讀卡機、隨身聽和耳機、小型投影機、手機

帶金屬鍋把,以供無握柄或把手的鍋子使用,或者也可以將羊毛手套當作防燙護套,但不要用合成纖維製成的手套,它們會因過熱融化。可以考慮攜帶一個爐墊或板子、熱交換器、擋風板,天冷時可以帶一個鍋子保溫套(pot cozy),讓你的廚具在使用上更有效率。可能還需要湯勺及調味杯,也要考慮該帶哪種打火機以及防暴風雨的火柴。

修護工具:在漫長而崎嶇的路途中,重要裝備的損壞在所難免,因此你勢必得修理或替換失效的裝備。衡量每樣裝備對團體行進的重要性,整理出一套綜合修護工具(見表21-1)。

急救包:遠征需要攜帶一個周全的急救包。不要忘記你在高峰上是與世隔絕的,在某些特定區域或國家可能會有特殊的醫藥需求及疾病發生。最好能和熟悉旅行或登山活動的醫生預約行前會面,討論前往目的地國家該注射什麼疫苗及預防醫療,並且要求醫生提供急救包需要的藥品處方。

急救包裡可以包括特殊或處方藥品,例如高山症用藥、強力止痛藥、抗生素、牙齒護理包和縫合線(見第二章〈衣著與裝備〉的「十

項必備物品」及第二十四章〈緊急救護〉)。了解當地對於攜帶藥物與醫療用品的相關規定,或是有哪些注意事項。同時,也要留意當地的氣候或海拔是否會影響你在遠征期間所服用的藥物。

了解隊員的特殊醫療及服藥狀況,以及他們的醫藥知識。隊伍成員必須接受野外急救訓練、理解如何使用急救包中的東西。

電子用品及通訊設備:電子工具可以讓遠征攀登之旅更安全也更愉快。這些設備可以用來收聽天氣預報、緊急對外求救、聯絡不同地點的隊友,也可以聯絡家鄉的親人及朋友。當天氣把你困在帳篷內的時候,也可以用來打發時間。

科技產品日新月異,變得愈來愈輕、愈來愈快,用途也愈來愈廣。近來一些好用的裝置包括:高度計手錶、GPS 裝置、個人指位無線電示標(PLB)等等。每個遠征隊伍都應該考慮帶上危急情況時可以請求緊急支援的裝置(更多關於電子工具的資訊見第二章〈衣著與裝備〉與第五章〈導航〉)。有些裝置結合了不同的功能,可以作為雙向通訊設備,可以發送簡訊和(或)電子郵件給朋友和家人,可

以作爲 GPS 裝置，以及（或者）自動在部落格或網站上發布 GPS 定位點。事先調查，才能了解上述哪些選項能在當地通用無礙，以及當地政府是否要求提出使用許可。有很多很棒的太陽能充電器及電池組合可以幫各種團體及個人的電子裝備充電。

標誌桿：另一項團體裝備是標誌桿，用來標示路線、營地周界、裝備儲存處及雪地庇護所。至於該帶多少則依每一支隊伍的路線形態、長度及地形而定（見第十八章〈冰河行進與冰河裂隙救難〉的「標誌桿」一節）。

攀登裝備

決定好路線和攀登策略之後，也就決定了所需的攀登裝備。一條只會在冰河上行走的路線，或許只需要基本裝備──繩索、冰斧、冰爪及冰河裂隙救難工具。至於技術要求高的艱險路線，可能就需要全套裝備了，包括冰螺栓、雪樁、凸輪岩楔、岩楔、岩釘等。攀登裝備可以個人攜帶，也可以視爲共用裝備，或者結合兩者，這要看你們的攀登策略和組織形態而定。某些裝備（例如冰斧和冰爪）是每個人不可或缺的攀登裝備，大型登山隊或許還可以攜帶備份。

繩索：依據路線和艱險程度，決定要攜帶的繩索款式、長度、直徑。此外，也要仔細考量自我救難時所需的繩索長度和款式。要記住一點：由於遠征每天都會在大太陽底下使用繩索，繩索會更容易磨損和拉扯，可能要好好檢查或甚至淘汰這些繩索。隊伍也必須決定要攜帶多少靜力繩作爲沿線的固定繩。

攀升器：機械式攀升器的凸輪只能朝一個方向滑動；當向下受力時，凸輪會咬住繩子而牢牢卡住，但向上推時則可自由移動。攀升器可讓你易於攀爬固定繩上升、進行冰河裂隙的救難工作，以及拖吊龐大而笨重的遠征裝備。因此，在遠征時，攀升器會比普魯士繩環更受偏愛，無論是冰河裂隙救難，還是沿固定線做自我確保攀登，都能派上用場，值得爲此額外增加些許重量。攀登者可能會選擇一對附有把手的攀升器，或是一個攀升器（通常是非慣用手的攀升器）搭配一個普魯士繩環或是一個迷你攀升器。不管你的選擇是什麼，練習戴著厚重的手套或連指手套操作這個系統。

個人裝備

衣著：遠征隊員的衣物必須要能在嚴苛的環境下經得起長時間的使用。前幾章所建議的衣著與裝備原則（第二章〈衣著與裝備〉、第十六章〈雪地行進與攀登〉及第十九章〈高山冰攀〉）也適用於遠征。

睡袋：依據你所預估的遠征地氣候、季節與海拔，仔細考慮每個睡袋的舒適度等級。

其他個人裝備：攀登者很可能想要帶的東西如下，甚至每樣都會帶：

- 隱形眼鏡。配戴隱形眼鏡的攀登者，應額外多攜帶一付備用。
- 有度數的太陽眼鏡。需要戴上有度數眼鏡的攀登者，也請多帶一付有度數的太陽眼鏡。
- 筆記本、日誌。遠征很可能會讓攀登者文思泉湧。防水紙張製成的筆記本或日誌與幾枝鉛筆，可以幫你殺時間。
- 電子書閱讀器。可以在等候飛機、休息日及暴風雪來襲時不中斷讀書的習慣。比起平板電腦，使用電子墨水的閱讀器在寒冷的環境下可以發揮比較好的功用，

而且通常比較輕。

- **個人衛生用品**。在寒冷氣候下登山，水是異常寶貴的，用化學紙巾或是乾洗劑可以讓你來個心曠神怡的海綿澡，爽身粉則可以消除身上的強烈異味。
- **尿壺及小便斗**。在暴風雪中以及寒冷的夜晚裡，尿壺可以免除跑廁所的不便。尿壺的蓋子一定要牢固，並且要標示清楚，也要夠堅固以承受結凍及解凍還不會破裂。女生可以連結小便斗和尿壺一同使用，出發前可以在家裡的浴室事先練習。

遠征及長程攀登技巧

遠征攀登的技巧涵蓋了本書前幾章介紹的所有技巧：攀岩、雪攀、冰攀、高山及冬季攀登。在你具備這些登山技巧後，還要再加上幾項新技巧：拖雪橇和使用固定繩。

拖雪橇

沿著冰河長途行進時，遠征者常常會把雪橇拖在身後，作為搬運裝備和補給的方法（圖 21-1）。如

此一來，登山隊員除了背包外，還可藉著雪橇載運另一袋的裝備。出發遠征之前，可先在各種地形上練習一番。

市面上買得到的拖式雪橇具有一個帶拉鍊的最外層保護套，可以把東西包住，還有一條腰式吊帶，以及若干半剛性鋁棍連接雪橇和吊帶。市面上的拖式雪橇通常比較貴，有時候很難買到，因為很少公司在生產。

另一種較便宜，但也可行的方法是利用兒童的塑膠雪橇自製一個拖式雪橇（圖 21-2）。在旁邊鑽幾個可繫上繩索的洞孔，並在洞孔裝上索環以保護繩索。把 4 到 5 公釐的輔助繩穿過洞孔，作為攀登繩的連接點以及固定裝備之用。由於自製雪橇沒有拉鍊保護套，把裝備裝入背包套或拖運袋中，然後綁在雪橇上。用一條輔助繩將雪橇的前端繫在拖拉繩上，雪橇後端則用另一條輔助繩固定到攀登繩上。有鎖鉤環或滑輪可以讓雪橇在雪上更容易滑動。可用直徑 5 到 7 公釐的輔助

繩或是普通的材料（像是 PVC 管子）做出桿子來拖雪橇。登山者大多比較喜歡把拖拉繩或桿子用兩個無鎖鉤環綁在身上的背包，而不是繫於身上的吊帶。如果用桿子來拖，製作桿子的材料必須有彈性，而且應該考慮在桿子連結到背包或吊帶處用一個可以活動的材料做出避震系統。最後，將一個有鎖鉤環扣在雪橇的尾端，就可以作為扣入登山繩的扣環，如圖 21-1。

當路線變陡，能夠放在雪橇中拖行的重量就會減少。到了陡峭而艱險的地形，可能根本就拉不動雪橇，這時拖運袋便可派上用場（可參考第十五章〈人工攀登與大岩壁

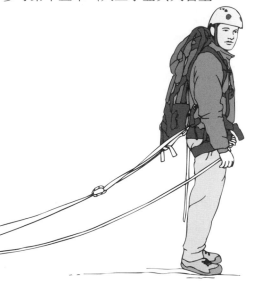

圖 21-1　冰河行進的攀登者與雪橇。

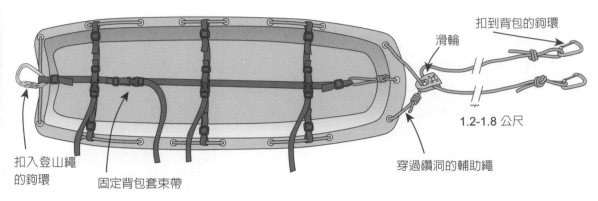

扣到背包的鉤環

滑輪

1.2-1.8 公尺

扣入登山繩
的鉤環

固定背包套束帶

穿過鑽洞的輔助繩

圖 21-2　自製拖式雪橇的內容。

攀登〉的「拖吊步驟」）。

　　在冰河上結繩行進時，拖雪橇的技巧會變得比較複雜。若不慎掉入冰河裂隙，跟著俯衝而下的雪橇會是很大的危險。就算雪橇沒有讓墜落者受傷，救難工作也會變得比較困難，因為還多了一個笨重的雪橇要處理。下面這種簡單的方法，可讓墜落時被雪橇撞上的危險減到最低：以普魯士結或雙套結將繩索與雪橇後方的鉤環牢牢綁緊（圖21-2），如果背包套也綁在雪橇上的話，也要將繩索扣入背包套。

　　當攀登者跌落冰河裂隙時，隨後落下的雪橇會被連到主繩的結拉住而停在墜落者上方（圖 21-3）。如果用的不是半剛性鋁棍，而是用固定在橇上的拖繩，拖繩務必要夠長，如此墜入冰河裂隙時，雪橇會

被主繩拉住，而攀登者落在雪橇下方足夠遠的位置，不會被撞到。如果使用的是半剛性鋁棍來拖雪橇，在墜落冰河裂隙時，鋁棍可能會將攀登者往雪橇那邊拉過去，攀登者或許需要以某種方式解開自己與雪橇的連結，卻又能讓雪橇仍然扣在主繩上。

　　這種技巧只有在後方有繩伴可以制動墜落者和雪橇兩者的情況下才能生效。如果你是走在最後面的那個人，這招是行不通的。因此，你們可以決定每三位隊員只要拖兩個雪橇就好，要不然殿後的人就得承受較大的風險。

使用雪橇的冰河裂隙救難

　　如果拖著雪橇，冰河裂隙救難除了第十八章〈冰河行進與冰河裂

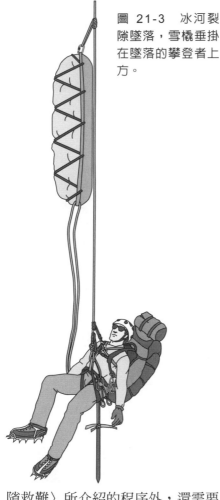

圖 21-3　冰河裂隙墜落，雪橇垂掛在墜落的攀登者上方。

的重量可能會全部落在你身上。這會使冰河裂隙救難變得複雜很多。

首先，如果你還沒使用攀升系統將自己和攀登繩扣在一起，先這麼做（不管是攀升器還是德州普魯士繩環，見第十八章〈冰河行進與冰河裂隙救難〉）。確定你自己已經與攀登繩扣在一起，並被攀登繩確保住，讓自己與攀升系統保持連結。

接著，你必須脫離「背包和雪橇」的系統。如果雪橇的拖拉繩繫著背包，小心地把背包扣到攀登繩上。如果可以，就把背包卸下，讓它從攀登繩擺盪到你的下方就成了。如果你使用的是市售的拖式雪橇搭配坐式吊帶，小心地把雪橇扣到攀登繩上，然後將它從坐式吊帶解開，把雪橇的重量轉移到攀登繩上。這個步驟要特別小心，如果滿載著裝備及補給品的背包或雪橇掉了的話就非常糟糕了。

如果雪橇的位置剛好卡住，你可能需要繞過它往上攀。在這種情形下，先解開一個攀升器，重新扣入將雪橇繫在登山繩之繩結上方的繩段，然後再解開下一個攀升器。你可能還必須把自己從攀登繩上解開，才能爬過雪橇，到達冰河裂隙

隙救難〉所介紹的程序外，還需要一些隨機應變及解決問題的能力。攀登者不但要完全理解冰河裂隙救難的步驟，如果能從頂端或樹上垂下一個負重的雪橇，練習拖雪橇及雪橇墜落的情境，也會很有幫助。當你懸盪在冰河裂隙裡，體重可能會落在雪橇的拖吊繩上，或者雪橇

口。為了容易解開攀登繩，有些拖著雪橇行進的人會以兩個相反方向並倒過來的有鎖鉤環將繩索扣在吊帶上，而不是直接將繩子綁在吊帶上。如果非得解開攀登繩不可，一定要極為小心謹慎，務必確定你與攀升系統之間牢牢地繫住，並且有攀升系統的備援。

在拖著雪橇時跌入冰河裂隙，表示隊友得花費更多氣力才能把墜落者和雪橇拉上來。如果墜落者沒辦法擺脫雪橇，或是沒有多餘的救難繩可用，上方的隊友勢必要把墜落者和雪橇同時拖上來（見第十八章〈冰河行進與冰河裂隙救難〉的「救難方法」）。

固定繩

固定繩就是一條繫在固定點上的登山繩，並留置在攀登路線上。有了固定繩，在艱險的路段上攀與下攀既快速又安全。攀登者藉著一個攀升器把自己和固定繩連在一起，這種保護可以省卻費時的確保設置。如果攀登者在沿著固定繩上攀時墜落，攀升器的凸輪會卡緊固定繩，而能拉住那人（參考第十五章〈人工攀登與大岩壁攀登〉的

「攀升器之使用」和「架設固定繩」）。

如果需要沿著路線來回上下攀好幾趟，固定繩的設置可以省下不少麻煩，讓攀登者及裝備移動起來比較簡單。在大型遠征中，固定繩的使用是很普遍的，它可以在長距離的暴露路線中為攀登者提供保護，也可以為在各營地間搬運裝備的挑夫提供保護。有了固定繩，攀登者和挑夫可以搬運的重量會比沒有固定繩時來得多。固定繩也可以用來當作一種以退為進的策略，在艱難的岩壁或冰壁上，攀登者每天晚上沿著固定繩退到山下的基地營，隔天再沿著固定繩回到昨天的最高點，繼續往上推進。

很多嚮導公司會設置固定繩給他們的客戶使用。爬山的人之間有個非官方協議，那就是所有的攀登者都可以使用任何一個登山團體或嚮導公司設置的任一條固定繩。如果你發現路線上已經有固定繩的設置，在決定利用它之前要極為審慎，你很難確定這條現成的固定繩及其固定點是否牢固，歲月、長期曝曬於風吹雨淋之下，或是被之前的攀登者用冰爪踏過，都可能會對繩索造成難以察覺的損傷。固定繩

不應被視爲增進隊伍能力的因素。固定繩不該架設在熱門路線上，也不該違背當地的攀登倫理。

架設固定繩的裝備

要架設或使用固定繩，需要一條繩索、固定點和攀升器。靜力繩（受力後延展幅度小）最適合作爲固定繩。固定繩的直徑通常在 7 到 10 公釐之間，最適當的尺寸則應視地形和預計使用頻率多寡而定。固定繩通常比一般的登山繩長，一般廠商製造的固定繩通常在 90 到 300 公尺之間，視繩子直徑而定。

設置固定繩

架設固定繩的方法有許多種，依使用情況、攀登者偏好及繩索種類等因素而不同。重點是出發前要想清楚所選用的系統，而且如果可能，在眞正使用前要先測試與修正。這裡介紹三種可能的設置法：

- **最常用的方法**是兩、三位攀登者沿著路線往上爬，利用一條標準的登山繩互相確保，或是採取行進確保法，邊爬邊以第二條靜力繩架設固定繩。攀登者攜帶整捆固定繩，邊往上爬邊釋出繩索，沿路架設中間固定點並繫上固定繩。

- **另一個選擇**如同第一種方法，但並非在沿途的每個固定點繫上固定繩，而是攀登者用鉤環將固定繩扣在每個固定點上。使用這種方法，攀登者不需要攜帶整捆固定繩，只需要攜帶固定繩的一端往上攀，在最頂端的固定點架設好後再往下爬，沿途再將每個固定點上的繩索綁緊。不過，拉著固定繩的一端往上爬，需要克服繩索在鉤環和地面拖曳時產生的強大摩擦力，這也是很棘手的問題。

- **第三個方法**是在下降時架設整條固定繩。當然，這就表示要先把所有的固定繩帶到路線頂端。把繩索固定在路線頂端一個非常穩固的固定點上，然後以垂降或是下攀的方式將固定繩與中間的固定點綁牢。

固定繩的固定點

每段固定繩的底端都要有固定點，頂端也要有穩固的固定點；爲了將固定繩穩穩地與山體相連，所運用的連接點就是攀岩、雪攀或冰攀確保及攀登時的一般器材，如岩釘、岩楔、天然固定點、冰螺栓、

雪樁或埋入式固定點（見第十六章〈雪地行進與攀登〉的「雪地固定點」）。用標誌桿標示頂端和底端固定點的位置，使它們在風雪中或暴風雪後仍容易辨識。

除了固定繩的頂端與底端外，中間的區段也要設置一連串的固定點。中間固定點可以是之前上攀時留下的，也可以是另行架設的新固定點。每個固定點上的固定繩都是綁死的（無論是頂端與底端，還是中間區段），因此各個繩段是相互獨立的。如此一來，這條固定繩上可同時容納不只一個隊員，但要注意任何一個隊員的墜落是否會導致繩子移動、引發落石，或是危及其他隊員。

要將固定繩綁在各個中間固定點上，可用 8 字結環或雙套結。直接在固定點綁上繩環並連接鉤環，然後用 8 字結或雙套結綁住鉤環（圖 21-4a）。更好的方法是盡量少用鉤環，用繩環直接穿過 8 字結或雙套結綁緊（圖 21-4b），這樣整個系統就可以少一個連接點。

在設置固定點時，有些經驗法則需要依循：將它們設置在方向改變或是可能會發生鐘擺式墜落的地方；在困難路段的上方設置固定點

也會有所幫助；如果可能，中間支點最好設置在適合休息的天然地點上，這樣不但較易站穩，也較易把攀升器移過固定點。

務必要把雪地或冰地裡的固定點埋好或蓋好，而且要常常檢查，看看這些固定點是否可能會因滑動或冰雪融化而失效。也要留意可能會滑動或鬆動的岩壁固定點。固定點的設置位置要能避免讓繩索與

圖 21-4　固定繩上的中間固定點：a 使用鉤環及雙套結連至固定繩；b 不經鉤環，直接用一條帶環穿過固定繩上的 8 字結環繫緊。

粗糙或尖銳的地面摩擦,不然就要在會摩擦繩子的接觸面加上襯墊。即使是小小的磨損都有可能會加大數倍而導致固定繩上出現危險的脆弱點。墜落也會使繩索受損,所以萬一有人墜落,要檢查繩索有無損壞,還要檢查固定點是否有鬆脫的跡象。

沿固定繩上攀

沿固定繩上攀的時候,要將繩環繫在攀升器上,再將攀升器裝在固定繩上。攀升器是有凸輪的器具,能輕易地順著繩索往一個方向滑動,並在往另一個方向滑動時向下鎖緊。通常攀登者會以非慣用手來使用一個攀升器,用繩環將攀升器和吊帶繫在吊帶上綁登山繩的地方,或是用有鎖鉤環將繩環扣在安全吊帶上。繩環的長度要夠長,讓攀升器處於墜落時伸手可及的範圍內。如果攀登的路段是幾乎垂直的岩壁或是背負重物攀登,你也可以將繩環穿過胸式吊帶,以免墜落時頭下腳上。

接下來,按照廠商的說明使用攀升器。攀升器必須放對方向,才會在墜落時卡住固定繩。攀升器應該要能夠輕易地往固定繩上方滑

動,但在往下拉時會鎖緊固定繩;開始上攀之前要先測試,檢查它跟吊帶的距離是否合適。

使用自我確保(見第九章〈基本安全系統〉的「自我確保」),或用另一個鉤環及繩環扣入吊帶,作為備用確保(圖21-5a)。往上攀登時,自我確保最好在攀升器的上方,如此攀升器就會「推著」自我確保一起移動。萬一發生墜落而攀升器失效,這個自我確保會沿著固定繩往下滑,在下一個固定點停下來,止住滑勢。

每碰到一個中間固定點,都必須越過固定繩上的繩結或是活套。這是沿固定繩行進的過程中最危險的時刻,尤其是天候惡劣而你又精疲力竭時。最好先移動安全鉤環(圖21-5b),將它扣入固定點的上方再移動攀升器(圖21-5c)。另外一個可替換的做法是暫時先把自我確保扣入固定點,再來移動攀升器。務必確定解開攀升器的時候自我確保一直留在固定繩上。無論採取什麼步驟,最重要的是事前做過周密的考量並時常練習。如此一來,就算是在最惡劣的情況下,你的方法仍十分可靠。

沿固定繩下攀

　　沿固定繩下攀和上攀頗為類似。一樣先將攀升器上的繩環連接吊帶，然後把攀升器裝到固定繩上，裝的方向和上攀時完全相同。再三檢查攀升器在下拉時是否會卡緊，還有在因墜落而被攀升器制動後能否搆得到。然後，一樣扣上自我確保，作為後備（圖21-6a）。

　　接著開始下攀，將固定繩當作握手繩（見第十四章〈先鋒攀登〉的圖14-1），或是當作手臂垂降法的繩子使用（見第十一章〈垂降〉的圖11-23）。下攀時將攀升器沿著繩索往下滑動，用手指輕輕扳住攀升器的釋放裝置，這樣才能讓它向下滑動，並在墜落時立即鬆手，使得攀升器能夠卡緊繩子。在失去平衡時，很自然會想要抓住東西，但此時絕不能抓住攀升器的釋放裝置。

　　就跟上攀時一樣，最困難的部分在於經過中間的固定點。下攀

圖21-5　沿固定繩上攀時越過中間的固定點：a 上攀時的設置，用一組鉤環與帶環做後備；b 先將安全鉤環移動到繩結的上方；c 再將攀升器移動到繩結的上方、鉤環的下方。

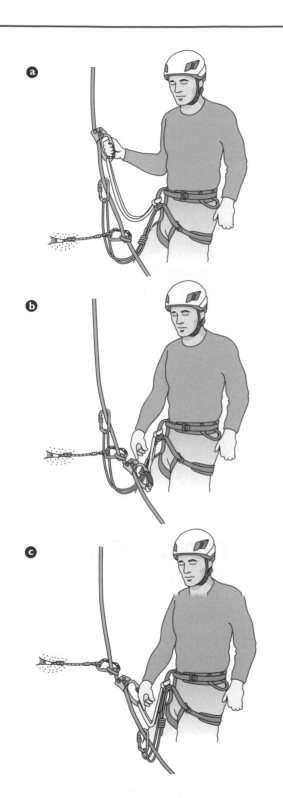

經過固定點，要將攀升器解開（圖 21-6b），然後移動自我確保（圖 21-6c），順序與沿著固定繩上攀時相反。切記：絕對不要同時解開攀升器和自我確保。別忘了，跟上攀時一樣，你也可以暫時將自我確保先扣在固定點上，再重新放置攀升器。如果下攀的路段非常陡峭，使用固定繩垂降或許會比下攀安全。

交接固定繩

攀登者將固定繩交接給下一位的時候是有危險的。不過，如果需要交接固定繩，將固定繩交接出去的隊伍應該與接收固定繩的隊伍溝通清楚，而且應該在一個固定點的地方完成。在熱門路線上，如果一個上攀的隊伍要使用一條作為下攀使用的固定繩來上攀，只有在這條下攀繩目前沒有任何下攀隊伍在使用的時候才可以，而且應該只讓小型隊伍使用它來上攀，因為若是碰到下攀隊伍，他們可以很快讓開，

圖 21-6　沿固定繩下攀時越過中間的固定點：a 下攀時的設置，用一組鉤環與帶環做後備；b 先將攀升器移動到繩結的下方；c 接著將安全鉤環移動到攀升器的下方。

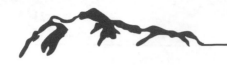

讓對方使用。

固定繩的拆除

　　無論是哪種登山繩、裝備及固定點，都不會是自然或可以生物分解的物質，所以使用後要把它拆除。每個隊伍都有責任拆除自己架設的固定繩、裝備及固定點並帶下山。在架設固定繩時，心中別忘了這些終究要被移走。

遠征的天氣

　　出外遠征時，攀登者必須成為業餘的氣象專家，因為此行的安全與成功完全要看老天爺的臉色。到達要攀登的山區後，不妨找其他的登山者以及當地居民談談，可以對當地的天氣形態更加了解。找出當地的盛行風向，打聽有沒有下雨和暴風雨的可能。到了山上，要隨時記錄天氣形態。

　　高度計可以當作氣壓計使用，找出天氣變化的跡象。你也可以從雲層得到線索。卷雲表示鋒面就要來了，二十四小時之內會下雨；笨狀雲（像帽子）代表會有強風；迅速飛低的笨狀雲表示壞天氣就要到來；如果爬進笨狀雲，將會遇到強風，能見度也會不佳（關於氣象的更多認識，見第二十八章〈高山氣象〉）。高山巨峰往往會有暴雪狂風相隨，天氣變化快速，要有心理準備。

　　如果可以，要靜心等待暴風雪過去，或者考慮在天氣變得太糟之前下山，因為天氣惡劣的時候下山本來就會有很大的風險。如果預期隊伍會被困住好一段時間，必須考量到食物與燃料配給的地點，以及暴風是否會影響抵達補給地點。

　　好天氣也會帶來問題。如果天氣炎熱、陽光普照，冰河會增強太陽輻射的作用，結果可能會造成雪橋崩塌與冰河裂隙移位，冰崩的機會也會增加。如果碰到這種情形，最好在夜間攀登，因為這時候溫度最低，冰雪狀態也最為穩定。

高海拔地區的健康隱憂

　　稀薄的氧氣、嚴寒的氣候以及脫水等因素都是潛在的健康威脅，在高海拔的環境下更容易加劇。應學習如何辨認、防範這些健康隱憂，並在狀況發生時處理治療（見第二十四章〈緊急救護〉的「高海

拔的病症」）。向熟悉登山的醫生請教，以獲得更詳細的資料，並取得預防高山反應的處方用藥。

高海拔山區的溫度遠在攝氏 0 度之下，儘管這有助於維持冰雪的穩定，卻也會對攀登者的身體產生不利影響。每個遠征隊員都應充分了解凍傷、風寒效應和曬傷的危害。

和其他登山類型一樣，遠征會把攀登者帶到渾身不舒服的海拔高度。由於高山上的氧氣稀薄，每位登山者都會受到影響，只是程度多寡而已。這種情形可能會引發急性高山症（acute mountain sickness, AMS），嚴重的甚至會演變為危及生命的高山肺水腫（high-altitude pulmonary edema, HAPE）和高山腦水腫（high-altitude cerebral edema, HACE）。不過，只要有充分的時間可以適應高度，並隨時補充水分，這些病症通常都是可以避免的。

高度適應

對付高山症的最佳方法就是防患於未然，而首要的預防措施就是慢慢地往上爬。人體需要時間來適應高海拔的環境（見第二十四章〈緊急救護〉及本章「計畫與準備」一節）。

若是高海拔的遠征式攀登，會將補給品運送到較高的營地，回到較低海拔的地方休息，隔天再往上攀登回去。上山的速度要不疾不徐，平均每天淨爬升 300 公尺。如果適當的營地地點有 900 公尺之遙，你可以第一天先搬運裝備（上升 900 公尺）到下一個營地，回到舊營地過夜，隔天再背負剩下的裝備及帳篷往上爬升至下一個營地，第三天在新營地休息，如此一來便是平均每三天爬升 900 公尺。除非你已經適應得很好，否則盡量不要逾越這個限度，而且在較大幅度的推進後一定要安排休息日。

高海拔的高山式攀登，攀登者會花時間待在基地營，每天攀升預定路線，在每晚回到基地營之前，一天比一天攀升更多一點。

大部分的人如果到達 5,400 公尺以上的高度，不管有沒有做高度適應，身體的機能都會開始退化。盡可能減少停留在極高海拔的時間，要定期回到較低的海拔恢復身體狀況。登山名言裡有一句忠告：「爬高一點，睡低一點。」我們的

身體在活動時比休息時適應得更快，在海拔較低處也復原得較快。當攀登者建造雪牆、健行至眺望遠景的地點，或練習技巧時，可以啓動休息日，如此對於高度適應會有幫助。

補充水分

要避免高山症發生，水分的補充是很重要的因素（見第二十四章〈緊急救護〉的「脫水」一節）。每個人一天要喝 5 至 7 公升的水，避免攝取咖啡因和酒精，因爲它們會產生脫水效應。在很多路線上，這表示每天都要空出好幾個小時來融雪，這時間絕對是值得付出的，因爲充足的飲水是遠征成功的關鍵。

除了每日飲水攝取量要依照上述建議，還要常常監控尿液的顏色。尿液必須量多而清澈，暗濁的尿液表示飲水不足。

登山者在高海拔處常會失去胃口，每個人實際吃喝的量往往無法達到應有標準，因此，可以安排多樣化的熱飲：茶、熱可可、熱的電解質飲料等，以補充水分及熱量的攝取。

堅守遠征的哲學

遠征隊伍耗費好幾個星期共同旅行、並肩登山，隊員應有共同的準則可供依循。好的準則可以總結成以下三點，隊員們彼此承諾奉行：尊重大地、照顧自己並且務必返家。

尊重大地：在遠征旅程的每一天裡，攀登隊都有機會展現大愛，關心大地是否美麗、健康，更甚於追求隊伍當下的舒適快意。燒木材當燃料、在原始的草原上紮營或是垃圾和排泄物隨處亂放或許很容易，但如果你已許下承諾要尊重大地，就會意識到這些行爲爲大自然帶來何等衝擊，負起責任。不要留下痕跡。

在你之後造訪的登山者絕對不會想要看到你丟棄的糖果包裝紙，或是你們隊伍留下的任何痕跡。帶進去的東西就要把它帶出來。要了解當地的習俗，該如何對待土地，負責管理的當地人說不定有什麼獨到見解。要事先了解相關的規定，並予以尊重。不過，如果當地的法令鬆散，並未要求不留痕跡，可別跟著隨隨便便，反而應該堅守不留痕跡的做法。

照顧自己：如果你和隊友彼此承諾要照顧自己，就等於是承諾要靠自己的力量自救。關於這點，說不定是除此之外別無選擇，因為隊伍很可能會遠離救難隊、直升機、醫院，甚至沒有別的攀登者在附近。事先對可能會出現的緊急狀況做周密的思考，防範於未然，並擬定因應計畫。萬一狀況發生，你會很放心已有妥善的計畫可用，而如果用不到，你也會感到慶幸。

此外，隊員之間彼此關心對方是否有充足的飲水、是否擦了防曬油，或是其他保持健康身心必要的事項，可以增進團隊精神。已故的著名登山家亞力克斯‧羅維（Alex Lowe）就曾說過：「能夠享受攀登之樂的，就是最好的攀登者。」

務必返家：最難信守的或許是第三個承諾，因為它可能會和想攻頂的熾熱欲望衝突。這其實就是安全登山的承諾，在面臨生死關頭時犧牲登頂的夢想，以求生存；總的來說，遠征攀登的目的就是要擴展能力極限、考驗自己的身心。

每個人、每支隊伍，都應自己決定可接受的風險程度如何。若想守住這個彼此的約定，第一步就是隊員們要在出發前取得共識，認清安全與不安全之間的分野。經過如此討論，各種決策都有其依歸：上攀的速度要多快、要攜帶什麼裝備、什麼時候該改換路線、什麼時候要後撤等等。

大部分的攀登者都寧願能夠安全返家，而不願勉強在不安全的情形下繼續往峰頂邁進。縱情山林並不表示一定要登頂；遠征是否成功，衡量的標準不只一種。

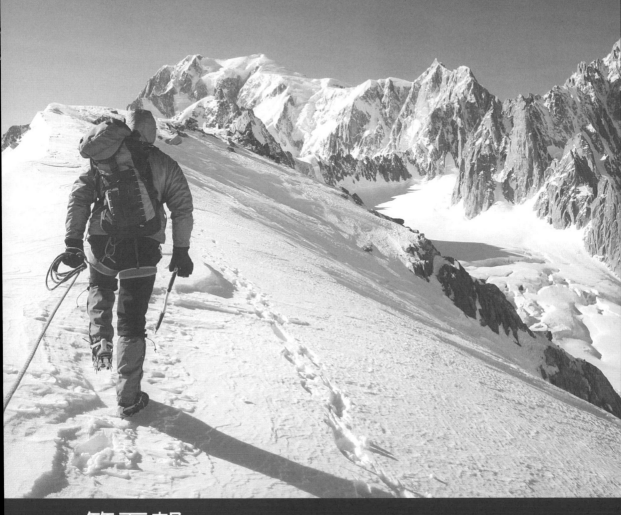

第五部
領導統御、登山安全與
山岳救援

第二十二章
領導統御

· 領隊 · 組織並領導攀登行程
· 成為領隊

就如同每個登山隊都需要穩定的導航工具一樣，每回攀登也都需要很好的領導統御，只不過領導的風格和形態會隨登山活動的性質而異。在一個晴朗的週末與幾位老夥伴爬爬百岳是一回事，和一群互不相識的登山者一起進行長天數的技術攀登，前往挑戰不熟悉的山峰，完全又是另一回事。

互相認識的山友不需正式程序，就能做到良好的領導，或許連自己都不自覺。但若是隊員彼此較不熟悉的遠征之行，則需要較為正式且中規中矩的組織規畫。無論是哪種情況，領導的本質都是一樣的：大夥一同攀登，讓這次登山之旅能夠安全、愉快。如同中國哲學家老子所言：信不足焉，有不信焉。悠兮其貴言。功成事遂，百姓皆謂：「我自然。」

領隊

領隊的特殊責任為籌畫攀登之旅，並在活動期間做出決策。依隊伍性質的不同，隊伍的編制程度可以是高度組織化，也可以是幾乎不存在。不過，某些必要的團隊職務，無論採取什麼方式，都必須有人去做。

由朋友之間組成、非正式的小型登山隊，通常不會選出一位領隊。每個人都認為自己有責任要組織規畫、分攤工作並且促進與團隊合作。由於很容易溝通，每位隊員

都能知道其他人在做些什麼，因此協調不是什麼大問題。發起人或是最有經驗的成員可能會被大家默認為領隊。

大型登山隊若有正式指派的領隊，隊伍通常會運作得較好。這種隊伍的成員無法知道其他人在做什麼，因此為了確定沒有忽略任何關鍵細節，必須要有一個運籌帷幄的負責人。規模較大的隊伍或許必須更加強調團隊合作，因為隊員之間可能互不相識。

登山隊的領導結構多半不出以下幾種類型：

平起平坐型：一群熟識的朋友決定一起去爬山，沒有大小之分。通常沒有正式指派的領隊，不過隊員會非正式地分擔重要工作，大部分的決定來自共識。不過，即使是這種最不正式的組織形態，通常也會有某位隊員「脫穎而出」，被大家視為領隊。這個人擁有以下特質：具有衝勁、良好的判斷力並關心團體，而且通常最受信任。

隊伍召集人當領隊：召集人就是當初構思這條路線，並且為此四下招兵買馬的人。即使登山隊沒有正式的編制，召集人通常也會被視為是實際上的領隊。

最有經驗的人當領隊：團體常常會將領導的角色賦予隊中最富經驗的成員，並聽從他的判斷。

登山社團與登山學校：如果該次登山活動屬於某個計畫，通常會由贊助機構正式指派領隊。領隊的產生通常要經過層層考核，以確定他具有相當程度的經驗和能力。這種領導結構甚至還會出現層級，在一個總領隊下會有幾個副領隊負責協助。誰是領隊不但毫無疑問，而且不是這個隊伍能自由選擇的。領隊應仔細研擬整個登山活動，負責安排裝備、交通與其他後勤作業。這種登山活動通常以教學為目的，學生除了應服從領隊的指導，亦應從中學到如何獨立自主。

登山嚮導：登山隊出錢聘雇能提供優秀領導的嚮導。專業嚮導通常是極為優秀的登山者，一手包辦隊伍的大小事務。嚮導替客戶做決定，負責他們的安全。

領隊的角色

領隊的目標，是在盡可能維持高山環境原貌的原則下，幫助大家完成一次安全、愉快而成功的登山之旅。領隊需要有足以勝任此次登

山的經驗與專業技巧，但不一定必須是隊伍中最富經驗或最出色的登山者。領隊的體能要能跟得上大家的腳步，但不一定要是隊伍中最強健的一個。不過，領隊一定要有極好的判斷力與豐富的常識，真心為整個團隊著想。一路上，領隊在沿途可能還會同時扮演多種角色，諸如：

安全的捍衛者：登山隊的最重要考量就是安全問題。從最初的規畫階段開始，領隊應該確定每個人都有適當的裝備、經驗、體能及韌性，而且選擇的路線對全隊來說難易適中、安全無虞。在路途中，如果隊員感到疲累、失去耐性或特別興奮時，他們就會粗心大意。領隊會把這種情況視為警訊而提高警覺，注意觀察，好言提醒，必要時甚至不斷嘮叨。如果登山隊面臨斷然抉擇，例如由於天候變化或時間受限等因素必須撤退，此類令人不願提起的話題，往往也需要在情況變糟之前由領隊及早開口（見第二十三章〈登山安全〉）。

預知者：領隊透過預判來避免遇到麻煩。領隊應該永遠保持前瞻。在營地，領隊就要想到攀登的情況；在上山時，就要想到下山；下山時，就要想到如何離開山區。領隊要察覺隊友是否出現疲態、心裡默記紮營地點及水源地點、掌握時間及進程，以及留意任何天氣變化。為了避免問題發生，或是在問題演變為重大危機前防微杜漸，他凡事都盡量先眾人一步。

計畫者：如果隊伍希望帶著正確的裝備，在正確的時間到達正確的地方，完成一次成功的登山，就需要注意許多細節。領隊雖然不必親自擬定所有的計畫，但他必須負責監督，確定所有的必要準備工作都有人執行妥當。

專家：有人提出疑問或是需要建議時，領隊應給予意見，這個角色相當重要，將其扮演好的先決條件是訓練、經驗與判斷力。並非只有隊伍中技巧最好的人才能當個好領隊，不過，的確需要先具備足夠的經驗，才能培養出「山野常識」。除了技術性的攀登知識外，領隊還需要許多其他技巧，必須了解裝備、導航、急救、救難與氣象——事實上，就是對本書各章節介紹的諸多主題都有所認識。

老師：如果隨行的隊員經驗不足，教授登山技巧便會成為領隊角色的一部分。通常這只需要偶爾提

供建議或示範；然而，如果有些隊員欠缺安全行進所需的技巧，或許暫時停止前進，立刻爲他們上課才是明智之舉。很多登山老手發現，當他們傳授自己得來不易的知識時，會很有成就感。不過，在教導他人時應該謹慎，新手或許會因自己技術欠佳而感到難堪，或是身處險境嚇得卻步不前。此時可不是吹牛皮的時候，最好不要直接指責對方做錯了，應該說：「你看看我是這麼做的。」若有人做出危險的舉動，那又另當別論，此時就必須直截了當出面糾正。

教練：這個角色和老師稍有不同。教練除了傳授知識外，還要加上鼓勵和打氣，以協助大家克服困難。眞正的困難往往是缺乏信心。協助同伴克服困難，不但可以幫助他個人，也可讓整個隊伍順利前進。擔任教練時要得法，在幫助他人發揮最大力量後看他們露出笑容，這是領導過程中一種很特別的喜悅。

發起人：登山隊要做出一連串的決定，才能有所進展：該在哪裡紮營？要選擇哪條路線？應該什麼時候起床？什麼時候該結繩隊？通常這些決定本身並非難以決斷，但

必須及時做出。領隊並不需要專擅獨斷，而是要在適當的時機把該決定的事情提出來公開討論。

仲裁者：討論一旦開始，分歧的意見就會出籠。集思廣益、公開討論所有的意見固然很好，但也可能會導致猶豫不決（「到底要選哪條路走？」）或是引起爭辯（「你錯了！」）。無論是否經過正式指派，當上領隊的人都有一定的分量，可以在這種情況下發揮作用。如果登山隊所做的決定似乎犯了技術上的錯誤或是很危險，如果大家火氣上升，或是討論始終漫無重心，領隊的話一言九鼎，往往能解決爭端，而讓登山活動得以繼續進行。

環境的保衛者：登山者必須竭盡所能讓高山環境不受破壞，這樣後人才能享受同樣的樂趣。領隊應該以身作則，切實運用各種對環境造成最小衝擊的技巧（可見第三章〈露營、食物和水〉以及第七章〈不留痕跡〉）。如果其他隊員未能做到，應該先提醒他們，一開始時先柔性勸導，必要時則採取堅決的態度。

授權者：領隊的責任是把該做的事情做好，不過並不需要凡事

自己動手。把不同事務分派給隊員有許多好處,這讓領隊能夠時時掌握整個行程的全面狀況,而不會被繁瑣的小問題、小決策纏得無法脫身。如此一來,就讓隊員有機會參與,貢獻一己之力,從而培養出團隊精神。而且,分工授權能激起隊員的責任感,因為這等於明白告訴大家,做事情、做決定並不只是領隊一個人的責任。如果有誰遇到困難需要特別協助,或許可以指派一位能力強、經驗多的隊員擔任他的私人教練。若是登山隊的規模較大,尤其是教學場合,領隊最好指派一位助手,協助確保一切都能上軌道,而且當領隊無法視事時能夠接手指揮。

領導風格

領隊的領導風格可以分為兩大類,見「成為領隊的訣竅」邊欄。

權威型:目標導向的領導風格著重程序及結構——該做什麼事、誰該去做、如何去做等。目標導向型的領隊將心力集中在制定決策和指揮他人。

關係導向型:關係導向型的領導風格著重體貼關懷,讓一群人成為互相扶持、彼此合作的團隊。關係導向型的領隊很重視他人及其意見,做決定時會與大家商量,因此可以凝聚組織的向心力和士氣。

大多數人傾向其中一種類型,不過這並不是一個非黑即白的選擇;兩種類型不可偏廢,而一個好領隊會在這兩種風格間求得平衡。適當的平衡點視登山隊的性質和當

🏕 成為領隊的訣竅

要想成為領隊沒有簡單的公式可循,不過倒是有幾個指導原則:
- 領隊不能夠以自我為中心思考,所做決定都要為隊伍的利益著想,而不是為個人謀福利。
- 領隊發自內心關懷每一位隊員,這會影響到隊員,使其也能互相關懷,強化隊伍的能力。
- 領隊不能虛偽或是裝模作樣,應能誠實面對自己的能力極限。如果真的不懂,就要大方承認,並且請整個團隊幫忙一起解決。
- 幽默感有助領隊扮好自己的角色。

前的需要而定。

每位領隊都必須培養個人風格，這可在登山技能的學習過程中逐步養成，並找出與隊員融洽相處的有效方式，建立一支快樂、有衝勁的隊伍。除此之外，領隊應眞誠不要做作。有些人生性樂觀話多，有些人保守內斂，各種類型的人都能成爲成功的領隊。比起努力仿效某種理想類型，還不如眞誠做自己更爲重要。

危機中的領導

每個人都希望差錯永遠不會發生，但事情有時就是會出錯：也許是情況變得很危險，也許是有人受了傷。這時隊伍的重心就會從休閒娛樂轉移到安全和求生存，而領隊的角色也隨之改變。如果這支隊伍有個指定的領隊，這時他的領導風格就該轉爲明快果決。非正式的小型登山隊或許也會自然出現領導者，一旦確實需要有人出面協調，大家很自然地就會指望最有經驗的隊友，或是實際上最得眾人信賴的那位。

意外事故發生時，沒有時間進行冗長的辯論，需要的是迅速而有效的行動，而這種行動應該由一位經過訓練且饒富經驗的人來指揮。不過，領隊應該盡量謹守「不親爲」原則，而是負責指揮他人、保持全盤觀察，並且預先思考接下來的行動。救難人員的安全第一，甚至先於遇難者的安全。行動敏捷，但是要小心鎮定。利用你學過且練習過的程序，這可不是進行實驗的時候。

導致意外的因素，往往不是登山者可以控制的。領隊應該要能夠根據他的訓練和經驗擬出適當的計畫，並在情況允許下以安全而有效的方式執行。

意外事故就是出乎意料之外，但登山者還是能藉由上課、查閱資料、在心裡設想意外狀況預做演練等方式事先防範。留意第二十三章〈登山安全〉及第二十五章〈山岳救援〉的資訊。

急救訓練是必備的。第二十四章〈緊急救護〉會介紹如何預防與處理一些登山者常遇到的醫療狀況，但光看書無法取代實作訓練。一些官方與私人機構會提供急救課程，有些登山社團也會舉辦山區救難訓練。

組織並領導攀登行程

就算是一次簡單的登山活動，執行起來也十分複雜。一旦選定了目標，領隊在出發前有很多工作得要完成。前往登山口的途中，以及在登山口當場，最後一刻再三確認並持續更新，會使得這次出遊有組織有計畫。前往攀登地點的途中、攀登、下山、離開山區的路上，領隊協助隊伍井然有序，直到登山之旅圓滿結束。表 22-1 的清單可以當作有用的指南。

第二章〈衣著與裝備〉詳細描述了「十項必備物品」，本章則要介紹另外兩種領隊可以參考的方法系統：「九個計畫與準備的步驟」以及「十一個旅途中的檢核事項」。合併使用這個 9-10-11 的系統，可以提高隊伍成功的機會（表22-1）。

出發之前：九個計畫與準備的步驟

一旦選定目標，領隊必須蒐集相關資料，透徹研究入山途徑還有攀登路線本身。得要挑好隊員、決定需要哪些裝備、由誰負責攜帶。

行程表的擬定應能確保有充足時間完成攀登，並留餘裕應付突發狀況，也要能夠配合前往登山口的交通工具時間。出發之前，領隊還要時時注意最近天氣趨勢（如果會派上用場，也要留意雪況）。「九個計畫與準備的步驟」可以指引領隊執行的方法（見邊欄）。

領導統御

一位領隊必須是有能力且被認可的。領隊可能需要一兩位有能力的助手，在遇到困難的時候可以授權於他，也可以向他諮詢關鍵的決定。每個繩隊裡若有缺乏經驗的攀登者，都需要一個繩隊領導。

九個計畫與準備的步驟

出發之前：
1. 領導統御
2. 研究
3. 計畫
4. 安全餘裕
5. 裝備
6. 隊伍
7. 天氣
8. 通訊
9. 評估

研究

一般而言，登山者會事先研究路線，因此他們知道會遇上些什麼，進而先做準備。大部分熱門的攀登地點皆可找到攀登指南作為參考。這些出版品會介紹到達起攀點的方法，附有路線圖與地圖、圖畫，有時甚至還有照片。地形圖也是極為寶貴的工具。同時，也應查詢通往攀登地點的公路以及山徑狀況。

有些登山社團會將每回出隊的行程紀錄存檔，這些報告的重要性不僅在於其內容敘述，也在於它們通常會包含該隊隊員的名字。從最近才完成這條路線的人手上獲得第一手資訊，可以補足從攀登指南中獲得的資料。至於屬於公有地的山峰，政府機構（例如美國國家公園管理局或美國國家森林局）可能是很好的資料來源。關於如何研究路線的完整介紹，請參考第六章〈山野行進〉中的「蒐集路線資訊」。

各地的許可與登記費用會有很大的不同。許多公有公園、森林或野地會有某種形式的政府管制。有一些地方會對紮營地點設有限制，進而影響登山行程的安排。大體

上，管制的目的是保護當地的生態系，或增加野地體驗的價值。有些是為了遊客的安全，有些則是為了籌措救難費用或維護該地的基礎設施。

計畫

擬定登山行程表並在路程中有效管理時間。攀登期間，時間必須仔細調配，重點不在於速度多快，而是在於時間的利用是否明智。

登山之前要先擬定行程表，預估每個路段需時多久（開車、走到起攀點、上攀、下山和回程的時間），而且要多預留一點時間以防萬一。典型的估算方式或許如表22-2所示。

在表 22-2 的預估中，如果天黑的時間是晚上 9 點，而隊員想在此之前返回登山口，則必須在早上6 點半出發。

設定一段緩衝時間也是很好的做法。以上面的例子來說，在沒有預留因應突發事件時間的狀況下，登山隊預估從峰頂下到登山口需要四個半小時，因此若加上一個小時的延誤時間給突發狀況，他們可能會覺得預留五個半小時相當合理。這表示他們必須在下午 3 點半之前

表 22-1　籌組以及領導登山隊伍用的檢覈表

出發之前：九個計畫與準備的步驟

1. 領導統御
- 選出一位領隊。

2. 研究
- 開車路線：確認野外的道路是否開放。
- 健行路線：確認山路的狀況。
- 攀登路線：查閱導遊書還有地圖。
- 研究行程紀錄。
- 研判攀登路線的難度等級，是否有什麼特殊困難之處。
- 判斷是否需要進入生態區的許可。

3. 計畫
- 預估開車所需里程和時間。
- 預估步行到宿營地或是起攀點所需里程和時間。
- 預估登頂所需時間。
- 預估回到停車處所需時間。
- 選擇地圖。
- 設定指北針的磁偏角。
- 設定GPS 的基準以配合地圖。
- 可以的話，把航跡點和路線資訊下載到 GPS 裝置、平板電腦或手機上。
- 把行程表交給留守人。

4. 安全餘裕
- 研擬突發狀況的選項。
- 「多預備一些」，以便應付突發事件。

5. 裝備
- 判斷裝備需求，依情況安排團體裝備。
- 個人裝備：十項必備物品、食物、宿營裝備、攀登裝備。
- 團體裝備：帳篷、爐具、廚具、登山繩、淨水裝置、攀登器材。

6. 隊伍
- 估量所需攀登技巧的難度等級，以及所需的體能狀況。
- 決定最佳的隊伍人數。

7. 天氣
- 調查最近的路線狀況、天氣預報，以及風速與浪高極限時段的轉變。
- 了解天氣的轉變如何影響路線及隊伍的目標。
- 調查壞天氣的備用行程。
- 考慮收聽 NOAA 氣象廣播或其他取得最新天氣預報的方法。

8. 通訊
- 攜帶個人指位無線電示標（PLB）或其他緊急通訊裝置。
- 考慮雙向的無線電對講機。

9. 評估
- 評判整體的計畫。
- 計畫加起來順利嗎？
- 這個行程計畫有沒有弱點？
- 這個計畫是否有可以改進之處？

旅途中：十一個旅途中的檢核事項	

1. 登山口
- 視需要到公園或林務管理單位登記。
- 確認每個人都有足夠的食物及裝備。
- 清點團體裝備：帳篷、爐具、淨水裝置、攀登繩以及攀登器材。
- 將團體裝備分配為平均的重量。
- 討論攀登計畫：路線、營地、時間安排、可能遇到的危險。

2. 導航
- 及早用地圖定位，而不要等到可能有疑慮時再來定位。在確定海拔高度的地方設定高度計，通常是在登山口，有時候也可以在匯流點。
- 時時確認隊伍走在路線上。
- 記下重要的路線決策地點。
- 製作 GPS 航跡點及軌跡，在摸黑或能見度不佳時回程會有幫助。

3. 人員
- 監測隊伍成員是否有問題。
- 確認大家都有進食及攝取水分。
- 避免任何人落後。

4. 時間
- 及早出發，面對未知狀況，日光是很可貴的。
- 充分利用休息的地點、時間點及時間長短。
- 注意控制回撤時限。

5. 可能的危險
- 注意可預測的危險。
- 對未知的危險保持警覺。
- 在無法避免危險的地方，找出安全的備用方案以減輕危險程度，或者折返。

6. 天氣與環境
- 注意天氣或路線上的危險處所出現的不利轉變，並調整、適應之。

7. 視角
- 對整體狀況保持警覺，避免專注於行程中某個特定的壞處。
- 前瞻、預想可能的狀況。
- 試著在解決方法還很多的時候及早掌握問題。
- 用交通號誌來概括疑慮：綠色（沒問題），黃色（小心），紅色（危險，必須強制改變）。

8. 決策
- 做出清晰的決策。
- 防止評估風險及做出決策時有所偏差。
- 做出留有安全餘裕的決策。
- 選擇路線或決定是否要撤退時，不要讓欲望凌駕於判斷之上。
- 面對問題時，多考量幾種不同的解決方式，選擇最佳的那一個。
- 遵從領隊或多數人的決定。

9. 安全
- 無論發生什麼事，領隊的首要目標是讓整個隊伍可以安全回家。
- 練習有名的攀登技巧。
- 不要攀登超出隊伍能力及知識範圍的行程。
- 在有暴露感的地方及冰河上要結繩。在冰河上至少要有兩支繩隊。
- 所有的確保點都要使用固定點。
- 多餘的東西可以增進確保及垂降固定點的安全性，其他重要的系統也一樣。
- 在無法避免或減低危險的地方，考量備用路線，或者撤退。

10. 隊伍
- 在前往山區及攀登途中，設下穩定且可以維持住的速度，不一定要很快。
- 讓整個隊伍有可以停下來休息的地點。
- 合理地保持整個隊伍在一起，在特定的時間或地點可以重新整隊，特別是岔路口。
- 讓繩隊距離靠近，彼此之間足以互相溝通。
- 指派一位負責任的隊員殿後，帶上隊伍後段成員。
- 等到每位隊員都已經出到登山口，而且所有車輛都能順利發動，這時才能放行讓大家離開。
- 可以在回家的路上聚餐，以回顧這趟旅程。

11. 領導統御
- 練習紮實的領隊技巧。
- 找出教學時間，這是傳授知識、讓隊伍參與以及使攀登者進步的機會。

開始下山行程，否則就得冒險摸黑走夜路。如果隊伍走得慢，另一個很不錯的做法是在到折返時間之前就開始簡單地判斷推進時數。

大部分的攀登指南都會針對熱門的攀登路線提供預估時間，有時連到達起攀點所需的時間也包括在內。不過可別忘了，不同隊伍所需的時間其實差異頗大，而且這個預估時間可能不包含休息時間。如果你對某本攀登指南頗有心得，就可以知道它所估計的時間和你個人所需的時間相比是長還是短，然後就能據以調整。問問某位曾經完成這條路線的人，同樣有助於估計時間。

如果沒有資料可循，就用你的經驗為判斷標準。譬如，許多登山者發現，如果是簡單的山徑，平均每小時可以行進約 3 公里，若是背著輕裝行經沒有技術難度的地形前往起攀點，每小時可以上升 300 公尺。在預估攀登時間需要多長的時候要實際一點。

與隊伍成員一起準備並分享整個行程的計畫、路線、參與者、裝

表 22-2　預估攀登之旅所需的時間	
路段	預估時間
開車到登山口	2.0 小時
循山徑步行而上	2.0 小時
越野跋涉前往起攀點	1.0 小時
攀登	4.0 小時
下山	2.0 小時
走回山徑	1.0 小時
步行出去	1.5 小時
預計總共費時	13.5 小時
預留時間	1.0 小時
全部可用時間	14.5 小時

備、工作分配、集合時間，以及其他相關資訊，以確保大家對行程的預期及理解都是相同的。

擬定行程計畫的時候，要包含每一位隊伍成員的以下資訊：姓名、緊急聯絡人及聯絡資訊。登山行程表要有一份交給山下的留守人員，並說明攀登隊預計在何時回來，如果逾期未歸，應該等待多久才去通知相關單位。事先應指明若逾期未歸，應該通知哪些相關單位。以美國來說，國家公園內的山難救援是由美國國家公園管理局負責，在美國西部的其他地區則大部分是由當地警長負責。

預定結束行程時間之後的幾小時內，盡量不要安排重要業務會議、飛機航班或社交活動。一般而言，登山所需的時間往往會比預期的要長。

安全餘裕

為自力應變做準備並擬妥緊急備案。什麼時候登山召集人才會覺得已經準備妥當？籌備作業什麼時候算是充分？一個檢驗的好方法是自問：我們的隊伍是否已經具備在正常情況下獨立自主所需的人手、能力和裝備？

多預備一些：攀登時間超出行程所預期是很正常的，每一支攀登隊伍都應該準備好萬一走太慢、導航錯誤、路線狀況不佳、發生意外，或天氣突然變糟的時候能夠照顧自己。事實上，這表示你們應該「多預備一些」，更增安全餘裕：多一點時間、多一點衣物、多一點食物、多一點手電筒電池、多一點登山裝備，尤其是多保存一點體力。基本原則是攀登者除了計畫好的行程外，還要準備好能夠自給自足再額外度過數個小時；而且也要了解，返回登山口同樣需要花費那麼多時間。多帶一點裝備有其好處但額外多增加的重量又會造成拖累，每位攀登者都必須學習如何在兩者之間求得平衡。

裝備

登山隊必須決定應該攜帶哪些裝備，包括個人裝備和團體裝備。除了十項必備物品之外（見第二章〈衣著與裝備〉的「十項必備物品」），個人裝備是每位成員都必須攜帶的東西，例如冰斧、頭盔、吊帶等。有些個人物品（例如吊帶、冰斧、冰爪或雪崩救難訊號器）只有在大家都帶時才有用，因

此事先協調有其必要。

團體裝備則是大家共用的東西，例如帳篷、爐具、鍋具、食物、登山繩、岩石及雪地固定支點、雪鏟、導航及通訊工具、GPS裝置、個人指位無線電示標（PLB）等等。隊中必須有人負責決定需要帶些什麼、詢問隊員有些什麼裝備，然後決定誰該帶哪些東西（詳見第二十一章〈遠征〉關於個人裝備及團體裝備的描述）。

登山隊額外多帶一點裝備到登山口，或許可以多一份安全保障。如果情況變得比當初預期的還糟糕，或是有人忘了帶什麼東西或根本沒出現，你的隊伍依然可以裝備齊全地上路。真正多餘的配備可以留在山腳下的車子裡。

隊伍

一支攀登隊必須要有相當的能力，才能保證旅程安全、愉快且成功。能力係指這個團隊完成路線並處理可能狀況的能力。隊伍的能力取決於隊員對登山的熟練度、他們的體能狀況、隊伍的規模大小，以及他們的裝備。諸如隊伍的士氣、隊員對於達成目標的決心，以及領隊的領導品質等無形的事物，都會影響登山隊的能力。

一支能力強的隊伍，要有幾位經驗老道的攀登者裝備妥當且體能狀況良好。何謂能力弱的隊伍則很難具體定義，因為一支隊伍是強或弱，端賴其目標而定。如果路線極具挑戰性，多加入一個不是很有用的隊員，可能會讓隊伍變得很弱。而當路線簡單時，即使成員中有幾個人能力較差，只要有兩個能力強的隊員也就夠了。事實上，由嚮導帶領的登山隊通常都是如此。不過，無論是哪種情況，若隊伍中沒有任何有經驗的隊員，則它的能力必然不強。

對路線的研究，有助於判斷此次攀登活動需要何種程度的隊伍能力。這條路線是否很困難？它有何種程度的技術挑戰？這個地點是否很遠，因此隊伍完全只能靠自己？該地附近是否會有其他的登山隊？

該找誰去？攀登隊的每位成員都必須準備好面對挑戰，無論是生理層面還是技術層面。有些人在攀爬接近他們能力極限的路線時，只肯跟他們認可的人同行。如果領隊考慮要讓一個自己不認識的成員加入，有幾個問題該先弄清楚。

經驗是最保險的能力指標。一

位攀登者若是數度爬過某種難度的路線，再完成一次類似難度路線的機率就很大。攀登能力必須要與路線的要求相符，例如室內岩場所習得的經驗未必適用於高山環境。如果是遠征隊伍，領隊有時甚至會要求一份正式的履歷表。不過，如果只是週末攀登，一些探詢性的對話或許就足以確定這人夠不夠格。無論如何，領隊必須注意一點，較沒有經驗的人可能並不了解自己還不適合參加這次攀登計畫。

若裡頭有新手，或是雖有經驗卻從來沒有爬過這種難度路線，就需要有意願、有能力先鋒攀登、能指導他們的老手。幾乎可以斷定此次攀登活動將會費時較久，而且成功機率會降低，務必確定每位成員都了解並接受這個事實。

籌組登山隊時，領隊應該將大家是否合得來的因素考慮進去，漫長而艱難的路線更需如此。幸運的是，大部分的人在登山途中似乎都會表現出最好的行為。一項未言明的認知——攀登隊友的性命確實掌握在彼此手中——大幅提升了彼此的契合度。不過，在遠征文獻中，關於隊員間口角爭執的小故事俯拾皆是。再怎麼說，攀登隊內部意見

分歧總不是好玩的，這不但會降低隊伍的成功機率，而且登山樂趣絕對會喪失大半，甚至可能會危及團隊的安全。

如果有些人擺明了互相討厭，就不該被編在同一支隊伍中，因為登山過程的緊張與近距離接觸，只會加深原有的敵意。如果兩個人在攀登途中處不好，其他的隊員應該盡量居中調停，讓他們不至於公開衝突，不然有可能會危及隊伍的安全與福祉。

該找多少人去？登山隊的人數一定要適合它的目標，能力和速度都該納入考量。不過，這兩個因素有時會互相衝突。

第一章〈野外活動的第一步〉所提出的「登山守則」，建議登山隊至少要三人成行才能保障安全。如果其中一人受了傷，第二個人可以跑去求援，第三個人則留在原地陪伴傷者。守則中另一個保守的建議是在冰河上行進時，至少要有兩組繩隊。如果一組為了拉住跌落冰河裂隙的同伴而動彈不得，可以由第二組人馬進行救難。

這些規則只是登山隊伍最低人數的一般準則，其他考量應視此次路線的特性而定。較長的路線或許

需要比較多的人數，除了有較多人可以幫忙背負裝備和補給品之外，發生緊急事故時也可以提供較好的後援。有些路線在下山時需要用到雙繩垂降，這表示至少需要兩組繩隊，除非單獨一組繩隊願意攜帶兩條登山繩。至於技術性的攀岩或冰攀，最佳狀況是一條繩子只有兩個繩伴；無論登山隊伍規模大小，這類登山活動的人數都應該是雙數。

登山隊伍的人數上限，仍然是取決於速度與效率的考量，以及對高山環境影響的疑慮；這也可能會由該地的土地使用規定來決定。大型隊伍可以攜帶較多的裝備，緊急時也可以提供較多的幫手。不過，一支人數較多的隊伍未必就是較安全的隊伍。有時候，速度就代表安全；經驗豐富的登山者都知道，大規模的隊伍行進速度總是比較慢。例如，在某些路線上一定要行動迅速，才能在天黑前結束活動。隊伍愈大，就愈容易分散，也愈可能會導致較大的雪崩，踢下更多的落石。

一般的法則是路線愈艱險，登山隊的人數就應該愈少。雖然一般認為三個人是安全的最低隊伍人數，但一些長程的技術攀登路線，卻是由兩位動作敏捷、經驗豐富的攀登高手完成。當隊伍人數只有兩人時，記得攜帶緊急通訊裝置，或是安排其他緊急事件的處理方式。

大型隊伍可能會傷害脆弱的高山環境，也會破壞大家山野尋幽的樂趣。為了減少衝擊及保存珍貴的景觀之美，國家公園和山野地區通常都會限制團體的人數（通常以12人為上限）。最起碼，我們必須尊重這些規定。在環境特別脆弱的地區，有責任感的攀登者甚至會更加嚴格自律。

天氣

了解目前與未來的路況與天候狀況是門科學，也是門藝術。不過，登山者有愈來愈多的途徑可以取得關於天候與即時路況的資訊，主要係透過網際網路。各個地區、山域或特定路線的可得資訊量差異很大，許多地區與山區只有很少的現況資訊，甚至是幾乎沒有。

有用的網站包括地方政府、國家公園或地區公園、私人休閒地，以及其他包含詳細天氣和路況的網站。這些網站有的會有即時天候狀況及網路攝影機，可以讓你看到當地此刻的狀況。在當地的登山網站

搜尋目前的路況資訊也十分有用，領隊也可以發文提出問題。

然而，最近才去過那座山或那條路線的可靠人士，才是目前路況的最佳資訊來源。打個電話給國家公園辦公室、登山器材店、山區飛行員或當地的朋友是不錯的方法，尤其在攀登地點距離遙遠時更應如此。

了解路況與天氣預報的「藝術」之處在於理解天候的變化將會對路線及隊伍的攀登目標造成怎樣的影響。預報是奠基於不精確的模式，可能與現實狀況差距甚遠。太相信預報提出的時間，風險會很大。記住，一個隊伍偏好的天候時段如果比預期中持續更久的話，可能會影響路線。溫度、風速、濕度、降水的改變會對你的登山計畫造成怎樣的影響？（針對不同區域）在心中先想好替代方案是個好方法，可以讓你免於「勉強」進行攀登——此舉通常是個壞決策。

通訊

攜帶緊急通訊裝置，像是無線電、手機、衛星通訊裝置、PLB等，請出救難人員所花的時間可以大為縮短，在攀登隊必須遲歸但平安無事的情況下，也可用來聯絡家人，因而免除無謂的救難動員。這些裝置可能也會提供天氣現況及更新雪崩危險。若繩隊之間需要溝通聯絡，隊伍的前段及後段人員需要在山徑上討論定位的事情；確認因為身體不適而留在營地沒有登頂的攀登者；取得最新的天氣預報；或是在救難的時候可以互相協調，在這些狀況下，價格不會太昂貴的手持無線電就很好用了。這些裝置也可以在需要與搜救機構溝通時使用。

不過，了解手機的限制和了解它的用處同等重要。手機電池會耗盡，而且山區有許多地方既收不到訊號也打不出去（衛星手機除外）。手機僅可視為隊伍自立自強的輔助品，而非替代方案。

評估

經驗豐富的登山領隊了解花費時間及精力擬定、準備一項登山計畫，是讓隊伍成功的最佳辦法。這個步驟要看的是準備工作的整體性。整體來看順利嗎？有留下足夠的安全餘裕嗎？這個登山計畫有沒有缺陷？有沒有可以改進之處？不順利的要素，像是危險，可能預告

了接下來即將遇到的問題，會危及整個登山計畫，也可能增加受傷的可能性。

如果準備不足、裝備不全，或是攀登路線超過隊員能力，那麼，登山隊就不該上路，這種態度不但讓自己陷於險境，還把那些可能得前往搜救的救難人員拖下水。

旅途中：十一個旅途中的檢核事項

你怎麼知道一趟登山之旅可以成功登頂，還是即將迎來災難？謹慎計畫及準備可以讓你確定旅程會順利；不過一旦上路了，隨時掌控進程，可以為旅程帶來更多保障，也更能看清可能威脅到旅程安全性及成功的事物。就算是最完美的計畫、最全面的準備工作，仍然可能發生突發狀況。「十一個旅途中的檢核事項」可以幫助隊伍維持在正道上，並察覺隱藏的危險。

登山口

在出發離開登山口之前，隊伍應花幾分鐘檢查一下所有必須的裝備和補給用品是否都帶齊了。特別留意經驗比較不足的隊友的背包。

登山老手一定有過這種經驗：少了一樣重要的東西，結果整個週末假期只好泡湯。重新分配團體裝備，看看背包重量是否適中、團體裝備是否公平分擔。

再一次從頭核對攀登行程，確定每個隊員拿到的是同樣內容。有沒有新的資訊？是否需要更改計畫的內容？有沒有需要警戒的「黃色旗子」？領隊應該與隊員討論計畫中的行進速度、休息、危險及水源。

導航

大多數有經驗的領隊都可以分享幾個（事後來看）很好笑的迷航經驗。早一點開始在地圖上定位，不要等到真的有疑慮時才開始定位。無時無刻都要確定隊伍走在路線上。請團員參與，愈多人一起定位，愈能夠避免嚴重的錯誤。當你不確定的時候，花點時間和力氣找回自信。有時候直接刪除某個選項可能比確認哪個才是對的更容易。可以拍照、寫筆記，或在關鍵的岔路口標出 GPS 航跡點。如果對於在回程、晚上或暴風及白矇天時找路有疑慮，要記下 GPS 航跡圖。

十一個旅途中的檢核事項

在登山口、前往起攀點、攀登時，還有下山：

1. 登山口
2. 導航
3. 人員
4. 時間
5. 危險
6. 天氣與環境
7. 視角
8. 決策
9. 安全
10. 隊伍
11. 領導統御

人員

隊伍成員之間的技巧及體能可能差異頗大。要掌控隊伍成員是否出現問題。無論是攀登之際還是前往起攀點途中，步調要穩定持續，不需貪圖求快。就長期來說，整個隊伍的行進速度不可能會比走得最慢的隊員更快，而如果那個人已經疲累到虛脫的地步，行進速度更會被拖慢。重要的是以穩定的速度保持前進。注意新手登山者，他的耐力可能較差，而且可能背太重。

比起有人決定要休息就隨意停下來，定期讓整支隊伍同時休息，會更有效率。確定大家都有吃東西和喝水。有沒有人落後？改善速度、進食、喝東西、補充水分或其他問題，否則落後狀況會愈加惡化。盡早找出潛在問題，因為這個時候避免問題發生或解決問題的方法還很多。

時間

掌握時間及進度。要充分利用休息，並且要顧及休息的地點、時間點、時間長短，以及隊伍的疲勞狀態、水分補充等等。若發生了突發狀況，日光是很可貴的，因此應該及早出發。根據隊伍的進度和時間表，可以調整紮營地點，因為無法抵達預定營地表示隔一天隊伍可能也會比較慢。設定一個折返時間，以調整突發狀況造成的時間延誤。

危險

對攀登中的危險保持警覺。有些危險是可以預期的，例如墜落，因此可以用攜帶的繩索和裝備來減低墜落的風險。碰到其他危險，像是水量變大的溪流這類突發狀況，就需要臨機應變了。我們無法預測暴露在危險之下會發生什麼結果，這一點要謹記在心。避開危險，找

出比較安全的備用路線，或是降低結果的嚴重性。

遇見危險時，有一項技巧能幫助自己不要做出有偏差的決策，那就是想出三個對策（見第二十三章〈登山安全〉的「察覺與辨識危險」），然後選擇最好的那一個。想出很多選項的話，會導致大家傾向於衝動選擇第一個方法，這樣並不是最好的事。認真思考其他解決方法，可以達到某種程度的客觀及理性。

天氣與環境

注意天氣是否轉壞及路線上的危險，並調整自己。隊伍是否能取得最新的天氣預報？更多資訊，詳見第二十八章〈高山氣象〉。

視角

對整體狀況保持警覺，避免專注於行程中某個特定的壞處。前瞻、預想可能的狀況。這個狀況會造成自己的壓力嗎？如果壓力愈大，愈難擺脫窄小的視野，因此要試著將自己的視角放大，做出頭腦清楚的決策。

用交通號誌作為評估的工具（圖22-1），如果隊伍狀況很好，就是綠燈（沒問題）；如果前進的路上或是行程計畫中出現了還可以忍受的突發狀況，就標示為一個或多個黃燈（小心，可能需要改變做法）；如果浮現了一個以上的危險，或者發生一連串的小錯誤，這樣就是紅燈（危險，必須強制改變做法）。這個工具讓隊伍可以保持客觀，並對整體狀況保持警覺，而隊員則可以多加關注小問題。除了可以評估整體的行程狀況，這個方法也能用在行程中的其他環節：天氣、速度、路線狀況等等。

交通號誌是一個很容易想像的圖像。當行程中出現好幾個黃燈或一個紅燈，隊伍可能就會決定撤退了。若有額外時間以及充分的安全餘裕的話，隊伍可能會謹慎地繼續前進，監測自己的進度。

決策

登山者必須在資訊不完整的情況下做出決策，有時候還伴隨著疲勞、飢餓、脫水、不適及受傷等負擔。要防止風險評估及決策上面的偏誤。事實有哪些？選項有哪些？其他人怎麼想？隊伍的安全有保障嗎？做出保有安全餘裕的抉擇，在選擇路線或決定是否要後撤的時

候千萬不要讓欲望凌駕於判斷之上，特別是登頂的欲望（見第一章〈野外活動的第一步〉的「登山守則」）。當隊伍暴露在有著潛在致命危險的情況下，很難預料會發生什麼事。若不能減輕後果，隊伍應該找到安全的備案，可能意味著必須要撤退。

安全

永遠都要保持警戒，以面對危險。練習有名的攀登技巧。不要攀登超出隊伍能力及知識範圍的行程。在有暴露感的地方及冰河上要結繩。在冰河上至少要有兩支繩隊。所有的確保點都要使用固定點（見第一章〈野外活動的第一步〉的「登山守則」）。多餘的東西可以增進確保及垂降固定點的安全性，其他的系統也一樣（見第十章〈確保〉的「平均分散力量於數個固定點」）。在有疑慮的情況下，你是否可以在情況變糟的時候撤退？有時候唯一安全的解決方法是後退，而非前進，改天當危險情況變得比較可控的時候再回來。沒有

圖 22-1　攀登者必須保持警覺，並做出必要的改變以保障安全。

任何一條攀登路線值得賠上性命。

隊伍

大體上來說，成功的攀登反映了隊伍成員之間分享共同信念及互相協調合作以達成目標的程度。登山隊員應該一直走在一起──不一定要緊緊相隨，但至少要能彼此溝通。如果團體分散了，安全也就減弱了。一支隊伍如果傾向於分散開來，就表示他們的體能、速度或攀登目標可能都潛藏著嚴重的問題。

通常能力較強的隊員會往前猛衝，使得比較可能會需要協助的人與有能力提供協助的人愈隔愈遠。攀登期間，隊員在比較技術性的路段分散開來最危險，因為這時比較高明的隊員行動會較為迅速；其次是下山的時刻，這時有人恨不得健步如飛，其他人卻拖著一身疲憊蹣跚前進。如果一支隊伍在山徑上分散開來，最後兩個人應該要一起走。

一群朋友組成的小隊伍自然比較容易走在一起，會發生問題的多半是大型登山隊。大型登山隊通常都有指定的領隊，好處之一就是領隊能夠協調整體行動，並保持隊伍成員走在一起或保持通訊。領隊應該給隊員以自己的步伐速度行進的彈性，但也應該在指定的地點集合大家，特別是在：交叉路口，確定每個隊員都走到正確路徑；危險地點（例如容易出事的過溪點），以備萬一有人需要協助；雪坡滑降的盡頭處，因為大家在滑降之後很自然就會分散。

領導統御

領隊必須有效地將行程中的許多要素結合在一起，以保障安全、維持行程進度。其他隊員也就比較有餘裕思量其他面向，可能也會提出改善攀登計畫的行動建議。

隊員應該要遵從領隊，或多數決做出的決定（見第一章〈野外活動的第一步〉的「登山守則」）。領隊不一定要走在前頭；事實上，很多領隊情願走在大夥中間或隊伍後段，這樣比較能夠留意整個隊伍。不過，領隊應該隨時準備在遇到困難時跑到前頭，例如在找路出現問題或遇到困難地形時。指定一個強健的隊員殿後（尤其是在下山時），以確保沒有人落單，這才是明智之舉。找到教學的時機，對新手攀登者教導你自己經驗中的益處。每次出隊，領隊的首要目標就

是將整個隊伍平平安安帶回家。

成爲領隊

　　領隊的責任是一種負擔，不過也會帶來很大的回報。擔任領隊讓經驗豐富的登山者得以將自己多年來所學得的各種知識傳授下去。登山者之所以爬山，並不是因爲他們必須爬山，而是因爲他們樂山愛山。領隊可以協助他人得到這項運動的樂趣，光是這一點就足夠令人心滿意足了。

　　有些攀登者或許從來沒想過要扮演領隊的角色，但是隨著經驗日豐，就會發現領導他人幾乎是無可避免的事，只是程度多少而已。一支登山隊自然會指望最富經驗的隊員給予指引，尤其是在危機時刻。因此，所有的登山者都該先想想萬一突然被寄予重任時，自己應該怎麼做。

　　攀登者若是嚮往領隊這個角色，則需特意找機會與心目中的能幹領隊一起爬山。仔細研究他們，觀察他們如何籌備登山活動、如何做決定、如何與人共事。自告奮勇提供協助，這樣就能參與這些事務。歷練豐富的領隊都說，他們凡事都先想在前頭，預先設想也許會遇上什麼問題，並構思可能的解決方案。這種內心演練，是培養未來領隊的絕佳訓練。攀登者應該養成習慣，爲整個登山活動和整支隊伍設想，而不光只是想著與自己有關的部分。

　　仔細觀察大家所尊敬的領隊總是會有所收穫，但如果你過度仿效，或許就不對了。團隊一定要相信其領導者的眞誠，因此每位領隊都必須培養自己的風格。領導不見得簡單，可是應該依照每個人的天性自然發揮。例如，保守拘謹的人，就不要強迫自己變得外向活潑。只要有高明的技巧與信心，而且眞心關懷整支隊伍的福祉，任何人都能當個成功的領隊。

　　如果你是頭一次當領隊，要選一個依你能力而言游刃有餘的登山活動。或許還可以邀請一位你能夠信賴且優秀幹練的朋友參加。多花點時間籌備，請那些較有經驗的隊員提供意見。務必要授權給他人，這樣才能利用他們的技巧。不要一直強調這是你頭一次當領隊，這樣只會折損大家的信心。

　　在做領導決策時，第一章〈野外活動的第一步〉的「登山守則」

是一套很完整的準則。這些守則刻意保守而謹慎，遵循它們或許會犧牲登頂的機會，但絕不會犧牲性命。歷練豐富的領隊或許能夠根據自身的經驗修正其中幾項，但都不會差得太遠，而且依然能夠保障安全，畢竟這些守則已是公認的安全登山具體規範。

每個人都是領隊

每個登山隊員都負有雙重任務：讓隊伍以安全的方式向目標邁進，還要凝聚團體向心力。換句話說，每個人都得分擔領導的責任。所謂個人領導，就是知道團隊的情形和進展：有沒有人落在後頭？問問他是否遇上麻煩，給他加油打氣並設法幫忙。萬一隊員彼此分散，攀登隊的力量會被削弱。隨時注意隊伍裡的每個人在哪裡，並協助讓整支隊伍走在一起。當你遠遠跑在前頭且走得很快時，請記得常常往你背後看看。當你超前太多，請停下來，讓隊伍跟上──並讓他們在抵達時有個喘息的機會，不要他們一到你又開始行進。

尋找路線時也要參與。仔細研究攀登指南和地圖，熟悉要走的山徑與攀登路線。如果行進時每個人都積極導航，隊伍走錯路的機率就會小得多。常常把地圖、羅盤以及路線描述拿出來看，這樣你才能時時保持定位，知道隊伍目前的所在位置。每個人都應參與隊伍的決策過程。隊員的個人經驗是團隊的資料寶庫，如果不講出來和大家分享，也就無法派上用場。

營造一種相互支持的氛圍，這是領導者的重要工作。隊員必須知道他們的夥伴關心他們，而且願意幫助他們。你應該積極參與，成為團隊的一分子：幫忙搭帳篷、取水、背負登山繩、與別人分享自己的零嘴。士氣是無形的，卻會讓隊伍的力量更大。士氣常常是攀登是否成功的決定因素，而且絕對是讓登山之旅愉快的決定因素。士氣是每個人的責任。

你也要負責充實自己的知識、技巧，認真做準備。在投入前先對這次攀登之旅探究一番，確定這次活動在你的能力範圍之內。用品和裝備都要準備妥當；如果你對這次路線是否適合你或是該帶什麼裝備存疑，事前就要詢問同隊的夥伴。無論什麼時候，一旦你覺得應付不了，就要講出來。艱難的路段不妨

請別人幫忙；寧可放棄，也不要發
生事故。為隊伍及其福祉著想，並
思考自己如何貢獻一己之力，這樣
的心態本身就是為領導做準備——
甚至可說是最佳準備。

第二十三章
登山安全

　　沒有哪個登山者是為了受重傷而去攀登，但是年復一年都會發生山難事件，讓登山者受傷或失去性命，無論新手與老將都無法倖免。沒有一條登山路線值得受傷或賠上性命。每一位登山者的首要目標就是平平安安地活著回到家。

　　對一位登山者來說，受重傷或死亡並不是什麼抽象的概念，而是真實存在的。雖然登山者普遍認為不值得因登山犧牲性命，但令人訝異的是，我們卻很常看到登山者賭上性命，而且他們大多不自知。安全地攀登可能與我們的大腦把風險打折扣、採取捷徑以節省時間和精力的傾向相反。短期內，我們通常可以避開這些捷徑，但隨著時間過去，捷徑和不安全的做法往往會逮到被這些習慣束縛的人，於是許多的冒險者最終便屈服於這些渺小的機會。

　　最先完成 14 座 8,000 公尺級巨峰無氧登頂的美國人艾德·畢斯妥士（Ed Viesturs）就曾經強調，有好幾次攀登都因為他堅守安全原則而撤退。許多與他同時期的登山者曾經有著與他相同的抱負，但缺少如他一般注重安全的態度，都已經殞命了。

　　雖然登山比起待在家裡危險得多，登山卻也並非一般大眾觀點所描繪的那樣危險。即使是很困難、很有挑戰性的登山行程，也可以很安全地執行。只要注重安全性，幾乎所有的山難都是可以避免的。有

安全觀念的登山者與冒險的登山者一樣可以登上同一座山峰、同一條路線,但是通常安全的做法(也就是健全的做法)更能夠成功。在某些例子中,安全地攀登需要花費更多時間及裝備,或需要再次嘗試登頂。但是長遠來看,安全的登山者可以活得更久,也就能多享受幾年登山的樂趣、有趣的冒險經驗,及更成功的登頂經驗。

安全登山的策略說起來很簡單,實踐起來卻有些困難。首先,登山者必須知道行程中的危險在哪裡,並在計畫及準備行程的時候陳述出來。在行程中,必須要辨識並避免危險,若無法避免危險,則要降低危險的結果。

在《極限登山學》(*Extreme Alpinism*)中,馬克·拓特(Mark Twight)分享道:「身為一個失去許多朋友和夥伴的登山者,我接近山林的態度與大多數人不同。我走向山的懷抱,為的是能活著回來,這就算是我所認定的成功了。開發一條新路線或是登頂,只是額外收穫。」

了解山難的成因

一般有個錯誤的認知,以為登山的不安全是來自難以掌控的山區危險。聳聳肩膀說出「事情就這麼發生了」,登山者在遇到山難之後經常會有這樣的反應。

然而這並非正確的觀點。山難是可以避免的。根據分析,登山者才是自己最大的敵人;幾乎所有的山難事件,最需要負上責任的就是登山者本身。由於缺乏計畫及準備,有些登山隊伍甚至會在離開城市開始登山之前準備好面對山難。

表 23-1　公開的登山事故導因

發生頻率最高的近因
· 在岩壁墜落或滑落
· 在雪地或冰地滑落
· 落石、落冰或其他墜落物體
· 超過攀登能力

發生頻率最高的遠因
· 攀登時未繫繩確保
· 超過攀登能力
· 未放置中間支點或中間支點放置不當
· 裝備或衣物不合適
· 天候狀況
· 獨攀
· 未戴安全頭盔(硬式安全帽)

取自:ANAM(見〈延伸閱讀〉)

目前沒有一個官方組織在負責詢問、蒐集並分析山難的資訊。最佳的山難事件資訊來源之一，是每年由美國山岳協會及加拿大山岳協會所出版的《北美登山意外事故》（簡稱 ANAM，詳見〈延伸閱讀〉）。ANAM 聚焦於北美的登山受傷及死亡事件，由於大部分的資料來源都是自願提供的，報告所呈現的意外數字遠比實際上來的低。ANAM 所累積的資料呈現的是每十年的意外報告，並提供了歷史統計及趨勢。

ANAM 的資料顯示意外事件大致上橫跨了不同的年齡層及經驗程度。很多報告是來自於受難者或隊員的驚險事蹟。在這些事件中，幾乎所有的意外很明顯地都能夠透過健全的登山習慣事先預防。

表23-1以由高至低的發生頻率揭示了北美洲山難事故中最常見的導因。最常見的就是表列第一排的事件，近因表示直接造成事件的導因，例如墜落。「近因」通常是意料之外的、直接促成事故的原因，「遠因」則是鋪陳事故並且（或）加速其傷害的原因。遠因往往在發生意外事件之前就已出現，而且往往會被攀登隊忽略或視而不見。依

據ANAM，近因是以墜落和滑落為大宗，而遠因則是由其他各種不同的危險性組成，從未結繩攀登到天氣等，這些因素幾乎都能成為造成事件的遠因。

典型的意外事件，是由一個近因以及多個遠因所導致。舉個實際的例子，若有位攀登新手在陡峭的雪坡上滑落，冰斧也掉了，沒辦法實行滑落制動，滑行 45 公尺之後撞斷大腿。滑落就算是近因；遠因則是未結繩攀登、沒有使用冰斧的腕帶，並且攀登路線超乎個人能力。有警覺心的攀登者會將潛在的遠因視為警訊，這就有助於攀登者做出良好決策，以避免發生意外事件。

雖然 ANAM 的事故原因列表當中並沒有包括「不當決策」這一項，但 ANAM 的報告裡確實會討論到不當決策：這是最主要的受傷原因，要比山區危險因子更具關鍵分量。從中我們學到一個教訓，那就是攀登活動本身並不危險，攀登者的決策才決定了結果是導致危險或安全返家。

安全術語的定義

學習幾個術語可以幫助攀登者了解事件是如何發生的、為什麼會發生，以及如何預防事件發生。

危險因子：危險因子是指一連串導致生病、受傷及死亡的來源。這些來源可能是人或路線本身，也可能與環境、時間點、天候有關（見後文「察覺與辨識危險」）。大多數嚴重的攀登受傷事件，是由於遇難者讓自己暴露於遇到的危險所導致的結果（見下文）。

本章同時使用「危險因子（hazard）」與「攀登危險（climbing hazard）」這兩個術語。此處的定義排除了可能性極低的危險，雖然理論上可能造成嚴重傷亡，但實際上不太會發生，像是穿越巨石原野的時候被絆倒、在暴露感為第二級的地形上滑倒、裝備製造商的瑕疵、無效的淨化水方式、於低緩雪坡踩空、開車前往登山口途中發生車禍、被登山杖或樹枝戳到眼睛之類。

依照登山者不同的經驗、技能、裝備等等，對一位登山者來說危險的地方，對另一位登山者不見得同樣危險。例如，有經驗的攀登者在陡峭的岩壁及坡面上攀與下攀時，會保持較佳的平衡、技術，並踩出比較穩固的腳點，比起新手攀登者更有能力降低坡度帶來的危險。

暴露：一位攀登者若是直接受到危險影響，稱之為「暴露」在危險之下的攀登者。如果沒有暴露在危險之中，也許就不會有什麼壞結果，像是受傷或死亡（暴露也被攀登者用來指涉有墜落危險的地方，稱之為「墜落暴露」）。

暴露時間：攀登者暴露在危險的時間長短會增加風險（見下文）。舉例來說，在一條會有落石的路線上待幾小時比待幾分鐘危險得多。同樣地，快速通過疑似不穩固性的雪坡，比起花更多時間在上面，風險小得多。

結果：暴露於危險的後果或結果是無法預測的。結果從有利的（登山者不穿冰爪通過一個只需要幾步就可以越過的暴露冰斗，因而省下一些時間）到致命的都有（登山者在通過冰斗的時候滑倒）。大部分暴露的危險都不會導致受傷——登山者可以躲開它們——然而，每個結果都是無法預測的，而且每個暴露都會導致很大程度不同

的結果。多次躲開暴露的危險，可能導致低估風險、誇大安全餘裕（見下文），以及傾向或願意在未來暴露於相同的危險之中。

意外：我們通常不會使用這個術語，因為它指的是機會或不可避免的結果，幾乎不在我們的討論範圍內。諸如「結果」或是「事件」這樣的描述才是比較恰當的。

事件：所有不希望發生的結果都稱之為事件。事件通常是接近失誤、沒有受傷人員、有受傷人員或死亡等的合稱。在日常生活中，受傷事件通常被稱為意外。

風險：當登山者暴露於危險因子，導致嚴重或致命性傷害的結果，其可能性量化後稱之為風險。某個特定危險帶給登山者的風險是不可能精準計算的，而且某個特定危險對於每個登山者來說都是獨特的，因為它關係到個人的知識、技能、經驗、體能等等。不論統計上的可能性為何，下一個暴露的結果是未可知的，與可能性沒有關係。

安全餘裕：這是另一個用來描述風險的術語，只不過是反過來說。登山者所尋求的是低度風險、高度安全餘裕。安全餘裕顯示了一個登山者距離壞結果有多遠，而不是距離壞結果有多近。每個登山者的裝備、技能及知識都影響了登山者的安全餘裕，就如同風險對於每個登山者都是獨特的。

這裡提供幾個安全餘裕的實例。比起走在冰河裂隙末端周圍，橫越雪橋的安全餘裕較低，即橫越雪橋的風險比較大。一個有墜落暴露的攀登行動比起沒有暴露的攀登行動，前者安全餘裕較低。走過一根橫在湍急溪流上的倒木到溪流的對岸，比起使用臀部跨騎在倒木上溜到溪流的對岸，前者的安全餘裕較低。一個有使用固定點的確保，其安全餘裕比沒有使用固定點的確保更高。

風險觀點：攀登者個人如何由暴露的危險看待嚴重傷亡風險，就是他們的風險觀點。人類的風險觀點是有偏差的：我們會高估安全餘裕，並低估受傷及死亡結果的風險。同時，新手攀登者傾向於高估風險，有經驗的攀登者則傾向於低估風險。

風險耐受度：每個攀登者對於個人風險觀點感受到的舒適度，稱為風險耐受度。

減緩對策：減緩對策是指可以幫助避免受傷，但不見得能夠預

防受傷的行爲。它是一個介入性的行爲，不會預防事件的發生，但可以預防一個相反方向（受傷）的結果。確保就是個好例子：如果一個攀登者在有著相當墜落暴露的地方攀岩然後跌倒，沒有確保的結果可能是致命的；但有確保而且有制動的話，攀登者就可以繼續攀登（成功的減緩對策）。然而，制動的力量可能失敗，或者墜落的攀登者可能會在確保者可以將他的墜勢止住之前，扯出固定支點然後撞到地上或凸出的平台，因而受傷（失敗的減緩對策）。再舉一個例子，如果雪崩埋住了一位攀登者，他的信號燈（減緩對策）會讓其他攀登者找到他並保住他的命（成功的減緩對策），或者其他攀登者只能在這位攀登者受重傷身亡之後找到他（失敗的減緩對策）。

安全攀登：避免或適當地減緩攀登危險，就稱爲安全攀登。

察覺與辨識危險

攀登時所遇到的危險因子，可大致區分爲兩類：客觀危險（山區危險因子），還有主觀危險（人爲危險因子）。以開車來比喻，諸如道路表面、彎道、路肩、水窪、道路寬度、燈光及其他交通工具等道路及駕駛狀況，就是客觀危險；速度、跟車、超車、警覺性降低、車子的機械故障、因爲聽收音機或在講話而分心，這些就是主觀危險。

山區危險因子：山區危險因子的例子有坡度、危險的路線狀況、墜落距離、暴露時間長短、過溪、壞天氣、其他環境狀況、鬆脫的石頭、落石、雪崩、落冰、冰河裂隙、冰溝、雪簷、不穩定的雪坡及冰坡，以及更多其他狀況。

人爲危險因子：「人非聖賢，孰能無過」，人類就是會做錯事。人爲危險因子的根基是概潛規則。概潛規則是幫助我們快速得到結論並做出決定的心理捷徑。通常概潛規則有用，但有時候過度簡化的結果導致我們思慮不周，也就是偏差。認知偏差對記憶、團隊互動及決策有不良影響。心理學家已經證實過好幾種扭曲一個人思考，並導致錯誤結論的偏差。除非一個人被訓練過辨識這些偏差，否則並不會意識到其影響。

舉例來說，一個偏差導致人們很有信心地認爲他們的評估及決策是客觀的，即便事實並非如此。另

一個偏差導致人們相信他們自己較團體中的他人更擅長做出評估及決策，然而事實亦非如此。

很多偏差會對於決策有不良影響。其他關於偏差如何喧賓奪主的例子包括：

- 過度自信
- 忽略負面的結果
- 低估某件事需要的時間
- 不準確的記憶
- 偏好統計結果中的異常值
- 倚賴不好的事實及假定事項
- 錯誤的分析及結論

人類傾向於淡化風險，人腦會說服自己適應暴露於危險的程度。但永遠要記住一點：無論你是怎麼想的、無論你的經驗和技術如何，或者你是如何堅定不移地相信，暴露在危險之後的結果都是無法預測的。大多數的登山者都沒有意識到認知偏差以多大的程度在扭曲觀察、分析及安全決策。

除了這些偏差之外，登山者也可能會增加其他人爲的危險因子，像是壓力、疲勞、脫水、受傷、情緒、腎上腺素，以及不完整或缺漏的資訊，致使更進一步降低安全決策能力。身爲登山者，我們很容易將事件歸咎於山區危險因子，而不會意識到其實我們可以選擇更安全的方法，或降低危險的結果（圖 23-1）。

避免及減低危險

有些危險顯而易見，有些則否。新手登山者在投入這項運動時

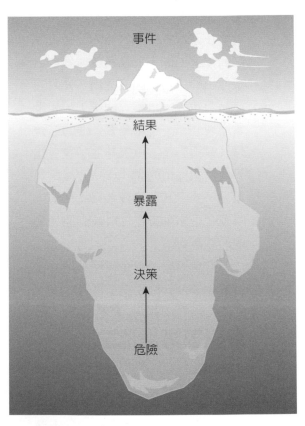

圖 23-1　許多潛藏的危險及決策成為了事件的導因。

通常會將視野局限在攀登技巧上，如此一來，他們可能就會陷入能力範圍所不及的境地，並在過程中受傷。在純粹的岩壁或深谷冰面上先鋒攀登或獨攀的形象很吸引人，但新手登山者並不會意識到攀登這些路線背後需要多少年的訓練及經驗。這些感性的照片也不會呈現出照片被拍下之前，有多少詳細的計畫及準備工作。

教育、訓練、練習及經驗，都可以幫助登山者更擅長找出危險及察覺自己的偏差，並在做出決策的時候彌補它們。在登山者增進這些能力之前，他們都不會知道自己的極限在哪裡，也不會知道也許他們做事的方式全盤皆錯。你不會懂得原本就不知道的事情。要成為一位客觀且專注於安全的決策者，需要時間及經驗。

有一個技巧可以幫助決策過程少點偏差並且更客觀，也就是針對一個危險多想出幾個解決方案。這會強迫你在決策過程多一點客觀性及分析。有些人建議可以想出三個方案，評估每個方案的優點，再選出最好的那一個。

美國國家公園管理局的搜救專家約翰·迪爾（John Dill）寫過一篇名為〈安全攀登：求生之道〉（Climb Safely: Staying Alive）的文章，總結發生在優勝美地的攀登事故，對於攀登者的心態有極為深入的洞見：「究竟有多少攀登者是因匆促或是過度自信而喪命，逝者已遠，我們根本無從得知。但是有好多倖存者都會告訴你，早在真正受傷之前許久，他們就已失去正確判斷的能力。這個說法真是令人聽來五味雜陳，有時甚至心有戚戚焉。然而，至少有三種心態經常會導致意外事故發生，那就是：無知、隨便，還有分心。」

做出安全的決定並留意使自己分心的事情

研究ANAM的報告讓登山者能夠從他人的不幸當中學習。這些報告很哀傷地提醒我們，很少事件的起因會超乎常理。幾乎所有的事件都是源自不肯好好堅持正確的做法及技術。想要預防大部分的事件，竟是驚人地簡單。閱讀最新的ANAM年度報告，可以讓人保持警醒，而且是很有用的方法。

被登頂的欲望束縛，是導致壞決定最常見的偏差：如同攀登守

則（見第一章〈野外活動的第一步〉）所說的：「選擇走哪條路或考慮是否回頭時，千萬別因一時衝動而妄下決定。」很不幸地，為數不少的攀登者在嘗試完成社會所認可的頂峰清單時喪失了生命，因為他們過分專注於在一座山峰得分而忽略了安全。一支隊伍的動機如果是行程的品質而非「一定要攻頂」，比較不容易陷入危險的情境。

假如你不確定該危險是否重大，或風險是否高到產生危險，思考一下，當多位攀登者都暴露在相同的情境下會發生什麼事（圖23-2）。是否可以合理想像有些人會遭遇不幸、產生嚴重傷亡？若是，再回想一下，某些暴露是無法預測的，以你的生命來說，是否值得為了暴露於這樣的危險之中而受重傷或死亡？

如果攀登者「運氣好」，決策失當仍能僥倖活下來，解讀事件真相時隨隨便便，會導致將來又發生事故。這次你賭贏了，那下次呢？如果你的行為不一樣，或是某個條件稍稍有所改變，是否就會導致毀滅性的後果？確認你的偏差及決策習慣不會害你陷入事故，不能只靠運氣，因為一旦情勢逆轉，可能會有嚴重的後果。

優勝美地國家公園的巡山員迪爾說：「只要你的心思沒有放在目前的工作上，就會造成分心，原因可能是焦慮、腳痠、下頭有個人在裸泳，說起來沒完沒了。但最為常見的原因則是匆促。」據他表示，許多經驗老道的攀登者在簡單的繩距受傷，只因心裡想著冰啤酒或是露宿時能夠睡個好覺，並且為了

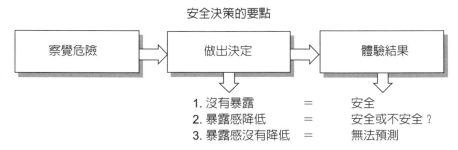

安全決策的要點

察覺危險	→	做出決定	→	體驗結果

1. 沒有暴露　　　　＝　　安全
2. 暴露感降低　　　＝　　安全或不安全？
3. 暴露感沒有降低　＝　　無法預測

圖 23-2　安全的登山者能夠辨識危險，並避開它。如果該危險無法避免，他們會降低或減輕危險的程度。

達成這些目標而走捷徑，犯下「初學者才會犯的錯誤」。迪爾特別寫道，有位攀登者心裡惦記著天要黑了，結果害他匆忙趕時間，最後垂降時從繩端滑出而不幸身亡。

有時候，許多小事單獨看起來並不足以侵蝕行程的安全餘裕，但這些變化可能包含任何事情，像是有點差的天氣、暫時的導航錯誤、隊伍移動緩慢或身體稍感不適的隊友（疲累、起水泡、裝備太重、體能不足、腿抽筋）等等，在某個時間點，就算是小事，累積起來也能產生影響。赫德‧寇特‧戴姆伯格（Heed Kurt Diemberger）寫道：

這真是部可怕的機器，我們全都在不知不覺間被捲入其中，無法挽回。它的層層機關太過複雜，超乎個人所能理解。每一條也許能夠引領我們脫身的路徑，後來都因為某個決定而變成死胡同。這些小小的決定本身在當時看來並沒有那麼嚴重，然而總合起來，卻為困守8,000 公尺高山上的這七個人設下死亡陷阱。

—— 戴姆伯格，《無盡的迴結》（The Endless Knot）

為攀登計畫及準備

在隊伍還沒往山徑踏出第一步，尚在計畫及準備攀登的階段時，找出路線中的危險並去除危險的工作就已經開始了。很多危險都可以透過準備及計畫而避開（圖23-3）。按照檢核表來做事、背誦口訣，可以防止健忘以及記憶出錯（見第二十二章〈領導統御〉的「組織並領導攀登行程」）。

一句經常被引用的俗語說：「第一原則就是不要墜落。」在安全的環境中學習技術是很聰明的做法，例如在一片岩壁上或攀登區域，可以專注於提升及加強技巧；

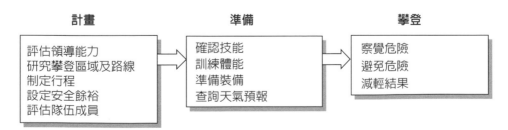

計畫	準備	攀登
評估領導能力 研究攀登區域及路線 制定行程 設定安全餘裕 評估隊伍成員	確認技能 訓練體能 準備裝備 查詢天氣預報	察覺危險 避免危險 減輕結果

圖 23-3　安全的行程有三個重點：計畫、準備、攀登

而不要在野外環境中，運用各種攀登技巧時還要處理危急狀況。在野外，最好不要攀登接近自己能力極限的路線，反而應該選擇難度在自己的最佳能力之下的路線，專注於一趟成功的攀登行程需要哪些組成要素。攀登行程中的技術部分很重要，不過它只是登山行程中的諸多面向之一而已。人們總是過度著重技術層面，而被簡單的事情絆住。

要前往的地點天氣不佳時，計畫另一個行程，以增進已經選定的日期成功出遊的機會。同樣地，如果某座山峰是最重要的目標，就安排幾個不同的日期，以增加遇到好天氣（甚至超好天氣）的機會。

一旦計畫好了，參與的成員都要做準備。比如說，如果這條路線要求一定程度的體能，所有的成員都應該訓練自己達到那樣的體能。

謹慎的計畫與準備工作能夠減少行程中的意外，但是除了最完美的計畫，真實世界仍然可能發生意外。若計畫不完善，遇到意外危險的可能性會增加，要安全地避開或減輕危險，挑戰就更高了。

克服攀登途中的危險

在行程中，攀登者必須要對預料中及預料之外的危險保持警戒。辨識出危險之後，安全的關鍵就是避免暴露於危險之中，如果危險無法避免，就要減低導致受傷的可能。如果危險是無法避免的，也無法減輕不希望發生的結果，最謹慎的方案就是撤退，等到可以比較安全地攀登時再來。

再回頭看看開車的比喻，維持車速、減速、選擇安全路線、避免塞車、拉開車輛距離、暫時停車以充分休息、保持耐心、預留可能額外增加的駕駛時間，這些都是避免危險的例子。路肩的使用限制以及駕駛附有氣囊和現代設計的車子就是減緩對策的例子：這些要素雖然無法預防事故，卻可以減輕並降低受傷程度。

在攀登的時候，必須知道，針對某種攀登類型而言安全的做法，對另外一種類型來說不見得安全。使用違背常理的方法是很嚇人的，而且會養成壞習慣。舉例來說，在有著釘好的膨脹鉚釘與架設好著陸地墊的運動攀登場地，標準的垂降方法可能是省略繩尾的止滑單結，

一個攀登者如果習慣這個做法，在其他不保證有安全著陸設施的地方可能也不會打上止滑單結。

多餘的準備可以增加安全性。有獨立後備系統的地方，所有的後備系統都失敗的可能性——也就是每一個獨立系統的失敗率，相對來說非常的低。例如，先鋒攀登者在放置固定點的時候通常會使用二到三個固定支點，這就是很足夠的多餘性。相反的，很多攀登者想都沒想，就直接從單一一個固定點垂降下來。就算一個被頻繁使用的單一垂降固定點已經被每一位垂降者「實驗證實」有效，而且多餘的固定點並不會對它有幫助，但是比起使用單一固定點，暫時架設一個新的、較不頻繁使用的固定點，比較能夠有實際的安全餘裕。

在考慮要怎麼辦的時候，需要客觀的觀點來做出決定，這並不容易。你的假期可能只剩最後一天，準備要攀登夢想已久的頂峰，但是晚上開始下雨了，天氣看起來很不穩定。儘管你對天氣有疑慮，而且路線狀況可能很危險，你仍然會嘗試登頂嗎？是否有安全的做法可以前進呢？你可以等待多久，直到天氣轉好？你能在危險升高的時候撤退嗎？你會決定回家，下次再來嗎？

安全地攀登

少有運動需要像登山這樣投入身心。或許登山可以使我們的身心以幾世代之前演化的方式運作。現在的我們並不是在野外長大的，因此我們必須在成年以後學習安全的做法。安全的登山者會在出發之前找尋將危險縮到最小的方法，攀登的時候，他們奮力辨識出危險因子，並做出決策以避開危險，或減輕不利的結果，如此他們才能安全返家。

第二十四章
緊急救護

- 計畫與準備
- 高山病症
- 疾病

- 意外事故的應變
- 受傷
- 準備好面對意外

　　緊急救護是一位眞正獨立的登山者所具備的輔助能力之一。大多數技術高強的登山者，會在山中透過避免或減輕危險因子而讓自己變得更嫻熟老練，因爲預防受傷總比變成處理外傷的專家來得更好。我們居家時會遭受意外事故和疾病的侵襲，登山時也不例外。

　　高山環境與野外行進必須具備強健的體能，登山者若準備不足，可能招致各種外傷和疾病。登山者可能距離緊急醫療服務很遠，因此登山隊伍必須有能力提供緊急救護。此外，一直以來，都有登山者爲其他隊伍的傷患或病人提供緊急救護的事蹟。所有登山者都應該接受野外急救訓練。

　　登山意外事故的應變有兩個組成要素：對意外發生的整體反應，以及處理特定狀況的技巧。本章從計畫與準備談起，接著介紹整體反應的部分，以七個簡單步驟加以

說明，大部分野外事故應採取哪些適當反應。繼之則簡短地討論野外常見的醫療狀況，從高山病症到外傷、疾病。不過，許多基本的急救技巧，例如心肺復甦術、固定法、傷口照護等並不會在此詳細說明。因爲本書並不是一部全面的急救教材，這些技巧最好是透過戶外急救課程來學習，並且要常常更新你的知識、練習你的技巧。

計畫與準備

　　在計畫攀登行程時，登山隊必

須確認隊伍的整體急救技巧，以及每個人的醫療相關資料，例如對蜂螫過敏、糖尿病等等。關於蒐集此類資訊的最好方式有很多不同的見解，某些領隊喜歡在出隊前私下個別詢問每個隊員的醫療情況，然後再將資訊分享給領隊助手或其他有需要知道的人。此法雖可保護個人隱私，但缺點是其他隊員無從得知相關資訊，故無法對傷患給予最妥善的幫助。因此，另一個方法是攀登前在登山口公開向整支隊伍詢問此類資訊。另一個針對緊急應變的準備，就是確認每個成員都攜帶了個人急救包。

急救包

登山隊的每位成員都必須攜帶基本的個人急救包。表 24-1 列舉了基本個人急救包應備妥的內容物，登山者可以依據個人經驗、需求及訓練增加內容。有些急救包的品項可以在個人登山裝備中找到，像是多功能工具的鑷子，或是修護工具的膠帶。個人的緊急醫藥必須標示清楚，並讓全隊成員都知道放在哪裡，像是治療過敏反應的腎上腺素注射劑。把急救包放在塑膠套

表 24-1　基本個人急救包項目
OK 繃
美容膠帶或快乾膠
止血紗布
無黏性敷料
自黏繃帶包紮捲
透氣膠帶
消毒劑
預防水泡或處理水泡的用品
手套、橡膠手套
鑷子
針
非處方止痛藥
非類固醇抗發炎藥
止瀉藥
抗組織胺
外用抗生素
意外報告表格及鉛筆
其他個人處方藥品（包括氣喘吸入器、腎上腺素注射劑等）

裡，保持包紮器材乾燥，是個聰明的做法。

在較長途的攀登行程中，或是較偏遠的地區，可以調整急救包用品的數量，或許能準備團體急救包。不要為了減輕重量而減少急救包的內容物，連最基本的標準項目都達不到是不可行的。或許絕大多數的登山之旅都是備而不用，但這並不表示它不重要。攜帶一個合適的急救通訊裝置，像是手機、

衛星通訊器或PLB，在嚴重的情況下可以加快醫療團隊進駐（見第二十五章〈山岳救援〉的「請求外援」）。

意外事故的應變

有一個經常被拿出來分享的緊急事故整體反應方法，能夠使登山隊將知識及技巧轉換成有效的行動。少了這個整體反應，意外事故應變將變得混亂且毫無效率。山區

意外狀況的有效因應措施，可以簡化為七個步驟，如表 24-2 所示。本文接下來會詳細解釋這七個步驟。

步驟一：掌握情況

領隊有責任在意外事故應變上掌控全局。生還者的安全為第一優先。領隊必須辨識出有威脅性的危險因子，然後避免或減輕之。如果還沒建立分工，領隊要指派一位急

表 24-2　處理意外事故的七個步驟	
步驟	**採取的行動**
1. 掌握情況	領隊必須掌控整個隊伍。隊伍的安全為第一優先。領隊必須指派一位急救者看顧、照護傷患，急救者通常是醫療技術最佳的人。
2. 以安全的方式接近傷患	可能需要評估附近有無危險或致命的狀況，像是落石、雪崩、陡坡。避免魯莽行事！
3. 施行緊急救援及急難救護	在危險或是無法施行急救措施的地方，要先救出傷患，再行醫療處置。由急救者檢查 CAB-B 指標：血液循環、呼吸道、換氣、嚴重出血，並掌握最緊急的急救措施。
4. 保護傷患	搶先處理並保護傷患不要驚嚇及失溫，提供心理支持。
5. 檢查有無其他傷處	進行徹底的二度檢查，將結果記錄在意外報告表格上（見圖 24-1）。
6. 擬定計畫	決定後撤傷患的最好方式。
7. 執行計畫	記住傷患的需要，並持續監控其狀況以及計畫的進度。

救者。最好也要指派急救助手。選擇一個地點,讓隊員匯集物資,像是急救包、背包、繩索等等,這樣才能隨時取用。領隊掌握大局、提前思考之後的步驟、委派任務,而且要避免涉入讓人分心、導致無法掌控整體狀況的細節,這一點很重要。

如果同時有好幾個傷患,必須先進行檢傷分類,才能將登山隊的有限資源分配在比較可能獲得最大效益的行動,並避免那些瑣碎或徒勞的行動。

步驟二:以安全的方式接近傷患

蒐集急救用品、救援裝備以及其他有需要的用具和用品。在接近受傷隊員所在的位置時,要注意不可危及其他沒有受傷的隊友,而造成更大的傷亡。接近受傷隊員的時候,要避免任何由於腎上腺素上升、短視的匆忙舉動。領隊必須選擇最佳的接近策略。在技術攀登的地形,可能會需要登山繩和救難技巧(見第二十五章〈山岳救援〉)。

步驟三:施行緊急救援及急難救護

傷患或救難人員有立即性的危險時,才應該移動傷患。如果沒有立即性的危險,除非急救者認為移動傷患不會使之受到更多的傷害,否則不要移動傷患。傷患不需要躺平才能接受治療,如果非得把傷患移出危險地區不可,注意不要讓傷患受傷更重。觀察傷患的身體姿勢與傷勢,判斷他的背部或頸部是否可能受傷。如果必須緊急移出傷患,要先在有明顯外傷的部位或是頸部與脊椎提供支撐物加以固定。

保護救援者免於受到血體液病原體感染

要防範救難人員不被血液和體液汙染,扼止傳染性疾病擴散。可在皮膚及黏膜之間加上一層屏蔽以為防護措施,包括拋棄式手套、護目鏡(例如太陽眼鏡)或是頭巾。某些狀況下出血或嘔吐量相當大,穿著雨衣可提供額外的保護。

初步評估

如果傷患沒有反應,檢查他的CAB-B 生命指標,面臨以下的情

況，就要進行急救措施：

血液循環（Circulation）：有脈搏嗎？

呼吸道（Airway）：呼吸道是否暢通？

換氣（Breathing）：傷患可自主呼吸嗎？

出血（Bleeding）：傷患是否嚴重出血？

野外實施心肺復甦術

如果傷患沒有脈搏，可以的話就要實行心肺復甦術（CPR）。在野外實施 CPR 和在距離醫院不過幾分鐘的地方實施 CPR 並不一樣，需要特別考量其他傷處以及在野外環境下的條件（見「拒絕或終止心肺復甦術的特殊情況」邊欄）。以上是根據國際山岳救難組織（ICAR）針對山岳救援終止 CPR 的建議（見〈延伸閱讀〉）。如果你要施行 CPR，依據你所受過的訓練步驟來實行。

控制嚴重出血

如果有致命性的出血，使用止血紗布或乾淨的衣服在出血部位直接加壓。如果出血仍持續不止，可實施加壓包紮，抬高四肢沒有用。在建立輔助血液循環的一分鐘之前，可以實施止血點止血法。如果出血仍然無法控制住，可以使用 2.5 公分寬的止血帶，以絞盤方式綑綁，將止血帶綁在出血部位上方 5 到 7 公分，直到停止出血。使用止血帶可能會帶來永久傷害，尤其如果使用超過兩小時。在滿兩小時之前，慢慢鬆開止血帶，看看是否能以其他方式控制住出血。見「控制出血」邊欄。

拒絕或終止心肺復甦術的特殊情況

若發生以下任何一項情況，急救者可以拒絕或終止實施心肺復甦術：

- 救難人員承受太大風險。
- 救難人員過度疲勞。
- 周遭環境不允許實行心肺復甦術。
- 傷患的傷勢已經過於嚴重，危及生命。
- 傷患的身體已經冰冷僵硬。
- 雪崩遇難者呼吸道堵塞，已經沒有脈搏，而且被埋住超過 35 分鐘了。
- 實行30分鐘的復甦術後，傷患的心跳仍然沒有回復（除了失溫的傷患之外）。

控制出血

- 採取預防措施（手套、太陽眼鏡、雨衣）保護救難人員不會因傷患的血液及體液而受到感染。
- 使用止血紗布。
- 直接加壓控制出血。
- 在原本的傷口包紮之上使用加壓包紮。
- 若其他方法都失效，實施止血帶止血法。
- 若傷患休克，抬高傷患的腳部 15 至 30 公分。

休克的症狀和徵兆

傷患自己可能感受到的症狀：
- 噁心
- 口渴
- 虛弱
- 恐懼及（或）焦躁不安
- 出汗
- 呼吸短促

旁觀者能夠留意到的症狀：
- 脈搏快但虛弱
- 呼吸急促短淺
- 皮膚冷而濕黏
- 嘴唇及指甲泛藍
- 焦躁不安
- 臉色蒼白
- 眼神呆滯
- 瞳孔放大
- 沒有反應能力（晚期徵兆）

步驟四：保護傷患

急救者應該保護傷患免受環境的傷害（熱度、寒冷、下雨等等），並且要防止傷患休克，參見「休克的症狀和徵兆」邊欄。嘗試各種努力以維持傷患的體溫。最初的保護可以很快地做到，且通常並不需要移動傷患。

步驟五：檢查有無其他傷處

一旦危及傷患生命的狀況穩定下來，且經過初步治療後，急救者接著就要檢查他是否有其他的部位受傷。從頭到腳進行有系統的二度檢驗，找出「受傷徵兆」邊欄所列出的線索。必須以視覺和觸覺檢驗。為了得到最全面的檢查結果，在這次徹底的檢查裡，需要脫下傷患的衣服，這樣才能檢查出是否還有其他的傷處，除非環境狀況不允許你這麼做。

負責做這種檢查的人，應該利用一種意外報告表格，如圖 24-1 所示，作為檢查的指南。萬一傷患的情況有了變化，或是必須送醫救治而轉手他人治療時，這份報告就可以提供必要的資訊。必須經常重

圖24-1 意外報告表格及求援表格。

求援表格 （每位傷患填寫一張）

意外發生時間　　　上午　　下午　　日期

意外性質
溫度　　□炎熱　□寒冷
跌倒於　□岩石　□冰河裂隙
　　　　□雪地　□雪崩
　　　　□落石　□病痛

簡述意外發生經過

受傷部位（依嚴重程度排列）　　　　已施行的急救

皮膚溫度／顏色：

意識狀態（位置）

疼痛（位置）：

紀錄：
時間　　　　初次　　　　離開現場時
脈搏
呼吸

傷患姓名　　　　　　　　年齡
地址
緊急聯絡人（姓名）
關係：　　　　　　　　　電話
附註：

----------沿此線撕下——此聯由求救人員帶去求援----------此聯留在傷患身上

意外報告表格

（始於此）

問題評估

發現結果
呼吸道、換氣、血液循環
初步檢查（胸部創傷、嚴重出血）

詢問傷患何事：

詢問傷患病史：

有無服用藥物
有無過敏症狀：
測量脈搏與呼吸　　脈搏　　呼吸
皮膚：顏色　體溫　濕潤度

瞳孔：正常大小／正常反應
意識狀態：
頭顱：頭部－是否受傷；耳朵－有無液體流出；下巴－固定與否；嘴巴－是否受傷
頸部：受傷、變形與否
胸部：動作、對稱與否
腹部：受傷、僵硬與否
骨盆：固定與否
四肢：受傷、變形與否；致感度和動作
受傷部位以下的脈搏
背部：受傷、變形
疼痛（位置）：

醫療問題
傷患身上的醫療資訊手環
傷患姓名
填表人

施救計畫／已施行的急救

年齡
日期　　　時間

852

求援表格（第二面）

精確位置（如果可能，附上有標示位置的地圖）：
範圍：＿＿＿　地域描述：
GPS資訊：　區域：

地形：□冰河　□雪地　□岩石　□灌木叢
　　　□樹林　□山徑　□平坦　□中等
　　　□陡峭　□其他：（請描述）

現場計畫：□讓傷者靜待
　　　　　□會將傷者送到＿＿＿

是否能安全度過一晚：□是　□否
現場裝備：□帳蓬　□睡袋　□隔離墊
　　　　　□照明燈　□鋸子　□攀登器具
　　　　　□爐具　□燃料　□其他

手機號碼：

當地天氣：
建議的後送方式：□抬下山　□直升機　□垂降　□上升
需要的設備：□堅硬的擔架　□食物　□水
　　　　　　□其他

尚留在原處的隊員（標明人數）：
□入門學員　□初階學員　□初階班底　□中階學員
□中階班底　□其他

將出發前的隊員名冊附上，包括姓名、電話號碼。名冊
上還要註明各隊員的現狀及其緊急聯絡人。

領隊：

求救者姓名：

請求救難單位：
國家公園：通知國家公園巡警
非屬國家公園之處：轄區警察局

重要徵兆紀錄

記錄時間	呼吸		脈博		受傷部位下的脈博	瞳孔	反膚	意識狀態	其他
	速度	特徵	速度	特徵					
		深、淺、叫喘、費力		強、弱、規則、不規則	強、弱、量不到	相同、對光的反應、圖形	顏色、溫度、濕度	清醒、不清醒、無反應	疼痛、焦慮、口渴、等等

其他：

新檢視傷患狀況，才能察覺是否有變動或惡化。

步驟六：擬定計畫

直到現在，前述步驟大致已包含緊急救護與徹底評估。可能還需要進一步的急救，例如照護傷口、固定傷肢、補充水分、止痛，以及防止休克和失溫。傷患可能需要後撤，或許透過登山隊本身的資源就能執行，也可能需要透過外部組織提供額外支援。最後，要考慮剩下的隊伍成員有哪些需求。所有以上的事項都必須在計畫中擬定出來。

無法自行走動的傷患大多都需要外界援助才能幫忙後撤。移動傷患得有適當的裝備與多人的協助，而登山隊多半不具備這種能力。如果有任何頭部、頸部或背部嚴重受傷的跡象（見下文的「受傷」），千萬不可自行後撤。其他考量是否自行後撤的因素（除了傷患的狀況外）包括地形、天候、一日當中的時間點、自行後撤所需的時間、隊員體能與技術，以及若尋求外援是較佳的選擇，停在半路是否可行等等。如果決定自行後撤，要組織隊員並進行規畫。

受傷徵兆
• 身體部位出現不對稱或單方面的異常
• 變色或瘀傷
• 變形
• 流血或是流出其他液體
• 腫脹
• 疼痛或脆弱
• 動作範圍有限
• 傷患特別護著某個身體部位
• 麻木沒有感覺

若領隊決定尋求外援，則要計畫如何尋求外援，同時並照顧留在原地的所有隊員。如果隊伍攜帶了緊急通訊裝置，像是無線電、手機、PLB 或衛星通訊器，評估早點請求救難援助是否比較妥當，而不要等到後來在半夜或暴風雨中，帶著狀況持續惡化的傷患，隊伍卻無法再繼續執行自力撤離任務的狀況發生。如果計畫是調度人力去請求救援，盡可能派至少兩個能力較強的隊員出去，並讓他們攜帶一份完整的意外報告表格，詳細敘述傷患的現況、其他隊員的狀況、必需品是否充足，以及隊伍的明確位置。救援單位也都希望能早點收到通知，並且帶著計畫和人員前來幫忙。詳細說明請參考第二十五章

〈山岳救援〉。

步驟七：執行計畫

執行計畫的同時，隊伍必須監控進度，並看看是否有改善計畫的機會。監測傷患，讓他放心，並給予支持。如果傷患可以吞嚥，而且不會感覺噁心、能夠接受的話，替傷患補充水分及碳水化合物。如果有疑慮，就間歇性地讓傷患啜飲水分，並確保他能接受，不會噁心或嘔吐，因為沒有必要讓傷患難受。保持警惕，因為休克可能會延遲出現。

在這個階段，心理支持對傷患及任何參與援助重傷者的人來說變得非常重要。隨時留意是否有人表現得不理性，或出現激動、暈眩的現象。通常他們都可以接受簡單的任務，以拉回他們的注意力。

隊員可能得花些時間進行準備：設立庇護營帳、分配食物、準備在荒郊野外再過一晚。見第二十五章〈山岳救援〉詳細說明救援及後撤方法。

高山病症

登山活動會關聯到某些特定情況。高山環境會使登山者暴露在極端的熱、冷、陽光曝曬及海拔中。由於很難讓身體不適的登山者遠離這些病症因子，在野外處理高山病症便是個挑戰。特別留意，如果隊伍中的某人不舒服，隊伍中的其他人可能也差不多。

脫水

水分是最重要的元素。對於高溫與寒冷所引起的疾病以及高山病症，維持良好的流質攝取是很重要的，不但可以減少罹病機率，也可以大幅提升整體生理功能。

身體失水的速度因人而異。身體會由於流汗、呼吸、排尿及腹瀉而喪失水分。爬升高度會增加排尿及呼吸次數並流失水分。很多藥物也會影響身體維持水分均衡的能力，例如改變排汗量、是否覺得口渴，或是增減排尿量。在有效維持水分均衡上，人體的自我調節功能也具有一定的角色。

攀登者或許察覺不到自己的身體流失了多少水分；如果在一整天

裡都沒有感到尿意，或是尿液呈現不尋常的暗濁色，就是水分攝取不夠。其他諸如感覺臉紅、頭痛或排汗量減少或缺乏排汗，皆可作為脫水的指標。

開始登山時，體內有充足的水分是很重要的。在出發前 15 分鐘喝一杯水或是等量的飲料。上路之後，以每 2、30 分鐘劇烈有氧運動喝 1 至 1.5（0.2 到 0.3 公升）杯的速度繼續攝取流質。這種速度有助於維持正常的水分，同時又不致讓你因喝水過多而胃脹。如果有一段時間缺水，終於有機會補充水分，大部分的登山者都可以一次喝下大約 0.5 公升的水而不會胃脹，但不要一次喝下 1 公升，要隔 15 分鐘再喝另外 0.5 公升，以免胃部腫脹不舒服。

在高山環境中雖不一定需要市面上販售的運動飲料及電解質飲料，但它通常很有用，特別是在較溫暖的天候、排汗量較大的時候，可以作為較可口的水分補充方式。因流汗而流失的電解質（體鹽），可以藉由吃些含有鹽分的小點心作為補充。

運動相關低血鈉症

運動相關低血鈉症（exercise-associated hyponatremia, EAH）是個相對少見的流質——電解質不平衡症狀，通常是由於長時間運動之後喝太多水，導致血液的鈉含量高達 24 小時持續偏低所引起的。身體有排泄能力，大約每小時可以排汗 1 到 1.5 公升。攝取過多水分會降低鈉含量，導致水分過多的結果。

追蹤傷患的水分攝取及排尿量，以分辨他是脫水還是過度攝取水分。決定裝水容器的容量並確定何時裝滿，這會很有幫助。發生熱病的時候，傷患會容易口渴、心跳加速、排尿量減少（尿液呈現暗濁色）、暈眩、蒼白或一站起來就頭昏眼花，這些指標代表傷患比較不可能是 EAH。

與炎熱相關的病症

身體會由於出力極大或暴露於炎熱的環境當中而熱度上升。人體主要是經由皮膚散失熱量。如果一個人體內累積的熱度比發散的多，與熱相關的病症便會乘機而入。高

濕度也會阻礙熱量散發，因爲這狀況會減緩因出汗而蒸發的速率。在高溫高濕度的地方費勁出力，對於從事劇烈運動是很危險的狀況，會導致身體過熱，引發一堆毛病，像是使人痛到寸步難行的熱痙攣、熱衰竭或中暑。在野外要治療會是個大挑戰，特別是在很熱的時候、晴朗的時候，以及水源、遮蔭或雪水很少的地方。

酷熱指數

圖 24-2 所提出的酷熱指數，可估量由於濕度增加作用所造成體感溫度增加。舉例來說，若環境氣溫是攝氏 32 度，相對濕度百分之40，那麼身體感受到的溫度就會是攝氏 33 度；如果相對濕度達到百分之 90，那麼感受溫度將是攝氏50 度。

熱痙攣

如果攀登者在持續出力的狀況下失水過多或是電解質失衡，肌肉很可能會抽筋，特別是小腿的肌肉。一般來說，體能較差的登山者比起體能好的登山者更容易出現熱痙攣的症狀。如果在攀登過程中補充水分和電解質，熱痙攣是可以避免的。休息、按摩、慢慢地將抽筋部位的肌肉輕輕伸展開來，多半都有助於舒緩，而最重要的則是補充水分和電解質。在前往登山口途中或是在費力的攀登過程中出現嚴重小腿抽筋的話，往往會是熱衰竭的警訊。

熱衰竭

熱衰竭熱病主要有兩種，和中暑（詳見下文）比起來，熱衰竭算是比較溫和的煩惱。爲了降低體溫，皮膚的血管過度擴張（以及相當嚴重與排汗有關的失水現象），因此循環到腦部以及其他重要器官的血液就會降低到不正常的程度，導致類似於昏倒的現象（見「熱衰竭的症狀和徵兆」邊欄）。下述人士特別容易熱衰竭：年紀較大、服用干擾排汗藥物、無法適應炎熱氣候，以及脫水過多或缺少鹽分的

熱衰竭的症狀和徵兆

- 頭痛
- 皮膚濕冷
- 昏眩
- 虛弱
- 噁心想吐
- 口渴
- 脈搏和呼吸頻率加快

酷熱指數
溫度 °F

	80	82	84	86	88	90	92	94	96	98	100	102	104	106	108	110
40	80	81	83	85	88	91	94	97	101	105	109	114	119	124	130	136
45	80	82	84	87	89	93	96	100	104	109	114	119	124	130	137	
50	81	83	85	88	91	95	99	103	108	113	118	124	130	137		
55	81	84	86	89	93	97	101	106	112	117	124	130	137			
60	82	84	88	91	95	100	105	110	116	123	129	137				
65	82	85	89	93	98	103	108	114	121	128	136					
70	83	86	90	95	100	105	112	119	126	134						
75	84	88	92	97	103	109	116	124	132							
80	84	89	94	100	106	113	121	129								
85	85	90	96	102	110	117	126	135								
90	86	91	98	105	113	122	131									
95	86	93	100	108	117	127										
100	87	95	103	112	121	132										

相對濕度（%）

長時間曝曬或體力勞動導致熱中暑的可能性

□ 小心	▨ 非常小心	▨ 危險	■ 極端危險

酷熱指數90°F-100°F（32°C-37°C）長時間曝曬以及體力勞動可能會導致熱中暑、熱痙攣、熱衰竭。	酷熱指數 101°F-129°F（38°C-54°C）可能出現熱中暑、熱痙攣、熱衰竭。長時間曝曬以及體力勞動可能會導致熱中暑。	酷熱指數130°F（55°C）急迫性的熱中暑（日射病）

資料來源：美國國家氣象局、美國海洋暨大氣總署

圖 24-2　酷熱指數

人。

治療熱衰竭的方式包括在陰涼處休息（雙腳抬高，頭部稍放低）、脫掉過多的衣物，並且補充足夠的流質和電解質。在頭部、皮膚和衣物上倒水，可以促進蒸發的冷卻效應。平均而論，1 公升的液體要進入人體循環系統，需費時一個鐘頭。

中暑

中暑，有時亦稱爲日射病

（sunstroke），屬於一種會致命的緊急狀況。中暑時，人體會由於累積了太多的熱，而使得身體核心器官的溫度升高到危險的程度——攝氏 41 度，甚至更高。最可靠的症狀是心理狀態的改變，表現出來可能是易怒、好鬥、妄想，或是說話顛三倒四。其他症狀見「中暑的症狀和徵兆」邊欄。

中暑時必須立刻處理，將病人扶到陰涼處，把雪堆到他的頭部和身上，或是把水潑到身上、頭上並用力搧風以降低溫度。脫去會吸熱的衣物，在脖子、鼠蹊還有腋下等處放冰袋（或是雪袋）。等到體溫降到攝氏 39 度，就不必繼續進行降溫。不過，要繼續觀察病人的體溫、精神狀況和整體狀況，因為體溫的不穩定會持續一段時間，有可

能會再度升高，這時需要再為他降溫。如果病人的嘔吐反射能力和吞嚥能力依然健全，可以給病人喝冰涼的流質，因為重新補充水分極為重要。中暑病患可能在接下來數小時內都無法繼續行程。中暑病患的狀況必須由合格的醫療人士評估。除非已通過此類評估，否則不可繼續行程。

與寒冷相關的病症

與寒冷相關的病症與傷害可能是局部性的或全身性的。浸足症、雷諾氏症、凍僵與凍傷，屬於局部性的創傷；而冷壓力及失溫則是全身性的。身體的熱能會經由蒸發（流汗與呼吸）、輻射（沒有遮蓋的皮膚）、對流（起風的環境下）及傳導（觸摸或坐在、躺在冰冷的東西上）散失到環境中。

風寒

若環境溫度很低，風速變強時就會透過對流帶走熱能。圖 24-3 的風寒指數，提供了與環境溫度比較之下，風如何加快暴露在外的皮膚冷卻的計算方法。在一定的溫度下，風速愈快，就會從暴露在外的

🏕 中暑的症狀和徵兆

- 心理狀態改變（意識模糊或是不合作，慢慢陷入昏迷）
- 脈搏和呼吸頻率極快
- 頭痛
- 虛弱
- 皮膚熱燙而泛紅（有時皮膚是汗濕的，有時是乾的）
- 痙攣
- 失去定向感

風寒指數

溫度（°F）

Calm	40	35	30	25	20	15	10	5	0	-5	-10	-15	-20	-25	-30	-35	-40	-45
5	36	31	25	19	13	7	1	-5	-11	-16	-22	-28	-34	-40	-46	-52	-57	-63
10	34	27	21	15	9	3	-4	-10	-16	-22	-28	-35	-41	-47	-53	-59	-66	-72
15	32	25	19	13	6	0	-7	-13	-19	-26	-32	-39	-45	-51	-58	-64	-71	-77
20	30	24	17	11	4	-2	-9	-15	-22	-29	-35	-42	-48	-55	-61	-68	-74	-81
25	29	23	16	9	3	-4	-11	-17	-24	-31	-37	-44	-51	-58	-64	-71	-78	-84
30	28	22	15	8	1	-5	-12	-19	-26	-33	-39	-46	-53	-60	-67	-73	-80	-87
35	28	21	14	7	0	-7	-14	-21	-27	-34	-41	-48	-55	-62	-69	-76	-82	-89
40	27	20	13	6	-1	-8	-15	-22	-29	-36	-43	-50	-57	-64	-71	-78	-84	-91
45	26	19	12	5	-2	-9	-16	-23	-30	-37	-44	-51	-58	-65	-72	-79	-86	-93
50	26	19	12	4	-3	-10	-17	-24	-31	-38	-45	-52	-60	-67	-74	-81	-88	-95
55	25	18	11	4	-3	-11	-18	-25	-32	-39	-46	-54	-61	-68	-75	-82	-89	-97
60	25	17	10	3	-4	-11	-19	-26	-33	-40	-48	-55	-62	-69	-76	-84	-91	-98

風速（英里／小時）

凍傷時間

□ 30 分鐘　　■ 10 分鐘　　■ 5 分鐘

來源：美國國家氣象局、美國海洋暨大氣總署

圖 24-3　風寒指數

皮膚帶走更多熱能。計算風寒的方式是基於熱傳導原理。舉例來說，如果氣溫為攝氏零下 23 度，風速為每小時 40 公里，風寒溫度就是攝氏零下 38 度。在這樣的溫度及這樣的風速之下，暴露在外的皮膚會冰凍十倍之多。

理論上，風寒指數溫度比空氣溫度來得低，但是風寒所造成的散失熱能無法造成溫度下降至比環境氣溫還低的溫度；風寒指數是一個測量寒冷的方法，而不是測量環境

溫度的方法。在氣溫相對寒冷的時候，風寒具有更顯著的意義，也就有凍傷或失溫的風險。記住，風寒會冷卻所有的溫暖表面，而風寒指數只是描述暴露皮膚的寒冷程度。如果攀登者在高山環境中穿著適當的防水材質衣物，就可以減低或消除風寒效應（見第二章〈衣著與裝備〉的「多層次穿法」）。

失溫

失溫是一種與寒冷有關且會影

響全身的疾病，當寒冷超越了身體維持正常體溫的能力時就會發生。當身體嘗試維持正常的核心溫度，血液就會從皮膚和末梢被帶走。當身體的核心溫度介於正常體溫與攝氏 35 度之間，就會產生冷壓力。比這個溫度還低的時候，人體就會處於失溫的三個階段。失溫是會威脅生命的狀況，必須立刻處理、進行治療，否則病人可能會喪命。相較之下，其他與寒冷有關的疾病，像是凍傷和浸足症，只會影響身體局部，並沒有如同失溫的急迫性。

一個冷壓力的經典案例發生在冬季戶外滑雪者停下來午餐時，等到身體停止流汗並感覺到冷的時候才開始穿衣服。由於添加的衣物溫度與環境溫度相同，剛開始時反而會從滑雪者身上帶走更多熱能。就算是在允許的時間範圍內短暫的午餐休息，滑雪者仍持續感到愈來愈

冷，而且開始發抖，加上衣物不會使他們暖和起來，他們會等不及要出發開始行動好讓身體熱起來。

失溫通常是由於長期暴露在寒冷環境下，而不是因極端酷寒所引起。攝氏零下 4 度、整日吹著強風的霧濛濛天氣，比起零下 10 度的冰崖，前者是更典型造成失溫的環境。穿著濕衣物以及暴露於寒風中，都會大幅提高體溫過度降低的風險。直接接觸雪地或冰冷的石頭也會磨掉身體的熱能。脫水、營養攝取不當，或是疲勞皆為風險因子。一個攀登中的登山者突然受傷，被卡在寒冷、酷寒或起風的環境中動彈不得，特別容易失溫。

每個人的失溫症狀都不太一樣，而且會隨體內核心溫度降低的時間及程度而有差異（見表24-3）。剛開始，變冷的徵兆和症狀會在身體核心溫度降低之後才出

表 24-3　核心體溫降低的階段

階段	溫度（℉）	溫度（℃）	照顧自己	發抖	精神狀態
冷壓力	95-98.6	35-37	可以	有	清醒
輕微失溫	90-95	32-35	無法	可能會停止	降低
中度失溫	82-90	28-32	無法	會停止	有意識
嚴重至重度失溫	<82	<28	無法	沒有	無意識

現。失溫的病人通常不會注意到早期徵兆，發抖是身體核心溫度降低早期的指標，因為人體會藉由發抖的肌肉運動來使體溫回暖。假如人體繼續變冷，認知和身體功能就會持續下降。

輕微和中度的失溫很難清楚分辨，在山上並沒有能夠精準測量核心體溫的實際方法，即使用肛溫計也沒辦法。失溫的早期症狀包括不停顫抖、雙手摸來動去、蹣跚跌倒、心智功能遲鈍、不合作或是封閉自己的行為。登山隊可以透過一個方法評估這個人的協調性：請他假裝前面有高空繩索，以腳跟對腳尖的直線步法走上 5 公尺。如果核心體溫降得更低，身體就會抖得很厲害，但某個時間點會停下來。雖然患者或許還能勉強維持姿勢，但可能已無法行走。他的肌肉和神經系統功能會明顯變差、肌肉變得僵硬、動作無法協調、意識模糊或出現不理性的行為。

嚴重到重度失溫——身體核心溫度低於攝氏28度時，身體會停止發抖，意識會逐漸消失。隨著體溫愈來愈低，連呼吸和脈搏都幾乎無法觀察得到。這時患者的瞳孔或許會張大。

失溫是一種緊急狀況，若不馬上處理，可能會導致患者死亡。失溫必須以預防的方式處理，而非等到出現失溫的徵兆和症狀再來嘗試阻止、克服身體失溫，或是嘗試回復身體失去產生足夠熱能的能力。治療失溫的首要之務是避免發散更多體熱並使身體回暖（見「預防失溫的訣竅」邊欄）。如果病患還能走動，幫助他穿上衣物、補充食物及水，並持續行進：讓肌肉活動是暖身最快的方式。

如果一個失溫病患已經無法走動（例如被救出來的雪崩遇難者），要從停止散失更多體溫開始，防止他暴露在導致失溫的因子中。在患者身體下方增加隔絕層、擋住風吹雨淋，並脫掉他的濕衣服。如果是輕微失溫，穿上乾衣物、在患者身體下方及周圍增加隔絕層、替患者遮蔽、阻擋風雨或許便已足夠。如果病人的嘔吐反射及吞嚥能力無損，可以讓他喝點流質、含糖飲料、能量膠，由於發抖的關係，可以再吃一點碳水化合物的食物提供熱量。使用暖暖包和熱水瓶。雖然一般認為失溫患者必須喝溫熱的飲料，但在輕微失溫的狀況下，溫熱的飲料並非真的那麼重

要，只要供應流質即可（想想看：把一湯匙的溫水倒進一杯冰水裡，並不能有效讓整杯水都熱起來）。脫水的症狀應該持續治療，直到病人排尿恢復正常為止。

大部分意識狀態改變的失溫患者都需要活動身體來回復體溫，但要在野外達成這件事對於小型隊伍來說是個大挑戰。可以將熱水瓶包在厚手套或襪子裡，避免燙到，然後放在病人的胸部、頸部、腋窩和鼠蹊處，因為這裡的大血管最接近身體表層。將病患以衣物、睡袋和睡墊包裹住，作為隔絕層防止熱能散失。與一位（身體溫熱的）隊員以身體對身體的方式直接接觸，還不如使用暖暖包或熱水瓶來得有效。確保有足夠的新鮮空氣以防止

一氧化碳中毒，也要防止燙傷，還可以在坐著的病患周圍搭起防水布或外帳，使爐具的熱能不致散失（像三溫暖一樣）。讓體溫恢復過來的病人在活動之前至少發抖三十分鐘，可以讓他回暖之後穩定下來。

至於嚴重的失溫，必須要緩慢處理，以免無意間讓大量的冰冷血液從表皮循環回流到心臟，這個「後降溫」可能會導致心律失調，像是心室顫動。如果病人陷入半昏迷，不要餵他喝水。讓病患慢慢地回暖，減低後降溫的可能。病人儲備了正常的熱能之後，最有效的加熱方式就是讓他走動一下。

開始施行 CPR 之前，先感覺一下頸動脈的脈搏 1 分鐘。如果偵測不到脈搏，就開始壓胸，包括人工呼吸。儘管嚴重失溫的病人看來可能有如死去一般，但你絕對不能放棄救治他的努力，除非病人身體已回暖，且施以顯然正確的心肺復甦術後依然沒有生命跡象。要記住那句老話：「除非是身體溫熱地死亡，否則這個人就是沒死。」為了能夠完全回復神經反應，嚴重失溫的病人必須承受遲來且斷斷續續的 CPR。和中暑一樣，嚴重失溫的病

預防失溫的訣竅

- 避免穿著汗濕的衣服。
- 蓋住暴露的皮膚以避免風寒。
- 持續補充水分。
- 穿著適量的保暖及外層衣物。
- 要吃得好。
- 行動要從容，避免出汗、勞累。
- 長時間休息之前，穿上冷掉的衣物以使之溫度上升。
- 如果你開始覺得冷了，無論是在行進中或休息中，都要穿上較保暖的衣物。

人即使是在核心溫度回復正常後，還是需要時時觀察，因為身體調節溫度的機能在一段相當時間內，可能仍然無法穩定下來。

登山隊一定要知道何時應該放棄攻頂。注意彼此之間的狀況。若是某位隊員體力已經衰竭，常常會因為太累而無力添加衣物，不想吃喝，這麼一來更容易導致失溫。若身體發抖，絕對不能輕忽。由於失溫會干擾登山者的判斷能力和知覺，通常登山夥伴必須不厭其煩地一直堅持，才能讓發抖的隊員穿上比較保暖的裝備。（見「預防失溫的訣竅」邊欄）。

雷諾氏症

雷諾氏症是一個慢性、暫時的症狀，會造成血管組織強烈收縮，通常寒冷是誘發因子。有雷諾氏症的登山者可能會出現凍傷。剛開始時，手指會變得蒼白僵硬，並由於血液運輸減少而感覺麻麻的。接著手指就會因為缺氧變藍。血管重新擴張之後，手指可能會轉紅。曾經患過雷諾氏症的人可能很熟悉這樣的發作過程。這些登山者更容易凍傷或得到其他寒冷傷害，必須採取預防措施，以維持手部溫暖，並

因應病症發作，避開誘發因子（像是暴露在寒冷之中但沒有穿著合適的衣物，或是觸摸冰冷的裝備如冰斧）以及使用性能較佳的溫暖手套或連指手套、使用化學暖暖包。以對待凍僵的方式治療此症（見下文）。

凍僵

凍僵，常常被誤認為凍傷，是由於暴露在外的皮膚血管強烈收縮，造成皮膚表層非凍傷的寒冷傷害，通常出現在手指、臉頰、耳朵及鼻子。這是很常見的症狀。常見的原因是等太久才穿上手套。處理方式是穿上保暖衣物、用熱的東西直接接觸以使皮膚回暖（溫暖的皮膚或裝滿熱水的瓶子）、將雙手覆蓋在鼻子上呼吸、在手套內或登山鞋內放化學暖暖包等。活動身體可以促進四肢的血管擴張，應該會有幫助。回暖過程可能會痛，但是凍僵並不會造成長期的傷害。出現凍僵的時候可能表示導致凍傷的條件已經具備了（見下文）。

凍傷

所謂凍傷，是指人體某個部位的組織真的凍結，體內的液體形成

冰晶，導致組織脫水然後壞死。凍傷的組織冷且硬，顏色變成蒼白或深黑，而且感覺麻木。凍傷可以分為表層（較少永久損失組織）及深層（會損失組織），通常在野外很難辨別到底是表層還是深層凍傷。凍傷的身體部位有可能會嚴重且永久受損，而且後遺症會持續數年。皮膚的傷害很常見。凍傷的組織很脆弱，絕不可按摩它。

穿著適當衣物，以避免凍傷，內層衣物不要太緊繃，並遮蓋暴露在外的部分。連指手套會比指頭分開的手套更暖和。保持腳部乾燥十分重要，還要避免鞋子太緊。化學成分的手部和腳趾暖暖包很有用。動一動手指、腳趾，並提醒隊員們也檢查一下自己的腳趾和手指，動一動。避免皮膚接觸到冰冷的金屬或是爐具的燃料油，這些東西一碰上就可能造成凍傷。在手指和腳趾麻掉之前就要停下來暖和一下它們。

對付凍傷要從治療失溫開始（見上文）。表層的凍傷可以藉由另一個溫暖的身體部位回暖，比如說將冰凍的手指或腳放在溫暖的肚皮上。在野外，通常不利於深層凍傷的身體部位回暖，因為如果身體

某個部位在解凍之後又凍住，組織壞死的範圍很可能會擴散。與其如此，病人應送往醫院，讓他在醫療環境下回溫。凍傷的腳一旦回溫解凍，患者就無法繼續走路，必須由人抬著。不過，也不要刻意延緩自主回暖的過程，像是故意把患部用雪包起來、泡在冷水中或在冰冷的交通工具內行進。

對於凍傷，最好不要在野外進行回溫，如果勢必要在當場進行，必須浸泡在攝氏 40 至 42 度的溫水中，差不多是泡熱水澡的溫度。在野外，會很難將水溫維持在這個範圍內，但不可使用更熱的水，因為凍傷的部位極易被燙傷。要使末肢回溫必須花 30 到 40 分鐘，而且會很痛，可能需要止痛藥。傷患應該躺下來，把凍傷的部位抬高。回溫的過程中往往會出現水泡，別戳破這些水泡。開放性的傷口或已經破掉的水泡應該用皮膚消毒劑輕輕洗淨，然後用無菌紗布鬆鬆地蓋住，好配合腫脹的部位。傷患需要在醫療單位接受額外的治療，以減低其他影響。

浸足症

當登山者的雙腳長時間又濕又

涼時，少則數小時、長則數日，浸
足症（又稱爲壕溝足）就會趁虛而
入。這種病痛似乎是一種由於氧氣
分布減少（組織缺氧）而導致的神
經與肌肉傷害，而非如凍傷般是對
血管與皮膚的傷害。當攀登者涉水
過溪、穿著濕掉的登山鞋、雙腳濕
透健行好幾小時，或者在多日的行
程中從來不曾在晚上弄乾雙腳，很
可能出現浸足症。若罹患浸足症，
症狀是腳色蒼白、沒有脈搏，而且
刺痛。發病的症狀通常會發生在夜
晚時分的帳篷裡，登山者會因爲疼
痛而醒過來。預防方法是確保雙腳
在一天當中至少有八小時是乾的。

處理浸足症的方式是把雙腳弄
乾、慢慢地回溫，並稍稍抬高雙
腳。回溫過後，受害的雙足由於充
血或充滿其他體液，會經歷一種痛
苦的狀態，可能持續數日：雙足變
得紅腫，脈搏彈跳。或許你需要將
雙足稍微冷卻一下才能獲得舒緩。
等到雙足回溫之後，患者可能由於
疼痛，在 24 至 48 小時內都無法走
路，患者還有復發浸足症的風險，
而且在嚴重的情況下還有可能受到
感染或產生壞疽。

與紫外線輻射相關的病症

強烈的紫外線由太陽輻射而
來，尤其是在受到冰雪的反射後，
高山上沒有防備的登山者很有可能
會被曬傷。海拔高度每上升 305 公
尺，紫外線輻射的強度就增加百分
之 5 到百分之 6。儘管過度曝曬在
紫外線輻射下所受到的曬傷可能會
很嚴重，但這是可以預防的。

曬傷

雲層遮蔽無法有效過濾紫外
線，因此即使是陰天，還是可能會
被曬傷。曬傷的皮膚從淺紅色到水
泡都有。某些藥物像是四環素、磺
胺類藥品以及糖尿病的口服藥，可
能會增加人體對太陽的敏感度，因
此曬傷的危險也會增加。

處理曬傷的方法跟其他燙傷一
樣：冷卻燙傷的部位，加以覆蓋，
並治療疼痛。起水泡的部位特別需
要覆蓋消毒過的敷布，以減低感染
機會。

預防曬傷最有效的方法是用衣
物把暴露於外的皮膚包起來，並塗
抹合適的防曬油。織法緊密的衣物
可以有效防止紫外線，不需要穿著
標示紫外線防護係數（UPF）的特

殊衣物。帽子的帽緣必須要寬，才能保護你的後頸、臉部和耳朵。手帕、魔術頭巾或蒙面頭套都可以遮住臉部。如果皮膚必須暴露於外，防曬油可以延長在陽光下停留的時間而不被曬傷（見第二章〈衣著與裝備〉的「防曬」一節）。

雪盲

雪盲（紫外線角膜炎）之所以發生，是由於眼睛最外層被紫外線輻射灼傷，這可能會導致嚴重的問題。角膜（眼球前端透明的那層膜）是最容易受到灼傷的部位，它的表面可能會變得凹凸不平，長出水泡。如果繼續曝曬於輻射下，眼睛的水晶體也會被灼傷。雪盲的發作時間是輻射曝曬後的 6 到 12 小時之間。乾澀、有異物感的眼睛這時變得畏光，然後變紅流淚，接著感到非常疼痛。雪盲需要一到數天的時間才能恢復。

防止雪盲的方法頗為簡單。在紫外線強烈的環境下，攀登者一定要戴上護目鏡或是旁邊有遮陽板的太陽眼鏡，阻擋被雪面反射回來的紫外線輻射。選擇能過濾掉 99-100% UVA 與 UVB 兩種紫外線波長的太陽眼鏡。暗色調的鏡片或偏光鏡可以過濾掉反光，但無法過濾會讓人灼傷的紫外線。如果遺失保護眼睛的東西，可以用膠帶或紙板做個臨時的緊急護目鏡，兩眼各裁出一條水平的窄縫（可見第二章〈衣著與裝備〉的「防曬」一節）。

雪盲的治療包括止痛以及防止再度受傷。冰敷可以減緩疼痛，戴太陽眼鏡則可以減緩光敏感的問題。拿掉隱形眼鏡，除非患者可以忍受而且需要戴著隱形眼鏡才能後撤。雪盲的人不應揉眼睛，需盡量休息。沒有證據可以證明使用治療包紮蓋在眼睛上是有用的。可能需要使用局部的抗生素軟膏、消炎藥或全身性的止痛藥。每隔半天就檢查一次眼睛對光的敏感度。

高海拔的病症

隨著高度增加，氣壓、氣溫及濕度都會降低，而紫外線輻射則會增加。攀登會變得不像在低海拔那樣有效率或有力量。隨著海拔增加，身體的器官和組織都在掙扎著得到更多新陳代謝所需的氧氣。緊接著攀登者就會進入一種氧氣量減少的狀態，稱為「組織缺氧」

（hypoxia）。在睡眠的時候組織缺氧最嚴重。

對高海拔的生理適應

人體對位於高海拔時組織缺氧的適應方式之一，是加快呼吸速度及加深呼吸程度。爬到高處後，攀登者的呼吸速度好幾天都會不斷加快。呼吸加快會使你呼出更多二氧化碳，這樣一來，血管中的二氧化碳含量就會降低。另一個對於高山組織缺氧的正常適應功能，是腎臟會將更多的水分以尿液形式運到膀胱，使體內排出水分，讓血液濃度稍微增高。這些改變會在你爬升不久後便開始，並持續好幾個星期。最後，你的身體會為了增加運送氧氣的能力而製造出更多的紅血球。

高度適應

身體會試圖適應高海拔這種環境的改變，可是完整的高度適應需要時間。人們會在高海拔地區生病的最關鍵因素，就是上升得太高、太快。避免高山症唯一而且最重要的辦法，則是慢慢爬升至高海拔。在超過海拔 3,000 公尺的長途行程，將過夜處的高度上升限於大約每晚 300 至 460 公尺以內。每隔兩、三個星期，要額外安排一天在相同高度過夜。要確實適當地補充液體。

失眠

登山者的睡眠品質在高海拔地區會變差。大部分的登山者在高山上會有失眠的問題，睡眠期間較常醒來，而深度睡眠也較短。通常你在睡夢中會出現不規律呼吸的現象，有時甚至連醒著的時候都會如此：呼吸中止期（沒有呼吸）和過度換氣期彼此交錯（這種交替出現的不規律呼吸稱為陳施氏呼吸〔Cheyne-Stokes respiration〕）。這種呼吸速度的怪異改變，是由於血液中的二氧化碳含量過低所引起。睡前服用小劑量（四分之一錠）的安賜他明（商品名為丹木斯〔Diamox〕）可緩解陳施氏呼吸症狀，有助於提升睡眠品質。新的證據顯示，服用安眠藥有助於改善高海拔失眠；雖然有一些人顧慮到這種藥物會抑制換氣，不過已知安眠藥可在高海拔地區使用而沒有反效果。

放射狀角膜切開術

高海拔的缺氧會導致角膜暫時

血與高山症有關。

急性高山症

住在平地的人如果走得很急，在爬到海拔高度約 2,400 至 4,300 公尺時，至少有一半以上的人會出現某種程度的急性高山症（acute mountain sickness, AMS）。此病症並無特殊症狀，有點類似感冒、宿醉，或是在通風不良場所裡因生爐火而導致的一氧化碳中毒。頭痛是主要的症狀，通常會伴隨疲勞、食欲不振、噁心等症狀，有時候還會嘔吐（見「急性高山症的症狀」邊欄）。通常在抵達較高海拔的2到 12 小時之內，或是在第一天晚上或第一晚之後，頭痛會發作。頭痛通常會局部發生在枕骨或其他暫時的部位。急性高山症的嚴重程度差異頗大，但通常可以在高度適應24 至 72 小時內解決。

急性高山症可能會愈來愈嚴重。如果像是頭痛和噁心的症狀繼續加劇，下撤 600 至 900 公尺是最好的治療。如果往海拔較低處走會讓症狀有所改善，就證明這的確是急性高山症。重要的是要能分辨急性高山症與另兩種較嚴重的病症──高山肺水腫（HACE）和高

浮腫且變厚，可能會導致眼睛曾經接受過「放射狀角膜切開術」（radial keratotomy, RK）的登山者遠視加深並降低視力敏銳度。避免的方法之一是攜帶不同度數的眼鏡或護目鏡。關於高海拔是否會影響曾接受「準分子雷射原位層狀角膜塑形術」（laser-assisted in-situ keratomileusis, LASIK）或「雷射屈光角膜切削術」（photorefractive keratectomy, PRK）的人，則尚未有清楚的研究。

視網膜出血

在高海拔，由於視網膜的血流量增加之後視網膜血管擴張，可能會導致許多登山者的視網膜出血。登山者的視力如果有變化，就應該指示他們下山。高海拔的視網膜出

山腦水腫（HAPE）（見下文）。

有些藥物可用來處理和高海拔有關的健康問題，你可以請教醫生，了解這些藥物是否適合你的狀況。例如，有些登山者會在上攀前一晚或是當天早上服用安賜他明，然後在到達高山後的前 48 小時內持續用藥，藉以預防急性高山症發生，或是防止它復發。服用此項藥物可能會產生四肢麻刺感、耳鳴、噁心、頻尿及口味改變等副作用。最好在家裡就先測試過，可別等到上山再試。關於預防與治療急性高山症和不規則呼吸等症狀，安賜他明確實有它的功效。類固醇藥物甲基脫氫皮質固醇（Dexamethasone）可以有效治療急性高山症、高山肺水腫及高山腦水腫，通常會保留到需要治療的時候才使用，或是快速爬升高度、無法正常地適應高度時才使用。

高山腦水腫

高山腦水腫（High-Altitude Cerebral Edema, HACE）通常會在超過海拔 3,000 公尺的地方發生在未適應環境的登山者身上，但也可能會在較低的 2,600 公尺處發生。高山腦水腫可能只是急性高山症的重症表現。高山腦水腫很少突然發作，更常見的是患者原來就有一直惡化的急性高山症。一般而言，需要在高處持續待上一至三天才會發生高山腦水腫。爲了因應高海拔的壓力，腦血管可能會較易透水，使得腦部由於液體增加而總體積增加。最後，包在堅硬頭蓋骨裡的腦部就形成了腫脹。

這種致命病症的初期症狀包括協調能力惡化、頭痛、沒有精力，還有意識狀態改變，從意識混淆或顯示出無法明白思考一直到幻覺都有可能。檢測運動失調症的有效方法，就是請患者假裝前面有高空繩索，以腳跟對腳尖的直線步法走上 5 公尺，測試其是否有運動失調症（ataxia）。患者也許還會出現噁心以及強迫性嘔吐的症狀。

一旦出現高山腦水腫症狀，病情可能會快速進展。病人會變得嗜睡並陷入昏迷。存活的重要關鍵是降低高度。有些遠征隊會自備一種攜帶式高壓袋（例如 Gamow 加壓袋），可以用來創造暫時性的模擬「下撤情境」，藉以將病情穩定幾個小時。氧氣供應也有助於暫時穩定病情。甲基脫氫皮質固醇或有助益，也可以將安賜他明加進來加強

治療。

高山肺水腫

高山肺水腫（High-Altitude Pulmonary Edema, HAPE）的發生是由於體液滲入了肺部，使得呼吸功能受到干擾。高山肺水腫有致死的可能，存亡關鍵就繫於對這種緊急情況的迅速反應。高山肺水腫是和急性高山症以及高山腦水腫不同的病症，原本表現良好的攀登者也會突然發作。有時，高山肺水腫與高山腦水腫會同時出現。

高山肺水腫的早期症狀與其他較無害的病症頗為類似，例如由高山空氣乾燥所引起的單純支氣管感染而咳個不停。運動能力減退、需要更多的短暫休息、落在隊伍最後面，都可能是高山肺水腫的小小徵兆。隨著高山肺水腫病情發展，還會出現喘不過氣以及猛咳，同時呼吸速度和脈搏都會加快。

如果任由高山肺水腫惡化下去，呼吸會變得困難，且伴有發泡般的噪音。嘴唇和指甲可能會變暗或變紫，表示由於肺部的水分阻擾，身體無法將氧氣運送到動脈血液中。有些病人可能還會微燒，因此很難區別到底是肺炎還是高山肺水腫。一個線索是觀察病人在高度繼續上升後是否快速惡化。

高山肺水腫的主要治療方法就是降低高度。如果很早就發現，在下撤約900公尺後，幾乎所有的症狀都會獲得緩解。如果無法下撤，氧氣和Gamow加壓袋或許可以派上用場。不過，終究必須實際降低高度才能真正改善病情。某些登山者會透過服用硝苯比啶（nifedipine），讓血管擴張，以預防或治療高山肺水腫。研究結果指出，治療勃起功能障礙的藥物，包括犀力士和威而鋼，也可用來治療高山肺水腫，男女皆可，特別適用於無法下撤的時候。

受傷

根據美國戶外領導學校（National Outdoor Leadership School）所做的研究，在該校五年期間的訓練課程中，80%的傷害屬於扭傷、拉傷和軟組織的傷害，要減低山難中這些傷害的程度，需要技巧高超且謹慎的緊急救護能力。嚴重受傷的特定治療方式並不在本書的討論範圍；實際動手演練的登山急救課程不可或缺（詳盡

的急救教材請見書末的〈延伸閱讀〉）。

水泡

從事戶外運動的人最怕起水泡。這些裡面滿是透明或帶血液體的小泡，說不定就是導致行程中途叫停的最常見健康因素。小水泡通常只會造成輕微的不快或不適，較大的水泡則可能會引起劇烈的疼痛，而且一旦破裂，便會導致嚴重的感染和潰爛。皮膚不斷與襪子和靴子的內裡摩擦，就會產生水泡，而且常常是因為新靴子或是不合腳的靴子所引起的。而如果靴子太大、綁得太鬆，襪子堆成一團或是有縐褶，就會起水泡。濕氣會軟化皮膚，因此，穿著濕的靴子或襪子更容易起水泡。

當水泡開始變得明顯時，通常先是出現一個痛點（圖 24-4a），

而後感覺到熱燙的面積愈來愈大，程度也會增加。立刻檢查這種痛點，採取防範措施。拿一大片防水的塑膠貼布或斜紋布護墊貼在痛點上（圖 24-4b）；其他合適的產品有史賓可皮膚保護膜（2nd Skin）、爽健（Dr. Scholl）的防磨襯墊（Molefoam），有些患者用大力膠帶或是防水的急救膠帶也有效。盡量不要拿有黏性的小條繃帶（例如 OK 繃）貼在痛點上，因為這些小條繃帶沒有黏性的部分會鼓起來，和已經很敏感的皮膚產生摩擦，反而會加速水泡的形成。有些預防產品也可以防止痛點，不過這些產品不見得都適用於腳部。

水泡一旦成形，除非極為必要，否則不要弄破，以免長水泡的部位受到感染。幾天後你的身體會把水泡裡的液體重新吸收回去，之後就癒合了。如果你必須繼續前行，或是繼續進行當初讓你長出水泡的任何活動，要把水泡保護好以免破裂，貼上一層類似甜甜圈的挖空墊片，深度要夠，以免水泡受到壓迫（圖 24-4c）。換句話說，挖空的墊片必須要比水泡更深、更寬。墊片要好好貼妥，以免移位。

如果水泡還是破了，處理方法

圖 24-4　水泡：a 一開始是個痛點；b 用膠帶貼住痛點，避免形成水泡；c 一旦水泡形成，就用挖空墊片保護。

跟其他開放性傷口相同，徹底清洗乾淨，蓋上消毒敷料。注意不要發生感染，如果可能，盡量避免進一步的傷口組織傷害。

為了預防水泡，靴子必須合腳。在穿著靴子進行遠程旅行前，要慢慢而完全地適應它。最容易長水泡的地方是腳背、腳趾上和腳踝後面。如果你是容易起水泡的人，不妨在這些易生水泡的地方貼上貼布或泡綿墊，不過不要貼太多，以免在護墊周邊產生新的摩擦點。讓雙足保持乾爽，穿著的襪子要適當而合腳。投資新襪子，因為磨出洞的襪子會造成水泡。

摩擦

除了腳部磨出水泡之外，身體某些部位由於重複的動作也會造成皮膚摩擦破皮，尤其是大腿之間。摩擦破皮通常是由於衣物不合身、棉質衣物、髒衣服、汗水或砂子、塵土等造成的。嚴重的話，可能會把皮膚磨掉，那會很痛。如果有長期摩擦的地方，找出來源並消除之。潤滑產品可以有效預防。如同針對腳部的水泡，感覺到不舒服就要趕快採取行動。如果不加處理只

會更嚴重。

燙傷

當登山者觸摸燒燙的廚具及爐具時（可見本章稍早的「曬傷」一節），就會在野外發生燙傷事件。燙傷的皮膚可以從淺紅色到起水泡，甚至燒焦（分別是第一級、第二級、第三級）。使用冷水冷卻燙傷 30 分鐘，若能取得雪水也行，可減少疼痛並減少燙傷的深度。過濾過或處理過的水比較好。不要把水泡的水擠出來，並且避免汙染破裂的皮膚。表層皮膚燙傷或是起了幾個水泡的燙傷處可用外敷抗菌劑以及非黏性敷料蓋住。較大範圍的水泡或深層皮膚損壞就需要額外包紮及緊急醫療照護，特別是臉部及手部。

皮膚受到摩擦也可能造成燙傷。在進行某些特定動作如垂降時，戴上合適的手套可以降低這個風險。如果還是因此受傷，就以對待其他燙傷的方式處理。亦可見本章稍後的「雷擊」一節。

眼部受傷

　　角膜受損是野外最常碰到的狀況之一，通常是由於異物、風吹到眼睛或過度使用隱形眼鏡所致。角膜受損的症狀包括明明沒有，卻感覺眼睛好像卡了什麼東西。移除受影響的眼睛中任何一樣小型異物，如果眼球可能會破裂，或是角膜上有明顯的深刻刮痕，就要趕快把傷患後撤出去。使用外用抗生素，並頻繁使用人工淚液來處理角膜受損。戴太陽眼鏡可以幫助減低對光線的敏感度，不過沒有證據支持眼罩對角膜受損有用。如果24小時之後傷口仍然很擾人，就需要更進一步的處理。

傷口照護

　　在野外經常會遇到擦傷、割傷、刺傷等等傷口。傷口照護的目的是要避免感染、避免進一步惡化，並加速癒合。為別人緊急救護時，要戴上防護手套，以免接觸到任何血液傳輸的病原體。用消毒過的清水（經過濾、化學藥劑處理或煮沸）充分清洗嚴重汙染的傷口。用注射器或水袋高壓清洗會比較痛，不過這種做法更能有效將灰塵和其他汙染物沖走。可能需要輕輕擦拭，更仔細清潔傷口。用繃帶及紗布包紮之前可塗上外敷抗菌劑，減少感染。撕裂傷如果清理得很乾淨，可用美容膠帶（免縫膠帶）或三秒膠把傷口合起來。如果持續出血，使用止血紗布覆蓋傷口。

扭傷、拉傷與骨折

　　拉傷屬於肌肉的傷害，扭傷則屬於韌帶的傷害。最常見的導致登山隊無法自救而必須請求外援的傷害種類，就是腳踝或腳部受傷。雖然本章並不能詳盡而完整討論各種骨折的細節，但是在傷患可以自己後撤或被救援之前，運用野外緊急夾板固定法可以處理嚴重的扭傷或骨折。扭傷可能會很痛而且會讓人變得虛弱。保持好體力、補充足夠的水分，以及適當保暖，可以避免扭傷。小心不要讓自己和自己的隊伍行進太快。

腳踝拉傷或扭傷的貼紮法

　　最常見的腳踝扭傷是腳踝外側韌帶受傷。使用膠帶貼紮嚴重扭傷或拉傷的腳踝以及某些骨折，可

以讓隊伍有能力自救。腳踝貼紮法是必須時常練習的技能，應該列入隊伍的急救技能項目中。標準的腳踝貼紮法為使用3.8公分寬的膠帶「閉合式編籃法」，如圖24-5。理想上，皮膚必須是乾的、乾淨並刮除毛髮，而且不能抹乳液或油膏，這會讓膠帶無法黏貼在皮膚上。

照著以下步驟貼紮腳踝：

1. **固定膠帶**：首先在小腿上纏繞兩圈相鄰的固定膠帶（圖 24-5a），在足弓處纏繞第三圈膠帶。

2. **U形膠帶**：腳掌翹起之後，從小腿固定膠帶的中間（內側）開始纏繞 U 形膠帶（馬蹬膠帶），繞過腳掌拉緊後往上貼到小腿側邊（外側）的固定膠帶上。從足弓的固定膠帶繞過腳跟上方到足弓膠帶的另一側，貼上 U 形的腳跟膠帶（馬蹄膠帶），與馬蹬膠帶垂直（圖 24-5b）。

3. **編籃法**：交替貼上三條馬蹬膠帶與三條馬蹄膠帶，膠帶的一半重疊從後面貼到前面、下面貼到上面，以貼出編籃的樣子（圖 24-5c）。

4. **鎖跟**：貼出兩個八字鎖定腳跟，從較高那一側（外側）的腳踝中間交叉往下貼住腳踝（到內側的腳踝），繞過腳跟，從腳掌下方

圖 24-5　腳踝貼紮：a 貼上固定膠帶；b 加上 U 形膠帶；c 使用一層一層的 U 形膠帶做出編籃法貼紮；d、e 使用八字貼紮法鎖定腳跟；f 加上覆蓋的膠帶。

的中間再往上貼,回到起點(圖 24-5d、24-5e)。

5. **覆蓋膠帶**:加上膠帶覆蓋住馬蹬及馬蹄膠帶的末端(圖 24-5f)。

替傷患貼紮完腳踝之後,問問他感覺是否舒適,並檢查血液循環狀況:輕輕按壓腳趾頭,指甲應該會變白,鬆開手指一兩秒之後腳趾應該會變回粉紅色,如果傷患覺得會痛或是皮膚變成藍紫色、冰冷或麻木,可能就要鬆開或拔掉膠帶。

以夾板固定扭傷或骨折

在野外使用夾板固定時有好幾

個原則必須注意(見「骨折處理」邊欄)。固定用的夾板應充分包覆,避免傷及皮膚還有表層組織。通常的做法是用彈性繃帶纏繞夾板材料,或是用一種柔軟的材料覆蓋傷肢。捲式護木(SAM splint)是一種形狀多變、重量輕而且能夠重複使用的夾板材料。因為它可以捲起、攤平、彎曲、切斷或是折疊,很適合用來固定多種外傷。

使用夾板固定四肢,如果辦得到,應該用固定夾板把傷處上方及下方的關節都固位住。傷肢要固定於舒適而自然的位置。上肢的固定,通常是讓傷患抱著受傷的手臂向著前胸,用沒有受傷的手護衛;把手臂固定於這個姿勢。至於下肢的傷,設法盡量固定得舒服,與傷患軀幹成一直線。

使用夾板固定傷處往往需要發揮創意(如圖 24-6 所示)。舉例來說,如果不能很快取得適當的材料,下肢的傷通常可以把傷腿固定至沒有受傷的那條腿。同理,受傷的手指也可以固定於旁邊未受傷的手指,以求暫時防護。固定用的夾板可由各式各樣的材料做成,包括樹枝和登山裝備,例如背包裡的金屬條、捲起來的背包、睡墊、登山

骨折處理

- 採取預防措施,保護事故救難者不會受到可能的傷患血液汙染。
- 評估肢體及(或)關節的循環、感覺和功能。
- 露出受傷部位,如有出血應予以控制。
- 若有需要應蓋上敷料。
- 備妥固定夾板。
- 穩住傷肢,放上固定夾板而不要移動傷肢。
- 若傷肢和固定夾板之間有大的間隙,要用填充物塞緊。
- 固定骨折部位前後的關節。
- 一再評估循環、出血以及感覺,次數要頻繁。

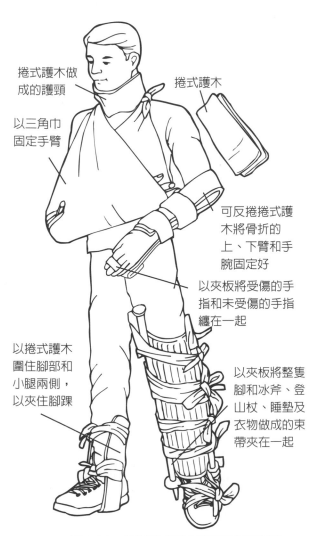

捲式護木做成的護頸

捲式護木

以三角巾固定手臂

可反捲捲式護木將骨折的上、下臂和手腕固定好

以夾板將受傷的手指和未受傷的手指纏在一起

以捲式護木圍住腳部和小腿兩側，以夾住腳踝

以夾板將整隻腳和冰斧、登山杖、睡墊及衣物做成的束帶夾在一起

圖 24-6　使用捲式護木穩固受傷的部位（對折裹住頸部、反捲成適當長度固定所有的前臂或手腕骨折，或纏繞腳部以夾住踝部並以頭巾綁牢），或是利用手頭現有的材料隨機應變（用膠帶將受傷的手指與旁邊指頭纏在一起。受傷的手用三角巾固定不動，用冰斧、登山杖和睡墊夾住整條受傷的腳）。

杖或是冰斧。用不上的帶環、扭曲的大力膠帶、頭巾或是運動膠布，都可以用來固定就地取得的材料。

骨折或嚴重扭傷之後數小時，傷處可能會腫脹，放上夾板的時候應小心謹慎，避免綁得太緊而妨礙通往傷肢的血液循環。加上固定夾板之後，等待外援救護時，要定期評估傷患的狀況，檢查傷處遠端的脈搏、皮膚溫度以及觸覺。

為了避免傷肢腫脹，可將一袋雪或是冰包到固定夾板當中，方法是將雪袋或冰袋纏繞在用來固定夾板的彈性繃帶內。需小心定時移動雪袋或冰袋，避免造成軟組織凍傷。雪袋或冰袋每次使用通常不可超過 20 分鐘。受傷的肢體也應抬高，以減少腫脹。

吊帶懸掛創傷

被吊帶懸掛在空中、動也不動的攀登者，面臨著攸關生死的緊急狀況。吊帶的腿環限制了血液流動，導致小腿的血液匯集在一起以及降低核心血壓。血壓降低可能將導致傷者在數分鐘內死亡。

最優先的事情是終止懸掛的狀況。如果可以，將攀登者垂放到

平台上。如果這位攀登者有意識，他可以移動自己的雙腳，將重量轉移到任一側，也可以站在使用繩環做成的自製繩梯上或普魯士繩環上。如果這位攀登者失去意識了，救難者必須立刻努力將他的雙腿抬起來並保持水平，直到傷者被重新安置。被救援的攀登者可以躺平，以幫助體內血液及化學機制正常循環。要監測傷患是否出現後續症狀，並處理之。

頭部、頸部與背部的傷害

在高山曠野的意外事故中，頭部和脊椎受傷是常見的死亡原因。鈍力傷害常常是掉落的物體所致，例如岩石或冰塊，或是攀登者墜落後，頭部或背部碰撞到硬物所致。如果出現頭部傷害，得假設傷患的脖子（頸椎）也受到了傷害，除非在徹底檢查後排除了這種可能。任何人一旦頸椎受傷，一定要持續監控，留意是否有傷及頭部和腦部的可能。見「頭部可能受傷的徵象」邊欄。

頸部和脊椎可能受傷的徵象包括脊椎明顯疼痛、觸痛、麻木、刺痛或麻痺。某些因素會導致難以判斷頸椎是否受傷，包括頭部受傷、嚴重或會干擾注意力的損傷、年齡大於 65 歲以及中毒。

較不嚴重的傷害，或許登山隊自己就有能力處理。若脊椎沒有受傷，或者是狀態穩定的脊椎傷害，包括脖子扭傷、拉傷，甚至輕微骨折（例如輕微的壓迫性骨折），不需要戴頸圈。困難之處是判斷傷害嚴不嚴重。遇過小意外的傷患、受傷之後還能夠活動的傷患、採取坐姿的傷患、較晚才出現脖子疼痛的症狀、沒有感到頸椎中線壓痛，以及可以活動並朝任一方向轉動脖子和脊椎 30 度的傷患，不需要戴頸圈。

頭部、頸部和脊椎若嚴重受

頭部可能受傷的徵象

- 頭部或頸部受到鈍力撞擊
- 昏迷不醒
- 耳、鼻、眼流血或流出清澈液體
- 左右瞳孔大小不一，或是瞳孔對光線的收縮反應左右不一
- 黑眼圈
- 脈搏極為緩慢
- 呼吸速度起伏不定
- 頭痛
- 喪失方向感，意識模糊
- 痙攣
- 嘔吐

- 直接擊中：雷電在沒有遮蔽物的曠野直接打中登山者。
- 間接導電：雷電先擊中某個物體，然後電流傳到附近遮蔽物旁的登山者身上。
- 觸電：登山者手上握住的某個東西被雷電擊中。
- 地面傳導：電流沿著地面或附近的某個東西（甚至是條濕的繩子）而傳到登山者身上。
- 鈍性外傷或爆炸效應：由於附近雷電打下而被震波波及所產生。

傷，很有可能導致永久失能。遇到嚴重傷害，最好的急救措施就是將頭部和頸椎固定不動，直到救援者抵達。應該要保持置中固定並重新調整，除非這麼做會導致傷患抗拒、增加疼痛，或出現新的、惡化的神經功能缺損。要輕度到中度用力地拖引，將頸椎調整回置中的位置，而且應該就地取材製作一個頸圈。

如果傷患處於再次受傷或死亡的極高風險中，可能就需要搬移傷患。搬動脖子可能受傷的傷患時，抓住傷患的斜方肌（肩膀尖端與脖子之間的肩膀上緣），並將傷患的頭部緊緊地塞入你的前臂之間，放置前臂的位置大約在傷患的耳朵旁邊。將傷患整個人一起移動，盡量不要動到脖子和背部。

雷擊

高山環境下，每年發生雷暴雨的次數遠高於海岸地區，這是因為雲氣上升越過山脈之前會擠在山體附近。夏季午後是最可能發生雷暴雨的時刻，繼而產生危險的雷擊，對登山者造成危害。大多數落雷是發生在雷雨雲下方，而且會擊中附近最高的那一點。不過雷擊會從好幾公里外的主要雲層往前方（或較罕見的會從後方）的高地發散出去，即所謂的「晴天霹靂」。因此，即使不是暴風雨直接罩頂，登山者依然有遭到雷擊中的可能（見「攀登者遭雷電擊中的可能受傷方式有幾種」邊欄）。

雷擊所導致的傷害包含心臟停止跳動、燙傷與體內傷害。被雷電擊中瞬間立即會發生的危險就是心跳停止。雷擊造成的燙傷往往要在

被雷電擊中後幾個小時才會發作。這種燙傷通常都在皮膚表面（相當於一級燙傷），而且不需要治療（見本章稍早「燙傷」一節），但也有可能會發生嚴重的體內傷害。患者可能被電昏，甚至暫時癱瘓。眼睛是電流很容易進入的地方，很可能會在雷擊時受到傷害。耳朵也可能會受傷，若傷患對你的問題沒有反應，很可能是喪失了聽覺。

被雷電擊中後，傷患並不會讓救難人員觸電。盡速進行急救動作，檢查患者的 CAB-B 指標：血液循環、呼吸道、換氣、血液循環，以及嚴重出血（見本章稍早「意外事故的應變」一節）。將被雷電擊中的傷患送醫治療是很重要的，因為即使是在傷患甦醒之後，重要的身體功能在相當時間內可能仍然不穩定。關於如何避免被雷電擊中，請見第二十八章〈高山氣象〉中「打雷與閃電」的說明。

疾病

根據美國戶外領導學校所做的研究，在該校五年期間的訓練課程中，60% 的疾病是由非特定病毒所引起的疾病或腹瀉，這些疾病多半來自衛生問題。

腸胃不適

腸胃道（gastrointestinal, GI）的不適造成的症狀範圍頗大，從輕微胃痛到持續數週腹瀉都有可能。任何一種 GI 疾病發作都可以毀掉一趟行程。理解、預防以及處理這些不適症，對登山者來說益發重要。

糞口汙染：在登山途中，糞口汙染是腸胃感染最常見的原因，這會引起腹瀉和腸胃絞痛，而糞便的來源往往就是登山者本身。有些岩壁攀登路線或許已經被先前登山隊的排泄物所汙染。而在攀爬冰河時，登山繩也可能會導致汙染，因為繩子所拖過的雪地、冰地上很可能已經受到汙染。水瓶還有食物也會被不乾淨的手汙染。動物的排泄物也是危險之一。

為避免汙染雙手，只要用生物可分解的肥皂和清水洗手，在飯前勤洗手，尤其是在大號之後，就能協助攀登者避免許多腸胃道的疾病。休息時，登山者往往群聚在一起，不過在你把點心袋遞給隊友、請他們把手伸入袋中拿取之前可要

三思，最好把食物倒在他們手上比較保險。紮營地點盡量避開鼠類的巢穴；把食物和飲水蓋起來，以免牠們在夜間偷吃、碰觸。

食物中毒：食物中毒的症狀通常是嘔吐和腹瀉，但也可能只是胃痛，症狀在吃了被致病的細菌、病毒，或寄生蟲，以及化學或天然的毒素汙染的食物之後，很快就會出現。症狀會在 12 小時之內就消退。必須適當補充可以接受的流質和電解質，因爲嘔吐和腹瀉可能會造成脫水。患者可能需要幾個小時才能恢復力氣。要避免食物中毒，旅行的時候就必須謹慎飲食。避免吃生的水果或蔬菜、未煮過的肉類與海鮮、自來水與自來水製作的冰塊；堅持飲用開水及處理過的水，吃適當烹煮過的肉類與蔬菜、喝瓶裝飲料，去衛生口碑好的餐館。

飲水汙染：雖然野外溪水及河流的水看起來很清澈，仍然可能受到細菌、病毒、寄生蟲和其他東西的汙染。病原的潛伏期可以作爲病原種類的線索：細菌和病毒型的病原潛伏期約爲 6 到 72 小時。原生動物的病原，例如隱孢子蟲、小腸梨形鞭毛蟲或蘭氏賈第鞭毛蟲的潛伏期通常爲一至三週，症狀很少會

在行程的第一週內出現。

細菌和病毒造成的疾病會從突然感到不舒服的症狀開始，可能從輕微胃絞痛到緊急的稀糞，再到嚴重腹痛、脹氣、發燒、嘔吐與出血性腹瀉。細菌感染的腹瀉如果不處理，會持續三到七天；病毒感染的腹瀉通常則會持續兩到三天。寄生蟲如梨形鞭毛蟲和隱孢子蟲造成的腹瀉，症狀通常會持續較久、程度較輕微。原生動物造成的腹瀉若沒處理則可能持續數週，甚至數個月。即使不再接觸感染源，急性腸胃不適仍然可能導致持續不斷的腸胃症狀。

針對大部分與腹瀉症狀有關的腸胃感染，在攀登行程中的處理方式都是適當補充流質與電解質。但如果攀登者同時感到噁心，這可能很難做到。將電解質補充包溶入處理過的飲用水中；這種補充包通常包含了 1 湯匙的鹽和 8 湯匙糖，然後加進 1 公升的水裡。如果沒有準備這些東西，關鍵還是在於補充流質；可給病人吃喝含多量鹽分的美味食物和湯汁。

如果隊伍要前往衛生及淨水措施堪慮的地區登山，先尋求醫生的建議，看看可以服用哪些預防感染

的抗生素與抗腹瀉的藥物。不過，服藥不能取代小心飲食或謹慎的淨水措施（見第三章〈露營、食物和水〉）。

蜱蟲叮咬傳染病

蜱屬於蜘蛛綱，會帶來萊姆病、落磯山斑點熱及其他感染症。身體的任何部位都有可能被蜱叮咬，被咬了之後 3 到 30 天（平均 7 天）之後，就會開始出現疾病的徵兆和症狀，像是發燒、發冷、頭痛、疲勞、肌肉及關節疼痛以及淋巴結腫大。百分之 70 到 80 的人被叮咬的部位會出現皮疹，可能會擴散到 30 公分大，有時候看起來像標靶或牛眼睛。皮膚會覺得熱熱的，但很少感到癢或痛。

進入蜱的棲息地之後，盡快去沖個澡，在蜱吸附住自己之前把牠們洗掉，也比較容易找到並移除牠們。用鏡子來檢查身體的每個部位是否有蜱，也要檢查裝備上面是否有搭便車的蜱。到家之後，把衣服丟到高溫的烘衣機中一個小時，以殺掉還留在上面的蜱。如果找到了吸附在皮膚上的蜱，避免使用民間療法，像是用指甲油或凡士林「塗」那隻蜱，或是用火燒讓蜱從皮膚上掉下來。不要等牠自己掉下來，依照以下的步驟移除：

1. 用尖銳的鑷子盡可能貼近皮膚表面，夾住蜱。

2. 支撐住往外拉，甚至強壓。不要扭轉或抖動蜱，因為這可能會造成牠的口器斷在你的皮膚裡。如果你沒辦法很容易地把口器移除掉，就不要管它。

3. 用肥皂和水徹底清潔被咬的部位及你的雙手。

減少暴露於蜱蟲叮咬的機會就是最好的防止蜱蟲傳染病的方式，避開長著高草和滿地落葉的樹林和灌木叢。於暴露在外的皮膚上或衣物上使用濃度百分之 20 到 30 的敵避防蚊液（DEET）或百分之20 的派卡瑞丁（picaridin）防蚊液，可以防止蜱蟲。在衣物上和靴子、褲子、襪子和帳篷等裝備上使用濃度百分之 0.5 的百滅寧（permethrin），就算清洗很多次仍然具有保護效果（見第二章〈衣著與裝備〉的「驅蟲劑」）。穿著淺色衣物也可以幫助你看到通常是深咖啡色的蜱蟲。

其他環境因素

從蜈蚣到毒櫟，某些昆蟲、植物及動物都有毒，可能造成疼痛或讓人衰弱。向懂得相關知識的人確認你要前往的區域有哪些地區風險及預防方式。

驚惶失措

登山健行可以是令人心曠神怡、重拾身心活力的經驗。但在極端的情形下，例如發生嚴重的意外事故，幾乎每位攀登者都必須應付自己和其他人的焦慮甚或驚慌。有些人面對攀登時所出現的特定自然環境容易產生強烈焦慮感，例如懼高或是害怕封閉的空間。這種傾向會突然爆發成一種驚慌的反應，例如要在岩壁上跨出一步，或是擠入煙囪地形上攀的時候發作。如果攀登者受影響而變得驚慌失措，或許就會舉步維艱，拒絕繼續往前走。攀登者可能出現過度換氣（呼吸急促）的現象，或是不能認清其實有辦法可以安全通過。這人會暫時喪失評估全盤情勢的能力，身體動作笨拙而充滿恐懼，發生事故的風險也因而增加。

如果發生過度換氣的症狀，不妨把氣吐在紙袋裡，增加所吸入空氣的二氧化碳濃度，就可以減緩呼吸速度。轉移注意力專心處理有用的實際行動，也是很好的策略，避免驚慌的情緒有如雪球般一發不可收拾。隊友要是能夠冷靜，就事論事，維持一種信任接納而支持的氛圍，並指出若有必要大夥可以選擇折返，可以幫助慌亂失措的攀登者採取以下幾個自我冷靜的技巧，對於面對這種狀況很有幫助：

- 認清驚惶反應的本質真相只不過是在體認到危險時的腎上腺素生理反應。
- 專注進行緩慢而穩定的深呼吸。
- 找出有哪些選擇方案可以安全移動。
- 一次執行一個步驟。

準備好面對意外

假定只要謹慎閱讀緊急救護相關的文字就已經達成足夠的訓練，這一點很誘人。很不幸地，緊急救護就像其他任何一項技能：大家都可以閱讀，甚至記住幾乎所有最重要的滑雪相關文字，但是若不練習，他們就不會成為優秀的滑雪

者。緊急救護也是一樣，登山者必須要練習並時時更新他們的技能。最好的訓練策略是好好利用受認可的機構所開設的課程。

練習緊急救護技巧可以幫助登山者處理伴隨山難及嚴重傷害而來的大量不確定性：不確定會發生什麼事、不確定應該要做哪些事、不確定後果如何。受傷的人身上並不會掛著牌子寫出哪裡受傷以及怎麼樣才是最好的照護方式。

練習緊急救護也可以幫助登山者準備好面對山難的警訊及情緒。嚴重的意外很嚇人，會以各種情緒讓人的精神崩潰，阻擾冷靜、思慮周到及理性的反應。在戶外緊急救護課程中演練緊急救護的場景，可以幫助登山者面對即使造成巨大壓力的情況，也能好好反應。保持頭腦冷靜，擁有提供緊急救護的技能，可以幫助登山者在面對遠征攀登帶來的任何狀況時保有信心。

第二十五章
山岳救援

- · 學習救援技術
- · 救援
- · 撤離
- · 應用所有的技巧

- · 處理意外事故的七個步驟
- · 全部組合在一起
- · 搜索失蹤者

　　登山訓練著重於如何避免發生意外事故，並減緩意外事故的後果，但即使是準備最為妥當的登山者，也會遇到需要動用急救及救援技巧的狀況。在外援到達前的幾個小時，甚至好幾天，登山隊必須要有能力進行立即的急救處理、展開搜救作業（SAR），並且有效與SAR機構合作。

　　本章介紹一些小型隊伍可用的高山地帶救援技巧、搜索策略以及與外界救難團體合作的技巧。若是遇到其他隊伍遭受意外事故，攀登隊員可能得考慮放棄原本計畫的攀登活動，並且提供協助、貢獻器材、時間以及經驗，以幫助他們。

學習救援技術

　　面對意外事故或是嚴重疾病，主要的因應之道可分為緊急救護與山岳救援兩大項。在大部分城市與工作場所的急救課程所教授的急救技巧，目的大多在於幫助嚴重受傷的患者撐過緊急醫療人員抵達現場之前的那一小段時間。但山野間的急救則在於治療及照護傷患，使之在戶外環境當中存活得更久，說不定要度過好幾天（本章所提及的學習救援技術相關急救議題，請參考第二十四章〈緊急救護〉）。山岳救援包括攀登隊找出失蹤隊員的位置、將受傷的攀登者從險峻地形之

中解救出來，並採取行動以將生病
或受傷的攀登者由野外撤離。

隨著攀登技能增長、見識更
廣，攀登者關於救援系統與技術的
個人知識也應有所增添。由於救援
情境千變萬化，可用的技術也是種
類繁多，可考慮參加各社團所開辦
的自我救援課程。實際動手練習設
立並操作各種救援系統，以保持你
的技巧如新。

處理意外事故的七個步驟

所謂意外事故，並不是絕對無
法避免。事先規畫、預做準備，熟
練穩固的攀登策略及技巧，承認、
避免並減低不可預期的災難，差不
多就能消去風險（可見第二十三章
〈登山安全〉）。

生病攀登者的救援及撤離，困
難度恐怕和處理受傷者的作業不
相上下。最好的治療或撤離策略就
是要能及早辨識重症，不要等到病
患無法自力行走。若發現可疑的徵
兆或行為，要與其他隊員分享、討
論，如此有助於迅速診斷、立即因
應。生病的攀登者如果還能自己走
而不需攙扶，就有更多救援選項可

處理意外事故的七個步驟

1. 掌握情況
2. 以安全的方式接近傷患
3. 施行緊急救援及急難救護
4. 保護傷患
5. 檢查有無其他傷處
6. 擬定救援計畫
7. 執行救援計畫

用。雖然本章的討論焦點是意外事
件，但很多技巧也適用於救援生病
的攀登者。

當嚴重的意外發生時，總是出
其不意，會激發強烈的腎上腺素
反應。這種「不要動、打不過就逃
跑」的演化回應，會削弱攀登者深
思熟慮的能力，但是會形成一股強
大力量以採取立即的行動。然而，
這個腎上腺素反應可能會導致不適
當的行為，容易使事情惡化、造成
更多傷害或延遲救援。

重大災變可能具有無與倫比的
威力，它們麻痺人們的情緒，包
括身體並沒有受傷的人。如果遇到
這種情況，要很快回顧一下事件發
生的經過，告訴自己之後還有時間
處理這方面的問題，然後集中注意
力，專心把目前該做的事辦好。先
從自己可以掌控的小事著手。意外
發生期間以及剛剛結束的時候，最

聰明之計就是專注於個人及隊伍的安全，直到整支隊伍都能夠採取冷靜而精心策畫的行動。

第二十四章〈緊急救護〉所提出「處理意外事故的七個步驟」，也可用來作為救援時的指導準則。這七個步驟可協助隊伍專注在按照順序處理應辦的事項（見「處理意外事故的七個步驟」邊欄）。本節討論這幾個步驟的大致樣貌，因為它們和救援行動有關；本章稍後的「全部組合在一起」這一節則會仔細討論如何在意外事故現場實行這些步驟。

步驟一：掌握情況

攀登領隊全權負責面對意外的處置。最一開始的優先事項就是確保其餘成員的安全。在整個過程中，領隊必須要時時回顧大局，提前計畫、分派特定工作，避免被牽扯進消耗時間與注意力的細節。如果領隊無法視事，那麼隊伍裡有經驗的人就應挺身而出。

步驟二：以安全的方式接近傷患

救難者和（或）急難救護的照顧人員必須安全地到達受傷的攀登者身邊，在陡峭或危險的地形上，這就可能需要攀登、垂降，或是用繩子下放到傷患所在的位置。隊伍可能急著想要趕到受傷攀登者身邊，但是急躁的行動只會增添額外傷害以及延遲的可能性。隊伍的行動都應經過深思熟慮，而不是僅僅出於一股衝動，謹記生還者的安全要擺在第一位。考慮數種接近傷患的方法，如此可以較客觀地思考，並且提高找到最佳辦法的可能性。確保隊伍安全所花費的時間，並不會改變傷患的最終傷勢。俗話說：「花一半時間就等於要花兩倍力氣」，這句話也適用於緊急救援應對。

步驟三：施行緊急救援及急難救護

施行搶救生命的治療，包括血液循環、呼吸道、換氣、嚴重出血（CAB-B），以及其他重要的緊急救護措施。但若目前所在位置危

險，例如像是面臨雪崩、落石、落冰或泡在水裡，或是傷患必須接受的緊急救護無法在目前位置實施，像是在攀登繩距的中間，否則不應移動傷患。關於這個階段更詳細的緊急救護說明，見第二十四章〈緊急救護〉。

步驟四：保護傷患

向傷患或生病的攀登者再三保證並說明隊伍會盡一切努力幫他。保護傷患讓他遠離風吹雨淋、炎熱、寒冷和其他環境因素。盡可能早點預防並治療傷患的脫水、驚嚇及失溫，因為如果等到這些病症的徵象出現之後才處理，會變得困難許多。

步驟五：檢查有無其他傷處

對傷患進行一次徹底的檢查，以便確定是否還有什麼部位受傷、發病或需醫療處理的狀況及其嚴重程度（見第二十四章〈緊急救護〉）。在陡峭的地形上恐怕很難做到這點，因此當傷患或生病的攀登者可以被移往比較適當的場所，以及當他從意外的驚嚇當中回神過來之後，要盡快再做一次檢查。

步驟六：擬定計畫

傾聽來自其他隊員的意見，可以確保領隊在準備救援計畫的時候已將所有重要因素都仔細考量，包括以下幾個步驟，WE RAPPED（我們敲了敲）這個口訣應該很有用：

天氣（weather）：將預估的溫度、風力還有降水都納入考量，這些因素都會對傷患以及救援隊伍造成影響。

撤離（evacuation）：評估如何撤離隊伍時，考慮以下這些問題：距離登山口還有多遠？傷患能行走嗎？傷患能不能承受撤離的煎熬？如果傷患無法行走，那麼恐怕就需要尋求外界協助。哪裡是最好的等待地點？直升機能不能到達意外事故地點？

繩索（rope）：是否需要結繩隊攀登才能抵達傷患者身邊，並移動救援人員，或是派人向外傳送求援訊息？是否需要架設繩索系統，以便把傷患往上抬或是往下放？

協助（assistance）：附近是否有其他攀登隊伍可提供協助？除

非情勢明顯，受傷的攀登者可以自行撤出，否則應尋求外界協助。寧可外界協助出動之後才發現並不需要，也別拖延等到真正需要幫忙時才對外求援。救難人員動員起來、抵達現場，通常要花費好幾個鐘頭，有的情況下甚至要等好幾天。在野外，手機並不可靠，因此也要攜帶緊急通訊設備：衛星電話、衛星通訊裝置，或個人指位無線電示標，以便開始進行正式的救援反應作業。

傷患（patient）：傷患的情況是好轉、穩定還是惡化？傷患的所在位置好嗎？能不能移動傷患而不會加重傷勢？

隊伍（party）：隊伍中有沒有其他人也受傷，或是驚嚇過度？有些嚇壞的攀登者甚至需要把他扣在固定點上，或是再安排到比較安全的地點，以確保他們不會在無意間陷入困境，或是迷途走失。隊伍的能力如何？他們需要食物、水或休息嗎？這些人能不能待在現場好幾個小時，甚至一起過夜？

裝備（equipment）：意外事件之中，有沒有什麼裝備失去或受損？手頭還有哪些裝備可運用？利用手頭的裝備可以做哪些事？

日光（daylight）：天亮時間還剩下多久？天黑之後一切都會變得困難。夜間的影響有哪些？

一旦完成「我們敲了敲」口訣的評估，攀登領隊整合出一套行動方案。剛開始可能難以設想到所有細節。隊伍應該預期這個方案可能會改變，甚至在取得新資訊的時候大改。

步驟七：執行計畫

將步驟六所擬定的計畫付諸實行，記得要持續評估隊伍以及現場的狀況，才能適度調整原有計畫。領隊專注於整體狀況，而專注於執行救援計畫某個特定任務的個別攀登者，可能會想到好方法改善原先的救援方案。

救援

如果受傷的攀登者或陷於困境的健行者處於陡峭地形（例如岩石崖壁、冰壁或陡峻的原野），隊伍可能需要運用繩索，把傷患往下放或是向上抬。圖 25-1 示範整個操作的大略配置：下放及上抬系統（圖 25-1a），遵循 SERENE 要點

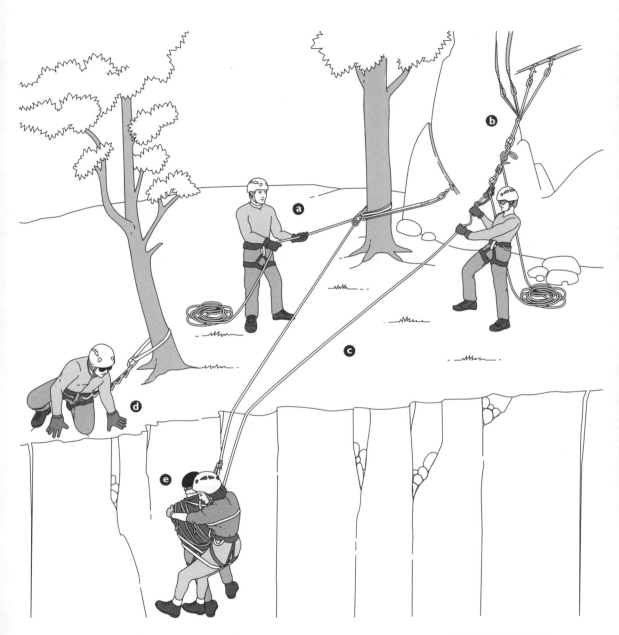

圖 25-1　小型隊伍救援：a 救援繩上的下放系統；b 遵循 SERENE 要點所設置的固定點；c 在確保繩上串連普魯士繩環確保；d 正在溝通的救援者靠近懸崖邊緣時應扣上確保；e 救援者穩住在面前的傷患。

所設置的固定點（圖 25-1b），由
一位確保者做後備（圖 25-1c）；
一位扣上固定點的攀登者在懸崖邊
緣（圖 25-1d），以便在他穩住傷
患的時候聯繫救援者（圖 25-1e）
（關於繩結與固定點，見第九章
〈基本安全系統〉與第十章〈垂
降〉）。

　　安全：在高壓的救援情境下，
首要原則是確保安全無虞。人類在
緊急狀況會傾向忽視危險，採取危
險的捷徑。一支攀登隊伍應該抵抗
這種短視的緊急狀況，因為那會使
情況更糟。

　　每個人都必須貢獻己力以維護
隊伍安全。每個人都應該時時觀察
並分析計畫、繩結系統、活動以及
環境，以察覺危險因子。在繩索上
升或下降之前，都應該由一位以上
的人員檢查系統中的每個物件：這
個多餘的檢查是非常重要的安全保
障，以抓出壓力造成的錯誤。

　　準備充裕、多餘的組件會大大
增進上升或下降系統的安全性。從
數字上來說，兩個組件都失敗就是
單獨組件分別皆失敗的結果。相較
之下，兩個組件同時失敗的機率比
單獨組件失敗的機率低了許多。多
製作一個獨立的後備系統，是保有

餘裕的方式之一。例如，一個分開
的確保繩索系統，為主要救援繩索
系統提供備援。

關於救援器材

　　攀登時，防護及確保系統的設
計是要吸收一個人墜落時所產生的
負荷，而不是承擔兩個人的墜落，
然而在救援的狀況中，可能需要由
繩索與器材撐住兩個人的重量。
一般的攀登裝備以及固定點恐怕不
夠強固，難以承受兩個人墜落的負
荷，為了能夠在救援時安全地使用
休閒攀登器材，下放及上抬系統的
設定和配置，必須要能降低墜落的
可能性並承擔較大力量。例如，透
過擺在上方、加強過的固定點用力
拉高和下放，而非設在下方或另一
側的固定點，因為那樣要重新改變
方向。重新轉向的組件會比直接從
拉力方向受力的固定點承受更大的
拉力，重新轉向的組件失敗，會導
致向下滑落而在固定點上施加巨大
壓力。

　　固定點：堅實穩固的固定點是
救援系統的基礎。由於可能會有兩
個人需要倚靠這個固定點，固定點
必須非常穩固。遵循設置固定點的

要點（SERENE）：穩固、有效、多餘、平均，而且不可延展，這和攀登時的考量並無不同，直到你確信固定點的系統不會失效（見第十章〈確保〉「固定點」一節）。用籃式套結（basket hitch）套住樹木可以做出相當穩固的固定點，容易設置也容易拆除（圖25-2）。

雪地和冰面固定點的強度比不過岩石上的固定點，因此要使用好幾個連接起來的固定支點來製作雪地及冰面固定點。請參考第十六章〈雪地行進與攀登〉的「雪地固定點」以及第十九章〈高山冰攀〉的「冰攀裝備」。

在繩索上連結添加的固定支點以及微調固定點系統的力量分配

時，普魯士結很好用。如果發生墜落事件，固定點所連結的兩條延伸繩索若一樣長，比較能夠將力量平均分配到固定支點上。

繩索：具有彈性的攀登繩是為單一攀登者設計。懸吊一名攀登者的情況下，這種繩索一般的伸長量大約是百分之 6 到 10；長度 30 公尺的彈性繩伸展開來，會拉長達 2.5 公尺。若是承擔兩個人的體重，伸長量更大幅增加。在陡峭的岩壁上，如此伸長量就會發揮彷彿橡皮筋一樣的效果。傷患和救援者只要自由懸吊著，繩索就會伸長；只要他們把體重轉移到地形凸起或平台，繩索會收縮。舉例來說，若是兩人一起下放，站上小岩階爬回

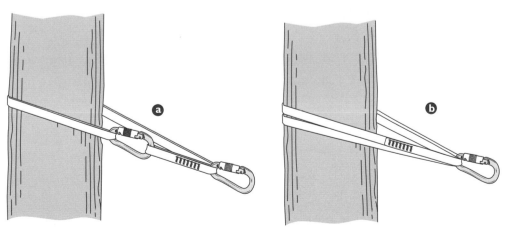

圖 25-2　套住樹木的籃式套結的幾種方法：a 使用兩個鉤環；b 使用一個鉤環。

岩壁以後，這兩人會掉落相當長的距離，直到繩索又完全伸展。攀登繩的外層（繩皮）相當薄，承載兩人時要比負擔一人重量時更容易被磨傷。橡皮筋般的拉伸效果加劇了這種磨損。在岩角以及繩索與岩石接觸的地方加上護墊。

原本使用的攀登繩可能在墜落時受損。為謹慎起見，如果可以的話，需要將傷患移到別條繩索。若能取得低伸展量的繩索或靜力繩，比較適合用來當作救援繩（見第九章〈基本安全系統〉）；然而，不會伸長的特性使得它不適於用來拉住墜落，而且系統的設置要能承受較大力量。

隊伍在進行救援行動的時候，以標示來分辨繩索的功能相當有用。救援繩是用來把傷患以及（或）救援者往上抬或是往下放所用的；確保繩是用來當作救援繩的後備繩，只要是上抬或下放兩個人的時候都應使用。

雙義大利半扣：大多數的確保和垂降裝置皆缺少下放、制動及撐住兩個人時所需的摩擦力，雙義大利半扣（圖 24-5b）提供了足夠的摩擦力。

滑輪：在上升系統中，就算是最好的滑輪也會損失摩擦力。由於摩擦力耗損，理論上 3:1（之字形）滑輪系統實際上只能呈現 2.7:1 或更少的力量；9:1（雙層之字形）滑輪系統實際上則只有 6:1 到 7:1 之間的力量（見圖 25-6）。如果沒有可用的滑輪，也可以用鉤環，但會損失相當的摩擦力。

普魯士繩環：普魯士繩環在拉住繩索時很有用。使用普魯士繩環結合滑輪可以簡化重置上升系統的過程，因為它可以在重置系統的時候撐住負荷的重量。普魯士繩環在救援繩失效時扮演了自動確保的功用；如果確保者必須暫時放掉確保繩幫忙上抬，或是由於落石、蜜蜂、附近有閃電等原因而被迫必須放掉雙手時，普魯士繩環提供了一個不需要使用雙手的確保方式。普魯士繩環也可以用來補足救援繩額外的固定支點及機械利益系統。

受力釋放套結（tension-release hitch）：這個套結又稱為 TRH，其作用是為了釋放受力的繩索系統，包括普魯士結、有鎖鉤環、8 字結以及義大利半扣（或雙義大利半扣）固定結，扣在梨形鉤環上，再打上姆爾結作結。

確保：確保繩是一條獨立的繩

鎖，作爲救援繩的後備。這個確保系統包含了一個遵循 SERENE 要點的固定點（圖 25-3a）、一個 TRH（圖 25-3b）、兩個至少相距 10 公分一前一後固定在救援繩上的普魯士繩環（圖 25-3c）。確保者在執行上抬或下放的作業時，將繩索拉過普魯士結，並保留幾公分的餘繩作爲救援繩的後備之用。這段餘繩可以避免普魯士結在上抬或下放救援繩的時候過緊或卡住繩索。如果救援系統失效，在救援繩上會產生一股拉力，將繩索從確保者手上拉走，這時普魯士繩結就會自動卡住繩索，承受住重量。雖然一個普魯士繩結就夠了，第二個普魯士繩結可以提供多餘性。一旦卡住，TRH 就會把確保繩的負重轉移到救援繩上。

上抬及下放系統

受傷的登山者可能必須從陡峭的地形被撤離出來。如果傷勢不太嚴重，隊伍可以使用機械利益輔助，以幫助他們將傷患往上拉；或是使用摩擦力裝置讓傷患在自己下攀時將他們往下放。對於傷勢較嚴重的傷患，救援者可以在隊伍將兩

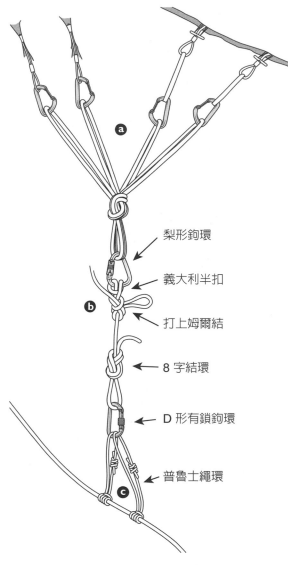

梨形鉤環

義大利半扣

打上姆爾結

8 字結環

D 形有鎖鉤環

普魯士繩環

圖 25-3　使用受力釋放套結連結的並列普魯士結確保：a 遵循 SERENE 要點的固定點；b 在繩尾做出義大利半扣單結；c 一前一後相距 10 公分的普魯士結。

人一起上抬或下放的時候協助支撐傷患。

口令：除了第十章〈確保〉表 10-1 所列舉的攀登口令，另外還有一些很有用的救援專用口令。不論何時，不管是誰發現有什麼不安全或是不對勁，應立刻高喊：「停！」直到這個議題被解決了，才能繼續救援行動。可想而知，應該會遇到好多次喊「停」。「上」或「下」等口令，用來指揮操作上抬或下放系統的人員。上抬系統中，如果拉繩者需要重置可動普魯士結以及滑輪，就要高喊「重置」這個口令。聽到口令的人應該要覆述口令，表示自己收到指令，並且確保每個人都聽到了。

無幫手的救援：單獨一位人員施加在繩索及固定點系統上的壓力比兩個人少（見上文「繩索」段落），因此如果墜落的攀登者沒有受傷或只有上半身受傷，救援者可能會決定不需要派另一位救援者陪伴，直接上抬或下放傷患。傷患將自己固定到救援繩上，接著就被其他執行救援工作的人員往上拉或往下放，穿過陡峭地形。

有幫手的救援：如果墜落的攀登者傷勢較嚴重，就需要一位救援者伴隨在側。這位救援者身繫救援繩的一端，在快要碰到傷患的時候，救援者用有鎖鉤環將兩條繩環扣在救援者自己的吊帶和傷患的吊帶上。如此一來，傷患和救援者都有多餘的一部分連結著繩索與對方。

在有幫手的時候上抬或下放傷患，以有鎖鉤環將一條繩環扣在傷患身上的吊帶確保環中，再以繫帶結將繩環連結到普魯士繩環，然後以普魯士結將傷患固定到救援繩上。如此就可以取代一開始用來保障傷患的雙繩環。沿著救援繩上下滑動摩擦結，好讓傷患一直位在救援者旁邊、在救援者的腿上、在救援者下方，或是傷患的胸部貼在救援者背上，甚至背部的上半部（如圖 25-1e）。調整好的擴充普魯士繩環可以讓傷患的重量懸掛在救援繩上而非救援者身上，救援者和傷患一起被上抬或下放的時候，救援者可以調整並穩定住傷患。第二條繩索作為確保繩之用。

隨著坡度角度變小，懸掛在救援繩上的重量會減輕，而懸掛在救援者身上的則會增加。如果救援者在低緩坡度的地形上無法承受傷患的重量，像是在寬廣的平台上，找

另一位救援者從另一個固定點和另一條繩子垂降下來在旁邊幫忙就很有用。垂降下來的救援者必須設置一個垂降後備裝置，像是自鎖結，因為他可能需要用到兩隻手來幫忙移動傷患（見第十一章〈垂降〉的「安全之備用物」）。

　　下放系統：將傷患往下放要比向上抬更快、更容易，而雙義大利半扣則可以用來下放兩個人。例如，可以使用義大利半扣將救援者下放到傷患身邊（圖 25-4a），然後義大利半扣很容易就可以變成雙義大利半扣（圖 25-4b），來下放傷患和救援者兩人。梨形鉤環必須打開，才能將義大利半扣變成雙義大利半扣。這個轉換動作可以在救援者垂掛在繩索上時進行，例如在岩壁中間的救援。如果救援者會靜止一陣子，打上一個姆爾結確保雙義大利半扣（圖 25-3b）。不要使用一個吊帶下放兩個人；直接從固定點下放。

　　把傷患和救援者一起下放，比有幫手的垂降更好。串聯式的垂降需要救援者執行所有的工作，而下放則是由其他攀登者控制下降、停止、有需要的話往上拉，這就讓救援者能夠專心控制傷患。而且，

如果傷患在執行串聯式垂降的時候無法繼續行動，救援者就會面臨很艱困的處境。再者，結合了登山繩的直徑、重量、垂降裝置、地形坡度等因素，可能沒有足夠的摩擦力能夠安全地控制垂降。如果碰到一定要使用串聯式垂降的時候，兩位

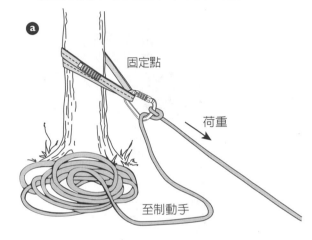

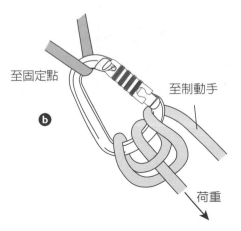

圖 25-4　下放系統：a 使用義大利半扣；b 使用雙義大利半扣。

攀登者可以固定在同一個垂降裝置一起垂降，使用雙帶環延伸垂降繩（圖 25-5），救援者用自鎖結作為垂降的後備。

上抬系統：上抬系統以槓桿原理提升了出力的人可以使出的拉力。3:1（之字形）滑輪系統（圖 25-6a）是最有效率的簡單上抬系統，可見第十八章〈冰河行進與冰河裂隙救難〉詳述如何設立 3:1 系統。

若是要負荷兩個人，或僅有幾名拖拉手，可將第二個 3:1 系統加到第一個 3:1 系統的拉繩端，造成 9:1（雙層之字形）上抬系統（圖 25-6b）。

如果 9:1 上抬系統造成過大的機械利益，可以很簡單地把它變成 5:1 系統，只要拿掉最後一個普魯士結，將這個普魯士結的滑輪或鉤環直接連結到第二個滑輪的同一個鉤環上就好（圖 25-6c）。

如果升得太急又顛簸，救援者和傷患不但難以應付複雜的地形，而且無法站穩或坐穩。如果繩索卡住，拖拉手卻繼續拉動繩索，這個系統的強大機械利益會轉而作用於固定點上，而非抬升下方的兩位攀登者，從而使得固定點脫出。在上抬的時候，確保者應該將增加的餘繩拿開確保系統，將繩索拉過串聯的普魯士結以保持確保系統在拉緊的狀態。練習救援技巧的時候，一定要使用確保繩（圖 25-1c）。

如果上抬之後緊接著要下放一

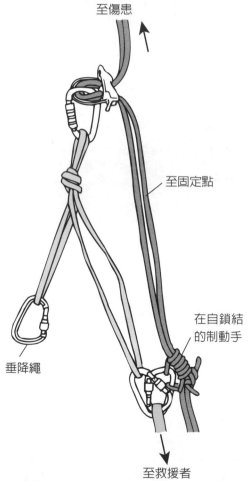

至傷患

至固定點

垂降繩

在自鎖結的制動手

至救援者

圖 25-5　設置串聯式垂降。

小段,設置上抬系統然後反過來使用,把救援者下放到傷患身旁。然後上抬作業便準備就緒了。

穿過繩結:如果繩索中的繩結必須穿過下放系統(像是用來分開繩索中毀損部分的蝴蝶結),可以使用受力釋放套結(TRH,見圖25-3b)。

當繩結接近下放系統的雙義大利半扣時,將 TRH 扣到雙義大利半扣下方,然後將負重下放到 TRH 上面。當救援繩多出一段餘繩時,將雙義大利半扣重新扣到繩結上方。然後鬆開 TRH,將重量轉移回重新放置的雙義大利半扣上。

在上抬系統中,當繩結接近可移動滑輪普魯士結,重置並重新把可移動普魯士結綁到繩結下方。繼續往上拉,直到繩結接近制動滑輪普魯士結。將重量轉移至制動滑輪普魯士結,然後用繩環去延伸制動滑輪,將新的制動滑輪放置在繩結之下。繼續往上拉,以重新設置不同長度的方式,將剩下的系統穿過繩結。

全部組合在一起

並沒有什麼決定性的逐步「處方」可適用於所有的救援情境,有太多變數需要納入考慮。意外事故狀況千奇百怪,運用救援技術解決所面臨問題的可能解法,也是難以計數。遵循處理意外事故的七個步驟,活用隊伍的技術攀登、救援以及急難救護等技巧,就能引導每位隊員理解因應陡峭地形的意外狀況時,應該怎麼做才好。

以下舉例模擬陡峭地形的先鋒墜落情境,示範可能的上抬與下放方式,以及如何運用上述的七個步驟,再與各種攀登、救援以及急難救護技巧搭配。在此模擬狀況中,攀登隊是由兩個兩人繩隊所組成。每個繩隊都有一條主繩、一套攀登裝備及一支無線電。在陡峭的岩壁上,先鋒攀登者從其中一個繩距墜落,墜落距離超過了多繩距攀登的一半,而且失去意識、不在確保者視線範圍內。所用的攀登繩已受損。另一繩隊已完成攀登。

步驟一:掌握情況。先鋒攀登者的確保人制住墜落,一旦發現墜落的先鋒攀登者沒有回應或是沒有動靜,便用無線電和山頂上的另

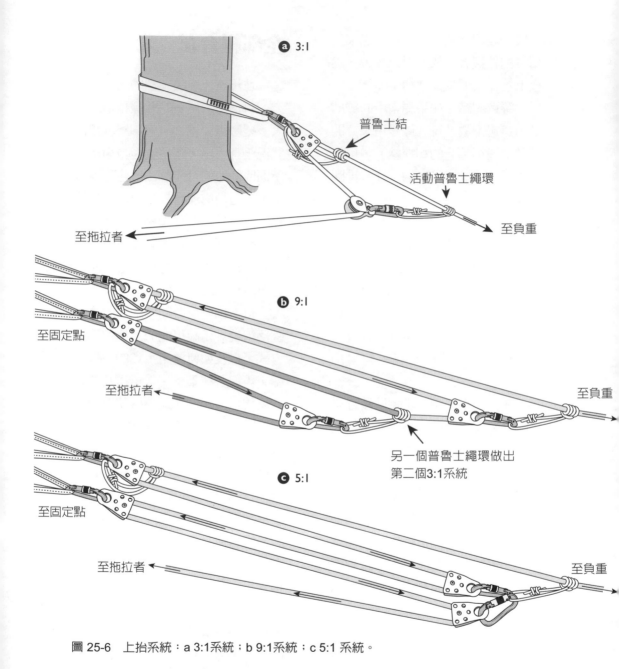

ⓐ 3:1

普魯士結

活動普魯士繩環

至負重

至拖拉者

ⓑ 9:1

至固定點

至拖拉者

至負重

另一個普魯士繩環做出
第二個3:1系統

ⓒ 5:1

至固定點

至拖拉者

至負重

圖 25-6　上抬系統：a 3:1系統；b 9:1系統；c 5:1 系統。

外兩名攀登者聯絡通訊。由確保者負責主導。另一個繩隊垂降到繩距的頂端，觀察下方沒有在動、懸掛在空中的攀登者。這支隊伍要用手機（在野外很不可靠）、PLB、衛星通訊器或衛星電話聯絡緊急聯絡人。

步驟二：以安全的方式接近傷患。 山頂的繩隊建立遵循 SERENE 要點並且強化過的固定點系統，足以承受兩個人的重量。兩名攀登者中的一人使用義大利半扣將另一位下放，這位被下放的攀登者就是救援者。救難者隨身帶著急難救護器具、保暖夾克，還有攀登裝備。當救難者被下放超過傷患所放置的最高固定支點——也就是傷患被懸掛的固定支點後，他就會知道傷患的攀登繩外皮已經磨損，露出繩芯。

繼續往下，救援者停在傷患上方，被救難繩確保住的同時，在岩壁的裂隙設立一個固定點。救難者使用 TRH 將繩結的普魯士繩環連接到傷患的繩索磨損處下方。墜落攀登者的確保者將傷患下放到被新的固定點拉住的位置。把救援者再往下放到傷患的位置，然後將一條繩環連接傷患與自己的吊帶確保環。

步驟三：施行緊急救援及急難救護。 垂降下來的救援者確認墜落的先鋒攀登者有呼吸、脈搏，沒有出血，但是失去意識。考量到傷患在墜落時傷到脊椎，救援者要努力盡量不動到傷患的頭部、頸部和脊椎。救援者將一條繩環套過傷患的膝蓋，然後連接到固定點上，調整到可以將傷患的雙腿抬高到盡量水平的方向，以免可能受到吊帶懸掛創傷（見第二十四章〈緊急救護〉）。

步驟四：保護傷患。 救援者把保暖夾克披在墜落的攀登者的軀幹上，有助於避免失溫。

步驟五：檢查有無其他傷處。 救援者檢查傷患，但找不到有什麼明顯的受傷之處。

第一個解決方法：上抬的救援方式

步驟六：擬定計畫。 三名攀登者討論可能的做法，決定最佳行動方案就是把墜落的攀登者往上抬到上方的繩距，然後等待救援。

步驟七：執行計畫。 傷患的確保者解開自己的攀登繩，救援者將攀登繩拉過固定支點，打個蝴蝶

結把繩索受損之處獨立出來,然後將繩尾拋回去給傷患的確保者(繩伴)。

現在由救援者確保傷患的繩伴,繩伴一路清理固定支點,往救援者的方向爬。傷患的繩伴要攜帶兩人的裝備,將普魯士安全結從自己的吊帶連接到救援繩上,然後往上攀,將普魯士結沿著救援繩往上滑動(自我確保),同時也被救援者確保著,直到可以扣入剛剛被拋下來的救援繩沒有在用的那一端。傷患的繩伴將自我確保的普魯士結解開,繼續以上方確保上攀到平台上。

在繩距頂端的兩名攀登者使用受損的攀登繩在新的固定點用 TRH 設置一個串聯式的普魯士繩環確保,然後在救援繩上設立一組 9:1(雙層 3:1)上抬系統。

上方的兩名攀登者用 9:1 系統輔助救援者移動,使傷患可以被尼龍傘帶製作的背帶固定在救援者的背上(見圖 25-9f)。當傷患與救援者被拉起,並確保通過傷患剛才被懸掛著的岩壁中間固定點後,救援者就解開撐住傷患的 TRH(因為已經不需要釋放受力的功能)。

一旦全員上到繩距頂端,再次評估傷患的狀況,加強固定脊椎、添加衣物和保暖層以避免失溫及休克。隊員考量自己的生存所需及資源,準備好等待當地搜救及救難組織的外援。

接著這三位攀登者決定,全員四人留在確保平台沒有太大意義,於是讓其中兩位留下多餘的衣物、食物及水然後下攀。

第二個解決方法:下放的救援方式

步驟六:擬定計畫。在這個例子中,隊伍擬定計畫,決定下放傷患。

步驟七:執行計畫。傷患的確保者解開自己的攀登繩,救援者將攀登繩拉過固定支點,扣上攀登繩,並在攀登繩的受損繩芯上方打個蝴蝶結,將攀登繩穿過新的岩壁中間固定點,然後將空的繩尾往下拋回給傷患的確保者,傷患的確保者以 TRH 設立一個串聯式普魯士確保。

救援者將繩環的一端固定在傷患的吊帶確保環上,連結到救援繩上的普魯士繩環,然後鬆開岩壁中間固定點的 TRH,將傷患轉移到

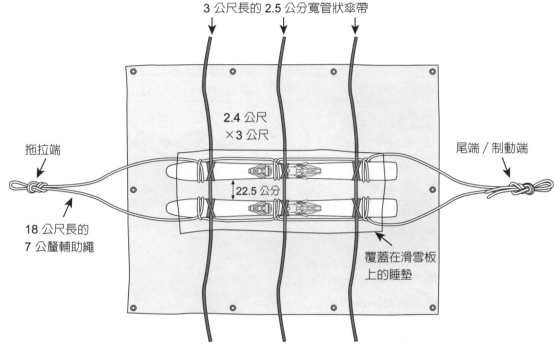

3 公尺長的 2.5 公分寬管狀傘帶

2.4 公尺
×3 公尺

22.5 公分

拖拉端

18 公尺長的
7 公釐輔助繩

尾端／制動端

覆蓋在滑雪板
上的睡墊

圖 25-7　用防水布、一組滑雪板以及幾片睡墊拼湊而成的雪地撤離用雪橇。

救援繩上。在上面的攀登者使用雙義大利半扣下放救援者和傷患，傷患的確保者則在下方確保，直到繩索用盡。

　　救援者從下方的確保者那裡拿確保繩，從吊帶的確保環繫上串聯式普魯士繩環設置自我確保；現在攀登繩從串聯式普魯士繩環往上穿過岩壁中間確保點，再往下回到救援者吊帶上的蝴蝶結。

　　救援者以串聯式普魯士繩環自我確保的同時，上方的攀登者繼續

將傷患與救援者下放到確保平台。上方的攀登者垂降下來，清理路線上的固定支點。

撤離

　　當有人受傷時，登山隊可能在距離登山口，甚至山徑好幾公里遠的地方。傷患的狀況、行進的距離，以及救援隊的能力，在在決定了撤退回登山口的方法是否可行。救援隊也可能會決定將傷患撤到不

遠處的一個比較好的位置等待外援；移往適合直升機載人的地點；他們也可能留在原地直到外援抵達。

剛受傷的時候，傷患的痛感可能有段期間會因為血流中的腎上腺素而比較舒緩。隨著時光流轉，腫脹的身體組織可能會加倍疼痛，或是限制動作範圍。如果必須移動傷患，或是傷患必須靠自己的力量移動，早些移動的痛楚會比稍後再移動輕微。

雪地撤離：攀登隊或許可以用隊伍一般會攜帶的裝備拼湊出一架雪橇（圖 25-7）。把防水布、露宿袋、帳篷或遮雨布攤開。兩支滑雪板平放在防水布上方，滑雪板的尖端及尾端大約相距兩到三個滑雪板寬，綁好固定。滑雪板為傷患的頭、軀幹及骨盆提供支撐，因此滑雪板之間的最終距離應調整到能夠提供最佳支撐。接下來，在滑雪板上加鋪好幾層睡墊、背包、衣物還有睡袋，將傷患與地面隔絕，保護他不會失溫或太過顛簸。接著把傷患放在保護墊之上，用防水布將其裹住紮好。在傷患的頭部上方把防水布材料收攏，並用繩子或繩環繞此處打結。防水布材料打一個平

結，就可以確保繩子或扁帶不會滑脫。

在拖索上打個圈，繞過拖行者的腰際。沿著緩坡的滑落路徑走，就是最輕鬆的雪地撤離路線。橫渡

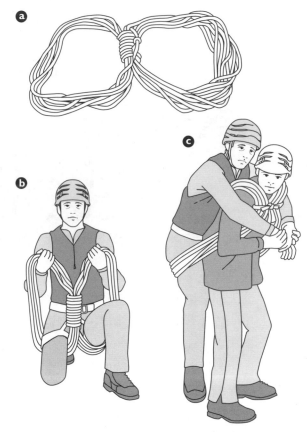

圖 25-8　繩盤背負法：a 將繩索盤起，調整繩圈大小以符合傷患腋下到胯下的距離，然後把繩圈分成兩份，形成一組繩圈套環；b 傷患的腿穿過繩圈；c 背負者肩膀穿過繩圈上部，胸前用一條短傘帶將繩圈全部綁在一起。

堅硬的雪坡十分困難，可在雪橇後方綁一條尾索，當作陡峭下坡時的煞車制動，以免雪橇衝到拖行的攀登者前方。如果是很陡的雪坡，採用下放系統把傷患往下放，而不要拖拉雪橇。

越野或是山徑撤離：即使只是短短的一段山路，要移動無法行走的傷患也會相當費力。若是沒有路可走，幾乎是不可行的。

攙扶行走：如果傷患有辦法，就讓他自己走，一名或好幾名救援者隨侍在旁提供具體的協助。緊跟在後的救援者可在困難地形提供協助。派幾位隊員走在前方，挑選最簡單的路徑，並且除去鬆散的樹枝或其他障礙。某些路段，例如大石區或跨越倒木，傷患可能會選擇靠自己的力量快速通過。

背負法：如果能夠適當地分配背負重量，強健的隊員可以背著傷患走上一段短路程。不論是繩盤背負法（圖 25-8）還是尼龍傘帶背負法（圖 25-9），效果都很好。若是使用尼龍傘帶背負法，使用 2.5 公分寬的傘帶，並需在受壓迫處加上護墊，才能更為舒適。在山徑上，用兩束傘帶會更舒適。背包背負法是另一種背負方式。將一個大背包

的側邊割開，讓傷患可以踏進去，像穿短褲一樣。然後背負者像正常那樣套起背包，把病患背起來。救援者應輪流當背負者，還要選好適當步伐，才不會讓整個隊伍累垮。不管使用什麼背負方式，沒有路徑可走都會十分困難。

穿越河流與巨石區：救援隊可能需要穿越湍急的河流或雜亂的巨石區。若不小心跌倒，不論是對傷患或是對背負傷患的救援者而言，都會十分危險。救援者應站成兩排越過障礙處的兩端。這些站在兩旁的救難人員可以作為背負傷患的救難人員的手點或支撐之用。

遇上急流，很容易就會忽略水流的力量。扣入繩索是很危險的，一旦有人失足，繩索可能會害他被困在水面下動彈不得。繩索不可以垂直橫越到對岸，應該往下游傾斜一個角度，這樣水流才能幫助你橫渡過溪。如果有辦法把繩索架得夠高以越過水面，確保傷患不會垂到水裡，就可以採用提洛爾橫渡法。見第十五章〈人工攀登與大岩壁攀登〉。

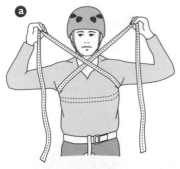

圖 25-9　尼龍傘帶背負法：a 傘帶繞過傷患背部、穿過肩膀下方後在胸前交叉；b 傘帶兩端置於背負者肩上（由後往前）；c 再繞過背負者腋下，然後穿過傷患胯下由大腿繞出；d 背負者將傘帶兩端在腰前打結繫緊；e 如果可以的話，請傷患用手臂環繞住背負者的脖子抱好；f 以普魯士繩環將傷患連結到救援繩，主要靠救援繩拉住傷患，傘帶將傷患固定在救援者身上並穩住，確保繩則提供多餘的保護。

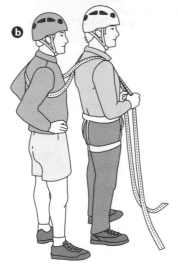

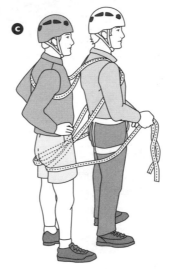

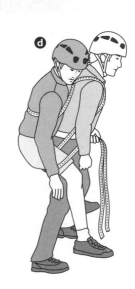

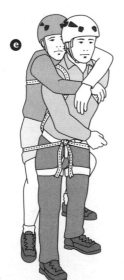

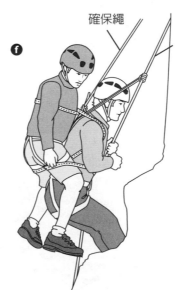

確保繩

救援繩

尋求外援的救援行動

如果隊伍缺乏搜救、處理傷勢、救援或撤離所需的資源，就需要尋求外界協助。有組織的搜救（SAR）團體可將充足訓練與豐富經驗等優勢帶到意外事故現場，再加上專用器材以及技術。在計畫一趟攀登行程的時候，要確認找出並在行程中註記這個資訊：如果需要協助，有哪些外界的單位可以聯絡。

世界各地都有許多為不同目的而設立的搜救單位。其他國家可能設有全國性的搜救單位。北美洲的市區是由當地消防單位負責救援。若是在野外，援救的責任往往落在警方身上。美國國內某些地區，則是由州政府、國家公園處、軍方或海岸防衛隊負責搜救事宜。大多數野外搜救人員都是志願者。山區救援團體是自發性的民間社團，由當地攀登者組成，受過野外急難救護、搜索、救援以及直升機駕駛訓練。

北美洲很少會收取搜救費用。至於歐洲或許多其他的國家，攀登者必須事先心裡有數，可能會被要求支付搜救費。為此，這些地方通常會有攀登專屬的保險，花費並不多。

請求外援

清楚地與外界搜救團體溝通非常重要，以免誤會。從搜救的立場來說，最重要的資訊就是傷患所在的地點、傷患是否可以自行移動。次要的就是傷患的傷勢、狀況，以及抵達事故地點的最佳途徑。第二十四章〈緊急救護〉的圖 24-1 有一張意外報告表格，很適合用以記錄這些重要資訊。

準備好面對意外是身為一位優秀的登山者應有的特質，而所謂「準備好」，包含在緊急狀況時有能力召集外援。有好多緊急通訊裝置可以聯絡外界的救難人員，像是透過無線電、智慧型手機（在野外不可靠）、PLB、衛星通訊器，或是派人出去傳送消息。

無線電以及智慧型手機：如果能利用無線電或是智慧型手機對外聯絡，攀登隊可節省許多時間，然而在山林和野地之中，智慧型手機與無線電未必可靠。無線電需與另一個電台或中繼站在直線距離上無障礙物阻擋。一般來說，業餘無線電台再加上業餘中繼

站，算是偏遠地區最可靠的通訊方式。這些無線電台是由聯邦政府負責管理，需要執照才能操作。民用頻段（CB）、低功率無線電頻段（FRS），以及一般無線電頻段（GMRS）的對講機，都有通訊距離以及傳送功率限制。不論是哪種器材，有時稍稍換個位置、重新定位電線，或是站在比較高的地方傳送訊號，就可以改善信號品質。至於衛星電話，由於它們又笨重又昂貴，除了偏遠地區的攀登，並沒有大量普及。

如果智慧型手機能接收到網路訊號，那真是與外界援救者溝通不可或缺的工具。在偏遠地區攀登期間，手機電池很可能迅速消耗，因為在覆蓋率不良的地方，手機會自動增強功率，才能保持上線。要在登山口就將智慧型手機的電源關閉，或者開啓「飛航模式」，只使用相機或 GPS 導航等功能。顯示器通常是最耗電的。攜帶額外的電池或是充電器，如果電量不足，也應告知 SAR 單位；或許最好的方法是關閉手機，並約定開機通話的時間。如果手機可傳送簡訊，也應告知救難人員，這樣就可以把指示存檔而不需用紙筆抄寫下來，並

且能夠節約電池壽命；而且如果網路訊號不允許通話，也可以傳送簡訊。

個人指位無線電示標：PLB 是請求救援最可靠的方式，這種產品類似於航空器或船上所用的器材，它們送出訊號的位置會被轉送至當地政府的搜救部門。這些只有 112 公克的耐用裝置可在惡劣環境當中發射訊號至少 24 小時。

衛星通訊器：市面上還有類似的產品，利用商業衛星，但是沒有那麼耐用。通常衛星通訊器的功能比較多，但是需要成爲訂戶付費使用。每個裝置不太一樣，有的能夠進行即時位置追蹤，並且發送不同的通知、請求援助或發送文字訊息。當隊伍行進速度慢下來的時候，持續知會朋友和家人，可以讓大家安心，並避免不必要的搜救和救援電話（見第五章〈導航〉）。

派人求援：在許多情況下，派人出去可能是唯一與外界聯絡的管道。如果需要派人，爲了安全起見，盡量派兩個人出去。不要急著派人出發，而要花幾分鐘確認他們攜帶所有需要的物品，像是車鑰匙、隊伍的攀登計畫、緊急聯絡人之類的。傳話的人應該帶一份地

圖，標示出傷患的確切位置。傳話人必須以穩健的步伐安全向前邁進，他們很自然就會想要急忙趕路，這得要避免。不需要擔心他們是否能很快地尋得協助，更重要的是確定他們能夠抵達外界救援處。

與搜救單位協力合作

初始尋求外援，應採取當地通報消防、警方或緊急醫療的一般管道，例如在美國就是要撥 911。接線人員會再把求救隊伍的來電轉接到適當的 SAR 權責單位。

告知所在位置：由於救災指揮中心很少經手野外搜救要求，極有可能會溝通不良。例如通報意外時的行政區或是救災指揮中心的位置，很可能和意外發生地點不一樣。或是地名可能不同，甚至同一個區域內會有好幾個同名的地方。救災指揮中心也未必熟悉攀登術語。

意外現場的位置必須正確無誤地對外通報。一開始先講簡單的，像是州、郡、最靠近的城鎮、進出的公路。這些乍看起來真是太基本了，可是有好多令人心碎的例子指出：救難人員被送到山的另一邊，或是困守的攀登者眼睜睜看著直升機在隔壁山峰找來找去。如果透過無線電或手機通話，應提供地圖座標之類的資訊，以及地圖種類和圖名，還有當地現況的描述；攀登路線名稱，以及寫到這條路線的攀登指南。用一種以上的描述方式說明意外現場（多餘的資訊以供備用）。推估隊伍所在位置的時候，海拔高度是極為有用的資訊。如果是用座標系統，可指明所用的大地座標系統以及座標顯示方式，尤其是使用經緯度時。指明所用的羅盤讀數是正北還是磁北。

協助救援：盡一切努力和即將到野外出任務的救援隊碰面、對話。山地救難人員會有一些專門的問題，像是路線概況、接近傷患的路徑等等，救災指揮中心或是 SAR 任務領隊可能不會問到這些問題。上述情報可以幫助山地救難人員擬定策略、選定裝備。有時候被派出去傳話的人可能需要陪同救難人員回到意外事故現場。

在事故現場時，要盡一切努力協助抵達現場的搜救隊。從取水到架繩幫助救援者抵達意外地點等等都包括在內。一旦山地救難隊到場，他們就接手負責急難救護治療，並且完成救援以及撤離等工

作。SAR 領隊會請陸續抵達的救難隊員執行大部分的重要任務。

攀登隊的協助方式就是與新來的救難隊密切合作。原本的攀登領隊仍然負責帶領其餘的登山隊員及其安全。此時攀登隊可在陪伴下先行離開。不過，若剛到的救難領隊要求協助，該登山隊亦須準備好助其一臂之力。

直升機救援

直升機改寫了山區救難的方法。它們可以直接載送救難隊到偏遠的地區，或者直接拉起陷於懸崖或冰河之中的受傷攀登者。直升機可以在幾個小時內將受傷的攀登者送進醫院；若採地面救援，可能得花上幾天才能做到。不過，不要因為所在地區有直升機往來，就在救援計畫中假設可以立即得到直升機的援助。天氣差、昏暗、高溫或高海拔，在在都可能限制直升機的行動。也可能會因為要出別的任務或是正在維修當中，而無法出動直升機救援。就算直升機可以救出受傷的攀登者，剩下的隊員也不一定可以被直升機撤離。

讓直升機看見隊伍：出乎意料地，在許多地形中，人是很難被直升機上的人看到的。你可以利用以下方法協助機組人員找到隊伍的所在位置：揮動淺色物品、運用鏡子、錶面或電子設備的顯示器、爐子的擋風板，還有亮晶晶的酒壺；在雪地上畫出痕跡；或是以對比鮮明的場所為背景四下走動，例如雪地、林中空地、稜線、溪床或河床等地。規模大到能夠發揮作用的照明彈以及煙幕彈都太過龐大，不適合登山隊攜帶，但可以帶一些特別為此目的所設計的器材，像是做簡報用的雷射筆。若直升機是在夜間前來，可以假定駕駛員使用夜視鏡。如果是這樣，太強的光線反而會干擾這種夜間視線。只要確定直升機正在朝你飛過來，地面只需留單獨一個小小光源作為指引就夠了。一旦直升機已確實發現隊伍位置，可能會飛離準備實施救援，或是在附近不遠處讓救難人員著陸。

備妥工作區：救難直升機負載並運送傷患的方式有三種：直接降落（或在空中盤旋），將傷患送上機；於上空盤旋，以鋼纜吊掛傷患上機；於上空盤旋，將固定長度的鋼纜連結至傷患身上。在預定的降落地點為直升機清理出一個平坦區

域。把所有鬆落的物品全都移除，遠離降落區，像是倒木枯枝和小樹。在附近的地點升起淺色的風向儀，愈高愈好。

採取安全措施：關於直升機救難，最重要的一點是安全考量。很多東西都會造成危險，例如直升機產生的靜電、吹起的灰塵和雜物、強烈的風寒效應，以及吹起的落石、塵土和雪花導致能見度降低。直升機引起的下沖氣流及噪音非常大，需要戴上護目鏡和頭盔；而且沒有固定好的東西都會被吹走！

協助救難隊：如果直升機垂下一支無線電給登山隊，可能就要按下按鈕和機師通話。直升機降落時，遠離直接降落的地點，並躲到不會被風吹起的塵土打到的東西後面保護自己。降落時，會有一位機組員往你這邊走過來，待那人指示再靠近。如果你要靠近直升機，只要能在主旋翼的強風吹拂之下好好站著，即可由直升機的側邊或是前方靠近。不要從直升機的後方靠近，以避開低而幾乎看不見的後旋翼。如果背包要跟傷患一起被拉上去，把所有鬆散的物品都拿開，裝到背包裡，並確認寫好的意外報告和傷患一起被送出。如果直升機在

上空盤旋，垂放一位直升機的機組員下降到地面，應做好準備，協助這位機組員將受傷的攀登者送上直升機。這人並不一定是個攀登者，而且可能不熟悉冰河、陡峭的地形，也不了解安全的攀登方法。在直升機放下的吊籃和吊索接觸到地面、釋出靜電之前，千萬別伸手去摸。

最後，如果直升機在上空盤旋，只放下光溜溜的一個吊鉤，伸手去碰之前，先讓直升機的吊索觸到地面釋放靜電！不要把吊鉤固定在地面，還要確保它不可纏到什麼東西。直升機設法保持滯空盤旋時，吊鉤和吊索會搖搖晃晃。

傷患得同時穿上坐式吊帶還有胸式吊帶，以維持吊掛期間上身直立。扣接位置應用一條單圈繩環，打個繫帶結連到確保環，然後穿過胸式吊帶。解開吊鉤的安全門，把繫好的繩環扣入吊鉤內。如果也要用吊鉤將背包吊掛上去，用一條雙倍長度的繩環穿過背包的兩條肩帶（背包的拖吊環可能沒那麼牢固），然後再把這條繩環扣入同一個吊鉤內；背包會垂掛在病患下方。

一旦聯繫繩環固定至吊鉤，而

且傷患不再連接到固定點，可與吊掛操作員交換一個眼神示意，手高舉過頭指向天空。

搜索失蹤者

第一章〈野外活動的第一步〉所提出的登山守則，要求攀登者應團體行動。想要拆隊代表這支隊伍內部存在令人擔憂的問題，而且拆隊會造成隊伍沒有能力面對意外。一般而言，團隊愈小，迷失的風險愈高。單獨一人行走的風險最大。別讓一個人獨自下山，不熟悉的地方、標示不明的山徑，隊伍也不應散得太開。如果某位隊員與整個隊伍分散走失，那人遇到意外受傷的風險總是存在，可能會使他動彈不得。

登山隊自行搜索

如果登山隊發現某位隊員不見了，就應該展開搜索。

備妥搜索計畫：在準備搜索計畫時，檢視地形圖，尋查那名攀登者是否可能走到其他路徑。試著找出他可能犯下的錯誤。考量走失隊員的技術水準、隨身資源，以及剩餘的體力。迷路的人習於往下坡，挑最省力的路線走。在地圖上找看看有無引人誤入歧途的分叉路、不得不通過的關鍵地形，以及完全擋住去路的障礙。

謹慎的策略可以節省時間。搜索小隊出發前，領隊應先根據合理的搜救時間決定會合或返回的時間與地點。如果可以使用無線電或手機，則應先約好開機通話時間。

開始搜救：如果天候不佳、地形困難或是懷疑走失的隊員可能需要醫療援助，應立即展開搜索。最有效率的搜索方法是返回最後一次看見這名隊員的地點，循著隊伍經過的路線再走一遍。觀察這位隊員可能在哪些地方偏離路徑。吹哨子或大喊，或用任何可以製造聲響的東西擴大搜索效用。找尋迷失者留下的蛛絲馬跡，特別是腳印。告知在路上遇到的其他登山者你們正在搜索，並告訴他們要轉達給失蹤者的指示。你希望外援搜索者能夠用以定位的所有地貌地物，都要做上明顯記號，並加以標示。

尋求外援：如果找了相當一段時間，派出搜索的隊員仍一無所獲，此時可能就該向外求援了。迷失的攀登者能夠移動的時間愈長，

就會走得愈遠，也就更難找到他。

由外界資源參與的搜索

近年來，搜索科技已有很大進展。專責政府機構的搜索領隊會使用數學模型來預測失蹤者的行為，據以決定可能的搜索區域。可能會有好幾個專責的搜救隊伍加入搜索行列。搜救犬嗅聞氣味追尋行蹤；搜查員可以認出有人走過的痕跡；直升機快速搜索大範圍地區；空拍機可以覆蓋較小的範圍；馬隊和地面搜索隊尋查較不困難的地形；四輪傳動車還有越野車可以駛過顛簸的道路，並在登山口等候；山岳救援小組則負責陡峭的地區。

每次搜索作業的需求都不盡相同。一旦通知官方，原本登山隊最好的舉措就是去和 SAR 領隊見面。SAR 領隊所需的某些資訊，可能只有該登山隊可以提供。隊伍可能會接獲指示，到某處與 SAR 領隊會合，通常就是在登山口等候。做完最初的簡報之後，SAR 領隊可能會請隊伍留在 SAR 基地，回答後續出現的疑問。攀登領隊應撥打失蹤攀登者之前所留的緊急聯絡電話。當登山隊離開 SAR 基地，一定要記得留下聯絡資訊。SAR 組織的搜索行動不太可能動用失蹤者的親友，以及其他未受過訓練的志願人士。

應用所有的技巧

在攀登行程開始之前就要計畫並準備以便辨識出危險因子；攀登途中，辨識危險因子、避開危險，這對於確保隊伍安全來說有長足的幫助。不過，意外狀況仍然會發生，因此做好準備，能隨時展開救援行動是很重要的。你需要學習領導統御、急難救護以及救援技巧，並且藉著經常的操作及複習與時並進。請確實練習本章所提到的救援技巧——單憑閱讀，你什麼也學不到。或可考慮加入你們當地的山難救助組織，將登山技能貢獻給社會。

成為一個對領導統御、急難救護與救援技巧皆深具信心的登山者，有能力將陷於險境的傷者安全救出並撤離，你才算是準備得更加充分，能探尋悠遊山林之樂。

第六部
高山環境

第二十六章
高山地質

地質學是很基本的知識，登山成功與否——甚至你的生命，都可能仰賴你有多了解山的形狀與構成物質。從經驗中，攀登者明白不同岩質的路線爬起來的感覺亦大不相同，有的是光滑如鏡的峭壁，有的則被許多裂隙或岩階切割開來。攀登者也能明顯感受到有些岩石種類極為堅固，有些一受力即崩壞。地質學這一門知識對一位安全且全面的登山者來說很重要。

地質觀點

從三個層面來檢視山，登山者就可以對山有更清楚的認識：先以地景全貌視之，再來是單一的岩層露頭，最後則是個別的岩石樣本觀察。每種觀點都有助於增進我們對山的整體了解。

地景：用廣角的觀點來觀察整體山勢，有時可能相距數公里之遙。以這個觀點來觀察地質，有助於攀登者找出可行的攻頂路線。透

過相片與望遠鏡，找出具有堅實岩層、支撐力較大的路線，或是指出哪裡有脆弱或不穩的岩石，也就是說，知道哪些地方可以放心，哪些地方必須小心。堅實岩層之後也許就是山脊。裂隙組系也許能夠成為迂迴的登頂之路。坡度的遽然改變或許表示斷層的存在（之前岩層沿著這條裂隙移動），或是岩石種類的忽然改變。

岩層露頭：中等距離的觀點，注意力集中於從 3 到 30 公尺之外

觀察某個岩層的露頭。在此攀登者或許會發現一些有助於（或有礙於）上攀的特徵。例如規律的岩壁裂隙可能是放置岩楔的極佳位置，而岩脈則可能是向上攀登的通道——若填滿裂縫的侵入岩漿已冷卻，成為比母岩更堅硬的岩石，便形成一道岩脈。

岩石樣本：第三種以伸手可及或更靠近的距離觀察，岩石的細部就更加明顯。以這個層面來看岩石，攀登者便能鑑定它的種類，辨認出可能有利或有礙攀登的質地。

山脈如何形成？

終極的地景觀察是觀看整個地球。如果用全球的角度來看山脈的分布，你會發現山脈有個清楚的分布形式，而這樣的形式可以用板塊構造學說來解釋。根據板塊理論，地球的最外層（一般稱為岩石圈）是由數個板塊所組成，每個板塊皆以極為緩慢的速度持續移動著。

所有的山脈都是因岩層之間互相擠壓或拉張所產生的巨大力量而形成，若兩個板塊彼此朝對方移動，這時兩板塊接觸的邊緣稱為「聚合板塊邊緣」；若兩板塊彼此背道而馳，互相拉開，這時形成的邊緣就稱「分離板塊邊緣」。還有一種稱為轉形邊緣，大塊的地殼並排側向移動，很少形成山脈。本節討論的重點是前面兩種形成山脈的板塊邊緣。

聚合板塊邊緣

聚合板塊邊緣有三種形態，各自產生不同種類的山脈。

海洋—海洋板塊邊緣

兩塊海洋岩圈聚合之處，就稱為海洋—海洋邊緣（圖 26-1a），其中較老、較冷的板塊沉入較年輕、較熱的板塊底下，形成隱沒帶。隱沒帶深處（地表下約 90 到 100 公里處）有著大量的岩漿（地殼下熔化的岩石）浮起上升，久而久之，大量的岩漿會到達地表，形成火山島弧的一連串火山，像阿留申群島及印度尼西亞群島的島嶼山峰，即為兩個明顯的例子。

海洋—大陸板塊邊緣

海洋板塊潛沒至大陸板塊下方之處，也會出現隱沒帶（圖 26-1b），這種作用會形成三種陸地上

c 大陸－大陸
聚合板塊邊緣縫合帶

e 大陸分離板塊邊緣
（拉張或截斷）

d 海洋分離板塊邊緣

山脈

大陸裂谷

大陸火山弧

中洋脊

沉積物

大陸地殼

大陸地殼

岩漿

變質

岩漿

熱點火山

岩石圈

變質

海洋地殼

岩漿

火山島弧

隱沒帶

隱沒帶

b 海洋－大陸
聚合板塊邊緣
（隱沒）

f 內部
地函柱

a 海洋－海洋
聚合板塊邊緣
（隱沒）

圖 26-1　各種分離和聚合板塊邊緣的特徵：a 海洋－海洋聚合板塊邊緣會產生火山島弧；b 海洋－大陸聚合板塊邊緣會產生火山弧；c 大陸－大陸聚合板塊邊緣會產生縫合帶山脈；d 海洋分離板塊邊緣會產生中洋脊；e 大陸分離板塊邊緣會產生大陸裂谷；f 板塊內部地函會形成熱點火山列。

的火山山脈。

盾狀火山：呈巨大圓錐狀，由玄武岩熔岩流堆積而成，有著平緩的山坡，較不常見，例如奧勒岡州喀斯開山脈中段的貝克納火山口（Belknap Crater）。

層狀火山：層狀火山是海洋—大陸聚合板塊邊緣中最受登山者歡迎的地形（又名複合火山），主要由安山岩構成，並具有陡坡，例如華盛頓州的雷尼爾峰、貝克峰（Mount Baker），以及日本的富士山。

火山渣錐：它是由火成碎屑質的殘骸堆積而來，通常都只有離地一、兩百公尺高，例如奧勒岡州班德（Bend）附近的布萊克崗（Black Buttes）及奧勒岡州克雷特湖（Crater Lake）中的巫師島（Wizard Island）。

隨著地殼板塊移動，它們會產生各種不同的應力——斷層、褶皺和抬升作用——進而形成山脈構造（見下文的「山脈的結構」）。這些作用及侵蝕作用會讓地殼中較深的岩層裸露在地表。舉例來說，華盛頓州北喀斯開山的片岩和片麻岩，在2億5千萬年前是隱沒海底的泥沙和泥土，由於板塊聚合作用，這些物質被深埋在地表下30,000公尺的地方，受到熱和壓力的影響而變質為片岩或片麻岩，持續的板塊作用又將這些岩石帶至地表，成為現今的模樣。往南走，旺盛的火山作用再次將這些岩石埋於

地表下，形成一條大型的成層火山列，從英屬哥倫比亞延伸到北加州。同樣依此模式產生的山脈還包括南美的安地斯山脈，以及日本的阿爾卑斯山脈。

縫合帶

地球上許多主要山脈出現於大陸板塊之間，或是大陸板塊與島弧板塊碰撞在一起的地方（圖26-1c）。例如喜馬拉雅山脈是由印度板塊和亞洲板塊之間的碰撞抬升而成，歐洲的阿爾卑斯山脈是因非洲板塊向北推擠歐洲板塊而生，北美的落磯山脈是由許多小板塊碰撞抬升的結果，並且讓北美西部邊界不斷往西擴展，在過去1億7千萬年裡，已擴展數百公里。在這些山脈中，斷層可能會將山脈的一部分推擠入另一個山脈，例如在阿爾卑斯山、加拿大落磯山脈、北喀斯開山脈常出現這種大型的逆衝斷層（圖26-3）。

分離板塊邊緣

在分離的板塊上，地殼是在拉張後才截斷，就像以極快的速度將太妃糖扳開一樣。世界上最長的

分離板塊邊緣是中洋脊的海底山脈（圖 26-1d），但登山者顯然不會到這裡進行攀登活動。大陸板塊內部也會產生分離板塊邊緣（圖 26-1e），此處的地形絕對會讓登山者樂在其中。

大陸張裂：當板塊沿著大陸裂谷朝分離方向移動，垂直斷層會將地殼分裂成巨大的塊狀山脈，一側為近乎垂直的岩壁，另一側則為較平緩的山坡。這些構造會形成雄偉的峭壁，像是東非大裂谷。美國西部的一些山脈，例如猶他州的瓦塞赤山脈（Wasatch Range）和加州的內華達山脈（Sierra Nevada），就是北美洲板塊內的張裂作用形成的斷塊山脈，而非發生在板塊邊緣（圖 26-2）。

相較於聚合作用所產生的山脈，分離作用所形成的山脈地勢較為和緩，不過也有例外。位於內華達山脈，海拔 4,400 公尺的惠尼峰（Mount Whitney）是美國最高峰，而內華達州東側斯內克山脈（Snake Range）的偉勒峰（Wheeler Peak）也有 4,000 公尺高。

火山作用也會影響張裂邊緣的地形。張裂處下面的岩漿會順著斷層湧出地表，隨著時間逐漸形成盾狀火山以及複合火山，例如非洲的吉利馬扎羅火山。

板塊內部的熱點火山

地表上落差最高的山並非喜馬拉雅山的聖母峰，而是位於夏威夷群島的茂納開亞火山（Mauna Kea），這座火山從海底隆起 9,000 公尺高。夏威夷群島是從中太平洋延伸至日本的眾多火山島及海底山脈的一部分。這些巨大的玄武岩島嶼是熱柱（thermal plume）湧出地表的結果（圖 26-1f），稱為「熱點」（hot spot）；熱柱就像在晴朗的夏日裡，積雲湧升至平流層一樣，岩漿會從地函向上升起，穿過上層的地殼湧出，生成一連串由海底隆起的火山。

熱點也可能會出現在大陸板塊中，一個例子是在愛達荷州的斯內克瑞佛平原（Snake River Plain）上所分布的火山列和熔岩。由於熱點在大陸板塊主要只會形成平緩的盾狀火山，所以在攀登時不太會用到技術攀登。不過，夏威夷群島上茂納羅亞火山（Mauna Loa）的登頂步道，就被認為是世界上最有趣的

地殼張裂

正斷層

背斜

向斜

圖 26-2　大陸分離板塊邊緣的典型構造，例如美國西部的盆地山嶺區（Basin and Range），或是非洲東部的大裂谷（Great Rift Valley）；注意正斷層所形成的斷崖峭壁。

橫斷路線之一。

山脈的結構

最慢的板塊移動速度約等於指甲的生長速度，而最快的板塊移動速度則相當於頭髮生長的速度：實際的數值範圍就是每年約 5 到 17 公分。這麼慢的動作是肉眼觀察不到的，但它卻會對地表造成深遠的影響。儘管很慢，板塊的移動仍然會對岩層施加應力，結果就是我們所看到的各種錯綜複雜隆起的山脈。這些巨大的應力可以讓山脈增

高、降低、錯開或斷裂成小塊。接近地表的岩層較易碎裂，所以在受到應力時會依節理斷裂或沿著斷層方向移動。由於溫度與壓力比較高，較深處的岩層比較不會斷裂，而是會產生褶皺。

褶皺

大部分的沉積岩原本都是水平的岩層。然而，在科羅拉多州的佛朗特山脈（Front Range）卻會看到險峻隆起或幾乎垂直的岩層，這是因爲這些岩石受到擠壓而形成褶

皺。可用平鋪於桌上的毛巾來模仿這個過程，用手輕推毛巾的一側，便會產生一連串的隆起或凹陷。褶皺的隆起處稱為背斜，凹陷處稱為向斜（圖 26-2）。有些褶皺巨大如山丘，有些則只有拿顯微鏡觀察才看得到。在某些地區，例如美國境內阿帕拉契山脈的稜谷區（Ridge and Valley Province），山脈的形狀乃是由埋在底下的褶皺結構所決定。褶皺的形式會產生斜坡、懸岩和山脊等影響路線決定的重要因子。

節理與礦脈

節理是岩石本體膨脹或收縮後所形成的裂隙。熱的岩石冷卻收縮時會產生收縮節理。最常見的純粹收縮節理僅有一種，就是岩漿流形成的六角柱狀構造，高度多半為 3 公尺高。異常高聳的六角岩柱，像是懷俄明州的魔鬼塔（Devils Tower），就提供了極為壯觀的攀登場地。

原本深埋於地底的岩石在經侵蝕作用而露出地表後，也會產生節理。由於上層岩石剝落，原本埋在底下的岩石便因壓力減除而膨脹，從而出現膨脹節理。如果膨脹節

圖 26-3　大陸聚合板塊邊緣的典型構造，諸如歐洲的阿爾卑斯山脈、喜馬拉雅山以及美洲的落磯山脈都屬此類。

理與露出面平行（例如美國加州優勝美地國家公園的「半圓頂」），使得岩石一層層地剝落，這種情形便稱為剝離節理（如圖 26-3 所示）。彼此平行的節理構成節理組，而當不同的節理組以 30 度、60 度或 90 度的角度相交時則構成節理系。只要岩石的種類不變，它多半會有相似的節理系。在尋找路線時能夠看出節理系是十分重要的，尤其是在垂直的花崗岩面上，因為此時只有利用節理系才能不依靠人工攀登的方式攻頂。

節理裂隙中若有礦物填充，則稱為礦脈，最常見的是石英脈與方解石脈。對於風化的岩石表面，礦脈會產生重要的影響。石英脈多半會隆起，而較軟的方解石脈則會凹陷。在某些陡峭的岩面上，礦脈可能是唯一可以利用的手腳點，因此裂隙的形式決定了攀登者接下來該在哪裡尋找下一個手點或腳點。

斷層

若斷裂面兩側的岩塊沿著斷裂面錯動，發生顯著的位置移動，便稱為斷層。斷層可能會讓岩塊移動幾公分，也有可能會使整座山脈往上升，例如懷俄明州的提頓山脈（Teton Range）。登山者之所以需要了解斷層，是因為斷層會把不同的岩石區塊聚在一起。斷層帶可能也會出現斷層泥，這是一種極脆弱、已被磨碎的岩石，對登山者來說十分危險。

斷層依其相對錯動來分類。當地殼因拉張而破裂時，所產生的垂直錯動會造成正斷層（圖 26-2），例如內華達州、猶他州及加州的盆地山嶺區；而當地殼的板塊撞擊，因擠壓而破裂時所產生的垂直斷層則稱為逆斷層，其中傾角小於 20 度的稱為逆衝斷層（圖 26-3），例如歐洲的阿爾卑斯山與喜馬拉雅山。

平移斷層是地殼在同一水平面上移動，而不是上下錯開，例如加州的聖安地列斯斷層（San Andreas Fault）。平移斷層會改變山的位置，但不會使它上升。

山脈的構成

構成山脈的岩石是攀登時接觸到的基本要素。不同的岩石種類有不同的裂隙形態、岩面質地及耐久性，而岩石的強度及抵抗風化與

侵蝕的能力則取決於構成岩石的礦物，而這又決定了手腳點是否可靠，以及因應不同岩質所採用的攀登策略。

礦物

礦物是純粹、無機的結晶，各自具有獨特的性質可供辨識，像是顏色、硬度、解理（沿明確結晶面裂開的傾向）、光澤，以及結晶的形狀。大部分的地殼岩石是由七種礦物所構成，其中有六種屬於矽酸鹽類礦物：長石、石英、橄欖石、輝石、角閃石與黑雲母。除了黑雲母之外，這些矽酸鹽類礦物通常都很堅硬，耐得住風霜雨露的侵蝕。在形成岩石的常見礦物中，只有方解石既鬆軟又易於溶解。方解石是一種由碳酸鈣組成的礦物，也就是很多抗胃酸藥片的主要成分，在乾燥氣候中很堅硬、穩定，但在潮濕氣候（及酸雨）下很容易溶解。

在這七種組成岩石的礦物中，長石和石英最不容易受到大自然的侵蝕，藏量也最為豐富。大部分的花崗岩和砂岩都是由這兩種礦物組成。其他的矽酸鹽類礦物（橄欖石、輝石、角閃石與黑雲母）都是顏色深黑、富含鐵質的礦物。在玄武岩與輝長岩裡常常可以見到輝石。花崗岩、花崗閃長岩與閃長岩的黑色結晶則是角閃石與黑雲母所致，這兩種礦物也可在許多片岩以及片麻岩中發現。

岩石

岩石可進一步區分為三個種類：火成岩（熔岩結晶而成）、沉積岩（顆粒、沉澱物或有機物質沉積而成）和變質岩（上述兩種岩石受熱且〔或〕受壓再結晶）。雖然登山者不需成為岩石分類專家，若能分辨幾種基本的岩石種類是非常有用的，因為不同的岩石需要不同的攀登策略。

岩石就像巧克力糖，除非攀登者把每顆糖都打開來看看，否則難以知道是什麼口味。歷經風霜、布滿地衣以及生物膜（黏在岩石表面聚集成一團的微生物）的外表是會騙人的，要知道岩石真正的顏色和相貌，你往往必須觀察最近才破裂而露出的新鮮岩面。在岩石飽受歲月侵蝕的棕色外表下，它其實可能是黑色的玄武岩、白色的流紋岩，甚至是有如玻璃的黑曜岩。

下文將針對登山常見的岩石種類做一個概括性的描述，同時也會介紹適合的攀登方式。

火成岩

火成岩是岩漿或熔岩結晶而成的岩石。熔化的岩石若是仍留於地表下則稱爲岩漿，流出（或噴出）地表後則稱爲熔岩。火成岩可依此分爲兩類，一種是冒出地表的熔岩所形成的火山岩，另一種爲地底岩漿形成的深成岩（表 26-1）。

火山岩：火山岩分爲熔岩流與火成碎屑質兩類。大多數的熔岩會在過冷卻的環境急速結晶，所以它們所含的礦物顆粒多半十分細小，

若不經放大根本看不出來。不過，它們多半也會包含大型的結晶，這些結晶是熔岩在尚未噴出地面之前便於岩漿庫裡形成的。熔岩流的組成基本上與對應的深成岩（即花崗岩類）相同，換言之，流紋岩與花崗岩有著相同的化學組成及礦物，安山岩與閃長岩有著相同的化學組成，而玄武岩則與輝長岩有著相同的化學組成（表 26-1）。除非充滿氣泡生成的小洞，還因腐蝕性火山氣體而出現化學變化（蝕變帶），否則大多數的熔岩流都十分適於攀登。這類熔岩流是由不利攀登的易碎岩石構成，在絕大多數的火山附近都能見到。

表 26-1　火山岩與深成岩的分類

顏色、礦物質成分	火山岩（噴出岩）：以熔岩或火山灰形式噴出，顆粒細小，冷卻速度快，可包含許多結晶和小洞	深成岩（侵入岩）：岩漿在地底緩慢冷卻，顆粒粗大
顏色淡；含少量鐵質	流紋岩或石英安山岩（黑色、玻璃般＝黑曜岩）	花崗岩或花崗閃長岩
顏色多半呈灰色；鐵質含量中等	安山岩	閃長岩
顏色深（黑至黑綠色）；含高量鐵質	玄武岩	輝長岩或橄欖岩（罕見）

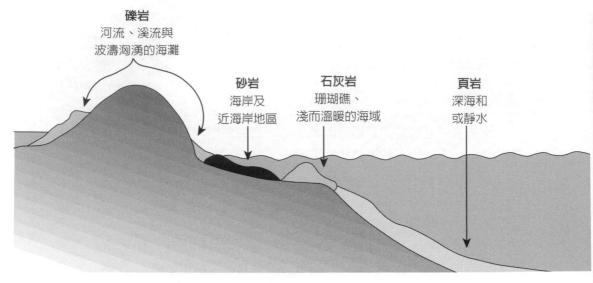

礫岩
河流、溪流與
波濤洶湧的海灘

砂岩
海岸及
近海岸地區

石灰岩
珊瑚礁、
淺而溫暖的海域

頁岩
深海和
或靜水

圖 26-4　各種沉積岩的形成環境。

火成碎屑質是在火山爆發時所產生的火山岩碎屑堆積而成，其中包括了隨時會碎裂的火山灰以及浮石露頭，因此登山時最好盡量避免接近。許多火成碎屑質的屬性還會出現程度不等的化學變化。若是前往由阿留申群島至安地斯山脈這一線的層狀火山進行攀登，應該留意這種潛在的危險。

深成岩：最常見的深成岩是顆粒粗大的花崗岩類：花崗岩、花崗閃長岩與閃長岩。除非受到強烈風化，否則花崗岩類的岩石十分耐久。花崗岩類岩石多半會有數個破裂面，形成許多可通往山頂的裂隙

系統，若是飽經天候作用加深加寬，則會成為煙囪地形。若欲測試花崗岩類岩石的穩固性，可以用鎚子敲擊。如果聲音響亮，便值得信賴；如果聲音沉悶，就要多加小心。

沉積岩

大部分沉積岩是由下列三種物質構成：先前存在的岩石碎片（碎屑沉積）、由溶解物而來的沉澱（化學沉積），以及有機物質。沉積岩多半以其中所含碎片的顆粒大小來分類。顆粒細密的岩石，包括岩層很薄的頁岩，是平緩水流的堆

積產物，例如海底或湖泊。顆粒粗大的碎屑岩，包括砂岩和礫岩，則是洶湧水流運積而成，例如河道與受浪濤沖擊的海岸。（圖 26-4）

對於許多攀登者而言，帶有矽石的砂岩（粗砂岩）是攀登時最理想的岩質。如同花崗岩類岩石，砂岩也有連續的破碎系（fracture system），再加上石英與長石顆粒所形成的砂紙般粗糙表面，可以提供極佳的摩擦力。砂岩的露頭多半為板狀構造，具有許多良好的手腳點。在砂岩上設置的固定支點也十分可靠，除非是高度風化，或是膠結不太牢固。請注意，砂岩濕的時候相當脆弱。

頁岩也具有板狀構造，但它主要是由軟質黏土構成，因此就像火成碎屑質一樣，很容易碎裂。此處最佳的固定支點大概是打入岩層之間既長又薄的刃狀岩釘，但是這也不值得信賴。若可能，盡量避開頁岩；不過，你往往會在砂岩岩層之間發現頁岩。

石灰岩由化學沉澱物與有機物構成，出現在溫暖的熱帶海洋。攀登石灰岩十分具有挑戰性，因為上頭的裂縫不像在花崗岩類岩石上那般持續伸長。此外，石灰岩裡含有軟質的方解石，設置其上的固定支點若因先鋒墜落而受力，極有可能失效脫出。若原本低於地下水位的石灰岩被抬升至地面，上面可能會布滿溶解的小孔、洞穴，甚至是懸岩，這會使得攀登充滿樂趣。

變質岩

變質岩是因受熱及受壓而再結晶的火成岩或沉積岩，其中最明顯的變化就是礦物質像木材紋路般排列，形成葉理。葉理可以在板岩、千枚岩、片岩及片麻岩中看到。從攀岩者的觀點來看，葉理是岩石的脆弱平面，尤其是紋理細密的板岩。如果你試著與葉理平行的方向打入岩釘，很容易就能剝下一塊石片，就像是塊黑板。片岩具有肉眼可見的礦物顆粒，較不容易剝離，不過如果固定支點是平行其葉理放置，就沒什麼強度可言。大多數的片麻岩雖然強度近似花崗岩，攀登者仍應注意其葉理面。

還有許多不具葉理的變質岩類，包括石英岩、大理岩與角頁岩等。和砂岩一樣，石英岩也是登山者的最愛，它是具有連續裂隙的板狀構造，露頭處的質地也十分堅固，但它缺乏砂岩的摩擦力，特別

是潮濕時。高山地區的石英岩會因冰雪的持續凍結與融化過程而呈板狀脫落，但情況沒有砂岩那麼嚴重。大理岩和石灰岩的構成十分相似，都是易於在潮濕環境裡溶解的軟質方解石。大理岩比石灰岩更易具有長而連續的裂隙，但是會出現不尋常的地貌。角頁岩是高溫形成的變質岩，通常在花崗岩類的深成岩邊緣出現。它的質地堅硬易碎，可以提供良好的岩楔與凸輪岩楔設置點，但如果想在上面敲入岩釘與膨脹鉚釘，可能會鑿出許多碎片。

攀登者應留意斷層帶沿線的變質現象差異。斷層距地表較淺的部分，岩層位移會將岩石扯碎或磨碎成為斷層泥。如果滾燙的流體穿過破裂岩石循環流動，還會發生分解現象。斷層泥以及被分解的岩石兩者都相當脆弱，用於放置固定支點並不穩固。斷層帶深處，岩石傾向於流動而不破裂，這就會生成糜稜岩，具有豐富的葉理構造，而且通常就和片岩一樣無法提供可靠的保護支點。

哪裡可獲得地質資訊？

在美國，你可以在美國地質調查局（USGS）取得地質地圖和資訊，透過它的網站可取得極其豐富的全世界地質資料（此處提到的網站請參閱〈延伸閱讀〉）。試看看地質調查局網站的地圖幫手超連結：一組可點閱的地圖顯示出所有已出版 7.5 分地形圖的圖名及相關位置。另一項美國地質調查局所提供的服務，則是美國境內的地質圖資料庫。美國地質調查局最近還與國家公園管理局合作推動「國家公園地質計畫」（Geology in the Parks），透過網站與小冊子提供相關資訊。

其他負責地質資料的聯邦政府機構是美國林務局以及美國國有土地管理局（U.S. Bureau of Land Management）。美國各州的州立地質調查局也會提供地質資料，幾乎每個州立地質調查局都架設有資訊豐富的網站，通往各州地質調查局的超連結也在網路上公開列出。

Google Earth 軟體是用來規畫攀登之旅的另一項好用工具。它是個虛擬地圖及地質資訊系統，可透過網路免費下載取得，讓攀登者能在家中電腦輕易看到地球上任何一座山的岩層露頭層次地質特徵，有助於在出發之前規畫攀登路線。

現在透過很多手機和其他行動裝置的應用程式都可以取得有用的資訊。但要小心的是，並非所有的野外區域都有可以取得的資料，因此攀登者必須提前下載這些資料，才能在野外離線使用。

如果想得到關於某條攀登路線的特殊地質資訊，最好的去處就是附近大學的地質學院。它們多半架有網站，提供豐富的區域地質資料，也會有熱中於登山攀岩活動的學生或教職員，他們知道在不同路線曾經看過哪些岩石及其構造。

如果可以，最好開始在攀登時觀察並詳細記錄路線的地質特徵。攀登者的確可以扮演地質學家的角色，在上攀途中解讀岩石種類及構造。親身觀察是了解岩石的最佳方式。

第二十七章
雪的循環

　　了解雪的循環，讓登山者更能掌握雪況的變化，從山腳到山頂，從日出到黃昏，從今天到明天。儘管劇烈的變化多由暴風雪形成，但有更多微小細緻的變化是因為不同程度的日照、風吹或老化過程所致，它們同樣會成為重要的登山助力或阻力。

　　當溫度降到冰點以下，空氣中的水氣便凝結形成雪結晶。雪結晶環繞著外來物質（例如微塵粒子）而逐漸成形，隨著凝結於上的水氣愈來愈多，雪結晶也愈長愈大。小水滴對於雪結晶的形成也有推波助瀾之功。雪結晶通常是六角形，不過大小與形狀則沒有任何限制，包括片狀（圖 27-1a）、枝狀（圖 27-1b 及 27-1e）、柱狀（圖 27-1c及27-1f）、針狀（圖 27-1d）等。雪結晶會形成哪種形狀，要視空氣溫度及水氣多寡而定。

　　雪結晶穿過的氣團溫度以及水氣含量若有不同，就會出現更複雜或是組合的形態。如果空氣的溫度接近冰點，結晶會黏在一起而成為雪花，也就是許多雪結晶的聚集物。而當雪結晶穿過含有水滴的空氣時，水滴也會凍結為結晶，成為一種稱為霰（圖 27-1g）的圓形雪分子（軟雹）。當雪結晶在冰點以上和以下的雲層間反覆升降時，就會形成冰雹（圖 27-1h）。霙（圖27-1i）則是雨滴或融化的雪片重新結凍時所產生的形態。

　　新降雪的密度要看天候狀況而定。一般的原則是氣溫愈高，雪

的密度就愈高（較重也較濕）。不過，在攝氏 -6 到 0 度之間，雪的密度會出現很大的差異。風勢也會影響雪的密度，強風會將正往下落的結晶吹成斷片，而後堆積在一起成為密度高、顆粒細密的雪。風勢愈強，雪的密度就愈高。密度最低的雪（最輕、最乾）出現在氣溫中低、寧靜無風的天氣下。在氣溫極低時，新雪會非常細小，密度也稍高。密度最高的雪通常與霰有關，也與在接近冰點溫度時落下的針狀結晶有關。

雪層內的水含量（固體或液體）也能指示其密度。水含量高表示冰或水佔據了較多的空隙，而空氣含量則較少，所以密度也較高。

圖 27-1　雪結晶的形態：a 片狀；b 枝狀（星芒結晶）；c 柱狀；d 針狀；e 立體枝狀（羽狀晶體的組合）；f 有冠的柱狀；g 霰（軟雹）；h 雹（硬冰）；i 霙（冰狀殼，內部濕潤）。

新降雪的水含量約在 1% 到 30% 之間，有時還會更高；一般的高山降雪則是在 7% 到 10% 之間。

雪面的表層狀態

由於受到風力、溫度、陽光、結凍融化循環與雨水的影響，雪和冰的表面會不斷出現變化。下面簡單介紹一些山友常會遇到的雪面表層變化。請參考表 27-1，裡頭簡單扼要地說明了這些不同形態的雪所會帶來的危險，以及你在行進時的考量。

霧淞： 這種雪直接在地表成形，若水滴凝結在樹木、岩石以及其他受風的物體上，就會形成這種顏色暗白、密度高的沉積物。霧淞會堆積在向風面，它的形狀可以是羽狀的大塊雪花，也可以呈硬殼狀，並沒有固定的結晶形態。霧淞很容易斷裂，會在雪的上層形成脆弱的殼狀表面；若冰面或岩石上有霧淞，將無法提供穩固的固定點設置。

白霜： 白霜也是一種形成於地表的雪。它是昇華作用的產物——水蒸氣直接變成固體——而後直接形成於物體上。白霜和霧淞不同之

處在於它的結晶形態極為分明，有刀刃狀、杯狀和卷狀。它的結晶看來脆弱而輕薄，在陽光下會閃閃發亮。出現在雪面上的白霜稱為雪面白霜，通常形成於寒冷晴朗的夜晚。如果雪面白霜很厚，在上面滑雪既快速又美妙，還會發出有趣的颯颯聲響（至於雪中白霜，見下文的「雪面的老化」）。

粉雪：輕而蓬鬆的新降雪通常都稱為粉雪，不過，粉雪其實有更精確的定義：星芒狀雪結晶凸起和凹陷處的溫度差異會導致雪的再結晶，使得它喪失部分的聚合力。這種雪蓬鬆（無聚合力）、呈粉末狀（大部分都是空氣），適於滑雪下坡，不過也會導致乾性的鬆雪雪崩（loose-snow avalanche）。在粉雪上行走或攀爬十分困難，因為其中大部分都是空氣，只要施加重量就會下陷。

粒狀雪：在初春雪融之際，一段好天氣會讓雪面上出現顆粒粗而圓的結晶，稱為粒狀雪。這種結晶之所以形成，是因為同樣的雪層在每天融化後又再度凍結。夜晚再度凍結的粒狀雪到了早晨開始融化，這時無論是滑雪還是踢踏步都很適合。粒狀雪在白天繼續融化，可能

就會變得厚實而帶黏性，易於在上面行走。到了下午，由於融水會對底下的雪層產生潤滑作用，便有可能會出現濕性的鬆雪雪崩，尤其是在因雪板、滑雪板或雪上摩托車的滑降或轉彎動作而受壓之後。

爛泥雪：這是春天才會有的情形，它的特徵是下層雪鬆軟而潮濕，無法支撐上方的較硬雪層。爛泥雪的形成，是由於較深層的雪中白霜（見下文「雪面的老化」）變得很濕，喪失了原本就很薄弱的力量。這種情況常常會導致濕性的鬆雪雪崩或板狀雪崩，將地面上所有積雪一掃而盡。大陸氣候常常會有爛泥雪產生，例如北美洲的落磯山脈；至於海洋氣候，如太平洋沿岸的山脈，通常積雪夠深、夠結實，比較不會出現爛泥雪。在最糟的情形下，爛泥雪可能會連滑雪者的重量都承受不住。在春天，早上的雪面還有點支撐力，因此或許還很適合滑雪，可是稍晚可能就會融為爛泥雪。

融水雪殼：當雪面的雪水融化後再度結凍，並將雪的結晶黏著成一整層，便稱為融水雪殼。融水雪殼的熱量來源包括溫暖空氣、雪表層的凝結作用、陽光直射和雨水

等。

陽光雪殼：陽光雪殼是一種常見的融水雪殼，它在融化時所吸收的主要熱量來源是陽光。在冬季和初春時節，陽光雪殼的厚度通常取決於太陽照射所及的深度。這種雪殼通常都很薄，很容易穿透，因此滑雪或走路都不舒服。春末及夏季時分，雪表處處是流動的水，它的厚度就要看夜晚溫度降得多低而定，不過通常不會超過 5 公分厚。

雨雪殼：雨雪殼是另一種融水雪殼，形成原因是雨水滲入雪的表層。雨水在滲進雪裡時往往會順著一定的路線，從而造成有如手指般的小渠道。這些渠道的作用有如大頭針，可以使得雪殼在再度凝結時和下層的雪釘牢在一起，有助於雪層的穩固，使之不致崩落，同時也形成堅硬的行走表面。這個狀況在冬天降雨很多的海岸山脈相當明顯，即使是海拔高處也不例外。表面光亮的雨雪殼是極為滑溜而危險的。冰河上面的雨通常會結成冰，即使在夏天也是一樣，這讓大雨之後的冰河行進特別危險。

風砌雪：當雪面表層的雪被風吹散後，老化與硬化的過程便隨即展開。被風吹裂的雪結晶斷片在停歇時會緊密結合在一起。接著，風會帶來熱量，尤其是水氣凝結所產生的熱量，這會使得雪結晶融化；就算風所帶來的熱量不足以將雪融化，雪面表層的溫度也會因此升高，並在風勢停息時冷卻下來，產生另一種變質硬化的作用。堅硬的風砌雪適於行走，不過它可能會裂成延伸得很長的斷片。如果這些斷片上面覆蓋了薄弱的雪層或是形成雪簷，在受壓之後很可能會發生雪崩。

薄冰層：春季或夏季，雪的表層上有時會出現一層透明的薄冰，這種冰稱為薄冰層（firnspiegel，這個字的德文原意為「雪鏡」）。如果陽光和斜坡的角度正好，薄冰層會反射出稱為「冰河之火」的明亮光澤。當太陽的輻射透進雪裡，融化了雪表層正下方的雪，而雪表層卻依然處於結凍的情況時，薄冰層便會形成。薄冰層一旦成形，作用就有如溫室，下層的雪會在薄冰層依然凍結的情況下持續融化。薄冰層通常有如紙張般薄，很容易破碎；不同於陽光雪殼，薄冰層就算在行進時碎裂，也不會帶來不適。

雨淞：雨淞是水在岩石上結凍時所形成的一層透明薄冰，可能來

表 27-1　雪況及相關的行進考量和危險

雪況	對行進的影響	對固定點等防護措施的影響	危險
霧淞	易碎；滑雪或行進時腳常會陷入	—	—
白霜	滑雪時十分有趣	—	若白霜被埋於下層，可能會引發雪崩
粉雪	難以行進，但適合滑雪	繩子會切過；冰斧不能固定於其中；冰爪爪間易結雪球；需要用埋雪袋的方法強化固定椿等	有雪崩可能
粒狀雪	早晨適於行進；下午適於滑雪	雪墩要夠大才能支撐	結凍時雪崩可能性低；融化時的穩定性視含水量及下層強度而定
爛泥雪	不易行進	繩子會切過；冰斧不能固定於其中；需要用埋雪袋的方法強化固定椿等等	有雪崩可能
融水雪殼	易碎；雪殼薄時腳常會陷入；雪殼厚時適於行進；滑雪時要利用滑雪板邊緣	可能需要冰爪	滑溜
風砌雪	適於行進	—	有雪崩可能，特別是背風坡
薄冰層	易碎	—	—
雨淞	易碎；不易行進	—	滑溜
雪杯	表面不平整，但適於行進和滑雪	—	危險性較低，因為多半形成於老而穩定的雪

融凝冰柱	難以對付	繩子可固定住	危險性較低，因為多半形成於老而穩定的雪
渠流	表面不平整，但適於行進和滑雪	—	危險性較低，因為多半形成於老而穩定的雪
雪面波紋	表面不平整，但適於行進和滑雪	繩子可固定住	風力強，可能會形成風砌雪；滑雪時可能要利用滑雪板邊緣
雪簷	難以對付，最好避開	繩子會切過	走過雪簷上方或下方都有可能會崩塌
冰河裂隙	難以對付；可能會被雪掩蓋；最好避開	需要用繩子確保	容易掉進去，特別是隱藏的冰河裂隙
冰塔	難以對付，最好避開	繩子可固定住	不穩定，會發生斷裂
雪崩通道	表面堅硬，適於行進	—	滑溜；雪崩的可能性較低，除非還有風砌雪存在，或是有新雪堆積
雪崩堆積物	難以對付	—	雪崩的可能性較低，除非還有風砌雪存在，或是有新雪堆積

自雨水或融雪。雨凇在春夏時節的海拔較高處最為常見，這時雨水或融雪在融化後會再度凍結。如果雨在滴落於物體上後急速冷卻結冰，也可能會直接成為雨凇（verglas，這個字的法文原意為「發光的霜」，或「玻璃冰」），這個現象亦即「結冰的雨」（freezing rain），有時又稱為「銀色融雪」（silver thaw），但後者的說法並不精確。雨凇形成的表面非常滑溜，就像道路上的「黑冰」（black ice）一樣，非常難以預料。

雪杯：又稱為融蝕坑，雪杯的深淺不一，有的只有凹陷 2.5 公分，有的深度甚至超過 1 公尺（圖

27-2a）。在陽光強烈、空氣乾燥的地方，雪杯的深度會隨著海拔增高或緯度遞減而增加。在雪杯的邊脊處，吸收太陽熱量的水分子會直接從雪的表層蒸發掉；但在空凹洞內，吸收太陽熱量的水分子卻會陷在接近雪表面的地方，形成一層液態層，導致更進一步的融化。由於融化所需熱量只有蒸發的七分之一，因此空凹洞中的融化與凹陷速度，會比邊脊處的蒸發速度要快。一旦空凹洞中的塵土吸收了太陽輻射而產生差異性融化（differential melting），空凹洞將會陷落得更深。在北半球，雪杯的南側（向陽面）融化得較快，因此雪杯的形狀會漸漸向北偏移。

溫暖而潮濕的風會使得雪杯的邊緣高處加速融化，破壞雪杯的構造。一場挾帶風雨又帶霧的漫長夏季風暴，往往會把雪杯的形狀完全消蝕；不過，一等到乾燥的好天氣出現，雪杯又會再度成形。滑雪時若經過雪杯上方，很容易被它的邊緣絆到，尤其是雪杯在經過一夜的冷卻後而變得堅硬時。布滿雪杯的雪面高低不平，上坡極為吃力；不過，下坡時卻能如溜冰般滑入每個空凹洞，比較輕鬆一些。

融凝冰柱：雪杯會逐漸發展為融凝冰柱（nieves penitentes，這個字的西班牙文原意為「雪的懺悔者」，原因是形似懺悔者穿著的罩袍），也就是當雪杯變得很深後，在空凹洞之間所留下的一條條挺立雪柱（圖 27-2b）。融凝冰柱是高海拔及低緯度雪地的特殊產物，因為這裡的太陽輻射和大氣狀況非常適合雪杯的產生。這些冰柱通常會傾斜偏向中午的太陽。南美洲安地斯山脈與喜馬拉雅山區的高海拔區域，融凝冰柱最讓人驚心動魄，它們可能會高達好幾公尺，使得山間行進極為困難。

渠流：春天融雪之後，雪地上的水流經之處會形成許多溝渠。然而，真正的水流發生在積雪裡，而不是在雪層表面。當表面的雪融化時，水會不斷往下滲透。如果碰到不透水的雪層，水流便會改道；如果是滲透性強的雪層，水流便會順著通路繼續流動。這些融水有很多都會深達地表。雪中的水流會讓雪層表面呈溝渠狀，這是因為水流會使渠道周圍的雪加速陷落，於是雪層表面便出現凹陷的輪廓。而這些凹陷處堆積的泥土在吸收太陽輻射後，會因差異性融化而使得凹陷更

加明顯。

在斜坡，渠流會往山下的方向流動，形成平行的隆起線條，使得滑降或滑雪的轉彎動作有些困難。在平地，有渠流的雪地會出現小凹陷，有點類似雪杯，但形狀較圓。當雪面出現這些凹陷或溝渠時，表示有很多水滲入了雪層表面。如果這些凹陷或溝渠凍結，就表示雪地很穩固，不易雪崩。不過，如果凹陷或溝渠才剛形成，仍處於鬆軟的液態，雪地的穩固性就會大打折

圖 27-2　雪面：a 雪杯；b 融凝冰柱；c 雪面波紋。

扣，因爲底下極易被滲透的雪層會因融水滲入而變弱。

　　雪面波紋和新月丘：在風力的吹襲下，乾雪的表面因吹蝕而塑成的形態各異，有的類似小漣漪，有的則起伏不平。在沒有樹木的空曠地區以及高處山脊，風的威力達到最盛，使得具有這些特徵的雪面範圍十分廣大。其中最富特色的就是雪面波紋，它的尖角指向盛行風的方向（圖 27-2c）。布滿雪面波紋的雪地極爲堅硬，有的達數十公分之高，成爲行進的障礙。

　　在強風的吹襲下，無甚起伏的雪原也會產生類似沙漠的沙丘，其中以新月丘最爲常見。這些堅硬、不平整的地表特徵，會讓行進變得相當困難，特別在暴露出來的是冰面或岩石地形時。

　　雪簷：山脊、峰頂或斷崖等地形背風面邊緣上所堆積的雪稱爲雪簷。在暴風雪裡落下的雪是形成雪簷的好材料，由向風面雪地吹來的雪也會造成雪簷，或是將之擴大、延伸（圖 17-15a）。一般而言，比起單純因風吹而形成的雪簷，暴風雪形成的雪簷會比較軟（圖 17-15b）。雪簷會造成特別的危害，因爲它是懸空積在邊緣上的

不穩固雪塊（而且不可能完全都是固態的），可能會因人爲干擾或自然原因而斷落（圖 17-15c）。行走於雪簷上方是很危險的，斷落的雪簷不僅會對下方的人造成危害，也會引發雪崩。

雪面的老化

地上的殘雪會隨時間改變。在歷經一連串的變化過程──稱爲變質作用（metamorphism）──之後，雪結晶的形態通常會變得較小、較簡單。變質作用從雪落下的那一刻便開始，直到雪融化了才結束。由於積雪場會隨時間而改變，所以登山者如果對某個地區的天候近況及雪況有所了解，自然有助於預測雪面的狀況。

雪的平衡成長作用（equili-brium growth process）：這是變質作用的一種形式，它會慢慢地將原本不同形態的雪結晶轉變爲同質的圓形冰粒（圖 27-3）。溫度和壓力都會影響變化的速度。當雪中的溫度接近冰點（攝氏 0 度時），變化極爲快速，而溫度愈低，變化就愈趨緩慢，到了攝氏 -40 度以下，變化會完全停止。在受到新降雪的壓力後，舊雪層內的變化會加速進行。老年的雪（存在超過一年以上，且原來的雪結晶都已化成冰粒）稱爲陳年雪。陳年雪再發生變化，就會成爲冰河冰（見下文）。

動態成長作用（kinetic growth process）：當水氣藉由擴散作用從積雪場的某部分移轉到另一個部分，並且以不同於原來特徵的冰結晶形態堆積於上時，就會發生另一種變質作用。這種動態成長作用會

| 剛落下 | 1 天 | 5 天 | 15 天 | 25 天 | 50 天 |

圖 27-3　雪的平衡成長作用過程中，其結晶的變質現象；天數是指典型的季節雪在平均的溫度和壓力之下，要出現形態變化的所需時間。

產生多面的結晶體（圖 27-4），作用完成之後，結晶常常呈卷狀或杯狀，看來是一層層的，而且可能變得很大，至 2.5 公分左右。這種叫作雪中白霜的結晶構造很脆弱，破碎時一點支撐力都沒有，而且在潮濕時會變得非常軟。這種脆弱而不穩固的雪在乾的時候稱為「糖雪」，濕的時候則叫作「爛泥雪」。造成這種狀況的必要條件是不同深度雪層之間的溫度差異大，而且之間有足夠的空氣縫隙供水氣任意擴散。這種情形最常見於冬季之初，這時積雪場的積雪還很淺，且尚未固結。

圖 27-4　動態成長作用下的雪粒結晶變質現象，造成層疊的渦狀或杯狀外形，還可能變得比較大。

　　老化硬化（age hardening）：除了因溫度和壓力差異所導致的變質作用外，雪面也會因機械力而老化，例如風。雪分子若受到風或其他機械性的干擾，老化硬化作用便會在受到干擾的數小時後開始。這種老化硬化作用使得我們只需遵循前人用腳、滑雪板、熊掌鞋、雪上摩托車留下的痕跡，便能輕鬆地在雪地中行走。

　　雪的強度會隨著變質作用、溫差和風力等因素不斷發生變化，變化程度之大，在自然界中數一數二：新雪大約含 90% 的空氣，這種無連結的個別雪粒是一種蓬鬆、脆弱的物質，很容易便會被破壞。被風吹積的陳雪所含的空氣則不到 30%，由許多微小的斷裂分子密集結合而成，強度可能會是蓬鬆新雪的 5 萬倍。雪因溫度、壓力及風的變化而不斷改變強度，這造就了雪況的高度變異性，隨著不同的時間與地點而出現變化。

冰河的形成

　　冰河的形成原因很簡單：一年當中沒有融化或蒸發的雪會被積壓到下一年的冬天，如果雪年復一年地繼續累積下去，最後就會凍結，

並開始緩緩往山下移動，冰河於焉形成。

在陳年雪裡，雪結晶變成冰粒的變質作用已然完成；現在，冰粒要藉由陳年雪作用（firnification process）變成冰河冰。當冰粒之間的空氣縫隙互相封死，雪塊因此變得密實時（圖 27-5），陳年雪便成為冰河冰。

融水在每年春天都會往下滲透到下面的雪層，但這些雪層的溫度都在冰點之下，因此融水會再度凍結。這種再度凍結的融水在陳年雪之中會形成冰層。因此，當整個陳年雪區域已經經歷密實和變質作用，準備化為冰河冰之際，可能已含有不規則的冰塊在裡面。

冰河冰雖然形成了，但變質作用依舊沒有止息。冰粒會併吞它們的鄰居而繼續增長，因此冰結晶的平均體積會隨著歲月而增大（圖 27-6）。大型冰河裡的冰要花上好幾百年才會到達冰河終點，因此微小的雪分子最後有可能會成為直徑大於 30 公分的結晶。

我們可以用想像的方式來追溯簡單的山谷型高山冰河的誕生過程：試想北半球有一座高山，本來沒有冰河。假設現在發生了氣候變化，使得北向山頭遮蔭處的降雪經年不化。一開始，雪以極為緩慢的速度流向山谷（稱為蠕流〔creep〕）。在每年附加新雪層的情況下，陳年雪愈來愈深，面積愈來愈大，流動的雪量也增加了。就在蠕流的雪搬移泥土和岩石的同時，雪也不斷融化與再度凍結，雪塊周圍與下層的水流也不斷進一步地影響周遭的環境。這種小規模的侵蝕最後會產生空穴，使得多雪堆積在坑洞之中。等到雪深達 30 公尺以上，下層的雪在諸多上層陳年雪的漸增壓力下化為冰河冰，冰河於焉誕生。

在充沛多雪的不斷滋養下，冰河會以冰流的形態向山谷移動。如果冰河在下坡途中到達某個低而暖的高地，而該處又沒有新雪堆積，冰河冰就會開始融化。最後，冰河會流到一個更低、更溫暖的地方，使得每年從山上帶下來的冰雪完全融化殆盡，這裡就是冰河的盡頭。

圖 27-5　圓滑的雪粒被擠壓在一起，形成大顆的冰河冰結晶。

雪結晶　　　　　　　冰河冰結晶

陳年雪結晶

圖 27-6　當雪結晶轉變為陳年雪結晶，再從陳年雪結晶轉變為冰河冰結晶時，體積會逐漸變大。

　　有的冰河是移動甚小的停滯雪塊，有的冰河是每年從高處挾帶大量雪塊到低處的滾滾奔流。在氣候變化頗為規律穩定的地帶，冰河是藉由內部的變化以及在河床上的滑動而流動。冰河的流動類似於河流：中央及表面處流動最快，兩旁及被河床牽絆住的底部最慢。極地區的小型冰河所呈現的外貌與一般的冰河截然不同，因為它們被凍結在河床上，只能藉由內部的變化來流動。極地的冰河看來很像流動的糖漿，一般的冰河則有如充滿碎冰

的河流。

冰河裂隙

　　冰河裂隙是冰河一個很重要的特色。若冰塊受到無法承受的壓力，它會斷裂，而形成的斷面就是冰河裂隙。由於冰河表面的冰塊才剛成形，冰塊裡有許多小縫隙，而且結晶之間的附著力也很弱，因此冰塊一旦伸展或折彎過劇就會斷裂，像玻璃一樣，而斷裂後的產物就是冰河裂隙。

　　一般冰河裂隙的深度在 25 到 30 公尺之間。在比這還深的冰層裡，冰層會變得比較強固，結晶會愈來愈大，附著力也愈來愈強；在受到試圖使它分離的應力時，來自上方的壓力卻會使它更形緊密，並讓它流動與變形有如濃稠的糖漿。至於溫度更低的冰河（高海拔或極地氣候下的冰河），冰河裂隙的深度可能會更深，因為溫度低的冰塊更脆，也更容易斷裂。

　　與極地冰河相較，溫帶地區的冰河多半會有較多、較淺的裂隙，因為溫帶冰河的移動通常較為快速。當冰河以極快的速度流動時，例如通過較大落差之際，便會出現

冰瀑，也就是大規模的斷裂。數個冰河裂隙在互相連結後所形成的獨立冰柱，稱為冰塔。

冰崩

　　冰崩可能會從懸空的冰河、冰瀑以及冰河上任何被冰塔覆蓋的部分傾瀉而下。冰崩是由於冰河流動、溫度及冰塔成形這些因素共同造成。在低海拔的溫暖冰河上，冰崩在夏末秋初最為普遍，因為這時的融水量多得足以在冰河底下流動，使得冰河的流速更加快速。由於高海拔及溫度較低處的冰河會凍結在河床上，所以不會出現這種季節循環的現象。

　　至於冰崩在何時最為頻繁，各方說法不一。田野觀察家認為冰崩在下午最為常見。被雪覆蓋住的冰塔冰原或許便是如此：如果白天的日照使得雪地鬆動而崩落成冰塔，而後又導致冰塔傾塌，便會造成冰崩。不過，科學家發現，清晨時分的冰崩活動會增加，因為此時的冰塊溫度低，所以最易碎裂。雖然冰崩的發生頻率不一，不過任何季節都有可能會發生冰崩，而且無分晝夜。

雪崩的形成

　　許多積雪形態的組合都會導致雪崩。每一次的暴風雪都會帶來一層新雪，而即使是在同一場暴風雪中，只要風向或溫度出現改變，或許就會出現不同形態的雪層堆積。在雪層堆積後，風力、溫度、陽光與地心引力都會繼續改變雪層的性質。每個雪層都是由一堆形狀相似的雪結晶組合而成，並以類同的方式黏附在一起。由於每個雪層（亦即每一組雪結晶）各不相同，它們對各種力量的反應也各不相同。如果登山者對於這些差異以及雪的特性有所認識，便能了解與避開雪崩。

　　雪崩通常是依崩落的方式分類：鬆雪雪崩是從某一點開始崩落，板狀雪崩則是以整塊雪的方式落下。板狀雪崩的規模通常較大，牽落的雪層也較深。不過，鬆雪雪崩的危險性與板狀雪崩不分上下，尤其是當鬆雪雪崩又濕又重，或是遇難者位於懸崖或冰河裂隙上方，抑或是他們引發板狀雪崩或導致冰塔倒塌時。

鬆雪雪崩

當新雪在陡坡上堆積，使得它失去停留在陡坡上的能力時，便可能會出現鬆雪雪崩。自陡坡滾落的雪會在下坡路上帶落更多的雪。太陽和雨水也會使得雪結晶之間的附著力降低，尤其是最近才降下的雪，進而使得雪粒滑滾下來，造成鬆雪雪崩。鬆雪雪崩也會因為滑雪、滑降或其他人為活動而觸發。它會將攀登者掃入冰河裂隙或懸崖、摧毀帳篷，以及掩埋或沖走重要的裝備。

板狀雪崩

由於板狀雪崩會涉及無法從表面探知的深埋雪層，因此它比鬆雪雪崩更加難以預測。一般而言，在板狀雪塊層（slab layer）和底床層（bed layer）或是地面之間會夾有一層脆弱的雪層或界面（圖 27-7），它會使得上層雪塊與它之間的摩擦力和附著力降低。

板狀雪崩帶給登山者的危險絕不在鬆雪雪崩之下，它不僅會把人和裝備掃落坡面，其強大的衝擊力和速度更可把建築物掃到數百公尺

之遠。人很難在猛衝而下的雪崩中存活，一旦被雪崩掩埋，雪會逐漸硬化，很快就會難以呼吸，同時也阻礙救難。

深埋的脆弱層

雪中白霜和深埋的雪面白霜是最為惡名昭彰的脆弱層。它們能夠承受極大的垂直重壓，可是本身幾乎毫無剪力可言，崩塌時可能如紙牌般驟然傾瀉，也可能因結構使然而如一排排的骨牌般依序傾倒。此外，雪中白霜和被深埋的雪面白霜也可能會在脆弱結構幾乎不變的情況下存續數週，甚或數月之久。

雪面的任何範圍都可能會形成雪面白霜；在風無法吹入的遮蔭處，雪面白霜最能持久不化。當雪面白霜被後來的降雪蓋住後，便成

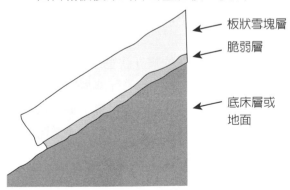

板狀雪塊層

脆弱層

底床層或地面

圖 27-7　板狀雪崩的分層構造，板狀雪塊層與底床層之間有一脆弱層。

為可能導致雪崩的脆弱層。而如果白霜形成後的第一場暴風雪是以涼爽、平順的狀態開始，這種雪面白霜將會最為危險，這是因為可能只需要數小時的時間，很快就能形成一層薄薄的雪層。這個雪層很難被察覺，但仍然可能承載降下的新雪。

雪中白霜在初冬的淺雪地形成得最快，此時的地表仍然溫暖，但空氣的溫度已十分涼爽（這種形態在大陸型地區十分常見）；不過，只要雪層之間的溫度變化極大，雪中白霜其實在任何時間、地點都有可能形成。當溫度以及相關的水氣壓差異使得水氣分子轉移到冰的結晶體面，而不是結晶之間的黏結處時，弱化的過程便會展開。因此，尚未成熟的雪中白霜（多面狀）和成熟的雪中白霜（杯狀與卷狀）同樣脆弱。

被埋住的霰（軟雹；見圖 27-1g）是積雪場中另一種典型的脆弱層，因為這種軟雹一旦受干擾，就有如球狀軸承般。其他容易使雪塊崩塌的脆弱層還包括呈片狀的雪結晶（見圖 27-1a）。

冰河冰上的脆弱層，其壽命會比地面上的脆弱層來得久。冰河可以減少雪所承受的地面熱量，維持較低的溫度，使得變質作用的速度趨緩。也就是說，就算周遭的雪坡已經穩定，季節雪在冰河上所堆積的脆弱層在暴風雪過後，甚或已至夏季也依然存在。

板狀雪塊層

一旦積雪場的支撐力衰弱到某個程度，上層的雪（單層或數層）就會慢慢滑落。如果上層雪的附著力夠強，使得雪在滑落時產生足夠的張力——也就是說，如果黏得夠緊而形成板狀雪塊——它就會以長斷面的方式斷裂，這種斷裂很可能會擴張到整個斜坡。如果這個斷面很長，就可能會造成大而重的雪塊，很容易與雪坡上的其他部分脫落分離，例如沿著斜坡邊緣和底部脫落（這些地點的雪可能比較穩定）。

板狀雪塊多半由被風堆積而成的雪層構成。在山脊的背風面，風吹積雪的模式往往如枕頭般：斜坡的中間最厚（雪塊大部分的重量集中於此，因此它也是最可能發生雪崩的地方），邊緣處最薄。風砌雪在整個滑落過程中很可能始終保持其塊狀形狀，以萬鈞之勢衝下山

去。

一層層的針狀結晶（圖 27-1d）也會形成板狀雪塊，它的堆積方式有如散亂成一堆的竹籤。許多互相糾結的星芒狀與羽狀結晶（圖27-1b、27-1e）也同樣會形成板狀雪塊，一旦鬆脫，便會粉碎成為移動迅速的粉雪雪崩。

厚實的雨雪殼多半會讓脆弱層變得比較穩固，在春天開始融化之前，鮮少會和雪崩產生關連。不過，通常比雨雪殼更薄、也更脆弱的陽光雪殼就不同了，它很可能會互相結合，成為一堆堆的板狀雪塊層。

如果覆雪的溫度或濕度比壓在下面的脆弱層高出許多，它可能就不會斷裂，始終依附在斜坡上，頂多只會因為底部摩擦力的改變而稍稍變形。不過，如果底部的脆弱層很快就碎裂，而且一開始的移動就十分顯著，那麼，即使是這種既潮濕又柔軟的板狀雪塊層，也有可能會崩落。這種情形多半發生於春季，因為這時雪中白霜層會由於融水滲入而變得十分脆弱。如果雪中白霜因此崩落，可能會出現一種彎折的作用（有如鞭子一般），使得雪塊受壓過重而斷裂、滑落。這種

彎折作用也會發生在乾雪上。

如果上層的雪很脆弱、附著力又差（嚴格來說不能稱為板狀雪塊），脆弱層的碎裂只會造成上層的雪粒互相崩來落去，但它們依然會留在原位。不過，如果脆弱層是雪面白霜，或是略為鈍化的星芒狀、羽狀或片狀結晶，碎裂的速度將會極為快速，即使最脆弱的雪層也可能會演變為板狀雪崩。

底床層

底床層可提供一個平面，讓雪崩順其滑落。舊雪、融水雪殼、冰河、岩床或草地的平滑表面都是常見的底床層。如果溫度的變化使得這些平滑面和上面的雪之間的界面形成雪中白霜，或是界面受到融水或滲入雨水的潤滑，界面就會變得更為脆弱。陳年雪中白霜崩落的碎片也可能會成為底床層。

觸發雪崩的因素

人類活動是觸發雪崩的最有效機制。滑降下坡、熊掌鞋的踩踏與滑雪板的攀登，特別是在以踢踏步轉彎時，很容易就會干擾雪中白霜或是被埋住的雪面白霜。以滑雪

板或雪板下降的攀登者的大轉彎和橫渡動作，很容易就會引發鬆雪雪崩，以及脆弱但移動迅速的軟板狀雪崩。雪板玩家或滑降者在做出全制動轉彎、曲棍球式停止、側滑下坡等動作或跌倒時，濕性的鬆雪雪崩與板狀雪崩便很容易被引發。甚至連在斜坡底下走過也可能會導致雪崩，尤其是當脆弱層屬於雪中白霜或雪面白霜時，因爲脆弱結晶結構的崩落可能會引起骨牌效應，往山上擴散開來。此外，原本可以安然走過的地方，一旦加上雪上摩托車的重量和震動，就有可能發生雪崩。

　　暴風雪也會促使雪崩發生。暴風雪所堆積的新雪會造成平均的壓力，這會使得某些被埋住的雪層（例如略呈圓形的星芒狀與羽狀結晶，以及片狀結晶的薄層）因而崩裂。地震、雪簷、冰塔倒塌，以及其他施於雪地的內在與外在作用，都可能會導致雪崩，而且時間與地點難以預測。單憑巨大的聲響並不足以引發雪崩；這就好比專業滑雪者在極速動作中做出的震盪衝擊才是控制側滑的要素，而非其撞擊的聲響。更多關於雪崩的詳細內容，參閱第十七章〈雪崩時的安全守則〉。

了解雪的循環

　　了解當地的地形和天候狀況，有助於登山者在出門前預測當地的雪況。了解風、陽光和降雪在不同的高度和不同的斜坡中會對雪產生怎樣的影響，有助於決定路線及裝備的選擇。

　　硬雪能提供易於行走的雪面以及穩固的雪墩架設處，但如果硬雪太硬而變成冰，不僅行走時十分滑溜，也不易設置雪墩。鬆軟的新雪會使下坡滑降變得十分有趣，但會讓上坡攀登變得十分困難，同時也很難找到可以作爲確保的支撐。雪層的多樣、不同雪層的結合及下雪的時機點都可能進一步引發雪崩。

　　從最初降下的小雪片到冰河冰或融雪水，雪的循環創造了充滿變化且持續變遷的環境，對攀登者來說是挑戰亦是樂趣。

第二十八章
高山氣象

許多世界上最偉大的紀念碑或廟宇之所以會模仿山的形狀，例如埃及和墨西哥的金字塔，並不是巧合。山散發出力量並象徵永恆。古人認為山頂之所以常受暴風雨侵襲卻仍屹立不搖，乃是神明力量的表徵；而登上山頂的行動，則是甘冒違背神明旨意的風險。

對於今日的攀登者而言，在山上遭逢災難性的惡劣天候，必須歸咎於對大自然的不夠尊重或運氣不好，而非神明生氣的後果。毫無疑問地，一旦身處山區，你會面對比地球上其他任何環境都還要危險的天候，庇護處的尋找不但更加困難，而且巨大的山峰可能會形成獨立的天候狀況。儘管氣象預報的技術已經有所增進，卻依然無法精確掌握大氣層的運作方式，尤其是山區。聰明的山友不僅要在出發前詳細查閱氣象預報，也要培養在山中實地估量天候狀況的能力。

形成氣象的力量

想要弄懂天氣預報，就得先對生成天氣的數個自然力有基本認識。這些知識不僅能夠協助登山者在出發前充分明瞭相關資訊，也有助於在山徑上或攀登路線上時發現重大氣象變化。

太陽

太陽的作用遠不止於照亮我們所居住的地球。太陽是驅動大氣層運作的馬達，它所提供的熱量在

結合其他因素後會創造出溫度的變
化，從而引發風、雨、雪、雷、閃
電等等狀況，統稱為氣象。

　　太陽所帶來的影響是大是小，
關鍵在於地球表面各地所受的太
陽輻射強弱有別。愈接近赤道，太
陽輻射就愈強烈，所以赤道和兩極
地區的溫度會極端不同，也就不足
為奇了。空氣的溫度差異也會導致
空氣的流動，調和極端的高溫或低
溫。

空氣流動

　　對於任何曾經在山區搭設帳篷
的人來說，空氣的水平移動——也
就是我們所謂的「風」——絕對不
是什麼陌生的事情。不過，空氣也
會上升和下降。空氣冷卻時，密度
會增加而往下沉，氣壓因而上升；
但當空氣變熱時，密度則會減少而
往上升，氣壓因而降低。溫度的差
異不僅造成氣壓的差異，而且也
會帶動空氣的流動。空氣的流動方
向通常是由高壓帶移往低壓帶（圖
28-1）。記住，風向的定義是風從
哪裡來，而非吹往哪裡去。

　　從高壓帶移往低壓帶的空氣帶
著濕氣，當空氣移到較低壓的區

圖 28-1　地球的空氣循環形態：由兩極
的高壓區往赤道的低壓區流動，氣流又
因地球自轉在中緯度地區偏移。

域，然後升高並冷卻，濕氣便會凝
結為雲或霧。這種現象之所以發
生，是因為空氣在冷卻後承載水蒸
氣的能力減少所致。這就是為什麼
氣溫低的時候你能「見到」自己呼
吸；你呼氣時口中的水蒸氣凝結成
液態的小水滴。當地球大氣層當中
的空氣從高壓帶流動到低壓帶而被
抬升時，便會大規模出現這種冷卻
和凝結的過程。

　　由於北極與南極地區的空氣較

冷，密度高於赤道周圍的空氣，因此它會往下沉。空氣下沉與沉積的地區是高壓帶。當空氣下沉、壓力升高時，溫度也會稍稍上升，就像被壓在一大堆球員下面的足球隊員一樣：他受到的壓擠最甚，溫度因此上升。（恐怕連火氣也是！）在大氣層裡，高壓帶這種溫度升高的現象會使得原本便已稀少的濕氣蒸發殆盡，這就是極地地區降水極少的原因。雖然這種下沉作用會增加空氣的溫度，使得濕氣大半蒸發，但這種加熱作用並不足以讓極地成為熱帶地區。

地球自轉

如果地球不會自轉，這股來自極地的冷空氣就會繼續往赤道移動。然而，從北極下沉往南移的空氣，以及從赤道往上升的空氣，兩股氣流並未形成一個從北到南，而後又從南到北的簡單循環。地球的自轉是空氣偏移的主要原因，有些從赤道上升的空氣在亞熱帶地區下降，產生了高壓帶。而這些亞熱帶高壓區的部分空氣又往北移，碰到了從北極往南移的空氣（或者往南移，碰到從南極往北移的空氣）；這兩股性質截然不同的空氣團的交界處稱爲極鋒（polar front；圖 28-1）。如果這個交界處不會移動，我們稱之爲滯留鋒（stationary front），而滯留鋒往往是風暴的溫床。

冷鋒和暖鋒

由於極鋒兩邊的溫度呈現強烈的對比，加上地球自轉導致的不

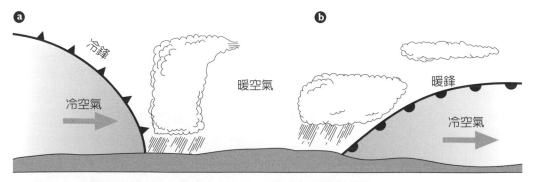

圖 28-2　鋒面：a 冷鋒取代較暖的空氣；b 暖鋒取代較冷的空氣。

平衡以及地形、海洋、冰地與高山等差異的影響,一些來自北方的乾冷空氣會往南移動(或者在南半球,空氣由南往北移動),迫使部分的暖空氣往上抬升。當強勢的冷空氣取代暖空氣的範圍時,稱為冷鋒(圖 28-2a);當強勢的暖空氣推向冷空氣的範圍時,則稱為暖鋒(圖 28-2b),這兩種鋒面會在滯留鋒處產生一個「波」或「帶」。囚錮鋒(occluded front)結合了暖鋒和冷鋒的特質,多半出現在成熟的低壓系統中心附近。

冷鋒和暖鋒兩者各有獨特的雲層為其特徵,登山者可藉此辨別不同的鋒面。冷鋒之前、伴隨著冷鋒或冷鋒之後會出現的雲系包括積雲(cumulus,圖 28-3a)、高積雲(altocumulus,圖 28-3b)、積雨雲(cumulonimbus,圖 28-3c)和層積雲(stratocumulus,圖 28-3d)。這些雲系較為蓬鬆,像棉花糖一樣。cumulus 即指「堆疊」、「聚集」的形狀,而 stratus 則指「片狀」或「層狀」的特徵。

暖鋒之前或伴隨著暖鋒而來的雲系則包含環暈(halo,圖 28-3e)、莢狀雲(lenticular,圖 28-3f)、層雲(stratus,圖 28-3g)、卷積雲(cirrocumulus,圖 28-3h)、卷層雲(cirrostratus,圖 28-3i)、高層雲(altostratus,圖 28-3j)和雨層雲(nimbostratus,圖 28-3k)。大體來說,沉降、變厚的雲層表示降雨將至,以及能見度降低。

原本由滯留鋒發展而來的「波」或「帶」可能會發展為低壓系統,這裡的空氣是以逆時鐘方向繞著低氣壓旋轉(圍繞著高壓帶的空氣則是以順時鐘方向旋轉),這也是地球自轉和地表摩擦力的結果。

打雷與閃電

當鋒面過境使得兩股性質不同的氣團互相碰撞,或是氣團在接觸向陽坡後急速增溫時,便會產生雷雨。當氣團的溫度上升,它便會變輕往上飄浮,若這股空氣上方的大氣層夠冷,熱空氣會繼續上升,結果便產生氣團性雷雨。光是一道閃電就會讓周圍空氣的溫度上升高達攝氏 25,000 度,這股熱能會使得空氣驟然膨脹,發出震耳欲聾的雷鳴。

山區的雷雨可能也確實會致人

ⓐ積雲：若持續向上膨脹，表示不久後會出現陣雨。

ⓑ高積雲：高而平的雲層，表示雷雨或陣雨可能會發生。

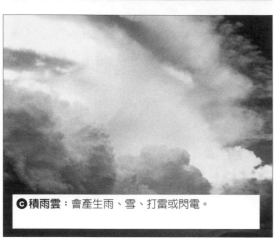

ⓒ積雨雲：會產生雨、雪、打雷或閃電。

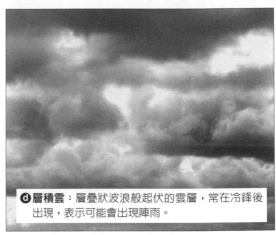

ⓓ層積雲：層疊狀波浪般起伏的雲層，常在冷鋒後出現，表示可能會出現陣雨。

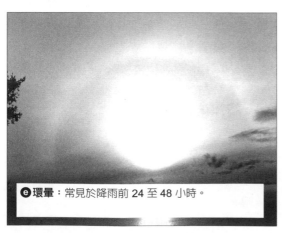

ⓔ環暈：常見於降雨前 24 至 48 小時。

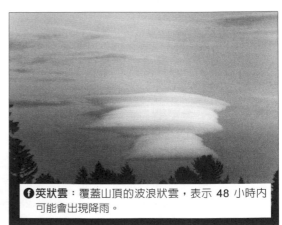

ⓕ莢狀雲：覆蓋山頂的波浪狀雲，表示 48 小時內可能會出現降雨。

圖 28-3　辨別雲層的形態：a、b、c 與 d 是冷鋒抵達前後或伴隨而來的雲系；（下頁續）

⑨層雲：層狀的雲層，與廣泛的降雨和海洋性
氣團相伴出現。

⑥卷積雲：雲層很高，通常是由結晶的冰構
成，表示風暴將至。

ⓘ卷層雲：雲層很高且薄，由結晶的冰組
成。

ⓙ高層雲：即將到來的暖鋒的一部分，之後會
出現卷層雲。

ⓚ雨層雲：帶來廣泛降雨以及低能見度的層
狀雲。

圖 28-3（續上頁）e、f、g、h、i、j 與
k 是暖鋒抵達前或伴隨而來的雲系。

於死（圖 28-4），原因不僅是雷擊而已，儘管它是雷雨裡最危險的元素。光是在美國，平均每年就有 200 人死於雷擊。雷電也會引發野火。此外，即使是普通的雷雨都有可能會產生 473,000 公秉的水量。這股來勢洶洶的澎湃雨量很快就會使溪流暴漲，繼而摧毀營地。近來日趨流行的峽谷探險運動（canyoneering），特別是在深窄峽谷裡垂降，增加了攀登者遭遇暴洪而溺斃的風險。雷雨也會產生致命的強風，足以將整片森林吹倒。

不過，只要採取若干防範措施，山區雷雨所引起的意外多半都能避免（見「預報會有雷雨發生時應採取的措施」邊欄）。可先從獲得最新天氣預報和即時氣象報告做起。

測量雷雨的移動

是否有辦法可以測量雷雨的移動？其實很容易，只要有手錶即可。利用光速大於音速的原理，一

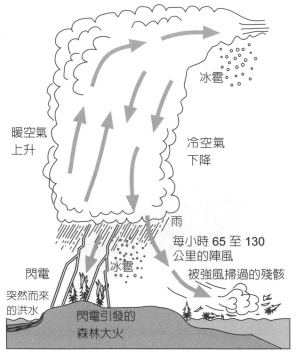

暖空氣上升

冰雹

冷空氣下降

雨

每小時 65 至 130 公里的陣風

閃電

冰雹

突然而來的洪水

被強風掃過的殘骸

閃電引發的森林大火

圖 28-4　雷雨災害包括：閃電、暴洪與疾風。

🏕 預報會有雷雨發生時應採取的措施

- 出發前取得當地即時氣象報告和預報。
- 不要在狹窄谷地或深谷裡紮營。
- 不要在高而空曠的地方攀登與健行。
- 早一點登頂，在下午前下山。雷雨通常於午後升溫之後形成。
- 注意原本的小積雲是否有往上發展、增強的趨勢，這可能是雷雨將至的徵兆。
- 注意積雲的顏色是否由白轉灰或黑。

看到閃電，就開始計秒，一聽到雷聲，就停止計時。把計得的秒數除以五，商數就是雷雨距離你的英里數（再乘以 1.6 即爲公里數）。持續計算雷聲和閃電之間的時距，判斷雷雨是愈來愈接近，還是一直停留在某個位置，還是漸行漸遠。如果時距愈來愈短，表示雷雨離你愈來愈近；如果時距愈來愈長，就表示雷雨正慢慢離開。

這種方法之所以有效，是因爲閃電與雷聲的傳遞速度不同。雖然雷聲和閃電幾乎是同時發生，但聲音是以每 5 秒 1.6 公里的速度傳到你的耳朵，而閃電的速度則是每秒 300,000 公里，幾乎等於即刻出現。這就是你會先看到閃電才聽到雷聲的原因，除非你已和雷雨非常接近。

當雷雨趨近時

如果攀登者在空曠處遭遇雷雨，要盡快找尋庇護。帳篷是最差的庇護，因爲金屬製的營柱恐怕就像支避雷針，會引來雷擊，所以要遠離營柱和帳篷裡的濕物品。採取下列預防措施，以免受到雷擊：

- **與水保持距離**，水是電的良導體。
- 若處於空曠的山谷或草原上，趕緊找一塊低窪地。
- **如果你的頭髮直豎起來**，趕快移動。
- **不要站在稜脊或任何高點**，也不要站在大樹下，尤其是孤樹或病株，因爲它們在雷雨的暴風下更容易倒塌。
- 若你在森林內，**找一塊樹木高度差不多的位置**。
- **盡速離開峰頂與山尖**。
- **不要接近、接觸或穿戴金屬或石墨材質的裝備**，例如冰斧、冰爪、攀登裝備與鋁架背包。
- **盡可能讓自己和地面隔絕開來**，坐在軟背包或泡綿墊上，以免雷擊經由地面而來的步階電壓。不過，地面電流可能會穿透此類隔絕物。
- **身體蜷曲**，蓋住頭和耳朵。
- 不要躺下來：這會增加身體與地面的接觸，可能會傳導更多的電流。

區域風

若想要有能力評估天候狀況，了解地表及上層大氣的大尺度風

向模式是十分重要的。不過，山區的特殊地形也會對風造成影響，因此，登山者也必須了解局部地區的風的流動模式。如果不了解風的習性，登山者可能無法成功登頂，只能被困在帳篷裡，甚至是被吹落山崖。

山隘風

風常常會順著地形上的谷壑而過，例如大型的隘口或是兩個山峰之間的鞍部。當風從這種谷壑中吹過時，風速往往會加倍（圖 28-5）。

攀登者可以好好利用風的這種特性。如果可能，最好在靠近山口或隘口前先測量迎風處的風速。一旦知悉這裡的迎風處風速，你就可以針對風速可能會大上兩倍的山隘風做好準備。避免在隘口順風處紮

營，也要避免選擇暴露在這種狂風之下的路線。巨峰可以擋掉或減緩部分的風力，其效應可遠達下風處好幾公里。

谷風和重力風

稜線附近的地面通常是光禿禿的，這種地面的溫度上升速度會比覆蓋著植物或樹木的谷地地面來得快，而由於溫度較高的空氣會上升，因此所產生的谷風會沿著山谷兩側上升，並在稜線處散開。這種往山上吹的微風就稱為谷風，時速可達 16 到 24 公里。在正午時分風速達到最高，直到太陽下山之前不久才會止息。

到了晚上，地面開始冷卻，於是冷空氣開始沿著山坡向下流動，這種現象稱為重力風。這種下坡微風在午夜過後會到達最高風速，直

迎風處　　　　　　　　　　　　　順風處

時速 50 公里的風　　　　　　時速 50 公里的風

時速 100 公里的風

時速 50 公里的風　　　　　　　時速 50 公里的風

圖 28-5　風通過山口或隘口時的加速作用。

到太陽升起之前才會停息。因此，如果你在懸崖底下紮營，很可能會有個風大的不舒服夜晚。營地與稜線之間的斜坡愈開闊，風速便會愈高。

焚風（欽諾克風）

當強風翻過稜線後沿著山坡往下吹，空氣的溫度可能會急遽升高，這種風稱為焚風，也就是美國西部地區所稱的欽諾克風（chinook）。當這種空氣下沉時，不但溫度上升，而且會聚集在山峰的背風面（圖 28-6），有時可以在數分鐘內使氣溫增加攝氏 17 度，在數小時內就可以融化 30 公分的積雪。了解這種風的特質極為重要，不僅是因為它的風速極快、會使得氣溫快速提升，也因為它可

2,100 公尺，攝氏 -5 度

空氣下降，溫度提升

800 公尺，攝氏 9 度

圖 28-6　焚風（欽諾克風）迅速沉降並升溫。

能會讓雪地迅速融化而導致洪水。焚風會增加雪崩的機率，使得雪橋變弱，並造成溪流水位暴漲。

可能造成危險的焚風或欽諾克風，其實會有警告性的徵兆讓人有所預期。焚風的效果可達每往下降 300 公尺氣溫就高出攝氏 3 度；如果符合以下三個條件，那麼就很有可能會出現焚風：

1. 你正在一個大山脊或山峰的順風側，基本上是山嶺的東方。

2. 吹過山脊或山峰的風速超過每小時 48 公里。

3. 在稜線看到降水。

布拉風

和焚風正好相反的是布拉風（bora），在格陵蘭稱之為庇特拉克風（piteraq）。布拉風其實就是一股極為寒冷的空氣，因此當風往下坡方向吹時，空氣的下沉與聚集作用並不能讓溫度顯著增加。這種風最常見於大冰河的下坡處，時速往往可達 80 公里以上。布拉風可以吹走帳篷、讓人失去平衡，並讓風寒溫度降到危險的程度（見第二十四章〈緊急救護〉的「風寒指數」）。它所刮起的雪也會模糊登

山者的視線。

山區的臨場氣象預測

　　天候資料的蒐集和評估不應在到達登山口或是攀登路線起點時結束。和天氣有關的山區意外災害，鮮少是在毫無警示的情況下發生的。線索有時只是蛛絲馬跡，有時則至爲明顯（見「暴風欲來的四個重要指標」邊欄）。

　　該邊欄所提出四個指標當中，光憑其中任何一個，並無法讓你全盤了解必要的資料，要詳細檢視各個因素。下文討論的事項會提供一些準則，用以評估這些指標，以補強你在離家之前所蒐集的氣象報告與預測資料。有時候，在登山過程中也能透過智慧型手機更新這些資料，雖然這要視其覆蓋範圍及手機應用程式的可信度或資料來源而定。關於雲層變化，可見表 28-1；關於風向及風速變化，可見表 28-2。

從氣壓中找線索

　　氣壓計或是氣壓／高度兩用計

暴風欲來的四個重要指標

- 雲層的變化
- 氣壓的變化
- 風速的變化
- 風向的變化

表 28-1　從雲層中尋找線索

如果	那麼	觀察
高卷雲，出現日暈或月暈	24 至 48 小時內可能降水	雲層變低、變厚
高卷雲，太陽或月亮圍繞緊密的光圈	24 小時內可能降水	雲層變低、變厚
山巔上形成冠狀或莢狀雲	24 至 48小時內可能降水；靠近峰頂或背風坡可能出現強風	雲層變低、變厚
層狀的扁平雲層變厚、降低	暖鋒或囚錮鋒可能會在 12 至 24 小時內抵達	風向改變；氣壓下降
碎裂的雲層漸合攏	冷鋒可能會在 12 小時內抵達	風向改變；氣壓下降

表 28-2　從風向及風速找線索（北半球）

如果	並且	那麼
轉為東風或東南風	氣壓下降；低氣壓接近	雲層變低、變厚；可能會降水
西南風轉為西北風	氣壓上升	天氣可能轉為晴朗、乾燥；迎風坡有陣雨，尤其是美國或加拿大西岸
東風增強為東南風	氣壓持續下降；低氣壓接近	風力可能會增強
西南風轉為西風	氣壓上升；高氣壓接近	迎風坡偶有陣雨，尤其是美國或加拿大西岸

可以提供絕佳的警示，提醒你注意即將逼近的天氣系統。氣壓計直接測量氣壓，高度計則是以顯示高度的方式間接測量氣壓。當你沒有改變位置時，高度計上的高度增加表示氣壓下降，而高度減少則表示氣壓上升（見第五章〈導航〉「高度計」一節）。

表 28-3 的評估主要是針對一個正在發展的低壓系，可是快速聚集的高壓系也同樣會帶來頗為擾人的影響——主要是強風。

結冰高度和雪線高度

估測結冰高度和雪線高度對你

表 28-3　氣壓計／高度計在 3 小時內的改變

氣壓下降	高度計上升	建議行動
0.6 - 1.2 毫巴	6 - 12 公尺	不必採取任何行動，持續觀察。
1.2 - 1.8 毫巴	12 - 18 公尺	雲層是否變低、變厚？如果是，開始每小時都測量氣壓。
1.8 - 2.4 毫巴	18 - 24 公尺	可能會出現時速 34 至 61 公里的風。考慮轉移到暴露感較低的位置；持續觀察。
大於 2.4 毫巴	高於 24 公尺	風速可達 64 公里以上。迅速移往有庇護的地方。

可能會有幫助，但這些估算容易產生誤差，因為它們的依據乃是伴隨高度增加而來的平均溫度降幅：海拔每高出 304 公尺，平均溫度便會下降攝氏 2 度（見「估測結冰高度」邊欄）。或許這種方法不甚準確，不過總比沒有任何估測來得好。在算出結冰高度後，你可以用表 28-4 所列出的準則來估算雪線高度。

自己做氣象預報

你不妨考慮在計畫的出發日期前蒐集至少一天（最好兩天）的氣象資料，這樣才能將這些氣象預報和你所觀察到的真實情況比照一番。如果氣象預報和你實際所見非常接近，按照計畫進行當然會比實際天候完全相反時更加有信心。

⛺ 估測結冰高度

若要估測溫度降至華氏 32 度的海拔高度，只需知道目前所在高度和溫度即可：
例如：

$$\text{目前的高度（英尺）} + \frac{(\text{目前的華氏溫度} - 32) \times 1000}{3.5} = \text{預估之結冰高度（英尺）}$$

$$1000\text{英尺} + \frac{(\text{華氏 39 度} - 32) \times 1000}{3.5} = 1000\text{英尺} + \frac{7000}{3.5}$$

$$= 1000\text{英尺} + 2000 = 3000\text{英尺}$$

若要估測溫度降至攝氏 0 度的海拔高度，只需知道目前所在高度和溫度即可：

$$\text{目前的高度（公尺）} + \frac{(\text{營地攝氏溫度}) \times 304}{2} = \text{預估之結冰高度（公尺）}$$

例如：

$$1000\text{公尺} + \frac{(3 \times 304)}{2} = 1000\text{公尺} + \frac{912}{2} = 1000\text{公尺} + 456$$

$$= 1456\text{公尺（至 1500 公尺）}$$

表 28-4　估算雪線高度

如果	並且	那麼
層雲或霧出現	持續而廣泛降水	雪線高度約為結冰高度下方 304 公尺
積雲出現，或冷鋒逼近	局部強降水	雪線可低於結冰高度達 608 公尺；結冰高度以下 304 公尺的雪會經久不化。

出發前兩天至三天

- 觀察整個天氣形態：高氣壓、低氣壓以及各鋒面的位置。
- 取得接下來兩天的氣象預報。

出發前一天

- 觀察目前的天氣狀況，評估前一天的預報是否正確。
- 再次觀察整個天氣形態 ：高氣壓、低氣壓以及各鋒面的位置。
- 取得接下來兩天的氣象預報。
- 如果氣象預報提到可能會有強風、雷雨、大雪或豪雨，**最好每隔六到八小時就更新一次最新的預報**。這種預報的時效很短，因為天氣有時會迅速轉變。

出發當天

- 觀測目前的天氣狀況，評估前一天的預報是否正確。
- 取得接下來幾天的氣象預報。
- 根據當前的氣象預報、較早的預報紀錄、個人的經驗以及登山需求，做出「是否放行」的決定。

天候資訊的應用

　　在出發之前，登山者可以蒐集到的氣象資料來源頗為豐富。懷著明確的目標所蒐集的資料才是真正有用。一開始要先蒐集登山地點的氣象預報，接著則是在登山過程中繼續進行全面性的觀察。持續分析雲層、氣壓、風速與風向的改變。在選擇路線與營地以及決定出發與折返時間時，都必須完整地將天候資料納入考量。時時留意周遭環境，以及它們可能會對行程造成的衝擊，這樣你在遨遊山林時的安全餘裕才能更大些。

附錄　等級系統

等級系統是一種工具，能夠幫助登山者選擇富挑戰性卻又不超出能力範圍的攀登路線。等級系統的沿革，始於 19 世紀晚期至 20 世紀初期的英國和德國。威羅‧維曾巴哈（Willo Welzenbach）在 1920 年代曾經建立一套等級系統，利用羅馬數字與英文文字來比較及描述阿爾卑斯山區的路線，為今日國際山岳聯盟（UIAA）的等級系統奠定基礎。之後，各種等級系統就如雨後春筍般蓬勃發展。當今國際通用的等級系統光是在攀岩領域就有不下七種，山岳攀登則有四種，冰攀四種，而人工攀登也有二種。

評定登山路線的等級是很主觀的，因此要使得各個登山區域的難度評定具有一致性，無異於癡人說夢。登山路線的評定都是在天候良好、裝備齊全的假設下做出。影響評比的變數很多：攀登者的身材（身高）、力量以及柔軟度，還有攀登的類型（例如岩面攀登、裂隙攀登或摩擦點攀登）以及手點類型或攀登本身的風格。

雖然路線難度往往是由第一支完攀成功的隊伍（或個人）訂出，不過在理想上，它應該經由共識產生，如此才能減少個人的偏見。攀登指南的作者通常不會爬過指南裡介紹的每一條路線，因此勢必要參考他人的意見。有時候，某些路線甚至只被完成過一次。

如果路線的實際難度比某個等級系統所評定的路線難度還要困難，則該等級系統會被形容為「從嚴」（stiff）；如果路線的實際難度比某個等級系統所評定的路線難度來得容易，則該等級系統會被形容為「從寬」（soft）。當然，針對等級系統做評鑑，也有可能會和等級系統本身的評定一樣不精確。因此，當你初次攀登某個山區，最好從稍低於你的能力的等級開始，除非你能夠評鑑當地的等級系統，以及判斷該山區的岩石性質。

山岳攀登

美國國家登山分類系統（National Climbing Classification System, NCCS）是由美國發展出來的。這個系統是以時間和技術難易的角度，針對多繩距山岳攀登或長程攀岩的整體難度做出描述。該系統考量的因素包括：路線長度、困難繩距的數目、最困難繩距的難度、所有繩距的平均難度、需專心投入的程度、尋找路線的問題以及攀登時間等。至於該攀登路線是否容易到達，或者是否地處偏遠，則未必會影響到等級的高低，要看登山指南的重點和地區而定。這個系統所強調的是等級愈高，所需的心理準備和專心程度也就愈高；它的前提是登山隊要有能力爬上想要攀爬的等級。

等級 I：通常需要數小時的時間；技術難易度不拘。

等級 II：需要半天的時間；技術難易度不拘。

等級 III：技術要求高的部分需要一天的時間；技術難易度不拘。

等級 IV：技術要求高的部分需要一整天的時間；最困難的繩距通常不超過 5.7 級（指優勝美地小數點系統〔Yosemite Decimal System, YDS〕，見下文）。

等級 V：需要一天半的時間；最困難的繩距通常在 5.8 級以上。

等級 VI：需要數天的時間，而且涉及困難的自由或人工攀登。

等級 VII：於天候狀況差、地處偏遠的情況下，至少在大岩壁上捱過十天。攀登難度至少與等級 VI 相同，而且其他每一項因素的強度皆增加。

和其他的等級系統一樣，這裡的等級也是很主觀的。舉例來說，優勝美地國家公園酋長岩的「鼻子」路線（Nose on El Capitan）被列為等級 VI。1958 年，華倫‧哈汀（Warren Harding）等人花了 45 天的時間初次登頂成功；1975 年，約翰‧隆（John Long）、比利‧威斯貝（Billy Westbay）和吉姆‧布里威爾（Jim Bridwell）創下了一天登頂成功的紀錄；1992 年，漢斯‧福羅溫（Hans Florine）和彼得‧克夫特（Peter Croft）將登頂時間縮減為四個半小時；1993 年，琳‧希爾（Lynn Hill）第一次以自由攀登的方式攻頂，並於 1994 年完成一天之內自

由攀登攻頂的壯舉。因此，登頂所需的時間是相對於登山者的能力和技術，你必須了解攀登的類型會對某個等級的哪些因素產生影響。如果你想估計攀登隊伍所需時間，適當的規畫（包括對於路線資料的研究）會比評定的等級更加重要。

攀岩

自由攀登、人工攀登以及抱石，都已有不只一種評定等級的系統。

自由攀登

1937 年，改良自維曾巴哈等級系統的西亞拉系統（Sierra Club System）被引介到美國。在 1950 年代，攀岩界在對加州的塔濟茲岩（Tahquitz Rock）進行評鑑時，在這套系統裡的第 5 級增附了十進位的小數點，使得它更為精確。這套系統根據攀岩時所需的技巧及岩壁難易來分類地形，也就是當今的優勝美地小數點系統（YDS）。圖 A-1 比較了 YDS 系統與其他國際難度等級系統。

級數 1：徒步健行即可。

級數 2：輕鬆攀爬，偶爾會用到雙手輔助攀爬。

級數 3：簡單攀爬；運用雙手保持平衡，可能需要攜帶登山繩。

級數 4：很容易的攀登，暴露感較大，常會用到繩索。墜落可能會致命。通常可以輕易找到天然的固定支點。

級數 5：從此級開始才算是真正的攀岩。攀爬時會用到繩索、確保以及（天然或人工）固定支點設置，以保護先鋒者免於長距離墜落。

增附十進位小數點的用意是要以 5.0 到 5.9 作為量度的範圍，且不超過 5.9。在 1960 年前後，全世界最難的攀岩路線都被列為 5.9 級。然而，隨著 1960 年代以降的攀岩水準日益提高，攀岩界開始覺得等級的上限必須解除，於是，嚴格而無彈性的十進位小數點制度遂被揚棄，5.10（中文唸法為「五點十」）成為下一個等級。不過，這種無上限的系統雖然使得 5.11、5.12 或甚至更高的數字開始出現，但並非所有的路線都被重新評定過，這使得「舊派等級系統」和新系統之間出現了歧異。

YDS 在 21 世紀的最初幾年

間曾經出現高達 5.15 的數字。在 5.10 到 5.15 之間的級數又再細分為 a、b、c、d 四等，以期將攀岩路線的難度評定得更加精準。例如，在屬於 5.12 級的攀岩路線中，最難的路線等級為 5.12d。為使分類更為精細，偶爾還會加上正負符號作為區分：加上正號表示這條路線整段都維持著該等級的難度，而加上負號則表示這條路線上只有一小段或幾步動作屬於該等級，其餘的難度則較低。

我們無法精確地定義第五級所衍生的等級制度，不過以下可以視為一般的準則：

5.0-5.7：對於登山老手來說很容易；大部分的新手由此入門。

5.8-5.9：大部分的週末攀岩者頗能輕鬆勝任；需要某些特殊攀岩技巧，例如擠塞攀登、靠背式攀登、撐起式攀登。

5.10-5.11：非常認真的業餘攀岩者可到達這個水準。

5.12-5.15：屬於專家的領域；需要很多訓練及天賦，常常要在某個路線上反覆練習。

YDS 只評定某個繩距上最艱難的動作，而如果是多繩距的路線，則評定該路線上最艱難的一段繩距。YDS 並沒有指出攀登路線的整體困難程度、固定支點放置難易度、暴露程度、缺乏防護和費力程度。不過，如果某條路線的難度較為平均，只有特定路段例外，有些登山指南會把它的難度改評得較高。如果登山指南在利用 YDS 時曾加以變化，必須要在書的序言中解釋清楚。

由於 YDS 只對某個動作或某段繩距的困難度做出評定，並沒有考量墜落的可能性，於是後來又發展出一套評定墜落嚴重性的等級系統。這套系統於 1980 年由詹姆斯‧愛力克森（James Erickson）引介而來，現以多種形式出現在各登山指南裡。在參閱登山指南前應先閱讀序言，了解它所採用的等級系統意義。

PG-13：固定支點的設置處足夠；如果妥善設置，即使墜落也不會掉落很長的距離。

R：固定支點的設置處不太足夠；墜落時有可能會掉得很深，尤其先鋒墜落的話會很慘，可能會受重傷。

X：固定支點的設置處不足或根本無法設置；墜落的距離將會很長，可能導致重傷甚或喪命。

UIAA	法國系統	YDS	澳洲系統	巴西系統	英國系統
I	1	5.2			3a — VD
II	2	5.3	11		3b
III	3	5.4	12	II	3c — HVD, MS, S
IV	4	5.5		IIsup	4a — HS
V-		5.6	13	III	4b
V	5	5.7	14	IIIsup	VS
V+			15		4c
VI-		5.8	16	IV	HVS
VI		5.9	17 / 18	IVsup	5a
VI+	6a	5.10a	19	V	E1
VII-	6a+	5.10b	20	Vsup	5b
VII	6b	5.10c / 5.10d	21	VI	5c — E2, E3
VII+	6b+	5.11a	22 / 23	VIsup	6a
VIII-	6c / 6c+	5.11b / 5.11c	24	7a	E4
VIII	7a	5.11d	25	7b	6b — E5
VIII+	7a+	5.12a	26	7c	6c — E6
IX-	7b	5.12b / 5.12c	27	8a	
IX	7b+ / 7c	5.12d	28	8b	6a
IX+	7c+	5.13a	29	8c	
X-	8a	5.13b / 5.13c	30 / 31	9a	7a — E7
X	8a+ / 8b / 8b+	5.13d	32	9b	
X+	8c	5.14a	33	9c	E8
XI-	8c+	5.14b / 5.14c	34	10a	
XI	9a	5.14d	35	10b / 10c	7b — E9
XI+	9a+	5.15a	36	11a / 11b	
XII-	9b	5.15b	37	11c / 12a	7c
XII	9b+	5.15c	38	12b / 12c	

圖 A-1　全球十七個等級系統中六個主要等級系統的比較。

登山指南多半也會評定路線品質，這種評定比路線難度的評定更為主觀。因此，某條路線的星號數目只表示它在登山指南作者眼中的品質高低，而最好的登山路線應該有幾個星號，至今還沒有一個標準出現。沒有星號並不表示這條路線不值得爬，而充滿星號也不代表每個人都一定喜歡這條路線。

人工攀登

評定人工攀登和評定自由攀登不同；前者並沒有類似於 YDS 的不設上限量度。人工攀登的等級系統主要是標示出可能墜落的嚴重性，這又得依據可運用固定支點的品質認定。人工攀登級數標出攀登的難度，不過前提是能有輕易設置的保護點。然而，長達 12 公尺的一連串「簡單」岩鉤動作而無中間支點制止墜落，可能會得到 A3 的級數；反過來說，有些 A1 繩距也許包括每隔一段固定間距就能設置極佳保護點，然而如果岩壁的裂隙很深、向外開口嚴重而且要到最裡面才能設置中間支點，就會相當不好爬。

下面的等級系統全球通用，只有澳洲採用不同的系統（從 M0 到 M8，M 表示器械）：

A0 或 C0：不需用到繩梯。路線上已有留存的固定式固定支點，像是錨樁；或攀登者只需找著一個固定點借力，即可通過此段落。這方法有時稱為「法式自由攀登」。

A1 或 C1：固定支點很好放置，幾乎每個都足以承受墜落。通常需要用到馬蹬。

A2 或 C2：放置的支點還算不錯，不過放置時需要一些技巧。在理想的放置地點之間或許會夾雜幾個不好的地點。

A2+ 或 C2+：除了墜落的可能性增加外——墜落時可能深達 6 到 10 公尺——其餘與 A2 同。

A3 或 C3：固定支點很難架設。先鋒一段繩距得花上好幾個小時，墜落時可能深達 18 到 24 公尺，不過沒有摔落地面或重傷之虞。

A3+ 或 C3+：和 A3 同，不過墜落時很可能會受重傷。設置支點極為費力。

A4 或 C4：困難的人工攀登，絕不能掉以輕心。墜落時可能深達 24 到 30 公尺，而且可能摔落於突起的地形。支點只能支撐身體的重

量。

A4+ 或 C4+：比 A4 還要困難。必須停留在路線上更久，危險性也升高。

A5 或 C5：支點都僅能支撐身體的重量，沒有膨脹鉚釘之類的牢固固定支點。如果在一段 45 公尺的 A5 路線先鋒墜落，可能會墜落 90 公尺之深，或是會導致碰上岩石地形的重大撞擊，而後面那種狀況往往就等同於墜及地面。

A5+：這是理論上才存在的等級；情況和 A5 相同，不過連確保固定點都不牢固。如果墜落，就會落到地面（固定點失效）。

人工攀登的等級常常改變。曾經被評為 A4 等級的艱險岩縫，可能會因岩釘敲入而擴大到可容納較大岩楔的地步，於是搖身變為 C1 等級。凸輪岩楔和其他更新的科技裝備有時也能將艱難的人工路線化險為易。以今天的標準來看，某些過去曾被視為 A5 等級的路線，經過反覆攀爬並使用現代化的器材，如今或許只能得到 A2 或 A3 的評等。

大岩壁攀登的級數認定可能像是：酋長岩、鼻子路線：VI, 5.8, C2

這些數字表示：優勝美地的酋長岩，鼻子路線被評為等級 VI（「費時多日」）；必須自由攀登的最高難度（不靠人工器材）為 YDS 5.8；而且最困難的人工攀登部分為 C2。

抱石

抱石運動（bouldering）——也就是在相當接近地面的高度下攀爬大塊石頭——已日趨流行。這種過去登山者在無法攀登的豪雨天穿著登山鞋玩的遊戲，而今已完全獨立出來，自成體系。約翰·吉爾（John Gill）所創的 B 系統是抱石的等級系統之一：

B1：需要高度技巧的動作，相當於 5.12 或 5.13 級的動作。

B2：動作的艱難度相當於目前標準攀岩中最難的路線（相當於目前的 5.15 級）。

B3：一個被成功完成的 B2 級路線，但還沒有第二個人能完攀；一旦它被重複完攀，路線自動降為 B2 級。

無上限的 V 系統則由約翰·薛曼（John Sherman）所創，這種系統的評定是固定的（吉爾的 B

系統是浮動的）。如圖 A-2 所示，薛曼的分級從 V0- 開始（相當於 YDS的 5.8 級），而後再以 V0、V0+、V1、V2 等依序升高，V16 相當於 YDS 的 5.15c 級。不過，無論是 B 系統還是 V 系統，都沒有將墜落於不平地表的後果納入考量。

YDS	V-系統
5.8	V0-
5.9	V0
5.10a–b	V0+
5.10c–d	V1
5.11a–b	V2
5.11c–d	V3
5.12-	V4
5.12	V5
5.12+	V6
5.13-	V7
5.13	V8
5.13+	V9
5.14a	V10
5.14b	V11
5.14c	V12
5.14d	V13
5.15a	V14
5.15b	V15
5.15c	V16

圖 A-2　抱石的 V 系統與攀岩的 YDS 系統的比較。

冰攀

由於冰攀與雪攀的情境變化多端，所以評定起來頗為困難。通常只有長度和坡度兩項因素是整個季節或整年都不會發生變化的。雪的深度、冰的厚度以及溫度都會影響路線狀況，再加上冰況以及放置固定支點的可行性，在在都會影響路線的困難度。以下這些等級系統的評定對象，是冰瀑以及其他由融水凍成的冰攀路線，而不是硬雪（例如冰河）。

所需專心程度的分級

冰攀等級系統的重要因素，包括到達攀登路線起點的遠近、路線本身的長度、客觀的危險以及攀登的性質（這套系統中所用的羅馬數字與上文的山岳攀登等級系統中的羅馬數字無關；見上文「山岳攀登」）。

Ⅰ：接近馬路的短而容易路線，既無雪崩之虞，下山路線也直接了當。

Ⅱ：路線只包括一、兩段繩距，救難很快便能抵達，客觀危險極少。

III：路線的海拔不高，有多段繩距，或是只有一段僅需一小時便可完成的繩距。路線本身可能需要數小時，甚或一整天才能爬完。下山時可能需要架設垂降固定點，而且可能有雪崩之虞。

IV：路線有多段繩距，不過海拔較高。可能需要滑雪或徒步數小時才能到達路線起點。有潛在的客觀危險，下山時可能也會有危險。

V：在偏遠山區的一條長程攀爬路線，路線本身需要一整天才能爬完，下降時需要架設多個垂降固定點，隨時都可能發生雪崩等客觀危險。

VI：高山峻嶺中的一條長程冰攀路線，始終都需要技術攀登。只有高手才能在一天當中爬完。無論是到達路線起點還是下坡回家的路途都很艱險。在遠離道路的荒僻地區，客觀危險時時都可能發生。

VII：比起 VI 等級路線，艱險程度有過之而無不及。要到達路線起點或許就需要好幾天，而意外一旦發生，能否生還只能聽天由命。不用說，這會為身心帶來嚴酷的考驗。

技術分級

技術冰攀等級所評定的是最困難的一段繩距，考量的因素包括攀登的性質、冰的厚度、冰的自然特徵（例如吊燈狀、蘑菇狀或是凸出的懸冰）。這些等級還可以分得更細，如果某條路線的難度比標準等級更高，可以在 4 級或以上的級數後面加上正號。

1：結冰的湖泊或溪床（相當於溜冰場）。

2：繩距上的局部冰坡可達 80度以上，有很多放置固定點和固定支點的機會。

3：整段冰坡都在 80 度以上，冰況通常良好，可以找到不錯的休息點，不過設置固定點和固定支點都要有相當的技巧。

4：連續的垂直或近乎垂直的冰壁，可能會遭遇特殊狀況，如吊燈狀冰以及固定支點之間缺乏防護。

5：長而費力的繩距 —— 可能長達 50 公尺的 85 至 90 度冰壁。固定點之間幾乎沒有可休息之處。或是繩距沒那麼長，但冰壁近乎光滑，設置固定支點需要良好的技巧。

6：整整 50 公尺的繩距都是完全垂直的冰壁，雪況可能不好，動作必須講求效率，而且得在艱難費力的姿勢下設置固定支點。

7：整段繩距都是薄冰或垂懸的冰壁。冰的附著力有問題，很可能會崩落。這是極為艱難的繩距，身心都必須做好準備，需要高度的警覺性和靈活的創意。

8：由薄冰與懸冰構成，需要極大的膽量和極佳的體力。單純的冰攀很少會到達這個等級。

這些等級所描述的多半是路線首攀時的狀況，所以被評定為 5 級的路線在結冰量少的年度可能會是 6- 級，結冰量多時則是 4+ 級。這類分級通常會在數字前冠上 WI（水冰或凍結的瀑布）、AI（高山冰攀）或 M（混合地形攀登）。混合地形攀登也可以用 YDS 來評定。

新英格蘭冰攀等級系統

這是為新英格蘭地區的水冰路線設計的評等系統，它的對象是一般天候下的正常冬季冰攀。

NEI 1：角度低緩（40 到 50 度）的水冰坡，或是頗長的和緩雪坡，基本的技巧便可保障安全。

NEI 2：角度低緩的水冰坡，間或有不超過 60 度的短程凸出冰壁。

NEI 3：角度稍陡（50 到 60 度）的水冰坡，沿途有 70 到 90 度的凸出冰壁。

NEI 4：50 到 60 度的冰坡，有局部的垂直區段，途中不乏休息點。

NEI 5：多半為多繩距的冰攀路線，一路上都會有困難的區段，而且（或者）會有極費力的垂直區段，幾乎沒有休息點。

NEI 5+：也是多繩距冰攀路線，不過需要更加專心，有頗長的垂直區段，還有連續的高難度動作，是新英格蘭地區迄今最困難的冰攀路線。

混合地形攀登

現代混合地形攀登等級由傑夫・羅維（Jeff Lowe）引進，目的在於使混合路線的難關評定更加單純。它是無上限的等級系統，從 M1 開始到 M13 左右。添加正負號可以讓範圍更廣，避免壓縮級數。頂尖攀登者多半認為歐洲的 M 等

級會比其他地方的誇大一級。現代
混合地形攀登等級和 YDS 系統的
比較可見圖 A-3。

其他重要的等級系統

目前全球使用的等級系統有
很多種，圖 A-1 就是各主要系統的
比較。除了以上所介紹的主要等級
系統外，世界各地使用其他的評等
系統，每一種都有它獨特的艱難程
度評定方式，以及對天候與現狀的
考量。例如阿拉斯加等級系統便是
阿拉斯加特有的評定系統，它將暴

現代混合地形 攀登級數	YDS
M4	5.8
M5	5.9
M6	5.10
M7	5.11
M8	5.11+/5.12–
M9	5.12+/5.13–
M10	5.13+/5.14–
M11	5.14+/5.15–
M12	5.15
M13	5.15+

圖 A-3　用於冰岩混合攀登的現代混合
地形攀登等級，和評定岩壁攀登所用的
YDS 系統做一比較。

風雨（雪）、低溫、海拔及雪簷
等因素納入考量，範圍從 1 到 6 級
（而非整體所需專心程度分級的I
到 VII）。

如果你要到一個陌生的地區進
行攀登，最好先洽詢當地的政府機
關或閱讀當地的登山指南，了解當
地的等級系統，並熟習它的特殊之
處。

攀岩

澳洲系統：澳洲系統使用的是
無上限的數字量度。該系統的 38
相當於 YDS 的 5.15c。

巴西系統：巴西系統包含兩個
部分。第一部分是路線的整體難
度，從 1 到 8；第二部分則是最難
的自由攀登動作（或是沒有休息的
連續動作）難度。圖 A-1 只顯示巴
西系統的第二部分，因為這部分比
較容易和其他系統相較。較低的
等級是以羅馬數字來表示，加上
「sup」（即 superior，表示超等）
使等級更為精確；較高等級則是用
阿拉伯數字表示，加上字母修定。

英國系統：英國系統也分為兩
個部分：文字級數與數字級數。

以文字表達的級數描述的是

路線的整體艱難程度，包括攀登者的暴露感、墜落的嚴重性、費力的程度、固定支點的放置與缺乏防護等。在描述愈來愈困難的路線時，文字會變得極為累贅不便，因此英國系統最後以「極為艱險」（Extremely Severe）作為最高等級，而艱難程度更甚的路線則以「極為艱險 1 級」（E1）、「極為艱險 2 級」（E2）等標示：

E. Easy（容易）

M. Moderate（普通）

D. Difficult（困難）

VD. Very Difficult（非常困難）

HVD. Hard Very Difficult（極為困難）

MS. Mild Severe（有些艱難）

S. Severe（艱難）

HS. Hard Severe（相當艱難）

VS. Very Severe（非常艱難）

HVS. Hard Very Severe（極為艱難）

ES. Extremely Severe（極為艱險）

E1. Extremely Severe 1（極為艱險 1 級）

E2. Extremely Severe 2（極為艱險 2 級）

E3. Extremely Severe 3（極為艱險 3 級）

數字級數則屬於技巧性的評定，以路線上最困難的動作來界定。這部分的數字量度也採取無上限開放式，又可細分為 a、b、c 三等。

這兩部分互有關聯，例如防護良好的 6a 路線的標準文字級數是 E3，合起來的表達方式就是 E3 6a。如果這條路線有點缺乏防護，就成為 E4；如果完全缺乏防護，則成為 E5，見圖 A-1。

法國系統：法國系統沒有上限，6 級以上的等級再畫分為 a、a+、b、b+、c 與 c+。法國系統中的 9b+ 相當於 YDS 的 5.15c。

UIAA 系統：UIAA 系統採用羅馬數字，沒有上限。從第五級（V）開始，評等也加入正負號。UIAA 系統中的 XII 相當於 YDS 的 5.15c。德國登山界採用 UIAA 系統。

山岳攀登及冰攀

國際法文文字等級系統（International French Adjectival System）針對山岳攀登及冰攀的整

體做等級評定。許多國家採用這套系統，包括法國、英國、德國、義大利和西班牙。這種系統指出了路線的難度，包括長度、客觀危險、專心致力程度、海拔、缺乏防護、下降，以及地形的技術難度。

這套系統共分為六項，分別以法文形容詞的頭一個字母作為代表。這些項目還可加上正負號，或是冠以「sup」（即正號）或「inf」（即負號），使得它的評定更為精細。以下是這些項目的法文原文與中文釋義：

F：容易（Facile），陡峭的健行路線，混雜著岩石地形和易爬的雪坡。冰河上可能有冰河裂隙，但不一定需要繩索。

PD：有些困難（Peu Dif-ficile），需要一定程度的技術攀登，雪坡、冰坡、險惡冰河與狹窄山脊間雜於路線之上。

AD：還算困難（Assez Dif-ficile），還算困難的路線，其中有陡峭的攀岩路線，以及 50 度以上的長程陡雪坡或冰坡。

D：困難（Difficile），困難的攀岩、雪攀及冰攀路線。

TD：非常困難（Très Difficile），技術要求高的路線，各種地形都有。

ED：極為困難（Extrêmement Difficle），需要高超的技巧，難關很長且持續出現。

ABO：極為艱險（Abomi-nable），正如文字描述那麼難。

延伸閱讀

第一章　野外活動的第一步

Barcott, Bruce. *The Measure of a Mountain: Beauty and Terror on Mount Rainier.* Seattle: Sasquatch Books, 2007.

Blum, Arlene. *Annapurna: A Woman's Place.* Reprint ed. Berkeley, CA: Counterpoint, 2015.

Bonatti, Walter. *The Mountains of My Life.* Translated and edited by Robert Marshall. London: Penguin Classic, 2010.

Gillman, Peter, and Leni Gillman. *The Wildest Dream: The Biography of George Mallory.* Seattle: Mountaineers Books, 2001.

Herzog, Maurice. *Annapurna: First Conquest of an 8000-Meter Peak.* 2nd ed. Translated by Nea Morin and Janet Adam Smith. Guilford, CT: Lyons Press, 2010.

Krakauer, Jon. *Eiger Dreams: Ventures Among Men and Mountains.* Guilford, CT: Lyons Press, 2009.

Molenaar, Dee. *The Challenge of Rainier: A Record of the Explorations and Ascents, Triumphs and Tragedies on the Northwest's Greatest Mountain.* 40th anniversary ed. Seattle: Mountaineers Books, 2011.

Muir, John. *Nature Writings; The Story of My Boyhood and Youth; My First Summer in the Sierra; The Mountains of California; Stickeen; Essays.* Edited by William Cronon. New York: Library of America, 1997.

——————. *Our National Parks.* In *John Muir: The Eight Wilderness-Discovery Books.* Seattle: The Mountaineers; London, Diadem, 1992.

——————. *The Wild Muir: Twenty-Two of John Muir's Greatest Adventures.* Selected and introduced by Lee Stetson. Yosemite National Park, CA: Yosemite Conservancy, 1994.

Nash, Roderick Frazier. *Wilderness and the American Mind.* 5th ed. New Haven, CT: Yale University Press, 2014.

Roberts, David. *The Mountain of My Fear and Deborah: Two Mountaineering Classics.* Seattle: Mountaineers Books, 2012.

Simpson, Joe. *Touching the Void: The True Story of One Man's Miraculous Survival.* New York: Perennial, 2004.

Stuck, Hudson. *The Ascent of Denali (Mount McKinley): A Narrative of the First Complete Ascent of the Highest Peak in North America.* New York: Charles Scribner's Sons, 1914 (USA: CreateSpace Independent Publishing Platform, 2015).

Turner, Jack. *Teewinot: Climbing and Contemplating the Teton Range.* New York: St. Martin's Press, 2001.

Washburn, Bradford, and David Roberts. *Mount McKinley: The Conquest of Denali.* New York: Abrams, 2000.

第二章　衣著與裝備

Carline, Jan D., Martha J. Lentz, and Steven C. Macdonald. *Mountaineering First Aid: A Guide to Accident Response and First Aid Care.* 5th ed. Seattle: Mountaineers Books, 2004.

"Find the Insect Repellent That Is Right for You." US Environmental Protection Agency (EPA). www.epa.gov/insect-repellents/find-insect-repellent-right-you.

Kirkpatrick, Andy. "Cragmanship: Modern Climbing Gear, Technique, and Theory." http://andy-kirkpatrick.com.

Nasci, Roger, et al. "Protection against Mosquitoes,

Ticks, & Other Arthropods." Centers for Disease Control and Prevention (CDC), US Department of Health and Human Services, 2015. https://wwwnc.cdc.gov/travel.

Outdoor Gear Lab, various reviews, www.outdoorgearlab.com.

"Pesticides" US Environmental Protection Agency (EPA). www.epa.gov/pesticides.

Recreational Equipment, Inc. (REI) Expert Advice. www.rei.com/learn/expert-advice.html.

Wilkerson, James A., ed. *Medicine for Mountaineering & Other Wilderness Activities.* 6th ed. Seattle: Mountaineers Books, 2010.

第三章　露營、食物和水

Kirkpatrick, Andy, various articles, www.andy-kirkpatrick.com/writing/gear.

Muir, John. *John of the Mountains: The Unpublished Journals of John Muir.* Edited by Linnie Marsh Wolfe. Madison: University of Wisconsin Press, 1979. First published 1938.

Outdoor Gear Lab, various reviews, www.outdoorgearlab.com.

Recreational Equipment, Inc. (REI) Expert Advice, www.rei.com/learn/expert-advice.html.

Tilton, Buck, and Rick Bennett. *Don't Get Sick: The Hidden Dangers of Camping and Hiking.* Seattle: Mountaineers Books, 2002.

第四章　體能調適

Berardi, John. "The Five Rules for a High-Performance Body," www.precisionnutrition.com/day-1.

Haskell, W. L., et al. "Physical Activity and Public Health: Updated Recommendation for Adults from the American College of Sports Medicine and the American Heart Association." *Medicine & Science in Sports & Exercise* 39, no. 8 (2007): 1423–1434.

Hörst, Eric J. *How to Climb 5.12.* 3rd ed. Guilford, CT: Globe Pequot/Falcon, 2012.

————. *Maximum Climbing: Mental Training for Peak Performance and Optimal Experience.* Helena, MT: Globe Pequot Press, 2010.

————. *Training for Climbing: The Definitive Guide to Improving Your Performance.* Guilford, CT: Falcon, 2016.

Luebben, Craig. *Rock Climbing: Mastering Basic Skills.* 2nd ed. Seattle: Mountaineers Books, 2014.

Schurman, Courtenay W., and Doug G. Schurman. *The Outdoor Athlete.* Champaign, IL: Human Kinetics, 2009.

————. *Train to Climb Mount Rainier or Any High Peak.* Video. Seattle: Body Results, 2002. www.bodyresults.com.

Soles, Clyde. *Climbing: Training for Peak Performance.* 2nd ed. Seattle: Mountaineers Books, 2008.

Twight, Mark, and James Martin. *Extreme Alpinism: Climbing Light, Fast, and High.* Seattle: Mountaineers Books, 1999.

第五章　導航

Burns, Bob, and Mike Burns. *Wilderness Navigation.* 3rd ed. Seattle: Mountaineers Books, 2015.

————. *Wilderness GPS.* Seattle: Mountaineers Books, 2013.

CalTopo, USGS topographic maps, www.caltopo.com.

CanMaps, Canadian topographic maps, www.canmaps.com.

Gaia GPS, topo maps and trails available for Google (Android) and Apple (iOS) phones, www.gaiagps.com.

Geological Survey of Canada, Natural Resources Canada, magnetic declination information, www.geomag.nrcan.gc.ca/calc/mdcal-en.php.

Gmap4, enhanced Google Maps and topo maps, https://mappingsupport.com/p/gmap4-free-online-topo-maps.html.

Google Earth, aerial photographs, www.google.com/earth.

MyTopo, USGS topographic maps, www.mytopo.com.

National Oceanic and Atmospheric Administration (NOAA), National Centers for Environmental

Information, magnetic declination information, www.ngdc.noaa.gov/geomag/declination.shtml.

Natural Resources Canada (NRCan), Canadian topographic maps, www.nrcan.gc.ca/earth-sciences/geography/topographic-information/maps/9767.

OpenStreetMap (OSM), a collaborative project to create a free editable map of the world; OSM maps available through apps such as Gaia GPS.

Renner, Jeff. *Mountain Weather: Backcountry Forecasting and Weather Safety for Hikers, Campers, Climbers, Skiers, and Snowboarders.* Seattle: Mountaineers Books, 2005.

Trails.com, topographic maps, www.trails.com.

US Coast Guard, Navigation Center, GPS information, www.gps.gov.

US Geological Survey (USGS), topographic maps, https://store.usgs.gov.

第六章　山野行進

Allen, Dan. *Don't Die on the Mountain.* 2nd ed. New London, NH: Diapensia Press, 1998.

Anderson, Kristi, ed. *Wilderness Basics.* 4th ed. Seattle: Mountaineers Books, 2013.

Berger, Karen. *Everyday Wisdom: 1001 Expert Tips for Hikers.* Seattle: Mountaineers Books, 1997.

————. *More Everyday Wisdom.* Seattle: Mountaineers Books, 2002.

Cosley, Kathy, and Mark Houston. *Alpine Climbing: Techniques to Take You Higher.* Seattle: Mountaineers Books, 2004.

Fletcher, Colin, and Chip Rawlins. *The Complete Walker IV.* New York: Alfred A. Knopf, 2002.

Herrero, Stephen. *Bear Attacks: Their Causes and Avoidance.* Guilford, CT: Lyons Press, 2002.

Nelson, Dan. *Predators at Risk in the Pacific Northwest.* Seattle: Mountaineers Books, 2000.

Petzoldt, Paul. *The New Wilderness Handbook.* New York: W. W. Norton, 1984.

Smith, Dave. *Backcountry Bear Basics.* 2nd ed. Seattle: Mountaineers Books, 2006.

Zawaski, Mike. *Snow Travel: Skills for Climbing, Hiking, and Moving Across Snow.* Seattle: Mountaineers Books, 2012.

第七章　不留痕跡

Brame, Rich and David Cole. *NOLS Soft Paths: How to Enjoy the Wilderness Without Harming It.* 4th ed. Mechanicsburg, PA: Stackpole Books, 2011.

Leave No Trace Center for Outdoor Ethics. *Outdoor Skills and Ethics.* Boulder, CO: Leave No Trace Center for Outdoor Ethics, n.d. Booklet series covering regions of the United States and a variety of outdoor activities applicable anywhere. www.lnt.org.

第八章　守護山林與進出山林

Access Fund, The. *Climbing Management: A Guide to Climbing Issues and the Development of a Climbing Management Plan.* Boulder, CO: The Access Fund, 2008. www.accessfund.org.

Attarian, Aram, and Kath Pyke, comps. *Climbing and Natural Resources Management: An Annotated Bibliography.* Raleigh: North Carolina State University; Boulder, CO: The Access Fund, 2001.

Chouinard, Yvon. "Coonyard Mouths Off." *Ascent* 1, no. 6: 50–52. San Francisco: Sierra Club, 1972.

Leave No Trace Center for Outdoor Ethics. *Skills and Ethics: Rock Climbing.* Boulder, CO: Leave No Trace Center for Outdoor Ethics, 2001. www.lnt.org.

Pritchard, Paul. *Deep Play: A Climber's Odyssey from Llanberis to the Big Walls.* Seattle: Mountaineers Books, 1998.

第九章　基本安全系統

Animated Knots by Grog, website and app, www.animatedknots.com.

Lewis, S. Peter, and Dan Cauthorn. *Climbing: From Gym to Crag.* Seattle: Mountaineers Books, 2000.

Lipke, Rick. *Technical Rescue Riggers Guide.* 2nd ed. Bellingham, WA: Conterra, 2009.

Luebben, Craig. *Knots for Climbers.* Guilford, CT: Globe Pequot/Falcon, 2001.

Owen, Peter. *The Book of Climbing Knots.* Guilford, CT: Globe Pequot/Falcon, 2000.

Soles, Clyde. *The Outdoor Knots Book.* Seattle: Mountaineers Books, 2004.

第十章　確保

Lewis, S. Peter, and Dan Cauthorn. *Climbing: From Gym to Crag*. Seattle: Mountaineers Books, 2000.

Long, John, and Bob Gaines. *Climbing Anchors*. 3rd ed. Guilford, CT: Globe Pequot/Falcon, 2013.

——————. *More Climbing Anchors*. Guilford, CT: Globe Pequot/Falcon, 1998.

Luebben, Craig. *Rock Climbing Anchors: A Comprehensive Guide*. Seattle: Mountaineers Books, 2006.

Samet, Matt. *The Climbing Dictionary: Mountaineering Slang, Terms, Neologisms & Lingo*. Seattle: Mountaineers Books, 2011.

第十一章　垂降

Lewis, S. Peter, and Dan Cauthorn. *Climbing: From Gym to Crag*. Seattle: Mountaineers Books, 2000.

Luebben, Craig. *How to Rappel!* Guilford, CT: Globe Pequot/Falcon, 2000.

——————. *Knots for Climbers*. Guilford, CT: Globe Pequot/Falcon, 2001.

Viesturs, Ed, with David Roberts. *No Shortcuts to the Top: Climbing the World's 14 Highest Peaks*. New York City: Broadway Books, 2006.

第十二章　山岳攀岩技巧

Donahue, Topher. *Advanced Rock Climbing: Expert Skills and Techniques*. Seattle: Mountaineers Books, 2016.

Goddard, Dale, and Udo Neumann. *Performance Rock Climbing*. Mechanicsburg, PA: Stackpole Books, 1993.

Hörst, Eric J. *How to Climb 5.12*. 3rd ed. Guilford, CT: Globe Pequot/Falcon, 2012.

Ilgner, Arno. *The Rock Warrior's Way: Mental Training for Climbers*. 2nd ed. La Vergne, TN: Desiderata Institute, 2006.

Layton, Michael A. *Climbing Stronger, Faster, Healthier: Beyond the Basics*. 2nd ed. Self-published, 2014.

Lewis, S. Peter, and Dan Cauthorn. *Climbing: From Gym to Crag*. Seattle: Mountaineers Books, 2016.

Long, John. *How to Rock Climb!* 5th ed. Guilford, CT: Globe Pequot/Falcon, 2010.

——————. *Sport and Face Climbing*. Evergreen, CO: Chockstone Press, 1994.

Loughman, Michael. *Learning to Rock Climb*. San Francisco: Sierra Club Books, 1981.

WideFetish, off-width cracks, www.widefetish.com.

第十三章　岩壁上的固定支點

Long, John, and Bob Gaines. *Climbing Anchors*. 3rd ed. Guilford, CT: Globe Pequot/Falcon, 2013.

——————. *Climbing Anchors Field Guide*. 2nd ed. Guilford, CT: Globe Pequot/Falcon, 2014.

——————. *More Climbing Anchors*. Guilford, CT: Globe Pequot/Falcon, 1998.

Long, John, and Craig Luebben. *Advanced Rock Climbing*. Guilford, CT: Globe Pequot/Falcon, 1997.

Luebben, Craig. *Rock Climbing Anchors: A Comprehensive Guide*. Seattle: Mountaineers Books, 2006.

第十四章　先鋒攀登

Donahue, Topher. *Advanced Rock Climbing: Expert Skills and Techniques*. Seattle: Mountaineers Books, 2016.

Long, John, and Bob Gaines. *Climbing Anchors*. 3rd ed. Guilford, CT: Globe Pequot/Falcon, 2013.

——————. *Climbing Anchors Field Guide*. 2nd ed. Guilford, CT: Globe Pequot/Falcon, 2014.

——————. *More Climbing Anchors*. Guilford, CT: Globe Pequot/Falcon, 1998.

Long, John, and Craig Luebben. *Advanced Rock Climbing*. Guilford, CT: Globe Pequot/Falcon, 1997.

Luebben, Craig. *Rock Climbing Anchors: A Comprehensive Guide*. Seattle: Mountaineers Books, 2006.

National Park Service. *Technical Rescue Handbook*. 11th ed. US Department of Interior, 2014.

第十五章　人工攀登與大岩壁攀登

Long, John, and John Middendorf. *Big Walls*. Guilford, CT: Globe Pequot/Falcon, 1994.

Lowe, Jeff, and Ron Olevsky. *Clean Walls*. Video. Ogden, UT: Adaptable Man Productions, 2004.

McNamara, Chris. *How to Big Wall Climb.* Mill Valley, CA: SuperTopo, 2013.

McNamara, Chris, and Chris Van Leuven. *Yosemite Big Walls.* 3rd ed. San Francisco: SuperTopo, 2011.

Ogden, Jared. *Big Wall Climbing: Elite Technique.* Seattle: Mountaineers Books, 2005.

Robbins, Royal. *Advanced Rockcraft.* Glendale, CA: La Siesta Press, 1973.

第十六章　雪地行進與攀登

Cliff, Peter. *Ski Mountaineering.* Seattle: Pacific Search Press, 1987.

Fyffe, Allen, and Iain Peter. *The Handbook of Climbing.* London: Pelham Books, 1997.

Parker, Paul. *Free-Heel Skiing: Telemark and Parallel Techniques for All Conditions.* 3rd ed. Seattle: Mountaineers Books, 2001.

Prater, Gene, and Dave Felkley. *Snowshoeing: From Novice to Master.* 5th ed. Seattle: Mountaineers Books, 2002.

Soles, Clyde. *Rock and Ice Gear: Equipment for the Vertical World.* Seattle: Mountaineers Books, 2000.

Twight, Mark, and James Martin. *Extreme Alpinism: Climbing Light, Fast, and High.* Seattle: Mountaineers Books, 1999.

Zawaski, Mike. *Snow Travel: Skills for Climbing, Hiking, and Moving across Snow.* Seattle: Mountaineers Books, 2012.

第十七章　雪崩時的安全守則

American Avalanche Association, www.americanavalancheassociation.org.

American Avalanche Association and USDA Forest Service National Avalanche Center. "Snow, Weather, and Avalanches: Observation Guidelines for Avalanche Programs in the United States." Pagosa Springs, CO: American Avalanche Association, 2010. www.fsavalanche.org/observational-guidelines.

American Institute for Avalanche Research and Education (AIARE), http://avtraining.org.

Avalanche.org, www.avalanche.org.

Avalanche Canada, www.avalanche.ca.

Colorado Avalanche Information Center, US avalanche accident reports, http://avalanche.state.co.us/accidents/statistics-and-reporting/.

Ferguson, Sue A., and Edward R. LaChapelle. *The ABCs of Avalanche Safety.* 3rd ed. Seattle: Mountaineers Books, 2003.

LaChapelle, Edward R. *Secrets of Snow: Visual Clues to Avalanche and Ski Conditions.* Seattle: University of Washington Press, 2001.

McClung, David, and Peter Schaerer. *The Avalanche Handbook.* 3rd ed. Seattle: Mountaineers Books, 2006.

Moynier, John. *Avalanche Aware: The Essential Guide to Avalanche Safety.* Guilford, CT: Falcon, 2006.

Northwest Avalanche Center, www.nwac.us.

O'Bannon, Allen, with illustrations by Mike Clelland. *Allen & Mike's Avalanche Book: A Guide to Staying Safe in Avalanche Terrain.* Guilford, CT: Falcon, 2012.

Tremper, Bruce. *Avalanche Essentials: A Step-by-Step System for Safety and Survival.* Seattle: Mountaineers Books, 2013.

——————. *Avalanche Pocket Guide: A Field Reference.* Seattle: Mountaineers Books, 2014.

——————. *Staying Alive in Avalanche Terrain.* 2nd ed. Seattle: Mountaineers Books, 2008.

第十八章　冰河行進與冰河裂隙救難

Cosley, Kathy, and Mark Houston. *Alpine Climbing: Techniques to Take You Higher.* Seattle: Mountaineers Books, 2004.

Selters, Andy. *Glacier Travel and Crevasse Rescue.* 2nd ed. Seattle: Mountaineers Books, 2006.

Tyson, Andy, and Mike Clelland. *Glacier Mountaineering: An Illustrated Guide to Glacier Travel and Crevasse Rescue.* Guilford, CT: Globe Pequot/Falcon, 2009.

Tyson, Andy, and Molly Loomis. *Climbing Self-Rescue: Improvising Solutions for Serious Situations.* Seattle: Mountaineers Books, 2006.

第十九章　高山冰攀

Barry, John. *Snow and Ice Climbing.* Seattle: Cloudcap Press, 1987.

Chouinard, Yvon. *Climbing Ice.* San Francisco: Sierra Club Books, 1978.

Cosley, Kathy, and Mark Houston. *Alpine Climbing: Techniques to Take You Higher.* Seattle: Mountaineers Books, 2004.

Gadd, Will. *Ice and Mixed Climbing: Modern Technique.* Seattle: Mountaineers Books, 2003.

Harmston, Chris. "Myths, Cautions, and Techniques of Ice Screw Placement." Paper presented at 1999 International Technical Rescue Symposium, Fort Collins, CO, November 5–7, 1999.

Isaac, Sean. *Mixed Climbing.* Guilford, CT: Globe Pequot/Falcon, 2004.

Lowe, Jeff. *The Ice Experience.* Chicago: Contemporary Books, 1979.

——————. *Ice World: Techniques and Experiences of Modern Ice Climbing.* Seattle: Mountaineers Books, 1996.

Luebben, Craig. *How to Ice Climb!* Guilford, CT: Globe Pequot/Falcon, 2001.

Raleigh, Duane. *Ice Tools and Techniques.* Carbondale, CO: Primedia, 1995.

Soles, Clyde. *Rock and Ice Gear: Equipment for the Vertical World.* Seattle: Mountaineers Books, 2000.

Twight, Mark, and James Martin. *Extreme Alpinism: Climbing Light, Fast, and High.* Seattle: Mountaineers Books, 1999.

第二十章　冰瀑攀登與混合地形攀登

In addition to this list, the waterfall and mixed ice climbing online community is thriving with information and innovation. Look for instructional videos and materials on AMGA- or IFMGA-certified guide websites.

Chouinard, Yvon. *Climbing Ice.* San Francisco: Sierra Club Books, 1978.

Cosley, Kathy, and Mark Houston. *Alpine Climbing: Techniques to Take You Higher.* Seattle: Mountaineers Books, 2004.

Gadd, Will. *Ice and Mixed Climbing: Modern Technique.* Seattle: Mountaineers Books, 2003.

Harmston, Chris. "Myths, Cautions, and Techniques of Ice Screw Placement." Paper presented at 1999 International Technical Rescue Symposium, Fort Collins, CO, November 5–7, 1999.

Issac, Sean. *Mixed Climbing.* Guilford, CT: Globe Pequot/Falcon, 2004.

Lowe, Jeff. *Ice World: Techniques and Experiences of Modern Ice Climbing.* Seattle: Mountaineers Books, 1996.

Luebben, Craig. *How to Ice Climb!* Guilford, CT: Globe Pequot/Falcon, 2001.

Twight, Mark, and James Martin. *Extreme Alpinism: Climbing Light, Fast, and High.* Seattle: Mountaineers Books, 1999.

第二十一章　遠征

Anderson, Dave, and Molly Absolon. *NOLS Expedition Planning.* Mechanicsburg, PA: Stackpole Books, 2011.

Bezruchka, Stephen. *Altitude Illness: Prevention and Treatment.* 2nd ed. Seattle: Mountaineers Books, 2005.

House, Steve, and Scott Johnston. *Training for the New Alpinism: A Manual for the Climber as Athlete.* Ventura, CA: Patagonia Books, 2014.

Houston, Charles. *Going Higher: Oxygen, Man, and Mountains.* 5th ed. Seattle: Mountaineers Books, 2005.

Powers, Phil, and Clyde Soles. *Climbing: Expedition Planning.* Seattle: Mountaineers Books, 2003.

US Army Research Institute of Environmental Medicine. "Altitude Acclimatization Guide," by Stephen R. Muza, Charles S. Fulco, and Allan Cymerman. USARIEM Technical Note TN04-05. Natick, MA: USARIEM, 2004. http://archive.rubicon-foundation.org/xmlui/bitstream /handle/123456789/7616/ADA423388.pdf?sequence=1.

第二十二章　領導統御

American Alpine Club and Alpine Club of Canada. *Accidents in North American Mountaineering.* Annual publication. Distributed by Mountaineers

Books, Seattle.

Bass, Bernard M., and Ralph Melvin Stogdill. *Bass and Stogdill's Handbook of Leadership.* 3rd ed. New York: Free Press, 1990.

Chatfield, Rob, and Lewis Glenn, eds. *Leadership the Outward Bound Way: Becoming a Better Leader in the Workplace, in the Wilderness, and in Your Community.* Seattle: Mountaineers Books, 2007.

Graham, John. *Outdoor Leadership: Technique, Common Sense, and Self-Confidence.* Seattle: Mountaineers Books, 1997.

Kosseff, Alex. *AMC Guide to Outdoor Leadership.* Boston: Appalachian Mountain Club Books, 2010.

Martin, Bruce. *Outdoor Leadership: Theory and Practice.* Champaign, IL: Human Kinetics Publishers, 2006.

Petzoldt, Paul. *The New Wilderness Handbook.* New York: W. W. Norton, 1984.

Roskelley, John. *Nanda Devi: The Tragic Expedition.* Seattle: Mountaineers Books, 2000.

第二十三章　登山安全

American Alpine Club and Alpine Club of Canada. *Accidents in North American Mountaineering.* Annual publication. Distributed by Mountaineers Books, Seattle.

Barton, Bob. *Safety, Risk, and Adventure in Outdoor Activities.* London: Paul Chapman Publishing, Ltd., 2007.

Diemberger, Kurt. *The Endless Knot: K2, Mountain of Dreams and Destiny.* Seattle: Mountaineers Books, 1991.

Dill, John. "Climbing Safety: Staying Alive." National Park Service, Yosemite National Park Search and Rescue, 2004. www.friendsofyosar.org/climbing.

Twight, Mark, and James Martin. *Extreme Alpinism: Climbing Light, Fast, and High.* Seattle: Mountaineers Books, 1999.

Viesturs, Ed, with Dave Roberts. *No Shortcuts to the Top: Climbing the World's 14 Highest Peaks.* New York City: Broadway Books, 2006.

第二十四章　緊急救護

"Athletic Taping——Ankle: Closed Basket Weave." Marshfield Clinic, 2011. www.marshfieldclinic.org/mHealthyLiving/Documents/Athletic-Taping-An-Ankle.pdf.

Bennett, Brad, et al. "Wilderness Medical Society Practice Guidelines for Treatment of Exercise-Associated Hyponatremia." *Wilderness and Environmental Medicine* 25. no. 4 (2014): S30–S42. www.wemjournal.org/article/S1080-6032(14)00271-3/fulltext.

Bezruchka, Stephen. *Altitude Illness: Prevention and Treatment.* 2nd ed. Seattle: Mountaineers, 2005.

Bowman, Warren D., American Academy of Orthopaedic Surgeons, and National Ski Patrol. *Outdoor Emergency Care: Comprehensive Prehospital Care for Nonurban Settings.* 4th ed. Boston: Jones and Bartlett, 2003.

Carline, Jan D., Martha J. Lentz, and Steven C. Macdonald. *Mountaineering First Aid: A Guide to Accident Response and First Aid Care.* 5th ed. Seattle: Mountaineers Books, 2004.

Connor, Bradley. "Travelers' Diarrhea." *CDC Health Information for International Travel* (The Yellow Book), 2016. wwwnc.cdc.gov/travel/yellowbook/2016/the-pre-travel-consultation/travelers-diarrhea.

Davis, Kyle P., and Robert W. Derlet. "Cyanoacrylate Glues for Wilderness and Remote Travel Medical Care." *Wilderness and Environmental Medicine* 24 (2013): 67–74. www.wemjournal.org/article/S1080-6032(12)00266-9/pdf.

Edlich, Richard. "Cold Injuries." Medscape.com, March 2016. http://emedicine.medscape.com/article/1278523-overview#a5.

Fitch, A. M., B. A. Nicks, et al. "Basic Splinting Techniques." *New England Journal of Medicine* 359 (2008): 26.

Forgey, William W., ed. *Wilderness Medical Society Practice Guidelines for Wilderness Emergency Care.* 5th ed. Guilford, CT: Globe Pequot/Falcon, 2006.

Hackett, Peter H., and David R. Shlim. "Altitude

Illness." In *CDC Health Information for International Travel.* (The Yellow Book), 2016. wwwnc.cdc.gov/travel/yellowbook/2016/the-pre-travel-consultation /altitude-illness.

Hackett, Peter H., and Robert C. Roach. "High-Altitude Illness." *New England Journal of Medicine* 345, no. 2 (July 12, 2001): 107–114.

Le Baudour, Chris, and David Bergeron. *Emergency Medical Responder: First on Scene.* 10th ed. New York: Pearson, 2015.

Luks, A. M., and E. R. Swenson. "High-Altitude Pulmonary Edema: Prevention and Treatment." *American College of Chest Physicians* 21 (2007): Lesson 22.

National Weather Service Heat Index, www.nws. noaa.gov/om/heat/heat_index.shtml.

Paal, Peter et al. "Termination of Cardiopulmonary Resuscitation in Mountain Rescue." *High Altitude Medicine and Biology,* 13 #3: 200–208. www. alpine-rescue.org/ikar-cisa/documents/2013 /ikar20131013001086.pdf.

Paterson, Ryan, et al. "Wilderness Medical Society Practice Guidelines for Treatment of Eye Injuries and Illnesses in the Wilderness." *Wilderness and Environmental Medicine,* 25 #4 (2014) S19–S29. www.wemjournal.org/article/S1080-6032(14)00268-3/fulltext#s0025.

Risk Management at NOLS. Available *at* www.nols. edu. January 2017.

Schimelpfenig, Tod, and Linda Lindsey. *NOLS Wilderness First Aid.* 3rd ed. Mechanicsburg, PA: Stackpole Books, 2002.

Shah, Neeraj, et al. "Wilderness Medicine at High Altitude: Recent Developments in the Field." *Open Access Journal of Sports Medicine* 6 (2015): 319–328. www.ncbi.nlm.nih.gov/pmc/articles/ PMC4590685/.

Singer, A. J., and A. B. Dagnum. "Current Management of Acute Cutaneous Wounds." *New England Journal of Medicine* 359 (2008): 10.

Singletary, E. M. et al. "Part 15: First Aid: 2015 American Heart Association and Red Cross Guidelines Update for First Aid." *Circulation* 132,

no. 8 (2015): S574–S589. http://circ.ahajournals. org /content/132/18_suppl_2/S574.full.pdf+html.

"Tactical Combat Casualty Care: Medical Personal Guidelines and Curriculum." National Association of Emergency Medical Technicians, 2016. www.naemt.org/education/TCCC/ guidelines_curriculum.

"2015 American Heart Association Guidelines for CPR and ECC." https://eccguidelines.heart.org/ index.php/circulation/cpr-ecc-guidelines-2.

Van Tilburg, Christopher, ed. *First Aid: A Pocket Guide: Quick Information for Mountaineering and Backcountry Use.* 4th ed. Seattle: Mountaineers Books, 2001.

Warrell, David, and Sarah Anderson, eds. *Expedition Medicine.* 6th ed. New York: Fitzroy Dearborn Publishers, 2003.

Weiss, Eric A. *Wilderness and Travel Medicine: A Comprehensive Guide.* 4th ed. Seattle: Mountaineers Books, 2011.

————. *Wilderness 911: A Step-by-Step Guide for Medical Emergencies and Improvised Care in the Backcountry.* Seattle: Mountaineers Books, 2007.

West, John, Robert Schoene, Andrew Luks, and James Milledge. *High-Altitude Medicine and Physiology.* 5th ed. Boca Raton, FL: CRC Press, 2012.

Wilkerson, James A., ed. *Medicine for Mountaineering and Other Wilderness Activities.* 6th ed. Seattle: Mountaineers Books, 2009.

Wilkerson, James A., and Gordon Giesbrecht. *Hypothermia, Frostbite, and Other Cold Injuries: Prevention, Recognition, and Prehospital Treatment.* 2nd ed. Seattle: Mountaineers Books, 2006.

Wright, Justin, and Arthur Islas. "Concussion Management in the Wilderness," *Wilderness and Environmental Medicine* 25 (2014): 319–324. www.wemjournal.org/article/S1080-6032(14)00007-6/pdf.

Zafren, Ken, et al. "Wilderness Medical Society Practice Guidelines for the Out-of-Hospital

Evaluation and Treatment of Accidental Hypothermia." *Wilderness and Environmental Medicine* 25, #no 4 (2014), S66–S85. www. wemjournal.org/article/S1080-6032(14) /00283=x/pdf.

第二十五章　山岳救援

Fasulo, David. *Self-Rescue.* 2nd ed. Guilford, CT: Globe Pequot/Chockstone, 2011.

Lipke, Rick. *Technical Rescue Riggers Guide.* 2nd ed. Bellingham, WA: Conterra Technical Systems, 2009.

Long, John, and Bob Gaines. *Climbing Anchors.* 3rd ed. Guilford, CT: Globe Pequot/Falcon, 2013.

——. *More Climbing Anchors.* Guilford, CT: Globe Pequot/Falcon, 1998.

May, W. G. *Mountain Search and Rescue Techniques.* Boulder, CO: Rocky Mountain Rescue Group, 1973.

Tyson, Andy, and Molly Loomis. *Climbing Self-Rescue: Improvising Solutions for Serious Situations.* Seattle: Mountaineers Books, 2006.

第二十六章　高山地質

Association of American State Geologists, www. stategeologists.org.

Google Earth, www.google.com/earth.

Hiking the Geology series (various states). Seattle: Mountaineers Books, various dates.

McPhee, John. *Assembling California.* New York: Farrar, Straus and Giroux, 1993.

——. *Basin and Range.* New York: Farrar, Straus and Giroux, 1981.

Roadside Geology series (various states). Missoula, MT: Mountain Press, various dates. http:// geology.com/store/roadside-geology.shtml.

Tabor, Rowland, and Ralph Haugerud. *Geology of the North Cascades: A Mountain Mosaic.* Seattle: Mountaineers Books, 1999.

US Bureau of Land Management, www.blm.gov.

US Forest Service, www.fs.fed.us.

US Geological Survey, www.usgs.gov.

——. Geology in the Parks program, http://3dparks.wr.usgs.gov.

——. National geologic map database, http://ngmdb.usgs.gov.

第二十七章　雪的循環

Benn, Douglas I., and David J. A. Evans. *Glaciers and Glaciation.* 2nd ed. Abingdon, UK: Routledge, 2010.

Colbeck, S., et al. *The International Classification for Seasonal Snow on the Ground.* Cambridge, England: International Glaciological Society and International Association of Scientific Hydrology, 1992.

Cuffey, K. M., and W. S. B, Paterson. *The Physics of Glaciers.* 4th ed. Cambridge, MA: Academic Press, 2010.

Ferguson, Sue A. *Glaciers of North America: A Field Guide.* Golden, CO: Fulcrum Publishing, 1992.

Gray, D. M., and D. H. Male, eds. *Handbook of Snow.* New York: Pergamon Press, 1981.

Hobbs, Peter V. *Ice Physics.* Oxford: Claredon Press, 1974.

LaChapelle, Edward R. *Field Guide to Snow Crystals.* Cambridge, England: International Glaciological Society, 1992.

——. *Secrets of Snow: Visual Clues to Avalanche and Ski Conditions.* Seattle: University of Washington Press; Cambridge, England: International Glaciological Society, 2001.

Post, Austin, and Edward R. LaChapelle. *Glacier Ice.* Seattle: University of Washington Press; Cambridge, England: International Glaciological Society, 2000.

第二十八章　高山氣象

Renner, Jeff. *Lightning Strikes: Staying Safe Under Stormy Skies.* Seattle: Mountaineers Books, 2002.

——. *Mountain Weather: Backcountry Forecasting and Weather for Hikers, Campers, Climbers, Skiers, and Snowboarders.* Seattle: Mountaineers Books, 2005.

——. *Mountain Weather Pocket Guide: A Field Reference.* Seattle: Mountaineers Books, 2017.

Schaefer, Vincent J., and John A. Day. *A Field Guide*

to the Atmosphere. Boston: Houghton Mifflin
Company, 1991.

Whiteman, C. David. *Mountain Meteorology:
Fundamentals and Applications.* New York:
Oxford University Press, 2000.

Williams, Jack. *The Weather Book: An Easy-to-
Understand Guide to the USA's Weather.* 2nd ed,
New York: Vintage, 1997.

品牌名稱與商標

第九版《登山聖經》提及了以下的商標與品牌名稱：

Alien and Alien Hybrids（Fixehardware）、內六角扳手（Allen wrench）、Ambit GPS 手錶（Suunto）、艾沛克斯工具集團（Apex Tool Group）、豬鼻子ATC Guide（Black Diamond）、呼吸器AvaLung II（Black Diamond）、BackCountry Navigator（Critter Map software）、Ball Nut（C.A.M.P. USA）、OK繃（Johnson & Johnson）、BaseCamp（Garmin）、Block Roll（Kong）、Buff、Bug（DMM）、CalTopo、Camalot（Black Diamond）、Camalot C3（Black Diamond）、Cama- lot C4（Black Diamond）、Cinch（Trango）、Clean Moun- tain Can（Paul Becker GTS Inc.）、Coleman、Diamox（Lederle Laboratories）、Dyneema（DSM）、Eddy（Edelrid）、E Ink（E Ink Corporation）、Esbit（Esbit Compaignie GmbH）、Ensolite（Armacell）、EpiPen（Dey Laboratories）、eTrex series GPS（Garmin）、European Committee on Standard- ization（CE）、eXplorist series GPS（Magellan）、Fat Cam（Metolius）、Friend（Wild Country）、FullRange（Patagonia）、Gaia GPS、Gamow bag（Chinook Medical Gear）、Garmin、GigaPower（Snow Peak）、Gmap 4、Google Earth、Gore-Tex、Green Trails Maps、Grigri（Petzl）、Hexentric（Black Diamond）、Ibex、Icebreaker、inReach Explorer+ 及 inReach SE+（皆為Garmin）、Kevlar（DuPont）、Leave No Trace、Link Cam（Omega Pacific）、Lost Arrow（Black Diamond）、Lycra（Invista）、

MICROspikes（Katoola）、
Micro Traxion（Petzl）、MIOX、
Molefoam（Dr. Scholl's）、
Moleskin（Dr. Scholl's）、
MSR and NeoAir（Cascade
Designs、Inc.）、OpenStreetMap
（OpenStreetMap Foundation）、
Parsol 1789（Givaudan）、Pecker
（Black Diamond）、Perlon
（Perlon Monofil GmbH）、
Phillips screwdriver、Polartec
Alpha（Polartec）、Primus、
Pro Traxion（Petzl）、Pyramid
（Trango）、Recreational Equip-
ment、Inc.、Reverso 4（Petzl）、
RURP（Black Diamond）、
Screamer（Yates Gear）、2nd Skin
（Spenco）、SmartWool、Spectra
（Honeywell）、SPOT（SPOT、

LLC）、Stairmaster（Nau-tilus）、
Steri-Strip（3M）、Stopper（Black
Diamond）、Svea（Optimus）、
Talon（Black Diamond）、
TCU（Metolius）、Tech-nical
Friend（Wild Country）、Teflon
（DuPont）、Therm-a-Rest
（Cascade Designs、Inc.）、
Totem Cams（Totem Cams）、
Tricam（C.A.M.P. USA）、Trivex
（PPG）、Tyvek（DuPont）、
UIAA（International Climbing
and Mountaineering Feder-
ation）、Ursack、Velcro、Vergo
（Trango）、WAG BAG（Phillips
Environmental Products）、Waste
Case（Metolius）、WD-40、
Wikipedia、Yates Gear Screamer，
以及 Z piton（Leeper）。

國家圖書館出版品預行編目資料

登山聖經（暢銷百萬60週年全新增訂第九版）／登山協會（The Mountaineers）編著；張簡
　　如閔、劉宜安、葉咨佑、謝汝萱、馮銘如譯. --再版. --臺北市：商周出版, 城邦文化事業股
　　份有限公司出版：英屬蓋曼群島商家庭傳媒股份有限公司城邦分公司發行, 民 110.08
　　面；　　公分.
　　譯自：Mountaineering：The Freedom of the Hills, 9th edition
　　ISBN 978-986-272-567-2（精裝）

　　1. 登山　2. 攀岩

992.77　　　　　　　　　　　　　　　　　　　　　　　　110002062

登山聖經（暢銷百萬60週年全新增訂第九版）

原　文　書　名／Mountaineering：The Freedom of the Hills, 9th edition
作　　　　　者／登山協會（The Mountaineers）
譯　　　　　者／張簡如閔、馮銘如、謝汝萱、葉咨佑、劉宜安
責　任　編　輯／楊如玉、陳思帆

版　　　　　權／黃淑敏、劉鎔慈
行　銷　業　務／周丹蘋、賴晏汝、黃崇華
總　編　　　輯／楊如玉
總　經　　　理／彭之琬
事業群總經理／黃淑貞
發　　行　　人／何飛鵬
法　律　顧　問／元禾法律事務所　王子文律師
出　　　　　版／商周出版　城邦文化事業股份有限公司
　　　　　　　　台北市104民生東路二段141號9樓
　　　　　　　　電話：(02) 2500-7008　傳真：(02)2500-7759
　　　　　　　　E-mail:bwp.service@cite.com.tw
發　　　　　行／英屬蓋曼群島商家庭傳媒股份有限公司　城邦分公司
　　　　　　　　台北市中山區民生東路二段141號2樓
　　　　　　　　書虫客服服務專線：02-25007718．25007719
　　　　　　　　24小時傳真專線：02-25001990．25001991
　　　　　　　　服務時間：週一至週五上午09:30-12:00；下午13:30-17:00
　　　　　　　　劃撥帳號：19863813；戶名：書虫股份有限公司
　　　　　　　　E-mail：service@readingclub.com.tw
　　　　　　　　歡迎光臨城邦讀書花園　網址：www.cite.com.tw
香港發行所／城邦（香港）出版集團有限公司
　　　　　　　　香港灣仔駱克道193號東超商業中心1樓
　　　　　　　　E-mail：hkcite@biznetvigator.com
　　　　　　　　電話：(852) 25086231　傳真：(852) 25789337
馬新發行所／城邦（馬新）出版集團【Cité (M) Sdn. Bhd.】
　　　　　　　　41, Jalan Radin Anum, Bandar Baru Sri Petaling,
　　　　　　　　57000 Kuala Lumpur, Malaysia
　　　　　　　　電話：(603)90578822　傳真：(603) 90576622
　　　　　　　　E-mail：cite@cite.com.my E-mail

封　面　設　計／李東記
排　　　　　版／游淑萍
印　　　　　刷／韋懋實業有限公司
經　　　　　銷　商／聯合發行股份有限公司　電話：(02)2917-8022

■2021年（民110）8月3日初版　　　　　　　　　　　Printed in Taiwan
■2023年（民112）6月29日初版1.5刷

定價／1800元

城邦讀書花園
www.cite.com.tw

104台北市民生東路二段 141 號 2 樓

英屬蓋曼群島商家庭傳媒股份有限公司　城邦分公司

- -

請沿虛線對摺，謝謝！

書號：BK5177C	書名：登山聖經（暢銷百萬60週年全新增訂第九版）	編碼：

 商周出版

讀者回函卡

感謝您購買我們出版的書籍！請費心填寫此回函卡，我們將不定期寄上城邦集團最新的出版訊息。

不定期好禮相贈！
立即加入：商周出版
Facebook 粉絲團

姓名：＿＿＿＿＿＿＿＿＿＿＿＿＿＿＿ 性別：□男 □女

生日：西元＿＿＿＿＿年＿＿＿＿＿月＿＿＿＿＿日

地址：＿＿＿＿＿＿＿＿＿＿＿＿＿＿＿＿＿＿

聯絡電話：＿＿＿＿＿＿＿＿ 傳真：＿＿＿＿＿＿

E-mail：

學歷：□ 1. 小學 □ 2. 國中 □ 3. 高中 □ 4. 大學 □ 5. 研究所以上

職業：□ 1. 學生 □ 2. 軍公教 □ 3. 服務 □ 4. 金融 □ 5. 製造 □ 6. 資訊
　　　□ 7. 傳播 □ 8. 自由業 □ 9. 農漁牧 □ 10. 家管 □ 11. 退休
　　　□ 12. 其他＿＿＿＿＿＿＿＿＿

您從何種方式得知本書消息？
　　　□ 1. 書店 □ 2. 網路 □ 3. 報紙 □ 4. 雜誌 □ 5. 廣播 □ 6. 電視
　　　□ 7. 親友推薦 □ 8. 其他＿＿＿＿＿＿＿

您通常以何種方式購書？
　　　□ 1. 書店 □ 2. 網路 □ 3. 傳真訂購 □ 4. 郵局劃撥 □ 5. 其他＿＿＿

您喜歡閱讀那些類別的書籍？
　　　□ 1. 財經商業 □ 2. 自然科學 □ 3. 歷史 □ 4. 法律 □ 5. 文學
　　　□ 6. 休閒旅遊 □ 7. 小說 □ 8. 人物傳記 □ 9. 生活、勵志 □ 10. 其他

對我們的建議：＿＿＿＿＿＿＿＿＿＿＿＿＿＿＿
＿＿＿＿＿＿＿＿＿＿＿＿＿＿＿＿＿＿＿＿＿＿
＿＿＿＿＿＿＿＿＿＿＿＿＿＿＿＿＿＿＿＿＿＿